KB090203

능호관 이인상 서화평석

2
서예

능호관 이인상 서화평석
2 서예

박희병 지음

2018년 9월 20일 초판 1쇄 발행
2020년 2월 5일 초판 2쇄 발행

펴낸이 한철희 | 펴낸곳 돌베개 | 등록 1979년 8월 25일 제406-2003-000018호
주소 (10881) 경기도 파주시 회동길 77-20 (문발동 532-4)
전화 (031) 955-5020 | 팩스 (031) 955-5050
홈페이지 www.dolbegae.co.kr | 전자우편 book@dolbegae.co.kr
블로그 imdol79.blog.me | 트위터 @Dolbegae79 | 페이스북 /dolbegae

주간 김수한
편집 이경아
표지디자인 민진기 | 본문디자인 이은정·이연경·김동신
마케팅 심찬식·고운성·조원형 | 제작·관리 윤국중·이수민
인쇄·제본 상지사

ISBN 978-89-7199-902-8 (94600)
 978-89-7199-900-4 (세트)

이 도서의 국립중앙도서관 출판예정도서목록(CIP)은 서지정보유통지원시스템 홈페이지(http://seoji.nl.go.kr)와 국가자료공동목록시스템(http://www.nl.go.kr/kolisnet)에서 이용하실 수 있습니다.
(CIP제어번호: CIP2018024839)

능호관
이인상
서화평석

凌壺觀 李麟祥 書畵評釋

2 서예

박희병 지음

돌베개

돌이켜 보면 나의 공부길은 문학 연구에서 출발해 사상사 연구를 거쳐 예술사 연구에 이르게 되었다. 문학 연구, 사상사 연구, 예술사 연구는 제각각 고유한 분야로서, 대상·방법·의제議題가 서로 많이 다르다. 하지만 이 세 분야는 공히 한국학의 핵심적 영역을 이루면서 연접連接해 있는바, 서로 깊은 관련을 맺고 있다.

그럼에도 근대 이래 한국 학계에서는 이 세 분야를 각각 따로 연구하는 관행이 굳어져 있으며, 세 분야를 넘나들거나 아우르며 연구하는 학자는 찾아보기 힘들다. 요컨대 근대 이래 한국학은 철저히 분과학문을 견지하고 있다 할 것이다.

물론 분과학문이 갖는 장점도 없지 않다. 이를테면 고도의 전문성 같은 것이 그에 해당할 터이다. 그러므로 분과학문의 장점에 대한 정당한 인식 없이 학문의 '융복합'만 외치다가는 오히려 얼치기 학문에 이르기 십상일 것이다.

하지만 그렇다고 해서 한국의 분과학문적 학문 관행이 정당화될 수는 없다. 분과학문의 틀에 갇혀서는 큰 스케일의 학문, 넓은 시각, 광폭廣幅의 상상력, 창발적創發的 사고가 나오는 것이 불가능하다. 대체로 주어진 틀에 안주하며 비슷한 방식, 비슷한 언어, 비슷한 주제로 연구하기 마련이다. 내가 보기에 최근의 한국학 연구는 실증적 연구가 주가 되고 있으

며, 실증을 넘어 큰 문제의식, 큰 의제로 나아가지 못하고 있는 듯하다. 튼실한 실증이 중요한 것은 말할 나위도 없다. 하지만 거기에 그쳐서는 1차원적 학문에 머물 수밖에 없다.

1차원적 학문을 넘어서기 위해서는 논리, 사유, 문제의식이 필요하다. 한국학 연구는 전반적으로 여전히 논리력이 부족하지 않은가 생각된다. 더군다나 사유다운 사유는 좀처럼 발견하기 어렵다. 그러니 참신하거나 혁신적인 문제의식이 나올 리 없다. 이런 풍토에서 새로운 개념이나 새로운 이론의 창출을 기대할 수는 없다.

사유는 기본적으로 실증과는 다른 정신의 영역이다. 그것은 또한 재치나 입담과도 거리가 멀다. 실증 편향, 재치, 입담은 오히려 사유의 결핍을 보여줄 뿐이다. 사유는 백척간두百尺竿頭에서 텍스트, 세계, 현실과 마주할 때 비로소 시작된다. 그러므로 고뇌와 응시와 침잠, 실존과 긴 호흡이 요구된다. 학자와 지식인의 책무도 이 지점에 이르러야 비로소 문제시될 수 있을 터이다.

나는 인문학의 최핵심이 텍스트의 깊은 이해에 있다고 생각한다. 문학 작품, 역사적 기록, 철학적 담론, 사상적 문건, 그림, 서예 이 모두는 텍스트다. 텍스트에는 '인간'이 담겨 있다. 그러므로 텍스트의 이해는 최종적으로 인간에 대한 정당하고 심도 있는 이해를 목표로 삼는다. 우리가 생에서 늘 목도하는 바이지만 인간을 제대로 이해한다는 것은 얼마나 어려운 일인가.

본서는 바로 이 '텍스트 읽기'와 관련된 책이다. 본서에서 연구 대상으로 삼은 텍스트는 능호관凌壺觀 이인상李麟祥(1710~1760)의 서화이다. 회화는 본서의 제1권에서 다루고, 서예는 제2권에서 다룬다.

텍스트 연구에서 가장 중요한 것은 텍스트의 내적·외적 맥락에 대한

파악일 것이다. 이인상의 서화를 제대로 읽기 위해서는 텍스트와 관련된 전기적 및 문학적·사회적·정치적·사상적·예술적 맥락을 종횡으로 검토하지 않으면 안 된다. 이는 결국 이인상이라는 인간을 하나의 텍스트로서 구명究明하는 작업에 해당한다. 그러므로 이인상의 서화에 대한 연구는 근원적으로 이인상의 정신과 의식에 대한 연구라고 말할 수 있다. 즉 서화를 매개한 인간 연구인 것이다.

본서는 이처럼 텍스트의 내적·외적 맥락을 추궁하기에, 궁극적으로는 예술사에 대한 해명을 목표로 삼고 있으면서도, 예술·문학·사상 이 3자의 관련을 집요하게 따지며 그것에 전체적 일관성과 질서를 부여하고 있다.

이 점에서 본서는 그 연구의 방법론과 자세에 있어 분과학문의 체제를 완전히 벗어나 있다고 할 것이다. 본 연구가 기존의 이인상 서화 연구와 다른 점, 더 나아가 한국에서 이루어진 기존의 어떤 예술사 연구와도 차별되는 점은 본서가 취하고 있는 바로 이 연구 방법론과 자세에서 기인한다.

이인상의 서화에 대한 연구는 비단 18세기 전·중기 조선의 문학사·예술사·사상사만이 아니라, 근세 동아시아의 문학사·예술사·사상사에 대한 우리의 인식을 한 단계 끌어올려 주리라 기대한다. 뿐만 아니라 본서의 연구를 통해, 18세기 후반 조선의 문학사·예술사·사상사는 물론이려니와 19세기 전반 조선의 문학사·예술사·사상사에 대한 계통적 혹은 대비적對比的 이해가 가능해짐으로써 우리의 안목이 좀더 넓어지고 높아지리라 기대한다.

이처럼 이인상 연구는 단지 이인상과 그의 시대(겸재 정선이 바로 이 시대에 속한다)에 대한 이해의 도모에만 그치는 것이 아니라, 18세기 후반에 활동한 연암 박지원과 19세기 전반에 활동한 추사 김정희(이 두 사

람은 모두 이인상을 존경하였다)의 시대를 바라보는 하나의 새로운 시좌視座를 획득하게 해 주며, 이 두 거물의 문학과 사상의 특질, 그리고 그 예술적 성취에 대한 좀더 심도 있는 이해와 함께 그 인간학적 인식의 심화를 가능케 하는 하나의 의미 있는 준거準據를 획득하게 해 준다. 이 점에서 본서는 차후의 한국학 연구에 기여하는 바가 있으리라 생각한다.

내가 이인상 연구에 착수한 것은 지난 세기 말인 1998년이다. 나는 우선 그의 문집인 『능호집』凌壺集의 번역부터 시작하였다. 이 책을 면밀하게 읽으면 이인상을 알 수 있으리라 기대해서였다. 3년쯤 걸려 번역을 마치자 이인상이 어떤 인간인지 대강의 윤곽이 잡히는 느낌이었다. 하지만 이인상과 교유한 사람들의 실체라든가 이인상의 생애와 관련해 새로운 의문점들이 많이 생겨났다.

연구가 답보 상태에 빠져 있을 때 나는 운명처럼 이인상의 후손가에서 『뇌상관고』雷象觀藁와 조우遭遇하였다. 2005년 봄이다. 『능호집』이 간본刊本 문집이라면 『뇌상관고』는 초본草本 문집이다. 『뇌상관고』에는 『능호집』에 없는 내용이 많았다. 나는 『뇌상관고』를 면밀히 검토하면서 이인상의 상像을 다시 그리게 되었고, 이인상과 관련한 의문들을 적잖이 해결하게 되었다.

애초 이인상에 대한 나의 관심은 사상사적 문제의식에서 비롯된 것이지만 이 무렵부터 나는 이인상의 서화 쪽으로 관심을 확장하게 되었다. 이로 인해 나는 이전의 공부길에서 겪어 본 적이 없는 큰 난관에 봉착하게 되었다. 최대의 난관은 서화 자료의 열람에 있었다. 실물을 보고 싶었지만 미술사학의 바깥에 있는 나에게 그런 기회가 쉽게 제공되지는 않았다. 이런 제약 속에서도 나는 여러 분의 도움을 받아 이인상의 서화를 일부나마 실견할 수 있었다. 하지만 문제는 실견의 어려움에만 있는 것이

아니었다. 또 다른 난점은 서화의 사진 파일조차도 쉽게 얻을 수 있는 일이 아니라는 점이었다.

이런 애로 속에서도 나는 10년에 걸쳐 차곡차곡 자료를 축적해 갔다. 이인상의 서화 자료를 수집하기 위해 나로서는 최대한 노력을 기울였지만 그럼에도 내가 미처 접하지 못한 자료들이 없지 않으리라 생각한다. 이런 한계가 없는 것은 아니나 적어도 현재 알려져 있는 이인상의 서화는 하나도 빠뜨리지 않고 이 책에서 모두 다루었다.

종전에 거론된 이인상의 서적書跡은 30점 안팎이다. 나는 많은 작품들을 새로 찾아내 본서에서 총 131점을 다루었다. 그림은 새로운 작품의 발굴이 쉽지 않아, 본서에서 기존의 목록에 보탠 작품은 둘에 불과하다. 〈수루오어도〉水樓晤語圖와 〈영지도〉靈芝圖가 그것이다. 〈수루오어도〉는 종래 이윤영의 작품으로 알려져 왔다.

이 책은 초고 작성에 3년이 걸렸으며, 초고를 고치고 다듬고 보완하는 데 3년이 걸렸다. 꼬박 6년 동안 나는 다른 일에 일절 눈을 주지 않고 오로지 이 일에만 매달렸다. 이 기간 중에 나는 가간사家間事로 어려움을 겪기도 했지만 그 힘든 시간 속에서도 이 일을 손에서 놓지 않았다.

나는 학인으로서 이인상 연구를 통해 일정한 향상向上이 있었다고 생각한다. 다른 문인이나 예술가를 보는 눈만이 아니라, 나무나 바위나 구름을 보는 눈도 이전보다 깊어진 것을 스스로 깨닫는다. 인문학자로서의 보람으로 여기며 감사한 마음을 갖고 있다.

이인상이 그토록 강조한 '독립불구'獨立不懼(홀로 서 있되 두려워하지 않음)의 정신을 나는 이 책을 집필하는 내내 잊은 적이 없으며, 지금도 그러하다. 학문 역시 결국은 '독립불구' 아니겠는가.

이 책의 초고를 출판사에 넘긴 지 3년 만에 마침내 책이 세상에 나오

게 되었다. 이 책의 편집과 제작은 이경아 팀장이 맡아 했다. 이 팀장은 온갖 책을 다 만들어 명성이 높은 분이지만 그래도 이런 책은 처음이지 않을까 싶다. 아마 말할 수 없는 고초를 겪었을 줄 안다. 이 자리를 빌려 심심한 위로와 감사의 말을 전한다. 아울러 수많은 도판과 한자 자형을 본문에 앉히느라 오랜 시간 고생하신 디자인팀의 이은정·이연경·김동신 세 분께도 감사의 말씀을 드린다.

끝으로, 어려운 여건에도 득실을 따지지 않고 이 책의 출판을 흔쾌히 맡아 주신 한철희 사장께 깊이 감사드린다.

2018년 9월 5일
박희병

감사의 말

이 책을 집필하기까지 많은 분들과 많은 기관의 도움을 받았다. 이 자리를 따로 마련해 감사한 마음을 전하고자 한다.

이인상의 종손이신 이주연 씨의 후의로 『뇌상관고』, 『능호인보』凌壺印譜, 『완산이씨세보』完山李氏世譜 등의 문헌을 연구에 이용할 수 있었다.

이인상기념사업회의 이진구 씨는 이인상기념사업회에서 촬영한 《원령필》元靈筆 상·중·하 세 책의 사진 파일을 제공해 주셨다.

풍서헌 이우복 선생은 소장하고 계신 이인상 서화의 사진 파일을 이용할 수 있도록 허락해 주셨다. 그뿐만 아니라 소장하고 계신《능호첩 A》전체의 사진 촬영을 허락해 주셨다. 당시 규장각 관장으로 계시던 이성규 교수의 주선이 있었다.

서울옥션의 구유미 씨를 통해 이인상, 이윤영, 김상숙의 서화 사진 파일을 제공받을 수 있었다.

구경옥 여사께서 허락해 주셔서 고 김구용 선생이 소장한 이인상과 이윤영의 서화 몇 점을 촬영할 수 있었다. 은평역사한옥박물관장으로 계시는 김시업 선생의 주선이 있었다.

계명대 한국학연구원 원장으로 계시던 이윤갑 교수의 주선으로 계명대 동산도서관에 소장된 《단호묵적》丹壺墨蹟 전체를 촬영할 수 있었다.

경남대 박물관 관장으로 계시던 최재남 교수의 도움으로 경남대 박물

관 데라우치문고에 소장된 이인상 서적書跡의 사진 파일을 제공받을 수 있었다.

계당 정구선 선생은 소장하고 계신《능호첩 B》의 사진 촬영을 허락해 주셨다. 고려대 정우봉 교수가 이 첩의 존재를 알려 주었으며, 전남대 신해진 교수의 주선으로 전남대 도서관에 위탁된 이 첩 전체를 촬영할 수 있었다. 고문헌자료실의 오정환 씨가 촬영을 맡아 수고해 주셨다.

고미술품 감식가인 김영복 선생은 이인상의 서화에 대해 도움말을 주시는 한편, 이인상 서적書跡의 사진 파일을 제공해 주셨다.

고문헌 연구가인 박철상 박사는 이인상의 인장과 전서 판독에 도움을 주셨다. 또한 소장하고 있는 팔분서八分書로 쓰인〈곤암명〉困庵銘의 사진 파일을 제공해 주셨다.

영남대 임완혁 교수의 주선으로 영남대 도서관에 소장된《공하재선첩》公荷齋繕帖에 수록된 이인상의 간찰을 이 책에 실을 수 있었다.

성균관대 김영진 교수는 이인상과 관련된 문헌 자료에 대한 정보와 고려대 도서관 한적실에 소장된 이인상 서적書跡의 사진 파일을 제공해 주셨다.

해외소재문화재재단의 차미애 박사는 일본에 있는 이인상의 서적書跡에 대한 정보를 제공해 주셨다.

서울대 박물관의 이경화 박사는 이인상과 이윤영의 서화 자료를 입수하는 데 큰 도움을 주셨다.

규장각의 오세현 박사는 간송미술관에 소장된《원령희초첩》元靈戲草帖에 실린 자료를 이용할 수 있도록 주선해 주셨다.

인하대 임학성 교수는『사근도형지안』沙斤道形止案 자료를 제공해 주셨다.

서울대 인문대 학장이신 이주형 교수는 미국 프린스턴대학에 소장된 석도石濤의 〈방심석전막작동작연가도〉倣沈石田莫斫銅雀硯歌圖에 대해 알아봐 주셨다.

이밖에 국립중앙박물관, 국립중앙도서관, 간송미술관, 성균관대 박물관, 서강대 박물관, 선문대 박물관, 호림박물관, 한신대 박물관, 서울대 박물관, 고려대 해외한국학연구센터, 송암미술관, 남양주역사박물관, 대전시립박물관에서 서화의 사진파일을 제공받거나 사진 촬영을 허락받았다.

이 자리를 빌려 위에 언급한 분들과 박물관·미술관·도서관의 관계자 분들께 심심한 사의를 표한다. 이외에도 도움을 주신 분들이 적지 않다. 여기서 일일이 다 밝히지는 않으나 그분들께도 감사의 뜻을 표한다.

끝으로, 별도로 각별한 감사를 표해야 할 네 분이 있다. 이인상의 서화 자료와 이인상과 관련된 문헌 자료를 수집하는 데 규장각의 김수진 학예사가 큰 도움을 주었다. 간찰을 비롯한 초서 자료의 탈초는 성균관대 동아시아학술원의 김채식 박사가 맡아 해 주었고, 인장과 전서 판독은 이효원 박사가 도와주었으며, 이인상과 관련된 인물들의 족보를 뒤지는 작업은 유정열 군이 도와주었다.

이분들의 도움이 없었다면 나의 연구는 불가능했을 것이다. 그 노고에 깊이 감사드리며, 이 책 출간의 기쁨을 이분들과 함께 나누고자 한다.

2018년 9월 5일
박희병

차례

13 　이윤영에게 보낸 간찰 외: 간찰 —— 935

14 　사인암찬 외: 금석문 —— 1023

일러두기

1. 서화 작품은 < >로, 서화첩은 《 》로 표시했다.
2. 시문(詩文)은 「 」로 표시하고, 책은 『 』로 표시했다.
3. 20세기 이전의 월(月), 일(日)은 모두 음력에 해당한다.
4. 도판으로 제시된 서화 작품의 자세한 출처는 책 뒤에 밝혔다.
5. 번역된 한문 문헌을 인용할 경우 대개 필자가 좀 수정해 인용했으며, 따로 이 사실을 밝히지는 않았다.
6. 『능호관 이인상 서화평석 1: 회화』는 『회화편』으로 약칭하고, 『능호관 이인상 서화평석 2: 서예』는 『서예편』으로 약칭했다.
7. 『서예편』의 부록으로 실은 '전각'은 꼭 실제 크기 그대로는 아니다.
8. 참조한 자서字書·자전류는 다음과 같다.
 - 『說文解字』(後漢 許愼)
 - 『說文解字篆韻譜』(五代 南唐 徐鍇)
 - 『說文解字注』(淸 段玉裁)
 - 『說文古籀補』(淸 吳大澂)
 - 『說文解字翼徵』(조선 朴瑄壽)
 - 『廣金石韻府』(淸 林尙葵·李根)
 - 『汗簡』(宋 郭忠恕)
 - 『古篆釋源』(王弘力 編注, 瀋陽: 遼寧美術出版社, 1997)
 - 『金文編』(容庚 編, 張振林·馬國權 摹補, 北京: 中華書局, 2009 重印)
 - 『中國篆書大字典』(李志賢等 編, 上海: 上海書畫出版社, 2006)
 - 『淸人篆隸字彙』(北川博邦 編, 운림당, 1984)
 - 『戰國文字編』(湯餘惠 主編, 福州: 福建人民出版社, 2007)
 - 『五體篆書字典』(小林石壽 編, 운림당, 1983)
 - 『集篆古文韻海』(宋 杜從古)
 - 『篆韻』(撰者未詳, 明 嘉靖八年刻本)
 - 『中國篆刻大字典』(貴州: 貴州敎育出版社, 1994)
 - 『漢隸字源』(宋 婁機)
 - 『隸辨』(청 顧靄吉)
 - 『中國隸書大字典』(上海: 上海書畫出版社, 1991)
 - 『漢碑書法字典』(武漢: 湖北美術出版社, 2011)
 - 『魏碑書法字典』(武漢: 湖北美術出版社, 2011)
 - 『簡牘帛書書法字典』(武漢: 湖北美術出版社, 2009)
 - 『唐楷書字典』(梅原淸山 편, 天津: 人民美術出版社, 2004)
 - 『顔眞卿書法字典』(武漢: 湖北美術出版社, 2010)
 - 『行草大字典』(赤井淸美 編, 미술문화원, 1992)
 - 『中國行書大字典』(上海: 上海書畫出版社, 1990)
 - 『金石異體字典』(邢澍·楊紹廉 原著, 北川博邦 閱, 佐野光一 編, 東京: 雄山閣出版, 1980)
 - 『篆海心鏡』(조선 金振興)
 - 『篆韻便覽』(조선 景惟謙)
 - 『古文韻府』(조선 許穆)
 - 『金石韻府』(許穆)

방법과 시각

1

하나의 학문이 학문임을 주장하기 위해서는 독자적인 방법론이 불가결하다. 한국학으로서의 서예학은 아직 그 독자적인 방법론의 정초定礎가 충분한 것 같지 않다.

이인상의 서예에 대해서는 기왕에 석사논문이 몇 편 나와 있으나 제대로 된 연구라고 하기 어렵다. 문헌고증을 결하고 있을 뿐만 아니라 텍스트(=서예 작품)에 대한 분석이 부족하기 때문이다.[1]

본서는『능호관 이인상 서화평석 1: 회화』(이하『회화편』으로 약칭)와 마찬가지로 문헌고증학과 예술사회학을 그 방법론적 기초로 삼는 한편, 추가된 다음의 두 가지 방법론에 의거한다.

① 서사書寫된 글귀와 서예 형식의 통일적 이해
② 비교자체법比較字體法

①은 서예의 연구가 단지 글씨쓰기의 기법적인 면, 이를테면 글씨의 필획과 결구結構, 운필법, 장법章法 등에만 국한되어서는 안 된다는 반성에서 출발한다. 종래의 서예 연구에서는 서사된 글귀의 내용에 대해서는 별반 관심을 쏟지 않고, 주로 그 표현 기법에 주목하였다.[2] 서예는 일종

1　그나마 거론할 만한 것은 유승민,「능호관 이인상 서예와 회화의 서화사적 위상」(고려대 석사학위논문, 2006) 1편인데, 이 논문 역시 고증과 분석을 결하고 있기는 마찬가지이며, 억측이 적지 않다.

2　이완우,『서예 감상법』(대원사, 1999), 24면의 다음 서술에서 이런 태도가 잘 확인된다: "글씨는 글자를 읽지 않고 그 동세, 형태, 선질 등을 보는 것만으로도 조형미를 느낄 수 있다. 예를 들어 한자나 한글을 모르는 외국인이라도 단지 보는 것만으로 글씨의 예술성을 이해할 수 있다.

의 조형 예술이므로 그 표현 기법에 우선적으로 관심을 쏟는 것이 당연하다. 하지만 이것만으로는 부족하다. 서예는 '조형 예술'이기만 한 것이 아니라 '의미 예술'이기도 하기 때문이다.

서예에서 서사된 글귀의 내용이 무엇인가는 결코 지엽말단적인 문제가 아니다. 그것은 종종 서예의 표현 기법과 내적 연관을 맺고 있을 뿐만 아니라, 서자書者의 취향이라든가 심리라든가 생의 감각이라든가 세계 감정을 담지하고 있기도 하기 때문이다. 서예의 표현 기법이 '형식'에 해당한다면, 서사된 글귀는 '내용'에 해당한다. 내용은 형식에 영향을 미칠 수 있다. 예컨대 이인상이 팔분체로 쓴 〈호극기 시〉는 그 풍격이 졸拙한 듯하면서 힘차고 깊이가 있으며, 필획은 굳세면서도 자연스럽고 박실樸實한데, 이인상은 이로써 호극기가 쓴 시에 담긴 비창悲愴한 심정을 표현하였다. 이 경우 서사된 글귀의 내용에 대한 고려가 없다면 이 작품의 풍격과 서법에 대한 심원한 이해에 결코 도달할 수 없다. 내용이 형식미의 창조에 관여하고 있음으로써. 그리하여 서자書者는 내용과 형식 모두를 통해 자신의 강개비측慷慨悲惻한 심회를 표현하고 있다.

더구나 서예 연구를 작가론적 맥락에서 수행할 경우 서가書家가 특정한 글귀를 왜 썼는가를 묻는 것은 본질상 대단히 중요한 일이다. 이인상은 초사楚辭나 도연명의 시를 즐겨 서사書寫하였다. 초사나 도연명의 시에서 자신이 견지한 생의 태도에 대한 지지를 발견했기 때문이다. 그러

선입견이나 고정관념이 없어서 오히려 순수한 감성으로 느낄 수 있기 때문이다. 이것이야말로 진정한 감상 태도이다. 글자를 읽어야 한다는 관념을 가지고 글씨를 감상해서도 안 되며, 그 내용과 의미가 어떻다고 하여 글씨를 평가하는 기준으로 삼아서도 안 된다. 글씨는 바로 조형적 표현을 본질로 하여 시각적으로 느끼는 것임을 재삼 인식해야 한다."

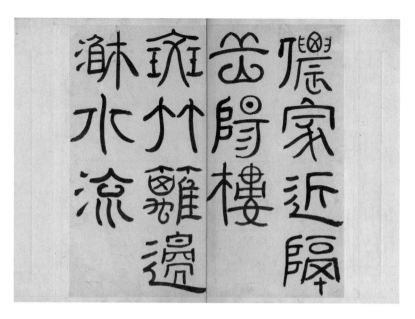

므로 이런 글귀를 서사한 작품을 다룰 때 단지 그 표현 기법만 따지고 마는 것은 자못 공소空疎한 일이 될 수 있다. 반드시 표현 기법과 함께 서사된 글귀의 의미를 궁구해야 한다.

②는 자체字體에 대한 비교 검토를 이른다. '자체'에는 두 가지 의미가 있다. 하나는 글자의 체體이고, 다른 하나는 글자의 꼴이다. '글자의 체'는 특정한 글자를 여하히 개성적이고 창의적으로 썼는가와 관련된다. '글자의 꼴'은 특정한 글자의 모양을 말한다. 글자의 꼴은 특히 전서篆書에서 문제가 된다. 전서에는 소전小篆, 주문籒文, 고문古文, 금문金文＝종정문鐘鼎文이 있는데, 같은 글자라도 모양이 제각각일 수 있다. '비교자체법'은 이 두 가지 의미의 자체를 모두 검토 대상으로 삼는다.

본서에서 비교자체법은 여러 서체 가운데서도 특히 전서와 팔분(예

서)으로 쓰인 작품 분석에 주요하게 적용된다. 이인상은 전서와 예서의 자체를 공부할 때 자서字書에 크게 의존하였다. 그러므로 그가 쓴 전篆·예隸의 유래를 알기 위해서는 자서에 실린 자체와의 비교가 필요하다. 뿐만 아니라 이인상이 쓴 특정한 전자篆字나 예자隸字가 얼마나 개성적이고 창의적인지를 정확히 알기 위해서도 자서에 실린 자체와의 비교는 불가피하다.

　비교자체법이 단지 자서만을 검토 대상으로 삼는 것은 아니다. 중국 고금의 서가書家들이 남긴 작품의 자체 역시 검토의 대상이 된다. 이들 서가와의 비교를 통해 이인상이 글씨쓰기에서 보여준 개성과 창의성, 그만의 독특한 상상력과 조형적 감각, 선구적 면모 등이 잘 확인될 수 있기 때문이다.

　본서에서 수행되는 자체의 비교 분석은 보기에 따라서는 아주 지리하고 세말적細末的인 것이지만, 이 작업 없이는 이인상 전·예의 본질에 다가갈 수 없다. 다시 말해 이 작업을 통과해야만 비로소 이인상 전·예의 성취를 학문적으로 논할 수 있게 된다.

　비교자체법은 비단 전서와 예서만이 아니라 해서·행서·초서 등 모든 서체書體에 적용될 수 있다.

2
이인상의 서적書跡은 전하는 것이 드물다고 알려져 있으나[3] 실은 그렇지

3　유홍준, 「능호관 이인상의 생애와 예술」(홍익대 석사학위논문, 1983), 51면; 『화인열전 2』

않다. 이인상의 서적은 그림보다 훨씬 많이 전하고 있다.

필자는 이인상을 오랫동안 연구해 오면서 이전에 알려지지 않은 이인상의 서적을 상당히 많이 과안過眼하였다. 필자가 미처 보지 못한 작품들이 여전히 적지 않으리라 생각되나, 적어도 필자가 접한 이인상의 글씨는 이 책에서 모두 다루고자 한다.

한편 이인상의 필적이 아니건만 이인상의 필적으로 거론되어 온 것들이 있다. 국립중앙도서관에 소장된 《능호관유묵》凌壺觀遺墨의 전全 글씨, 《능호첩 A》에 수록된 〈능호필〉凌壺筆이라는 글씨, 〈칠리탄파온조평, 오류장월낭풍청〉七里灘波穩潮平, 五柳庄月朗風清이라는 행서 대련對聯(개인 소장), 간송미술관에 소장된 〈인주영남산지무강, 효우향백설지간록〉仁住永南山之无疆, 孝友享白雪之干祿이라는 예서 대련, 〈서소관란〉書巢觀瀾(개인 소장)이라는 글씨 중 '서소'書巢 두 글자, 이것들은 모두 이인상의 필적이 아니다.[4]

이인상이 남긴 글씨는 전서, 예서, 팔분, 해서, 행서, 행초 등 다양하다. 작품 검토를 서체별로 하면 좋을 듯하나, 자료의 실상을 보면 그리하는 것이 능사가 아니다.

이인상의 글씨가 실린 서첩 가운데 중요한 것을 꼽으면 다음과 같다.

① 《묵희》墨戲. 국립중앙박물관 소장
② 《원령필》元靈筆. 국립중앙박물관 소장

(역사비평사, 2001), 103면.
4 자세한 것은 본서, '부록 4: 이인상의 글씨가 아닌 것' 참조.

③《해좌묵원》海左墨苑. 국립중앙박물관 소장

④《보산첩》寶山帖. 버클리대학교 동아시아도서관 아사미문고 소장

⑤《능호첩凌壺帖 A》. 개인 소장

⑥《능호첩凌壺帖 B》. 개인 소장

⑦《단호묵적》丹壺墨蹟. 계명대학교 동산도서관 소장

⑧《묵수》墨藪. 국립중앙도서관 소장

①에는 전서·팔분·해서·행서·행초가 실려 있다. ②에는 전서가, ③에는 전서·팔분·행초가, ④에는 전서·팔분·해서·행서가, ⑤에는 전서·해서·행해行楷·행초가, ⑥에는 전서·해서·행서·행초가, ⑦에는 전서·해서·행초가, ⑧에는 전서·해서가 각각 실려 있다.

이처럼 서첩에는 대개 여러 서체의 글씨가 실려 있다. 따라서 만일 본서가 서체별 접근을 하려 한다면 서첩의 글씨를 해체하여 서체별로 재정리하지 않으면 안 된다. 이럴 경우 서첩별 검토는 불가능하다. 각각의 서첩은 그것대로의 특성을 지니고 있는바, 그에 대한 배려가 필요하다. 이런 점을 고려하여 본서는 먼저 서첩별 접근법을 취하기로 한다.

이들 서첩을 제외한 이인상의 서적書跡들은 대체로 서체별로 묶어 검토하기로 한다. 이 자료들은 다음의 세 가지 존재방식을 보여준다. ① 서첩에 실린 글씨이기는 하되 한두 작품에 불과한 경우. ② 개별적으로 존재하는 것. 이 중에는 원래 서첩에 있던 것이 파첩破帖된 것도 있다. ③ 금석문 자료. 즉 비석이나 암벽에 새겨진 글씨.

본서는 이들 자료를 전서, 팔분, 해서, 행서·행초, 간찰, 금석문의 순서로 검토한다.[5]

이인상의 글씨들은 '작품'으로서 제대로 분석되거나 연구된 적이 없

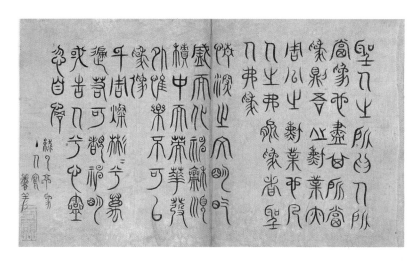

이인상의 전서 〈이정유서·악기·주역참동계〉(《墨戱》所收), 1738년경, 견본, 19.1×32.7cm, 국립중앙박물관

다. 본서에서 시도하고자 하는 것은 이인상의 글씨 하나하나를 온전히
학문적으로 분석하고 해석하는 일이다.

3

이인상은 10대 후반에 이미 전서에 기초를 둔 자신의 서예관을 정립하였
다. 이 점은 19세 때 쓴 「예천명발」醴泉銘跋에서 확인된다.[6] 이인상과 이
윤영의 조우로 단호그룹이 성립되는 것은 1738년, 이인상의 나이 29세
때다. 이 무렵 쓴 글씨가 〈이정유서·악기·주역참동계〉二程遺書·樂記·周
易參同契인데, 진전秦篆이나 당전唐篆과는 판이한 고전古篆[7]의 서풍書風

5　간찰(대개 행초)과 금석문(대개 전·예)은 별도의 서체는 아니나 편의상 따로 검토하기로 한다.
6　「醴泉銘跋」, 『능호집』 권4.

을 보여준다. 이를 통해 이인상이 이때 이미 당전과 진전의 학습을 거쳐 고문古文과 금문金文[8]의 세계로 심입深入했음을 알 수 있다.

이인상이 단호그룹이 갓 태동할 무렵에 종정문鐘鼎文의 서체를 따른 이런 고전의 글씨를 이윤영에게 써 준 것은 퍽 의미심장한 일로 여겨진다. 1740년대에 접어들어 단호그룹은 금문金文의 명문銘文이 새겨진 주周의 고기古器에 대한 혹애를 보여주는데, 이인상이 이윤영에게 써 준 이 고전의 글씨는 단호그룹의 이런 고古에 대한 추구와 존주의식尊周意識의 출발점을 이루는 하나의 상징적 '사건'이라 할 만하다.

이윤영은 이인상의 전서를 이리 평한 바 있다.

> 우리나라 사람의 서예는 때가 절어 있으니, 비유컨대 천 말의 재[9]가 없이는 도저히 세탁할 수 없는 기름 파는 집 사람의 옷과 같다. 다만 원령이 쓴 글씨만은 봄 밭의 깨끗한 백로白鷺요 가을 숲의 외로

7 '진전'(秦篆)은 진(秦)나라 이사(李斯)의 소전(小篆)을 말하고, '당전'(唐篆)은 당나라 이양빙(李陽冰)의 소전을 말한다. 두 사람의 서체는 이후 전서쓰기의 규범이 되었다. '고전'(古篆)은 소전을 비롯한 전문(篆文) 전체를 가리키는 말로 쓰기도 하나, 본서에서는 소전 이전의 전문(篆文)인 금문(金文)·주문(籀文)·고문(古文)을 지칭하는 말로 사용한다. 흔히 소전 이전의 전문(篆文)을 가리키는 말로 '대전'(大篆)이라는 말이 사용되나, 이 용어는 엄격하게 말하면 주문(籀文)을 가리키는 말이기에(楊震方, 「大篆과 小篆의 차이점」, 『中國書藝80題』, 楊震方 외 저, 곽노봉 역, 동문선, 1995, 5면: 沃興華 저, 김희정 역, 『간명중국서예발전사』, 다운샘, 2007, 36면) 금문과 고문을 포괄하지 못한다는 문제점이 있다. '소전'과 '대전'이라는 용어는 진대(秦代)에는 없었던 것으로 여겨진다. 진대에는 단지 '전'(篆)이라는 명칭만 있었으며, 소전과 대전이라는 명칭이 생긴 것은 한대(漢代)에 와서였다. 裘錫圭 저, 이홍진 역, 『중국문자학의 이해』(신아사, 2010), 131면 참조. 치우시구이(裘錫圭)는 '대전'이라는 용어의 혼란스러운 사용을 지적하며, "오해를 피하기 위해서는 차라리 이러한 명칭을 사용하지 않는 것이 가장 좋다"(같은 책, 106면)라고 말하고 있다.
8 '고문'(古文)은 전국문자(戰國文字)를 말하고, '금문'(金文)은 종정문(鐘鼎文)을 말한다.
9 '재'로 양잿물을 만들기에 한 말이다.

운 꽃과 같으니, 풍격이 크게 달라 하나의 먼지도 달라붙어 있지 않다. (…) 그 고심苦心이 깃든 곳은, 깊은 옛 우물물 한가운데에 비친 가을달과 같다. 나는 마음가짐이 가장 어렵고, 용묵用墨이 그다음이고, 운필運筆과 결자結字가 또한 그다음이라고 생각한다.[10]

 이인상의 글씨는 진구기塵垢氣가 하나도 없어 "봄 밭의 깨끗한 백로" "가을 숲의 외로운 꽃"과 같다고 했다. 또 이인상의 글씨에는 우물물에 비친 가을달처럼 그의 고심이 투사되어 있다고 했다. 여기서 '고심'은 춘추의리를 가리킬 터이다.

 주목해야 할 것은 이윤영이 평한 이인상 글씨의 이런 면모가 이인상 개인을 넘어 단호그룹의 아이덴티티와 관련된다는 사실이다. 그러므로 우리는 이렇게 정리할 수 있다: 이인상은 10대 이래 전서를 공부해 왔으며 20대 후반에 이르러서는 고전古篆의 세계에 깊이 들어가 있었다. 이때 단호그룹이 성립됨으로써 이인상의 전서는 이인상 개인의 영역에만 속하지 않고 단호그룹의 심태心態와 미적 취향, 세계감정을 대변하는 쪽으로 그 위상이 확대되었다.

 그러므로 이인상의 전서는 단순히 기교와 기량 위에 구축된 것이 아님에 유의해야 한다. 이인상 전서의 기저에는 단호그룹의 멤버들이 공유한 존주대의尊周大義라는 강고한 이념이 자리하고 있는 것이다.

10 "東人翰墨, 沁入垢膩, 譬之賣油家衣裳, 非千斛灰所可濯盡. 獨元靈落筆處, 如春田鮮鷺, 秋林孤花, 氣韻逈異, 一塵着不得. (…) 其苦心所在處, 古井湛湛, 秋月方中. 余謂處心最難, 用墨次之, 運筆作字又次之."(이윤영,「元靈大篆贊」,『丹陵遺稿』권13)

4

이인상의 전서는 다음의 넷으로 유별類別된다.

① 철선전鐵線篆
② 옥저전玉箸篆
③ 고전古篆
④ 대자 전서大字篆書

'철선전'은 당唐 이양빙李陽冰의 〈겸괘비〉謙卦碑에서 유래하는 전체篆體다. 쇠꼬챙이로 선을 그은 듯하다고 해서 이런 명칭이 붙었다. 옥저전보다 획이 가늘고 예리하다.

이양빙의 철선전은 그 자형이 소전이지만, 이인상의 철선전은 그 자형이 꼭 소전만은 아니며, 소전과 고전이 결합되어 있다. 이 점에서 이인상은 이양빙을 배웠으되 이양빙을 벗어나고 있다.

옥저전은 진秦의 이사李斯와 이양빙이 구사한 전체篆體다. 획의 균일함이 마치 옥으로 만든 젓가락과 같다고 해서 이런 명칭이 붙었다. 차갑고 획일적인 느낌이 강한 서체다.

원래 옥저전의 자형은 소전이다. 하지만 이인상의 옥저전은 자형이 꼭 소전만이 아니며, 고문古文이나 금문金文과 같은 고전의 자형이 인입引入되어 있다. 이 점에서 이인상은 이사나 이양빙을 배웠으되 그들을 묵수하지 않고 자기대로의 새로운 법을 만들었다 할 만하다.

'고전'古篆이라는 말에는 두 가지 의미가 있다. 하나는 고문古文·주문籒文·금문金文의 '자형'字形에 대한 통칭이고, 다른 하나는 전서의 한 서체書體 이름이다. 전서의 서체로는 38체를 일컫는데, '고전'은 그중의 하나다. 고전과 비교함직한 전체篆體로는 유엽전柳葉篆과 현침전懸針篆이

이양빙의 철선전 〈겸괘비〉

이인상의 철선전 〈계사전 상〉《《元靈筆(下)》 所收), 지본, 제1면 32.1×25.3cm, 국립중앙박물관

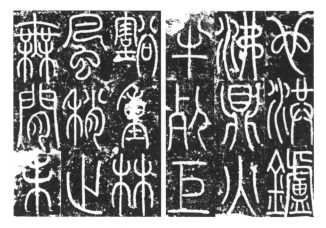

이양빙의 옥저전 〈삼분기〉

〈38체전 대학〉의 유엽전, 현침전, 고전(왼쪽부터)

있다. 유엽전은 획의 모양이 버들잎과 비슷하다고 해서 붙여진 이름인데 고전보다 획이 굵다. 현침전은 글자의 세로획을 모두 수직으로 긋는 데 다 수필收筆 부분이 침처럼 뾰족하다고 해서 붙여진 이름이다.

고전은 그 자형에서만이 아니라 서법상으로도 이양빙의 당전唐篆이나 이사의 진전秦篆과는 판이하다. 고전은 자형에 있어서는 고문·주문籒文·금문을 취하며, 서법에 있어서는 한 획의 처음과 끝이 예리하고 가운데가 두꺼운 특징을 보인다. 즉 서법상 철선전이나 옥저전과 달리 획의 굵기가 균일하지 않다. 이 때문에 고전은 철선전이나 옥저전에 비해 좀더 서자書者의 표정을 드러낼 수 있다.

이인상이 활동했던 18세기 전반기의 조선에서 고전의 글씨쓰기를 시도한 사람은 이인상 외에는 없었던 것으로 보인다. 중국의 경우도 이 시기

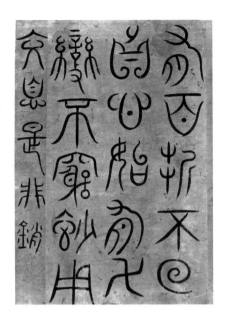

이인상의 고전 〈유백절불회진심〉, 지본, 24.8×17.8cm, 개인

에 고전의 글씨쓰기를 꾀한 사람은 좀처럼 발견하기 어렵다. 청초淸初인 17세기 중·후반에 부산傅山(1607~1684)이 고전의 글씨쓰기를 보여준 이래 청조淸朝의 서가書家들이 고전에 주목하기 시작한 것은 대체로 19세기에 와서의 일이다. 그러므로 이인상이 시도한 고전의 글씨쓰기는 한·중 양국을 통틀어 상당히 선구적인 것이라 평가할 만하다.

대자 전서는 큰 글씨의 전서를 말한다. 이인상이 쓴 대자 전서는 아주 흥취가 있고, 자유롭다. 서법에 크게 구애되지 않고 서자의 마음 상태에 따라 수의적隨意的으로 일기逸氣를 드러냈다. 그래서 표정이 아주 풍부하며, 서자의 내면이 분방하게 유로流露되어 있다.

당시까지의 동아시아에서 이인상이 쓴 것과 같은 대자 전서를 시도한 서가는 발견되지 않는다. 부산조차도 이런 정취가 있는 대자 전서는 쓴

이인상의 대자 전서 〈청명상천, 광대상지〉(《海左墨苑》所收), 지본, 세로 27.7cm, 국립중앙박물관

적이 없다. 18세기 후반에 등장해 새로운 전·예의 글씨쓰기를 보여주었
다고 평가되는 등석여鄧石如도 크게 보아 옥저전의 테두리를 벗어나지
못했다. 표정과 정감이 느껴지는 이런 대자 전서를 쓴 서가는 중국의 경
우 19세기가 되어서야 비로소 등장했다. 오희재吳熙載(1799~1870), 조지
겸趙之謙(1829~1884) 등의 서가를 예로 들 수 있다.[11]

　이인상의 대자 전서도 그 자형이 꼭 소전만은 아니다. 대개 고전의 자
형이 함께 구사되고 있다.

　이상 살펴본 것처럼 이인상의 전서에는 크게 네 가지 유형이 있다. 하
지만 그 어떤 유형이건간에 소전만이 아니라 고전의 자형이 함께 구사되
고 있음이 주목된다. 또한 자형은 소전이나 그 획법劃法에 변형이 가해진
경우가 있는가 하면, 소전의 서법을 취하되 자형은 꼭 소전은 아니며 소
전과 고전古篆을 한 글자 안에 결합시켜 놓은 경우도 있다. 즉 이인상은

11　『唐 李陽冰 三墳記』(書跡名品叢刊, 東京: 二玄社, 1969), 44면의 青山杉雨의 해설 참조.

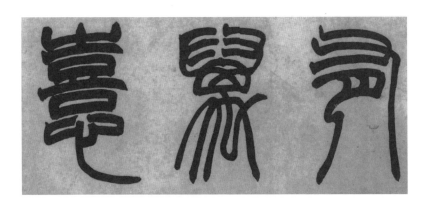

조지겸의 대자 전서 〈유만희〉有萬憙, 1867, 지본, 28.6×126.6cm, 山崎節堂 舊藏

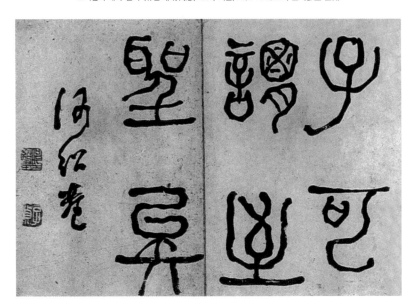

청 하소기何紹基의 대자 전서 〈공자세가찬〉孔子世家贊, 지본, 34×47cm, 개인

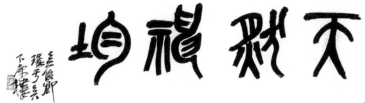

청 오창석吳昌碩의 대자 전서 〈천연신운〉天然神韻, 지본, 25.5×74cm, 개인

소전의 필획을 변형하거나 소전과 고전을 결합시켜 자형을 새롭게 재구성해 냄으로써 새로운 서감書感을 창조해 내고 있다.

이인상은 여느 서예가들처럼 전적으로 이양빙의 소전을 모범으로 삼지는 않았다(표암豹菴 강세황姜世晃은 이인상이 이양빙 소전의 법도를 따르지 않은 점을 신랄하게 비판했다).[12] 이양빙의 소전은 자로 잰 듯 정확하고 필획이 엄격하기는 하나 무미건조하고 차가우며 서가書家의 감정이 잘 느껴지지 않는다.

청말의 강유위康有爲는 이양빙의 소전이 단지 수경瘦勁이 두드러질 뿐인바 〈겸괘명〉謙卦銘 같은 것은 겁박怯薄이 더욱 드러나 고법古法을 파괴한 것이 심하다고 보았다.[13] 그는 종정문과 소전을 다음과 같이 비교하고 있다.

옛날의 종정문을 보건대 각각 자형字形의 대소大小에 따라 생동하고 조화를 이루어 온갖 사물의 모습을 알 수가 있다. 소전小篆이 흥興하고부터는 일정한 법도로 가지런하게 썼으므로 이미 고의古意를 상실하고 말았다.[14]

소전은 자형이 지나치게 정돈되어 있어 금문金文의 생생하고 자연스

12 이 점은 뒤에서 자세히 언급한다.
13 "李少溫(이양빙-인용자) (…)僅以瘦勁取勝, 若謙卦銘, 益形怯薄, 破壞古法極矣."(康有爲, 「說分第六」, 『廣藝舟雙楫』 권2, 國學基本叢書 154, 台北: 臺灣商務印書館公司, 1968, 32면) '겸괘명'은 겸괘비(謙卦碑)를 말한다.
14 "觀古鐘鼎書, 各隨字形大小, 活動圓備, 故知百物之狀. 自小篆興, 持三尺法, 剪截齊割, 已失古意."(康有爲, 「餘論第十九」, 『廣藝舟雙楫』 권4, 76면)

런 모습을 크게 잃어 버렸다는 지적이다. 이인상이 당시까지 전서의 전범으로 받아들여지고 있던 이양빙 옥저전의 서법과 서체를 꼭 그대로 따르지 않고 고전의 서법과 서체를 끌어들이고 있음은 주어진 틀에 구애받지 않고 자유롭게 자기대로의 길을 추구하고자 한 예술의지의 표현일 수 있다. 그가 전서에 예서의 필의筆意를 가미하고 있다든가, 예서에 전서의 필법을 가미하고 있는 것, 그리고 예서에 고전의 자형을 끌어들이고 있는 것에도 똑같은 의미 부여를 할 수 있을 터이다.

한마디로 말해 이인상은 판에 박은 글씨를 거부하고 있으며, 학고學古를 토대로 창신創新을 꾀하고 있다 할 것이다. 이인상이 얼마나 자아와 개성이 강한 서가인지 알 수 있다.

5

이인상은 20대 후반에 이미 소전만이 아니라 고전에 해당하는 금문·주문·고문의 세계에 깊이 들어가 있었다. 이인상은 소전과 고전을 자유자재로 섞어 쓰고 있다. 이는 문자학에 상당한 온축蘊蓄이 없고서는 불가능하다. 이인상은 젊은 시절 문자학 공부에 큰 힘을 쏟지 않았나 생각된다.

고전을 이런 정도로 구사하려면 고전 자서의 도움이 필요할 터이다. 『설문해자』說文解字는 소전을 표목標目의 글자로 삼았지만 주문과 고문도 소개하고 있다.[15] 소전의 학습에는 『설문해자』가 기본적인 자서에 해

15 『설문해자』에서 표목(標目)으로 제시된 소전은 총 9,353자이며, 고문과 주문은 혹체(或體)를 포함해 1,163자이고 이 중 고문은 이체자(異體字)를 합해 약 488자로 알려져 있다. 양동숙, 「說文解字中의 古文硏究」, 『숙명여대논문집』 제25권, 240면 참조. 또 許進雄 저, 조용준 역, 『중국문자학강의』(고려대출판부, 2013), 104~105면도 참조.

당하므로 이인상은 당연히 이 책을 참고했을 것이다. 그런데 문제는 이인상이 『설문해자』에는 실려 있지 않은 고문이나 금문[16]을 구사하고 있다는 사실이다. 따라서 이인상은 『설문해자』 외에 금문과 고문의 자형이 풍부하게 수록되어 있는 또다른 자서를 참고했음이 분명하다. 그게 무얼까?

고문 자서 가운데 이른 시기의 것으로는 북송의 곽충서郭忠恕가 찬撰한 『한간』汗簡이 있다. 이 책은 한자의 편방偏旁에 따른 분류 방식을 취하고 있다. 『한간』을 사성四聲에 따라 분운分韻해 놓은 것이 『고문사성운』古文四聲韻[17]이다. 또 북송 말에 두종고杜從古는 고문기자古文奇字를 수집해 『집전고문운해』集篆古文韻海를 편찬하였다.[18]

한편 비록 자서는 아니지만 중국 고대의 고기古器에 새겨진 금문을 모사模寫하고 고석考釋을 붙인 책으로 송의 왕보王黼가 편찬한 『선화박고도』宣化博古圖와 송의 여대림呂大臨이 편찬한 『고고도』考古圖가 있다. 송의 왕구王俅 역시 『소당집고록』嘯堂集古錄이라는 책을 편찬하였다. 송의 설상공薛尚功은 『선화박고도』와 『고고도』를 참조하는 한편 새로운 자료를 보태어 『역대종정이기관지법첩』歷代鐘鼎彝器款識法帖이라는 책을 편찬하였다.[19]

명대에는 주운朱雲이 『금석운부』金石韻府를 편찬했으며, 청초淸初에

16 『설문해자』에는 금문(金文)이 실려 있지 않다.
17 북송의 하송(夏竦)이 편찬한 책이다.
18 두종고의 이 책 자서(自序)가 선화(宣和: 휘종徽宗의 연호) 원년인 1119년에 쓰어졌으니 책이 성립된 것은 이 무렵일 것이다.
19 『사고전서총목제요』(四庫全書總目提要)에 실려 있는 『역대종정이기관지법첩』에 대한 제요(提要) 참조.

『한간』 권상卷上 1(사고전서본)

者錫有功則必有彝器以紀其事且以告于家廟焉如

秬鬯一卣告于文人是也卣飲器敦食器其為銘一也

是敦之銘亦曰用饌乃祖考者謂此

尨敦

惟元年既望丁亥王在雝位曰王格

廟即立宰忽入佑尨立中廷王

『역대종정이기관지법첩』 권14(사고전서본)

『광금석운부』, 강세황 구장본

임상규林尙葵·이근李根이 이를 증보해 『광금석운부』廣金石韻府를 간행하였다. 『광금석운부』는 하송의 『고문사성운』을 참조하고 설상공의 『역대종정이기법첩』을 취하였다.[20] 하송의 책은 곽충서의 『한간』을 편집한 것이므로 『광금석운부』는 『한간』의 성과를 수용했다고 할 수 있다.

　　이들 고전古篆 관련 중국의 책 가운데 이인상이 참고한 것이 확실한 책은 『광금석운부』다. 『광금석운부』는 청淸 강희 9년인 1670년에 초간初刊되었다. 이인상은 고전을 쓸 때 특히 『광금석운부』를 공구서적으로 많이 활용하였다.[21]

20 『사고전서총목제요』의 『광금석운부』에 대한 제요 참조.
21 권수(卷數)는 5권이며, 주량공(周亮工)의 서문이 붙어 있다. 허목(許穆, 1595~1682)은

『역대종정이기관지법첩』은 남송 때 간행된 이래 명明 만력萬曆 연간과 숭정崇禎 연간에 각각 중간重刊되었다.[22] 하지만 이인상이 이 책을 보았을 가능성은 아주 희박하다고 생각된다. 다음과 같은 몇 가지 근거에서다.

첫째, 이인상과 동시대인인 이광사李匡師(1705~1777)는 전기前期에는 이사의 〈역산비〉嶧山碑[23]나 이양빙의 〈삼분기〉三墳記 등에 의거하여 전엄典嚴하고 규범적인 옥저전을 썼다. 하지만 후기後期에 와서는 〈석고문〉石鼓文

〈역산각석〉

의 영향을 받아 균정均整한 옥저전을 벗어나 길굴佶屈한 고전을 전범으

이 책을 필사해 갖고 있었다(나는 허목의 이 필사본이 대구에 있는 어느 고서점의 경매에 나온 것을 본 적이 있다). 강세황은 중국 판본을 소장하고 있었다. 강세황 구장본(舊藏本)은 통문관 (通文館)의 이겸로 선생이 소장하고 있다가 예술의전당에 기증했다. 조선에서는 이 책이 간행되지 않았으나 일본에서는 1737년 6책으로 간행되었다.

22 청(淸) 가경(嘉慶) 때 재간행된 『역대종정이기관지법첩』의 권두에 있는 완원(阮元)의 서문 참조. 이 서문은 가경 2년인 1797년에 작성되었다.

23 정확히 말하면 '비'(碑)가 아니고 각석(刻石)이지만 전근대 시기의 중국과 조선에서는 '역산비'(嶧山碑)라고 일컬어 왔다. 지금은 보통 '역산각석'(嶧山刻石)이라고 한다.

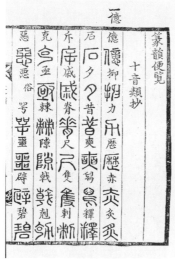

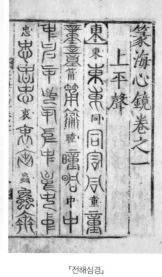

「전운편람」
「전해심경」

허목 수고본 「고문운부」
허목 수고본 「금석운부」

로 삼았다. 이광사는 후기의 저술인『서결』書訣에서, 서예 학습에서 고전 古篆의 서법을 익히는 것이 중요하다는 점을 극구 강조하였다. 그는 이 책에서 자신이 과안過眼한 중국의 중요한 탁본이나 서예 관련 자료들을 언급하고 있다. 그럼에도『역대종정이기관지법첩』에 대한 언급은 없다. 이광사는 고전을 그토록 강조했으니 만일 그가 이 책을 보았다면 언급 안 한 것이 이상한 일이다. 이광사는 김광수金光遂(1699~1770)가 수장하고 있던 서화 자료나 서적을 많이 열람하였다. 김광수가 이 책을 소장했다면 이광사가 보지 못했을 리 없다. 따라서 당대의 손꼽히는 수장가 김광수도 이 책은 갖고 있지 않았다고 보아야 옳을 것이다.

둘째, 이광사든 이인상이든 만일『역대종정이기관지법첩』을 봤다면 그에 개안開眼되어 그 고전의 서풍이 달라졌을 터이다. 특히 장법章法에 큰 변화가 야기되었을 것이다. 종정鐘鼎의 명문銘文은, 글자 크기에 대소의 변화가 많고 또 열렬이 일정하지 않기 때문이다. 청초의 부산傅山은 이따금 금문을 본뜬 글씨를 썼는데 그 장법이나 서풍이 이인상이나 이광사 전서의 서풍과 판연히 다르다.

셋째, 조선에서『역대종정이기관지법첩』이라는 책 이름이 거론되기 시작한 것은 18세기 말에서 19세기 초 사이다. 서유구徐有榘의『풍석고협집』楓石鼓篋集 권1에 수록된 「석고문서」石鼓文序 라든가[24] 남공철南公轍의『금릉집』金陵集 권24에 수록된 「송 설상공모종정이기관지진적묵각」宋薛尙功摹鐘鼎彛器款識眞蹟墨刻 등의 글에서 그 점이 확인된다. 이를 통해

24 『풍석고협집』에 실린 글들이 1781년에서 1788년 사이에 지어진 것임은 김대중, 「『풍석고협집』의 평어 연구」(서울대 석사학위논문, 2005), 1면 참조.

조선에 이 책이 유입된 것이 대략 이 시기임을 알 수 있다.

한편 조선 후기에 나온 전서 자서류로는 신여도申汝櫂의『전운』篆韻,[25] 경유겸景惟謙의『전운편람』篆韻便覽, 김진흥金振興의『전해심경』篆海心鏡, 허목許穆의『고문운부』古文韻府와『금석운부』金石韻府를 꼽을 수 있다. 김만기金萬基는「전해심경서」篆海心鏡序에서,

또한 우리나라 신여도의『전운』은 전서 자획字劃의 변화를 궁구하지 않았고, 경유겸의『전운편람』은 몹시 소략하여 본받을 게 없다.[26]

라고 한 바 있다.『전운』은 현재 전본傳本이 알려져 있지 않아 그 내용을 정확히 알 수는 없지만 김만기의 말로 미루어 보아 소전만을 제시하고 금문과 고문 등의 고전은 제시하지 않은 자서가 아닌가 생각된다.『전운편람』과『전해심경』은 간본이 전해 오는데, 전자는 소전 위주의 간략한 자서이고, 후자는 소전만이 아니라 고전의 자형까지도 비교적 자세히 제시한 자서다. 한편 허목의『고문운부』와『금석운부』는 고전의 자서다.

17세기에 나온 이들 조선의 자서 가운데 고전의 공구서적으로 이용될 수 있는 책은『전해심경』,『고문운부』,『금석운부』 3책이다. 이 중『고문운부』와『금석운부』의 고전은 기자전奇字篆에 바탕한 허목의 서체로 씌어 있어 이인상의 전서 서체와는 완연히 다르다. 따라서 이인상이 허목

25 신여도의『전운』에 대한 언급은 김진흥(金振興)의『전해심경』(篆海心鏡) 권두에 실린 김만기(金萬基)의「전해심경서」(篆海心鏡序) 참조.
26 "又以我東申汝櫂『篆韻』, 未究字畫之變, 景惟謙『便覽』, 尤疏略無法."(김만기,「篆海心鏡序」,『篆海心鏡』)

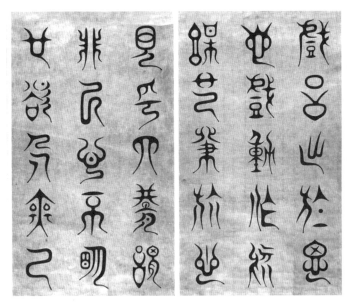

김진흥金振興의 기자전 〈동명〉東銘, 1667, 8폭 중의 제1·2폭, 각 81.5×50.5cm, 국립중앙박물관

의 이 책들을 참고했을 것 같지는 않다. 『전해심경』은 이인상이 참고한
것으로 보인다. 이인상이 쓴 고전의 자형 중에는 『광금석운부』에서는 확
인되지 않고 『전해심경』에서 확인되는 것이 일부 있음으로써다.

이상의 논의를 정리하면, 이인상이 주로 참고한 고전 자서는 중국의
『광금석운부』이며, 조선의 전서 자서로는 『전해심경』을 이따금 참고했다
고 말할 수 있다.

6

이인상이 금문金文과 고문古文에 관심을 쏟게 된 데에는 안팎의 두 가지
요인이 있다.

먼저 외재적 요인으로는, 명말청초 중국 금석학과 문자학의 성과가

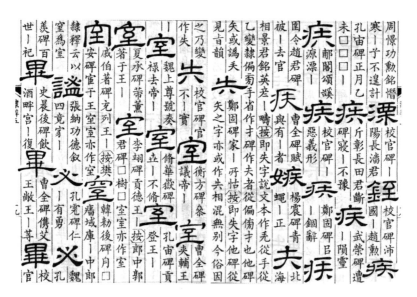

청 고애길, 『예변』

17세기 이래 조선에 유입되기 시작했다는 점이다. 정보鄭簠(1622~1693), 주이준朱彝尊(1629~1709), 부산, 왕주王澍(1668~1743) 등의 고대 전·예에 대한 경도傾倒,[27] 고염무顧炎武(1613~1682)의 금석학에 대한 관심,[28] 고애길顧靄吉의 『예변』隷辨과 임상규·이근의 『광금석운부』 등의 전·예 자서 편찬이 모두 이 시기의 일이다. 그리하여 서예에서도 한비漢碑에 대한 새로운 조명과 함께 전주篆籀에 대한 관심이 제고되기 시작하였다.

27 白謙愼 저, 孫靜如·張佳傑 역, 『傅山的世界: 十七世紀中國書法的嬗變』(臺北: 石頭, 2004), 213~224면, 251~254면; 벤저민 엘먼 지음, 양휘웅 옮김, 『성리학에서 고증학으로』(예문서원, 2004), 380면; 이희순, 『조선시대 예서풍 연구』(한국학중앙연구원 석사학위논문, 2008), 21면 참조.

28 고염무는 『금석문자기』(金石文字記)라는 책을 편찬하였다.

중국의 이런 풍조가 조선에 영향을 미쳐 17세기 후반 무렵부터 조선에서도 금석학에 대한 관심이 일어나고 중국의 전서篆書와 한예漢隸의 서체에 대한 조명이 이루어지기 시작하였다. 허목이 고전의 자서를 편찬한 일이라든가, 송시열宋時烈이 「서석고첩후」書石鼓帖後·「중각역산비발」重刻嶧山碑跋·「진전첩발」秦篆帖跋[29] 등의 제발을 쓴 일, 그리고 18세기에 감장가鑑藏家 김광수가 한비漢碑 탁본 수집에 심혈을 기울인 일이나 이광사李匡師가 전·예에 주목한 일 등은 모두 이와 관련된다.

하지만 이인상의 고전에 대한 경도는 외재적 요인만으로 다 설명이 되지 않는다. 따라서 내재적 요인에 대한 고려가 필요하다. 이인상이 그토록 중국 상고시대의 문자에 경도된 내적 요인은 그의 존명배청尊明排淸 의식에서 찾아야 할 것이다. 즉 이인상은 오랑캐인 만주족이 중국을 점거함으로써 중화문명은 육침陸沈해 버렸다고 보았으며, 그래서 상고시대로 거슬러 올라가 중화문명의 근원에 이르고자 하였다. 그가 진대秦代에 만들어진 문자인 소전을 넘어 주대周代의 금문과 전국시대의 고문에 관심을 보인 것은 이 때문이다. 이는 청 치하治下의 현실을 혐오하던 명의 유민遺民 중 일부가 중국 고대의 금석문에 탐닉한 일에 견줄 만하다.[30]

조선 후기의 서가書家 가운데 고전에 경도된 이로는 이인상 말고 또 한 명이 있으니 허목許穆이 바로 그다. 허목은 기자고문奇字古文을 혹애하여 자체字體가 퍽 기괴한 '미수전'眉叟篆이라는 독특한 전서 서체를 창안한 것으로 알려져 있다.[31] 미수전은 전서, 특히 소전의 서법과 틀에서

29 세 글 모두 『송자대전』(宋子大全) 권147에 수록되어 있다.
30 白謙愼, 『傅山的世界: 十七世紀中國書法的嬗變』, 226~236면 참조.
31 허목의 전서에 대해서는 김동건, 「미수 허목의 전서연구」(『미술사학연구』 210, 1996)가 참

1. 허목, 〈척주동해비〉陟州東海碑,
 1661년서書, 1709년 건립, 탁본,
 126.5×128cm, 예술의전당
2. 허목, 〈전서시고〉篆書詩稿(《眉叟篆
 隸》 所收), 지본, 36.5×24cm, 개인

허목, 〈애민우국〉愛民憂國, 지본, 53×156cm, 개인

허목, 〈함취당〉含翠堂, 지본, 34×93.5cm, 고려대학교 박물관

크게 벗어나 있어, 허목과 같은 시대 사람인 이정영李正英[32]은 허목의 이 괴상한 글씨를 금하게 해 달라고 국왕에게 건의하기까지 하였다.[33]

　허목은 이양빙의 옥저전玉箸篆을, "비졸鄙拙하여 볼만한 게 없다"[34]라

조된다.

32　이광사의 증조(曾祖)로서, 소전에 능했다. 훗날 이광사 역시 미수전을 비판하였다. 이광사, 『書訣』後編 下의 "如我國許眉叟只能篆, (…)今觀其書, 皆異端也. 眉叟學禹碣, 爲佶屈之勢, 不知畫法, 每畫粘筆鋒於外邊, 而顚搖內邊, 爲屈曲狀, 實則外邊平滑直下, 內邊剝落如鉅齒. 東人固陋, 猶能擅譽一世, 至今有主之者"라는 말 참조.

33　규장각에 소장된 안정복(安鼎福)의 『열조통기』(列朝通紀) 제13책, 숙종 8년(임술) 4월 27일조의 "李正英白上曰: 許穆篆法, 字畫凶慘, 請一切禁之"라는 말 참조. 이는 허목이 88세 때인 1682년의 일이다.

34　"惟陽氷玉箸文字, 至今用之, 而鄙拙無足可觀"(「答人論古文」, 『記言』별집 권6, 한국문

1. 〈구루비〉《夏禹龍門峋嶁碑》所收), 탁본, 각 29.5×18.6cm, 규장각
2. 〈구루비〉《禹篆碑》所收), 탁본, 각 33.2×14.2cm, 규장각

고 혹평하였다. 그는 선진先秦 시대의 문자, 특히 하·은·주 3대의 문자에 관심이 있었다. 그는 만년에, 중국에서 전래한 〈신우비〉神禹碑[35]의 탁본을 보고 크나큰 감동을 받았으며 급기야 이를 본뜬 글씨를 쓰기도 하였다. 그의 나이 81세 때 숙종에게 써서 올린 〈고요모〉皐陶謨 역시 우하虞夏[36]의 서체를 재현코자 한 것이었다.

이 글씨를 올리면서 허목은 다음과 같이 진언進言하였다.

신臣이 하필 고문으로 써서 올리는 것은, 그 글씨가 우하虞夏의 글씨이고 그 글도 우하의 글이라 우하의 시절을 가히 상상할 수 있어서이옵니다. 전하께서 좇아 행하신다면 또한 우하의 다스림이 될 것이옵니다.[37]

이 진언에서 확인되듯 허목이 중국 상고시대의 고전을 추구한 것은 그의 정치적 이상과 맞물려 있다. 또한 허목의 유별난 고전 추구는 그가 강조한 육경학六經學＝고학古學과도 밀접한 관련이 있다.[38] 남인 학자였던

집총간 제99책, 26면)

35 '구루비'(岣嶁碑)라고도 하고, '형산신우비'(衡山神禹碑)라고도 하고, '우비'(禹碑)라고도 한다. 후대의 위작이다. 허목은 낭선군(朗善君) 이우(李俁)가 연경에서 구해 온 탁본을 69세 때인 1663년에 본 뒤 「형산신우비발」(衡山神禹碑跋)이라는 글을 지은 바 있다. 구루비 탁본의 조선 유입에 대해서는 박현규, 「중국에서의 〈거우러우비〉 전래와 모각에 관한 고찰」, 『중국사연구』 88, 2014가 참조된다.

36 '우'(虞)는 순임금이 다스리던 나라를 말하고, '하'(夏)는 우임금이 다스리던 나라를 말한다.

37 "臣必以古文書進者, 其書虞夏之書, 其文虞夏之文, 虞夏之際可想也. 殿下遵而行之, 亦虞夏之治也."(許磊, 『年譜』 제2권 을묘년 3월의 '篆書皐陶謨以進'조, 『記言』 所收)

38 허목의 고학에 대해서는 정옥자, 「미수 허목 연구」(『한국사론』 5, 1979); 한영우, 「허목의 고학과 역사인식」(『한국학보』 40, 1985); 이효원, 「허목과 荻生徂徠의 尙古主義 문학사상 비교연구」(서울대 석사학위논문, 2007) 등 참조.

이영정李英正의 전서 〈김성휘 묘갈명〉
金成輝墓碣銘(《諸家筆法》所收), 탁본,
31.5×25cm, 개인

그는 6경 중심의 고학을 제론提論함으로써 사서四書를 각별히 중시했던
주자학과는 다른 학문을 추구하였다. 이는 궁극적으로, 주자학을 통치의
근간으로 삼아 자신의 권력을 공고히 하고자 했던 서인·노론과는 다른
정치적 전망을 모색하기 위한 것이었다. 요컨대, 허목의 고학은 단순히
학문적 입장에 그치는 것이 아니라 강한 정치적 지향을 갖는 것이었다.

이처럼 허목과 이인상의 고전에 대한 관심은 상고주의에 입각해 있으
며 강한 정치적·이념적 연관을 갖는다는 점에서는 서로 통하지만, 그 현
실적 연관은 판이하다. 허목의 상고주의는 노론의 주자학에 대한 회의와
비판의 의미를 갖지만, 이인상의 상고주의는 주자학의 존주의리론尊周義
理論에서 비롯된 것이다.

허목의 전서는, 이사·이양빙 이래의 동아시아 전서의 법도를 이탈해

새로운 서법을 만들어 낸 것이었으며, 적어도 이 점에서 대단히 창의적인 것이었다.[39] 이인상의 전서 역시 창의성이 풍부하지만 그럼에도 그것은 이사·이양빙 이래의 동아시아 전서의 법도를 완전히 벗어난 것은 아니었으며, 법고를 통한 창신이라고 해야 옳을 것이다. 요컨대 두 사람의 차이는, 허목이 이양빙의 소전을 부정하고 그것을 껑충 뛰어넘어 전적으로 고대의 금문과 고문에서 자기 서체의 근거를 발견한 데 반해, 이인상은 비록 똑같이 고대의 금문과 고문의 세계에 침잠하긴 했지만 그렇다고 해서 소전을 부정하지는 않았으며 금문·주문·고문·소전을 병수倂受·융합한 데 있다 할 것이다.

이런 차이가 있긴 하지만, 18세기 전반까지의 한국서예사에서 금문과 고문의 세계 속으로 감입敢入하여 자신의 서법을 개척한 인물은 허목과 이인상 외에는 없었다.[40]

39 청말(淸末)의 금석학자인 유희해(劉喜海)는 자신이 편찬한『해동금석원』(海東金石苑)에 붙인 제사(題辭)에서, "陜州一頌(〈陜州東海碑〉를 이름-인용자), 眉叟之繆篆, 須芟"이라고 했으며, 이 구절에 협주(夾註)를 달아 "篆之頗奇崛, 幾不可識"이라 했는데(劉喜海,『海東金石苑』上, 아세아문화사 영인, 1976, 17면), 이는 한편으로 보면 미수전(眉叟篆)의 창의성을 못 알아 봐서 한 말일 수 있지만, 다른 한편으로 보면 미수전이 그만큼 동아시아 전서의 법도에서 벗어나 있음을 의미하는 것이기도 하다고 생각된다. 한편, 강세황의 "今俗學篆書者, 師心信手, 或雜楷草點畫, 以趨便易, 以悅俗目, 或作詭狀異態, 以欺聾盲, 而高自許, 是皆可哀, 而不足非也"(「題手摹李陽冰城隍碑後」,『豹菴遺稿』권5)라는 말과 "偏鋒發畫, 故作戰筆, 點每帶草, 撤輒如楷, 自謂出於禹碑, 豈知禹碑是後人贋作, 況以今畫妄作古字, 強爲淋漓之態, 不離庸惡之習"(「又題手摹李陽冰城隍碑後」,『豹菴遺稿』권5)이라는 말도 참조된다. 또 임창순의, "허목은 중국에서 수입된 僞造 夏禹篆 등 古篆이 아닌 僞篆을 익혔으나 篆을 쓰는 데 行書의 筆意를 운용하고 行草에는 또 篆法을 구사하는 등 새로운 형태를 창안하여 이채를 띠었다"(「한국서예개관」,『한국의 미 6: 서예』, 중앙일보사, 1981, 184면)라는 말도 참조된다.

40 단 이광사에 대해서는 별도의 고려가 필요하다. 이광사는 초기에는 규범적인 옥저전을 구사했으나, 후기에 고전(古篆)의 세계에 눈을 떠 전서의 서법과 서풍이 바뀌었다. 그리하여 후기에 이르면, 〈삼분기〉의 전서가 "柔脆草率"하며 "全無骨格"하다고 비판하였다(『書訣』前篇). 이광사의 전서관(篆書觀)이 이처럼 바뀐 것은 대체로 1750년대 중반 이후의 유배기(이광사는

7

이인상은 전서에서 탁월한 예술적 성취를 이루었을 뿐 아니라 예서에서
도 뛰어난 성과를 보였다. 그는 두 가지 상이한 예서를 남겼다. 하나는
보통의 예서이고, 다른 하나는 전篆·예隸가 결합된 독특한 예서, 즉 팔분
八分이다.⁴¹

　이인상의 팔분 역시 단호그룹을 염두에 두지 않고서는 제대로 이해하
기 어렵다. 현재 확인되기로는 이인상이 자기식의 팔분을 뚜렷이 확립한
것은 늦어도 그의 나이 30·31세 무렵이다. 이인상이 북부北部 참봉으로
있던 1739년에서 1740년 사이에 제작된 〈산정일장〉山靜日長이 그 근거다.

　이인상은 「예천명발」에서,

　　서체書體는 팔분과 예서에 이르러 쇠변衰變이 극심하였다. 그러나

─────────────────

1755년 부령富寧으로 유배되었다) 때의 일이 아닌가 생각된다. 그는 부령에 유배 중일 때 〈역
산비〉가 이사(李斯)의 글도 글씨도 아니며 후인의 위작임을 논증하였다(「論繹山碑」, 『斗南集』
제3책). 이 글을 쓴 시기 전후에 그는 〈역산비〉나 〈삼분기〉를 본떠 썼던 예전 자신의 전서를 반
성하고 〈석고문〉의 고전을 참조함으로써, 비록 자형은 옥저전이지만 서풍은 이전과 다른 전서
를 쓰게 된 것으로 보인다(『서결』 후편 下에서, "近爲玉筯而形勢略象大篆, 更覺勝一格矣"라
고 한 말 참조). 요컨대 이인상이 고전의 서체로 〈이정유서·악기·주역참동계〉를 쓴 1738년경
이광사의 전서는 별로 새롭거나 주목할 만한 점이 없었다고 말할 수 있다. 뿐만 아니라 서풍이
바뀐 후기 이광사의 전서라 하더라도 이인상의 전서와 비교해 보면 혁신성과 실험성이라든가
창의적 대담성이 상대적으로 미약하다고 생각된다.
41 이인상과 동시대인들도 이인상이 팔분에 능한 것으로 보았다. 이규상(李奎象)이 저술한
『병세재언록』(幷世才彦錄)의 「서가록」(書家錄)에서, "그의(이인상의-인용자) 전서, 팔분, 그
림은 비록 옛날의 명수라 하더라도 그와 대적할 만한 이가 많지 않다. (…) 전서, 팔분, 그림, 인
장이 모두 신품(神品)의 경지에 있다"(이규상 저, 민족문학사연구소 한문분과 옮김, 『18세기
조선 인물지 幷世才彦錄』, 창작과비평사, 1997, 138면)라고 한 데서 그 점이 확인된다. 원문은
다음과 같다: "其篆, 八, 畵, 雖古名手, 不多敵. (…) 篆, 八, 畵, 圖章俱居神品."(「書家錄」, 『幷
世才彦錄』, 『一夢稿』, 『韓山世稿』 권30 所收)

이인상의 팔분 〈산정일장〉(《凌壺李麟祥筆》所收), 지본, 각 43.2×28cm, 개인

한漢나라 사람들의 필법筆法과 자법字法은 그래도 전篆·주籒를 절
충했으니 (…) 옛 뜻이 가득하였다.[42]

라고 하였다. 이 글은 열아홉 살 때인 1728년에 쓰였다. 이인상은 이미
이 당시 팔분에 주목하고 있었던 것으로 보인다. 그러므로 이인상은 적
어도 10대 후반부터 자기대로의 팔분체를 모색해 갔으며 20대에 이르러
그것이 좀더 심화되었다고 생각된다. 30·31세 무렵 제작된 〈산정일장〉
은 이러한 긴 모색이 낳은 결실이 아닌가 한다.

'팔분'이 무엇인가에 대해서는 종래 여러 설이 있었는데, 그중 유력한

42 "書到分隸, 衰變極矣, 而漢人筆法字法, 猶折衷篆籒, (…), 古意鬱然."(「醴泉銘跋」, 『능
호집』 권4)

하나가 '예서隸書에서 팔분을 덜고 전서篆書에서 팔분을 취한 것'이라는 설이다.[43] 이인상은 바로 이 설을 취했다.

이인상은 한대漢代의 예서와 팔분, 특히 팔분에 전서의 서법과 필획이 남아 있다고 본 듯하다. 이인상이 말한 '팔분'은 〈예기비〉禮器碑·〈사신비〉史晨碑·〈조전비〉曹全碑·〈을영비〉乙瑛碑 등의 서체가 아니라 후한後漢의 채옹蔡邕이 창시했다는 '전서 8할, 예서 2할'의 서체를 뜻한다. 오늘날은 팔분을 '전서 8할, 예서 2할'의 서체가 아니라 〈예기비〉·〈사신비〉·〈조전비〉·〈을영비〉 등 후한의 비碑에서 높은 성취를 보인, 파책波磔이 나타나는 팔자분산八字分散의 서체로 이해하고 있다. 이 점에서 이인상이 이해한 '팔분'과 오늘날 통용되는 '팔분' 개념은 상이하다. 이인상은 팔분을 '전서 8할, 예서 2할'의 서체로 이해했으므로 〈예기비〉 등에 비판적인 태도를 취할 수밖에 없었으며,[44] 팔분을 '고예'古隸로 간주하였다.

이인상의 '고예'에 대한 관점은 다음 자료를 통해 알 수 있다.

자익子翊이 화첩畵帖을 얻었는데, 인장과 관지款識를 살펴보니 모두 중국인의 것이었다. 내가 고예古隸로 '담지산백'啖脂山柏이라 표제를 쓰고, 그림마다 짤막한 시를 적어 뜻을 부쳤다. 그 다섯 수를

43 이 설은 채염(蔡琰)이 그의 부친인 채옹(蔡邕)의 말을 전한 데서 유래하는 것으로 알려져 있다. 출처는 『困學紀聞集證』 권8에 인용된 『서원』(書苑)이다. 전근대 시기에 제기된 팔분에 대한 여러 설은 陳江, 「隸書·八分·漢隸·唐隸의 구별」, 『中國書藝80題』, 11면; 『중국문자학의 이해』, 153~154면 참조.

44 이인상이 〈임예기비〉(臨禮器碑)에 붙인 발문 참조. 〈임예기비〉는 본서 '10−3'에서 검토된다.

서한 예서 〈노효왕각석〉魯孝王刻石

기록한다.[45]

　이인상이 30세 때 쓴 시의 제목인데, 여기에 '고예'라는 말이 보인다. 오늘날 '고예'는 진秦나라나 서한西漢 전기에 쓰인, 동한東漢의 예서와 달리 별로 장식적이지 않은 소박한 예서를 이른다.[46] 서한 전기의 각석刻石은 대단히 희소하므로 이인상은 이런 예서체를 과안過眼하지 못했으리

45　"子翊得畵帖, 考其印識, 皆中州人. 余用古隷, 題裱曰'唫脂山柏', 逐幅寫小詩以寓意, 錄五首."(『능호집』권1)

46　진나라나 서한 전기의 '파책(波磔)'이 없는 예서'를 '고예'(古隷)로 보는 것이 종래의 통설이었으나 이 통설은 1975년 중국 호북성(湖北省) 운몽(雲夢)의 수호지(睡虎地) 11호(號) 진묘(秦墓)에서 천백여 편(片)의 죽간(竹簡)이 출토됨으로써 깨져 버렸다. 이 죽간에 적힌 예서에 이미 파책이 보임으로써다. 또한 예서의 성립도 기존의 통설과는 달리 전국시대로 소급되며 (수호지 출토 죽간의 글씨 중 진秦 소양왕昭襄王 51년〔BC. 256〕의 "五十一年曲士五邦" 9자가 이미 예서임), 선진(先秦) 말기(末期)에 전서와 예서가 병행되어 예서가 소전보다 근 백년 앞서는 것으로 밝혀졌다. 『中國傳世文物收藏鑒賞全書 書法(上)』, 44·45면 참조.

라 생각된다. 아마도 이인상은 '고풍古風의 예서'라는 의미로 이 말을 사용한 게 아닌가 한다. 이인상이 관념한 이 '고풍의 예서'는 그가 이해한 '팔분'과 기실 동일한 것이라 판단된다. 즉 그것은 전서의 유의遺意가 현저한 예서체를 의미한다. 말하자면 이인상은 상상력을 발휘해 자신만의 독특한 '고예'를 썼던 것이다.

단호그룹의 일원인 송문흠宋文欽 역시 팔분을 잘 쓴 것으로 유명했는데,[47] 다음에서 보듯 그의 팔분에 대한 이해는 이인상과 동일하다.

> 팔분과 예서의 구별에 대해선, 예전에 여러 책을 봤더니 모두 이리 적혀 있었소: '진秦나라의 정막程邈이 예서隸書를 만들었는데, 그 서체가 간략했다. 채옹이 그 서체가 너무 간략하다고 여겨 예서에서 팔분을 덜고 전서에서 팔분을 취하여 팔분체를 만들었다.' 왕엄주王弇州[48]는 황상皇象의 〈천발비〉天發碑[49]와 중랑中郎의 〈하승비〉夏承碑가 곧 '팔분'이라고 했소. 내가 본 바로 징험컨대 한비漢碑는 대략 서로 비슷한데 오직 〈하승비〉만이 판이하오. 그래서 매양 왕엄주의 말이 옳다고 여겼소.[50]

47 미호(渼湖) 김원행(金元行)은, "吾內弟宋君士行善八分"(「題士行所寫八分屛風後」, 『渼湖集』 권13)이라고 했다.

48 명나라의 왕세정(王世貞)을 이른다.

49 '황상'(皇象)은 삼국시대 오(吳)나라 사람으로, 벼슬은 시중(侍中)·청주자사(靑州刺史)를 지냈다. 〈천발비〉는 〈천발신참비〉(天發神讖碑)를 이른다.

50 "分隸之別, 舊見諸書, 皆云: '秦程邈作隸, 徑趨簡略, 而蔡邕以爲太簡, 去隸八分, 取篆八分, 作八分.' 王弇州以皇象〈天發碑〉, 中郎〈夏承碑〉, 謂是八分. 驗所見, 漢碑大略相似, 而惟夏承碑爲判異. 故每以爲信."(「答金仲陟」, 『閒靜堂集』 권3)

〈천발신참비〉

〈하승비〉

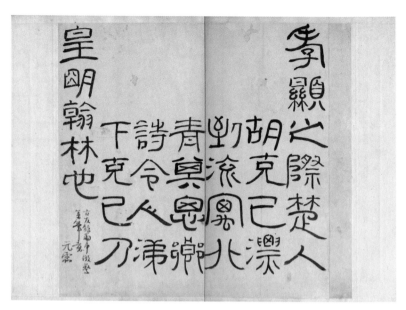

〈호극기 시〉 발문(《寶山帖》所收), 지본, 29.7×28.9cm, 미국 버클리대학교 동아시아도서관 아사미문고

　인용문 중 '중랑'中郞은 채옹을 이른다. 이 글은 송문흠이 팔분을 어떻게 이해했는지를 보여준다. 송문흠과 이인상은 이념적으로만 동지였던 것이 아니라 교양을 공유하고 미적 취향을 같이 한, 말하자면 '존재관련'[51]이 아주 깊은 사이였다.

　주목되는 것은 그가 〈하승비〉의 서체를 팔분으로 이해하고 있다는 사실이다. 이인상 역시 〈하승비〉의 글씨는 채옹이 쓴 것이며, 팔분체에 해당한다고 믿었다. 그래서 이인상은 팔분으로 쓴 〈호극기 시〉의 발문에서 "채옹의 필의를 본떴다"라고 했던 것이다.

51　이 용어는 박희병, 『연암과 선귤당의 대화』(돌베개, 2010)에서 처음 사용되었다.

오늘날에는 후한에 이르러 높은 수준으로 발달한, 파세波勢와 파책波磔이 있는 팔자분산八字分散의 예서를 팔분으로 보고 있다. 〈하승비〉를 비롯해 〈조전비〉, 〈예기비〉, 〈사신비〉, 〈을영비〉 등 널리 알려진 한비漢碑가 모두 팔분예八分隷에 해당한다. 이 점에서 이인상과 송문흠의 견해는 꼭 옳은 것은 아니다.

〈하승비〉는, 그 원석原石이 소멸되자 명明의 당요唐曜라는 인물이 명성화成化 연간의 탁본으로써 번각飜刻을 시도하였다. 당요는 〈하승비〉의 글씨를 채옹의 것으로 비정比定하여 새로 번각한 비석에다 '건녕삼년채옹백개서'建寧三年蔡邕伯喈書라는 아홉 글자를 해서로 새겨 넣었다. 이후 이 비는 채옹의 글씨로 회자되어 왔다. 하지만 이는 아무 근거가 없으며, 오늘날에는 받아들여지지 않고 있다.

〈하승비〉는 팔분예로 씌어진 한비 중 별격別格으로 간주된다. 자형이 약간 종장縱長이라는 점, 곡선적인 필법이 두드러진다는 점, 자체字體와 필법에 전법篆法이 함유되어 있다는 점에서 그러하다.[52] 이 때문에 송宋의 홍괄洪适은 그 자체字體가 퍽 "기괴"奇怪[53]하다고 했고, 청淸의 주이준朱彝尊은 그 풍격이 "기고"奇古[54]하다고 했다.

이인상은 한비 가운데 〈하승비〉의 영향을 가장 많이 받은 것으로 보이는데, 이는 전미篆味가 강한 〈하승비〉의 기고奇古하고 자유스러우며 활달한 정취가 그의 취향에 부합했기 때문이 아닐까 한다. 흥미로운 점은

52 이상의 사실은 『漢 韓仁銘/夏承碑』, (書跡名品叢刊, 東京: 二玄社, 1984)의 부록으로 첨부된 角井博의 해설 참조.
53 洪适, 「淳于長夏承碑」, 『隷釋』 권8.
54 朱彝尊, 「跋漢華山碑」, 『曝書亭集』 권47.

송문흠의 팔분 〈고백행〉, 지본, 26×52.5cm, 개인

명말청초明末淸初의 부산 역시 〈하승비〉를 중시해 이를 몇 번이나 임모臨
摹한 바 있다는 사실이다.[55]

〈호극기 시〉의 발문 중에 보이는 "채옹의 필의를 본떴다"[56]는 말은 '예'
隸 속에 전篆이 함유된 〈하승비〉의 서체를 본떴음을 이른다. 하지만 〈호
극기 시〉는 기실 〈하승비〉와 비교가 안 될 정도로 전서의 필의가 강하다.
이 점에서 이인상은 〈하승비〉를 넘어 전·예 결합의 새로운 서체를 만들
어 냈다고 할 만하다.

이인상은 왜 이런 독특한 서체를 만들게 된 것일까? '고'古에 대한 경
도傾倒 때문으로 생각된다. 앞서 지적했듯 이인상의 '고'에 대한 경도의

55 "三復〈淳于長碑〉, 而悟篆·隸·楷一法."(『傅山全書』 제1책, 太原: 山西人民出版社,
2016, 421면) 인용문 중 〈순우장비〉는 〈하승비〉를 이른다. 〈하승비〉의 본래 명칭이 '순우장하승
비'다.
56 "倣蔡邕筆意."(《보산첩》에 실린 〈호극기 시〉의 발문)

배경에는 그가 평생 견지한 '존주대의'의 이념이 자리하고 있다. '고'를 애호하며 추구하다 보니 예서에 예서 이전의 서체인 전서를 결합시키게 된 것이다.

이런 방향의 창안에 시사를 준 것이 〈하승비〉다. 하지만 〈하승비〉는 착안점을 제공한 데 불과하다. 이인상의 팔분은 〈하승비〉의 서체와 비교가 안 될 정도로 전서의 필의가 짙은바, 단지 〈하승비〉를 본뜬 것이 아니라 새로운 창안으로 보아야 마땅하다. 이인상의 이 서체는 예변隸變, 즉 전서로부터 예서로의 변화 과정 중에 쓰인 중국의 옛 글씨를 떠올리게 한다.

본서에서는 이를 '이인상식 팔분체'로 부르기로 한다. 이인상식 팔분체는 '이인상에 의해 이해된, 그리고 이인상에 의해 시도된 팔분'을 이른다.[57] 이 경우 이인상이 팔분의 실체를 오해했다[58]는 것은 예술사적으로 하등 중요하지 않다.

'고'에 대한 강렬한 추구의 결과라는 점에서 전·예가 결합된 이 서체는 소전과 고전을 결합시킨 이인상의 독특한 전서체와 완전히 상동적相

57 송문흠 역시 이인상식 팔분을 구사하고 있다. 한편 이광사는 이인상식 팔분을 혹평하고 있다. 『서결』(書訣) 중의 다음 대목은, 비록 그 이름을 밝히지는 않았지만 이인상을 가리키는 것이 분명하다: "或取篆字作隸勢, 强名八分, 不學之甚者也"(『서결』前編). 이광사는 또한 〈하승비〉를 위작이라 폄하한 뒤 〈수선비〉(受禪碑)에서 팔분의 '유구'(遺矩)를 구해야 할 것이라고 주장하였다. 다음 구절이 해당 대목이다: "八分書世無傳, 只有〈夏承碑〉, 鈍脆甚不佳, 亦爲贋無疑. (…) 〈受禪〉當是字雖隸, 法則八分, 求八分遺矩於〈受禪〉可也."(『서결』前編) 〈하승비〉가 위작이 아닐까 하는 의심은 명대에도 있었지만(白謙愼, 『傅山의 世界: 十七世紀中國書法的嬗變』, 242면 참조) 이는 잘못된 견해다. 이광사가 〈하승비〉를 "鈍脆甚不佳"라며 일반적인 평가와는 다른 평가를 내리며 깎아내린 데에는 이 비를 중시한 이인상을 의식한 점이 없지 않다고 생각된다.
58 팔분에 대한 이러한 오해는 전통시대의 중국과 한국에 널리 있어 왔다.

이인상의 전서 〈고백행〉, 지본, 28.3×55.5cm, 개인

同的이다. 중화中華의 '고'에 대한 추구는 이인상과 단호그룹에 있어 하나의 이념이자 미적 이상이었다. 그러니 이념이 미적 창안을 낳은 것이라 말할 수 있다.

8

이인상이 젊은 시절 본 한비漢碑의 탁본은 대체로 〈하승비〉나 〈조전비〉曹全碑 정도가 아니었을까 한다.[59] 이인상은 한비의 탁본을 통해서가 아니라 『한예자원』漢隸字源[60]이나 『예변』隸辨[61]과 같은 예서 자서류를 통해 다양한 한비의 서체를 학습했던 것으로 보인다.

이인상이 〈예기비〉禮器碑, 〈사신비〉史晨碑, 〈을영비〉乙瑛碑, 〈공주비〉孔宙碑 등의 한비를 접한 것은 만년인 40대 중반의 일로 추정된다.

중국에서는 위진魏晉 이래 해서, 행서, 초서의 서체가 성행하면서 예서는 점점 관심에서 멀어져 갔다. 그러다가 당의 현종玄宗이 예서를 좋아해 잠시 예서가 부흥하게 되었다. 당의 예서는 한나라 예서와 달리 필획이 비후肥厚하고 윤택하며, 소박함이 부족하다는 특징을 보인다. 한예

59 이인상의 예서 초년작에 〈하승비〉의 영향이 짙은 것은 그가 이른 시기에 이 비(碑) 탁본을 임모하며 글씨 공부를 한 때문이 아닌가 한다. 〈하승비〉는 비단 이인상 초년의 예서만이 아니라 만년의 예서에 이르기까지 그의 예서 서법에 지속적으로 영향을 미쳤다고 판단된다.

60 송(宋)의 누기(婁機)가 엮은 예서 서체 자전으로, 한비(漢碑) 309개, 위진비(魏晉碑) 31개를 대상으로 삼았다. 명대(明代)에도 간행되어 널리 이용되었다. 추사 김정희도 예서를 학습할 때 이 책을 크게 참조하였다. 「答趙怡堂」, 『阮堂全集』 권2의 "不有腕底有三百九碑, 亦難一朝之間出之易易耳"라는 말 참조.

61 청나라 고애길이 엮은 예서 서체 자전으로, 각 글자별로 한비의 서체를 풍부히 수록해 놓았다. 중국에서 1718년과 1743년에 간행되었으며, 그 뒤에도 간행된 바 있다. 추사 김정희는 「與閔妵」(『阮堂全集』 권2 所收)이라는 편지에서, "『隸辨』一書, 有可以開導初發心者"라 하여 이 책을 높이 평가하였다.

漢隷와 구분해 이를 '당예'唐隷라고 부른다. 중국 서예사에서 예서는 당나라 이후 청초淸初에 이르기까지 당예가 큰 영향을 끼쳤다.[62]

한예가 다시 주목받기 시작한 것은 청초에 와서다. 이 시기 고증학적 학풍이 태동하면서 금석학에 대한 관심이 높아짐에 따라 한비漢碑에 대한 관심 또한 제고提高되었다. 부산, 고염무, 정보, 주이준 등이 이 시기의 주요한 인물들이다. 이들은 한비의 탁본을 수집하는 데 열의를 보였으며, 직접 현지에 가서 금석문을 탁본하기도 하였다.[63]

하지만 비록 이들에 의해 한비의 굳세고 고졸古拙한 예술 풍격이 주목되면서 한비에 바탕한 예서체가 부흥하는 계기가 마련되기는 했지만 여전히 중국 서예계는 《순화각첩》淳化閣帖과 같은 법첩法帖을 중시하는 소위 '첩학'帖學의 전통이 강했다. 한위漢魏의 비각碑刻을 중시하는 이른바 '비학'碑學이 중국 서예사에 정면으로 떠오른 것은 18세기 후반 등석여鄧石如(1743~1805)라는 걸출한 서가書家가 등장해 고대의 각석刻石에 기반한 글씨쓰기를 하면서부터다. 이어 완원阮元(1764~1849)이 '북비남첩론'北碑南帖論[64]을 제기해 비학碑學을 정초定礎했으며, 이후 포세신包世臣이 『예주쌍집』藝舟雙楫을, 강유위康有爲가 『광예주쌍집』廣藝舟雙楫을 저술해 북비北碑의 우수성을 논증하였다.[65]

62 劉熙載 저, 이의경 역, 『書槪』(운림서방, 1986), 129~130면; 『唐 玄宗 石臺孝經 (上)』(書跡名品叢刊, 東京: 二玄社, 1973), 128면의 西林昭一의 해설; 陳江, 「隷書·八分·漢隷·唐隷의 구별」, 『中國書藝80題』, 13면 참조.
63 白謙愼, 『傅山의 世界: 十七世紀中國書法的嬗變』, 226~236면 참조.
64 阮元, 「北碑南帖論」, 『揅經室三集』 권1.
65 包世臣, 『藝舟雙楫』(國學基本叢書 153, 臺北: 臺灣商務印書館公司, 1968); 康有爲, 『廣藝舟雙楫』 참조. 또 沃興華, 『간명중국서예발전사』, 138~145면; 姜玉珍, 「淸代後期에 碑學이 성행한 이유」, 『中國書藝80題』, 239~242면, 225~231면, 251~256면; 神田喜一郎 저,

『한예자원』(사고전서본)

당 현종, 〈석대효경〉石臺孝經

청초 서학書學의 동향이 조선에 전해진 것은 17세기 후반에 이르러서였다. 곡운谷雲 김수증金壽增(1624~1701)이 선도적인 역할을 했다. 그는 부연사赴燕使를 따라 중국에 가 북경의 점포에서 〈조전비〉의 탁본을 구해 왔다. 조선에 〈조전비〉가 소개된 것은 이때가 처음이었다. 김수증은 「한예첩漢隷帖의 뒤에 쓰다」(원제 '書漢隷帖後')[66]라는 글에서 예서를 배움에 있어 한비漢碑의 중요성을 강조하면서 다음과 같이 말하고 있다.

우리나라는 벽루僻陋하여 사람들이 고예古隷[67]를 보지 못했다. 보지 못했으니 알지 못하고, 알지 못하니 간혹 그것을 쓰는 자가 있다 하더라도 체법體法에 어둡다. (…) 당唐에 이르러 예법隷法이 비로소 옛날과 달라졌다. 현종玄宗이 이 서체를 좋아했으나 '육'肉이 승勝함을 면치 못하였다. (…) 그러므로 후인이 논하여 말하기를, "한법漢法은 모나고 수척하며, 힘차고 가지런하며, 정情이 적고 골骨이 많은 반면, 당법唐法은 넓고 비후肥厚하며, 예쁘장하고 느슨하며, 골骨이 적고 태態가 많다"라고 하였다. 또 '당唐에는 예법隷法이 없다'라는 말도 있다. 예서는 당 이후로는 일컬어짐이 없었다.[68]

이헌순·정충락 역, 『中國書藝史』(不二, 1992), 258~267면 등도 참조.

66 『谷雲集』 권6에 실려 있다.

67 김수증은 후한(後漢)의 〈조전비〉를 고예(古隷)로 보고 있다. 이는 정확한 이해는 아니다. 오늘날 '고예'는 진(秦)과 서한(西漢) 전기의, 동한(東漢)의 예서와 달리 별로 기교를 부리지 않은 소박한 예서체를 이른다. 〈조전비〉와 같은 동한의 비(碑)가 보여주는 예서체는 고예와 구분해 '팔분예'(八分隷)라고 부른다.

68 "我東僻陋, 人不得見古隷. 不得見故不能知, 不能知故間有爲之者而多昧於體法. (…) 逮于李唐, 隷法始變於古. 明皇善此書而不免肉勝. (…) 故後人論之曰: 漢法, 方而瘦, 勁而整, 寡情而多骨. 唐法, 廣而肥, 媚而緩, 少骨而多態.' 又有唐無隷法之語. 自玆以降, 蓋無稱焉."(「書漢隷帖後」, 『谷雲集』 권6)

한예와 당예를 구분한 다음 한예를 예서의 본령으로 간주하고 있음을 보게 된다. 이러한 파악 방식은 주이준을 비롯한 청초 중국인 논자들의 논의를 따른 것이다.

김수증은 스스로도 예서를 잘 썼을 뿐 아니라, 청음淸陰 김상헌金尚憲의 후손으로서 조선 문화계에 막대한 영향력을 행사한 인물이었다. 그러므로 예서에 대한 그의 이런 견해는 특히 노론을 중심으로 조선 예원藝苑에 파급되어 갔으리라 생각된다.

김수증 다음으로 주목되는 인물은 상고당尚古堂 김광수金光遂다. 당대 제일의 수장

김수증의 예서 〈김상헌 묘비〉金尙憲墓碑, 1671, 탁본, 147.7×67.6cm, 한신대학교 박물관

가收藏家이자 감상가鑑賞家였던 그는 〈예기비〉, 〈공선비〉孔羨碑, 〈사신비〉, 〈조전비〉, 〈공화비〉孔龢碑,[69] 〈공주비〉, 〈형방비〉衡方碑, 〈곽태비〉郭泰碑 등의 탁본을 소장하고 있었다.[70] 소론에 속한 그는 원교員嶠 이광사와

69 〈을영비〉의 별칭이다.

절친하였다. 이광사는 김광수가 소장한 한비 탁본들을 열람한 데 힘입어 마흔 이후 서도書道에 더욱 진전이 있었다.[71] 김광수는 이인상과도 교유가 있었다.

윤동석尹東晳(1722~1789) 또한 주목된다. 그 역시 예서를 잘 썼으며, 한비漢碑 탁본을 많이 수장한 것으로 이름이 높다.[72] 윤동석은 비록 소론에 속했지만 송문흠과 교유가 있었다.[73]

이인상의 예서는 이런 한중 문화사와 서예사의 맥락에서 조감될 필요가 있다. 그는 시대의 추세에 따라 한비에 바탕한 예서를 추구했으나 그럼에도 만년까지는 아직 한비의 탁본 자체를 별로 접하지 못하고 있었으며, 예서 자서에 의존해 한비의 서체를 학습하고 있었던 것으로 여겨진다. 이 점에서 그는 후대의 유한지兪漢芝(1760~1834)와는 형편이 달랐다. 이인상 두 세대 뒤의 인물인 유한지의 시대가 되면 이제 한비 탁본은 그리 접하기 어려운 물건이 아니었다. 유한지가 〈조전비〉나 〈예기비〉 등 한비의 서체와 비슷해 보이는 예서를 쓸 수 있었던 데에는 이런 달라진 시대적 배경이 자리하고 있다.

하지만 이인상이 상대적으로 열악한 여건에서 예서 공부를 한 것은 창의성의 발현이라는 측면에서 본다면 꼭 불리한 것만은 아니었다고 생각된다. 이인상은 열악한 여건에 있었기 때문에 오히려 유한지와 달리 전범典範을 흉내내려고 하기보다는 자득自得을 추구하면서 자신의 이념

70 이광사, 「書訣」, 『圓嶠集』 권10 참조.
71 "公之留心篆隷, 衆碑學習, 亦在四十以後, 蓋書道益進."(李匡呂, 「員嶠先生墓誌」, 『李參奉集』 권3)
72 황정연, 『조선시대 서화수장 연구』(신구문화사, 2012), 495면 참조.
73 위의 책, 491면 참조.

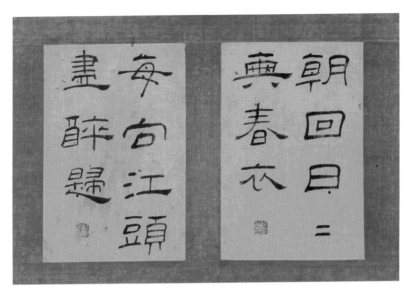

유한지의 예서 〈곡강〉曲江(《綺園帖》 所收), 지본, 각 면 23.3×15.7cm, 경남대학교 박물관 데라우치문고

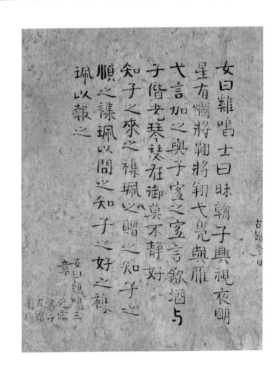

이인상의 해서 〈여왈계명·건괘 단
전〉(《丹壺墨蹟》 所收), 지본, 27.7×
21.8cm, 계명대학교 동산도서관

이 이끄는 데 따라 스스로 서체를 만들어 나가야 했다. 이 점에서 이인상의 서예에는 일종의 야성野性 같은 것이 생겨날 소지가 있었다고 말할 수 있다.

9

이인상은 전서와 팔분만큼 빼어난 것은 아니지만 해서, 행서, 행초의 서체에서도 대단히 개성적인 면모를 보여준다.

해서는 안진경체顔眞卿體를 배웠다. 이서구李書九는 서예 비평서인 『서청』書鯖에서 이인상의 해서를 평하기를, "창윤蒼潤한 중에 수연秀姸한 기운을 띠고 있다"[74]라고 했다.

이인상은 해서를 쓸 때도 전서의 필법을 원용하곤 했다. 뿐만 아니라 이인상은 해서에 전서의 글꼴을 구사하기도 했다. 가령 1748년에 쓴 〈우암송선생화상찬〉尤菴宋先生畵像贊 같은 작품에는 전서의 자형이 여럿 보인다. 이 작품에는 비단 전서의 획법劃法만이 아니라 예서의 획법도 구사되고 있음을 보게 된다.[75] 요컨대 이인상의 해서에는 전·예의 필의가 두루 나타난다.

이인상의 행서는 활달하면서도 굳센 맛이 있으며, 예리하고 꼿꼿할 뿐만 아니라 담박한 격조가 있다. 이 점에서 이인상 그림의 수지樹枝가 보여주는 굳세고 예리한 미감과 서로 통한다.

행서에서도 전서의 글꼴과 획법이 발견된다. 중년에 쓴 〈회담화재분

74 "蒼潤中, 帶秀娟氣."(이서구, 『書鯖』, 『槿域書畵徵』 권5, 185면 所引)
75 이 작품은 본서 '8-3'에서 검토된다.

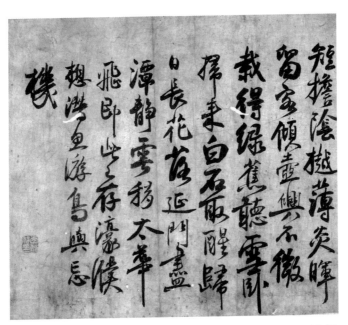

이인상의 행서 〈회담화재분운〉(《名賢簡牘》所收), 지본, 27.1×30.1cm, 경남대학교 박물관 데라우치문고

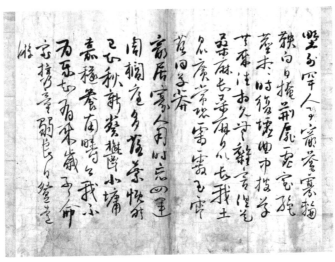

이인상의 행초 〈귀원전거·수유시상〉, 지본, 29.8×31.8cm, 개인

운)會澹華齋分韻과 〈춘일동원박자목방담화재〉春日同元博,子穆訪澹華齋 같은 작품을 예로 들 수 있다. 이인상이 만년에 쓴 행서는 중년에 쓴 글씨에 비해 '육'肉이 줄고 '골'骨이 늘었음을 볼 수 있다. 〈귀원전거·수유시상〉歸園田居·酬劉柴桑, 〈관계윤서십구폭〉觀季潤書十九幅 같은 작품에서 그 점이 확인된다.

이인상은 행초行草로 쓴 작품을 상당수 남겼는데, 여기에도 종종 전·예의 필의가 보인다.

이인상의 간찰 글씨는 퍽 독특하다. 그래서 당시 이인상의 자字를 따 '원령체'元靈體라 불리었다. 이규상李奎象(1727~1799)의 다음 기록이 참조된다.

> 그 편지 글씨는 담박하고 고상하며 비스듬하여 아취는 넉넉하나 법도는 크게 부족하다. 그러나 그의 편지 글씨의 서법은 당시 명류名流들 사이에 떠들썩해 한 떼의 사람들이 그 체를 다투어 모습模襲하여 원령체라 하였다.[76]

이인상의 간찰 글씨에서도 전·예의 필의가 보인다. 일례로 1749년 8월 22일 사근역에서 작은아버지에게 보낸 간찰을 들 수 있다. 이 간찰에서는 예서 특유의 파세波勢와 함께 전서의 영향이 분명한 등질적인 필획이

76 『18세기 조선 인물지 幷世才彦錄』, 138면. 원문은 다음과 같다: "其書牘書, 疎佚而欹斜, 騷雅有餘, 典則太不足. 然書牘法大噪當時名流, 一隊爭襲其體, 名曰'元靈體'."(「書家錄」, 『幷世才彦錄』,『一夢稿』,『韓山世稿』권30 所收)

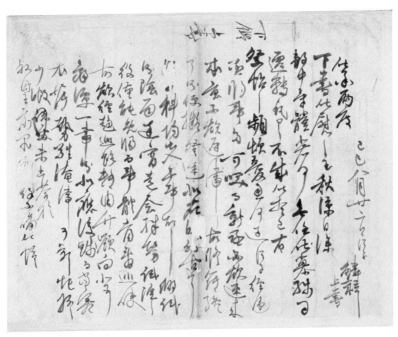

〈작은아버지에게 올린 간찰(1)〉, 1749, 지본, 28.5×36cm, 개인

일부 글자에서 확인된다.[77]

이상의 논의에서 알 수 있듯 이인상의 글씨쓰기는 해서·행서·행초에서도 전·예, 특히 전서가 그 서법의 기초가 되고 있음을 알 수 있다.

10

조선 시대의 평자評者들은 이인상의 글씨를 어떻게 평가했던가? 다음 자료들이 참조된다.

77 이 간찰은 본서 '13-5'에서 검토된다.

(1) 우리나라 사람의 서예는 때가 절어 있으니, 비유컨대 천 말의 재가 없이는 도저히 세탁할 수 없는 기름 파는 집 사람의 옷과 같다. 다만 원령이 쓴 글씨만은 봄 밭의 깨끗한 백로白鷺요 가을 숲의 외로운 꽃과 같으니, 풍격이 크게 달라 하나의 먼지도 달라붙어 있지 않다. 원령의 전서는, 그 글자의 결구結構는 능운대凌雲臺[78]의 재목과 같아 작은 획도 상칭相稱되고, 그 운필運筆은 큰 길의 훌륭한 네 마리 말이 끄는 수레와 같아 전절轉折이 법도에 부합되니, 신속해도 그림자가 끊어지는 법이 없고 완만해도 자취가 정체停滯되는 법이 없다. 그 용묵用墨은, 구름이 바람을 받아 흐르듯 냇물이 낭떠러지에서 떨어지듯 행함이 자연스러워 상황에 따라 형形을 이룬다. 그 고심苦心이 깃든 곳은, 깊은 옛 우물물 한가운데에 비친 가을달과 같다. 나는 마음가짐이 가장 어렵고, 용묵이 그다음이고, 운필과 결자結字가 또한 그다음이라고 생각한다.[79]

(2) 원령은 한漢나라의 중랑中郎

발분發憤하여 고古를 좇아 신수神髓를 찾아냈네.

하늘이 공교함과 힘을 내려

78 삼국시대 위(魏) 문제(文帝)가 낙양에 세운 누대다.

79 이는 이윤영이 쓴 「元靈大篆贊」(『丹陵遺稿』권13 所收)의 병서(幷序)다. 이 자료는 앞에서 발췌하여 인용한 바 있으나 필요에 따라 여기서는 전문을 인용했다. 원문을 보이면 다음과 같다: "東人翰墨, 沁入垢膩, 譬之賣油家衣裳, 非千斛灰所可濯盡. 獨元靈落筆處, 如春田鮮鷺, 秋林孤花, 氣韻逈異, 一塵着不得. 元靈之篆, 其排字, 如凌雲臺材木, 銖兩相稱; 其運筆, 如通逵良駟, 折旋中矩, 迅不絶影, 緩不滯跡; 其用墨, 如雲受風逐, 泉從崔落, 行其自然, 隨遇成形; 其苦心所在處, 古井湛湛, 秋月方中. 余謂處心最難, 用墨次之, 運筆作字, 又次之."

그가 쓴 전주篆籒는 굴기崛起해 기세가 굉장하네.

쓱 그은 분촌分寸의 획에서 기괴함이 나오니

늙은 나무등걸이 석상石上에 버틴 듯하고, 칼로 흙을 판 듯하네.[80]

(3-1) 그 전서篆書는 동국 제일이다.[81]

(3-2) 그 전서는 수의종횡隨意縱橫하여, 모두 다 법도에 부합하기는 어려웠지만 간간히 기경奇勁함이 많다.[82]

(4-1) 전주篆籒는 모두 일기종횡逸氣縱橫하여 구구하게 필가筆家의 법도에 구애되지 않았다. 우리나라의 전서 쓰는 법은 몹시 거친데 공이 새로운 법을 창출하여 고법古法에 부응했으며, 비로소 황무지를 개척했다.[83]

(4-2) 나는 일찍이 우리나라 사람이 전주篆籒를 알지 못함을 개탄하였다. 설사 익힌 자가 있다 할지라도 험벽險僻하고 황무荒繆하여 본받을 수가 없다. 게다가 졸렬한 자는 종이를 대소大小로 구획해 미리 희미하게 획을 쓴 뒤에 뾰족한 대쪽을 비스듬히 깎아 이를 가

80 "元靈漢室之中郎, 發憤追告〔古〕搜神髓. 天公與巧兼與力, 篆籒崛起勢晶贔. 劃然分寸 出奇怪, 老槎揹石刀斫土."(權撦,「戲作元靈篆籒歌」,『震溟集』권3)
81 "篆書爲東國第一."(李書九,「李元靈扇頭小景」의 題下註,『韓客巾衍集』권4)
82 "篆書隨意縱橫, 難盡合矩, 間多奇勁."(이서구,『書鯖』,『槿域書畫徵』권5, 185면 所引)
83 "篆籒皆逸氣縱橫, 不可以區區筆家逕路拘之也. 東人篆法甚荒, 公創出新獲, 以符古法, 始開榛蕪."(成海應,「題李凌壺尺牘後」,『研經齋全集』續集 冊16)

지고 먹을 메워 넣어서 구차히 글자 모양을 이루니 몹시 가소롭다. 오로지 능호 이공만은 종이를 펴 먹을 붓에 묻힌 다음 마음 내키는 대로 글씨를 썼는데 법도가 삼엄하여 전주의 개척자가 되었다.[84]

(4-3) 하물며 동인東人은 거칠고 무지하니
종정鐘鼎의 고법古法을 어디서 견문하리.
중국의 탑본搨本은 번각飜刻의 소산이라
획에서 진적眞跡을 고구할 방도가 없네.
능호 이공은 홀로 황무지를 개척해
힘이 팔뚝에서 나오고 겸하여 신神을 구비했네.
(…)
그 기고奇古함 어찌 한갓 지금의 서법만 능가하리?
옛날에 두어도 최고의 서가書家와 이웃하고 말고.
장부는 이름을 천고千古에 떨쳐야지
어찌 꼭 한 시대의 사람만 놀래키고 말리.[85]

(5) 원령의 글씨는, 세상 사람들 중 좋아하는 자도 있고 좋아하지 않는 자도 있다. 좋아하는 자는 '기'奇를 말하고, 좋아하지 않는 자

84 "余嘗歎東人不解篆搯. 縱有習之者, 險僻荒繆, 不可師法. 又拙者界紙大小, 預排微畫, 斜削竹尖而夾之, 墨壞中空, 苟且依樣, 尤可笑. 獨凌壺李公拓紙濡毫, 隨意作字, 法度森然, 爲篆搯家開荒."(성해응, 「題京山李公篆帖後」, 『研經齋全集』 권18)
85 "況復東人趍鹵莽, 鐘鼎古法焉得聞? 中州搨本出移刻, 肥瘦無以考淸眞. 凌壺李公獨開荒, 力從腕出兼蘊神. (…) 奇古何嘗揜今法, 在昔當塗差可隣. 丈夫爲名動千古, 豈必一時驚世人."(성해응, 「李凌壺篆字歌, 次杜工部韵」, 『研經齋全集』 권8)

는 '허'虛를 말한다. 그러나 원령의 귀한 점은 '진'眞이다. (…) 능호의 묘처妙處는 '농'濃에 있지 않고 '담'澹에 있으며, '숙'熟에 있지 않고 '생'生에 있다. 오직 아는 자만이 알리라.[86]

(6) 그 전서는 또한 가장 예스럽다.[87]

(1)은 이윤영이 쓴 「원령대전찬」元靈大篆贊이라는 글 서문이다.

여기서 말한 '대전'大篆은 꼭 주문籒文을 가리킨다기보다 금문과 고문을 포함한 이인상의 고전을 이른다. 이윤영은 이인상의 고전이 다른 서가의 글씨와 그 풍격이 크게 달라서 이른바 '진구기'塵垢氣가 하나도 없다는 점을 제일 먼저 지적하고 있다. 그리고 이인상 전서의 결구結構, 운필, 용묵, 처심處心에 대해 말하고 있다. 주목되는 점은, 이인상의 전서가 결법結法도 좋고, 운필법과 용묵법도 훌륭하지만, 그 처심이 남다르다는 것을 가장 높이 평가하고 있다는 사실이다. 그리하여 고전에 깃든 이인상의 고심苦心을 '옛 우물물 한가운데에 비친 가을달'에 비유하고 있다. '옛 우물물'은 이인상이 쓴 고전의 형적形迹을 뜻하고, 가을달은 이인상의 마음을 의미할 터이다. 이인상의 글씨에서 그의 마음을 읽어 내고 있다는 점에서 이윤영은 역시 이인상을 가장 잘 아는 지기知己 중 한 사람이라고 할 만하다.

하지만 이윤영은 이인상의 운필이 법도에 부합한다고 했는데 이는 꼭

86 "元靈書, 世之人有好者有否者. 好者曰: '奇.' 否者曰: '虛.' 然所貴乎元靈者, 眞爾. (…) 凌壺妙處, 不在濃而在乎澹, 不在熟而在乎生, 惟知者知之."(虛舟,《능호첩 A》발문)
87 "篆又最古."(박규수, 「題凌壺書帖」, 『瓛齋集』 권11)

합당한 지적이라고 하기 어렵다. 이 점에서 이윤영의 평가는 찬미에 치우쳐 있다는 혐의를 면하기 어렵다.

(2)는 진명震溟 권헌權攇이 쓴 「희작원령전주가」戱作元靈篆籒歌라는 시의 일부다. 권헌은 1756년에 종강으로 이사와 이인상 집 근처에 살았다.[88] 두 사람은 지취志趣가 통해 서로 친하게 지냈다.[89] 따라서 이 글은 (1)과 마찬가지로 이인상 동시대인의 평가라 할 것이다. 인용문 중 '중랑'中郎은 후한後漢의 탁월한 서예가 채옹蔡邕을 말한다. 그는 팔분서八分書을 만들고 비백飛白을 창안했다고 전한다. '전주'篆籒는 보통 소전과 주문籒文을 뜻한다. 이인상의 전서를 평한 이들은 대개 '전주'라는 말을 쓰고 있는데, 이 경우 '전'은 소전을 가리키며, '주'籒는 꼭 주문籒文이라기보다 고전古篆 일반을 통칭한다.

이인상을 '중랑'에 견준 것은 이인상의 글씨에 대한 극도의 찬사다. "고를 좇아"라는 말은 이인상의 상고적尙古的 태도를 말한다. 권헌은 특

88 초고본『震溟集』권16의 「世代遺事」참조.
89 『회화편』의 〈묵란도〉 평석 참조. 「희작원령전주가」에는, "종강에서 원령을 만나/함께 한묵(翰墨)을 일삼네/절벽에 새기거나 종(鐘)에 새길 수 없나니/붓 던지고 굶은 채 누워 가을비를 읊네"(鐘崗逢元靈, 共作翰墨戱. 磨崖勒鍾不可得, 撲筆飢臥吟秋雨)라는 구절이 보인다. 이를 통해 둘은 함께 글씨를 쓰기도 했음을 알 수 있다. "절벽에 새기거나 종에 새길 수 없나니"는 희작적(戱作的) 표현이라 하겠는데, 자신들이 사는 곳 지명이 '종강'(鐘岡)이기에 한 말이다. 지명은 비록 '종강'이나 야트막한 구릉이어서 절벽이 있을 리 없으며, 종 같은 게 있지도 않다. 하지만 권헌은 이 희작적 표현을 통해 이인상이 빼어난 예술적 재능을 갖고 있음에도 불구하고 그것을 발휘할 기회가 주어지지 않음을 은근히 말하고 있다. 그래서 인용된 부분 뒤의 구절에서 이인상의 불우를 말하면서 그의 글씨로 석경(石經)을 새겨 나라를 빛내자는 말을 하고 있는 것이다("有才如此何足多, 吁嗟元靈奈若何. 重爲告曰卽今經典多錯誤, 文從字缺難究趣. 當世諸公頗好古, 每欲鑱石�𠜫箋註. 元靈旣有中郎筆, 何不喚來書數部. 屹然鑱立鴻都程, 口授諸生業俱精. 豈徒 生今世, 復得見石經. 得不使後之人, 稱我文化軼東京"). 이에서 권헌이 이인상의 예술적 재능을 얼마나 높이 평가했는지 알 수 있다.

히 이인상의 전서가 보여주는 힘과 공교함에 주목하고 있다. "늙은 나무 등걸이 석상石上에 버틴 듯"이라는 말은 글씨가 기괴하고 기세가 있음을 이를 터이고, "칼로 흙을 판 듯"이라는 말은 철선전을 이를 터이다.

(3)은 이서구의 평가다. (3-2)는 그가 쓴 책인 『서청』書鯖에 나오는 말이다. 이 책은 현재 전하지 않지만 오세창吳世昌의 『근역서화징』槿域書畵徵 곳곳에 발췌되어 있다.

인용문 중 '수의종횡'隨意縱橫이라는 말이 우선 주목된다. 이는 '마음 내키는 대로 종횡으로 붓을 휘둘렀다'는 뜻이다. '즉흥'과 '흥취'에 따라 글씨를 쓴 이인상의 면모를 적실히 드러내는 말이라고 여겨진다. 그러니 이 말은 '방필'放筆(마음 가는 대로 붓을 놀림)이라는 말과도 의미가 통한다 하겠다. 이인상의 그림 〈수하한담도〉에 붙인 임매任邁의 발문跋文 중에,

> 원령은 술을 마신 후 흥이 나면 방필하여 고목이나 기석奇石 혹은 평파平坡나 원경遠景 두 세 폭을 그렸다.[90]

라 하여 '방필'이라는 말이 보인다. "방필放筆하고 한 번 웃는다"(放筆一笑)라고 한 〈장백산도〉의 관지[91]에서 보듯 이인상 스스로도 자신의 작화作畵 방식에 대해 '방필'이라는 말을 쓴 적이 있다.[92] 그러므로 '수의종횡'은 이인상의 서書와 화畵를 꿰뚫는 창작태도 내지 창작방식이라 할 만하

90 "元靈酒後興發, 放筆寫古木奇石或平坡遠景二三幅." 임매의 발문에 대해서는 『회화편』의 〈수하한담도〉 평석을 참조할 것.

91 이 관지에 대해서는 『회화편』의 〈장백산도〉 평석 참조.

92 또한 「戱賦凍梅, 示宋子」(『능호집』 권1)의 한 구절인 "放筆爲作〈松梧圖〉"에도 '방필'이라는 말이 보인다. 마음 가는 대로 붓을 휘둘러 〈송오도〉를 그렸다는 뜻이다.

다. 이 창작태도의 핵심에는 흥취와 '사심'師心이 자리하고 있다. '사심'은 마음을 따른다는 뜻이다. '마음을 따른다'는 것은, 법도라든가 격식 이전에 예술가 자신의 내면에서 솟구치는 영감과 예술충동의 진실성을 승인하고 거기에 최고의 중요성을 부여함을 뜻한다. '법획'法劃보다 '심획'心劃을 중시한다 함은 바로 이를 이름이다.

이서구는 이인상의 전서가 수의종횡하여 그 필획이 모두 다 법도에 부합하지는 않았다고 말하고 있다. 이인상 전서의 필획이 법도에 다 맞다고 한 이윤영의 평가와는 사뭇 다른 지적이다. 이서구 쪽이 적확한 것으로 판단된다.

유의해야 할 것은 이서구가, 이인상의 전서가 전연 법도를 무시했다거나 완전히 법도를 이탈했다고 말하지 않고 "모두 다 법도에 부합하기는 어려웠"다고 말하고 있다는 점이다. 이 말은 이인상의 전서가 한편으로는 법도를 따르면서도 다른 한편으로는 법도를 따르지 않음을 의미한다 할 것이다. 이인상 전서의 본질을 균형감각을 잃지 않고 예리하게 지적한 탁견이라 하지 않을 수 없다.

이서구는 이인상 전서의 법도를 따르지 않은 측면을 꼭 긍정적으로 평가하고 있는 것 같지는 않다. 그렇기는 하나 그 점을 공격하거나 비난하고 있지도 않다. 그는 이인상의 전서가 꼭 법도를 따르지는 않았음에도 '불구하고' 기경奇勁함이 많다고 평가하고 있다. '기경'함이란 기이함과 힘참을 의미한다. '기이함'은 상궤常軌와 법도의 대척점을 의미할 수도 있으나 '진부'陳腐와 '평판'平板의 대척점을 의미할 수도 있고, 평범함의 대척점으로서 빼어남과 진귀함을 의미할 수도 있다. '힘참'은 굳세고 활기찬 에너지를 의미한다. 서예 용어로는 흔히 '주경'遒勁이라는 말을 쓴다. 요컨대 이인상 전서가 힘이 있고 역동적이며 기운생동氣韻生動함

을 뜻하는 말이다. '기경함이 많다'는 이서구의 이 평가는 이인상의 전서에 대한 최고의 찬사라 할 만하다. 이서구 스스로도 글쓰기에서 기奇와 창신創新을 중시한 바 있다.[93] 이런 입장을 지녔기에 이인상 전서의 '기'奇의 면모, 이인상 전서의 '창신적'創新的 면모를 남달리 알아보고 깊이 공감했을 수 있다.

(4)는 성대중成大中의 손자인 성해응成海應의 평가다. 이인상이 조선에서 전주篆籒의 개창자라는 점을 거듭 언급하고 있다. 특히 (4-1)에서는, 이인상이 선인의 필법에 크게 구애되지 않고 흥취에 따라 분방하게 글씨를 써서 '새로운 법'을 창조함으로써 고법에 부응했음을 지적하고 있다. '새로운 법'이라는 말의 원문은 '신확'新矱이다. 일기종횡逸氣縱橫하여 신법을 창조해 고법에 부응했다고 한바, 이는 '법고창신'에 다름 아니다.

성해응은 이인상이 구구하게 법도만을 좇지 않고 신법을 창조했음을 적극적으로 평가하고 있으며, 이인상의 신법이 고법에 부합한다고 했다. 이는 중요한 지적이다. 신법이 고법의 이탈이 아니요 고법에 오히려 부응한다는 말은, 이인상이 창조한 신법이 이사나 이양빙이 수립한 법도에는 혹 맞지 않는 부분이 있을지 모르지만 더 멀리 거슬러올라가면 오히려 고법에 부합한다는 취지의 말일 수 있음으로써다. 이 경우 '고법'은 '당'唐이나 진秦 이전의 서법, 즉 소전小篆 이전의 서법을 가리키는 말일 가능성이 높다. (4-3)에서 '종정鐘鼎의 고법'을 운위하고 있음이 그 한 근거가 된다. 이처럼 성해응은 이서구와 달리 이인상 전서의 법도를 벗

93 이서구의 문학적 지향에 대해서는 박지원이 쓴 「녹천관집서」(綠天館集序, 『연암집』 권7 所收)가 참조된다.

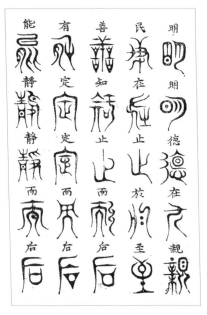

〈38체전 대학〉 중의 기자전奇字篆

어나는 측면을 유감으로 생각하기보다는 발상을 바꾸어 그것이 오히려 고법에 부합하는 것이라는 논지를 펴고 있음이 주목된다.

한편 (4-2)에서, 비록 전서를 익혔기는 하나 험벽險僻하고 황무荒繆하여 본받을 수가 없다고 한 것은 허목을 염두에 두고 한 말로 추정된다. 사실 이인상 이전의 서가 중 전서로 일가를 이룬 사람은 허목밖에 없다. 허목은 기자전奇字篆을 익혀 소전으로부터 너무 멀어져 버렸고, 그래서 자형이 몹시 기벽奇僻해 무슨 글자인지 판독하기 어려운 경우가 적지 않다. 소통상의 문제가 야기되고 있는 셈이다. '험벽하고 황무'하다 함은 이런 점을 가리켜 한 말일 것이다.

(4-3)은 「이능호전자가」李凌壺篆字歌의 일부다. 이인상의 전서가 매우 기세氣勢가 있을 뿐만 아니라 '신'神까지 갖추고 있음이 지적되고 있다. '신'은 신채神彩, 곧 '신운'神韻를 이른다. 일찍이 성대중은 배와坯窩 김상숙金相肅의 글씨를 논하면서, 글씨의 격格이 법法보다 승勝해야, '뜻'이 '재'材보다 승해야, '신'神이 '기'氣보다 승해야 상품上品의 글씨일 수 있다고 했다.[94] 이처럼 '신'은 글씨의 예술적 풍격 및 정취와 관련된 최고 심급의 미적 자질이다. 이와 관련해 남공철南公轍의 다음 말이 참조가 된다.

무릇 예藝는 '학'學에서 시작해 '오'悟에서 끝난다. '학'의 공교함은 '오'의 '신'神함만 못하다.[95]

원元나라 우집虞集의 글씨를 평하면서 한 말이다. 그런데 이 말은 이인상의 전서에도 해당될 수 있다고 여겨진다. 이인상은 학고學古에서 시작했으되 거기에 고착되지 않고 '오'悟의 세계, 즉 자기만의 창조적 세계로 나아갔다. 이인상 전서의 '신'은 바로 이 '오'에서 유래할 터이다. '오'는 자득自得 혹은 창발성創發性과 밀접히 관련된다. 그러니 단지 법고에 구니拘泥된 구구한 서가들과 이인상의 전서를 동렬에서 논하기 어렵다. 성해응이 거론한 '신'神은 (1)에서 이윤영이 말한 '처심'處心과도 통한다고 여겨진다.

(4-3)에서는 또한 이인상의 전서가 '기고'奇古하다고 평가한 점이 주목된다. '기고'는 '기'奇하고 '고'古하다는 뜻이다. 이인상 전서에서 '기'가 갖는 의미연관은 조금 전 따져 본 바 있거니와, '고'는 예스러움을 뜻한다. '예스러움'은 이인상 전서의 상고적 면모를 가리킬 터이다. 즉 그의 전서에 늘상 보이는 금문·고문 등의 고전 자형과 고전 서법을 염두에 둔 말일 터이다. '기고'라는 이 평어는 앞에서 살핀 '기경'奇勁이라는 평어와 함께 이인상 전서의 특징적 면모를 잘 드러낸다. 요컨대 예전 사람들은 이인상 전서의 개성과 본질을 드러내는 세 글자로 '기'奇 '고'古 '경'勁을

94 "書之格勝於法, 意勝於材, 神勝於氣, 乃可以居上品也."(성대중, 「題坯窩書軸後」, 『靑城集』권8)

95 "凡藝始於學而卒於悟. 學之工, 不如悟之神."(남공철, 「虞集賜碑贊橫軸紙本」, 書畵跋尾, 『金陵集』권24)

꼽았다 할 만하다.

성해응은 이인상의 전서가 조선에서만 제일일 뿐 아니라 옛날 중국의 서가들과 견주더라도 결코 손색이 없으며, 이인상 당대만이 아니라 천고에 길이 인정받을 것이라고 했다. 박학다식하기로 유명했던 성해응인만큼 그의 이런 지적은 한갓 과장은 아니다. 이인상의 전서가 보여주는 대담한 조형미와 기상奇想과 창조성은 실로 동아시아 서예사에서 이채를 발하는 것이라고 평가할 만하다.

(5)는, 성명은 미상이나 호가 허주虛舟라는 사람[96]이 《능호첩 A》에 붙인 발문의 일부다. 이 자료는 조선 시대에 이인상의 글씨에 대한 상반된 두 평가가 있었음을 알려준다. 좋은 평가와 좋지 않은 평가가 그것이다. 이인상의 글씨를 안 좋게 평가하는 이들은 그의 글씨가 '허'虛하다는 점을 지적한다고 했다. '허'는 '실'實의 반대니, 허술·허황의 뜻을 내포한다. 필획이 충실하지 않다고 보면 '허술'이 되고, 법도대로 하지 않는다고 보면 '허황'이 될 것이다.

허주는 이인상의 귀한 점, 이인상의 글씨에서 높이 평가해야 할 점은, 오히려 '진'眞에 있다고 했다. '진'은 '위'僞의 반대말이니, 작위적이지 않음을 의미한다. '작위적이지 않다'는 것은, 억지로 꾸미고 수식하지 않음을 말한다. 왜 억지로 꾸미고 수식하는가? 남에게 잘 보이기 위해서이거나, 남에게 자기를 뽐내고 드러내기 위해서일 것이다. 왜 자기를 드러내려고 할까? 속이 허하고 충실하지 않아서일 것이다. 이와 달리 '진'은 남

96 '허주'를 영조 때 영의정을 지낸 김재로(金在魯, 1682~1759)로 보는 분도 혹 있으나 잘못이다. 연조가 맞지 않는다.

을 의식하지도, 스스로를 과장하거나 분식粉飾하지도 않고, 자신의 내면에서 우러나오는 대로 자신의 흥취와 기분에 몸을 맡겨 신神을 유로流露함을 이른다. 그러므로 그것은 작위의 반대인 '자연'自然, 즉 '절로 그러함'에 가깝다.

그러니 이인상의 묘처妙處가 '농'濃이 아니라 '담'澹에, '숙'熟이 아니라 '생'生에 있음은 당연하다. 보통의 서가들이라면 '농'과 '숙'에 힘을 쏟아 격식에 딱 들어맞으며 외양상 멋지고 훌륭한 글씨를 추구하게 마련이다. 하지만 이인상의 글씨는 억지로 기교를 부리지 않은 담박함, 공교함과 반대되는 졸박拙朴함에 그 장처長處가 있다는 것이 허주의 생각이다.

허주의 이런 평가는 조선 후기에 제출된 특징적인 문예론인 천기론天機論과의 연관을 보여준다. 천기론에 따르면 가장 훌륭한 문예는 '천기'天機, 즉 '천진'天眞의 유로다. '천진'은 꾸밈이나 가식이 없는 마음, 소박하고 참된 마음을 이른다. 이런 마음을 자연스럽게 그대로 시에 담은 것이 가장 훌륭한 시라는 것이 천기론의 주장이다. 그래서 천기론에서는 인위적인 조탁彫琢이나 기교, 공교함에 대한 추구는 공연히 천진만 저해하여 문예의 진실성을 없앤다고 보았다.

(6)은 박규수가 이인상의 글씨에 붙인 제사題辭 중에 보이는 말이다. '예스럽다'의 원문은 '고'古이다. 이인상 전서가 대단히 예스럽다는 지적은 이인상 당대부터 있어 온 것인데, 19세기의 박규수에게까지 이어지고 있음을 본다.

지금까지 이인상의 전서에 대한 전통시대 평자들의 말을 들어 보았다. 이들의 평어는 이인상의 전서에 대한 이해를 깊게 만드는 데 일조한다. 하지만 이들의 평어는, 비록 예리함과 통찰력을 보여주고 있기는 하나, 작품 분석을 토대로 한 것이 아니라는 점에서 일정한 한계가 없지 않다.

한편 위에서 살핀 평자들의 말은 모두 이인상의 전서에 대한 긍정적인 평가라는 점에서 공통된다. 그래서 부정적인 평자의 말이 궁금해진다. 하지만 이인상의 전서에 대한 부정적인 평가는 좀처럼 발견되지 않는다. 이런 상황에서 강세황의 다음 발언은 자못 주목된다.

(7-1) 지금 시속時俗의 전서를 배우는 자들은 자기 마음 내키는 대로 손을 움직여 혹 해서와 초서의 점획點劃을 섞어서 편하고 쉬운 데로 치달림으로써 속인俗人의 눈을 기쁘게 하거나 혹 괴상하고 이상한 꼴을 만들어 안목이 없는 이들을 기만하면서 고상하다고 자부한다. 이는 모두 슬퍼할 만하며 비난할 값어치도 없다. 나는 전서에서 이양빙의 서법과 어긋난 것은 외도外道이며 엉터리라고 생각한다. 손수 이 본本을 베껴 그 개요를 보존하여 후인이 본받아야 할 법도로 삼게 하고자 한다.[97]

(7-2) 우리나라의 전서는 고금古今에 두 체體가 있다. 하나는 편봉偏鋒으로 획을 그어 일부러 전필戰筆[98]을 구사하면서 점點은 매양 초서의 필의가 있고 삐침은 문득 해서의 필의가 있는 체體이다. 스스로는 〈우비〉禹碑[99]에서 나왔다 이르지만 〈우비〉가 후인의 위작임을 모르고 하는 말이다. 게다가 오늘날의 획으로 망녕되이 옛 글자를 만들어서는 억지로 기세왕성한 태態를 만드니 용렬하고 나쁜 버

97 "今俗學篆書者, 師心信手, 或雜楷草之點畫, 以趨便易而悅俗目, 或作詭狀異態, 以欺聾盲而高自許. 是皆可哀而不足非也. 余謂篆書而有違陽氷者, 外道也杜撰也. 手摹此本, 以存其槩, 要作後人師法."(강세황, 「題手摹李陽冰城隍碑後」, 『豹菴遺稿』 권5)

98 손을 떨 듯이 쓴 필획을 말한다.

99 '구루비'(岣嶁碑)를 말한다. '형산신우비'(衡山神禹碑)라고도 한다. 후대의 위작이다.

룻에서 벗어나지 못했다.

　다른 하나는 방필放筆 망작妄作하여 원전圓轉만 일삼아 거친 획으로 어지러이 써서 고태古態가 있게 하려 했으나 점점 참된 뜻을 잃어 단지 속인俗人의 눈을 속이고 있을 뿐이다.

　오직 이 이양빙의 필획만이 반듯하고 엄격하고 바르고 곧아 법도가 삼엄한 중에도 스스로 변화가 넉넉하다. 배우고 익히는 자들이 실로 그 묘함을 이해하지 못하는 데다가 또 능하기 어려운 것은 꺼리는지라 모두 양주楊朱와 묵적墨翟으로 흘러들어가 버리고 만다.[100]

　(7-1)은 「이양빙의 〈성황비〉城隍碑를 베껴쓰고 그 끝에 적다」라는 글이고, (7-2)는 「이양빙의 〈성황비〉를 베껴쓰고 그 끝에 또 적다」라는 글이다. 강세황은 (7-1)을 쓴 뒤 뭔가 부족하다고 느껴 (7-2)를 써서 할 말을 모조리 다 한 것으로 보인다.

　강세황의 이 두 글은 조선 시대의 전서가로 이름이 높은 허목과 이인상에 대한 날선 비판이다. (7-1)은 허목에 대한 비판이고, (7-2)는 허목과 이인상에 대한 비판으로 여겨진다.

　흥미로운 것은 강세황이 허목 전서쓰기의 문제점으로 "자기 마음 내키는 대로 손을 움직"인다는 점을 들고 있다는 사실이다. 이 말의 원문은 "師心信手"다. 법도를 따르기보다는 창작주체 스스로의 마음을 높이는

100 "東俗篆書, 古今有二體. 一則偏鋒發畫, 故作戰筆, 點每帶草, 撇輒如楷. 自謂出於〈禹碑〉, 豈知禹碑是後人贋作? 況以今畫妄作古字, 强爲淋漓之態, 不離庸惡之習. 一則放筆妄作, 惟事圓轉, 佹畫亂寫, 要有古態, 漸失眞意, 只欺俗目. 惟此陽冰之筆, 方嚴正直, 規度森嚴之中, 自饒變幻. 學習者固未能解其妙, 且憚於難能, 滔滔流於之楊之墨."(강세황, 「又題手摹李陽冰城隍碑後」, 『豹菴遺稿』 권5)

것을 '사심'師心이라고 한다. 만일 법고法古와 창신創新을 대립항으로 설정한다고 한다면 법고의 주된 원리는 '모방'이고, 창신의 주된 원리는 '사심'이라고 말할 수 있을 터이다. 강세황은 허목 전서쓰기의 이 창신적 면모가 심히 못마땅했던 셈이다. 왜냐하면 그는 전서쓰기는 모름지기 이양빙의 필획을 본받아야 하며, 거기서 절대 벗어나서는 안된다고 확신했음으로써다. 문학과 예술 창작에서 창신의 의의를 승인하는가의 여부에 따라, 그리고 창신을 승인하더라도 어느 정도 승인하는가의 정도에 따라 허목과 이인상의 전서에 대한 평가는 달라지게 된다. 강세황은 전서쓰기에서 창신을 부정하고 이양빙을 법고法古해야 한다는 입장을 견지하고 있다. 이양빙만이 정통이며 거기서 벗어난 것은 양주·묵적 같은 이단에 지나지 않는다고 본 것이다. 그러니 그 눈에 허·이 양인의 행태가 부정 일변도로 보일 수밖에 없다. 하지만 강세황의 비판을 잘 읽으면 이인상 전서의 본질에 더 가까이 다가갈 수 있다.

(7-1)의, "혹 괴상하고 이상한 꼴을 만들어 안목이 없는 이들을 기만하면서 고상하다고 자부한다"라는 말에서 "괴상하고 이상한 꼴을 만들어"의 원문은 "作詭狀異態"이다. 이 말은, 이양빙의 소전을 전서의 전범과 표준으로 삼을 경우 허목의 전서가 거기서 얼마나 멀리 벗어났는지 알게 해 준다. 강세황의 이 비판은 이인상의 고전古篆에도 어느 정도 해당될 수 있다고 생각된다.

(7-2)의, "방필放筆 망작妄作하여 원전圓轉만 일삼아 거친 획으로 어지러이 써서 고태古態가 있게 하려 했으나"에서 '방필'과 '원전'이라는 말이 주목된다. '방필'이 이인상 서화 창작의 중요한 원리 내지 태도임은 앞서 살핀 바 있다. 이서구는 이를 '수의종횡'隨意縱橫이라는 말로 바꿔 표현한 바 있다. 흥미로운 점은 이인상의 전서를 높이 평가하는 자든 부정

적으로 평가하는 자든 공통적으로 그의 '방필'을 지적하고 있다는 사실이다. 그러니 이인상 작서作書 태도의 특징이 방필에 있음은 의문의 여지가 없다 하겠다.

그런데 '방필'은 그 자체가 문제라기보다는 그것이 사심師心 혹은 사법師法의 문제와 직결되기 때문에 문제가 된다. '방필'에 대한 강세황의 비난의 근저에는 이인상이 '법'法, 즉 법도를 스승으로 삼지 않고 '마음'을 스승으로 삼고 있음에 대한 비난이 자리하고 있다. 이인상이 흥취, 즉 마음의 진실을 중시한 것은 사실이고 또 이 점이 그의 전서에 남다른 영감과 창조성을 부여하고 있기는 하지만 그렇다고 해서 이인상이 마냥 법도를 무시한 것인가 하면 꼭 그렇지는 않다. 다만 법도의 엄격한 고수를 중시한 강세황의 입장에서 볼 때 이인상이 법도를 지키지 않은 사람으로 보였을 뿐이다. 이인상이 이해한 법고法古, 나아가 단호그룹이 이해한 법고는 강세황의 법고에 대한 경직되고 교조적인 이해 태도와는 사뭇 달랐던 것으로 보인다. 다음 자료에서 그 점을 살필 수 있다.

(8) 하물며 지금 사람은 옛사람을 보지 못하니 옛사람의 글씨를 배우고자 하는 이는 다만 옛사람의 잔비殘碑와 단간斷簡의 필적筆跡을 취해 그 점획點劃의 비수肥瘦, 파임·전절轉折의 향배向背를 살펴서 구구하게 본뜨는데, 비슷하면 할수록 그 참을 잃는다. (…)
원령의 용필用筆은 옛사람의 묵적墨跡에 구애되지 않으나 법도는 조금도 벗어나지 않으며, 그 용묵用墨은 마치 물이 땅 위를 흐르는 것 같아 상황에 따라 모양을 이루니 아아 기이하도다.[101]

(9) 나는 늘, 문장과 글씨는 모두 학고學古하지 않을 수 없으나 또

한 습고襲古해서는 안 된다고 생각하였소. 만약 전적으로 고인을 모습模襲한다면 비록 고인과 눈곱만큼도 다르지 않다 할지라도 이는 하나의 모본模本과 임본臨本에 불과하니 무슨 묘처妙處가 있겠소. 요컨대 고인의 법도를 취할지라도 내 마음에서 변화를 이룬 후라야 잘 배웠다고 이를 것이오. (…) 대저 고인의 높은 곳은 자연이연自然而然한 데 있으니 그 의태意態와 정신은 배워서 능할 수 있는 것이 아니라오. 배우면 도리어 한단지보邯鄲之步가 되고 말지요.[102]

(10) 나는 글씨의 필획이 취약하고 또 재력材力이 적다네. 하지만 심획心劃이 글씨가 되어야 한다는 건 대강 안다네. 또한 고인의 필의를 대략 아네만 일찍이 고인의 서첩書帖을 모방하여 그 자체字體를 나의 붓끝에 옮기려고 생각한 적은 없다네. 매양 웃는다네. 세상 사람들이 내가 종요鍾繇[103]의 해서를 조금 공교히 쓴다고 해서 내가 〈선시표〉宣示表나 〈천계직표〉薦季直表 같은 법첩法帖[104]을 천백 번은 썼겠다고 이르니 말일세. 몹시 가소롭네. 나는 실은 종요의 법첩을 한두 번도 모방해 익힌 적이 없다네. 다만 과안過眼하여 마음으로

101 "況今人不見古人, 而欲學其書者, 但取其殘碑斷簡之蹟, 視其點畫之瘠肥、礫摺之向背, 區區而爲之, 愈似而愈失其眞. (…) 其用筆不拘古人之跡, 而規矩不踰尺寸, 其用墨如水在地, 隨遇而成象, 嗚呼奇哉!"(이윤영, 「題元靈漢碑摹後」, 『丹陵遺稿』 권13)
102 "常謂文章筆翰, 俱不可不學古, 又不可襲古. 若使專襲古人, 雖不爽毫髮, 不過是一模本臨本, 有何妙處? 要之取規矩於古人, 而成變化於吾心然後, 方謂善學. (…) 大抵古人高處, 在於自然而然, 其意態精神, 有不可學而能. 學之, 反成邯鄲步."(송문흠, 「答金仲陟」, 『閒靜堂集』 권3) '중척'(仲陟)은 김상무(金相戊)의 자(字)다.
103 중국 삼국시대 위(魏)나라의 서예가다. 소해(小楷)에 능하여 왕희지와 병칭된다.
104 모두 법첩으로 전하는 종요의 글씨다.

요해了解했을 뿐이라네.[105]

　(8)은 이윤영이 쓴 「원령의 한비漢碑 임모臨摹 끝에 적다」라는 글의 일부다. 이윤영은 이인상이 '법고'를 하되 '모방'은 하지 않았으며, 자신이 심득心得한 데 따라 글씨를 썼음에도 법도를 조금도 벗어나지 않았다고 말하고 있다. 인용문 중, '남의 글씨를 구구하게 본떠서 비슷하면 할수록 그 참을 잃는다'는 말은, 한 세대 뒤의 인물인 박지원이 법고창신론을 전개하면서 한 말을 연상시킨다.[106] 다만 박지원은 글씨쓰기의 문제를 글쓰기의 문제로 바꿔 놓았다.

　(9)는 이인상의 가장 가까운 벗 중의 하나인 송문흠이 김상무金相戊에게 보낸 편지의 한 구절이다. '학고'學古와 '습고'襲古를 구별하고 있음이 주목된다. 송문흠에게서 '학고'는 단순한 모방이 아니라 그 속에 창신의

105 "僕於書筆畫脆弱, 且少材力, 但粗知心畫之可以爲書. 又能略解古人筆意, 未嘗倣寫書帖, 想其字體, 或能移之筆頭. 每笑世人以僕粗能工寫鍾楷, 謂於〈宣示〉〈季直〉諸帖, 寫習千百過, 極可笑. 僕實未有倣習鍾帖一再過者矣, 但能有過目而心解者焉."(김상숙, 「與黃士用書」, 『坏窩遺稿』) '사용'(士用)은 황운조(黃運祚)의 자다.

106 박지원, 「楚亭集序」, 『燕巖集』 권1 참조. 박지원의 법고창신론에 대해서는 박희병, 『연암을 읽는다』(돌베개, 2006), 320∼358면 참조. 박지원은 젊은 시절 이윤영에게 『주역』을 배운 바 있다(박종채 저, 박희병 역, 『나의 아버지 박지원』, 돌베개, 1998, 19면, 247면). 또 박지원은 이윤영·이인상을 좇아 노닐며 그들의 화풍을 본떠 그린 그림을 그리기도 하였다(『나의 아버지 박지원』, 257면). 이처럼 단호그룹과 박지원은 문예사적 및 정신사적으로 상당히 밀접히 연결되어 있다. 박지원이 단호그룹에게서 받은 정신적 영향은 실로 적지 않다. 박지원이 젊은 시절 가졌던 청류의식(淸流意識)과 비판의식은 단호그룹을 계승하고 있는 면이 없지 않다. 그는 담헌 홍대용과 교유하면서 실학에 눈뜨고, 급기야 북학(北學) 쪽으로 사상의 전이(轉移)를 꾀하면서 단호그룹의 현실인식으로부터 벗어나게 되지만 그럼에도 불구하고 그 재야 지식인으로서의 면모에는 단호그룹 인물들과의 연관성이 없지 않다. 단호그룹과 담연(담헌·연암)그룹 간에는 사상사적·문예사적 계승과 전환이 여러모로 확인되는데, 이에 대한 자세한 논의는 훗날의 연구로 미룬다.

과정이 내재되어 있다. 즉 '학고'는 '창신'과 분리되지 않는다. 창신이 전제되지 않은 학고는 죽은 것이며 따라서 묘처妙處가 있을 수 없다. 송문흠은 학고를 함에 '내 마음에서의 변화'가 중요하다고 했다. '내 마음에서의 변화'란 곧 창신이다.

송문흠은 또한 글씨의 높은 경지는 '자연이연'自然而然에 있으니,[107] 고인의 정신과 의태意態는 본떠 흉내 낼 수 없으며, 만일 본떠 흉내 낸다면 생기를 잃은 가짜가 되고 만다고 했다. 송문흠의 이런 생각 역시 박지원의 법고창신론과 통한다. 이렇게 본다면 박지원의 법고창신론은 무無에서 나온 것이 아니라, 선배 그룹인 단호그룹의 문학·서예론을 '테제화'한 것이라고 말할 수 있을 터이다. 달리 말한다면 단호그룹은 비록 스스로의 문학예술론에 아직 '법고창신'이라는 '개념'을 부여하지는 못했다 할지라도, 창작과 실천, 그리고 그 문예적 담론 전개에서 법고창신론을 관철해 가고 있었다고 말할 수 있다. 박지원이 한 일은 그것을 '개념화'한 것이었다.

(10)은 김상숙이 황운조黃運祚에게 보낸 편지 중의 한 구절이다. 모방을 배격하고 심획心劃의 제1의적 중요성을 강조하고 있다. 고인의 필획을 본뜨는 것은 해서는 안 될 일이며, 창작주체의 '마음'을 중시해야 한다는 입장의 표명이다. 요컨대 법획法劃보다 심획心劃이 중요하다는 말이다. 심획보다 법획을 중시한 강세황과 대조된다 하겠다.

이상 살핀 것처럼 단호그룹의 서예론은 고인의 법도를 준수해야 함을

107 송문흠이 '자연이연'(自然而然)을 중시한 데서는 천기론과의 연관성이 감지된다. 잘 알려져 있다시피 천기론에서는 '막지연이연'(莫之然而然)을 중요시한다. 작위(作爲)를 넘어선 천진(天眞)과 자연스런 흥취를 문예의 최상승(最上乘)으로 여겼기 때문이다.

강세황의 전서 〈이휘지·강세황·이태영의 화운시〉(《壽域恩波帖》所收), 지본, 22.7×26.2cm, 절두산순교박물관 73세 때인 1785년 중국에 부사副使로 갔을 때 쓴 것이다. 법도에는 맞게 썼으나 무미건조하고 운격韻格이 느껴지지는 않는다.

역설한 강세황의 입장과 큰 차이를 보인다.

　다시 (7-2)로 돌아가 보자. 강세황은 이인상이 "원전圓轉만 일삼아 거친 획으로 어지러이 써서 고태古態가 있게 하려 했"다고 비판했다. 이 경우 '원전'圓轉은 이인상 전서의 필획에 도드라진 원곡圓曲과 힐굴詰屈한 전절轉折을 가리킬 터이다. '거친 획'의 원문은 "麁畫"이고, '어지러이 써서'의 원문은 "亂寫"다. 이 말들은 이인상 전서의 필획이 꼭 합규범적合規範的이거나 균제적均齊的이지만은 않음을 의미한다. 갈필의 비백飛白이 구사된, 흥취가 심히 느껴지는 이인상의 대자大字 전서가 그 단적인

예가 될 것이다. 그리고 대자 전서가 아닌, 옥저전의 서체로 쓴 이인상의 글씨라 할지라도 꼭 합규범적인 것은 아니다. 강세황은 이인상 필획의 이런 면모를 예리하게 지적해 내고 있는 셈이다. 문제는 강세황이 어디까지나 이양빙의 서법을 전범으로 삼아 이인상의 서법를 비판하고 있다는 점이다. 만일 이양빙을 전범으로 삼지 않고 더 거슬러 올라가 상고시대의 서체—퍽 자유롭고 비규범적인—를 전범으로 삼는다면 이야기는 달라지게 될 터이다.

11

이인상의 그림은 누구에게서 배운 것이 아니다. 글씨 역시 마찬가지다. 작은아버지인 이최지李最之가 젊을 때 전예篆隷를 좋아했으며, 또한 전각으로 이름이 높았던바,[108] 이인상이 일찍부터 전예에 관심을 갖게 된 데는 작은아버지의 영향이 없지 않으리라 생각되지만, 그럼에도 그의 글씨는 기본적으로 자득自得의 결과로 판단된다.

이인상은 주로 《개자원화전》芥子園畵傳이나 《고씨화보》顧氏畵譜와 같은 화보류畵譜類나 판화를 통해 그림을 공부했다.[109] 마찬가지로 그는 『광금석운부』나 『예변』과 같은 전서와 예서의 자서字書 및 〈하승비〉의 탁본첩拓本帖으로 글씨를 공부했다고 보인다.

그림이든 글씨든 그의 작품은 양식이나 법도보다는 그때그때 일어나는 마음의 흥취를 중시하였다. 이른바 '임정'任情이다. 이인상 서화의 높

108 "少喜篆隷, 其刻於玉石者, 尤多古意, 人多寶藏之."(金純澤, 「李定山墓誌銘」, 『志素遺稿』 제3책)
109 이 점은 『회화편』의 '서설'을 참조할 것.

은 진정성은 이에서 연유한다. 다만 이인상의 흥취와 정감의 이면에 도저한 이념이 자리하고 있다는 점에서 그의 흥취는 종종 다른 예술가의 그것과 구별된다.

앞에서 살폈듯 전통시대의 평자들은 이인상의 전서가 법도를 꼭 따르고 있지는 않다고 보았다. 이인상의 전서쓰기는 법도와 창의創意, 전통과 개성, 구심력과 원심력 간에 시시각각 팽팽한 긴장 상태가 조성되고 있는 것이다. 이 '긴장 상태'를 읽어 내는 것이야말로 이인상 전서의 본질에 다가가는 일일 터이다.

이 긴장 상태에서 이인상의 예술가로서의 창조적 영감이 발동되며, 예술적 원리로서의 법고창신法古創新이 작동된다. 이인상의 화가로서의 면모가 그 글씨쓰기에 발휘되는 것도 이 긴장 상태가 존재함으로써다. 만일 법도를 준수하기만 한다면 분방한 화가적 상상력은 발붙일 곳이 없지 않을까.

이인상의 화법畵法에 그의 서법書法이 작용하고 있는 것과 마찬가지로 이인상의 서법에는 그의 화법이 작용하고 있다. 이인상의 전서는 '조형성'이 아주 높은데 이는 화법이 작용한 결과다. 이인상이 그림그리기에서 보여준 구도라든가 포치布置라든가 허실법虛實法은 글씨쓰기의 자법字法이나 장법章法에 영향을 미치고 있다. 그야말로 서화일률書畵一律이다.

요컨대 이인상의 전서는 사물의 재현인 '그림그리기'와 퍽 가깝다. 서가書家 이인상과 화가 이인상은 별개가 아니요 무시로 넘나들고 있는 셈이다. 이인상의 그림에 전서의 '의'意와 '세'勢가 있다는 지적이 있지만,[110]

110 "寫林木泉石, 皆詰屈有篆籀意."(金箕書, 「凌壺畵障跋」, 『和樵謾稿』) "其畵法, 又皆篆

역으로 그의 전서에는 화가로서의 상상력과 영감, 화가로서의 감수성과 의장意匠이 작용하고 있다. 이인상의 전서가 유난히 창의적이고 개성적일 수 있었던 데에는, 다른 이유들 외에 이런 이유가 자리하고 있음이 각별히 유의되어야 한다.

단호그룹의 저명한 서가로는 이인상 외에 송문흠과 김상숙金相肅이 있는데, 이들 역시 이인상과 똑같이 자득과 법고창신을 중시하였다.

12

이인상은 글씨쓰기에서 기교나 꾸밈을 배척했다. 예쁜 글씨도 취하지 않았다. 진실됨이 없다고 생각해서다. 원나라 조맹부趙孟頫의 글씨, 명나라 동기창董其昌이나 문징명文徵明의 글씨를 좋게 생각하지 않은 것은 이때문이다.[111]

이인상은 태態를 부리거나 교巧를 일삼지 않고, 평담平淡하되 기골氣骨이 있는 글씨를 썼다. 이는 전서와 예서만이 아니라 모든 서체의 글씨에 일관된 특징이다. 이인상의 다음 말에서 그 점이 잘 드러난다.

(1) 나는 명나라 제공諸公의 글씨에 곱고 예쁘장함이 많은 게 싫다.[112]

勢耳."(박규수,「題凌壺畵幀」,『瓛齋集』권11)
[111] 「祝枝山秋興八首眞蹟跋」·「張卽之老栢行跋」,『뇌상관고』제4책. 이와 달리 추사 김정희는 동기창이나 문징명의 글씨를 높이 평가하였다.
[112] "余於皇明諸公書, 厭其多嫩媚."(「祝枝山秋興八首眞蹟跋」,『뇌상관고』제4책)

(2) 온보溫甫(남송南宋의 장즉지張卽之)의 이 글씨는 오래된 등나무의 껍질 같고 쇠로 새긴 잔비殘碑[113]의 글씨와 같은데, 한번 그 흉중胸中의 슬프고 맺힌 기운을 발發하였으니, 오흥吳興 왕손王孫의 아리따운 필치보다 훨씬 낫다.[114]

(1)에서 말한 "명나라 제공"은 동기창이나 문징명 같은 서가를 이른다. (2)에서 말한 "오흥吳興 왕손王孫"은 조맹부를 가리킨다. 그는 송나라의 왕족이었지만 원나라에 출사出仕하였다. 이인상은 남송 장즉지의 글씨에 비분강개한 심회가 투사되어 있는 것으로 보고 있다. 요컨대 이인상은 글씨에서 서자書者의 심회를 읽고 있다. 이 때문에 서자가 세상과 관계하는 태도, 특히 '지조'를 중시하였다. 이인상은 조맹부나 청초清初의 왕탁王鐸을 실절失節한 인물로 간주했다. 그래서 그들의 글씨를 부정적으로 평가했다. 이를 통해 이인상의 유민의식遺民意識[115]이 비단 그림에서만이 아니라 글씨에서도 관철되고 있음이 확인된다.

이인상의 다음 글에는 그의 서예관이 좀더 적극적으로 피력되어 있다.

(3) 옛사람의 묘한 곳은 졸拙한 곳에 있지 교巧한 곳에 있지 않으며, 담澹한 곳에 있지 농濃한 곳에 있지 않다. 근골筋骨과 기운氣韻에 있지 성색聲色과 취미臭味에 있지 않다.[116]

113 파손된 비석을 말한다.
114 "溫甫此書, 如古藤潲雨·崩石縮鐵, 一發其胸中悲憤斜結之氣, 大勝吳興王孫之媚嫵筆."(「張卽之老栢行跋」, 『뇌상관고』 제4책)
115 이 점은 『회화편』의 '서설'을 참조할 것.
116 "古人妙處在拙處, 不在巧處; 在澹處不在濃處; 在筋骨氣韻, 不在聲色臭味."(이인상,

이에서 보듯 이인상은 '교'巧, '농'濃, '성색'聲色, '취미'臭味가 아니라, '졸'拙, '담'澹, '근골'筋骨, '기운'氣韻을 추구하고 있다. 이인상의 이 같은 서예미학은 정치적으로는 유민의식, 사상적으로는 도가 사상과 연관되어 있다고 여겨진다.

(3)을 통해 이인상이 비단 그림에서만이 아니라 글씨에서도 '사의'寫意를 중시했음을 알 수 있다.

13

이인상 글씨의 전개는 크게 세 시기로 나뉜다. 초기는 10대 이래 단호그룹이 형성되기 전까지이고, 중기는 단호그룹이 형성된 1738년부터 음죽 현감을 그만둔 1753년 4월까지이며, 후기는 치사致仕 후 작고할 때까지다. 현재 전하는 작품은 대개 중기와 후기에 속한 것들이다.

이인상의 전서와 팔분은 후기에 와서 골기骨氣가 더 강해지는 변화를 보인다. 가령 대자 전서의 경우 중기에 쓴 〈망운헌〉望雲軒보다 후기에 쓴 것으로 추정되는 〈정담추수, 운간냉태〉靜譚秋水, 雲看冷態에 골기가 더 보이며, 고전의 경우 중기에 쓴 〈이정유서·악기·주역참동계〉보다 후기에 쓴 〈유백절불회진심〉有百折不回眞心에 골기가 더 나타난다. 팔분의 경우도 중기에 쓴 〈산정일장〉山靜日長보다 후기에 쓴 〈호극기 시〉나 〈막빈어무식〉莫貧於無識에 더 현저한 골기가 보인다. 이를 통해 이인상이 만년에 이르러 그 내공이 한층 깊어졌음을 알 수 있다.

「觀季潤書十九幅」, 『조선후기 서예전』, 예술의전당, 1990, 17면) 김상숙의 글씨에 부친 이 평은 본서 '12–5'에서 검토된다.

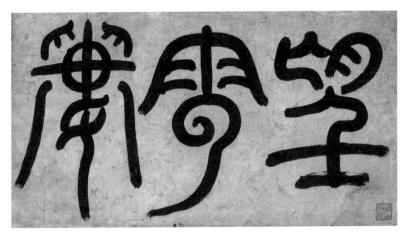

〈망운헌〉, 지본, 26.9×49cm, 개인

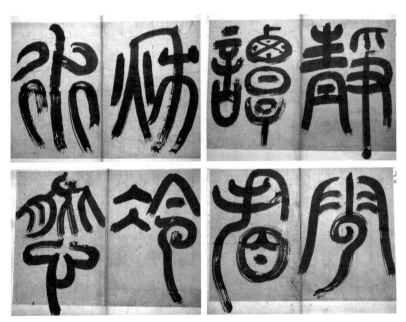

〈정담추수, 운간냉태〉(《海左墨苑》 所收), 지본, 각 27.4×40.4cm, 국립중앙박물관

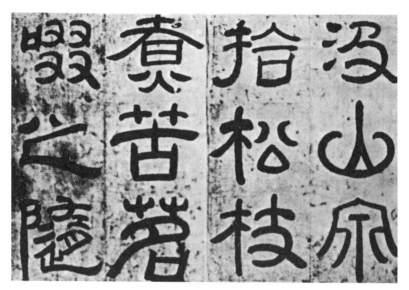

〈산정일장〉 부분

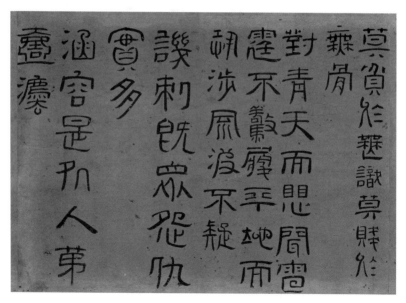

〈막빈어무식〉, 지본, 24.9×35.4cm, 개인

이는 이인상이 그간 부단히 글씨 공부를 한 결과이기도 할 테지만, 1751년 절친한 벗 오찬의 죽음을 겪고 난 이후 그가 품게 된 독립불구獨立不懼의 비장한 심회와 고고한 은일자로서의 자세에 기인하는 바 크다고 생각된다. 요컨대 후기의 글씨들이 보여주는 저 현저한 골기에는 이인상 만년의 심경과 삶이 고스란히 투사되어 있다고 할 것이다.

14

이인상이 만년에 쓴 전서 중에는 '말년의 양식'[117]을 보여주는 것들이 일부 있다. 《원령필》元靈筆에 수록된 〈대자 회옹화상찬〉大字晦翁畫像贊이라든가 《단호묵적》丹壺墨蹟에 수록된 〈야화촌주〉野華邨酒 같은 작품이 그에 해당한다.

이들 전서는 붓놀림이 아주 서투른 사람이 쓴 것과 같은 몹시 졸렬해 보이는 필획의 운용이 보인다는 점에서 이인상의 다른 전서와 구별된다. 필선은 매끄럽지 않으며, 필획 역시 고르지 않다.

이인상의 말년 글씨에 보이는 이런 특이한 서법에는 이인상 말년의 마음, 말년의 정신과 심태心態가 투사되어 있다고 생각된다.

이인상의 전서쓰기에 보이던 법도와 탈脫법도 간의 긴장감, 구심력과 원심력 사이의 균형은 그 말년의 양식에서는 유지되지 못하거나 깨뜨려지고 있으며, 탈법도와 원심력이 강해지고 있다. 이를 통해 이인상은 '법'法을 넘어선 어떤 초월적인 정신적 경지를 표현하고 있다고 보인다.

117 이 용어는 에드워드 사이드의 것이다. 에드워드 사이드, 장호연 역, 『말년의 양식에 관하여』(개정판; 마티, 2012) 참조. 사이드는 이 개념을 주로 음악에 문제삼고 있지만 필자는 글씨쓰기로 그 개념을 확장한다.

이인상의 전서 〈야화촌주〉(《丹壺墨蹟》 所收), 지본, 28.5×44cm, 계명대학교 동산도서관

　　이인상의 서예에서 확인되는 이 말년의 양식은 이인상 만년의 더욱 깊
어진 불화감과 밀접한 관련이 있지 않나 한다. 독립불구의 자세로 끝까
지 버텨내며 현실과 맞선 자의 심경과 태도가 이 더없이 졸박拙朴하면서
도 부조화스런 필획 속에 투사되어 있다고 보이는 것이다. 이로 인해 이
인상의 말년적 예술 특성 속에는 '자유로움' 또한 내장內藏되게 된다. 불
화를 견지하면서 끝까지 견뎌낸 결과 오히려 정신적 자유를 획득할 수
있었던 것이다.

　　이인상 서예의 말년적 양식을 특징짓는, 이 천진스럽고 부조화스런 필
선은 비단 서예에서만이 아니라 회화에서도 나타난다.[118]

118　이 점은 『회화편』의 '서설'을 참조할 것.

15

이인상 다음 세대의 인물 중 전서를 잘 쓴 서가로는 경산京山 이한진李漢 鎭(1732~1815)을 꼽는다. 그의 모친은 삼연三淵 김창흡金昌翕의 손녀다. 이한진은 젊어서부터 효효재嘐嘐齋 김용겸金用謙을 좇아 노닐었으며, 퉁소 를 잘 불어, 거문고에 능했던 담헌 홍대용과 악회樂會를 갖기도 하였다.[119]

이한진은 옥저전에 능했으며, '근엄'한 풍격을 좇은 것으로 알려져 있 다. 성해응의 다음 말이 참조된다.

> 경산 이공은 전주篆籀를 좋아하여 구루비岣嶁碑, 석고문石鼓文, 상 商·주周의 이정彝鼎에 새겨진 글,[120] 진秦의 석각石刻[121]과 한漢의 비 예碑隷 등 온오蘊奧를 궁구하여 법으로 삼지 않은 것이 없었으며, 힘써 근엄을 좇았다. 그러므로 옥저전이 묘하다. 일찍이 연경燕京 에 사신 가는 자가 그의 글씨를 갖고 갔는데 중국인들이 모두 보물 로 아꼈으며, 안남安南과 유구琉球 등 여러 나라 사신이 다투어 비 싸게 구입하였다. (…) 동국의 한 포의布衣이건만 이름이 천하에 진 동한 것이 이와 같으니 경산은 성대하도다.
> 나는 일찍이 우리나라 사람이 전주를 알지 못함을 개탄하였다. (…) 오로지 능호 이공만은 종이를 펴고 붓에 먹을 묻힌 다음 뜻에 따라 글씨를 썼는데 법도가 삼엄하여 전주의 개척자가 되었다. 경

119 성대중, 「記留春塢樂會」, 『青城集』 권6 참조. 또 성대중, 「送李仲雲盡室入洞陰序」, 『青 城集』 권5의 "仲雲故多藝, 篆學冠世, 旁通音律, 蕭與湛軒琴耦"라는 말도 참조된다. '중운' (仲雲)은 이한진의 자(字)다.
120 은나라와 주나라의 청동기에 새겨진 글을 말한다.
121 이사의 〈태산각석〉(泰山刻石) 같은 것을 말한다.

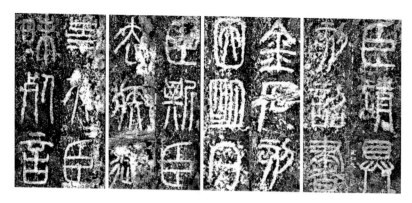
〈태산각석〉

산 이공은 또 전아典雅로써 떨쳤다. 나이 70여 세에 이르자 더욱 정
공精工하고 수경瘦勁하였다.¹²²

　이에서 보듯 성해응은 이한진 전서의 특징을 '전아'典雅로 규정하고
있다. '전아'는 '근엄'과 통하니, 법도를 중시하여 단정함을 이른다. 이는
'기일'奇逸 '기고'奇古 '수의종횡'隨意縱橫 등으로 표현된 이인상의 전서와
는 다른 풍격이다. 한편으로 법도를 따르면서도 다른 한편으로는 법도를
벗어나고자 했던 이인상의 전서를 '전아'하다고 할 수 없듯, 법도를 충실
히 따르고자 한 이한진의 전서를 '기일'奇逸하다고 할 수는 없다.
　앞에서 살폈듯 강세황은 전서란 모름지기 이양빙 옥저전의 법식을 따

122　"京山李公好篆籀, 如岣嶁之碑·石鼓之銘, 商周彝鼎之文, 秦碑漢隸, 靡不究其蘊奧取
法, 務從謹嚴. 故玉筯爲妙, 節使嘗有持去者, 中州人皆珍惜, 而安南琉球諸遠方之使, 競以
重貨購之. (…) 京山東國一布衣也, 名動天下如此, 京山盛矣哉! 余嘗歎東人不解篆籀. (…)
獨凌壺李公拓紙濡毫, 隨意作字, 法度森然, 爲篆籀家開荒. 公復振之以典雅, 壽至七十餘
歲, 愈益精工瘦勁."(성해응, 「題京山李公篆帖後」, 『研經齋全集』 권18)

라야 하며 그리 하지 않은 것은 전부 외도外道라고 단언한 바 있다. 그러므로 강세황이 법도를 중시한 이한진의 전서를 추켜세운 것은 당연하다. 다음은 강세황이 이한진의 전서에 부친 발문이다.

문자가 생긴 이래 이사李斯는 전서의 비조鼻祖다. 당唐에 이르러 이소온李少溫[123]이 있어 바로 정맥正脈에 이어졌고 명明 때 이빈지李賓之[124]가 또 끊어진 학맥을 이었다. 우리나라에는 지금 이중운李仲雲 씨가 있는데, 그 필획이 신변무궁하여 산호와 옥수玉樹 같고 용이 오르고 봉황이 나는 듯한 묘함이 있다. 이 기예는 하나의 도道로서 오로지 이씨에게 있나니 고금의 예림藝林에서 찾더라도 몹시 특별하고 희이希異한 일이다. 만약 이 학문에 깊이 조예가 있는 자가 아니라면 어찌 나의 이 말이 농담도 아니고 지나친 칭찬도 아닌 줄 알겠는가. 쓰다듬으며 감상하다가 놀랍고 기이하여 글씨 뒤에 적는다.[125]

필자는 서화를 보는 강세황의 안목이 꼭 그리 높은 것은 아니었다고 생각한다. 다만 자신의 기준으로 볼 때 법도에 충실한 이한진의 옥저전이 훌륭해 보였을 뿐이다.[126] 이한진의 옥저전은 실로 필획이 아주 반듯하

123 '소온'(少溫)은 이양빙의 자다.
124 '빈지'(賓之)는 이동양(李東陽)의 자다.
125 "自有文字以來, 斯翁爲篆書之祖, 至唐而有李少溫, 直接正脉, 大明有李賓之, 又紹絶學. 我東到今, 乃有李仲雲氏, 其筆畫神變無方, 有珊瑚碧樹騰龍翥鳳之妙. 此技一道, 專在李氏, 詢古今藝林, 特絶希異之事. 若非深於此學者, 豈知斯言之非諧非溢也哉? 憮玩驚詫, 遂題於後." 강세황의 69세 때인 1781년에 쓴 글이다. 『豹菴 姜世晃』(한국서예사특별전 23 전시도록, 예술의전당, 2003), 245면에 이 발문이 사진으로 제시되어 있다.
126 강세황은 여러 서화가의 작품에 평어를 많이 남긴 것으로 유명하다. 그는 비록 당색이 소

고 단정하다. 성해응이 이한진 옥저전의 특징을 '전아' 한마디로 규정한 것이 이해가 되고도 남는다.

주목되는 것은 이한진이 옥저전만이 아니라 고전도 썼다는 사실이다. 뒷면에 제시된 이한진의 글씨 중 위의 것은 「강구요」康衢謠를 서사한 것이다. 한 눈에 이인상 고전의 서체와 퍽 닮았음을 알 수 있다. 다만 이인상의 글씨처럼 신명과 신운神韻은 느껴지지 않고, 얌전하고 다소 깊이가

북(小北)에 속했으나 꼭 자기 당파에 속한 서화가만 가려 평어를 붙이지는 않았다. 남인의 심사정은 물론이려니와 노론의 정선·조영석·김윤겸(金允謙)·김용행(金龍行)에 대해서까지 찬미하는 평을 남기고 있다(변영섭, 『표암강세황회화연구』, 일지사, 1988, 221~224면 참조). 그러므로 그가 노론에 속한 이한진의 글씨를 호평한 것은 그리 이상한 일은 아니다. 하지만 그는 이인상·이윤영·송문흠 등 단호그룹에 속한 서화가에 대해서는 일절 평을 남기고 있지 않다. 그는 이인상에 대하여는 앞에서 살폈듯 익명으로 일종의 '이론비평'을 하기는 했으나 이인상의 실명을 거론하면서 특정한 서화 작품을 '실천비평'한 적은 없다. 필시 이인상의 서화를 전연 보지 않은 것은 아닐 텐데도 말이다. 이는 단지 강세황의 '안목'의 문제로만 돌리기 어렵다. 아마도 강세황은 이인상을 위시한 단호그룹의 인물들에게 체질적으로 거부감을 가졌던 게 아닌가 한다. 단호그룹의 인물들이 대의명분을 강조한 처사(處士) 타입의 이념형 인간들이었음에 반해 강세황은 비록 오랜 기간 포의였으며 만년에 겨우 출사(出仕)의 기회를 얻기는 했어도 결코 처사형 인간은 아니었을뿐더러 이념적인 인간도 아니었음으로써. 그가 부사(副使)로 연경에 갔을 때 청(淸) 건륭 황제의 생일을 축하하기 위해 지은 시에서 입에 침이 마르도록 황제를 찬미하고 있음에서 이 점이 잘 드러난다. 그 시를 보이면 다음과 같다: "勝日金宮敞御筵, 熙朝歡慶入新年. 七旬遐壽人稀有, 五紀光臨史罕傳. 宇內群生爭踏舞, 樽前千叟與周旋. 小邦賤价躬親覯, 還報吾君共祝天."(《壽域恩波帖》, 『豹菴 姜世晃』, 78면) 외교관으로서 어쩔 수 없이 그랬다고 보기에는 그 도가 지나친 면이 있다. 뿐만 아니라 그는 귀국 후 이 시를 자랑스럽게 생각해 《수역은파첩》(壽域恩波帖)이라는 첩(帖)으로 만들어 집안에 남겼다. 이 첩 속에는 건륭 황제의 원운(原韻)도 실려 있다(이 첩에 대해서는 『豹菴 姜世晃』, 76~77면, 99면 참조). '수역은파첩'이라는 명칭에서 '수역'(壽域)은 태평성대를 뜻하는바 청나라를 가리키고, '은파'(恩波)는 천자의 은혜를 뜻한다. 그러므로 '수역은파'는 청나라 건륭 황제에게 입은 큰 은혜를 의미한다. 이처럼 《수역은파첩》을 통해 강세황의 의식과 체질의 일단을 엿볼 수 있다. 요컨대 강세황은 단호그룹과 대청인식(對淸認識) 내지 현실인식을 전연 달리했던 것이며, 이 때문에 단호그룹에 강한 거부감을 가졌으리라는 것이 필자의 판단이다. 그가 「이양빙의 〈성황비〉를 베껴 쓰고 그 끝에 또 적다」에서 이인상이 "단지 속인의 눈을 속이고 있을 뿐"(只欺俗目)이라는 극언을 마다하지 않은 데에는 이런 점이 작용하고 있다고 보아야 할 것이다.

없는 것이 다른 점이다. 이한진이 고전의 학습에 치력했음은 다음 자료를 통해 확인된다.

> 경산 이공은 고전古篆의 종정체鍾鼎體를 익히기 좋아했으며, 유독 조적전鳥跡篆과 과두전蝌蚪篆은 익히지 않았다. 그는 말하기를, "그것은 괴상하고 망측하니 본받아서는 안 된다"라고 하였다.[127]

'종정체'란 금문을 말한다. 이인상의 전서─옥저전이든 고전이든─가 아주 독특하고 개성적으로 될 수 있었던 이유 중의 하나는 그가 이 금문에 경도된 데 있다. '과두전'은 일반적으로 고문을 가리키기도 하나, 전篆 38체體[128]의 하나를 지칭하기도 한다. 여기서는 후자의 의미로 사용된 것으로 보인다. '조적전'鳥跡篆 역시 전 38체의 하나다. 이한진이 괴상망측하다고 한 조적전과 과두전은 허목의 기자전奇字篆에 가깝다. 이한진이 이런 전체篆體를 본받아서는 안 된다고 한 것은 허목을 염두에 두고 한

127 "京山李公, (⋯) 好習古篆鍾鼎體, 獨不習鳥跡蝌蚪之篆, 日: '此怪妄不可師法.'"(「題京山李公篆隸帖後」,『研經齋全集』續集 册16)

128 17세기 중엽에 활동한 전서가(篆書家)인 김진흥(金振興)은『대학』을 38체로 쓴〈38체전 대학〉을 남겼는데, 서두의 목록에 38체가 무엇인지 소상히 밝혀 놓았다. 이에 의하면, 38체는 조전(鳥篆), 상방대전(上方大篆), 귀서(龜書), 수서(穗書), 기자전(奇字篆), 지영전(芝英篆), 벽락전(碧落篆), 대전(大篆), 비백서(飛白書), 과두서(科斗書), 금착서(金錯書), 조적서(鳥跡書), 고전(古篆), 유엽전(柳葉篆), 수서(叟書), 현철서(懸鐵書), 전수전(轉宿篆), 옥저전(玉筋篆), 도해전(倒薤篆), 인서(麟書), 종정서(鐘鼎書), 용서(龍書), 곡두서(鵠頭書), 정소전(鼎小篆), 진새전(秦璽篆), 고정서(古鼎書), 현침전(懸針篆), 봉미서(鳳尾書), 용조전(龍爪篆), 수운서(垂雲書), 각부서(刻符書), 전도전(剪刀篆), 소전(小篆), 수로전(垂露篆), 영락전(纓絡篆), 태극전(太極篆), 분서(墳書), 조충전(雕蟲篆) 등이다. 이 중 '과두서'는 '과두전'을, '조적서'는 '조적전'을 말한다.〈38체전 대학〉의 서문은 송시열이 썼는데, 서문 중에 "金生振興, 出於寒品, 能究闡鳥跡,科斗等三十八體"라는 말이 보인다.

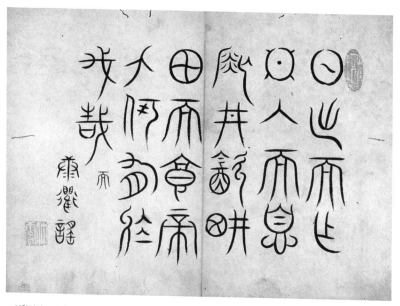

이한진의 고전 〈강구요〉康衢謠(《京山李漢鎭篆書帖》所收), 지본, 18.5×25.5cm, 경남대학교 박물관 데라우치문고

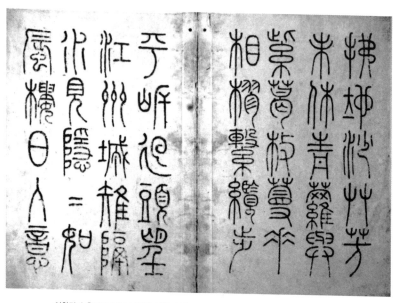

이한진의 옥저전 〈유분수〉游溢水(《京山篆八雙絶帖》所收), 지본, 각 29.2×19.8cm, 개인

말일지도 모른다. 이한진의 금문 학습은 전적으로 이인상의 영향 때문으로 보인다. 다음에서 보듯 그는 이인상에게 전서를 배웠다.

> 김 어른이 이에 말씀하셨다. "이한진은 나의 이웃으로 임자생壬子生이다. 우리 집안의 사빈士彬―고故 승지承旨 문행文行―의 생질이고, 고 판서 광적光迪씨의 증손이다. 어려서 윤동섬尹東暹에게서 팔분을 배우고, 또 이인상에게서 전서를 배웠는데, 지금 팔분과 전서로 이름이 알려져 있다."[129]

황윤석黃胤錫(1729~1791)의 일기 『이재난고』頤齋亂藁에 나오는 말이다. '김 어른'은 효효재嘐嘐齋 김용겸金用謙을 이른다. 황윤석은 김용겸을 찾아뵙고 이 말을 들었으며, 이를 일기에 기록해 놓은 것이다.

이한진이 이인상을 배웠음은 뒷면의 글씨에서도 확인된다. 이 글씨는 『시경』의 「청묘」淸廟를 고전의 서체로 서사한 것이다. 이인상이 쓴 〈청묘〉와 글자 모양이 거의 같다. 임모臨摹한 것임이 분명하다.

이한진은 이인상의 옥저전을 배우되 '전아'를 아주 강조하는 방향으로 변화를 꾀했다. 또한 이인상의 고전 서풍을 충실히 계승하였다. 뿐만 아니라 이한진은 다음 글씨에서 확인되듯 이인상의 대자大字 전서도 본받았다.

소전과 고전의 자형을 섞어 썼을 뿐만 아니라, '極'자의 나무목변[木]

129 "金丈因言: '李漢鎭吾鄰也, 壬子生. 吾門士彬―故承旨丈文行―之甥姪, 故判書光迪氏曾孫也. 少學八分于尹東暹, 又學篆書于李麟祥, 今以之知名.'"(黃胤錫, 『頤齋亂藁』권26, 戊戌年(1778) 七月 初九日 일기)

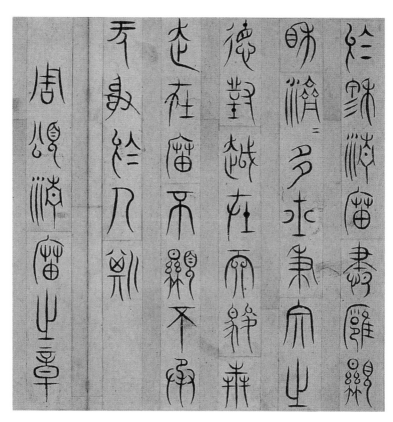

이한진, 〈청묘〉淸廟(《綺園永世珍藏帖》所收), 지본, 세로 30.6cm, 예술의전당

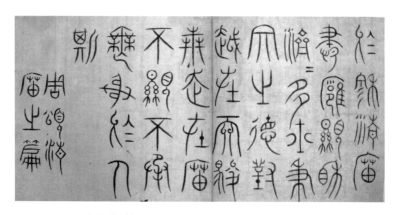

이인상, 〈청묘〉(《海左墨苑》所收), 지본, 25.5×55.2cm, 국립중앙박물관

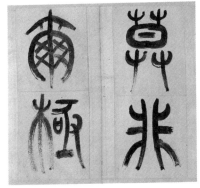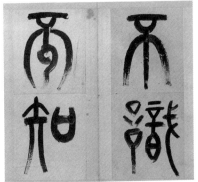

이한진의 대자 전서(《綺園永世珍藏帖》所收), 지본, 각 약 31.7×16.5cm, 예술의전당

의 꼴에서 보듯 고전의 서법을 가미해 썼다. 게다가 갈필을 구사한 활달함이 엿보인다. 이는 이인상 대자 전서의 특징과 통한다.

이처럼 이한진은 이인상의 전서를 배웠으나 이인상 글씨의 氣·세勢·흥취까지 배우지는 못했다. 그것은 배워서 이룰 수 있는 것이 아니기 때문이다. 이인상과 이한진 전서의 중요한 차이는 바로 이 점에 있다고 생각된다. 이와 관련하여 이서구는 이한진을 이리 평한 바 있다.

> 이한진은 전서를 잘 쓰는 것으로 이름이 났다. 그러나 다만 외양을 스스로 꾸민 것이어서 종내 근골筋骨이 부족하다.[130]

16

전서, 특히 소전은 규범성과 획일성이 강한 서체여서 서가書家의 정감이

130 "以善篆名. 然但衫履自飾, 終欠筋骨."(이서구, 『書鯖』, 『槿域書畵徵』 권5, 195면 所引)

1. 〈38체전 대학〉 중의 조적전
2. 〈38체전 대학〉 중의 과두전

잘 표현되지 않으며 대체로 무미건조한 느낌을 주기 쉽다. 이인상은 이런 전서에 생기와 표정을 부여하여 서자書者의 마음과 성령性靈이 느껴지게 썼다. 한마디로 전서의 예술적 재창조다. 이는 동아시아 예술사에서 획기적 의의를 갖는 선구적 시도이자 성취라 할 것이다.

동아시아의 서가 중 이인상 이전의 인물로서 전서에 적극적으로 정취情趣를 부여한 이로는 부산을 꼽을 수 있다. 부산은 왕탁王鐸과 함께 명말청초를 대표하는 서가인데, 그 서예 세계는 왕탁보다 훨씬 혁신적이다. 왕탁은 청에 투항하여 대신大臣까지 지냈지만 부산은 끝까지 벼슬을 하지 않고 청에 소극적인 저항을 하였다. 부산의 이런 저항적 자세로 인해 그의 글씨는 왕탁과는 다른 정치적·예술적 함의를 지닌다.[131]

131 山內觀·杭迫柏樹,「傅山のめぐって(對談)」,『傅山集』(中国法書ガイド 55, 東京: 二玄社, 1990), 29~30면, 32면 참조. 또 부산의 생애와 예술세계의 특성에 대한 전반적인 검토는 白謙愼,『傅山的世界: 十七世紀中國書法的嬗變』이 참조된다. 이인상은 왕탁의 서법에 대해서는 어느 정도 이해하고 있었던 것 같다.『뇌상관고』제4책에 실린「祝枝山秋興八首眞蹟跋」이라는 글에서, 명나라 제공(諸公)의 글씨를 언급하면서 왕탁의 골력(骨力)이 있는 글씨를 언급하고 있음으로써다. 원문을 보이면 다음과 같다: "余於皇明諸公書厭其多嫩媚, 獨取祝京兆神韻王鐸骨力. 嘗觀京兆書「飮中八仙歌」, 太無法則, 殆所謂牛鬼蛇神, 意人僞作也. 及觀此卷, 用筆雄峻深渾, 而神閑氣逸, 奪人之眼. 余笑此老枝指, 極露怪奇, 有登床將鬚之態, 寫其詩正好作對也. 雖骨力微遜于鐸, 而論其玷辱名節, 心畫之邪正可辨. 不敢復與商量. 且鐸書終不正, 力爲勁古以欺人耳." 이인상은 왕탁의 글씨에 골력이 있음은 인정하면서도 그가 실절(失節)한 것을 추하게 보았다. 그래서 그의 글씨의 심획(心劃)이 바르지 않으며, 억지로 경고(勁古)하게 글씨를 써서 사람들을 속이고 있다고 보았다. 이인상의 이 글은 그의 나이 29세 때인 1738년 쓰였다. 이 글에 부산이 언급되어 있지 않음으로 보아 이인상은 그 당시 부산을 모르고 있었다고 생각된다. 이인상은 이후에도 부산의 글씨를 접했을 가능성이 거의 없다고 판단된다.『뇌상관고』를 포함해 그 어떤 자료에서도 부산에 대한 이인상의 언급은 발견되지 않는다. 만일 이인상이 부산의 서적(書跡)을 접했다고 한다면 명 유민이라는 부산의 행적 때문에 필시 제발(題跋)을 남겼을 터이다. 부산의 이름이 조선에 알려진 것은 이인상보다 한 세대 뒤의 인물인 이덕무의 시대에 와서가 아닌가 한다. 이덕무의『磊磊落落書(七)』(『靑莊館全書』권42 所收)의「宋時旌」에, '聞閭古古·傅靑主('靑主'는 傅山의 자-인용자)之賢, 命與之遊'라는 말이 보이고, 또『盎葉記(三)』(『靑莊館全書』권56 所收)의「博學鴻詞科」에 그 이름이 언급되고

명의 유민遺民이라는 의식을 지녔다는 점에서 부산과 이인상은 동질적이다. 현실에 대단히 비판적이었으며,[132] 예술행위를 통해 불화와 분만憤懣을 잊고자 했다는 점에서도 두 사람은 통한다. 또한 서체의 근본을 전·예에서 구했다는 점,[133] 미속媚俗을 거부하고 창신創新을 추구했다는 점, 조맹부 서법의 '천속'淺俗과 '무골'無骨을 혐오하고 안진경의 서법을 따랐다는 점,[134] 무위자연의 강조에서 드러나듯 도가적 예술정신이 그 서법에 중요한 작용을 하고 있다는 점 등등에서도 두 사람은 서로 통한다.[135]

하지만 부산은 명이 망한 후 도사道士가 된 데서 짐작되듯 그 사상적 지향점이 삼교회통三敎會通에 있었다.[136] 게다가 그는 성리학을 신랄하게

있다. 명 유민으로서 부산의 입전(立傳)은 19세기에 성해응에 의해 처음 이루어졌다(『研經齋全集』권12에 傅山, 孫枝蔚, 杜越, 易學實, 呂留良 5인의 傳이 실려 있다. 이들은 모두 명 유민이다). 조선에서는 이것이 부산에 대한 최초의 자세한 소개에 해당한다.

132 侯外廬, 『中國思想通史』(北京: 人民出版社, 1963) 제5권의 제1편 제6장 '傅山的思想'; 尹協理, 「奇人傅山」, 『傅山書法全集』1(太原: 山西人民出版社, 2007), 10~11면; 황병기, 「傅山의 理學비판과 개혁사상」(『동양고전연구』 37, 2009) 등 참조.

133 "楷書不自篆隸八分來, 卽奴態不足觀."(傅山, 「家訓」, 『霜紅龕集』권25); "楷書不知篆隸之變, 任寫到妙境, 終是俗格."(雜記二, 『霜紅龕集』권37); "不知篆籒從來, 而講字學書, 法皆痳也."(雜記三, 『霜紅龕集』권38) 등의 말 참조.

134 白謙愼, 앞의 책, 147면 참조. 이인상 역시 원(元)에 출사(出仕)한 조맹부를 부정적으로 인식하고 있으며, 그의 글씨가 미무(媚嫵)해 볼 것이 없다고 생각했다. 『뇌상관고』 제4책에 수록된 「張卽之老栢行跋」의 "溫甫此書, 如古藤滯雨、崩石綰鐵, 一發其胸中悲憤紏結之氣, 大勝吳興王孫之媚嫵筆"이라는 말 참조.

135 부산 글씨의 노장철학적 관련에 대해서는 조인숙, 「부산 서예에 대한 도가미학적 고찰」(『동양예술』 13, 2008); 「부산 서예의 노장철학적 이해」(『동양철학연구』 61, 2010)가 참조된다. 종종 거론되는 부산의 '사녕사무론'(四寧四毋論)은 그의 도가적 서예관의 정화(精華)라 할 만하다. '사녕사무'는 "寧拙毋巧, 寧醜毋媚, 寧支離毋輕滑, 寧直率毋安排"(「作字示兒孫」, 『霜紅龕集』권4)를 이른다. 사녕사무 중 '지리'(支離)에 대한 해석은 白謙愼, 앞의 책, 163~165면이 뛰어나다.

136 白謙愼, 앞의 책, 225면 참조.

비판했으며, 이탁오의 사상에 공감하였다.[137] 그는 희곡 작가로도 활동했는데, 『홍라경』紅羅鏡 같은 작품은 전편全篇이 인간의 진솔한 애정에 대한 긍정으로 일관하고 있다.[138] 이는 이인상과는 다른 점이다. 이인상은 비록 도가 사상을 수용하기는 했으나 그렇다고 해서 주자학을 벗어나지는 않았다.

부산과 이인상의 이런 차이는 두 사람의 글씨쓰기에까지 관철되고 있다. 부산은 그의 광초狂草에서 단적으로 드러나듯 광기狂氣에 가까운 파토스를 분출하고 있다. 달리 말하면 그것은 '극단의 자유분방함'이라 할 수 있을 터이다. 이인상의 글씨라고 해서 자유분방함이 없는 것은 아니나 그럼에도 그것은 부산의 그것처럼 광기를 보여주는 것은 아니며 일정한 절제를 대동하고 있다.

부산은 ①철선전, ②옥저전, ③고전, ④초전草篆의 네 서체를 남기고 있다.

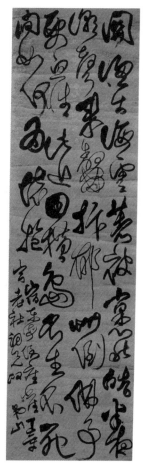

부산의 광초 〈동해도좌애시축〉東海倒座崖詩軸. 견본, 184.2×52.7cm, 晉祠博物館

137 尹協理, 「奇人傳山」, 『傅山書法全集』 1, 10～11면 참조.
138 磯部祐子, 「戲曲家傅山」, 『傅山集』, 15면 참조.

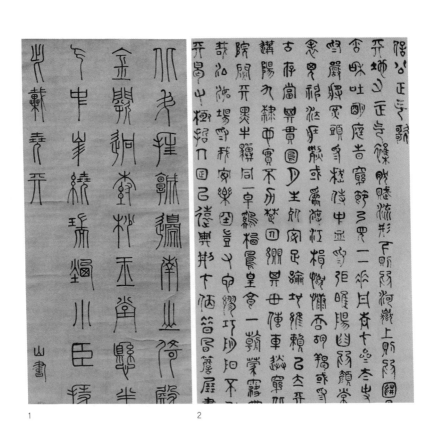

1. 부산의 철선전 〈두심언봉래삼전시축〉杜審言蓬萊三殿詩軸 부분, 견본, 142.6×47.9cm, 晉祠博物館
2. 부산의 옥저전 〈문천상정기가시축〉文天祥正氣歌詩軸 부분, 지본, 114.1×37.7cm, 上海博物館

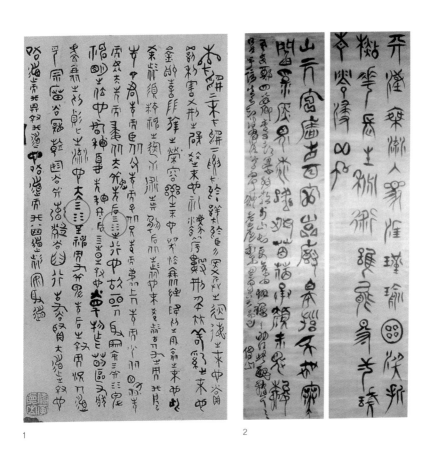

1. 부산의 고전 〈색려묘한〉嗇廬妙翰 부분, 지본, 603×31cm, 臺灣 何創時書法藝術基金會
2. 부산의 고전 〈유선시제십일조병〉遊仙詩第十一條屛, 견본, 252.1×48.8cm, 日本 澄懷堂

부산의 철선전은 희소한 편인데, 〈두심언봉래삼전시축〉杜審言蓬萊三殿詩軸 같은 작품을 들 수 있다. 하지만 이 작품에는 부산의 독특한 개성이 잘 드러나지 않는다. 옥저전으로는 〈문천상정기가시축〉文天祥正氣歌詩軸을 들 수 있다. 이 작품은 자형상 소전과 고전이 섞여 있음이 주목된다.

고전의 서체로 쓴 작품에는 부산의 자유롭고 거침이 없는 개성이 잘 발현되어 있다. 〈색려묘한〉嗇廬妙翰에 실린 전서는 금문의 서체를 따르고 있는데, 주목되는 것은 동그라미 표시한 글자 '☰'(天)과 '☷'(地)에서 보듯 『주역』의 괘상卦象을 취하기도 했다는 사실이다.[139] 〈유선시제십일조병〉遊仙詩第十一條屛의 전서는 고문의 서체를 따르고 있다.

초전은 명말의 조이광趙宧光이 창안한 서체인데,[140] 부산은 이를 아주 괴이한 형태로 변화시켰다. 부산의 초전에서는 격정激情이 느껴진다.

부산 전서의 일별一瞥에서 드러나듯, 그의 전서는 상규常規와 법도를 따르지 않고, 기상奇想과 혁신을 추구하면서 정념情念과 자아의 정취를 분출하고 있음이 특징적이다. 이는 중국서예사에서 일찍이 없던 일로서, 전서쓰기의 역사에서 가히 획기적인 사건으로 평가할 만하다.

이제 부산과 이인상의 전서를 대략 비교해 보기로 한다.

부산은 초서, 행서, 예서와 달리 전서는 그리 많이 남기지 않았다. 이와 달리 이인상은 전서에 주력하였다. 부산은 전서를 쓸 때 소전과 고전의 자형을 섞어 쓰곤 했는데 이인상 역시 그러하다. 부산은 옥저전보다는 고전과 초전의 서체가 주목된다. 이와 달리 이인상은 옥저전과 고전

139 이 두 자형은 『주역』 건괘(乾卦)와 곤괘(坤卦)의 괘상(卦象)을 취한 것이다. 이 점은 白謙愼, 앞의 책, 184면 참조.
140 白謙愼, 앞의 책, 85면, 181면 참조.

모두에 힘을 쏟았으며, 옥저
전은 옥저전대로 고전은 고전
대로 다양한 시도를 지속적으
로 꾀해 풍부한 성과를 낳았
다. 부산의 고전 글씨쓰기에서
는 특히 금문의 서법이 주목되
는데, 이인상 역시 〈난정서〉蘭
亭序나 〈고백행〉古柏行과 같은
작품에서 보듯[141] 금문의 서법
을 취하고 있다. 그렇기는 하
나 부산의 글씨처럼 종정명문
鐘鼎銘文의 분위기와 장법章法
을 약여하게 구현하고 있지는
못하다. 이는 부산과 달리 이
인상은 종정명문이 수록된 책
들을 접하지 못했기 때문이 아
닌가 생각된다.[142]

조이광의 초전 〈발장즉지금강경〉跋張卽之金剛經, 1620,
지본, 29.1×13.4cm, 미국 프린스턴대학 미술관

　이인상은 초전은 알지 못했
다. 설사 그가 초전을 알았다 할지라도 이 서체를 시도했을지는 의문이

141　〈난정서〉는 본서 '9-1'에서, 〈고백행〉은 본서 '9-2'에서 검토된다.
142　바이치엔썬(白謙愼)은 부산의 금문 서체의 작품들이 송(宋) 왕구(王俅)의 『소당집고록』
　　(嘯堂集古錄)과 같은, 종정명문(鐘鼎銘文)이 수록된 책들의 영향을 받은 것으로 본 바 있다.
　　白謙愼, 앞의 책, 185면 참조.

1. 부산의 초전 〈야담시축〉夜談詩軸, 지본, 330×97cm, 山西博物院
2. 부산의 초전 〈정초건곤여적막시책〉正草乾坤如寂寞詩冊, 지본, 26.3×15.5cm, 蘇州市博物館

부산의 대자 전서 〈제두월시후수권〉題杜樾詩後手卷 부분, 지본, 26×145.5cm, 晉祠博物館

다. 왜냐하면 초전의 서체는 지나치게 광달曠達하고 전통으로부터 벗어나 있기 때문이다. 이인상은 초전은 구사하지 않았지만 그의 말년의 전서에서 보듯 자기만의 방식으로 법도를 벗어나 자유로움을 추구하였다.

부산의 전서는 진솔함, 졸박함, 기고奇古의 미를 보여주는데, 이인상의 전서 역시 마찬가지다. 다만 부산의 경우 '기'奇가 '기괴'奇怪와 '기벽'奇僻으로 흐르고 있음에 반해, 이인상의 경우 '기'는 기경奇勁과 기굴奇崛로 표상된다는 점이 다르다. 부산의 전서는 또한 천취天趣와 자연스러움이 두드러진데, 이인상의 전서 역시 그러하다. 다만 부산의 경우 천취는 격정 내지 정념情念과 연결되어 있는 것으로 보인다면, 이인상의 경우 천취는 홍취興趣와 연결되어 있는 것으로 보인다. 격정이나 정념은 절도나 온유돈후溫柔敦厚를 부정하고 그것을 벗어나게 하지만, 홍취는 절도나 온유돈후를 벗어나지 않으면서 구속이나 안배安排로부터의 자유를 허여한다. 그러므로 홍취를 구현하고 있는 이인상의 전서는 자유롭되 단아하고, 단아하되 기이하고 분방하다. 이런 차이는 결국 두 사람이 견지한 이념의 기저가 달랐던 데서 연유하는 것으로 판단된다. 즉

1. 하소기의 고전 〈임금문〉臨金文
2. 조지겸의 전서 〈위소선전예서사조병〉爲嘯仙篆隸書四條屛, 지본, 176.3×47cm, 上海博物館

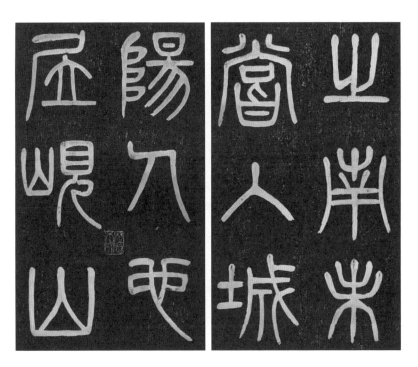

오희재의 전서 〈유신시〉庾信詩

양기손의 전서 〈방공전〉龐公傳

부산은 반反성리학적 입장을 취하면서 좌파 양명학과 도가의 이념을 견지한 반면, 이인상은 도가를 받아들이되 성리학을 견지한 데서 기인할 터이다.

부산과 이인상의 전서가 보여주는 간과해서는 안 될 또 하나의 중요한 차이는, 기세氣勢와 골기骨氣에서 발견된다. 이인상의 전서는 부산의 전서와 비교가 되지 않을 정도로 기골氣骨이 강하다. 부산의 전서는 기괴하고 파격적이며 창의적이긴 하나 골기와 기운이 강하지는 않다. 이와 달리 이인상의 전서는 종종 강한 기골을 드러내고 있다. 특히 갈필의 비백飛白이 구사된 이인상의 대자 전서에서는 아주 강한 기골이 느껴진다. 〈정담추수, 운간냉태〉나 〈대자 회옹화상찬〉大字晦翁畵像贊[143]이 그 단적인 예다. 부산은 이런 대자 전서를 거의 남기지 않았다. 『부산서법전집』傅山書法全集에는 대자 전서가 단 한 편밖에 실려 있지 않다.

부산 이후 중국서예사에서 정취가 있는 개성적인 전서를 쓰거나 고전의 서체로 전서를 쓴 서가들은 앞서 지적했듯 19세기에 주로 등장한다. 오희재, 하소기何紹基(1799~1873), 양기손楊沂孫(1813~1881), 조지겸, 오창석 등을 꼽을 수 있다. 이들은 모두 비학碑學에 근거하고 있으며, 18세기 중반 이래의 청조 금석학金石學의 성과를 흡수해 전서에 새로운 조형미와 창의성을 부여하고 있다.

동아시아 전서쓰기의 역사에서 이들의 공은 적지 않다. 그렇기는 하나 동아시아 서예사에서 이들 앞에 이인상이 존재한다는 사실을 잊어서는 안 될 것이다. 이인상은 이들 19세기 중국의 서가들과 비교하더라도

143 이 작품은 본서 '2-하-14'에서 검토된다.

전연 손색이 없을 뿐만 아니라, 그 개성과 독자성이 뚜렷하다. 특히 그의 대자 전서가 보여주는 흥취와 강한 기골은 19세기 중국 서가들의 작품에서도 필적할 만한 작품을 찾기가 쉽지 않다.

능호관 이인상 서화평석 2

서예

1

《묵희》

墨戲

《묵희》 표지, 32×23cm
좌측 상단에 '墨戲'라고 적혀 있다.

《묵희》는 국립중앙박물관에 소장된 서화첩이다. 종래 '이인상서화첩'으로 불리어 왔으나 옳은 명칭이 아니다. 이 서화첩에 실린 서화는 이인상의 것이 대부분이긴 하나 이인상의 것이 아닌 것도 일부 실려 있다. 또한 그 표지에 '묵희'墨戲라는 제목이 적혀 있으므로 이를 존중해 이 서화첩 이름을 '묵희'로 불러야 옳을 것이다.[1]

《묵희》에 실린 서화를 차례로 보이면 다음과 같다.

① 이윤영이 해서로 쓴 〈호루청상〉壺樓淸賞

② 백헌白軒이 해서로 쓴 〈담화〉澹華

③ 이인상의 그림 〈북동강회도〉北洞講會圖

[1] 유만주(俞晩柱, 1755~1788)의 『흠영』(欽英) 1779년 10월 24일 일기에, 유만주가 권상신(權尙愼, 1759~1825)의 집에서 이인상의 《묵희》한 권을 보았다는 언급이 있지만, 유만주가 말한 《묵희》가 현재 국립중앙박물관에 소장된 《묵희》와 동일한 것이라고 단정하기는 어렵다. 후술되지만 국립중앙박물관에 소장된 《묵희》는 적어도 19세기 이후에 이윤영의 후손이 만든 첩으로 여겨짐으로써다. '묵희'는 예전에 서첩(書帖)이나 화첩(畵帖)에 많이 붙인 명칭이다. 『흠영』의 해당 대목을 보이면 다음과 같다: "지나다가 명동(明洞)의 경호(景好: 권상신)에게 들러서 이인상(李麟祥)의 《묵희》한 권을 보았다. 돌아오다가 남공철(南公轍) 공의 댁을 방문해 이단전(李亶佃)을 만났다."(歷訪明之景好, 見李麟祥墨戲一卷. 還訪轍公, 見亶佃.) 번역은 김하라, 『일기를 쓰다 2: 흠영 선집』(우리고전100선 제20책, 돌베개, 2015), 87면 참조.

④ 이인상의 그림 〈산거도〉山居圖

⑤ 이인상이 예서로 쓴 『초사』楚辭 「이소」離騷의 구절

⑥ 이인상이 예서로 쓴 『시경』詩經 소아小雅 「학명」鶴鳴의 구절

⑦ 이인상이 예서와 전서로 쓴 장화張華의 시 「여지」勵志의 구절

⑧ 김상숙金相肅이 소해小楷로 써서 이윤영에게 준 김순택金純澤의 「국의송」菊衣頌

⑨ 사천槎川 이병연李秉淵이 행초行草로 쓴 시고詩稿

⑩ 이인상이 행해行楷로 쓴 〈묵란도발〉墨蘭圖跋

⑪ 이인상이 전서로 써서 이윤영에게 준 『이정유서』二程遺書·「악기」樂記·『주역참동계』周易參同契의 구절

⑫ 이인상이 팔분八分으로 쓴 송문흠의 시

⑬ 이인상이 소해로 쓴 『초사』「귤송」橘頌 전문

⑭ 이인상의 그림 〈추경산수도〉秋景山水圖

⑮ 이인상이 행초로 쓴 소옹邵雍의 시

⑯ 이인상의 그림 〈송지도〉松芝圖

⑰ 이인상이 예서로 쓴 〈자지가〉紫芝歌

③, ④, ⑭, ⑯은 그림이다. 네 점 모두 이인상이 그린 것이다.[2] ①은 이윤영의 글씨다. ②는 '백헌'白軒이라는 호를 가진 사람의 글씨다.[3] ⑧은 김상숙이 이윤영을 위하여 김순택의 「국의송」을 쓴 것이다. ⑨는 이병연

2 이 그림들에 대해서는 『회화편』을 참조할 것.
3 영의정을 지낸 이경석(李景奭, 1595~1671)이 '백헌'이라는 호를 썼다. 하지만 이 글씨가 이경석의 것인지는 확실치 않다.

《묵희》①, ②, ⑨

《묵희》⑧

《묵희》⑧ 관지

의 친필 시이다. 따라서 이 네 점은 이인상의 것이 아니다. 나머지 ⑤, ⑥, ⑦, ⑩, ⑪, ⑫, ⑬, ⑮, ⑰ 아홉 점이 이인상의 글씨다.

⑧의 관지[4] 중에, 정축년(1757) '호루'壺樓[5]에서 썼다는 말이 보이며, ⑬의 관지[6] 중에, 무인년(1758) 8월 뇌상관雷象觀에서 우중雨中에 썼다는 말이 보인다. ⑬은 이 첩에 실린 기년작紀年作 가운데 시기적으로 맨 나중의 것이다.

4 관지는 다음과 같다: "孺文 「菊衣頌」, 爲李子胤之, 書于壺樓. 丁丑春日, 季潤." '유문'(孺文)은 김순택의 자(字)이고, '계윤'(季潤)은 김상숙의 자이다.
5 '호루'는 이윤영의 서루(書樓)인 옥호루(玉壺樓)를 말한다.
6 관지는 다음과 같다: "雷象觀秋雨中, 偶書 「橘頌」, 示李子胤之. 元霛, 戊寅八月."

이 서화첩에는 이인상의 초기, 중기, 후기의 서적書迹이 모두 실려 있으며, 실린 순서는 시간적 선후와 무관하다.

이 첩의 서화 중 ②, ③, ⑤, ⑥, ⑫, ⑬에는 '충익부인'忠翊府印이라는 관인官印이 찍혀 있으며, ⑥, ⑦에는 '선희궁'宣禧宮이라는 인장이, ⑫, ⑬에는 '정경부인신씨인'貞敬夫人申氏印이라는 인장이 찍혀 있다.[7]

④와 ⑦에는 '계행장'季行藏이라는 수장자 인장이 찍혀 있는데, '계행'季行은 한산 이씨 이경재李景在(1800~1873)의 자字다. 그는 호가 송서松西 혹은 소은紹隱이며, 현감을 지낸 이희선李羲先의 아들이다. 그의 조부는 이학영李學永이고, 증조부는 이태중李台重이다. 이윤영은 그의 재종조다. 순조와 헌종 때 규장각 직학, 예문관 제학, 이조참의, 대사간, 대사헌을 지냈으며, 철종 때 영의정에까지 올랐다.[8]

이렇게 본다면 이 서화첩의 일부 서화는 원래 충익부나 선희궁에 소장되어 있었는데, 뒤에 이윤영의 후손에게로 흘러들어가 이윤영·이인상·김상숙·이병연의 다른 서화들과 합해져 《묵희》라는 첩으로 꾸며진 게 아닌가 한다. 이 첩에 실린 작품들은 대부분 단호그룹에 속한 인물들의 것이며, 특히 이인상의 것이 압도적으로 많다.

이 첩의 맨 앞에 실린 〈호루청상〉은 이인상의 글씨로 오해되고 있으나, 이윤영의 글씨로 판단된다. '淸'자의 '�'의 서법, '賞'자의 맨 아래 획 'ㅅ'의 종획終劃의 서법은 이인상의 글씨에서는 아주 낯선 것이지만 이윤영의 글씨에서는 익숙한 것이다. 다음의 예시에서 그 점이 확인된다.

7 '정경부인신씨인'은 거꾸로 찍혀 있다.
8 『회화편』의 〈산거도〉 평석 참조.

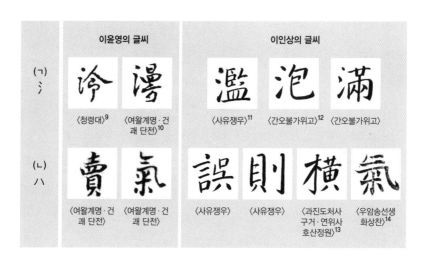

이윤영의 글씨		이인상의 글씨		
(ㄱ) ㅸ				
〈청령대〉[9]	〈여왈계명·건괘 단전〉[10]	〈사유쟁우〉[11]	〈간오불가위고〉[12]	〈간오불가위고〉
(ㄴ) ㅅ				
〈여왈계명·건괘 단전〉	〈여왈계명·건괘 단전〉	〈사유쟁우〉	〈사유쟁우〉	〈과진도처사구거·연위사호산정원〉[13] 〈우암송선생화상찬〉[14]

'호루청상'은 말 그대로 '호루에서의 맑은 완상玩賞'이라는 뜻이다. 이윤영은 생전에 자신의 서루書樓인 '호루'에 고동서화를 수장해 놓고 그것을 수시로 완상하였다.

이윤영은 1756년 여름 서지西池의 집을 처분하고 서성西城에 있던 동명東溟 정두경鄭斗卿의 옛 집으로 이사하였다.[15] 새문밖 경교京橋 부근이다. 새로 이사한 집에는 소루小樓가 하나 있었다. 이윤영은 이를 서루로

9　사인암 아래의 바위에 새겨져 있는 글씨다. 이 글씨가 이윤영의 글씨임은 이태원(李太源)이 쓴 「春遊記槩」(『心齋遺藁』乾卷 所收) 중의 "丹陵子手題曰 '淸泠臺'"라는 구절에서 확인된다. '단릉자'(丹陵子)는 이윤영을 가리킨다.
10　이 작품에 적힌 이윤영의 평어는 본서 '7-4'에서 검토된다.
11　이 작품은 본서 '5-4'에서 검토된다.
12　이 작품은 본서 '5-5'에서 검토된다.
13　이 작품은 본서 '5-6'에서 검토된다.
14　이 작품은 본서 '8-3'에서 검토된다.
15　李義天,「東溟池記」,『石樓遺稿』권2.

삼아 거기에 책과 고동 등의 기물을 보관하였다. 이윤영은 이 소루에 옥호루玉壺樓라는 이름을 붙였다.[16] 이 소루는 '호루'壺樓, '선호'仙壺, '선루'仙樓라는 이름으로도 불렸다.[17] '옥호'玉壺는 선경仙境을 뜻하는데, 후한後漢의 비장방費長房이 저자에서 약을 파는 노인을 따라 호중壺中(호리병박 속)으로 들어가 보니 그곳은 별천지였고 그 노인은 신선이었다는 고사에서 유래하는 말이다.[18]

이윤영은 이사한 이듬해인 1757년 이 소루의 이름을 '수정루'水精樓로 바꾸었다.[19] 그러므로 이윤영이 자신의 서루를 '호루'라고 명명한 기간은 1756에서 1757년 사이가 된다. 따라서 이윤영의 이 글씨는 대략 이 시기에 쓰인 것으로 비정比定된다.

이 글씨 오른쪽 하단에 찍힌 인장에 '도광신묘석' 道光辛卯石이라는 인문印文이 보이는데, '도광'은 청나라 선종宣宗의 연호다. '신묘'년은 1831년, 순조 31년에 해당한다. 이 인장은 수장자(혹은 수장 기관)가 찍은 것으로 추정된다.

인장 道光辛卯石

16 옥호루에 대한 이상의 서술은 『회화편』 부록 2의 〈노송도〉 평석 참조.
17 "李胤之, (…)隱居京口小樓中, 蓄奇書異畫·古器寶玩, 樓下雜植佳花異卉, 名其樓曰'玉壺', 與韻士焚香鳴磬, 相對蕭然, 善談論, 亹亹可聽, 有宋明間高逸風致."(洪樂純, 「雜錄」, 『大陵遺稿』 권8) 또 홍낙순의 「仙壺記」(『大陵遺稿』 권2 所收)도 참조된다. '선호'(仙壺)는 곧 호루를 말한다. '호루'라는 말은 홍낙순의 시 「寄李士春」(『大陵遺稿』 권11 所收)의 "昔我壺樓客, 君時隅坐人"이라는 구절에 보인다. '사춘'(士春)은 이윤영의 아들 이희천(李羲天)의 자(字)다. 한편, 국립중앙박물관에 소장된 이윤영의 〈산석도〉(山石圖) 제사(題辭) 중에 '선루'(仙樓)라는 말이 보인다.
18 『後漢書』 卷112下, 方術列傳 第七十二下, 「費長房傳」.
19 이름을 바꾼 이유는 이인상이 1757년에 쓴 「水精樓記」(『雷象觀纂』 제4책 所收)와 홍낙순의 「水精樓記」(『大陵遺稿』 권2 所收)에 자세하다.

1-1

이소離騷

—

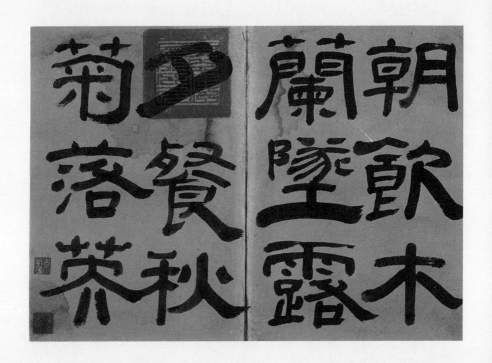

〈이소〉, 지본, 28.4×40.2cm

1 글씨는 다음과 같다.

朝飮木蘭墜露,
夕餐秋菊落英.

우리말로 옮기면 다음과 같다.

아침에 목란木蘭에 맺힌 이슬을 마시고
저녁에 가을국화의 지는 꽃을 먹노라.

이 구절은 굴원의 작품인 「이소」의 다음 구절에서 가져온 말이다.

朝飮木蘭之墜露兮,
夕餐秋菊之落英.
苟余情其信姱以練要兮,
長顑頷亦何傷!
아침에 목란에 맺힌 이슬을 마시고
저녁에 가을국화의 지는 꽃을 먹노라.
참으로 내 마음이 진실되고 아름답고 정성스럽나니
길이 굶주린들 어찌 마음 아파하리!

「이소」의 이 구절에는, 비록 곤경에 처해 있긴 하나 사악하고 탐욕스
런 소인배와 달리 현실에 굴하지 않고 깨끗하고 조촐한 삶을 살겠다는
굴원의 의지가 피력되어 있다. 이인상은 자신의 현실인식으로 인해 『초

사』를 혹애했으며,[1] 굴원에게 크나큰 존모심尊慕心을 품었다.

2 쪽빛의 색지色紙에 씌어진 이 예서隷書는 둔중鈍重하고 굳세고 고집스런 느낌을 준다. 곱게 보이려 기교를 부리지 않았으며 소박하고 졸拙하게 쓴 듯하나 서자書者의 군건한 심지가 드러나 있다. 추사 김정희는 예서의 본령이 고졸古拙함과 강건함에 있다고 했다.[2]

이 글씨는 이인상 예서의 초기작으로 추정된다. 아마 20대 중·후반의 작품이 아닐까 한다. 예서에 전서의 필의筆意가 들어 있긴 하나 아직은 미약한 편이다. 이인상은 30, 31세 무렵 자기류의 팔분체를 구사하게 되며,[3] 이후 이 서체가 이인상 예서의 기본을 이룬다. 이 작품은 그 단계로 나아가기 이전의 것으로서, 서체의 모색 과정을 보여주고 있다고 판단된다. 그러므로 아직 이인상 예서의 뚜렷한 개성을 보여주고 있지는 못하다.

다섯번째 글자 '墜'는, 파세波勢가 있는 종획終劃을 그 앞의 획들과 달리 대단히 굵고 힘차게 그음으로써 안정감과 함께 역동감을 부여하고 있다. 그렇기는 하나 잔뜩 힘이 들어가 있다는 느낌을 받게 된다. 이 점에

서 힘을 빼고 쓴 만년의 글씨와는 차이가 있다.

끝에서 세 번째 글자인 '菊'의 초두머리 밑의 가로획은 한 획이 아니라 두 획으로 썼는데, 전서의 필의가 느껴진다. 마지막 글자인 '英'은 그 자형字形이 예서가 아

〈삼분기〉 英

1 『회화편』의 〈해선원섭도〉 평석 참조.
2 "隷法必以方勁古拙爲上."(「書示佑兒」, 『阮堂全集』 권7)
3 이 점은 본서 '10-1'에서 상론된다.

니라 전서에 해당한다. 하지만 그 날획捺劃의 파책波磔에서 보듯 그 서법
은 예서다.

이인상이 30세 이후에 쓴 예서에서는 '隆'자의 종획처럼 한 글자의 다
른 획과 비교해 표나게 굵은 획은 거의 보이지 않는다. 또한 '露'자, '餐'
자, '落'자에서와 같은 길게 빼는 파임은 잘 구사되지 않는다. 예서의 느
낌을 약화시키고 전서의 느낌을 강화하고자 한 결과다.

이처럼 이인상의 이 예서 글씨에는 전법篆法이 일부 보이고 또 글자체
를 전서에서 가지고 온 것이 보인다. 이 글씨 이후에 확립된 이인상의 팔
분체 예서에 비하면 아직 전서의 풍이 약하지만 팔분체 예서로 나아가는
모색의 과정을 보여주고 있다고 생각된다.

이인상의 글씨에는, 비단 예서만이 아니라 해서와 초서에서도 전서의
필의가 발견된다. 이를 통해 이인상 서법의 바탕에 전서가 자리하고 있
음을 알 수 있다.

「이소」의 원래 구절에는 허사虛辭인 '之'자가 두 개 포함되어 있는데
이인상은 일부러 이를 빼 버리고 씀으로써 문장을 더욱 삼엄하게 만들고
있다. 이는 글씨의 굳건한 이미지와 잘 부합된다고 여겨진다.

상단의 큰 인장은 '충익부인'忠翊府印이다. 또 좌
측 하단에 두 과顆의 인장이 찍혀 있는데, 위의 것은
'고옥당인'古玉堂人이고, 아랫 것은 '일생지거불위
인'一生知居不危人이다.

인장 古玉堂人

'옥당'은 홍문관의 별칭이니, '고옥당인'은 홍문
관에서 벼슬을 한 적이 있는 인물의 인장일 것이다. 《묵희》에 실린 이인
상의 서화 작품 〈산거도〉와 〈여지〉에 이윤영 집안의 사람인 이경재李景
在의 인장이 찍혀 있는데, 이경재는 순조 때 홍문관 벼슬인 부수찬, 수찬

등의 벼슬을 지낸 바 있다. '고옥당인'은 바로 이 이경재의 인장이 아닌가 싶다.

'일생지거불위인'은 '일생 위험하지 않은 데 거할 줄 아는 사람'이라는 뜻이다. 이 인장 역시 이경재가 찍은 것으로 여겨진다.

학명鶴鳴

—

〈학명〉, 흑지호분黑紙胡粉, 23.2×40.1cm

1 글씨는 다음과 같다.

　鶴鳴于九聞,[1]

　皐聲于天.

　魚在于渚,

　或潛在淵.

　樂彼之園,

　爰有樹檀,

　其下維穀.

　他山之石,

　可以攻玉.

우리말로 옮기면 다음과 같다.

　학이 웅덩이에서 우니

　소리가 하늘까지 들리네.

　물가의 고기는

　혹 깊은 못에 숨기도 하네.

　즐거운 저 동산에

　박달나무가 있고

　그 아래에는 닥나무가 있네.

1 '聞'자는 다음 행의 '聲'자 다음으로 옮겨져야 하고, 다음 행의 '皐'자가 이 자리로 와야 한다.

타산他山의 쓸모없는 돌도

옥을 갈 수 있다네.

『시경』 소아小雅 「학명」鶴鳴의 제2장章이다. 「모서」毛序에서는, 이 시
는 "선왕宣王을 훈계한 것이다"(誨宣王也)라고 했으며, 정현鄭玄의 전箋
에서는, 이 시는 "선왕을 훈계해 벼슬하고 있지 못한 현인을 찾으라고 한
것이다"(教宣王求賢人之未仕者)라고 했다.[2] '선왕'은 주나라 선왕을 가리킨
다.

'학명'鶴鳴이라는 단어를 현자가 벼슬하지 않고 은거함을 이르는 말로
씀은 『시경』의 이 시에서 유래한다. 한편, 『후한서』後漢書 「양진전」楊震傳
에는 "재야에 학명지탄鶴鳴之嘆이 없게 하고"[3]라는 말이 보인다. '학명지
탄'은 현자가 뜻을 펴지 못하고 초야에 묻혀 있는 것을 탄식함을 이른다.

이런 점을 염두에 둘 때 이인상이 이 시를 서사書寫한 것은 아직 출사
出仕하지 못하고 포의로 있을 때가 아닐까 생각된다. 이인상이 처음 벼슬
한 것은 30세 때인 1739년 7월이다.

2 감지紺紙에 호분胡粉으로 쓴 예서다. 예서는 옆으로 납작한 횡방형橫
方形의 글씨체가 그 서체적 특징인데 이 글씨는 대체로 세로로 길쭉한 종방
형縱方形을 보여준다. 한비漢碑 가운데 〈하승비〉夏承碑를 배워서일 것이다.
〈하승비〉의 영향은 '在'자, '淵'자, '其'자, '山'자의 자형에서도 확인된다.

2 孔穎達, 『毛詩注疏』 권18.
3 "令野無鶴鳴之嘆, (…)"(『후한서』 권84)

〈하승비〉在　〈하승비〉淵　〈하승비〉其　〈하승비〉山

　또 '他'자의 사람인변〔亻〕을 '刁'과 같이 쓴 것도 〈하승비〉의 영향이다.

　이 글씨는 이인상이 〈하승비〉의 학습을 토대로 자신의 서법을 만들어 가는 과정을 보여주며 아직 그만의 개성을 뚜렷이 보여주지는 못하고 있다. 20대에 쓴 작품으로 추정된다.

　주목할 것은 '之'자의 서법이다. 이 글씨에는 '之'자가 두 번 나오는데 둘 다 제1획과 제2획을 동일한 서법으로 쓰고 있다. 즉 제1획의 점은 붓을 왼쪽에서 오른쪽으로 눌렀고, 제2획의 점은 붓을 위에서 우측 하단으로 비스듬히 눌렀다. 동일한 서법의 '之'가 이 첩의 맨 끝에 실려 있는 예서 작품 〈자지가〉紫芝歌에서도 발견된다. '之'자에 대한 이런 서법은 〈화산묘비〉華山廟碑를 비롯해 〈북해상경군비〉北海相景君碑, 〈무영비〉武榮碑, 〈공화비〉孔龢碑, 〈예기비〉, 〈정고비〉鄭固碑 등의 한비漢碑에 두루 보인다.

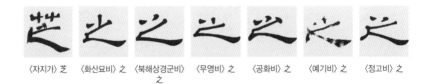

〈자지가〉芝　〈화산묘비〉之　〈북해상경군비〉之　〈무영비〉之　〈공화비〉之　〈예기비〉之　〈정고비〉之

　한편 이인상이 30세 아니면 31세 때 쓴 예서[4] 작품 〈산정일장〉에서는

4　정확히 말한다면 '이인상식 팔분'이다. 이에 대해서는 본서의 '4-4'와 '10-1'을 참조할 것.

'之'자가 모두 5번 나오는데 이 작품의 서법과는 다르다. 제1획은 붓을 좌측 하단 방향으로 눌렀고 제2획은 붓을 우측 하단 방향으로 눌렀다. 즉 두 획은 '八'자에 가깝게 서로 등을 지고 있는 셈이다. 1747년에 제작된 것으로 추정되는 예서 작품 〈추일입남산곡중〉秋日入南山谷中[5]의 '之'자도 〈산정일장〉의 서법과 동일하다. 이런 서법의 '지'之자는 한비漢碑에는 보이지 않으며, 위비魏碑인 〈공선비〉孔羨碑에 보인다.[6]

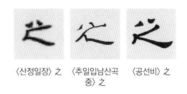

〈산정일장〉 之　　〈추일입남산곡　　〈공선비〉 之
　　　　　　　중〉 之

이인상이 쓴 이 '之'자 서법의 변모 양상을 통해 〈자지가〉 역시 〈학명〉과 마찬가지로 20대 때 제작된 초기작임을 알 수 있다. 이인상은 자신의 팔분체를 완성한 30, 31세 무렵부터 '之'자의 서법을 바꾼 것으로 여겨진다. 또한 이인상의 팔분체 예서에서는 '之'자 종획終劃의 굵기가 〈학명〉이나 〈자지가〉와 같이 그렇게 굵지 않다.

　글씨 끝에 네 개의 인장이 있는데, 우측 맨 위의 작은 도장은 '순신'舜臣이고, 그 아래의 큰 인장은 '충익부인'忠翊府印이며, 좌측 위의 인장은 '선희궁'宣禧宮이고, 그 아래의 인장은 '전신'傳信이다. 이 중 '순신'은 이인상의 인장으로 여겨진다. 이 인장은 다음에 검토할 〈여지〉에도 찍혀 있다.

5　이 작품은 본서 '1-6'에서 검토된다.
6　이인상이 참조한 것으로 추정되는 예서 자서 『예변』(隷辨)에 제시된 여러 개의 '之'자 가운데 이런 서법의 '之'자는 〈공선비〉의 것이 유일하다.

여지勵志

—

〈여지〉, 은지銀紙, 29.6×40.5cm

1 좌측면은 전서로 썼고, 우측면은 예서로 썼다. 좌측면의 글씨는 다음과 같다.

太儀斡運,

天廻地游,

四氣鱗次,

寒暑環周.

星火旣夕,

忽焉素秋,

凉風振落,

熠熠宵流.

우리말로 옮기면 다음과 같다.

대도大道가 순환하고

하늘과 땅이 움직여

사계절에 차례가 있고

추위와 더위가 갈마드네.

저녁이 되자 유성流星이

문득 가을하늘에 지나가며

찬바람에 낙엽 지고

반딧불이는 밤중에 날아다니네.[1]

우측면의 글씨는 다음과 같다.

仁道不遐,

德輶如毛,

求焉斯至,

衆鮮克擧.[2]

大猷玄漠,

將抽闕緒.

先民有作,

貽我高矩.

우리말로 옮기면 다음과 같다.

인仁의 도는 먼 데 있지 않고

덕은 터럭처럼 가벼운 것이어서

구하면 바로 이르는 것이언만[3]

그것을 능히 드는[4] 사람은 드무네.

큰 도는 아득하여

그 실마리로 미루어 알게 되나니

선인先人이 글을 지어

나에게 높은 법도를 전해 주었네.[5]

1 김영문 외, 『문선 역주』 3(소명출판, 2010), 302~303면의 번역 참조.
2 『시경』 대아(大雅) 「증민」(烝民)에, "德輶如毛, 民鮮克擧之"라는 말이 보인다.
3 인(仁)의 도가 먼 데 있지 않아 구하면 바로 이른다는 뜻이다.
4 덕은 깃털처럼 가벼운 것임에도 그것을 드는 사람이 드물다는 뜻이다.
5 김영문 외, 『문선 역주』 3, 302~303면의 번역 참조.

장화張華가 지은 「여지」勵志라는 4언시의 구절이다. 장화는 서진西晉 사람으로 자가 무선茂先이며, 박학하고 시에 능했다. 백과사전인 『박물지』博物志의 저자로 유명하다. 이 글씨는 「여지」의 앞부분을 서사한 것이다. 「여지」의 해당 부분은 다음과 같다.

太儀斡運, 天廻地游, 四氣鱗次, 寒暑環周. 星火旣夕, 忽焉素秋, 凉風振落, 熠熠宵流. **吉士思秋, 寔感物化. 日與月與, 荏苒代謝, 逝者如斯, 曾無日夜. 嗟爾庶士, 胡寧自舍?** 仁道不遐, 德輶如毛, 求焉斯至, 衆鮮克擧. 大猷玄漠, 將抽厥緖. 先民有作, 貽我高矩. (…)[6]

대도가 순환하고/하늘과 땅이 움직여/사계절에 차례가 있고/추위와 더위가 갈마드네/저녁이 되자 유성이/문득 가을 하늘에 지나가며/찬바람에 낙엽 지고/반딧불이는 밤중에 날아다니네/**선비가 가을을 생각하매/사물의 변화에 실로 느낌이 있네/해와 달이/가고 가/그 흘러감이 이와 같아서/밤낮이 없도다/아아, 선비들이여/어찌 자포자기하겠는가**/인仁의 도는 먼 데 있지 않고/덕은 터럭처럼 가벼운 것이어서/구하면 바로 이르는 것이언만/그것을 능히 드는 사람은 드무네/큰 도는 아득하여/그 실마리로 미루어 알게 되나니/선인이 글을 지어/나에게 높은 법도를 전해 주었네. (…)[7]

6 「勵志」, 『文選』 권19(臺北: 文化圖書公司, 1979), 260~261면.
7 김영문 외, 『문선 역주』 3, 302~303면의 번역 참조.

이인상은 진하게 표시한 여덟 구절은 빼 버리고 그 앞의 여덟 구절과 그 뒤의 여덟 구절을 썼다. 이 시는 시간을 아껴 힘써 덕업德業을 쌓을 것을 노래했다.

이 작품은 성첩成帖할 때 잘못해서 좌우가 바뀐 듯하다. 즉 좌측면의 글씨가 우측면에 있어야 하고, 우측면의 글씨가 좌측면에 있어야 옳다.

② 글씨를 쓴 종이는 은면지銀面紙로 보인다. 종이 표면이 반들반들해 먹이 잘 안 먹어 필선筆線이 선명치 못하다.

우측면의 예서는 여러 한비漢碑로부터의 영향이 감지된다.

제1행의 '仁'자에서 사람인변의 제2획을 길게 그은 것은 〈북해상경군비〉의 영향으로 보인다. '德'자는 〈하승비〉의 필법을 따른 것으로 보인다. 한비漢碑 중 '德'자 우부右部의 '心' 위에 횡획이 보이는 것은 〈하승비〉와 〈윤주비〉尹宙碑 둘이다.

그런데 〈윤주비〉는 중인변[彳]의 획법이, 제1획과 제2획을 모두 안에서 밖으로 삐치는 서법을 취하고 있다. 이 점에서 이인상이 쓴 '德'자와는 그 서법이 다르다. 이와 달리 〈하승비〉의 서법은 이인상 글씨와 일치한다.

제2행의 첫 번째 글자 '求'는 통상의 '求'자와 달리 가로획이 하나 더 추가되어 있다. 특이한 글꼴이다. 제3행의 세 번째 글자 '玄'의 하부下部 글꼴은 고문古文[8]의 자형을 취한 것이다. '玄'을 고문으로 쓴 예는 국립중앙박물관에 소장된 《원령필》元靈筆 상책上冊에 실린 〈형수재공목입군증시〉兄秀才公穆入軍贈詩[9]에 보인다.

제4행의 '有'자는 횡획이 퍽 길고 파책이 유장하여 〈조전비〉曹全碑의 글씨를 연상케 한다. 하지만 초획初劃을 '⌒'와 같이 쓴 것은 〈하승비〉

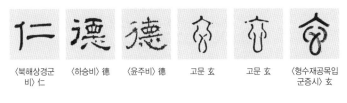

〈북해상경군비〉仁　　〈하승비〉德　　〈윤주비〉德　　고문 玄　　고문 玄　　〈형수재공목입군증시〉玄

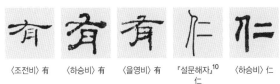

〈조전비〉有　　〈하승비〉有　　〈을영비〉有　　『설문해자』[10] 仁　　〈하승비〉仁

나 〈을영비〉를 닮았다.

'作' 자에서 사람인변[亻]의 획법은 〈하승비〉의 영향이 분명하다. 사람인변을 이렇게 쓰는 것은 〈하승비〉만의 독특한 서법이다. 〈하승비〉의 이 서법은 전서에서 온 것이다. 이인상은 예서를 쓸 때 사람인변을 대개 이

8　전국시대(戰國時代) 6국에서 사용된 문자라고 하여 '6국문자'(六國文字)나 '전국문자'(戰國文字)로 불리기도 한다. 또 '과두문'(蝌蚪文: 과두는 올챙이라는 뜻)이라고도 이른다. 고문의 글자체가. 필획의 처음은 굵고 끝은 가늘거나 혹은 처음과 끝은 가늘고 중간은 굵어 그 모양이 올챙이를 닮은 데서 붙여진 명칭이다. 양동숙, 「說文解字中의 古文研究」(『숙명여대논문집』 25권, 1984), 246면; 裘錫圭 저, 이홍진 역, 『중국문자학의 이해』(신아사, 2010), 114면; 李學勤 저, 하영삼 역, 『고문자학 첫걸음』(동문선, 1991), 143면 참조. 중국 고문자학에서 고문에 대한 연구는 근년에야 이루어졌다. 고문은 위로는 금문에 부합되지 않고 아래로는 『설문해자』의 전체篆體에도 부합되지 않아 두찬(杜撰)이라고 의심받기도 했다. 고문은 형체의 변화가 많아 해독하기 쉽지 않다(이상의 사실은 李學勤, 『고문자학 첫걸음』, 144면 참조). 중국의 이른 시기에 고문을 연구한 인물로는 북송(北宋)의 곽충서(郭忠恕)가 주목된다. 그는 최초의 고문 자서인 『한간』(汗簡)을 편찬했다. 조선에서는 17세기에 와서 허목이 고전 자서인 『고문운부』(古文韻府)와 『금석운부』(金石韻府)를 편찬했다.
9　이 작품은 본서 '2-상-4'에서 검토된다.
10　이하 이 책은 『설문』(說文)으로 약칭한다. 『설문』의 글자는 『설문해자』(사고전서본), 남당(南唐) 서개(徐鍇)의 『설문해자전운보』(說文解字篆韻譜, 사고전서본), 청(淸) 단옥재(段玉裁)의 『설문해자주』(說文解字注), 왕홍력(王弘力)의 『고전석원』(古篆釋源) 등을 참조했다.

〈형방비〉我　　〈장천비〉我　　〈독우반비〉我

서법으로 썼다. '我'자는 편偏과 방旁을 분리해 썼는데 이런 서법은 〈형방비〉衡方碑, 〈장천비〉張遷碑, 〈독우반비〉督郵斑碑에 보인다. 편偏의 모양과 획법을 자세히 보면 〈형방비〉쪽이 이인상의 글씨와 가장 방불함을 알수 있다.

　이상의 논의에서 드러나듯 〈여지〉의 글씨는 한비의 여러 서법을 흡수하고 자기화해 쓴 것임을 알 수 있다.[11] 그렇기는 하나 이인상 예서의 독특한 풍격이라든가 강한 개성은 아직 잘 보이지 않는다. 이 점에서 이 글씨는 이인상이 20대에 한창 한비의 서체를 배우며 자신의 서체를 모색해가던 시기의 산물로 보인다.

③　획이 가늘고 중봉中鋒과 장봉藏鋒으로 균일하게 쓰인 좌측면의 전서는 당唐 이양빙李陽氷의 옥저전玉箸篆[12] 서풍을 보여준다. 이양빙은 진秦

11　따라서 〈여지〉의 글씨가 〈조전비〉의 영향을 받은 것으로만 해석해 온 기존의 견해(권지민, 「능호관 이인상의 서예 연구」, 대전대학교 석사학위논문, 2005, 56면; 유승민, 「능호관 이인상 서예와 회화의 서화사적 위상」, 고려대 석사학위논문, 2006, 82면)는 수정을 요한다.

12　옥저전(玉箸篆)은 진(秦)의 이사(李斯)가 만들었다는 소전(小篆)을 이르는 말이다. 글자의 필획이 '옥저' 즉 옥으로 만든 젓가락 같다고 하여 붙여진 이름이다. 당의 이양빙이 이 서체의 글씨를 잘 써서 후대에 이사와 병칭되었다. 이양빙의 전서는 감정이 극도로 억제되어 있으며, 냉정한 느낌을 주는 것이 특징이다. 『唐 李陽氷 三墳記』(書跡名品叢刊, 東京: 二玄社, 1969), 44면의 青山杉雨·伏見冲敬의 해설 참조. 옥저전에 대해서는 『書槪』, 21면; 伏見冲敬 저, 지현 역, 『서예의 역사 – 중국편 하』(열화당미술문고 12, 열화당, 1976), 33면 참조.

이사李斯의 소전小篆이 바로 자신에게 계승되었다고 자임했다.[13] 이양빙의 옥저전은 극히 냉정한 분위기를 풍기며, 한 글자의 좌우대칭성이 높다.

〈삼분기〉

하지만 이인상은 〈삼분기〉三墳記 등에 보이는 이양빙의 서체를 꼭 그대로 따르고 있지는 않다. 가령 제1행의 첫 번째 글자인 '大'자는 이양빙의 〈삼분기〉 자형字形을 따르지 않고 이사의 〈태산각석〉泰山刻石 자형을 따르고 있다.

〈여지〉의 글씨에는 보통의 소전과는 다른 글씨체가 보인다. 가령 제2행의 세 번째 글자 '氣'의 소전 자형은 '气' 혹은 '氣'인데, 여기서는 날일변[日]이 첨가되어 있다. 이인상은 다른 곳에서도 '氣'자를 이처럼 특이하게 쓰고 있다.[14] 『광금석운부』廣金石韻府[15]에 의하면 〈벽락비〉碧落碑[16]에 '氣'자가 '氣'로 쓰여 있다. 이인상은 이를 소전체로 변형해 쓴 게 아닌가 한다.

13 "李陽氷善小篆, 自言: '斯翁(이사를 이름 - 인용자)之後, 直至小生.'"(李肇, 『國史補』卷上)
14 이인상의 전서 작품들인 〈이정유서·악기·주역참동계〉, 〈재거감흥〉, 〈난정서〉, 〈고백행〉, 〈운화대명〉에도 같은 글꼴이 보인다. 이들 작품에 대해서는 본서의 '1-5' '4-3' '9-1' '9-2' '14-2'에서 검토된다.
15 필자가 참조한 것은 속수사고전서(續修四庫全書)에 들어 있는 강희 9년(1670)의 초판본(周氏賴古堂刻本)이다. 사고전서존목총서(四庫全書存目叢書)에도 같은 판본이 들어 있다.
16 원래 명칭은 '이훈등위망부모조대도존상'(李訓等爲亡父母造大道尊像)이다. 이훈(李訓), 이의(李誼), 이찬(李撰), 이심(李諶)이 망모(亡母) 방씨(房氏)의 복을 빌기 위해 당나라 고종(高宗) 때인 670년 산서성 용흥사(龍興寺)에 건립한 비이다. 고전(古篆)의 유의(遺意)가 있는 전서로 알려져 있다.

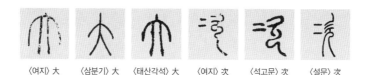

〈여지〉大 〈삼분기〉大 〈태산각석〉大 〈여지〉次 〈석고문〉次 〈설문〉次

한편, 주문籀文[17]의 자형도 발견된다. 가령 제2행의 다섯 번째 글자인 '次'자는 〈석고문〉石鼓文의 자형이며, 소전의 '次'자와는 꼴이 다르다.

제3행의 첫 번째 글자에서 구슬옥변[王]은 소전에서는 '王'과 같이 쓴다. 『광금석운부』의 권두卷頭에 있는 「찬집옥편편방형사석의문자」纂集玉篇偏傍形似釋疑文字에는 '玉'자를 '玉'으로 기재해 놓았다. 아마도 이인상은 이에 의거한 게 아닌가 생각된다.

「설문」秋 「설문」秋

제4행의 세 번째 글자인 '秋'자도 주문이다. 단, 벼화변[禾] 밑에 '火'가 있어야 하는데 이인상은 이를 빼 버렸다.

이인상은 전서를 쓸 때 소전을 기본으로 삼되 주문이나 고문古文, 종정문鐘鼎文(=금문金文)을 종종 섞어 쓰곤 했다. 이 작품에도 그런 면모가 보인다 하겠다.

두인頭印은 '대명일월'大明日月이며, 좌측 하단에 찍힌 세 과顆의 인장은 '순신'舜臣 '선희궁'宣禧宮 '계행장'季行藏이다. 이 중 '대명일월'과 '순

17 '주서'(籀書)라고도 한다. 주(周)나라 선왕(宣王) 때 태사(太史)인 주(籀)가 정리한 문자를 이른다. 진(秦)이 중국을 통일한 뒤 제정한 문자인 소전과 구분해 '대전'(大篆)이라고도 부른다. 서현(徐鉉)이 『설문해자전운보』(說文解字篆韻譜)에 붙인 서문 중에 "史籀作大篆以潤飾之, 李斯變小篆以簡易之"라는 말이 보인다. 지금 전하는 주문은 그리 많지 않으며, 『설문해자』에 고작 몇 백 자가 실려 있을 뿐이다. 진대(秦代) 석각(石刻)인 〈석고문〉(石鼓文)도 보통 주문으로 간주된다. 楊震方, 「大篆과 小篆의 차이점」, 『中國書藝80題』, 5면 참조.

〈설문해자전운보〉說文解字篆韻譜(사고전서본)

'신'은 이인상의 인장으로 보인다. 이 두 인장에는 명明에 대한 절의를 지키고자 한 이인상의 마음이 담겨 있다고 할 것이다.

'선희궁'은 영조의 후궁이자 사도세자의 어머니인 영빈暎嬪 이씨의 사묘祠廟를 말한다. 원래의 이름은 '의열묘'義烈廟였으나 정조 12년(1788)에 '선희궁'으로 바뀌었다.

'순신'이라는 인장이 찍힌 이 작품과 〈학명〉[18]은 비슷한 시기에 제작된 것으로 여겨지니, 출사하기 전인 20대 중반 전후의 글씨들이 아닐까 한다.

인장 大明日月　　인장 舜臣

18　이인상의 서화 가운데 '순신'이라는 인장이 찍힌 것은 이 두 작품 말고는 달리 발견되지 않는다.

묵란도발 墨蘭圖跋

—

〈묵란도발〉, 지본, 28.2×20.9cm

① 글씨는 다음과 같다.

蘭花不生於我邦, 取于中州, 而植之則萎. 蓋風土之異, 而失種植
之宜也. 嘗謂'天下之冠裳典禮, 猶可以徵於我邦, 苟有志士, 必
被髮東奔', 而無聞焉, 意我之所以待之者, 不以誠歟? 卽草木之
無知, 而移植則萎, 何耶? 畵蘭者, 以畵相傳, 故雖以觀我丈之高
識絶筆, 而畵蘭則微失眞意, 余有感焉.

己巳秋孟, 麟祥.

우리말로 옮기면 다음과 같다.

난초는 우리나라에 나지 않는다. 중국에서 가져와 심으면 시든다.
대개 풍토가 달라 재배가 잘 안 되기 때문이다. 천하의 의관衣冠 제
도와 전례典禮를 오히려 우리나라에서 징험할 수 있으니 진실로 지
사志士가 있다면 필시 머리를 풀어헤치고 우리나라에 망명할 것이
라고 생각한 적이 있다. 그렇건만 그런 사람이 있다는 말을 듣지 못
했으니, 아마도 우리가 그런 사람을 성심誠心으로 대접하지 않아서
일까? 무지한 초목임에도 이식하면 시들어 버리는 것은 어째서일
까?
난초를 그리는 자는 그림으로 서로 전할 뿐이므로 비록 관아재觀我
齋 어른과 같은 고식高識·절필絶筆이라 할지라도 난초 그림이 참된
뜻을 조금 잃어버리니 나로서는 유감이다.

기사년 추맹秋孟, 인상.

'관아재'는 조영석趙榮祏을 말하고, '기사년'은 1749년에 해당한다. '추맹'은 초추初秋, 즉 음력 7월을 말한다. 이인상은 이 해 8월 사근도 찰방에서 체직遞職되었다. 그러니 이 글씨는 함양의 사근도 찰방으로 있을 때 쓴 것으로 판단된다.[1]

이인상은 난초 그림을 즐겨 그린 듯하나 현재 알려져 있는 것은 〈묵란도〉墨蘭圖와 〈방정백설풍란도〉倣程白雪風蘭圖 두 점이다.[2] 이인상은 난초 그림에 유민의식遺民意識을 투사했다.

이인상이 자신의 생각을 적은 이 행서 작품에는 그가 견지한 존명배청尊明排淸의 입장이 드러나 있다.

② 글씨를 쓴 청색지는 앞에서 살핀 〈이소〉의 청색지와 같은 것으로 보인다.

'관아장'觀我丈이라는 글자 앞에 한 칸을 비운 것은 조영석에 대한 존경의 표시다.

이 작품은 비록 열列은 맞추지 않았지만 행行은 가지런히 맞추었다. 해서를 조금 흘려 쓴 행서체에 해당한다. 별로 기교를 부리지 않고 실직實直한 마음으로 쓴 글씨로 여겨진다.

좌측 하단에 '이인상인c'가 찍혀 있다.[3]

1 『회화편』의 〈묵란도〉 평석 참조.
2 이 두 그림에 대해서는 『회화편』의 〈묵란도〉와 〈방정백설풍란도〉 평석 참조.
3 '이인상인c'에 대해서는 『회화편』의 〈초옥도〉 평석 참조.

이정유서·악기·주역참동계

二程遺書·樂記·周易參同契

—

3　　　　　2　　　　　1

〈이정유서·악기·주역참동계〉, 견본, 19.1×32.7cm

1 이 작품은 세 개의 글씨로 구성되어 있다. 첫 번째는『이정유서』의 구절이고, 두 번째는『예기』「악기」의 구절이며, 세 번째는『주역참동계』의 구절이다. 글씨는 다음과 같다.

① 聖人之所爲, 人所當爲也. 盡其所當爲, 則吾之勳業, 亦周公之勳業也. 凡人之不能爲者, 聖人弗爲.[1]

② 情深之[2]文明, 氣盛而化神, 和順積中, 而英華發外, 惟樂不可以爲僞.[3]

③ 千周燦彬彬兮, 萬遍將可覩, 神明或告人兮, 心靈忽自悟.[4]

綠雲亭爲主人寫. 麐祥.

우리말로 옮기면 다음과 같다.

① 성인聖人이 하시는 바는 범인凡人이 마땅히 해야 할 바라네. 그 마땅히 해야 할 바를 다하면 나의 훈업勳業 또한 주공周公의 훈업인 거지. 범인이 할 수 없는 것을 성인은 하지 않으신다네.

② 정情이 깊어야 문채文彩가 밝으며, 기운이 성대하여 감화感化가 신묘하고, 화순和順의 덕이 안에 쌓여 영화英華가 밖에 드러난다. 음악은 거짓되지 않는다.

1 『二程遺書』 권25.
2 '之'는 '而'의 착오로 보인다.
3 『禮記』第十九「樂記」.
4 魏伯陽, 『周易參同契』.

③ 천 번 읽으면 뜻이 환히 드러나며, 만 번 읽으면 이치가 보일 것이다. 신명神明께서 혹 사람에게 알려주어 심령心靈이 홀연 스스로 깨닫게 될 것이다.

녹운정綠雲亭에서 주인을 위해 쓰다. 인상麟祥.

①은 정자程子의 문하생이 정자에게 한 질문의 답으로, "혹자가 물었다: 주공의 훈업은 범인은 불가능하지요? 답하였다: 그렇지 않다네"(或問周公勳業, 人不可爲也已. 曰不然)에 이어지는 말이다. 범인과 성인은 근본상 다르지 않으니, 범인도 노력하면 성인처럼 될 수 있다는 뜻이다.

②는 『예기』「악기」에 나오는 말이다. 주지하다시피 「악기」에는 음악과 마음, 음악과 정치의 관계가 자세히 서술되어 있다. 이인상이 쓴 글 바로 앞 대목을 보이면 다음과 같다.

德者, 性之端也; 樂者, 德之華也; 金石絲竹, 樂之器也. 詩, 言其志也; 歌, 咏其聲也; 舞, 動其容也. 三者本於心, 然後樂器從之.
是故,
덕은 성품의 단서이고, 음악은 덕의 영화英華이며, 금金·석石·사絲·죽竹[5]은 음악의 도구이다. 시는 뜻을 말하는 것이고, 노래는 소리를 읊는 것이며, 춤은 몸을 움직이는 것이다. 이 세 가지는 마음에 바탕을 두며, 그런 연후에 악기가 따른다. 이런 까닭에,

5 관악기, 현악기, 타악기 등의 각종 악기를 말한다.

②는 비록 음악에 대해 한 말이지만 문학, 특히 시에도 해당되는 말이다. 따라서 이 글은 이인상의 문학관 내지 시관詩觀과 관련하여 읽어도 무방하다.

③은 『주역참동계』의 한 구절이다. 판본에 따라서는 '心靈'이 '魂靈'으로, '忽'이 '乍'로 되어 있기도 하다. 하지만 의미상 차이는 없다. 주희朱熹는 이 대목을 풀이하여, 학자가 『주역참동계』를 천 번 만 번 읽으면 그 이치를 스스로 깨닫게 되어 마치 신명이 고하는 것과 같이 된다는 뜻이라고 했다.[6] 『주역참동계』의 이 구절은 유교 경전의 독서에도 해당될 수 있다. 이인상은 이런 일반적인 의미로 이 구절을 썼을 수 있다.

그렇긴 하나 『주역참동계』는 『주역』을 빌어 도가의 연단술鍊丹術을 설說한 책이다. 이인상이 이 책의 한 구절을 썼다는 것은 그가 이 책을 읽었음을 의미한다. 이인상이 도가 사상에 깊이 경도되었던 것을 생각한다면[7] 이는 별로 이상한 일이 아니다.

② ①, ②, ③ 모두 고전古篆의 서체다. 특히 ①은 종정문鐘鼎文이나 석고문石鼓文의 서체와 그 분위기가 흡사하다.

단 석고문의 글씨는 획의 굵기가 균등한 데 반해 이인상의 글씨는 그렇지 않다. 이 점에서 이인상의 글씨는 석고문보다는 종정문의 서체에 좀 더 가깝다고 생각된다.

이인상의 글씨는, 제1행의 네 번째 글자에서 보듯 굵게 쓴 획이 있는

6 "學者但能讀千周萬徧, 當自曉悟, 如神明告之也."(朱熹 撰, 『周易參同契考異』)
7 이 점에 대해서는 『회화편』의 '서설' 및 〈모루회심도〉·〈은선대도〉의 평석을 참조할 것.

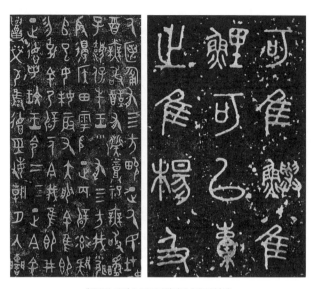

〈대우정 기명〉大盂鼎器銘(좌)과 〈석고문〉(우)

가 하면 가늘게 쓴 획도 있다. 뿐만 아니라 제1행의 다섯 번째 글자에서 보듯 한 획 내에서도 기필起筆 부분과 수필收筆 부분은 가늘게 쓰고 중간 부분은 굵게 쓰고 있다. 이는 종정鐘鼎의 명문銘文에서 흔히 발견되는 특징이다.

①에는 그 자형에 있어서 소전, 금문金文, 고문, 이 셋이 모두 보인다. 가령 제1행의 네 번째 글자 '𤔲'는 『광금석운부』에 '所'자의 고문으로 제시된 '𢨷'와 가깝다. '所'는 소전으로는 '𠩺'라고 쓴다. 제1행의 다섯 번째 글자 '𤔲'는 '爲'자의 고문이다. 제2행의 두 번째 글자, 제3행의 첫 번째 글자, 제5행의 다섯 번째 글자, 제6행의 세 번째 글자 역시 '爲'자인데, 두 개의 자형으로 나뉜다. 하나는 '𤓯'이고 다른 하나는 '𤓯'이다. '爲'자의 소전은 '𤓯'이지만, 금문에서는 그 서체가 아주 다양하다. 이 두 자형은 모두 금문으로 여겨진다.

〈曾伯陭壺〉爲 　〈晉姜鼎〉爲 　〈석고문〉則 　『설문』則 　〈古陶〉止

　제2행의 다섯 번째 글자 '其' 역시 금문이다. 제3행의 두 번째 글자 '則'은 주문이다. 소전은 '鼎'이라고 쓴다. 세 번째 글자 '吾'는 '口'를 역삼각형처럼 썼는데 이는 고문의 자형이다.[8] 네 번째 글자 '止'는 아주 독특한 자형인데, 고전의 글꼴에서 유래하는 것으로 보인다.

　이상에서 본 것처럼 ①의 글씨에는 주문이나 고문이나 금문과 같은 고전의 자형이 많이 보인다. 또 설사 소전의 글꼴이라 할지라도 그 서법은 이사나 이양빙을 따르고 있지 않으며, 고전의 서체로 변형해 쓰고 있다.

③ ②는 글자의 결구結構에 있어 ①보다 세로가 더 길어 보인다. 금문은 그 서체가 퍽 다양해 글자꼴이 정방형正方形에 가까운 것이 있는가 하면 종방형縱方形에 가까운 것도 있다.[9]

　②의 서체는 전반적으로 부드럽고 미려하다. 가령 제1행의 네 번째 글자 '爪', 제2행의 두 번째 글자 '爪', 제3행의 세 번째 네 번째 글자 '爪'와 '楘', 제4행의 세 번째 네 번째 글자 '爿'와 '爪'에서 보듯, '八' 모양의 필획은 그 좌우의 아랫부분을 바깥쪽으로 약간 커브를 그리다 붓을 말아 올려 살짝 들어 올리는 식으로 마무리되고 있다. 이 때문에 유려한 느낌

8　『汗簡』卷上之一의 '口之屬' 참조.
9　「設分第六」, 『廣藝舟雙楫』 권2, 36면; 『간명중국서예발전사』, 28~31면.

〈산씨반〉散氏盤의 금문

〈중산왕방호〉中山王方壺의 금문

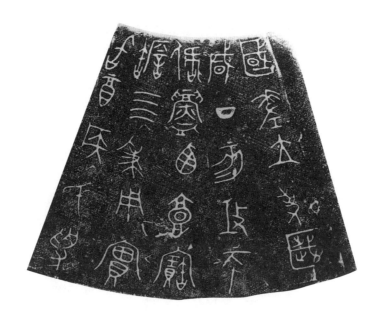

〈후씨담〉侯氏罎의 금문

이 든다. 이사나 이양빙의 서체와 비교해 보면 그 점이 더욱 잘 드러난다. 이인상은 이런 서법을 금문에서 취한 것으로 여겨진다.

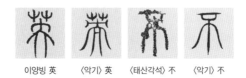

이양빙 英 〈악기〉英 〈태산각석〉不 〈악기〉不

제1행의 첫 번째 글자 '情'은 『한간』汗簡[10]에 보인다. 소전은 '情'이라고 쓴다. 세 번째 글자 '之'는, 이사나 이양빙은 그 제2획을 수직으로 내

10 『한간』은 71개의 문헌에서 고문을 채집해 편찬한 고문 자서다. 가장 이른 시기의 고문 자서로, 후대에 고문을 운위하는 이들은 모두 이 책에 의거하고 있다.

리긋고 있지만, 이인상은 조금 휘어져 보이게 쓰고 있다. 금문에서 유래하는 서법이다.

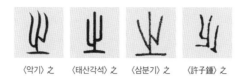

〈악기〉之 〈태산각석〉之 〈삼분기〉之 〈許子鍾〉之

여섯 번째 글자는 이인상의 〈여지〉에도 나온 바 있다.

제4행의 다섯 번째 글자 '可'의 종획終劃을 곡선으로 유장한 느낌이 들게 쓴 게 눈길을 끈다. 제1행의 다섯 번째 글자 '明' 역시 그 종획을 곡선으로 유장하게 썼다.

④ ③의 서체도 ②와 마찬가지로 글자의 종획을 유장하게 써서 부드러운 미감을 자아내는 특징을 보인다. 제1행의 다섯 번째 글자 '亐', 제2행의 세 번째 글자 '可', 제3행의 네 번째 글자 '亐'에서 그 점이 확인된다.

제1행의 '萬'자는 이사의 서법을 따랐다. 제2행의 네 번째 글자 '觀'의 오른쪽 부분 '見'은 금문의 꼴이다. 제3행의 마지막 글자 '靈'의 두부頭部는 금문을 따랐다. 제4행의 세 번째 글자 '悟'의 우부 '吾' 역시 금문의 꼴이다.

⑤ ③의 끝에 붙인 관지에 보이는 '녹운정'綠雲亭은 이윤영의 정자다. 이인상은 1738년부터 이윤영과 친교를 맺었다.[11]

11 『뇌상관고』에서 이윤영의 이름이 처음 보이는 것은 「야회이자윤지댁」(夜會李子胤之宅)이

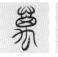 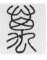

〈주역참동계〉　〈嶧山刻石〉萬　〈삼분기〉萬　〈주역참동계〉　〈삼분기〉見　〈匽侯鼎〉見　〈作册魃卣〉見
萬　　　　　　　　　　　　　　　　　　觀

〈주역참동계〉　　금문 五
悟

　　이인상과 이윤영은 벗들을 부를 때 보통 자字로 불렀으며, 자기 자신
을 이를 때도 이름이나 호를 쓰기보다는 자를 주로 사용했다. 이인상과
이윤영의 시문이라든가 그들이 남긴 서화의 제발문이나 관지에서 그 점
이 확인된다. 그런데 이 글씨의 관지에서 이인상은 자신을 '인상'이라는
이름으로 일컫고 있으며, 이윤영을 자로 부르지 않고 '주인'主人이라고
부르고 있다. 둘의 친분을 생각하면 관지를 이렇게 쓰지 말고 "綠雲亭爲
胤之寫, 元霝"이라고 써야 딱 맞을 듯하다. 그런데 이렇게 쓰지 않고, 이
윤영을 '주인'이라 하고 이인상 자신의 이름을 적어 겸손의 뜻을 보인 것
은 두 사람의 사귐이 아직 얼마 되지 않아 친교가 그리 깊지 못함을 반영
하는 것으로 판단된다. 이 판단이 옳다면 이 글씨는 이인상이 이윤영과
알게 되어 그의 녹운정에 출입하기 시작한 1738년에, 즉 이인상의 나이
29세 무렵에 쓴 것으로 간주할 수 있다.

─────────────

라는 시에서다(『뇌상관고』 제1책 所收). 이 시는 1738년에 창작되었다. 두 사람의 친교는 이
해부터 시작되었다고 생각된다.

『설문해자주』(經韵樓藏版)

관지의 두 번째 글자 '雲'은 고문이다. 이인상의 이름을 '麟'이라 쓰지 않고 '麔'이라 쓴 것이 특이하다. 단옥재段玉裁의 『설문해자주』說文解字注에 따르면 이 둘은 같은 글자다.[12] '麔'자의 소전은 '麤'인데, 여기서는 글자의 윗부분에 해당하는 '鹿'을 금문의 꼴로 썼다. 이인상의 이름자 '祥'은 '羕'이라 썼는데, 이 글자는 『광금석운부』에 보인다.[13]

관지 끝에 '원령'元靈이라는 백문방인이 찍혀 있다.

12 許愼 撰, 段玉裁 注, 『說文解字注』(上海: 上海古籍出版社, 1981), 470면.
13 『광금석운부』(續修四庫全書 238, 上海: 上海古籍出版社, 1995), 556면 참조.

추일입남산곡중 秋日入南山谷中

—

〈추일입남산곡중〉, 견본, 22.4×32.9cm

① 글씨는 다음과 같다.

秋日入南山谷中, 憶前秋與元霝別胤之於此, 分韻未成, 追賦
寄懷.

鬱鬱[1]堂前樹,

宿昔敷芳榮.

霜露已夕萃,

柯葉忽殊形.

旅人懷徂物,

枝策起屛營.

躡岡瞰遠蒼,

循谷會幽泠.

秋容正澄鮮,

商飆彌夕淸.

忽憶前歲秋,

於焉別友生.

相送亦有人,

至今俱遠征.

荷明[2]大堤綠,

霞擁[3]頭流靑.

1 『한정당집』(閒靜堂集) 권1에는 '鬱鬱'이 '菀菀'로 되어 있다.
2 『한정당집』에는 '荷明'이 '明荷'로 되어 있다.
3 『한정당집』에는 '擁'이 '標'로 되어 있다.

炎隅愁卑溼,

晏景悼⁴遺經.

亦知聚散常,

其如(前)⁵歲月更.⁶

浮雲遙在望,

寒⁷蘀時自零.

愴怳⁸睠天末,

把盃未⁹能傾.

우리말로 옮기면 다음과 같다.

가을날 남산골에 들어가다. 생각건대 지난 가을 원령과 더불
어 여기서 윤지를 이별했는데 시를 완성하지 못했으므로 좇아
읊어 소회所懷를 부치다.

울울창창 집 앞의 나무

예전에 향기로운 꽃 피었건만

서리 내리자 저녁에 시들어

가지와 잎 홀연 모양이 다르네.

4 『한정당집』에는 '悼'가 '惜'으로 되어 있다.
5 '前'자는 잘못 들어간 글자다.
6 『한정당집』에는 이 구절이 "深悲歲月更"으로 되어 있다.
7 『한정당집』에는 '寒'이 '飛'로 되어 있다.
8 『한정당집』에는 '愴怳'이 '愀然'으로 되어 있다.
9 『한정당집』에는 '未'가 '不'로 되어 있다.

나그네는 사라진 꽃 그리워하며

지팡이 짚고 일어나 배회하누나.

언덕에 올라 먼 산을 바라보니

골짝을 좇아 그윽하고 청량한 기운이 모였네.

가을빛 정말 산뜻한데

삽상한 바람 저녁에 더욱 맑아라.

홀연 생각나네 지난해 가을

여기서 벗과 작별한 일이.

누구[10]와 함께 벗을 전별했건만

지금은 모두 멀리 가 버렸구나.

연꽃은 벽골제碧骨堤[11]에 곱고

노을 낀 두류산頭流山은 푸르르겠지.

남쪽이라 비습卑濕함을 근심하고

늘그막이라 유경遺經[12]을 슬퍼하네.

취산聚散은 늘 있는 일임을 또한 알지만

해가 바뀌니 맘이 어떠리.

뜬구름이 멀리 눈에 드는데

차가운 낙엽 때로 스스로 지네.

서글피 하늘끝을 바라보면서

술잔을 드나 마시지 못하네.

10 이인상을 가리킨다.
11 전라북도 김제군에 있던 저수지이다.
12 옛부터 전해 내려오는 경서를 말한다.

평성平聲 '경'庚운으로 압운한 이 시는 이인상의 벗 송문흠宋文欽이 1747년 가을에 서울의 남산에서 지은 것이다. 1년 전 송문흠은 이인상과 함께 바로 이 장소에서, 부친을 따라 전라북도 김제로 떠나는 이윤영을 전별한 바 있다.[13] 그때 세 사람은 운자韻字를 내어 각각 시를 지었는데 송문흠은 시를 완성하지 못했다. 그 1년 후인 1747년 7월 이인상은 경상도 함양의 사근도沙斤道 찰방으로 부임했다. 이 시의, "누구와 함께 벗을 전별했건만/지금은 모두 멀리 가 버렸구나"라는 구절 중의 '누구'는 이인상을 말한다. 이 시에서 '벽골제'를 말한 것은 이윤영이 김제에 있어서이고, '두류산'을 들먹인 것은 이인상이 근무하는 사근역이 지리산 부근에 있어서이다. "늘그막이라 유경遺經을 슬퍼하네"라는 말은, 자신들이 늙어 가고 있건만 이런저런 세사世事에 얽매여 경전 공부를 독실히 하지 못함을 서글퍼한 것이다.

송문흠의 이 시는 그 시고詩稿가 전한다.[14] 이 시는 그의 문집인 『한정당집』閒靜堂集에도 실려 있는데, 글자의 출입出入이 다소 있다.[15]

송문흠은 자신이 지은 시를 이윤영과 이인상에게 부친 듯하다. 이인상은 사근역에서 송문흠의 시를 받고 느꺼움이 있어 이를 팔분의 서체로 썼는데, 그것이 바로 이 작품이다.

② 이 예서 글씨에는 한비漢碑의 여러 서법이 두루 보인다. '憶' '懷' '憎' '悅'의 글자에서 보듯 심방변[忄]을 '巫'로 쓴 것은 〈하승비〉에서 유

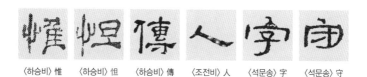

〈하승비〉惟　〈하승비〉悍　〈하승비〉傳　〈조전비〉人　〈석문송〉字　〈석문송〉守

〈예기비〉彭　〈공방비〉彭　〈효갱신사비〉彭

래한다.

　'山'자를 '凸'으로 쓴 것, '俱'와 '傾'에서 보듯 사람인변〔亻〕을 '刀'로
쓴 것 역시 〈하승비〉에서 유래한다. '人'자 날획捺劃의 파책波磔을 리듬감
있게 길게 쓴 것은 〈조전비〉의 영향이다.

　'寄' '流' '亦'에서 보듯 꼭지의 점을 'ㄱ'와 같이 쓴 것은 〈석문송〉石門
頌이나 〈사신비〉나 〈하승비〉의 영향으로 보인다.

　제3행의 다섯 번째 글자 '樹'에서 맨 아래의 횡획을 길게 그은 것이 아
주 특이한데, 이는 〈예기비〉나 〈공방비〉孔寷碑나 〈효갱신사비〉敆阬神祠碑
의 서법을 배운 것으로 판단된다.

　이인상의 이 글씨는, 글자의 횡획과 날획에서 드러나는 파세波勢에서
확인되듯 예서의 서법을 따르고 있지만, 간간이 전서의 필의가 보이고,
또 소전과 고전의 자형이 눈에 띈다. 가령 제1행의 '日'자, 제3행 '昔'자
의 '日'에 해당하는 부분, 끝에서 두 번째 행 '時'자의 날일변〔日〕 등에서
전서의 필의가 느껴진다. 마지막 행의 '傾'자는 글자꼴은 비록 소전과 조
금 다르나 그 서법은 소전을 따르고 있다 할 것이다.

　첫 행의 첫 번째 글자 '怵'의 오른쪽 부분을 '朿'와 같이 쓴 것은 전서

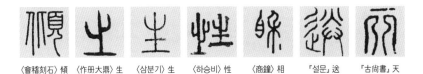

〈會稽刻石〉傾　〈作册大鼎〉生　〈삼분기〉生　〈하승비〉性　〈商鐘〉相　『설문』送　『古尙書』天

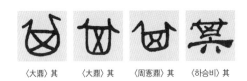

〈穌甘妊鼎〉魚　『설문』魚　〈畢鮮簋〉鮮　『설문』鮮

〈大鼎〉其　〈大鼎〉其　〈周憲鼎〉其　〈하승비〉其

의 서법을 따른 것이다. 이 글씨에서는 비우머리〔雨〕를 전부 '帀'와 같
이 썼는데, 이는 고전의 자형을 따른 것이다.

　제3행의 네 번째 글자 '前'은 소전에 해당한다. 제9행의 아홉 번째 글
자 '聚', 제10행의 9번째 글자 '寒'과 12번째 글자 '自'도 다 소전이다.

　한편, 제7행의 네 번째 글자 '生'은 고전의 자형인데, 〈하승비〉에도 이
런 자형이 보인다.

　제7행의 다섯 번째 글자 '相'의 오른쪽 부분을 '禾'와 같이 특이하게
쓴 것은 금문의 자형을 취한 것이다. 제7행의 여섯 번째 글자 '送'은, 책
받침 위의 글꼴이 전서의 자형에 가깝다. 마지막 행의 세 번째 글자 '天'
은 고문이다.

　이인상은 고전의 편偏과 방旁을 숙지하여 이를 소전의 자형으로 바꿔
놓고 있기도 하다. 제6행의 세 번째 글자 '鮮'이 그런 경우다. 이 글자는

'鮮'의 금문을 소전의 꼴로 재구성한 것이다.

제9행의 열두번째 글자 '其'도 자형이 특이한데, 윗부분은 고전의 자형인 반면 '六'처럼 보이는 아랫부분은 〈하승비〉의 독특한 글꼴을 취한 것으로 생각된다.

이상에서 알 수 있듯, 이인상은 예서를 쓰면서 전서의 필의와 자형을 많이 혼입하고 있다.

③ 예서는 옆으로 납작한 횡방형橫方形의 글씨체가 특징적이다. 하지만 이 글씨는 별로 그렇지 않다. 또한 예서의 또 다른 특징이라 할 파책이 그다지 강조되고 있지 않다. 이 점을 보더라도 이인상은 꼭 법도와 규격에 맞춰 글씨를 쓴 것은 아니며, 흥취에 따라 분방하게 글씨쓰기를 했던 것을 알 수 있다. 이인상의 시문과 그림에서도 비슷한 면모가 발견된다. 즉 그는 꾸밈이나 격식보다는 마음의 진실과 천기天機의 유로流露를 무엇보다 중시했다. 이 점에서 이인상의 글쓰기와 그림그리기와 글씨쓰기는 '셋이면서 하나'라고 말할 수 있을 것이다.

이 글씨는 이인상이 사근도 찰방으로 부임한 1747년에 쓰인 것으로 추정된다. 서폭書幅 맨 끝 하단의 작은 인장은 '원령'元靈이고, 그 왼편 상단의 인장은 '정경부인신씨'貞敬夫人申氏이며, 그 밑의 제일 큰 인장은 '충익부인'忠翊府印이다. 정경부인은 정·종1품 문무관의 처에게 주던 칭호인데, '신씨'가 누구의 처인지는 미상이다.

〈귤송〉, 견본, 26.8×19cm

① 글씨는 다음과 같다.

后皇嘉樹, 橘來服兮.

受命不遷, 生南國兮.

深固難徙, 更壹志兮.

綠葉素榮, 紛其可喜兮.

曾枝剡棘, 圓果摶兮.

青黃雜糅, 文章爛兮.

精色內白, 類任道兮.

紛縕宜修, 姱而不醜兮.

嗟爾幼志, 有以異兮.

獨立不遷, 豈不可喜兮.

深固難徙, 廓其無求兮.

蘇世獨立, 橫而不流兮.

閉心自慎, 終不過失¹兮.

秉德無私, 參天地兮.

願歲幷謝, 與長友兮.

淑離不淫, 梗其有理兮.

年歲雖少, 可師長兮.

行比伯夷, 置以爲像兮.

1 한(漢) 왕일(王逸)이 찬(撰)한 『초사장구』(楚辭章句)에는 "終不失過"로 되어 있으나, 송
(宋)의 주희(朱熹)가 찬한 『초사집주』(楚辭集注)에는 "終不過失"로 되어 있다. 이인상이 『초
사집주』에 의거했음을 알 수 있다.

雷象觀秋雨中, 偶書「橘頌」, 示李子胤之. 元霝, 戊寅八月.

우리말로 옮기면 다음과 같다.

천지간의 아름다운 나무, 귤이 이 땅에 내려왔도다.

타고난 성품 바뀌지 않아, 강남²에서 자라도다.

뿌리 깊고 단단하여 옮겨 심기 어렵나니,³ 또한 뜻이 한결같도다.

초록색 잎과 흰 꽃, 분분하여 즐거워할 만하도다.

가지는 겹겹이요 가시는 예리한데, 둥근 과일이 달려 있도다.

청색과 황색의 과일⁴ 섞여 있어, 찬란히 빛나도다.

겉은 정채 있고 속은 희니, 도道를 맡길 만하도다.

성대하게 잘 다듬어, 추하지 않고 어여쁘도다.

아! 네 어릴 때 꿈은 남과 달랐도다.

홀로 서서 변치 않으니, 어찌 기쁘지 않으리.

뿌리 깊고 단단하여 옮겨 심기 어렵고, 마음이 넓어 바라는 게 없도다.

세상에 홀로 깨어 우뚝 서서, 그릇된 데 빠지지 않도다.

마음을 닫아 스스로 삼가, 끝내 잘못을 하지 않도다.

덕을 지녀 사사로움이 없으니, 천지의 화육化育에 참여하도다.

세월을 함께하며, 길이 벗하고 싶도다.

아리따움은 지나치지 않으며, 군세어도 문채가 있도다.

2 굴원의 조국인 초(楚)나라를 가리킨다.
3 『열자』에, 귤은 회수(淮水) 이북에 옮겨 심으면 탱자가 되고 만다는 말이 보인다.
4 '청색'은 익지 않은 귤을, 황색은 익은 귤을 말한다.

나이 비록 어릴지라도, 스승으로 삼을 만하도다.

행실이 백이伯夷와 같아, 상像을 세울 만하도다.[5]

뇌상관雷象觀에서 가을비 속에 우연히 「귤송」을 써서 이자李 子 윤지에게 보이다. 원령이 무인년 8월에.

「귤송」 전문이다. 「귤송」은 『초사』 「구장」九章의 한 작품으로, 굴원이 지었다. 굴원은 이 시에서 귤의 변치 않는 성품과 덕성을 찬미함으로써 자신의 지조와 심의心意를 드러내 보이고 있다. 이인상과 이윤영, 그리고 여타 단호그룹 인물들은 굴원에 대한 깊은 존모심을 갖고 있었다.[6] 이인 상이 〈귤송〉을 써서 이윤영에게 보인 것은 이런 맥락에서 이해될 필요가 있다.

「귤송」에서 귤의 미덕으로 찬미된 것 중 변치 않는 성품, 한결같은 뜻, 외면적 정채精彩와 내면의 고결함, 홀로 세상에 우뚝함, 지나침이 없는 아리따움, 굳세어도 문채가 있음 등의 덕목은 이인상을 비롯한 단호그룹 의 인물들이 평생 추구한 가치였다.

관지에 기록된 '무인년'은 1758년에 해당하며, '뇌상관'雷象觀은 이인 상이 종강에 새로 지은 자기 집에 붙인 이름이다.[7] 이 관지를 통해 이 글

5 훌륭해 입상(立像)을 할 만하다는 뜻이다.
6 이 점은 『회화편』의 〈해선원섭도〉와 〈묵란도〉 평석 참조.
7 '뇌상관'(雷象觀)의 '뇌상'(雷象)은 『주역』에서 취한 말이다. 『주역』의 진괘(震卦)는 ䷲ 와 같은데, 『주역전의』(周易傳義)에서는 그 괘상(卦象)을 이렇게 풀이하고 있다: "震之爲卦, 一 陽生於二陰之下, 動而上者也, 故爲震. 震, 動也, 不曰動者, 震有動而奮發震驚之義. (…)其 象則爲雷, 其義則爲動, 雷有震奮之象, 動爲驚懼之義." 요컨대 진괘의 상(象)은 '뇌'(雷)인 데, 분발하여 나아가고, 공구(恐懼)하여 닦고 삼가면 형통함이 있다는 뜻이 이 상(象)에 담겨 있다. 이인상은 이 뜻을 취한 것으로 생각된다. '뇌상관'의 '관'(觀)은 본디 '집'이라는 뜻이지만,

씨가 이인상의 최만년인 1758년에 쓰인 것임을 알 수 있다.

이 글씨는, 이인상이 죽기 직전까지도 자신과 벗을 권면하고 위무하며, 스스로 지키고자 한 바를 끝까지 견지하려 했음을 보여준다.

② 이 글씨는 안진경체顔眞卿體의 소해小楷인데,[8] 행서와 예서의 필의가 약간 가미되어 있다. 가령 제2행의 여섯 번째 글자 '徒'의 중인변〔彳〕을 흘려 쓴 것이라든가 끝에서 두 번째 행 아홉 번째 글자 '雖'의 편偏에 있는 '虫'을 쓴 방식에서 행서의 필의가 보인다. 한편 제4행 마지막 글자 '道'의 '辵'부의 마지막 두 획이라든가, 제6행의 아홉 번째 글자 '不'의 길게 뻗은 초획初劃에서 예서의 필의가 느껴진다.

이를 통해 이인상은 전서와 예서에서만이 아니라 해서에서도 법도에 크게 구애받지 않고 자유로움을 추구했음을 알 수 있다.

한편 제2행의 '素'자, 제5행의 '嗟'자, 제9행의 '幷'자는 모두 이체자異體字인데, 소전의 자형이 남아 있다.

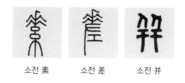

소전 素 소전 嗟 소전 幷

이인상은 전서에 능하다 보니 해서를 쓸 때에도 전서의 자형이 남아 있는 이체자를 쓰게 된 것으로 보인다.

뇌(雷)의 상(象)을 '살핀다'는 뜻으로도 읽힐 수 있는 중의성(重義性)을 지닌다.
8 안진경체 해서의 특징에 대해서는 본서의 '5-4' '5-5' '11-1'을 참조할 것.

이 글씨의 묘미는 뭐니뭐니 해도 어조사 '兮'자에 있다. '兮'자는 총 18개인데, 그 글씨꼴이 모두 다르다. 이는 왕희지가 〈난정서〉蘭亭敍를 쓸 때 '之'자 20개를 모두 다르게 쓴 것을 연상케 한다. 이인상은 글씨에 변화를 주기 위해 의도적으로 이렇게 쓴 것이다.

오른쪽 상단의 인장은 '충익부인'忠翊府印이고, 좌측 하단의 인장은 '정경부인신씨'貞敬夫人申氏이며, 그 왼편의 작은 인장은 '원령'元靈이다.

천진폐거, 몽제공공위성매, 작시이사

天津敝居, 蒙諸公共爲成買, 作詩以謝

—

〈천진폐거, 몽제공공위성매, 작시이사〉, 견본, 26.7×17.5cm

① 글씨는 다음과 같다.

　　重謝諸公爲買園,
　　買園城裏占林泉.
　　七千來步平流水,
　　二十餘家爭出錢.
　　嘉祐卜居終是僦,
　　熙寧受劵遂能專.
　　鳳凰樓下新聞客,
　　道德坊中舊散仙.
　　洛浦淸風朝滿袖,
　　崇岑皓月夜盈軒.
　　接䍦倒戴芰荷畔,
　　談塵輕搖¹楊柳邊.
　　陌徹銅駝花爛熳,²
　　堤連金谷草芊綿.
　　靑春未老尙可出,
　　紅日已高猶自暝.³
　　洞號長生宜有主,

1　소옹의 『격양집』(擊壤集)에는 '搖'로 되어 있으나, 소백온(邵伯溫)의 『문견록』(聞見錄)과
　　여악(厲鶚)의 『송시기사』(宋詩紀事)에는 '揮'로 되어 있다.
2　'熳'이 『격양집』, 『문견록』, 『송시기사』에는 모두 '漫'으로 되어 있다.
3　'暝'자는 착오이며, '眠'이라 써야 옳다.

窩名安樂豈無權,

敢於世上明開眼,

會向人間別看天.

盡送光陰歸酒盞,

都移造化入詩篇.[4]

也知此片好田地,

消得堯夫筆如[5]椽.

　　「天津弊[6]居, 蒙諸公共爲買, 作詩以謝」. 邵翁.[7]

　　元霝.

우리말로 옮기면 다음과 같다.

제공諸公이 동산 사 준 것 거듭 감사드리나니

성 안에 동산을 사 임천林泉을 점占했네.

사방이 7천여 보에 흐르는 물 평평한데

20여 인이 다투어 돈을 냈네.

가우嘉祐[8] 때는 끝내 세 들어 살았는데

4　원 글씨에는 '詩'자와 '篇'자 사이에 '卷'자가 보이는데, 글자 오른쪽에 점이 찍혀 있다. 잘못
쓴 글자이므로 삭제한다는 표시다.
5　'如'가 『격양집』, 『문견록』, 『송시기사』에는 모두 '似'로 되어 있다.
6　'弊'는 '敝'와 통한다.
7　소옹(邵雍)을 높이는 의미에서 이름을 적지 않고 '옹'(翁)이라고 했다. 요즘의 어법과 달리
'옹'은 높임말이다. 이인상은 소옹(邵雍)의 시를 서사한 〈석방비〉(惜芳菲)라는 작품에서도 '소
옹'(邵翁)이라고 적었다. 본서 '7 – 6'을 참조할 것.
8　송나라 인종(仁宗)의 연호로 1056년부터 1063년까지 사용되었다.

희녕熙寧[9] 때 집문서 받아 마침내 내 집이 됐네.

봉황루鳳凰樓 아래의 새로운 한객閒客이요

도덕방道德坊[10] 중의 옛 산선散仙[11]일레.

낙양 물가의 맑은 바람 아침이면 소매에 그득하고

숭산崇山의 흰 달이 밤이면 처마에 가득하네.

연꽃 핀 못 가에서 두건을 거꾸로 쓰고[12]

양류楊柳 늘어진 물가에서 불자拂子[13]를 흔드누나.

길 사라진 동타銅駝[14]에 꽃이 난만하고

언덕 이어진 금곡金谷[15]에 풀 무성하네.

푸른 봄 다하지 않아 아직 나다닐 수 있고

붉은 해 높아도 오히려 잘 수 있네.

동洞 이름 '장생'長生이니 의당 주인 있을 테고

와窩 이름 '안락'安樂[16]이니 어찌 그럴 권한 없을쏜가.

세상에 있으면서 밝게 눈을 뜨고

인세人世에서 자별하게 하늘을 보네.

9　송나라 신종(神宗)의 연호로 1068년부터 1077년까지 사용되었다.

10　소옹의 집이 있던 곳이 '도덕리'(道德里)였다. 소백온, 『문견록』 권18 참조.

11　본래 아무 직책이 없는 신선을 이르는데, 아무데도 얽매이지 않고 한가롭게 지내는 사람을 비유하는 말로 쓴다.

12　예법에 구속되지 않는 태도를 이른다.

13　말꼬리나 얼룩소의 꼬리털을 묶어 거기에 자루를 단 것인데, 승려가 번뇌를 물리치는 물건으로 사용하거나 도인이 청담(淸談)을 할 때 휴대한다.

14　'동타가'(銅駝街)를 이른다. 낙양성 안의 거리 이름으로 한대(漢代)에 구리로 주조한 낙타 두 마리가 길가에 마주하고 있었던 데서 연유하며, 번화가로 유명하였다.

15　진(晉)의 석숭(石崇)이 지은 금곡원(金谷園)을 이른다. 몹시 호사스러웠다.

16　소옹은 자신의 집에 '안락와'(安樂窩)라는 이름을 붙였다.

광음光陰을 모두 보내 술잔에 들게 하고
조화造化를 죄다 옮겨 시 속에 넣네.
이곳 참으로 좋은 전지田地라
요부堯夫의 서까래만 한 붓 쓰게 하누나.
　　「천진天津[17]의 내 집을 제공諸公이 함께 사 주셨으므로 시를 지
　　어 감사드리다」. 소옹邵翁.
　　원령.

북송의 철학자 소옹邵雍이 지은 「천진天津의 내 집을 제공諸公이 함께
사 주셨으므로 시를 지어 감사드리다」라는 시 전문이다.

소옹의 이 고사는 그의 아들 소백온邵伯溫이 지은 『문견록』聞見錄에도
보이고, 송대에 축목祝穆이 편찬한 『고금사문유취』古今事文類聚에도 「매
택유강절」買宅遺康節[18]이라는 제목으로 소개되어 있다. 이를 토대로 이
고사를 간단히 정리하면 다음과 같다.

가우嘉祐 7년(1062)에 왕선휘王宣徽가 낙양윤洛陽尹이 되자 천진
교天津橋 남쪽에 30간짜리 집을 지어 소옹에게 옮겨 와 살게 했다.
이에 부한공富韓公(부필富弼을 이름)은 자신의 문객門客 맹약孟約
을 시켜 집 맞은편의 수죽水竹과 화목花木이 빼어난 동산을 소옹에
게 사 주었다. 희녕熙寧 초에 관전官田을 매각케 하는 법이 시행되

17　낙양의 천진교(天津橋) 남쪽에 집이 있었기에 한 말이다.
18　'강절'(康節)은 소옹의 시호다.

었다. 소옹이 살던 곳 또한 관전이었다. 사마광司馬光 등 제공諸公
은 '선생의 댁이 타인에게 팔리는 건 우리의 수치다'라면서 돈을 내
어 집을 샀다. 이에 소옹은 시를 지어 사마광 등 제공에게 사례했
다.[19]

이인상이 소옹의 이 시를 쓴 데에는 까닭이 있다. 이인상은 1741년 여
름까지 자기 소유의 집이 없어 서울의 이곳저곳을 전전하고 있었다.[20] 이
를 딱하게 여긴 그의 벗 신소申韶와 송문흠은 1741년 여름 남산 높은 곳
에 작은 초가집을 지어 주었다.[21] 송문흠은 이 집에 '능호관'凌壺觀이라는
명칭을 붙였다.[22] 신소 등이 이인상에게 집을 지어 준 일은 저 옛날 사마
광 등이 소옹에게 집을 사 준 일과 닮은 점이 있었다. 이들 스스로도 그
점을 잘 알고 있었다. 그러므로 이인상이 소옹의 이 시를 쓴 것은 신소와
송문흠에게 감사의 뜻을 표하기 위해서였다.
　이인상은 소옹의 시를 글씨로 썼을 뿐만 아니라 소옹의 고사를 그림으
로 그리기도 했다. 송문흠의 다음 글이 참조된다.

　오른쪽 그림은 사마공(사마광 - 인용자)이 소강절을 방문한 고사故事

19　『문견록』 권18 ;『고금사문유취』 속집 권6의「매택유강절」(買宅遺康節) 참조.
20　이인상은 서울에 살면서 9년 동안 열다섯 차례 이사를 했다고 스스로 말한 바 있다. 『뇌상
관고』 제5책에 수록된「우제망실문」(又祭亡室文)의 "九年之間, 遷徙其居者十五"라는 구절
참조.
21　송문흠,「程秀才訪邵先生圖贊」,『閒靜堂集』 권7 참조. 또『회화편』의〈강반모루도〉(江畔
茅樓圖) 평석도 참조.
22　송문흠,「凌壺觀記」,『한정당집』 권7 참조.

로서, 백온伯溫(소옹의 아들 - 인용자)의 『문견록』에 나온다. 원령은
이를 그림으로 그려 성보成甫(신소의 자字 - 인용자)에게 부쳤다. 뜰에
두 그루 오동나무가 있고 뒷켠에 대나무 떨기가 있으며 형문衡門[23]
이 물 앞에 있는 것은 사마공을 위시한 제현諸賢이 강절에게 사 준 집
일까. 그리고 시내 건너편의 작은 정자는 혹 부공富公(부필 - 인용자)
이 맹약孟約을 시켜 구입하게 한 동산일까. 원령은 집이 없어 동서
로 전전하며 편히 안주하지 못했는데, **지난 여름** 성보가 3천 전[24]으로
남산 기슭[25]의 작은 집을 구입했거늘 나는 대략 맹약의 노고를 본받
았다. 그래서 원령이 소강절의 고사처럼 시를 지어 성보에게 사례
하지 않음을 늘 괴이쩍게 여기고 있었다. 지금 원령이 성보에게 이
그림을 부치니 그에게 다 생각이 있었던 거로구나. 원령은 바야흐
로 그 사는 곳을 더욱 잘 손보고 있으니 훗날 수죽水竹과 화목花木
의 빼어난 경관을 마땅히 더욱 볼 수 있을 터이다. 늦은 봄날 성보
는 심의深衣와 복건幅巾 차림으로 원령을 방문할 때 사마공의 이 고
사를 본뜰 텐데 그때 성보가 뭐라고 자칭自稱하는지 모르겠다. 원
령은 장차 다시 한 그림을 그려 이 그림의 뒤를 이을 테지.[26]

23 두 기둥에 한 개의 가로 나무를 얹어 만든 대문인데, 가난한 집의 비유로 쓰인다.
24 30냥에 해당한다. 이에 대해서는 『회화편』의 〈강반모루도〉와 〈묵매도〉 평석 참조.
25 원문은 "南麓"인데 다분히 수사적(修辭的)인 표현으로 보인다. 이인상 본인은 능호관이 남
산의 '고봉절간'(高峰絶澗)에 있다고 했다(「朱蘭嵎書種樹柱聯識」, 『뇌상관고』제4책).
26 "右司馬公訪邵康節事, 出於伯溫『聞見錄』. 元靈爲之圖, 以寄成甫. 其庭有雙梧, 後有叢
篁, 衡門臨水者, 盍康節之宅, 而司馬公諸賢所買者歟. 而隔溪小亭, 豈富公使孟約所買之園
歟. 元靈轉徙東西, 靡所棲息, 前歲之夏, 成甫以錢三千爲買南麓小屋, 而文欽略效孟約之勞
焉. 每怪元靈未嘗爲詩以謝成甫如康節故事. 今寄此圖, 其有意夫. 元靈方益修治其居, 佗日
水竹花木之勝, 當益可觀. 莫春者, 成甫深衣幅巾, 以訪元靈, 效此事, 成甫所以自稱者, 未
知其將何如也. 而元靈將更爲一圖以續此後."(송문흠, 「程秀才訪邵先生圖贊」, 『한정당집』

인용문은 송문흠이 지은「정 수재程秀才가 소 선생邵先生을 방문한 고사를 그린 그림 찬贊」이라는 글의 서문에 해당한다. '소 선생'은 소옹을 이른다. 이 고사는 소백온의『문견록』에 보인다. 다음이 그것이다.

하루는 사마광이 심의深衣를 입고 숭덕사崇德寺 서국書局을 나와 낙수洛水의 언덕 위를 산보하다가 천진의 소옹 집을 방문했다. 사마광은 소옹을 알현하며 자칭 정 수재程秀才라고 했다. 소옹은 이미 사마광을 본 적이 있는지라 그 까닭을 물었다. 사마광은 웃으며, '사마'가 정백程伯 휴보休父에게서 나왔기 때문이라고 대답했다.[27]

'정백 휴보'는 서주西周 때 사람으로, 정程에 봉해졌기에 '정백'程伯이라고 불렸다. '휴보'는 그 이름이다. 주나라 선왕宣王의 명으로 대사마大司馬가 되어서 서徐를 정벌한 바 있다. 사마광은 이 일을 끌어와 농담으로 자신을 '정 수재'로 자칭한 것이다. 당시 사마광은 왕안석과의 알력으로 조정에서 물러나 한적하게 지내던 중이었으며, 소옹과 도의의 사귐을 맺고 있었다. 그래서 비록 농담이기는 하나 '정 수재'로 자칭한 것이다.

이인상은 바로 이 고사를 그림으로 그려 신소에게 보냈으며, 송문흠은 이 그림에 찬贊을 붙였던 것이다.

그런데 송문흠의 상기 인용문에서 '지난 여름'이라는 말이 주목된다.

권7)

27 "公一日著深衣, 自崇德寺書局, 散步洛水堤上, 因過康節天津之居, 謁曰: '程秀才'云. 旣見溫公也, 問其故, 公笑曰: '司馬出程伯休父故日.'"(소백온,『문견록』권18)

이는 집을 산 시점을 이른다.[28] 이인상이 소강절이 했던 것처럼 시를 지어 사례하지 않아 의아해했다는 송문흠의 말로 미루어 볼 때 이인상은 이 그림을 그릴 때까지 아직 소옹의 이 시를 글씨로 쓰지 않았던 것으로 보인다. 이인상이 소옹의 시를 글씨로 쓴 것은 아마도 송문흠의 이 찬을 본 후가 아닐까 한다. 집을 장만한 익년인 1742년의 어느 시점일 터이다.

② 이 글씨는 행行·초草를 섞어 썼는데, 힘차고 기골이 느껴진다.

제3행의 '中'자, 제5행의 '畔'자, 제6행의 '艸'자, 제9행의 '歸'자 등은 마지막 종획을 길게 내리그어 장법章法에 있어 소밀疏密의 효과를 낳고 있다.

좌측 하단의 인장은 '원령'元靈이다.

28 송문흠의 「程秀才訪邵先生圖贊」에서는 '집을 구입했다'라고 했으나, 정확히 말한다면 집을 지어 주었다고 해야 할 것이다. 이인상이 쓴 「又祭亡室文」의 "宋士行·申成父二子爲余營屋南澗"이라는 구절에서 그 점을 알 수 있다.

자지가紫芝歌

—

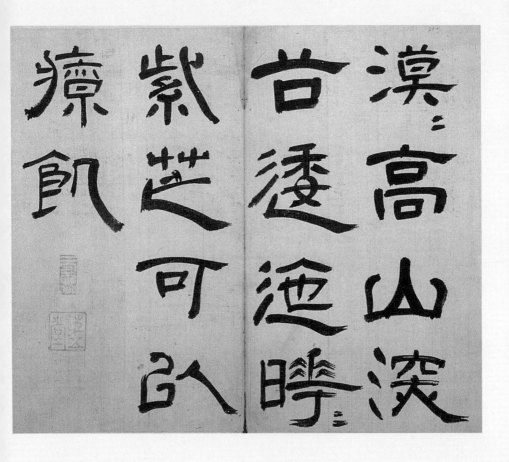

〈자지가〉, 지본, 30.2×36.4cm

① 글씨는 다음과 같다.

漠漠高山,
深谷逶迤.
曄曄紫芝,
可以療飢.

우리말로 옮기면 다음과 같다.

아득히 높은 산
골짝은 깊어 구불구불.
자지紫芝¹가 빛나니
그걸로 굶주림 면하겠네.

이는 상산사호商山四皓가 진秦나라의 학정虐政을 피해 남전산藍田山에 은둔해 불렀다는 노래인 「자지가」紫芝歌의 앞부분이다. 이어지는 가사는 다음과 같다.

唐虞世遠,
吾將安歸.

―――――――――――――――

1 버섯의 일종으로 영지와 비슷하다. 예로부터 상서로운 풀로 간주되었으며, 도가에서는 선초(仙草)로 여겼다.

駟馬高蓋,

其憂甚大.

富貴之畏人,

不如貧賤而肆志.²

요순시절 아스라하니

내 장차 어디로 돌아갈꼬.

네 마리 말이 끄는 수레와 높은 일산³

그 근심 몹시도 크네.

부귀하여 남을 겁내느니

빈천하게 살며 뜻을 마음대로 하리.

「자지가」에는 세상을 피해 은거하는 뜻이 담겨 있다. 이인상이 이를 글씨로 쓴 것은 그 역시 은거의 뜻이 있어서였을 것이다. 이 글씨는 그 내용으로 보아 이인상이 출사出仕하기 전의 작품으로 보인다. 이 시절 이인상은 지독한 가난에 시달렸다. 때문에 서사된 글씨 중의 '요기'療飢라는 단어가 심상히 보이지 않는다.

② 예서체의 이 글씨는 졸拙하면서도 아주 굳세다. 이인상의 심의心意가 글씨로 외화外化된 것이리라.

제1행에서 '漠'자는 좀 작게 썼는데 이어지는 '高山'은 아주 굵고 크

2 송(宋) 증조(曾慥) 편(編), 『유설』(類說) 권21. 『고금사문유취』 전집(前集) 권23의 「상산사호」(商山四晧)조에도 소개되어 있다.
3 권귀(權貴)를 비유하는 말이다.

게 썼다. 그래서 정말 높은 산이 갑자기 눈앞에 우뚝 나타난 느낌이다.

'高'자 하부下部의 '冂'을 각지게 썼는데 〈여지〉에서도 그렇게 썼다. 그러나 이들 초기작과 달리 후기작에서는 이 획을 각지게 쓰지 않고 부드러운 곡선의 느낌이 나게 쓰고 있다. 1751년 봄에 쓴 〈사인암찬〉舍人嚴贊에서 그 점이 확인된다.

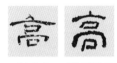

〈여지〉高　〈사인암찬〉高

'山'자는 〈학명〉의 '山'자와 서법과 자형이 동일하다. 이 작품보다 뒤에 씌어진 〈산정일장〉, 〈추일입남산곡중〉, 〈호극기 시〉 등에 보이는 '山'자에는 둥근 획이 사용되어 전서의 느낌이 강화된 차이가 있다.

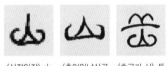

〈산정일장〉山　〈추일입남산곡　〈호극기 시〉 岳
　　　　　중〉山

제1행의 첫 번째 글자 '漢'의 물수변〔氵〕은 세 획이 오른쪽 가운데로 힘이 향하고 있음에 반해, 네 번째 글자 '深'의 물수변은 세 획이 나란히 오른쪽 하단을 향하고 있어, 변화를 꾀한 것이 느껴진다.

제2행 '谷'자의 제1·2획은 보통 '谷'와 같이 쓰든가 '谷'와 같이 쓰는데, 안쪽을 향해 비스듬히 눌러 쓴 게 특이하다. 필획 운용의 창의적 면모라 할 만하다. 후기작인 〈추일입남산곡중〉에서는 이와 달리 '谷'을 '谷'와 같이 썼다.

'遼'자와 '逌'자의 책받침 부분의 제1·2·3획은 모두 바깥으로 삐쳤

는데, 앞에서 살핀 〈여지〉의 글씨에서도 똑같은 획법劃法이 보인다. 한비漢碑에는 이처럼 책받침의 제1·2·3획을 바깥으로 삐치는 경우가 있는가 하면 안쪽으로 삐치는 경우도 있는데, 이인상은 전자를 취했다고 여겨진다. 이인상은 특히 제3획을 퍽 길게 쓰고 있는데, 이런 획법은 한비에 잘 보이지 않는 것으로 이인상의 창조적 변용이라 할 것이다. '透'자에서 잘 드러나듯, 책받침의 제3획을 왼쪽 밑으로 길게 삐친 것은, 오른쪽으로 비스듬히 길게 내리그은 제5획과 묘한 힘의 밸런스를 이루고 있다. 글자의 결구結構에서 힘의 균형을 고려한 것은 제4행의 '飢'자에서도 확인된다. 획이 많은 좌부左部의 '食'과의 균형을 맞추기 위해 우부右部 '几'의 종획終劃을 중봉中峰으로 꾹 눌러 굵게 썼으며 그 필압筆壓을 끝까지 유지하였다.

제2행의 '曄'자와 제3행의 '以'자에는 전서의 자형이 섞여 있다. '曄'자 우부右部 제7획의 횡획은 짧게 쓰는 것이 보통인데 이인상은 아주 기다랗게 썼다.

이 글씨에는 제1행의 '深'자와 제2행의 '曄'자에서 보듯 갈필渴筆이 구사되고 있다. 격식보다는 글 쓸 당시의 즉흥卽興을 중시한 것이다. 이인상은, 나중에 보겠지만 전서에서도 종종 갈필을 구사하였다.

이 예서 글씨는 이인상의 초기작 중 가히 수작이라 할 만하며, 젊은 이인상의 정신적 풍모를 잘 드러내 보여주는 것으로 판단된다. 일찍이 김정희는 이인상의 예서에 대해 다음과 같이 말한 바 있다.

예서는 서법의 조가朝家다. 서도에 마음을 둔다면 예서를 알지 않을 수 없다. 예법隸法은 반드시 방경고졸方勁古拙을 윗길로 치는데, 그 졸拙한 곳은 또한 쉽게 얻을 수 없다. 한예漢隸의 묘妙는 전적으

로 졸한 곳에 있다. (⋯) 또한 예법隷法은 흉중胸中의 청고고아清高
古雅한 뜻이 없고서는 손을 댈 수 없다. 흉중의 청고하고 고아한 뜻
은 또 흉중에 문자향文字香과 서권기書卷氣가 없고서는 팔과 손가
락에서 발현될 수 없다. 그러니 또한 심상한 해서楷書 같은 것과는
비길 수 없다. 모름지기 흉중에 문자향과 서권기를 먼저 갖추는 게
예법의 장본張本이 되며, 예서를 쓰는 신결神訣이 된다. 근일 조지
사曹知事(조윤형-인용자), 유기원兪綺園(유한지-인용자)과 같은 제공諸
公이 모두 예법에 깊긴 하나 다만 문자기文字氣가 적어 몹시 한스럽
다. 이원령의 예법과 화법畵法은 모두 문자기가 있다. 한번 그것을
본다면 문자기가 있은 뒤에야 할 수 있다는 것을 깨달을 수 있을 터
이다.⁴

이인상이 쓴 〈자지가〉의 글씨를 보면 김정희가 말한 '방경고졸'方勁古
拙과 '청고고아'清高古雅, '문자향'文字香과 '서권기'書卷氣가 무얼 의미하
는지 얼추 알 수 있다.

좌측 하단에 두 과顆의 인장이 찍혀 있는데, 위의 것은 '원령'元霝이고
아랫 것은 '제오당'第五堂이다. '제오당'은 수장자의 인장이겠는데, 누구
의 것인지는 미상이다.

4 "隷書是書法祖家, 若欲留心書道, 不可不知隷矣. 隷法必以方勁古拙爲上, 其拙處又未可
易得. 漢隷之妙, 專在拙處. (⋯) 且隷法, 非有胃中清高古雅之意, 無以出手, 胃中清高古雅
之意, 又非有胸中文字香 · 書卷氣, 不能現發於腕下指頭, 又非如尋常楷書比也. 須於胸中先
具文字香 · 書卷氣, 爲隷法張本, 爲寫隷神訣. 近日如曹知事 · 兪綺園諸公, 皆深不〔於〕隷法,
但少文字氣, 爲恨恨處. 李元靈隷法 · 畵法皆有文字氣, 試觀於此, 可以悟得其有文字氣然
後, 可爲之耳."(「書示佑兒」, 『阮堂全集』 권7)

2

《원령필》

元霝筆

《원령필》표지, 41.5×34.5cm

① 국립중앙박물관에 소장된 이인상의 서첩으로, 상·중·하 3책이다. 서사書寫된 글은 다음과 같다.

《원령필》상上
① 『시경』당풍唐風「실솔」蟋蟀의 제2장
② 소식蘇軾이 지은「후적벽부」後赤壁賦의 구절
③ 『시경』대아大雅「억」抑 제5장의 구절
④ 혜강嵇康의 시「형수재공목입군증시」兄秀才公穆入軍贈詩 제15수의 구절
⑤ 이황李滉이 지은「제김사순병명」題金士純屛銘 전문
⑥ 이재李縡의 시「갱차퇴계선생병명」更次退溪先生屛銘 전문

《원령필》중中
① 『주역』건괘乾卦「문언전」文言傳의 "見龍在田, 天下文明"
② 『서경』書經「대우모」大禹謨의 구절
③ 『맹자』「공손추」公孫丑 상上의 구절
④ 왕수인王守仁의 시「범해」汎海의 구절
⑤ 하경명何景明의 시「추흥」秋興 제3수의 구절

⑥ 두보杜甫의 시 「수회도」水會渡 전문

⑦ 소식이 지은 「적벽부」赤壁賦의 구절

⑧ "挹蒼樓"라는 세 글자

《원령필》 하下

① 송宋의 왕백王栢이 지은 「회옹화상찬」晦翁畫像贊 전문

② 두보의 시 「강정」江亭의 구절

③ 『주역』 「계사전」繫辭傳 상上의 구절

④ 두보의 시 「숙백사역」宿白沙驛의 구절

⑤ 『시경』 소아小雅 「벌목」伐木 제1장

⑥ 『시경』 소아 「상체」常棣 제1·3·4·5·7장

⑦ 주희朱熹의 시 「차운택지만성」次韻擇之漫成 전문

⑧ 문조지文肇祉의 시 「박문조관」泊問潮館 전문

⑨ 『주역』 대과괘大過卦 상전象傳의 "獨立不思, 遯世無悶"이라는 구절과 장식張栻의 임종시 말 "蟬蛻人慾之私, 春融天理之妙"

⑩ 『시경』 대아 「황의」皇矣 제1장의 구절

⑪ 인명印銘²

⑫ 주희의 「존덕성재명」尊德性齋銘 전문

⑬ 가도賈島의 시 「산중도사」山中道士의 구절

1 주희의 이 시는 이인상이 그린 〈주희시의도〉(朱熹詩意圖)에 제화(題畵)되어 있기도 하다. 『회화편』의 〈주희시의도〉 평석 참조.
2 "雲流天空, 事過則忘" 여덟 자인데, 『뇌상관고』 제5책에 인장명(印章銘)의 하나로 실려 있다.

⑭ 왕백의 「회옹화상찬」[3] 전문

② 《원령필》상·중·하에 수록된 글씨 중 전서가 아닌 것은《원령필》중
책 ①의 〈현룡재전, 천하문명〉見龍在田, 天下文明이라는, 행해行楷로 쓴
작품이 유일한데, 이는 이인상의 묵적墨跡이 아니고 첩帖을 만든 사람의
글씨로 여겨진다.《원령필》에 수록된 이인상의 글씨는 모두 오려 붙여져
있는데, 이 글씨만 첩지帖紙에 바로 쓰여 있음으로써다. 뿐만 아니라 그
필치도 이인상의 것과는 거리가 멀다.

〈현룡재전, 천하문명〉, 지본, 각 41.5×34.5cm

또《원령필》중책 ⑧의 〈읍창루〉挹蒼樓는 판각板刻한 것을 탁본한 것
으로 여겨지는데, 그 붓놀림이나 필획으로 볼 때 이인상의 필체라 하기
어렵다.

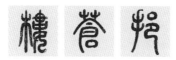

〈읍창루〉, 지본, 각 약 25×18.2cm

3 《원령필》하(下) ①의 「회옹화상찬」과 같은 글귀이나 서체가 다르다.

《원령필》상·중·하에 수록된 글씨들은 꼭 시기순으로 배열된 것은 아니다. 이 서첩에는 이인상이 젊은 시절에 쓴 글씨와 중년 및 만년에 쓴 글씨들이 두루 수록되어 있는 것으로 보인다.

《원령필》상上의 ③과《원령필》중中의 ⑦에는 '동해유민'東海遺民이라는 인장이 찍혀 있다. 이 인장은 이인상이 20대에 그린 그림인 〈추림도〉秋林圖와 〈유변범주도〉柳邊泛舟圖에도 찍혀 있다.[4] 이인상의 그림 가운데 이 인장이 찍힌 것은 이 두 그림 외에는 없다.

이 서첩에는 특이하게도 '원령'元靈이라는 인장이 하나도 발견되지 않는다. 앞서 살핀《묵희》첩에 '원령'元靈이라는 인장이 대거 찍혀 있던 것과 퍽 대조적이다. 이 서첩에서 주로 발견되는 인장은 '이인상인'李麟祥印과 '천보산인'天寶山人이다. 가령《원령필》상책의 ④에는 '이인상인'과 '천보산인'이 함께 찍혀 있고,《원령필》중책의 ②, ③에는 '이인상인b'가 찍혀 있으며, ④, ⑤에는 '이인상인'과 '천보산인'이 함께 찍혀 있다.《원령필》하책의 ⑪에는 '이인상인c'가 찍혀 있다.[5]

또 하나 이 서첩의 특징적인 점은, 이인상이 사근도 찰방으로 재직할 때 쓴 글씨들이 보인다는 사실이다. 통신사의 서기書記 임무를 맡아 일본으로 떠나는 동년배 지기 이봉환李鳳煥[6]에게 써 준 글씨들이 그것이다.

4 『회화편』의 〈추림도〉와 〈유변범주도〉 평석 참조.
5 '이인상인b'와 '이인상인c'에 대해서는『회화편』의 〈초옥도〉 평석을 참조할 것.
6 이인상과 이봉환의 친교는 이인상이 용산에 살 때 비롯된다. 이인상이 20대 후반일 때다. 이 무렵 이봉환은 이인상에게 이런 시를 보낸 바 있다. "원령씨를 알게 된 이래/용산에 몇 번이나 갔던가/깊은 계합(契合)이 아니면/꼭 자주 찾지는 않았으리/지극한 이치는 경전을 표준하고/원기(圓機)는 화묵(畵墨)에 짙네/강가의 노을을 먹을 순 없나니/어디서 농사에 힘쓰고자 하나"(自得元靈氏, 龍山幾試節. 如非深契合, 未必數過從. 至理經箱準, 圓機繪墨濃, 江霞不可食, 何處欲明農:「寄李元靈」의 제1수, 규장각 소장본『雨念齋詩文鈔』권1) "물가의 초가

이인상은 1747년 12월 사근도 찰방으로서 통신사 정사正使인 홍계희
洪啓禧를 배종陪從하여 부산까지 간 바 있다.[7] 당시 지은 시들이 이인상의

작아/오직 백구(白鷗)만 오네/그림을 배워 맑은 벽(癖)을 이루고/꽃을 가꿔 교묘하게 재주를
발휘하네/동이의 연꽃이 새로 물 위에 나오고/바위에 새긴 전서(篆書) 이미 이끼가 끼었네/
비 때문에 못 가게 돼/시를 적어 조대(釣臺)에 보내네"(濱洲茅屋細, 唯有白鷗來. 學畵淸成
癖, 栽花巧用才. 盆荷新出水, 巖篆已生笞, 一雨違藜杖, 題詩送釣臺:「寄李元靈」의 제2수,
『雨念齋詩文鈔』권1) 한편 이 무렵 이인상은 이명계(李命啓)와도 접촉하고 있다.『우념재시문
초』권2에 실린「원령이 이자문(李子文), 이경조(李景朝), 김중호(金仲豪)와 함께 들르다」(원
제 '元靈與李子文、李景朝、金仲豪過')라는 시를 통해 그 점을 알 수 있다. '자문(子文)'은 이
명계의 자(字)다. '경조'의 이름은 사홍(思興)이고, '중호'의 이름은 광준(光俊)이다. 이들 역시
이명계와 마찬가지로 서얼일 것으로 추정된다. 이 시에는, "좋은 벗이 짚신 신고 갠 날 찾아오
니/작은 복사꽃 서넛 핀 하루 한 해와 같아라/전월(前月)에 용산으로 갓 이사해/다른 날 배 함
께 타고 어망(漁網)을 던질 수 있으리/도기(道氣)는 능히 화벽(畵癖)에 드러나고/시심(詩心)
은 종시 아리따운 봄을 사랑하네"(良友芒鞋過霽天, 小桃三四日如年. 龍洲前月纔移舍. 漁網
他時可幷船, 道氣也能宜畵癖, 詩心終是愛春娟)라는 구절이 보인다.
『뇌상관고』에는 이봉환에게 준 시가 총 3편 실려 있다.「여성장염운」(與聖章拈韻),「부산객사화
성장」(釜山客舍和聖章),「증성장」(贈聖章)이 그것이다. 이 중「여성장염운」은 1739년에 지어
졌고, 나머지 두 시는 1747년 12월에 지어진 것이다. 이인상이 이윤영·송문흠 등의 단호그룹 인
물들과 주고받은 시와는 양적으로 비교가 되지 않는다. 게다가 처음 사귈 무렵 지은 시로 보이는
「여성장염운」과「부산객사화성장」·「증성장」간에는 약 8년의 시차가 존재하니 두 사람이 지속적
으로 문학적 교류를 했다고도 하기 어렵다. 이인상은 이명계와 면식은 있었을지 모르지만, 별 친
분이 있었던 것 같지는 않다.『뇌상관고』에 그의 이름이 단 한 번도 보이지 않는 것이 그 증거다.
이인상은 이봉환의 부친인 이정언(李廷彦)의 만시(挽詩)를 짓기도 했다(「李主簿廷彦挽」,『뇌
상관고』제1책). 이 시에서 이인상은 자신을 "척분(戚分)의 옛 소년"(通家舊少年)이라 칭하고
있다. 이 시구에서 알 수 있듯 이인상과 이봉환 양인은 단지 지기이기만 한 것이 아니라 인척관
계였다. 이정언이 이인상 종고모할머니의 사위였기 때문이다. 게다가 이봉환은 이인상의 작은
아버지인 이최지(李最之)와 동서간이었다(『안동김씨세보』(安東金氏世譜)에 의하면 이최지와
이봉환은 모두 김수징(金壽徵)의 아들인 김창발(金昌發)의 사위다). 그래서 이인상은 이봉환
과 문학적 취향을 달리함에도 불구하고 이봉환과 퍽 친밀한 관계를 맺었던 것으로 여겨진다. 이
봉환이 일본으로 출발하기 전 이인상으로 하여금 서울의 모친께 편지를 전하게 한 것도 두 사람
이 인척관계였기때문이었다(「次元靈見寄韻」,『雨念齋詩文鈔』권2의 "憑君吉語報北堂, 風利
兒歸母勿傷"이라는 구절 참조).
이렇게 본다면 김경숙,『조선 후기 서얼문학 연구』(소명출판, 2005)에서의 논의는 이인상과 이
봉환이 같은 서얼이라는 점만 부각시키고 있을 뿐 양인이 문학적 취향이나 노선에 있어 심중한
차이를 보여주고 있음을 간과하고 있다고 판단된다. 이인상과 이봉환의 문학적 취향의 차이에
대하여는『회화편』의〈둔운도〉평석 참조.

문집인 『능호집』에 실려 있다. 그런데 간본刊本인 『능호집』에는 당시 이 인상이 이봉환과 수창한 시들이 모두 빠져 있지만, 문집 초본草本인 『뇌상관고』에는 실려 있다. 다음이 그것이다.

· 「부산 객사에서 성장에게 화답하다」(원제 '釜山客舍和聖章') 5수
· 「성장에게 주다」(원제 '贈聖章')[8]

'성장'聖章은 이봉환의 자字다. 《원령필》에 실린 작품 중 이봉환에게 증여된 것은 《원령필》 중책의 ④와 ⑥, 《원령필》 하책의 ⑤이다.

《원령필》 중책의 ④는 왕양명의 시 「범해」汎海의 후2구後二句인 "夜靜海濤參萬里, 月明飛錫下天風"을 쓴 것인데, "陽明詩. 書贐○○舟行. 元霝"(왕양명의 시다. 배를 타고 떠나는 ○○에게 써서 주다. 원령)이라는 관지가 있다. ○○은 이봉환의 자인 '성장'聖章일 터인데, 누군가가 칼로 도려냈다.

서얼 출신인 이봉환은 홍봉한洪鳳漢의 천거로 양지陽智 현감을 지내기도 했으나 1770년 최익남崔益南의 옥사獄事[9]에 연루되어 고문을 받아 억울하게 죽었다. 이봉환의 절친한 벗인 남옥南玉도 이 사건에 연루되어 목숨을 잃었다. 최익남, 이봉환, 남옥은 의취意趣가 맞아 평소 시를 주고

7 『능호집(하)』(돌베개, 2016)의 부록으로 실린 「작은아버지에게 올린 간찰 3」 참조.
8 『뇌상관고』 제2책. 이 시에 대한 화답시가 이봉환의 문집인 『우념재시문초』 권2에 「차원령견기운」(次元霝見寄韻)이라는 제목으로 실려 있다.
9 1770년 최익남은 세손(훗날의 정조)이 사도세자 사당에 참배해야 한다는 상소를 올렸는데 이 때문에 국문을 받다 죽었다. 최익남의 상소 내용에 대해서는 『영조실록』의 영조 46년 11월 10일 기사 참조.

받는 등 퍽 가깝게 지내는 사이였다. 이것이 화근이 된 것이다.

'성장'聖章이라는 글자를 도려낸 것은 이처럼 이봉환이 정치적 사건에 연루되어 목숨을 잃은 일을 기휘忌諱해서일 것이다.

《원령필》 중책의 ⑥은 두보의 「수회도」水會渡라는 시를 쓴 것인데, "「水會渡」. 爲○○書紀行"(「수회도」이다. ○○을 위하여 써서 떠남을 기념하다)이라는 관지가 있다. ○○은 역시 '성장'聖章이라는 글자로 추정되는데, 도려내져 있다.

이 두 작품은 이인상이 1747년 12월 중순에서 하순에 걸쳐[10] 부산에 머물 때 쓴 것임이 분명하다.

《원령필》 하책의 ⑤는 『시경』 소아 「벌목」 제1장을 쓴 것인데, "書與○○"라는 관지가 있다. ○○은 도려내져 있는데, '성장'聖章으로 추정된다. '봉증'奉贈이나 '서증'書贈이라는 말을 쓰지 않고 '서여'書與라는 말을 쓴 것이 주목된다. 단호그룹의 벗들 같으면 '서여'라는 말을 쓰지 않고, 보다 정중한 표현을 택했을 터이다. 또한 이인상이 단호그룹의 벗들에게 준 서화에는 대개 피증여자를 '이자윤지'李子胤之 '송자사행'宋子士行이라는 식으로 적고 있다. 이 경우 성 뒤에 붙인 '자'子라는 글자는 공경의 표시다. 이인상은 이봉환의 지체가 자신과 같기 때문에 경대敬待하지 않고 평대平待한 것으로 보인다.

「벌목」은 붕우간의 우호를 노래한 시다. 이인상은 이 시를 써 일본에

10 이봉환이 모친에게 보낸 정묘년(1747) 섣달 12일자 언간(諺簡)을 보면, 통신사 일행이 12월 13일 경주로 들어가고, "사나흘사이 울산 드러가 또 잔취하고 부산 다달을 거시니"(이병기 편, 『近朝內簡選』, 국제문화관, 1948, 42면)라고 했으니, 이인상이 부산에 도착한 것은 12월 17·18일 무렵일 것이다. 이인상은 이달 24일 사근역으로 떠났다(『近朝內簡選』, 43면 참조). 따라서 이인상은 일주일 가량 부산에 머문 셈이다.

가는 이봉환에게 줌으로써 둘 사이의 우정을 기념한 것으로 보인다.

이외에도 《원령필》에는 이인상이 통신사 일행을 전별하기 위해 부산에 머물 때 쓴 것으로 여겨지는 글씨들이 몇 편 더 있다. 《원령필》 중책의 ⑤와 《원령필》 하책의 ④가 그것이다. 이 글씨들 역시 이봉환에게 준 것일 가능성이 높다.

이상의 논의를 통해 알 수 있듯, 《원령필》에는 이인상이 단호그룹의 인물들에게 증여한 작품은 보이지 않으며, 이봉환에게 증여한 것으로 여겨지는 작품이 여럿 보인다.

석루창벽녹도인

이 첩을 만든 사람이 누구인지는 미상인데, 《원령필》 중책의 마지막 면에 '석루창벽녹도인'石樓蒼壁鹿道人이라고 기재해 놓은 것이 혹 단서가 될지 모른다. 이윤영의 아들인 이희천李羲天이 '석루'石樓라는 당호를 썼다." 하지만 '녹도인'鹿道人이 과연 이희천인지는 단언하기 어렵다.

11 이희천의 문집 이름이 '석루유고'(石樓遺稿)다.

실솔蟋蟀

—

2 1

〈실솔〉, 지본, 제1면 31.5×25.5cm

[1] 글씨는 다음과 같다.

蟋蟀在堂,
歲聿其逝.
今我不樂,
日月其邁.
無已大康,
職思其外.
好樂無荒,
良士蹶蹶.

우리말로 옮기면 다음과 같다.

귀또리가 당堂에 있으니
한 해가 드디어 가는구나.
지금 우리가 즐거워하지 않는다면
일월이 가 버리리.
너무 편안한 건 아닌지?
직분 밖의 일도 생각하여
즐거움을 좋아하되 지나치지 않는 것이
양사良士가 힘쓰는 바라네.

『시경』 당풍唐風「실솔」蟋蟀의 제2장이다. 이 시는 연락宴樂을 즐기되 절제를 해 지나침이 없어야 함을 말하고 있다. 그 내용으로 볼 때 이인상

이 단호그룹의 벗들과 활발히 아회雅會를 열어 연음宴飮을 즐기던 30대 경관京官 시절에 쓴 것으로 생각된다.

② 이 글씨는 소전의 서체지만 『설문』의 소전이나 이양빙의 소전을 따르지 않고 이인상 자기대로의 자유로운 필획을 구사한 글자들이 보인다. 가령 제1면 제1행의 '堂'자는 제1획과 제2획, 제4획과 제5획이 대단히 단순화되어 있다.

〈6체천자문〉[2]

제2면 제1행의 '無' 자 역시 『설문』 소전이나 이양빙의 소전과는 다소 다르다. 또한 제2면 제3행의 '無'자는 앞의 '無'자와 그 자형을 달리해 변화를 도모하고 있다.

한편, 제1면 제4행의 '日'자나 제2면 제4행의 '士'자는 고전으로 생각된다.

1 '상'은 《원령필》 상책을 뜻한다. 뒤에 나오는 '2-중-1'의 '중'은 《원령필》 중책을, '2-하-1'의 '하'는 《원령필》 하책을 각각 뜻한다.

2 '6체천자문'은 그동안 조맹부의 친필 진본으로 알려져 왔으나 徐邦達, 『古書畵僞訛考辨』(南京: 江蘇古籍出版社, 1984), 제3책, 45~46면에 의하면 조맹부의 제자인 유화(兪和, 1307~1382)의 필적일 가능성이 높다. 그 진위 여부와 관계없이 이 자료는 고전(古篆) 자형에 대한 중요한 정보를 담고 있다.

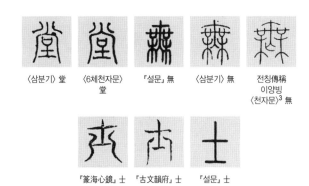

| 〈삼분기〉堂 | 〈6체천자문〉堂 | 『설문』無 | 〈삼분기〉無 | 전칭傳稱 이양빙 〈천자문〉[3] 無 |

| 『篆海心鏡』土 | 『古文韻府』土 | 『설문』土 |

또한 주목되는 것은 이 작품의 글씨 횡획에 이따금 예서의 서법이 보인다는 점이다. 예컨대 제1면 제2행과 제4행의 '其'자 하부下部의 긴 가로획은 곧게 일직선으로 긋지 않고 약간 파세波勢를 넣어 리듬감이 느껴지게 선을 긋고 있다는 점에서 완연히 예서의 필의를 보여주고 있다고 여겨진다. 제1면 제1행 '在'자의 초획初劃과 제3행 '不'자의 초획도 마찬가지다. 법도를 숙습熟習하되 법도에 매이지 않는 이인상의 자유로운 예술 정신의 발로라 할 것이다.

3 이 자료는 앞으로 '이양빙 〈천자문〉'으로 약칭한다.

후적벽부 後赤壁賦

—

2

1

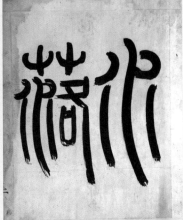

4

3

〈후적벽부〉, 지본, 제1면 34.7×28.1cm

① 글씨는 다음과 같다.

山高月小,
水落石出.

우리말로 옮기면 다음과 같다.

산이 높으니 달이 조그마하고,
물이 줄어드니 바위가 나오네.

소동파가 지은 「후적벽부」의 한 구절이다.

② 이 글씨는 필획에 있어서 소전의 표준이 되는 『설문』전'을 엄격히 따르고 있지 않다. 가령 '高'자의 경우 『설문』에는 '髙'라 되어 있고, 이양빙 〈천자문〉에는 '髙'라 썼는데, 이인상의 글씨는 이 둘을 절충한 듯한 자형

을 보여준다. 특히 제5획과 제7획의 동그라미 표시한 부분은 과대한 느낌이 있으며, 아랫부분의 '口'도 보통의 서법을 기준으로 본다면 크기가 너무 크다. 이런 필획상의 변형은, 마치 재즈를 노래할 때 가창 상황에 따라 선율에 변화가 가미되듯, 글씨 쓸 당시의 기분에 따라 즉흥적으로 야기된 게 아닌

1 이하 『설문』의 소전을 '『설문』전'으로 약칭한다.

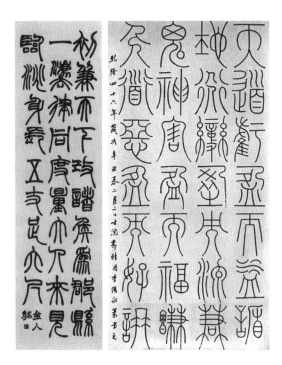

조지겸, 〈위익재전서사유급취편축〉
爲益齋書史游急就篇軸, 지본,
123×47cm, 北京 古宮博物院(좌)
등석여, 〈겸괘축〉謙卦軸, 1781, 지
본, 170×45.5cm, 竹韵軒(우)

가 한다. 이 즉흥성의 배후에는 예술가 이인상 특유의 흥취와 영감이 자
리하고 있는 것으로 생각되며, 구속을 싫어하는 그의 남다른 성벽 역시
작용하고 있다고 여겨진다. 어쨌든 기분과 흥취에 따른 이 즉흥성이 이
인상의 전서에 높은 창의성과 개성을 불어넣고 있음에 주목해야 한다.
자칫 무미건조해 보이며 인간의 내면과 정감이 느껴지지 않는 전서에 생
기와 표정, 즉 특별한 생명력을 부여하고 있기 때문이다.

중국 서예사에서 이인상류의 이런 개성적인 전서가 나타난 것은 대체
로 19세기에 와서 오희재吳熙載(1799~1870), 조지겸趙之謙(1829~1884)
과 같은 서가가 등장하면서부터다.[2] 비학碑學에 토대를 둔 전예篆隷를 씀
으로써 중국 서예사의 새로운 전기轉機를 마련한, 18세기 후반에서 19세

기 초에 활동한 등석여(1743~1805)조차도 아직 이양빙처럼 극도로 감정을 억압한 전서를 쓰는 데 그쳤으며, 전서에 흥취를 담지는 못했다.[3]

다시 이인상의 글씨로 돌아가 보자.

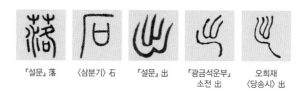

「설문」 落　　〈삼분기〉 石　　「설문」 出　　「광금석운부」　　오희재
　　　　　　　　　　　　　　　　　　　소전 出　　〈당송시〉 出

다섯 번째 글자 '水'는 『설문』에는 '㵜'로 되어 있다. 이인상은 제4획을 아주 동그랗게 썼다. 이런 특징은 다음 글자인 '落'자의 'ⅰ' 부분에서도 나타난다. '落'자 우부의 'ⅰ'은 다소 특이하게 썼다. 『설문』전에서는 이 획을 전법轉法으로 써서 곡선의 느낌이 나는데 이인상은 이를 따르지 않고 절법折法으로 꺾어 쓰고 있다.

일곱 번째의 '石'자도 필획이 특이하다. 이 글자 제2획의 밑으로 내리 긋는 선은 약간 바깥쪽을 향하게 씀이 일반적인데 이인상의 서체에서는 안쪽으로 휘이게 쓰여 있다. 게다가 내리긋는 획의 윗부분에 약간의 전轉을 구사해 필획이 구불구불해 보이는 느낌을 낳고 있다.

맨 마지막 '出'자는 『설문』전과는 자형이 퍽 다르다. 『광금석운부』에는 '出'자의 소전을 '㈀'과 같이 기재해 놓았는데, 이인상은 이를 따른 게 아닌가 한다. 이인상보다 90년 쯤 뒤의 인물인 중국인 오희재도 이 글자

2 『唐 李陽冰 三墳記』(書跡名品叢刊, 東京: 二玄社, 1969), 44면의 青山杉雨의 해설 참조.
3 같은 책, 같은 곳.

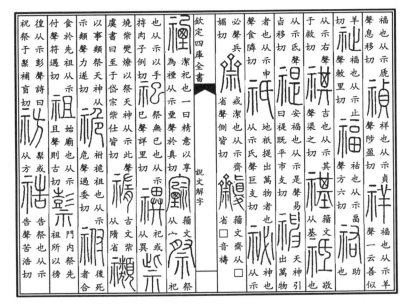

『설문해자』(사고전서본)

를 이인상과 비슷하게 썼다.

'出'자 종획終劃의 수필收筆 부분에서 확인되듯 이 작품에는 비백飛白이 보인다. 이는 이인상의 즉흥성의 미학과 밀접한 관련이 있다.

2

1

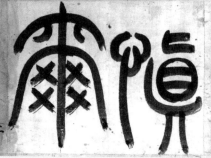

4

3

〈억〉, 지본, 제1면 21.5×27.7cm

① 글씨는 다음과 같다.

敬爾威儀,
愼爾出話.

우리말로 옮기면 다음과 같다.

너의 위의威儀를 공경히 하고
너의 하는 말을 삼갈지어다.

『시경』 대아大雅 「억」抑 제5장의 일부분이다. 『시경』에는 이 부분이 원래 "愼爾出話, 敬爾威儀"로 되어 있다. '儀'자의 좌측 하단과 '話'자의 좌측 하단에 '동해'東海라는 주문방인朱文方印이 찍혀 있다.

한편, 이 글씨에 찍힌 '동해'라는 인문印文은 기실 전체 인문의 반쪽에 불과하다. 원래 '동해유민'東海遺民이 온전한 인문인데 '유민'遺民이라는 두 글자는 첩을 만들 때 잘려 나간 것으로 여겨진다.

'동해유민'이라는 인장은 이인상이 20대에 그린 그림인 〈추림도〉秋林圖와 〈유변범주도〉柳邊泛舟圖에도 찍혀 있다. 세 인장은 동일한 것으로 보인다. 이인상의 현전하는 그림 중 이 두 그림에서만 이 인장이 보인다.[1]

〈유변범주도〉 인장
東海遺民

1 『회화편』의 〈추림도〉 평석 참조.

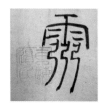

〈적벽부〉 인장 東海遺民

'동해유민'이라는 인장이 찍힌 글씨는 현재 두 점이 더 확인된다. 하나는《원령필》중책에 실린 〈적벽부〉이고, 다른 하나는 개인 소장의 〈중용 제33장〉이다.[2] 그런데 〈중용 제33장〉에 찍힌 '동해유민'은 〈억〉이나 〈적벽부〉에 찍힌 '동해유민'과 종류가 다르다.

〈중용 제33장〉에는 "南澗, 麟祥爲金公書"(남간에서 인상이 김공을 위해 쓰다)라는 관지가 있다. '남간'은 이인상이 살던 남산 집을, '김공'은 김진상金鎭商을 가리킨다고 여겨진다.[3] 이인상이 남산에 집을 마련한 것은 1741년, 이인상의 나이 32세 때이므로, 〈중용 제33장〉은 적어도 32세 이후에 쓴 게 된다. 그러므로 이인상은 '동해유민'이라는 인장을 비단 20대만이 아니라 30대 경관京官 시절까지도 사용했음을 추찰할 수 있다.

② 이 글씨에는 다음의 두 가지 양상이 확인된다.

① 자형은 소전이되 그 획법에 변형을 가한 경우
② 소전의 서법을 취하되 자형은 꼭 소전은 아니며 소전과 고전古篆을 결합시켜 놓은 경우

2 이 작품은 종래 〈전서8곡병〉(篆書八曲屛)이라 불리어 왔다.

3 유홍준, 「능호관 이인상의 생애와 예술」(홍익대 석사학위논문, 1983), 51면에서는, 이 작품이 "혹 1754년 金茂澤(元博)과 남간에서 만났을 때 쓴 작품이 아닌가 생각된다"라고 했고, 『화인열전 2』(2001), 105면에서도 '김공'을 '김무택'이 아닌가 추정한 바 있다. '김공'이 왜 김무택이 아니고 김진상인지는 본서 '9-5'에서 논하기로 한다.

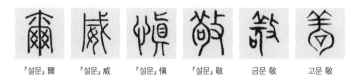

「설문」爾 　「설문」威 　「설문」愼 　「설문」敬 　금문 敬 　고문 敬

①은 '爾'자, '威'자, '愼'자에서 확인된다. 『설문』의 '爾'자와 비교해
보면 필획에 얼마나 변형을 가했는지가 잘 드러난다. 초획은 『설문』전보
다 훨씬 둥글게 썼으며, 상부 좌우의 두 삐치는 획은 곡선으로 썼고, 하
부의 바깥쪽 획은, 각진 모양을 하고 있는 『설문』전과 달리 둥그스럼하
게 썼다. 이 때문에 글자의 느낌이 전체적으로 동글동글한 쪽으로 바뀌
었다. '威'자 역시 『설문』전과 상당한 차이가 있다. 초획의 기필 부분부
터가 다르다. 『설문』전처럼 기필에서 수필收筆까지 일직선으로 곧게 쓰
지 않고 처음 시작되는 부분을 꼬부랑하게 썼다. 오른쪽 삐침획의 기필
부분 역시 그렇게 썼다. 또 『설문』전에서는 우부 상단의 획이 'ᓄ'와 같
은데, 이인상은 제2획을 쓰면서 그 수필 부분에서 붓을 들어 점을 찍듯이
썼다. '女' 부분의 마지막 획도 퍽 다르다. 또 오른쪽 삐침획은 원래 짧아
야 하는데 기다랗게 썼다. '愼'자의 동그랗게 쓴 '目' 부분 역시 『설문』전
의 각진 모양과는 그 형태가 다르다. '目' 바로 다음 획의 수필 부분에서
붓을 약간 위로 끌어올려 마감한 것 역시 특이하다.

②는 '敬'자, '儀'자에서 확인된다. '敬'자의 왼쪽 부분은 고전을 취한
것으로 판단된다.[4] 반면 오른쪽 부분은 소전을 따랐다. '儀'자의 사람인
변〔亻〕은 소전의 변형이다. 이인상은 아주 굴곡이 지게 썼다. 이런 서법

4 정확히 말한다면 금문과 고문의 자형을 절충해 놓은 것이다.

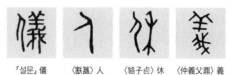

「설문」儀　　〈獣簋〉人　　〈貉子卣〉休　　〈仲義父鼎〉義

은 고전에서 유래한다. '儀'자의 우부 '義'는 금문의 자형이다.

　이상의 논의를 통해 알 수 있듯 이인상은 소전의 필획을 변형하거나 소전과 고전을 결합시켜 자형을 새롭게 재구성해 냄으로써 전체적으로 소전의 자감字感보다 소박하면서도 훨씬 부드럽고 따뜻한 느낌을 창조해 내고 있다.

③　이 글씨에 보이는 '出'자는 〈후적벽부〉에 나오는 '出'자와 그 자형이 동일하다.[5] 이 점으로 미루어 두 글씨의 서사 시기는 근접해 있는 게 아닌가 생각된다.[6]

　이 글씨에 '동해유민'이라는 인장이 찍혀 있다는 점 또한 그 서사 시기에 대한 단서를 제공한다. 즉 아무리 내려잡아도 사근도 찰방으로 나가기 전에는 썼다고 보아야 할 듯하다. 서사된 내용 또한 '몸가짐을 바르게 하고 말조심을 하라'는 잠언이어서 아직 젊음이 사라지기 전의 사람에게 어울리는 말로 여겨진다.

5　본서 '2-상-2' 참조.
6　〈후적벽부〉의 서사 시기는 본서 '2-중-6'에서 논의된다.

〈형수재공목입군증시〉, 지본, 제1면 34.7×28.1cm

① 글씨는 다음과 같다.

手揮五絃,

目送歸鴻.

頹仰自得,

游心太玄.

　　觀中散此語, 有負氣傲世之意. 所以不能有終, 可以爲處末

　　世者之戒.

우리말로 옮기면 다음과 같다.

손으로 오현금五絃琴을 타며

남쪽으로 돌아가는 기러기를 바라보네.

행동거지가 자득自得하여

마음이 태현太玄에 노니누나.

　　중산씨中散氏의 이 말을 보니 부기오세負氣傲世의 뜻이 있다.

　　이 때문에 목숨을 보존할 수 없었던 것이니, 말세에 처한 자

　　의 경계로 삼음직하다.

　중국 삼국시대 위魏나라의 혜강嵇康이 지은 「형兄 수재秀才 공목公穆
이 군軍에 들어가므로 준 시」(兄秀才公穆入軍贈詩) 19수 중 제15수의 구
절이다. '태현'은 천지만물의 궁극적인 도를 의미한다. 혜강이 말한 이
도는 유가가 아니라 도가道家의 도에 해당한다.
　한편 원래의 시에서는 "手揮五絃, 目送歸鴻"이 "目送歸鴻, 手揮五

〈형수재공목입군증시〉 관지

絃"으로 되어 있다. 이인상이 착오를 범한 것인지 아니면 첩을 만든 사람이 착오를 범한 것인지 분명치 않다.

관지는 행초로 썼다. 관지 중의 '중산씨'中散氏는 혜강을 이른다. 혜강은 중산대부中散大夫를 역임한 적이 있기에 '혜중산'嵇中散으로 불렸다. 그는 후에 벼슬을 그만두고 운둔 생활을 하며 완적阮籍과 함께 죽림칠현을 이끌었다. 성격이 강직해 불의와 위선을 참지 못했으며, 유교의 예법을 거부하고 노장사상을 신봉하여 무위자연에 몸을 맡겼다. 음률에도 밝아 금琴의 명수였다. 당시 위나라는 무신 사마소司馬昭가 권력을 잡고 있었는데, 혜강은 반란 사건에 동조했다는 누명을 써 사마소에게 죽임을 당했다.

인용문 중 '부기오세'負氣傲世는 '기를 뽐내며 세상에 오연한 태도를 취함'을 이르는 말이다. 즉 '완세불공'玩世不恭의 태도를 이른다. 이인상은 혜강이 이런 태도 때문에 고종명考終命을 못한 것이니 경계로 삼아야 한다고 했다. 주목되는 것은 이인상이 자신의 시대를 '말세'로 간주하고

있다는 사실이다.

이 관지를 통해 이인상이 세상살이에 대한 조심을 꽤나 하고 있었음을 알게 된다. 앞에서 살핀 〈억〉의 "愼爾出話, 敬爾威儀"라는 글귀에서도 똑같이 그런 조심성이 느껴진다. 이 점에서 이 두 글씨는 모두 이인상이 한창 벗들을 사귀며 고담준론을 펼칠 무렵에 쓴 것들로 추정된다. 그래서 더욱 자계自戒의 필요성을 느꼈을 터이다.

그렇긴 하나 이인상이 혜강의 이 시귀를 쓴 것은 단지 경계를 위해서만은 아닐 듯하다. 이인상은 혜강의 이 시귀에 큰 공감을 느껴 글씨로 썼다고 봐야 하지 않을까. 젊은 시절부터 만년에 이르기까지 이인상은 줄곧 도가 사상에 경도되었다. 다만 그는 그것을 표나게 드러내지 않았을 뿐이다. 일반적으로 이인상은 유가의 경전을 열심히 읽어 성현의 도를 강조한 것으로 알려져 있다. 이인상이 유가의 경전을 독실히 읽고, 그 가르침에 따라 수양하고 처세한 것은 사실이다. 그렇지만 그렇다고 해서 그가 도가를 배격한 것은 아니다. 그의 심의心意와 지향 속에는 도가적인 탈속脫俗과 자유로움에 대한 추구가 있었다. 유가와 도가의 가르침에는 서로 첨예하게 대립되는 지점들이 있다. 하지만 이인상은 유가를 중심으로 도가를 포섭하면서 양자의 가르침을 내면적으로 그럭저럭 잘 원융圓融시키고 있었던 것으로 보인다.[1] 이인상은 특히 예술적 흥취와 분방함의 추구, 예술적 자유로움과 천기天機의 추구에 있어서 도가 미학에 크게 경도되어 있었던 것으로 보인다.

1 『뇌상관고』 제5책에 실린 「내양명」(內養銘)이라는 글에 이인상의 이런 입장이 잘 드러나 있다. 이 글은 죽기 1년 전인 1759년에 쓰였다.

이렇게 본다면 이인상이 노장사상을 드러내 보이고 있는 혜강의 시를 서사한 것은 단순한 우연이 아니며, 이인상 자신의 취향에 따른 것으로 보아야 옳을 터이다.

이 관지로 보아 이 글씨는 누구에게 증여하기 위해 쓴 것이 아니며 이인상 스스로의 예술 충동에 따라 쓴 것임을 알 수 있다.

② 굵게 표시한 글씨만 검토하기로 한다.[2]

『설문』에는 '仰'자의 제3획이 짧은데, 이인상은 길게 쓰는 쪽으로 변형을 가했다. 그 결과 글씨꼴이 더욱 종장형縱長形으로 되었다.

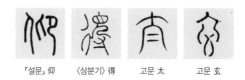

『설문』仰 〈삼분기〉得 고문 太 고문 玄

'得'자는 이양빙의 〈삼분기〉를 따랐다.

'太'자와 '玄'자는 고문이다. 그런데 이 글자들도 필획에 변형이 가해져 있다. '太'자의 좌우로 벌린 두 다리, '玄'자의 좌우의 반원이 그러하다. 이를 통해 이인상이 소전에만 변형을 가한 것이 아니라 고전에도 변형을 가했음을 알 수 있다.

갈필의 이 글씨는 활달하고 생동감이 있다. 누구에게 준 글씨가 아니기에 더더욱 마음 내키는 대로 쓴 것으로 보인다.

2 이하 이런 경우 모두 마찬가지다.

관지 아래에 '이인상인'李麟祥印과 '천보산인'天寶山人이라는 한 짝의 인장이 찍혀 있다.[3]

〈형수재공목입군증시〉 인장

3 이 한 짝의 인장에 대해서는 『회화편』, 〈추강묘연도〉 평석 참조.

제김사순병명題金士純屛銘

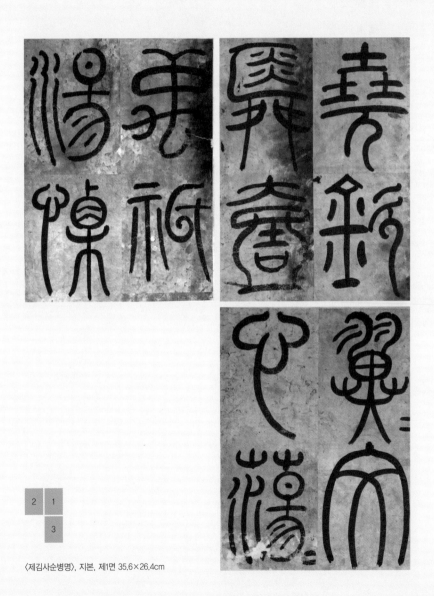

〈제김사순병명〉, 지본, 제1면 35.6×26.4cm

2 1

3

1 글씨는 다음과 같다.

堯欽舜壹,
禹祇湯慄.
翼翼文心,
蕩蕩武極.
周稱乾惕,
孔云愼樂.
曾省戰兢,
顏事克復.
戒思愼獨,
明誠凝道.
操存事天,
直義養浩.
主靜無欲,
光風霽月.
吟弄歸來,
揚休山立.
整齊嚴肅,
主一無適.
博約兩至,
淵源正脈.

右退谿先生屛銘.[1]

우리말로 옮기면 다음과 같다.

공경과 정일精—로써 덕 이룬 건 요순堯舜이고
두려움과 공경으로 덕 닦은 건 우탕禹湯[2]이네.
공손하고 삼가는 마음 지녔던 건 문왕文王이고
호호탕탕 드넓은 법도 세운 건 무왕武王이네.
노력하고 조심하라 말한 건 주공周公이고
발분망식發憤忘食 즐겁다고 말한 건 공자였네.
자신을 반성하며 조심한 건 증자曾子이고
사욕 잊고 예禮를 회복한 건 안자顏子였네.
경계하며 조심하여 혼자 있을 때를 삼가서
총명과 성실함으로 지극한 도 이룬 건 자사子思이고
마음을 보존하여 하늘을 섬기면서
바른 의義로 호연지기 기른 것은 맹자였네.
고요함을 주로 하며 욕심 없이 지내면서
맑은 날의 바람이요 비 갠 뒤의 달 같은 건 염계濂溪[3]이고
풍월을 읊조리며 돌아오는 기상에다
온화하고 우뚝한 기상 지닌 건 명도明道[4]였네.
정제된 몸가짐에 엄숙한 기상으로

1 이 글은 『퇴계집』(退溪集) 권44에 '題金士純屛銘'이라는 제목으로 실려 있으며, 『학봉집』
(鶴峯集) 부록 권3에도 같은 제목으로 실려 있다.
2 우임금과 탕임금을 말한다.
3 북송의 유학자인 주렴계(周濂溪), 즉 주돈이(周敦頤)를 말한다.
4 북송의 유학자인 정명도(程明道), 즉 정호(程顥)를 말한다.

전일專一을 주로 하여 딴 데로 흐르지 않은 건 이천伊川[5]이고

박문博文과 약례約禮 두 가지 모두 지극하여

연원淵源과 정통正統을 이어받은 건 주자였네.[6]

이는 퇴계선생이 병풍에 쓰신 명銘이다.

이황李滉이 지은 「제김사순병명」題金士純屛銘 전문이다. '사순'士純은 이황의 문인인 학봉鶴峰 김성일金誠一의 자字다. 이황은 김성일에게 이 명銘을 써 주었다. 그 내용은 요순과 주공에서부터 송대의 정자·주자에 이르기까지 유학에서 성현으로 받드는 이들의 도통과 심법心法을 서술한 것이다.

이인상은 이황을 존경했던 것 같다. 『뇌상관고』에는 이황의 시에 차운 한 작품이 실려 있다.[7] 이 글씨의 끝에 붙인 관지에서 확인되듯 이인상은 이황을 '선생'이라 칭하고 있다. 『뇌상관고』에서도 이인상은 이황을 누차 '선생'이라 칭하고 있다.[8] 주지하다시피 전근대 시기에 '선생'이라는 호칭 은 최고의 존칭에 해당한다. 이 말은 자신의 스승이나 심복하는 학덕이 높은 인물에게만 제한적으로 사용되었다. 더군다나 이인상은 호칭의 사 용에 대단히 엄격하고 까다로운 사람이었다.

② 이 글씨는 기본적으로 소전의 서체를 보여준다. 하지만 글꼴에 있어

5 북송의 유학자인 정이천(程伊川), 즉 정이(程頤)를 말한다.
6 번역은 『국역 학봉전집』 제3책(민족문화추진회, 2000), 215~216면 참조.
7 「仙飛花. 敬次陶山韻」, 『뇌상관고』 제1책.
8 「龜潭小記」·「龜潭銘贊記」(『뇌상관고』 제4책 所收) 중에 이황을 '도산선생' 혹은 '도산 이 선생'이라 부른 사례가 여럿 확인된다.

서는 소전과 고전이 반반이다. 또 소전이라 할지라도 표준적 서법을 따르고 있지 않은 경우가 많고, 필획에 변형이 가해진 경우도 있다.

가령 '舞' 자를 보자. 소전은 처음서부터 끝까지 모든 필획을 똑같은 굵기로 써야 한다. 하지만 이 글씨는 그렇지 않다. 가는 획도 있고 굵은 획도 있다. 말하자면 글씨에 태세太細가 있는 것이다. 소전의 서법에서는 있을 수

「설문」舞

없는 일이다. 또한 이 글자 상단의 '匚'은, 원래 소전에서는 그 초획·제2획·제3획을 모두 곧은 선으로 써야 하는데, 여기서는 그렇게 쓰지 않았다. 또 초획과 제2획이 만나는 부분도 아귀가 딱 맞지 않다. 이 모두는 서법상 법도에서 벗어난 것이다.

'壹' 자 역시 필획에 있어서 법도를 벗어나 있다. 즉 표시된 부분까지 선이 이어져 있어야 하는데, 일부러 그렇게 쓰지 않았다.

'慄' 자의 경우, 기본 자형은 소전임에도 마지막 두 필획은 고전의 서체를 따랐다. 소전의 필획은 '∩'와 같다. '文' 자 역시 기본 자형은 소전이지만 서법상 대담한 변형을 가했다.

한편, '欽' 자의 자형은 고전을 따

〈제김사순병명〉壹

이양빙
〈천자문〉壹

〈6체천자문〉
壹

「설문」文

「설문」欽

금문 欽

른 것으로 보인다. '金' 자의 소전은 '金'이고 고문은 '金'인데, 여기서는 고문의 자형을 취했다. 오른쪽의 '欠' 자 역시 고전의 자형을 취한 것으로 보인다.

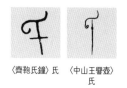

〈齊鞄氏鐘〉氏　〈中山王뿔壺〉
氏

'祇'자에서 우부 '氏' 초획의 끝을 또르르 만 것은 금문을 취한 것이다.

이상 살펴본 것처럼 이 작품은 소전과 고전의 자형을 섞어 활달하게 썼으며, 법도에 그다지 구니拘泥되지 않은 특징을 보인다. 그 필획은 굳세고 혼후하여 차갑고 규범적인 이양빙의 서풍과 크게 다르다.

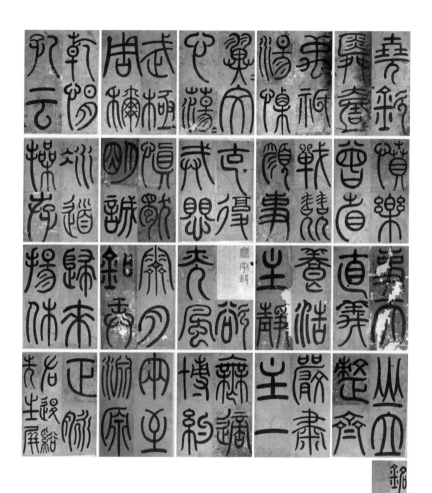

〈제김사순병명〉 전체

갱차퇴계선생병명

更次退溪先生屛銘

—

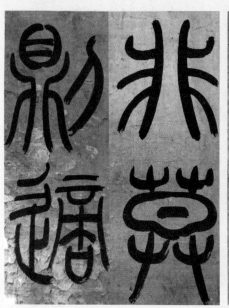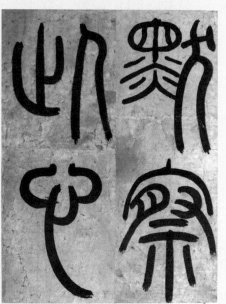

2 1

〈갱차퇴계선생병명〉, 지본, 제1면 35×26.6cm

① 글씨는 다음과 같다.

禹受¹精一,

湯懷危慄.

發揮道妙,²

『中庸』『太極』.

顏孔³雖⁴遙,⁵

可尋其樂.

我欲求仁,

於『易』得復.

維昔文王,

如未見道.

下手維⁶°,⁷

無曰浩浩.

默察此心,

其至一⁸月.

1 『도암집』(陶菴集) 권26에 실린 「更次退溪先生屛銘」에는 '受'가 '傳'으로 되어 있다.

2 『도암집』에는 '玅'가 '妙'로 되어 있다. '妙'와 '玅'는 같은 글자다.

3 『도암집』에는 '顏孔'이 '孔顏'으로 되어 있다.

4 『도암집』에는 '雖'가 '已'로 되어 있다.

5 『도암집』에는 '遙'가 '遠'으로 되어 있다.

6 『도암집』에는 '維'가 '惟'로 되어 있다. '惟'와 '維'는 서로 통한다.

7 동그라미를 해 한 글자가 빠졌다는 표시를 해 놓았으며, 작품 맨 끝에다 '誠'자를 써 놓았다.

8 『도암집』에는 '一'이 '日'로 되어 있다. 이재의 문집 간행시 '日'로 수정된 게 아닌가 한다. 따라서 이인상의 착오 같지는 않다. 이재의 문집인 『도암집』은 1854년에 간행되었으므로 이인상은 문집을 보고 이 글을 쓴 게 아니며 전하는 글을 보고 쓴 것으로 보인다. 이재의 이 명(銘)은

年踰六十,

學慚而立.

義未與比,

非莫則適.

尙賴『小學』,

不迷路脉.

誠[9]

　　右陶庵先生次韻. 麟祥.

우리말로 옮기면 다음과 같다.

　우임금은 정일精一을 받았고[10]

　탕임금은 두려운 마음을 간직했네.

　도의 묘함이 발휘되니

　『중용』과 『태극도설』[11] 그 아닌가.

　공자와 안자顔子는 비록 머나[12]

이황의 「제김사순병명」과 내용상 호응이 많은데, 이 구절은 이황의 글 중 "光風霽月"에 호응하
는 것으로 보인다. 그렇다고 한다면 이재는 애초 '日'이 아니라 '一'이라고 썼을 가능성이 크다.
9　위의 빠진 글자를 쓴 것이다.
10　『서경』(書經)의 「대우모」(大禹謨)에, "인심(人心)은 위태롭고 도심(道心)은 은미하나니,
정밀하게 하고 한결같이 하여야 진실로 그 중도를 잡게 된다"(人心惟危, 道心惟微, 惟精惟一,
允執厥中)라는 말이 보인다. 이는 순임금이 우(禹)에게 한 말이다.
11　『중용』은 춘추시대의 자사(子思)가 지었다는 책이고, 『태극도설』은 북송의 유학자 주돈이
의 저술이다.
12　먼 옛날의 사람들이라는 뜻이다.

그 즐거움 찾을 만하네.

내가 인仁을 구하고자 하니[13]

『역』易에서 복괘復卦[14]를 얻네.

저 옛날 문왕文王은

마치 도를 아직 못 본 듯했네.[15]

일삼을 건 오직 성誠이니

아득하다 말하지 마소.

가만히 이 마음 살피면

하나의 달이 이른다네.[16]

내 나이 육십이 넘었으나

학문은 서른살 젊은이에게 부끄럽네.

아직 의義를 좇지 못하니

무적무막無適無莫에 이르지 못했네.[17]

그래도 『소학』[18]에 힘입어

길을 잃지는 않았노라.

　　　이는 도암선생陶庵先生이 차운한 것이다. 인상.

13　『논어』「술이」(述而)에, "인(仁)을 구하여 인(仁)을 얻었으니 또한 무엇을 원망했겠는가"
(求仁而得仁, 又何怨)라는 말이 보인다.
14　복괘(復卦)는 '일양시생'(一陽始生), 즉 하나의 양의 기운이 처음으로 생겨나는 괘상(卦
象)이다. 계절로는 봄기운이 싹트는 동지 무렵에 해당하고, 사회적으로는 소인이 득세하는 세
상에 군자의 세력이 처음 생겨나는 상황에 해당한다.
15　공손하고 삼가는 마음을 지녔다는 뜻이다.
16　깨끗한 마음의 본체가 환한 달과 같다는 뜻이다.
17　『논어』「이인」(里仁)에, "군자는 천하에 있어서 좋아하는 것도 없고 싫어하는 것도 없으며,
의(義)를 따를 뿐이다"(君子之於天下, 無適也, 無莫也, 義之與比)라는 말이 보인다.
18　주희가 편찬한 책이다.

도암陶庵 이재李縡(1680~1746)가 지은 「갱차퇴계선생병명」更次退溪先生屛銘 전문이다. '퇴계선생병명'은 이황의 「제김사순병명」을 말한다. 이재의 이 글은 이황의 「제김사순병명」[19]에 차운한 것이다.

이인상이 이재의 문인이라는 주장도 있지만,[20] 이는 사실이 아니다. 이인상의 다음 말에서 그 점이 확인된다.

한천寒泉 이 선생은 도덕과 문장으로 일세一世에 추중推重되어 학자들이 귀의歸依하였다. 나는 유독 어리석고 못나 한 번도 그 문하에 나아가 인사드리지 못했다. 이를 책망하는 벗이 있어 말하기를, "자네는 아름다운 산수가 있으면 반드시 가서 보면서 동시대를 사는 대현大賢은 찾아가 뵙지 않는 것이 옳은 일인가"라고 하였다. 나는 대꾸할 도리가 없었다. 하지만 이따금 선생의 문하생들로부터 선생의 말씀을 얻어듣고는 가만히 스스로 탄복하며 우러르는 마음이 되었다. 선생은 병이 심하여 말씀을 하지 못하시면서도 세운世運의 성쇠와 도학의 진위眞僞에 대한 분변分辨, 인심의 공사公私의 나뉨 등에 대해 노심초사하셔서, 때로 마음이 촉발觸發되면 분발하여 시를 지어 손가락으로 글자를 써서 남에게 보였다. 나는 그 한둘을 얻어들었는데, 고심苦心에서 나오지 않은 것이 없었으며, 진실로 정론定論이라 세도世道에 보탬이 있었다. 급기야 선생이 돌아가

19 이인상이 서사한 이황의 「제김사순병명」은 본서의 '2-상-5'에서 검토되었다.

20 김기홍, 「18세기 조선 문인화의 신경향」(『간송문화』 42, 1992), 48면에 그런 주장이 보인다. 이 주장의 근거는 『전고대방』(典故大方) 권3의 '도암 이재 문인록(門人錄)'인데, 『전고대방』 자체에 오류가 내포되어 있다.

시매 유학의 도는 거의 사라져 버렸고, 세변世變이 더욱 심해져 후생과 말학末學은 더욱 귀의할 데가 없게 되었다.[21]

1752년에 쓴「김사수金士修가 소장한 한천선생의 시에 부친 발문」의 일부다. '한천'寒泉은 이재의 또 다른 호이다. 경기도 용인의 한천에 거주했기에 이 지명을 호로 삼은 것이다.

이 글을 통해 이인상이 평생 한 번도 이재를 뵌 적이 없다는 것, 그럼에도 주변의 벗들을 통해 그의 근황과 글을 수시로 접하고 있었으며 그에게 크나큰 존모심을 품고 있었다는 것 등을 알 수 있다.

이인상은 이재가 죽었을 당시,「겨울날, 이인부李仁夫가 홍공洪公 운기雲紀 장한章漢,[22] 이공 원명原明 의철宜哲[23]과 더불어 한천선생의 빈소에 곡哭하러 가는 것을 전송하고는 온릉재사溫陵齋舍로 가다」(원제 '冬日送李仁夫, 與洪公雲紀章漢,李公原明宜哲哭寒泉先生, 因赴溫陵齋舍')라는 시[24]를 지은 바 있다. '인부'仁夫는 이인상의 벗 이최중李最中의 자다. 그는 이재의 문하생이었다. 이 시는 1746년 겨울에 쓰였다. 이 시제詩題에서 보듯

21 "寒泉李先生以道德文章重一世, 學者歸之. 麟祥獨愚拙, 未敢一拜門下. 朋友有責之者曰: '子有佳山水, 則必往觀之, 而大賢生一世, 而不識其面, 可乎?' 麟祥無以應焉. 然間從先生門下人得聞其緖言, 竊自歎仰已. 聞先生病甚不能言, 而猶於世運之消長,道學眞僞之辨,人心公私之分耿耿勞思, 有時觸動中心, 奮發爲詩, 以手指畫作字以示人. 麟祥得聞其一二, 無不發自苦心, 而尤爲定論, 有補於世道者. 及先生卒, 而儒道幾熄, 世變益深, 後生末學, 益無所依歸者."(「金士修藏寒泉先生詩跋」,『뇌상관고』제4책)

22 홍장한(洪章漢)을 말한다. '운기'(雲紀)는 그 자다.

23 이의철(李宜哲)을 말한다. '원명'(原明)은 그 자다.

24 『뇌상관고』제1책 所收. 시는 다음과 같다: "北風何烈烈, 舟檝阻江湖. 氷壯蛟龍蟄, 林昏多飢鳥. 數子期旅宿, 清曉發漢都. 行尋寒泉舍, 雨雪迷荒塗. 永歎斯道晦, 轉憐一身孤. 乾坤倍廓然, 日月已云徂. 空齎「檢身編」, 未成〈武夷圖〉. 感物懷惻愴, 回轡屢跼蹰. 歸臥空齋夕, 寂寂對松梧."

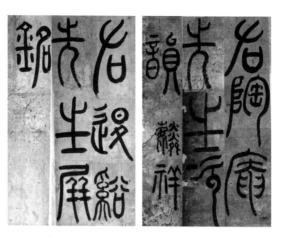

〈제김사순병명〉 관지(좌)와 〈갱차퇴계선생병명〉 관지(우)

이인상은 이재의 문생들이 스승을 곡하러 서울에서 한천으로 내려갈 때 그들을 전송했을 뿐 같이 가지는 않았다.

이재는 영조 초년에 여러 벼슬을 해 대제학과 이조참판에까지 이르렀으나 1727년 정미환국丁未換局 때 소론이 집권하면서 문외출송門外出送된 이래 다시는 벼슬 하지 않고 한천에 거주하면서 학문과 제자 양성에 전념하였다. 그리하여 이른바 산림학자山林學者로서 학계와 정계에 막대한 영향력을 행사하였다. 그는 18세기 전반기 노론 준론峻論을 대표하는 인물로서 대명의리론과 신임의리론을 주장하며 영조의 탕평책에 강력히 반대하였다. 그러니 이인상이 존모심을 가질 만하다.

이인상의 친한 벗 가운데 이최중과 송문흠이 이재의 문생이었으며, 오찬은 그의 처조카였다.

이재의 문집인 『도암집』이 간행된 것은 철종 5년인 1854년이다. 따라서 이인상은 이재의 문집을 본 게 아니라 전하는 글이나 말을 접하고 이 명銘을 썼을 터이다. 문집의 글과 조금 차이가 나는 것은 이 때문일 것이다.

이 글씨의 서사 시기를 추정하는 데 단서가 되는 것은 이재가 쓴 명銘 중 "내 나이 육십이 넘었으나"라는 구절이다. 이재는 생년이 1680년이니 따라서 1740년 이후에 이 명을 쓴 게 된다. 그러니 이인상이 이 글씨를 쓴 것은 적어도 1740년 이후라 할 것이다.

이 글씨는 「제김사순병명」과 동시에 제작된 것으로 여겨진다. 그 서풍과 분위기가 완전히 일치하기 때문이다. 관지의 서체와 스타일도 똑같다.

2 이 글씨는 〈제김사순병명〉과 마찬가지로 소전과 고전을 섞어 활달하게 썼으며, 법도에 그다지 구애되지 않은 특징을 보인다.

'黙'자의 좌부는 획이 가늘고 우부는 획이 굵은 특징을 보인다. 이에서 잘 알 수 있듯 이 작품의 서체는 정연히 형식화되어 있는 옥저전의 서체와는 판연히 다르다. 판에 박힌 느낌이 들지 않으며, 소박하고 자연스럽다.

『설문』黙

'黙'자 좌부의 '黑'은 특이한 획법으로 썼다. 보통 맨 위의 '⊕'을 쓴 다음 '火' 두 개를 차례로 쓰는 것이 일반적인 획법인데, 이인상은 '⊕' 중앙의 세로획이 'ㅇ'를 뚫고 밑에까지 쭉 내려오게 썼으며, 그 결과 '火'가 '〵〵'와 같이 되었다. 이 때문에 글자의 느낌이 좀 달라졌다.

'此'의 우부는 글꼴이 아주 특이하다. 소전의 글꼴을 변형시킨 것으로 여겨진다.

'非'자의 『설문』전은 '非'와 같은데, 이인상은 『설문』전과 달리 규격적인 느낌이 덜 나게 써서, 비록 글꼴은 소전이나 분위기는 고전에 가깝다.

'莫'자는 '日'의 밑부분을 아주 특이하게 썼다. 금문 중에 '莫'자의 '日' 아랫부분을 좀 불퉁하게 쓴 자형이 보이는데 이를 취해 변형한 것으로

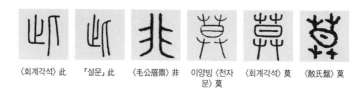

〈회계각석〉此　「설문」此　〈毛公鼎〉非　이양빙〈천자문〉莫　〈회계각석〉莫　〈散氏盤〉莫

금문 適　「설문」適

보인다.

'則'은 주문籍文이다. 이인상의 다른 전서 작품인 〈이정유서·악기·주역참동계〉[25]에도 같은 글꼴이 보인다.

'適'자는 글꼴은 비록 소전이나, 우부 중간의 '⌒'은 금문에서 온 게 아닌가 한다.

25　본서 '1-5' 참조.

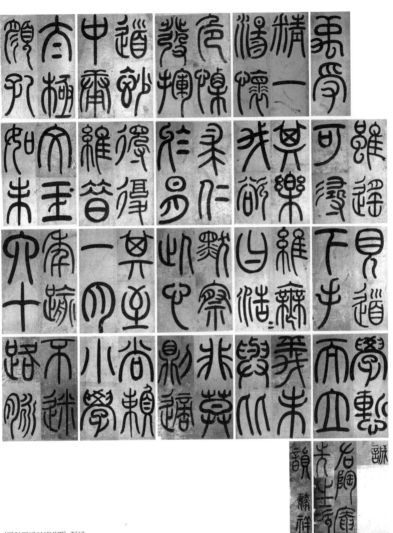

〈갱차퇴계선생병명〉 전체

대우모 大禹謨

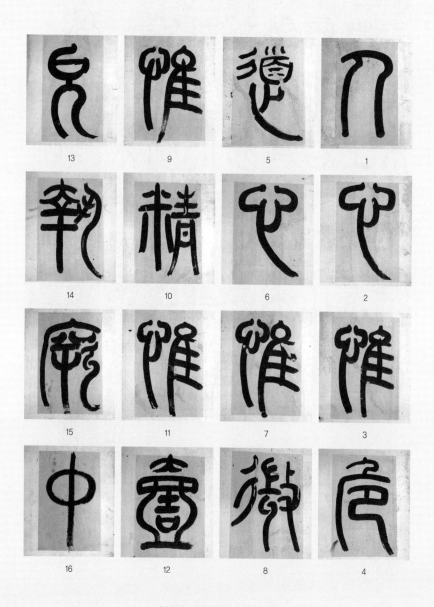

13	9	5	1
14	10	6	2
15	11	7	3
16	12	8	4

〈대우모〉, 지본, 제1면 26.2×16.3cm

① 글씨는 다음과 같다.

人心惟危, 道心惟微, 惟精惟壹, 允執厥中.

우리말로 옮기면 다음과 같다.

인심人心은 위태롭고 도심道心은 은미하나니, 정밀하게 하고 한결
같이 해야 진실로 그 중도中道를 잡게 된다.

『서경』「대우모」大禹謨에 나오는, 순임금이 우禹에게 한 말이다.

② 이 글씨는 대체로 획이 아주 굵다. 뜻 가는 대로 필획을 변형하며 조
형미를 창조해 내면서 서자書者의 감정을 자연스럽게 드러내고 있다고
보인다.

또한 주목되는 것은 '道'자에서 확인되듯 다소 졸렬해 보이는 필획의
운용이 보인다는 점이다. 얼핏 보아 붓놀림이 서투른 사람이 쓴 글씨 같
다. 이는 실수로 글씨를 잘못 써서 이리 된 것이 아니다. '교'巧보다 더 웃
길의 경지를 이 졸렬해 보이는 필치에 구현하고자 한 것으로 여겨진다.
즉 '태'態와 작위作爲를 벗어난 무작위, 꾸밈없는 천연天然과 박소樸素의
세계를 표현하고 있다고 여겨지는 것이다.

하지만 중년에 제작된 이 작품에서는 아직 이런 지향이 전면적으로 관
철되고 있지는 못하며, 단초적으로 나타날 뿐이다. 이인상의 이런 필획
운용법과 미학은 만년의 글씨에, 좀더 좁혀 말하면 종강 시절' 이후의 글
씨에 특징적으로 나타난다.

글씨를 분석해 보기로 한다.

'危'자의 윗부분을 특이하게 썼다. 소전의
글꼴은 '�'와 같은데, 이인상은 '�'와 같이 썼
다. 이인상의 다른 전서 작품 〈갱차퇴계선생
병명〉에 같은 글꼴이 보인다.

「설문」危 　〈갱차퇴계선생
병명〉危

'道'자는 우선 결구가 특이하다. '편'偏인 '辵'를 한데 모아 쓰지 않고
떼어내어 썼다. 그리하여 '辶'를 '首'의 밑으로 보냈다. 대단히 창의적인
변형이라 할 만하다.

이 글자는 좀이 좀 먹어 훼손이 없지 않다. 글씨의 분석에는 이 점이
유의되어야 한다. 하지만 이 점을 감안한다 할지라도 이 글자의 획에 졸
기拙氣가 흐른다는 사실은 의심의 여지가 없다. 그것은 우부 '首'에 특히
현저하다. 이인상이 쓴 이 '道'자의 특이성은 이사, 이양빙, 등석여가 쓴
'道'자와 비교해 보면 더욱 잘 드러난다. 이인상은 다른 작품에서는 '道'
자를 이렇게 쓰지 않았다.

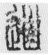 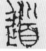 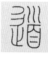 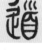

〈태산각석〉道　이양빙 〈插先　등석여 〈天道　〈퇴계선생병　〈갱차퇴계선생　〈존덕성재명〉[2]
　　　　　　　塋記〉道　　軸〉道　　명〉道　　병명〉道　　道

1 이인상이 벼슬에서 물러나 종강의 모루(茅樓)에 거주하기 시작한 1754년 6월 이후로부터
그가 사망한 1760년 8월까지를 말한다.
2 이 작품은 본서 '2-하-12'에서 검토된다.

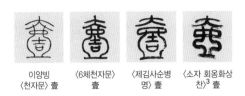

이양빙
〈천자문〉 壹

〈6체천자문〉
壹

〈제김사순병
명〉 壹

〈소자 회옹화상
찬〉³ 壹

'壹'자도 상부의 '八'획은 졸졸拙한데다 법도에 벗어나 있다. 이 획의 양다리는 각각 좌우로 더 길게 뻗어 주어야 하는데, 이인상은 짧고 뭉툭하게 썼다. 이인상은 다른 작품에서는 이렇게 쓰지 않았다.

'厥'자는 바깥의 '厂'을 특이하게 썼다. 왼편의 종획縱劃에는 약한 전절轉折을 주어 은근한 동감動感과 함께 기굴奇崛함이 느껴진다. 안쪽 획 좌부의 제1·2획은 보통 'ᆢ'와 같이 쓰거나 'ᄂ'와 같이 쓰는데, 이인상은 '八'와 같이 썼다. 이인상의 다른 전서 작품 〈존덕성재명〉에 같은 글꼴이 보인다.

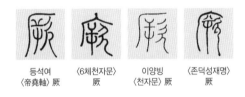

등석여
〈帝堯軸〉 厥

〈6체천자문〉
厥

이양빙
〈천자문〉 厥

〈존덕성재명〉
厥

'中'자는 금문의 글꼴이다. 이인상은 〈중용 제11장〉⁴에서는 '中'자를 '中'과 같이 썼다.

이 글씨에는 '惟'자가 네 개 나오는데, 자세히 보면 모양이 조금씩 다

3 이 작품은 본서 '2-하-1'에서 검토된다.
4 이 작품은 본서 '3-4'에서 검토된다.

〈회계각석〉中 商周金文 中 〈대우모〉惟

다르다. 변화를 준 것이다. 모아서 대조해 보면 그 점이 더 잘 드러난다.

글씨 끝에 '이인상인b'가 찍혀 있다.

〈대우모〉 인장

공손추 상公孫丑上

〈공손추 상〉, 지본, 제1면 26.1×16.1cm

① 글씨는 다음과 같다.

其爲氣也, 至大至剛, 直養無害, 塞乎天地.

우리말로 옮기면 다음과 같다.

그 기氣의 속성이 지극히 크고 지극히 강명剛明하니, 곧음으로써
배양하여 해치지 않는다면 천지에 가득차게 된다.

『맹자』의 「공손추」公孫丑 상上에 나오는 말을 4자구로 축약한 것이다.
『맹자』의 원래 구절은 다음과 같다.

其爲氣也, 至大至剛, 以直養而無害, 則塞于天地之間.
그 기氣의 속성이 지극히 크고 지극히 강명剛明하니, 곧음으로써
배양하여 해치지 않는다면 천지 사이에 가득차게 된다.

이 구절은 맹자가 제자 공손추가 호연지기浩然之氣에 대해 묻자 답한
것이다.

이인상은 기절氣節을 중시한 만큼 『맹자』의 이 구절을 좋아했을 법하
다. 이 글씨는 앞에서 살핀 〈대우모〉와 동시에 제작된 것으로 보인다.

② 〈대우모〉의 글씨와 마찬가지로 기교와 장식성을 극도로 배제하고, 졸
박한 느낌이 나게 썼다.

'其'자는 금문의 서체를 취했다. 그런데 'ﻨﺰ' 아래 획의 형形이 특이

| 〈상체〉其 | 〈삼분기〉爲 | 《古老子》大 | 〈태산각석〉大 | 〈대우모〉道 | 〈음주 제5수〉地 | 「설문」地 |

하다. 보통은 '▨'으로 쓰는데, 이인상은 '▧'와 같이 썼다. 이인상의 다른 전서 작품 〈상체〉常棣[1]에도 같은 글꼴의 '其'자가 보인다.

'爲'자는 글꼴은 소전인데 필획이 조금 단순화되어 있다. 〈삼분기〉의 서체와 비교해 보면 그 점이 잘 드러난다.

이인상은 〈여지〉에서는 '氣'자를 '𣱼'와 같이 썼는데,[2] 여기서는 소전의 글꼴로 썼다.

'大'자는 고문을 취했다. 〈태산각석〉의 글자도 꼴은 비슷하나 각이 지지 않고 둥근 맛이 있다는 차이가 있다. '剛'자의 『설문』전은 '𩇢'과 같은데, 이인상은 좌부의 상단을 좀 다르게 썼다.

'無'자는 〈대우모〉의 '道'자처럼 '졸박'拙朴의 미학을 보여준다. '地'자는 '土'를 특이하게 썼다. 이 글꼴은 이인상의 다른 전서 작품 〈음주 제5수〉[3]에도 보인다.

글씨 끝에 '이인상인b'가 찍혀 있다.

〈공손추 상〉 인장

1 이 작품은 본서 '2-하-6'에서 검토된다.
2 본서 '1-3' 참조.
3 이 작품은 본서 '3-5'에서 검토된다.

범해汎海

―

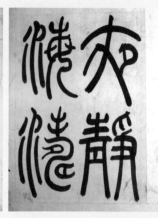

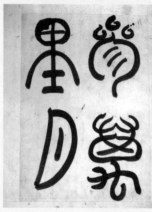

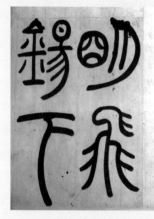

3　　　　　　2　　　　　　1

5　　　　　　4

〈범해〉, 지본, 제1면 30.5×21.7cm

1 글씨는 다음과 같다.

夜靜海濤參萬里,

月明飛錫下天風.

　　陽明詩. 書贐○○舟行.

　　　元霝.

우리말로 옮기면 다음과 같다.

밤 고요한데 바다의 파도는 3만 리

밝은 달에 비석飛錫이 하늘의 바람 타고 내려오네.

　　왕양명의 시다. 배를 타고 떠나는 ○○에게 써서 주다.

　　　원령.

이는 왕양명王陽明이 지은 「범해」시의 제3, 4구에 해당한다. 그 전문
을 보이면 다음과 같다.

險夷原不滯胸中,

何異浮雲過太空.

夜靜海濤參萬里,

月明飛錫下天風.

험함과 순탄함이 원래 흉중胸中에 없으니

구름이 하늘을 지나는 것과 뭐가 다르리.

밤 고요한데 바다의 파도는 3만 리

정선, 〈선인도해도〉仙人渡海圖, 지본수묵, 123.9×67.5cm, 국립중앙박물관

밝은 달에 비석飛錫이 하늘의 바람 타고 내려오네.

『석씨요람』釋氏要覽에 보면 서역西域의 득도한 중은 석장錫杖을 손에 쥐고서 공중을 날아다닌다고 한다. 이 석장을 '비석'飛錫이라고 한다.[1] 이 시의 제4구는 달 아래 배가 바람을 받으며 가는 것을 비유적으로 표현했다. 밤에 바다를 건너는 것이 하나도 무서운 일이 아니며 마치 중이 석장을 쥐고 하늘을 나는 것처럼 상쾌한 일이라는 뜻이다. 호걸지사豪傑之士 왕양명의 담대한 기상을 엿볼 수 있는 시라 하겠다.

겸재 정선의 〈선인도해도〉仙人渡海圖에도 이 시구가 적혀 있다.

앞서 언급했듯 이인상은 1747년 12월 사근도 찰방으로서 통신정사通信正使 홍계희를 수행해 부산에 내려와 있었다. 이 글씨는 그때 서기書記의 직책으로 일본에 가는 친구 이봉환에게 써 준 것이다. 왕양명의 시구를 택한 것은, 바닷길이 험하지만 험이險夷를 흉중에 두지 말고 담대한 마음으로 잘 다녀오라는 뜻에서다.

이인상은 이달 24일 부산을 떠나 사근역으로 돌아왔다. 이인상은 서울에서 정초正初를 보내기 위해 휴가를 얻어 놓은 상태였다. 이봉환은 떠나는 이인상에게 모친께 편지를 전해 줄 것을 부탁하였다.[2] 이 편지 전문은 다음과 같다.

1 "今僧遊行, 嘉稱飛錫. 此因高僧隱峰遊五臺, 出淮西, 擲錫飛空而往也. 若西天得道僧, 往來多是飛錫."(『釋氏要覽』下)
2 이봉환은 몹시 효자였다. 이인상이 1747년 12월 이봉환에게 화답한 시에 "愁與孝子別, 凍雨又藏月"(「釜山客舍和聖章」의 제3수, 『뇌상관고』 제2책)이라는 말이 보인다. 『근조내간선』(近朝內簡選)에 실린 「우념재수서」(雨念齋手書)를 보면 이봉환은 집을 떠난 후 하루가 멀다고 모친께 편지를 올리고 있다. 이봉환은 4년 전 부친을 여의었으며 홀어머니를 모시고 있었다.

발편으로 샹셔하여삽더니 진시 젼하여 갓사더니잇가. 치위 심하오
니 긔쳬 년하여 평안하압시니잇가. 쥬야 답답하여 념녀 브리압지
못하압사이다. 자난 병업시 잇삽고 년하여 부산셔 하쳬의 머무러
졍월 초구일만 기다려 바람곳 부오면 발션할가 시브오이다. 원령이
가오매 잠 알외며 내내 긔쳬 만안하압시고 념녀 마압쇼셔.
　　　납월넘사일 자 봉환 샹셔³

현대어로 옮기면 다음과 같다.

발군撥軍⁴ 편에 상서上書하였는데 정녕 전하여 갔사옵니까. 추위 심
하오니 기체氣體 잇달아 평안하시옵나이까. 주야晝夜 답답하여 염
려 버리지 못하옵나이다. 자子는 병 없이 있으며 잇달아 부산에서
하처下處⁵에 머물러 정월 초구일만 기다려 바람 곧 불면 발선發船할
듯싶사옵니다. 원령이 가니 잠시 아뢰며, 내내 기체 만안萬安하옵
시고 염려 마옵소서.
　　　섣달 스무나흘, 자子 봉환 올림.

② 이 글씨는 대체로 소전의 서법을 따르고 있고, 자형도 대체로 소전이
다. 그렇긴 하나 소전의 일반적 서법과는 다른 필획이 더러 보이며, 자형
에도 고전이 일부 섞여 있다.

3 『近朝內簡選』, 43면.
4 역마(驛馬)를 급히 몰아 공문서를 전하는 군졸을 이른다.
5 '사처', 즉 길을 가다가 묵는 집을 이른다.

「설문」夜　　　「설문」參　　　「설문」飛　　　「설문」里　　〈仲殷父簋〉月　　「설문」壽　　〈仲師父鼎〉壽

가령 '夜'자의 오른쪽으로 삐친 획은 그 기필 부분이 왼쪽으로 삐친 획에 닿아 있는데 이는 소전의 일반적 서법과는 다른 것이다. '參'자 역시 하부의 왼쪽 필획이 소전의 일반적 서법과 차이가 나며, '飛'자 역시 가운데의 쭉 내리그은 획은 원래 직선이어야 하는데 오른쪽으로 약간 휘어 있다는 점에서 소전의 일반적 서법과는 다르다. '里'자는 『설문』전과는 다른데 『광금석운부』에는 이 글꼴을 소전으로 기재해 놓았다. '月'자는 금문에 가깝다.

'壽'자는 금문을 취했는데, 우부의 '壽'는 착오로 두 획을 빠뜨린 듯하다. '壽'의 상부는 '老'자의 전서 '耂'에서 온 것이므로 'ㄱ'획이 빠져서는 안 된다. '錫'자도 고전을 취했는데, 우부는 '昜'을 '易'으로 잘못 쓴 듯하다.

이처럼 이 글씨에는 착오가 더러 보이는데 아마도 어수선한 상황에서 썼기 때문이 아닐까 한다.

관지 끝에 '이인상인'李麟祥印과 '천보산인'天寶山人이라는 한 짝의 인장이 찍혀 있다.

인장 李麟祥印(위)
인장 天寶山人(아래)

추흥秋興

—

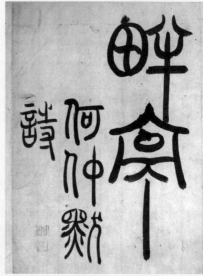

〈추흥〉, 지본, 제1면 34.1×23cm

① 글씨는 다음과 같다.

孤槎奉使日南國, 萬里題詩天畔亭.
何仲黙詩.

우리말로 옮기면 다음과 같다.

외로운 조각배로 일남국日南國에 사신 와
만리 밖 천반정天畔亭에 시를 적누나.
하중묵何仲黙의 시다.

하경명何景明의 「추흥」 8수 중 제3수의 일부분이다. '일남국'日南國은
베트남을 말하며, '중묵'仲黙은 하경명의 자다. 이 구절은 하경명이 배를
타고 베트남에 사신 간 일을 읊은 것이다. 하경명은 이몽양李夢陽과 함께
명대明代 전칠자前七子의 영수로 고문사古文辭의 부흥을 주창하였다.

이 글씨는 이인상이 통신사通信使를 전송하기 위해 부산에 내려와 있
을 때 쓴 것으로 보인다. 이 역시 이봉환에게 준 게 아닌가 한다.

② 이 글씨는 이인상의 다른 글씨들과 마찬가지로 그 자형상 소전과 고
전이 동거同居하고 있다는 특징을 보여준다.

'孤'자, '詩'자, '天'자, '畔'자 등은 소전의 자형이다. '槎'자와 '使'자
는 소전의 자형이긴 하나 서법상 약간의 변형을 가했으니, '槎'자의 나무
목변[木]과 '使'자의 우부 제1획에서 그 점이 확인된다.

'亭'자 역시 소전에 변형을 가했는데, 명明 이동양李東陽이 오진吳鎭

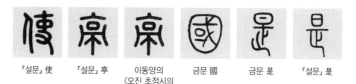

| 「설문」 使 | 「설문」 亭 | 이동양의 〈오진 초정시의 도〉 인수 亭 | 금문 國 | 금문 是 | 「설문」 是 |

의 〈초정시의도〉草亭詩意圖에 붙인 인수引首 중의 '亭'자와 닮았다. 이인 상은 〈후적벽부〉에서 '高'를 '高'와 같이 쓴 바 있는데, 이 글씨의 '亭'자와 비교를 요한다.

'高'와 '亭'은 글자의 윗부분은 꼴이 같다. 〈후적벽부〉와 달리 여기서 는 우측의 비스듬히 아래도 그은 획이 상부의 'ㅅ'자 획에 닿아 있음을 본다. 그런데 좌측의 비스듬히 아래로 그은 획은 상부의 '인'자 획에 닿 지 않게 써 좌우의 대칭성이 확보되지 못하고 있다. 이인상이 전서 서법 의 기본적 원칙인 '대칭성'의 중요성을 몰랐을 리 없다. 익히 알면서도 그것을 지키지 않고 깨뜨리고 있다고 볼 수밖에 없다. 왜 그랬을까? 한 갓 법도를 준수하느니보다는 그때그때 돋는 자기 마음의 흥취를 따르는 것, 그것이 더 자연에 가깝고 진실되다고 생각했기 때문이 아닐까. 필자 는 앞에서 이인상의 이런 글씨쓰기 양태를 재즈에 비유한 바 있지만, 여 기서 다시 한 번 그 비유를 상기시키고 싶다. 더 재미 있는 것은, 〈후적벽 부〉의 '高'자에서는 그렇게 하지 않았는데 이 글씨의 '亭'자에서는 중앙 의 횡획에 전절轉折을 가해 구불구불하게 썼다는 사실이다. 이 역시 마음 의 진실을 따른 즉흥적 변주일 터이다.

'日'자, '國'자는 테두리가 동그란데 이는 금문의 자형을 취한 것이다. '万'자 역시 금문이다.

'南'자와 '題'자는 소전의 자형과 고전의 자형을 결합하여 썼다. '南'자

의 『설문』전은 ''과 같고, 고문은 ''과 같다. '南'자의 항아리 모양 안의 필획은 고문의 자형을 참고하여 쓴 것으로 보인다. '題'자의 ''는 금문의 자형이고, ''은 소전의 자형이다.

이 글씨는 비록 소전의 자형을 취하고 있는 글자라 할지라도 그 서법에 있어서는 소전의 법도에 크게 유의해 쓴 것이 아니다.

이 글씨의 또 다른 특이한 점은 한 글자의 획이 다른 글자의 획을 침범하고 있다는 사실이다. 이는 장법章法의 기본에 위배되는 일이다. 왜 이리 되었을까? 한 행에 세 글자씩 대자大字를 쓴 때문으로 보인다. 이인상의 다른 작품들을 보면 대자 전서의 경우 한 행에 두 글자가 일반적이다. 이 작품이 답답해 보이는 것은 이처럼 장법에 무리를 범했기 때문이다.

관지 끝에 '이인상인'李麟祥印과 '천보산인'天寶山人이라는 한 짝의 인장이 찍혀 있다.

〈추흥〉 인장

수회도水會渡

—

〈수회도〉, 지본, 제1면 30.6×22cm

1 글씨는 다음과 같다.

水¹行有常程,
中夜尙未安.
微月沒已久,
崖傾路何難.
大江動我前,
洶若溟渤寬.
篙師暗理楫,
謌笑輕波瀾.
霜濃木石滑,
風急手足寒.
入舟已千憂,
陟巘仍萬盤.
回眺積水外,
始知衆星乾.
遠游令人瘦,
衰疾憖加餐.
水會渡. 爲○○書紀行.

우리말로 옮기면 다음과 같다.

1 두보의 원시(原詩)에는 '水'자가 '山'자로 되어 있다.

물길을 감에 정해진 노정이 있어

한밤에도 오히려 쉬지 못하네.

초생달이 진 지도 하마 오랜데

벼랑이 가팔라 길이 어찌 그리 험한지.

큰 강이 나의 앞에 흘러가는데

넘실거림이 너른 바다와 같네.

사공이 어둠 속에서도 노를 잘 다뤄

노래하고 웃으며 파도를 가볍게 여기네.

서리 짙어 나무와 돌이 미끄럽고

바람이 세차 손발이 차네.

배에 드니 이미 근심 천 가지더니

산에 오르니 또 일만 근심이 서리네.

강 밖을 돌아보매

뭇 별이 물에 젖지 않음을 비로소 아네.

멀리 노님은 사람을 여위게 하거늘

늙고 병들어 잘 먹는 게 부끄러워라.

　　「수회도」이다. ○○를 위해 써서 떠남을 기념하다.

　두보의 시 「수회도」水會渡 전문이다. 이 글씨 역시 일본으로 떠나는 이봉환에게 써 준 것으로 여겨진다.

② 제1면 제1행의 '行'자와 '有'자는 이양빙의 서풍을 따랐다. 제3면 제1행의 '大'자는 이사李斯의 서법을 취했다.

　제3면 제2행의 '我'자는 본래 금문의 자형인데, 〈석고문〉에도 이 글꼴

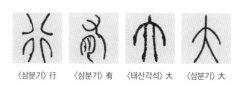

〈삼분기〉行　　〈삼분기〉有　　〈태산각석〉大　　〈삼분기〉大

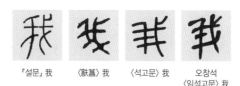

『설문』我　　〈獸蓋〉我　　〈석고문〉我　　오창석
　　　　　　　　　　　　　　　　　　　〈임석고문〉我

이 보인다.

　이 작품은 가늘고 단순한 선에서 알 수 있듯 철선전의 서체를 보여준다. 법도를 따르지 않고 굵기와 필획에 변화를 주거나 갈필을 구사하면서 비교적 자유로움을 추구한 것으로 보이는 이인상 대자 전서의 서풍과는 크게 다르다. 이인상의 대자 전서가 자유분방함을 보여준다면 이 작품과 같은 철선전의 글씨는 절도가 있고 단정해 보인다.

　관지 끝에 '운헌'雲軒이라는 백문방인이 찍혀 있다. '운헌'은 이인상의 별호다. 〈강남춘의도〉와 〈구룡연도〉에도 동일한 인장이 찍혀 있다.[2]

〈수회도〉인장 雲軒　　〈강남춘의도〉인장 雲軒

2　『회화편』의 〈강남춘의도〉 평석 참조.

〈수회도〉 전체

적벽부 赤壁賦

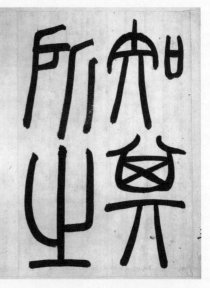

2

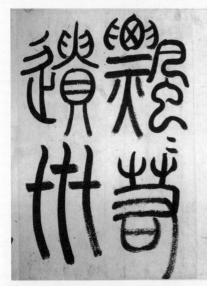

1

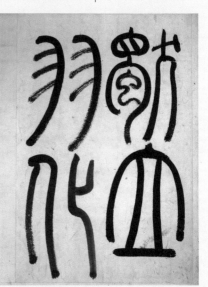

4

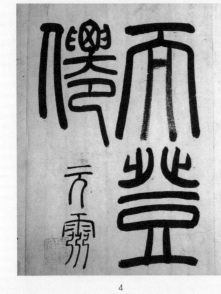

3

〈적벽부〉, 지본, 제1면 34×23cm

① 글씨는 다음과 같다.

縱壹葦之所如, 凌萬頃之茫然. 浩浩乎如憑虛御風, (而)¹不知其
所止; 飄飄(乎)若遺世獨立, 羽化而登僊. 元靈.

우리말로 옮기면 다음과 같다.

한 조각 작은 배가 가는 대로 맡겨 망연한 만경창파를 건너니, 아
득히 바람을 타고 허공을 가 그치는 곳을 알지 못하며, 표표히 세
상을 버리고 홀로 서서 날개가 돋아 신선이 되어 하늘로 오르는도
다. 원령.

소식蘇軾이 지은「적벽부」赤壁賦의 일부분이다.「적벽부」는 다음과 같
은 말로 시작된다.

壬戌之秋, 七月旣望, 蘇子與客, 泛舟遊於赤壁之下, 淸風徐來,
水波不興, 擧酒屬客, 誦明月之詩, 歌窈窕之章. 少焉, 月出於東
山之上, 徘徊於斗牛之間, 白露橫江, 水光接天.
임술년 가을 7월 16일에 나는 객과 더불어 적벽 아래에 배를 띄웠
는데, 맑은 바람은 천천히 불어오고 파도는 일지 않았다. 술을 들어
객에게 권하고는 『시경』 명월明月의 시²를 읊고 요조窈窕의 장章을

1 괄호 속의 글자는 소식의 「적벽부」에는 원래 있으나 이인상이 쓰면서 빠뜨린 글자다.

노래하였다. 조금 있자 달이 동쪽 산 위에 떠올라 북두성과 견우성 사이를 배회했는데, 흰 서리가 강에 비끼고 물빛이 하늘과 접하였다.

이인상이 쓴 것은 바로 이 서두에 이어지는 구절이다. 이인상은 「후적벽부」의 구절인 "山高月小, 水落石出"을 전서로 쓰기도 하였다.[3]

이 글씨 끝에는 '동해유민'東海遺民이라는 인장이 찍혀 있다. 이로 보아 이 글씨는 젊은 시절에 쓴 것임을 알 수 있다. 〈후적벽부〉와 〈적벽부〉는 같은 시기에 쓴 것으로 추정된다. 그 서사 시기에 대한 단서가 『뇌상관고』에 보인다. 다음 세 편의 시가 그것이다.

· 「임술년 7월 보름에 김자金子 신부愼夫 형제와 행호杏湖에 배를 띄우다」(원제 '戌七月望日, 與金子愼夫兄弟泛舟杏湖')[4]
· 「신부愼夫의 시에 차운하다」(원제 '次愼夫韻')
· 「기망旣望에 용정龍頂에 배를 띄우다. 술부述夫의 시에 차운하다」(원제 '旣望泛龍頂. 次述夫韻')[5]

이인상은 1742년 7월 망일望日과 기망旣望에 김근행金謹行(1713~1784) 형제와 한강에 배를 띄워 술을 마시며 노닐었는데, 이 시들은 이때

2 『시경』 진풍(陳風) 「월출」(月出)시를 말한다.
3 본서 '2-상-2' 참조.
4 '신부'(愼夫)는 김근행(金謹行)의 자(字)이고, '행호'(杏湖)는 지금의 행주대교 부근의 한강을 일컫던 말이다.
5 '술부'(述夫)는 김근행의 아우인 김선행(金善行)의 자(字)이다. 세 편 모두 『뇌상관고』 제1책에 실려 있다.

지은 것이다. 특히 세 번째 시에는 다음과 같은 구절이 보인다.

성근 오동나무에 서리 맺히고 강물은 하늘에 닿았는데
봉정鳳頂[6] 남쪽에서 신선을 부르고자 하네.
적벽의 사람을 명월明月 아래에서 생각하고
취옹翠翁의 시를 큰 강 앞에서 읊조리누나.
疎桐露滴水涵天,
鳳頂南頭欲喚仙.
赤壁人懷明月下,
翠翁詩咏大江前.

1742년은 임술년에 해당한다. 소동파는 1082년 '임술년' 7월 기망에
적벽에 배를 띄우고 노닐었는데 그 일을 적은 것이 「적벽부」다. 그리고
같은 해 10월 망일望日에 다시 적벽에 배를 띄우고 노닐었으며 이때의
일을 적은 것이 「후적벽부」다. 인용된 시구 중 '취옹'翠翁은 조선 전기의
시인 읍취헌挹翠軒 박은朴誾(1479~1504)을 말한다. 임술년은 60년에 한
번 돌아온다. 박은은 소동파의 임술년 이후 7번째 임술년인 1502년 7월
기망에 소동파를 본떠 한강의 서호西湖에 배를 띄워 노닐며 시를 지은
적이 있다.[7] '취옹의 시' 운운한 것은 이 일을 염두에 두고 한 말이다.

6 '봉정'은 지금의 경기도 고양시 덕양구 행주외동에 속한 지명으로, 행호(杏湖)가 내려다보
이는 구릉이다. 당시 봉정에는 김근행의 조부 김성대(金盛大, 인제 현감을 지냈음)가 세운 유
사정(流沙亭)이 있었고, 김근행의 백씨(伯氏) 김현행(金顯行, 1700~1753)이 건립한 연체당
(聯棣堂)이 있었다.
7 박은, 「七月旣望, 與上草、擇之泛舟鼇頭下, 占語韻各賦」, 『挹翠軒遺稿』 권1.

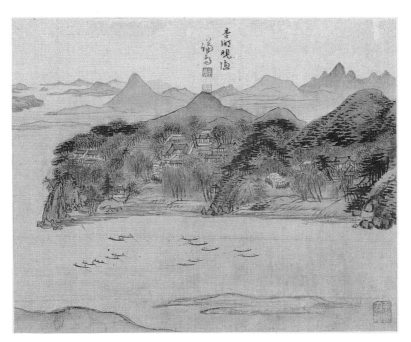

정선, 〈행호관어〉杏湖觀漁, 견본채색, 29.2×23cm, 간송미술관

'서호'는 흔히 마포·서강 일대의 한강을 일컫는데, 행호杏湖도 포함한
다. 옥수동·압구정동 일대의 한강을 '동호'東湖라고 한 것과 짝을 이루는
말이다. 김근행은 당시 행호에 거주하였다.

이인상이 김근행 형제와 서호에 배를 띄운 임술년 7월 기망은 소동파
가 적벽에 배를 띄운 임술년 7월 기망 이후 11번째 돌아오는 임술년 7월
기망이며, 박은이 이행李荇 등과 서강에 배를 띄운 임술년 7월 기망 이래
네 번째 돌아오는 임술년 7월 기망에 해당된다. 이런 점을 잘 알고 있었
을 그들로서는 자못 감회가 깊었을 터이다. 인용된 이인상의 시구는 이
점을 잘 보여준다.

이인상은 임술년 기망의 뱃놀이를 시로 읊기만 한 것이 아니다. 그는

당시의 흥취를 글씨쓰기로도 유로流露했던바, 「적벽부」와 「후적벽부」의 구절을 쓴 작품이 바로 그에 해당한다. 이리 본다면 이 두 작품은 모두 1742년 임술년 7월에 쓴 게 된다.

② 이 글씨는 활달하고, 분방하며, 흥취가 있다. 그래서 "표표히 세상을 버리고 홀로 서서 날개가 돋아 신선이 되어 하늘로 오르는도다"라고 한 글귀 내용과 썩 잘 부합하는 느낌이다. 소전의 서체를 취하긴 했으나 법도를 따르지는 않았으며 마음 가는 대로 필획의 변화를 도모했다.

'知'자 좌부左部의 둥근 획은 그 하단 부분이 바로 아래 횡획橫劃의 밑으로 쭉 내려와 있는데 일반적인 서법과는 다르다. '其'자는 금문의 자형인데, 하부의 횡획은 리듬감이 느껴지게 선을 그었고, 두 다리는 기필 부분과 수필 부분의 굵기가 다르다. 이런 데서 기분에 따라 자유분방하게 필획을 구사했음이 감지된다. '所'자 역시 그 우부右部에서 보듯 필획의 변화를 가했다.

'飄'자는 좌부 중간의 횡획이 보통 하나인데 여기서는 둘이다. 이 자형은 이양빙 〈천자문〉에 보인다. 이인상은 이를 취한 것으로 보인다. '世'자는 금문을 취했다.

'獨'자는 좌부 맨 위에 꼭지가 달린 것이 특이하고, 우부 하단의 왼쪽 다리가 길게 드리워진 것 역시 특이하다. 『설문』전에는 좌부 하단의 왼쪽 반원이 없지만, 이양빙 〈천자문〉에는 보인다.

'羽'자는 두 세로획이 곡선으로 단순화되어 있는데, 『설문』전과는 다르다. '僊'자의 좌부 중간획을 '大'로 쓴 것은 특이한데 당唐의 〈벽락비〉碧落碑에 이 획법이 보인다.

이상의 분석에서 알 수 있듯, 이 작품은 흥취에 따라 필획의 변화가 도

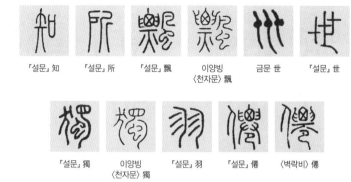

「설문」知 「설문」所 「설문」飄 이양빙 금문 世 「설문」世
〈천자문〉飄

「설문」獨 이양빙 「설문」羽 「설문」儛 〈벽락비〉儛
〈천자문〉獨

모되고 있을 뿐만 아니라, '飄'자와 '而'자를 다른 글자보다 크게 쓴다거나 세로의 열을 굳이 가지런하게 맞추려고 하지 않은 데서 드러나듯 분방함이 엿보인다. 법도보다는 즉흥을 따른 결과가 아닌가 생각된다.

이 작품에는 맨끝에 '동해유민'이라는 인장이 찍혀 있다. 이인상의 그림 〈추림도〉와 〈유변범주도〉에도 동일한 인장이 찍혀 있다. 이 인장은 20대 후반에 사용하기 시작해 30대 전반까지 사용했던 것으로 여겨지는바, 30대 후반 이후의 서화에서는 발견되지 않는다.

인장 東海遺民

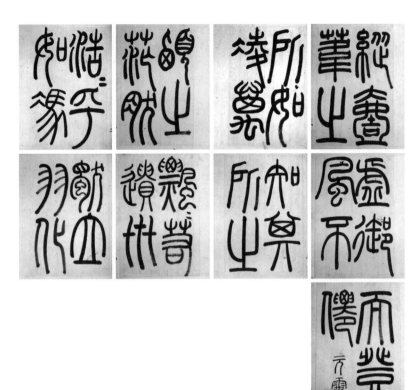

〈적벽부〉 전체

소자 회옹화상찬 小字晦翁畫像贊

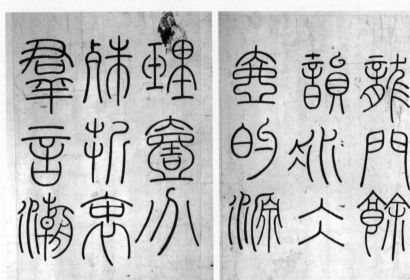

2

1

4

3

〈소자 회옹화상찬〉,
지본,
제1면 32.1×22.7cm

1 글씨는 다음과 같다.

龍門餘韻,
冰壺的源.
理壹分殊,
折衷羣言.
潮呑百川,
雷開萬°.¹
灑落荷珠,
沛然敎雨. 戶²

우리말로 옮기면 다음과 같다.

용문龍門의 여운餘韻이요
빙호氷壺의 확실한 근원일세.
이일분수理一分殊 밝혀
뭇 학설을 절충했네.
해조海潮처럼 1백 개의 하천을 삼키고
우레처럼 일만 호의 집을 밝히네.
연잎 위의 물방울 상쾌하도록

1 한 글자를 빠뜨렸다는 표시다.
2 위의 빠뜨린 글자를 여기에 썼다.

흠뻑 비를 내리네.

송宋의 왕백王栢이 지은 「회옹화상찬」晦翁畫像贊 전문이다. '회옹'晦翁은 주희를 이른다. 왕백의 이 글은 주희의 초상화에 붙인 찬이다.

주희의 시 「재거감흥」齋居感興 20수 연작 중 제12수에 "용문龍門에 남은 노래 있어"(龍門有遺歌)[3]라는 구절이 있다. '용문'은 북송의 유학자 이천伊川 정이程頤가 거주한 곳이다. 주희는 이 시에서, 육경六經이 오래전에 산실되었는데 오직 정이가 공자의 끊어진 육경의 학을 계승했음을 노래하였다. 그러므로 인용문 중 '용문의 여운'은 주희가 정이의 학문을 계승했음을 뜻한다. '빙호'氷壺는 티끌 하나 없이 맑고 깨끗한 마음을 이른다. '이일분수'理一分殊는 하나의 '이'理가 만물에 관철된다는 뜻으로, 주자학의 핵심적 주장이다.

왕백은 이 글에서 주희가 최고의 학자임을 온갖 비유를 들어가며 찬미하였다.

왕백의 이 찬을 서사한 이인상의 글씨는 현재 셋이 전한다. 하나는 이것이고, 또 하나는 《원령필》 하책의 맨 끝에 실려 있는 대자大字 전서이며, 나머지 하나는 미국 버클리대학 동아시아도서관 아사미문고에 소장된 《보산첩》寶山帖 중의 작은 행서 글씨다.[4]

② 이 글씨는 철선전의 서체를 보여주는바, 《원령필》 중책의 〈수회도〉

3 주희, 『회암집』(晦庵集) 권4.
4 《보산첩》은 나중에 따로 검토된다.

| 『설문』龍 | 《存乂切韻》龍 | 〈대자 회옹화상찬〉門 | 이양빙〈천자문〉韻 | 〈삼분기〉冰 | 이양빙〈천자문〉的 |

와 같이 묶일 수 있는 작품이다. 결구가 퍽 균형이 잡혀 있고 필획이 산뜻하다.

이 글씨가 철선전의 서체라고 해서 자형이 모두 소전은 아니다. 이인상의 전서 작품이 거의 다 그렇듯이 이 글씨에도 고전이 많이 섞여 있다. 뿐만 아니라 소전의 자형이든 고전의 자형이든 그 필획에서 이인상의 개성과 창의성이 보인다.

제1면 제1행의 '龍'자는, 좌부는 소전의 자형이지만 우부는 고전의 자형이다.

'門'자는 『설문』에는 '門'으로 되어 있고, 이양빙 〈천자문〉에는 '門'으로 되어 있는데, 후자를 따랐다. 여기서와 달리 뒤에 살필 〈대자 회옹화상찬〉⁵에서는 『설문』의 자형을 따랐다.

제2행의 '韻'자는 소전의 자형을 변형한 것으로 보인다. 좌부의 윗부분을 '十'와 같이 쓴 것이 특이하며, 우부의 윗부분도 아주 특이하게 썼다.

'冰'자는 처음에는 이양빙 〈삼분기〉의 글꼴로 썼다가 마음에 안 들었는지 삭거削去한다는 표시를 한 뒤 『설문』의 글꼴로 썼다.

제3행 '的'자의 우부 윗부분도 특이하게 변형을 가했다. '源'자는, 『설문』전은 '原'인데, 이인상은 이를 따르지 않았다. '原'자에서 'ㄏ'안의 부

5 본서 '2-하-14'에서 검토된다.

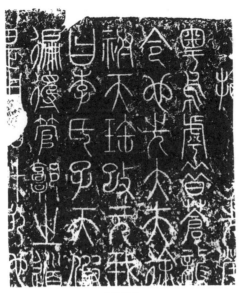

〈천선영기〉

분은 원래 '泉'인데, '泉'의 고문이 '㴪'이다. 이사의 〈태산각석〉에는 '原'
자가 '厡'으로 되어 있고, 이양빙의 〈천선영기〉栖先塋記에는 '原'자가 '原'
으로 되어 있다. 이인상은 이양빙의 글꼴을 따르고 있다 하겠다. '厂'자
의 내리긋는 획에 전절轉折이 가해져 있는데, 이 점 특이하다.

제2면 제2행 '裒'자에서 '口' 밑부분의 횡획에도 전절이 가해져 있음
을 본다. 이런 것은 법도를 특별히 강조하는 서가書家가 볼 때에는 법도
를 따르지 않고 제멋대로 쓴 것이라 할지 모르지만, 관점을 바꾸어 보면
이인상의 비범한 창의성과 남다른 예술 충동의 표현이라 할 만하다.

제2면 제1행의 '理'자는 고전에 해당하고, 제3면 제3행의 '灑'자는
'편'偏은 소전이지만 '방'旁은 금문의 자형을 취했다. 제2면 제3행의 '潮'
자 역시 '편'은 소전이지만 '방' 중의 '㐀'은 고전에 가깝다. '㐀'의 제2획은
퍽 낯설다. '朝'자의 고자는 '𦮗'인데 이 고자 우부 맨위의 '丿'획을 변형

古鉢 朝　　　『설문』朝　　〈태산각석〉分　〈역산각석〉萬　　『설문』雷

시킨 게 아닌가 한다.

　제2면 제1행의 '分'자와 제3면 제2행의 '萬'자는 이사의 서법을 따랐다.

　이를 통해 이인상이 이양빙의 서법만이 아니라 이사의 서법도 숙습熟
첩했음을 알 수 있다.

　제3면 제2행의 '雷'자는 생문省文(점획의 일부를 생략한 글자)이다.[6]

　이상의 분석에서 보듯 이인상은 방과 편을 이용해 소전과 고전을 결합
시켜 글자의 자형을 새롭게 만들어 내고 있음이 주목된다. 또한 소전의
자형이라 하더라도 필획에 변화를 주어 창의적인 서법을 모색하고 있다.
한마디로 말해 이인상은 판에 박은 글씨쓰기를 거부하고 있으며, 학고學
古를 토대로 창신創新을 꾀하고 있는 것이다.

6 『광금석운부』, 537면.

—

2　　　　　　　　　　　　　1

〈강정〉, 지본, 제1면 32.1×25.3cm

① 글씨는 다음과 같다.

水流心不競, 雲在意俱遲.
　浣花詩. 書〔缺〕

우리말로 옮기면 다음과 같다.
물이 흐르나 마음은 다투지 않고
구름이 있어 뜻이 함께 느긋하네.
　완화시浣花詩다. ○○에게 써서〔이하 글자가 빠졌음〕

두보의 시 「강정」江亭의 일부분이다. 시 전문을 보이면 다음과 같다.

坦腹江亭暖,
長吟野望時.
水流心不競,
雲在意俱遲.
寂寂春將晚,
欣欣物自私.
故林歸未得,
排悶强裁詩.
따뜻한 강가 정자에 느긋이 앉아
길게 읊조리며 들을 바라보네
물이 흐르나 마음은 다투지 않고
구름이 있어 뜻이 함께 느긋하네.

고요히 봄은 저물려 하는데

기뻐하며 만물은 스스로 즐겁네.

고향 숲에 아직 못 돌아가서

번민을 쫓으려 억지로 시를 짓네.[1]

이 시는 두보가 761년 봄, 성도成都의 완화浣花 초당에 있을 때 쓴 것이다. 그래서 관지 중에 '완화시'라고 한 것이다. 관지의 '書'자 다음에 '與○○'라는 구절이 더 있었을 터인데, 이 서첩에는 빠졌다. 이인상은 이 글씨를 뒤에 살필, 두보의 「숙백사역」宿白沙驛을 서사한 작품과 함께 부산에 머물 때 쓴 것으로 추정된다. 이봉환에게 준 것인지는 확실치 않다. '물'과 '구름'이 든 시구를 따와, 설사 큰 물을 건널지라도 하늘의 구름을 보고 느긋한 마음을 가질 것을 당부하는 뜻을 담은 것으로 보인다.

[2] 이 글씨 역시 철선전이다. 자형은 소전이 주가 되고 있지만 필획에 고전의 자형이 약간 가미되기도 했다.

제1행 '心'자의 윗부분은 금문의 자형이고, 아랫부분은 소전의 자형이다.

제2행 '競'자에서 '亯'의 중간부분을 '口'라고 쓰지 않고 '日'이라고 쓴 것이 특이하다.

〈癲鐘〉心 「설문」心

이 글자의 소전은 '競'과 같다. 아마도 이인상은 '競'의 속자인 '競'의 필획을 전서화篆書化한 게 아닌가 생각된다. 보통 쓰는 자형으로 쓰지 않고

1 번역은 이영주 역, 『완역 두보 율시』(명문당, 2005), 123면 참조.

이렇게 좀처럼 쓰지 않는 자형으로 쓴 데서 이인상의 '기'奇가 느껴진다.

제3행 '雲'자의 머리부분은 금문을 취한 것이다. '在'자는 아주 특이하게 썼다. 이 글자는 소전으로는 '在'와 같이 쓰는데, 이인상은 이 소전 글꼴의 좌부 중간부분을 'ㄴ'와 같이 썼다. 이인상의 다른 전서 작품 〈심장일인산거〉尋張逸人山居에서는 '在'자의 이 부분을 'ㄱ'와 같이 썼다.[2]

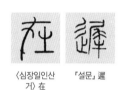

〈심장일인산
거〉在

「설문」 遲

제2면 제1행의 '遲'자는 소전인바, 우부의 '〓'에 세로획이 하나 더 있어야 하는데 이인상은 이 획을 생략해 버렸다. 의도적인 감획減劃으로 보인다.

③ 이인상이 전서를 쓸 때 소전의 글꼴을 그대로 따르지 않고 변형을 가하거나 고전을 섞어 쓴 것은, 한편으로는 법도를 따르면서도 다른 한편으로는 기존의 법도를 벗어나 새로움을 창조하고자 하는 지향의 결과로 보인다. 이런 지향의 이면에는 한편으로는 현실의 질서를 따르고 긍정하면서도 다른 한편으로는 주어진 질서를 수긍하지 않고 그것을 넘어 새로운 세계를 추구하고자 하는 욕구가 자리하고 있다고 판단된다. 그러나 이렇게 해석하는 것만으로는 뭔가 불충분하다고 여겨진다. 여기에 문자학적인 어떤 면이 좀더 보태질 필요가 있지 않을까. 이 점과 관련해 나는 문자학에 있어 이인상의 '상고적'尙古的 태도를 주목한다.

이인상은 비단 문자에 있어서만이 아니라 문학적 지향, 미의식, 취향에 있어서도 상고적 면모를 강하게 보여준다. 이런 상고적 지향은 이인

2 본서 '3-6' 참조.

상만이 아니라 단호그룹 인물들이 공통적으로 갖고 있었다. 그리하여 그들은 중국 상고시대의 청동기에 대한 깊은 완호玩好를 보여준다.[3] 중국 청동기에 대한 이들의 애완愛玩은 금문에 대한 이들의 관심을 촉발시키거나 심화시킨 게 아닌가 판단된다. 이윤영의 다음 말이 주목된다.

(1) 청동 솥에서 옛 문자를 분변하네.
 銅鼎辨古文.[4]

(2) 전서篆書는 종정鐘鼎에 새긴 꼴을 궁구하고
 시는 한위漢魏의 근원으로 소급하네.
 篆究鐘鼎象,
 詩溯漢魏源.[5]

인용문 중 '청동 솥의 옛 문자'나 '종정에 새긴 꼴'이란 금문金文을 이른다. 이인상은 이윤영·오찬 등과 더불어 청동 고기古器를 혹애했던바, 이는 문자학상 금문에 대한 깊은 관심과 무관하지 않다.

다음은 강한江漢 황경원黃景源이 쓴 이인상 제문의 한 구절이다.

사람들은 한갓 그(이인상 - 인용자)가 그린 그림의 농연濃妍함, 그가

3 『회화편』의 〈북동강회도〉 평석 참조.
4 「夜睡中聞啄門聲, 驚起視之, 乃季潤携金景玉福鉉, 沈朋汝翼雲見訪也. 登樓見月, 以'白雲在天, 山陵自出'分韻, 得'雲'字'陵'字」의 제1수 제10구, 『丹陵遺稿』 권10.
5 「雲仙洞卜居, 以'靑山綠水有歸夢, 白石淸泉聞此言'爲韻」의 제14수 제7·8구, 『丹陵遺稿』 권9.

새긴 전각의 섬묘纖妙함, 그 시의 맑고 깊음만 알 뿐, 그가 과두科
斗에 공工하고, 옥저玉箸에 정精함을 알지 못했다. (…) 매양 밤중
에 그대가 쓴 태고전太古篆을 보며 그 묵택墨澤을 어루만지노라.[6]

이인상이 과두와 옥저에 능했음을 증언하고 있다. '옥저'는 옥저전을
이르고, '과두'科斗는 고문을 이른다.

황경원이 이인상이 과두에 공工했다고 한 것은 이인상이 쓴 전서 중
필획의 처음과 끝은 뾰족하고 중간은 굵은 서체를 염두에 두고 한 말로
판단된다. 이인상의 이 서체는 종정鐘鼎의 금문이나 고문에 토대를 두고
있다. 예컨대 앞에서 살핀 〈이정유서·악기·주역참동계〉의 서체가 그에
해당할 터이다.[7] 이 작품은 이인상이 스물아홉일 때 쓴 것으로 추정되니,
이인상은 이런 서체에 일찍부터 능했다고 할 수 있다.

요컨대 황경원이 이인상의 '과두'가 공교하다고 했을 때의 '과두'란 다
름아닌 금문과 고문의 서체를 지칭하는 것이라고 여겨진다. 황경원이 말
한 이인상의 '태고전'이라는 것도 기실 이 서체의 글씨를 말할 터이다.
이렇게 본다면 황경원은 이인상의 전서를 다음의 두 범주로 나누어 이해
하고 있다고 할 만하다.

① 금문·고문의 서체에 해당하는 태고전
② 소전의 서체인 옥저전[8]

6 "徒知繪畫之濃姸, 印刻之纖妙與聲詩之泓淳, 然不知其工於科斗, 精於玉筋〔筯〕. (…) 每
中夜, 覽子所書太古篆, 撫其墨澤."(「祭李元靈文」, 『江漢集』 권22)
7 본서 '1-5' 참조.

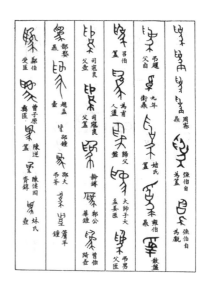

「금문편」金文編에 제시된 금문의 다양한 '爲'자

　소전은 이전의 주문籀文과 고문古文을 참합參合해 필획을 대개 좀더 단순화함으로써 사용하기에 쉽게 만든 문자다. 그러므로 전대의 문자에 비해 좀더 규격화, 규범화, 표준화된 문자라고 말할 수 있다. 하지만 규격과 규범의 강화는 한자 원래의 상형성象形性을 약화시키거나 훼손하는 결과를 가져왔다. 소전은 규범이 강조되기에 필획을 임의로 보태거나 뺄 수 없으며, 글자의 주어진 형에 맞게 쓰지 않으면 안 된다. 하지만 소전 이전의 문자들, 가령 고문이나 금문은 그렇지 않다. 이들 문자들은 소전보다 상형성이 더 높다. 즉 문자가 지시指示하는 원 사물의 자태가 문자상에 더 반영되어 있다. 이 점에서 그것은 좀더 그림에 가깝다. 그림

8　황경원의 이러한 이해는 '서체'만 갖고 말하다면 정곡을 얻은 것이라고 말할 수 있다. 하지만 '자형'을 갖고 말한다면 이야기가 좀 달라진다. 이인상의 전서 작품에는 이른바 '태고전'에도 소전이 섞여 있고 옥저전에도 고전이 섞여 있음으로써다.

은 하나의 대상을 모사할 때 필획이 꼭 같을 필요가 없다. 그림에서 중요한 것은 대상의 형상을 핍진하게 재현하는 일이다. 이런 원리에서 고전, 특히 금문은 필획이 그리 엄격하지 않으며 융통성이 많다. 위에 제시된 '爲'자의 예에서 보듯 하나의 필획이 더 있어도 되고 없어도 그만이며, 심지어는 기본 패턴만 유사하면 될 뿐 필획에 있어서는 상당한 차이가 허용된다. 말하자면 표준화·규격화가 덜 되어 그만큼 자유가 허락되는 것이다.

이인상은 젊어서부터 고전, 특히 금문에 경도된 것으로 보인다. '고'古를 추구해 전서로 들어간 그는 당전唐篆은 물론, 진전秦篆에 안주하지 않고 그것을 넘어 금문의 세계에까지 이른 것이다. 이 때문에 이인상은 비단 자형에서만 금문을 취한 것이 아니라 획법에 있어서도 소전의 정형화된 규범을 무조건 따르지 아니하고 금문 서체의 융통성과 자유로움을 취한 것으로 생각된다. 그 결과 이인상의 전서에는 흔히 '기고'奇古라는 말로 표현되곤 하는 탈규범성과 상형성이 현저해졌다. 이에 대한 평가는 논자에 따라 엇갈릴 수 있다. 필획의 정형화와 규격화가 삼엄한 옥저전을 전서의 정안定案으로 삼을 경우 이인상의 글씨는 일탈과 파격의 글씨, 법도를 지키지 않고 제멋대로 쓴 글씨로 평가될 수 있다. 이와 달리 소전을 정안으로 삼지 않고 그보다 더 '고'의 세계에 속한 금문을 염두에 둘 경우 이인상의 전서는 좀더 '고'의 소박함과 자연스러움에 접근한 글씨로 평가될 수 있다. 이인상의 전서가 법도를 따르지 않은 제멋대로의 것이라고 한 강세황의 비판이 전자에 속한다면,[9] 이인상의 전서가 다 법

9 「又題手摹李陽冰城隍碑後」, 『豹菴遺稿』 권5.

도에 맞는 것은 아니나 '기경'奇勁하다고 한 이서구의 호평은 후자에 속한다.[10]

하지만 이인상이 무조건 법도를 무시한 것은 아니다. 그가 법도를 무시했다는 비난은 현상의 일면만 본 단견일 수 있다. 실제 이인상이 추구한 것은 '법도 너머의 법도'였다고 생각된다. 그것은 판에 박힌 죽은 법도가 아니라 생기 넘치는 법도였던바, 이는 고래古來의 모든 뛰어나고 창조적인 서가書家가 추구한 길이었다. 이인상은 '고'의 세계로 깊이 늘어감으로써 마침내 이런 새로운 법도와 질서를 창조할 수 있었다고 여겨진다. '법고창신'法古創新이란 이런 걸 두고 하는 말이다.

10 이서구, 『書鯖』, 『槿域書畵徵』 권5, 185면 所引.

—

〈계사전 상〉, 지본, 제1면 32.1×25.3cm

① 글씨는 다음과 같다.

顯諸仁, 藏諸用, 鼓萬物而不與聖人同憂, 盛德大業至矣哉!

우리말로 옮기면 다음과 같다.

인仁에 드러나며, 용用에 간직되어, 만물을 고취鼓吹하되 성인聖人
과 함께 근심하지 않나니, 성덕盛德과 대업大業이 지극하도다.

『주역』「계사전」繫辭傳 상上에 나오는 말이다. 『주역』의 도가 그렇다
는 뜻이다. 이인상이 젊은 시절 이래 『주역』「계사전」 읽기를 즐겨했음은
다음 말에서 확인된다.

원령은 자사씨子思氏의 책' 읽기를 즐겨하고, 또 『주역』「계사전」 읽
기를 즐겨하여, "나는 이 둘을 죽을 때까지 읽으리라"라고 하였다.²

임경주任敬周가 쓴 「증이원령서」贈李元靈序라는 글의 한 구절이다.

② 이 글씨 역시 철선전이다. 강세황은 이양빙의 서법과 어긋나게 전서
를 쓰는 사람은 외도外道요 엉터리라고 한 바 있다.³ 이인상의 이 글씨는

1 『중용』을 말한다.
2 "元靈喜讀子思氏之書, 又喜讀『易』「繫辭」, 曰: '吾以此終吾命也.'"(任敬周,「贈李元靈
序」,『青川子稿』권2)

〈삼분기〉諸　　「설문」顯　　〈회계각석〉物　　이양빙　　　「설문」鼓
　　　　　　　　　　　　　　　　　　　　　　　　　　〈천자문〉鼓

그의 여느 글씨처럼 꼭 이양빙의 필법을 준수하고 있지는 않다. 이인상
은 이양빙의 필법을 참조하되 종종 그것을 이탈해 자기대로의 필획을 구
사하고 있는 것이다.

　제1면 제1행 '顯'자 좌부 아랫부분의 중간획이 겹쳐져 있음을 보게 되
는데, 강세황이 보면 필시 외도라고 혀를 찰 터이다. '諸'자는, 우부의 글
꼴에서 확인되듯 이양빙의 서체와 비교해 동글동글한 느낌이 강하다. 또
종방형縱方形이 아니라 정방형正方形에 가깝다. '顯'자 우부 윗부분의 바
깥획 역시 동글동글하게 썼다. 고전에서 유래하는 것으로 보이는 이인상
서체의 이런 '원곡성'圓曲性은 도처에서 확인되는바, 그만의 개성이라 할
것이다.

　제2행의 '藏'자는, '臣'의 중간 부분에 짧은 가로획을 살짝 그었는데,
파격이다. 제3행 '物'자 우부의 바깥획도 특이하다.

　제3행 '鼓'자의 종획終劃은, 횡으로 쓰다가 절법折法으로 툭 꺾어 내
리긋고 있는데, 일반적으로는 이렇게 쓰지 않고 전법轉法으로 완만하게
선을 긋는다. 이인상은 옥저전을 쓸 때 이처럼 촉급하게 꺾는 특징을 왕
왕 보인다. 이 급한 절법折法은 이인상 서체의 원곡성과 짝을 이루면서,
둥긂과 모남, 부드러움과 예리함의 묘한 균형을 이룬다.

3　「題手摹李陽冰城隍碑後」, 『豹菴遺稿』 권5.

숙백사역宿白沙驛

—

2 1

〈숙백사역〉, 지본, 제1면 32.3×7.6cm, 제2면 32.2×22.7cm

1 글씨는 다음과 같다.

> 萬象皆春氣,
> 孤槎自客星.

우리말로 옮기면 다음과 같다.

> 만상萬象이 모두 봄기운인데
> 외로운 조각배 혼자 객성客星[1]일세.

두보의 시 「숙백사역」宿白沙驛(백사역에서 자다)의 일부분이다. 시의 전
문을 보이면 다음과 같다.

> 水宿仍餘照,
> 人烟復此亭.
> 驛邊沙舊白,
> 湖外草新靑.
> 萬象皆春氣,
> 孤槎自客星.
> 隨波無限月,
> 的的近南溟.

1 나그네별을 이른다.

물에서 자려 하는데 아직 노을이 비치고

인가人家의 연기 역정驛亭에 드네.

역 가의 모래는 예로부터 희고

호수 밖 풀은 새로 푸르네.

만상萬象이 모두 봄기운인데

외로운 조각배 혼자 객성客星일세.

물결 따라 흐르는 가 없는 달은

환히 남쪽 바다로 가리.[2]

이 시는 두보가 배를 타고 상강湘江으로 향하다가 저물녘 백사역에 묵을 때 쓴 것으로 알려져 있다. 이인상이 글씨로 쓴 구절은 객지를 떠돌던 두보의 처지를 읊은 것이다.[3]

이 글씨는 일본으로 떠나는 이봉환에게 준 게 아닌가 한다. 전근대의 문인들은 '고사'孤槎라는 단어를 흔히 배를 타고 외국에 사신 가는 이를 비유하는 말로 사용하였다. 이인상의 〈추흥〉이라는 작품[4]에도 이 단어가 보인다.

② 이 글씨 역시 철선전인데, 이양빙이나 『설문』의 서법을 따르지 않고 자기대로의 길을 추구했다.

제1면 제1행 '象'의 꼴은 『설문』의 자형과 상당히 다르다. 그 상부의

2 번역은 이영주 역, 『완역 두보 율시』, 635면 참조.
3 위의 책, 635면의 '해설' 참조.
4 이 작품은 본서 '2-중-4'에서 검토되었다.

| 〈숙백사역〉象 | 「설문」象 | 〈벽락비〉象 | 「존예절운」春 | 〈왕절부비〉春 |

모양은 〈벽락비〉碧落碑의 '象'자를 취했다. 그 하부의 모양은 기본적으로 『설문』을 따랐으나 그 서법은 『설문』과 다르다.

흔히 글쓰기에서 격식에 맞는 작법을 '정'正이라 하고, 격식에서 벗어난 작법을 '기'奇라 이른다. 이는 글씨쓰기에도 적용될 수 있으니, 격식에 따라 쓴 글씨를 '정', 격식에서 벗어난 글씨를 '기'라 할 수 있을 터이다. 이인상의 서예 작품에는 '정'과 '기'가 어우러져 있으되, 다른 서가의 작품에 비해 '기'가 훨씬 두드러진 편이다. '象'자를 일반적인 소전의 자형이나 서법대로 쓰지 않고 일부러 다르게 쓴 것은 이렇게 해석될 수 있다. 이인상의 글씨쓰기에서 '기'奇가 농후함은 현실을 추수追隨하지 아니한 견개狷介한 그의 성벽[5]과도 관련이 있을 수 있지만, 유별나게 '古'를 추구한 결과 상고시대의 비정형화된 서법의 영향을 받아서일 수도 있다.

제2면 제1행 '春'자의 『설문』전은 '𣾷'인데, 이인상은 초두머리〔艸〕를 빼고 썼다. 『존예절운』存乂切韻에 이 글꼴이 보인다. 원元나라 태불화泰不華의 〈왕절부비〉王節婦碑에도 이런 자형의 '春'자가 보인다.

이인상은 '氣'자를 '𣿀'로 쓰거나 '气'로 썼는데, 여기서는 달리 썼다. 『설문』에는 '气'자와 '氣'자가 다른 표목으로 제시되어 있는바, 전자는

5 황경원이 쓴 이인상 제문 중의 "狷介之性"(「祭李元靈文」, 『江漢集』권22)이라는 말 참조. 또 이서구는 이인상의 성격이 "豪偉"하다고 했다(『書鯖』, 『槿域書畫徵』권5, 185면).

〈회계각석〉自　　　이양빙　　　　이양빙　　　　오희재　　　　이양빙
　　　　　〈성황묘비〉自　〈천선영기〉客　〈唐宋詩〉客　〈천자문〉星

'雲氣'[6]라고 풀이되어 있고, 후자는 '饋客之芻米'[7](객에게 꼴과 쌀을 보
낸다)라고 풀이되어 있다. 이를 통해 이 두 글자가 원래 다른 뜻으로 쓰
였던 것을 알 수 있다. 이인상은 색다른 느낌을 주기 위해 '气'라고 써야
할 것을 '氣'라고 쓴 듯하다.

　제2행의 '自'자는, 본래 '凵' 내부에 있는 '人'의 두 발과 '二'의 앞과
끝이 모두 '凵'와 맞닿아야 하는데, 이인상은 일부러 떼어 놓았다.

　제4행의 '客'자는, 그 바깥획에서 높은 원곡성圓曲性이 확인된다. '星'
자의 필획은, 그 중간 부분이 특이하다. 좌우로 벌린 팔 모양의 획이 서
로 이어져 대칭을 이루어야 하는데, 어긋나게 썼다. 고문의 서법을 취한
것이다. 또 하부의 획도 보통 '土'로 쓰는데, 이인상은 의도적으로 '士'로
썼다. 이인상의 이런 시도는 문학에서의 '낯설게 하기'(Verfremdung) 기
법을 연상케 한다. 이는 궁극적으로 새로운 미감과 새로운 질서의 창조
를 낳는다.

6　段玉裁, 『說文解字注』, 20면.
7　위의 책, 333면.

—

2 1

〈벌목〉, 지본, 제1면 28.3×23.1cm

① 글씨는 다음과 같다.

伐木丁丁,
鳥鳴嚶嚶.
出自幽谷,
遷于喬木.
嚶其鳴矣,
求其友聲.
相彼鳥矣,
猶求友聲.
矧伊人矣,
不求友生.
神之聽之,
終和且平.
　　書與○○

우리말로 옮기면 다음과 같다.

쩡쩡 나무 베고
쨱쨱 새가 우네.
깊은 골에서 나와
높은 나무로 올라가네.
쨱쨱 우는 소리
벗을 찾는 소리로다.

저 새도

벗을 찾는 소리를 내거늘

하물며 사람이

벗을 안 찾아 되겠는가.

신령이 소원 들어주어

마침내 화평하게 되리.

 써서 ○○에게 주다.

『시경』 소아小雅 「벌목」伐木 제1장이다. 마지막 구절 "신령이 소원 들어주어/마침내 화평하게 되리"는, 친구 사이에 우정을 돈독히 하면 신령이 도와주어 화평하게 될 것이라는 말이다. 이 「벌목」시는 원래 친구 간에 연락宴樂할 때 부른 노래로 알려져 있다.

"書與○○"라고 쓴 관지에서 '○○' 두 글자는 도려냈는데, '聖章'으로 추정된다. 앞에서 밝혔듯 '성장'은 이봉환의 자字다. 이 글씨 역시 이봉환이 일본으로 떠나기 전에 준 것이 아닌가 한다.

이양빙
〈천자문〉 木

《하소정첩》 鳥

② 이 글씨 역시 철선전이다.

 제1면 제1행의 '木'자는 상부의 획과 하부의 획을 모두 반타원형으로 써서 상칭相稱이 되게 함이 보통인데, 이인상은 상부의 획을 조금 모나게 써서 상하의 대칭성을 깨고 있다. 하지만 그 대신 '방'方과 '원'圓의 묘한 조화가 이룩되었다. 제2행의 '鳥'자는 바로 아래 '鳴'자의 '방'旁에 해당하는 '鳥'와 꼴이 상당히 다르다. 후자는 『설문』전과 일치하나, 전자는 유래를 알기 어렵다. 소전이 변모된 자형이

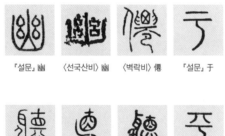

『설문』幽　〈선국산비〉幽　〈벽락비〉僊　『설문』于

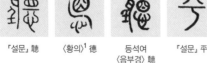

『설문』聽　〈황의〉[1] 德　등석여　『설문』平
〈음부경〉聽

아닌가 추정된다.[2] 청나라 오대징吳大澂(1835~1902)의《하소정첩》夏小正
帖 중의 '鳥'자 글꼴이 비슷해 비교가 된다.

　　제3행의 '幽'자는, 바깥획 'ㄴ'의 왼쪽과 오른쪽이 좀더 위까지 올라와
야 하는데 이인상은 일부러 획을 짧게 써서 색다른 느낌이 나게 했다. 안
쪽 획에 보이는 조그만 'ㅁ' 네 개도 원래는 동그랗게 써야 하는데 네모
에 가깝게 써서 특이한 느낌을 자아내고 있다. 이렇게 네모로 쓴 예는 손
오孫吳의 〈선국산비〉禪國山碑에 보인다.

　　제4행 '遷'자의 우부 중간획을 '大'로 쓴 것은 특이한데, 이인상은 〈적
벽부〉 중 '僊'자의 '방' 부분도 똑같은 꼴로 썼다.[3] 〈벽락비〉에 이런 글꼴
이 보인다. 한편 '于'자는, 『설문』전과 달리 하부의 획을 단순화했다. 이
처럼 이인상의 전서는 『설문』전에 비해 필획이 단순화된 경우들이 발견

1　이 작품은 본서 '2-하-10'에서 검토된다.
2　『고전석원』(古篆釋源)의 '鳥'자 항목에, '鳥'자의 예변(隸變) 과정을 보여주는 자
　형이 제시되어 있어 참조된다. 王弘力 編注, 『古篆釋源』(瀋陽: 遼寧美術出版社,
　1997), 176면.
3　본서 '2-중-6' 참조.

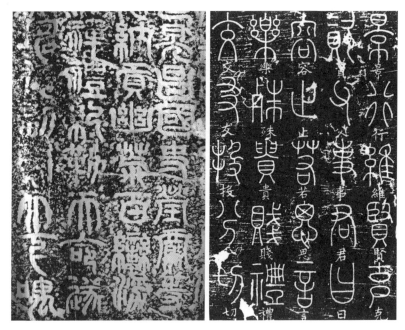

<center>〈선국산비〉　　　　　　　　몽영. 〈천자문〉</center>

된다.

　제2면 제2행의 '聽'자는, 그 우부의 꼴이 『설문』전과 다르다. '德'자의
본래 자는 '悳'인데, 후에 '彳'이 추가되었다.[4] '悳'의 중간 부분에는 '目'
이 있다. '聽'자와 '德'자의 우부는 같은 꼴이다. 이인상은 한자 형성의
이런 원리를 꿰뚫고 있어 '聽'의 우부에서 '十' 아래의 부분을 '目'으로
쓴 것이다. 등석여가 서사한 〈음부경〉陰符經의 '聽'자 글꼴이 이인상이
쓴 것과 유사해 비교가 된다.

<hr />

4　加藤常賢, 『漢字の起原』(東京: 角川書店, 1970), 688~690면 참조.

제3행의 '終'자는 고문이며, 제4행의 '平'자는 글꼴이 자못 특이하다. 『광금석운부』에 '🜂'이라는 글꼴이 보이며, 송宋 몽영夢英의 〈천자문〉에 '🜂'이라는 글꼴이 보인다. 이인상은 이 글자의 종획終劃을 아주 단순화해 놓고 있다

　이상 살핀 것처럼 이인상의 이 글씨는 소전의 서체나 필획과 다른 것들이 적잖이 발견된다. 이인상의 철선전은 소전의 규범을 향한 구심력과 소전의 규범을 벗어나고자 하는 원심력, 이 둘이 길항拮抗하면서 묘한 예술적 긴장과 개성을 만들어 내고 있는 것이다.

〈벌목〉 전체

상체常棣

—

① 글씨는 다음과 같다.

常棣之華, 鄂不韡韡. 凡今之人, 莫如兄弟.[1]

脊鴒在原, 兄弟急難. 每有良朋, 況也永歎.

兄弟鬩于牆, 外禦其務. 每有良朋, 烝也無戎.

喪亂既平, 既安且寧. 雖有兄弟, 不如友生.

妻子好合, 如鼓瑟琴. 兄弟既翕, 和樂且湛.

棠棣五章. 鍾岡西舍寫.

우리말로 옮기면 다음과 같다.

상체[2] 꽃은
꽃받침이 빛나네.
무릇 지금 사람들에
형제만한 이가 없네.

1 "凡今之人, 莫如兄弟"는 원래 "凡今之, 莫人兄弟如"라 썼으며, '人'자 우측에 점을 찍어 놓았다. '凡今之人, 莫如兄弟'로 읽으라는 표시로 이해된다.
2 아가위나무를 말한다.

할미새가 언덕에 있나니
형제가 급난急難하네.[3]
매양 좋은 벗이 있다 해도
그저 길게 탄식할 뿐.[4]

형제가 집안에서는 싸울지라도
밖으로는 남의 업신여김을 막네.
매양 좋은 벗이 있다 해도
도와주지는 않네.

환란이 평정되어
편안해지면
비록 형제가 있어도
벗보다 못하다고 여기네.[5]

처자간에 화합함이
금슬을 타는 듯할지라도
형제가 우애해야
화락하고 즐겁네.

3　할미새가 날 적에는 울고 걸을 적에는 몸을 흔들어 '급난'(急難)의 뜻이 있는 것처럼 보이기
에 한 말이다. 수사법상 '흥'(興)에 해당한다. '급난'은 곤경에 처한 상대에게 얼른 도움을 준다
는 뜻이다.
4　벗은 형제와 달라 급난하지 않고 그저 탄식만 할 뿐이라는 뜻이다.
5　편안해지면 형제의 소중함을 그만 잊고서 형제가 친구만 못하다고 여긴다는 뜻이다.

「상체」常棣 5장. 종강鍾岡의 서사西舍에서 쓰다.

『시경』 소아 「상체」의 제1·3·4·5·7장이다. 「상체」는 원래 형제가 연
향燕享할 때의 악가樂歌다. 그래서 그 내용에 형제간 우애의 중요성이
강조되어 있다. 이 작품 관지에 의하면 이인상은 이
글씨를 종강에 새로 지은 집의 서사西舍에서 썼다.
이 글씨의 관지 좌측에 '종강천뢰각'鍾岡天籟閣이라
는 큰 인장이 찍혀 있는데, 이를 통해 천뢰각天籟閣
이 종강의 서사에 붙인 이름임을 알 수 있다.

'종강천뢰각' 인장

이인상은 벼슬에서 물러난 후 1753년 8월부터 종강에 동사東舍와 서
사西舍 두 채의 집(이 집이 곧 '뇌상관'이다)을 짓기 시작하였다. 동사는
부녀가 거처할 공간이요, 서사는 이인상 자신이 있을 공간이었다. 동사
와 달리 서사는 모루茅樓, 즉 볏짚을 인 고루高樓로 지어졌다. 천뢰각은
이 고루의 서재 이름이다. 동사는 1753년 12월에 완성되었으나 서사는
이듬해 6월 경에야 완성되었다. 이인상이 서사에 거주한 것은 1754년 6
월 10일부터다. 이인상의 형 이기상李麒祥의 집은 종강 인근인 묵계墨溪
에 있었다. 1754년 제야에 이인상은 형님댁에서 매화를 완상하고 시를
지었다. 다음 자료가 참조된다.

(1) 　좋은 벗이 나와의 약속 저버리지 않아
　　　고등孤燈이 벽에 외로이 빛을 머금고 있네.
　　　어머니 수壽를 비니 그 모습 환하고
　　　시절 근심 하노라니 흰머리조차 드무네.
　　　단지의 술이 익으매 봄뜻을 쏟고

감실龕室[6]의 매화꽃 아끼매 밤이 빨리 흐르네.

새 옷 입고 춤추는 아이들에 웃으며

늙고 병든 나는 낡은 책에 의지하노라.

良友留期莫我違, 孤燈在壁悄含輝.

禱迎親壽韶顔頹, 銷遣時憂皓髮稀.

罇酒蟻添春意瀉, 龕梅花惜夜分飛.

新衣笑許兒童舞, 弊帙容吾老病依.[7]

(2) 갑술년 제야에 현계 댁에 계신 형님을 찾아뵈었는데 김자 원박과 김자 순자도 와서 매화 아래에서 조금 취하였다. 매화나무는 그저 몇 가지뿐이었지만 꽃이 몹시 번성해서 마치 밝은 별을 매단 것 같아 향기와 빛깔이 방에 가득했다. 비록 집이 추워서 늦게 피었지만 다른 집 매화는 이미 다 시들어 떨어졌는데 이 꽃만 묵은해를 보내고 새해를 맞이하면서 봄기운을 토해 내며 손님을 즐겁게 하니 몹시 감탄할 만했다.[8]

(1)은 「제야에 백씨伯氏를 모시고, 매화 아래에서 김원박金元博에게

6 추위, 먼지, 그을음으로부터 매화를 보호하기 위하여 매화 화분을 넣어 두는 실내의 기물(器物)이다. 종이나 나무로 만들었으며, 때로는 비단으로 밖을 두르기도 하였다. '매합'(梅閣)이라고도 하며, 종이로 만든 것은 '지합'(紙閤)이라고 불리었다.

7 「除夕陪伯氏, 梅下小飮金子元博」, 『뇌상관고』 제2책.

8 "甲戌除夕, 拜伯氏于玄溪宅. 金子元博、金子舜咨亦至, 小醉梅下. 梅只數枝, 而花甚繁, 如綴明星, 芬耀滿室. 雖屋冷晚開, 他家梅花凋謝已盡, 而獨此花餞舊迎新, 吐納陽和, 且娛嘉賓, 甚可歎賞."(「觀梅記」, 『뇌상관고』 제4책)

술을 조금 마시게 하다」라는 시 전문이다. (2)는 「관매기」觀梅記라는 글의 한 대목이다. 아버지를 일찍 여읜 이인상 형제는 우애가 아주 깊었다. 이 두 자료에는 이들 형제의 남다른 우애가 반영되어 있다.

이인상이 이 세상의 간난을 헤쳐 나가는 데, 그리고 가정의 화락을 이루는 데, 형제의 우애만큼 중요한 건 없다는 메시지를 담고 있는 『시경』「상체」를 서사書寫한 데에는 이런 가족사적 배경이 자리하고 있다 할 것이다.

이 글씨는 그 내용을 감안할 때 종각의 새 집에 입주한 직후 쓴 게 아닐까 짐작된다.

2 철선전으로, 이인상 만년의 서풍을 볼 수 있다.

제1면 제3행의 '莫'자는 '曰'의 밑부분을 특이하게 썼다. 〈산씨반〉散氏盤의 글꼴을 변형한 게 아닌가 한다. 이인상의 다른 전서 작품인 〈갱차퇴계선생병명〉에도 동일한 자형이 보인다.[9]

제6행 '兄'자의 오른쪽 발은 필획이 아주 단순화되어 있다. 이인상 전서의 필획은 발을

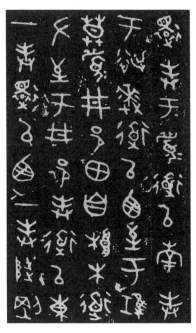

〈산씨반〉

9 본서 '2-상-6' 참조.

| 〈삼분기〉有 | 「설문」有 | 〈제김사순병
명〉月 | 〈존덕성재명〉[10]
惰 |

| 〈산씨반〉莫 | 「설문」兄 | 「설문」朋 | 〈역산각석〉也 | 〈삼분기〉也 | 「설문」禦 |

이례적으로 길게 늘어뜨린 경우가 있는가 하면, 이처럼 아주 단순화시켜 버린 경우도 있다. 어느 경우든 대담성이 보인다.

제7행의 '有'자는 절법折法을 구사해 '月'을 아주 특이하게 썼다. 강세황이 봤다면 감히 소전의 규범에 도전하는 '망동'을 일삼는다고 여겼을지 모르나, 예술가로서 이인상의 창의성이 이런 데서 드러나고 있지 않나 생각된다.

한편 '朋'자는 그 초획을 과감하게 단순화했다.

제2면 제1행의 '也'자는 이사의 〈역산각석〉을 따르고 있고, 제5행의 '也'자는 이양빙의 〈삼분기〉를 따르고 있다. 하지만 제1행의 '也'자는 필획의 발 부분이 퍽 단순화되어 있고, 제5행의 '也'자는 발이 도드라지게 길다. 이인상은 같은 글자를 다른 자형으로 써서 장법에 변화를 주고 있다 할 것이다.

제3행 '禦'자의 상부 중간 획은 통상적인 서법과 다르다. 이인상이 착

10 이 작품은 본서 '2-하-12'에서 검토된다.

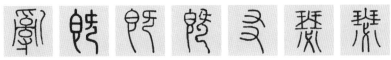

| 〈역산각석〉亂 | 〈태산각석〉旣 | 〈역산각석〉旣 | 〈삼분기〉旣 | 〈삼분기〉友 | 『설문』瑟 | 왕주가 쓴 瑟 |

각으로 이렇게 쓴 것인지 아니면 의도적으로 이렇게 쓴 것인지는 분명치 않다. 하지만 등석여 같은 서예가도 착각으로 필획을 잘못 쓴 경우가 많은바, 필획을 조금 잘못 썼다고 크게 흠잡을 건 아니다.

같은 행의 '其'자는 금문의 서체를 취했다. 이인상은 다른 작품에서도 '其'자를 이렇게 쓴 바 있다. 이인상 전서 작품 중에 보이는 '其'자의 다양한 꼴을 정리하면 다음과 같다.

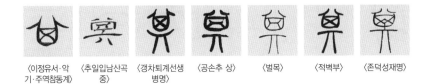

| 〈이정유서·악기·주역참동계〉 | 〈추일입남산곡 중〉 | 〈갱차퇴계선생 병명〉 | 〈공손추 상〉 | 〈벌목〉 | 〈적벽부〉 | 〈존덕성재명〉 |

제3면 제1행의 '亂'자는 〈역산각석〉의 글꼴을 따랐다. 같은 행 '旣'자는, 『설문』전은 '旣'인데, 이사와 이양빙이 쓴 글씨의 글꼴을 절충해 쓴 것으로 보인다. 한편 제2행의 '旣'자는 종획終劃이 아주 단순화되어 있다.

제2행의 '寧'자는 상부에 꼭지가 있는 게 보통인데, 이인상은 빼 버렸다. 이런 자형은 금문에서 유래한다. 제4행 '友'자의 하부 획은 꼴이 삐딱하다. 색다른 느낌을 주기 위해 '낯설게 하기'를 시도한 것으로 보인다.

제6행의 '瑟'자는, 'ㅅ'획의 두 발이 좌우의 '王'을 꿰뚫고 들어가게 써야 하는데 여기서는 아주 색다르게 썼다.

차운택지만성 次韻擇之漫成

—

〈차운택지만성〉,
지본, 제1면 31.9×25.7cm

[1] 글씨는 다음과 같다.

日莫¹長江更遠山,
遠山祇在有無間.
不須極目增惆愴,
且看漁舟近往還.

우리말로 옮기면 다음과 같다.

장강長江에 해 저무니 산 더욱 멀어
먼 산은 단지 있는 듯 없는 듯.
눈 부릅떠 비감悲感을 더할 것 없나니
그저 고깃배 가까이 오고감을 보고 있노라.

주희朱熹의 문집인 『회암집』晦菴集 권5에 실려 있는 「차운택지만성」次韻擇之漫成이라는 시다. 그런데 이인상이 써 놓은 것과 『회암집』에 수록된 것 간에는 글자상 다소의 출입이 있으니, 제1행의 '日莫長江'이 '落日晴江'으로, 제2행의 '祇'가 '猶'로, 제3행의 '增惆愴'이 '傷懷抱'로, 제4행의 '漁舟'가 '漁船'으로 되어 있다. 기억에 의존해 쓴 탓에 이런 차이가 생긴 게 아닐까 한다.
이 시는 이인상의 그림 〈주희시의도〉朱熹詩意圖에도 적혀 있는데, 제1행

1 '暮'와 같다. '모'로 읽는다.

「설문」更　「설문」魚　〈석고문〉魚　금문 魚

의 '莫'가 '暯'로, 제2행의 '秖'가 '只'로 되어 있을 뿐 다른 건 똑같다.[2] '暯'
는 '暮'의 속자니 '莫'와 같다 하겠고, '秖'와 '只'는 서로 통하는 글자다.

[2] 옥저전의 이 글씨는 단아하면서도 넉넉하고, 단정하면서도 힘이 있
으며, 율동감이 퍽 풍부하다. 분백分白도 안온하고 정제되어 있다. 이인
상은 혹 취하여 흥취가 솟구칠 때는 수의종횡隨意縱橫하여 그 운필이 춤
추는 것 같기도 하고 용사龍蛇가 꿈틀대는 것 같기도 한데, 이 글씨는 취
후醉後에 쓴 것이 아니라 맑고 고요한 마음으로 쓴 듯하다.

1면 제2행의 '更'자는, 보통의 서법과 달리 '⌒' 모양의 획을 아주 길게
내리그어 특이하다. 제2행과 제3행의 '遠'자는 우부의 '口'를 서로 다르
게 써서 변화를 도모했다.

제3면 제2행의 '漁'자에서 우부의 '魚'는 그 꼴이 『설문』전과는 다르
며, 〈석고문〉石鼓文이나 금문과 비슷하다.

2　『회화편』의 〈주희시의도〉 평석 참조.

박문조관 泊問潮館

—

〈박문조관〉,
지본, 제1면 31.1×24.5cm

1 글씨는 다음과 같다.

舟泊谿頭夢不成,
忽聞雲裏數鐘聲.
起來共倚松梧影,
夜半月明潮未平.

우리말로 옮기면 다음과 같다.

시냇가에 배 댔으나 잠 이루지 못하고
문득 구름 속에서 두어 종소리 듣누나.
일어나 함께 송오松梧의 그림자에 기대나니
한밤중 달 밝은데 조수潮水 소리 편치 않네.

명나라 문조지文肇祉의 「박문조관」泊問潮館이라는 시 전문이다. '송오'
松梧는 소나무와 오동나무를 말한다. 이 시는 『문씨오가집』文氏五家集 권
14에 실려 있다. 이 책은 장주 문씨長洲文氏 4대代 5인의 시를 수록해 놓
았는데, 문홍文洪, 문징명文徵明, 문팽文彭, 문가文嘉, 문조지文肇祉가 그
5인이다. 문홍의 손자가 문징명이며, 문징명의 장남이 문팽이고 차남이
문가이다. 문조지는 문팽의 아들이다. 문징명은 심주沈周와 함께 명明을
대표하는 문인화가이며, 그 두 아들도 그림에 능했다. 손자인 문조지는
자가 기성基聖, 호는 안봉鴈峰이며, 만력萬曆 때 공림녹사工林錄事를 지
냈다.[1]
　그런데 이인상이 쓴 것은 『문씨오가집』에 실린 원작과 좀 차이가 있

다. 제2면 제2행의 '數'가 원작에는 '度'로, 제3행의 '共'이 원작에는 '自'로, 제3면의 '松梧影'이 원작에는 '篷窓看'으로 되어 있다.

② 단정한 옥저전으로, 원세圓勢가 두드러진다. 앞의 〈차운택지만성〉과 서풍이 같은 것으로 보아 같은 때 제작된 것으로 여겨진다. 제3면 제2행의 '夜'자는 이양빙이나 『설문』전의 글꼴과 다른 특이한 꼴이다. 이인상은 '夜'자를 늘 이렇게 썼다.

〈박문조관〉 夜　　〈삼분기〉 夜　　「설문」 夜

1 『사고전서총목제요』의 『문씨오가집』(文氏五家集) 제요 참조. 또 『패문재서화보』(佩文齋書畵譜) 권43도 참조.

독립불구둔세무민·선세인욕지사

獨立不思遯世無悶·蟬蛻人慾之私

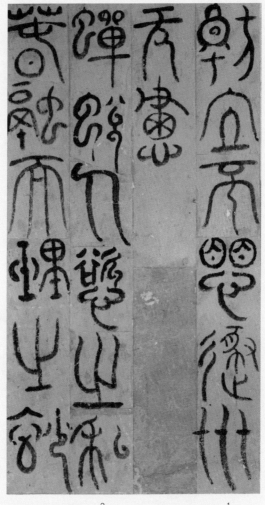

2　　　　　　　1

〈독립불구둔세무민·선세인욕지사〉, 지본, 32×17.5cm

1 글씨는 다음과 같다.

① 獨立不思, 遯世無悶.
② 蟬蛻人慾之私, 春融天理之妙.

우리말로 옮기면 다음과 같다.

① 홀로 서 있되 두려워하지 않으며, 세상으로부터 은둔해 아무 근심이 없다.
② 인욕人慾의 사사로움을 탈피하니 천리天理의 묘함이 봄처럼 화락하다.

이 작품에는 두 개의 문구가 서사되어 있다. ①은 『주역』 대과괘大過卦의 상전象傳에 나오는 말이고, ②는 송宋의 성리학자 남헌南軒 장식張栻이 임종시에 남긴 말이다. 장식은 주희와 동시대인으로 서로 학문적 교류가 있었다.

이윤영은 사인암에 거주할 때 ①의 문구를 전서로 써서 바위에 새겼는데 지금도 글자가 선연히 남아 있다. 이인상이든 이윤영이든 단호그룹에 속한 이들은 대개 처사處士로서 세상과 화합하지 못하여 강한 은둔의 지향을 품고 있었다. 이인상이 ①의 글귀를 쓴 것은 이런 맥락에서 이해되어야 할 것이다. 이인상이 이 글귀를 얼마나 좋아했는지는 그가 이 여덟 자를 인장에 새겼던 것을 보면 알 수 있다.

이인상이 ②의 문구를 쓴 글씨가 《단호묵적》丹壺墨蹟[1]에도 보인다. 그런데 거기서는 '天理'라는 두 글자가 '理義'로 되어 있다. 장식이 임종시

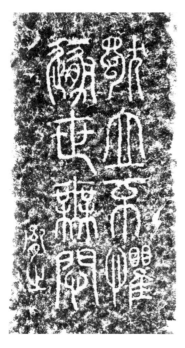

『능호인보』[2]에 실린
獨立不思遯世無悶

이윤영이 사인암에 새긴 〈독립불구, 둔세무민〉, 1753, 탁본,
146.1×57.8cm, 충북 단양군 대강면 사인암리 사인암벽 所在,
개인

에 남긴 이 말은 『송명신언행록』宋名臣言行錄 외집外集 권13에 보이는데,
이에 의하면 '天理' 쪽이 맞다.

장식의 말을 서사한 이인상의 두 작품은 모두 종강에 거주할 때 제작
된 것으로 보이는바,[3] 이인상 최만년最晩年의 글씨에 해당한다.

1 계명대학교 동산도서관에 소장된, 이인상 만년의 글씨와 이윤영의 서화로 구성된 첩(帖)이
다. 이 첩은 뒤에 검토된다.
2 이 인보(印譜)는 이인상 후손가에 소장되어 있다. 중국인이 새긴 도장, 이인상의 작은아버
지 이최지가 새긴 도장 외에 이인상 자신이 새긴 도장이 포함되어 있다. 훗날 책으로 엮기 위해
자료를 모아 놓은 듯하며, 완성된 형태는 아니다. '능호인보'(凌壺印譜)라는 명칭은 필자가 붙
인 것이다.
3 《단호묵적》에 수록된 이인상의 작품 〈선세인욕지사〉(蟬蛻人慾之私)에, "鐘崗冬日, 書于天
籟閣中"이라는 관지가 있다.

이인상이 자신의 생이 거의 끝나갈 무렵에 장식이 임종 때 남긴 이 말을 두 번이나 서사했음은 의미심장한 일이 아닐 수 없다.

이인상은 이외에도 장식의 「남성南城에 적다」(원제 '題南城')라는 시와 「동쪽 물가」(원제 '東渚')라는 시를 행서로 쓴 작품을 남기고 있다.[4] 이를 통해 이인상에게 장식에 대한 애호가 있었음을 알 수 있다.

② 분홍 색지色紙를 사용했다. 글씨는 고전의 서체를 보여준다. 자형도 금문이나 고문과 같은 고전의 글꼴이 많고, 서법도 획의 굵기가 균등하지 않아 굵은 부분이 있는가 하면 가는 부분도 있다. 마치 올챙이가 고물고물 움직이는 듯하고 필획도 구불구불해 정형화된 서체인 소전과는 전연 다른 미감을 느끼게 된다. 이인상은 고전의 이런 글자체를 주로 『광금석운부』를 통해 익혔던 것으로 생각된다.

①의 제1행 '獨' 자는 아주 특이한 자형인데, 고전의 글꼴을 취한 것으로 여겨진다. 좌부 상단의 '❺'은 '目'에, 하단의 '十'은 '虫'에 해당하고, 우부는 '犬'에 해당한다.

'立' 자, '不' 자, '世' 자 역시 모두 고전(금문)의 자형이다.

'遯' 자는 『광금석운부』를 참조해 쓴 것 같은데, 우측 상부의 획이 단순화되어 있다.

제2행의 '无' 자는 『설문』에는 '�形'로 되어 있으며 '기자'奇字[5]라 밝히고 있다. 『광금석운부』에 의하면 『도덕경』의 '无' 자가 '㒵'로 되어 있는바, 이

4 이 두 작품은 《능호첩 A》에 수록되어 있는데, 나중에 검토된다.
5 '기자전'(奇字篆)을 말한다.

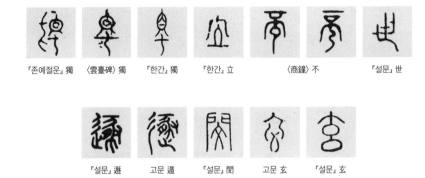

「존예절운」獨　〈雲臺碑〉獨　「한간」獨　「한간」立　〈商鐘〉不　「설문」世

「설문」遜　고문 遁　「설문」閔　고문 玄　「설문」玄

인상은 이를 참조해 쓴 듯하다. '閔'자는 고문이다.

②의 제2행 '理'자는 고문이며, '紗'자의 좌부 역시 고문의 글꼴이다.

황의皇矣

—

〈황의〉, 지본, 32×16.4cm

① 글씨는 다음과 같다.

予懷明德,
不大聲以色.

우리말로 옮기면 다음과 같다.

나는 생각노라 명덕明德이
성색聲色을 대단치 않게 여김을.

『시경』 대아大雅 「황의」皇矣 제1장의 구절이다. 「황의」는 주周나라가
천명을 받았음을 찬미한 시다. 인용문은 원래 상제上帝가 문왕에게 한 말
의 일부다. 따라서 '나'는 상제를, '명덕'은 문왕의 명덕을 가리킨다. '성
색'聲色은 음성과 얼굴빛을 뜻한다. 문왕의 덕이 몹시 깊고 은미하여 형
적形迹이 드러나지 않음을 기린 말이다.

「황의」의 이 구절은 『중용』의 맨 끝에 인용되어 있다. 이인상은 젊은
시절 이래 『중용』을 아주 독실히 읽었으며,[1] 이 시가 포함된 『중용』 제33
장章을 전서로 쓰기도 하였다.[2] 『중용』에서 이 시구를 인용한 것은 문왕
의 위대함을 찬미하기 위해서가 아니라, 성인聖人의 불현지덕不顯之德이

1 임경주(任敬周)가 쓴 「贈李元靈序」의 "元靈喜讀子思氏之書, 又喜讀『易』「繫辭」, 曰: '吾
以此終吾命也'"라는 말 참조. 이 글은 임경주의 문집인 『청천자고』(靑川子稿) 권2에 실려 있
다.
2 이 작품은 나중에 검토된다.

「존예절운」予　　〈晋姜鼎〉懷　　「설문」聲　　〈삼분기〉股

깊고 은미하여 그 공효功效가 묘하고 원대함을 말하기 위해서다. 성인의
이런 불현지덕은 "은은하되 날로 드러나고" "담박하되 염증이 나지 않으
며" "꾸미지 않았으되 문채가 나는" 저 군자의 도와 통한다.[3]

　이인상은 『중용』의 이런 맥락을 염두에 두고 「황의」의 이 구절을 썼으
리라 생각된다.

②　'2-하-9'의 작품에서와 동일한 분홍 색지가 사용되었다. '2-하-9'
의 작품에 비해 자간字間이 넓어 훨씬 여유로운 느낌을 준다. 기필 부분
과 수필 부분이 뾰족한 데서 알 수 있듯 이 글씨 역시 고전의 서체를 보
여준다. 자형도 고전과 소전이 섞여 있다.

　제1행 '予'자의 『설문』전은 'ᆗ'로, 상부의 위쪽은 역삼각형이고 아래
쪽은 삼각형의 꼴인데, 이인상은 둘 다 모두 동그랗게 썼다. 고전의 꼴을
취한 것이다. '懷'자는 금문이다. '悳'자는 소전의 글꼴이 '悳'인데, 이인
상은 '目' 부분을 고전의 꼴로 써서[4] 상형성을 높였다.

　제2행의 '聲'자는, 우부의 중간에 짧게 내리긋는 한 획을 추가한 것이
특이하다. 이는 〈삼분기〉를 배운 것이다.

3　"君子之道, 闇然而日章 (…) 君子之道, 淡而不厭, 簡而文(…)"(『중용』제33장)
4　『한간』(汗簡)에는 '目'이 모두 이런 꼴로 기재되어 있다.

인명印銘

—

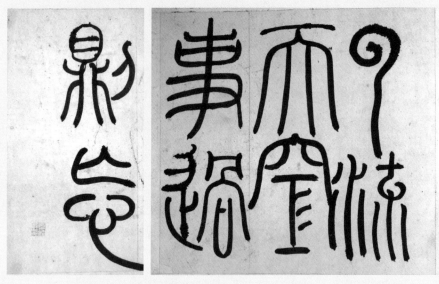

2 1

〈인명〉, 지본, 제1면 24.3×26.2cm, 제2면 24.3×13.3cm

① 글씨는 다음과 같다.

　　雲流天空, 事過則忘.

우리말로 옮기면 다음과 같다.

　　구름이 흘러가면 하늘이 텅 비듯, 일이 지나면 잊는다.

　이 여덟 자는 『뇌상관고』 제5책에 인장명印章銘의 하나로 실려 있으며, "불경을 인용하여 명銘을 삼는다"(引佛經爲銘)라고 하여 그 출처가 불경佛經임을 밝혀 놓았다.
　'운류천공'雲流天空이라는 말은 다음 자료에 보인다.

　　(1) 스님은 혼융무적渾融無跡하여 운류천공雲流天空과 다름이 없었다.[1]
　　(2) 일표一瓢 일납一衲이 운류천공雲流天空이었다.[2]

　'사과즉망'事過則忘이라는 말은 다음 자료에 보인다.

　　나는 타고난 성품이 강팔져 남이 조금만 나를 거스르면 발끈하며

1 "師則渾融無跡, 不異雲流而天空者矣."(「南堂了菴禪師語錄序」, 『了菴和尚語錄』, 卍新纂續藏經 第71冊)
2 "一瓢一衲, 雲流天空."(「宗門寶積錄序」, 『宗門寶積錄』, 卍新纂續藏經 第73冊)

좋아하지 않는다. 그렇지만 사과즉망事過即忘한다.[3]

② 이 글씨는 분백分白이 정연하지 않다. 제1행의 '流'자와 제2행의 '空'
자는 획이 맞닿아 있다. 법식대로 행과 행의 간격을 일정하게 유지한 채
쓰려고 하는 의식 없이 그냥 마음 가는 대로 쓴 결과다.

또한 소전의 서법으로 쓴 것은 분명한데, 옥저전처럼 반듯하고 냉정하
고 규범적이지 않고, 분방하고 활달하다.

「설문」空 「존예절운」空 「설문」則

제1행의 '雲'자는 고문이다. 제2행의 '空'자는『존예절운』에 보이는 고
전이다. 제4행의 '則'자는 주문籀文이다. 이처럼 이 글씨에도 이인상의
여느 글씨와 마찬가지로 소전과 고전의 자형이 동거하고 있다.

글씨 끝에 '이인상인c'가 찍혀 있다.

〈인명〉 인장

3 "吾賦性剛褊, 人少有逆之, 則勃然不悅. 然而事過即忘之矣."(法語 墨香庵常言,『紫柏老
人集』卷10, 卍新纂續藏經 第73册)

존덕성재명尊德性齋銘

—

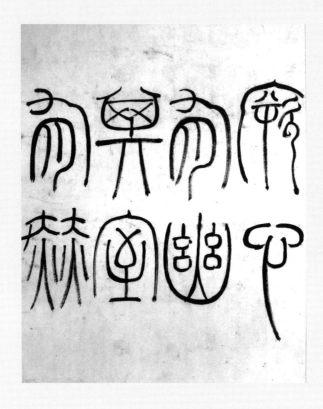

〈존덕성재명〉, 지본, 29.6×24cm

維皇上帝,

降此下民.

何以予之,

曰義與仁.

維義,[1]

維帝之則.

欽斯承斯,

猶懼弗克,

孰昏且狂,

苟賤汚卑.

淫視傾聽,

惰其四肢.

褻天之明,

慢人之紀.

甘此下流,

衆惡之委.

我其監此,

祗栗厥心.

有幽其室,

1 '維義' 다음에 '與仁'이라는 두 글자가 빠졌다.

有赫其臨.[2]

執玉奉盈,

須臾顚沛.

任重道悠,[3]

其敢或怠.

　　尊德性齋銘.

우리말로 옮기면 다음과 같다.

상제上帝께서

인간을 내사

무엇을 주셨나?

인仁과 의義로다.

의와 인이

상제의 법도니

이를 공경하고 받들어

오히려 잘하지 못할까 두려워해야 하겠건만

어찌 암매하고 광패狂悖하며

구차하고 천하고 더럽고 야비하며

2 『주자전서』 권66과 『회암집』(晦庵集) 권85와 『심경』(心經)에는 '臨'으로 되어 있고, 『성리
대전』 권70에는 '靈'으로 되어 있다.
3 『성리대전』과 『심경』에는 '悠'로 되어 있고, 『주자전서』와 『회암집』에는 '遠'으로 되어 있다.

곁눈질하고 머리를 귀울여서 남의 말을 들으며,[4]

사지를 게을리하며

하늘의 밝음을 더럽히고

사람의 도리를 업신여기며

하류下流[5]에 처함을 달게 여기며

뭇 악을 쌓는단 말인가?

나는 이것을 보고

마음이 떨린다.

방의 깊은 곳에 혼자 있을지라도

혁혁하신 상제가 내려보고 계시나니

마치 옥을 잡은 듯 물이 가득 찬 그릇을 받들어 든 듯[6]

삼가 인과 의를 항상 잘 보존해야 하리.

짐은 무겁고 가야 할 길은 머니

어찌 감히 태만하겠는가.

4 옛날에는, 정시(正視)하지 않고 곁눈질하는 행위나 머리를 바로하여 말을 듣지 않고 머리를 기울여 말을 듣는 행위를 방정한 행위로 보지 않았다. 『예기』 곡례(曲禮) 상(上)에, "곁눈질하지 말라"(勿淫視), "서 있는 자세가 올바르지 않으면 반드시 머리를 기울여 듣게 된다"(立不正方, 必傾聽)라는 말이 보인다. 공영달(孔穎達)은 이 구절에, "머리를 기울여서 좌우의 말을 들어서는 안 된다"라는 풀이를 달았다.

5 뭇 악이 모이는 곳을 비유하여 이르는 말이다. 『논어』 「자장」(子張)에, "군자는 하류(下流)에 거(居)함을 싫어하나니, 천하의 악이 모두 모여들기 때문이다"(君子惡居下流, 天下之惡皆歸焉)라는 말이 보인다.

6 『예기』 「제의」(祭義)에, "효자는 옥을 손으로 잡은 듯 해야 하고, 물이 가득 찬 그릇을 받들어 든 듯 해야 한다"(孝子如執玉, 如奉盈)라는 말이 보인다. 늘 행실을 조심해야 한다는 뜻이다.

주희의 「존덕성재명」尊德性齋銘 전문이다. 이인상은 자신을 경계하기 위해 이 글을 쓴 듯하다.

② 옥저전의 서체이긴 하나 갈필渴筆로 써서 필획에 흰 부분이 많다. 만년작으로 추정된다.

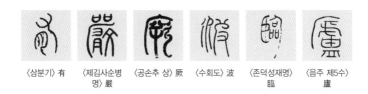

〈삼분기〉有 〈제김사순병명〉嚴 〈공손추 상〉厥 〈수회도〉波 〈존덕성재명〉臨 〈음주 제5수〉廬

제1행의 '厥'자는 바깥획 좌측의 내리긋는 획에 전절轉折을 가했는데, 제2행과 제4행의 '有'자에서도 같은 획법을 볼 수 있다. '有'자의 이런 획법은 이양빙에게서 유래한다. 그러나 이양빙은 '有'자 이외의 다른 글자를 이렇게 쓰지는 않았다. 이인상은 특이하게도 '有'자만이 아니라 다른 글자들에서도 이런 획법을 보여준다. 〈제김사순병명〉의 '嚴'자, 〈공손추 상〉의 '厥'자, 〈수회도〉의 '波'자, 〈존덕성재명〉의 '臨'자, 〈음주 제5수〉[7]의 '廬'자 등을 예로 들 수 있다.

〈역산각석〉有 오희재《三樂三憂帖》有 주문 其 금문 其 〈하승비〉其

제2행과 제4행의 '有'자는 바깥획의 머리 부분을 아주 자그맣게 쓰고

7 이 작품은 《해좌묵원》(海左墨苑)에 실려 있다. 나중에 검토된다.

안쪽의 '月'자는 아주 크게 써서 색다른 느낌을 준다.

제3행의 '其'자는 주문籀文을 취한 것으로 보이나 주문과 완전히 같지는 않다. 글자 맨 위의 'ㅡ ㅡ'은 금문에서 온 것이며, 하부下部의 'ㅡ'자 획 위의 종획縱劃은 〈하승비〉의 획법을 참조한 것으로 보인다.

이에서 보듯 이인상은 한 글자를 쓸 때 자신의 문자학 공부를 바탕으로 여러 가지 자체字體를 참합參合해 새로운 자형과 서법을 만들어내곤 했다.

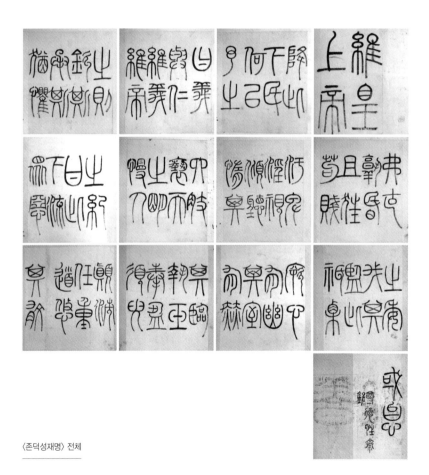

〈존덕성재명〉 전체

산중도사 山中道士

—

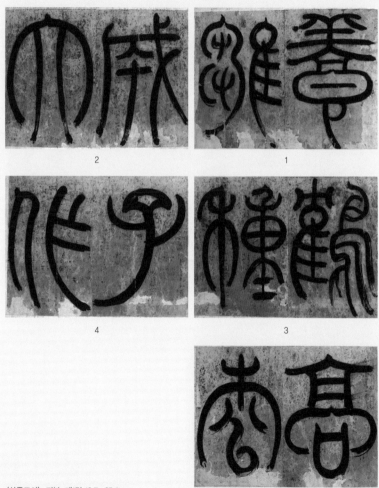

2

1

4

3

〈산중도사〉, 지본, 제1면 19.7×27.4cm

5

1 글씨는 다음과 같다.

養雛成大鶴,
種子作高松.

우리말로 옮기면 다음과 같다.

새끼를 길러 큰 학을 이루고
씨를 심어 높은 솔을 만드네.

가도賈島의 시 「산중도사」山中道士의 일부분이다. 시 전문을 보이면
다음과 같다.

頭髮梳千下,
休糧帶瘦容.
養雛成大鶴,
種子作高松.
白石通宵煮,
寒泉盡日舂.
不曾離隱處,
那得世人逢.
머리는 천 번 빗고¹
곡기穀氣 끊어 야윈 얼굴.
새끼를 길러 큰 학을 이루고

씨를 심어 높은 솔을 만드네.

밤새 흰 돌을 삶고[2]

차가운 시냇물은 종일 방아를 찧네.

은거처 떠난 적 없으니

세상 사람을 어찌 만나리.

이 시는 산중에 숨어 사는 도사의 삶을 읊었다. 이인상에게 도가에의 경도가 있었음은 본서의 '서설'에서 언급했다. 이인상이 이 시 구절을 쓴 것은 그에게 은거에 대한 동경이 있었기 때문이다.

이 글씨는 그 원숙자재圓熟自在한 서체로 보아 벼슬에서 물러난 뒤에 쓴 만년작으로 생각된다.

② 갈필이 구사된 대자大字 전서의 이 작품은 필획이 힘차고, 결구에 흥취가 가득하며, 조형미가 빼어나다. 그야말로 '수의종횡'隨意縱橫한 글씨로, 운필이 무애자재無碍自在하며 혼융渾融하다. 법도를 넘나들며 마음 가는 대로 휘호揮毫했는데, 기운氣韻은 생동하고 서정敍情은 고아古雅해 이인상의 득의작이라 할 만하다.

일찍이 이윤영은 「원령대전찬」元靈大篆贊이라는 글에서 이인상의 고전을 찬미하기를,

1 도가의 양생술에 의하면 머리를 많이 빗어야 불로장생한다.
2 '흰 돌'은 신선의 양식이다. 유향(劉向)의 『열선전』(列仙傳)에, 백석생(白石生)이라는 사람이 흰 돌을 삶아 양식으로 삼았다는 말이 보인다.

산은 우뚝이 솟아 있고 물은 휘날리며

나무는 늙었고 꽃은 환해라.

빙심철장氷心鐵腸[3]이

아름답게 유로流露하네.

山凝水飛,

木老華明.

氷心鐵腸,

流出英英.[4]

라고 했는데, 이 글씨를 보면 정말 외외巍巍한 산, 휘날리는 물, 바위 위에 굳건히 서 있는 고목, 선연하게 피어 있는 꽃이 느껴지는 듯하다. 이윤영은 이인상 고전이 보여주는 이런 심상心象이 다름아닌 이인상의 고결하고 굳센 마음의 유로流露라고 봤는데, 지기知己가 아니고서는 할 수 없는 말이다.

제1면의 첫 번째 글자 '養'은 중간의 필획 'ㅓ'이 특이하다. 이는 〈삼분기〉에서 유래한다. 일반적으로 이 획은 'ㅜ'와 같이 쓴다. 이인상은 30, 31세 무렵 제작한 〈산정일장〉山靜日長[5]이라는 작품에서도 '食'자를 이렇게 썼다. 〈제김사순병명〉과 〈공손추 상〉에도 같은 글꼴의 '養'자가 보인다. 단 〈제김사순병명〉의 '養'자는 'ㅁ' 밑의 획법이 좀 다르다.

3 '빙심'은 얼음처럼 맑은 마음을, '철장'은 쇠처럼 견고한 마음을 말하는바, 마음이 고결하고 지조가 높은 사람을 가리킨다. 매화에 대한 비유로 이 말을 종종 사용한다.
4 「元靈大篆贊」, 『丹陵遺稿』 권13.
5 이 작품은 본서 '10 –1'에서 검토된다.

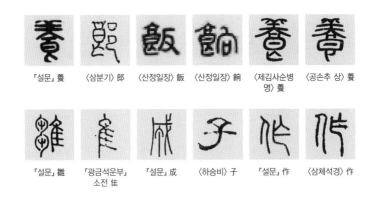

「설문」養　　〈삼분기〉郎　　〈산정일장〉飯　　〈산정일장〉餉　　〈제김사순병　　〈공손추 상〉養
명〉養

「설문」雛　　〈광금석운부〉　　「설문」成　　〈하승비〉子　　「설문」作　　〈삼체석경〉作
소전 隹

　　두 번째 글자 '雛'는 좌부의 서법이 특이하다. 이 글자는 보통 좌부의
윗부분과 아랫부분을 분리해 쓰는 것이 일반적인데, 이인상은 좌부의 우
측 바깥획을 하나로 쭉 이어서 썼다. 그래서 서감書感이 달라졌다. 또한
좌부의 안쪽 획은, 위의 것은 내리긋는 획이 왼쪽을 향하게 하고 아랫 것
은 오른쪽을 향하게 해서 역학상力學上 밸런스를 맞추었다. '雛'의 우부
는, 그 윗부분이 『설문』전과 꼴이 다르다. 하지만 『광금석운부』에는 이
꼴을 '隹'의 소전이라 기재해 놓았다.

　　제2면의 첫 번째 글자 '成'은 고문이다. 두 번째 글자 '大'의 안쪽획은
기필 부분은 굵고 수필 부분은 가늘다. 획의 굵기를 균등하게 쓰려고 주
의하지 않고, 흥취에 몸을 맡긴 결과다. 그래서 획일적이거나 답답하지
않으며 분방하고 활달해 보인다.

　　제4면의 첫 번째 글자 '子'는 머리를 특이하게 썼다. 보통 '𦈩'나 '�'와
같이 쓰는 것이 일반적인데, 이인상은 전연 다르게 썼다. 〈하승비〉의 '子'
자 머리 부분의 꼴이 이와 비슷한바, 그 서법을 참조한 게 아닌가 한다.[6]
〈하승비〉는 그 서체는 예서지만 전서의 유의遺意가 많다. 이인상은 전미
篆味가 강한 〈하승비〉에 매료되었던 것으로 여겨진다. 송문흠은 다른 한

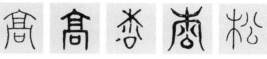

| 이양빙 | 청 오대징 | 고문 松 | 『篆海心鏡』 松 | 이양빙 |
| 〈천자문〉 高 | 〈說文部首〉高 | | | 〈천자문〉 松 |

비와 달리 〈하승비〉에 전서의 유의가 많은 것을 근거로 삼아 이 비의 글씨를 팔분八分의 서체를 창시했다고 전해지는 채옹의 것으로 보았다.[7]

두 번째 글자 '作'은 조위曹魏 〈삼체석경〉三體石經의 '作'자와 유사하다. 다만 우부의 긴 종획縱劃을 활처럼 만곡彎曲되게 쓴 것이 독특하다. 오른쪽으로 만곡된 이 획의 동세動勢는, 좌부의 두 종획(역시 오른쪽으로 만곡되어 있다)과 어울려 묘한 율동감을 빚어낸다. 더 묘한 것은 이 세 획이 우측의 글자 '子'의 왼쪽으로 만곡된 종획과 앙상블을 이루면서 전체적으로 원전圓轉의 동감動感을 만들어내고 있다는 점이다. 뿐만 아니라 '作'자 맨 오른쪽의 짧은 종획縱劃과 '子'자의 두 팔 역시 서로 호응하면서 율동감을 보여준다. 이처럼 이 두 글자는 서로 흥겹게 너울너울 춤을 추는 듯하기도 하고, 서로 정답게 마주보며 수작酬酌하고 환호하는 듯하기도 하다.

제5면의 첫 번째 글자 '高'는 하부下部의 'ㅁ'를 아주 색다르게 썼는

6 이인상이 전서를 쓸 때 〈하승비〉의 서법을 참조한 예는 본서 '2-하-12'의 '其'자에서도 확인된다.
7 "分隷之別, 舊見諸書, 皆云: '秦程邈作隷, 徑趨簡略, 而蔡邕以爲太簡, 去隷八分, 取篆八分, 作八分'. 王弇州以皇象〈天發碑〉、中郞〈夏承碑〉謂是八分. 驗所見, 漢碑大略相似, 而惟〈夏承碑〉爲判異, 故每以爲信."(「答金仲陟」,『凌靜堂集』권3) 전통시대에는 〈하승비〉를 채옹의 필적으로 본 사람이 적지 않다. 청말의 유희재(劉熙載)도 〈하승비〉를 채옹의 글씨라고 생각했다(『書槪』, 82면).

〈삼체석경〉 잔석殘石

데, 필획이 힘차고 생동감이 넘친다. 권헌은 이인상의 전서 필획에 대해, "두각頭角을 분별해 보지만 근거한 바를 모르겠다"[8]라며 그 신묘불측함에 탄복했는데, 다 이유가 있는 말이라 하겠다. 두 번째 글자 '松'은 고전이다.

8 "分別頭角失所據"(「戲作元靈篆摘歌」, 초고본 『震溟集』 권3)

대자 회옹화상찬 大字晦翁畫像贊

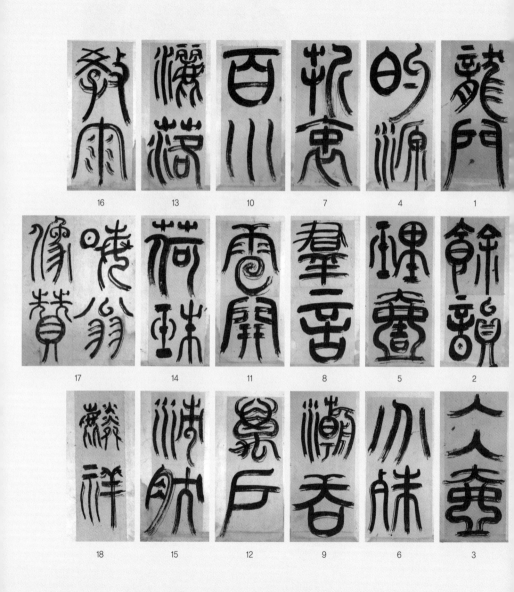

〈대자 회옹화상찬〉, 지본, 제1면 34.3×14.1cm

① 글씨는 다음과 같다.

龍門餘韻,
冰壺的源.
理壹分殊,
折衷羣言.
潮呑百川,
雷開萬戶.
灑落荷珠,
沛然敎雨.
　晦翁像贊.
　麟祥.

　본서의 '2-하-1'에서 검토한 〈소자 회옹화상찬〉과 같은 문구인데, 다만 관지가 추가되어 있다. 관지를 우리말로 옮기면 다음과 같다.

　회옹晦翁 초상화의 찬이다.
　　인상.

② 〈소자 회옹화상찬〉과 서체가 다르다. 앞의 작품은 단아한 철선전의 서체였는데, 이 작품은 갈필로 일기종횡逸氣縱橫하여 홍취와 분방함이 느껴진다. 이인상은 이런 느낌을 극대화하기 위해 몽당붓으로 글씨를 썼다. 입신入神의 경지에 이른 이인상 만년의 걸작이라 할 만하다.
　글씨의 자형은 〈소자 회옹화상찬〉과 대부분 같지만 간간이 다른 것이

보이기도 한다. 여기서는 다른 것만 간단히 살피기로 한다.

제2면의 '韻'자는, 작품1에서는 소전이었
는데 여기서는 고전의 자형이 가미되어 있다.
즉 좌부 맨 아래 '日'의 꼴이라든가 우부의 아
랫부분 '貝'의 맨 위 가로획을 'ㄱ厂'와 같이 쓴
것이 그러하다. '貝'를 이렇게 쓴 것은 금문을 취한 것이다.

 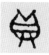

작품1 韻　　금문 貝

이 '韻'자의 서법에서 이 작품의 특징이 잘 드러난다. 필획은 고르지 않
으며, 필선은 매끄럽지 않고 거칠다. 얼핏 보아 붓을 잘 다루지 못하는 사
람이 쓴 서투른 글씨 같다. 이런 양상은 제5면 '壹'자의 상부 '大'의 필획
에서도 확인된다.

이런 운필법은 이인상의 만년에 현저해지는 것으로 보이는데, 이인상
이 '고古'를 극도로 추구한 결과 이렇게 되었다고 설명하는 것으로는 뭔
가 부족하다. 이는 이인상의 말년의 마음, 말년의 정신과 심태心態를 반
영하고 있다고 봐야 하지 않을까 한다. 그 점에서 이는 일종의 '말년의
양식'으로 간주될 수 있지 않을까. 이인상의 글씨쓰기에 보이던 법도와
탈脫법도 간의 긴장감, 구심력과 원심력 사이의 균형은 그 말년의 양식
에서는 유지되지 못하거나 깨뜨려지고 있으며, 그 대신 탈법도와 원심력
이 수승殊勝해지는 것으로 보인다. 이것이 초래하는 미적 효과는 극대화
된 '졸拙과 '박樸이다. '졸'과 '박'은 '교巧와 '문文의 반대다. '교'와 '문'
은 세련됨, 고움, 미려함, 원만함과 관련된다. 이와 반대로 '졸'과 '박'은
소박함, 수수함, 서툴러 보임, 촌스러움 등과 관련된다. 하지만 그것은

1　이하 편의상 이를 '작품1'이라 부르기로 한다.

조야함이나 비루함과는 다르다. 아니 그런 것과는 아예 거리가 멀다. '교'
와 '문'은 종종 세상에 아첨하나, '졸'과 '박'은 그런 것을 알지 못하며 그
저 교교矯矯하고 고고孤高하다. 그러니 생각하기에 따라서는 '교'와 '문'
을 추구하는 쪽이 역설적으로 비루함에 가까울 수 있다. 그러므로 이인
상 말년의 글씨쓰기가 보여주는 이런 지향은 '법'法을 넘어선 어떤 초월
적인 정신적 경지를 표현하고 있다고 할 만하다.

　이인상이 보여주는 이 말년의 스타일은 그가 만년에 갖게 된 깊은 절
망감과 비애, 더욱 깊어진 현실과의 불화 및 고립감과 밀접한 관련이 있
다고 생각된다. 지치고 노쇠한 그는 이제 이 세계(가치가 훼손된 말세로
간주된)는 어찌할 수 없다는 낙담과 체념에 사로잡히게 되지만, 그럼에
도 자신이 견지해 온 이상과 가치를 결코 놓을 수 없었다. 끝까지 홀로
외롭게 버티며 현실과 맞섰던 것이다.[2] 이인상 말년의 이런 심경과 태도
를 잘 드러내 보여주는 것이, 그가 말년에 글씨로 쓰기도 했던 "독립불구
獨立不懼, 둔세무민遯世無悶"이라는 명제다.[3] 이인상은 이 명제로 자신의
오연한 고고함, 세상과의 불화감, 초연한 마음을 표현했다.

　이인상의 이런 말년의 멘털리티는 《단호묵적》丹壺墨蹟에 수록된 〈야
화촌주〉野華邨酒에 잘 외화外化되어 있다.[4] '韻'자의 필획에 함축된 심의
心意와 미학은 〈야화촌주〉의 그것과 동일하다.

　제4면의 '源'자는, 작품1과 달리 소전의 꼴에 가깝게 썼지만, 우부
'原'의 꼴은 소전과 다르다. 창의적 변형을 꾀한 것으로 보인다.

2　이인상 말년의 이런 자세와 심의 경향(心意傾向)은 그의 그림에도 묻어 나온다.
3　본서 '2-하-9' 참조.
4　이 작품은 본서 '7-1'에서 검토된다.

뇌개雷開

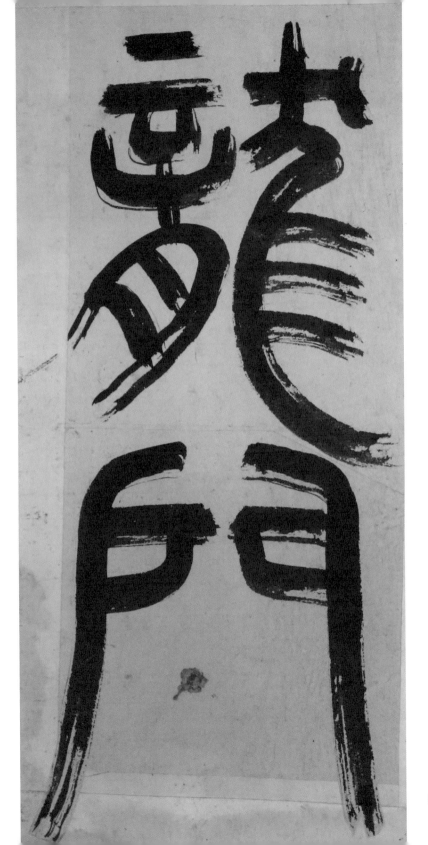

용문龍門

작품1 源 「설문」原 작품1 즁 금문 天 작품1 雨 고문 雨 금문 雨

제9면의 '즁'자는 상부의 '天'을 작품1과 전연 다르게 썼다. 이는 해서 楷書의 '天'과 같은 꼴인데, 이 자형은 원래 금문에서 유래한다. 다만 초획을 '〰'와 같이 쓴 것은 이인상의 상상력의 소치일 것이다. 초획의 '一'을 이렇게 쓴 것은 두 글자 뒤의 '雨'자에서도 발견된다.

제14면의 '珠'자 우부 중간 부분의 굵은 점은 '一'에 해당하는 획으로 금문의 꼴이다.

제16면의 '雨'자는, '冂' 안에 'ㅣ'을 경계로 점에 해당하는 획을 세 개씩 쓴 것이 특이하다. 이인상은 고문과 금문을 참작해 이렇게 쓴 게 아닐까 생각된다. 이 세 개의 획 중 맨 위의 것은 왼쪽을 향하고 있고 아래의 두 개는 오른쪽을 향하고 있어 빗방울이 흩날리는 느낌이 들게 했다. 이점에서 상형성이 도드라진다.

3

《해좌묵원》
海左墨苑

《해좌묵원》 표지, 37×29cm

국립중앙박물관에 소장된 이 서첩에는 이인상, 윤동섬尹東暹, 이한진李漢 鎭, 이윤영, 유한지兪漢芝의 글씨가 차례로 실려 있다. 모두 18세기의 서 가書家들이다. 이 중 이인상이 쓴 글씨는 다음과 같다.

① 소옹邵雍의 시 「지성음」至誠吟 전문

② 『설부』說郛에 실린 『옥간잡서』玉澗襍書의 글귀

③ 『시경』 주송周頌 「청묘」淸廟

④ 『중용』 제11장

⑤ 도연명의 시 「음주」飮酒 제5수

⑥ 유장경劉長卿의 시 「심장일인산거」尋張逸人山居 전문

⑦ 정담추수, 운간냉태靜譚秋水, 雲看冷態

⑧ 왕유王維의 시 「망천한거」輞川閑居 전문

⑨ 윤흡尹㵾에게 보낸 간찰

⑩ 이유수李惟秀에게 보낸 간찰

⑪ 『예기』 「악기」樂記의 구절

⑫ 담수재澹守齋

⑧, ⑨, ⑩은 행초이고, ⑫는 팔분이며, 나머지는 모두 전서다.

3-1

지성음至誠吟

—

〈지성음〉, 지본, 24.5×57.8cm

① 글씨는 다음과 같다.

우측: 不多求故得, 不雜學故明.

좌측: 欲得心常明, 無過用至誠.

중앙: 康節詩. 爲聖五書于鐘岡.

元霝.

우리말로 옮기면 다음과 같다.

많이 구하지 않으매 얻게 되고

잡스럽게 배우지 않으매 밝아진다.

얻고자 하므로 마음이 늘 밝고

지나치지 않으므로 용用이 지극히 참되다.

소강절邵康節¹의 시다. 성오聖五를 위해 종강에서 쓰다.

원령.

소옹邵雍의 시 「지성음」至誠吟 전문이다. 이인상은 소옹을 존숭하여 주희가 지은 「육선생화상찬」六先生畵像贊² 중 '강절선생'의 찬을 서사하기도 했다.³ 이 시에는 '얻다'[得]라는 말이 두 번 나오는데, '소유하다'는 뜻이 아니라 '깨닫다'는 뜻이다. 곧 '자득'自得이라고 할 때의 '득'에 해당

1 '강절'(康節)은 소옹(邵雍)의 사시(私諡)다.
2 『주자대전』 권85에 실려 있다. 육선생은 '염계선생'(濂溪先生: 주돈이) '명도선생'(明道先生: 정호) '이천선생'(伊川先生: 정이) '강절선생'(康節先生) '횡거선생'(橫渠先生: 장재) '속수선생'(涑水先生: 사마광) 6인을 말한다.
3 이 글씨는 《보산첩》(寶山帖)에 실려 있다. 이 첩은 나중에 검토된다.

한다.

'성오'聖五는 엄홍복嚴弘福(1718~1762)의 자字다. 본관은 영월이고, 통덕랑 정儆의 아들이며, 홍덕弘德·홍철弘哲의 형이다. 서얼로, 영조 29년(1753) 진사시에 합격했으며, 예빈시 참봉, 선공감 봉사, 희릉 직장禧陵直長을 역임하였다. 1762년 사도세자가 죽은 후 홍봉한洪鳳漢이 왕에게 엄홍복이 유언비어를 퍼뜨리고 다닌다고 고하는 바람에 잡혀와 국문을 받고 처형되었다. 홍봉한은 사도세자를 비호하고자 한 소론의 영수 조재호趙載浩를 제거하기 위해 엄홍복을 얽어 넣은 것이다.

이인상과 엄홍복은 그리 친한 사이는 아니었던 것 같다. 『뇌상관고』에는 그의 이름이 보이지 않는다.[4] 엄홍복은 선배 서얼인 강백姜栢(1690~1777)과 친교가 있었으며, 이봉환과도 친교가 있었다.[5] 이런 연고로 이인상은 엄홍복과 알고 지냈던 것으로 보인다. 종강에서 이 글씨를 썼다고 했으니 그 서사 시기는 대략 1754년 이후가 된다.[6]

이인상이 부채에 그린 그림은 여러 점 남아 있다. 하지만 부채에 쓴 글씨는 현재 알려진 바로는 이것이 유일하다.

부채 맨 우측의 인장은 수장자收藏者의 것으로 보이는데, '이범회인'李範會印으로 읽힌다.

4 엄홍복이 처형된 것은 1762년이다. 『뇌상관고』가 편찬되던 당시다. 그래서 혹 『뇌상관고』에 그와 관련된 글이 배제되었을 수도 있다. 이런 가능성이 없지는 않으나 그럼에도 이인상과 엄홍복이 그리 가까운 사이였을 것 같지는 않다는 것이 필자의 판단이다.
5 강백의 『愚谷集』 권5에 실린 시 「酬嚴聖五兄弟」와 이봉환의 『雨念齋詩文鈔』 권8에 실린 편지 「與嚴聖五」 참조. 단 「與嚴聖五」에는 엄성오의 이름을 '弘復'이라 표기해 놓았는데, 착오가 아닌가 생각된다. 강백은 이봉환의 부친인 이정언(李廷彦)과 절친했다. 이인상은 이정언의 만시를 지은 바 있다.
6 이인상이 종강에 새 집을 지어 거주한 것은 대략 1754년부터다.

② 철선전의 서체로 필치가 단아하다.

우측 제1행의 '求'자는 자형이 특이하다. 상부 'ㄱ' 안의 '一'은 낯선 획이다. 이인상은 '述'자의 서법을 원용하여 '求'자를 쓴 게 아닌가 판단된다. 이인상은 예서로 '求'자를 쓸 때에도 이 한 획을 추가해 쓴 바 있다.

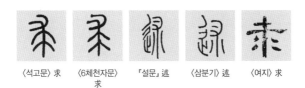

〈석고문〉求 〈6체천자문〉 「설문」述 〈삼분기〉述 〈여지〉求
求

제4행의 '明'자는, '편'偏 부분을 독특한 꼴로 썼다. 좌측 제2행(왼쪽으로부터)의 '明'자와 비교해 보면 그 점을 알 수 있다.

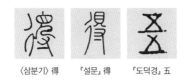

〈삼분기〉得 「설문」得 「도덕경」五

좌측 제1행의 '得'자와 우측 제2행의 '得'자는 '방'旁 상부의 꼴이 다르다. 전자는 이양빙의 〈삼분기〉를 따른 것이고, 후자는 『설문』전에 가까운데 다만 꼭지에 점이 있는 것이 다르다. 이 점은 이양빙 서체의 영향으로 생각된다.

좌측 제4행 '誠'자의 우부는 고문의 꼴이다.

관지 중의 '五'자는 아주 낯선 자형인데, 『도덕경』에서 유래하는 고전이다.

야인무수첨대하 野人無修櫓大夏

—

〈야인무수첨대하〉, 지본, 25.4×46.2cm

① 글씨는 다음과 같다.

野人無修檐大夏,[1] 朝起不畏車馬塵埃,[2] 胸中無它念, 露形夾扇,
投足木牀, 視樹陰東西.

우리말로 옮기면 다음과 같다.

야인野人은 긴 처마의 커다란 집이 없으며, 아침에 일어나면 비천
한 일을 꺼리지 않는다. 흉중에는 다른 생각이 없고, 맨몸을 드러낸
채 부채를 쥐고 다리를 평상에 쭉 펴고는 나무 그림자가 동東으로
서西로 옮겨 가는 것을 살핀다.

『설부』說郛에 실린 『옥간잡서』玉澗襍書의 한 구절이다. 『설부』는 명明
의 도종의陶宗儀가 편찬한 책이고, 『옥간잡서』는 송宋 섭몽득葉夢得의
저술이다. 이 구절의 앞뒤를 함께 제시하면 다음과 같다.

한지국韓持國[3]의 허창許昌[4] 사저의 물가 누각은 깊이가 7장丈이나
되건만 그럼에도 한지국은 늘상 한여름에 더워서 거처하기 곤란하
다고 여겼다. 교외에 사는 한 총혜한 선비가 마침 한지국을 방문하

1 '夏'는 '廈'와 통한다. '큰 집'이라는 뜻이다.
2 원 출전에는 바로 뒤에 '之役' 두 글자가 더 있는데, 빠뜨리고 썼다.
3 송 신종(神宗) 때의 문신으로 이름은 유(維)다. '지국'(持國)은 그 자(字)다. 왕안석의 신법
에 반대하였다.
4 중국 하남성의 지명이다.

였다. 한지국은 그에게 교외는 시원하냐고 물었다. 선비는 '시원합니다'라고 대답하였다. 지국이 그 연유를 물으니 선비는 이리 대답했다.

"야인野人은 긴 처마의 커다란 집이 없다는 것을 스스로 알기 때문에 아침에 일어나면 비천한 일을 꺼리지 않습니다. 흉중에는 또한 다른 생각이 없으며, 맨머리를 드러낸 채 부채를 쥐고는, 삼척三尺 평상을 가져다가 나무 그림자를 살펴서 그림자가 동쪽으로 움직이면 평상을 동쪽으로 옮겨가고 서쪽으로 움직이면 서쪽으로 옮겨갑니다."

말을 다 마치기도 전에 지국이 제지하며 이리 말했다.

"그만하게. 내 마음 또한 시원하니까."[5]

『옥간잡서』에 보이는 한지국의 이 일화는 18세기 문인인 조귀명趙龜命의 글 「정승열명」靜勝熱銘[6]에도 언급되어 있는데, 그 문구가 이인상 글씨의 그것과 유사하다.[7]

이 일화는 부귀가의 사치스런 생활을 넌지시 비꼬며 야인의 삶을 긍정

5 『玉澗襍書』, 『說郛』권20 上. 원문은 다음과 같다: "韓持國許昌私第涼堂深七丈, 每盛夏 猶以爲不可居. 常穎士適當自郊居來, 因問郊外涼乎, 曰涼. 持國詰其故, 曰: '野人自知無修 簷大廈, 旦起不畏車馬衣冠之役, 胸中復無他念, 露顧挾扇, 持三尺木床, 視木陰, 東搖則從 東, 西搖則從西, 而語未竟, 持國亟止之曰: '汝勿言! 我心亦涼矣.'"

6 '정승열'(靜勝熱)은 '고요함이 더움을 이긴다'는 뜻이다. 이 글은 『동계집』(東谿集) 권5에 실려 있다.

7 조귀명의 「정승열명」에 나오는 해당 구절을 참고로 보이면 다음과 같다: "常穎士當夏造韓 持國, 持國間郊居涼乎? 曰涼. 詰其故, 曰: '野人無脩簷大廈, 朝起不畏車馬塵埃之役, 胸中 無它念, 露形挾扇, 投足木牀, 視木陰, 東搖則從東, 西搖則從西耳.'語未竟, 持國止之曰: '汝勿言! 我心亦涼矣.'"

하는 메시지를 담고 있다. 이인상은 그 내용에 공감해 이 구절을 글씨로 썼을 터이다. 아마도 벼슬에서 물러나 종강에 거주할 때 쓴 글씨가 아닐까 한다. 이 무렵 이인상은 '야인'으로 자처했다.

② 이 글씨에는 고전의 서체가 가미되어 있다. 제1행의 '人'자와 '修'자, 제2행의 '檐'자 등에서 보듯, 기필과 수필 부분의 획이 송곳 끝처럼 뾰족하다든가 획의 중간 부분이 굵다든가 한 데서 그 점을 알 수 있다. 또 제2행의 '檐'자나 제8행의 '樹'자 목부木部의 종획縱劃을 곧게 내리긋지 않고 비스듬히 내리그은 것이라든가 종획의 좌우에 있는 획들의 상칭성相稱性이 완전하지 않은 것에서도 그 점을 알 수 있다.

자형과 서법에서도 소전의 그것과는 다른 것이 적잖이 확인된다.

제1행의 '野'자는, '편'의 윗부분인 '⊗'과 '방'의 윗부분이 고전의 자형이다.

제3행의 '畏'는, 『설문』전에는 하부에 한 획이 더 있다. 하지만 '畏'의 고문 중에는 이인상이 쓴 것처럼 한 획이 없는 것이 있다. 또 고도古陶에서 비슷한 자형이 발견된다. 이런 점을 고려할 때 이 글자의 하부 꼴은 고전의 자형을 취한 것으로 보인다.

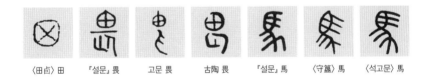

〈田卣〉田 『설문』畏 고문 畏 古陶 畏 『설문』馬 〈守簋〉馬 〈석고문〉馬

제4행의 '馬'자는 금문을 취했다. 〈석고문〉도 금문을 잇고 있다.

'塵'자는, 『설문』전은 '鹿' 세 개에 '土'를 붙였다. '鹿' 하나에 '土'를

붙인 것은 고전의 자형이다. 《보산첩》寶山帖[8]에 보이는 이 글자의 꼴은
조금 다르다.

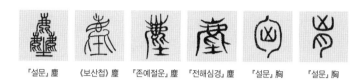

「설문」塵 〈보산첩〉塵 『존예절운』塵 『전해심경』塵 「설문」胸 「설문」胸

'胸'자는, 『설문』의 두 용례를 섞어서 썼는데, 이 역시 창의적 변형이
라 할 만하다.

「설문」它 〈長湯匜〉它

제5행의 '它'자는 금문이다. 맨 마지막 행의 '西'자는, 『설문』의 자형
은 '圅'와 같고, 『존예절운』에는 '圅'와 같이 되어 있다. 이인상은 『존예절
운』의 자형에다 'ㅡ' 한 획을 더 추가해 놓고 있다. 이인상의 예서 글씨
〈고반〉考槃[9]에는 '西'자를 '圅'와 같이 쓴바, 'ㅡ'획이 보이지 않는다.

8 이 첩은 나중에 검토된다.
9 이 작품은 본서 '10-4'에서 검토된다.

청묘淸廟

—

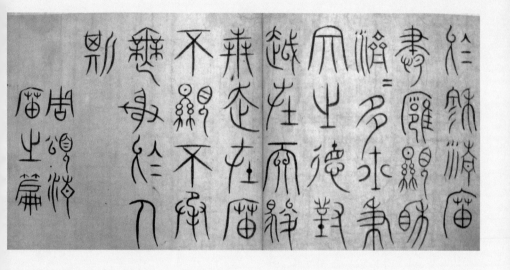

〈청묘〉, 지본, 25.3×54cm

1 글씨는 다음과 같다.

 於穆淸廟,

 肅雝顯相.

 濟濟多士,

 秉文之德.

 對越在天,

 駿奔走在廟.

 不顯不承,

 無射於人斯.

 周頌 淸廟之篇.

우리말로 옮기면 다음과 같다.

 아, 심원한 맑은 사당에

 공경스럽고 훌륭한 공경公卿과 제후들

 그리고 많은 집사執事들이

 문왕의 덕을 잡아

 상제上帝를 대하고

 사당의 신주神主를 분주히 받드나니

 문왕의 덕이 어찌 안 드러나며 어찌 안 받들어지리

 사람에게 미움을 받음이 없도다.

 주송 「청묘」편.

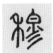 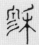

「설문」穆　　「古尙書」穆　　〈雲臺碑〉淸　　「설문」고문 靑　　「설문」士　　「광금석운부」　　〈실술〉士
소전 士

『시경』 주송周頌 「청묘」淸廟의 구절이다. 『시경』의 '송'頌은 종묘宗廟의 악가樂歌다. 「모서」毛序에는 「청묘」를 이렇게 풀이하였다.

> 「청묘」는 문왕에게 제사하는 시이다. 주공周公이 낙읍洛邑을 완성하여 제후들에게 조회를 받은 다음 그들을 거느리고 문왕에게 제사하였다.[1]

이인상이 『시경』의 이 시를 서사한 것은 그의 주周 문물에 대한 흠모, 즉 그의 존주의식尊周意識과 연관이 있다고 생각된다.

② 이 작품은 바로 앞에서 살핀 〈야인무수첨대하〉野人無修檐大夏보다 고전의 서풍이 한층 짙다. 이를 통해 고전의 서풍으로 쓴 이인상의 글씨 내부에도 차이가 있음을 알 수 있다. 다시 말해 아주 짙은 고전의 서풍으로 쓴 작품이 있는가 하면 고전의 서풍을 약간 가미해 쓴 작품도 있다 할 것이다.

제1행의 '於'자는, 『설문』에는 '於'로 되어 있고, 이양빙의 〈삼분기〉에는 '於'로 되어 있는데, 이인상은 왼쪽의 '편'偏을 좀 다르게 썼다. '穆'자

1 "淸廟, 祀文王也. 周公旣成洛邑, 朝諸侯, 率以祀文王焉."(『毛詩注疏』 권26, 周頌 淸廟之什)

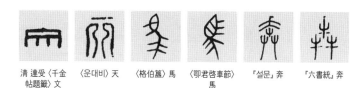

| 清 達受〈千金
帖題籤〉文 | 〈운대비〉天 | 〈格伯簋〉馬 | 〈鄂君啓車節〉
馬 | 『설문』奔 | 『六書統』奔 |

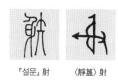

| 『설문』射 | 〈靜簋〉射 |

는 『고상서』古尙書의 글자를 약간 변형한 것이다. '淸'자는 〈운대비〉雲臺
碑의 글자를 취한 것으로 보인다. 맨 끝 관지 중의 '淸'자는 꼴이 조금 다
른데 이는 고문에 해당한다. '廟'자는 고문이다. 소전은 '廟'라 쓴다.

　제2행의 '肅'자도 고문이다. 소전은 '肅'이라 쓴다. '麗'자는 소전의 꼴
인데 다만 'ㄱ'이라고 써야 할 것을 'ㄱ'이라고 썼다.

　제3행의 '士'자는 『설문』전과는 다르다. 이인상은 『광금석운부』의 자
형을 취한 게 아닌가 생각된다. 이인상은 〈실솔〉에서는 '士'자를 또 다르
게 썼다.[2]

　제4행의 '文'자는 아주 낯선 자형인데, 청淸 달수達受의 〈천금첩제첨〉
千金帖題籤에 이 글자꼴이 보인다. 다만 이인상은 글자의 머리에 점을 찍
지 않은 점이 다르다. '德'자, '對'자 등에 보이는 굵은 점으로 된 획은
'一'에 해당하는 것으로 금문에 흔히 보인다.

　제5획의 '天'자도 아주 낯선 글꼴인데 〈운대비〉에 비슷한 글꼴이 보인

2　본서 '2-상-1' 참조.

다. '駿'자에서, '편'인 '馬'의 글꼴은 금문의 변형으로 여겨진다.

제6행의 '奔'자는 『육서통』六書統의 글꼴이다. 제7행의 '不'자, 제8행의 '射'자는 모두 금문이다. '射'자는 완연히 활을 시위에 당기고 있는 형상이다. 이처럼 이인상은 금문을 취함으로써 글씨의 상형성을 높이고 있다.

이상에서 보듯 이 작품은 서풍만 고전이 아니라 글씨의 자형도 금문이나 고문에 해당하는 것이 많다. 이인상의 철선전이나 옥저전의 작품에서는 소전이 비교적 많이 구사되고 있으나, 고전의 서풍이 짙은 작품에서는 고전의 자형이 좀더 많이 구사되고 있다. 물론 이인상이 쓴 철선전·옥저전의 작품이라고 해서 소전으로만 된 것은 찾아보기 어렵다. 거기에도 고전이 간간이 섞여 있음은 물론이다.

중용 제11장

—

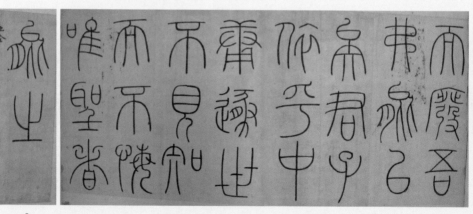

1

3　　　　　　2

〈중용 제11장〉, 지본, 제1면 24.8×58cm

1 글씨는 다음과 같다.

> 子曰: "素¹隱行怪, 後世有述焉, 吾弗爲之矣. 君子遵道而行, 半塗而廢, 吾弗能已矣. 君子依乎中庸, 遯世不見知而不悔, 唯聖者能之."

우리말로 옮기면 다음과 같다.

> 공자가 말씀하셨다.
> "은벽隱僻한 이치를 찾고 괴이한 행동을 함을 후세에 칭술稱述하는 이가 있으나 나는 그런 일을 하지 않는다. 군자가 도를 따라 행하다가 중도에 그만두나 나는 그만두지 않는다. 군자는 중용에 의거하는바 은둔하여 알아주는 사람이 없을지라도 후회하지 않나니, 오직 성인聖人이 능히 그러하다."

이인상이 젊을 때부터 『중용』을 독실히 읽었음은 앞서 언급한 바 있다.²

2 철선전의 서체다. 이인상의 전서 치고는 법도에 퍽 충실한 편이다. 그렇기는 하나 군데군데 특이한 글꼴이 보인다.

1 주희는, "'素'자는 『한서』(漢書)「예문지」(藝文志)를 상고하면 마땅히 '索'자가 되어야 하는 바 글자가 잘못되었다"라고 했다. 주희의 『中庸章句集注』참조.
2 본서 '2-하-10' 참조.

| 〈삼분기〉述 | 〈삼분기〉焉 | 〈벽락비〉焉 | 〈克鼎〉廟[3] | 〈盂鼎〉衣[4] | 오희재
〈당송시〉知 |

제1면 제4행 '述'자의 우부 아랫부분은 '求'자의 서법으로 써서 특이하게 되었다. '焉'자는 〈벽락비〉의 글꼴이다.

제2면 제1행의 '廢'자는 '厂'을 '厂'으로 쓴 게 색다르고, 제4행의 '依'자는, 우부의 머리에 점을 찍지 않은 것이 색다르다. 이는 모두 금문의 서법을 취한 것이다.

제6행의 '見'자는, 상부의 '目'이 지나치게 커서 불안정한 느낌을 준다. 이인상은 〈갱차퇴계선생병명〉에서도 '見'자를 이렇게 썼다.

〈갱차퇴계선생
병명〉見

바로 다음 글자 '知'는 줄에서 조금 벗어나 왼쪽으로 치우쳐 있어 '見'자 자법字法의 언밸런스와 어우러져 파격을 연출한다. 혹 이인상은 여기를 눈대목으로 삼은 건 아닐까. '知'자의 서법 역시 일반적인 것은 아니다. 좌부 아랫부분의 긴 두 발은 위의 획에 붙여 써야 하는데 여기서는 떨어져 있다. 이 역시 파격이라면 파격이다.

3 吳大澂, 『說文古籍補』(國學基本叢書 110, 臺灣商務印書館, 1968), 154면.
4 위의 책, 138면.

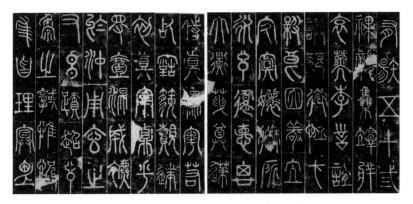

〈벽락비〉, 670, 탁본, 각 면 37×42.2cm, 국립중앙박물관

제3면의 '能'자는 종장縱長의 꼴이 아니라 정방형正方形에 가깝다. 소
전의 자형은 종장형이 원칙이다. 이 작품에는 이 글자 외에도 정방형에
가까운 글자들이 몇 개 더 보인다.

음주飮酒 제5수

—

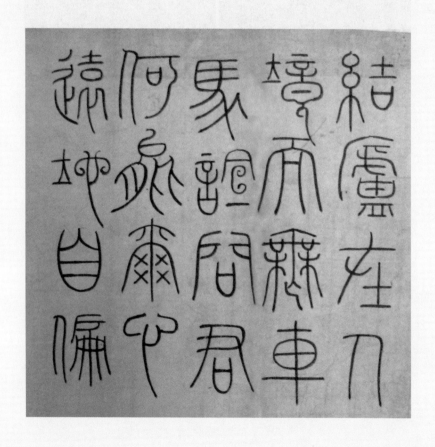

〈음주 제5수〉, 지본, 26.4×28.7cm

1 글씨는 다음과 같다.

結廬在人境,
而無車馬諠.[1]
問君何能爾,
心遠地自偏.

우리말로 옮기면 다음과 같다.

사람들 사는 곳에 집 지었으나
수레 소리 들리지 않네.
묻노니 그대는 어찌해 그렇소?
마음이 머니 땅이 외져서라오.

도연명의 시 「음주」飮酒 제5수의 구절이다. 시 전문을 보이면 다음과
같다.

結廬在人境,
而無車馬諠.
問君何能爾,
心遠地自偏.

1 『도연명집』(陶淵明集) 권3에는 '喧'자로 되어 있다. '喧'과 '諠'은 뜻이 같다.

採菊東籬下,

悠然見南山.

山氣日夕佳,

飛鳥相與還.

此中有眞意,

欲辨已忘言.

사람들 사는 곳에 집 지었으나

수레 소리 들리지 않네.

묻노니 그대는 어찌해 그렇소?

마음이 머니 땅이 외져서라오.

동쪽 울 아래서 국화를 따다가

우두커니 남산을 보네.

산기운은 날 저물어 아름답고

새들은 함께 돌아오누나.

이 속에 참다운 뜻이 있나니

표현하려다 그만 말을 잊었네.

송宋의 왕안석은 이 시 맨 앞의 네 구에 대해, "시인이 있은 이래 이런 구절은 없었다"(由詩人以來, 無此句)[2]라고 말한 바 있다. 그만큼 표현이 절특絶特하다는 뜻이다.

이인상 및 단호그룹의 인물들은 도연명을 몹시 존모尊慕하였다. 그들

2 사고전서본『도연명집』권3.

| 〈석고문〉盈 | 이양빙 〈성황묘비〉境 | 『전해심경』土 | 〈상체〉莫 | 『설문』宣 | 〈曾子仲宣鼎〉 宣 | 오희재 〈韓詩〉何 |

은 대개 처사로서의 삶을 살았기에 도연명의 삶과 시에 깊이 공감할 수 있었다. 이인상은 도연명을 단지 세속을 벗어나 산수를 즐긴 사람으로만 보아서는 안 되며 그에게 시대에 대한 우수憂愁가 있었음을 유의해야 한다고 말한 바 있다.[3] 이인상이 도연명에게 경도된 것은 바로 이 점, 즉 그가 세속에 물들지 않은 고결한 성정性情을 지녔을 뿐 아니라 세도世道에 대한 비분悲憤을 품었다는 점에 있었다.[4]

이 작품은 이인상이 벼슬에서 물러나 종강에 새로 초가집을 지어 살 때 쓴 게 아닌가 생각된다. '結廬在人境'부터 '心遠地自偏'까지가 모두 이인상의 당시 상황에 그대로 부합된다.

② 여기저기 고전의 자형이 보이며, 이인상의 개성적인 서법이 구현되어 있다.

제1행의 '廬'자는 '广'을 '厂'과 같이 썼는데 이는 금문의 꼴을 취한 것이다. '厂'의 제3획은 조금 굴곡이 있는데, 이는 앞서 지적했듯이 이인상 전서의 독특한 필획에 해당한다. '廬'자 맨 아래 '皿'의 제1획은 일반적으로 'ᵕ'와 같이 쓰는데(금문이든 소전이든 다 그렇다), 이인상은 직선

3 「答尹子子穆書」의 '別幅', 『凌壺集』 권3.
4 『회화편』의 〈도연명시의도〉(陶淵明詩意圖) 평석 참조.

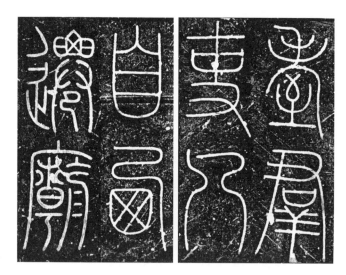

〈성황묘비〉
城隍廟碑

으로 썼다.

　제2행의 '境'자는, 좌부의 '土'의 꼴이 아주 특이하고(제5행의 '地'자에도 이 꼴이 보인다)⁵ 우부 중간의 '日'도 서체가 특이하다. '土'의 이런 꼴은 『광금석운부』에는 보이지 않으며, 『전해심경』에 보인다. 이를 통해 이인상이 『전해심경』을 참조했음을 알 수 있다. '日'의 맨 아랫부분이 아래로 볼록하게 나오게 쓰는 필법은 이인상의 다른 전서 작품 〈상체〉에도 보인다.⁶ 제3행 '誼'자의 우부 '宜'은 금문의 글꼴이다.

　제4행의 '何'자는, 우부 '可'의 종획終劃에 심하게 굴곡을 주어 구불구불하게 썼다. 한 번 약간 전절轉折을 넣어 쓰는 경우는 있어도 이렇게 두 번씩이나 전절을 넣어 구불구불한 느낌이 들게 쓰는 것은 이례적이다.

5　이인상의 〈공손추 상〉에도 이 글꼴이 보인다.
6　본서 '2-하-6' 참조.

심장일인산거尋張逸人山居

—

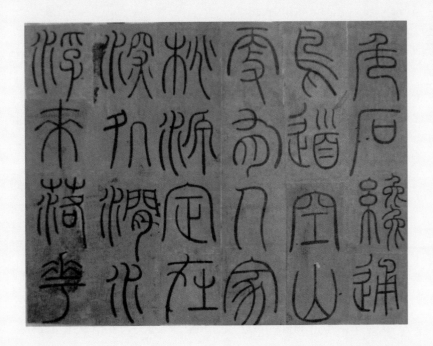

〈심장일인산거〉, 지본, 28.2×38.2cm

① 글씨는 다음과 같다.

危石纔通鳥道,
空山更有人家.
桃源定在深處,
澗水浮來落花.

우리말로 옮기면 다음과 같다.

높다란 절벽에 작은 길 겨우 통하는데
빈 산에 또한 인가人家가 있네.
도원桃源은 당연히 깊은 데 있으리니
시냇물에 낙화가 떠 흘러오누나.

「심장일인산거」尋張逸人山居 전문이다. 이 시는 당唐의 유장경劉長卿
이 지은 6언 절구다. 이인상은 중년 이래 은거를 꿈꾸었으며, 42세 때는
단양의 구담龜潭에 다백운루多白雲樓라는 누정을 짓기도 했다. 하지만
종내 은거의 뜻을 이루지는 못했다. 깊은 산 속의 은거자隱居者를 찾아가
는 것을 노래한 이 시를 서사한 것은 이인상에게 은거의 염원이 있었기
때문이다.

② 옥저전의 서체로, 다소 온후한 느낌이 든다.
　기본적으로 소전의 서법에 따라 썼음에도 이인상의 개성이 여기저기
서 목도된다. 제1행의 '危'자는, 제2획이 밑으로 길게 그어져 '已'의 상부

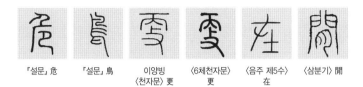

를 관통하고 있다. 보통 이 글자의 제2획은 'ᄀ'을 침범하지 않는다. 이인
상은 서법상 자기대로의 변형을 시도했다고 할 만하다. 문제는 이런 서
법상의 변형이 일반 서법으로 쓴 글씨와 다른 미감을 자아낸다는 사실
이다. 이인상은 종종 서법의 변형을 꾀하고 있는데, 이는 모두 그가 지닌
강렬한 미적 창조의 욕구와 관련이 깊다는 점에 유의할 필요가 있다.

　제2행의 '鳥'자는, 제4획 다음에 가로획 한 획이 더 있어야 하는데 없
다. 제3행의 '更'자는, 'ᄉ'획의 양끝이 밑으로 길게 드리워지게 쓴 게 특
이하다. '肴'자는 '月'을 아주 크게 써서 색다른 느낌을 냈다.

　제4행의 '在'자 좌부의 제3획을, 이인상은 보통 위를 향한 반원꼴로
썼는데, 여기서는 아래를 향한 반원꼴로 썼다. 진부함에 빠지지 않기 위
해 이런저런 시도를 자꾸 하고 있음을 간취할 수 있다.

　제5행의 '澗'자는, 우부의 '閒'을 개성적으로 썼다. 보통 '門' 안에 '月'
이 있도록 쓰는데, 이 글씨에서는 문밖에 '月'이 있다.

정담추수, 운간냉태靜譚秋水, 雲看冷態

—

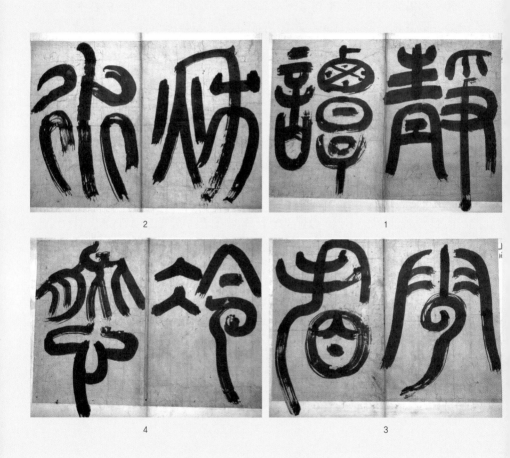

〈정담추수, 운간냉태〉, 지본, 제1면 27.4×40.4cm

① 우리말로 옮기면 다음과 같다.

　　고요히 「추수」편秋水篇을 이야기하고,
　　구름에서 냉태冷態를 보노라.

　앞구절은 이백李白의 시 「선성宣城의 우문 태수宇文太守께 보내고 겸
하여 최 시어崔侍御께 드리다」(원제 '贈宣城宇文太守兼呈崔侍御') 중에 나
오는 말이다. 해당 구절이 들어 있는 대목을 보이면 다음과 같다.

　　顏公二十萬,
　　盡付酒家錢.
　　興發每取之,
　　聊向醉中仙.
　　過此無一事,
　　靜談秋水篇.
　　안공顏公의 이십만 전¹을
　　죄다 술집에 주어
　　흥이 일어나면 늘 술을 마셔
　　애오라지 취선醉仙이 되려고 하네.
　　그외에는 아무 일도 않고
　　고요히 「추수」편秋水篇을 이야기하노라.

1　'안공'은 도연명과 친했던 안연지(顏延之)를 가리킨다. 그는 도연명에게 돈 2만 전(이백이
　'20만 전'이라고 한 건 과장이다)을 주었는데 도연명은 이 돈을 몽땅 술집에 맡겼다고 한다.

「추수」편은 『장자』莊子 외편外篇의 하나다. 내편內篇의 「제물론」齊物論에 설파된 만물제동萬物齊同의 사상이 몹시 아름다운 시적 언어로 부연되어 있으며, 인간은 모름지기 인위人爲와 시비是非와 분변分辨을 넘어 무위자연無爲自然의 세계로 돌아가야 한다는 점이 강조되어 있다.

이백의 시에는 '靜談秋水'로 되어 있고 이인상의 글씨에는 '靜譚秋水'로 되어 있지만, '談'과 '譚'은 서로 통하는 글자다.

두 번째 구절은, 출처가 있는 말인지 이인상이 스스로 만든 말인지 정확히 알 수 없다. '냉태'冷態는 그리 흔히 쓰는 말은 아니며, '냉락冷落한 모습'을 뜻한다. 낙막함, 쓸쓸함, 한적함, 담박함 등이 이 단어와 연관된다. 그러므로 이 단어는 '한정'閒情과도 연결될 수 있다.

이인상의 그림에는 '냉태'가 잘 구현되어 있다. 이인상의 회화는 그 본질이 '냉태의 미학'에 있다고 해도 과언이 아닐 터이다. 가령 〈설송도〉, 〈도연명시의도〉, 〈송하독좌도〉, 〈검선도〉, 〈회도인시의도〉, 〈구룡연도〉 등을 떠올리면 좋을 것이다.[2]

이 점과 관련해 이인상과 가장 오래 사귄 벗의 한 사람인 윤면동尹冕東은 다음과 같은 의미심장한 말을 한 바 있다.

> (원령은-인용자) 열장혈심熱腸血心을 고고냉담枯槁冷澹 중에 부쳤다. (…) 편석片石과 고운孤雲에 성령性靈을 통하고, 산전수애山巓水涯에 뇌소牢騷를 부쳤다.[3]

2 이 작품들에 대하여는 『회화편』을 참조할 것.
3 "寄熱腸血心於枯槁冷澹之中. (…) 通性靈於片石·孤雲, 寓牢騷於山巓水涯."(「祭李元靈文」, 『娛軒集』)

'열장'熱腸은 '뜨거운 마음'을, '혈심'血心은 정성스런 마음, 즉 진실된 마음을 뜻한다. '혈심'은 대개 군주나 나라를 향해 쓰는 말인바, 거기에는 우국충정의 뉘앙스가 내포되어 있다. 요컨대 윤면동이 말한 '열장혈심'은 나라와 세상을 향한 이인상의 뜨거운 마음과 깊은 충정衷情을 의미한다. 주목되는 것은 이인상이 장대하거나 뜨겁거나 힘이 마구 뻗치는 그림이 아니라 고고냉담한 그림에다 이 열장혈심을 투사했다는 점이다. '고고냉담'枯槁冷澹이란 무엇인가. 메마르고, 삭막하고, 차갑고, 담박함을 뜻한다. 그것은 열정적이거나 풍윤豊潤한 것과는 대척점에 있다. 한마디로 '냉태'와 통한다. 정리하자면, 이인상은 자신의 뜨거운 마음을 '냉태'에 투사했다 할 것이다. 일종의 예술적 아이러니다. 뜨거움이 차가움으로, 혈심血心이 담박함으로 구현되고 있으므로. 그러나 바로 이 점이 이인상 예술의 묘미이자 요의要義가 아닌가 한다.

위 인용문에는 편석片石과 고운孤雲과 산전수애山巓水涯가 언급되어 있다. 돌, 구름, 산수, 이 셋은 이인상 회화의 가장 주요한 소재들이다. 그런데 셋 속에 '구름'이 포함되어 있음에 유의할 일이다. '운간냉태'雲看冷態의 바로 그 '구름'이다.

이인상이 서사한 이 두 구절, 즉 '정담추수'靜譚秋水와 '운간냉태'는 얼핏 보면 서로 별로 연관이 없어 보인다. 하지만 따져 보면 그렇지 않으며 내적 연관을 맺고 있다.

인용한 이백의 시 구절은, 이백이 애초 품은 뜻을 이루지 못해 술로 자오自娛하며 애오라지 '정담추수'靜談秋水나 하고 있음을 말한 대목이다. 그렇다면 이백이 애초 품은 뜻은 무엇인가? 이백은 인용구의 바로 앞 구절에 그것을 밝혀 놓았다. 이에 의하면 그는 원래 '호로'胡虜, 즉 오랑캐를 쳐부수려는 장지壯志를 품고 있었는데 여의치 못해 우한憂恨만 품게

되었으며, 낙척落拓하여 산수에 노닐게 되었다는 것이다.[4] 즉 이백이 '정담추수'한 것은 그가 겪은 좌절의 반작용이었던 것이다. 이인상은 이백의 이 시를 읽으며 크게 공감했으리라 생각된다. 그 역시 젊은 시절 오랑캐를 쳐부수려는 장지壯志를 품은 적이 없지 않지만[5] 그것이 백일몽에 불과하다는 사실을 곧 깨달으면서 이후 실의와 낙담에 빠졌기 때문이다.

이렇게 본다면, '정담추수'와 '운간냉태'는 그 이면에 실의와 낙막落寞이 자리하고 있다는 점에서 서로 연결된다.

이인상의 이 글씨는 그 서사 시기를 정확히 알 수 없지만 내용이나 분위기, 무애자재한 필의筆意로 볼 때 만년의 작품으로 추정된다.

② 이 작품은 필획의 기氣와 세勢가 굉장하다. 마치 대초大草를 쓰듯 붓을 신들린 것처럼 놀렸다. 특히 갈필이 구사된 부분에서 필봉의 움직임이 생생히 느껴진다. 이인상의 해서 글씨나 행서 글씨에서는 이런 에너지가 나타나지 않는데, 유독 그의 대자大字 전서 글씨 중에 높은 산이 우뚝하고 커다란 파도가 출렁거리며 용이 날고 귀신이 춤추는 듯한 기괴함과 역동성이 보인다. 그런데 더욱 놀라운 점은 이런 기괴함과 역동성이 그저 기괴함과 역동성에 그치는 것이 아니라 높은 운격韻格을 담보하고 있다는 사실이다. 이윤영은 이인상의 전서를, "봄 밭의 깨끗한 백로白

4 이백의 이 시에 대한 해석은, 曾國藩 撰, 『十八家詩鈔』 권5에 수록된 주해(註解)가 참조된다.

5 「金子孺文舍, 夜會諸子」(『뇌상관고』 제1책 所收)의 "童年愛劍志樓闌"이라는 구절 참조. 이 시는 김순택의 『지소유고』(志素遺稿) 제1책에도, 「伯玄、美卿、元靈夜至, 次簡齋韻」이라는 시 아래에 「元靈和」라는 제목으로 부기되어 있다.

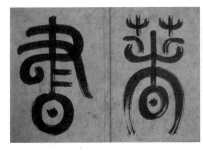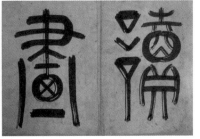

유한지의 대자 전서 〈독화저서〉讀畵著書(《해좌묵원》 所收), 지본, 세로 27.5cm, 국립중앙박물관

鷺요 가을 숲의 외로운 꽃"[6]이라고 형용한 바 있지만, 이 작품에서는 독립불구獨立不懼의 고고한 기품과 함께 홀로인 사람이 풍기는 쓸쓸함 같은 것이 느껴진다. 기괴함과 역동성에만 탄복하고 말 것이 아니라 그 속에 깃든 이런 심상心象에 다가가야 할 터이다.

이인상의 맥을 잇는 전서가로 흔히 이한진과 기원綺園 유한지兪漢芝를 꼽는다. 성해응의 다음 시구는 그 점을 말하고 있다.

> 경산京山은 적막하고[7] 기원綺園은 늙었거늘
> 아아 잇달아 일어나는 이 없거늘 어찌할꺼나.
> 京山寂寞綺園老,
> 嗚呼無如繼起何.[8]

6 이윤영, 「元靈大篆贊」, 『丹陵遺稿』 권13.
7 이미 작고했다는 말이다.
8 成海應, 「李凌壺篆字歌. 次杜工部韻」, 『研經齋全集』 권8.

〈석고문〉水　이양빙〈성황묘비〉水　오대징〈樓臺聯〉水　〈大風歌〉雲　「汗簡」目　「설문」冷　〈역산각석〉能

「이능호전자가」李凌壺篆字歌의 한 구절이다. 이인상 이후 이한진과 유한지를 꼽고 있음을 볼 수 있다. 그런데 흥미롭게도 《해좌묵원》에 유한지의 대자 전서가 한 점 실려 있어 이인상의 글씨와 비교가 된다.

갈필로 쓴 점은 이인상의 글씨와 같다고 하겠으나 기세와 활달함, 그리고 운격韻格은 이인상에 미치지 못함을 알 수 있다.

다시 이인상의 작품으로 돌아가 보자. '秋'자의 우부 '禾'는 고전의 서법으로 썼다. 중앙의 종획縱劃을 왼쪽으로 휘게 썼는데, 이는 중앙의 종획이 오른쪽으로 휜, 다음의 글자 '水'와 장법상 호응된다. 뿐만 아니라 왼쪽을 향하고 있는 '禾'의 두 발은, 오른쪽을 향하고 있는 '水'자 하부의 좌우 두 획과 서로 수응酬應한다.

'水'자는 필획과 결구結構가 대단히 역동적이어서 물이 세차게 돌아흐르는 느낌을 준다. 정말 창의적으로 쓴 글씨라고 할 만하다. 〈석고문〉이나 이양빙·오대징의 글씨와 비교해 보면 그 점이 잘 드러난다.

'雲'자는 고전의 자형이다. '看'자의 '目' 역시 고전의 자형이다. '冷'자는 소전이긴 하나 우부의 아랫부분을 특이하게 써서 역동성을 강화했다. '態'자의 상부 '能'은 〈역산각석〉의 자형과 흡사하다.

망천한거輞川閑居

—

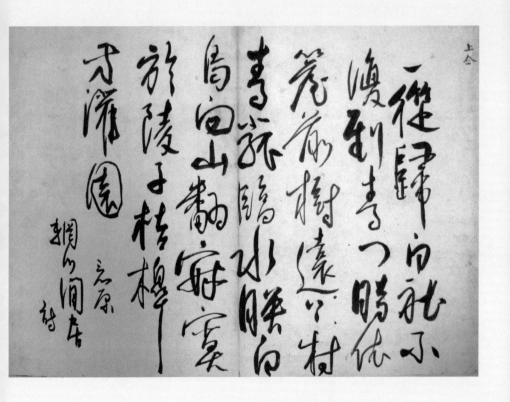

〈망천한거〉, 지본, 36.7×52.2cm

글씨는 다음과 같다.

　一從歸白社,

　不復到靑門.

　時倚簷前樹,

　遠¹上村.

　靑菰臨水映,

　白鳥向山翻.

　寂寞於陵子,

　桔槹方灌園.

　　看原²

　　輞川閒居詩.

우리말로 옮기면 다음과 같다.

한번 백사白社에서 돌아온 뒤론

다시는 청문靑門에 가지 않았네.

때로 처마 앞 나무에 기대

멀리 언덕 위 마을 바라보누나.

새파란 줄풀 물에 비치고

1　글자가 빠졌다는 표시다.
2　위의 빠진 글자다.

흰 새는 산을 향해 날아가놋다.
고요히 살아가는 오릉자於陵子
두레질해 원포園圃에 물을 주누나.

「망천한거」 시이다.

왕유王維의 시 「망천한거」輞川閑居 전문이다. '백사'白社는 하남성河南
省 낙양 고성故城 건춘문建春門 동쪽의 지명이다. '청문'靑門은 '청성문'靑
城門을 이르니, 장안성長安城 동에서 남쪽 방향의 제일문第一門이다. '줄
풀'은 '줄'을 말한다. 물가에 자라는 볏과의 여러해살이 풀이다. '오릉자'
는 전국시대 제齊나라 사람 진중자陳仲子를 이른다. 그의 형이 제나라의
경卿이 되어 식록食祿이 만종萬鍾이나 되었는데, 중자는 이를 불의한 일
이라 여겨 처자를 데리고 초楚나라로 가 오릉於陵이라는 곳에 살았다.
초나라 왕이 중자가 어질다는 말을 듣고 재상을 삼고자 해 사자使者에게
황금 만일萬鎰을 갖고 가 모셔오게 하였다. 하지만 중자는 도망하여 남의
원포園圃에 물 주는 일을 했다고 한다.[3]

이 시에서 왕유는 자신을 진중자에 견주고 있다. '망천'輞川은 섬서성
陝西省 남전현藍田縣에서 서남쪽으로 8킬로미터쯤 되는 곳에 있는 땅 이
름으로, 산수가 기승奇勝하였다. 왕유는 40세 무렵 이곳에 별업別業을
마련하고 전원생활의 즐거움을 만끽하였다. 망천의 풍경을 그린 왕유의
유명한 〈망천도〉輞川圖는 바로 이때 제작되었다.

3 사고전서본 『어선당시』(御選唐詩) 권14에 수록된 「망천한거」(輞川閑居)의 주해(注解) 참
조.

왕유는 문인화가의 비조鼻祖다. 그는 시화일치詩畵一致의 경지를 추구하였다. 소동파는 왕유의 이런 면모를 가리켜, "시중유화詩中有畵, 화중유시畵中有詩"[4]라고 하였다.

이 글씨는 행초行草에 해당한다. 한 줄에 여섯 자씩 쓰다가 제6행에 와서는 다섯 자를 썼다. '樟'자의 종획終劃을 길게 내리긋느라 그리 되었다.

4 소동파의 『東坡志林』에 보이는 말이다.

윤흡에게 보낸 간찰

—

〈윤흡에게 보낸 간찰〉, 1750, 지본, 22.5×44.4cm

글씨는 다음과 같다.

陽城之役, 麟祥在搬柴處, 有傳下執事乘雨過素沙橋, 而迫曛始
承聞, 未由走伻問候, 下懷至今悵惘. 雪寒轉嚴, 伏惟公餘靜攝,
體履萬安, 無任仰慕之至. 麟祥到任以後至今日, 在官僅十九日,
勞病欲仆, 徒貽老慈憂惱, 邑小事煩, 無足仰達. 龜潭屋子聞粗
成, 而無由受暇越境, 因緣拜侍, 未敢告期, 悵恨何達, 完築時,
下賜別還. 方往復申進士, 而政當收糴, 恐或有愆滯之端, 伏庸不
安. 迷隸因渠私幹, 過街下, 謹此修候, 只祝起居, 對序神相. 不
備. 伏惟下察, 謹再拜上候書.
　　庚午至月一日, 李麟祥再拜.

우리말로 옮기면 다음과 같다.

양성陽城의 역사役事로 제가 땔나무를 운반하는 곳에 있을 때 집사
執事[1]께서 비를 맞으시며 소사교素沙橋[2]를 지나신다는 전갈이 내려
왔으나, 저물 무렵에야 소식을 들은 터라 하인을 보내 안부를 여쭙
지 못해 마음이 여태껏 창망悵惘합니다. 추위가 더 매서워졌는데,
공무公務를 보시는 겨를에 고요하게 조섭調攝하시며 만안萬安하시
온지, 우러러 그리운 마음이 지극함을 이길 수 없습니다.

1　편지에서 상대방을 이르는 극존칭의 말이다.
2　경기도 안성 남쪽에 있었다.

저는 부임한 이후[3] 금일까지 관아에 있은 것이 고작 19일밖에 되지 않사오며, 피로와 병으로 쓰러질 듯하여 한갓 노모께 근심걱정을 끼치고 있습니다. 읍은 작은데 일은 번다하여 우러러 말씀드릴 만한 것이 없습니다. 구담龜潭의 집[4]이 거의 완성되었다고 들었는데, 휴가를 받아 경계를 넘어갈[5] 방법이 없습니다. 집사를 받들어 모셔왔던 연분 때문에 감히 날짜를 말씀드리지 못했사온데,[6] 섭섭하고 아쉽긴 하나 완축시完築時에 별환別還[7]을 내려 주십사 어찌 앙달仰達하겠습니까. 한창 신 진사申進士와 편지를 주고받고 있사오나 지금이 곧 환곡還穀을 거두어 들여야 할 때라서 혹 시간을 지체하다가 일을 그르칠까 싶어 이 때문에 불안합니다.

하인이 자신의 사적인 용무로 가하街下[8]를 지나간다기에 삼가 안부를 여쭙니다. 기거하심에 계절에 맞게 신령의 가호가 있기를 바랍니다. 이만 줄입니다. 헤아려 주시기 바랍니다. 삼가 두 번 절하고 문안 편지를 올립니다.

　　　경오년(1750) 11월 1일, 이인상 재배再拜.

'양성'陽城은 지금의 경기도 안성시 양성면 일대에 해당하며, 수원부水

3　이인상은 1750년(영조 26) 4월 29일 음죽 현감에 제수되었고, 이 해 8월 10일 사은숙배한 후 임지로 향하였다. 그러니 8월 중순경에는 부임하여 근무를 시작했을 것이다.
4　다백운루(일명 운루)를 이른다.
5　음죽에서 단양으로 가는 것을 이른다.
6　이인상이 예전부터 편지의 수신자를 받들어 모셔온 터인지라 이 점이 혐의되어 말씀을 못 드렸다는 뜻이다.
7　특별히 갔다오는 것을 이른다.
8　편지 수신자가 정무(政務)를 보는 치소(治所)를 가리키는 듯하다.

原府 관할이었다. 당시는 현감이 다스리던 2천 500호戸[9] 정도의 작은 고을이었다. 이인상은 당시 음죽 현감이었는데, 역사役事가 있어 인근 현縣인 양성에 갔던 듯하다. 이인상이 현감으로 있던 음죽은 지금의 경기도 이천군 장호원읍 일대인데,[10] 호수가 1천 200호쯤 되는,[11] 양성보다 작은 고을이었다. 그래서 이인상은 편지에서 '고을이 작다'라고 한 것이다.

이인상이 음죽 현감으로 부임한 것은 영조 26년인 1750년 8월이었다. 이인상의 나이 41세 때다. 이 편지를 통해 당시 이인상이 건강이 썩 좋지 않았던 것을 알 수 있다.

이 편지에서 알 수 있는 중요한 사실은, 이 편지를 쓴 1750년 11월 1일 당시 구담의 다백운루多白雲樓가 거진 완성되었다는 점이다. 편지 중의 '신 진사'申進士는 이인상의 벗이자 동서인 신사보申思輔(1713~1777, 자 자익子翊)[12]를 가리키는 것으로 추정된다. 신사보는 구담 인근의 능강동凌江洞[13]에 살고 있었다. 공무에 매여 있던 이인상은 다백운루의 건립을 신사보에게 맡겼던 듯하다. 1751년 신사보에게 준 시 중의, "운루雲樓를 그대 덕에 건립하였네"[14]라는 말에서 그 점을 알 수 있다.[15]

9 정약용,『經世遺表』권12, 地官修制, 倉廩之儲 참조.
10 관아는 지금의 장호원읍 선읍리에 있었다.
11 정약용, 앞의 책 참조.
12 장진욱(張震煜)의 사위로, 이인상과는 동서간이다. 1744년(영조 20) 사마시에 합격했으며, 서족(庶族)이다. 족보에는 '진사'가 아니라 '생원'으로 되어 있다. 신사보는 신소의 부친인 신사건(申思建)의 서족제(庶族弟)다. 둘은 7대조인 신준미(申遵美)의 후손이다.
13 충북 제천시 수산면과 단양군 적성면의 경계를 이루는 금수산(錦繡山)의 계곡이다. 능강천이 흐르며, 인근에 단양의 구담과 옥순봉이 있다.
14 "雲樓賴君築."(「墨溪宅, 陪伯氏賦, 贈子翊」의 제1수,『뇌상관고』제2책)
15 뿐만 아니라 신사보는 이인상을 대신해 다백운루를 관리하기도 하였다. 이 점은 1751년에 쓴 「丹霞室記」,『뇌상관고』제4책 참조.

『뇌상관고』에는 이인상이 신사보에게 준 시가 여러 편 보이며, 함께 지은 연구聯句도 실려 있다. 이를 보이면 다음과 같다.

① 「두메에 사는 벗 자익이 찾아와 함께 시를 짓다」(원제 '峽友子翊
來訪共賦')

② 「자익이 화첩畵帖을 얻었는데, 낙관을 살펴보니 모두 중국인의
것이었다. 내가 고예古隷로 '담지산백'唻脂山栢[16]이라 표제를 쓰고,
그림마다 짤막한 시를 적어 뜻을 부쳤다. 그 다섯 수를 기록한다」
(원제 '子翊得畵帖, 考其印識, 皆中州人. 余用古隷, 題裱曰'唻脂山栢,' 逐
幅寫小詩以寓意, 錄五首')

③ 「가을밤에 신자익을 머물게 해 능호관에 자게 하며 함께 짓다」
(원제 '秋夜留申子翊宿凌壺觀共賦') 2수

④ 「능강동에서 자익과 함께 짓다」(원제 '凌江洞, 共子翊賦')

⑤ 「배를 타고 주포酒浦[17]로 내려갔는데 마을 사람들이 다투어 와
술을 권하기에 자익과 함께 짓다」(원제 '舟下酒浦, 里人競來勸酒, 與子
翊賦')

⑥ 「자익에게 주다」(원제 '贈子翊') 2수

⑦ 「묵계墨溪 댁에서 형님을 모시고 읊조려 자익에게 주다」(원제 '墨
溪宅, 陪伯氏賦, 贈子翊') 2수

16 '잣나무의 수지(樹脂)를 씹다'라는 뜻이다. '산백'(山栢)은 고산(高山)의 잣나무요, '지'
(脂)는 그 수지를 말한다. 은(殷)나라 탕(湯)임금 때 정(桯) 벼슬을 한 복생(伏生)이 늘 송지
(松脂)를 씹어 먹었다는 사실이 『열선전』(列仙傳)에 보인다. 여기서는 선인(仙人)이 고고하게
송지를 씹듯 담박한 화의(畵意)를 맛본다는 정도의 뜻으로 쓴 말이다.
17 충북 제천시 금성면(錦城面) 성내리(城內里) 일대다.

⑧ 「연구」聯句

①은 1738년에, ②는 1739년에, ③은 1743년에, ④·⑤·⑥은 1744년에, ⑦·⑧은 1751년에 각각 지어졌다.

①에서 신사보를 '두메에 사는 벗'이라고 칭한 건 신사보가 충청도 능강동에 거주하고 있었기 때문이다. 이 시들을 통해 신사보가 어염魚鹽 판매로 생계를 영위하고 있지만, 완세불공의 뜻이 있으며,[18] 도가자류道家者流의 삶을 살았고,[19] 서화 수집에 취미가 있었음을 알 수 있다.

유한준兪漢雋은 「유란자幽蘭子가 오다」(원제 '幽蘭子至')[20]라는 시의 병서并序에서, 신사보의 호가 '유란자'이며, 자신의 이성5촌친異姓五寸親이고,[21] "시에 능하고 문장을 좋아하며, 일찍이 뇌연雷淵 남유용南有容을 종유從遊했다"라고 하였다. 유한준은 이 시의 제2수에서, "근래 뇌연옹雷淵翁을 만났더니/그대 또한 도류道流라고 말하더군"(近遇雷淵翁, 言君亦道流)이라고 읊고 있는바, 신사보가 도가자류임을 확인해 준다.

또한 유한준은 신사보를 위해 「태사공의 뜻으로 신옹申翁에게 주다」(원제 '太史公之意贈申翁')라는 글을 지었는데,[22] 신사보가 '여항인'[23]이지만

18 "且復離群隨鳥獸, 時能戱世學漁商"(「峽友子翊思輔來訪共賦」의 제5·6수); "古來未聞隱淪者, 走販魚鹽不力穡"(「贈子翊」의 제2수, 제3·4구) 참조.
19 "叩齒十年誦伯陽"(「峽友子翊思輔來訪共賦」의 제1수) 참조. '백양'(伯陽)은 『참동계』(參同契)를 지은 위백양(魏伯陽)을 말한다. 이 구절은 신사보가 은거해 도가의 양생술을 실천하고 있음을 읊은 것이다.
20 유한준, 『자저』(自著) 권9에 실려 있다. 이인상 사후 9년째 되는 해인 1769년에 지어진 시다.
21 유한준의 외조부인 성필승(成必升)과 신사보의 부친인 신건(申鍵)이 동서간이다. 따라서 신사보는 유한준의 모친 성씨의 이종사촌이며, 유한준에게는 이종오촌당숙이 된다.
22 『자저』 권13에 실려 있다.

그 위인爲人이 "염정아심恬靜雅深하고" "문예와 서화를 좋아하여" 노년에 고금 명인名人의 서화를 취집聚集하여 일첩一帖[24]을 만든 일을 언급하고 있다. '염정아심'은, 담박하고 고요하며 고아高雅하고 유심幽深함을 이른다. 이 인물평을 통해 이인상이 왜 신사보와 그리 가까이 지냈는지 의문이 풀린다. 그 기질과 취향이 비슷했던 것이다.[25]

한편, 남유용은 신사보가 소지한 〈청려축〉清驪軸[26]에 발문을 써 주기도 했고,[27] 그의 불우를 슬퍼해 「유란자시낭명」幽蘭子詩囊銘[28]을 써 주기도 했다. 이 명銘은 다음과 같다.

> 이하李賀는 비록 궁했으나
> 그래도 창려昌黎가 있었지.
> 그윽하고 쓸쓸해라
> 금낭錦囊의 시여.
> 李賀雖窮,
> 猶有昌黎.

23 보통 중인 신분의 인물을 '여항인'이라 부르며, 서얼을 꼭 그렇게 부르지는 않는다. 그러니 유한준이 이 말을 쓴 것은 신사보가 어염을 판매하는 등 여항인과 방불한 모습을 보였기 때문이 아닌가 생각된다.

24 이 첩은 상당히 방대한 것이 아니었을까 추정된다. 신사보는 '젊을 때부터' 어염의 판매를 통해 얻은 이문으로 서화를 수집해 온 것으로 여겨진다.

25 다만 이인상은 신사보가 은륜자(隱淪者)로서 살아가고 있으면서도 어염(魚鹽)을 주판(走販)해 생계를 도모하고 있는 데 대해서는 마뜩찮게 여기고 있었다. 「증자익」(贈子翊) 제2수의, "古來未聞隱淪者, 走販魚鹽不力穡"이라는 말 참조.

26 시축(詩軸)으로 여겨진다.

27 「書淸驪軸後」, 『雷淵集』 권13.

28 『雷淵集』 권27 所收.

幽哉寥哉!

錦囊之詩.

　'이하'李賀는 당唐의 시인으로 재주가 뛰어났으나 운수가 기박하여 벼슬에 등용되지 못했다. '창려'昌黎는 당의 문장가 한유韓愈를 이른다. 한유는 이하의 시재詩才를 인정했으며, 그의 불우를 슬퍼하였다. 이 명은, 이하에게 그를 알아준 한유가 있듯이 신사보에게는 자신이 있음을 말하는 한편, 신사보의 시에 대해 논평하였다.

　다시 이인상의 시로 돌아가 보자. ①에서 이인상은, "그대와 함께 구담龜潭 물에 발을 씻으며/갈필葛筆로 너럭바위에 「벌목」伐木[29]을 쓰길 기약하네"(期君濯足龜潭上, 墨葛書磐伐木章)라고 읊고 있다. 이를 통해 1738년 무렵 이미 이인상은 구담에 은거하려는 뜻이 있었음을 알 수 있다. 하필 구담을 택한 것은 그 가까이에 신사보가 거주하고 있었음으로써다. ②에서는, "문득 한밤중에 단협丹峽을 거슬러 올라가/낚싯배 평온히 잔잔한 도담島潭에 띄우고 싶어라"(便欲凌宵溯丹峽, 釣舟穩放島潭平)라고 읊고 있는바, 여전히 단양 은거의 뜻을 접지 않고 있음을 엿볼 수 있다. ⑥의 제2수에서는,

　　어이하면 단양과 청풍 사이에서 함께 농사지어

　　닭 울면 일어나고 해 지면 쉴꼬.

29 『시경』 소아(小雅) 녹명지십(鹿鳴之什)의 시로, 벗들과 연향(宴享)할 때의 악가(樂歌)로 알려져 있다.

나의 서루書樓는 구담에 두고

또한 설동雪洞[30] 북쪽에 운루雲樓를 지으리.

그곳에 고검古劍과 동정銅鼎을 두고

황명皇明 때 새긴 고서와 전서篆書도 두고

뜰에는 매화, 국화, 오동, 대를 나눠 심으리.

아득한 운해雲海 속에서 수창酬唱을 하나

만산滿山에 낙화뿐 아는 이 있으랴.

安得與君耕桑丹淸間, 雞鳴而起日入息.

着我畵舫龜潭中, 更架雲樓雪洞北.

中藏古劍與銅鼎, 古書寶篆皇明刻, 梅菊竹桐分庭植.

雲濤杳冥相和唱, 落花滿山無人識.

라고 읊고 있어, 1744년 경이 되면 구담에다 누각을 짓고자 하는 구상이 한창 무르익어 가고 있었음을 볼 수 있다. 운루를 짓고 난 다음에 지은 시인 ⑦의 제1수에서는, "운루를 그대 덕에 건립하여서/구담에 장서藏書를 두었네"(雲樓賴君築, 龜嶽有藏書)라고 읊고 있으며, 제2수에서는, "즐겁게 침상을 나란히해 이야기하나니/꿈이 이뤄져 물을 사이에 두고 살게 되었네/뱃전의 물보라 가느다랗고/옥순봉玉筍峰이 주렴 속에 성글게 드네/협강峽江의 풍경 특별한데/모재茅齋[31]의 편액이 그윽하여라"(樂此聯

30 설마동(雪馬洞)을 가리킨다. 단양면 내 우일광산으로 통하는 길가에 있는 골짜기로, 골짜기 양쪽에 화강암이 여러 겹으로 하늘을 뚫을 듯이 솟아 있어서 흰 눈이 쌓이면 소나무와 잘 어울려 멀리서 보면 흰 말이 다니는 것 같다고 해서 이런 이름이 생겼다.

31 운루를 말한다.

床話, 謀成隔水居. 浪花行棹細, 石筍入簾疎. 峽江風籟別, 茅齋扁穆如)라고 읊고 있다.

이처럼 이인상은 구담에 집을 지어 은거하고자 하는 계획을 스물아홉 살 때인 1738년에 이미 갖고 있었다. 이 계획은 신사보와의 관계 속에서 배태되고 구체화되어 갔다. 마침내 이인상이 음죽 현감이 되자 신사보에게 부탁해 구담에 누각을 짓게 했던 것이다.

앞서 지적했듯 1750년 11월 1일에 보낸 이 편지에는, 구담의 집이 거의 완성되었다는 언급이 보인다. 구담의 운루는 과연 언제 완공된 것일까? 다음 자료가 이 의문을 푸는 데 도움이 된다.

> 원령의 새로 지은 누각에 올라 적성산赤城山과 가은동可隱洞 등을 역람歷覽하였다. 강을 거슬러 올라 돌아왔으며, 돌아오자마자 이 글을 썼다. 때는 신미년(1751) 정월 보름이다.[32]

이윤영이 쓴 『산사』山史에 수록된 「구담기」龜潭記의 끝 구절이다. 이를 통해 다백운루가 적어도 1751년 정월 보름 이전에 완공되었음을 알 수 있다. 공교롭게도 이윤영의 부친 이기중李箕重이 이 해 2월 단양 군수로 부임하게 되어 이윤영은 부친을 따라 단양으로 내려왔으며, 이후 단양의 사인암에 4년 가까이 거주하였다.

이 편지의 수신자는 누구일까? 당시 수원 부사로 있던 윤흡尹潝으로

32 "登元靈新樓, 歷覽赤城可隱之洞, 溯江而歸, 歸而爲記. 時辛未燈夕也."(「龜潭記」, 『山史』, 『丹陵遺稿』 권11 所收)

추정된다.[33] 그는 본관이 해평이며, 윤두수尹斗壽의 직계손이다. 조부는 윤계尹塏이고, 부父는 황해도 관찰사와 대사간을 지낸 윤세수尹世綏다. 1689년생이니 이인상보다 스물한 살 위다. 1726년 생원시에 합격하여 음직으로 수원 부사와 원주 목사를 역임하였다. 홍계희와 함께 사도세자를 죽이는 데 한몫한 윤급尹汲은 바로 그의 동생이다.

이인상은 윤흡이 죽자 다음과 같은 만시를 지었다.

거룩한 풍모는 한漢나라 때 고사高士 같아[34]

얼굴에 근심 드러낸 일 없었다마다.

바다와 산을 마다 않고 옳은 스승 찾았으며

괴이한 돌 좋은 꽃 보며 호방한 기운 거두었지.[35]

어려운 이 구해 주고도 보답을 안 바라

낮은 벼슬 하다 늙어서 은포恩褒가 있었네.[36]

공 생각하면 섬강蟾江[37]을 차마 지나리?

나루터의 외배조차 나아가지 않네.

風度恢偉漢士高, 眉端不見處心勞.

33 『승정원일기』에 의하면 윤흡은 영조 25년인 1749년 8월 10일 수원 부사에 보임되었다.

34 중국의 한대(漢代), 특히 동한(東漢) 시절에 고사(高士)가 많았기에 한 말이다.

35 윤흡이 젊을 때 협기(俠氣)가 있었기에 한 말이다.

36 『영조실록』 영조 25년(1749) 1월 25일의 기사(記事)에, 좌의정 조현명(趙顯命)이 음관(蔭官) 윤흡의 치적(治績)과 집안에서의 행실에 대해 아뢰자 임금이 윤흡에게 가자(加資)하라고 명했다는 내용이 보인다. 윤흡은 이 해 8월 5일에 수원 부사에 제수되었다. 그의 나이 61세 때다.

37 강원도 횡성군 수리봉에서 발원하여 원주를 지나 경기도 여주에서 남한강에 합류하는 강이다. 윤흡이 원주 목사를 지냈기에 이 강을 언급했다.

洪溟巨嶽尋師正, 怪石名花斂氣豪.

厚義急人忘報施, 微官到老有恩褒.

懷公忍過蟾江水, 野渡孤舟未進篙.[38]

이인상은 윤흡의 제문을 짓기도 했는데, 그중에 이런 말이 보인다.

군자는 한마디 말로써 사람을 감동시킬 수 있으며, 자그만한 것을
받거나 주는 것을 갖고 그의 전덕全德을 살필 수 있다. 이 의리를
알지 못하고서 어찌 군자를 논하겠는가. 공의 성심誠心은 선류善類
를 부호扶護할 만했고, 재주는 나라를 부유케 하고 백성을 살릴 만
했으나, 낮은 벼슬에 머물러 그 베풂을 넓게 하지 못했다. 세상 사
람들은 단지 의를 숭상하고 기개가 높았다는 것으로 공을 논하니
어찌 슬프지 아니한가.

애초 나는 미처 공에게 인사를 드리지 못했으나, 공은 실로 나를 알
고서 나의 곤궁함을 애긍히 여겨 신성보申成父(신소 - 인용자)에게
이르기를,

"내가 그를 구휼하고 싶지만 그는 구차히 받는 사람이 아니지 않나.
내가 자네에게 양식을 줄 테니 자네가 벗을 구휼하게나."

라고 하셨다. 나는 이 말을 전해 듣고 공의 의로움에 감동하게 됐으
며, 마침내 받고서 부끄럽지 않았다. 마침내 공의 집에 가 인사를

38 「尹原州挽」, 『능호집』 권2; 번역은 『능호집(상)』, 415면 참조. 이 만시(挽詩)는 1753년 봄
에 지은 것으로 추정된다.

드리고 더욱 공의 전덕全德을 보게 되었다.[39]

　이 두 글을 통해 윤흡이 남 돕기를 잘하고 의가 높고 기개가 있는 인물이었음을 알 수 있다. 이 점에서 휼궤譎詭가 있던 아우 윤급과는 기질이 다르지 않았나 여겨진다.

　윤흡의 제문을 통해 이인상이 빈궁한 시절 윤흡의 도움을 받았으며 이후 그를 섬겨 왔음을 알 수 있다. 이인상이 편지 중 "집사를 받들어 모셔온 연분" 운운한 것은 윤흡과의 이런 관계를 말하고 있는 게 아닌가 한다.

　이 편지의 후미後尾에서 이인상은 완곡한 어법으로 구담의 집이 완공되면 한번 다녀올 수 있도록 조처해 주기를 바라는 뜻을 전하고 있다. 맨끝에는 '이인상재배'李麟祥再拜라고 적어 격식과 정중함을 갖추었다. '재배'再拜라는 표현은 아주 정중한 표현이니, 친한 벗이나 동년배 간이나 후배에게는 좀처럼 쓰지 않으며, 대신 '돈수'頓首나 '돈'頓이라는 말을 사용한다. '인상'이라고 이름만 쓴 게 아니라 성까지 갖춰 '이인상'이라고 쓴 것 역시 격식을 갖춘 표현이다. 친한 친구 사이에는 성은 빼고 이름만 쓰는 것이 상례이기 때문이다.

　이인상의 간찰 글씨는 당시 유명했으며, '원령체'元靈體로 일컬어졌다. 이규상李奎象(1727~1799)의 다음 기록이 그 점을 증언한다.

　　편지 글씨는 담박하고 고상하며 비스듬하여 아취는 넉넉하나 법도

39　"君子有一言而可以感人, 一芥之取與而可以觀其全德者. 不知此義, 何以論君子? 惟公誠可以扶護善類, 才可以裕國活民, 而顧沈於下位, 不博其施. 世之人直以尙義負氣論公焉, 豈不悲哉! 始余未及拜公, 而公固知余而憫余之窮, 乃謂申成父曰: '余欲賙之, 而彼非苟受者. 余以粟授子, 子其賙友焉!' 余聞而感其義, 遂受之而無愧焉. 遂造拜公門, 而益見公之全德焉."(「祭尹原州文」, 『뇌상관고』 제5책) 1753년에 지은 글이다.

는 크게 부족하다. 그러나 그의 편지 글씨의 서법은 당시 명류名流
들 사이에 떠들썩해 한 떼의 사람들이 그 체를 다투어 모습模襲하
여 원령체라 하였다.⁴⁰

40 이규상 저, 민족문학사연구소 한문분과 옮김, 『18세기 조선 인물지 幷世才彦錄』(창작과비
평사, 1997), 138면. 원문은 본서 '서설'의 주76을 참조할 것.

이유수에게 보낸 간찰(1)

—

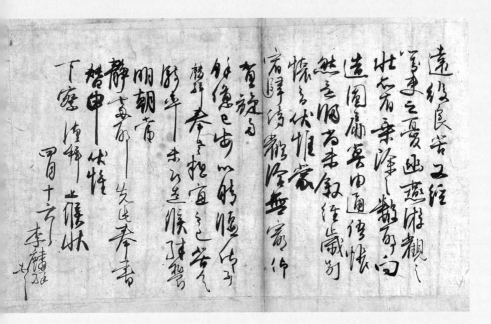

〈이유수에게 보낸 간찰(1)〉, 1755, 지본, 22.4×44.3cm

글씨는 다음과 같다.

遠役良苦, 又經對吏之憂, 幽燕游觀之壯, 亦有乘除之數耶. 向造
圓扉, 莫由通語, 悵然還歸, 尙未敍經歲別懷矣. 伏惟蒙宥歸侍,
歡洽無窮, 仰賀旋多, 餘懬已安, 以時偃仰否? 麟祥奉老粗宜而
已. 苦企騎率, 未卽造候, 殊鬱, 明朝當靜處耶? 先此奉書替申.
伏惟下察, 謹拜上候狀.

四月十六日, 李麟祥頓首.

우리말로 옮기면 다음과 같다.

먼 길을 다녀옴이 참으로 괴로운 일인데 게다가 심문을 받으시는
근심까지 겪었으니, 유연幽燕을 유람하신 장도壯途[1]에 또한 성쇠盛
衰의 운수가 있는 걸까요? 지난번에 감옥에 찾아갔으나 말을 통할
길이 없어서 서글피 돌아왔으니, 해가 바뀌도록 이별한 회포를 못
풀고 있군요.

주상의 용서를 받고 집으로 돌아와 부모님 뫼시고 즐거움이 끝이
없으며, 우러러 축하드릴 일이 도리어 많고 고달픈 몸은 하마 안정
이 되었으리라 생각하는데, 계절에 따라 잘 지내고 계신지요? 저는
노모를 봉양하며 그럭저럭 지내고 있습니다. 말[馬]과 시종을 학수

1 이유수가 중국에 사신 가서 연경(燕京)을 보고 온 것을 이른다. '유연'(幽燕)은 하북성 북부
지역과 요녕성(遼寧省) 일대를 이르는 말이다.

고대하고 있는 터라 즉시 찾아뵙고 안부를 여쭙지 못하니 퍽 답답합니다. 내일 아침 응당 댁에 계시겠지요? 우선 이렇게 편지를 올려 문안 인사를 대신합니다. 헤아려 주시기 바랍니다. 삼가 절하고 문안 편지를 올립니다.

　　4월 16일, 이인상 돈수.

　이 간찰의 수신인은 이유수李惟秀로 추정된다.

　이유수는 제천 군수를 지낸 이재李在의 아들로, 본관이 전주이고, 자가 심원深遠, 호가 완이莞爾다. 1747년(영조 23년) 정시문과에 장원한 뒤, 그 해 정언이 되고, 곧 지평을 거쳐 수찬이 되었다. 1750년 12월 노론의 신임의리辛壬義理를 표방하며 소론 인사 9인을 탄핵한 바 있다. 1751년 3월 임금의 부름에 응하지 않았다는 이유로 경상북도 풍기에 유배되었다. 그 후 다시 조정에 복귀하여 교리, 수찬 등 요직을 지냈으며, 1754년 동지겸사은사冬至兼謝恩使의 서장관書狀官으로 청나라에 다녀왔다.

　이유수가 동지겸사은사의 서장관에 임명된 것은 1754년 6월 27일이다.[2] 이유수는 단호그룹의 인물들을 종유從遊하였다. 그의 집은 도성의 낙산駱山 아래 있었는데, 수석樹石·원지園池가 갖추어져 있고 고서화와 이기彝器가 간직되어 있었다.[3] 『뇌상관고』에는, 이인상이 이유수가 풍기로 귀양갈 적에 써 보낸 시가 두 수 실려 있다.[4] 또 1756년 7월에는 그와

2　『승정원일기』 영조 30년 6월 27일 기사 참조. 이하 이유수의 행적은 모두 이 책을 참조했다.
3　「연보」 권1, 『夢梧集』.
4　「與諸公泛酒龜潭, 書寄嶺外遷客」, 「李正言深遠惟秀謫嶺外, 將歷省堤州, 過訪竹縣, 因勉取路雲潭」이 그것이다. 『뇌상관고』 제2책에 실려 있다.

함께 북영北營[5]에 노닌 적이 있다. 이때 쓴 시가 「다음 날 여러 공公과 북영에 들어갔기에 감회를 적다」(翼日與諸公入北營, 志感)[6]이다. 당시 함께 한 사람은 이윤영과 그의 아우 이운영李運永 및 종제從弟 이서영李舒永, 김종수金鍾秀와 그의 형 김종후金鍾厚, 김상묵金尙默과 그의 아우 김광묵金光默, 조정趙晸, 김상숙, 교리校理 김시묵金時默이다.

이인상은 이유수의 동생인 이유년李惟秊의 애사哀辭에서, 두 집안이 '세호'世好가 있었다고 말하고 있다.[7] 그렇기는 하나 이인상과 이유수 두 사람의 관계가 아주 막역한 것은 아니었다고 판단된다.[8] 이 간찰의 끝에 '이인상돈수'李麟祥頓首라고 한 데서도 그런 점이 감지된다. 만일 이윤영이나 송문흠에게 보낸 간찰이었다면, 좀 덜 격식적으로, 그리고 좀더 친밀감이 느껴지도록, 성은 빼고 이름자만 적어 '인상돈수'麟祥頓首라고 했을 터이다.

이인상은 이유수가 서장관으로 연경에 갈 때 다음과 같은 송서送序를 써 준 바 있다.

나라가 치욕을 당해 매년 오랑캐를 섬기면서부터 행대어사行臺御使[9]에게 사신의 일을 규찰糾察하도록 명하여서 마침내 관례가 되었다. 심원深遠이 행대어사에 선발되자, 나에게 출발에 앞서 한마디

5 창덕궁 서쪽에 있던 훈련도감의 본영을 이른다. 부근의 경치가 좋았다.
6 『뇌상관고』 제2책에 실려 있다. 이 시는 본서 '12 -6'에서 자세히 논의된다.
7 「李注書用康哀辭」, 『뇌상관고』 제5책 참조. '용강'(用康)은 이유년의 자다.
8 이와 달리 이윤영과 이유수는 아주 친밀한 사이였던 것 같다. 이 점은 《단호묵적》(丹壺墨蹟)에 실린 이윤영의 간찰들을 통해 확인된다. 《단호묵적》은 나중에 검토된다.
9 서장관(書狀官)의 별칭이다. 대관(臺官)의 권한을 행사하므로 이런 칭호가 붙었다.

좋은 말을 해달라고 하였다. 나는 그에게 물었다.

"청나라에 사신 가는 일이 예禮에 부합됩니까?"

"이 또한 예라면 예일 테지요."

"오랑캐에게 빈틈이 있다면 그들을 정벌하는 것이 의義일까요?"

"그렇겠지요."

나는 말한다.

『예기』禮記에서는 "참을 드러내고 거짓을 없애는 것이 예禮의 상법常法이다"[10]라고 했고, 또 이르기를, "예라는 것은 의義의 실상이다"[11]라고 했다. 대저 때로는 섬기고 때로는 정벌하는 것이 참되고 의로운 일이라고 한다면, 사신의 일은 임시변통일 뿐이니 이것을 어찌 예禮의 실상이라고 하겠는가? 『주역』 이괘履卦의 상전象傳[12]에 이르길, "위에 하늘이 있고 아래에 못이 있는 것이 이괘履卦의 상象이니, 군자는 상하上下를 분별하여 백성의 뜻을 정한다"라고 했다. 이는 예禮에 정해진 분수가 있음을 말한 것이다. 저들은 오랑캐로서 중화의 군주 노릇을 하며, 대행인大行人[13]으로 하여금 시회時會와 은동殷同[14]의 예를 행하게 하고 있다. 그런데도 그대가 배신陪臣[15]의 열列에서 공손히 예물을 들고 서 있다면 이것이 과연 『주역』에서

10 『예기』「악기」(樂記)에 나오는 말이다.
11 『예기』「예운」(禮運)에 나오는 말이다.
12 『주역』의 괘상(卦象)을 풀이한 글이다.
13 주(周)나라의 관명(官名)이다. 천자와 제후 사이의 의례(儀禮)를 관장하였다.
14 '시회'(時會)는 주(周)나라 천자가 부정기적으로 사방의 제후들을 조회(朝會) 들게 하던 일이요, '은동'(殷同)은 주나라 천자가 1년을 사시(四時)로 나누어 사방의 제후들을 나누어 조회 들게 하던 일을 말한다.
15 조선 국왕의 신하가 천자에 대하여 자기를 일컫던 말이다.

말하는 시의時義이겠는가?

옛날 조간자趙簡子[16]가 공자公子 대숙大叔[17]에게 읍양揖讓과 주선周旋의 예[18]에 대해 묻자 대숙이 대답하기를, "이것은 의儀[19]이지 예가 아닙니다. 대저 예는 하늘의 경經[20]이고 땅의 의義이며 백성의 행실이니, 천지의 경經을 백성이 본받는 것입니다"라고 하였다. 저들은 오랑캐인 주제에 선왕先王이 제후들을 조회朝會 들게 하는 예禮를 모방하여, 사신 대하기를 마치 궁한 백성들 상대하듯 채찍을 휘두르며 추창趨蹌[21]하라고 외치면서, 오연히 조회 들거나 어지러이 서 있는 것을 금지하였다.[22] 그런데도 그대는 예에 맞게 나아가고 예에 맞게 물러 나온다면, 이것이 과연 하늘의 경經과 땅의 의義가 되겠으며, 또 대숙大叔의 말에 부끄러움이 없겠는가?

옛날에 태왕太王이 훈육獯鬻을 섬겼으니,[23] 작은 나라로서 큰 나라를 섬김은 형세形勢요, 성인聖人으로서 오랑캐를 섬김은 권도權道다. 권도와 형세는 예禮라고 말할 수 없다. 하물며 오랑캐가 중화에

16 춘추시대 말기 진(晉)나라 사람 조앙(趙鞅)을 말한다. 정공(定公) 때 정경(正卿)을 지냈다. 진나라 내부에서 6경(卿)이 세력 다툼을 벌일 때, 범씨(范氏)와 중항씨(中行氏)를 몰아내고 조(趙)나라를 일으키는 기틀을 마련했다.
17 춘추시대 정(鄭)나라 장공(莊公)의 아우 공숙단(共叔段)을 가리킨다. '大'는 '태'로도 읽지만, '대'로 읽는 것이 옳다.
18 '읍양'은 읍(揖)하여 겸손한 뜻을 표시한다는 의미로, 손님과 주인 사이의 상견(相見)의 예(禮)를 말하고, '주선'은 기거동작의 몸가짐을 말한다.
19 몸가짐과 행위의 자잘한 법도를 말한다.
20 마땅한 이치나 법을 말한다.
21 신하가 조정에서 예법에 맞게 허리를 굽히고 종종걸음으로 걷는 것을 이른다.
22 『주례』(周禮) 추관(秋官) 「조사」(朝士)에, "오연히 조회 들거나, 어지러이 서 있거나, 모여 이야기하는 것을 금지한다"(禁慢朝·錯立·族談者)라는 구절이 보인다.
23 『맹자』 「양혜왕」 하(下)에 이 사실이 보인다. '훈육'은 곧 흉노(匈奴)다.

서 군주 노릇을 하니 천하가 함께 공격하는 것이 옳다. 더군다나 우리나라에는 세상에 둘도 없는 원수인데 예로써 그들을 섬길 수 있겠는가? 대저 저들을 섬기는 것은 진심이 아니며, 저들의 군대가 강하고 군마軍馬가 건장한 것을 두려워해서일 뿐이다. 하지만 이것이 익숙해지고 오래되어 드디어 사신 가는 일이 관례가 된다면 어찌 천하의 의리를 권장할 수 있겠는가? 그래서 나는 가만히 슬퍼한다.

대저 오랑캐에게 사신 가는 것은 예가 아니며, 군사를 쓰기 위한 권도이고, 때를 살펴 임기응변하려는 방책인 것이다. 무릇 군사를 쓰는 데엔 정도正道와 권도, 안과 밖의 차이가 있다. 선비를 기르는 것은 나라를 바르게 하기 위함이고, 의를 밝히는 것은 사람의 마음을 굳세게 하기 위함이며, 재물을 다스리고 농사를 가르치는 것은 병사를 기르기 위함이고, 기강을 세우는 것은 군대를 움직여 죄를 벌하기 위함이니, 이것이 정도로써 안을 다스리는 법이다. 한편 사신을 택하는 것은 적정敵情을 엿보기 위해서요, 예물을 후하게 하는 것은 적을 꾀기 위해서이며, 원한을 머금고 아픔을 참는 것은 적을 이기기 위해서이니, 이것이 권도로 밖을 제어하는 수단이다.

신하된 자가 어찌 차마 하루라도 이 의義를 잊겠는가. 아아! 국가가 당한 굴욕이 너무 심하여 사람들이 마음에 분을 품은 지가 오래다. 만약 임금의 명을 받들어 사신 가는 신하가 항상 이 의를 밝히고 그 위의威儀를 갖추어 사행使行에 수행하는 자들을 바로잡는다면, 오랑캐에게 흔단을 만들지 않고, 군軍의 기율이 그 가운데에서 묵묵히 행해질 것인바, 저들은 교만하고 우리는 분을 내니, 오래 움츠러들었다가도 끝내는 펼 수 있게 될 것인즉, 적을 넘볼 수 있는 기회

가 있을 터이다. 이것이 어찌 사신이 해야 할 일의 처음과 끝이 아니겠는가. 옛날에 노魯나라 제후가 당唐에서 맹약을 맺었는데, 『춘추』는 그 날짜를 적어 그 일을 경계하게 하였다.[24] 하물며 해마다 원수의 조정을 섬겨 익숙해진 게 오래되어 마침내 관례가 되었으니, 이 때문에 나는 천하가 다시 올바른 데로 돌아오지 못할까 두렵다. 바라건대 그대는 명분과 의리에 밝고 정도와 권도에 통달했으니, 고삐 잡고 군기軍旗 짊어진 군졸들로 하여금 부끄러움을 알게 하여 하루라도 병사兵事를 잊지 않게 한다면 예가 비로소 바로잡히리라.[25]

춘추대의의 이념과 청에 대한 적개심이 피력되어 있음을 볼 수 있다. 이유수는 1755년 3월에 귀국하였다. 그런데 문제가 생겼다. 서장관으로서의 임무에 태만했다는 이유로 이유수는 귀국 후 바로 체포, 구금되었다. 그 경위를 밝히면 다음과 같다.

이유수는 북경에 체류 중 역관譯官을 통해 당보塘報[26]를 입수하였다.

24 『춘추』 은공(隱公) 2년조(條)에, "추팔월(秋八月) 경진일(庚辰日)에 공(公)이 융(戎: 서융西戎을 말함)과 당(唐)에서 맹약을 맺었다"(秋八月庚辰, 公及戎盟于唐)라는 기사가 보인다. 공자는 『춘추』를 쓸 때 중요한 일에 대해서는 날짜를 기록하여 후세 사람으로 하여금 경계를 삼게 했다는 설이 있다. 이인상은 『춘추』의 이러한 표기 방식에 노나라와 오랑캐의 화친을 폄척(貶斥)한 공자의 뜻이 내포되어 있다고 본 것이다.

25 「送李學士赴燕序」, 『凌壺集』 권3; 번역은 『능호집(하)』, 85~88면 참조.

26 '당보'란 중국 조정에서 발행하는 일종의 관보(官報)로서, 경보(京報)라고도 했다. 조선 사신은 중국에 가면 촉각을 세워 당보를 입수하려고 했고, 입수한 당보를 귀국 후 국왕에게 보고하였다. 청의 동향을 파악하는 데 당보가 중요한 자료가 됨으로써였다. 홍대용, 『계방일기』, 『국역 담헌서』 1(민족문화추진회, 1974), 296면에 당보에 대한 언급이 보이며, 박제가의 『북학의』에도 '당보'가 한 조목으로 설정되어 있다.

당보의 입수는 서장관의 임무였다. 이유수는 입수한 당보를 국내에 갖고 오지 않았는데 이것이 바로 그의 죄목이었다. 그는 4월 초에 하옥된 것으로 보이지만, 정상이 참작되어 곧 풀려나 양주楊州의 향저鄕邸에 내려가 있었으며,[27] 이 달 24일 새로 보덕輔德에 제수되었다. 이에 이유수는 이 달 30일 자송自訟하는 글을 올려, 자신은 북경에 체류할 때 입수한 당보를 정사와 부사에게 전달했다는 것, 자신이 당보를 챙겨 갖고 오지 못한 일은 임무에 태만한 게 맞다 하겠지만 당보의 내용은 이미 정·부사의 문건에 다 반영되었다는 것 등을 언급하였다.

이렇게 본다면 이 간찰에 언급된, 이인상이 감옥에 찾아간 일은 대체로 4월 초순경의 일로 짐작된다. 이 편지를 보낸 4월 16일, 이유수는 이미 풀려나 양주의 향저에 머물고 있었다. 그래서 이인상은 이 간찰에서, 말을 타고 양주에 찾아가고자 하는 뜻을 피력한 것이다.

이유수는 이인상 사후死後 이른바 '동원아집'東園雅集의 주인으로 이름이 높았다. '동원아집'이란 낙산 기슭에 있던 이유수의 집에서 빈번하게 벌어졌던 아회雅會를 일컫는다. 그것은 옛날 단호그룹의 이윤영이 서지西池 부근 둥그재 기슭에 있던 자신의 서재인 담화재澹華齋에서 벌이곤 했던 아회를 떠올리게 한다.

동원아집에 참여했던 이들은 '13학사'라 불렸던바, 이유수, 김종수, 윤급尹汲, 남유용, 이득배李得培, 조돈趙暾, 송재경宋載經, 심이지沈履之, 김상묵, 김광묵, 윤시동尹蓍東, 유언호兪彦鎬, 김익金熤이 그들이었다.[28]

27 『승정원일기』 영조 31년 4월 25일의 기사 중, "(이유수─인용자)時在京畿楊州也"라는 말 참조.

모두 노론의 명가名家 자제로서, 그 정치적 입장이 이른바 '청류'淸流에 해당했다. 이들은 함께 술을 마시고, 시를 짓고, 휘호揮毫하고, 바둑 두는 것으로 낙을 삼았다.[29] 남공철은 이들을 '고인명류'高人名流라 일컫고 있다.

이유수가 주인으로 행세했던 동원아집은 이윤영의 담화재 아집이나 오찬의 산천재山天齋 아집, 이인상의 남간南澗 아집 등과 같고 다른 점이 있다. 같은 점은, 모두 노론계 인물들의 모임이라는 사실과 청류를 표방했다는 사실이다. 다른 점은 이윤영·오찬·이인상이 주인 노릇을 한 아집에 참여했던 인물들이 거개 처사였던 데 반해, 동원아집에 참여한 인물들은 모두 문과에 급제한 문신들이었다는 사실이다. 다시 말해 동원아집은 외견상 '고인명류'高人名流의 모임처럼 보이나 실제로는 뜻을 같이하는 정객 내지 관료들의 모임이었다고 할 것이다. 동원아집에 참여한 인물들 중 김종수, 김상묵, 윤시동, 유언호, 남유용 등은 영조 말기 이른바 청명당淸明黨의 핵심 멤버들이다. 이들은 척신당戚臣黨을 비판하며 영조의 완론탕평책緩論蕩平策에 반대하였다.

물론 이윤영·이인상 등도 영조의 탕평책에 강한 불만을 품고 있었으

28 『몽오집』(夢梧集)의 「연보」 권1 참조. 이유수는 화공(畵工)으로 하여금 동원아집의 장면을 그리게 하였다. 〈동원아집도〉가 그것이다. 훗날 남공철은 이 그림을 보고서 「李尙書東園雅集圖記」(『金陵集』 권12 所收)라는 글을 썼다. 남공철은 이 글에서 그림 속 인물들이 누군지 자세히 말해 놓았다. 그런데 남공철의 이 글에는 『몽오집』의 「연보」에서 말한 것과 달리 김종수는 언급되어 있지 않으며, 또한 김익이 빠지고 민종현이 언급되어 있다. 남공철은 이들을 '12군자'라 일컫고 있다. 이 그림에는 어떤 이유에서인지 김종수가 빠졌지만, 이유수와 김종수가 1751년 3월에 단양의 이윤영을 매개로 서로 알게 된 이래 평생 동지적 관계를 유지한 것은 분명하다. 이 점은 『몽오집』 권4의 「題李深遠遺稿卷首」와 「送李深遠出宰安東府序」, 권5의 「祭李深遠文」 등에서 확인된다.
29 『몽오집』의 「연보」 권1 참조.

나 그렇다고 해서 이들의 아집이 꼭 '정치적 결사체'의 성격을 갖는 것은 아니었다. 이들은 정치적 지향을 갖고 있었음에도 불구하고 정치적 결사를 통해 뭔가를 도모하거나 힘을 결집시키려고 하기보다는 어디까지나 문학과 예술을 통해 자신들의 이념과 정체성과 고민을 표현하고자 하였다. 이 점에서 단호그룹은 정치적 결사체이기보다는 문예적 결사체에 가깝다.

동원아집은 이와 달랐다. 거기에 참여한 인물들은 모두 현실정치에 몸을 담고 있었으며, 현실정치에 강한 이해관계가 걸려 있거나 현실정치에 야심을 품고 있는 자들이었다. 이 점에서 그들은 이윤영이나 이인상처럼 정치적으로 아마추어가 아니었으며, 이미 프로의 세계에 입문한 자들이었다고 해야 옳을 것이다.

그렇다면 단호그룹에 속한 김종수, 이유수, 김상묵이 동원아집에 참여한 것은 어떻게 설명해야 옳은가? 김종수와 이유수가 단호그룹에 합류한 것은 1751년 봄이다.[30] 단호그룹이 성립된 것은 1738년이다.[31] 1751년은 바야흐로 단호그룹이 쇠락기에 접어든 시점이다. 이 해에, 그리고 그 이듬해에, 이 그룹의 핵심 인물에 속하는 오찬과 송문흠이 연이어 세상을 떴다. 이리 본다면 김종수와 이유수는 단호그룹의 말기에 이 그룹

30 다음 자료가 참조된다: "始余從韓山李公胤之游 ,而李君深遠亦胤之所與好, 余故於深遠, 特心與之. 歲辛未春, 余與深遠,其弟用康及同郡金伯愚訪胤之丹陽, 當是時, 吾輩皆少年, 把酒誦呼, 意氣相感激"(「送李深遠出宰安東府序」, 『夢梧集』권4) ; "余少也癡, 求友於國中, 卒不遇, 遇胤之於丹陽山中, 與之同起居飮食凡十有餘日, 然後知胤之國中之高士也"(김종수, 「丹陵墓表」, 『단릉유고』권15 부록). 김종수는 이유수를 1751년 3월의 단양행(丹陽行) 때 이윤영을 매개로 알게 된 것으로 보인다.
31 『회화편』의 〈수하한담도〉 평석 참조.

에 합류한 인물들이라고 해야 할 것이다. 나이로 봐도 이 둘은 이인상보다 열 살 이상 아래였다.[32] 단호그룹의 인물들은 본래 '벗'으로 관계를 맺고 있었다. 하지만 두 인물이 단호그룹의 다른 인물들과 맺고 있는 관계는 벗이라기보다는 기실 '종유'從遊에 가까운 것이었다고 생각된다.[33]

이유수의 집에서 열린 동원아집과 김종수가 중심이 된 청명당은 단호그룹의 유대와 결속에서 어떤 시사를 받아 그것을 벤치마킹하거나 환골탈태한 측면이 없지 않은 것으로 생각된다. 동원아집의 참여자들이, 실제로는 그런 위인들이 못 되건만 마치 '고사'高士처럼 보이게 행동한 것은 단호그룹의 인물들을 본뜬 것이 틀림없다. 더구나 김종수가 스스로를 '산인'山人으로 표방하면서 자기를 재야의 야인野人으로 보아 주기를 희구한 것[34] 역시 이윤영·이인상 등 단호그룹의 인물들을 종유한 결과 갖게 된 관념으로 판단된다. 말하자면 김종수는 단호그룹의 위의威儀와 성망聲望을 자신의 정치적 자산과 배경으로 썩 잘 활용했다고 할 수 있다.[35]

이 두 사람과 달리 김상묵은 단호그룹의 핵심 인물로서, 이인상과 깊은 우정을 나누었다. 그러므로 김상묵이 동원아집에 참여한 데 대해서는 별도의 고구考究가 필요하다. 이를 어떻게 이해해야 할 것인가? 단호그룹의 내적 분화로 보아야 할 것인가? 아니면 단호그룹의 필연적 귀결로

32 이유수는 11살 아래이고, 김종수는 18살 아래다.
33 김종수는 「送李深遠出宰安東府序」에서, "余從韓山李公胤之游, 而李君深遠亦胤之所與好"라고 하여, 이윤영과 김종수·이유수의 관계가 '종유'(從遊)에 해당되는 것임을 밝히고 있다.
34 "山人名鍾秀"로 시작하는 김종수의 「자표」(自表, 『몽오집』권6 所收)에 이 점이 잘 드러난다. '자표'는 스스로 작성한 묘표(墓表)를 뜻한다.
35 이 점은 백승호, 「정조시대 정치적 글쓰기 연구」(서울대 박사학위논문, 2013)가 참조된다.

보아야 할 것인가?

　김상묵이 동원아집 및 청명당에 참여한 것은 김종수와의 관계가 작용한 면이 있지 않은가 한다. 그는 김종수의 족숙族叔이었기 때문이다. 이 점에서 김상묵의 행태를 꼭 단호그룹에 잠재되어 있던 어떤 인소因素의 필연적인 발현이라고 보거나 단호그룹의 내적 분열로 볼 것까지는 없지 않은가 한다. 물론 단호그룹의 인물들 내부에도, 출처出處와 관련해 그리고 현실정치와 관련해 입장 차이가 없는 것은 아니지만, 그럼에도 불구하고 단호그룹의 정체성을 특징짓는 것은 그 '재야성'在野性이라고 할 것이다.[36] 요컨대 단호그룹의 고유성은 처사로서의 면모와 행태, 그리고 그 위에 구축된 문학과 예술의 전개에서 찾아야 옳을 터이다.[37]

36 　이 점에서, 자신은 원래 '산인'이라며 묘비에 '몽오산인지묘'(夢梧山人之墓)라고 써 달라고 한 김종수의 강변(「자표」 참조)은, 그가 그만큼 단호그룹의 정체성을 정확히 꿰뚫어 본 소치라 할 만하다.

37 　이 점에서 단호그룹의 실질적인 역사적 계승자는 청명당이 아니라 홍대용과 박지원이 주도한 담연(湛燕)그룹이 아닌가 한다. 물론 두 그룹 간에는 심중한 질적 상위도 없지 않다. 그런 점을 간과해서는 안 될 줄 알지만, 그럼에도 '처사의식'을 계승하고 있다는 점이나 정치가·관료이기보다는 학자·문학가·예술가로서의 면모를 보여준다는 점은 주목해야 마땅하지 않은가 한다. 인맥에 있어서도 두 그룹의 인물들은 상당히 밀접하다. 이 두 그룹의 관계와 동이(同異)에 대한 사상사적 검토는 대단히 흥미로운 과제인데, 별도의 작업을 요한다.

청명상천, 광대상지

淸明象天, 廣大象地

〈청명상천, 광대상지〉, 지본, 제1면 27.7×36cm

① 글씨는 다음과 같다.

清明象天,
廣大象地.

우리말로 옮기면 다음과 같다.

맑고 밝음은 하늘을 본떴고,
넓고 큼은 땅을 본떴다.

『예기』 「악기」樂記의 한 구절로, '음악'(樂)이 그러하다는 말이다. 「악기」에는 음악과 천지자연의 관련에 대한 언급이 많다. 음악이란 천지의 기운을 반영함과 동시에 구현한다는 것이 「악기」의 기본 논지다. 「악기」의 이 구절 조금 뒤에 다음과 같은 말이 보인다.

그러므로 음악이라는 것은 즐거워함이다. 군자는 그 도를 얻음을 즐거워하고, 소인은 그 욕망을 얻음을 즐거워한다. 도로써 욕망을 제어한다면 즐겁되 음란하지 않고, 욕망 때문에 도를 잊는다면 미혹에 빠져 즐겁지 않다. 이런 까닭에 군자는 정情으로 돌아가서 그 뜻을 화평하게 하고, 음악을 널리 펴서 교화를 이룬다. 음악이 행해져서 백성이 바른 도리를 향한다면 그 덕을 볼 수가 있다.[1]

1 "故曰: '樂者樂也.' 君子樂得其道, 小人樂得其欲. 以道制欲, 則樂而不亂, 以欲忘道, 則

음악에 대한 이인상의 관심은 그가 쓴 다음 글에서 살필 수 있다.

> 음악이라는 것은, 성정性情에 근원하며 성음聲音에 발發하여 백성
> 의 뜻을 바로잡나니, 음악을 통해 한 시대의 치란治亂을 상고할 수
> 있다. 슬픔과 즐거움은 성정의 변화이며, 화완和緩(화평함과 느림)과
> 번촉繁促(촉급함)은 성음의 가락이다. 음악이 바름을 얻으면 슬픔과
> 즐거움의 감정을 표현한 소리가 평화롭고 유장하다. 그러므로 올바
> 른 사람이 아니면 그 소리를 계승할 수 없거늘, 이것이 고악古樂이
> 전하지 않는 이유다. (…)
> 가만히 우리나라의 음악을 상고하건대 애락哀樂이 바름을 얻은
> 것은, 교묘郊廟[2]와 악장樂章[3]은 감히 논하지 않기로 하고, 연악燕樂[4]
> 은 마땅히 「여민락」與民樂[5]으로써 '정'正으로 삼아야 할 것이다. 여
> 항의 가곡은, 장가長歌에는 송강松江 정 선생[6]의 「장진주」가 있고,
> 단가短歌에는 상상국尙相國[7]의 「감군은」感君恩[8]이 있는데, 모두 중

惑而不樂. 是故君子反情以和其志, 廣樂以成其教. 樂行而民鄉方, 可以觀德矣."

2 '교'(郊)는 '교사'(郊祀), 즉 천지에 대한 제사를 말하고, '묘'(廟)는 '묘제'(廟祭), 즉 임금의
선조에 대한 제사를 말하는데, 여기서는 교사와 묘제 때 연주하는 음악을 가리킨다.

3 선초(鮮初)에 제작된 「용비어천가」, 「월인천강지곡」 등의 악가(樂歌)를 말한다.

4 궁중의 의식(儀式)이나 연회 때 연주된 음악을 말한다.

5 조선 시대에 임금의 거둥 때나 궁중의 잔치 때 연주한 음악이다.

6 정철(鄭澈, 1536~1594)을 말한다.

7 상진(尙震)을 가리킨다. 명종 때 우의정, 좌의정, 영의정을 지냈다.

8 임금의 은덕을 사해(四海)와 태산에 비기며 찬미한 조선 전기의 송축가(頌祝歌) 이름이다.
작자가 상진이라는 설도 있으나,『세종실록』세종 24년 2월의 기사 중에 이 작품이 언급되고 있
음으로 보아 상진이 작자일 수는 없다. 상진은 이후 태어난 인물이기 때문이다. 정도전 혹은 하
륜을 작자로 보는 설도 있으나 근거가 있는 것은 아니다.

조中調[9]이다. 10년 전에 내가 장악원에 들어가 「여민락」을 연주하는 것을 구경한 적이 있다. 죽암竹菴 김공[10]이 악관樂官인지라 나를 위해 옛 악기를 진열해 훌륭한 악공을 뽑아 음악을 연주하게 하였다. 악공들은 장악원을 여러 겹으로 에워싸 한참이 걸려 한 곡의 연주를 마쳤다. 그 소리는 웅숭하고 고원하고 평화롭고 맑았으며, 긴 여운이 있었다. 그런데도 공은 오히려 그 촉급함을 개탄하며 이리 말했다.

"선왕先王이 음악을 제작한 당초에는 가마를 타고 5리를 갈 동안에도 아직 한 곡을 채 끝마치지 못했다오."[11]

이에서 성세盛世의 음악이 평화롭고 느렸던 것을 알 수 있다. 가객 나이단羅以檀은 나라의 으뜸가는 악공으로 「감군은」을 잘 불렀다. 나는 그 소리를 들은 적이 있는데, 음이 솟구치며 유장하여 공중을 휘감았다. 그 묘함을 모르는 자는 범패梵唄로 알았고, 그 묘함을 아는 자는 소매로 얼굴을 가리며 눈물을 흘렸다. 나이단이 이미 죽었으니 생각건대 「감군은」은 마침내 맥이 끊어졌다.

지금 국중의 연악燕樂은 모두 계면조를 쓰며, 길거나 짧은 우리말 노래가 섞여 있다. 비록 송강의 「장진주」라 하더라도 여창女唱에 섞여 버려, 무릇 맑은 목소리로 길게 늘어뜨릴 줄 아는 자라면

9 이인상은, "우리말로 완가(緩歌)를 '중조'라고 하고, 음조가 급한 것을 '계면조'라고 한다"라고 했다. "方言以緩歌爲中調, (…) 促節爲界調."(「敍樂」, 『뇌상관고』 제5책)

10 누군지 미상이다.

11 국초(國初)의 음악이 대단히 느렸음을 말한다. '선왕'(先王)은 세종대왕을 말한다. 이인상은 세종 때만큼 예악(禮樂)이 성대했던 적은 없다고 보았다. 「常棣軸跋」, 『뇌상관고』 제4책 참조.

아이나 노인 할 것 없이 모두 능하지만 중조는 거의 끊겨 버렸다. 나는 일찍이 이리 논한 바 있다: 즐거움은 「여민락」보다 참된 것이 없고, 슬픔은 「감군은」보다 절실한 것이 없다. 슬픔과 즐거움이 그 바름을 얻어 그 소리가 화평하고 느린 까닭에 사람들이 그 소리를 계승할 수가 없었던 것이다. 송강의 노래는 그래도 슬픔과 즐거움의 사이에 있고 그 음절도 길고 짧음이 고르지 않은지라 본뜨기가 쉬웠던 게 아닐까. (…)[12]

이 글을 통해 이인상이 음악에도 상당한 조예가 있었던 것을 알 수 있다. 상기 인용문 중 서두의,

음악이라는 것은, 성정性情에 근원하며 성음聲音에 발發하여 백성의 뜻을 바로잡나니, 음악을 통해 한 시대의 치란治亂을 상고할 수

[12] "樂者原乎情性, 發于聲音, 以正民志, 而攷時治亂者也. 哀樂, 情性之變; 和緩繁促, 聲音之節也. 樂之得其正者, 哀樂之感, 其音平和悠永, 故非正人, 不能繼其聲, 此古樂之所以不傳也. (…)

竊攷東國之樂, 有哀樂得其正者, 郊廟樂章不敢論, 燕樂則當以「與民樂」爲正; 閭巷歌曲, 則長歌有松江 鄭先生「將進酒」, 短歌有尙相國「感君恩」, 皆中調也. 十年前, 余嘗入樂院, 觀「與民樂」, 竹菴金公爲樂官, 爲余陳古器, 選良工, 輻鼓奏管, 金石振綴, 繞院數匝, 移時而成一闋, 其聲淵遠和淸, 泱泱有餘音. 公猶歎其繁促曰: '先王作樂之初, 步輦五里, 未成一闋.' 卽盛世樂音之和緩可知矣. 歌者羅以檀, 國工也, 善唱「感君恩」. 余猶及見其聲, 淘湧悠永, 繚繞空外. 不知其妙者, 聽之以梵唄; 知其妙者, 無不掩袂下淚. 以檀已歿, 意「感君恩」遂絶矣.

今國中燕樂皆用界調, 雜以長短俚曲. 雖松江「將進酒」混於女唱, 凡淸喉曼聲者, 無老艾皆能之, 中調幾絶矣. 槃嘗論之: 樂莫眞於「與民樂」, 哀莫切於「感君恩」, 哀樂得其正, 而其聲和緩, 故人不得以繼其聲. 松江之歌, 則猶在哀樂之間, 而其爲音節長短不齊, 故易以模象耶?"(「敍樂」, 『뇌상관고』 제5책) 1758년에 쓰인 글이다.

있다. 슬픔과 즐거움은 성정의 변화이며, 화완和緩(화평함과 느림)과 번촉繁促(촉급함)은 성음의 가락이다. 음악이 바름을 얻으면 슬픔과 즐거움의 감정을 표현한 소리가 평화롭고 유장하다.

라는 말은 「악기」에 유래한다.

② 이 글씨는 예서의 필의筆意가 있는 전서다. 즉 예서의 서법을 가미해 쓴 전서다. 그래서 아주 독특한 풍치가 있으며, 장중莊重함이 풍긴다. 전서는 획의 굵기가 균일한데 이 작품은 그렇지 않아 어떤 획은 가늘고 어떤 획은 아주 굵다. 뿐만 아니라 한 획 내부에도 굵은 부분이 있는가 하면 가는 부분도 있다. 이는 예서의 서법을 따른 결과다.

맨 처음의 '淸'자는, 물수변[氵]을 아주 특이하게 썼다. 고전과 소전을 막론하고 전서에서는 물수변의 중앙의 획을 쭉 이어서 쓴다. 그런데 이 글씨에서는 가운데가 끊겨 있다. 파격을 시도한 것이다. 우부의 '靑'자에도 파격이 보인다. 최초의 횡획橫劃을 직선으로 쭉 그었는데, 전서에서는 이렇게 쓰는 법이 없으며 '⌣'와 같이 쓴다. 직선으로 그은 것은 예서의 서법을 취한 것이다.

세 번째와 일곱 번째 글자 '象'은 그 머리 모양이 서로 좀 다르다. 하지만 둘 다 소전의 자형은 아니다. 〈벽락비〉의 '象'자 머리 모양에서 유사성이 발견되는데, 이를 원용해 쓴 게 아닌가 한다.

「설문」象 〈벽락비〉象

'天'자는 아주 낯선 자형인데 고전에 해당한다.[13] '廣'자에서 '厂'의 종획縱劃에는 약간 굴곡이 가미되어 있다.

〈장천비〉陳 〈예기비〉陶

마지막 글자 '地'는 주문籀文이다. 상부 좌측의 '阝'는 언덕부변(阝)에 해당한다. 이는 전서에서 '阝'와 같이 쓴다. 하지만 이인상은 이렇게 쓰지 않고 〈장천비〉張遷碑나 〈예기비〉禮器碑 등 일부 한비漢碑에 보이는 글꼴을 취했다.

13 이인상의 다른 전서 작품 〈청묘〉에도 같은 글꼴이 보인다. 본서 '3-3' 참조.

담수재澹守齋

—

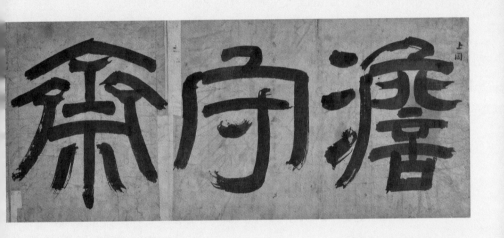

〈담수재〉, 지본, 37×86cm

① 재호齋號를 쓴 것이다. '담수澹守'는 '담澹을 지킨다', 혹은 '담澹으로
써 자신을 지킨다'라는 뜻이다. '담'은 무욕無欲, 즉 부귀나 명예, 외물外
物에 대한 온갖 욕망에서 벗어난 상태를 이른다. 그러니 '담澹'을 지키면,
깨끗하고, 맑아지고, 고결해진다. 그래서 특히 도가에서는 '담'과 '정'靜
을 수양의 요체로 삼는다. 이인상이, 그리고 단호그룹의 핵심 인물들이 추
구한 삶의 가치는 바로 이 '담'으로 요약될 수 있다. 『흠영』欽英의 저자 유
만주兪晚柱의 다음 말은 그 점을 지적한 것이랄 수 있다.

> 원령의 도道는 성聲·색色·화貨·리利' 네 글자를 붓 끝에 붙이지 않
> 는 것이다. 붓 끝에 붙이지 않을 뿐만 아니라 입에도 붙이지 않는다.
> 입에 붙이지 않을 뿐만 아니라 마음에도 붙이지 않는다. 성·색·화·
> 리를 도외시하고 사우師友와 문묵文墨을 생명으로 삼는 자가 이 세
> 상에 몇이나 될까.(1779년 12월 19일 일기)

> 능호, 단릉丹陵, 송공宋公, 청수淸修² 네 분의 문집을 모아 한 질로
> 온전하게 엮어서 '성색화리聲色貨利를 벗어난 책'이라고 제목을 달
> 면 조금 멋질 것이다.(1784년 5월 16일 일기)³

1 '성'(聲)은 음란한 가무, '색'(色)은 여색, '화'(貨)는 재물, '리'(利)는 이익을 말한다.
2 '단릉'은 이윤영을, '송공'은 송문흠을, '청수'는 오찬을 이른다. 단호그룹의 핵심 멤버들이다.
3 번역은 김하라, 『일기를 쓰다 2: 흠영선집』(우리고전백선 20, 2015, 돌베개), 76~77면 참
조. 원문은 다음과 같다: "元靈之道, 聲色貨利四字, 筆頭不着. 非徒筆頭不着, 於口頭不着.
非徒口頭不着, 亦於心頭不着. 夫外聲色貨利, 而能以師友文墨爲命者, 世間能有幾人?" "萃
凌壺、丹陵、宋公、淸修四集, 全編一峽, 題曰'聲色貨利以外之書', 當亦稍奇."

이인상은 1754년 6월 종강에 새로 지은 모루茅樓에 입주했는데 이를 기념하여 「모루명」茅樓銘을 지었다. 그 중에 "澹以得朋, 師古爲程. 窮不違命, 夢寐亦淸"(담박하게 벗을 사귀고/옛을 본받아 법으로 삼을지니라/궁해도 천명을 어기지 말고/자나깨나 청정할지니라)이라는 말이 보인다.[4] 첫구절의 '澹'이라는 글자가 주목된다. 뿐만 아니라 이 글귀는 그 전체가 '담'澹의 표명으로 여겨진다.

이 점에 유의할 때 이 편액 글씨는 혹 종강 모루의 서재 이름을 쓴 것일지도 모른다.

② 이 글씨는 전서의 필의가 가미된 예서다. 졸박하고 자연스러우면서도 문기文氣가 넘치고 기운이 생동한다. 그래서 '담수'澹守라는 단어의 뜻과 퍽 잘 어울린다고 생각된다. 내용과 표현의 통일이다. 이인상 만년 예서의 높은 경지를 유감없이 보여주는 수작이다.

이인상은 전서를 쓸 때 예서의 필의를 섞는가 하면, 예서를 쓸 때 전서의 필의를 섞기도 했다. 두 서체에 통달한 결과 상호침투가 자연스럽게 야기된 것이니, 서예의 높은 경지에 이르러 무문관無門關을 넘었다 할 것이다.

'澹'자는, '편'의 글꼴은 예서지만 '방'의 글꼴은 전서다. 하지만 소전의 자형과는 차이가 있다. 'ㄱ' 안의 위쪽 네 획이 그러하다. 'ㄱ' 안의 아래쪽에 있는 '言'은, 글꼴은 전서가 분명한데 서법은 예서다. 가령 전서의 경우 세

「설문」澹

4 「茅樓銘」, 『능호집』 권4; 번역은 박희병 역, 『능호집(하)』(돌베개, 2016), 252면 참조.

〈형방비〉守 〈석문송〉守 〈서협송〉守

번째 횡획橫劃은 'ㄩ'와 같이 쓰지만 여기서는 직선으로 쭉 긋되 약간 파
세波勢를 넣어 썼다. 그 아래의 'ㅁ'도 전서라면 밑의 양 모서리가 곡선으
로 부드럽게 처리되어야 하나 여기서는 각지게 썼다.

　'守'자는 한비漢碑 중 〈형방비〉衡方碑, 〈석문송〉石門頌, 〈서협송〉西狹頌
의 글씨를 떠올리게 한다. '齋'자에서, 맨 위의 '︿'은 전서의 글꼴을 취
한 것이다.

4
—
《보산첩》
寶山帖

《보산첩》 표지와 속표지, 32×22.8cm

이 서첩은 미국 버클리대학교 동아시아도서관 아사미문고淺見文庫에 소장되어 있다.[1] 표지에 '보산첩'寶山帖이라는 제명題名이 보인다. 그 다음 장에 '갑술년甲戌秊 9월일九月日'이라는 연조를 적었으며, 그 바로 아래에 '필하무일점진'筆下無一點塵이라는 여섯 글자의 전서가 보인다. 이 여섯 글자는 마치 도장을 찍은 것처럼 보이지만 실은 붓으로 써서 도장처럼 보이게 한 것이다.

'갑술년 9월일'은 성첩成帖된 때를 가리키는 것으로 생각된다. 이인상은 생전에 '천보산인'天寶山人이라는 호를 주로 사용했는데,[2] 약칭해 '보산인'寶山人 혹은 '보산자'寶山子라고도 했다. 이 첩명 중의 '보산'은 이인상의 호를 가리킨다. '천보산'은 경기도 양주(지금의 포천)에 있는 산이다. 이인상의 선영이 거기 있었으며, 이인상은 소년 시절 및 청년 시절의 일부를 거기서 보냈다. 서울에서 태어나 서울에서 살다가 집안이 너무 가난해지는 바람에 양주의 선영 부근으로 이사를 가게 된 것이다. 이인상

1 김수진, 「『보산첩』 해제」, 고려대학교 해외한국학자료센터, 〔게재일 2009.7.15〕; 인터넷 주소 http://kostma.korea.ac.kr/dir/list?uci=RIKS+CRMA+KSM-WG.0000.0000-20090715.AS_SA_252
2 『회화편』 부록 1의 '이인상 초상' 평석 참조.

이 다시 서울로 나온 것은 그의 나이 스물세 살 때인 1732년이다.[3] 이인상은 서울에 있으면서도 늘 보산을 그리워하였다.[4] 이인상은 스스로를 '보산포인'寶山逋人이라 부르기도 하였다.[5] '보산포인'은 '보산에서 떠나온 사람'쯤으로 풀이될 수 있지 않을까 한다. 여기에는 보산에 대한 이인상의 그리움과 언젠가는 보산으로 돌아가고 싶다는 그의 소망이 내장內藏되어 있다.

이인상은 만년에 '뇌상관'雷象觀이라는 호를 사용하기도 했다. 이인상의 문집 초고 이름이 '뇌상관고'雷象觀藁인 것은 이 때문이다. 하지만 간행된 이인상의 문집 이름은 '능호집'凌壺集이다. 윤면동尹冕東이 중심이 된 이인상의 벗들이 그리 결정한 것이다. 이후, 이인상의 호는 '능호'로 굳어졌다.[6] 그리하여 문집 간행 후에는 이인상의 호 '보산'은 거의 통용되지 않게 되었다. 이인상은 생전에 '능호' 혹은 '능호관'이라는 호를 거의 사용하지 않았지만, 사후 그의 뜻과 상관없이 이 호로 불리게 된 것이다.

이런 점에 유의한다면 '보산'이라는 호를 취한 이 첩은 적어도 『능호집』이 간행된 1779년 이전에 엮어졌을 가능성이 높다. 이렇게 추론해 들어가면 이 서첩에 적혀 있는 '갑술년 9월일'은 1754년으로 비정比定된다. 다음 갑술년은 1814년이 되고, 그 다음 갑술년은 1874년이 된다. 1814년이나 1874년에 이인상을 '보산'이라 부를 사람은 아마 존재하지

3 『회화편』의 〈병국도〉 평석 참조.
4 「翌日登叉溪水閣」(『뇌상관고』 제1책)의 "飜思寶山歸計好"라는 시구, 「憶寶山庄. 侍伯氏共賦」(『뇌상관고』 제1책)의 "檜樹壇猶在, 茅亭憶寶山"이라는 시구 등을 예로 들 수 있다.
5 「丹霞室記」(『뇌상관고』 제4책)의 끝에 "寶山逋人書"라고 썼다. 이 글은 이인상이 죽기 9년 전인 1751년에 썼다.
6 『회화편』 부록 1의 '이인상 초상' 평석 참조.

않는다고 보는 것이 옳을 터이다. 따라서 이 첩에 실린 이인상의 글씨들은 1754년 9월 이전의 것들인 셈이다.

글씨를 쓴 시기의 하한선은 이렇게 볼 수 있겠으나, 그 상한선은 어떠한가? 서첩 속에 그 단서가 들어 있다. 우선 이 서첩의 구성을 보이면 다음과 같다.

① 『장자』莊子「재유」在宥의 구절
② 주희朱熹의 시 「원기중袁機仲이 『역학계몽』易學啓蒙을 논한 데 답하다」(원제 '答袁機仲論啓蒙') 전문
③ 주희의 시 「재거감흥」齋居感興 제1수와 제3수 전문
④ 호극기胡克己 시 전문
⑤ 주희의 「강절선생화상찬」康節先生畵像贊 일부
⑥ 오징吳澄의 「회암화상찬」晦庵畵像贊과 왕백王栢의 「회옹화상찬」晦翁畵像贊 전문

이 중 ④의 관지 중에 "고우관古友館에서 우중雨中에" 썼다는 말이 보인다. '고우관'은 이인상이 종강에 새로 지은 집의 서사西舍에 붙인 이름이다. 이인상이 종강 집의 서사에 거주하기 시작한 것은 1754년 6월부터다. 따라서 ④는 1754년 6월에서 9월 사이에 서사된 것으로 보아야 할 듯하다. 그런데 ⑥의 관지 중에도 '우중'雨中에 썼다는 말이 보인다. 이 '우중'은 ④의 '우중'과 같은 '우중'이 아닌가 추정된다. 게다가 ⑤와 ⑥은 연달아 쓴 글씨로 여겨진다. ⑤의 「강절선생화상찬」은 『주자대전』 권85에 수록된 「육선생화상찬」六先生畵像贊 가운데 1편이다.[7] ⑥은 『주자대전』 부록 권2에 수록되어 있다.

「주자대전」에 실린 주희의 유상遺像.
「朱子大全」附錄 권2 遺像

이렇게 본다면 이 첩의 주목되는 점은 주희와 관련된 글이 많다는 사실이다. 즉 주희가 쓴 글이 아니면 주희를 찬미한 글이 서사書寫의 대상이 되고 있는 것이다.

『주자대전』 부록 권2에는 주희의 화상畵像에 대한 찬이 여러 편 실려 있다. 오징의 찬은 그중 하나다. 참고로 찬을 쓴 사람들을 차례로 보이면 다음과 같다.

진량陳亮, 진순陳淳, 진복陳宓, 조여등趙汝騰, 웅화熊禾, 임흥조林興祖, 오징吳澄, 왕백王栢, 구준丘濬, 양사지楊四知

진량은 주희와 동시대인이고, 진순과 진복은 주희의 제자이고, 조여등은 송나라의 종실이고, 웅화는 송말원초宋末元初의 인물이고, 임흥조와 오징은 원대의 인물이고, 왕백은 주희의 재전제자再傳弟子이고, 구준과 양사지는 명대의 인물이다.

7 「육선생화상찬」에는 '강절선생'의 찬 외에 '염계선생'(濂溪先生: 주돈이) '명도선생'(明道先生: 정호) '이천선생'(伊川先生: 장이) '횡거선생'(橫渠先生: 장재) '속수선생'(涑水先生: 사마광)의 찬이 포함되어 있다.

이인상은 이 중 오징과 왕백의 찬을 서사하였다. 오징의 글을 서사한 글씨는 이 첩에서만 보이나, 왕백의 글을 서사한 글씨는 이 첩만이 아니라 《원령필》하책에 두 점이 실려 있다. 하나는 철선전이고, 하나는 대자大字 전서다.[8] 다만 이 첩에 실린 왕백의 찬은 행서로 씌어 있다.

이처럼 이인상은 주희의 화상찬을 서사한 글씨를 네 점이나 남기고 있다. 이 글씨들은 그 서풍으로 볼 때 모두 만년의 것으로 추정된다.

이인상은 죽기 2년 전 이런 글을 쓴 바 있다.

〈회옹소상〉晦翁小像[9]은 애초 조관아趙觀我[10]의 수모手摹에서 나왔다. 화사畵師가 이를 재전再傳하여 더욱 그 진眞[11]을 잃은 듯 싶다. 홍자洪子 계수季修 또한 한 본本을 모사模寫했는데, 나에게 선생[12]의 「사조명」寫照銘과 「서화상자경」書畵像自警[13] 및 진용천陳龍川[14]의 찬贊 이하 여덟 찬[15]을 글씨로 좀 써 달라고 하였다. 그걸 수시로 읽어 높이 받들어 애모愛慕하기를 마치 선생의 방에 들어가 직접 가르침을 받는 것처럼 하겠다는 것이니, 그 뜻이 독실하다 하겠다.

8 본서의 '2-하-1'과 '2-하-14' 참조.
9 주희의 작은 초상화를 말한다. '회옹'은 주희를 이른다.
10 관아재(觀我齋) 조영석(趙榮祏)을 이른다.
11 인물의 실제 모습을 말한다.
12 주희를 가리킨다. 이하도 마찬가지다.
13 「사조명」(寫照銘 : 화상에 쓴 명이라는 뜻)과 「서화상자경」(書畵像自警 : 화상에 써서 스스로 경계한다는 뜻)은 모두 주희가 자신의 초상화에 써서 스스로를 경계한 것이다. 『주자대전』 권85에 실려 있으며, 『주자대전』의 부록 권2에는 그 제목만 언급되어 있다. 단 『주자대전』 권85에는 '書畵象自警'으로 되어 있는 반면 부록에는 '書畵像自警'으로 되어 있다. '象'과 '像'은 통한다.
14 진량을 말한다. '용천'(龍川)은 그 호다.
15 이는 착오다. 아홉 찬이라고 해야 옳다.

아아! 선생의 말과 글이 널리 우주에 퍼뜨려져 있거늘 선생을 잘 배우는 것은 선생의 마음을 깨달아 아는 데 있을 따름이다. 만약 한 갓 비슷하게 본뜨려고만 하고 그 유상遺像을 그려 찬탄할 뿐이라면 속학자俗學者들이 선생의 글에 주소注疏를 달고 하는 일이 더욱 선생의 대의大意를 잃게 하는 것과 다르지 않으니 두려워하지 않을 수 있겠는가.

나는 일찍이 금화金華 송씨宋氏의 「구현유상기」九賢遺像記[16]를 좋아하여 벗 윤자목尹子穆(윤면동 – 인용자)한테 모루茅樓[17]에 좀 써 달라고 부탁하였다. 대체로 계수의 뜻과 동일하다. 그렇기는 하나 늘 실심實心으로 고학古學을 하지 못함이 부끄러웠다. 마침내 권수卷首에다 금화가 쓴 회옹의 유상기遺像記를 부서附書하여 선생의 진眞에서 점점 멀어졌음을 보임으로써 선생의 마음을 더욱 깨닫기를 권면한다.[18]

16 '금화 송씨'는 명(明)의 송렴(宋濂)을 말한다. 절강성 금화인(金華人)이기에 그리 불렸다. 「구현유상기」는 송렴의 문집인 『문헌집』(文憲集) 권3과 『명문형』(明文衡) 권29에 실려 있다. '9현'은 주돈이, 정호, 정이, 소옹, 장재, 사마광, 주희, 장식, 여조겸을 이른다. 모두 송대의 인물이다.

17 종강에 새로 지은 집을 말한다.

18 "〈晦翁小像〉始出趙觀我手摹, 畵師再傳, 似若彌失其眞, 而洪子季修又摹一本, 要余書先生「寫照銘」, 「書〔畵〕像自警」語及陳龍川以下八贊, 將以時諷讀而尊奉愛慕, 如入室而親炙之者, 其志篤矣.

嗚呼! 先生之言語文章, 昭布宇宙, 善學者在乎得其心爾. 若徒儀像髣髴, 摹畵而讚歎而已, 則與俗學之轉注條辯, 益失先生之大意者, 無異焉, 可不懼哉?

余嘗愛金華宋氏「九賢遺像記」, 托友人尹子穆書于茅樓, 蓋亦同季修之志, 而常愧不能以實心爲古學. 遂附書金華晦翁一記于卷首, 以見去眞漸遠, 而勉以益求其心焉."(「洪季修所藏晦翁小眞跋」, 『뇌상관고』 제4책)

이인상이 쓴 「홍계수가 소장한 회옹의 작은 초상화 발문」이라는 글 전문이다. 인용문 중 '계수'季修는 남양 홍씨 홍염해洪念海(1727~1775)의 자字다. 홍계희洪啓禧에게는 다섯 아들이 있었는데, 지해趾海·술해述海·경해景海·염해·찬해纘海가 그들이며, 염해를 빼곤 모두 문과에 급제하였다. 염해는 후에 계유啓裕에게 출계出系했으며, 병으로 과거에 응시하지 않았으나, 경학에 뛰어났던 것으로 알려져 있다.[19]

영조 때 부귀를 누렸던 홍계희 집안은 정조가 즉위하면서 풍비박산이 났다. 그의 아들 홍지해·홍술해·홍찬해를 위시해 홍지해의 아들 상간, 홍술해의 아들 상범, 홍염해의 아들 상길이 모두 이때 죽었다. 정조를 해코지하여 즉위를 막으려 했다는 대역大逆의 죄목이었다. 홍계희는 그 전에 죽었으나 관작을 추탈당했다. 셋째 아들 경해는 1759년 강원도 금성金城 현령으로 있을 때 익사했고 염해는 1775년에 죽는 바람에 역적이라는 이름을 면했다.[20]

이인상이 홍염해에게 준 글은 『뇌상관고』에 총 세 편이 실려 있다. 위에 인용한 글을 제외한 두 편은 다음과 같다.

① 「계수의 둥근 거울 갑명匣銘. 벼룻돌 주위에 물을 아로새겼음」

19 『승정원일기』영조 34년 12월 29일, 영조 35년 9월 5일, 영조 42년 4월 24일자 기사 참조. 특히 영조 35년 9월 5일 기사에는 "念海經學出群"이라는 말이 보인다. 또 영조 28년 3월 16일 기사에는, 그의 행실을 평한 "操行見稱"이라는 말이 보인다. 이를 통해 볼 때 홍염해는 그의 다른 형제들과 달리 과거 시험을 포기하고 학문에 매진하며 처사적 삶을 산 인물로 여겨진다.

20 그렇기는 하나 『뇌상관고』에 실린 「洪季修所藏晦翁小眞跋」에서 '洪'자는 알아볼 수 없게 먹으로 뭉개 놓았으며, '季修' 밑에 작은 글씨로 '念海'라고 쓴 것도 먹으로 지워 버렸다. 또 「和謝洪季修寄贈韻」의 '洪季修' 세 글자를 먹으로 뭉개 놓았다. 홍문(洪門)이 멸문지화를 당한지라 혐의를 피하기 위해서일 것이다.

(원제 '季修圓鏡匣銘. 硯圍鏤水')[21]

② 「홍계수가 보내준 시의 운韻에 화답하여 사례하다」(원제 '和謝洪季修寄贈韻')[22]

이 중 ②는 1759년 봄에 지은 것이다. 당시 홍염해의 형 홍경해가 폄척貶斥되어 강원도 금성 현령으로 나가 있었다. 홍염해는 이때 형에게 들러 금강산을 구경할 참이었다. 그래서 이인상은 이 시의 제2수에서, "나의 동심우同心友가/내일 원유遠遊를 떠나매 느낌이 있네"(感我同心友, 遠遊將明發)라고 읊었다.

이인상이 홍염해에게 준 시는 이처럼 『뇌상관고』에 1759년에야 처음 나타난다. 그리고 위에 인용한 「홍계수가 소장한 회옹의 작은 초상화 발문」은 1758년에 쓰였다. 그러므로 이인상은 종강 거주 이후 홍염해와 친분을 맺은 게 아닌가 생각된다.[23] 양인은 비록 나이차가 많지만(17살 차이다) 그 처사적 자세로 인해 서로 가까워지지 않았나 생각된다.

다시 위의 인용문으로 돌아가 보자. 회옹의 소상小像은 애초 조영석이 그린 것인데 후에 화공畵工이 이를 임모臨摹하여 진眞에서 멀어졌으며, 홍염해에게도 임모본臨摹本이 하나 있다고 했다. 홍염해는 어찌 해서 조영석의 그림을 임모할 수 있었을까? 홍계능洪啓能의 주선이 있었기 때문이 아닌가 생각된다. 홍계능은 홍계희의 삼종제였으며, 조영석의 사위였

21 『뇌상관고』 제5책에 실려 있다.

22 『뇌상관고』 제2책에 실려 있다.

23 이인상이 종강 거주 이후 친분을 맺은 또 하나의 주목되는 인물은 진명(震溟) 권헌(權攇)이다. 권헌은 1756년에 종강으로 이사와(초고본『震溟集』권16의 「世代遺事」참조) 이인상의 이웃이 되었다. 이 점은『회화편』의 〈묵란도〉 평석 참조.

다. 홍계능 역시 홍염해처럼 경학에 밝았다.[24] 홍계능은 임성주任聖周를 도와 주희의 「재거감흥」시 20수 연작의 주석서를 편찬한 바 있다. 다음 자료에서 그 경위를 살필 수 있다.

벗 홍군 계수季修가 명유明儒 유섬劉剡이 편찬한, 호운봉胡雲峰과 유상우劉上虞 양인의 「재거감흥」시에 대한 주註를 그 족부族父 경중씨敬仲氏에게 얻어 내게 보여주며 말하기를, "편찬하여 책을 만들지 않겠느냐"고 하였다. 받아서 살펴보니 글자마다 훈訓이 달려 있고 구절마다 해석이 붙어 있어 예전에 망연히 알지 못했던 뜻이 환히 모두 구비되어 있었다. (…) 대개 편집하는 일에서부터 주석의 취사선택과 산정刪定에 이르기까지 시종 경중씨와 상정商訂을 함께했으며 부보附補와 같은 것은 또한 대부분 그의 손에서 나왔다. (…) 계수가 장차 이 책을 상재上梓하고자 하여 내게 책의 말미에다 글을 붙이라고 하므로 대략 이와 같이 그 전말을 적는다.[25]

『주문공 선생 「재거감흥」시 제가주해집람』朱文公先生齋居感興詩諸家註解集覽(이하 '재거감흥시 주해집람'으로 약칭)에 붙인 임성주의 발문이다. 인

24 홍계능의 문집인 『신촌집』(莘村集, 연세대 도서관 소장)에는 홍계능이 홍염해에게 보낸 편지가 실려 있다.

25 "友人洪君季修, 得明儒劉剡所編胡雲峰劉上虞二氏註於其族父敬仲氏, 以示余, 曰: '盍爲之修輯以成書?' 余受而閱之, 字有其訓, 句有其解, 凡昔之茫然而不識者, 莫不瞭然而悉備. (…) 盖自編輯之役, 以至去取修删, 終始與敬仲氏, 同其商訂, 而若其附補者, 又多出其手. (…) 季修將以入梓, 要余識其後, 略記顚末如此云."(임성주 편, 『朱文公先生齋居感興詩諸家註解集覽』의 발문) 이 책의 표지는 '朱子感興詩'로 되어 있으나 본래 명칭은 '朱文公先生齋居感興詩諸家註解集覽'이다.

용문 중 '경중'敬仲은 홍계능의 자字다. 이 발문은 임성주의 문집인『녹문집』鹿門集에도 「감흥시집람발」感興詩集覽跋이라는 제목으로 실려 있는데,[26] 다만 홍계능과 홍염해에 대한 언급은 모두 빠져 있다. 홍계능 역시 정조가 즉위할 때 목숨을 잃었다. 임성주의 문집 편찬자는 정치적 이유로 두 사람의 이름을 빼 버린 것으로 여겨진다.

『재거감흥시 주해집람』에는 두 개의 발문이 붙어 있는데, 하나는 앞에 언급한 임성주의 것이고 다른 하나는 민우수閔遇洙의 것이다. 임성주의 것은 1750년 6월에 쓰였고, 민우수의 것은 1753년 11월에 쓰였다. 이를 통해 이 책은 1753년 11월이 조금 지난 시점에 간행되었을 것으로 추정된다.

다시《보산첩》으로 돌아가 보자. 이 첩에는 주희의 「재거감흥」시가 2편, '주희화상찬'이 2편 서사되어 있다. 이 글씨들은 모두 종강의 모루에서 쓰인 것으로 보인다. 따라서 그 서사 시기는 1754년 6월 이후로 추정된다. 『재거감흥시 주해집람』은 1754년 6월 이전에 이미 간행되었다고 생각되는바, 이인상은 이 책을 보고 느낌이 있어 시의 일부를 서사한 것으로 여겨진다.

꼭 이인상만이 '주희화상찬'을 글씨로 쓴 것은 아니다. 송문흠은 이인상에 앞서 '주희화상찬'을 팔분八分으로 쓴 적이 있다. 다음 기록이 참조된다.

> 나의 내형內兄 송군 사행士行은 팔분을 잘 쓴다. 신미년 겨울에 추수헌秋水軒으로 나를 방문하였다. 나는 종이 몇 장을 꺼내 글씨를 청하였다. 사행은 흔연히 휘호하여 '주자화상찬' 중의 말을 썼다.

26 『녹문집』권21에 실려 있다.

생각건대 나를 권면하기 위해서였다.[27]

　송문흠과 이인상은 아주 각별한 사이였다. 송문흠이 김원행에게 망설임없이 '주자화상찬'을 써 준 것은 그가 평소 이 글을 퍽 좋아했음을 뜻한다. 이는 단지 송문흠만 그랬던 것이 아니라 이인상도 마찬가지였으리라 생각된다. 양인은 취미와 학문과 삶에서 서로 공유하고 있는 것이 아주 많은 사이였다. 더구나 이인상은 벼슬에서 물러난 1753년 이후 다시 학문에 전심코자 하였다. 1754년에 서사된 《보산첩》 중의 〈회옹화상찬〉은 이와 같은 맥락 속에서 이해되어야 옳을 것이다.

　《보산첩》은 애초 누구의 첩이었을까? 그 단서가 〈회암화상찬·회옹화상찬〉의 다음 관지에서 발견된다.

　　　雨中偶書, 正陋巷.
　　　　麟祥.

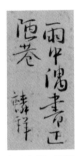

〈회암화상찬·회옹화상찬〉 관지

우리말로 옮기면 다음과 같다.

　　　우중雨中에 우연히 써서 누항陋巷에게 질정하다.
　　　　인상.

27　"吾內弟宋君士行善八分. 歲辛未冬, 過余於秋水軒中, 余爲出數紙以請, 遂欣然揮灑寫朱夫子像贊中語, 意盖勉余也."(金元行, 「題士行所寫八分屛風後」, 『渼湖集』 권13)

인용된 원문 중 '정'正은 '질정하다'라는 뜻이다. 이 글자는, 시를 지어 누구에게 보내거나 글씨를 써서 누군가에게 줄 때 겸사의 뜻으로 쓰는 말이다.²⁸ 그러니 '정'正 뒤에 반드시 피증여자의 자호字號가 있어야 한다. 따라서 '누항'陋巷은 누군가의 호로 여겨진다.²⁹ 현재로서는 이 사람이 누군지 알 수 없다.

《보산첩》 작품
②의 忽

'忽'자의 상부

이 첩의 작품들이 쓰인 종이가 같다는 점에서 이 작품들은 한자리에서 연속적으로 제작된 것이 아닌가 추정된다. 흥미로운 점은, 작품 ⑥의 맨끝 좌측 하단에 보이는 'ᡩᡩ'이 전서 '忽'자의 윗부분에 해당한다는 사실이다. 다만 종이가 180도 돌려져 있어 그 점을 알아보기가 어렵다. 이인상은 애초 이 종이에 "忽然半夜"로 시작하는 작품 ②를 서사하고자 했던 듯하다.³⁰ 그래서 '忽'자의 상부까지 썼으나 갑자기 좀더 큰 글씨로 쓰는 게 좋겠다는 생각이 들어서 이 종이에 쓰는 걸 중단하고 새 종이에다 작품 ②를 썼다고 보인다.

그런데 이 서첩의 마지막 작품인 ⑥의 뒷부분을 쓰려고 할 때 마침 종이가 다 떨어져 '忽'자의 상부가 적힌 종이(일종의 파지에 해당한다)를

28 이인상이 이 글자를 이런 뜻으로 사용한 용례는 다음에서도 보인다: 「伯氏休官, 有賦仰正」(『뇌상관고』 제2책); 「記春日訪梅社小集韻, 正金大雅兄弟相岳·相迪」(『뇌상관고』 제2책); 「用「除夕元宵」韻, 和正沈橋棣案」(『뇌상관고』 제2책); "作晴·雨·風·露四幅, 係之以短頌以奉正"(「蘭花頌」, 『뇌상관고』 제5책).
29 '누항'과 유사한 말로 '호동'(衚衕)이 있다. 역관 시인 이언진은 '호동'을 호로 삼았다. 또 고종 때의 악관(樂人)인 정용환(鄭龍煥)의 호가 '누항'이었다. 흔하지는 않지만 이런 예를 통해 '누항'이 호로 사용될 수 있음을 알 수 있다.
30 작품 ②의 '忽'자와 ⑥의 좌측 하단에 보이는 쓰다 만 '忽'자의 상관성은 고서화 감정가인 김영복 선생이 일러 주어 알게 되었다.

180도 돌려서 사용한 것으로 판단된다. 이를 통해 적어도 작품 ②, ③, ④, ⑤, ⑥이 한꺼번에 제작된 것임을 알 수 있다. 아마도 ①까지 포함해 작품 전체가 한자리에서 제작된 것일 터이다.[31] 작품 ④의 관지 중, "고우관古友館에서 우중雨中에"[32]라는 말이 보이는 것으로 보아, 이인상은 종강의 고우관에서 비오는 날 종일 글씨를 썼던 게 아닌가 한다.

이 서첩에는 한 서체의 글씨가 아니라 여러 서체의 글씨가 들어 있다. ①은 대자 전서이고, ②는 옥저전이고, ③은 철선전이고, ④는 팔분이고, ⑤는 해서이고, ⑥은 행해行楷이다. 그렇지만 이 서첩의 가장 많은 부분을 점하는 것은 이인상이 일가를 이룬 전예篆隷에 해당한다. 이인상은 자신이 가장 자신 있는 서체를 써 보인 다음 마지막에 해서와 행서를 추가하고 있는 셈이다.

이 서첩의 이런 글씨 구성을 고려하면 이인상은 누군가의 요청을 받아 각체各體의 글씨를 써 준 게 아닌가 싶다. '누군가'가 누군지는 모르나, 이인상과 퍽 가까운 사이이고, 글씨에 대한 안목이 있는 사람인 것은 분명하다. 그래서 이 서첩의 맨 끝에다, "雨中偶書, 正陋巷"이라 하여 질정을 구하는 뜻을 밝혔을 것이다. ⑥에서는 '인상'麟祥이라고 적었지만 ④에서는 '원령'元靈이라고 적었고, 또 '앙정'仰正이나 '봉정'奉正이라는 표현을 쓰지 않고 그저 '정'正이라고만 한 것으로 보아 이 글씨의 피증정자는 이인상의 부형뻘 인물은 아니며 지우知友로 여겨진다.[33]

31　이 서첩의 작품 중 ①, ②, ⑤에 인장이 찍혀 있는데, 똑같이 '이인상인c'라는 점도 이런 추정을 뒷받침한다.
32　"古友館雨中, 倣蔡邕筆意"라고 했다.
33　확증은 없지만, 필자는 '누항'이 홍염해일지도 모른다는 생각을 갖고 있다. 후일의 연구를 위해 언급해 둔다.

서상敍上의 논의를 통해 볼 때《보산첩》의 글씨들은 이인상이 종강의 고우관에서 우중雨中에 쓴 것이다. 이인상이 종강 집의 서사西舍에 거주하기 시작한 것이 1754년 6월부터라는 점을 감안한다면《보산첩》의 이 글씨들은 이 해 6월 이후 서사書寫된 것이라 할 것이다.《보산첩》이 성첩成帖된 것은 동년 9월로 판단된다. 따라서《보산첩》의 글씨들은 그 서사 시기가 1754년 6월에서 9월 사이로 좁혀진다.

—

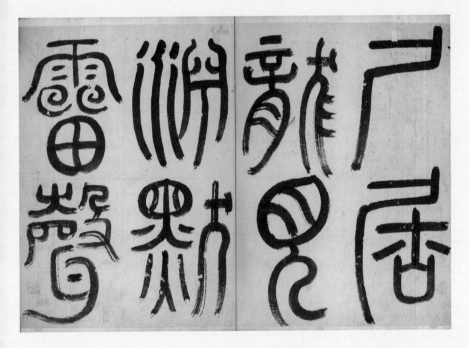

2 1

〈재유〉, 지본, 제1면 30×22.5cm

1 글씨는 다음과 같다.

尸居龍見, 淵黙雷聲.

우리말로 옮기면 다음과 같다.

주검처럼 있어도 용龍과 같이 드러나고, 잠자코 있어도 우레처럼
울린다.

이는 『장자』 외편外篇 「재유」在宥에 나오는 말이다. '재유'在宥는 내버
려 둠을 뜻한다. 「재유」는 무위無爲로써 천하를 다스리면 천하가 절로 태
평해짐을 설파하고 있다.
이 구절에 이어지는 말은 다음과 같다.

신神이 동動하여 천기天機가 드러나고, 가만히 무위無爲로 있어도
만물이 화化한다. 그러니 내가 천하를 다스릴 겨를이 있겠는가.
神動而天隨, 從容無爲而萬物炊累焉. 吾又何暇治天下哉.

공자의 이상적 인간상이 '성인군자'聖人君子라면, 장자의 이상적 인간
상은 '지인'至人이다. "주검처럼 있어도 용과 같이 드러나고, 잠자코 있어
도 우레처럼 울린다"는 것은 바로 지인을 형용한 말이다. 이 말은 『장자』
「천운」天運에도 보인다. 다음이 그것이다.

그렇다면 사람 중에 진실로 주검처럼 있어도 용과 같이 드러나고,

우레처럼 울리나 잠자코 있으며, 발동發動함이 천지와 같은 자가 있다는 말씀이신지요?

然則人固有尸居而龍見, 雷聲而淵黙, 發動如天地者乎?

공자가 노자老子를 만나고 온 뒤 사흘 동안 말을 하지 않았다. 제자들이 그 연유를 묻자, 공자는 "내가 이제 마침내 용을 보았다"(吾乃今於是乎見龍)라고 노자에 대한 인상을 말하였다. 위의 인용문은 공자의 이 말을 듣고 제자인 자공子貢이 했다는 말이다.

장자의 이런 인간관은 이인상을 매료시킬 만한 것이었다고 여겨진다. 이인상은 지체가 낮은 데다가 자신의 이념적 입장으로 인해 처사적 삶을 지향하며 은둔을 꿈꾸었다. 게다가 이 작품을 쓸 때 이인상은 벼슬에서 물러나 야인野人의 삶을 살고 있었다.

② 이 글씨는 기세氣勢가 우람하고, 율동감이 크다. 기괴하면서도 흥겹고, 분방하고 기휼奇譎해, 『장자』의 글 내용에 썩 잘 부합하는 듯하다. 특히 자형과 필획의 조형미가 빼어나다. 서체는 소전과 고전이 섞여 있다.

'尸'자는 소전이다. '居'자의 '古'는 아주 특이하게 썼다. 보통의 글꼴과 달리 좌우로 삐침 획이 추가되어 있다. '尸'자의 종획終劃은 바깥쪽으로 조금 휘어 있는 데 반해, '居'자의 '尸'의 종획은 안쪽으로 휘어 있어, 서로 호응하면서 리듬감을 만들어 내고 있다.

「설문」居

'龍'자는, 좌부는 소전의 자형이지만 우부는 고전의 자형이다. 이인상은 〈소자 회옹화상찬〉과 〈대자 회옹화상찬〉에서도 '龍'자를 이런 식으로 썼다.[1]

| 「설문」龍 | 「존예절운」龍 | 〈소자 회옹화상
찬〉龍 | 〈대자 회옹화상
찬〉龍 |

'見'자는 동감動感이 빼어난데, 하부는 소전의 꼴이나 상부는 금문을 취했다. 《원령필》 상책에 수록된 〈갱차퇴계선생병명〉에는 소전의 서체로 쓴 '見'자가 보인다.[2] '淵'자는 〈석고문〉의 자형을 취했다. '黙'자는 소전이다.

'雷'자는 독특한 자형이다. 이인상은 소전, 주문籒文, 인전印篆을 두루 참작해 자형을 변형해 쓴 게 아닌가 한다. 이인상은 '雷'자를 다양하게 썼다. 〈소자 회옹화상찬〉에서는 '雷',[3] 〈대자 회옹화상찬〉에서는 '雷'[4] 와 같이 썼고, 이 첩에 두 번째로 실린 작품인 〈답원기중논계몽〉答袁機仲論啓蒙에서는 '雷'와 같이 썼다.

'聲'자의 '耳'는, 그 종획終劃의 끝을 왼쪽으로 곡선을 그리며 길게 뻗쳤다. 이 때문에 와운渦雲처럼 회전운동을 하는 듯한 역동성이 느껴진다. 그리하여 바로 위의 글자 '雷'의 '㊀㊀'와 반대 방향의 운동을 보이면서 서로 호응하는 형세를 이루고 있다. 장법章法상의 묘한 고려라 할 것이다. 이처럼 이 작품은 비단 자법字法, 즉 결구만이 아니라 장법에 있어서도 획들간에 호응과 리듬감이 두드러진다.

1 본서의 '2-하-1'과 '2-하-14' 참조.
2 본서 '2-상-6' 참조.
3 본서 '2-하-1' 참조.
4 본서 '2-하-14' 참조.

| 〈삼분기〉見 | 周〈墻盤〉見 | 周〈麥尊〉見 | 〈갱차퇴계선생병명〉見 | 〈석고문〉淵 | 오창석〈臨石鼓文〉淵 | 『설문』淵 |

| 『설문』雷 | 籒文 雷 | 인전[5] 雷 | 인전 雷 | 『설문』聲 | 〈박문조관〉聲[6] |

　이상에서 보듯 이 작품은 그 자형에 있어서는 소전과 고전이 섞여 있고, 그 서법에 있어서는 소전을 토대로 하되 법도에 매이지 않고 자유롭고 활달하게 변형과 창의를 가하면서 수의종횡隨意縱橫하고 있음이 특징적이다. 이인상 만년의 경지를 잘 보여주는 득의작이라 할 만하다.

　글씨 끝에 '이인상인c'가 찍혀 있다.

5　小林石壽 編, 『五體篆書字典』(雲林堂, 1983), 650면.
6　본서 '2-하-8' 참조.

답원기중논계몽 答袁機仲論啓蒙

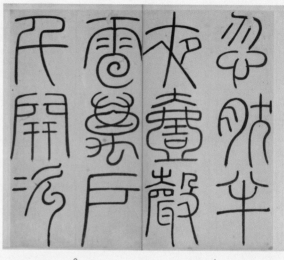

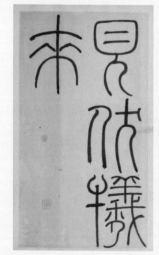

〈답원기중논계몽〉, 지본, 제1면 30×17.3cm

1 글씨는 다음과 같다.

　　忽然半夜壹聲雷,
　　萬戶千門次第開,[1]
　　若識無形[2]含有象,
　　許君親見伏犧來.

우리말로 옮기면 다음과 같다.

　　한밤에 문득 울리는 우레 한 소리에
　　일천一千 일만一萬 문호門戶가 차례로 열리네.
　　만약 '없음' 속에 형상이 포함되어 있음을 안다면
　　그대 직접 복희씨伏犧氏를 본 걸로 허여하리라.

　　주희의 시 「답원기중논계몽」答袁機仲論啓蒙 전문이다. 이 시는 철학적 이치를 읊은 철리시哲理詩이기에 퍽 난해하다. 송宋의 웅절熊節이 편찬한 『성리군서구해』性理群書句解 권4에, "이 시는 복괘復卦의 양陽이 막 동動하여 만물이 모두 봄이 되었음을 말한 것이다"[3]라고 하였다.

1　'萬戶千開次第門'으로 쓴 다음 '開'자와 '門'자 옆에 각각 점을 찍어 서로 바꾸라는 표시를 해 놓았다.
2　'形'자가 『회암집』(晦菴集) 권9에는 '心'으로, 『성리군서구해』(性理群書句解)에는 '中'으로 되어 있다. 『주자대전차의』(朱子大全箚疑)에, "심(心)자는 중(中)자가 되어야 한다"(心當作中)라고 했다.
3　"此篇言復陽方動, 萬物皆春."

'원기중'袁機仲은 주희와 동시대 사람인 원추袁樞(1131~1205)를 말한다. '기중'은 그 자字다. 융흥隆興 원년(1163) 예부시禮部試에 급제하여 온주 판관溫州判官과 흥화군 교수興化軍敎授를 지냈으며, 점차 승진해 국사원 편수관國史院編修官과 국자감 좨주國子監祭酒를 지냈다. 영종寧宗이 즉위하자 강릉 지부江陵知府가 되었지만, 얼마 뒤 대신臺臣의 탄핵을 받아 파직당했다. 저서에 『역전해의』易傳解義, 『역전변이』易傳辨異, 『동자문』童子問 등이 있다.

『역학계몽』易學啓蒙은 주희가 편찬한 『주역』 개설서다. 주희의 「『역학계몽』서」易學啓蒙序에, 당시 학인들이 『주역』에 대해 말하기를 좋아하면서도 그 의미를 제대로 알지 못하기에 구문舊聞을 모아 책을 엮었노라는 말이 보인다.[4]

이 시의 제1구는, 실제로 우레가 친 것이 아니고 땅 밑에서 양陽의 기운이 생겨나는 것을 비유적으로 말한 것이다. 『주역』의 '복괘'復卦는 '䷗'이니, '곤'坤이 위에 있고 '진'震이 밑에 있는 형상이다. '곤'은 땅을 의미하고, '진'은 우레를 의미한다. 그래서 복괘의 상전象傳에서, "우레가 땅속에 있는 것이 복復이다"[5]라고 했다. 복괘는 시간상 동짓날 밤에 해당한다. 이때를 기점으로 음이 가득했던 천지에 양의 기운이 처음으로 생겨난다고 보았다. 그래서 군자는 동짓날에 문을 닫고 고요히 지낸다고 했다. 막 생겨나기 시작한 양의 기운을 기르기 위해서다.

『성리군서구해』性理群書句解에는 제2구가 이렇게 풀이되어 있다.

4 「『易學啓蒙』序」, 『晦菴集』 권76 참조.
5 "雷在地中, 復."

양陽은 여는 것을 주관하니, 하나의 양이 싹터 움직이면 8괘 36궁宮이 차례로 열려 혼연히 봄이 된다. '일천 일만 문호'는 36궁을 말한다.[6]

'36궁'은 소강절이 한 말인데, 여러 가지 해석이 있다. 성호 이익의 『성호사설』에, "64괘卦 중에 변역變易하는 괘가 8개니, 건乾·곤坤·감坎·리離·이頤·대과大過·중부中孚·소과小過가 그것이고, 교역交易하는 괘가 56개니, 둔屯·몽蒙 이하가 그것이다. 변역은 8괘가 각각 한 궁宮이 되고 교역은 두 괘가 합하여 한 궁이 되므로 36궁이 된다"[7]라는 설이 소개되어 있다. 즉, 변역 8괘가 8궁이 되고 교역 56괘가 28궁이 되어 도합 36궁이 된다는 말이다. 아무튼 제2구는 양의 기운이 시생始生하여 점점 자라나면 장차 온 천지가 봄기운으로 가득하게 됨을 말한 것이다.

『성리군서구해』에는 제3·4구가 다음과 같이 풀이되어 있다.

이때 양陽 하나는 비록 만물이 생기기 전의 텅 비고 아무런 조짐이 없는 가운데 움직이지만 온갖 형상이 이미 빽빽하게 갖추어져 있으니, 이것이 이른바 '없음 속에 형상이 포함되어 있다'는 것이다. 그러므로 만약 이 의미를 안다면 그대가 직접 복희씨를 본 것으로 허

6 "陽主闢. 一陽萌動, 則八卦三十六宮次第而開, 渾然春意. 萬戶千門, 言三十六宮."(熊節編, 熊剛大 註, 「論啓蒙」, 『性理群書句解』 권4)

7 "六十四卦, 變易八卦, 乾·坤·坎·离·頤·大過·中孚·小過是也. 交易五十六卦, 屯·蒙以下是也. 變易者八卦各爲一宮, 交易者二卦合成一宮, 爲三十六宮也."(「三十六宮」, 『성호사설』 권20)

여할 것이다.[8]

　전통시대의 선비들은 『주역』의 복괘를 대단히 중시하였다. 거기서 천지의 마음을 읽을 수 있고, 소인과 악이 횡행하는 시대에 군자와 선이 서서히 자라나는 추이를 볼 수 있다고 여겼기 때문이다. 말하자면 복괘는 자연철학적·정치학적·윤리학적 함의를 갖는다.

　이인상은 벼슬에서 물러나 종강에 거주하면서부터 복괘를 더더욱 중시하게 된 것 같다. 이는 시대와 현실에 대한 그의 절망감이 더욱 깊어졌기 때문이다. 깊은 절망감 속에서 그래도 한 가닥 희망을 놓지 않고자 하는 마음이 복괘에 대한 애착을 낳은 것이다.

　② 옥저전의 서체로, 기본적으로 소전의 자형과 서법을 보여준다. 그러나 이따금 고전의 글꼴이 보이기도 하고, 소전의 서법에 변형을 가하여 쓴 글씨도 발견된다.

　제1면 제1행 '忽'자의 상부 '勿'은 『설문』의 서법과 다르며, 이양빙 〈천자문〉의 서법과 동일하다. 금문과 〈석고문〉도 같은 서법을 보여준다. 제2행의 세 번째 글자 '聲'의 우부 '殳'는, 위의 '几'와 아래의 '又' 사이에 획이 하나 더 있다. 이인상은 만년에 와서 '聲'자를 이렇게 쓰고 있는데, 〈삼분기〉에서 유래하는 획법이다.

　제2면의 '雷'자는 소전도 아니고 고문이나 금문도 아니다. 『광금석운

8　"當此時, 一陽雖動萬物未生沖漠無朕之中, 而萬象森然已具, 此所謂無中含有象也. 故能識得此意, 便許汝親見伏羲氏來."(「論啓蒙」, 『性理群書句解』 권4)

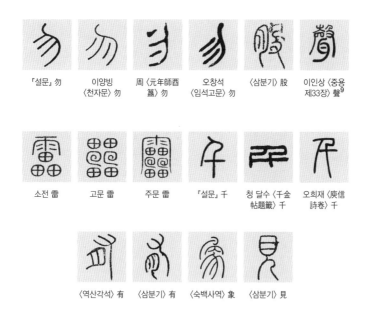

| 『설문』勿 | 이양빙 〈천자문〉勿 | 周〈元年師酉簋〉勿 | 오창석 〈임석고문〉勿 | 〈삼분기〉股 | 이인상〈중용 제33장〉聲[9] |

| 소전 雷 | 고문 雷 | 주문 雷 | 『설문』千 | 청 달수〈千金 帖題籤〉千 | 오희재〈庚信 詩卷〉千 |

| 〈역산각석〉有 | 〈삼분기〉有 | 〈숙백사역〉象 | 〈삼분기〉見 |

부』에는 이 글자를 생문省文이라 밝혀 놓고 있다. '생문'은 약자略字를 말한다. 이 글꼴 중의 '回'는 고문이나 주문에서 유래하는 것으로 생각된다. 제2행의 '千'자는 소전에 조금 변형을 가한 글꼴이다.

　제4면 제1행의 '有'자는 제2획을 아주 특이하게 썼다. 이 획을 이렇게 쓴 사람은 이인상 말고 또 있을 것 같지 않다. 오른쪽으로 기다랗게 쓴 다음 거의 90도에 가깝게 방향을 틀어 수직으로 길게 내리그었다. 이사 와 이양빙의 서체와 비교해 보면 그 차이가 잘 드러난다. 한편 '象'자의 글꼴은 소전과 고전을 섞은 것이다.《원령필》하책에 수록된 작품〈숙백 사역〉[10]에도 동일한 글꼴이 보인다.

9　이 작품은 본서 '9-5'에서 검토된다.

제5면 제1행의 '見'자는 상부를 크게 쓰고 하부를 작게 써서 특이한 느낌을 나게 했다. 상부의 '目'은, 보통 가로획을 짧게 쓰고 세로획을 길게 쓰는 법인데, 이인상은 거꾸로 가로획을 길게 쓰고 세로획을 짧게 썼다. 그래서 언밸런스하다는 느낌을 받는다. 게다가 '目' 내부의 두 획은 원래 그 좌우의 끝이 바깥 획에 딱 붙게 써야 하는데 그렇게 하지 않았다. 파격을 꾀한 것이다. 이런 언밸런스와 파격으로 인해 이 글씨는 웬지 졸拙해 보인다. 이인상은 삶에 있어서든 예술에 있어서든 '교'巧가 아니라 '졸'拙을 추구하였다.

맨 끝에 '이인상인c'가 찍혀 있다.

10 본서 '2-하-4' 참조.

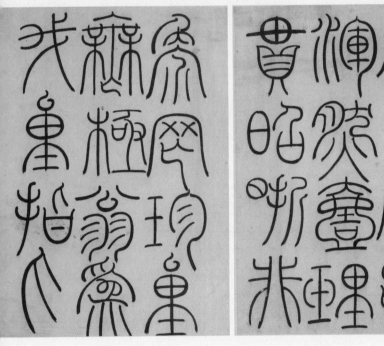

〈재거감흥〉, 지본, 제1면 25×18.5cm

1 글씨는 다음과 같다.

①

昆侖大無外,

旁薄下深廣.

陰陽無停機,

寒暑互來往.

皇犧古神聖,

妙契一俯仰.

不待窺馬圖,

人文已宣朗.

渾然壹理貫,

昭晰非象罔.

珍重無極翁,

爲我重指掌.

②

人心妙不測,

出入乘瞬機.

凝氷亦焦火,

淵淪復天飛.

至人秉元化,

動靜體無違.

珠藏澤自媚,

玉韞山含輝.

神光燭九垓,

玄思徹萬微.

塵編今寥落,

歎息將安歸

우리말로 옮기면 다음과 같다.

①

둥그런 하늘은 커서 끝이 없고

네모진 땅¹은 아래로 깊고 넓은데

음과 양은 작용을 멈추지 않고

추위와 더위는 번갈아 오가네.²

복희씨는 태고의 신성神聖으로서

천문과 지리를 살펴 이치를 깨달으니³

용마가 지고 온 그림⁴ 보지 않고도

1 옛날에는 땅이 네모지다고 여겼다.

2 이 두 구는 음양의 작용으로 만물이 변화함을 말했다.

3 『주역』「계사전」(繫辭傳) 하(下)에, "옛날 복희씨가 천하를 다스릴 때 위로는 하늘에서 형상을 살피고 아래로는 땅에서 법칙을 살펴서, 새와 짐승의 무늬 및 천지의 마땅한 이치를 관찰하며, 가까이는 자신에게서 취하고 멀리는 사물에서 취하여, 마침내 팔괘를 만들어 신명(神明)의 덕을 통하고 만물의 실정(實情)을 유형화하였다"(古者包犧氏之王天下也, 仰則觀象於天, 俯則觀法於地, 觀鳥獸之文, 與天地之宜, 近取諸身, 遠取諸物, 於是始作八卦, 以通神明之德, 以類萬物之情)라는 말이 보인다.

4 "용마가 지고 온 그림"〔馬圖〕은 하도(河圖)를 말한다. 『예기』「예운」(禮運)에, "하수(河水)에서 마도(馬圖)가 나왔다"(河出馬圖)라고 하였는데, 한나라 정현(鄭玄)의 주석에, "마도(馬

인문人文[5]을 이미 밝혀놓았네.

혼연히 한 이치로 꿰어

밝고 밝아 모호하지[6] 않으니

진중하신 무극옹無極翁[7]이

내게 거듭 환하게 알려주셨네.

②

사람 마음 오묘해 헤아릴 수 없으니

출입함에 기氣의 기틀을 타네.

얼음처럼 얼었다 불처럼 타오르고

못에 잠겼다가 다시 하늘을 나네.[8]

지인至人[9]은 조화의 이치를 잡고 있는지라

동정動靜간에 체득하여 어긋남이 없네.

圖)는 용마가 그림을 지고 나온 것을 말한다"(馬圖, 龍馬負圖而出也)라고 하였다. 또『주역』「계
사전」(繫辭傳) 상(上)에, "하수에서 도(圖)가 나오고 낙수(洛水)에서 서(書)가 나오자 성인(聖
人)이 이를 본받았다"(河出圖, 洛出書, 聖人則之)라는 말이 보인다.
5 '인문'은 '천문'(天文) '지문'(地文)과 짝하는 말이다. 일월성신(日月星辰)이 '천문'이라면,
산·강·들·바위는 '지문'이요, 예악형정(禮樂刑政)과 문물제도, 즉 인간의 영위(營爲)에 의해
이룩된 것은 모두 '인문'이다.
6 원문의 "象罔"은 모호하다는 뜻이다.『재거감흥시 주해집람』에, "양씨(楊氏)가 말하기를,
'상망'(象罔)은 분명하지 않다는 것이다"(楊氏曰: '象罔不明也')라고 했다.
7 '무극옹'(無極翁)은『태극도설』(太極圖說)을 지은 송나라 학자 주돈이(周敦頤)를 말한다.
『태극도설』 첫머리에 "무극은 태극이다"라는 말이 있기에 '무극옹'이라 했다.
8 이는 사람 마음이 기(氣)에 좌우됨을 말한 것이다. 두려우면 마음이 얼음처럼 되고, 화가 나
면 마음이 불처럼 타오른다. '못에 잠겼다가 다시 하늘을 난다' 함은 마음이 가만히 있지 않고
외부로 치달리는 것을 말한다.
9 성인(聖人)을 말한다. 이하 6구는 성인의 심법(心法)을 말한 것이다.

구슬을 감춘 못은 절로 아름답고

옥을 간직한 산은 빛을 머금고 있네.[10]

신령스런 빛이 온 천하를 비추고

현묘한 생각이 온갖 은미한 이치를 통하네.

옛 서적 이제 적료하거늘

장차 어디에 귀의歸依하나 탄식하노라.[11]

①은 주희의 시 「재거감흥」 제1수이고, ②는 제3수다. '재거감흥'은 '한가로이 지내며 흥취를 느끼다'라는 뜻이다. 이 시는 20수 연작으로서, 주희의 사상을 총괄하고 있다는 평가를 받고 있다. 그중 제1수는 주희의 자연철학을 읊은 것이고, 제3수는 인간의 마음과 성인의 심법心法을 읊은 것이다.

② 철선전으로, 소전의 자형과 서법을 취하고 있다. 그렇긴 하나 간간이 고전의 자형도 보인다.

제1면 제1행의 '文'자는 서법이 특이한데, 소전의 서법을 변형한 것으로 여겨진다. '∧' 내부의 획을 '乂'와 같이 쓰지 않고 '◡'를 쓴 다음 '∧'를 썼다. '宣'자는 소전이 아니며, 〈저초문〉詛楚文의 글자를 변형한 것으로 보인다. '朗'자는 〈삼분기〉의 자형과 유사하다.

10 진(晉) 육기(陸機)의 「문부」(文賦)에, "돌이 옥을 간직하면 산이 빛나고, 물이 구슬을 품고 있으면 시내가 아름답다"(石韞玉而山輝, 水懷珠而川媚)라는 말이 보인다.
11 성인의 심법이 적혀 있는 옛 책이 이제 없어지거나 드무니 도에 뜻을 둔 자가 어디에 귀의해야 하나 하고 탄식한 말이다.

〈저초문〉詛楚文

제2행의 '理'자는 고문이다. 이인상은 '理'자를 곧잘 이렇게 쓰곤 했다.[12] 제3행 '貫'자의 하부 '貝'는 금문의 글꼴이다.

제2면 제1행의 '象'자는 〈벽락비〉의 자형을 취했다. '重'자는 아주 특이한 자형으로, 소전도 금문도 아니며, 고새古鉨, 즉 고인전古印篆의 자체字體를 취한 것으로 생각된다. 제3행의 '掌'자는 고전으로, 〈서자비〉庶子碑의 글꼴을 취했다.

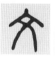 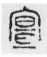 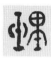

「설문」文　　「설문」宣　　〈저초문〉宣　　〈삼분기〉朗　　〈독립불구둔세무민·선세인욕지사〉理

「설문」貝　　商周金文 貝　　商周金文 貝　　〈벽락비〉象　　고새 重　　「설문」掌　　〈서자비〉掌

12　본서 '2-하-9'에서 이 자형에 대해 언급한 바 있다.

〈재거감흥〉 전체

호극기 시胡克己詩

—

4　　　3　　　2　　　1

〈호극기 시〉, 지본, 제1면 29.7×15.5cm

6　　　5

1️⃣ 글씨는 다음과 같다.

　農家近隔岳陽樓,

　斑竹籬邊湘水流.

　遙念¹故園磯下²柳,

　多季虛繫³釣魚舟.

　　孝顯之際, 楚人胡克己, 漂到流寓北靑, 其思鄕詩, 令人涕下.

　　克己乃皇明翰林也.

　　　　古友館雨中, 倣蔡邕筆意.

　　　　　　元霝.

우리말로 옮기면 다음과 같다.

　우리 집은 악양루岳陽樓⁴ 가까이 있어

　반죽斑竹 울타리 가에 상수湘水 흘렀지.⁵

　멀리서 생각하나니 고향 물가 버드나무에

1　성해응(成海應)의 『연경재전집』(研經齋全集) 권63 「소화고적」(小華古蹟) 및 윤행임(尹行
恁)의 『석재고』(碩齋稿) 권9 「해동외사」(海東外史)에는 '念'이 '憶'으로 되어 있다.
2　'下'가, 『연경재전집』에는 '上'으로, 『석재고』에는 '畔'으로 되어 있다.
3　'多季虛繫'가 『연경재전집』과 『석재고』에는 '幾年閒繫'로 되어 있다.
4　중국 호남성(湖南省) 악양현(岳陽縣) 서문(西門)의 옛 성루로, 정면에 동정호(洞庭湖)가
있고 멀리 여러 산을 향해 있어 풍광이 아름다운 것으로 유명하다.
5　소상강(瀟湘江) 일대에는 자줏빛 반점이 있는 대나무인 반죽(斑竹)이 자라는데, 전설에 의
하면 순임금의 두 비(妃)인 아황(娥皇)과 여영(女英)이 순임금이 승하하자 눈물을 흘려 대나
무에 얼룩이 생겼다고 한다.

여러 해 낚싯배 헛되이 매여 있겠네.

효종과 현종 때에 초楚땅 사람[6] 호극기胡克己가 표류해 와서
북청北靑[7]에 우거寓居했는데, 그가 지은 고향을 그리워한 시가
사람들을 울렸다. 호극기는 곧 명나라의 한림翰林이다.

고우관古友館에서 우중雨中에 채옹蔡邕의
필의筆意를 본뜨다.

원령.

이 작품은 중국인 호극기의 시를 서사한 뒤 그 끝에 발문을 붙인 것이
다. 호극기가 언급된 문헌으로는 윤행임尹行恁의 『석재고』碩齋稿,[8] 이덕
무의 『청장관전서』,[9] 성해응의 『연경재전집』 등을 들 수 있다. 이덕무와
윤행임은 18세기의 인물이긴 하나 이인상보다 한두 세대 아래에 해당하
고, 성해응은 19세기 전반의 인물이다. 세 문헌 가운데 호극기의 상기 시
가 소개되어 있는 것은 『석재고』와 『연경재전집』[10] 둘이다. 글자에 약간
의 출입은 있으나 이인상이 서사한 것과 큰 차이는 없다.

호극기는 누군가? 그는 명말明末의 인물로, 만력萬曆 경신년(1620)에
진사가 되었다. 어느 날 산동성 등주登州의 바다에서 뱃놀이를 하다가

6　호극기의 고향이 호남성 악양(岳陽) 일대인 파릉(巴陵)이기에 이렇게 말했다. 그곳은 옛날
의 초(楚) 땅에 해당한다.
7　함경남도 북청군을 말한다.
8　『석재고』 권9의 「해동외사」(海東外史)에 호극기에 대한 언급이 보인다.
9　『청장관전서』 권47에 수록된 『뇌뢰낙락서』(磊磊落落書)에 호극기에 대한 언급이 보인다.
10　『연경재전집』 권43에 수록된 『皇明遺民傳(七)』과 동서(同書) 권63에 수록된 「小華古蹟」
에 호극기에 대한 언급이 보인다.

풍랑을 만나 표류하여 우리나라 황해도 봉산군에 이르렀으며, 함경도에 정착하였다. 처음에는 함경도 이성梨城¹¹에 거주하다가 나중에 북청부北靑府의 성지동城池洞으로 이사하였다.

호극기는 문장을 좋아했으며, 천문·지리·의약·복서卜筮에 두루 밝았다고 한다. 함경도에 거주할 때 쓴 위의 시는 고향을 그리워하는 마음을 담고 있는데, 당시 "북방의 선비들이 많이 전송傳誦했다"¹²고 알려져 있다.¹³

한편, 『청장관전서』에는 다음과 같은 말이 보인다.

호극기는 송나라 문정공文正公 호안국胡安國의 17세손이다. (…) 그 손자 호두필胡斗弼이 영조 을사년(1725)에 글을 올려 화양동華陽洞의 만동사萬東祠를 수호할 것을 청하였다. 애초에 우암尤菴 송시열宋時烈 선생이 제자인 황강黃江 권상하權尙夏에게 부탁하여 화양동에 초사草舍를 지어 신종神宗과 의종毅宗 두 황제를 제사지냈으며, 또 우리 선조宣祖의 '만 번 꺾여도 반드시 동쪽으로 간다'(萬折必東)고 하신 분부를 취하여 '만동사'萬東祠라고 편액하게 하였는데, 호두필이 상언上言한 것은 이 때문이었다. 임금님은 호두필에게 녹祿을 지급하고 그 친족 가운데 재주 있는 자를 등용하였으며, 호극기의 성명을 만동묘의 비단 병풍에 몸소 쓰셨다.¹⁴

11 함경남도 이원현(梨原縣)의 옛 지명이다.
12 "北士多傳誦."(윤행임, 「해동외사」, 『석재고』 권9)
13 이상의 사실은 윤행임, 『석재고』 권9의 「해동외사」 참조.
14 "胡克己, 宋文正公安國十七世孫. (…) 其孫斗弼, 英宗乙巳上書, 請守護華陽洞萬東祠. 初尤菴先生宋時烈, 托門人黃江權尙夏, 建草舍於華陽洞, 以祭神宗、毅宗兩皇帝, 又取我宣祖萬折必東之教, 扁以萬東祠, 斗弼之言以此也. 王仍給斗弼祿, 錄其族有才者, 親書克己姓

이 기록을 통해 당시 조선에서 호극기를 명나라 유민으로 간주하고 있었음을 알 수 있다. 사실 호극기는 일부러 조선으로 망명한 것은 아니며, 산동반도 앞바다에서 뱃놀이를 하던 중 표류하여 조선에 오게 되었다. 그가 조선에 온 것이 언제이며, 왜 중국으로 돌아가지 않았는지는 어떤 문헌에도 언급되어 있지 않다. 다만 파릉巴陵 호씨 세보世譜[15]에, 그가 1643년 사신으로 조선에 왔으며, 익년 명이 망하자 중국으로 돌아가지 않고 경기도 가평에서 살다가 나중에 함경도 북청으로 이거移居했다는 기록이 보인다. 족보의 기록을 그대로 다 믿기는 어렵지만, 호극기가 조선 땅을 밟은 건 명이 망하기 1년 전인 1643년이며 이듬해 명이 망하자 조선에 남은 게 아닌가 한다.

중요한 것은 18, 19세기 조선 사대부들 사이에 호극기가 명의 유민으로 간주되고 있었다는 사실이다. 『황명유민전』皇明遺民傳[16]에 호극기가 입전立傳되어 있음에서 그 점이 확인된다.

존명배청尊明排淸 의식이 강했던 이인상은 젊은 시절부터 유민의식遺民意識을 지니고 있었으며,[17] 그래서 자신이 제작한 서화에 '동해유민'東海遺民이라는 인장을 찍기도 하였다.[18] 이인상은 또한 명나라 유민遺民의

名于萬東廟錦屛."(『磊磊落落書』,『청장관전서』권47)

15　호극기는 우리나라 성씨 중 파릉 호씨의 시조(始祖)다. 파릉은 중국 호남성 악양(岳陽) 일대로, 호극기의 고향이다.

16　『연경재전집』권43 소수(所收).

17　「張卿之老栢行跋」(『뇌상관고』제4책)의 "況余海外遺民"이라는 말 참조. 이인상이 29세 때인 1738년에 한 말이다.

18　그림으로는 〈추림도〉(秋林圖)와 〈유변범주도〉(柳邊泛舟圖)에, 글씨로는 《원령필》상책에 실린 〈억〉과 《원령필》중책에 실린 〈적벽부〉에 이 인장이 찍혀 있다. 본서의 '2-상-3'과 '2-중-6' 참조.

〈희평석경〉 잔석殘石

조선 망명에 관심이 많았다. 《묵희》에 실린 〈묵란도발〉墨蘭圖跋이라는 글을 통해 그 점을 알 수 있다.[19] 이인상이 호극기의 시를 서사한 것은 이런 맥락에서 보아야 할 것이다.

　이 글씨의 관지 중에, "채옹蔡邕의 필의筆意를 본뜨다"라는 말이 보이는데, '채옹'은 후한後漢의 인물로 낭중郎中 벼슬을 했으며, 육경六經을 직접 쓰고 돌에 새긴, 이른바 '희평석경'熹平石經[20]을 태학太學의 문 밖에 세운 것으로 유명하다. 그는 서예에 아주 뛰어나 팔분八分과 비백飛白의

19 본서 '1-4' 참조.
20 '희평'(熹平)은 후한 영제(靈帝)의 연호다.

두 서체를 창안한 것으로 전한다. '채옹의 필의를 본떴다'는 것은, 팔분체
八分體로 썼음을 말한다.

2 이 작품에는, 예서의 자형과 전서의 자형이 섞여 있다. 어떤 글자는
온전히 예서이고, 어떤 글자는 온전히 전서인가 하면, 또 어떤 글자는 한
글자 안의 어떤 부분은 예서의 꼴이고 어떤 부분은 전서의 꼴이다. 전서
는 소전의 자형만 있는 것이 아니라 고전의 자형도 보인다.

한편 서법상으로는 전법篆法 속에 예법隷法이 들어와 있고 예법 속에
전법이 들어와 있어 상호침투가 확인된다. 예서 서법의 특징인 파세波勢
와 파책波磔도, 비록 보통의 예서에 비해 퍽 절제되어 있긴 하나, 두루 나
타나고 있다.

호극기의 시를 서사한 글씨는, 그 풍격이 졸拙한 듯하면서 힘차고 깊
이가 있다. 필획은 군세면서도 자연스럽고 박실樸實하다. 이인상은 이로
써 호극기의 비창悲愴한 심정을 표현한 듯하다. 가히 이인상 팔분서의
최상승最上乘의 경지를 보여준다 할 만하다.

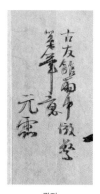

관지

발문과 관지의 글씨 역시 예술성이 탁월하다.
발문의 글씨 또한 전예篆隷가 결합된 서체인데,
무심한 듯 보이는 필치 속에 이인상의 강개비측
慷慨悲惻한 심회를 담았다. 유민의식의 표현이다.
관지는 행초行草인데, 갈필渴筆의 몽당붓으로 빼
어난 황한미荒寒美를 구현했다. 그리하여 발문과
함께 서자書者의 가슴속에 이는 쓸쓸한 바람과
한 조각 슬픔을 극도의 절제 속에 담아내고 있다.

제1면의 글씨를 본다.

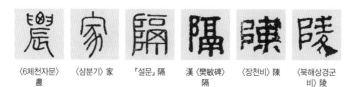

〈6체천자문〉 〈삼분기〉家 『설문』隔 漢〈樊敏碑〉 〈장천비〉陳 〈북해상경군
農 隔 비〉陵

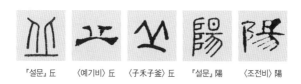

『설문』丘 〈예기비〉丘 〈子禾子釜〉丘 『설문』陽 〈조전비〉陽

'儂'자의 좌부 '亻'은 〈하승비〉의 서법을 따랐지만, 우부는 전서의 자형이다. 다만 종획終劃의 수필收筆에 파책波磔이 있어 예서의 서법을 취했음을 알 수 있다.

'家'자는, 자형은 전서다. 하지만 초획初劃과 종획終劃에서 예서의 서법이 확인된다. 즉 초획의 점을 마치 'ㄱ'자처럼 쓴 것이나 종획의 수필에 파책을 가한 것은 예서의 표징이다.

'隔'자의 자형 역시 전서에 가깝다. 다만 좌부는, 원래 전서에서는 '𨸏'와 같이 쓰는데, 예서의 'ß'에 가깝게 바꾸었다. 한비漢碑 중 〈장천비〉와 〈북해상경군비〉北海相景君碑에 'ß'를 '𨸦'와 같이 쓴 예가 보인다.

'岳'자는, 하부는 〈하승비〉의 자형이나 상부는 고전의 자형이다. '陽'자는, 우부의 글꼴이 전서에 가깝다. '樓'자는, 우부의 윗부분이 전서의 글꼴이다.

제2면의 글씨를 본다.

'斑'자의 '文'은 전서의 꼴이다. 〈형방비〉衡方碑에는 이 글자를 '班'이라고 썼다. '竹'자는, 좌우 종획縱劃의 기필부起筆部는 서로 마주 보게 쓴 반면 기필부 이하의 부분은 배세背勢가 되도록 써서 조형감을 높였다.

| 「설문」邊 | 〈商鐘〉相 | 〈하승비〉流 | 〈조전비〉流 |

'灕'자의 '離'는, 그 좌부는 전서, 우부는 예서의 꼴이다. '邊'자는 책
받침 위의 부분이 전서의 꼴이다. 다만 그 상부의 획을 단순화했다.

'湘'자는 '目'의 꼴이 특이하다. 이인상은 〈추일입남산곡중〉秋日入南山
谷中에서 '相'을 '眛'과 같이 쓴 바 있다.[21] 〈추일입남산곡중〉에서는 '木'
의 상부에 '〉'이 있는데, 이 작품에서는 '目'의 상부에 '〉'이 있다는 차
이가 있다. 이 획은 금문의 자형을 취한 것으로 보인다. '流'자는 〈하승
비〉의 자형을 취했다.

제3면의 글씨를 본다.

| 〈6체천자문〉
전서 遙 | 〈6체천자문〉
예서 遙 | 「설문」故 | 이양빙
〈천자문〉幾 |

'遙'자 책받침 위의 꼴은 전서에 해당한다. '念'은 전서다. '故'는 전서
의 자형을 예서의 서법으로 썼다. '磯'자도 자형은 전서다.

제4면의 글씨를 본다.

'虛'자의 하부는 전서의 꼴이다. '釣'자는 좌부의 '金'이 고문의 자형이

21 본서 '1-6' 참조.

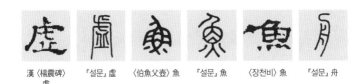

| 漢〈楊震碑〉
虛 | 『설문』虛 | 〈伯魚父壺〉魚 | 『설문』魚 | 〈장천비〉魚 | 『설문』舟 |

다. '魚'자는 금문의 글꼴을 취한 것으로 보인다. '舟'자는 전서의 글꼴이다.

발문의 글씨를 본다.

'孝'자는 전서의 자형이다. '顯'자도 전서의 자형이나 다만 종획終劃은 전서의 꼴이 아니고 예서다.

'際'자는 전서의 꼴이다. '胡'자는, 좌부 '古'가 전서의 꼴이나 우부 '月'은 예서의 꼴이다. '月'을 약간 삐뚜름하게 쓴 게 묘미가 있다고 생각되는데, 뒤의 '明'자도 마찬가지다.

'漂'자는, 우부의 '票'가 전서의 꼴이다. 단 『설문』의 자형과는 조금 다르다. 『설문』에는 '火' 위에 'ㅡ'이 한 개지만 이인상이 쓴 글씨에는 'ㅡ' 이 두 개다.

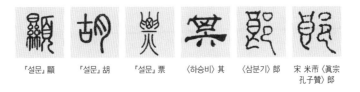

| 『설문』顯 | 『설문』胡 | 『설문』票 | 〈하승비〉其 | 〈삼분기〉郎 | 宋 米市〈眞宗
孔子贊〉郎 |

'到'자의 좌부 '至'도 전서의 꼴이다. '流'자는 앞에서처럼 〈하승비〉의 서체다.

'寓'자는 전서다. '其'자와 '鄕'자도 전서의 꼴이다. '其'자의 하부 필획 'ㅡ'의 위에 있는 짧은 세로획은 〈하승비〉에서 유래한다.

'詩'자는 우부의 윗부분만을 전서의 꼴로 썼다. '人'자의 파임 위에 점

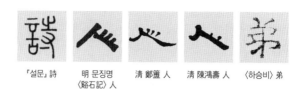

을 두 개 찍은 것이 눈길을 끄는데, 혹 점을 세 개 찍기도 한다. 이런 획법은 명청대 서가書家의 예서 글씨에서 이따금 발견된다.

'涕'의 우부 '弟'의 머리는 양머리처럼 썼는데, 이는 〈하승비〉를 취한 것이다. 마지막 글자 '也'도 전서의 꼴이다.

발문 중 '孝顯'과 '皇明'으로 시작하는 두 행을 끌어올려 쓴 것은 이른바 '대두'擡頭에 해당하는데, 존경의 뜻을 표함이다. 즉 조선의 효종과 현종 두 국왕 및 명나라에 경외敬畏의 염念을 표한 것이다. 주지하다시피 효종은 북벌北伐을 도모하였다.

강절선생화상찬康節先生畫像贊

—

天挺人豪芄
邁盖世駕風
鞭霆磨覧無
際手挨月窟
之蹋天根閒
中令古醉裏
乹坤

〈강절선생화상찬〉, 지본, 29.3×42.7cm

1 글씨는 다음과 같다.

天挺人豪,

英邁盖世.

駕風鞭霆,

歷覽無際.

手探月窟,

足躡天根.

閑中今古,

醉裏乾坤.

우리말로 옮기면 다음과 같다.

하늘이 낸 호걸

뛰어난 재주가 세상에 으뜸이네.

바람을 타고 우레를 채찍질하여

끝없는 세계를 두루 보았네.

손으로 월굴月窟을 더듬고

발로 천근天根을 밟았네.

한가로운 중에 고금을 살피고

취한 가운데 건곤乾坤을 보네.

주희가 지은 「육선생화상찬」六先生畫像贊의 일부다. 「육선생화상찬」
은 주희가 존경한 소강절을 비롯한 여섯 사람에 대한 찬贊이다. 이인상

은 주희는 물론이려니와 소강절 역시 애모하였다. 그래서 이 글을 서사한 것으로 생각된다.

소강절은 상수역象數易에 밝았다. 그래서 『주역』의 이치를 수리數理로 풀이한 『황극경세서』皇極經世書라는 특이한 책을 저술하였다.

이인상은 벼슬에서 물러나 종강에 거주하면서부터 다시 마음을 다잡고 학문에 힘썼다. 이인상은 젊어서부터 『주역』의 「계사전」繫辭傳 읽기를 좋아했지만, 종강에 살면서부터는 『주역』에 더욱 잠심潛心하여 역리易理를 궁구했던 것으로 여겨진다. 종강의 집에 '뇌상관'雷象觀이라는 이름을 붙인 것도 이와 관련된다.[1]

위의 찬 가운데 '월굴'月窟과 '천근'天根은 소강절이 사용한 말이다. 원래 '월굴'은 달이 나오고 들어가는 곳이며, '천근'은 별 이름으로 '저수'底宿를 가리키는데, 각각 음과 양을 비유한다. 그러므로, "손으로 월굴을 더듬고/발로 천근을 밟았"다는 것은, 천지 음양의 이치를 꿰뚫어 알았다는 뜻이다. 이 두 용어는 소강절이 쓴 「관물」觀物이라는 시에서 유래한다. 시 전문을 보이면 다음과 같다.

이목耳目이 총명한 남자의 몸
하늘이 부여한 것이 적지 않도다.
월굴月窟을 찾아야만 물物을 아는 법
천근天根을 안 밟으면 사람을 어찌 알리.
건괘乾卦가 손괘巽卦 만난 때에 월굴을 보고

1 '뇌상관'의 의미에 대해서는 본서, 189면의 주7을 참조할 것.

지괘地卦가 뇌괘雷卦 만난 곳에 천근을 보네.

천근과 월굴이 한가히 오가니

삼십육궁三十六宮이 모두 봄일세.

耳目聰明男子身,

洪鈞賦予不爲貧.

須探月窟方知物,

未躡天根豈識人?

乾遇巽時觀月窟,

地逢雷處見天根.

天根月窟間往來,

三十六宮都是春.

〈선천도〉

'건괘'(☰)가 '손괘'(☴)를 만났다는 것은 '구괘'姤卦(䷫)를 말하며, '지괘'(☷)가 '뇌괘'(☳)를 만났다는 것은 '복괘'復卦(䷗)를 말한다. 월굴은 하나의 '음'陰이 구괘에서 처음 생겨나는 것을 말하는바, 구괘가 실제 〈선천도〉先天圖의 위쪽에 있으므로 손으로 더듬는다고 했으며, 천근天根은 하나의 '양'陽이 복괘에서 처음 생겨나는 것을 말하는바, 복괘가 실제 〈선천도〉의 아래쪽에 있으므로 발로 밟는다고 한 것이다.

② 안진경체의 해서다. 이규상은 『병세재언록』에서 이인상의 해서를 평하기를, "평범하여 다른 사람보다 약간 나을 뿐이다"[2]라고 하였다. 비록 뛰어난 글씨는 못 된다 할지라도, 졸拙하고 태態를 부리지 않은 데서 이인상의 심획心劃을 엿볼 수 있다. 글씨는 사람이라고 했는데, 이인상의 사람 됨됨이가 꼭 이런 게 아닐까.

글씨 제1행의 '英'자는 전서의 글꼴이다. 이인상은 사근도 찰방으로 있을 때인 1748년에 쓴 해서 작품 〈우암송선생화상찬〉尤菴宋先生畫像贊[3]에서도 '英'자를 똑같은 글꼴로 쓴 바 있다.

〈우암송선생화상찬〉 英

맨 끝에 '이인상인c'가 찍혀 있다.

2 "楷書, 平平僅逾人耳."(「書家錄」, 『幷世才彦錄』, 『一夢稿』, 『韓山世稿』 권30 所收)
3 이 작품은 본서 '8-3'에서 검토된다.

회암화상찬 · 회옹화상찬
晦庵畫像贊 · 晦翁畫像贊

—

2 1

2의 확대

〈회암화상찬 · 회옹화상찬〉,
지본, 29.3×43cm

1 제1면과 제2면에 서사된 큰 글씨는 오징의 「회암화상찬」이고, 제2면의 좌측 하단에 서사된 조그만 글씨는 왕백의 「회옹화상찬」이다.[1]

①

心胸開廓,[2]

海闊天高.

義理精微,

蠶絲牛毛.

豪傑之才,

聖賢之學.

景星卿雲[3]

泰山喬嶽.

②

龍門餘韻,

氷壺的源.

理壹分殊,

折衷群言.

1 '회암'과 '회옹'은 모두 주희를 가리킨다. 본서에서는 오징의 작품과 왕백의 작품을 명칭상 구별하기 위해 하나는 '회암화상찬' 다른 하나는 '회옹화상찬'이라 했다.
2 '開'가 『주자대전』에는 '恢'로 되어 있다. '開廓'은 '넓게 탁 트이다'는 뜻으로, '恢廓'과 뜻이 같다.
3 '卿'이 『주자대전』에는 '慶'으로 되어 있다. '卿雲'은 '상서로운 구름'이라는 뜻으로, '慶雲'과 뜻이 같다.

潮呑百川,

雷開[4]戶.

灑落荷珠,

沛然敎雨.

 雨中偶書, 正陋巷.

 麟祥.

두 글 모두 『주자대전』 부록 권2에 실려 있다. 『주자대전』에는 ①의 제3·4구가 제1·2구로, ①의 제1·2구가 제3·4구로 되어 있다. 이인상은 외워 쓴 탓에 착오를 범한 듯하다. 이인상이 쓴 대로 번역하면 다음과 같다.

①
가슴이 툭 트임은
바다처럼 넓고 하늘처럼 높으며
의리가 정밀함은
가느다란 실이나 터럭과 같네.
호걸스런 재주로
성현의 학문을 하였으니
빛나는 별이요, 상서로운 구름이며
태산이요, 우람한 산이로다.

4 '開'자 다음에 '萬'자가 있어야 하는데 빠뜨렸다.

②

용문龍門의 여운餘韻이요

빙호氷壺의 확실한 근원일세.

이일분수理一分殊 밝히고

뭇 학설을 절충했네.

해조海潮처럼 일백 개의 하천을 삼키고

우레처럼 일만 호의 집을 밝히네.

연잎 위의 물방울 상쾌하도록

흠뻑 비를 내리네.

　　우중雨中에 우연히 써서 누항陋巷에게 질정하다.

　　인상.

왕백의 〈회옹화상찬〉을 서사한 글씨는《원령필》하책에도 보인다.[5]

② ①과 ② 모두 행해行楷의 서체다. 그런데 왜 ①은 대자大字로 쓰고, ②는 소자小字로 쓴 걸까? 아마도 종이가 다 떨어져 ②를 소자로 쓴 게 아닌가 추정된다. 그 결과 이 작품은 좀 특이한 형식의 것이 되었다.

5　본서의 '2-하-1'과 '2-하-14' 참조. 자세한 뜻풀이는 그쪽을 참조할 것.

5

《능호첩 A》

凌壺帖 A

《능호첩 A》 표지, 36×26.5cm

'능호첩'凌壺帖이라는 이름의 서첩은 현재 둘이 전하는데, 다 개인 소장이다. 본서에서는 이 둘을 《능호첩 A》, 《능호첩 B》로 구분하기로 한다. 《능호첩 A》에는 이인상의 30대 작품이 실려 있고, 《능호첩 B》에는 이인상의 만년 작품이 실려 있다.

표지의 '능호첩'凌壺帖이라는 제첨題簽에 세 과顆의 인장이 찍혀 있는데, 위의 것은 '소도원'小桃源이고, 밑의 것은 '송우'松友와 '주숙화개이월시'酒熟華開二月時[1]이다.

또 서첩의 맨 마지막 장에 '송우금석'松友金石 '소도원진장'小桃源珍藏 '울산김씨재수심정'蔚山金氏在洙審定 '소도원'小桃源이라는 네 과顆의 인장이 차례로 찍혀 있다. 이를 통해 이 첩을 한때 김재수(1905~?)가 소장했던 것을 알 수 있다. 김재수는 본관은 울산이고, 호는 송우松友이며 당호는 소도원小桃源이다.

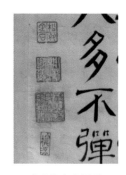

《능호첩 A》 마지막 면

1 '술 익고 꽃 피는 2월의 시절'이라는 이 일곱자는 구양수(歐陽脩)의 「풍취사」(風吹沙)라는 시의 한 구절이다.

인장 令人古

한편 뒷표지에는 '영인고'令人古[2]라는 인장이 찍혀 있다.

이 서첩에는 전서, 해서, 행서가 실려 있는데, 그 대부분은 행서다.

이 서첩의 맨 마지막 장에는 다음과 같은 발문이 실려 있다.

元霛書, 世之人有好者有否者. 好者曰: "奇." 否者曰: "虛." 然所貴乎元霛者, 眞爾.

東國始無篆, 元霛後乃知秦、泰、祭、登之辨, 眞所謂起八代之衰歟.

元霛時, 元霛而已. 今則人人元霛箇箇元灵, 何人才之多也?

凌壺妙處, 不在濃而在乎澹, 不在熟而在乎生, 惟知者知之.

元灵本善篆, 而此帖篆少而楷多, 豈歐陽永叔喜言政事者耶?

南屋良夜, 挑燈展凌壺帖, 襟期淸澹, 如見其人, 無論用筆結字之如何, 其爲寶玩也大矣.

此帖, 予於東鄰洪兄家見之, 袖來披閱數日, 主人命予題其尾, 聊戱艸以資主人一笑. 乙巳中秋下浣, 虛舟.

우리말로 옮기면 다음과 같다.

2 '사람을 예스럽게 만든다'는 뜻이다. 명(明) 문진형(文震亨)이 편찬한 『장물지』(長物志) 권3의 「수석」(水石)에, "石令人古, 水令人遠"이라는 말이 보인다.

《능호첩 A》 발문, 지본, 26×46cm

원령의 글씨는, 세상 사람들 중 좋아하는 자도 있고 좋아하지 않는
자도 있다. 좋아하는 자는 '기'奇를 말하고, 좋아하지 않는 자는 '허'
虛를 말한다. 그러나 원령의 귀한 점은 '진'眞이다.

동국에는 애초에 전서篆書가 없었는데 원령 이후에 비로소 '秦'과
'泰', '祭'와 '登'을 구별할 줄 알게 되었으니, 참으로 이른바 '팔대八
代의 쇠미함을 일으켰다'[3]는 격이다.

원령의 시대에는 원령밖에 없었는데, 지금은 사람마다 원령이고 개

3　소식(蘇軾)이 한유를 칭송하여 "문장은 팔대의 쇠미함을 일으키고, 도는 이단에 빠진 천하
를 구하였다"(「潮州韓文公廟碑」, 『東坡全集』 권86)라고 한 데서 유래하는 말이다. '팔대의
쇠미함을 일으켰다'는 것은, 후한(後漢)·위(魏)·진(晉)·송(宋)·제(齊)·양(梁)·진(陳)·수
(隋) 여덟 왕조의 나약하고 부화한 변려문(騈儷文)을 따르지 않고 고문(古文)을 창도(唱導)한
것을 이른다.

개箇箇 원령이니 어찌 그리 인재가 많은가.

능호의 묘처妙處는 '농'濃에 있지 않고 '담'澹에 있으며, '숙'熟에 있지 않고 '생'生[4]에 있다. 오직 아는 자만이 알리라.

원령元靈은 본래 전서를 잘 쓰는데, 이 첩에는 전서가 적고 해서가 많으니, 아마도 구양영숙歐陽永叔이 정사政事 말하기를 좋아한 격[5]이 아니겠는가.

남옥南屋에서 좋은 밤에 등불 심지 돋우고 《능호첩》凌壺帖을 펼치니 마음이 청담清澹해져 마치 그 사람을 본 듯하다. 용필用筆과 결자結字가 어떤지는 논할 것 없으며, 보완寶玩이 됨이 크다.

　이 첩은 내가 동쪽 이웃 홍형洪兄의 집에서 보고서 소매에 넣어 와 며칠 보았는데 주인이 그 하단에 제題하라고 하기에 그저 재미삼아 써서 주인의 일소一笑에 자資한다. 을사년 중추 하순, 허주虛舟.

'허주'虛舟라는 호를 가진 이가 쓴 글인데, 그가 누군지는 미상이다. 이 발문의 서체는 예서인데, 전서가 간간이 섞여 있다. 그래서 이인상의 팔분과 다소 비슷한 분위기가 없지 않다. 혹 이인상의 팔분을 본뜨고자

4 원래 '익지 않음'을 뜻하는 말인데, 여기서는 기교를 부리거나 태(態)를 내지 않고 수수하고 졸박한 것을 이른다.
5 자신의 장점을 자랑하지 않는 것을 말한다. 『山堂肆考』 권117, 「喜談政事」의 다음 구절이 참조된다: "송나라 소자용(蘇子容: 蘇頌 - 인용자)이 말하기를, '구양공(歐陽公: 歐陽脩 - 인용자)은 문장을 말하지 않고 정사(政事)를 말하기를 좋아하며 채군모(蔡君謨: 蔡襄 - 인용자)는 정사를 말하지 않고 문장을 논하기를 좋아하여, 저마다 자신이 잘하는 것을 자랑하지 않는다'라고 하였다."(宋蘇子容曰: "歐陽公不言文章而喜談政事, 蔡君謨不言政事而喜論文章, 各不矜其所能也.")

한 건지도 모른다.

이인상의 글씨에 대한 허주의 안목은 아주 빼어나다. 특히 "능호의 묘처妙處는 '농'濃에 있지 않고 '담'澹에 있으며, '숙'熟에 있지 않고 '생'生에 있다"는 말은 지언至言이라 할 것이다. 보통의 서가書家들은 대개 '농'濃과 '숙'熟을 추구하는데, 이인상은 그와 달리 '담'澹과 '생'生을 추구한 것으로 본 것이다. '농'과 '숙'이 '기'技와 '태'態와 '교'巧를 중시한다면, '담'과 '생'은 '도'道와 '기'氣와 '졸'拙을 중시한다 할 것이다. 그래서 전자가 '작위'의 세계라면, 후자는 '자연' 즉 '천기'天機의 세계에 가깝다. 이인상의 미학은 가급적 기교와 작위를 배제하고 흥취와 천진天眞을 따른 데 그 특징이 있다 할 것이다. 이 점은 꼭 글씨만이 아니라 그림도 마찬가지다.

그렇긴 하나 이인상의 서화가 구현하고 있는 '담'과 '생'이 예술적 기량과 무관한 것은 아니다. 그것은 단지 기량의 축적만으로는 도달할 수 없는 경지이지만 그렇다고 해서 높은 기량의 연마가 없고서는 또한 불가능한 경지이기도 하다.[6] 이인상이 고집스레 견지한 삶의 자세와 예술이념에 높은 예술적 기량이 결합됨으로써 그만의 이런 미학이 구현된 것으로 보아야 할 것이다. 그러므로 그것은 결국 그의 삶의 미적 '응축'에 다름 아니다.

이인상 스스로도 이런 말을 한 바 있다.

6 이는 '熟而後生, 生而後拙'이라는 말로 요약될 수 있을 터이다. 명(明) 반지종(潘之淙), 『서법이구』(書法離鉤) 권3, 「논사」(論寫)에, "『書指』云, 書必先生而後熟, 亦必先熟而後生. 始之生者, 學力未到, 心手相違也. 熟而生者, 不落蹊徑, 不墮世俗, 新意時出, 筆底具化工也"라는 말이 보인다. 또 동기창(董其昌)의 『화안』(畫眼)에 "字須熟後生, 畫須熟外熟"이라는 말이 보인다.

고인古人의 묘처妙處는 졸졸한 곳에 있지 교졸巧한 곳에 있지 않다.
담담淡한 곳에 있지 농농濃한 곳에 있지 않다. 근골筋骨과 기운氣韻(기
품과 풍격 – 인용자)에 있지 성색聲色과 취미臭味에 있지 않다.[7]

벗 김상숙金相肅의 글씨에 붙인 평의 한 대목이다. '성색'聲色과 '취미'
臭味는 글씨의 '태'態를 말한다.

이 발문의 처음서부터 "오직 아는 자만이 알리라"까지의 말은 주로 이
인상의 '전서'를 염두에 둔 것으로 여겨진다.[8] 따라서, '기'奇는 이인상 전
서의 '기고奇古함'을, '허'虛는 이인상 전서의 '허랑함' 즉 법도를 따르지
않는 면모를 가리킨다고 생각된다.[9] 그런데 허주는 이인상 전서의 귀한
점이 오히려 '진'眞에 있다고 했다. 바로 이 지점에서 허주의 높은 서안書
眼이 드러난다 할 것이다. '진'이, '담'과 '생'으로 발현된 흥취와 천진天眞
을 이름은 말할 나위도 없다.

허주는 이 발문의 끝에서, 이 서첩에 이인상의 특장特長인 전서는 적
고 해서는 많다[10]며, 아마도 이인상이 여사餘事로 쓴 게 아닌가라고 말하
고 있다. 그리고 이 서첩의 글씨에서 이인상의 청담淸淡한 마음을 보는
듯하니, 글씨의 용필用筆과 결구結構가 어떤가를 떠나 가히 보완寶玩이

7 "古人妙處在拙處, 不在巧處; 在淡處不在濃處; 在筋骨氣韻, 不在聲色臭味."(「觀季潤書
十九幅」,『조선후기 서예전』, 예술의전당, 1990, 17면)
8 그렇긴 하나 이 말은 꼭 이인상의 전서만이 아니라 예서나 해(楷)·행(行) 등 그의 글씨 전
반에 적용될 수 있지 않을까 한다.
9 이 점은 본서, 90면에서 이미 언급한 바 있다.
10 '해서가 많다'는 것은 꼭 맞는 말은 아니다. 이 서첩의 대부분을 점하는 것은 행서이기 때문
이다. 하지만 허주가 말한 '해서'가 '행해'(行楷)를 뜻한다면 꼭 틀린 말은 아니다.

된다고 했다. 이 말은 이 서첩의 글씨를 음미하는 데 지침이 된다.

허주는 이 발문의 작성 시기를 '을사년 중추'라 밝히고 있다. 이인상 사후 첫 을사년은 1785년이고, 두 번째 을사년은 1845년이며, 세 번째 을사년은 1905년이다. 허주가 말한 을사년은 이 중 어느 것일까? 필자는 1785년 쪽에 심증을 두고 있다. 허주는 세상에 이인상의 전서를 좋아하는 사람과 좋아하지 않는 사람이 있다고 했는데, 이는 18세기 후반의 상황을 말하고 있는 것으로 봐야 하지 않을까. 이 시기에 홍대용, 심재沈鋅 (1722~1784), 이규상, 이서구 같은 사람은 이인상의 전서를 높이 평가했지만, 강세황 같은 사람은 혹평한 바 있다."

만일 이 발문의 작성 시기를 1785년으로 비정比定한다면 당시 이 서첩을 소장하고 있던 '동쪽 이웃의 홍형洪兄'은 과연 누굴까? 이 물음과 관련하여 미리 하나 확인해 둘 것은 이 서첩의 글씨들이 모두 이인상이 남산의 능호관에 살면서 경관京官으로 근무하던 그의 30대에 제작된 것으로 여겨진다는 사실이다. 이인상이 젊은 시절에 쓴 글씨들을 모아 놓은 첩이라는 점에서, 그것도 해楷·행行이 주축을 이루고 있는 첩이라는 점에서 이 서첩은 독특한 지위를 점한다. 게다가 그 서사된 글들은 잠언

11 홍대용은 『항전척독』(杭傳尺牘) 중의 「여추루서」(與秋庫書: 『담헌서』 외집 권1, 한국문집 총간 제248책, 113면)에서, 이인상이 전체(篆體)에 능했다고 말하고 있다. 그는 중국인 벗 추루(秋庫) 반정균(潘庭筠)에게 이인상의 전서 2엽(二頁)을 편지에 동봉해 보낸 바 있다. 심재는 『송천필담』(松泉筆譚)에서, "李元靈之小篆, 如金鉤玉索, 上溯秦漢, 不必多讓"(규장각본 『松泉筆譚』 권4)이라며, 이인상의 전서를 높이 평가했다. 이규상은 『병세재언록』의 「서가록」(書家錄)에서, "그의(이인상의 – 인용자) 전서, 팔분, 그림은 비록 옛날의 명수라 하더라도 그와 대적할 만한 이가 많지 않다. (…) 전서와 팔분, 그림과 인장이 모두 신품(神品)의 경지에 있다"(『18세기 조선 인물지 병세재언록』, 138면)라고 하였다. 이서구와 강세황의 평가는 본서, 85~86면, 93~95면을 참조할 것.

이 아니면 문예성이 높은 시들이다. 도학적이거나 학문적인 내용은 일절 없다.

이인상이 거주하던 남산의 능호관 부근에 홍자洪梓의 집 청원관淸遠 觀이 있었다.[12] 이인상은 홍자와 20대 이래 아주 가깝게 지냈다. 28세 때 는 그와 함께 금강산 유람을 했으며, 35세 때는 괴산의 화양동을 함께 유 람하기도 했다.[13] 이인상의 아내가 죽었을 때 그 혼상魂箱을 능호관의 뜰 에 묻도록 조언한 것도 바로 홍자였다.[14] 『뇌상관고』에는 이인상이 그와 수창한 시들이 여러 편 실려 있다.

이인상의 벗들 중에는 경학經學에 경도된 이가 있는가 하면 문예에 경 도된 이도 있었다. 홍자는 후자에 해당한다. 이 서첩에 서사된 글들은 그 내용상 홍자 같은 사람이 애호할 만한 게 아닌가 생각된다.

홍자는 1753년에 문과에 급제하여 대사간과 대사헌을 지냈으며, 1781년에 몰沒했다. 그에게는 대현大顯(1730~1799)이라는 외아들이 있 었다.[15] '동쪽 이웃의 홍형'은 혹 대현이 아닐까. 그는 부친이 소장하고 있 던 이 서첩을 물려받아 간직하고 있던 중 허주에게 차람借覽을 허용한 게 아닐까. 확증이 없어 단언할 수는 없으나 하나의 추정으로 제기해 둔다.

12 『뇌상관고』제1책에 실린 「和洪子養之「潤亭」韻」의 "洪子南澗僦舍, 乃麟祥先人之廬, 而 再易主. 有人就舍南石澗, 構草亭, 扁以'枕泉', 與洪子淸遠舊堂隔數岡, 林泉之觀略相彷彿. 記與洪子晨夕逍遙於晏華之壁聽淸之檻, 爲樂曾多. 余今鄰近舊廬, 而洪子居之, 喜又有過 從之樂, 而感念小少游戲之事, 遂和洪子二詩以寄懷"라는 병서(幷序) 참조. 이 시는 1747년 작이다. 홍자는 홍대용의 중부(仲父)다.
13 이상의 사실은 『회화편』의 〈구룡연도〉 및 〈구담초루도〉 평석 참조.
14 「魂箱識」, 『뇌상관고』제4책 참조.
15 『南陽君派南陽洪氏世譜』(1853년 간) 참조.

이 발문의 좌측에 대자大字로 쓴 "古調雖自愛, 今人多不彈"[16]이라는 구절이 보인다. "옛 곡조를 비록 스스로는 사랑하나, 지금 사람은 대부분 연주하지 않는다"라는 뜻이다. 이 글씨는 일제강점기의 수장자 김재수의 것으로 보인다. 자신은 이인상의 예스러운 글씨를 좋아하는데, 지금은 그런 예스러운 글씨를 쓰는 사람이 거의 없음을 음악에 빗대어 말한 것이다. 김재수의 '고'古에 대한 애호는 뒷표지의 내지에 찍힌 '영인고'令人古(사람을 예스럽게 만든다는 뜻)라는 인장에서도 확인된다.

이 서첩에는 '능호관'凌壺觀이라는 인장이 하나 찍혀 있다. 현재 전하는 이인상의 서화에서 '능호관'이라는 인장이 찍힌 것은 이것이 유일하다. 한편 이 서첩의 해서와 행서는 그 서풍으로 보아 대체로 비슷한 시기에 쓴 글씨들로 판단된다. 서사된 글 중에는 청언소품淸言小品과 방불한 것도 일부 들어 있는데 그중에는,

夢幻泡影有限, 風花雪月無窮.
꿈과 환술幻術과 물거품과 그림자는 유한有限하고, 바람과 꽃과 눈과 달은 무궁하다.

이라는 글도 보인다. 이런 글은 그가 한창 단호그룹의 벗들과 풍류를 즐기던 때인 30대 경관京官 시절에 여사餘事로 서사한 것으로 보아야 할 듯하다. 이에는 아직 장년壯年의 기분이 느껴진다.

16 당나라 유장경(劉長卿)의 문집인 『유수주집』(劉隨州集) 권1의 「청탄금」(聽彈琴) 및 권4의 「유금」(幽琴)에 나오는 시구다.

〈능호필〉, 지본, 26.2×47.1cm

이런 점들로 미루어 이 서첩의 글씨들은 이인상이 능호관에 거주하면서 경관으로 근무하던 30대 시절의 소작所作으로 여겨진다. 따라서 이 서첩은 이 무렵 이인상의 풍자風姿를 엿볼 수 있는 좋은 자료다.

이 서첩의 맨 앞에 실린 작품은 '능호필'凌壺筆이라는 글씨다.

이 작품에 대해서는 종래, "이인상의 전서篆書가 수의隨意에 맡겼다는 평이 무엇인지를 알려주는 웅혼한 필치를 보여준다"[17]거나 "그(이인상 - 인용자)가 얼마나 개성이 강하고 자신만만한 서예가였는가를 한눈에 알 수 있다"[18]라는 평가가 있었다. 하지만 필자가 보기에 이 글씨는 이인상의 것

17 유홍준, 「능호관 이인상의 생애와 예술」, 51면.
18 유홍준, 『화인열전 2』(역사비평사, 2001), 105면 도판 20의 설명.

이한진의 전서 〈황의〉皇矣, 지본, 66.8×71.4cm, 예술의전당

이 아니다. 두 가지 이유에서다. 첫째, 획의 기운이 생동하거나 활달하지 못하며 작위적인 느낌이 없지 않다. 이인상이 쓴 이런 서체의 글씨는 모두 필획이 활달하고 자연스런 면모를 보여준다. 둘째, 이인상은 말할 수 없이 염개廉介한 인간이었다. 그런 인간이 자신의 서예에 대한 '자부'가 함축되어 있다고 느껴지는 '능호필'이라는 세 글자를 작품으로 썼다는 것은 있기 어려운 일이다. 그것은 이인상이 자신의 그림에 대해 '능호화'凌壺畫라고 말하지 않은 것과 같은 이치다. 이인상은 그가 남긴 어떤 글에서도 자신의 그림과 글씨에 대한 자부를 보여준 적이 없다. 이는 자신의 글씨에 대한 높은 자부를 스스로 피력한 원교 이광사나 추사 김정희와는 크게 다른 점이다. 이인상이 당대 이래 '기사'奇士나 '고사'高士로 일컬어져 온 것이 공연한 것이 아님을 알 수 있다.

이 글씨는 혹 이한진의 것이 아닐까 하는 의심이 든다. '壺'자와 '筆'

자의 표시한 부분이 이한진의 글씨 〈황의〉皇矣 중 '帝'자의 표시한 부분
과 서법이 유사함을 볼 수 있다.

앞서 지적했듯 이한진은 이인상의 전서를 배워 이인상과 비슷하게 썼
으나 글씨에 골기骨氣가 부족하였다.[19] 혹 이 첩의 소장자가 이한진에게
청해 '능호필'凌壺筆이라는 글씨를 받은 것은 아닐까.

19 이규상은, 이한진의 글씨에 "골기(骨氣)가 부족하다"("乏骨氣": 『병세재언록』의 「書家錄」)
라고 했고, 이서구는, "근골(筋骨)이 부족하다"("欠筋骨": 『書鯖』, 『槿域書畵徵』 권5, 195면
所引)라고 했다.

일사풍월청탄조—絲風月淸灘釣

—

2　　　　　　　　　　　1

〈일사풍월청탄조〉, 지본, 26×46cm

1 글씨는 다음과 같다.

一絲風月淸灘釣,
何但忘世兼忘吾.

우리말로 옮기면 다음과 같다.

한 가닥 낚싯줄로 맑은 여울에서 풍월風月을 낚으니
세상만 잊었으랴 나 또한 잊었네.

　앞구절은 후한後漢의 은사隱士인 엄광嚴光의 고사를 떠올리게 한다. 엄광은 여조餘姚 사람으로 어려서 광무제光武帝와 함께 공부했는데 광무제가 즉위하자 성명을 바꿔 은거하였다. 광무제가 그를 간의대부諫議大夫에 제수했지만 응하지 않았다. 그는 부춘강富春江에서 늘 낚시질을 하며 소일했는데, 후인들은 그가 낚시하던 곳을 엄릉탄嚴陵灘[1]이라고 불렀다.[2] 송宋 진계방眞桂芳의 『진산민집』眞山民集에 실려 있는 「자적」自適이라는 시에, "一絲風月嚴陵釣"(한 가닥 낚싯줄로 엄릉이 풍월을 낚네)라는 구절이 보인다.
　한편, 송宋 당경唐庚의 『당선생집』唐先生集 권2에 수록된 「명작행」鳴鵲行이라는 고시古詩 중에 "何但忘客兼忘吾"라는 구절이 보이는바 이

1　'엄릉'(嚴陵)은 엄광을 말한다. 그의 자가 '자릉'(子陵)이어서, '엄자릉' 혹은 '엄릉'으로 불렸다.
2　『後漢書』 권113, 「嚴光傳」 참조.

글씨의 뒷구절과 유사하다.

이 양구兩句는 강호에 은거하여 명리名利와 영욕榮辱을 잊은 은일지
사隱逸之士의 심경을 말한 것이다. 그러므로 이 글씨에는 이인상이 품었
던 은거의 꿈이 투사되어 있다고 할 만하다.

② 철선전의 서체를 보여준다. 자형은 대체로 소전이지만 고전도 간간이
섞여 있다.

제1면 제1행의 '絲'자는 우부 맨 위의 획이
특이한데, 금문의 자형을 취한 것으로 보인
다. 제3행의 '釣'자 역시 소전이 아니다. 좌부

「설문」絲 〈絲駒父鼎〉絲

의 '金'은 금문의 꼴이고, 우부의 '勺' 역시 고전을 취한 것으로 보인다.[3]

 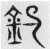 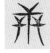 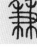 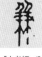 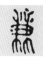

「설문」釣 「전해심경」釣 「汗簡」句 「전해심경」世 「설문」兼 「古孝經」兼 〈雲臺碑〉兼

제2면 제2행의 '世'자도 고전이다. 이 자형은 『광금석운부』에는 보이
지 않으며, 『전해심경』에 보인다. '兼'자 역시 소전의 글꼴이 아니다. 그
상부의 꼴은 고문을 취한 것으로 보인다. 두 종획縱劃을 수직으로 곧게
내리긋지 않고 오른쪽으로 약간 휘게 쓴 것은 고전의 서법에 해당한다.

글씨 끝에 '이인상인b'가 찍혀 있다.

3 사근도 찰방 재직시에 쓴 글씨인 〈江亭〉을 보면 이인상은 '的'자를 쓸 때도 우부의 '勺'을 이
렇게 썼다. 본서 '2-하-2' 참조.

가산 · 강남롱

假山 · 江南弄

—

2 1

〈가산 · 강남롱〉, 지본, 26×46cm

1 글씨는 다음과 같다.

① 望中疑在野,
幽處欲生雲.
② 酒中倒臥南山綠.

우리말로 옮기면 다음과 같다.

① 바라보니 들에 있는가 싶고
그윽한 곳에 구름이 일려 하누나.
② 술이 취해 초록의 남산에 쓰러져 누웠네.

이 작품에는 두 개의 글이 서사되어 있다. ①은 두보의 시 「가산」假山의
함련領聯이고, ②는 이하李賀의 시 「강남롱」江南弄의 경련頸聯 뒷구이다.

이인상은 문인화가답게 자신의 그림에 제사題辭들을 많이 붙였는데,
그 중에는 한유, 두보, 왕유 같은 당唐의 저명한 시인들의 시가 포함되어
있다. 위의 두 글귀는 이인상이 자신의 그림에 붙인 제사題辭들을 떠올
리게 한다.

이 글씨를 쓸 당시 이인상은 남산의 능호관에 거주하고 있었다. 이인상
이 이 두 글귀를 서사한 것은 이 글귀에서 자신의 거소居所를 떠올린 때
문일 것이다. 특히 ②에는 '남산'이라는 말이 보이는바, 이인상은 이 단어
에 각별한 친근감을 느꼈을 수 있다.

이인상은 이 무렵 자신의 집 당호堂號를 '망운'望雲이라고 지었으며,
전서로 '망운헌'望雲軒이라는 편액 글씨를 쓴 바 있다.[1] '망운'이라는 당호

는 ①의 "望中疑在野, 幽處欲生雲"에서 맨 앞의 '망'望과 맨 끝의 '운'雲을 취한 것으로 여겨진다.

② 이 또한 철선전의 서체다. 하지만 자형은 소전으로만 되어 있지 않고 군데군데 고전이 섞여 있다.

①의 제1행의 '疑'자는 특이하다. 우부 상단의 'ㄱ'은 원래 끝부분이 위로 올라가게 써야 하는데 밑으로 내려갔다. 그 다음 획인 'ㄷ'은 하나만 있어야 하는데 두 개가 있다. '在'자 역시 특이한 글꼴이다. 이 글꼴은 사근도 찰방 재직시의 작품인 〈강정〉江亭에도 보인다.[2]

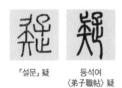

「설문」疑 등석여
〈弟子職帖〉疑

제3행의 '雲'자는 고전의 글꼴이다. 같은 글꼴이 만년의 작품인 〈정담추수, 운간냉태〉靜譚秋水, 雲看冷態에도 보인다.[3] 이인상이 쓴 '雲'자의 자형은 다음에서 보듯 꽤 다양하다.

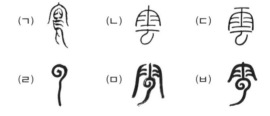

(ㄱ)은 〈이정유서 · 악기 · 주역참동계〉의 관지에 보이는 '雲'자[4]이고,

1 이 글씨는 본서 '9-3'에서 검토된다.
2 본서 '2-하-2' 참조.
3 본서 '3-7' 참조.
4 본서 '1-5' 참조.

(ㄴ), (ㄷ), (ㄹ), (ㅁ), (ㅂ)은 각각 〈강정〉, 〈박문조관〉, 〈인명〉, 〈정담추수, 운간냉태〉, 〈망운헌〉에 보이는 '雲'자다.[5]

②의 제1행의 '酒'자는 독특하게 썼다. 이 글꼴은 소전도 아니고 금문도 아니다. 혹 『육서통』六書統의 글꼴을 변형한 건 아닐까. 동일한 글꼴이 《단호묵적》丹壺墨蹟에도 보인다.

「육서통」酒

제2행의 '南'자 역시 소전의 자형은 아니다. 이인상은 고전과 소전을 결합하여 이런 자형을 만들어낸 것 같다.[6] 이인상의 다른 작품 〈추일입남산곡중〉과 〈추흥〉에도 동일한 글꼴이 보인다.[7]

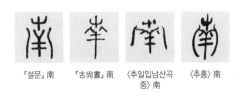

| 「설문」南 | 「古尙書」南 | 〈추일입남산곡중〉南 | 〈추흥〉南 |

글씨의 끝에 두 과顆의 인장이 찍혀 있는데, 위의 것은 '죽옥매계'竹屋某谿[8]라는 인문印文의 주문방인이고, 아랫 것은 '이인상인b'다. '죽옥매계'라는 인문印文의 이 인장은 이 서첩에만 보인다. 이인상 후손가에 전하는 『능호인보』凌壺印譜에도 똑같은 인장이 보인다.

이규상은 『병세재언록』에서 이인상의 전각을 이리 평했다.

5 본서의 '2-하-2' '2-하-8' '2-하-11' '3-7' '9-3' 참조.
6 이 점은 본서 '2-중-4'에서도 지적되었다.
7 본서의 '1-6'과 '2-중-4' 참조.
8 '某'는 梅의 원자(原字)인바, '매'로 읽어야 한다. 금문(金文)에는 '梅'라는 자형은 없고, '某'만 있다. 단옥재는 『설문해자주』(說文解字注)의 '某'자 주(注)에서, "此是今梅字正字"라고 했다(『說文解字注』, 248면).

「능호인보」 중의 竹屋某谿

　　도장은 힘을 들인 것이 가지런하여 천기天機가 유동流動한다. 전서
와 팔분, 그림과 도장이 모두 신품神品의 경지에 있다.[9]

　　'죽옥매계'라는 이 인문印文은 글자와 글자, 행과 행 사이의 여백이 넉
넉해 특별한 운치가 있으며, 각법刻法은 예리하고 정취는 깊다. 이규상이
'천기유동'天機流動이라는 말을 한 것이 허언이 아님을 알 수 있다.
　　'죽옥'竹屋은 능호관을 가리키는 것으로 생각된다. 집에 대를 심어 놓
았기에 '죽옥'이라고 했을 터이다.[10] '매계'某谿는 능호관 주변의 시내를
염두에 두고 붙인 칭호일 것이다.
　　그러므로, '죽옥매계'라는 인장이 찍힌 이 작품은 남산 능호관의 가난
한 방에 앉아 시를 쓰고 글씨를 쓰고 그림을 그리던 30대 이인상의 자취
를 느끼게 해 준다는 점에서 애중히 여길 만하다.

9　『18세기 조선 인물지 병세재언록』, 138면. 원문은 다음과 같다: "圖章人力齊整, 天機流動,
篆、八、畵、圖章俱居神品."(「書家錄」, 『幷世才彦錄』)
10　이인상이 능호관의 문경(門徑)에 대나무를 심어 놓았음은 「駁梅花文」(『뇌상관고』 제5책
所收) 중의, "所居山房, (…)竹衛門徑"이라는 말 참조.

동황태일·운중군

東皇太一·雲中君

—

吉日兮辰良　穆將愉兮上
皇　撫長劍兮玉珥　璆鏘鳴
兮琳琅　瑤席兮玉瑱　盍將
把兮瓊芳　蕙肴蒸兮蘭藉
奠桂酒兮椒漿　揚枹兮拊鼓
疏緩節兮安歌　陳竽瑟兮浩
倡　靈偃蹇兮姣服　芳菲菲兮
滿堂　五音紛兮繁會　君欣欣
兮樂康　　東皇太一

浴蘭湯兮沐芳　華采衣兮
若英　靈連蜷兮既留　爛昭
昭兮未央　蹇將憺兮壽宮　與
日月兮齊光　龍駕兮帝服
聊翱遊兮周章　靈皇皇兮
既降　猋遠舉兮雲中　覽
冀州兮有餘　橫四海兮焉窮
思夫君兮太息　極勞心兮忡忡

〈동황태일·운중군〉, 지본, 26×46cm

글씨는 다음과 같다.

① 吉日兮辰良,

穆將愉兮上皇.

撫長劍兮玉珥,

璆鏘鳴兮琳琅.

瑤席兮²玉瑱,

盍將把兮瓊芳.

蕙肴蒸兮蘭藉,

奠桂酒兮椒漿.

揚枹兮拊鼓,³

疏緩節兮安歌,

陳竽瑟兮浩倡.

靈偃蹇兮姣服,

芳菲菲兮滿堂.

五音紛兮繁會,

君欣欣兮樂康.

　　　東皇太一.

② 浴蘭湯兮沐芳,

華采衣兮若英.

靈連蜷兮旣留,

爛昭昭兮未央.

蹇將憺兮壽宮,

與日月兮齊光.

龍駕兮帝服,

聊翱翔⁴兮周章.

靈皇皇兮旣降,

猋遠擧兮雲中.

覽冀州兮有餘,

橫四海兮焉窮.

思夫君兮太息,

極勞心兮忡忡.

우리말로 옮기면 다음과 같다.

① 길한 날 좋은 때에

경건하게 상황上皇⁵을 즐겁게 하리라.

긴 칼을 잡으니 옥고리로 장식하였고

짤랑짤랑 울리는 임랑옥琳琅玉으로 꾸며 놓았도다.⁶

4 '翔'이 『초사집주』에는 '遊'로 되어 있다. '翱翔'과 '翱遊'는 비슷한 뜻이다.

5 '상황'(上皇)은 동황태일(東皇太一)을 가리킨다. 초나라에서 받들던 신이다.

6 이상은 무당이 날을 점쳐 재계한 뒤 칼을 잡고 제사를 시작하는 것을 서술했다.

옥으로 된 자리를 깔고 옥으로 된 압진壓鎭[7]을 설設했으며

방초芳草 가지를 손에 잡았네.[8]

혜초蕙草에 싼 안주를 올리고 난초를 아래에 두었으며

계수나무 술과 산초나무 술을 차려 놓았도다.

북채를 들고서 북을 치매

느릿느릿 춤추며 조용히 노래하거늘

생황과 슬瑟의 소리 성대히 울리는도다.[9]

신령께서 곱게 춤추며 아름답게 차려 입으셨거늘[10]

향기가 그윽하여 사당에 가득 차도다.

오음五音이 어우러져 성대하게 조화를 이루니

신령께서 기뻐하고 즐거워하시도다.[11]

　　「동황태일」

② 난초를 푼 물에 몸을 씻고 향초를 푼 물에 머리를 감으매

아름답게 빛나는 옷이 꽃과 같도다.

신령께서 너울너울 내려오시니

찬란한 빛이 다함이 없도다.

아! 신령이 거소居所에 편안히 계시매

7　'압진'(壓鎭)은 신위(神位)를 둔 자리를 눌러 놓는 물건이다.
8　무당이 방초 가지를 손에 들고 춤을 추는 것을 말한다.
9　북채를 들어 북을 치자 거기에 맞춰 무당이 천천히 춤추며 노래하는 것을 서술하였다. 강신
(降神)을 위해 음악을 연주하고 춤을 추는 것이다.
10　신이 무당의 몸에 내려온 것을 이른 말이다.
11　류성준 편저, 『초사』(문이재, 2002), 36면의 번역 참조.

해와 달과 빛이 나란하도다.

용이 끄는 수레를 타고 천제天帝의 옷을 입으시고

이리저리 노닐며 주류周流하시네.

신령께서 찬란하게 내려오셨다가

홀연 멀리 구름 속으로 떠나셨도다.

기주冀州[12]를 보며 다른 곳을 생각하시니

사해四海를 횡행하여 머무는 곳 어디실까.

신령을 생각하며 큰 탄식하노라니

애타는 마음 그지없어 근심만 가득해라.

이 작품에는 굴원이 지은 「구가」九歌 가운데 두 편이 서사되어 있다. ①은 「구가」의 첫 작품인 「동황태일」東皇太一 전문이다. '태일'太一은 전국시대 초나라에서 받들던 신의 이름이다. 그의 사당이 초楚의 동쪽에 있어 동제東帝로 삼았기에 '동황'東皇이라고 했다.[13] 「동황태일」은 무당이 신을 영접하는 과정을 노래하였다. 무당이 음악에 맞춰 춤을 추자 신이 무당의 몸에 강림하여 기뻐하고 즐거워한다는 내용이다.

②는 「구가」의 두 번째 작품인 「운중군」雲中君 전문이다. '운중군'은 '구름 속에 계시는 신령'이라는 뜻이다. 운신雲神, 즉 구름신을 노래한 작품이다. 노래의 앞부분은 신이 강림하는 것을, 노래의 뒷부분은 신이 떠나간 것을 말했다.

12 황하와 양자강 사이를 이른다.
13 『초사집주』 권2의 「구가」에 대한 해설 참조.

전국시대 초나라 민간에서는 귀신을 섬기는 풍습이 성행하였다. 귀신을 제사지낼 때는 반드시 무당으로 하여금 노래를 부르고 춤을 추게 하여 귀신을 즐겁게 하였다. 조정에서 쫓겨난 굴원은 이를 보고 느낀 바가 있어 「구가」를 지었다.

그렇다면 이인상은 귀신에 관심이 많아 이 두 편을 서사한 것일까? 그렇지는 않다. 주희가 『초사집주』에서 한 다음 말이 참조가 된다.

> (굴원은-인용자) 저 신을 섬기는 마음에 충군애국忠君愛國하여 권련
> 불망眷戀不忘하는 자신의 뜻을 기탁하였다.[14]

주희의 이 말대로 이인상은 이 두 작품에서 굴원의 간절한 충군애국의 마음을 읽었던 것으로 판단된다. 그래서 이 작품들을 서사했을 것이다.

이인상은 젊은 시절 이래 굴원의 초사楚辭에 경도되었다.[15] 그는 당대의 조선은 도道가 사라진 시대라서 간신과 소인배가 득실대며 득세하고 있다고 보았다. 이 점에서 그는 자신의 시대는 굴원의 시대와 크게 다를 바가 없다고 생각했을 수 있다. 굴원은 방축放逐된 후에도 연군애국戀君愛國의 마음을 잃지 않았으며, 이 때문에 더욱 슬퍼하고 괴로워하였다.[16] 당시 서울에서 미관말직의 벼슬을 하고 있던 이인상은, 비록 그 처지는 다르나, 굴원의 불평지심不平之心과 강개비측지심慷慨悲惻之心에 깊은

14 같은 곳, 같은 책.
15 이 점은 『회화편』의 〈해선원섭도〉(海仙遠涉圖) 평석 참조.
16 사마천은 굴원의 '원망'을 주목했으나(『史記』, 「屈原賈生列傳」), 주희는 굴원이 '충군애국'(忠君愛國)으로 일관하고 있다고 보았다(『초사집주』). 이인상은 주희의 해석을 따랐다고 생각된다.

공감을 했을 법하다. 이인상이 이 두 작품을 서사한 배경에는 이런 심회가 자리하고 있음을 알지 않으면 안 된다.

이인상이 굴원의 초사를 서사한 것으로는 이 작품 외에도 〈이소〉離騷와 〈귤송〉橘頌이 있다.[17]

②　①은 해서이고, ②는 행해行楷이다.

①은 한 행에 대체로 10자를 썼으나 11자인 경우도 있다. 행은 일렬로 맞추어 썼으나 열은 맞추지 않았다. 그렇긴 하나 전체적으로 반듯하고 정연한 느낌을 준다.

어조사 '兮'자는 전부 14개인데 그 모양을 다 조금씩 다르게 썼다. 이인상은 〈귤송〉에서도 그렇게 했다.[18]

제6행의 '歟'자는 이체자異體字에 해당한다. 보통 '歟'과 같이 쓰는데, '東'의 하부에 횡획을 추가한 점이 특이하다.

제7행의 '零'은 원래 '靈'으로 써야 하는데, 이인상은 일부러 이렇게 쓴 듯하다. 홍괄洪适은 『예석』隷釋의 주석에서, "비문에서는 '零'으로 '靈'을 삼는다"(碑以零爲靈)라고 한 바 있는데, 이 글은 꼭 비문은 아니나 이런 전례를 따른 것으로 보인다.

마지막 행의 '康'자는 제1획의 점을 'ㄱ'처럼 썼는데 이런 서법은 예서에서 온 것이다.

②는 한 행이 대체로 10자이나 9자나 11자인 경우도 있다. ①과 마찬

17　본서의 '1-1'과 '1-7' 참조.
18　본서 '1-7' 참조.

〈6체천자문〉　〈西狹頌〉守　〈조전비〉家
예서 康

가지로 행은 똑바로 맞추어 썼으나 열은 맞추지 않았다. 여기서도 '兮'자
는 다 다르게 썼다. 제7행의 아래쪽 '兮'자는 파격적으로 아주 작게 써 위
쪽의 크게 쓴 '兮'자와 극명히 대비가 된다.

위쪽 兮　　아래쪽 兮

　제4행의 '馴'는 '駕'의 이체자이다. 이 자형은 해서나 행서에서는 보기
어렵다. 하지만 전서에서는 곧잘 이렇게 쓴다. 이인상은 전서의 자형을
행서화한 게 아닌가 생각된다. 한편 '馴'자와 그다음 자 '兮' 사이에는 여
백이 없다. 파격을 꾀한 것이다.

〈운중군〉駕　〈6체천자문〉　〈석고문〉駕
　　　　　　전서 駕

　①의 끝에 '이인상인b'가 찍혀 있다.

—

友交關國軒令則士
至濫世布冕聞身有
則則袍或不諍
諫袍或誤失友

3　　　　　　2　　　　　　1

〈사유쟁우〉, 지본, 26×46cm

① 글씨는 다음과 같다.

 ① 士有諍友, 則身不失令聞.

 ② 軒冕或誤國, 布袍或關世.

 ③ 交濫則諛友至.

우리말로 옮기면 다음과 같다.

 ① 선비에게 잘못을 충고해 주는 벗이 있으면 몸이 훌륭한 명성을
잃지 않는다.

 ② 고관高官이 때로는 나라를 그르치고, 포의布衣가 때로는 세상에
관여한다.

 ③ 사귐이 지나치면 아첨하는 벗이 이른다.

이 작품에는 세 개의 격언이 서사되어 있다. ①은 『효경』孝經의 다음
말과 흡사하다: "士有爭友, 則身不離於令名."(선비에게 잘못을 충고해 주는
벗이 있으면 몸이 훌륭한 명성을 떠나지 않는다.)

 ①은 책선責善하고 규간規諫하는 벗의 중요성을 말한 것이고, ②는 재
야에 있는 선비의 역할을 말한 것이며, ③은 벗사귐에서 경계해야 할 점
을 말한 것이다. 모두 30대 이인상이 가장 중요하게 여기던 화두들이다.
당시 단호그룹은 서로 권면하며 처사로서의 경세적經世的 자각을 공유하
고 있었다. 이 점에서 이 격언들은 비단 이인상만이 아니라 단호그룹의
인물들 모두에게 해당될 수 있는 말이다.

 ①, ②와 관련하여 이인상의 다음 편지가 주목된다.

삼가 생각건대 점점 더워지는 날씨에 어른들은 평안하시고 집안은 별고 없으신지요? 과연 그믐께 북北으로 돌아가셨는지요? 저는 하루도 당신을 잊은 날이 없습니다. 당신과 더불어 교유한 지 십여 년 동안 그 마음의 얕고 깊음과 순수하고 잡박함, 말과 행동의 미세한 부분을 더욱 깊이 알게 되었으므로 조금이라도 과실이 있으면 쉽게 개도開導할 수 있겠건만, 서로 만나면 한가롭게 노님이 많고 편지를 쓰면 다정한 말만 많았던 것을 한스럽게 생각합니다. 게다가 당신은 더욱 정情이 많아 말씀을 엄하게 하지 않고 듣는 이의 마음을 아프지 않게 하려고만 하여, 허물 많은 제가 행실을 잘 단속하지 못하였는데도 지성으로 가르쳐 주고 책망하는 말을 하시지 않았습니다. 의기意氣가 서로 감발感發하고 언론言論[1]이 활발히 일지 않은 것은 아니나, 끝내 실효實效를 거두지는 못했으니 옛사람들이 지닌 직량直諒의 도道[2]가 있었다고 할 수는 없을 것입니다.

저 같은 사람은 비록 사사건건 경고警告하며 꾸짖는다 할지라도 천성이 모질어 뉘우침이 적으니, 오히려 학업을 향상시키기에 부족하지 않을까 걱정입니다. 당신께 바라는 바는, 일세一世의 표준이 되어 우리들로 하여금 그 은혜를 입게 해달라는 것이니, 친구 사이의 책선責善[3]만을 기대하는 것은 아닙니다. 지난 십 년을 가만히 생각해 보니 저의 지기志氣는 이미 쇠락하여 날로 비루해졌고, 당

1 언설(言說)과 의론(議論)을 말한다.
2 정직하고 성실한 도를 말한다. 여기서는 친구의 허물을 지적해 주어 올바른 데로 인도하는 도리를 뜻한다.
3 벗들간에 착한 일을 하도록 서로 권면하는 일을 말한다.

신 또한 무슨 큰 변화가 있는지 알지 못하겠습니다. 단지 세상이 변하는 것이 날로 심해짐을 몸소 겪으면서 몸가짐을 더욱 삼가고 면밀히 하셨을 뿐, 기상氣像이 날로 준정峻整해지고 심사心思가 더욱 화평해짐을 보지는 못했습니다. 또한 규모規模가 날로 넓어지고 역량이 커지는 모습도 보지 못했습니다.

생각이 날로 번잡해져서 보고 듣는 것이 날마다 자잘한 데로 흐르고, 하는 일이 점점 천박해져 취미趣味도 날로 세속을 좇아가서, 끝내는 일개 명성만 높은 사람에 그칠까 염려되니 참으로 탄식할 일입니다. 세상일은 날로 비통함이 느껴지고, 도리道理는 날로 어두워지며, 시운時運은 날로 하강하니, 큰 역량과 큰 식견을 지녀 뜻이 확고하여 흔들리지 않는 사람이 아니라면, 마치 맷돌에 콩을 넣으면 크건 작건 모두 분쇄되어 버리듯 스스로 시대의 흐름에 용해되어 버리고 말 터이니, 어찌 우려할 일이 아니겠습니까?

옛사람이 이르길, "마땅히 세계를 바꾸고, 세계에 의해 바뀌지 말라"[4]라고 했는데, 우리들이 비록 세상을 바꿀 힘은 없다 할지라도 자신의 입각지立脚地를 굳건히 하지 않는다면 어떻게 살아갈 수 있겠습니까? 아! 세상에 대인大人이 없어진 지 오래입니다. 사람들은 대개 자신의 재주와 지식을 쓰지만 표준으로 삼는 바가 없고,[5] 기운을 뿜내는 사람은 도의道義와 배치되어 스스로 허탄하고 방자한

4 원문은 "當轉移世界, 不當爲世界所轉移"로, 명말청초의 주자학자인 육세의(陸世儀, 1611~1672)의 『思辨錄輯要』에 나오는 말이다.
5 성현을 따르지 않는다는 뜻이다.

즐거움에 빠져 점점 위진魏晉의 청담淸談[6]과 명말明末의 부화浮華한 풍속[7]을 초래하고 있으며, 천장부賤丈夫[8]는 혹 기예技藝를 명예로 여겨 기예 있는 이를 추중推重하고 허여許與하는 것을 우도友道로 삼으니, 세도世道[9]에 대한 걱정을 이루 다 말할 수 없습니다. 식견 있는 사람이 단단히 주견主見을 세워 지금보다 열 배의 힘을 쏟아 세도를 자임自任하지 않는다면 아마 세상을 구할 수 없을 듯합니다. 당신은 잘 생각해 보시기 바랍니다.[10]

1745년 벗 송문흠에게 보낸 편지 전문이다. 두 사람은 존재관련이 깊은 사이였다. 이 편지에서 이인상은 송문흠이 벗으로서 제대로 책선의 역할을 하고 있지 않다고 질타하는 한편, 송문흠에게 세도世道에 대한 자임을 가질 것을 촉구하는 말을 하고 있다.

이 편지에서 확인되듯, 이인상은 책선과 규간規諫을 참된 우정의 중심에 두고 있다. 단호그룹 인물들간 우정의 기저에는 이념적 입장과 문학·

6　중국 위진(魏晉) 시대에 노장사상(老莊思想)을 따르던 선비들이 세상일을 버리고 산림에 은거하여 청정무위(淸淨無爲)의 설(說)을 담론한 것을 이르는 말이다. 이른바 죽림칠현(竹林七賢)이 그 대표적인 인물들이다.
7　중국 명말청초(明末淸初)의 문학과 예술 풍조를 가리키는 말이다. 당시 중국의 문예는 중세적 예교(禮敎)의 억압에 반대해 인간의 개성과 욕망을 적극적으로 긍정하는 방향으로 나아가고 있었다. 그에 따라 발랄한 소품문(小品文)이라든가 소설·희곡 등이 성행하였다. 하지만 이 시기의 문예는 그 긍정적 의의에도 불구하고 다소 사상적·정신적 깊이가 부족하고 경세적인 문제의식이 박약하다는 문제점이 없지 않았다. 이인상과 같은 보수적인 인물에게 명말청초의 문학이 갖는 긍정적·진보적 의의가 정당하게 인식될 수는 없었다. 그것은 필시 망국과 퇴폐의 문학으로 인식되었을 터이다.
8　행실이 비천한 선비를 이른다.
9　세상의 올바른 도리를 이른다.
10　「與宋士行書」, 『凌壺集』 권3; 번역은 『능호집(하)』, 15~16면 참조.

예술적 취향의 동질성이라는 공분모가 굳건히 자리하고 있었다. 이 공분모가 그들을 견결한 우정으로 결속시켜 주고 있었던 것이다. 그렇기는 하나 서로 친하다고 해서 혹 있을 수 있는 상대방의 잘못이나 결점을 눈감아 주고 넘어간다면 상대방은 더 나은 인간으로 발전해 갈 수 있는 기회를 갖지 못하게 될 터이다. 이인상이 진정한 우도友道의 핵심으로서 책선과 규간을 강조한 건 이 때문이었다.

단호그룹은 우도를 몹시 중시했기에 우정에 관한 의미있는 새로운 담론을 제기하고 있음이 주목된다. 우도에 귀천貴賤이 없다거나, 참된 우도는 여항에 있다거나 하는 등의 주장이 그에 해당한다.[11] 이런 담론과 흡사한 면모가 단호그룹의 중심인물들보다 한 세대 뒤의 인물인 박지원의 담론에서도 발견된다. 사상사적으로 볼 때 박지원의 우정론은 단호그룹의 우정론을 계승하고 있다고 판단된다.

그렇기는 하나 양자 간에는 차이도 없지 않다. 박지원의 우정론에는 이인상이―그리고 단호그룹의 인물들이―그토록 중시한 책선과 규간의 중요성에 대한 강조는 별로 발견되지 않는다. 왜 그럴까? 체질이 달랐기 때문이다. 박지원은, 비록 노론 청류淸流의 자장 속에 포함되는 인물이라고는 하나,[12] 그리고 인맥에 있어서나 문학예술적 취향에 있어서 이윤영·이인상과 연결되는 지점이 있다고는 하나,[13] 그 인간 타입이 이윤영·이인상·송문흠 등과는 달랐다고 여겨진다. 이윤영·이인상·송문흠 등은

11 이 점은 김수진, 「18세기 노론계 지식인의 우정론」(『한국한문학연구』 52, 2013)에서 해명되었다.
12 특히 청장년 시절이 그러하다.
13 박종채 저, 박희병 역, 『나의 아버지 박지원』(개정판, 돌베개, 2005), 19면, 257면 참조.

몹시 점잖은 사람들이었다. 이들은 비록 이따금 서로 해학을 일삼을 때에도, 그리고 술을 마시거나 문회文會를 일삼을 때에도, 기본적으로 법도와 점잖음을 잃지 않았다. 이 점에서 그들은 정말 '고사'高士에 가까운 인간들이었다. 하지만 박지원과 그의 벗들, 특히 그의 문예 방면의 벗들은 그 누구도 고사라 할 만한 인간은 아니었다. 박지원은 특히 중년에 '방달'放達한 행태를 보여 당대인들이 파락호破落戶로 치부했음을 유만주의 『흠영』은 전하고 있다.[14] '파락호'는 행세하는 집의 자손으로서 난봉을 피워 결딴난 사람을 이르는 말이다. 말하자면 장년기의 박지원에게는 '개구신' 같은 면모가 있었음을 부인하기 어렵다.[15] 그런 그가 벗에게 책선과 규간을 요구하기는 어려웠을 터이다. 박지원의 우정론에 벗의 중요성에 대한 강조는 있으나 규간과 책선의 중요성에 대한 강조가 별로 발견되지 않는 것은 이러한 사정과 무관하지 않다고 생각된다.

② 이 글씨는 안진경체顔眞卿體 해서의 특징을 보이고 있다. 안진경 서풍書風의 특징은 횡획橫劃은 가는 데 반해 종획縱劃은 굵고 둥글며, 글자의 짜임에서 향세向勢를 구사하여, 강직함과 함께 넉넉함을 느끼게 하는 데

14 "世固歸之以自暴自棄破落戶, 而伊亦甘自處於破落戶自暴自棄, 余則以爲不害爲奇士. (…) 蓋公以一游字爲終身工夫, 毋論淸濁雅俗純雜, 凡係乎游, 則一例身與之. 於是乎小兒迷藏之戱亦可, 娼女海淫之席亦可, 書墨雅戱之筵亦可, 道上雜劇之陳亦可, 遊無不可, 而始破落戶. 破落戶三字, 世人甚惡之, 然甘就之而不辭, 則亦必有見於浮生夢幻之理, 聊復爾爾者."(『欽英』1784년 7월 6일 일기)
15 박지원을 미화하는 것만이 능사는 아니며 박지원의 이런 면모를 정당하게 인식하는 일이 대단히 중요하다고 생각한다. 왜냐하면 이런 면모에서 박지원의 작가적 개성을 발견할 수 있고, 그의 인간적 모습을 가감없이 확인할 수 있기 때문이다. 이 점에서 나는 나의 이전 공부를 좀 반성하고 있다. 추후 기회가 된다면 박지원의 상(像)을 새로 그리는 작업을 하고 싶다.

안진경의 〈안근례비〉顔勤禮碑

있다.[16]

　이인상이 안진경의 해서를 배웠음은 일찍이 이서구가 언급한 바 있다.[17] 이서구는 『서청』書鯖에서 이인상의 해서를 평하기를, "창윤蒼潤한

16　樽本樹邨, 「顔勤礼碑の基本点画」; 田中節山, 「顔眞卿楷書の結構」(『顔勤礼碑』, 中国法書ガイド 42, 東京: 二玄社, 1988) 참조.
17　"凌壺楷書, 宗顔魯公字體."(『書鯖』, 『槿域書畵徵』 권5, 185면 所引) '노공'(魯公)은 안진경의 봉호(封號)다. 후대의 환재(瓛齋) 박규수(朴珪壽)도 같은 말을 했다: "處士(이인상을 이

중에 수연秀娟한 기운을 띠고 있다"¹⁸라고 했는데, 이 글씨에 딱 맞는 말 같다.

　중봉中鋒으로 균일하게 쓴 획들에서는 전서의 필의가 느껴진다. 이인 상은 글씨를 쓰는 데 법도에 지나치게 구애되지 않았으며, 기분과 흥취 에 따라 활달하고 자유롭게 휘호했다. 이인상이 해서를 쓰는 데 전서의 필법을 구사한 것은 이 점과 무관하지 않다.¹⁹

　글씨 끝에 '이인상인b'가 찍혀 있다.

름-인용자)書學魯公."(「題凌壺畵帖」, 『瓛齋集』 권11)

18　"蒼潤中, 帶秀娟氣."(『書鯖』, 『槿域書畵徵』 권5, 185면 所引)

19　원래 안진경의 해서 필법에 전서의 필의(筆意)가 많이 가미되어 있다는 점도 지적해 둔다. 이에 대해서는 田中節山, 앞의 글, 앞의 책; 曹旭, 「서예의 집대성자 안진경」, 『중국서예 80제』 (동문선, 1995), 125면, 127면 참조.

간오불가위고簡傲不可謂高

—

〈간오불가위고〉, 지본, 26×46cm

1 글씨는 다음과 같다.

① 簡傲不可謂高, 刻薄不可謂明.

② 夢幻泡影有限, 風花雪月無窮.

③ 聞人善則疑, 聞人惡則信, 此滿腔殺機也.

우리말로 옮기면 다음과 같다.

① 오만함은 고아하다 할 수 없고, 각박함은 총명하다 할 수 없다.

② 꿈과 환술幻術과 물거품과 그림자¹는 유한有限하고, 바람과 꽃
과 눈과 달은 무궁하다.

③ 남의 선을 들으면 의심하고 남의 악을 들으면 믿는 것, 이것은
가슴속에 살의殺意가 가득한 것이다.

이 작품에는 세 개의 격언 내지 잠언이 서사되어 있다.

송나라 조열지晁說之의 『조씨객어』晁氏客語에 이런 말이 실려 있다.

以簡傲爲高, 以諂諛爲禮, 以刻薄爲聰明, 以闒茸爲寬大, 胥失之矣.

오만함을 고아하다 여기고, 아첨을 예禮라 여기고, 각박함을 총명이

1 꿈·환술·물거품·그림자는 불교에서 만물이 무상하여 일체(一切)가 모두 공(空)임을 비유
할 때 쓰는 말이다. 『금강경』(金剛經) 「응화비진분」(應化非眞分)에, "모든 유위법(有爲法)은
꿈·환술·물거품·그림자 같고 이슬 같고 또한 번개 같으니 마땅히 이와 같이 보아야 한다"(一
切有爲法, 如夢·幻·泡·影, 如露, 亦如電, 應作如是觀)라고 하였다. 여기서는 찰나 같은 인생
을 염두에 두고 쓴 말이라 할 것이다.

라 여기고, 용렬함을 관대함이라고 여김은 서로 잘못하는 일이다.[2]

조열지는 북송北宋의 시인, 학자, 화가이다. 소옹의 제자인 양현보楊
賢寶 및 사마광에게 배운 그는 철종 때 무극 지현無極知縣이 되어 왕안석
을 비판하는 상소를 올린 바 있다. 또 『맹자』를 비판한 『저맹』詆孟이라는
책을 저술하기도 했다.

17세기에 활동한 조선의 학인인 유계兪棨(1607~1664)의 문집 『시남
집』市南集에는 조열지의 이 말이 다음과 같이 약간 변형되어 실려 있다.[3]

　　簡傲不可謂高, 諂諛不可謂謙. 刻薄不可謂嚴明, 闒茸不可謂寬大.[4]
　　오만함을 고아하다 할 수 없고, 아첨을 겸손하다 할 수 없으며, 각박
　　함을 준엄하고 총명하다 할 수 없고, 용렬함을 관대하다 할 수 없다.

①은 『시남집』의 바로 이 문구에서 유래하는 것으로 판단된다.

②는 송宋의 왕천추王千秋가 저술한 『심재사』審齋詞라는 사집詞集에
수록된 「서강월」西江月의 제1·2구 "夢幻影泡有限, 風花雪月無涯"에서
유래한다.

2　『조씨객어』의 이 말은 송(宋) 장자(張鎡)의 『사학규범』(仕學規範) 권11; 명(明) 이식(李
栻)의 『곤학찬언』(困學纂言) 권3; 명말청초 방이지(方以智)의 『약지포장』(藥地炮莊) 권2에
도 전재(轉載)되어 있다.
3　『시남집』 별집 권7의 「雜識」에, "이 조각조각 기록된 글은 초서로 쓰인 책에 등사(謄寫)되
어 있는데 (…) 선생(유계 - 인용자)의 말이 확실한지 알 수 없다"(右段段所記, 有草冊所謄,
(…) 未知的是先生之言)라는 부기(附記)가 달려 있다.
4　「雜識」, 『市南集』 별집 권7.

이인상은 남산의 집 능호관에 '설월풍화산관'雪月風花山館이라는 편액을 걸었다.[5] 이 편액 중의 '설월풍화'는 ②의 글귀에서 유래하는 것으로 보인다.

『시남집』에는 또한 "聞人善則疑之, 聞人惡則信之, 此滿腔子殺機"[6]라는 말이 보인다. 『시남집』의 이 말은 진계유陳繼儒(1558~1639)의 『안득장자언』安得長者言이라는 책에 나오는 문구를 그대로 가져온 것이다.[7] 이인상이 『안득장자언』을 직접 보고 이 구절을 썼는지 아니면 『시남집』의 독서 경험을 토대로 이 구절을 썼는지는 확실히 말하기 어려우나, 후자쪽에 더 무게를 두어야 하지 않을까 한다. 이인상은 이미 ①을 『시남집』에서 취했기 때문이다.

③은 명말에 유행한 청언淸言에 해당한다. ①, ②는 비록 송대의 문헌에 실려 있는 말이기는 하나 명말의 청언과 기미가 통한다. 명말 청언의 유행은 그 시대 소품문의 성행과 밀접한 연관이 있다. 청언은 흔히 '청언소품'淸言小品이라 하여 소품문의 하나로 간주된다.

이인상이 청언류의 글귀를 서사한 것은 이 작품 말고도 더 있는데 차차 언급하기로 한다.

5 유만주의 『흠영』 1785년 8월 19일 일기 중의 "李元靈有山館之扁曰'雪月風花山館', 議凡扁號二三字爲大經大法, 至四五字謬矣, 況六字乎!"라는 말 참조. 유만주는 편액의 글씨는 두어 자라야 옳은데 여섯 자로 한 것은 법에 어긋난다고 했지만, 이런 성법(成法)을 뛰어넘는 창의적 발상이 이인상의 남다른 면모라 할 것이다.

6 「雜識」, 『市南集』 별집 권7.

7 규장각에 소장된 만력(萬曆) 34년(1606)에 간행된 『尙白齋鐫陳眉公訂正秘笈』 제68책에 『安得長者言』이 실려 있어 이 점을 확인할 수 있다.

② 안진경체의 해서다. 하지만 안진경의 서풍처럼 웅장하거나 기운이 넘치지는 않는다.[8] 그보다는 단아하고 수연秀娟한 느낌이 강하다. 이는 이인상이 안진경의 해서를 배웠기는 하나 그와 똑같고자 하지 않고 자기대로의 길을 추구했기 때문이다. 일찍이 이윤영은 이인상의 한비漢碑 임모臨摹에 대해 언급하면서 용필用筆이 고인의 자취에 구애되지 않은 점을 지적한 바 있는데,[9] 전통을 학습하면서도 자기대로의 개성을 중시한 이인상의 이런 작서作書 태도는 해서에도 똑같이 해당된다 할 것이다. 아니, 예서나 해서만이 아니라 전서와 초서를 포함해 그의 모든 글씨쓰기에 이런 태도와 정신이 일관되게 관철되고 있다고 보아야 할 것이다.

글씨 맨 끝에 '이인상인b'가 찍혀 있다.

8 위싱화(沃興華)는 안진경의 해서가, "필획이 굵고 묵직하여 가운데를 널찍하게 할 수밖에 없어 글자가 밖으로 팽창하는 외탁(外拓)이며, 너그럽고 도타우며 호쾌한 기풍으로 원기(元氣)가 그득하다"(『간명중국서예발전사』, 111면)라고 했다.
9 이윤영, 「題元靈漢碑摹後」, 『丹陵遺稿』 권13.

과진도처사구거 · 연위사호산정원

過陳陶處士舊居 · 宴韋司戶山亭院

—

〈과진도처사구거 · 연위사호산정원〉, 지본, 26×46cm

☐ 글씨는 다음과 같다.

　① 閒庭除鶴跡,
　　　半是杖頭痕.
　② 橫琴了無,[1]
　　　垂釣應有以.事[2]
　　　　恣憪石刻.

우리말로 옮기면 다음과 같다.

　① 고요한 뜰에 학의 자취 깨끗한데
　　　그 절반은 지팡이[3] 자국이로다.
　② 거문고 타는 건 도무지 이유가 없고
　　　낚싯대 드리운 건 응당 까닭이 있네.
　　　　자용恣憪이 돌에 새기다.

　이 작품에는 두 개의 글귀가 서사되어 있다. ①은 당나라 시인 제기齊己의 5언 율시인 「진도陳陶 처사의 옛 집을 지나며」(원제 '過陳陶處士舊居')[4]의 일부이고, ②는 당나라 시인 고적高適의 시 「위위 사호司戶의 산

1　'無'자 밑에 점을 찍어 한 글자가 빠졌다는 표시를 해 놓았다. 빠진 글자는 '事'인데 맨 끝에 서사되어 있다.
2　앞에 빠뜨린 글자를 여기에 썼다.
3　은자(隱者)의 지팡이를 말한다.
4　제기(齊己)의 『백련집』(白蓮集) 권3에 보인다. '진도'(陳陶)는 과거에 낙방한 뒤 명산에 두

정원山亭院에서 연음宴飲하다」(원제 '宴韋司戶山亭院')⁵의 일부다.

①은 은자의 삶을, ②는 산중의 한적한 삶을 형용했다. 이인상은 당시 남산의 능호관에 거주하고 있었으므로 이 두 글귀에 각별한 친근감을 느꼈을 수 있다.

작품의 맨 끝에 "자용恣慵이 돌에 새기다"라는 관지가 보이는데, '자용'은 누굴 말하는 걸까? 이인상 본인으로 추정된다. '자용'은 이인상의 또 다른 호일 것이다. 이 호는 다른 데서는 일절 보이지 않고《능호첩 A》에만 보인다.《능호첩 A》에는 '자용석각'恣慵石刻이라는 말이 두 번 보이는데, 한 번은 여기서고 또 한 번은 〈반오백운경부진〉半塢白雲耕不盡⁶이라는 작품에서다.

'자용'이라는 호에서 '자'恣는 '자기 하고 싶은 대로 하다' '꺼리낌없이 하다'는 뜻이다. 즉 구속을 벗어나 자신의 마음을 따르는 것을 이른다. '용'慵은 '게으르다'는 뜻이다. 그것은 영리榮利에 급급해하지 않고 소졸疏拙한 태도를 이른다.

두 글자는 얼핏 의미상 무관한 것처럼 보이지만 실은 무관하지 않다. '자'하니 '용'할 수 있고, '용'하니 '자'할 수 있다. 유교에서는 보통 '신'愼과 '근'謹을 강조한다. '신'은 '자'와, '근'은 '용'과 서로 반대된다. '자'와 '용'은 유교의 가치관이 아니라 노장老莊의 가치관에 해당한다.⁷ '자'는 도가 사상의 '임자연'任自然⁸에 가까우며, '용'은 '졸'拙이나 '박'樸에 가깝

루 노닐다가 홍주(洪州)의 서산(西山)에 은거한 당나라 시인이다.
5 고적(高適)의 『고상시집』(高常侍集) 권2에 보인다. '산정원'(山亭院)은 산정(山亭)이 있는 정원(庭園)을 이른다.
6 이 작품은 본서 '5-8'에서 검토된다.

다. 이리 유추해 들어가면 '자용'이라는 호는 30대 이인상의 노장적 취향을 드러낸다 할 만하다.

이인상에게는 '성'誠 '근'謹 '신'愼과 같은 가치지향이 있었는가 하면, '자'恣 '용'慵 '임자연'任自然과 같은 가치지향도 있었던 셈이다. 서로 대립될 수도 있는 이 두 지향을 이인상은 자신의 삶과 정신과 예술의 내부에 포섭하고 있었다. 이 점은 이인상의 인간과 예술을 이해하는 데 대단히 중요하다. 두 지향 중 하나만을 이인상이 갖고 있었다고 생각하거나, 두 지향 중 어느 하나만을 중시한다면 그것은 이인상에 대한 정당한 이해라 하기 어렵다. 두 지향은 서로 길항拮抗하면서도 묘하게 동거하고 있다.

이인상의 글씨가 한편으로는 법도에 유의하면서도 다른 한편으로는 법도(즉 인위)를 벗어나 자연自然(스스로 그러함)과 천진天眞을 따르고 있음도 이런 '동거'와 관련해 설명될 수 있다. 또 이인상이 '고'古를 부단히 학습하면서도 억지로 누군가의 글씨에 자신을 맞추려고 하거나, 억지로 잘 쓰려고 하거나, 태態를 중시하거나 하지 않고, 자신의 심회心懷를 꾸밈없이 표현하는 데 치력한 것도 이런 '길항' 관계의 틀 속에서 설명될 수 있다.

'자용'이라는 호는 이처럼 이인상의 인간 면모와 예술적 지향의 중요한 한 기축基軸을 이인상 스스로 드러내 보인 것이라는 점에서 주목을

7 조선 초기의 인물인 성간(成侃)은 도가 사상의 견지에서 '용'(慵)을 부각시킨 「용부전」(慵夫傳)이라는 작품을 창작한 바 있다. 박희병, 「조선전기 인물전의 양상과 문제」, 『한국고전인물전연구』(한길사, 1992), 105~109면 참조.
8 '스스로 그러함에 맡김'이라는 뜻인데, 예법이나 도덕과 같은 작위(作爲)에 구속되지 않고 자기 마음의 요청(=자연)에 따름을 이르는 말이다.

요한다.

그런데 관지에서 '자용석각'恣慵石刻이라 한 것을 보면 이인상은 이 글씨를 능호관 주변의 바위에 새겼던 것을 알 수 있다.

「근역인수」凌壺觀[9]

"恣慵石刻"이라는 관지 좌측에는 '능호관'凌壺觀이라는 주문방인이 찍혀 있다. 이 인장은『근역인수』槿域印藪에 실린 것과 동일한 것이다.

② ①, ② 모두 행해行楷다. 단 ①보다 ②가 필획의 흘림이 심하다. ①은 해서에 가깝지만 '跡'자 좌부의 'ㅁ'나 '是'자 상부의 '日'을 흘려 쓴 것으로 보아 행해로 보아야 할 것이다.

9 오세창,『槿域印藪』(대한민국국회도서관, 1968), 140면.

무담당즉무대사업無擔當則無大事業

—

〈무담당즉무대사업〉, 지본, 26×46cm

① 글씨는 다음과 같다.

 ① 無擔當則無大事業, 着假者終認不得¹眞, 賣巧者終藏不得拙.
 ② 應將無住法,
 修到不成名.

우리말로 옮기면 다음과 같다.

 ① 담당擔當함이 없으면 큰 사업事業이 없나니, 거짓을 쓴 자는 끝
 내 참을 알지 못하고, 교巧를 파는 자는 끝내 졸拙을 간직하지
 못한다.
 ② 응당 무주無住의 법으로써
 닦아 불성不成의 명名에 이르리.

 이 작품에는 두 개의 글이 서사되어 있다. ①은 청언淸言인데, 출처는
미상이다. ②는 장열張說의 『장연공집』張燕公集 권9에 실린 「잡시」雜詩
중 제4수의 마지막 구절이다.²
 ①에서 '담당'은 책임 혹은 임무를 맡는 것을 이른다. '사업'은 이룬
업적 혹은 성과를 이른다. 이인상은 선비란 모름지기 세도世道를 자임自
任해야 한다는 것을 강조한 바 있다. 이 글은 '거짓'과 '교'巧를 배격하고

1 '得'자 다음에 '拙'자를 썼는데, 우측에 점을 두 개 찍어 삭제한다는 표시를 해 놓았다.
2 시 전문을 보이면 다음과 같다: "默念羣疑起, 玄通百慮淸. 初心減陽艷, 復見湛虛明. 悟
滅心非盡, 求虛見後生. 應將無住法, 修到不成名."

'참'과 '졸'拙을 옹호하고 있다. 이 글의 이런 주지主旨는 이인상의 삶의 자세 내지 지향과 합치한다. 이인상은 가식이나 교언영색巧言令色을 못 견뎌 했다. 진실됨과 염졸恬拙을 추구한 그는 문학과 예술의 세계에 있어서도 수식修飾이나 조탁彫琢을 일삼기보다는 자기 마음의 진실을 맑고 담박하게 드러내는 데 힘을 쏟았다.

②에서 '무주'無住, '불성'不成, '법'法, '명'名은 다 불교 용어다. '무주'는 주착住著, 즉 집착이 없음을 말한다. 집착은 무명無名에서 비롯된다. '불성'은 '자성청정심'自性淸淨心을 이르는데, '본래면목'本來面目 혹은 '본지풍광'本地風光이라고도 한다. 중생이 본래 갖고 있는 여래심, 즉 청정한 마음을 뜻하는 말이다. '법'과 '명'에 대해서는, 『법화현의』法華玄義 제일第一 석명장釋名章에, "명은 법의 이름이며, 법은 명의 체體이다. 명을 궁구해 체를 안다"[3]라는 말이 보인다.

이인상은 불교에 특별히 관심을 갖지는 않았다. 그러므로 이인상이 ②를 서사한 것은 꼭 불교의 가르침에 관심이 있어서라기보다는 이 시구가 염결恬潔한 마음을 가지고자 했던 그의 평소 지향과 부합해서가 아닌가 한다.

글씨의 맨 끝에 '잠룡물용'潛龍勿庸이라고 새긴 주문방인이 보인다. 이 인기印記는 『주역』 건괘乾卦 초효初爻의 효사爻辭다. 이인상은 이 인장을 30대 초·중반의 경관 시절에 처음 사용했던 것으로 보인다.

주목되는 것은 똑같은 인장이 이인상의 행서 작품인 〈익일여제공입북영, 지감〉翼日與諸公入北營, 志感[4]에도 찍혀 있다는 사실이다. 이인상의

3 "名名於法, 法即是體. 尋名識體."(『법화현의』 권1)

서화를 통틀어 이 인장이 찍혀 있는 것은 이 두 작품 말고는 없다. 〈익일여제공입북영, 지감〉은 1756년 7월에 제작되었다. 당시 이인상은 벼슬에서 물러나 은둔지사隱遁之士의 자세로 살고 있었다. 그래서 '잠룡은 쓰이지 않는다'는 뜻의 '잠룡물용'이라는 한장閑章을 사용했으리라 여겨진다.[5]

② ①, ② 모두 행초行草에 해당한다. 필획에 힘이 있어 강의剛毅한 기운이 느껴진다.

①에서 '無'자는 두 가지 서체가 보인다. 제1행의 '無'자는 행서지만 제2행의 '無'자는 초서다. 한 행에 네 글자씩 썼으나 열을 맞추지 않고 마음 가는 대로 썼다. 그래서 맨 밑줄은 반듯하지 않고 왼쪽 아래로 조금 기울어져 있다.

②는, ①과 구분하기 위해 한 칸을 비우고 시작했다. '灋'은 '法'의 고체자古體字로, 전서에서 유래한다. 이처럼 예서만이 아니라 행서체의 글씨에도 전서에 연원을 둔 자형이 보이는 것은 이인상이 고古를 숭상해 전서에 기초한 글씨쓰기를 했기 때문이다.

「설문」法

'잠룡물용'潛龍勿庸이라는 인기印記 중 금문金文인 '龍'자의 글꼴이 특이해 눈길을 끈다.

인장

4 이 작품은 본서 '12-6'에서 검토된다.
5 『주역』「문언전」(文言傳)에 다음과 같은 말이 보인다: "初九曰 '潛龍勿用', 何謂也? 子曰: 龍德而隱者也, 不易乎世, 不成乎名, 遯世无悶, 不見是而无悶, 樂則行之, 憂則違之, 確乎其不可拔, 潛龍也.'"

반오백운경부진半塢白雲耕不盡

—

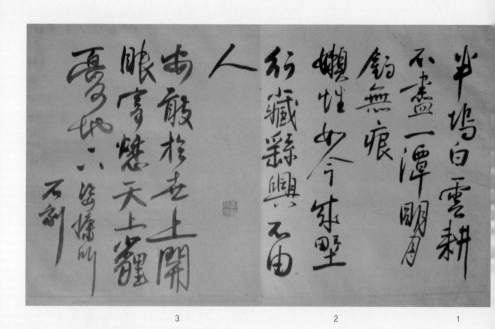

3 2 1

〈반오백운경부진〉, 지본, 26×46cm

1 글씨는 다음과 같다.

　① 半¹塢白雲耕不盡,

　　一潭明月釣無痕.

　② 嬾性如今成野,²

　　行藏繇興不由人.

　③ 安敢於世上開眼?

　　寄愁天上,

　　霾³憂地下.

　　　姿懰所石刻.

우리말로 옮기면 다음과 같다.

　① 언덕에 반쯤 덮인 흰 구름은 경작을 해도 다함이 없고

　　못에 가득한 밝은 달은 낚아도 흔적이 없네.

　② 게으른 성품이 이제 야인野人이 되었으니

　　행장行藏은 흥興을 따를 뿐 남을 말미암지 않네.

　③ 어찌 감히 세상에서 눈을 뜨리.

　　하늘에 시름을 부치고

　　땅에 근심을 파묻노라.

1 『山堂肆考』에는 '半'이 '滿'으로 되어 있다.
2 『全唐詩』에는 '野'자 뒤에 '人'자가 더 있다. 착오로 빠뜨린 것으로 보인다.
3 『고시기』(古詩紀)에는 '霾'가 '埋'로 되어 있다. '霾'는 '埋'와 통한다.

자용姿慵이 돌에 새긴 것이다.

　이 작품에는 세 개의 글귀가 서사되어 있다. ①은 송宋 관사복管師復의 말로서 『산당사고』山堂肆考의 「경운조월」耕雲釣月에 보인다. 관사복은 송의 저명한 학자 호원胡瑗을 종유從遊했으며, 은거하여 벼슬하지 않았다. 사람들은 그를 와운선생臥雲先生이라 불렀다.[4] 인종仁宗이 은거하고 있던 관사복을 불러 "경이 얻은 것이 어떠한가"라고 묻자, 관사복은 "'언덕에 가득 덮인 흰 구름은 경작을 해도 다함이 없고/못에 가득한 밝은 달은 낚아도 흔적이 없네.'(滿塢白雲耕不盡, 一潭明月釣無痕) 이것이 신臣이 얻은 바입니다"라고 답하고 끝내 작명爵命을 받지 않았다고 한다.[5]
　②는 당나라 두공竇鞏의 시 「새로 지은 별서別墅에서 가형家兄에게 부치다」(원제 '新營別墅寄家兄')[6]의 일부다. '행장'行藏은 세상에 나가 도를 행하는 일과 물러나서 숨는 일을 뜻한다. 두공은 당 숙종肅宗과 목종穆宗 연간의 인물로, 조정에서 형부낭중刑部郎中을 지낸 바 있으며, 원진元稹이 절동浙東 관찰사로 있을 때 그 휘하에서 벼슬을 하기도 했다.
　③의 "寄愁天上, 霾憂地下"는 중장통仲長統의 시 「술지」述志 제2수에서 가져온 말이다.[7] 그 바로 앞 구절은 "百慮何爲, 至要在我"(온갖 근심을 왜 하리/학문의 요체가 내게 있거늘)이다. 중장통은 후한의 인물로 비판정신이 투철했던바 『창언』昌言이라는 책을 저술해 당시의 사회와 사상을 비

4　『宋詩紀事』권19의 '管師復'조 참조.
5　"仁宗召至, 問曰: '卿所得何如?' 對曰: '滿塢白雲耕不盡, 一潭明月釣無痕, 臣所得也.' 竟不受爵命."(「耕雲釣月」, 『山堂肆考』권109)
6　『全唐詩』권271에 실려 있다.
7　「술지」(述志)는 4언 고시다. 『고시기』권13 참조.

판하였다. 광생狂生이라고 불렸지만 순욱荀彧의 천거로 상서랑尚書郎을 지냈으며, 조조曹操 밑에서 일하기도 하였다.

①, ②는 은자와 야인의 삶을 읊은 것이다. ③은 세상에 관심을 끊어 근심을 잊어 버리겠다는 뜻이다. 그러니 ①, ②와 통하는 바가 없지 않다.

그런데 주목되는 것은 ③의 끝에 "姿㥁所石刻"이라는 관지를 붙였다는 점이다. 이 관지는 이 서첩 중의 〈과진도처사구거·연위사호산정원〉이라는 작품에 붙여진 관지 "恣㥁石刻"과 일치한다.[8] 다만 '恣'가 '姿'로 되어 있는 점이 다른데, 두 글자는 서로 통한다.[9]

②의 끝에는 인장이 찍혀 있으나 ③의 끝에는 인장이 찍혀 있지 않고 "姿㥁所石刻"이라는 관지만이 적혀 있음을 고려할 때 ①, ②는 석각된 것이 아니며 ③만이 석각되었다고 판단된다.

③이 석각된 것은 의미심장하다. ③은 비록 ①, ②와 통하는 점이 없는 것은 아니나, 세상에 대한 불평지심不平之心과 뇌수牢愁를 담고 있다는 점에서 ①, ②와 다르다. 세상에 눈을 감아 흉중의 크나큰 근심을 잊어 버리고 싶노라는 뜻을 담고 있음으로써다. 이는 세상에 도무지 초연할 수 없으며, 세상에 대한 가슴속의 근심이 한시도 떠나지 않는다는 사실의 '역설적' 표현이기도 하다.

젊은 날의 이인상은 종종 술로써 세상에 대한 근심을 달래곤 하였다. 이인상의 예술은 주로 그런 상황에서 발현되었다. 이 글귀는 이인상의 예술이 발현된 독특한 심리적 상황과도 맞닿아 있다고 여겨진다.

8 본서 '5-6' 참조.
9 '姿'에는 '恣'의 뜻이 있다.

2 ①, ②, ③ 모두 행초의 서체다. 단 ①, ②는 ③에 비해 필획이 예리하고, ③은 ①과 ②에 비해 육肉이 많다는 차이가 있다.

②의 끝에 '이인상인b'가 찍혀 있다.

제남성 · 동저 · 조행

題南城 · 東渚 · 早行

坡頭望西山
雲影渡江
秋意已如許
來霏中
雲雨
團團凌風桂
宛在水之中
月色霄林

影高六碧
渡東
客行謂是朝
出視見幽澤
月瘦馬人菜
啖露卷金
雲

2 1

3

〈제남성 · 동저 · 조행〉, 지본, 26×46cm

1 글씨는 다음과 같다.

　① 坡頭望西山,
　　秋意已如許.
　　雲影渡江來,
　　霏霏半空雨.
　② 團團凌風桂,
　　宛在水之中.¹
　　月色穿林影,
　　却下碧波東.²
　③ 客行³謂已朝,⁴
　　出視見落月.
　　瘦馬入荒陂,
　　霜花重如雪.

우리말로 옮기면 다음과 같다.

　① 언덕에서 서산西山을 바라보자니
　　가을 기운이 벌써 이만큼.

1 『남헌집』(南軒集)에는 '中'이 '東'으로 되어 있다.
2 『남헌집』에는 '東'이 '中'으로 되어 있다.
3 『청강삼공집』(淸江三孔集)에는 '行'이 '興'으로 되어 있다.
4 『청강삼공집』에는 '朝'가 '且'으로 되어 있다.

구름 그림자 강 건너오니

부슬부슬 하늘에서 비 내리누나.

② 바람을 견디는 무성한 계수나무

완연히 물 가운데 있네.(완연히 물 동쪽에 있네.)[5]

달빛이 숲 그림자 뚫고

푸른 물결 동쪽으로 내려오누나.(푸른 물결 속으로 내려오누나.)

③ 나그넷길에 하마 아침인가 해(객중에 일어나 하마 아침인가 해)

나가 살피니 지는 달 보이네.

여윈 말이 거친 언덕에 드니

눈처럼 무겁고나 서리 맞은 꽃.

이 작품에는 세 개의 시가 서사되어 있다. ①, ②는 송나라 장식張栻의 시 「남성南城에 적다」(원제 '題南城')와 「동쪽 물가」(원제 '東渚')이다.[6] ③은 공평중孔平仲의 시 「아침에 길을 나서다」(원제 '早行')이다.[7] 공평중은 송나라 철종 때 집현교리集賢校理, 국자사업國子司業 등의 벼슬을 한 구법당舊法黨에 속한 인물이다. 왕안석 무리에게 미움을 받아 여러 차례 지방에 폄적貶謫되었다.

이 시들은 이인상의 시적 취향에 따라 서사되었다고 생각된다.

5 괄호 속은 원작대로의 번역이다. 이하 동일하다.
6 「題南城」은 『唐宋名賢小集』 권211과 『宋詩紀事』 권57에, 「東渚」는 『南軒集』 권7에 실려 있다.
7 『清江三孔集』 권21에 실려 있다. 이 시를 공문중(孔文仲)의 것으로 보기도 하나 공평중(孔平仲)의 것이 맞다. 공문중은 공평중의 형이다.

② ①, ②, ③ 모두 행초의 서체다. 한 행에 넉 자를 쓰기도 하고 다섯 자를 쓰기도 했다. 꼭 잘 쓰려고 하지 않고 마음 가는 대로 쓴 글씨로 여겨진다.

③의 끝에 두 과顆의 인장이 찍혀 있는데, 위의 것은 '이인상인b'이나 아랫 것은 미상이다.

춘야희우 春夜喜雨

—

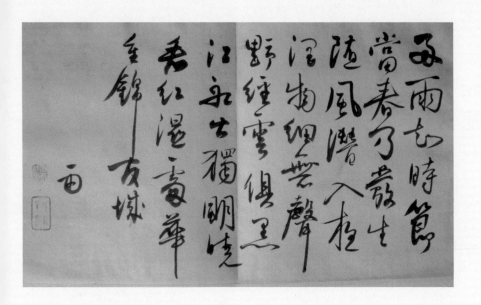

〈춘야희우〉, 지본, 26×46cm

① 글씨는 다음과 같다.

好雨知時節,

當春乃發生.

隨風潛入夜,

潤物細無聲.

野經¹雲俱黑,

江舡²火燭明.

曉看紅濕處,

華重錦官城.

雨³

우리말로 옮기면 다음과 같다.

좋은 비가 시절을 알아

봄을 맞아 만물을 소생케 하네.

바람 따라 몰래 밤들어 내려

만물을 적셔도 가늘어 소리가 없네.

들길엔 구름이 온통 검고

강의 배엔 불이 홀로 밝아라.

1 『두시상주』(杜詩詳註)에는 '經'이 '徑'으로 되어 있다. '徑'과 '經'은 통자(通字)다.
2 '舡'은 '船'의 속자다.
3 맨 끝에 '雨'자를 쓴 것은, 제1구의 두 번째 글씨 '雨'를 이 글씨로 바꾼다는 뜻이다.

새벽에 붉게 젖은 땅 보니

꽃들이 금관성錦官城에 활짝 피었네.

두보가 사천성 성도成都에 거주할 때 지은 시 「봄밤에 비를 기뻐하며」
(원제 '春夜喜雨')[4]이다. '금관성'錦官城은 성도의 별칭이다.

2 행초의 서체다. 각 행의 시작 부분은 줄을 맞추어 썼으나 끝부분은 들
쭉날쭉하다. 이 서첩의 발문에서 허주虛舟라는 이가 평했듯 필치에서 청
담淸澹한 기운이 느껴진다.

글씨 끝에 두 과의 인장이 찍혀 있는데, 위의 것은 '이인상인b'이고,
아랫 것은 '죽옥매계'竹屋某谿라는 주문방인이다. '죽옥매계'라는 인장은
〈가산·강남롱〉이라는 작품에도 찍혀 있다.[5]

4 『두시상주』 권10에 실려 있다.
5 본서 '5-2' 참조.

6

《능호첩 B》

凌壺帖 B

《능호첩 B》 표지, 24.6×20cm

이 서첩의 구성을 보이면 다음과 같다.

① 이영장李英章이 1811년 5월 2일 손자들에게 보낸 간찰
② 이인상의 5언 율시「雨中漫述, 謹呈牛灣靜案求和」5수: 행해
③ 이인상의 고시「撿書西齋有感, 謹次長韻求教」: 행초
④『시경』소아小雅「소완」小宛의 구절: 전서
⑤ 이인상의 7언 절구「看梅」[1]: 행초
⑥ 난동蘭洞의 이연李演에게 보낸 간찰 5점: 행초
⑦ 이인상의 7언 율시「追記客裏. 憶驪上舟遊, 上梨湖」: 행초
⑧ 이인상의 7언 율시「有感」: 행초
⑨ 이영장이 1808년 11월 24일과 12월 27일 아내 상중喪中에 쓴 간찰

①과 ⑨를 제외한 나머지는 모두 이인상의 수적手迹이다. 이인상은 아들이 넷이었는데, 차남 이영장을 제외하고는 모두 단명해 다들 서른을 못 넘겼다. 또한 넷 가운데 벼슬한 사람은 이영장 하나다. 그는 부친의

1　이 시는『뇌상관고』와『능호집』에 보이지 않는다. 본디 제목이 없는데 필자가 임의로 붙였다.

문집『능호집』의 간행을 위해 큰 힘을 쏟았다.

이영장(1744~1832)은 이인상의 차남으로, 자가 중순仲純이고, 호는 형산亨山이다. 1800년 12월 진잠鎭岑 현감에 제수되어 5년간 근무했으며, 이어 1807년 2월 창평昌平 현령에 제수되었다.[2] 이 서첩에는 이영장이 1808년 11월과 12월에 쓴 간찰 두 편과 1811년 5월에 쓴 간찰 1편이 실려 있다. 1808년의 간찰은 창평 현령으로 있을 때 쓴 것이고, 1811년의 간찰은 벼슬을 그만둔 뒤 쓴 것이다. 1811년에 쓴 간찰은 다음과 같다.

近日汝輩無恙讀書否? 吾方住永春, 將乘舟下峽, 以還驪上, 與汝輩相見不遠也. 只此.
辛未五月二日, 祖.

우리말로 옮기면 다음과 같다.

요즘 너희들 별 탈 없이 독서하고 있느냐? 나는 바야흐로 영춘永春에 머물고 있는데 장차 배를 타고 협峽을 내려가 여주로 돌아가려고 하니, 너희들과 만날 날이 멀지 않았다. 이만 줄인다.
신미년(1811) 5월 2일, 할아버지.

이영장은 지방관일 때 아주 청렴했으며, 선정善政을 베풀었던 듯하다. 그 아버지에 그 아들이라 할 만하다. 남공철南公轍이 조정에서 임금에게

2 이상의 사실은『승정원일기』순조 즉위년 12월 29일, 순조 7년 2월 22일 기사 참조.

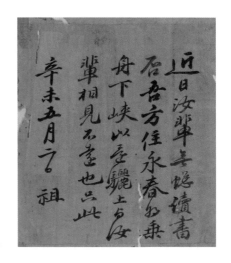

이영장의 간찰(《능호첩 B》 所收),
1811, 지본, 17.7×17.5cm

아뢴 다음 말이 참조된다.

공철(남공철 - 인용자)이 아뢰었다.

"전 진잠 현감 이영장은 6년간 관아에 있으면서 온갖 폐단을 다 없
애고, 객사와 관아의 건물을 환하게 중건했으며, 백골징포白骨徵布,
황구첨정黃口簽丁과 같은 억울한 세금 징수를 하나도 하지 않아 아
전들이 청렴한 마음을 갖게 되었다 하온데 이런 치적은 근래 드물
다 할 것이옵니다. 이런 사람은 의당 칭찬하고 격려하여 벼슬을 올
려 주어야 할 것이옵니다."[3]

3　"公轍曰：'鎭岑前縣監李英章, 六載居官, 百弊俱蘇, 賓館衙舍, 煥然重新, 白骨黃口, 一
無冤徵, 吏懷廉淸, 治績近所罕有爲辭. 此等之人, 宜有嘉獎激勸之政, 施以陞敍之典.'"(『승
정원일기』 순조 8년 6월 11일)

1809년 4월에 이영장은 '신병침중'身病沈重을 이유로 창평 현감을 그만두는데,[4] 이는 표면적 이유일 뿐 실제로는 전년 12월에 이조吏曹에서 '이영장이 수령의 근무 고과考課에서 추봉근예鼺捧近譽로 평가되었으니 중고中考를 받아야 마땅한데 상고上考를 받았다'고 문제를 제기해[5] 책임을 지고 물러난 것으로 여겨진다. '추봉근예'는 '환곡還穀을 엄하지 않게 받아 명예를 가까이한다'는 뜻이다. 즉 백성들에게 칭송을 듣기 위해 환곡을 각박하게 받지 않았다는 뜻이다. 뒤집어 생각하면 이영장은 백성들을 수탈하지 않고 인정仁政을 폈던 것이고, 이 때문에 폄척貶斥된 것이다. 상기上記 남공철의 말이 허언이 아님을 알 수 있다. 우리는 이에서 청렴을 중히 여긴 이인상 집안의 가법家法을 볼 수 있다.

이 서첩은 이영장의 자손들이 만든 것으로 보인다. 대략 19세기 중후반에 성첩成帖된 것으로 추정된다. 헌책의 이면지와 폐지에다 작품을 붙여 놓은 것을 보면 물질적 여건이 몹시 안 좋았던 것을 알 수 있다. 첩帖에도 빈부貧富가 있다 하겠다.

이 서첩의 글씨는 대체로 1752년에서 1754년 사이에 작성된 것인바, 만년의 글씨라 할 수 있다.

4 "以全羅監司李冕應狀啓, 平昌縣令李英章身病沈重, 時月之內, 萬無差完之望, 不得已罷黜事, 傳于金宗善曰, 口傳差出."(『승정원일기』 순조 9년 4월 3일)

5 "元在明, 以吏曹言啓曰: '今日本曹開坼坐起時, 考見諸道襃貶啓本, 則昌平縣令李英章, 以鼺捧近譽爲目, 靑陽縣監權最仁, 以引或過當爲目, 則俱宜置中考, 而置諸上考, 殊無嚴明殿最之意, 兩道道臣, 推考警責, 上項兩邑守令, 竝中考施行, 何如?' 傳曰: '允.'"(『승정원일기』 순조 8년 12월 16일)

6-1

우중만술, 근정우만정안구화
雨中漫述, 謹呈牛灣靜案求和

3

2

1

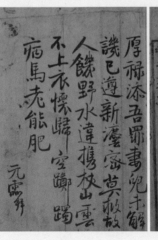

5

4

〈우중만술, 근정우만정안구화〉, 1752, 지본, 제1면 23.5×17cm

① 원문은 다음과 같다.

「雨中漫述, 謹呈牛灣靜案求和」

渙渙牛灣水,

光涵萬卷樓.

容吾淸夏臥,

窮覽古人愁.

壁簡猶徵魯,

墳書執信周.

繁文屬末運,

袞鉞愼¹潛幽.

2

畎稼猶勞力,

懶眞有業存.

納江成大澤,

規岸入平園.

網得朱魚壯,

1 '愼'자 우측에 점이 찍혀 있다. 제1수의 끝에 "闡" "一作'誣史周墳訊, 夏經魯壁求', 如何"라고 누군가가 묽은 먹으로 적어 놓았는데, "闡"은 우측에 점을 찍은 '愼'자를 이 글자로 교체하라는 뜻이고, "一作'誣史周墳訊, 夏經魯壁求', 如何"는 이 시의 경련(頸聯) "壁簡猶徵魯, 墳書執信周"를 이 구절로 바꾸면 어떻겠냐는 뜻이다. 이 시는 여주(驪州)의 우만포(牛灣浦)에 거주하던 김민재(金敏材)에게 준 것이다. 따라서 묽은 먹으로 쓴 이 글씨는 김민재가 쓴 것으로 추정된다.

籠收紫果繁.

取贏[2]聊自給,

終老酒盈樽.

　　金子擬作園池於江上故云.

3

東峽多閒野,

與君有拙謀.

躬畊井田設,

鄕約社倉修.

果熟攤書檻,

魚肥載酒舟.

隣翁拾滯穗,

捆屨亦無求.

4

葛衣非自織,

艸[3]澤敢忘君?

俗薄尊[4]醇酒,

愁繁護靄雲.

2　贏:『뇌상관고』와『능호집』에는 '羸'으로 교정되어 있다.

3　'艸'자 우측에 점을 찍어 놓았는데 이 수(首) 맨끝의 '田'자로 바꾼다는 뜻이다.

4　『뇌상관고』에는 '尊'이 '存'으로 되어 있다.

前山⁵雷雨壯,

幽徑⁶艸花芬.

野外占豐熟,

經綸屬大勳. 田

5

厚祿添吾罪,

妻兒未解譏.

已遵新法密,

莫救故人饑.

野水違携杖,

山雲不上衣.

懷歸空躑躅,

病馬老能肥.

　元靈拜.

우리말로 옮기면 다음과 같다.

　「우중雨中에 내키는 대로 서술하여 삼가 우만의 정안靜案⁷에 드
　려 화답을 구하다」

5　『뇌상관고』에는 '山'이 '宵'로 되어 있다.
6　『뇌상관고』에는 '徑'이 '逕'으로 되어 있다.
7　편지에서 상대방을 일컫는 말이다. 대개 벼슬에 있지 않은 사람에게 쓴다.

넘실대는 우만牛灣[8]의 물에

만권루萬卷樓[9]가 어리비치네.

맑은 여름 내[10]가 늙는 걸 용납하여서

옛사람 고심처를 죄다 보누나.

벽 속의 죽간竹簡[11]으로 노魯나라는 징험하나

삼분三墳[12]이 있다 한들 누가 주周를 믿을쏜가.[13]

번다한 글은 말세에 속하니

포폄褒貶을 삼가고 잠거潛居하누나.

2

농사에 오히려 힘을 쏟으며

게으르고 참되어[14] 가업家業을 보존하네.

강물을 끌어들여 큰 못 이루고

언덕을 개간해 임원林園에 넣었네.

그물로 굵은 잉어를 잡고

8 경기도 여주 일대를 흐르는 남한강의 우만포(牛灣浦)를 말한다.
9 만권의 책이 소장된 누각이라는 뜻이다.
10 김민재를 가리킨다.
11 한(漢) 무제(武帝) 때 공자의 옛집을 헐던 중 벽중(壁中)에서 발견된 『춘추』·『서경』 등의 고경(古經)을 가리킨다. 공자는 노(魯)나라 사람이다.
12 복희(伏羲)·신농(神農)·황제(黃帝)의 책이라는 설도 있고, 우왕(禹王)·탕왕(湯王)·문왕(文王)의 책이라는 설도 있다. 고대의 전적을 가리킨다고 보면 된다.
13 주나라를 존신(尊信)하는 사람이 없음을 개탄한 말. 공자는 주나라를 가장 훌륭한 문명국가로 간주하였다. 이인상의 존주의식(尊周意識)이 피력된 말이다.
14 '게으르고 참되어'의 원문은 '懶眞'이다. 여기서 '게으르다'는 것은 이익과 영달을 꾀하는 세속적인 삶을 벗어난 태도를 가리킨다. 이인상의 벗 이윤영은 「나진찬」(懶眞贊:『단릉유고』권13 所收)이라는 글을 남기기도 했다.

바구니엔 붉은 과일 가득 담겼네.

얻은 것으로 그럭저럭 자족할 만해

늙도록 항아리에 술이 가득하네.

　　김자金子[15]가 강상江上에 원지園池를 만들고자 하기에 한 말
이다.

3

동협東峽[16]에 한적한 들이 많아

그대와 더불어 졸렬한 계책[17]을 했네.

직접 농사지으며 정전井田을 시행하고

향약鄕約을 두어 사창社倉[18]을 세웠네.

과실이 익을 때 난간에서 책을 펼치고

물고기가 살질 때 배에다 술을 싣노라.[19]

이웃의 늙은이 낙수落穗 주으며

짚신을 삼지만 아무 욕심이 없네.

15　김민재를 이른다.
16　남한강의 상류 지역인 여주, 원주, 충주, 단양 등지를 이르는 말이다.
17　동협에 은거하고자 한 것을 말한다. 이인상은 당시 단양에 다백운루를 건립하였다.
18　조선시대에 지방의 사(社)에 설치된 곡물 대여 기관. 촌락을 기반으로 한 민간 자치 구호
기관이다. 일찍이 주회가 사창법(社倉法)을 시행한 바 있다.
19　뱃놀이 하는 것을 이른다.

4

갈의葛衣는 스스로 짠 게 아니어늘[20]

농사 짓는다고 어찌 임금을 잊으리.

풍속이 박하매 맛 좋은 술을 높이고

근심이 많으니 갠 구름을 애호하네.

앞 산에 뇌우雷雨 소리 크더니만

그윽한 오솔길에 풀과 꽃이 향기롭네.

야외에서 풍년을 점치노니

세상 다스리는 일은 조정에 맡기네.

5

후한 녹봉 나의 죄를 더하건만

처자妻子는 이를 나무랄 줄 모르네.

신법新法[21]을 엄격히 준수하지만

벗의 굶주림을 구하진 못하네.

들녘에 물 흘러 지팡이 휴대 않고

산에 구름 일어 옷을 걸치지 않네.

20 『맹자』「滕文公」상(上)에, "其徒(許行의 무리-인용자)數十人, 皆衣褐, 捆屨織席, 以爲食"이라는 말이 보인다. 허행은 농가자류(農家者流)로서 농사를 중시했으며, 직접 농사를 지었다. 하지만 자신이 입는 갈옷이나 비단 관(冠), 농기구 따위는 직접 제작한 것이 아니고 남에게 곡식을 주고 교환한 것이었다. 맹자는 이런 것은 왜 직접 제작하지 않느냐면서 허행을 힐난하였다. 요컨대 맹자는 직접 농사를 지으면서 천하를 다스릴 수는 없다고 보았다.

21 당시 시행된 균역법均役法을 가리킨다. 이인상은 균역법에 비판적인 입장을 취했다. 그는 문의 현령으로 있던 벗 송문흠에게 편지를 보내 자신의 고민을 토로하기도 했다. 이에 대해서는 본서, 988~992면을 참조할 것.

귀거래 생각하나 공연히 망설여

병든 말 늙어 살이 쪘구나.[22]

　　원령 드림.

　이 시는 1752년 여주의 우만牛灣에 거주하던 김민재(1699~1766)에게
준 것이다. 이인상은 당시 음죽 현감으로 있었다. 1752년 봄 이인상은 여
강의 우만에 노닐었으며 그때 김민재를 방문한 바 있다.[23] 이 시는 그 얼
마 지나 여름에 지어진 것으로 보인다.

　김민재는 본관이 광산이고, 자는 사수士修, 호는 우계愚溪이며, 서포西
浦 김만중金萬重의 증손이자 김광택金光澤의 아들이다. 그는 이인상의 고
조인 이경여의 종제 이신여李信興의 증손인 이인지(李麟之, 이인상의 11촌
숙)의 사위이다. 따라서 김민재와 이인상은 인척지간이다.

　이 시는 『뇌상관고』와 『능호집』에 「우중에 내키는 대로 서술하여 김
자金子 사수士修에게 드리다」(원제 '雨中漫[24]述, 贈金子士修')라는 제목으로
실려 있다. 『뇌상관고』에는 5수가 다 실려 있지만 『능호집』에는 제1수,
제2수, 제5수만 실려 있다.

　김민재는 이 시고 중 제1수의 말미에 자신의 의견을 기입記入해 놓았
다. 제8구의 '愼'자를 '闌'자로 바꾸라는 것과 제5·6구를 '誣史周墳訊,
夏經魯壁求'로 바꾸면 어떻겠느냐는 것이 그것이다.

22　이 시 제1수, 제2수, 제5수의 번역은 『능호집(상)』, 402~404면 참조.
23　"壬申(1752년-인용자)春日, 偶游牛灣, 訪金子士修."(「金士修藏寒泉先生詩跋」, 『뇌상관
　　고』 제4책)
24　『능호집』에는 '漫'자가 '謾'자로 되어 있다. 같은 뜻이다.

만일 제8구의 '愼'자를 '闡'자로 바꾸면 이 구의 의미는 '포폄을 삼가고 잠거하누나'가 아니라 '포폄을 밝혀 잠거하누나'가 된다. 하지만 이인상은 김민재의 의견을 수용하지 않았다. 이 시 제1수에서 제4수까지는 김민재를 읊은 것이고, 마지막 제5수는 이인상 자신을 읊은 것이다. 이인상이 김민재의 견해를 받아들이지 않은 것은 아마도 '闡'자가 김민재의 실제 삶에 부합하지 않는다고 생각한 때문이 아닌가 한다. 이인상은 1756년 겨울 김민재 형제에게 서한을 보내 민우수閔遇洙가 죽을 때 남긴 유소遺疏를 감추지 말고 세상에 공개할 것을 촉구한 바 있다(김민재는 민우수의 생질이자 제자였다). 민우수의 유소에는 민감한 정치적 사안이라 할 신임의리辛壬義理에 대한 언급—이는 영조의 탕평책에 저촉된다—이 있었던 것으로 추정된다. 그래서 김민재 형제는 이 유소가 풍파를 일으킬까 염려되어 공개하지 않고 있었던 것 같다.[25] 김민재의 이런 태도를 염두에 둔다면 이인상이 '闡'자를 수용하지 않고 '愼'자를 고수한 것이 납득된다 하겠다. 이인상의 간직簡直한 면모가 글자 하나의 선택에서도 확인되는 셈이다.

이 시는 우만에 은거한 김민재의 전원 생활을 노래하는 한편, 지방관으로서의 자신의 고충을 토로하면서 귀거래를 염원하는 마음을 담았다. 이 시고를 작성한 1752년 여름, 이인상에게는 심적 고민이 많았다. 작년 11월 절친한 벗 오찬이 유배지에서 죽었을 뿐 아니라, 음죽 현감으로서의 생활도 별로 탐탁치 않았다. 이인상은 그 무렵 시행된 신법新法인 균

25 「김사수 형제에게 준 편지」(원제 '與金子士修兄弟書'), 『능호집』 권3 참조. 이 편지에 대한 자세한 검토는 『회화편』의 〈준벽청류도〉 평석을 참조할 것.

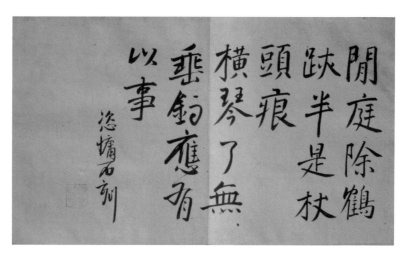

30대의 행해行楷 〈과진도처사구거·연위사호산정원〉(《능호첩 A》所收)

역법을 마뜩찮게 여기고 있었던데다가 상관인 경기감사 김상익金尙翼과도 불화가 있었기 때문이다. 이 때문에 그는 다음해 4월 음죽 현감을 그만두게 된다. 이로써 이인상의 관직 생활은 마감되었다.

이리 본다면 이 시 제5수의 미련尾聯, "귀거래 생각하나 공연히 망설여/병든 말 늙어 살이 쪘구나"라는 구절은 귀거래를 앞두고 고민 중인 이인상 내면의 직실直實한 표현에 다름 아니라고 생각된다.

② 행해의 서체다《능호첩 A》에 실린, 이인상이 30대에 쓴 행해와 비교해 보면 골기骨氣가 한층 강해진 것을 알 수 있다.

6-2

검서서재유감, 근차장운구교
撿書西齋有感, 謹次長韻求敎

—

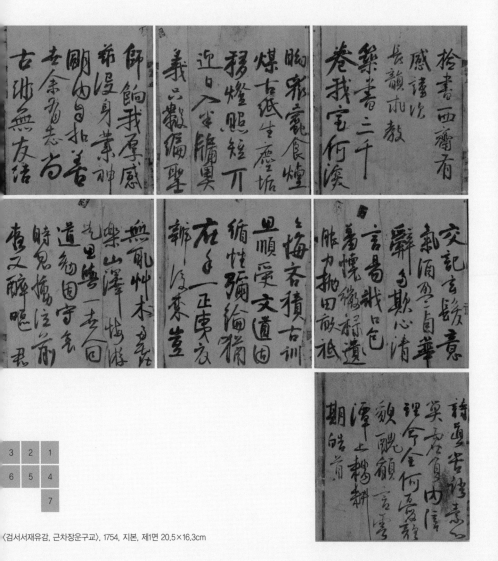

〈검서서재유감, 근차장운구교〉, 1754, 지본, 제1면 20.5×16.3cm

1 원문은 다음과 같다.

「撿¹書西齋有感, 謹次長韻求敎」

築書三千卷,

我室何²深�..

衆蠹食煙煤,

古紙生塵垢.

移燈照短兀,

迎日入半牖.

奧義只數編,

聖師餉我厚.

感玆沒身業,

神明內自扣.

善世余有志,

尙古非無友.

結交記玄髮,

意氣酒盈卤.

華辭多欺心,

淸言³易戕口.

包羞懷微祿,

1 '撿'은 '檢'과 동자(仝字)다.
2 『뇌상관고』와 『능호집』에는 '何'가 '自'로 되어 있다.
3 『뇌상관고』와 『능호집』에는 '言'이 '談'으로 되어 있다.

服⁴力抛田畝.⁵

祗今悔吝積,

古訓思順受.

文道固循性,

彌綸猶在手.

一正夷夏辨,

後來豈無取?

艸木多慮樂,

山澤悔遊走.

思與一世人,

同道勉固守.

哀時忽慟泣,

前夜又⁶醉嘔.

君詩眞苦語,

素心莫虛負.

內信理命全,

何憂顏貌醜?

願言雲潭上,

耦耕期皓首.

4 애초 '服'자 앞에 '遺'자를 썼으나 그 우측에 삭제한다는 표시를 해 놓았다.
5 『뇌상관고』와 『능호집』에는 이 구절이 '食力抛舊畝'로 되어 있다.
6 『뇌상관고』와 『능호집』에는 '又'가 '復'로 되어 있다.

우리말로 옮기면 다음과 같다.

「서재西齋에서 검서檢書하다가 느꺼움이 있어 삼가 장시長詩에 차
운해 가르침을 구하다」

　　삼천 권 책 쌓아 둔

　　나의 방 어찌 그리 깊고도 고요한지.

　　좀벌레 먹을 파먹고

　　오래된 종이에선 먼지가 폴폴.

　　등불 옮겨 서안書案 비추고

　　창에 드는 햇빛 맞이했었지.[7]

　　심오한 뜻 지닌 글은 고작 서너 편

　　성인聖人께서 두터이 나를 길러 주셨네.[8]

　　이에 느꺼워 평생 업業으로 삼으니

　　신명神明[9]이 안에서 스스로 가르침을 구하네.

　　세상을 이롭게 하는 데 뜻을 두었고

　　고古를 숭상해 친구 없지 않았네.

　　우정 나누던 젊은 시절 생각하면은

　　기개 높고 술잔에 술 가득했지.

　　화려한 글엔 속이는 마음 많고

　　청언淸言[10]은 입을 상하기 쉽네.

7　밤에는 등불 밑에서 책을 읽고, 낮에는 창문의 햇빛으로 책을 읽었다는 뜻.
8　심오한 뜻이 있는 성인이 쓴 서너 편의 글로 덕을 닦았다는 말.
9　마음을 이른다.

수치를 참으며 작은 봉록俸祿에 미련을 둬

농사짓던 밭도 내버리고 말았네.

뉘우침과 부끄럼 쌓인 지금에서야

옛사람의 가르침 따르려 하네.

문文과 도道가 성性[11]을 따르면

경륜經綸은 손안에 있는 것과 같네.

화이華夷를 옳게 분변한다면

후세에 어찌 취할 게 없으리.[12]

초목에는 헛된 즐거움 많고

산수에 놀러 다닌 일 후회한다네.[13]

생각하네 온 세상 사람과 함께

같은 도道를 힘써 고수할 것을.

말세末世라 문득 통곡하면서

어젯밤 또 취해 토했네.

그대 시 정녕 고심의 말이니

평소의 마음 헛되이 저버리지 않았군.

안으로 천리天理와 천명天命의 온전함 믿거늘

10 '청언'에는 두 가지 의미가 있을 수 있다. 하나는 탈세속적인 맑고 고상한 말이라는 뜻이고, 다른 하나는 명말청초(明末淸初)에 성행한, 선비의 맑은 처신과 자연 속에서의 한적한 삶을 서술한 경구(警句)라는 뜻이다. 여기서는 첫 번째 의미로 쓴 듯하다. 『뇌상관고』와 『능호집』에는 '청언'이 '청담(淸談)'으로 바뀌어 있다.

11 천리(天理)가 마음에 품부(稟賦)된 것이 '성'(性)이니, 주희는 이를 본연지성(本然之性)이라고 했다.

12 후세에 이르러 취할 만한 것이 있으리라는 말.

13 이인상은 나무와 화훼를 몹시 좋아했으며, 산수 유람의 취미가 있었다.

늙어 얼굴 추해지는 거야 뭔 걱정이리.
바라노니 운담雲潭[14] 가에서
백발이 되도록 나란히 밭 갈며[15] 살았으면.

이 시는 『뇌상관고』와 『능호집』에 「서재에서 검서檢書하다가 느꺼움
이 있어 김백우金伯愚의 장시長詩에 차운하다」(원제 '西齋檢書有感, 次金伯
愚長韻')라는 제목으로 실려 있다.

'서재'西齋는 종강鐘崗에 새로 지은 이인상의 집 서사西舍를 이른다.
이인상은 서사에 있던 자신의 서재書齋에 '천뢰각'天籟閣이라는 이름을
붙였다.[16] '김백우'는 김상묵金尙黙을 이른다. '백우'는 그의 자다. 단호그
룹의 일원으로, 이인상과 친했다.

『뇌상관고』를 통해 이 시고가 1754년 작성된 것임을 알 수 있다. 이인
상이 종강의 서사에 입주한 것은 동년 6월이니, 이 시고는 이 해 6월 이
후 작성되었다고 할 수 있다.

이 시는 김상묵이 보낸 장시에 화답한 것이다. 김상묵의 시에는 세상
에 대한 고심의 말이 많았던 듯하다. 이인상은 자신의 삶을 반추하며, 새
집에 마련된 서재에서 마음을 가다듬고 공부에 힘쓰겠노라는 의지를 피
력하고 있다. 또한 이 시는 이인상이 말세를 괴로워하면서도 천리天理에
대한 믿음을 버리지 않고 있음을 보여준다.

14 단양의 구담을 이른다.
15 『논어』「미자」(微子)편에 "장저(長沮)와 걸닉(桀溺)이 나란히 밭을 갈았다"(長沮桀溺耦而
耕)라는 말이 있다. 두 사람은 공자와 동시대의 은자였다.
16 본서 '2-하-6' 참조.

② 행초의 이 글씨는 활달하고 기운이 생동한다. 획은 굳세면서도 예리하고, 비수肥瘦와 완급緩急이 자연스럽다.

시의 내용에 상응하게 기의氣意 또한 높다. 속기와 태態가 하나도 느껴지지 않으며, 졸拙하고, 강건하고, 기골항장氣骨骯髒하다.

제7면 제5행의 '耕'자 종획終劃은 곧게 쭉 내려가다가 중간 부분에 와서 각도를 오른쪽으로 조금 꺾었는데, 묘한 운치가 있다. 이 기다란 필획에는 귀거래에 대한 이인상의 강한 희구가 표현되어 있지 않은가 한다.

이 글씨를 쓴 종이는 이인상이 몸소 제작한 운모지雲母紙다. 글씨를 자세히 보면 글자마다 작은 흰 점 같은 것이 많이 보이는데, 이는 종이에 섞인 작은 백운모 조각들이다. 운모 조각에는 먹

'耕'자 필획 중에 여기저기 흰 점이 보인다.

이 먹지 않으므로 희게 보이는 것이다. 이 때문에 이 글씨는 좀 고색창연해 보인다. 아마도 이인상은 이런 미적 효과를 내기 위해 운모지를 사용한 게 아닌가 한다. 뒤에 검토되는 〈소사보진〉少事葆眞, 〈유백절불회진심〉有百折不回眞心, 〈막빈어무식〉莫貧於無識[17]도 다 운모지에 쓴 글씨다.

17 본서의 '9-8' '9-9' '10-6'을 참조할 것.

소완小宛

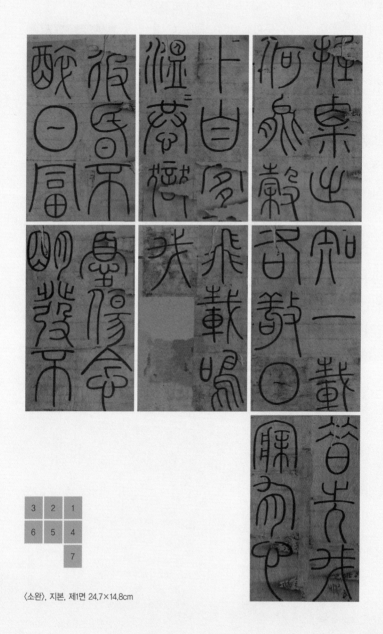

3	2	1
6	5	4
		7

〈소완〉, 지본, 제1면 24.7×14.8cm

① 글씨는 다음과 같다.

握粟出
何能穀
卜自宜
溫溫恭
獄
彼昏不
醉日富
知一載
各敬
日
飛載鳴
我
憂傷
念
明發不
昔先
我寐有心

『시경』소아小雅「소완」小宛을 서사한 것인데, 장章의 순서가 착종되고, 글자가 달아나거나 뒤섞여 아주 혼란스럽게 되었다. 원 글씨가 크게 손상되어 잔편殘片만이 남아 있던 것을 제대로 정리하지 못한 탓인 듯하다.

글자의 착종을 바로잡고 빠진 글자를 보완하면 다음과 같다. () 속의
글자는 착종을 바로잡은 것이고, 〔 〕 속의 글자는 보입補入한 것이다.

〔宜岸〕宜獄

握粟出(卜)

(自)何能穀 －이상 제5장

溫溫恭〔人〕 －제6장

彼昏不(知)

(一)醉日富

各敬〔爾儀〕 －이상 제2장

(載)飛載鳴

我(日)〔斯邁〕 －이상 제4장

(我心)憂傷

念(昔先)〔人〕

明發不(寐)

有〔懷二人〕 －이상 제1장

이에서 알 수 있듯 이인상은 〈소완〉 전 6장 중 제1·2·4·5·6장을 서사
書寫한 것으로 보인다.

〈소완〉 제1·2·4·5·6장의 원문을 제시하면 다음과 같다. 이 중 짙게
표시한 글자가《능호첩 B》의 것이다.

宛彼鳴鳩, 翰飛戾天. **我心憂傷**, 念昔先人. **明發不寐**, 有懷二
人.(제1장)

人之齊聖, 飮酒溫克. **彼昏不知, 一醉日富. 各敬**爾儀, 天命不又.(제2장)

題彼脊令, **載飛載鳴. 我**日斯邁, 而月斯征. 夙興夜寐, 無忝爾所生.(제4장)

交交桑扈, 率場啄粟. 哀我塡寡, 宜岸**宜獄. 握粟出卜, 自何能**穀.(제5장)

溫溫恭人, 如集于木. 惴惴小心, 如臨于谷, 戰戰兢兢, 如履薄冰.(제6장)

이를 우리말로 옮기면 다음과 같다.

작은 비둘기

날아서 하늘에 이르네.

나는 슬퍼하며

돌아가신 부모님 생각하네.

날이 새도록 잠 못 이루고

두 분을 그리워함이 **있네.**(제1장)

엄숙하고 슬기로운 이는

술을 마셔도 온순하건만

아둔하고 지각 없는 이들은

한결같이 술에 취해 있는 것이 날로 심해지네.

각기 몸가짐을 삼가야 하리

천명天命은 거듭 오지 않으니.(제2장)

저 할미새를 보니

날아가며 지저귀네.

나는 나날이 매진하리니

너도 다달이 정진하기를.

일찍 일어나고 밤 늦게 취침해

너를 낳아준 분 욕되게 말 일.(제4장)

상호棗鳸가 훨훨 날아와

마당의 곡식을 쪼아 먹네.¹

슬프다, 우리의 병들고 과약寡弱한 자들

옥살이를 해야 할 상황이로다.

곡식 한 줌 쥐고 나와 점을 치면서

어찌 해야 좋은가 묻노라.(제5장)

온화하며 공손한 이도

나무 위에 앉은 듯하며²

두려움 품은 소심한 이가

골짜기에 임한 듯하네.³

전전긍긍하며

1 '상호'(棗鳸)는 새 이름이다. '청작'(靑雀)이라고도 한다. 이 새는 곡식을 먹지 않으며 육식
을 한다고 하므로, 여기서 마당의 곡식을 먹는다고 한 것은 그 본분을 잃은 것을 말한다.
2 마치 나무 위에 앉은 것처럼 위태롭게 여긴다는 뜻이다.
3 골짜기에 떨어질까 두려워한다는 뜻이다.

살얼음 밟듯 하노라.(제6장)

「모서」毛序에서는 「소완」을, 주나라 대부大夫가 유왕幽王을 풍자한 시로 보았다. 즉 유왕의 실정으로 백성들이 도탄에 빠지자 대부가 형제들을 경계하며 근신하여 화를 면해야 함을 읊었다고 본 것이다. 하지만 주희는 이 시를 유왕과 관련시켜 정치적으로 해석하는 데 반대했다.[4]

이인상은 종강의 집에서 『시경』 소아 「상체」常棣의 제1·3·4·5·7장을 서사한 바 있다.[5] 「상체」는 형제간 우애의 중요성을 노래한 시다. 「소완」의 제5장에 "저 할미새를 보니/날아가며 지저귀네"(題彼脊令,[6] 載飛載鳴) 라는 말이 보이는데, 다음에서 보듯 「상체」의 제3장에도 '할미새'가 나온다.

할미새가 언덕에 있나니

형제가 급난急難하네.

매양 좋은 벗이 있다 해도

그저 길게 탄식할 뿐.

脊鴒在原,

兄弟急難.

每有良朋,

況也永歎.

4 주희는 「모서」의 이런 해석에 반대했다. 『詩經集傳』 권12의 "此詩之詞, 最爲明白而意極懇至, 說者必欲爲刺王之言, 故其說, 穿鑿破碎, 無理尤甚, 今悉改定, 讀者詳之"라는 말 참조.
5 본서 '2-하-6' 참조.
6 脊令'은 '脊鴒'과 같다.

'할미새'는 형제간의 우애를 상징하는 말이다. 기실 「소완」의 제4장은 형제가 부지런히 노력해 부모를 욕되게 하지 말자는 뜻을 담고 있다. 뿐만 아니라 「소완」의 제1·2·6장도 형제와 무관한 말이 아니다. 제1장은 부모를 생각하는 마음을 노래했으며, 제2장과 제6장은 형제의 근신을 노래한 것으로 해석할 수 있다.

이렇게 본다면 「소완」은 「상체」와 통하는 바가 적지 않다. 그래서 나는 이인상이 이 두 시를 비슷한 시기에 서사했을 것으로 추정한다. 아마도 이인상의 이 글씨는—그리고 〈상체〉도— 1754년 무렵 제작되었을 가능성이 높다.

그런데 한 가지 의문이 남는다. 「소완」의 제5장은 형제간 우애와 아무 관련이 없는 내용인데 이인상은 왜 군이 서사한 것일까? 이 장章은 지배층의 과도한 수탈로 궁민窮民과 약민弱民이 도탄에 빠진 참상을 노래한 것이 아닌가?

이인상이 이 장을 군이 서사한 것은 이를 통해 영조 치하의 현실에 대한 그의 비판적 시각을 은유적으로 드러낸 것이 아닌가 한다. 이인상은 1753년 4월에 스스로 벼슬을 그만두었다. 당시 시행된 균역법에 대한 불만이 사직의 중요한 이유였다. 이인상이 벼슬을 그만둔 지 얼마 되지 않아 그의 형 이기상도 따라 벼슬을 그만두었다. 이때 쓴 시가 「형님이 벼슬을 그만둔지라 시를 지어 질정하다」(원제 '伯氏休官, 有賦仰正'：『능호집』권2 所收)이다. 이인상이 형제간의 우애를 노래한 『시경』의 「상체」와 「소완」을 서사한 것은 이런 상황과 무관하지 않다고 생각된다. 이인상은 특히 「모서」毛序를 염두에 두고 「소완」을 서사하지 않았을까 생각된다.

2 〈상체〉와 마찬가지로 철선전의 서체다. 비슷한 시기에 쓴 〈답원기중

〈소완〉咨 　〈소완〉敬 　〈후적벽부〉出

논계몽〉答袁機仲論啓蒙[7]과 함께 살필 만하다.

필획이 반듯하면서도 평판적平板的이거나 진부하지 않으며, 흥취와 생기가 있다. 이인상 전서 특유의 원전圓轉이 두드러지지만, 이따금 급하게 꺾는 절법折法도 구사하여('咨'자나 '敬'자를 볼 것) 둥긂과 모남의 조화를 보여준다.

이 글씨는 이인상 만년 전서의 노숙한 경지를 보여준다. 글씨를 좀 분석해 보기로 한다.

제1면 제1행의 '出'자는 《원령필》 상책에 실린 〈후적벽부〉의 '出'자와 비슷하게 썼으나 조금 다르다. 글꼴의 패턴은 같다 하겠으나 약간 변화를 주었다. 《원령필》의 것이 다소 급박한 느낌을 준다면 이 서첩의 것은 느긋한 느낌이 많다.

제1면 제2행의 '能'자는 《해좌묵원》에 실린 〈중용 제11장〉·〈음주 제5수〉의 '能'자와 글꼴이 같다. 하지만 서법에 변화를 도모해 세 글씨가 다 조금씩 다르다.

제2면 제1행의 '宜'자는 고문이다. 제3면 제1행의 '彼'자는 글꼴이 특이하다. 『설문』의 '彼'자는 '�破'와 같다. '昬'자는 〈삼분기〉의 서법을 취했다. '富'자는 제1·2·3획의 획법이 아주 특이한데, 〈6체천자문〉의 '富'자

7 《보산첩》에 실려 있다 본서 '4-2' 참조.

 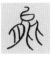 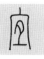

〈소완〉能　〈중용 제11장〉能　〈음주 제5수〉能　「설문」宜　〈삼분기〉晉　「설문」富　〈6체천자문〉富

〈억〉敬　〈수회도〉我　〈음주 제7수〉我

를 변형한 게 아닌가 한다.

　제4면 제2행의 '敬'자는 고전과 소전을 결합한 글꼴인데, 《원령필》 상책의 〈억〉에도 같은 글꼴이 보인다. 제5면 제2행의 '我'자는 고전이다. 같은 글꼴이 《원령필》 중책의 〈수회도〉 및 〈음주 제7수〉에 보인다.

　이상의 분석을 통해 알 수 있듯, 이 글씨는 소전이 주가 되고 있으나 고전이 조금 섞여 있다.

간매看梅

—

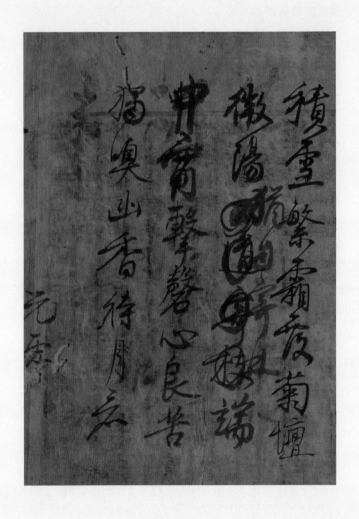

〈간매〉, 지본, 24.2×17.5cm

① 원문은 다음과 같다.

　　積雪繁霜覆菊壇,
　　微陽猶自寄林端.
　　中宵擊磬心良苦,
　　獨嗅幽香待月看.
　　　　元霝.

우리말로 옮기면 다음과 같다.

　　쌓인 눈 무성한 서리가 국단菊壇¹을 덮었지만
　　미미한 양陽의 기운 외려 나무 끝에 있어라.
　　한밤중에 경쇠 치니 마음 실로 괴롭거늘
　　홀로 그윽한 향기 맡으며 달을 기다려 완상하네.²
　　　　원령.

　　이 시는 분매盆梅를 읊은 것인데, 『뇌상관고』에도 『능호집』에도 실려
있지 않다.
　　이 시의 제3·4구를 주목할 필요가 있다. 단호그룹의 인물 중 오찬이
특히 '경쇠' 연주하기를 좋아하였다. 그래서 그는 계산동 자신의 집 누각

1　국화를 심은 화단을 말한다. 이인상은 남산의 능호관에 즐겨 국화를 심었다.
2　달 뜨기를 기다려 그 아래서 매화를 본다는 뜻.

에 고경古磬을 걸었으며, 누각에 '옥경루'玉磬樓라는 이름을 붙였다. 누각의 편액 글씨는 이인상이 써 주었다.

이윤영과 이인상도 경쇠 연주하기를 좋아해 저마다 자신의 집에 석경石磬을 비치하였다. 이윤영은 단양에 거주할 때 사인암의 서벽정栖碧亭에 석경을 두었다. 이인상은 남산의 능호관에 석경을 두고서 때때로 연주하였다.[3]

이인상은 오찬이 유배지인 함경남도 삼수에서 죽은 일을 슬퍼하여 다백운루 옆에 경심정磬心亭이라는 작은 정자를 짓고 거기에 석경을 두었다. 다음은 이인상이 1752년에 지은 「경심정기」의 일부다.

> 내가 일찍이 운담雲潭에 정자를 지었는데 경보가 와서 보고는 중정고中正皐 앞에 살고 싶어 했으니, 나의 정자와 가깝기 때문이었다. 그런데 얼마 되지 않아 경보가 언사言事로 인해 북으로 귀양 가 삼강三江에서 운명했다. 나는 차마 옥경루玉磬樓를 다시 찾을 수 없어 마침내 중정고 앞에 작은 정자를 세워 경보의 뜻을 이루어주고 '경심'磬心이라는 편액을 걸었다. 정자 가운데는 오래된 경쇠를 달아 매양 산과 강이 고요하고 계절이 바뀌어 슬프기도 하고 기쁘기도 할 때면 윤지와 함께 경쇠를 두드려 소리를 내어 무심한 마음으로 들음으로써 스스로 정情을 잊었다. 내가 이미 경보에 대해서도 차마 슬퍼하지 않거늘 하물며 천하의 일에 대해 생각하겠는가? 내가 치는 경쇠소리를 듣고 내 마음을 아는 자, 다시 누가 있겠는가?[4]

3 단호그룹의 경쇠 애호에 대해서는 『회화편』의 〈구담초루도〉 평석 참조.

이상의 사실을 고려하면 이 시의 제3구 "한밤중에 경쇠 치니 마음 실로 괴롭거늘"에는 죽은 오찬에 대한 상념想念이 담겨 있다고 생각된다. 제4구의 "홀로"라는 말도 지나쳐 버려서는 안될 말이다. 이와 관련해선 다음 글이 참조된다.

기사년(1749)에 나는 사근역의 남계灆溪[5] 가에 수수정數樹亭[6]을 짓고서 분홍꽃이 피는 큰 매화나무를 사서 정자 아래에 심었다. 도끼로 따갠 늙은 밑동이 산처럼 우뚝하여 깊고도 높았으며, 뒤에서 가지 몇 개가 나와 앞으로 드리워져 어지럽게 얽혀 둘러져 있었으니, 보는 사람들이 장관으로 여겼다. 나는 이 매화나무를 가져다 산방山房[7]에 두고 처자에게 자랑하였는데 미처 꽃을 피우지는 못했다. 경오년(1750)에 내가 설성雪城(음죽)으로 부임하면서 오자吳子 경보敬父에게 이 나무를 맡겼는데, 매화가 미처 피기 전에 경보가 언사言事로 죄를 얻어 흠흠헌欽欽軒 김공[8]께 매화를 맡기고 어강魚江[9]으로 귀양을 갔다. 신미년(1751)에 경보는 어강에서 죽었다. 갑술년(1754)에 내가 설성에서 돌아와 매화나무를 산방으로 되가져왔는

4　"余嘗築室于雲潭, 敬父來觀, 欲倚中正皐而居, 以近余室. 未幾, 敬父言事北遷, 歿于三江. 余不忍復過磬樓, 遂作小亭倚中皐, 以遂敬父之心, 扁之曰磬心, 中懸古石磬, 每當山靜江空, 時物變遷, 可悲可喜, 則輒與胤之擊石發聲, 聽之以無心, 以自忘情焉. 旣不忍悼念敬父, 況敢思及天下事乎? 聽之而知余心者, 復有誰歟?"(「磬心亭記」, 『뇌상관고』 제4책)
5　현재의 경상남도 함양군 수동면에 있는 시내다.
6　이인상이 사근역 역사(驛舍) 동쪽에 세운 정자다.
7　남산의 능호관을 말한다. '산관(山館)'이라고도 했다.
8　김성응(金聖應, 1699~1764)을 말한다. 훈련대장, 병조판서 등을 역임했다.
9　함경도 삼수(三水)에 있는 어면강(魚面江)을 말한다.

데, 집이 추위 꽃이 피지 않고 움츠러 있었으며 을해년(1755) 2월에 이르러서야 꽃이 피니, 진한 빛깔과 향긋한 향기가 사람으로 하여금 추위를 잊게 했다. 시들어가면서 분홍빛이 엷어져 점점 새하얀 색이 되니 굳세고 아름다워 아취가 있었으나 **애석하게도 경보가 없어 알아보는 이가 드물었다.**

나는 이 나무의 무성한 가지를 자르고 다듬어서 꽃이 기운을 보전하게 해주었다. 그러나 겨울이 되자 집이 추워서 또 꽃을 피우지 못하였다. 나는 장난삼아 글을 지어 매화를 타박하여[10] 그 성질이 더운 것을 기롱하였다. 병자년(1756) 봄에 다시 꽃이 성개하자 비로소 이 나무의 향기가 몹시 강렬해 다른 나무와 전혀 다르다는 것을 알게 되었는데, 한번 문을 열면 사방에 앉은 이들의 폐를 맑게 해 나는 이 나무를 몹시 아꼈다. 정축년(1757) 봄에 집안에 상喪이 있어[11] 매화나무를 돌보지 못했더니 결국 얼어 죽었다. 한 나무가 9년에 두 번 꽃을 피운 것, 사람은 늙고 나무는 이미 죽은 것에 느꺼움이 없지 않다. 꽃을 봄이 어찌 이리도 어려운지.[12]

10 1755년에 쓴 「매화를 타박하는 글」(원제 '駁梅花文': 『뇌상관고』 제5책)을 이른다.
11 아내의 죽음을 가리킨다.
12 "己巳, 余攜數樹亭于嶺驛濫溪上, 買粉紅大梅樹, 種于亭下, 斧分老查, 屹然如山, 邃而峻, 背出數枝, 偃垂于前, 圍繞轇轕, 觀者壯之. 余携此梅, 置于山房, 而詑妻子, 未及開花. 庚午, 余赴官雪城, 托梅于吳子敬父, 花未及開, 而敬父言事獲罪, 托梅于欽欽軒金公, 而赴謫魚江. 辛未, 敬父歿于魚江. 甲戌, 余歸自雪城, 梅還山房, 而屋寒花澁, 至乙亥二月始開, 醲艶薰郁, 令人忘寒. 向衰紅淡, 漸成純白, 勁媚有趣. 惜敬父不在, 賞音者少!
余爲之剪裁繁枝, 使花氣全, 及冬屋寒, 又不能開花. 余戲作文以駁之, 諷其性熱. 至丙子春又盛開, 而始覺此樹香芬甚烈, 絶異他樹. 一開戶, 四座醒肺, 余甚惜之. 丁丑春, 家有喪, 不能護梅, 邃凍死. 感此一樹九年再花, 而人老而樹已萎, 看花何其難也!"(「觀梅記」, 『뇌상관고』 제4책)

이인상이 1757년에 쓴 「관매기」라는 글의 일부다. 이 시에서 음영吟詠
된 매화나무는 인용문에서 언급된 바로 이 나무라고 생각된다. 이인상의
이 분매는 딱 두 번 꽃을 피웠는데, 한번은 1755년 2월이고, 또 한번은
1756년 봄이라고 했다. 따라서 이 시를 지은 건 1755년 2월 아니면 1756
년 봄일 것이다. 필자는 1755년 2월일 가능성이 높다고 본다. 인용문 중
"애석하게도 경보가 없어 알아보는 이가 드물었다"라는 말에 주목해서
다. 이 말과 이 시 제4구의 "홀로"라는 말은 서로 부합된다.

2 행초로 쓴 시의 초고다. 남에게 보이기 위해 쓴 글씨가 아니라 시작詩
作 노트 같은 것이라고 생각된다. 그래서 글씨 제2행에서 보듯 처음에 쓴
글자를 뭉개고 새로 쓰거나, 글씨 제3행에서 보듯 처음에 쓴 글자 위에다
새 글자를 쓰기도 했다.

이 글씨는 비록 작품으로 쓴 것은 아니나 이인상 필획의 예리함을 잘
보여준다. 특히 제1행의 글씨는 이인상의 그림이 보여주는 꼿꼿한 필선
을 떠올리게 한다.

난동蘭洞에 보낸 간찰(5점)

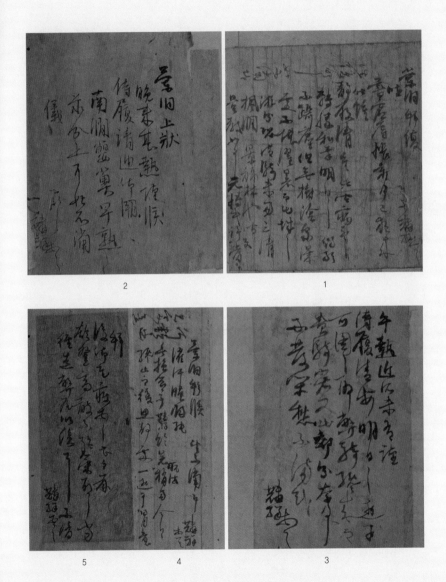

〈난동에 보낸 간찰(5점)〉 1 지본, 21.2×19.6cm / 2 지본, 20.6×16.5cm /
3 지본, 21.8×12.8cm / 4 지본, 19.8×8.4cm / 5 지본, 22×10.2cm

1 모두 5점의 간찰이 실려 있다.

① 제1찰札

蘭洞拜復.

昨書虛辱, 悵歎何已? 夜來伏惟靜履淸重? 此間病憂轉勝, 私幸.
明日之約, 敢不躡塵. 但無樹陰泉瀑處, 不堪濯暑, 而出城之游,
則恐借騎未易, 三淸楓澗、景福林池間, 疊敎如何? 元博氏許更當
往復耶? 姑不備式.

卽 ■, 麟祥頓首.

② 제2찰

蘭洞上狀.

晚來甚熱, 謹候侍履淸迪? 仰溯. 南澗蘡薁[1]早熟, 玆分上耳. 姑不
備儀.

卽日, 麟祥頓首.

③ 제3찰

午熱近所未有, 謹侍履淸安? 明日之遊, 果可圖之耶? 弊騎纔來,
而責騎若又出郊則奈何? 好發閑愁. 不備式.

麟祥頓首.

1 '영욱'(蘡薁)은 산포도를 말한다.

④ 제4찰

　　蘭洞拜候.

濯汗暯歸, 能無損節否? 麟祥飮暑病²稍好, 今日纔止, 而復思靜

處一遊, 可謂意共不? 好笑. 此冊借來, 倉未暇覽過, 還索可慮,

故送上, 日間令還如何? 類函有荷見處, 還投爲望. 不備.

　　卽日, 麟祥頓首.

⑤ 제5찰

拜復仰慰. 疲頓之甚, 而承欲登高, 敢不强策耶? 當徑造弊屋以

俟耳. 不備.

　　麟祥頓首.

우리말로 옮기면 다음과 같다.

① 제1찰

　　난동蘭洞에 답함.

어제 편지는 공연히 욕되게 했으니 탄식해 마지 않습니다. 밤에 편

안히 잘 계시는지요? 저는 병이 점점 차도가 있으니 다행으로 여깁

니다. 내일 약속에는 어찌 가지 않겠습니까마는 다만 나무그늘이

나 폭포가 없는 곳에서는 더위를 식히기가 어려울 터이고, 도성을

나가서 노닐 경우 말을 빌리기 쉽지 않을 듯하니, 삼청동의 풍계楓

2　원문에는 '病'자 뒤에 한 글자가 더 있는데 삭제한다는 표시가 되어 있다.

溪나 경복궁의 임지林池로 가자고 거듭 말씀하시는 것이 어떨지요. 원박씨³는 함께 갔다오겠다고 합디까? 이만 줄입니다.

　　즉일, 인상 드림.

② 제2찰
　　난동에 올림.
저녁이 되니 몹시 더운데 부모님 뫼시고 잘 계신지요? 그립사외다. 남간의 산포도가 일찍 익어 좀 보내드립니다. 이만 줄입니다.

　　즉일, 인상 드림.

③ 제3찰
이런 한낮의 더위는 근래 없었던 것인데, 부모님 뫼시고 잘 계신지요? 내일 노닐기로 한 것은 과연 도모하실 건지요? 제 말[馬]이 방금 왔으니, 말을 구해 교외로 나가는 것이 어떻겠습니까? 공연한 걱정을 합니다. 이만 줄입니다.

　　인상 드림.

④ 제4찰
　　난동에 드림.
땀을 식히고 저녁에 돌아오셨는데 몸은 괜찮으신지요? 저는 더위 먹은 병이 조금 나아지다 오늘에야 그쳤지만 또다시 조용한 곳에서

3　김무택을 이른다.

한번 노닐고 싶은 생각이 드니 가히 뜻이 같다 하지 않겠습니까. 우습사외다. 이 책은 빌려온 뒤 창황하여 읽을 겨를이 없었는데, 돌려달라는 게 걱정되어 보내 드리오니 일간 돌려주게 함이 어떨지요. 『유함』類函[4]은 자세히 살핀 곳이 있으면 재차 편지 주시기 바랍니다. 이만 줄입니다.

　　　즉일, 인상 드림.

⑤ 제5찰
답장을 받고 위로가 됩니다. 몹시 피곤하실 텐데 이어 산에 오르고자 하시니 어찌 함께 가지 않겠습니까. 의당 곧장 집에 가 기다리겠습니다. 이만 줄입니다.

　　　인상 드림.

　이 간찰들은 모두 단호그룹의 일원인 이연李演(1716~1763)에게 보낸 것이다. 이연의 본관은 덕수이고, 자는 광문廣文이다. 생부는 이후진李厚鎭인데, 출계出系하여 종숙부 이악진李岳鎭의 양자가 되었다.

　이연은 1752년 난동蘭洞으로 집을 옮겼다. 난동은 지금의 서울 회현동 2가 일대로, 남산 자락에 해당한다. 본래 '난정이문동蘭亭里門洞 혹은 '난정동'蘭亭洞이라 불렸는데 줄여서 난동이라고 했다.

　이연은 오찬과 아주 절친했다. 다음은 이인상의 말이다.

4　『연감유함』(淵鑑類函)을 말한다.

이자李子 광문廣文이 난동으로 이사했는데 나의 종강서사鐘崗書舍와 가까웠다. 이자는 감매龕梅 하나를 가지고 있었는데 계유년(1753) 겨울에 꽃이 퍽 성개盛開하여 내가 그 감실 문에 전서篆書를 쓰고 잡화雜畵[5]를 그렸다. 임신년(1752) 겨울밤에 김유문[6] 숙질叔姪과 함께 가서 꽃 아래에서 술을 마셨는데, 광문은 큰 잔을 연거푸 들이키면서도 취한 기색을 보이지 않았다. 이야기가 시사時事에 미치자 엄정하고 단호하게 말하면서 거의 눈물을 흘리려 하였고[7] 꽃을 완상하는 데에는 뜻이 없었다. 갑술년(1754) 겨울에 또 이 매화를 완상하였다. 나는 시에서 "와설원의 벗[8]을 그리며 공연히 눈물 흘리고/난곡蘭谷[9]에 화답하나 제대로 읊어지질 않네"(懷友雪園空下涕, 和詩蘭谷不成聲)라고 하였으니, 이는 오경보의 산천재에서 노닐었던 옛일을 그리워한 것이다. 광문과 경보는 교분이 아주 깊었다.[10]

이 간찰들은 이인상이 종강에 살 때 작성된 것으로 여겨진다. 따라서 그 작성 시기는 1754년 이후가 된다. 이 무렵 이인상은 자신의 집 부근에 살던 김무택, 윤면동, 이연 등과 아주 가까이 지냈다. 이 세 사람은 당시

5 꽃 그림을 말한다.
6 김순택을 말한다.
7 오찬이 귀양가 죽은 일을 이야기한 것으로 생각된다.
8 오찬을 말한다.
9 난동을 말한다.
10 "李子廣文移家于蘭洞, 與余鐘崗書舍相近. 李子有梅一龕, 癸酉冬, 開花頗盛, 余就龕戶作篆書雜畵. 壬申冬夜, 與金孺文叔姪造飮花下, 廣文連倒巨盃, 而不見醉意. 語及時事, 嚴正果確, 幾欲出涕, 意不在賞花. 甲戌冬, 又賞此梅. 余詩曰: "懷友雪園空下涕, 和詩蘭谷不成聲." 蓋念吳敬父山天齋故遊也. 廣文與敬父交最深."(「관매기」, 『뇌상관고』 제4책)

모두 포의의 신분이었다.

이연에게 보낸 간찰 중 제2찰을 제외하고는 모두 놀러다니는 데 대한 내용이다. 특히 제1찰에는, 김무택도 함께 놀러 가느냐고 이연에게 묻는 말이 보인다.

제2찰에는, 이인상이 남간에서 딴 산포도를 이연에게 좀 보낸다는 내용이 보여 이채롭다.

제4찰에는 『연감유함』淵鑑類函이 언급되고 있어 눈길을 끈다. 이 책은 청나라 강희제의 칙명에 따라 1710년에 편찬된 백과사전으로, 총 450권이나 되는 거질이다.

제5찰은 이연이 남간에 놀러 가겠다고 한 데 대한 답장이다. 이인상은 이 무렵인 1754년 가을, 남간에서 이연·김무택 등과 노닐며 〈송변청폭도〉(일명 '송하관폭도')를 그렸다. 이 그림에는 오찬의 죽음을 억울하게 여긴 이인상과 이연의 분만憤懣이 투사되어 있다.[11]

② 이인상의 1754년 전후의 초서 서체를 접할 수 있다. 단 제2찰은 행초로 썼는데, 필치가 예리해 다른 네 간찰과 느낌이 다르다.

11 자세한 것은 『회화편』의 〈송변청폭도〉 평석을 참조할 것.

추기객리. 억여상주유, 상이호

追記客裏. 憶驪上舟遊, 上梨湖

—

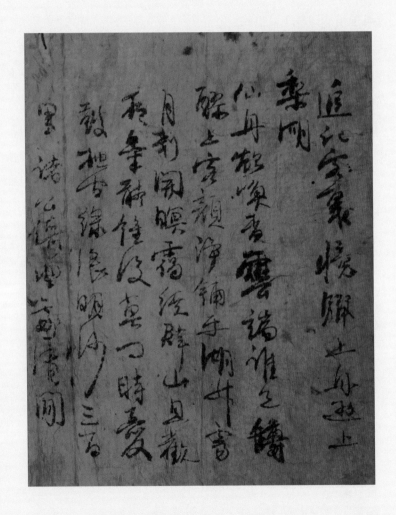

〈추기객리억여상주유, 상이호〉, 지본, 21.5×17.2cm

① 글씨는 다음과 같다.

　　　「追記客裏. 憶驪上舟遊, 上梨湖」

　　仙舟鶴喚¹杳雲端,

　　誰送罇醪²上客顔.

　　淨鋪平湖升霽月,

　　刻開暝靄繞群山.

　　且觀夜氣聽鐘後,

　　莫問時憂鼓枻間.

　　綠浪明沙三百³里,

　　諸公謌曲劇清閒.

우리말로 옮기면 다음과 같다.

　　　「객중客中에 추기追記하다. 여강의 뱃놀이를 생각하며 이호梨

　　　湖⁴에 올리다」

　　선주仙舟⁵에서 아득한 구름가의 학鶴 부르는데

　　누가 술동이 보내와 객客의 얼굴 비추나.

1 『뇌상관고』와 『능호집』에는 '仙舟鶴喚'이 '輕舠搖曳'로 되어 있다.
2 『뇌상관고』와 『능호집』에는 '誰送罇醪'가 '春酒千鍾'으로 되어 있다.
3 뇌상관고』와 『능호집』에는 '百'이 '十'으로 되어 있다.
4 여주시 금사면 일대를 이른다. 남한강 유역으로서 이호진(梨湖津 : 배미나루)이 있었다. 지
　금의 이포대교 부근이다. 당시 퇴어(退漁) 김진상(金鎭商)이 여기에 거주했기에 이리 말했다.
5 놀잇배를 미화한 말이다.

깨끗이 펼쳐진 호수에 맑은 달 떠오르고
뭇 산을 에워싼 어둑한 안개 걷히네.
종소리[6] 들은 후 야기夜氣[7]를 살피나니
주중舟中에서 시절 근심 묻지를 마소.
푸른 물결 맑은 모래 삼백 리에
제공諸公의 노래 맑고 한가하네.

이 시는 『뇌상관고』와 『능호집』에 「퇴어 어르신의 「여강의 달밤에 배를 띄우다」라는 시의 목은牧隱 운韻에 삼가 차운하다」(원제 '敬次退漁丈「驪江泛月」詩牧隱韻')라는 제목으로 실려 있다. '퇴어'는 김진상金鎭商의 호이다. 그는 김민재의 족조族祖다. 김민재가 거주한 우만牛灣과 김진상이 거주한 이호梨湖는 모두 여강 일대로, 거리상 가깝다.

이인상은 26세 때인 1735년 겨울 김진상과 함께 경상북도 문경, 구미, 상주, 선산, 달성, 안동, 순흥, 봉화, 영주를 여행했으며, 태백산에 함께 올랐다.

김진상의 문집인 『퇴어당유고』退漁堂遺稿 권4에는 「청심루. 목은의 운을 써서 이 사또[8]에게 드리다」(원제 '淸心樓. 用牧隱韻奉李侯')를 비롯해 목은 이색의 시에 차운한 일련의 시가 실려 있다. 이 시들은 1752년 4월, 김진상이 여주 목사 이형만李衡萬, 음죽 현감 이인상 등과 함께 여주의

6 인근에 있는 여주 신륵사의 종소리를 말한다.
7 깨끗한 밤 외물(外物)과 일절 접촉이 없는 상태의 깨끗한 심기를 이른다. 『맹자』 「고자」(告子) 상(上)에, "야기를 보존하지 않으면 금수와 거리가 멀지 않다"(夜氣不足以存, 則其違禽獸不遠矣)라는 말이 보인다.
8 당시 여주 목사였던 이형만(李衡萬)을 가리킨다.

남한강에 배를 띄워 노닐 때 지은 것이다.[9] 이인상이 김진상의 시에 추차追次한 이 시를 지은 것은 그 직후의 어느 시점일 터이다.[10]

『뇌상관고』를 보면 이인상은 이 시 외에도「느꺼움이 있어 거듭 드리다」(원제 '有感疊呈'),「계속 차운하여 퇴어 어르신의 시의詩意에 사례하다」(원제 '續次謝退漁丈詩意') 4수를 지어 김진상에게 보냈다.

「계속 차운하여 퇴어 어르신의 시의에 사례하다」 4수는, 김진상이 이인상의「객중에 추기하다. 여강의 뱃놀이를 생각하며 이호에 올리다」에 화답하매 이인상이 그에 재화답한 것으로 여겨진다. 김진상의 화답시는 『퇴어당유고』에「음죽 현감 이원령이 '端'자를 운으로 써서 시를 지어 부쳤기에 화답하다」(원제 '陰竹宰李元靈, 用端字投寄, 卻和')라는 제목으로 실려 있다. 다음이 그것이다.

> 붓 끝에서 종이 가득 연운煙雲이 일고[11]
> 바람벽에 광채가 나는 게 몇 집이던가.[12]
> 위인爲人이 본래 신선의 풍골인데
> 나를 좇아 그 옛날 태백산에 놀았었지.

9　『뇌상관고』에는「敬次退漁丈「驪江泛月」詩牧隱韻」다음에 같은 운을 쓴「續次謝退漁丈詩意」 4수가 실려 있는데, 그 제1수에 "忽棹輕舟尋古寺, 竹州傲吏趁淸閒"이라는 말이 보인다. 이를 통해 당시 이인상이 여강의 뱃놀이에 참여했음을 알 수 있다. 이 뱃놀이를 한 때가 4월임은 김진상의 시「淸心樓. 用牧隱韻奉李侯」의 경련(頸聯) "千家綠水軒楹外, 四月淸風几席間"을 통해 알 수 있다.

10　『능호집』권2에 이 시와 같은 운을 사용한,「계속 차운하여 퇴어 어르신의 시의詩意에 사례하다」(원제 '續次謝退漁丈詩意')라는 시가 실려 있다. 그 제1수에 "竹州傲吏趁淸閒"이라는 말이 보인다. '죽주오리'(竹州傲吏)는 음죽 현감인 이인상 자신을 가리킨다.

11　이인상이 종이에 그림을 그리면 연운(煙雲)이 생동한다는 말.

12　이인상이 바람벽에 그림을 그리면 광채가 난다는 말.

청정淸靜하니 민리民吏 위에 마땅히 거居할 만하고

그 온량溫良함 사류간士類間에 얻기 어렵지.

채미採薇의 그림 한 폭幅 부탁하노니

이 뜻을 등한히 여기지 말길.

　　　원령에게 〈서산도〉西山圖를 그려달라 부탁했기에 한 말이다.

滿紙雲煙落筆端,

幾家屛壁爲生顏.

爲人自有神仙骨,

隨我曾遊太白山.

淸靜宜居民吏上,

溫良難得士流間.

採薇一幅要君手,

此意須知非等閒.

　　　要元靈畫〈西山圖〉故云.[13]

　'서산'西山은 백이伯夷와 숙제叔齊가 은거했다는 수양산首陽山을 가리
킨다. 따라서 〈서산도〉는 백이·숙제를 그린 고사도故事圖를 말한다. 김
진상은 영조가 계속 벼슬을 내리며 조정으로 나올 것을 요청했지만 끝내
응하지 않고 여강에 은거하다 세상을 하직하였다. 이인상에게 〈서산도〉
를 그려달라고 한 것은 이런 그의 출처出處와 관련이 있다.

13 『뇌어당유고』 권4 所收.

2 행초의 서체다. 시고의 부본副本이 아닌가 한다. 거친 종이에 써서 먹이 잘 먹지 않아 글씨가 선연하지 못하지만 이 때문에 오히려 고졸미古拙美는 더하다.

유감有感

—

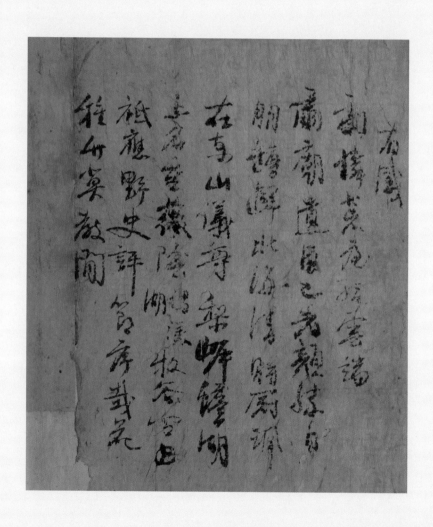

〈유감〉, 지본, 21.7×15.8cm

1 글씨는 다음과 같다.

　　　　「有感」
　　劇憐荒屋結雲端,
　　肅廟遺旨已老顔.
　　勝日朋罇[1]歸北海,
　　淸時冠珮在東山.
　　儀尊[2]梨岸蟾湖上,
　　名重[3]薇陰謂渼湖[4]牧谷間.
　　祇應野史[5]評節序,
　　栽花種竹莫敎閒.

우리말로 옮기면 다음과 같다.

　　　　「느꺼움이 있어」
　　구름 끝의 거친 집 몹시 사랑스러운데
　　숙종의 유지遺旨 받은 분[6]은 이미 노안老顔이 됐네.

1　『뇌상관고』에는 '罇'이 '樽'으로 되어 있다. 뜻은 같다.
2　『뇌상관고』에는 '儀尊'이 '不忘'으로 되어 있다.
3　『뇌상관고』에는 '名重'이 '長臥'로 되어 있다.
4　'謂渼湖' 세 글자는 세주(細注)다.
5　『뇌상관고』에는 '祇應野史'가 '野史祇應'으로 되어 있다.
6　김진상이 숙종 때 벼슬을 했기에 이리 말했다.

놀기 좋은 날은 두 단지 술을 북해北海[7]에 보내고
태평성세에는 관원官員이 동산東山[8]에 있다네.
행실은 이호梨湖와 섬호蟾湖[9]에서 존경받고
이름은 미음薇陰과 목곡牧谷[10] 사이에 높네.
야사野史를 써 응당 시절을 평하고
꽃 심거나 대 기르며 한가히 지내진 않네.

이 시는 『능호집』에는 실려 있지 않으며 『뇌상관고』에 「느꺼움이 있어 거듭 드리다」(원제 '有感疊呈')라는 제목으로 실려 있다. 앞에서 살핀 「객중에 추기하다. 여강의 뱃놀이를 생각하며 이호에 올리다」[11]라는 시 바로 다음에 이 시가 실려 있다.

2 행초의 서체다. 시고의 부본副本이 아닌가 한다. 거친 종이에 쓴 탓에 먹이 잘 먹지 않아 흡사 돌에다 글씨를 쓴 것 같다. 그래서 오히려 박소미樸素美가 느껴진다.

7 원래 후한(後漢) 때 북해상(北海相)을 지낸 공융(孔融)을 가리키는 말인데, 흔히 손님 접대를 좋아하는 벗을 이르는 말로 쓴다.
8 원래 동진(東晋)의 사안(謝安)이 은거한 절강성 소흥현(紹興縣)의 산 이름인데, 흔히 은거지를 이른다.
9 섬강(蟾江)을 이른다. 강원도 횡성군 수리봉에서 발원하여 원주를 지나 경기도 여주에서 남한강에 합류하는 강이다. 여기서는 섬강 일대를 이른다. 예전에 이곳에 사대부가 많이 은거하였다.
10 '미음'(薇陰)은 지금의 남양주시에 속한 땅 이름이다. 석실서원(石室書院)이 이곳에 있었다. '목곡'(牧谷)은 지금의 양평군 지평읍 양동면에 속한 땅이다. 덕수 이씨가 여기에 세거(世居)하였다.
11 이 시는 『뇌상관고』에, '퇴어 어르신의 「여강의 달밤에 배를 띄우다」라는 시의 목은 운에 삼가 차운하다'라는 제목으로 실려 있다.

7

《단호묵적》

丹壺墨蹟

《단호묵적》 표지, 38×26.3cm

계명대학교 동산도서관에 소장되어 있는 이 서화첩에는 이윤영과 이인상의 서화가 수록되어 있다.[1] '서화첩'이라고 했지만 그림은 이윤영의 것 단 한 점뿐이고 나머지는 모두 글씨다.

표지에 '단호묵적'丹壺墨蹟이라는 네 글자가 제첨題簽되어 있는데, 이 제명題名 중 '단호'丹壺는 이윤영의 호 '단릉'丹陵과 이인상의 호 '능호'凌壺에서 한 글자씩 따온 것이다.

이 첩에 수록된 묵적은 다음과 같다.

① 이윤영의 연꽃 그림
② 이인상의 글씨: '야화촌주'野華邨酒
③ 이인상의 글씨: 『논어』「학이」學而
④ 이인상의 글씨: 장식의 임종시 말 "蟬蛻人慾之私, 春融天理之妙"
⑤ 이인상의 글씨: 『시경』정풍鄭風「여왈계명」女曰鷄鳴과 『주역』
　　건괘乾卦의 단전彖傳

1　이 서화첩에 대한 보고는 백승호, 「계명대학교 동산도서관 소장 간찰첩·시첩의 자료적 가치」, 『계명대학교 동산도서관 소장 고서의 자료적 가치』(계명대학교 한국학연구 총서 24, 계명대학교출판부, 2010)에서 처음 이루어졌다.

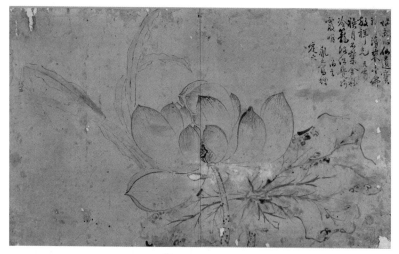

이윤영, 〈하화수선도〉²(《단호묵적》所收), 지본담채, 30×49.5cm

⑥ 이인상의 글씨: 소옹의 시 2편

⑦ 이인상의 글씨: 소옹의 시 1편

⑧ 이인상의 간찰

⑨ 이윤영의 간찰³

⑩ 이윤영의 간찰

⑪ 이윤영의 간찰

⑫ 이윤영의 간찰

2 이 그림에 대한 논의는 『회화편』의 부록 2 참조.
3 이 편지지의 측면 구석에 이윤영의 동생인 이운영이 쓴 편지글도 있다. 형이 편지를 쓴 후 동생이 편지지의 여백에 몇 자 적은 것으로 보인다. 《단호묵적》에 들어 있는 이윤영의 다섯 통의 간찰은 그 내용으로 볼 때 모두 1752년 3월에서 6월 사이에 이유수(李惟秀)에게 보낸 것이다. 한편 당시 이유수가 이윤영에게 보낸 간찰이 한국고간찰연구회에서 출판을 위해 강독 중인 《이유수 간찰첩》에 실려 있어 참조가 된다. 필자는 성균관대 동아시아학술원 김채식 박사의 후의로 그 번역 초고를 과안했다.

⑬ 이윤영의 간찰

이인상의 묵적은 총 7점이다.

이 서첩에 실린 묵적 중 ⑧, ⑨, ⑩, ⑪은 1752년에 작성된 것이다. 일자가 적혀 있어 그 점이 확인된다.

①은 김종수에게 준 것이다. 이윤영이 김종수를 처음 만난 것은 1751년 1월이다.[4] 그러므로 이 그림은 아무리 올려 잡아도 1751년 이전작은 아니다.

②에는 '두류만리'頭流慢吏라는 백문방인이 찍혀 있다. '두류만리'는 '두류산의 게으른 관리'라는 뜻이다. 이인상은 1747년 7월부터 1749년 8월까지 두류산 인근인 함양의 사근도 찰방으로 근무하였다. 이 인장을 새긴 것은 바로 이때다. 이윤영이 1748년 봄 사근역을 방문해 이인상에게 그려준 〈고란사도〉에 이 인장이 찍혀 있어 그 점을 알 수 있다. 하지만 당시 이인상이 이 인장을 그리 많이 사용한 것 같지는 않다. 이인상이 사근도 찰방 시절에 제작한 여러 점의 서적書跡이 현재 전하는데 이 인장이 찍힌 것은 하나도 발견되지 않기 때문이다. 오히려 이인상은 만년인 종강에 거주할 때 이 인장을 더 사용했던 듯하다. 벼슬에서 물러난 이인상은 자신의 14년간의 벼슬생활 중 그나마 기억할 만한 것이 지리산 인근에서 지낸 사근도 찰방 시절이라 여겨 그리 했던 게 아닌가 한다. 이인상은 젊을 때부터 줄곧 '산인'山人을 자처해 왔는데,[5] '두류만리'라는 칭호

4 이윤영은 1751년 1월 김상묵의 집에서 김종수를 처음 만났다. 「偕敬父觀伯愚小龕梅花, 遇金定夫鍾秀, 和其詩贈之」(『단릉유고』 권7 所收)의 "可惜知君今已晚, 且將神境好參尋"이라는 말 참조.

《단호묵적》
'두류만리인'

〈고란사도〉
'두류만리인'

〈강협선유도〉
'두류만리인'

〈피금정도〉
'두류만리인'

는 이런 취향에 썩 어울린다 하겠다. '만리', 즉 '게으른 관리'라는 말에는 말단 관리 노릇을 하긴 하지만(했지만) 생계를 위해 어쩔 수 없이 하는 (한) 것이라는 뉘앙스가 내포되어 있다. 이리 본다면 '두류만리'는 처사의 자의식이 담긴 아취 있는 칭호라 할 만하다. 이인상의 노년작으로 여겨지는 〈피금정도〉에도 이 인장이 찍혀 있다.[6]

③에는, "古友館雪後, 爲金子定夫作"이라는 관지가 붙어 있다. '고우관에서 눈이 온 후 김자金子 정부定夫를 위해 제작하다'라는 뜻이다. '정부'定夫는 김종수의 자字다. '고우관'古友館은 앞에서 말했듯 종강에 새로 지은 집 서사西舍의 당실堂室 이름이다. 이인상이 종강의 서사에 입주한 것은 1754년 6월이므로 이인상이 이 글씨를 쓴 것은 이 이후가 된다.

④에는, "鐘崗冬日, 書于天籟閣中"이라는 관지가 붙어 있다. '종강의 겨울날,[7] 천뢰각에서 쓰다'라는 뜻이다. '천뢰각'天籟閣은 '고우관'과 마찬가지로 이인상이 만년에 거주한 종강 집의 서사에 붙인 이름이다. 그러

5 '천보산인'(天寶山人)이라는 호를 애용한 데서 그 점이 확인된다.
6 『회화편』의 〈피금정도〉 평석 참조.
7 원문의 '冬日'은 동짓날이라는 뜻도 된다.

므로 이 글씨 역시 1754년 6월 이후의 것이랄 수 있다. 이 글씨에도 '두류만리'頭流慢吏라는 인장이 찍혀 있다.

⑤에는, "元靈書于古館南牖"라는 관지가 붙어 있다. '원령이 고관古館의 남쪽 창에서 쓰다'라는 뜻이다. '고관'은 고우관을 말한다. 그러므로 이 글씨 역시 1754년 6월 이후작이다. 이 글씨에도 '두류만리'라는 인장이 찍혀 있다.

이렇게 본다면 이 첩에서 '두류만리'라는 인장이 찍혀 있는 묵적은 ②, ④, ⑤ 석 점이다. 이 세 작품은 모두 1754년 이후작임이 분명하다.

이 서첩에 수록된 이인상 묵적의 제작 연도를 좀더 좁혀 잡을 수 있는 단서가 ④와 ⑤에서 발견된다. ④와 ⑤에는 공히 이윤영의 발문이 붙어 있다. 이를 보이면 다음과 같다.

(1) 원령의 전서는, 그 글자의 결구結構는 능운대凌雲臺의 재목과 같아 작은 획도 상칭相稱되고, 그 운필運筆은 큰 길의 훌륭한 네 마리 말이 끄는 수레와 같아 전절轉折이 법도에 부합되니, 신속해도 그림자가 끊어지는 법이 없고 완만해도 자취가 정체停滯되는 법이 없다. 그 용묵用墨은, 구름이 바람을 받아 흐르듯 냇물이 낭떠러지에서 떨어지듯 행함이 자연스러워 상황에 따라 형形을 이룬다. 그 고심苦心이 깃든 곳은, 깊은 옛 우물물 한가운데에 비친 가을달과 같다. 나는 마음가짐이 가장 어렵고, 용묵이 그다음이고, 운필과 결자結字가 또한 그다음이라고 생각한다. 수정루水精樓의 눈 내린 창에서 윤지胤之가 또 적다.[8]

(2) 우리나라 사람의 서예는 때가 절어 있으니, 비유컨대 천 말의

재가 없이는 도저히 세탁할 수 없는 기름 파는 집 사람의 옷과 같다. 다만 원령이 쓴 글씨만은 봄 밭의 깨끗한 백로白鷺요 가을 숲의 외로운 꽃과 같으니, 풍격이 크게 달라 하나의 먼지도 달라붙어 있지 않다. 윤지胤之가 생각나는 대로 쓰다.[9]

(1)은 ④의 발문이고, (2)는 ⑤의 발문이다. (1)의 말미에, "윤지가 **또** 적다"라고 말한 것으로 보아, 원래 (2)가 먼저 쓰이고 (1)이 나중에 쓰인 것임을 알 수 있다. 이윤영의 문집 초고인 『단릉유고』에 이 두 글이 실려 있는바,[10] 거기에는 이 두 글을 합쳐 하나의 글로 만들어 「원령대전찬」元靈大篆贊의 병서幷書로 삼았는데, 앞부분이 (2)이고 뒷부분이 (1)이다.[11] 이를 통해 이 첩을 만들 때 ④와 ⑤의 차례가 뒤바뀐 것을 알 수 있다.

중요한 것은 (1)의, "수정루水精樓의 눈 내린 창에서 윤지胤之가 또 적다"라는 말이다. 이윤영은 사인암 생활을 접고 서울에 올라온 지 얼마 안 되어 서지西池 부근에 있던 집을 처분하고 서성西城으로 이사하였다. 1756년 여름의 일이다. 새로 이사한 집에는 소루小樓가 하나 있었는데,

8 원문은 본서, 640면을 참조할 것.
9 원문은 본서, 653면을 참조할 것.
10 「元靈大篆贊」, 『丹陵遺稿』 권13. 본서, 32~33면, 80면에서 이 자료를 소개한 바 있다.
11 단 「원령대전찬」의 병서에는, (1)의 "수정루(水精樓)의 눈 내린 창에서 윤지(胤之)가 또 적다"라는 말과 (2)의 "윤지(胤之)가 생각나는 대로 쓰다"라는 말이 빠졌다. 한편 『단릉유고』에는 「원령대전찬」의 제목 밑에 작은 글씨로 "爲定夫作"이라 적어 놓았다. 정부(定夫), 즉 김종수를 위해 썼다는 뜻이다. 이로 미루어 이 서첩에 수록된 이인상 글씨들의 피증여자는 이윤영·김종수 두 사람이었으리라 짐작된다. 백승호, 「계명대학교 동산도서관 소장 간찰첩·시첩의 자료적 가치」에서는 ④와 ⑤의 피증여자를 김종수로 단정하고 있으나 필자는 이윤영으로 본다. 그 이유는 후술한다.

이윤영은 1757년 이 소루의 이름을 '수정루'水精樓라 명명하였다.[12] 따라서 이윤영이 ④와 ⑤에 발문을 붙인 것은 1757년 이후가 된다. 그런데 이윤영이 사망한 것은 1759년 5월이므로 이 발문이 쓰인 것은 1757년에서 1759년 5월 사이일 것이다. (1)의 끝에 보이는 "수정루의 눈 내린 창"이라는 말이 발문의 작성 시기를 좀더 좁혀 잡는 데 도움이 된다. 이 말로 미루어 발문은 겨울에 작성된 것이 분명하다. 그렇다면 발문이 쓰인 시기는 1757년 겨울 아니면 1758년 겨울로 압축된다.

발문이 쓰인 시기를 놓고 이렇게 긴 논의를 펼친 까닭은 그것이 이인상 글씨의 제작 연도를 알려 주기 때문이다. 이인상의 글씨 ④와 ⑤는 모두 같은 해 겨울에 작성된 것으로 여겨진다. ④의 관지 중에 보이는 "鐘崗冬日"이라는 말과 ⑤의 맨 오른쪽에 작은 글씨로 쓰인 "古館冬日"이라는 말에서 그 점이 확인된다. 이인상은 겨울에 종강의 집에서 ④와 ⑤를 썼고 이윤영은 같은 해 겨울 자신의 집에서 이를 완상하고서는 발문을 붙였다 할 것이다.

이뿐만이 아니다. ③, ⑥, ⑦도 모두 같은 해 겨울에 제작된 것으로 보인다. ③의 관지 중에 보이는 "古友館雪後"라는 말, ⑥의 관지 중에 보이는 "冬日書"라는 말에서 그 점이 확인된다. ⑦은 그 필체로 보아 ⑥과 동시에 쓴 것으로 판단된다. 이렇게 볼 때 ③, ④, ⑤, ⑥, ⑦은 모두 같은 해 겨울에 제작되었다 할 것이다.

③, ④, ⑤, ⑥, ⑦만이 아니라 ②도 같은 시기에 제작된 것으로 여겨진다. 두 가지 이유에서다. 하나는 '두류만리'라는 똑같은 인장을 찍어 놓

12 본서의 '1.《묵희》' 참조.

은 점이고, 다른 하나는 종이의 지질紙質이 같다는 점이다. 이 글씨들이 쓰인 종이는 질이 별로 좋지 않은 저지楮紙로, 섬유질이 많이 엉겨 있고 표면이 퍽 거칠다. 이 서첩에 수록된 이인상의 작품 중 지질이 다른 것은 ⑧ 하나뿐이다. ⑧은 1752년에 작성되었음이 글씨 중에 명기되어 있다.

이상의 논의에서 드러나듯, 이 첩에 수록된 이인상의 글씨들은 ⑧을 제외하고는 모두 1757년 겨울 아니면 1758년 겨울에 작성되었다고 말할 수 있다. 그러니 이인상 최만년의 묵적墨跡들이라 할 만하다.

이 첩은 아주 고급스럽게 표장表裝되었다. 이윤영 생전에 이 첩이 만들어졌을 리는 없고, 아마도 후손 대에 와서 만들어졌으리라 본다. '단호묵적'이라는 명칭도 성첩成帖될 때 붙여졌을 것이다.

야화촌주野華邨酒[1]

—

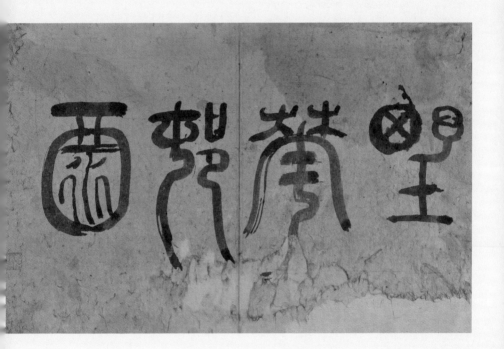

〈야화촌주〉, 지본, 28.5×44cm

① '야화'野華²는 들에 핀 꽃을 말하고, '촌주'邨酒³는 농가에서 빚은 술을 말한다. '촌주'는 비록 박주薄酒이긴 하나 야취野趣가 있다.

　'야화촌주'라는 구절은 송宋 육유陸游의 다음 시에 보인다.

　　屋東菊畦蔓草荒,

　　瘦枝出草三尺長.

　　碎金狼藉不堪摘,

　　掃地爲渠持一觴.

　　日斜大醉叫墮幘,

　　野花村酒何曾擇?

　　君不見詩人跌宕例如此,

　　蒼耳林中留太白.⁴

　　집 동쪽 국화밭 덩굴로 황폐한데

　　여윈 가지 풀 밖에 나온 게 삼척三尺이어라.

　　노란 꽃잎 난만하여 차마 못 따서

　　땅을 쓸고 너를 위해 술잔을 드네.

　　저물녘 대취해 소리치매 두건이 떨어지나니

　　들꽃이든 촌주村酒든 가릴 게 뭐람.

1　백승호 교수는 '野菴村雨'로 읽었다. 「계명대학교 동산도서관 소장 간찰첩·시첩의 자료적 가치」, 『계명대학교 동산도서관 소장 고서의 자료적 가치』, 370면.
2　'華'는 '花'와 통한다. 전서에서는 '花'를 '華'나 '芲'로 쓴다. '華'의 소전은 '華'이고, '芲'의 소전은 '芲'이다.
3　'邨'은 '村'과 동자(仝字)다.
4　육유, 『劍南詩藁』 권13.

그대는 보지 못했나 시인의 질탕함 으레 이같아

도꼬마리 수풀 속에 이태백이 머문 일을.

「산원山園의 잡초 사이에 국화가 두어 가지 피었길래 땅에 앉아 홀로 술을 마시다」(원제 '山園草間, 菊數枝開, 席地獨酌')라는 시 전문이다. 이에 서 보듯 '야화촌주'라는 말에는 청한淸閑의 정취가 짙다.

'야화'野花나 '촌주'村酒라는 말은 시에서 흔히 쓰는 말이다. 가령 '촌 주'라는 말이 사용된 작품을 하나 들어본다.

집이 가난하나

손님 옴을 보고 대나무가 먼저 소리내며 기뻐하네.

창문을 바람이 두드리더니

과연 벗이 있어 성명姓名을 말하네.

촌주村酒를 싫다 마소

아름다운 손님을 축수祝壽하노니

마다하지 않음이 어떨지

내일 아침 해가 뜨면 일 더욱 많을 테니.

蓬門居止,

竹見賓来先嘯喜.

窓外敲風,

果有賓朋姓字通.

莫嫌村酒,

且祝佳賓千萬壽.

無用辭何,

日出明朝事更多.[5]

남송南宋의 심영沈瀛이라는 작가가 쓴 사詞다.

이인상은 1753년 4월 음죽 현감을 사직했으며, 이 해 8월 종강에 새 집을 짓기 시작해 익년 6월 10일 새로 지은 집의 서사西舍에 입주하였다. 1760년 8월 세상을 뜰 때까지 이인상은 이 집에 살았다. 만년의 이 종강 시절에 이인상은 야인野人으로 자처하였다.[6] 이 글귀에는 이 시절 이인상의 야인의식野人意識과 미의식이 느껴진다. 졸박拙朴하고 담박하게 살아가던 본인의 삶의 행적이 이 글귀에 구현되어 있다고 여겨지는 것이다.

② 이 글씨에는, 애써 추구해야 할 어떤 깊이도, 받들지 않으면 안 될 어떤 모범도, 꼭 따라야 할 어떤 규범도 존재하지 않는 듯이 보인다. 애써 추구해야 할 깊이가 없으니 이보다 더 이상 깊을 수는 없고, 받들어야 할 모범이나 따라야 할 규범이 없으니 이보다 더 높을 수는 없다. 이 글씨는 아이가 붓으로 낙서나 호작질을 한 것 같다. 하지만 억지로 일부러 이렇게 쓴 것은 아니다. 이 글씨의 묘미와 깊이는 '억지로'와 '일부러'를 훌쩍 뛰어넘은 데 있다.

이인상 만년의 전서에는 이처럼 작위성을 극도로 배제하고 서자書者의 마음의 행로를 따른 필획이 이따금 보이지만 그럼에도 이 글씨만큼 졸拙과 무위無爲를 보여주는 것은 없다. 그리하여 이 글씨는 어떤 글씨를

5 沈瀛,「減字木蘭花」,『竹齋詞』.
6 윤면동이 쓴 이인상의 제문에, "其身則野老村翁"(「祭李元靈文」,『娛軒集』 권3)이라는 구절이 보이는데, 종강 시절의 이인상을 두고 한 말이다.

써야 한다는 의식을 덜어내 버리고, 그리고 덜어내야 한다는 의식 그마 저도 밀어내 버리고 쓴 글씨가 아닌가 여겨진다. 그래서 기교도 없고, 법식도 없으며, 안배按排도 없고, 잘 쓰려고 하는 마음도 없어져 버렸다.[7]

이인상은 오랜 노력과 정진 끝에 자기류의 전서를 이룩했다. 하지만 최만년의 이 글씨는 이제 그가 자신이 이룩한 것조차도 벗어나려 하고 있음을 감지케 한다. 이 글씨는 필획의 통일성과 규범성을 무시하고 있으며, 기교를 배제하고 있어 얼핏 몹시 치졸해 보인다. 이 점에서 이 글씨는 중년 이래의 그의 전서가 담지하고 있던 한 경향, 즉 자유로움과 흥취를 중시하던 경향의 연장선상에 있으되, 그에서 더 나아간 새로운 경지를 열어 보이고 있다고 판단된다. 어떤 면에서 보면 이 글씨는 무기교無技巧의 기교를 통해 고담枯淡하고 박졸樸拙한 마음의 자연을 표현하고 있다는 점에서 도가적 경도傾倒의 서예적 응축 내지 천기론天機論의 최상승最上乘의 경지를 보여주고 있지 않나 한다. 그래서 노자 『도덕경』 제

7 이인상은 1756년 가을 김상숙(金相肅)이 쓴 19폭의 글씨를 감상한 후 그에 평을 붙인 적이 있는데, 그 중에 "고인(古人)의 묘처(妙處)는 졸(拙)한 곳에 있지 교(巧)한 곳에 있지 않다. 담(澹)한 곳에 있지 농(濃)한 곳에 있지 않다. 근골(筋骨)과 기운(氣韻: 기품과 풍격 – 인용자)에 있지 성색(聲色)과 취미(臭味)에 있지 않다"(古人妙處在拙處, 不在巧處; 在澹處不在濃處; 在筋骨氣韻, 不在聲色臭味)라고 했는데, 이인상의 이 글씨는 바로 이 평에 부합한다고 생각된다. 이 글은 이어서, "신(神)이 이를 적에는 비록 고인(古人)이라 할지라도 그것을 스스로 알지 못한다"(當其神到, 雖古人亦不自知)라고 했으며, 또 "(김상숙이 – 인용자) 그 득의처에서 고인(古人)을 잊고 또한 자기 자신도 잊었다"(當其得意, 忘古人亦自忘)라고 했다. '신'(神)은 예술적 흥취나 영감를 이른다. '고인'을 잊는다는 것은 고인의 법도에 구애되지 않음을 이르고, '나'를 잊는다는 것은 작위성을 떠난 무아·무심·자연의 경지를 이른다. 이인상의 이 평어(評語)는 〈야화촌주〉에 썩 잘 들어맞는 것으로 보인다. 이인상의 이런 예술관은 비단 서예만이 아니라 그림에도 똑같이 해당되며, 30대 이래 일관된 것인데(이 점은 『회화편』의 〈구룡연도〉 평석 참조), 노년에 들어 그 깨달음의 정도가 보다 깊어진 게 아닌가 생각된다. 이인상의 이 평은 본서 '12–5'에서 검토된다.

45장의 '대교약졸'大巧若拙이라는 말을 떠올리게 된다.

요컨대 이 작품은 이인상 '말년의 양식'을 보여준다 할 만하다.[8] 이 말년 양식에서 가장 주목되는 것은 '자유'다. 이인상은 어떤 권위도 표준도 규범도 따르지 않고 오로지 마음의 자유만을 따르고 있다. 바로 이 지점에서 서가書家로서 그리고 예술가로서 이인상의 문제적 면모가 극대화된다. 특히 획법劃法과 운필運筆에서 드러나는 자유스러움은 이인상 만년의 정신의 상태와 지향점의 표현이라는 점에서 주목을 요한다.

이인상 예술에서 이 '자유'에의 지향은 그의 고립무원의 존재상태, 그의 깊은 사회적 고독감과 깊은 관련이 있다. 단적으로 말해, 고독하기 때문에 자유로운 것이며, 자유롭기 때문에 고독할 수밖에 없다. 이처럼 이인상 만년의 존재 맥락을 염두에 둔다면 이 작품이 보여주는 자유스러움에 대한 극도의 추구는 주어진 현실과 끝까지 타협하지 않으려는 마음, 어떤 화해나 절충도 거부한 그의 단호한 태도를 떠나서는 생각하기 어렵다. 즉 현실과의 관계에 있어서 이인상의 지독한 비타협성이 그의 비상한 자유에의 추구를 낳고 있다 할 것이다.

이렇게 본다면 이인상 말년의 양식에서 확인되는 '자유'의 추구는 그가 평생 보여준, 그리고 만년에 더욱 깊어져 간 '불화'의 정신과 무관하지 않다. 이인상이 이 글씨에서 균제미均齊美와 정격正格 대신 추졸醜拙과 파격을 택한 것은 그의 정신적 불화성의 좀더 깊은 예술적 외화外化로

8 이인상 말년의 양식을 운위한다고 해서 이인상 말년의 모든 글씨가 온통 이런 양식적 특성을 보였다는 것을 의미하지는 않는다는 사실을 여기서 분명히 지적해 두고자 한다. 내가 말하고 싶은 것은 이인상 말년의 서예 작품 중 일부에서 어떤 주목할 만한 독특한 예술적 지향이 나타나며 이를 '말년의 양식'으로 해석할 수 있다는 점이다.

판단된다.

'야화촌주'라는 글귀가 풍기는 야취野趣와 청한淸閑의 정취는 글씨의
양식적 자유로움과 소박함 때문에 더욱 살아나고 있거니와, 이런 양식적
지향의 이면에 야인으로 자처했던 이인상 말년의 어떤 정신의 태도와 지
향이 자리하고 있음은 그러므로 각별히 유의할 만하다.

③ 글꼴과 서법을 살펴보기로 한다. '野'자의 소전은 『설
문』에는 '野'로 되어 있고, 『광금석운부』에는 '𡐔'로 되
어 있다. 이인상은 후자 쪽을 따른 것으로 보인다. 다만
'田'의 안쪽 획을 '十'로 쓰지 않고 'X'로 쓴 것은 고전古

〈田卣〉田

篆을 따른 것으로 여겨진다. 서법을 보면, 필획이 균일하지 않고 삐뚤삐
뚤하다. 게다가 '田'에서 잘 드러나듯 굵은 획과 가는 획이 참치參差하여
형식적 정제整齊와는 거리가 멀다. 그래서 이게 과연 글씨를 쓴다고 쓴
건가 싶다. 하지만 글씨의 맨 끝에 '두류만리'頭流慢吏라는 백문방인을
찍어 놓은 걸 보면 연습용 글씨는 아니다. 서가書家가 노년에 접어들면
필력이 쇠하여 획이 바르지 못한 경우가 있긴 하나, 이인상이 필력이 쇠
하여 이런 글씨를 썼다고는 보기 어렵다.

'華'는 『설문』에는 '華'로 기재되어 있다. 이인상은 아
래쪽의 '华'를 '角'와 같이 썼는데, 이런 글꼴은 청淸 서
삼경徐三庚(1826~1890)의 〈공석련〉供石聯에도 보인다.

〈공석련〉華

'邨'은, 글꼴은 『설문』전과 같으나 서법에 있어서는
규범을 벗어났다. '酒'는, 그 글꼴이 소전도 아니고 금문도 아니다. 《능호
첩 A》에 실린 〈가산·강남룡〉에 동일한 글꼴의 '酒'자가 보인다.[9]

이 글씨는 이런 글꼴과 서법으로 인해 야화는 야화 같고, 촌주는 촌주

같다. 특히 '野'는 글씨가 풍기는 분위기의 소박함과 수수함 때문에, '酒'
는 술이 든 술통을 가리키는 필획의 투박하고 꾸밈없는 자태 때문에 글
귀의 내용과 절묘하게 합치된다.

④ 이인상 다음 세대의 인물로 전서를 잘 쓴 이로는 본서의 서설에서 언
급했듯 이한진과 유한지를 꼽는다. 이인상과 동시대의 인물 중에는 원교
員嶠 이광사李匡師(1705~1777)가 전서에 능했던 것으로 알려져 있다. 이
광려李匡呂의 「원교선생묘지」員嶠先生墓誌에는, "세상에서는 혹 원교공公
의 전예篆隷가 진초眞草[10]보다 훨씬 낫다고 이른다"[11]라는 말이 보인다.
　이광사는 애초에는 이사의 〈역산비〉라든가 이양빙의 〈삼분기〉를 배워
획이 균정均整한 옥저전을 구사하였다. 하지만 그는 1750년대 중반 이후
의 유배 시기에 〈석고문〉을 임모臨摹한 것이 계기가 되어 옥저전의 서체
에 고전의 자형과 획법을 끌어들이게 된다.[12] 이광사의 다음 말에서 그 점
이 확인된다.

　　근래 옥저전을 쓰면서 대전大篆의 형세形勢를 대략 본떴더니 일격
　　一格이 나은 것을 깨닫게 된다.[13]

　오른쪽 도판 ①의 전서는 대단히 규범적이고 획일적이어서 별다른 개

9　본서 '5-2' 참조.
10　해서와 초서를 이른다.
11　"世或謂: '員嶠公篆隷, 遠過眞草.'"(「員嶠先生墓誌」, 『李參奉集』 권3)
12　본서 '서설'의 주40 참조.
13　"近爲玉筯, 而形勢略象大篆, 更覺勝一格矣."(이광사, 『書訣』 後編 下)

성이 느껴지지 않는다. 다음 면
의 도판 ②는 유배기 때 쓴 전서
로 보인다. 평판적平板的이지 않
으며, 획에 길곡佶曲이 보인다.
이광사 본인의 말처럼 ①보다 격
이 한층 높다. 이처럼 이광사는
후기에 와서 틀에 박힌 옥저전을
벗어나 개성이 있는 전서를 더러
썼다. 그렇기는 하나 이광사의
전서는 비록 그 후기의 전서라
할지라도 이인상의 전서만큼 자
유로움과 활달함, 창의적 담대함
과 혁신성을 보여주는 것은 아니
다. 왜 이런 차이가 초래되었을까?

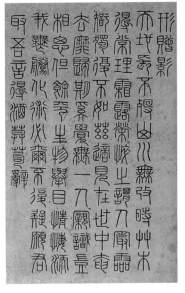

① 이광사의 전서 〈형증영〉形贈影(《圓嶠筆帖》 所收),
지본, 76×51.7cm, 개인

　여러 가지 요인이 있겠으나 가장 큰 요인은 법도와 전범에 대한 양인의
태도 차이 때문이 아닌가 한다. 비록 상대적 차이이기는 하나, 이광사는
이인상에 비해 법도와 전범을 따르려는 성향이 한층 강했다. 이 점은 이광
사가 만년에 저술한 서예 이론서인 『서결』書訣을 보면 잘 드러난다. 이 책
에서 제일의적第一義的으로 강조되고 있는 것은 '법도'의 중요성이다.[14]

14 물론 일가(一家)를 이루는 일과 신의(新意)를 창조하는 일이 서가가 궁극적으로 도달해야
할 목표임을 이광사가 부정하고 있지는 않다. 그렇기는 하나, "踐古人者, 未必遽自處以成一
家,出新意也"(『서결』 전편)라는 말에서 보듯, '성일가'(成一家)와 '출신의'(出新意) 이전에 전
범의 학습을 극력 강조하고 있음이 이광사 서예론의 주요한 특징임을 부인하기 어렵다. 그가 창
신을 중시한 소동파나 황산곡(黃山谷)의 서예관에 극도로 부정적인 입장을 취한 것은 이와 관

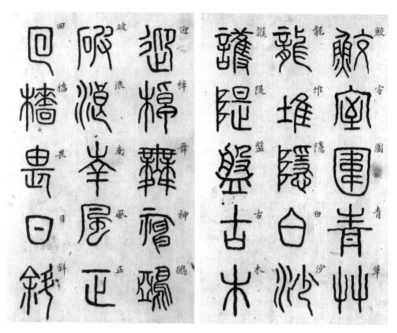

② 이광사의 전서 〈과동정호〉過洞庭湖(《員喬法帖》所收), 견본, 각 27.7×17.3cm, 국립중앙박물관

법도와 전범을 중시한 이광사와 비록 법도의 학습을 거쳤기는 하나 법
도와 전범을 넘어서 버린 경지로 나아간 이인상의 서풍이 크게 다르리라
는 점은 쉽게 예상되는 바이다.

련이 있다 할 것이다. 이 점은 『서결』 전편(前編)의, "蘇, 黃書, 皆膚率輕淺, 未闚畦蹊, 是必常
作此見, 故憚於學古, 遽先自聖之致"라는 말 참조. 이에 대해서는 문정자, 『玉洞과 員嶠의 동
국진체 탐구』(다운샘, 2001), 371~374면이 참조된다.

논어 학이學而

—

〈논어 학이〉, 지본, 28.5×38cm

1 글씨는 다음과 같다.

> 子曰: "學而時習之, 不亦悅乎. 有朋自遠方來, 不亦樂乎. 人不知
> 而不慍, 不亦君子乎."
>
> 古友館雪後, 爲金子定夫作.

우리말로 옮기면 다음과 같다.

공자께서 말씀하셨다.

"배우고 때로 익히면 또한 기쁘지 아니한가. 벗이 먼 데서 오면 또
한 즐겁지 아니한가. 남이 알아 주지 않더라도 노여워하지 않는다
면 또한 군자가 아니겠는가."

> 고우관古友館에서 눈 내린 후에 김자金子 정부定夫를 위해 쓰
> 다.

『논어』의 맨 앞에 나오는 유명한 구절이다. 김종수에게 써 준 글씨다.

김종수는 23세 때인 1750년 생원시에 합격했으며, 31세 때인 1758년
4월 세마洗馬에 제수되었고, 익년 5월 부수副率로 승진하였다.[1] '세마'는
세자[2]를 모시고 학문을 강講하는 정9품 관리다.

이인상은 1758년 6월 이윤영, 김상무金相戊, 윤면동, 김무택, 김종후,
김종수, 김상묵, 홍익필洪益弼 등과 북원北苑에 노닐며 시를 지었다. 『뇌

1 이상의 사실은 『승정원일기』 영조 26년 2월 19일, 영조 34년 4월 12일, 영조 35년 5월 28일
기사 참조.
2 정조의 부친인 '사도세자'가 당시 세자였다.

상관고』에는 당시 이인상이 지은 시가 수록되어 있는데,[3] 그 시제詩題 중에 김종수를 '김세마정부'金洗馬定夫라 적고 있다.

그러나 이인상이 전년前年인 1757년 김종수와 함께 노닐었다는 기록은 『뇌상관고』에서 발견되지 않는다. 1757년 1월 이인상은 아내 덕수德水 장씨張氏를 잃었다. 이인상은 아내와의 정의情誼가 남달랐다.[4] 아내를 잃은 상심 때문이겠지만 이인상은 1757년 거의 시를 짓지 않았다. 아마 연음宴飲의 자리도 피했을 터이다. 사정이 이러하니 이 해에 김종수와 만나 노닐거나 문회文會를 가졌을 가능성은 아주 희박하다고 생각된다.

이인상은 아내가 죽은 다음 해부터는 다시 이전과 같은 시작詩作 활동과 벗들과의 친교를 보여준다. 1758년 6월에 북원에서 이윤영, 김종수 등 제인諸人과 만나 수창酬唱하며 노닌 것은 그 일환이다.

이렇게 본다면 이인상이 김종수에게 준 이 글씨는 1757년 겨울보다는 1758년 겨울에 작성된 것일 가능성이 높다. 당시 북원에서 함께 노닌 사람들에는 김상무도 포함되어 있는데, 현재 전하는 이인상이 김상무에게 준 글씨[5] 또한 이 해에 작성되었을 것으로 본다.[6]

② 고전의 서체로 쓴 글씨다. 기필 부분과 수필 부분이 가늘고 뾰족하며

3 시의 제목은 '與諸公游北苑, 金奉事仲陟相戊,李子胤之,金子元博,尹子子穆,金洗馬伯高鍾厚,金佐郞伯愚,洪判官子直益弼,金洗馬定夫各賦一絶'이다. 『뇌상관고』 제2책에 실려 있다.
4 이 점은 『뇌상관고』 제5책에 수록된 「告亡室文」(1757), 「祭亡室文」(1757), 「亡室練祭祝文」(1758), 「又祭亡室文」(1759) 등 참조.
5 이 글씨는 본서의 '9-8'과 '10-5'에서 검토된다.
6 『뇌상관고』에는 이인상이 김상무에게 준 글이 두 편 실려 있는바 「困窩記」(『뇌상관고』 제4책)와 「金子仲陟自銘困庵, 而索拙書, 若有溢辭, 謹依韻奉復」(『뇌상관고』 제5책)이 그것이다. 이 글들은 모두 1758년에 작성되었다.

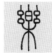

〈저초문〉日　　『설문』日　　『설문』智　　「광금석운부」 소전 智　　〈元年師兌簋〉 兌　　「설문」兌　　〈독립불구둔세 무민·선세인욕 지사〉蛻

『설문』樂　　〈齊鞄氏鐘〉樂　　「설문」君

획의 중간 부분이 상대적으로 굵은 데서 그 점을 알 수 있다. 자형은 소 전과 고전이 섞여 있다. 행과 열을 맞추어 단정히 썼으며, 고전 서체의 미美가 잘 드러난다. 김종수에게 써 준 글씨여서이겠지만 흥취보다는 절 제를 내세웠다.

제1행의 '日'자는 〈저초문〉詛楚文을 따른 것으로 보인다.

제2행 '時'자의 좌부 '日'은 고전의 글꼴이다. 제2행의 '智'은 『설문』 의 소전과는 다르다. 하지만 『광금석운부』에는 이를 소전이라 기재해 놓았다. '之'자와 '不'자는 고문에 해당한다. 제5행과 제7행에는 소전의 '不'자도 보인다.

제3행의 '悅'자는 우부를 특이하게 썼다. 윗부분은 '公'자의 소전 꼴이 고, 아랫부분은 금문을 취했다. 이 글자꼴은 《원령필》 하책에 실린 〈독립 불구둔세무민·선세인욕지사〉에도 보인다.[7]

7　본서 '2-하-9' 참조.

제4행의 '朋'자는 '鳳'자의 고문으로, 가차자假借字다.[8] 제5행의 '樂'자는 금문의 글꼴이다. 마지막 행의 '君'자는 고문이다. 『광금석운부』에는 『고효경』古孝經에 이 자형이 나온다고 했다.[9] 『설문』에도 이 자형이 고문으로 소개되어 있다.

8 『설문해자주』, 148면.
9 『광금석운부』, 541면.

선세인욕지사 蟬蛻人慾之私

—

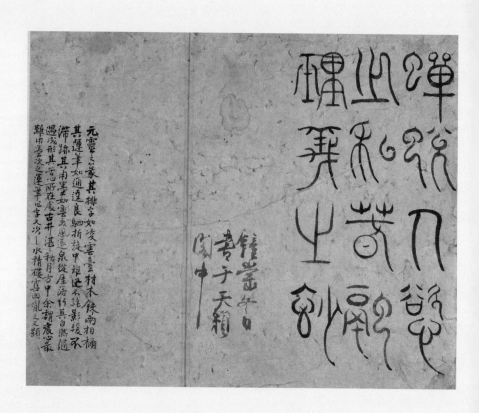

〈선세인욕지사〉, 지본, 28.2×35.4cm

① 글씨는 다음과 같다.

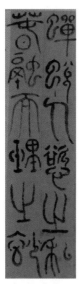

蟬蛻人慾之私, 春融理義之妙.
鐘崗冬日, 書于天籟閣中.

우리말로 옮기면 다음과 같다.
　인욕人慾의 사사로움을 탈피하니, 이理와 의義
의 묘함이 봄처럼 화락하다.
　　종강의 겨울날, 천뢰각에서 쓰다.

《원령필》 하책의
〈선세인욕지사〉

　송宋의 장식張栻이 임종시 한 말이다. 이인상은
이 글귀를 《원령필》 하책에 또 다른 작품으로 남기
고 있다.
　단 《원령필》 하책에는 '이의'理義라는 두 글자가 '천리'天理로 되어 있
다. 장식의 이 말은 그 출처가 『송명신언행록』宋名臣言行錄인데, 거기에
는 '천리'라고 되어 있다.

② 고전의 서체이며, 자형은 소전과 고전이 섞여 있다. 《원령필》에 실린
작품이 먹색이 옅고 필선筆線이 안온하다면 이 작품은 먹색이 짙고 필선
筆線이 예리하다.
　제1행의 '蛻'는 《원령필》에는 '蛻'로 되어 있는바, 우
부의 밑부분이 다르다. 《원령필》 쪽이 금문의 글꼴을 따
랐다면 여기서는 소전의 글꼴을 따랐다.

「설문」兌

　제2행의 '之'자, '私'자는 종획縱劃이 모두 곧지 않고

휘어져 있는데, 고전의 글꼴이다.

제3행의 '理'자는 고문이며, '妙'자의 좌부 역시 고문의 글꼴이다. '之'자는 자형은 소전이나 그 기필부起筆部가 창처럼 뾰족한 데서 알 수 있듯 고전의 서법으로 썼다.

좌측면에 '두류만리'頭流慢吏라는 백문방인이 찍혀 있다.

이윤영의 발문

3 '두류만리' 인장 왼쪽에 이윤영의 발문이 적혀 있는데, 아래와 같다.

元靈之篆, 其排字如凌雲臺材木, 銖兩相稱; 其運筆如通逵良馳, 折旋中矩, 迅不絶影, 緩不滯跡; 其用筆如雲受風逐, 泉從厓落, 行其自然, 隨遇成形. 其苦心所在處, 古井湛湛, 秋月方中. 余謂處心最難, 用墨次之, 運筆作字, 又次之. 水精樓雪囪, 胤之又題.

우리말로 옮기면 다음과 같다.

원령의 전서는, 그 글자의 결구結構는 능운대凌雲臺의 재목과 같아 작은 획도 상칭相稱되고, 그 운필運筆은 큰 길의 훌륭한 네 마리 말이 끄는 수레와 같아 전절轉折이 법도에 부합되니, 신속해도 그

림자가 끊어지는 법이 없고 완만해도 자취가 정체停滯되는 법이 없다. 그 용묵用墨은, 구름이 바람을 받아 흐르듯 냇물이 낭떠러지에서 떨어지듯 행함이 자연스러워 상황에 따라 형形을 이룬다. 그 고심苦心이 깃든 곳은, 깊은 옛 우물물 한가운데에 비친 가을달과 같다. 나는 마음가짐이 가장 어렵고, 용묵이 그다음이고, 운필과 결자結字가 또한 그다음이라고 생각한다. 수정루水精樓의 눈 내린 창에서 윤지胤之가 또 적다.¹

1 이 번역은 본서의 80면과 619면에서도 제시된 바 있다.

여왈계명 · 건괘 단전

女曰鷄鳴 · 乾卦象傳

—

〈여왈계명 · 건괘 단전〉, 지본, 27.7×36.5cm

글씨는 다음과 같다.

① 女曰雞鳴,

士曰昧朝.[1]

子興視夜,

明星有爛.

將翶將翔,

弋鳧與雁.

弋言加之,

與子宜之.

宜言歔[2]酒,

与子偕老.

琴瑟在御,

莫不靜好.

知子之來之,

襍珮[3]以贈之.

知子之順之,

1 『시경집전』(詩經集傳)에는 '朝'가 '旦'으로 되어 있다.
2 '歠'의 고자(古字)다.
3 『시경집전』에는 '雜佩'로 되어 있다. '襍'은 '雜'의 본자(本字)이고, '佩'와 '珮'는 동자(仝字)다.

�珮以問之.

知子之好之,

褧珮以報之.

「女曰雞鳴」三章.

元靈書于古館南牖.

〈건괘 단전〉

② 大哉乾元! 萬物資始, 乃統天. 雲行雨施, 品物流亨.[4] 大明終始, 六位時成, 時乘六龍, 以御天. 乾道變化, 各正性命, 保合大和, 乃利貞. 首出庶物, 萬國咸寧.

우리말로 옮기면 다음과 같다.

① 여자가 닭이 울었다고 하니
사내는 아직 동이 트지 않았다 하네.
"당신은 일어나 밤을 보셔요
계명성이 찬란할 거예요.
사뿐사뿐 걸어가
오리와 기러기를 주살로 잡아 오셔야죠."

"주살로 맞히면

4 '亨'은 '形'의 착오다.

당신을 위해 요리해

화락하게 함께 술 마시며

당신과 해로할 거예요.

자리에 있는 금슬⁵도

참 정갈하고 곱군요."

"당신이 초치招致한 분임을 아니

나의 잡패襍珮를 그분께 선물할래요.⁶

당신이 친히 여기는 분인 줄 아니

나의 잡패를 그분께 드릴래요.

당신이 좋아하는 분인 줄 아니

나의 잡패를 드려 보답할래요."

　　　「여왈계명」 3장.

　　　원령이 고관古館의 남쪽 창에서 쓰다.

② 위대하도다, 건원乾元이여! 만물이 그에 의뢰하여 시작하나니,
　　하늘을 통괄하는도다.⁷ 구름이 지나가고 비가 내려 만물이 형체

5　금(琴)과 슬(瑟)을 말한다.

6　아내가 남편의 손님께 자신이 차고 있는 패옥을 선물로 드리겠다는 말이다. 남편을 공경하
는 아내의 마음을 표현한 것이다.

7　주희(朱熹)가 편찬한 『주역전의』(周易傳義) 권1의 이 구절 주석은 다음과 같다: "건원(乾
元)은 천덕(天德)의 큰 시작이다. 그러므로 만물의 생성이 모두 이것에 의뢰하여 시작된다. 또
한 사덕(四德: 元亨利貞을 이름 - 인용자)의 으뜸이 되어 천덕의 처음과 끝을 관통한다. 그래
서 '하늘을 통괄하였다'라고 한 것이다."(乾元, 天德之大始. 故萬物之生, 皆資之以爲始也, 又
爲四德之首而貫乎天德之始終, 故曰'統天'.)

를 갖춘다. 시작과 끝을 크게 밝히면 육위六位[8]가 때로 이루어지나니 때로 육룡六龍[9]을 타고 하늘을 난다. 건도乾道가 변화하여 각각 성명性命[10]을 바르게 하여 대화大和[11]를 온전히 보존하나니, 정貞함이 이롭다. 만물에서 으뜸으로 나오니[12] 만국萬國이 편안하다.

이 작품에는 두 개의 글이 서사되어 있다. ①은 『시경』 정풍鄭風의 「여왈계명」女日雞鳴이라는 시다. 「여왈계명」은 모두 3장인데, 3장 전부를 서사했다. ②는 『주역』 건괘乾卦의 단전彖傳을 서사한 것이다.

이인상은 『시경』의 시를 서사하길 좋아하였다. 아래와 같은 작품을 예시할 수 있다.

- 당풍唐風 「실솔」蟋蟀 제2장
- 대아大雅 「억」抑 제5장[13]
- 소아小雅 「벌목」伐木 제1장
- 소아 「상체」常棣 제1·3·4·5·7장
- 대아 「황의」皇矣 제1장의 구절[14]

8　괘의 여섯 효(爻)를 이른다.
9　여섯 양(陽)을 말한다. 건괘의 여섯 효가 모두 양(陽)이기에 한 말이다.
10　『주역전의』 권1의 이 구절 주석에, "물(物)이 하늘로부터 받은 것을 성(性)이라 하고, 하늘이 부여한 것을 명(命)이라 한다"(物所受爲性, 天所賦爲命)라고 하였다.
11　음양의 조화로운 기운을 말한다.
12　건도(乾道)가 그렇다는 말이다.
13　이상 《원령필》 상책 所收.
14　이상 《원령필》 하책 所收.

- 주송周頌「청묘」清廟의 구절[15]
- 소아「소완」小宛 제1·2·4·5·6장[16]
- 대아「기취」旣醉 제4장[17]
- 위풍衛風「고반」考槃 제1장[18]

풍風·아雅·송頌 중 특히 '아'를 많이 서사했음을 알 수 있다. 그런데 위에 제시된 작품 중 시 한 편을 다 서사한 것은 없다. 이인상은 시의 일부를 서사했을 뿐이다. 이와 달리「여왈계명」은 시 전체를 서사해 놓았다. 좀 특이한 일이라 할 만하다.

이인상은 왜 유독 이 시만 전체를 다 서사한 것일까? 이 시에 그만큼 애착이 가서였을 것이다. 왜 이 시에 큰 애착을 보인 것일까? 이에 대한 해답을 얻기 위해서는 시 내용을 검토할 필요가 있다.

이 시는 부부의 화락함을 노래하고 있다. 주목되는 것은 제1장 제3구 이하가 모두 아내의 말이라는 점이다. 이 아내의 말을 통해 부부의 화락한 관계 및 남편을 공경하는 아내의 정성스런 마음이 표현되고 있음에 이 시의 묘미가 있다. 남편이 새벽에 일찍 나가 먹을 걸 구해 오면 아내는 그걸 정성껏 요리한다. 그리하여 술을 곁들여 서로 맛있게 음식을 먹는다. 이렇게 오손도손 백년해로하는 것이 아내의 소원이다. 아내는 남편을 존경하고 사랑하기에 남편의 손님과 벗들에 대해서도 정성을 쏟는다.

15 《해좌묵원》所收.
16 《능호첩 B》所收.
17 이 작품은 예서다. 본서 '10 - 2'에서 검토된다.
18 이 작품은 예서다. 본서 '10 - 4'에서 검토된다.

요컨대 이 시는 정의情誼가 깊고 금슬이 좋은 어떤 부부에 대한 노래라 할 것이다. 이인상이 이 시를 서사한 것은 1758년 겨울로 추정된다. 이인상의 아내는 그 전년前年인 1757년 1월에 세상을 하직하였다. 이인상은 젊은 시절 이래 원체 가난했으므로 아내에 의지한 바가 컸다. 20대 중반에는 생활이 너무 어려워 잠시 서울을 떠나 처가가 있는 안산에 가서 살기도 하였다.[19] 이인상의 아내는 유덕하고 명민한 사람으로 추정된다. 그녀는 남편에게 충고와 권면勸勉을 아끼지 않았으며, 이인상은 이런 아내에게 경의와 공경심을 품었다. 이인상이 쓴 다음 글에서 그 점이 확인된다.

유세차維歲次 정축년[20] 4월 정축일에 숙인淑人 덕수德水 장씨張氏의 관을 땅에 묻으려 하매 그 닷새 전인 임신일壬申日에 지아비 완산 이인상은 삼가 변변치 못한 제수祭需를 갖추고 짧은 글을 지어 영전에 곡하고 영결합니다.

아아! 내가 세상과 맞지 않아
궁하게 지내기로 맹서했건만
자질이 순수하지 못해
도道에서 멀었지요.
숙인淑人[21]은 나의 아내이면서

19 이인상의 안산 시절에 대해서는 『회화편』의 〈초옥도〉 평석 참조.
20 1757년이다.
21 조선 시대에 문무관(文武官)의 처에게 주던 위호(位號)의 하나다. 이인상이 벼슬을 했으므로 그 아내에게 위호가 주어진 것이다.

나의 사우師友이기도 했지요.

나의 어리석음 깨쳐 주고 슬픔을 위로했거늘

그 낯빛은 순하고 말씨는 순후했지요.

이 때문에 내가 치욕을 면할 수 있었거늘

내 어찌 그것을 잊을 수 있겠습니까.

아아! 숙인이 부지런히 힘쓴 덕분에

나는 집안일을 잊을 수 있었습니다.

굶주려도 책을 팔지 않았고

추위도 꽃나무를 때지 않았지요.

시어머니²² 마음을 편안하게 해 드리고

나의 오활함을 열어 주었지요.

이따금 내가 산수에 노닐 때면

기분이 좋아 글이 번드레해졌지요.

돌아와 내가 글귀를 들려주면

문득 충고하며

말이 화려하면

도道가 높지 못함을 일깨워 줬지요.

규중의 즐거움이

옛 도에 있었으니

나의 두엇 단아한 벗은

우리의 금슬을 익히 알았지요.

22 이인상은 아홉 살 때 부친을 여의었다.

아아! 여자가 훌륭한 건

크게 슬퍼할 일이외다.

지아비가 슬기롭지 못하니

누가 그 훌륭한 행실을 자세히 전하겠습니까.

숙인은 정숙하고, 굳세고, 따뜻하고, 은혜로워

타고난 본성을 잘 지켰으며

사리에 맞는 온갖 말들은

고인古人의 말을 끌어온 게 아니었습니다.[23]

정성스레 내게 한 그 충고들은

당신의 죽음과 함께 가려져 버릴 테지만

차마 사사로움 꾸밀 수 없어

당신의 일을 적지 않습니다.

아아! 농사짓기는 갈산葛山[24]이 좋고

낚시하기는 구담龜潭[25]이 좋거늘

거기서 살자던 당신과의 약속

그만 무덤에 묻고 말았구려.

머리는 희어지고 마음은 끊어질 듯해

23 남의 말이 아니라 아내 자신의 말이었다는 뜻이다.

24 경기도 양평군 청운면 신론리의 흑천(黑川) 가에 있는 산 이름이다. 갈현(葛峴)이라고도
한다. 용문산 동남쪽이며, 옛 길로는 횡성에서 양근으로 올 때 반드시 거쳐야 하는 곳인바, 광
나루 조금 못 미쳐 있다. 이인상은 1751년 이래 선영이 가까운 갈산 부근에 땅을 구해 가족들이
함께 모여 살 것을 모색하고 있었다. 1751년 5월과 1753년 6월에 작은아버지 이최지(李最之)
에게 보낸 간찰(이 간찰들은 1970년 4월 국립중앙박물관에서 간행한 『미술자료』 제14호에 처
음 소개되었으며, 『능호집(하)』 부록에 전재轉載되어 있음)에서 이 점이 확인된다.

25 단양의 구담을 말한다.

남은 생을 슬퍼합니다.

아아! 내가 영결하는 말을 하니

그대는 길이 슬퍼하지 마오.

말을 가려 하고 병을 조심하며

사귐을 끊고[26] 화려함을 거두어

끝내 도道에 돌아가

경전으로 자식을 가르침으로써

그대의 마음을 따르겠다는

내 진실한 마음을 고합니다.

아아, 슬프외다![27]

1757년에 지은 「아내 제문」(원문 '祭亡室文') 전문이다. 인용문 중 짙게 표시한 구절이 주목된다. 그 원문은 "知我靜好"다. 이 중 '정호'靜好라는 단어가 「여왈계명」 제2장의 끝 구절에 보인다는 사실에 유의할 필요가 있다. 즉 "琴瑟在御, 莫不靜好"라고 한 것이 그것이다. 여기서 '정호'는 표면상 '정갈하고 곱다'라는 뜻이지만, 이면에 있어서는 '금슬'이라는 단어와 연결되어 '부부의 깊고 두터운 정'을 함축한다.

이상의 점을 고려할 때 이인상이 유독 「여왈계명」 전체를 서사한 것은 죽은 아내에 대한 그리움 때문으로 생각된다. 즉 이인상은 「여왈계명」에서 아내의 다정한 모습과 목소리를 읽었고 그래서 전편을 서사한 게 아닌가 한

26 사람들과의 번다한 사귐을 끊는다는 말이다.
27 「祭亡室文」, 『능호집』 권4; 번역은 『능호집(하)』, 223~226면 참조.

다. 그렇다면 이 작품은 글씨로 그린 아내의 초상이라고 해도 좋지 않을까.

②의 『주역』건괘乾卦 단전象傳은, 천도天道로써 '건'乾의 뜻을 밝힌 것이다. '천도'는 만물의 근원이다. 만물은 '천'天으로부터 성명性命을 받아 스스로를 온전히 한다. 그러므로 '천'은 도덕적 정당성의 궁극적 근거가 된다. 이인상은 지금의 세계는 천도가 실현되고 있지 못하다고 보았다.[28] 그의 은둔적 지향, 현실에 대한 그의 어두운 전망은 이에 연유한다. 하지만 『주역』건괘의 단전은 천도에 대한 낙관주의로 가득하다. 이인상이 이런 낙관주의를 지녔던 것은 아니다. 그렇다면 이인상은 왜 이 글을 서사한 것일까? 지금의 세계는 천도가 실현되고 있지 않은바 그래서 몹시 낙담하고 절망하고 있지만, 천도는 언젠가는(그때가 언제일지 모르지만) 실현될 것이라는 믿음을 이 글씨에 가탁한 것이 아니겠는가.

② ①과 ② 모두 해서로, 기운이 맑고 깨끗하다. 특히 ①의 서법에는 예의隸意가 짙다.

「설문」鳴　　「설문」朝　　「설문」飮

①의 제1행의 '鳴'자는 우부의 아랫부분이 특이한 꼴인데, 전서의 자형에서 유래한다. '朝'자도 우부가 특이한데, 전서의 자형에서 유래한다.

28　이인상은 죽기 얼마전 천문(天文)을 보고 기수(氣數)의 비색(否塞)을 탄식했다고 한다. 尹冕東,「祭元靈文」,『娛軒集』권3의 "雷觀之夕, 子(이인상-인용자)嘗有言：'旄頭彗星, 沴氣塞天, 善類其凶, 文道日榛'"이라는 말 참조.

제3행의 '飮'자는 좌부가 특이한데, 역시 전서의 자형에서 유래한다.

③ ①과 ② 사이에 이윤영의 다음과 같은 발문이 적혀 있다.

> 東人翰墨, 沁入垢膩, 譬之賣油家衣裳, 非
> 千斛灰所可濯盡. 獨元靈落筆處, 如春田鮮
> 鷺, 秋林孤花, 氣韻逈異, 一塵着不得. 胤
> 之漫書.

우리말로 옮기면 다음과 같다.

이윤영의 발문

> 우리나라 사람의 서예는 때가 절어 있으니,
> 비유컨대 천 말의 재가 없이는 도저히 세탁
> 할 수 없는 기름 파는 집 사람의 옷과 같다.
> 다만 원령이 쓴 글씨만은 봄 밭의 깨끗한 백
> 로白鷺요 가을 숲의 외로운 꽃과 같으니, 풍
> 격이 크게 달라 하나의 먼지도 달라붙어 있
> 지 않다. 윤지胤之가 생각나는 대로 쓰다.

이인상의 해서가 기름기가 하나도 없이 고아하고 청초함을 이른 말이
다. 이인상의 글씨를, 봄 밭에 서 있는 선연한 자태의 해오라비와 가을
숲에 홀로 피어 있는 들꽃에 비유한 것이 이채롭다.

이윤영은 이 발문과 〈선세인욕지사〉蟬蛻人慾之私에 붙인 발문을 합해
하나의 글로 만들어 「원령대전찬」元靈大篆贊이라는 글의 병서幷序로 삼

왔다. 이 글은 『단릉유고』丹陵遺稿 권13에 실려 있는데, 제목 밑에 작은 글씨로 "爲定夫作"이라고 적어 놓았다. '정부定夫를 위해 지은 글'이라는 뜻이다. '정부'는 김종수의 자字다. 이를 근거로 삼아 〈선세인욕지사〉와 이 작품이 김종수에게 증정된 것으로 보는 견해도 있지만,[29] 재고를 요한다. 만일 김종수에게 증정된 작품이라고 한다면, 그 해서에 붙인 발문과 전서에 붙인 발문을 합해 이인상의 '대전'大篆[30]에 대한 찬贊의 병서로 삼아 다시 김종수에게 준 일이 도무지 설명이 되지 않는다. 생각건대 이두 글씨는 이인상이 누구에게 주기 위해 쓴 것이 아니라 '자견'自遣하기 위해 쓴 것이 아닌가 한다.[31] 이윤영은 이인상의 이 글씨를 감상한 후 각 글씨에 발문을 기입記入했으며, 후일 김종수가 이인상의 대전에 대한 찬贊을 요청해 오자 기왕에 쓴 이 두 글을 합해서 찬의 병서로 삼은 것으로 보인다. 따라서 이 두 작품은 김종수와는 아무 상관이 없다 할 것이다. 글씨의 내용은 대개 피증정자와 모종의 관련을 갖는데, 〈여왈계명·건괘단전〉의 내용이 김종수와는 아무 관련이 없다는 점도 이런 추정의 타당성을 방증한다.

이 발문의 좌측에 '두류만리'頭流慢吏라는 백문방인이 찍혀 있다.

29 백승호, 「계명대학교 동산도서관 소장 간찰첩·시첩의 자료적 가치」, 『계명대학교 동산도서관 소장 고서의 자료적 가치』, 371~372면.
30 본서의 용어로 말하면 '고전'(古篆)이다.
31 김종수에게 증정된 작품이라면 이인상의 서사 습관으로 보아 관지 중에 반드시 그 사실을 밝혔을 터이다.

의운화진성백저작사관원회상작 · 후원즉사

依韻和陳成伯著作史館園會上作 · 後園即事

—

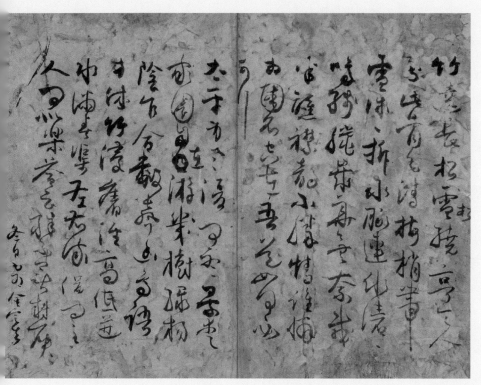

2 1

〈의운화진성백저작사관원회상작·후원즉사〉, 지본, 27.4×41cm

① 글씨는 다음과 같다.

 ① 竹遶長松'松繞亭,
 令人到此骨毛淸.
 梅梢帶雪微微拆,
 水脈連冰潺潺鳴.
 殘臘歲華無奈感,
 半醺襟韻不勝情.
 誰憐相國名空在,
 吾道如何必可行.

 ② 太平身老復何憂,
 景愛家園自在游.[2]
 幾樹綠楊陰乍合,
 數聲幽鳥語方休.
 竹侵舊徑高低迸,
 水滿春渠左右流.
 借問主人何似樂,
 答云殊不異封侯.
 冬日書爲金定夫.

1 원래 '松'자 뒤에 '雪'자를 썼으나 점을 찍어 삭제한다는 표시를 해 놓았다.
2 『격양집』(擊壤集) 권5에는 '游'가 '遊'로 되어 있다. 서로 통하는 글자다.

우리말로 옮기면 다음과 같다.

① 대나무는 장송長松을 에워싸고 솔은 정자를 에워싸

　사람이 여기 이르면 모골毛骨이 서늘하네.

　매화 가지에 눈 덮였으나 꽃망울 조금 벌어지고

　물은 얼음 밑으로 졸졸 흐르네.

　저무는 섣달 어찌 감회 없을손가

　반쯤 취해 풍운風韻이 일어 정을 못 이길레라.

　누가 헛된 이름만 남는 상국相國³을 어여삐 여기리

　우리 도를 어찌하면 꼭 행할 수 있을꼬.

② 태평한 시절 늙은 몸이 뭘 근심하리

　집의 정원을 몹시 사랑하여 자유로이 노니네.

　몇 그루 푸른 버들은 그늘이 언뜻 어우러지고⁴

　그윽한 몇 마리 새소리는 방금 그쳤네.

　대나무는 뜨락의 옛 길 침범해 높거나 낮게 솟고⁵

　봄의 도랑엔 물이 가득해 좌우로 흐르네.

　주인에게 그 즐거움 어떤지 물으니

　봉후封侯와 사뭇 다르지 않다 대답하누나.⁶

3 재상을 말한다.
4 여러 나무의 그늘이 합해져 하나가 되었다는 말이다.
5 대나무가 혹은 높고 혹은 낮게 솟았다는 말이다.
6 '봉후'는 제후를 이른다. 그 즐거움이 부귀한 사람에 못지않다는 뜻이다.

겨울날 김정부金定夫를 위해 쓰다.

이 작품에는 두 개의 글이 서사되어 있다. ①은 「저작著作 진성백陳成伯의 「사관史館 정원의 모임에서 지은 작作」의 운韻에 의거해 화답하다」 (원제 '依韻和陳成伯著作史館園會上作')라는 시 전문이고, ②는 「후원後園의 광경」(원제 '後園即事')이라는 시 전문이다. 모두 소옹의 시로, 그의 시집인 『격양집』擊壤集에 실려 있다. ①은 당시 조정에서 저작著作 벼슬을 하고 있던 진성백이라는 사람이 지은 시에 화답한 것이고, ②는 낙양의 자기 집 정원을 노래하며 심회를 부친 것이다.

이인상은 소옹의 시를 애호하였다. 소옹은 평생 벼슬하지 않고 포의로 지내면서 학문에 힘썼으며, 자신의 심회와 깨달음을 꾸밈 없이 자유롭게 시로 노래한 바 있다. 이인상은 그 자신의 성향으로 인해 소옹의 이런 점에 깊은 인상을 받았으리라 생각된다.

그런데 글씨의 관지로 볼 때 이인상은 김종수를 위해 소옹의 이 두 시를 서사하였다. 왜 김종수에게 이 두 시를 써 준 걸까?

①에서는 특히 후반부가 주목된다. 이에는 세모의 감회가 피력되어 있다. 이인상이 이 글씨를 쓴 것은 1758년 겨울이다. 그러니 세모의 감회가 표현된 이 시에 공감을 느꼈을 법하다. 또 하나는 이 후반부에, 고관대작이 되는 것은 부질없는 일이며 학문에 힘써 도를 행함이 긴요한 일이라는 메시지가 담겨 있다는 사실이다. 이인상은 젊은 김종수에게 이런 말을 해 주고 싶었던 게 아닐까 한다.

②의 시에서 이인상은 종강에서 처사로 살아가는 자기 삶과의 일치를 발견했을 것으로 생각된다. 그래서 김종수에게 자신의 소회所懷를 말하는 기분으로 이 시를 써 준 게 아닐까 한다.

② 초서에 가까운 행초다. 이인상이 쓴 간찰의 행초와는 느낌이 퍽 다른 바, 온후함이 승勝하다.

석방비 惜芳菲

—

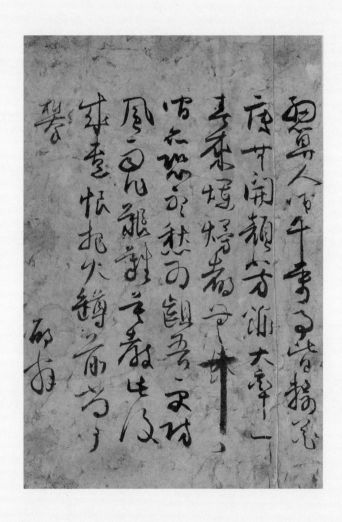

〈석방비〉, 지본, 27.7×19cm

① 글씨는 다음과 같다.

細算人間千萬事,
皆輸花底共開顏.
芳菲大率一春來,[1]
爛熳[2]都無十日間.
亦恐憂愁爲齟吾,[3]
更防風雨作艱難.
莫敎此後成遺恨,
把火罇前尙可攀.
邵翁.

우리말로 옮기면 다음과 같다.

인간 세상 천만사千萬事를 곰곰이 헤아리니
꽃 아래서 함께 웃는 일보다 나은 게 없네.
향기로운 꽃 기껏해야 일춘一春의 안이고
흐드러진 자태 도시 열흘을 못 가네.
또한 근심 걱정에 차질을 빚는가 하면
더러는 풍우에 막혀 어려움을 겪네.

1 『격양집』 권4에는 '來'가 '內'로 되어 있다. 이인상의 착오다.
2 『격양집』 권4에는 '熳'이 '漫'으로 되어 있다. '爛漫'과 '爛熳'은 같은 말이다.
3 『격양집』 권4에는 '吾'가 '齬'로 되어 있다.

이후로는 유한遺恨을 남기지 마소

등촉燈燭 밝혀 술단지 앞에서 꽃가지 잡을 수 있으니.

　　　소옹邵翁

　소옹의 시「봄날의 꽃을 애석해하며」(원제 '惜芳菲')[4] 전문이다. 이인상은 추운 겨울날에 봄날의 꽃을 생각하며 이 시를 서사한 듯하다. 글끝의 "邵翁"은 소옹邵雍을 높여 부른 말이다.《묵희》에 실린〈천진폐거, 몽제공공위성매, 작시이사〉天津敝居, 蒙諸公共爲成買, 作詩以謝라는 작품의 관지에도 '소옹'邵翁이라는 단어가 보인다.

② 초서에 가까운 행초로 깔끔하고 청초하다. 서풍이 같은 것으로 보아〈의운화진성백저작사관원회상작·후원즉사〉와 한자리에서 쓴 것으로 보인다.

4　『격양집』 권4에 수록되어 있다.

이유수에게 보낸 간찰(2)

—

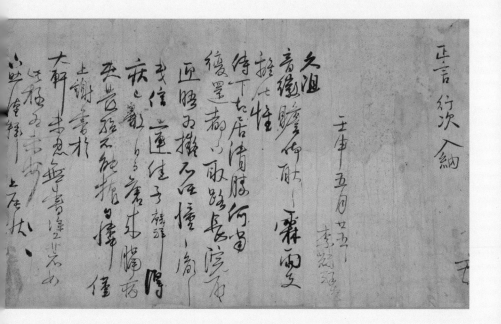

〈이유수에게 보낸 간찰(2)〉, 1752, 지본, 29×49cm

1 글씨는 다음과 같다.

> 正言 行次 入納
>
> 　　　　　　(수결)謹封

久阻音徽, 瞻仰耿耿. 霖雨支離, 伏惟侍下起居清勝, 何當復還都
下? 取路長院耶? 迎晤爲擬, 不任憧憧.
胤之交信亦連佳否? 麟祥得疾已數日, 而舊來膈病更發, 殆不能
振, 自憐. 僅上謝書於大軒, 未忍無書, 塗荒如此, 極爲未安. 下
照. 謹拜上候狀.
　　壬申五月卄五日, 李麟祥頓首.

우리말로 옮기면 다음과 같다.

> 정언 행차소에 보냄
>
> 　　　　　　(수결)근봉

오랫동안 소식이 막혀 우러러 몹시 그립습니다. 장마가 지리한데
시하侍下에 기거起居가 청승清勝하시며, 언제 다시 도성으로 돌아
가시는지요? 장원長院 쪽으로 길을 잡으셨는지요? 맞이하여 정답
게 이야기 나눌 생각에 설레는 마음을 견딜 수 없습니다.
윤지胤之와는 편지를 계속 잘 주고받고 계시는지요? 저는 병이 난
지 이미 며칠 되었는데, 예전의 격병膈病이 재발하여[1] 기운을 못 차
리고 있어 스스로 가련히 여깁니다. 대헌大軒[2]에게 간신히 답장을

올리면서 차마 편지가 없을 수 없기에 이처럼 황잡하게 써서 보내
드리니 몹시 미안합니다. 헤아려 주시기 바랍니다. 삼가 절하고 문
안 편지 올립니다.

　　임신년 5월 25일, 이인상 돈頓.

　1752년 5월 25일 이유수에게 보낸 간찰이다. 당시 이인상은 음죽 현
감으로 재직중이었다. 이유수는 1751년 3월에 정언에 제수되었으나, 같
은 달 14일 왕이 친국親鞫할 때 패초牌招를 어겼다고 하여 경상도 풍기
로 유배되었다가 그 해 9월 방송放送되었다. 이유수는 1752년 3월 하순
충청도 제천의 부친 임소任所에 내려가 있다가 5월 25일 서울을 향해 출
발하였다.³ 이윤영과 그의 아우 이운영은 이 해 4월 부친과 중부 이태중

1　격병(膈病)에 대한 언급은 사근도 찰방 때 작성된 편지인 〈김근행에게 보낸 간찰〉과 〈송생
원에게 보낸 간찰〉에도 보인다. 이 편지들은 본서의 '13 - 2' 및 '13 - 3' 참조. 또 사근도 찰방 재
직시 작은아버지에게 보낸 간찰 중에도 보인다. 『능호집(하)』의 부록으로 실린 〈작은아버지에
게 올린 간찰 2〉의 "從子有奴發行時, 膈病彌少, 靜攝自安. 近服甲鱉散, 轉覺安勝"이라는 구
절 참조.
2　송준길의 증손이며 송익흠(宋益欽, 1708~1757)의 부친인 송요화(宋堯和, 1682~1764)
를 가리킨다. '대헌'(大軒)은 '소대헌'(小大軒)의 약칭이다. '소대헌'은 원래 충청남도 회덕(지
금의 대전시 대덕구 회덕동)에 있던 송요화의 사랑채 이름인데, 송요화는 이를 자신의 호로 삼
았다. '대헌'이라는 명칭은 〈송치연(宋致淵)에게 보낸 간찰〉에도 보인다. 본서 '13 - 10' 참조.
3　이 사실은 《단호묵적》에 수록된 이윤영의 다섯 번째 간찰에서 확인된다. 그 전문을 소개하
면 다음과 같다: "發船漢濱, 逢順流之舟, 輒問其爲堤川行次. 到琴灘逢家弟, 始聞兄以卄五
發行, 深以交違爲恨, 有後闕候, 亦以此也. 昨蒙惠翰, 驚喜之極. 比審尊丈欠候, 憂慮如何?
弟之今行, 誠曠世奇事, 十日舟中, 開耳暗見窄肚多矣. 何敢言苦哉? 但病發懘頓, 明又踰
嶺, 七八日當還, 此時庭候當復常, 兄幸一鞭馳來, 以圖數日之懽, 奈何? 入京與數友相逢,
皆無事耳. 詩韻今成難下手, 勢只後日. 不宣. 初吉, 弟胤永頓." 이 편지 중 '初吉'은 6월 초
하루를 가리킨다. 이유수의 부친 이재(李在)는 영조 25년인 1749년 10월에 제천 현감으로 부
임했으며 1752년 당시에도 현감으로 재직중이었다. 이인상은 음죽 현감으로 있던 1751년 제천
현감인 이재를 기리는 시를 지은 바 있다. 『능호집』 권2의 「述平岫軒·義林池游事, 敬呈李丈」

을 모시고 한벽루로 가서 이유수와 그의 부친인 제천 군수 이재李在를 만나 함께 월악산 신륵사神勒寺에 들어가 수렴선대水簾仙臺·용추龍湫·수락암水落巖 등의 승경을 구경한 바 있다.[4]

5월 25일에 작성된 이 간찰에서 이인상은 이유수가 언제 귀경하는지, 귀경시 장원長院을 경유할 것인지를 묻고 있다. '장원'은 음죽현에 속한 역원驛院인 장해원長海院을 이른다. 『신증동국여지승람』에 의하면 음죽현 동쪽 13리 지점에 있었던 역원驛院이다.[5] 장해원은 19세기 이후 문헌에는 '장호원'長湖院으로 표기되어 있으며, 지금의 '장호원'이라는 명칭은 이에서 유래한다. 이인상은 이유수와의 상봉을 기대해 장원 경유 여부를 물었던 것이다.

이인상은 또한 이유수에게 이윤영과의 서신 왕래에 대해 묻고 있다.[6] 당시 이윤영은 사인암에 살면서 배로 남한강을 오르내리며 유람을 즐기고 있었는데,[7] 음죽의 이인상에게 수시로 편지를 보내 소식을 전하고 있

이 그것이다.

4 「紀年錄」, 『玉局齋遺稿』 권10(규장각 소장).

5 『신증동국여지승람』 권8 '陰竹縣' 條 참조.

6 당시 이유수가 이윤영에게 보낸 간찰들은《이유수 간찰첩》에서 확인된다.

7 이 점은《단호묵적》에 실린 이윤영의 첫 번째 간찰과 두 번째 간찰, 다섯 번째 간찰에서 확인된다. 다섯 번째 간찰은 앞의 주3에서 소개했다. 첫 번째 간찰과 두 번째 간찰을 보이면 다음과 같다: "惠狀拜領多少. 伏承त愼無減症, 西旆已發, 蒸熱比甚, 憂仰悵失, 心不自處. 日間想已稅駕, 不爲勞頓所損, 而凡百調度, 其果如何? 向者賓醮, 誠是曠世奇事, 天使兄以病不來, 作一闕典, 顧此缺陷世界, 理應如此, 何至介介如此? 更須加意於順命達觀之工, 無論事之大小, 每當不如意處, 勿以不平之心·抑鬱之氣逆之, 如何如何? 弟自舟下京口之日, 至龜亭分別之時, 其間四十許日, 極意愉快瞽省鄙惰, 平生樂事, 斯爲第一, 但於心中, 自懷疑懼, 或有意外魔風, 果於分舟之際, 李丈之訃忽來, 同約遊事, 乃以死報償耳. 悼時惜人, 猶且餘事, 慘悽之極, 幾欲失聲, 莫非天也. 奈何奈何! 尹丈中坐歎曰: '吳敬甫旣死絶塞, 此友又橫天, 近日氣數之毒戕善類, 頭緒可怕, 昨聞時事之一二入耳, 殆爲終條理也.' 兄旣入京, 何以爲心? 功友尙帶玉銜否? 弟自今, 靜坐可理書業, 而苦熱還是憂患, 奈何? 兄之向來吟諷十

666　능호관 이인상 서화평석 2 서예

었던 것으로 짐작된다.

이 편지를 통해 알 수 있는 또 하나는 당시 이인상이 '격병'膈病이 재발해 고생하고 있었다는 사실이다. '격병'은 식도협착 혹은 위병으로, 음식을 잘 삼킬 수 없는 병이다. '격병'에 대한 언급은 사근도 찰방시에 쓴 간찰에도 보인다.[8]

피봉의 '정언'正言은 이유수가 귀양 가기 전의 직함이다. '행차'行次는 '행차소'行次所를 말하니, 웃어른이 여행할 때 머무는 곳을 이르는 말이다. 이유수는 이인상보다 나이가 11살 어리지만 그를 높여 이런 말을 썼다.

② 행초의 서체인데, 필획이 예리하고 꼿꼿해 강직하고 비타협적이었던 이인상의 인간 됨됨이가 느껴진다. 청말淸末의 유희재劉熙載는, "글씨에서 인품을 보려면 행초를 보는 것보다 좋은 게 없다"[9]라고 말한 바 있다.

餘篇, 因擾甚未索覽, 而兄豈終靳之耶? 幸須寫惠以慰別懷, 相逢姑未易期, 便人又間隔, 臨書不勝瞻悵. 伏惟兄下照. 不宣謹狀. 壬申六月卄日, 服弟胤永頓."(첫 번째 간찰) "伏問日來尊丈欠候已淸安, 兄履亦不爲蒸暑所困否? 慕溯無已. 弟又作壯遊, 昨纔還稅, 事事如意, 良足自喜. 但恨兄居莽蒼之遠, 不與同此也. 頃者昨今顧枉之意, 或爲雨所濡耶? 漢濱丈, 將以十三發船還下, 兄必以明日來會, 以作數夜之穩, 順流至寒碧, 以爲分携之地, 如何如何? 此不但弟意如此, 仲父·家親及長者之言, 皆如此, 千萬留意也. 餘留面敍, 不宣狀禮. 朝紙送呈, 幸覽還也. 壬申六月十日, 弟胤永頓."(두 번째 간찰)
8 앞의 주1 참조.
9 "觀人於書, 莫如觀行草."(劉熙載, 『書槪』, 228면)

8
—
《묵수》
墨藪

《묵수》표지, 38×23.5cm

국립중앙도서관에 소장되어 있는 이 서첩에는 이광사, 이인상, 김두열金
斗烈(1735~?)[1]의 글씨가 실려 있다.

수록된 작품을 보이면 다음과 같다.

① 해좌유심海左遊心

②「귀거래사」의 구절

③『중용』제1장의 구절

④「우암송선생화상찬」尤菴宋先生畵像贊

⑤ 당唐 왕유王維의 시「연자감선사」燕子龕禪師

⑥ 당唐 왕창령王昌齡의 시「빈산彬山에서 나와 첩석만疊石灣에 이
르러 야인野人의 방에서 장십일張十一에게 부치다」(원제 '出彬山口,
至疊石灣, 野人室中寄張十一')

1 자는 영중(英仲)이고, 호는 예원(藝園)이며, 본관은 광산(光山)이다. 영조 때 익위(翊衛),
은률 현감, 금산 군수를 지냈으며, 정조 때 평택 현감을 지냈다. 전서에 능했으며, 그림도 잘 그
려 〈투호아집도〉(投壺雅集圖)가 전한다. 전각에도 능했던바, 이규상은『병세재언록』에서 이인
상의 뒤로는 김두열·홍준(洪峻)·김광옥(金光玉)이 전각으로 이름이 났다고 했다.

이광사, 〈해좌유심〉海左遊心, 지본, 제1면 30.7×18.6cm

①은 이광사가 쓴 행서이고, ⑤와 ⑥은 김두열이 쓴 행서와 행초로 여겨진다. ②, ③, ④가 이인상의 글씨인데, ②는 전서이고, ③은 대자 해서이며, ④는 소자 해서다. 이 중 ④는 이인상이 사근도 찰방으로 있을 때인 1748년 2월에 제작된 것이며, ②는 음죽 현감을 그만둔 1753년 4월 전후에 제작된 것으로 보인다. ③ 역시 그 서풍이나 분위기로 보아 만년의 작품으로 여겨진다.

귀거래사 歸去來辭

〈귀거래사〉, 1753, 지본, 제1면 34.4×14cm

1 글씨는 다음과 같다.

悅親戚之情話,
樂琴(書以消憂.)¹

우리말로 옮기면 다음과 같다.

친척들과의 정다운 대화를 기뻐하고
금琴과 (책을) 즐기며 (근심을 푸네.)

도연명이 지은 「귀거래사」에 나오는 말이다. 전후 구절을 함께 보이면
다음과 같다.

歸去來兮,
請息交以絶游.
世與我而相違,
復駕言兮焉求.
悅親戚之情話,
樂琴書以消憂.
農人告余以春及,
將有事於西疇.

1 괄호 속의 글자는 일실(逸失)된 것을 보충한 것이다.

돌아왔도다!

사귐을 그치고 교유도 끊으리.

세상과 나 서로 어긋나니

다시 수레를 타고 무엇을 구하리.

친척들과의 정다운 대화를 기뻐하고

금琴과 책을 즐기며 근심을 푸네.

농부가 내게 봄이 왔다고 고하면

장차 서쪽 밭두둑에서 일을 하리.[2]

「귀거래사」는 도연명이 스스로 벼슬을 그만둔 후 지은 글이다. 그의 나이 41세 때다. 이인상은 1753년 4월에 스스로 음죽 현감을 그만두었다. 44세 때다. 도연명은 「귀거래사」의 서문에서, 생계를 위해 벼슬을 했으나 평소의 뜻에 맞지 않아 부끄럽고 슬펐으며, 그래서 벼슬을 버렸다고 했다.[3] 이인상 역시 비슷한 이유에서 벼슬을 그만두었다.

이인상은 도연명의 마음에 깊이 공감하여 「귀거래사」의 이 구절을 서사했을 터이다. 그 서사 시기는 1753년 4월 전후로 추정된다.

원래 '琴'자 다음에 '書以消憂' 네 글자가 더 있었을 텐데 일실逸失된 것으로 보인다.

② 옥저전의 서체다. 제2면 '之'자 중앙의 종획縱劃이라든가 제3면 '情'자

2 번역은 이성호 역, 『도연명전집』, 270면 참조.
3 "眚從人事, 皆口腹自役. 于是悵然慷慨, 深愧平生之志. (…) 自免去職."

〈상체〉樂　　〈상체〉琴

우부 아랫 부분의 좌우로 길게 내리그은 두 획에서 보듯 집중되고 응축
된 힘이 느껴진다.

　'樂' 자와 '琴' 자는 〈상체〉에도 동일한 글씨가 보인다.

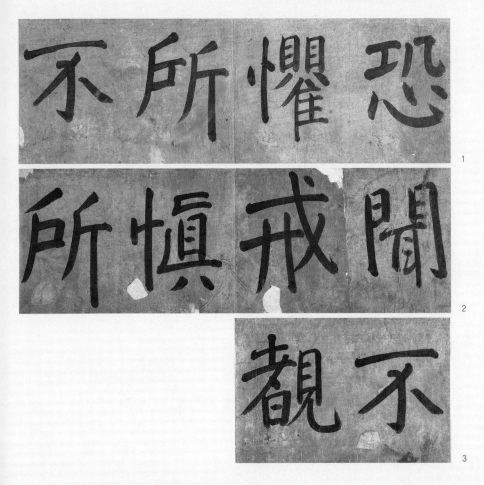

1

2

3

〈중용 제1장〉, 지본, 제1면 15.3×44.8cm

1 글씨는 다음과 같다.

恐懼所不聞,
戒愼所不覩.

우리말로 옮기면 다음과 같다.

누가 듣지 않아도 두려워하며,
누가 보지 않아도 삼간다.

이 말은 『중용』 제1장의,

道也者, 不可須臾離也, 可離, 非道也. 是故, 君子戒愼乎其所不
睹, 恐懼乎其所不聞.
도라는 것은 잠시도 떠날 수 없는 것이어늘, 떠날 수 있다면 도가
아니다. 그러므로 군자는 누가 보지 않더라도 삼가며, 누가 듣지 않
더라도 두려워한다.

에서 따온 말이다.

이인상은 젊을 때 『중용』을 독실히 읽었다.[1] 『중용』의 문구를 서사한
작품으로는 이외에도 〈중용 제11장〉과 〈중용 제33장〉이 있다.[2]

1 본서 '2-하-10' 참조.

②안진경체의 해
서인데, 필획에 전
미篆味가 있다.

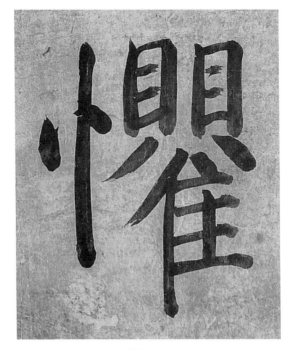

懼, 11×9cm

　내가 본 이인상
의 대해大楷는 이
작품이 유일하다.[3]
글귀의 내용에 상
응하게 아주 실직
實直한 글씨라는
느낌이 든다. 작위
를 밀어내 버려 천
연天然의 취趣가
현저하다. '소순
기'疏筍氣는 이인
상 그림의 특징[4]이기만 한 것이 아니라 이인상 글씨의 특징이기도 하다
는 점을 깨닫게 된다.

　요컨대, 이 글씨는 이인상이라는 인간의 됨됨이와 삶을 아주 잘 구현
하고 있다.

2　본서의 '3-4'와 '9-5' 참조.
3　'恐'자의 크기는 가로 9cm, 세로 9.5cm이고, '懼'자의 크기는 가로 9cm, 세로 11cm이다.
4　이인상 그림의 '소순기'에 대해서는『회화편』, 218면 참조.

8-3

우암송선생화상찬

尤菴宋先生畫像贊

—

〈우암송선생화상찬〉, 흑지금니黑紙金泥, 28.3×21.6cm

① 글씨는 다음과 같다.

以豪傑英雄之資, 有戰兢臨履之功. 斂浩氣於環堵之窄, 可以塞
宇宙; 任至重於一身之小, 可以抗華嵩. 進而置之巖廊, 爲帝王
師, 而不見其泰; 退而處乎丘壑, 與麋鹿友, 而不見其窮. 巖巖乎
砥柱之峙洪河, 凜凜乎寒松之挺大冬. 苟億世之下, 觀乎此七分
之貌, 尙識其爲三百年間氣之所鍾.

　　　右, 尤菴宋先生畫像贊, 農巖金文簡公撰.
崇禎再戊辰春仲, 爲天汝氏書. 麟祥拜手.

우리말로 옮기면 다음과 같다.

영웅호걸의 자질을 지녔건만 깊은 못에 임하듯 얇은 얼음을 밟듯
전전긍긍 근신한 공이 있으시다. 좁은 방 안에서 키운 호연지기浩
然之氣는 우주를 채울 만했고, 작은 한 몸에 짊어진 무거운 짐은 화
산華山과 숭산嵩山에 비길 만하였다. 벼슬에 불려나가 암랑巖廊[1]에
있으며 임금의 스승이 되었으나 거만한 기색을 보이지 않으셨고,
벼슬에서 물러나 산수간에 있을 때에는 고라니나 사슴과 벗하였지
만 궁함을 보이지 않으셨다. 황하의 중류에 우뚝 선 지주砥柱[2]처럼
높고, 한겨울에 홀로 푸른 소나무처럼 늠름하셨다. 진실로 억만년

1 조정을 이른다.
2 황하의 중류에 있는 산 이름으로, 물 속에 우뚝 솟아 있는 것이 마치 기둥 같다 하여 그런 이
름이 생겼다.

〈우암송선생칠십사세진〉, 김창업金昌業 필筆,
견본채색, 91×62cm, 제천의병전시관

이후 이 화상을 본다면 조선 삼백 년의 빼어난 기운이 선생에게 모
였음을 알게 되리라.

이는 「우암송선생화상찬」尤菴宋先生畵像贊으로 농암農巖 김문
간공金文簡公[3]이 쓰신 글이다.

숭정崇禎 이후 두 번째 무진년 중춘仲春에 천여씨天汝氏를 위해 쓰
다. 인상 배수拜手.

이 작품은 농암 김창협(1651~1708)이 지은 「우암송선생화상찬」을 서
사한 것이다.[4] 김창협의 동생인 김창업金昌業이 그린 74세의 송시열 진영

3 김창협을 이른다. '문간'은 그 시호다.
4 『농암집』(農巖集)에는 이 글이 '우재선생화상찬'(尤齋先生畵像贊)이라는 제목으로 실려
있다.

眞影이 제천의병전시관에 소장되어 있는데, 그 그림 우측 상단에 김창협이 지은 이 찬이 적혀 있다.[5]

관지 중의 '천여'天汝는 이연상李衍祥(1719~1782)의 자다. 이인상과 이연상은 8촌간이다. 이인상은 젊을 때 이연상의 집에 머물며 독서를 한 적이 있다. 또 두 사람은 1739년 이래 수년간 서호西湖 결사의 일원이었다. 『뇌상관고』에는 이인상이 이연상에게 준 시가 여러 편 실려 있다.[6]

이인상이 관지에 '원령'이라고 자를 쓰지 않고 '인상'이라고 이름을 쓴 것, 그리고 이름 다음에 '배수'拜手라고 깍듯이 공경의 예를 다한 것은, 비

관지

록 이연상이 자신보다 아홉 살 아래지만 적서嫡庶의 차가 있어서다.

관지 중의 '숭정崇禎 이후 두 번째 무진년 중춘仲春'이라는 말을 통해 이 작품이 1748년 2월에 제작되었음을 알 수 있다. 당시 이인상은 사근도 찰방으로 재직중이었다. 전서 작품인 〈난정서〉 역시 이 해 봄에 썼다.[7]

감지紺紙에 금니金泥로 글씨를 썼는데, 이연상의 요청에 따른 것이며, 장중함과 엄숙함을 위해서일 것이다. 이인상이 감지에 금니로 글씨를 쓴 것은 이 작품 말고는 없다. 후인이 글씨를 오려 붙여 편집한 것이라 원작과는 좀 거리가 있다.

5 이 그림의 좌측 상단에는 송시열의 문인인 권상하(權尙夏)가 지은 찬이 적혀 있다. 글씨는 모두 채지홍(蔡之洪)이 썼다.
6 『회화편』의 〈도연명시의도〉 평석 참조.
7 본서 '9-1' 참조.

| 〈화산묘비〉以 | 〈郭有道碑〉乎 | 안진경
〈多寶塔碑〉乎 | 우세남〈孔子
廟堂碑〉崇 | 저수량〈伊闕
佛龕碑〉崇 |

관지 아래에 '원령'元靈이라는 인장이 찍혀 있다.

② 글씨의 전체적인 분위기는 안진경체 해서에 바탕을 두고 있다.

조자助字인 '以'와 '乎'에 예의隸意가 보인다. 이 작품에는 '乎'자가 네 번 나오는데, 네 번 모두 제2획과 제3획을 예서의 획법으로 썼다(예서의 이 획법은 전서에서 유래한다). 가령 제5행의 '乎'자를 보면 그 제2획과 제3획을 각각 바깥쪽을 향하도록 썼는데, 원래 해서에서는 두 획이 안쪽을 향하도록 써야 한다.

이 글씨는 해서임에도 전서의 자형이 많이 보인다. 고풍스런 맛을 내기 위해 그렇게 했다. 이인상은 예서를 쓸 때 전서의 자형을 많이 섞어 쓰곤 했는데, 이런 패턴이 해서에서도 나타나는 셈이다.

제1행의 '英'자, '兢'자, '履'자, 제2행의 '塞'자, 제4행, 제5행, 제7행의 '其'자, 제5행의 '退'자, 제6행의 '寒'자, 제7행의 '億'자 등에 전서의 자형이 부분적으로 혹은 전체적으로 보인다.

제3행 '崇'자의 상부 '山'을 삐뚜름하게 썼는데 당해唐楷 중 우세남虞世南과 저수량褚遂良의 필적筆跡에 이런 글꼴이 보인다.

제4행과 제6행의 '巘'자에서는 '山'을 삐뚜름히 작게 써서 상부의 '川' 곁에 바짝 붙여 놓아 이채로운 느낌을 준다.

9

난정서 외:
전서

난정서 蘭亭序

—

〈난정서〉《千古最盛帖》所收), 1748, 지본, 26×33.5cm, 국립중앙박물관

① 글씨는 다음과 같다.

永龢九年, 歲在癸丑暮春之初, 會于會稽山陰之蘭亭, 修禊事也.
群賢畢至, 少長咸集, 此地有崇山峻領,[1] 茂林修竹, 又有淸流激
湍, 映帶左右. 引以爲流觴曲水, 列坐其次, 雖無絲竹管絃之盛,
一觴一詠, 亦足以暢敍幽情. 是日也, 天朗氣淸, 惠風和暢. 仰觀
宇宙之大, 頫[2]察品類之盛, 所以遊目騁懷, 足以極視聽之娛, 信
可樂也. 夫人之相與頫[3]仰一世, 或取諸懷抱, 悟[4]言一室之內, 或
因寄所托,[5] 放浪形骸之外, 雖趣舍萬殊, 靜躁不同, 當其忻[6]於所
遇, 暫得於己, 快然自足,[7] 不[8]知老之將至, 及其所之旣倦, 情隨事
遷, 感慨係之矣. 向之所忻,[9] 俛仰之間, 以爲陳跡,[10] 猶不能不以
之興懷. 況脩短隨化, 終歸[11]於盡, 古人云死生亦大矣, 豈不痛哉.
每攬昔人興感之由, 若合一契, 未嘗不臨文嗟悼, 不能喩之於懷.
固知一死生爲虛誕, 齊彭殤爲妄作. 後之視今, 亦由[12]今之視昔,

1 '領'은 '嶺'과 통한다.
2 『고문진보』(古文眞寶)에는 '俯'로 되어 있다. '俯'와 '頫'는 통하는 글자다. 전서는 '俯'라고
쓰지 않고 '頫'라고 쓴다.
3 『고문진보』에는 '俯'로 되어 있다.
4 '晤'와 같은 뜻이다.
5 『고문진보』에는 '託'으로 되어 있다.
6 『고문진보』에는 '欣'으로 되어 있다.
7 『고문진보』에는 '得'으로 되어 있다.
8 『고문진보』에는 '不' 앞에 '曾'이 더 있다.
9 『고문진보』에는 '欣'으로 되어 있다.
10 『고문진보』에는 '迹'으로 되어 있다.
11 『고문진보』를 비롯한 여러 문헌에 모두 '歸'가 '期'로 되어 있다.
12 '由'는 '猶'와 같다.

悲夫! 故[13]列敍時人, 錄其所述, 雖世殊事異, 所以興懷, 其致一
也. 後之覽者, 亦將有感於斯文.

蘭亭序文.

戊辰春日謹寫.

우리말로 옮기면 다음과 같다.

영화 9년[14] 계축년 모춘 초에 회계현會稽縣 산음山陰의 난정蘭亭에
모여 수계修禊[15] 행사를 했는데 뭇 어진이들이 다 오고 젊은이와 어
른들이 모두 모였다. 이곳에는 높은 산과 가파른 고개, 우거진 숲과
기다란 대나무가 있으며, 또한 맑은 물이 흐르는 세찬 여울이 있어
좌우의 풍경이 어리비친다. 이 물을 끌어들여 술잔을 띄울 물굽이를
만들고 순서대로 벌여 앉으니 비록 풍악의 성대함은 없을지라도 술
한 잔에 시 한 수를 읊는 것이 또한 그윽한 정을 펼칠 만하였다. 이
날, 하늘은 밝고 공기는 맑았으며 따사로운 바람이 화창하게 불어와
위로는 우주의 성대함을 살피고 아래로는 만물의 번성함을 살폈으
니, 이 때문에 풍경을 두루 구경하고 회포를 푸는 것으로 보고 듣는
즐거움을 마음껏 누리기에 충분했거늘 참으로 즐거워할 만하였다.

무릇 사람들이 서로 더불어 한 세상을 살아가는 동안 어떤 이는
회포를 끌어내어 벗들과 방안에서 마주하여 이야기를 나누기도 하

13 '故' 뒤에 '書'가 있는데 그 우측에 점을 둘 찍어 삭거(削去)한다는 표시를 해 놓았다.
14 서기 353년에 해당한다. '영화'는 동진(東晉) 목제(穆帝)의 연호다.
15 음력 3월 삼짓날 물가에서 몸을 씻어 재앙을 쫓을 때 지내는 제사를 이른다.

고, 어떤 이는 의탁한 바에 부쳐 형해形骸의 밖에서 멋대로 노닌다. 비록 취사取捨가 만 가지로 다르고 고요함과 시끄러움이 같지 않지만 그 처한 상황이 즐거워 잠시 자기 마음에 맞으면 쾌히 흡족하여 장차 늙음이 이르는 것도 잊게 된다. 급기야 그 즐거움이 권태롭게 느껴지면 마음이 상황에 따라 변하여 감개感慨가 일어난다. 그리하여 접때의 즐거움이 잠깐 사이에 옛 자취가 되어 버리니 오히려 이 때문에라도 흥취를 일으키지 않을 수 없다.

하물며 사람의 수명은 길고 짧든 자연의 조화를 좇아 결국엔 다하고 만다. 고인古人은 "죽고 삶이 또한 큰 일이다"[16]라고 했거늘 어찌 슬프지 않겠는가. 매번 옛사람이 흥취를 일으킨 이유를 살펴보면 여합부절如合符節하여 글을 대해 탄식하지 않은 적이 없건만 마음으로 그 이유를 깨닫지는 못했었다. 죽음과 삶을 하나로 여김이 허탄한 일이요 오래 사는 것과 요절함을 똑같은 것으로 여김이 망령된 짓임을 진실로 알겠도다. 후대 사람이 지금을 보는 것 또한 지금 사람이 옛날을 보는 것과 같을지니 슬프도다.

그래서 수계修禊에 참여한 사람들을 쭉 적고 그들의 글을 기록하노라. 비록 세상이 달라지고 상황이 변할지라도 흥취가 일어나는 이유는 이치상 하나다. 후대에 이 글을 보는 자는 또한 이 글에서 느끼는 점이 있을 것이다.

「난정서」蘭亭序.

무진 봄날[17] 삼가 쓰다.

16 『莊子』「德充符」에 나오는 말이다.

이 글씨는 국립중앙박물관에 소장된 윤득화尹得和 성첩본成帖本《천고최성첩》千古最盛帖에 실려 있다. 원래《천고최성첩》은 1606년 명明의 사신 주지번朱之蕃이 갖고 와 선조宣祖에게 선물한 서화첩이다. 이 서화첩에는 그림 20점이 실려 있었으며, 각 그림 곁에는 그림과 관련된 중국의 저명한 문인의 시문이 첨부되어 있었다. 그림은 모두 오망천吳輞川이라는 명의 화가가 그렸고, 글씨는 모두 주지번이 썼다. 이후 조선에서는 주지번의 이《천고최성첩》을 본뜬 몇 종류의 첩이 만들어졌는데, 윤득화 성첩본은 그중 하나다.[18]

윤득화(1688~1759)는 문과에 급제하여 예문관 겸열, 사헌부 지평을 거쳐 대사간, 대사헌에까지 이른 노론 준론峻論에 속하는 인물로서, 일찍이 영의정 이광좌의 죄를 극언하다 경성부鏡城府 판관으로 좌천된 바 있는 데서 확인되듯 영조의 탕평책에 반대하는 입장을 취하였다. 그는 《천고최성첩》을 제작하기 위해 당시 글씨깨나 쓴다는 노론측 명사들 여럿에게 글씨를 요청하였다. 남유용, 홍봉조洪鳳祚, 김시찬金時粲, 김진상金鎭商, 홍계희, 이기진李箕鎭, 조영석, 윤급尹汲, 유척기兪拓基, 송문흠, 이인상이 그들이다.[19] 이들은 모두 윤득화의 요청에 부응하여 1747년에서 1748년 사이에 글씨를 써 보냈다. 이인상이 글씨를 쓴 것은 1748년 봄, 사근도 찰방으로 있을 때다.

이처럼 이 작품은 노론 선배의 요청에 부응하여 제작된 것이기 때문이

17 '무진'은 1748년에 해당한다. '봄날'의 원문은 '春日'인데, 입춘일이라는 뜻도 있다.

18 유미나, 「조두수 소장 『천고최성첩』 고찰」(『강좌미술사』 26, 2006); 「조선 중기 吳派畫風의 전래-『천고최성』첩을 중심으로」(『미술사학연구』 245, 2005) 참조.

19 「조선 중기 吳派畫風의 전래-『천고최성』첩을 중심으로」, 『미술사학연구』 245, 94면의 도표 참조.

겠지만, 흥취를 드러내기보다는 정성을 다하여 반듯하게 쓴 느낌이 강하다. 관지 중에 이인상이 잘 안 쓰던 '근사'謹寫라는 말을 쓴 것도 이런 제작 동기와 관련이 있다.

2 이 글씨는 고전의 서체를 취하고 있다. 제2행의 두 번째 글자 '之'에서 보듯 획 중간 부분의 굵기가 상대적으로 굵다든가, 제3행의 여덟 번째 글자 '林'에서 보듯 내리긋는 획이 직선이지 않고 휘어 있다든가, 대부분의 글자들에서 획의 끝이 뾰족한 데서 그 점이 확인된다. 하지만 자형에 있어서는 소전이 기본을 이루고 있으며 고전이 간간이 섞여 있다. 앞부분 몇 행만 자형을 검토해 보기로 한다.

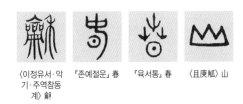

〈이정유서·악　　『존예절운』春　　『육서통』春　　〈且庚觚〉山
기·주역참동
계〉龢

　　제1행의 두번째 글자 '龢'는 좌부 중간의 '口'를 '▽'와 같이 썼는데, 고전의 서체다. 『한간』汗簡에는 '口'가 모두 '▽'로 쓰여 있다. 이인상은 〈이정유서·악기·주역참동계〉에서는 '龢'를 다르게 썼다.[20] 이 작품에서는 '口'를 '▽'로 쓴 것이 더 발견된다. 가령 제2행의 '咸'자, 제5행의 '詠'자, 제8행의 '諸'자, 제9행의 '言'자 등을 예로 들 수 있다.
　　제1행의 밑에서 여덟 번째 글자 '春'은 『존예절운』의 글꼴을 취했다.

20　본서 '1-5' 참조.

소전은 '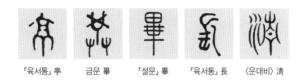'과 같이 초두머리[艸]가 있다. 이 작품의 관지에도 '春'자가 보이는데 '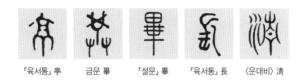'과 같이 썼다. 이는『육서통』六書統의 글꼴을 취한 것이다. 맨 밑의 글자 '山'은 금문이다.『광금석운부』에는 이 글꼴을 고문으로 소개해 놓았다.

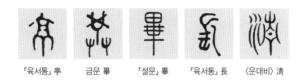

「육서통」亭　　금문 畢　　「설문」畢　　「육서통」長　　〈운대비〉淸

제2행의 네 번째 글자 '亭'은『육서통』의 글꼴을 취했다. 밑에서 일곱 번째 글자 '畢'은 아주 낯선 글꼴인데 금문을 취한 것으로 보인다. 밑에서 네 번째 글자 '長'은『육서통』의 자형을 취했다.

제3행의 밑에서 다섯 번째 글자 '淸'은 〈운대비〉雲臺碑의 자형을 취했다.

고백행 古柏行

—

〈고백행〉, 지본, 28.3×50cm, 개인

[1] 글씨는 다음과 같다.

孔明廟前有老柏, 柯如靑銅根如石.

霜皮溜雨四十圍, 黛¹色參天二千尺.

君臣已與時際會, 樹木猶爲人愛惜.

雲來氣接巫峽長, 月出寒通雪山白.²

憶昔路繞錦亭東, 先主武侯同閟宮.

礮³魄枝幹郊原古, 窈窕丹靑戶牖空.

落落盤踞雖得地, 冥冥孤高多烈風.

扶持自是神明力, 正直元因造化功.

大廈如傾要梁棟, 萬牛廻首丘山重.

不露文章世已驚, 未辭翦伐誰能送.

苦心豈免容螻螘,⁴ 香葉終經宿鸞鳳.

志士幽人莫怨嗟, 古來材大難爲用.

　　古柏行. 爲季潤又書.

　　　元靈.

1 『두시상주』(杜詩詳註) 권15에는 '黛'로 되어 있다. 전서에서는 '黛'를 '黛'로 쓴다.
2 『두시경전』(杜詩鏡銓)과 『당시삼백수』에는 이 두 구가 여기서처럼 제7·8구에 배치되어 있다. 하지만 『두시상주』에는 이 두 구가 "君臣已與時際會, 樹木猶爲人愛惜" 위에 있으며, 이 구절에다 "二句舊在'愛惜'之下, 今依須溪改正"이라는 주를 달아 놓았다. '수계'(須溪)는 송(宋)의 비평가 유신옹(劉辰翁)을 말한다.
3 『두시상주』에는 '崔'로 되어 있다. '崔'는 '礮'와 통한다.
4 『두시상주』에는 '蟻'로 되어 있다. '蟻'와 '螘'는 동자(仝字)다. 『설문』에는 '螘'자는 실려 있으나 '蟻'자는 실려 있지 않다.

우리말로 옮기면 다음과 같다.

　　제갈공명諸葛孔明 사당[5] 앞의　늙은 측백나무

　　가지는 푸른 구리 같고 뿌리는 돌 같네.

　　빗물 흐르는 하얀 껍질은 마흔 아름이요

　　하늘 찌르는 검푸른 빛은 이천 척尺이네.

　　군신君臣이 이미 당시 한뜻으로 만났기에

　　나무가 여전히 사람들의 아낌을 받고 있네.

　　구름이 일면 그 기운이 무협巫峽[6]까지 길게 이어지고

　　달이 뜨면 그 한기寒氣가 설산雪山[7]까지 하얗게 통하네.

　　금정錦亭[8]의 동쪽 맴돌던 지난날을 생각하니

　　선주先主[9]와 무후武侯[10]가 한 사당에 있었네.

　　오래된 들판에 가지와 줄기 높이 솟고

　　텅 빈 창 안에 단청丹靑이 그윽했지.[11]

　　우뚝 서리어 비록 자신이 있을 땅 얻었긴 하나

5　기주(夔州)의 팔진대(八陳臺) 아래에 있다.

6　사천성 무산현(巫山縣) 동쪽에 있는 장강(長江) 삼협(三峽)의 하나다.

7　사천성 송반현(松潘縣) 남쪽에 있는 민산(岷山)을 가리킨다. 이 산은 1년 내내 눈이 쌓여
녹지 않는다고 한다.

8　사천성 성도(成都)의 금강정(錦江亭)을 가리킨다.

9　유비를 가리킨다.

10　제갈공명을 가리킨다.

11　금정(錦亭)의 동쪽~단청(丹靑)이 그윽했지: 이 네 구는 두보가 예전 성도에 머물렀던 경
험을 바탕으로 쓴 것이다. 기주에는 유비와 제갈공명의 사당이 각각 다른 곳에 있지만, 성도에
는 두 사람의 사당이 한 곳에 있다. 그리고 성도의 제갈공명 사당 앞에는 제갈공명이 손수 심은
것으로 알려진 측백나무가 있다. 이 구절에서 언급된 측백나무는 바로 이 성도 제갈공명 사당
앞의 것이다.

하늘에 고고히 선 채 세찬 바람 많이도 받네.
부지扶持한 것은 신명神明의 힘 덕분
바르고 곧은 것은 조화造化의 공 때문.
큰 집이 기울면 들보와 기둥이 필요하지만
산처럼 무거워 만 마리 소도 고개를 돌리겠네.
아름다움 드러내지 않건만 세상이 벌써 놀라니
베이는 것 사양하지 않지만 누가 옮길 수 있으랴.
고심苦心이 있어도 벌레의 침범 못 면하지만
향기로운 잎에는 종내 난새와 봉황이 깃드네.
지사志士와 은자는 원망과 탄식 마소
예로부터 재목이 크면 쓰임 받기 어려운 법이니.[12]
　　「고백행」古柏行. 계윤季潤을 위해 또 쓰다.
　　　　원령.

　두보의 시 「고백행」古柏行 전문이다. '고백'古柏은 '옛 측백나무'라는
뜻이고, '행'行은 시체詩體의 하나다. 이 시는 두보가 기주夔州[13]에 있을
때 지은 것으로, 55세 때의 작품으로 알려져 있다. 두보는 이 시에서 제
갈공명의 사당 앞에 있는, 늙었지만 늠름하고 장대한 측백나무의 모습을
노래함으로써 제갈공명의 절조와 기개를 은유적으로 드러내는 한편, 너
무 큰 재목이라 쓰이지 못하고 쓸쓸히 버려져 개미집이 되어 가는 측백

12　번역은 송재소 외 역주, 『譯註 唐詩三百首』1(전통문화연구회, 2008), 205~207면; 류종
목 외 역주, 『당시삼백수』1(소명출판, 2010), 257~261면 참조.
13　지금의 사천성(四川省) 봉절현(奉節縣)이다.

종요의 소해小楷 〈선시표〉宣示表

나무의 처지를 언급함으로써 큰 뜻을 가지고도 세상에 쓰이지 못하는 지사志士와 은자隱者의 마음을 우의寓意하였다.

이 글씨에는 "계윤을 위해 또 쓰다"라는 관지가 있다. '계윤'은 김상숙(1717~1792)의 자다. 김상숙은 종요체鍾繇體의 소해小楷를 아주 잘 써서 이광사조차 "김배와金坏窩[14]의 소해는 나도 미칠 수 없다"라고 말했다고 한다.[15]

이인상은 김상숙의 글씨에 평을 써 주기도 했다.[16] 이인상, 김상숙, 송문흠, 이 세 사람은 단호그룹 굴지의 서가書家다. 김상숙이 글씨에 일가를 이루었고 높은 예술적 감식안을 지닌 인물이었던 만큼 이인상은 정성을 다해 그에게 글씨를 써 주었을 터이다.

그런데 이인상은 김상숙에게 왜 하필 두보의 「고백행」을 서사해 줬을까? 김상숙을 지사 내지 은사로 여겼기 때문이다.[17] 이인상은 김상숙이

14 '배와'는 김상숙의 호다.
15 "李匡師曰: '金坏窩細楷, 吾所不及也.'"(「書家錄」,『幷世才彦錄』)
16 이인상의 이 평은 본서 '12-5'에서 검토된다.

김상숙의 소해小楷《묵희》所收, 지본, 각 24×21cm, 국립중앙박물관

저 제갈공명 사당의 오래된 측백나무처럼 지조와 기개를 지닐 것을 당부하는 한편 자고로 지사란 세상에 쓰이기 어려운 법이니 원망하거나 탄식할 것 없다는 뜻으로 그를 위로하고자 한 것이 아닌가 한다. 이리 본다면 당시 김상숙은 아직 출사出仕하지 못했다고 생각된다. 김상숙은 1744년(영조 20) 진사시에 합격했으며, 음직으로 1752년 명릉 참봉明陵參奉에 제수됨으로써 처음 벼슬길에 나섰다. 따라서 이 글씨는 1752년 이전 작으로 추정된다.

『뇌상관고』에는 김상숙이 1746년 이후 등장한다. 이로 보아 두 사람은 이 무렵을 전후해 친교를 맺은 게 아닌가 생각된다. 『뇌상관고』의 시문 중 김상숙과 관련된 것을 추리면 다음과 같다.

- 「김자金子 계윤에게 답하다」(원제 '答金子季潤'): 1746년
- 「비를 기다리며 장난삼아 계윤씨의 원정園政을 읊어 받들어 부치다」(원제 '待雨戲賦季潤氏園政奉寄'): 1746년[18]
- 「김자 계윤을 위해 〈이송도〉二松圖를 그리고 찬을 짓다」(원제 '爲金子季潤作二松作贊'): 1747년[19]
- 「계윤씨의 이전 시에 답하다」(원제 '答季潤氏前詩'): 1748년
- 「김 진사 계윤이 보낸 「죽은 친구를 애도하다」에 차운하다」(원제

17 김상숙에 대해서는 『회화편』의 〈장백산도〉 평석 참조. 『18세기 조선 인물지 병세재언록』에는 김상숙이 '고사'(高士)로 간주되고 있다(同書, 37면). 또한 동시대의 홍낙순(洪樂純)도, "(김상숙이 – 인용자) 근래에는 더욱 문을 걸어닫고 나가지 않으니, 또한 고사다"(「雜錄」, 『大陵遺稿』 권8)라고 하였다.
18 이상 『뇌상관고』 제1책.
19 『뇌상관고』 제5책.

'金進士季潤寄詩「悼亡友」次韻'): 1750년

· 「정월 보름날 김자 계윤 및 순자舜咨와 약속해 달구경을 하며 매죽사와 매초루의 옛일을 생각하다」(원제 '上元約金子季潤、舜咨玩月, 懷竹社貂樓舊事'): 1755년[20]

이 중 1747년에 쓴 「김자 계윤을 위해 〈이송도〉二松圖를 그리고 찬을 짓다」라는 글이 주목된다. 이 글은,

아아, 계윤이여! 사사로운 뜻을 끊고, 명덕明德을 잡으며, 훌륭한 벗의 말을 경청하고, 옛날의 가르침을 스승으로 삼아 본뜰지니, 이 그림을 보고서 법으로 삼을진저![21]

라는 말로 끝난다. 요컨대 그려 준 소나무의 곧음을 본받으라는 취지다. 예로부터 소나무는 측백나무와 함께 풍상을 견디며 지조를 끝끝내 잃지 않는 지사에 대한 메타퍼였다. 공자의, "세한歲寒 연후에 송백松柏이 뒤에 시듦을 알게 된다"[22]라는 말이 그 출발점을 이룬다.

이리 본다면 이인상이 김상숙에게 〈이송도〉 그림을 그려 준 일과 〈고백행〉 글씨를 써 준 데에는 동일한 의미가 내포되어 있다고 할 수 있다. 이인상은 동일한 메시지를 한 번은 글씨로 한 번은 그림으로 전했던 셈

20 이상 『뇌상관고』 제2책.
21 "吁嗟乎季潤! 絶私意, 操明德, 惟良朋是聽, 而師象古訓, 觀玆圖而爲式!"(「爲金子季潤作二松作贊」, 『뇌상관고』 제5책)
22 "歲寒然後知松柏之後凋." 『논어』 「자한」(子罕)에 나오는 말이다.

이다. 이 점에서 필자는 〈고백행〉의 제작 시기가 〈이송도〉의 제작 시기 전후가 아닐까 생각한다. 〈이송도〉의 제작 시기는 '정묘년', 즉 1747년임이 확인된다. 이인상은 이 해 7월 함양의 사근도 찰방으로 부임하였다. 황경원의 글에 의하면 이인상은 장차 정사政事에 방해가 될까 우려하여 부임하기 전에 지금까지 그린 그림을 죄다 꺼내 불태워 버렸다고 한다.[23] 이 점을 고려한다면 이인상이 김상숙에게 〈이송도〉를 그려 준 것은 사근도 찰방으로 부임하기 전, 즉 1747년 7월 이전이 된다. 〈고백행〉을 써 준 것 역시 이 해 7월 이전이 아닐까 한다.

② 이인상은 이양천李亮天과 친분이 있었다. 이양천은, 비록 단호그룹의 핵심 멤버는 아니지만 그 일원이었다. 그는 이념, 미의식, 세계관, 현실 인식, 정치적 입장, 생의 태도 등에서 이윤영·이인상과 기본적으로 지향을 같이하였다.

이양천은 1749년 장원급제한 이래 사간원·홍문관·세자시강원의 청요직淸要職을 두루 역임하였다. 1752년 홍문관 교리로 있을 때 소론의 이종성李宗城이 영의정에 임명된 것에 반대하는 상소를 올렸다가 그것이 문제가 되어 흑산도에 유배되었다.

이런 일이 있기 전 이양천은 이인상에게 제갈공명 사당 앞의 측백나무를 그림으로 그려 달라는 부탁을 한 적이 있다. 「고백행」의 바로 그 '고백'古柏이다. 이인상은 부탁받은 측백나무 그림 대신 중국 남조南朝 송나라의 사혜련謝惠連이 지은 「설부」雪賦를 전서篆書로 써서 보내 주었다.

23 황경원, 「送李元靈序」, 『江漢集』 권7. 자세한 것은 『회화편』의 〈수옥정도〉 평석을 참조할 것.

이양천의 처조카인 박지원이 이 일과 관련된 사연을 자세히 기록으로 남겼는데, 다음이 해당 대문이다.

예전에 이 학사李學士 공보功甫[24]께서 한가로이 지낼 적에 매화시梅花詩를 지은 적이 있다. 심동현沈董玄[25]의 〈묵매도〉墨梅圖를 얻자 이 시를 제화題畵로 삼으시고는 웃으며 내게 이렇게 말씀하셨다.

"너무해, 심씨沈氏의 그림은! 실물을 빼닮았을 뿐이야!"

나는 무슨 말씀인가 싶어 이렇게 여쭈었다.

"실물과 비슷하게 그렸다면 훌륭한 화가 아니겠습니까? 왜 웃으시는 건지요?"

그러자 학사는 이렇게 말씀하셨다.

"까닭이 있지. 나는 이원령李元靈과 교유가 있었는데, 한번은 그에게 생초生綃 비단 한 폭을 보내어 제갈공명 사당 앞의 측백나무를 좀 그려 달라고 부탁한 적이 있어. 원령은 한참 후에 거기다「설부」雪賦를 전서로 써서 보냈더군. 나는 그의 전서를 얻자 참 기뻤어. 하지만 빨리 그림을 그려 달라고 더욱 채근했더니 원령은 빙그레 웃으며 이렇게 말하더군.

'그대는 아직도 모르겠소? 이미 보냈지 않소.'

나는 놀라서 이렇게 말했지.

'예전에 온 건 전서로 쓴「설부」뿐이었소. 그대는 혹 잊으셨소?'

24 '공보'(功甫)는 이양천의 자다.
25 심사정(沈師正, 1707~1769)을 말한다.

원령은 빙그레 웃으며 말했네.

'측백나무는 바로 그 속에 있구려. 바람과 서리가 매서울 때 변하지 않는 게 있겠소? 그대가 측백나무를 보고자 한다면 눈 속에서 찾아야 할 게요.'

나는 그제야 허허 웃으며 이리 말했지.

'그림을 그려 달랬더니만 전서를 써 주고는, 눈을 보고서 변하지 않는 것을 생각하라니, 측백나무하고는 영 멀구려. 그대가 도道를 행하는 방식은 현실과 너무 동떨어진 것 아니오?'

얼마 후 나는 임금님께 간언諫言을 하다 죄를 얻어 흑산도에 귀양 가게 되었지. 낮과 밤을 꼬박 말을 달려 700리를 가는데, 길에서 전해 들으니 금부도사禁府都事가 사약賜藥을 내리라는 어명을 받들고 곧 뒤따라올 거라 했어. 이 말에 노복들은 놀라고 겁에 질려 엉엉 울었지.

당시 추운 날씨에 눈이 펑펑 내리는데 낙엽 진 나무들과 낭떠러지가 울쑥불쑥 앞을 가리고 바다는 가이없는데, 바위 앞에 늙은 나무 하나가 거꾸로 드리워져 그 가지가 마치 마른 대나무 같았어. 나는 말을 세우고 도롱이를 걸치다가 그 나무를 손으로 멀리 가리키며 그 기이함에 탄복했지. 그러고는 이렇게 중얼거렸지.

'원령이 써 준 전서는 혹 저 나무 아닐까?'

유배지에 있는 동안 나쁜 기운을 머금은 안개는 자욱하고 독사와 지네는 침상에 득시글거려 무슨 해를 입을지 알 수 없었지. 그러던 어느 날 밤이었어. 큰바람이 바다를 뒤흔들어 벼락 치는 듯한 소리가 나는 게 아닌가. 나를 따라온 하인들은 모두 넋이 나가 구역질을 하며 어지러워했지. 하지만 나는 이런 노래를 지었어.

남쪽바다 산호珊瑚²⁶가 꺾인들 어떠하리

걱정되는 건 오늘밤 옥루玉樓²⁷가 추울까 하는 것.

　그 후 원령이 이런 답장을 보내 왔어.

　'이 즈음 보게 된 「산호의 노래」²⁸는 곡진하기는 하되 슬픔이 절도를 잃지 않았고 원망하거나 후회하는 뜻이 없으니, 환난을 잘 견뎌내고 있는 듯하구려. 지난날 그대는 내게 측백나무를 그려 달라고 했지만 그대 또한 그림을 잘 그린다 할 만하구려. 그대가 떠난 뒤 측백나무 그림 수십 장이 서울에 남았는데, 모두 도화서圖畫署 화원畫員들이 몽당붓으로 전사傳寫한 것이라오. 그렇건만 그림 속 측백나무의 굳센 줄기와 곧은 기운은 늠름하여 범접할 수가 없고, 가지와 잎은 빽빽하여 어찌 그리도 무성하던지요.'

　나는 나도 모르게 허허 웃으며 이렇게 말했지.

　'원령은 몰골도沒骨圖²⁹를 그렸다 할 만하군.'

　이렇게 본다면 그림을 잘 그리는 건 대상을 비슷하게 본뜨는 데 있지 않아.”

　이 말씀에 나 또한 웃었다.

26　이양천 자신을 비유한 말이다.

27　임금을 비유한 말이다.

28　이양천이 지은, 본문 중에 인용된 노래를 말한다.

29　동아시아의 전통 화법은 일반적으로 사물의 윤곽선을 먼저 그린 다음 먹이나 물감을 찍어서 그림을 완성하는데(이를 '鉤勒法'이라고 한다), 이와 달리 윤곽선을 아예 그리지 않고 바로 먹이나 물감을 찍어서 그림을 그리는 기법을 '몰골도'라 한다. 여기서는 형체가 없이 그린 그림이라는 정도의 뜻으로 사용되었다.

얼마 안 있어 학사는 돌아가셨다. 나는 학사를 위해 그 남긴 시문詩文을 책으로 엮었는데, 그 일을 하던 중 학사가 유배지에 계실 적에 그 형님[30]께 보낸 편지를 발견했다. 거기에 이런 말이 들어 있었다.

"근래 아무개의 편지를 받았는데, 저를 위해 요직에 있는 사람한테 부탁하여 귀양에서 좀 풀리게 해 달라고 하겠다더군요. 저를 어찌 이리 하찮게 여기는지 모르겠습니다. 설사 바다 가운데에서 썩다 죽는 한이 있을지언정 저는 그런 짓은 않겠습니다."

나는 이 편지를 쥐고 슬피 탄식했다.

"이 학사李學士는 정말 눈 속의 측백나무였구나! 선비는 어려운 상황에 처해서야 비로소 그 본래 뜻이 드러나는 법이거늘 우환을 근심하고 곤액을 서글퍼하면서도 자신의 지조를 꺾지 않고 고고하게 홀로 우뚝 서서 그 뜻을 굽히지 않는 사람이 바로 세한연후歲寒然後에야 볼 수 있는 사람이 아니겠는가!"[31]

「불이당기」不移堂記라는 글의 일부다. 이 글에서 알 수 있듯 이인상은 고백古栢의 본질이 매서운 바람과 서리에도 변치 않는 곧은 기운과 늠름한 정신에 있다고 보고 있다. 그래서 고백을 그려 달라고 한 이양천의 부탁에 「설부」를 써 주었던 것이다. 고백은 다름 아닌 견디기 어려운 저 혹한의 눈 속에 있다고 보아서다. 혹한의 눈을 꿋꿋이 버티고 선 것, 그것이 바로 고백의 본래면목本來面目이라고 본 것이다. 급기야 이인상은 유

30 이보천(李輔天)을 말한다. 박지원의 장인이다.
31 「不移堂記」, 『燕巖集』 권3. 번역은 『연암산문정독 2』(돌베개, 2009), 74~80면 참조.

배지 흑산도에서 환란을 잘 견디 내고 있는 이양천에게서 고백의 모습을 읽어 내고는 이양천이 고백의 그림을 잘 그린다는 농담을 하고 있다. 이 농담은 단순히 농담으로만 봐서는 안 된다. 그것은 삶과 예술의 일치, 예술적 주체와 대상 간의(혹은 예술적 주체와 형상 간의) 정신적 합

이한진, 〈고백행〉古柏行(《槿墨》所收) 부분.
지본, 26.7×56.8cm, 성균관대학교 박물관

일이라는 이인상 예술관의 요의要義를 드러내고 있음으로써다. 이양천은 유배지 흑산도로 가던 중 혹한의 눈을 견디고 선, 가지가 흡사 늙은 대나무 같은 노목老木에서 이인상이 써 준 「설부」의 전서 필획을 읽게 된다. 마침내 이인상의 오지奧旨를 깨닫게 된 것이다. 그리하여 이인상, 이양천, 제갈공명 사당 앞의 측백나무, 흑산도로 가는 길에서 본 펑펑 내리는 눈을 맞고 선 노목, 「설부」의 전서, 측백나무의 그림, 이 모두는 서로 정신적으로 통하게 된다. 주체와 대상, 삶과 예술, 정신과 표현의 심오한 상호교섭이다.

　이처럼 박지원이 전하고 있는 이 일화는 이인상의 도저한 예술 정신을 파악하는 데 실로 중요한 자료가 된다. 이인상의 글씨 〈고백행〉은 이 일화의 연장선상에서 이해될 필요가 있다. 〈고백행〉의 전서가 보여주는 특별히 예스럽고 고고하고 꼿꼿한 풍모는 다름 아닌 이인상의 내면풍경이기도 하고, 제갈공명 사당 앞의 늠름한 늙은 측백나무이기도 하고, 간난을 꿋꿋이 견뎌 내고 있는 김상숙의 모습이기도 하다고 생각되는 것이다.

서주西周 청동기 〈사유궤〉師酉敦

③ 이 작품은 흡사 주周나라 청동기의 명문銘文 같다.

서체는 고전이다. 또한 자형에 있어서도 고전이 아주 많이 구사되어 소전의 글꼴만 아는 사람은 온전히 읽기 어렵게 되어 있다. 비슷한 분위기의 작품으로 〈난정서〉와 〈이정유서·악기·주역참동계〉를 들 수 있다.[32] 하지만 이 두 작품보다 〈고백행〉에 고전의 글꼴이 훨씬 많이 나타난다. 이 점에서 이 작품은 퍽 이채롭다.

글씨의 느낌은 고고하고 굳세다. 획은 가늘지만 파리하지 않고 대단히 응축된 힘을 풍긴다. 이 글씨는 늠름하고 기고奇古하며 높은 기상이 드

32 이 작품들에 대해서는 본서의 '9-1'과 '1-5' 참조.

러난다는 점에서 이인상 고전의 정수를 보여준다고 할 만하다. 이인상은 제갈공명 사당 앞의 고백古柏의 풍광을 고전의 서체로 '그려' 내고자 한 듯한데, 이에서 그의 정신의 풍모를 읽을 수 있다.

이 작품은 회화성이 높다. 소전은 이전의 서체와 달리 글꼴이 통일되고 획이 규격화됨으로써 한자 본래의 상형성이 크게 약화되었다. 이와 달리 금문을 비롯한 고전에는 갑골문 이래의 상형성이 많이 보존되어 있다.[33] 이인상은 이런 고전의 상형성을 잘 살려내고 있다. 다음과 같은 글자를 예로 들 수 있다.

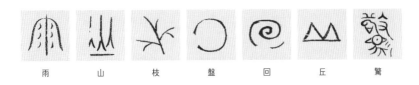

雨　　山　　枝　　盤　　回　　丘　　驚

이 글자들은 모두 금문이나 고문에 해당한다.[34]

앞부분의 몇 행에 대해서만 자형과 획법을 검토해 보기로 한다.

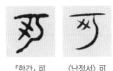

『한간』 可　　〈난정서〉 可

제1행의 일곱 번째 글자 '柏'의 좌부 '木'은 아랫부분이 왼쪽을 향하고

33　『중국문자학강의』, 82면, 89면 참조.
34　유승민, 「능호관 이인상 서예와 회화의 서화사적 위상」, 64면에서는 이인상이 '✕'(枝)자를 상형적으로 만들어 냈다고 했으나 억측이다. 이인상은 『광금석운부』나 『전해심경』 등의 전서 자서에 제시된 고전의 자형에 약간의 변형(이는 예술적 창의성과 연결된다)을 가한 경우는 있어도 임의로 어떤 글자의 자형을 새로 만들어 내지는 않았다.

있고, 그다음 글자인 '柯'의 좌부 '木'은 아랫부분이 오른쪽을 향하고 있어, 서로 호응하면서 리듬감을 만들어 내고 있다. 소전 같으면 '木'의 상부 '⌣'와 하부 '⌢'이 완전한 대칭성을 이루어야 하고 둘을 관통하는 종획縱劃을 곧게 수직으로 그어야 한다. 대칭성이 온전하지 않고 종획이 휘어 있음은 고전 서체의 특징이다. 한편 '柯'자에서 '可'를 '丂'와 같이 쓴 것은『한간』汗簡의 글꼴을 따른 것이다. 이 글꼴은 〈난정서〉에도 보인다.

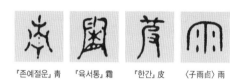

「존예절운」靑　「육서통」霜　「한간」皮　〈子雨卣〉雨

제2행의 첫 번째 글자 '靑'은『존예절운』의 자형을 취했다. 두 번째 글자 '銅'에서 좌부 '金'의 중앙에 보이는 굵은 점은 금문의 글꼴에 나타나는 특징적인 획이다. 이 작품에서는 이 획이 여러 곳에서 발견된다. 이 획은 후대에 'ㅡ'로 바뀐다. '銅'자의 우부에 보이는 'Ⅴ'은 소전에서는 모두 'Ʉ'로 바뀐다. 이 작품에서는 소전 이전의 글꼴인 'Ⅴ'이 애용되고 있다.

여섯 번째 글자 '霜'은『육서통』의 자형을 취했다. 일곱 번째 글자 '皮'는『한간』의 자형을 취했다. 아홉 번째 글자 '雨'는 금문의 자형을 변형한 것으로 보인다.

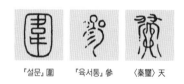

「설문」圍　「육서통」參　〈秦罣〉天

제3행의 첫 번째 글자 '四'는 고문이다. 세 번째 글자 '圍'의 바깥 테두리를 아주 특이하게 썼는데 그 출처는 확인되지 않으나 소전의 서체는

아니다.

여섯 번째 글자 '參'은 『육서통』의 자형을 취했다. 일곱 번째 글자 '天'은 아주 낯선 자형인데 진새秦璽의 자형을 취했다. 맨 마지막 글자 '千'은 초획初劃의 끝을 또르르 만 것이 특이한데, 이런 획법은 관지의 '又'자와 '書'자에서도 발견된다.

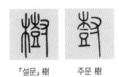

「설문」樹 주문 樹

제4행의 두 번째 글자 '君'은 고문의 형을 취했으며, 밑에서 두 번째 글자 '會'는 생문省文이다.[35]

맨 마지막의 '樹'자는 주문籒文을 조금 변형했다.

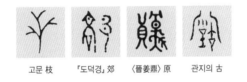

고문 枝 「도덕경」郊 〈曶姜鼎〉原 관지의 古

제9행의 첫 번째 글자 '枝'는 고문이다. 세 번째 글자 '郊'는 『도덕경』의 자형을 취했다. 네 번째 글자 '原'은 금문의 자형을 취했다. 다섯 번째 글자 '古'는 아랫부분을 고전의 꼴로 썼다. 관지의 '古'자는 고문이다.

④ 이인상은 한국서예사에서 고전의 서풍과 서체를 다양하게 활용해 창

35 『광금석운부』, 600면 참조.

「설문해자익징」

의적이고 개성적인 글씨쓰기를 시도한 최초의 인물이다. 이인상의 시대인 18세기 전·중반의 조선에는 아직 청조淸朝 금석학의 성과가 본격적으로 전래되지 못한 상황이었다. 청조의 금석학, 특히 금문金文 연구는 19세기에야 조선에 수용되었다. 19세기 후반에 성립된 박선수朴瑄壽의 『설문해자익징』說文解字翼徵은 그 중요한 성과라 할 것이다.

요컨대 이인상이 살았던 18세기 조선에는 아직 금문에 대한 학적 연구가 없었다고 말할 수 있다. 이인상은 이런 제약 속에서도 중국과 조선의 전서 자서를 최대한 활용해 고전의 글씨쓰기를 감행하고 개척함으로써 동아시아 예술사의 새로운 지평을 연 공로가 있다.

망운헌望雲軒

—

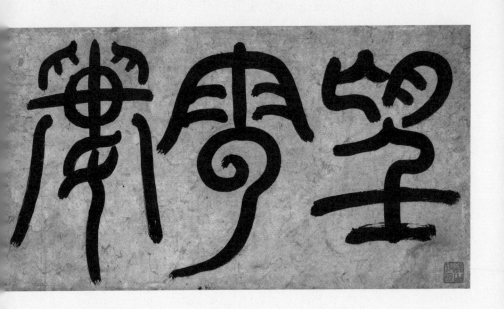

〈망운헌〉, 지본, 26.9×49cm, 개인

1 글씨는 다음과 같다.

望雲軒

'구름이 바라뵈는 집'이라는 뜻이다. 이 편액 글씨는 이인상의 남산 집 능호관의 당호를 쓴 것이다. 이인상은 두보의 오언율시 「가산」假山의 함련頷聯인 "望中疑在野, 幽處欲生雲"¹에서 맨 앞의 '망'望자와 맨 끝의 '운'雲자를 따서 이 당호를 지었다. 30대 전반의 일로 추정된다. 이 편액 글씨는 이 무렵 쓴 것으로 생각된다.

이인상은 구름을 비상히 좋아하였다. 다음은 이인상의 글 「이윤지산수도발」李胤之山水圖跋에 나오는 말이다.

> 황대치黃大癡(황공망 - 인용자) 같은 이는 고루高樓에 올라 구름이 기기묘묘하게 변하는 모습을 보며 산수를 그렸다. 대치의 그림은 아직 세상에 전하고 있으나, 구름의 무궁한 변화는 비록 대치 스스로도 그걸 바라보면 왜 기쁜지를 알지 못했거늘 후인이 대치의 그림이 어떤 연고에서 그려지게 됐는지를 알 까닭이 있겠는가. 대개 마음과 대상, 이 둘이 서로 융회融會한 뒤에야 참된 그림이 나오는데, 후인이 꼭 그 즐거움을 아는 것은 아니다.²

1 이인상은 이 시구를 서사(書寫)한 바 있다. 본서 '5-2' 참조.
2 "如黃大癡登高樓, 望雲物之變態, 而畵山水. 大癡之畵, 世猶有傳之者, 而若雲之變無窮, 雖大癡不自知其所以爲樂, 則後人何從而知大癡之畵之所起哉? 盖心境俱會, 而後有眞蹟, 後人未必知其樂也."(「李胤之山水圖跋」, 「뇌상관고」제4책) 1739년에 쓴 글이다.

이인상은 32세 때부터 남산의 능호관에 거주하였다. 이 글은 30세 때 쓴 글이다. 그러니 이인상이 능호관에 살기 전부터 구름을 좋아했던 것을 알 수 있다. 이인상은 구름의 기기묘묘한 변화에 미적 흥취를 느낀 듯하다. 그러므로 구름에 대한 이인상의 애호는 그의 예술가적 감수성과 깊은 관련이 있다. 일찍이 동기창董其昌은 『화지』畵旨에서, "화가의 묘함은 전적으로 연운煙雲의 변멸變滅에 있다"면서 산수에서는 생동하는 구름에 유의해야 한다고 했다.[3]

이인상은 훗날 단양의 구담에 다백운루多白雲樓라는 정자를 짓고 그 앞의 강물을 운담雲潭이라 명명하였다. '다백운루'와 '운담'이라는 명칭에는 모두 '운'雲자가 들어간다. 이들 명칭에서도 구름에 대한 이인상의 애호가 드러난다.

구름은 시시각각 기변奇變을 연출한다. 이인상은 구름이 보여주는 기변의 미감美感에 경도된 것이다. 누각 이름을 '다백운루'라고 지은 것도 이 때문이었다.[4] 다음 글이 그 점을 잘 보여준다.

> 나는 천성이 구름 보기를 좋아하지만, 그게 왜 즐거운지는 말로 설명하기 어렵다. 구담의 뭇 산봉우리들 사이에 서루書樓를 짓고 '다백운'多白雲이라는 편액을 걸고는 혼자 웃으며 이렇게 말했다.
> "구담에 항상 머물 수는 없으며, 좋은 구름도 언제나 만날 수 있는 것은 아니니, 이게 걱정일세."

3 "畵家之妙, 全在煙雲變滅中. (…)然山水中當着意生雲."(동기창, 『畵旨』, 『容臺集』 별집 권4 所收)
4 『회화편』의 〈다백운루도〉 평석 참조.

무릇 단비가 내려 만물이 생장함은 천지의 마음이요, 구름의 묘용妙用이다. 그러나 온 세상에 구름이 끼어 비가 잔뜩 내리더라도 풀하나 나무 하나가 혹 그 은택을 받지 못한다면 군자는 또한 걱정하나니. 걱정은 다할 날이 없는 것이다. 그래서 나는 유독 맑은 구름을 좋아한다. 맑은 구름은 그 흰빛이 신기하게 변화하면서 다양한 형상을 띤다. 바로 이때 천지의 마음이 고요하여 움직임이 없으며 만물이 때를 기다리는 것을 보게 되나니, 나의 즐거움 또한 말 없음에 있거늘 대저 무슨 걱정이 있겠는가. 그러나 구름은 무시로 일어나지만 마음에 딱 드는 때를 만나기란 쉽지 않으며, 접하는 일이 무궁한 까닭에 나의 근심과 즐거움은 상황에 따라 변한다. 그러니 좋은 구름이 없더라도 걱정할 겨를이 있겠는가. 대저 산과 바다, 시내와 바위의 경관이 비록 아름답긴 하지만, 만일 종신토록 조용히 앉아 밤낮없이 그것만 바라보게 한다면, 그 신기하게 변화하고 유동하는 모습도 도리어 한 덩어리 물건에 불과하게 되어 보는 이를 싫증나게 할 것이다. 그러나 기장밥을 먹고, 베옷 입고 가죽띠를 두르며, 도와 의리, 경전과 사서史書에 대해 공부하는 일은 정신을 평안하게 하고 몸을 튼실하게 만들어 주는 까닭에 어떤 곳에서든 편안하며, 오래 해도 싫증이 나지 않는다. 그러니 운루雲樓(다백운루-인용자)가 비록 아름답다고는 하나 이 즐거움과는 바꿀 수 없다. (…)

또한 구담의 뭇 봉우리가 비록 기이하기는 하지만 그 변화무상함이 구름의 그것에는 못 미치고, 또 구름의 기이한 변화도 언제나 오래도록 즐길 수 있는 화창한 날만은 못하다. 그리고 마음에 기쁨을 주기는 하나 나의 것으로 삼을 수 없다는 점에서 구름과 산은 매한

가지다. 그러니 어찌 종신토록 외물外物에 얽매여 나의 즐거움을 바꾸겠는가.

아! 삶이 고단하고 집안에 우환이 많아 맑은 날과 좋은 구름을 헛되이 보내던 중 구담 가에 누각을 세워 일 년에 한 번은 다녀올 수 있게 되었다. 그곳에서 구름 같은 뭇 봉우리를 바라보고, 또 장차 밭 갈고 고기 잡아 끼니를 마련하며, 칡을 캐어 옷을 짓고, 유유자적하면서 글을 읽고 이치를 생각한다면 그 즐거움은 바꿀 수 없을 것이다. 그리고 일없이 홀로 앉았다가 어쩌다 맑은 날을 만나, 때때로 이는 아름다운 구름을 접하여 그것이 보여주는 다양한 모습을 보고 천지의 마음을 징험하리니, 그 즐거움은 또한 말없음에 있을 터이다. 이렇듯 운루에는 진실로 즐거워할 만한 것이 많으니, 좋은 구름을 언제나 만나지는 못한다는 것과 구담에 항상 머물 수는 없다는 것에 대해 걱정할 겨를이 있겠는가. 이에 기문記文을 짓는다.[5]

이인상이 지은 「다백운루기」다. 이 글을 통해 이인상이 구름을 얼마나 좋아했는지 알 수 있다.

이인상이 '구름'에 비상한 감수성을 보였음은 31세 때 그린 〈둔운도〉屯雲圖에서도 확인된다. 또 '운헌'雲軒이나 '운수'雲叟라는 별호를 사용한 데서도 확인된다. 이인상은 '운헌'이라는 자호인字號印을 〈수회도〉水會渡, 〈강남춘의도〉, 〈구룡연도〉 세 작품에서 사용하였다. 〈수회도〉는 1747년 12월에 쓴 글씨다.[6] '운수'라는 호는 〈퇴장〉退藏이라는 글씨에 보

5 「多白雲樓記」, 『뇌상관고』 제4책; 번역은 『능호집(하)』, 122~124면 참조.

인다. 〈퇴장〉은 1754년에 서사書寫되었다.⁷

'운헌'은 '망운헌'의 약칭이다. 이 편액 글씨를 통해 그 점이 확인된다.

② 이 글씨는 동감動感이 빼어나고 흥취가 있으며, 힘차되 안온하다. 필획은 부드럽고 넉넉하고 자연스러우며, 결구結構 또한 조화롭다. 서자書者의 화락和樂과 무심無心의 심경이 느껴진다.

이인상의 대자 전서는 갈필로 쓴 것이 대부분인데, 이 글씨는 이례적으로 농필濃筆로 써서 묵흔墨痕이 임리淋漓하다.

'망望'자는 소전의 글꼴인데, 제7·8획에 변형을 가했다. 청淸의 홍양길洪亮吉도 이런 획법을 구사했다.

'雲'자는, 상부는 금문의 글꼴이고,⁸ 하부는 고문이다. 이인상은 이 글씨와 비슷한 시기에 썼다고 여겨지는 〈가산·강남롱〉에서도 '운'자를 이렇게 썼다. 또 만년의 글씨인 〈정담추수, 운간냉태〉에도 이렇게 쓴 '운'자가 보인다.

「설문」望　　홍양길 望　　〈가산·강남롱〉　〈정담추수, 운
　　　　　　　　　　　　　雲　　　간냉태〉 雲

6 〈수회도〉에 대해서는 본서 '2-중-5' 참조.
7 이 작품에 대해서는 본서 '14-3'을 참조할 것.
8 『한간』(汗簡)에는 '雨'가 모두 이렇게 쓰였다.

'軒'자는 보기 드문 자형이다. '헌'자의 소
전은 '軒'과 같으며, 고문은 '秝'과 같다. 이
글씨는 고전의 한 이체자異體字가 아닌가 한
다. 이 글씨에서 '秝'은 '輿'의 '車'에 해당한
다. 금석문에서 '車'와 '輿'는 통한다.[9] '干'은
'干'에 해당한다. 이렇게 보면 이 글씨는 '軍'
이라고 쓴 것이 된다. '헌'자를 이리 쓴 경우
는 흔치 않은데, 규장각에 소장된 책인 『구
암유고』久菴遺稿[10]의 수장인收藏印 '관물헌'觀
物軒에 똑같은 자형이 보인다.[11]

글씨 맨 오른쪽 하단에 "매산수장"槑山收
藏이라는 수장인이 찍혀 있는데, 동일한 인
장이 작품 〈고반〉考槃에도 보인다.[12]

『구암유고』 수장인 觀物軒

9 邢澍·楊紹廉 원저, 北川博邦 閲, 佐野光一 編, 『金石異體字典』(東京: 雄山閣, 1980),
375면의 '輿'자 항목 참조.
10 도서번호 奎 5619-2. 한백겸(韓百謙)의 문집이다.
11 '관물헌'은 창덕궁의 한 건물 이름이다. 순조의 아들인 효명세자(孝明世子)가 이곳을 서연
(書筵)의 장소로 쓴 바 있다. '觀物軒'이라는 인장 바로 위에 '震宮之章'이라는 또 하나의 인장
이 찍혀 있는 것을 볼 수 있는데, '震宮'은 동궁(東宮)을 의미한다. 이로 미루어 이 인장은 효명
세자의 것으로 보인다.
12 본서 '10-4'를 참조할 것. '매산'은 서예가이자 고서화 감식가인 김선원(金善源) 씨의 호
다.

관란觀瀾

—

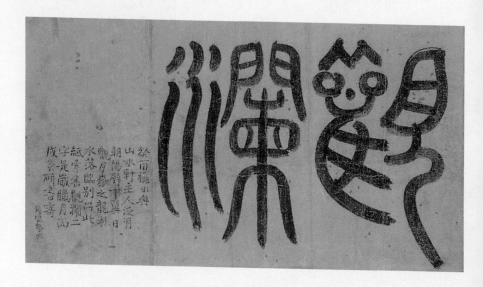

〈관란〉, 지본, 31.8×64.8cm, 개인

① 글씨는 다음과 같다.

観瀾.
 癸酉秋,¹ 與山水軒主人, 泛²朝陽壁下. 翼日, 觀月嶽之龍湫
 水落, 臨別出此紙, 索書觀瀾二字, 是歲臘月丙戌, 炙研書寄.
 鐘岡蟄夫.

우리말로 옮기면 다음과 같다.

물결을 본다.
 계유년(1753) 가을에 산수헌山水軒 주인과 더불어 조양朝陽의 절
벽 아래에 배를 띄우고 노닐었다. 이튿날 월악산月嶽山의 용추龍
湫에서 폭포수가 떨어지는 것을 구경하였다. 이별할 때 이 종이
를 꺼내 '관란'觀瀾 두 글자를 써 달라고 해서 이 해 섣달 초여샛
날 먹을 갈아 글씨를 써서 보낸다.
 종강칩부.³

'산수헌 주인'은 권진응權震應(1711~1775)을 이른다. 수암遂菴 권상하
權尙夏의 증손으로, 한원진韓元震의 문하에서 수업했다.⁴ 송문흠은 그의

1 '秋'자 뒤에 '日'자가 더 있는데, 삭거(削去)한다는 표시를 해 놓았다.
2 '泛'자 뒤에 '月'자가 더 있는데, 삭거한다는 표시를 해 놓았다.
3 '종강에서 칩거하는 사람'이라는 뜻이다.
4 권진응은 학문에 전념하여 과거 시험을 보지 않았으나 훗날 초선(抄選)에 뽑혀 시강원(侍
講院) 자의(諮議)가 되었다. 1771년, 영조가 저술한 『유곤록』(裕昆錄)에 대해 언급한 상소를

외사촌 형이다.

갑자년(1744) 겨울에 이인상·이윤영을 비롯한 단호그룹의 인물들이 오찬의 계산동 집에 묵으며 강회를 할 때 권진응은 가끔 들러 담소를 나눈 후 저녁에 돌아가곤 하였다.[5] 그는 비록 단호그룹의 핵심 인물은 아니지만 이 그룹의 일원이었다. 단호그룹에는 낙론洛論에 속한 사람들이 대부분이었지만 권진응은 호론湖論에 속했다.

권진응은 세거지가 충청북도 제천군 한수면이었다. 송시열의 고제高弟인 그의 종조부 권상하는 여기에 한수재寒水齋를 세워 남당南塘 한원진, 외암巍巖 이간李柬, 병계屛溪 윤봉구尹鳳九 등 이른바 강문江門 8학사를 배출하였다. 권진응은 이런 가학을 계승했으며, 한수재 서쪽의 강물이 내려다보이는 곳에 당堂을 하나 세우고는 '산수헌'山水軒이라는 편액을 걸었다.[6] 권진응의 자호 '산수헌'은 이에서 유래한다.

산수헌 아래에는 강이 있었으니 곧 황강黃江이다. 이 강은 단양에서 흘러온다. 작품의 관지 중에 보이는 '조양의 절벽'은 바로 이 황강의 승지勝地 이름이다.[7]

당시 이인상은 권진응과 만나 첫날은 산수헌 주변의 황강에 배를 띄워 노닐고, 이튿날은 월악산의 용추로 가 폭포수가 떨어지는 것을 구경했던 듯하다. 월악산 용추는 산수헌 인근에 있는데, 깊은 소沼와 작은 폭포가

올렸다가 영조의 노여움을 사서 제주도 대정(大靜)에 유배되었으며, 몇 해 뒤 풀려나 곧 병으로 죽었다.
5 『회화편』의 〈북동강회도〉 평석 참조.
6 宋煥箕, 「山水軒權先生墓誌銘」, 『性潭集』 권23 참조.
7 황강(黃江) 북쪽에 있으며, 한수재(寒水齋)에서 바라보인다. 權燮, 『玉所稿』 文5의 「朝陽壁記」 참조.

있다. 이 작품 관지의 기록에 의하면 이인상이 권진응을 찾아가 월악산 일대를 유람한 것은 1753년 가을이다. 이인상은 이 해 4월 음죽 현감을 사직하였다.

그런데 관지의 기록만 보면 당시 이인상과 권진응 두 사람이 노닌 것 같지만 실은 이윤영도 이 모임에 함께하였다. 『단릉유고』 권9에 수록된 시 「월악에 들어가 지장소료地藏小寮에서 자다. 농암農巖의 운韻을 써서 원령과 권형숙에게 보이다」(원제 '入月嶽. 宿地藏小寮. 用農巖韻, 示元靈·權亨叔')에서 그 점이 확인된다. 『단릉유고』에는 이 시 바로 다음에, 「송계松溪에서 길이 나뉘다. 원령이 즉흥적으로 시를 읊조려 작별을 고하매 나도 말을 세우고는 그 시에 차운하다」(원제 '松溪分路. 元靈口號爲別, 余亦立馬次之')라는 시가 실려 있다. 이인상이 1753년에 지은 시들은 어떤 이유에서인지 전실全失되어 『뇌상관고』에 실려 있지 않다.[8] 하지만 이윤영의 이 시들을 통해 당시 이인상·권진응·이윤영이 함께했음을 알 수 있다. 이인상은 서울에서 내려왔지만 이윤영은 당시 은거하고 있던 사인암에서 왔을 것이다.

상기 이윤영의 시제詩題 중에 보이는 '지장소료'地藏小寮는 월악산에 있던 덕주사德周寺의 지장암地藏庵을 가리키는 것으로 추정된다.[9] '농암의 운韻' 운운한 것은 옛날 농암 김창협이 월악산을 유람하다 이 절에 유숙해 시[10]를 남긴 일이 있기 때문이다.

8 『뇌상관고』 제2책의 첨지(籤紙)에 "癸酉全失"이라 기재해 놓았다. "계유년의 시는 전부 잃어버렸다"라는 뜻이다. '계유년'은 1753년에 해당한다.
9 『農巖集』 권3의 「翼日, 始上德周寺, 境界高深, 非復無量之比. 是夜留宿地藏小寮, 有二僧相伴將下山, 天遠上人出紙覓詩, 遂書此以贈」이라는 시제(詩題) 참조.
10 주9의 시다.

또한 이윤영이 쓴 시 제목 중의 '송계'松溪는 용추 부근에 있는 월악산 송계 계곡을 가리킨다. 덕주사도 바로 이 부근에 있다.

이인상이 종강 집의 서사西舍에 입주한 것은 1754년 6월이다. 이인상은 한 달 뒤인 7월에 글을 지어 토지신과 조왕신竈王神에게 집의 낙성을 고하였다.[11] 관지의 내용에 의하면 이 작품을 쓴 건 1753년 12월 6일이다. 그런데 관지의 맨끝에다 '종강칩부'鐘岡蟄夫라 쓴 것은 어째서일까? 이 무렵 동사東舍가 완공되어 이인상이 거기에 거주하고 있었기 때문으로 생각된다. 이인상이 1754년 1월 13일 입춘 무렵에 쓴 글 「춘사」春辭에 보면 자신의 아내에게 동사에 거처할 것을 권했다는 말이 보인다.[12] 동사는 부녀가 거처하는 공간으로 지어졌다. 이와 달리 서사는 이인상이 거처할 공간으로 구상되었다. 서사는 1754년 6월에 와서야 완공되었다.

그러므로 이 작품의 관지에 '종강칩부'鐘岡蟄夫라고 쓴 것은 비록 아직 종강의 집이 다 낙성된 것은 아니나 당시 일부 지어진 건물에 이인상이 거처하고 있었음을 말해 주는 게 아닌가 한다.

권진응은 왜 이인상에게 '관란'觀瀾이라는 두 글자를 써 달라 한 것일까? 이 단어는 『맹자』 「진심」盡心 상上에서 유래한다. 이 단어가 나오는 『맹자』의 구절을 보이면 다음과 같다.

맹자가 말씀하셨다.

"(…) 물을 구경하는 데는 방법이 있나니, 반드시 물결을 보아야 한

11 『뇌상관고』 제5책의 「又告鐘崗土地神文」이 그것이다.
12 "勸老妻處東舍, 告夫子春祝寫."(「春辭」, 『뇌상관고』 제2책) '춘사'(春辭)는 입춘날 집에 써 붙이는 글귀를 이른다.

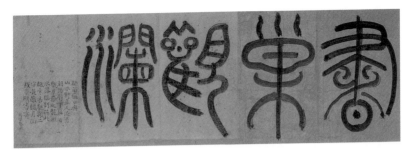

〈서소관란〉書巢觀瀾, 지본, 31.8×94.5cm, 개인

다. 해와 달은 밝음이 있으니 작은 틈이라도 반드시 비춘다.

흐르는 물은 웅덩이를 채우지 않으면 흘러가지 않는다. 군자가 도
에 뜻을 두더라도 문장을 이루지 않으면 통달하지 못한다."[13]

인용문 중 짙게 표시한 부분의 원문은 "觀水有術, 必觀其瀾"이다. 물
결은 해와 달의 밝음이 반사된 것으로, 물의 '문채'에 해당한다. 다시 말
해 물에서 가장 정채가 있는 부분이다. 그러므로 '관란'이라는 단어는 책
이나 학문에서 가장 종요로운 부분이나 가장 요체가 되는 곳을 가리키
는 말로 사용된다.

권진형은, 마침 산수헌 앞으로 강이 흐르고 있으므로 맹자의 이 말을
취해 책읽기와 학문 행위의 지침으로 삼고자 한 게 아닌가 한다.

5년 후 이인상은 권진응의 딸 안동 권씨安東權氏가 죽자 애사哀辭를
지었다.[14] 이 애사에서 이인상은, "나와 형숙亨叔은 사귐이 오래되었다"[15]

13 "孟子曰 : '(⋯)觀水有術, 必觀其瀾. 日月有明, 容光必照焉. 流水之爲物也, 不盈科不
行. 君子之志於道, 不成章不達.'"
14 『뇌상관고』 제5책에 실린 「孺人安東權氏哀辭」가 그것이다.

라고 말하고 있다.

이 글씨는 유홍준 교수에 의해 '서소관란'書巢觀瀾 네 글자로 처음 학계에 보고되었다.[16]

하지만 원래 이 작품은 그 관지의 해독에서 드러나듯 '관란'觀瀾 두 글자라야 옳다. '서소'書巢[17] 두 글자는 누군가가 인위적으로 덧붙인 것으로 여겨진다. '관란'과 '서소'는 그 필법이 같지 않다.

② 이 글씨는 조형미가 아주 빼어나다. 필획은 군세면서도 응체됨이 없고, 글자의 짜임은 몹시 조화롭고 빼어나다.

'觀'자는 아주 특이하게 썼다. 『광금석운부』에는 이런 꼴의 '觀'자가 보이지 않으며 『전해심경』에 비슷한 글꼴이 보이나 완전히 같지는 않다.

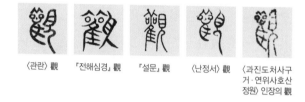

〈관란〉觀　　『전해심경』觀　　『설문』觀　　〈난정서〉觀　　〈과진도처사구
거·연위사호산
정원〉 인장의 觀

이인상의 〈난정서〉에도 이런 모양의 '觀'자가 보이고, 〈과진도처사구거·연위사호산정원〉에 찍힌 인장의 인기印記에도 같은 모양의 '觀'자가 보인다.

'觀'자 좌부의 윗부분은 흡사 사람이나 짐승의 얼굴 같다. 두 개의 작

15 "余與亨叔交久."
16 유홍준, 「능호관 이인상의 생애와 예술」 말미의 '도판 목록' 중 圖59 〈篆書, 書巢觀瀾〉.
17 서재라는 뜻이다.

은 동그라미는 눈을 형상화한 것으로 보인다. 이 글자의
좌부 '瞿'은 원래 '눈을 돌려 돌아본다'는 뜻이니,[18] 이인
상은 글자의 뜻을 형상으로 잘 표현했다 할 만하다. '瞿'

〈虢季子白盤〉
覞

을 이렇게 상형성이 도드라지게 쓴 경우는 중국과 조선
의 전서 작품에서 달리 잘 발견되지 않는다.

　우부의 '見'자도 대단히 개성적이다. 특히 윗부분의 '目'이 그러하다.
제1획과 제2획에 모두 전절轉折을 주어 '目'의 바깥 테두리를 완성했는
데 그 운필이 기이하다.[19] 이 서법은 금문에서 시사를 받은 것으로 생각된
다. 한편 '見'자의 동세動勢가 비스듬히 왼쪽 하단을 향하고 있음은 '瞿'
자의 '隹'의 동세가 비스듬히 오른쪽 하단을 향하고 있음과 묘한 역학적
균형을 이룬다. 그리하여 흡사 '瞿'과 '見'이 반갑게 서로 마주보고 있는
것 같기도 하고, 서로 다가가 안으려 하는 것 같기도 하다. 이처럼 '觀'자
의 결구에서는 조형적 정다움과 함께 율동감이 느껴진다.

　'瀾'자의 소전은 '瀾'과 같다. 이 작품의 '瀾'자는 소전
의 글꼴과 달리 '門'은 작고 '柬'은 크다. 그래서 '門' 안
에 '闌'이 들어와 있다는 느낌이 들지 않는다. '闌'자를
이리 씀은 금문에서 유래한다.

금문 闌

　'觀'자에서와 달리 '瀾'자의 글씨에서는 획 끝이 뾰족해 보이는 데서
알 수 있듯 고전의 서체가 일정하게 감지된다.

　관지의 글씨체는 해서인데, 퍽 골기骨氣가 있다. 이인상 서화의 관지

18　加藤常賢, 『漢字の起原』, 341면 참조.
19　이 '見'자의 운필법은 〈난정서〉 '觀'자 우부의 '見'이라든가 〈과진도처사구거·연위사호산정
원〉에 찍힌 인장 '凌壺觀'의 '觀'자 우부의 '見'이 보여주는 운필법과 차이가 난다.

가 해서로 씌어진 경우는 흔치
않다.

〈관란〉의 관지

중용 제33장[1]

—

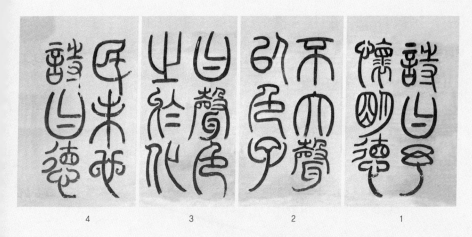

4 3 2 1

8 7 6 5

〈중용 제33장〉, 지본, 제1면 69×42.5cm, 개인

1 글씨는 다음과 같다.

> 詩曰:² "予懷明德, 不大聲以色",³ 子曰: "聲色之於⁴化民, 未⁵也."
> 詩曰:⁶ "德輶如毛",⁷ 毛猶有倫, "上天之載, 無聲無臭",⁸ 至矣.
> 南澗, 麟祥爲金公書.

우리말로 옮기면 다음과 같다.

> 『시경』에 이르기를, "나는 생각노라 명덕明德이/성색聲色을 대단치
> 않게 여김을"⁹이라고 했는데, 공자께서는 말씀하시기를, "성색聲色
> 은 백성을 교화함에 있어서 말단이다"라고 하셨다. 『시경』에 이르
> 기를, "덕은 가볍기가 터럭과 같다"¹⁰라고 했는데, 터럭은 아직도 비
> 교할 만한 것이 있나니, "상천上天의 일은/소리도 없고 냄새도 없
> 다"라고 말해야 지극하다 할 것이다.

1 이 작품은 이전에 '전서8곡병'(八曲屛)으로 불리어 왔다.
2 『중용』의 어떤 본(本)에는 '曰'이 '云'으로 되어 있다.
3 『시경』대아(大雅)「황의」(皇矣)에 나오는 말이다.
4 『중용』에는 원래 '於'자 다음에 '以'자가 더 있다.
5 '未'라고 썼는데, 『중용』 원문에는 '末'로 되어 있다.
6 『중용』의 어떤 본에는 '曰'이 '云'으로 되어 있다.
7 『시경』대아「증민」(烝民)에 나오는 말이다.
8 『시경』대아「문왕」(文王)에 나오는 말이다.
9 『시경』의 「황의」는 주(周)나라가 천명을 받았음을 찬미한 시다. 「황의」의 이 시구는 상제(上帝)가 문왕에게 한 말의 일부다. 따라서 '나'는 상제를, '명덕'은 문왕의 명덕을 가리킨다. '성색'(聲色)은 음성과 얼굴빛을 뜻한다. 문왕의 덕이 몹시 깊고 은미하여 형적(形迹)이 드러나지 않음을 기린 말이다.
10 덕은 누구나 쉽게 행할 수 있다는 뜻이다.

남간南澗에서 인상이 김공金公을 위해 쓰다.

이 구절은『중용』의 마지막 장인 제33장의 맨 끝부분인데,『시경』의 시구들을 끌어와 아무 형적形迹도 없는 하늘의 지극한 덕을 말하고 있다. 하늘의 지극한 덕을 말한 까닭은, 군자가 이를 본받아야 한다고 여겨서다.『중용』제33장에서는 이 글귀 바로 앞에 '불현지덕'不顯之德과 '독공' 篤恭이 언급되고 있다. '불현지덕', 즉 '드러나지 않는 덕'은 덕이 깊고 은미하여 드러나지 않음을 이른다. '독공'은 공손함을 돈독히 함을 이른다. 주희는 이를 '드러나지 않는 공경'이라 해석하였다.[11]

『중용』제33장의 끝부분에 보이는 불현지덕과 독공에 대한 강조는 이 장의 맨 앞에 언급된,

> 『시경』에 이르기를, "비단옷을 입고 홑옷을 덧입는다"라고 했으니, 그 광채가 너무 드러남을 싫어해서다. 그러므로 군자의 도는 은은하되 날로 드러나고, 소인의 도는 화려하되 날로 없어지는 것이다. 군자의 도는 담박하되 싫증이 나지 않으며, 간략하되 문채가 난다.[12]

라는 말과 연관된다. 군자의 도는 화려함이 아니라 은근함과 담박함에 있다는『중용』의 이 메시지는 이인상의 인생과 예술을 관통하는 주요한 원리가 되고 있다.[13]

11 "篤恭, 言不顯其敬也."(『중용』제33장에 대한 주희의 주석.)
12 "『詩』曰: '衣錦尙絅', 惡其文之著也. 故君子之道, 闇然而日章, 小人之道, 的然而日亡, 君子之道, 淡而不厭, 簡而文(…)"(『中庸』제33장)

이인상은 젊어서부터 『중용』을 독실히 읽었다.[14] 이인상은 이 작품 외에도 〈중용 제1장〉과 〈중용 제11장〉을 서사한 바 있으며,[15] 또 『중용』 제33장에 인용된 『시경』의 시구 "予懷明德, 不大聲以色"만을 따로 서사하기도 했다.[16]

관지 중에 언급된 '김공'은 종래 이인상의 벗 김무택으로 추정되어 왔으나 필자는 김진상金鎭商을 가리킨다고 생각한다.

『뇌상관고』에는 김무택에게 준 시가 여러 편 실려 있다. 그중 몇 편의 제목을 보이면 다음과 같다.

- 「김원박의 옥계전사玉溪田舍[17]에 부치다」(원제 '寄金元博玉溪田舍')
- 「신씨의 이상정二橡亭에 임 진사任進士 중사仲思[18] 형제와 모였는데, 김자金子 원박과 함께 짓다」(원제 '申氏二橡亭會任進士仲思兄弟, 同金子元博賦」)
- 「임당林塘 야정野亭. 김자 원박과 분운分韻하다」(원제 '林塘野亭, 與金子元博分韻')
- 「김자 유문孺文[19]과 원박이 내방하여 남간南澗에 걸어 들어가 함

13　『중용』의 철학이 이인상의 회화에 미학적으로 어떻게 작용하고 있는지에 대해서는 『회화편』의 〈서지하화도〉 평석 참조.
14　任敬周, 「贈李元靈序」, 『靑川子稿』 권2의 "元靈喜讀子思氏之書, 又喜讀『易』「繫辭」, 曰: '吾以此終吾命也'"라는 말 참조.
15　본서의 '8-2'와 '3-4' 참조.
16　본서 '2-하-10' 참조.
17　'원박'은 김무택의 자이고, '옥계'는 김무택의 향리인 수원의 지명이다.
18　'중사'(仲思)는 임성주(任聖周)의 자다.
19　'유문'은 김순택의 자다.

께 짓다」(원제 '金子孺文元博來訪, 步入南澗共賦')[20]

맨 처음의 시는 『뇌상관고』에서 확인되는, 이인상이 김무택에게 준 최
초의 작품이다. 세 번째 시는 기미년, 즉 1739년에 지은 것임이 명시되어
있다.

이에서 알 수 있듯 이인상은 김무택을 '김원박' '김자원박'金子元博 '원
박' 등으로 일컫고 있다. 즉 자字로 부르고 있는 것이다. 이인상은 벗을
호칭할 때 일관되게 이런 방식을 취하고 있다. 벗에게는 '공'公이라는 말
을 잘 쓰지 않았으며 대개 '자'子라고 했다.[21] 또 '공'이라고 한 인물은 자
字로 부르지 않고 상대를 높이는 뜻에서 호로 불렀다. 이인상은 명분을
중시했는데 호칭 문제에서도 그런 면모가 잘 드러난다.

『뇌상관고』에는 김진상에게 준 시 역시 여러 편 실려 있다. 그중 몇 편
의 제목을 보이면 다음과 같다.

- 「조석천潮汐泉. 퇴어退漁[22] 김공의 시에 차운하다」(원제 '潮汐泉. 次
退漁金公韻')
- 「석림정石林亭. 퇴어 김공의 시에 차운하다」(원제 '石林亭. 次退漁
金公韻')[23]
- 「겨울 우뢰. 퇴어 어른의 시에 차운하다」(원제 '冬雷. 次退漁丈')[24]

20 모두 『뇌상관고』 제1책에 실려 있다.
21 단 여러 벗을 통칭할 때는 '제자'(諸子)라는 말 외에 '제공'(諸公)이라는 말을 쓰기도 했다.
22 '퇴어'(退漁)는 김진상의 호다.
23 이상 『뇌상관고』 제1책.
24 『뇌상관고』 제2책.

첫 번째 시는 이인상이 김진상에게 준, 확인되는 최초의 작품이다. 세 번째 시는 '기미'년, 즉 1739년에 지은 것임이 명기되어 있다.

이에서 보듯 이인상은 김진상을 김무택과 달리 '공'公 '장'丈 등으로 부르고 있다. '장'丈은 존장尊丈이라는 뜻으로 어른을 가리키는 말인데, '공'이라는 말과 급이 같다.

김진상은 김무택의 숙부로,[25] 예서에 능했다. 이인상이 생전에 가장 존경한 존장尊丈을 두 분 꼽는다면 김진상과 민우수일 것이다. 단 이인상은 김진상을 20대부터 종유從遊했으나 민우수는 만년에야 인사를 드리고 종유하였다.[26] 이인상은 26세 때인 1735년 김진상과 함께 태백산과 경북 일대를 유람한 적도 있다. 이때 그린 그림 〈구학정도〉龜鶴亭圖가 지금 전하고 있다.[27]

이렇게 볼 때 이 글씨 관지 중의 '김공'은 김무택이 아니라 김진상이 분명하다. 또한 관지 중에 '남간'이라는 말이 보임에 유의해야 한다. 여기서 '남간'은 남산에 있던 이인상의 집 '능호관'을 가리킨다. 이인상은 1754년 6월 이후 종강 집의 서사西舍에 거주했는데, 이 무렵 쓴 글씨들에는 '남간' 대신 '종강'이라는 지명이 관지에 적혀 있다.

이인상이 남간의 능호관에 거주한 것은 1741년 여름부터다. 이인상은 1747년 함양의 사근도 찰방으로 부임했으며, 1749년 8월에 체직遞職되었다. 그후 1750년 8월부터는 음죽 현감으로 재직하였다. 1753년 음죽 현감을 그만둔 후 8월부터 종강에 집을 짓기 시작하여 익년 6월 이 집의

25 『회화편』의 〈송하독좌도〉 평석 참조.
26 「祭蟾村閔先生文」, 『뇌상관고』 제5책 참조.
27 『회화편』의 〈구학정도〉 평석 참조.

서사西舍인 모루茅樓에 입주하였다. 이인상이 서화의 관지에 '남간'이라는 지명을 쓴 것은 대체로 1741년부터 1747년 사이와 1749년 8월 이후에서 1750년 8월 이전 사이다.

이 글씨는 그 서풍을 보면 만년작과는 거리가 있으며, 사근도 찰방으로 나가기 전의 작품으로 여겨진다. 그렇다고 한다면 1741년부터 1747년 사이의 어느 시기에 제작되었을 가능성이 높다.

제작 시기를 좀더 좁힐 수 있는 단서가 인장에서 발견된다. 이 작품에는 관지 끝에 '동해유민'東海遺民이라는 인장이 찍혀 있는데, 이 인장은 〈억〉과 〈적벽부〉에도 찍혀 있다.[28] 현재 알려져 있는 이인상의 글씨 가운데 이 인장이 찍힌 것은 이 세 작품 외에는 없다. 이인상의 그림 중에는 〈추림도〉秋林圖와 〈유변범주도〉柳邊泛舟圖에 이 인장이 찍혀 있다. 학계에서는 이 두 그림을 이인상의 20대작으로 보고 있다.

이인상이 '동해유민'이라는 인장을 사용한 것은 20대 후반에서 30대 초반 사이로 여겨진다.[29] 〈적벽부〉는 이인상의 나이 33세 때인 1742년 7월에 제작되었음이 확인된다. 이 점을 고려한다면 〈중용 제33장〉 역시 대체로 이때를 전후해 쓴 것으로 보아야 하지 않을까 한다.

2 이 작품의 필획은 온후하면서도 힘이 있다. 또한 소박하고 자연스럽다. 30대 이인상의 심태心態가 담겨 있다고 생각된다.

소전의 서법으로 썼지만 옥저전처럼 파리하거나 날카롭지 않으며 온

28 본서의 '2-상-3'과 '2-중-6' 참조.
29 본서 '2-중-6' 참조.

화한 분위기를 풍긴다. 자형 역시 모두 소전인데, 『설문』을 따르지 않고 〈태산각석〉이나 〈역산각석〉 등 진秦의 각석을 따른 경우가 더러 보인다. 이인상의 전서 작품에서 이 글씨처럼 고전이 섞이지 않고 소전으로만 된 것은 꽤 희귀하다. 하지만 관지에는 고전의 글꼴이 보인다.

제1면의 '德' 자는 〈태산각석〉을 따랐다.

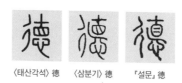

〈태산각석〉德 〈삼분기〉德 「설문」德

제2면의 '以' 자와 제6면의 '上' 자는 〈역산각석〉을 따랐다.

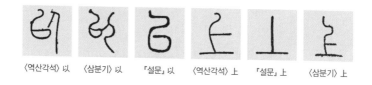

〈역산각석〉以 〈삼분기〉以 「설문」以 〈역산각석〉上 「설문」上 〈삼분기〉上

제4면의 '末'는 '末'로 써야 옳다. 전서에서 '末'와 '末'은 글꼴이 다르다.

「설문」末 「설문」末

이 글씨에는 변화가 많다. '詩' 자가 둘, '德' 자가 둘, '聲' 자가 셋, '色' 자가 둘, '無' 자가 둘인데, 다 모양이 다르다.

관지의 '澗' 자에서 우부의 '門'을 윗쪽에 짧게 쓴 것은 금문의 서체를 따른 것이다. '麟' 자의 좌부 '鹿' 역시 금문을 취했다. '金' 자는 〈태산각석〉을 취한 것으로 보인다. '書' 자는 '彐' 밑에 '人' 모양의 획이 하나 더

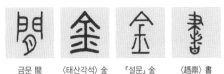

금문 間　〈태산각석〉金　『설문』金　〈趠鼎〉書

있어야 하는데 감減하고 썼다. 이는 금문의 영향으로
보인다.

　관지 끝에 '동해유민'東海遺民이라는 주문방인이
찍혀 있다.

인장 東海遺民

③ 이인상은 만년에 『중용』 제33장 중에
인용된 『시경』 「황의」皇矣의 시구만 따로
떼내어 서사한 바 있다. 고전의 서체가 주
가 된 〈황의〉는 〈중용 제33장〉과 좋은 비
교가 된다.[30]

〈황의〉

30　이 작품은 본서 '2-하-10'에서 검토되었다.

음주飮酒 제7수

〈음주 제7수〉(『海東歷代名家筆譜』권5 所收), 목판본, 제1면, 19×13.7cm

① 글씨는 다음과 같다.

秌鞠[1]有佳色,

浥露掇其英.

泛[2]此忘憂物,

遠我遺世情.

壹觴雖獨進,

栖[3]書[4]壺自傾.

日入群動息,

歸鳥趨林鳴.

嘯傲東窓[5]下,

聊復得此生.

盡[6]

　　　淵明「飲酒」詩. 書于澹華齋中.

　　　　　元靈.

우리말로 옮기면 다음과 같다.

1　전서에서는 '菊'을 '鞠'으로 쓴다.
2　『도연명집』(陶淵明集)에는 '汎'으로 되어 있다. '汎'은 '泛'과 통한다.
3　『도연명집』에는 '杯'로 되어 있다. '杯'와 '栖'는 동자(仝字)다.
4　'書'자 오른쪽에 점을 두 개 찍어 삭제한다는 표시를 해 놓았으며, 맨 끝에 '盡'자를 써서 이
글자로 수정함을 밝혔다.
5　『도연명집』에는 '窓'이 '軒'으로 되어 있다. 이인상의 착오 같다.
6　제6행의 '書'자를 이 글자로 수정한다는 뜻이다.

가을 국화 아름다운 빛깔을 띠어

이슬에 젖은 그 꽃잎 따네.

망우물忘憂物[7]에 이를 띄우니

세속을 떠난 내 마음 고원해지네.

한 잔 술을 비록 홀로 마시나

술잔 비면 병이 절로 기우네.[8]

해 지자 모든 움직임 멎고

귀조歸鳥가 숲에 들며 우네.

동쪽 창 아래서 맘대로 읊조리나니[9]

그럭저럭 다시 이런 삶을 얻었네.

　　　　도연명의 「음주」시. 담화재澹華齋에서 쓰다.

　　　　　　원령.

　도연명이 지은 시 「음주」 20수 연작 중 제7수에 해당한다. 이 시에는 다음과 같은 서문이 붙어 있다.

　나는 한적하게 살아 즐거움이 적은데다 겸하여 요즘 밤이 길어진 터에 우연히 좋은 술이 생겨 마시지 않은 밤이 없었다. 그림자 돌아보며 홀로 잔을 비우고는 홀연히 다시 취하곤 하였다. 취한 후에는

7　'근심을 잊게 만드는 물건'이라는 뜻으로, 술을 가리킨다.

8　술잔이 비면 술병이 절로 기울어 술잔을 채운다는 뜻으로, 혼자서 술 마시는 것을 해학적으로 표현했다.

9　원문의 '소오'(嘯傲)는 거리낌없이 읊조리거나 노래한다는 뜻이니, 외물(外物)에 구속되지 않고 방일(放逸)함을 형용하는 말이다.

문득 시 몇 편을 지어 스스로 즐겼는데, 종이에 옮겨 적을 만한 것
이 마침내 많아졌다. 말에 조리가 없지만 애오라지 친구에게 쓰게
하여 즐기며 웃는 거리로 삼고자 한다.[10]

도연명의 「음주」시는 단순한 술 노래가 아니며, 도연명의 생의 태도, 가
치관, 이념, 사상을 자유롭고 호한하게 읊은 작품이다. 거기에는 쓸쓸함,
비애, 굳은 지조, 상심, 한탄, 고고한 마음이 두루 표백表白되어 있다. 인
구에 널리 회자되는 시구 "채국동리하, 유연견남산"採菊東籬下, 悠然見南
山은 이 연작시 제5수의 일부다. 이인상은 「음주」 제5수를 서사한 작품
도 남기고 있다.[11]

이인상을 비롯한 단호그룹의 인물들은 도연명에 깊이 경도되었으며,
그를 몹시 흠모하였다. 도연명이 세속에 물들지 않은 고결한 성정을 지
녔으며 세상에 대한 비분悲憤을 품은 데 공감한 것이다.

이 글씨는 그 관지의 내용으로 볼 때 서지 부근에 있던 이윤영의 서재
인 담화재에서 제작된 것이다. 담화재는 1741년에 건립되었다.[12] 이후 이
공간은 단호그룹의 중요한 거점이 되었다. 이인상은 사근도 찰방으로 부
임하는 1747년 7월 이전까지는 늘상 이곳을 드나들며 이윤영을 비롯한
단호그룹의 동지들과 문회文會를 갖고서 술을 마시거나 시를 수창하거

10 "余閑居寡歡, 兼比夜已長, 偶有名酒, 無夕不飮. 顧影獨盡, 忽焉復醉. 旣醉之後, 輒題
數句自娛, 紙墨遂多. 辭無詮次, 聊命故人書之, 以爲歡笑爾." 번역은 이성호 역, 『도연명전
집』(문자향, 2001), 139면 참조.
11 본서 '3-5' 참조.
12 『회화편』의 〈서지하화도〉 평석 참조.

〈수회도〉我　「설문」鳥　〈벌목〉鳥　「설문」嘯　『전해심경』嘯　금문 敖　「설문」敖

古陶 窓　「설문」窓　〈석고문〉淵　〈재거감흥〉淵　「설문」靈

나 글씨를 쓰거나 그림을 그리곤 하였다.[13] 따라서 이 글씨는 1741년에서 1746년 사이의 어느 시점에 쓰인 것으로 판단된다.

② 1926년 간행된 『해동역대명가필보』海東歷代名家筆譜에 수록된 글씨다.[14] 판각된 글씨이기 때문에 원 묵적墨跡의 신채神采와 생기가 그대로 느껴지지는 않지만 글씨의 결구結構는 대강 엿볼 수 있다.

이 글씨는 서체가 소전이며, 자형도 소전이 대부분이나 이따금 고전이 섞여 있다.

제1면 제4행의 '我'자는 금문이다. 이인상의 다른 작품 〈수회도〉에도 똑같은 자형이 보인다.[15] 제2면 제4행의 '鳥'자는 소전의 자형과는 다소

13　이인상은 담화재에서 〈송계누정도〉라는 그림을 그린 바 있다. 한편 〈서지하화도〉는 담화재에서 이인상이 이윤영과 합작해 그린 그림이다. 이에 대해서는 『회화편』의 〈서지하화도〉 평석 참조.

14　白斗鏞, 『海東歷代名家筆譜』(翰南書林, 1926) 권5, 55~56면에 실려 있다. 목판본이다. 이 책에 실린 글씨를 임모(臨摹)한 것이 학고재에 소장되어 있는데, 필획이 졸렬하고 거칠어 이인상의 필치에서 한층 더 멀어졌다.

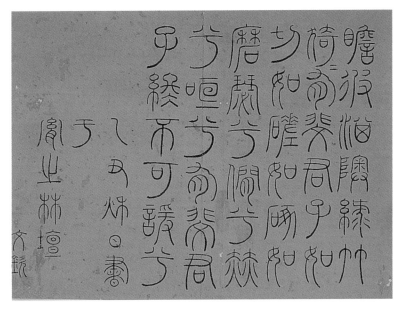

송문흠이 1745년 가을에 담화재에서 쓴 전서(《근묵》 所收), 지본, 29×36.4cm, 성균관대학교 박물관

다르다. 똑같은 글꼴이 이인상의 다른 작품 〈벌목〉에도 보인다.[16]

제3면 제1행의 '嘯'자는 고전으로 여겨진다. '傲'자의 우부 '敖'에는 좌측 상단에 획이 하나 추가되어 있는데, 이는 고전의 영향으로 보인다. '窓'자의 중간 부분의 획을 '⊗'와 같이 쓴 것 역시 고전의 영향이다.

관지 중의 '淵'자는 아주 특이한데 〈석고문〉을 변형한 것으로 보인다. 비슷한 자형이 《보산첩》에 실린 〈재거감흥〉에 보인다.[17] 둘을 비교해 보면 〈음주 제7수〉쪽이 〈석고문〉의 자형을 단순화했음이 드러난다. 참고로 이

15 본서 '2-중-5' 참조.
16 본서 '2-하-5' 참조.
17 본서 '4-3' 참조.

〈제김사순병
명〉淵

〈재유〉淵

인상이 쓴 다른 전서 작품의 '淵' 자를 보이면 위와 같다.

'靈' 자에서 맨 위의 '一' 획을 쓰지 않은 것은 고전의 영향이다.

구중불설자황 口中不說雌黃

—

1

2

〈구중불설자황〉, 지본, 30.6×214cm, 성균관대학교 박물관

① 글씨는 다음과 같다.

(口)中[1]不說[2]雌黃, 眉端不挂煩惱.[3] (隨)意[4]以[5]栽花木,[6] (適)性[7]以[8] 養禽魚, 便[9]是山林經濟.

우리말로 옮기면 다음과 같다.

입 속에 자황雌黃을 두지 말고, 미단眉端에 번뇌를 걸치지 말며, 뜻 에 따라 꽃과 나무를 가꾸고, 본성을 좇아 새와 물고기를 기르는 것 이 곧 산림경제山林經濟다.

'자황'雌黃은 노란색의 광물로 옛날에 안료로 사용되었다. 또한 종이

1 명말(明末) 오종선(吳從先)이 엮은 『소창청기』(小窓淸紀)에는 '中'자 앞에 '口'자가 더 있 다. 또 신흠(申欽)의 문집인 『象村稿』(『한국문집총간』 제72책 所收) 권48의 『야언 1』(野言 一)에도 '中'자 앞에 '口'자가 더 있다. 애초 이인상이 쓴 글씨에는 '口'자가 있었으나 후인이 글 자를 오려붙여 편집하는 과정에서 빠진 것으로 판단된다.
2 『소창청기』와 『야언 1』에는 '說'이 '設'로 되어 있다. 이인상이 착오로 잘못 쓴 것 같다.
3 『소창청기』와 『야언 1』에는 이 뒤에 "可稱烟火神仙"이라는 구절이 더 있다.
4 『소창청기』에는 '隨宜'라고 되어 있다. 『야언 1』에는 '意'자 앞에 '隨'자가 더 있다. 애초 이 인상이 쓴 글씨에는 '隨'자가 있었으나 후인이 글자를 오려붙여 편집하는 과정에서 빠진 것으로 판단된다.
5 『소창청기』와 『야언 1』에는 '以'가 '而'로 되어 있다.
6 『소창청기』와 『야언 1』에는 '木'이 '竹'으로 되어 있다.
7 『소창청기』와 『야언 1』에는 '性'자 앞에 '適'자가 더 있다. 애초 이인상이 쓴 글씨에는 '適'자 가 있었으나 후인이 글자를 오려붙여 편집하는 과정에서 빠진 것으로 판단된다. '性'자의 우측 상단에 보이는 필획의 흔적이 이런 추정을 뒷받침한다.
8 『야언 1』에는 '以'가 '而'로 되어 있다.
9 『소창청기』와 『야언 1』에는 '便'이 '此'로 되어 있다.

에 잘못 쓰인 글자를 고칠 때에도 사용되었다. 이 때문에 잘못을 바로잡는 행위나 선악과 시비를 의론하거나 평론하는 행위를 일컫는 말로도 쓴다.

　이인상은 남의 선악을 되도록 입에 올리지 않으려고 하였다. 다음 편지글에서 그 점이 확인된다.

　　전날 밤에 근래의 세상일을 논하다가 이야기가 인물들의 선악에 미치게 되자 그대의 낯빛과 언사가 격해지는 듯싶더군요. 저는 그때 더 따지고 싶지 않아 다른 한가로운 이야기로 화제를 돌렸지만, 지금 생각해 보니 비록 낯빛과 언사의 낌새 때문이라 할지라도 그대에게 마음을 숨긴 것은 우도友道가 아니다 싶어 감히 다 말씀드리는 것이니 묵묵히 헤아려 주시기 바랍니다. 저는 작년에 지은 「손님에게 고하는 두 가지 경계의 말」[10]이라는 글에 이렇게 썼습니다.

　　"제 집에 오신 손님은 시정時政의 득실이나 인물의 선악, 음란한 음악이나 여색, 재화財貨나 이익에 대해 말씀하지 마시기 바랍니다. 모두 졸박한 도道에 해가 되기 때문입니다. 손님이 설사 이런 것에 대해 말하더라도 저는 대꾸하지 않겠습니다. 오로지 의義에 대한 강론을 통해 손님으로부터 배웠으면 하며, 또한 저는 오로지 고문古文만을 좋아합니다."

　　또 이렇게 썼습니다.

　　"누가 나를 좋게 말한 말은 전하지 마시고, 누가 나를 걱정하는 말을 전해 주시기 바랍니다. 누가 나를 헐뜯은 말은 전하지 마시고,

───────────────

10　원제는 '告賓二戒'다.

누가 나에게 바라는 것을 전해 주시기 바랍니다. 나의 어리석음을
손님께서는 깨우쳐 주시기 바랍니다."

이 글을 사랑채에 써 두었으나 몸소 실천하지 못하니 참으로 부
끄럽습니다. 지난겨울 송사행宋士行에게 보낸 답서答書를 함께 보
내 드리오니, 제 뜻이 어디에 있는지 알 수 있을 겁니다."

이인상이 1751년 벗 신소申韶에게 보낸 편지의 한 대목이다. 편지 중
에 언급된 「손님에게 고하는 두 가지 경계의 말」이라는 글은 1750년에
지어진 것이라 여겨진다.

그러므로 이인상은 이 글씨 중의 "(口)中不說雌黃"이라는 구절에 깊
은 공감을 느꼈을 법하다. 이인상은 화훼를 가꾸는 데 남다른 조예가 있
었으므로[12] "(隨)意以栽花木"이라는 구절에도 깊이 공감했을 터이다.

이인상은 집에 거북이를 키웠다. 다음 글에서 그 점이 확인된다.

금년(1755년 - 인용자) 12월 날씨가 몹시 춥고 큰 눈이 자주 내려 거
리의 거지아이들이 한 날 밤에 다 죽고, 산방山房에 있는 갑匣 중의
거북이 역시 숨이 끊어져 죽었다.[13]

『뇌상관고』에 수록된 「매화를 타박하는 글」의 한 부분이다. 인용문 중

11 「與申成甫書」, 『능호집』 권3; 번역은 『능호집(하)』, 32~33면 참조.
12 『회화편』의 〈북동강회도〉와 〈묵매도〉 평석 참조.
13 "今年十二月, 天氣甚寒, 大雪頻作, 街巷乞兒一夜盡殭, 山房匣中之龜亦閉氣而死."(「駁
梅花文」, 『뇌상관고』 제5책)

의 '산방'山房은 남산의 능호관을 가리킨다. 이 글을 통해 이인상이 거북이를 길렀음을 알 수 있다. 그러니 이인상은 이 글씨 중의 "(適)性以養禽魚"라는 구절에도 깊이 공감했을 법하다.

'산림경제'山林經濟는 은거한 선비나 처사의 살림살이라는 뜻이다.

이인상이 서사한 상기 글귀는 원래 명말 도륭屠隆의 『사라관청언』娑羅館淸言 상권에 나오는 말이다.[14] 명말의 문인인 오종선吳從先이 『소창청기』小窓淸記라는 책을 엮으면서 『사라관청언』의 글귀들을 뽑아 실었는데 이 문구도 포함되어 있다.[15] 17세기 초의 문인인 신흠은 『소창청기』를 발췌한 후 거기에 자신의 말을 조금 보태어 『야언』野言이라는 책을 엮었는데,[16] 이 책에 이 글귀가 포함되어 있다. 이인상은 아마도 『야언』을 읽은 기억을 토대로 이 글귀를 서사한 게 아닌가 한다. 왜냐하면 이인상이 서사한 글귀 중에 보이는 '意'자는 도륭의 책과 오종선의 책에는 보이지 않으며 (거기에는 '宜'로 되어 있다) 신흠의 『야언』에만 보이기 때문이다.

이 글씨는 이인상이 명말의 청언에 관심을 가졌음을 보여준다. 명말의 청언에 대한 이인상의 관심은 그가 쓴 다른 전서 작품 〈간오불가위고〉簡傲不可謂高, 〈무담당즉무대사업〉無擔當則無大事業, 〈소사보진〉少事葆眞, 〈막빈어무식〉莫貧於無識[17] 등에서도 확인된다.[18]

서사된 글귀의 내용으로 볼 때 이 작품은 이인상이 야인으로 지내던

14 『사라관청언』은 『明淸筆記史料』 제30책(북경: 中國書店, 2000)에 수록된 것 참조.
15 『소창청기』는 서울대 중앙도서관에 소장된 필사본과 『四庫全書存目叢書』(子部·小說家類) 제252~253책에 수록된 만력(萬曆) 간본(刊本) 참조.
16 『상촌고』(象村稿) 권48에 수록되어 있다. 『야언』과 『소창청기』의 관련에 대해서는 김은정, 「申欽의 淸言 선록집 『野言』 연구」(『국문학연구』 22, 2010)가 참조된다.
17 본서의 '5-5' '5-7' '9-8' '10-6'을 참조할 것.

종강 시절에 제작된 게 아닌가 한다. 이 작품에는 이인상 말년의 양식이 나타나는데 이 점 역시 제작 시기를 종강 시절로 비정比定하는 데 한 방증이 된다.

② 보존 상태가 썩 좋지 않은 이인상의 묵적을 후인이 오려붙여 편집했는데, 군데군데 글자가 빠졌다. 여기저기 좀이 먹었으며 박락剝落이 심하다. 그렇기는 하나 이인상 글씨의 신채神采를 엿보는 데는 별 지장이 없다.

이 글씨는 대체로 소전의 서체를 보여주며, 갈필이 구사되었다. 붓은 몽당붓을 사용한 것으로 여겨진다. 비슷한 시기에 몽당붓으로 쓴 이인상의 다른 전서 작품으로는 〈대자 회옹화상찬〉을 거론할 만하다.[19] 이인상은 몽당붓에 대한 명銘을 남기기도 했다. 다음이 그것이다.

몽당붓이라고 해서 버리지 말라. 글자는 남루할 수 있으나 문장을 더럽히지는 않는다.[20]

비록 글자가 남루해질 수 있다고 말하고는 있으나 몽당붓으로 쓴 글씨는 거칠되 오히려 소박한 미감을 얻을 수 있다.

이 글씨는 비록 기본적으로 소전의 서법을 취하고 있기는 하나 일반적

18 청언에 대한 관심은 이인상의 벗인 김상숙과 이봉환에게서도 발견된다. 김상숙, 『坏窩遺稿』(연정국악연구원 소장) 중의 「자경」(自警), 「계심어」(契心語), 「옹로가필기」(擁爐呵筆記), 「계인어」(戒人語), 「한중기사」(閒中記思) 등과 이봉환, 『雨念齋詩文鈔』 권10에 실린 「차기」(箚記)는 모두 청언에 해당한다.

19 이 작품은 본서 '2-하-14' 참조.

20 "莫以毫禿棄其管! 字則有弊, 文不浣."(「筆銘」, 『뇌상관고』 제5책)

소전의 서법과 다른 데가 여러 군데 발견된다. 말하자면 법도의 일탈이 심한 편이다. 법도의 일탈은 크게 두 가지 점에서 확인된다. 하나는 필획의 운용이라는 점에서고, 다른 하나는 획의 굵기에 있어서의 대칭성의 파괴라는 점에서다. 글씨의 분석을 통해 이 점을 좀 들여다보기로 한다.

제1면 제3행의 글자 '雌'의 좌부 '此'는 오른쪽 획을 아주 특이하게 썼다. 『설문』전은 '朼'와 같은데, 여기서는 '朼'와 같이 썼다. 획법이 바뀌어 글꼴도 달라졌다. 게다가 한 획은 굵고 한 획은 가늘다. 이는 소전의 서법과도 다르고, 고전의 서법과도 다른 것이다.

제5행의 '不'자는 위의 '◡' 획과 아래의 '⌒' 획 모두 좌우의 굵기가 균일하지 않다. 이 때문에 비록 형태의 대칭성은 유지되고 있으나 필획 굵기의 대칭성은 깨져 버렸다.

제5행의 '挂'자는 좌부를 과대하게 썼다. 게다가 위의 작은 '◡' 획은 다른 획들보다 굵기가 가늘며, 아래의 큰 '◡' 획은 좌우의 굵기가 균등하지 않다. 우부의 '圭'는 '土'를 하나 쓴 다음 다시 '土'를 쓰는 방식으로 쓴 것이 아니라 세로획 'ㅣ'을 먼저 긋고 가로획 네 개를 쓰는 방식으로 썼다. 그래서인지 세로획이 맨 밑의 가로획을 조금 뚫고 나온 게 확인된다. 이는 필획의 운용을 특이하게 한 결과다.

〈구중불설자황〉　　「설문」挂
挂

제6행의 '煩'자는 좌부의 '火'가 조금 불균형하다. '煩'는 원래 전서에 없는 글자이며, '爌'라고 써야 한다. 이인상은 임의로 후대의 자형 '惱'를

전서화하였다. 제7행의 '意'자는 고전이다. 이 글자도 위의 작은 'ᵕ' 획의 좌우와 아래의 큰 'ᵕ' 획의 좌우가 굵기에 있어서 비대칭성을 보여준다. 대단한 파격이다.

〈구중불설자황〉　　〈6체천자문〉　　「설문」 意
意　　　　　　意

제2면 제1행의 '栽'자 역시 좌부 하단의 작은 'ᵕ' 획 좌우의 굵기가 비대칭적이다. 제2행 '莠'자의 획법은 아주 특이하다. 『설문』전은 '莠'와 같다. 여기서는 '莠'의 'ʃ'와 'ㅋ'을 분리해서 쓰지 아니하고 하나로 이어 썼다. 그 결과 글꼴이 특이해졌다.

제3행의 '性'자는 우부의 나뭇가지 모양의 두 획, 특히 오른편의 획이 표나게 가늘어 전서의 필획인가 의심스럽다. 세로획이 맨 밑의 가로획을 조금 뚫고 나온 것은 '挂'자의 경우와 같다. 제4행의 '養'자와 같은 글꼴이 이인상의 다른 작품 〈산중도사〉에 보인다.[21] 그러나 '曰'의 획에서 확인되듯 필획의 운용을 법도를 벗어나 기분 내키는 대로 한 것은 〈산중도사〉와 다르다.

〈구중불설자　　〈산중도사〉 養　　「설문」 養
황〉 養

21　본서 '2-하-13' 참조.

제5행의 '禽'자에서 '人' 아래에 작게 쓴 '十'이라는 획은 규식을 벗어
난 것이다. 원래는 'ㅜ'라고 써야 하는데 이를 단순화했다. 제5행의 '魚'
자는 글꼴은 소전이 분명한데 상부를 희한하게 썼다. 두 획으로 나눠 썼
는데, 가운데서 왼쪽 획을 먼저 쓰고 그다음 오른쪽 획을 썼으며, 두 획
의 시작 부분이 서로 맞닿아 있다.

③ 이상의 분석에서 알 수 있듯 이 글씨는 그 필획의 운용에서 수의종횡
隨意縱橫의 면모가 약여하다. 수의종횡에는 정신적 자유로움이 깃들어
있으며, 미적 흥취가 담겨 있다. 하지만 이를 단지 '흥취'의 표출로만 읽
어서는 안 된다. 흥취의 기저에 화해될 수 없는 불화감과 내면적 분만憤
懣이 자리하고 있음으로써다.

이인상의 전서에서 수의종횡의 면모는 30대의 작품에서도 더러 확인
되는 바이다. 하지만 이 작품에서처럼 꼭 필획의 굵기에 있어서의 대칭
성을 깨 버린다든가 필획의 균일성을 대수롭지 않게 여긴 것은 아니다.
그러므로 이 작품은 좀 특별하다.

이 작품이 보여주는 이런 면모는 이인상 말년의 심태心態와 존재상황
을 반영하고 있다고 여겨진다. 이 점에서 이 작품은 이인상 글씨쓰기의
궤적에서 말년의 양식에 속한다 할 것이다. 이 작품의 글귀 내용은 야인
의 삶을 표현한 것인데, 이 점은 이인상의 다른 전서 작품 〈야화촌주〉와
통하는 데가 있다.[22] 두 글씨가 보여주는 소박하고 자유로운 서풍은 그 어

디에도 구애됨이 없는 야인의 소박하고 자유로운 삶을 잘 표현하고 있다고 생각된다. 하지만 이 야인의 삶 속에는 주어진 현실을 불편하게 여기는 마음과 내면의 부조화가 숨겨져 있음을 간과해서는 안 된다. 이 글씨 필획이 보여주는 불균형과 일탈은 그 점과 일정하게 맞물려 있다고 판단된다.

22 이 작품에 대해서는 본서 '7-1'을 참조할 것.

소사보진少事葆眞

—

3 2 1

관지 확대

〈소사보진〉, 지본, 25×39.3cm, 개인

1 글씨는 다음과 같다.

　　① 少事葆眞, 渻¹事寡過.
　　② 學以自隱, 無名爲務.
　　③ 太高則無用, 大²廣則無功.
　　　　奉正金子仲陟.

우리말로 옮기면 다음과 같다.

　　① 일이 적으면 '진'眞을 간직하게 되고, 일을 줄이면 과실이 적다.
　　② 학문을 하여 스스로를 숨기고, 이름이 알려지지 않는 데 힘을
　　　　쏟아야 한다.
　　③ 지나치게 높으면 쓰이지 못하고, 지나치게 넓으면 공효功效가
　　　　없다.
　　　　받들어 김자金子 중척仲陟에게 질정하다.

　　①의 '보진'葆眞이라는 말은 『장자』 「전자방」田子方에 보인다. '진'眞은
본성 내지 천진天眞을 뜻한다. '성사과과'渻事寡過는 송宋의 응준應俊이
집보輯補한 『금당유속편』琴堂諭俗編 하권의 「숭검소」崇儉素에 보인다. 해
당 대목을 보이면 다음과 같다.

────────────

1　'渻'은 '省'과 통한다. 『설문』에는 "少減也"라고 풀이되어 있다.
2　'태'로 읽어야 한다.

又且**省事寡過**, 安樂無事. 故富者能儉, 則可以長保, 貧者能儉, 則可以無饑寒, 豈不美哉.

또한 일이 줄어 과실이 적어져서 안락무사安樂無事하다. 그러므로 부자가 능히 검소하면 길이 보존할 수 있고, 가난한 자가 능히 검소하면 굶주리지 않을 수 있나니, 어찌 아름답지 아니한가.

②의 "學以自隱, 無名爲務"는 사마천의 『사기』「노장신한열전」老莊申韓列傳의 다음 말에서 유래한다.

老子修道德, 學以自隱, 無名爲務.

노자老子는 도덕을 닦아, 학문을 하여 스스로를 숨기고 이름을 드러내지 않는 데 힘썼다.

③의 "太高則無用, 大廣則無功"은 소식蘇軾이 지은 「응제거상양제서」應制擧上兩制書[3]의 다음 말에서 유래한다.

自許太高, 而措意太廣, 太高則無用, 太廣則無功. 是故賢人君子, 布於天下, 而事不立.

스스로를 허여함이 지나치게 높고 뜻을 둠이 지나치게 넓으니, 지나치게 높으면 쓰이지 못하고, 지나치게 넓으면 공효功效가 없습니

3 『동파전집』(東坡全集) 권72에 실려 있으며, 『당송팔대가문초』(唐宋八大家文鈔) 권125에도 실려 있다.

다. 이런 까닭에 어진이와 군자가 천하에 널려 있지만 일이 이루어
지지 않는 것입니다.』

세 글귀 모두 격언에 해당한다.

관지 중의 '중척'仲戚은 김상무金相戊(1708~1786)의 자다.[4] 김상무는
본관이 광산으로, 사계沙溪 김장생金長生의 6대손이다. 증조부는 만증萬
增이고, 조부는 진망鎭望이며, 부父는 수택壽澤이다.[5] 이인상과 가까웠던
김진상은 그의 족조族祖이고, 김무택은 그의 족숙이다. 또 김상숙과는 8
촌간이다.

김상무는 영조 32년(1756) 49세 때 후릉 참봉厚陵參奉에 제수되었는
데, 이것이 첫 출사出仕다. 2년 후 선공감繕工監 봉사奉事에 제수되었으
며, 그 이듬해에 사도시司䆃寺 직장直長에 제수되었다. 이후 의홍義興 현
감, 마전麻田 군수, 밀양 부사 등의 외직을 역임했으며, 영조 52년(1776)
에 치러진 기로시耆老試에서 강세황과 함께 급제하였다. 당시 66세였다.
이 해에 동부승지同副承旨에 제수되었으며, 정조 즉위년에 호조참의에
제수되었다.[6]

김상무의 조부와 부친은 모두 그리 현달하지 못했다. 김상무 역시 비
록 66세에 기로시를 통해 문과에 급제하기는 했으나 출세한 인물이라고
는 하기 어렵다. 특히 이인상과 교유할 무렵 그는 말단 관리였으므로 궁

4 문헌에 따라 이름의 '戊'자가 '茂'자로 표기되어 있는 곳도 있으나 '戊'가 맞다.
5 『光山金氏良簡公派譜』 참조.
6 이상의 관력(官歷)은 『승정원일기』 영조 32년 6월 21일, 영조 34년 2월 27일, 영조 35년 5
월 28일, 영조 38년 1월 16일, 영조 42년 6월 18일, 영조 48년 1월 11일, 영조 52년 2월 14일,
정조 즉위년 10월 25일 기사 및 『영조실록』 영조 52년 2월 13일 기사 참조.

액窮厄을 탄식하고 있었을 것으로 생각된다.

『뇌상관고』에 김상무의 이름이 처음 보이는 것은 1758년에 지은 다음 시에서다. 제목이 긴데 다 보이면 다음과 같다.

> 여러 공公과 북원北苑에서 노닐었는데, 김 봉사金奉事 중척仲陟, 이 자李子 윤지胤之, 김자金子 원박元博, 윤자尹子 자목子穆, 김 세마 金洗馬 백고伯高, 김 좌랑金佐郎 백우伯愚, 홍 판관洪判官 자직子直, 김 세마金洗馬 정부定夫가 각각 절구 한 수씩을 읊다.[7]

벼슬이 있는 사람은 성 뒤에 직함을 밝혔고, 벼슬이 없는 사람은 성 뒤에 자子라는 말을 붙였다. 거론된 사람의 성명을 밝히면 다음과 같다: 김상무, 이윤영, 김무택, 윤면동, 김종후, 김상묵, 홍익필洪益弼, 김종수. 그러니 이인상을 포함해 아홉 사람이 북원에서 노닌 셈이다.

여기서 말한 '북원'은 창덕궁 서쪽에 있던 북영北營을 가리킨다.[8] 북영은 훈련도감의 본영本營이 있던 곳으로, 영조 때 훈장訓將인 김성응金聖應이 그 경내에 몽답정夢踏亭이라는 정자를 건립하였다. 몽답정 주변에는 냇물이 흐르고 연못이 있어 퍽 경치가 좋았다. 그래서 여름철에 선비들이 피서차 이곳을 찾곤 하였다. 당시 이인상, 김상무 등 아홉 사람도 음력 6월 더위를 피해 이곳을 찾았던 것이다. 김상무는 이때 선공감 봉사

7 원제는 다음과 같으며, 『뇌상관고』 제2책에 실려 있다. '與諸公游北苑, 金奉事仲陟,李子胤之,金子元博,尹子子穆金洗馬伯高,金佐郎伯愚,洪判官子直,金洗馬定夫各賦一絶.'
8 김무택의 문집인 『연소재유고』(淵昭齋遺稿)에 실린 「北營水閣賞荷, 會者九人」이라는 시를 통해 그 점을 알 수 있다. '수각'(水閣)은 몽답정을 말한다.

라는 벼슬을 하고 있었다.

『뇌상관고』에는 이 시 외에는 김상무와 관련된 시가 보이지 않는다. 단 산문의 경우 김상무에게 준 글이 두 편 보인다. 한 편은 「김자 중척이 「곤암명」困庵銘을 스스로 짓고는 나의 글씨를 청했는데, 지나친 말이 있는 듯했다. 삼가 그 운韻에 의거해 받들어 답한다」[9]라는 글이고, 다른 한 편은 「곤와기」困窩記[10]라는 글이다. 두 편 모두 1758년에 작성되었다.

이를 통해 이인상과 김상무가 친교를 맺은 것은 1758년경으로 추정된다.

이 글씨의 관지 "奉正金子仲陟"도 유의해 볼 필요가 있다. '봉정'奉正은 '받들어 질정하다'라는 뜻인데, 이인상은 이 말을 특별히 격식을 차려야 할 경우에 사용하였다. 1755년 민우수에게 준 글인 「난초예찬」(원제 '蘭花頌')에도 이 말이 보인다.[11] 요컨대 이인상은 막역한 친구 사이에는 이 말을 쓴 적이 없다. 김상무와 사귄 지 얼마 되지 않아 이런 표현을 썼으리라 본다.

이상의 논의를 통해 볼 때 이 글씨는 1758년에 제작된 것으로 판단된다. 아마도 김상무의 청을 받고 써 줬을 터이다. 김상무는 비록 스스로 글씨를 잘 쓴 것은 아니나 글씨에 대한 애호와 호고好古의 취미가 있었다. 송문흠이 김상무에게 보낸 편지에서 그 점이 확인된다.[12]

9　원제는 '金子仲陟自銘困庵, 而索拙書, 若有溢辭, 謹依韻奉復'이다. 『뇌상관고』 제5책에 실려 있다.

10　『뇌상관고』 제4책에 실려 있다.

11　『뇌상관고』 제5책에 실린 「蘭花頌」 중의 "作晴·雨·風·露四幅, 係之以短頌以奉正"이라는 말 참조.

12　「答金仲陟」, 『閒靜堂集』 권3, 한국문집총간 제225책, 335면의 하단 참조.

② 이 옥저전은 이인상 최만년의 것에 해당한다. 필획 하나하나가 모두 살아 있으며 고도의 응축된 기운을 담고 있어 입신의 경지에 이른 이인상의 필력이 느껴진다. 조형미 또한 빼어나다.

대체로 소전의 서체를 보여주나 ②의 '以'자에서 보듯 고전의 서체가 조금 섞여 있다.

〈소사보진〉 以

자형 역시 소전이 주가 되고 있기는 하나 고전이 간간이 섞여 있다. 한편 기본적으로 소전의 자형을 취하고 있다 할지라도 필획을 특이하게 운용함으로써 일반적 소전의 글꼴과 약간 달라진 것들이 보인다. 법고창신의 결과라 할 것이다.

글씨를 분석해 보기로 한다.

①의 제1행의 글자 '少'는, 종획終劃의 발을 더 길게 늘어뜨려야 하는데 짤막하게 마무리함으로써 특이한 느낌을 주고 있다.

'事'자의 제1획은 보통 '◡'와 같이 쓰거나 'ㄴ'와 같이 쓰는데 여기서는 '一'을 쭉 그었다. 〈6체천자문〉에 이런 글꼴이 보이기는 하나 일반적인 것은 아니다.

참고로 이인상의 다른 작품에 보이는 '事'자를 제시하면 다음과 같다.

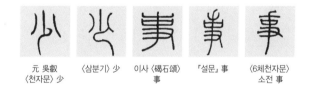

| 元 吳叡
〈천자문〉少 | 〈삼분기〉少 | 이사〈碣石頌〉
事 | 「설문」 事 | 〈6체천자문〉
소전 事 |

'葆'자의 글꼴은 아주 특이하다. 원래 '葆'자의 소전은 '𦽏'와 같다. 이인상이 쓴 글씨는 초두머리의 밑부분이 소전과 완전히 다르다. 이는 '宋'

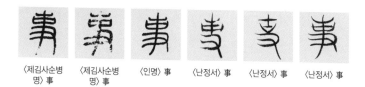

자를 취한 결과다. '宋'의 소전은 '㸒'인데, 음과 뜻이 '保'와 같다.

제2행의 '渚' 자에서 우부의 '目'은 금문을 취했다. 눈 모양이 상형적象
形的으로 잘 드러난다. '事' 자는 제1행의 '事' 자와 느낌이 다르다. 변화를
꾀한 것이다. '寡' 자는 글꼴이 특이하다. 이 글자의 소전은 '㝢'이다. 이인
상이 쓴 글씨는 '冂'의 아랫부분이 소전과 완전히 다르다. 그렇다고 해
서 고전도 아니다. 혹 해서의 '寡' 자를 전서화한 것이 아닌가 한다.

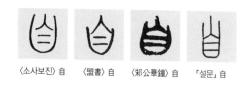

②의 제1행의 '以' 자는 곡선의 필획이 두드러진다. 그리고 획의 중간
이 굵고 끝이 가늘다. 이는 고전의 획법에 해당한다.

'自' 자 바깥획의 두 종획縱劃은 수직으로 곧게 내리그은 것이 아니라
약간 곡선의 기미가 느껴진다. 게다가 안의 네 획은 바깥획과 맞닿아 있
지 않고 떨어져 있다. 이는 소전의 획법에서 벗어난 것이다. 이런 획법은
고전에서 온 것으로 보인다.

②의 제2행 '無' 자의 소전은 가운데 있는 세로획이 맨 위의 '𠆢'을 관
통하는데, 여기서는 그렇게 쓰지 않았다. 이런 글꼴은 〈벽락비〉에 보인
다. '爲' 자는 기본적으로 소전의 글꼴인데, 중앙의 '𤓯'을 특이하게 변형

〈소사보진〉無　　〈벽락비〉無　　이양빙　　〈소사보진〉爲　　『설문』爲　　『설문』務
　　　　　　　　　　〈성황묘비〉無

해 썼다. '務'자 역시 기본적으로는 소전의 글꼴이나 좌부의 제1획과 제2
획을 특이하게 썼다. 소전에서는 원래 이 두 획을 하나의 획으로 쓰게 되
어 있다.

『설문』 고문 泰　　『설문』 高

　③의 제1행 '泰'자는 『설문』에 '泰'자의 고문으로 소개되어 있다.[13] '高'
자는, 하부의 '冂'을 곡선의 느낌이 많이 나게 써서 소전과는 분위기가
좀 달라졌다. 예스러운 맛을 내기 위해 이리 했다. '無'자는 ②의 제2행
의 것과 글꼴을 다르게 써서 변화를 도모했다.

　제3행의 글자 '功'의 우부 '力'은 ②의 제2행 '務'자 우부 아랫 부분의
'力'과 다른 모양으로 썼다. '功'자는 기본적으로 소전의 글꼴로 썼지만
우부의 기필 부분은 일반적인 소전의 꼴과 같지 않다. 창신創新을 꾀한
것으로 여겨진다.

13 『고전석원』에는, '泰'와 '太'는 동원(同源)이 아니며, 고인(古人)이 '泰' 대신에 '太'를 쓴
것은 가차(假借)라고 보고 있다(151면). 이 설이 옳은 듯하다.

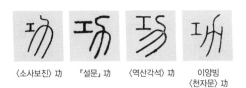

〈소사보진〉功 「설문」功 〈역산각석〉功 이양빙 〈천자문〉功

　관지의 글씨는 해서인데 퍽 아정雅正하다. 이인상이 남긴 서화의 관지는 행서로 쓴 게 많으며 해서는 드물다.

　이 글씨를 쓴 종이는 이인상이 제작한 운모지雲母紙다.

9-9

유백절불회진심有百折不回眞心

—

〈유백절불회진심〉, 지본, 24.8×17.8cm, 개인

1 글씨는 다음과 같다.

① 有百折不回眞心, 始有萬變不窮妙用.
② 交息是非銷.

우리말로 옮기면 다음과 같다.

① 백절불굴의 진실된 마음이 있어야 만변萬變에도 다하지 않는 묘
 용妙用이 있다.
② 사귐을 그만두면 시비가 없어진다.

①은『채근담』菜根譚의 수성편修省篇에 나오는 말인데, 원문과 조금
차이가 있다.『채근담』의 원문을 보이면 다음과 같다.

士有百折不回之眞心, 才有萬變不窮之妙用.
선비에게 백절불굴의 진실된 마음이 있어야 만변에도 다하지 않는
묘용이 있다.

선비가 백절불굴의 참된 마음을 지니고 있어야 세상의 온갖 변화를 만
나더라도 응대해 극복할 수 있다는 뜻이다.
『채근담』은 명말에 홍응명洪應明(1573~1619)이라는 문인이 지은 책이
다. 홍응명은 자가 자성自誠이고, 호는 환초도인還初道人인데, 저명한 학
자 양신楊愼의 제자다. 명말에는 유불도儒佛道 3교 회통이 썩 유행했는
데, 이 책 역시 그런 면모를 보이고 있다. 수록된 글은 대개 속세를 살아

가는 선비의 맑은 처신과 자연 속에서의 한적한 삶에 대한 경구警句들로서, 명말청초에 성행한 청언에 해당한다.

이인상은『채근담』의 이 구절에서 세한歲寒의 시절에 선비가 지녀야 할 꿋꿋한 기절氣節을 생각했음직하다. 그래서 이 글귀를 서사했을 터이다.

②는 벗과의 사귐이 시비를 낳으니, 사귐을 끊으면 시비가 사라질 것이라는 의미다. 이인상은 말년에 들어와 벗과의 사귐을 크게 경계하였다. 이인상의 젊은 시절 이래의 절친한 벗들, 이를테면 오찬이라든가 송문흠이라든가 신소라든가 이명익李明翼과 같은 벗들은 이미 세상을 뜨고 없었다. 새로 사귀게 된 젊은 벗들은 작고한 옛 벗들과 지취志趣나 추향趨向이 같지 않았다. 옛 벗들은 꾸밈이 없고 담박한 품성을 지녔으며 염치가 있어 도의의 사귐을 맺었으나, 새 벗들은 좀 달랐던 것 같다. 이런 사정을 짐작하는 데 이인상의 다음 글이 도움이 된다.

(1) 가만히 요즘 소년들을 보건대 시속時俗을 다투어 숭상하고, 방자한 말로 논의를 세우며, 마음은 성급합니다. 그 병의 근원을 찾아보면 대개 이기기 좋아하고 빨리 이루려는 마음에서 연유하는바, 뜻있는 선비가 아니라면 마음이 동요되지 않을 수 없습니다.[1]

(2) 이익을 좇는 자는 자기를 거스르지 않는 사람을 친구로 삼기에 겉모습으로 결교하나니, 사귐이 이웃에서 시작되고, 구하는 것이 몸에 그치고, 향하는 것이 세속世俗인바, 사귐이 넓어 같은 사람들

1 「與櫟泉宋子書」,『능호집』권3; 번역은 「늑천 송자에게 준 편지」,『능호집(하)』, 18면 참조.

끼리 도당徒黨을 짓고, 정情이 지나쳐 의義를 해치게 됩니다. 허물이 있어도 말해 주지 않거니와, 허물을 듣게 되면 곧 원망을 품습니다. 우도友道가 마침내 사라져 버렸으니 어찌 슬퍼하지 않을 수 있겠습니까?[2]

　(1)은 송문흠의 형인 송명흠宋明欽에게 보낸 편지의 한 대목이고, (2)는 이윤영에게 보낸 편지의 한 대목이다. (1)은 1757년에 작성되었고, (2)는 비록 작성 시기는 미상이나 그 내용으로 볼 때 만년에 쓰인 것으로 여겨진다.

　두 편지에서 이인상은 이해관계와 시속時俗을 좇아 무리를 짓는 당시 사대부들의 사귐을 개탄하면서 우도가 사라져 버린 것을 슬퍼하고 있다. 이인상이 왜 만년에 새로운 벗사귐을 경계하면서 '교식'交息(벗사귐을 그만둠)을 말했는지 이해할 수 있다.

　'교식'이라는 말은 도연명이 지은 「귀거래사」歸去來辭 중의 '식교'息交라는 말에서 유래한다.

　　귀거래했도다!
　　사귐을 그만두고 교유도 끊으리.
　　歸去來兮,
　　請息交以絶游.

2 「與李胤之書」, 『능호집』 권3; 번역은 「이윤지에게 준 편지」, 『능호집(하)』, 53면 참조.

이인상은 1757년에 쓴 아내 제문 중에 '식교'라는 단어를 쓴 바 있다.

사귐을 그만두고 화려함을 없애어,
끝내 도道에 돌아가리다.
息交斂華,
終歸于道.[3]

이인상은 1754년 6월에 새로 지은 종강의 모루茅樓에 입주했으며 이를 기념해 「모루명」茅樓銘이라는 글을 지은 바 있다. 이 글 중에 "담박하게 벗을 사귀고/옛을 본받아 법으로 삼을지니라/궁해도 천명을 어기지 말고/자나깨나 청정할지니라"(澹以得朋, 師古爲程. 窮不違命, 夢寐亦淸)[4]라는 말이 보인다. 이를 통해 이인상이 만년에 들어 번다한 벗사귐을 피하고 잠거潛居하고자 했음을 알 수 있다.

② 이 글씨는 원래 앞의 〈소사보진〉少事葆眞과 같은 서첩書帖에 있던 것이다. ①과 ②는 별개의 작품이다. 이 둘은 원래 같은 서첩의 다른 면에 있던 것인데 잘라 내어 하나로 만든 듯하다.

〈소사보진〉은 옥저전의 서풍으로 써서 획이 균일하고 글자의 결체結體가 반듯하며 전체적으로 기하학적 느낌이 승한데 반해, 이 작품은 고전의 서법으로 써서 필획의 처음과 끝이 예리하고, 필획에 태세太細가 있으

3 「祭亡室文」, 『능호집』 권4; 번역은 「아내 제문」, 『능호집(하)』, 225~226면 참조.
4 「모루명」, 『능호집(하)』, 252면.

「설문」百　　「설문」不　　〈虢弔鐘〉不　　「설문」回　　「설문」眞　　〈南宮中鼎〉眞

「설문」心　　〈師望鼎〉心　　〈秦公簙〉繼

며, 전체적으로 곡세曲勢가 승하다. 이 때문에 같은 전서지만 글씨의 미
감이 크게 다르다.

이 글씨는 예스럽고 기이하며 골기骨氣가 그득해, 세한歲寒에 눈을 맞
고 서 있는 늙은 측백나무나 고송古松의 풍모를 떠올리게 한다. 그림으
로 치면 〈설송도〉의 미감과 통한다.

①의 제1행의 '百'은 글꼴은 기본적으로 소전이나 고전의 느낌이 나
게 썼다. 이를테면 소전에서는 제3·4획을 'ㅂ'와 같이 쓰는데, 이 작품
에서는 'ㅂ'와 같이 역삼각형 모양으로 썼다. 또 소전에서는 종획終劃을
'ㅡ'와 같이 쓰는데, 이 작품에서는 점을 찍었다. 이는 모두 고전의 필획
을 취한 것이다.

'不'자는 금문의 글꼴이다. 반면 제3행의 '不'자는 소전의 글꼴로 써
서 변화를 도모했다. '回'자는 고문이다.

제2행의 '眞'자는 금문이다. '心'자 역시 금문이다. '有'자는 제1행의
'有'자와 결구가 퍽 다르니, 획법에 큰 변화를 주었음을 알 수 있다. 이
글자와 '百'자, '心'자에는 큰 점이 하나씩 찍혀 있는데, 작품에 묘한 정
채精彩를 부여한다. '萬'자는 고문이다.

〈벽락비〉交

〈散盤〉交

『한간』交

『설문』交

〈秦公簋〉是

〈석고문〉是

오희재〈宋武帝與臧燾敕〉是

『설문』非

등석여 非

제3행의 '辯'은 '言'을 '뤃'과 같이 썼는데, 제3·4획을 'ᴗ'처럼 쓰지 않고 역삼각형처럼 쓴 것이라든가 맨 끝의 'ロ'를 '▽'로 쓴 것은 모두 고전의 꼴을 취한 것이다.

②의 첫 번째 글자 '交'는 〈벽락비〉의 글꼴이다. 〈벽락비〉에서 '交'자의 머리 모양을 'ㅅ'와 같이 쓴 것은 고전에서 유래한다. 세 번째 글자 '是'는 고전의 글꼴이다. 종획終劃의 발을 길게 늘어뜨리는 변형을 일삼았는데, 후대인인 청淸의 오희재도 이 비슷하게 썼다.

네 번째 글자 '非'의 두 세로획은 아래로 갈수록 간격이 더 크게 벌어지게 썼는데, 창의적 상상력의 발로다. 보통의 경우 두 획을 대체로 평행되게 쓴다. 중국의 등석여가 이 비슷하게 썼으나, 이인상이 쓴 것처럼 그렇게 대담하게 간격을 벌리지는 않았다. 다섯째 글자 '銷'의 좌부 '金'은 금문의 글꼴이다.

이상의 분석을 통해 알 수 있듯, 이 작품은 비단 고전의 서법을 따르고 있을 뿐만 아니라 그 자형에 있어서도 고전을 많이 취하고 있다. 이 때문에 전체적으로 필획의 변화와 조형미가 풍부하고 생동감이 커서, 마치 아름다운 한 폭의 그림을 보는 것 같은 느낌이 든다.

이 글씨는 〈소사보진〉少事葆眞과 같은 때 작성된 것으로, 입신入神에 이른 이인상 최만년의 경지를 보여준다.

이 글씨를 쓴 종이 또한 운모지雲母紙다. 자세히 보면 필획 중에 작은 흰 점들이 발견되는데, 종이에 섞인 운모 조각이다.

10

산정일장 외:
팔분

산정일장 山靜日長

6 ← 1

12 ← 7

18 ← 13

24 ← 19

30 ← 25

36 ← 31

41 ← 37

〈산정일장〉, 지본,
각 43.2×28cm, 개인

① 글씨는 다음과 같다.

予家深山之中, 每春夏之交, 苔¹蘚盈階,² 落華³滿徑, 門無剝啄,
松影參差, 禽聲上下. 午睡初足, 旋汲山泉, 拾松枝, 煮苦茗啜之,
隨意讀『周易』·國風·『左氏傳』·「離騷」·太史公書及陶杜詩·韓蘇文數
篇. 從容步山徑, 撫松竹, 與麛⁴犢共偃息于⁵長林豐草間, 坐弄流
泉, 漱齒濯足. 旣歸竹窓下, 則山妻稚子作笋⁶蕨, 供麥飯, 忻⁷然一
飽. 弄筆囱⁸間, 隨大小作數十字, 展所藏法書⁹·墨¹⁰蹟·卷畵¹¹縱觀
之, 興到則唫¹²小詩, 或艸『玉露』一兩段. 再啜¹³苦茗一杯, 步出¹⁴
谿¹⁵邊, 邂逅¹⁶園翁谿¹⁷友, 問桑麻, 說秔稻, 量晴較¹⁸雨, 探節數時,
相與劇譚¹⁹一餉. 歸而倚杖柴門之下, 則夕陽在山, 紫綠萬狀, 變

1 규장각에 소장된 명각본(明刻本)으로 추정되는 『학림옥로』(鶴林玉露) 권4에는 '蒼'으로 되
어 있다. 이하 이를 규장각본이라 칭한다.
2 규장각본에는 '堦'로 되어 있다. '堦'는 '階'와 통한다.
3 규장각본에는 '花'로 되어 있다. 전서에서는 '花'를 '華'라고 쓰는데, 이인상은 이 글자를 전
서체로 썼다.
4 규장각본에는 '麛'로 되어 있다. '麋'는 큰 사슴이고, '麛'는 새끼 사슴이다. 이 글자 뒤에 송
아지를 뜻하는 '犢'이 나옴을 고려할 때 '麋'라고 써야 옳다. 이인상의 착오로 보인다.
5 규장각본에는 '於'로 되어 있다.
6 규장각본에는 '筍'으로 되어 있다. '筍'과 '笋'은 동자(仝字)다.
7 규장각본에는 '欣'으로 되어 있다. '欣'과 '忻'은 통한다.
8 규장각본에는 '牎'으로 되어 있다. '牎'과 '囱'은 동자(仝字)다.
9 규장각본에는 '帖'으로 되어 있다.
10 규장각본에는 '筆'로 되어 있다. 한편 국립중앙도서관에 소장된 일본 관문(寬文) 2년
(1662) 간(刊) 『新刊鶴林玉露』에는 '墨'으로 되어 있다.
11 규장각본에는 '畵卷'으로 되어 있다.
12 규장각본에는 '吟'으로 되어 있다. '吟'과 '唫'은 통한다.
13 규장각본에는 '烹'으로 되어 있다.
14 규장각본에는 '出步'로 되어 있다.

幻頃刻, 悅[20]可人目, 牛背邃[21]聲, 兩兩歸來[22], 而月印前溪矣. 右
羅景綸語, 寫于北司.

　　元靈.

우리말로 옮기면 다음과 같다.

　내 집은 깊은 산중에 있어서 봄·여름 사이에는 이끼가 섬돌에 가
득하고 낙화가 뜨락의 길을 메운다. 찾아오는 사람은 아무도 없으
며 소나무 그림자가 들쭉날쭉하고 새소리가 들렸다가 잦아지곤 한
다. 낮잠을 푹 자고 나서는 샘물을 긷고 솔가지를 주워다가 쌉쌀
한 차를 끓여 마시고 『주역』, 국풍國風,[23] 『좌씨전』左氏傳,[24] 「이소」
離騷, 태사공太史公의 글 및 도연명과 두보의 시, 한유韓愈와 소식
蘇軾의 문장 여러 편을 마음 내키는 대로 읽는다. 한가하게 산길을
걸으며 소나무와 대나무를 어루만지기도 하고, 사슴이나 송아지와
함께 숲속의 무성한 풀 사이에 누워 쉬기도 하고, 앉아서 흐르는 시

15　규장각본에는 '溪'로 되어 있다. '溪'와 '谿'는 같은 글자다.
16　규장각본에는 '解后'로 되어 있다. 한편 『新刊鶴林玉露』에는 '邂逅'로 되어 있다. '解后'는
　　'邂逅'의 통가자(通假字)다.
17　규장각본에는 '溪'로 되어 있다.
18　규장각본에는 '校'로 되어 있다. '校'와 '較'는 뜻이 통한다.
19　규장각본에는 '談'으로 되어 있다. '談'과 '譚'은 동자(仝字)다.
20　규장각본에는 '恍'으로 되어 있다.
21　규장각본에는 '笛'으로 되어 있다. '笛'과 '邃'은 동자(仝字)다.
22　규장각본에는 '來歸'로 되어 있다.
23　『시경』을 말한다.
24　『춘추좌씨전』을 말한다.

냇물을 보고 즐기면서 양치를 하고 발을 씻기도 한다. 이윽고 죽창竹窓[25] 아래로 돌아오면 산처山妻[26]와 어린 자식이 죽순과 고사리 반찬에 보리밥을 차려 주어 즐거운 마음으로 배불리 먹는다. 창가에서 붓을 놀려 크고 작은 글자 수십 자를 쓰기도 하고, 간직하고 있는 법서法書[27], 묵적墨蹟, 화권畵卷[28]을 펼쳐 놓고 눈 가는 대로 보기도 한다. 흥이 나면 짤막한 시를 읊거나 혹 『학림옥로』鶴林玉露 한두 단락을 초艸한다. 다시 쌉쌀한 차 한잔을 마시고는 시냇가로 걸어 나가 농부며 시냇가에 사는 친구를 만나서 뽕나무와 삼을 재배하는 일에 대해 물어 보기도 하고 벼농사에 대해 이야기하기도 하고 날이 갤지 비가 올지 헤아려 보기도 하고 절기節氣를 꼽아 보기도 하면서 함께 한 식경 정도 유쾌하게 담소를 나눈다. 집으로 돌아와 사립문 아래에 지팡이를 짚고 있노라면 석양이 산에 걸려 있는데 그 보랏빛과 초록빛의 일만 가지 형상이 삽시간에 변환變幻하여 사람의 눈을 기쁘게 한다. 소를 탄 목동들이 피리 불며 쌍쌍이 돌아오는데 앞 시냇물에 달빛이 비친다.

이상은 나경륜羅景綸[29]의 말이다. 북사北司에서 쓰다.

원령元靈.

송宋의 나대경羅大經이 쓴 책 『학림옥로』鶴林玉露에 나오는 말이다. 이

25 대로 엮은 창을 말한다.
26 본래 은사(隱士)의 아내를 뜻하는데 자기 아내에 대한 겸사로도 쓴다.
27 명가(名家)의 법첩(法帖)을 뜻한다.
28 장폭(長幅)의 두루마리 그림을 뜻한다.
29 '경륜'은 나대경(羅大經)의 자(字)다.

책은 시화詩話, 어록語錄, 견문을 주로 수록하고 있으며, 청담清談도 일부 실려 있다. 주희, 장식張栻, 진덕수眞德秀와 같은 도학자들의 말과 함께 양만리楊萬里, 구양수, 소식을 비롯한 문인들의 말을 그 대상으로 삼았다.

이 책은 명대明代에 여러 차례 간행되었으며, 청대에 들어와 다시 간행되었다.[30] 일본에서도 1648년과 1662년에 간행되었으며,[31] 조선에서는 중종 연간에 간행되었다.[32]

『학림옥로』의 판본에는 매 조목마다 제목이 붙어 있는 것이 있는가 하면 제목이 전연 없는 것도 있다. 제목이 붙어 있는 판본에는 이 글귀 제목이 '山靜日長'으로 되어 있다.

조선 시대의 문인들, 특히 조선 후기의 문인들은 『학림옥로』를 애독했으며, 특히 이 「산정일장」조에 매료된 것으로 보인다.[33] 이는 조선 후기 문인들의 명말明末 소품에 대한 애호와 무관하지 않다고 생각된다. 『학림옥로』는 비록 송대 문인의 책이기는 하나 「산정일장」이 보여주는 서정

30 王瑞來 點校, 『鶴林玉露』(北京: 中華書局, 1983)의 부록으로 수록된 「鶴林玉露版本源流考」 참조. 이 논고에 소개된 명대의 간본은 총 여섯 종류이며, 청대의 간본으로는 건륭 2년(1737)에 간행된 '청진수서원본'(清進修書院本)이 언급되어 있다.
31 같은 책, 같은 글 참조.
32 16권 5책의 완질본이 미국 의회도서관에 소장되어 있다.
33 김성일(金誠一)의 「通仕郎中部參奉金公墓碣銘」, 『鶴峯集』 권7의 "日與園翁溪友, 具雞黍說桑麻"라는 구절에서 보듯 조선 전기의 문인에게서도 이 책을 읽은 흔적이 나타난다. 하지만 이 책이 비교적 널리 읽힌 것은 조선 후기에 와서가 아닌가 한다. 허균은 『한정록』(閒情錄) 권3의 「한적」(閒適) 중에 「산정일장」을 그대로 초록(抄錄)해 놓았으며, 강백년(姜栢年), 「得霖字」의 제1수, 『雪峯遺稿』 권3; 김휴(金烋), 「次笙潭十景韻」, 『敬窩集』 권3; 이경석(李景奭), 「吏隱堂記」, 『白軒集』 권31; 송상기(宋相琦), 「遊雞龍山記」, 『玉吾齋集』 권13; 조귀명(趙龜命), 「靜古軒記」, 『東谿集』 권2; 정약용, 「谷山北坊山水記」, 『與猶堂全書』 제1집 시문집 제14권; 홍경모(洪敬謨), 「山居十供記」, 『冠巖全書』 제15책 등등에서 「산정일장」의 영향이 확인된다.

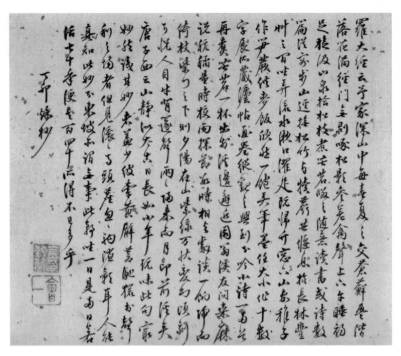

김치만, 〈산정일장〉(《千古最盛帖》所收), 1747, 지본, 26.3×31.7cm, 국립중앙박물관

적 아취雅趣와 한적미閑寂美가 명말의 소품취小品趣와 통하기 때문이다.

이 글씨의 관지에 의하면 이인상은 『학림옥로』의 이 글귀를 북사北司
에서 썼다. '북사'는 한성부 5부五部의 하나인 '북부'北部의 관서官署를
말한다. 이인상은 30세 때인 1739년 7월 북부의 참봉 벼슬을 필두로 사
환仕宦을 시작하였다. 이 벼슬을 한 것은 익년 6월 1일까지다.[34] 그러므
로 이 글씨를 쓴 것은 1739년 7월에서 1740년 6월 사이의 어느 시점일
것이다.

34 『회화편』의 〈수석도〉와 〈둔운도〉 평석 참조.

이인상은 젊어서부터 은거에 대한 지향이 있었다. 그러므로 「산정일장」을 서사한 것은 그 글에 그려진 은사隱士의 삶에 공감해서였을 것이다. 이인상과 동시대의 서가書家인 김치만金致萬도 이 글귀를 서사한 바 있다. 이인상이 예서로 썼던 것과 달리 김치만은 행서로 썼다. 윤득화본本《천고최성첩》에 그 글씨가 실려 있다.

② 이인상의 글씨 중 이처럼 긴 편폭의 예서는 달리 찾을 수 없다. 관지까지 포함해 무려 241자다.

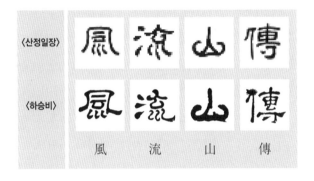

이 글씨는 '風'자, '流'자, '山'자, '傳'자의 사람인변〔亻〕 등에서 〈하승비〉의 영향이 확인된다. 〈하승비〉의 예서는 전서의 유의遺意가 많아 한비漢碑 중 별격別格을 이루며, '기고'奇古로는 으뜸을 점한다.[35]

이인상은 〈하승비〉를 배웠지만 그에 구니拘泥되지는 않았으며 적극적으로 자기식의 서체를 창안해 냈다고 판단된다.

서예에서 이인상의 '고'古에 대한 지향은 이미 10대 후반에 나타난다.

35 본서, 65면 참조.

다음 글에서 그 점이 확인된다.

서체書體는 팔분과 예서에 이르러 쇠변衰變이 극심하였다. 그러나 한漢나라 사람들의 필법筆法과 자법字法은 그래도 소전과 대전을 절충했으니, 시에 비유한다면 마치 고시古詩 19수[36]와 『시경』의 관계와 같아, 옛 뜻이 가득하였다. 종요鍾繇[37]와 왕희지王羲之가 풍미하면서부터 붓놀림은 유속流俗에 아첨하고 결구結構는 멋대로 하여 육서六書[38]의 유의遺意가 싹 사라져 버렸다. 처음 글자가 만들어진 때를 상고해 본다면 종요와 왕희지는 실로 재앙의 실마리를 만들었으니 저들이 비록 해서楷書와 초서草書에 있어서는 성인聖人이라 할지라도 죄가 없다고 하지 못할 것이다. 구양순歐陽詢의 이 서첩書帖은 붓놀림이 엄정하고 법도가 방정하며, 궤이詭異하다 할지언정 속기俗氣가 없어 다소 옛 뜻을 되살린 듯하다. 요컨대 해서를 쓰는 이들 중의 숙손통叔孫通[39]이라 할 만하니 사람으로 하여금 미소짓게 한다.[40]

36 한대(漢代)의 작(作)으로 추정되는 작자 미상인 19수의 고시를 말한다. 『시경』의 유의(遺意)를 담고 있는 것으로 알려져 있다.
37 한말(漢末)에 상서복야를 지냈고, 위(魏)나라에서 태부를 지냈다. 자는 원상(元常)이다. 왕희지와 병칭되는 서예가로, 해서와 초서에 능했다.
38 한자의 여섯 가지 구성 원리인 상형(象形), 지사(指事), 회의(會意), 형성(形聲), 전주(轉注), 가차(假借)를 이른다.
39 한초(漢初)의 학자다. 고례(古禮)에 기초하여 한(漢)나라 조정의 의례(儀禮)를 만들었다.
40 "書到分隷, 衰變極矣, 而漢人筆法字法, 猶折衷篆籀, 譬詩猶十九首之於三百篇, 古意鬱然. 自鍾 王擅家, 用筆媚俗, 結構隨意, 一掃六書遺意. 原書契之時, 鍾 王實生厲階, 彼雖聖於楷草, 而不能無罪也. 率更此帖, 用筆精嚴, 法律井井, 寧詭而不入俗, 稍反古意. 要爲楷家之叔孫通, 令人破顔."(「醴泉銘跋」, 『뇌상관고』 제4책)

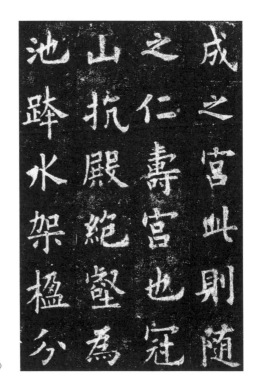

〈구성궁예천명〉

　당의 서예가인 구양순의 〈구성궁예천명〉九成宮醴泉銘에 붙인 발문이
다. 이인상이 19세 때 쓴 글이다.

　중국서예사에서 구양순의 해서는 해법楷法의 극칙極則으로 일컬어지
고 있다.[41] 구양순의 해서는 한비漢碑의 유의遺意를 지녔으며, 골력骨力이
강하다. 그래서 비학파碑學派 이론가인 완원阮元은 당의 우세남虞世南을
첩학帖學의 계보에 넣고 구양순을 비학碑學의 계보에 넣었던 것이다.[42]

41　角井博, 「九成宮醴泉銘」, 『九成宮醴泉銘』(中国法書ガイド 31, 東京: 二玄社, 1987),
8면 참조.
42　阮元, 「南北書派論」·「北碑南帖論」, 『揅經室三集』 권1.

첩학의 글씨는 소방연묘疎放姸妙하고, 비학의 글씨는 방엄주경方嚴遒勁하다.[43]

해서와 초서의 서법적 근원을 더듬어 올라가면 전예篆隸에 가 닿는다. 이인상은 왕희지나 종요와 달리 구양순이 전예의 서법 전통에 좀더 연결되어 있다고 판단했던 것으로 보인다. 왕희지와 종요의 서법을 비판하면서 구양순의 서법을 옹호한 것은 이 때문일 것이다.

그러나 이인상이 주로 배운 것은 구양순의 해서가 아니라 안진경의 해서였다. 안진경의 해서는 구양순의 해서와 서풍이 완연히 다르다. 그렇기는 하나 안진경의 해서 역시 고대의 전예에 그 서법적 원천을 두고 있다. 그의 해서에는 특히 전서의 유의遺意가 강하다. 게다가 안진경은 절의를 실천한 인물로 이름이 높다. 이인상은 전서를 전공하고 절의를 중시한 만큼 안진경의 글씨에 이끌렸을 법하다. 이는 청초淸初의 부산이 안진경의 해서를 높인 점과 유사하다. 부산 역시 서법의 원천으로 전예를 중시했으며, 절의를 중시했다.

요컨대 〈구성궁예천명〉에 붙인 이인상의 발문을 통해 이인상이 10대 후반에 이미 글씨쓰기에서 '고'古의 미학을 정립했음을 알 수 있다.[44] 그러니 이인상이 '예스런' 예서의 전범으로서 〈하승비〉를 눈여겨본 것은 어쩌면 당연한 일일 터이다.

그런데 주목되는 것은 이 작품이 〈하승비〉와는 도저히 비교가 안 될

43 "北派書法, 方嚴遒勁.""南派乃江左風流, 疎放姸妙."(阮元,「南北書派論」)
44 '고'(古)의 미학에 대한 이인상의 강고(强固)한 태도는 그가 24세 때 지은 「화옹전」(花翁傳:『뇌상관고』제5책 所收)에서도 확인된다. 이인상 스스로를 가탁한 이 탁전(托傳)에는 '고'(古)를 추구하되 명성은 추구하려 하지 아니한 20대 초반 이인상의 염결(廉潔)한 풍모가 반영되어 있다.

予	春	夏	泉	意	周	前

數	萬	初	離	探	頃	聲

〈산정일장〉의 글자들

정도로 전서의 풍이 강하다는 사실이다. 이인상은 이 글씨에서 전서의 느낌을 내기 위해 파임을 아주 약하게 빼고 있다. 뿐만 아니라 필획의 운용은 예서인데 자형은 전서에서 가지고 온 것이 아주 많다. 예컨대 '予', '春', '夏', '蘚', '華', '無', '禽', '午', '足', '泉', '茗', '意', '周', '騷', '飯', '弄', '筆', '囪', '展', '則', '唫', '艸', '玉', '露', '苦', '園', '雨', '餉', '幻', '牛', '來', '前', '寫' 등등의 글자가 그러하다. 또한 한 글자의 일부분은 예서의 글꼴이지만 일부분은 전서의 글꼴로 되어 있는, 다시 말해 예서의 글꼴과 전서의 글꼴이 합체合體되어 있는 글자도 여럿 있다. 가령 '數' 자의 좌부는 전서의 글꼴이고 우부는 예서의 글꼴이며, '萬'자의 상부는 예서의 글꼴이고 하부는 전서의 글꼴이다. '初'자, '離'자, '探'자, '頃'자, '聲'자 등도 그러하다.

엄격히 말한다면 이 작품은 필획 운용에 있어 전서와 예서를 결합시키고 있다. 이를 위해 예서의 방필方筆과 강한 획법을 줄여 전체적으로 글씨의 느낌을 부드럽게 만드는 한편, 전서의 원필圓筆을 줄이거나 아래로 쭉 늘어뜨리는 획을 단소短小하게 만들어 예서에 가깝게 만들고 있다. 필획의 굵기는, 전서처럼 균일한 것은 아니지만 그렇다고 예서처럼 어떤

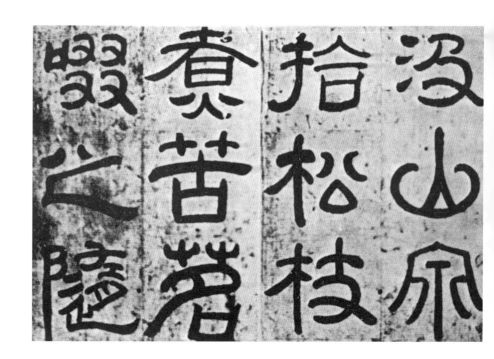

이인상, 〈산정일장〉 부분

획이 아주 굵은 것도 아니며, 큰 차이 없이 대체로 고르다. 필획을 이렇게 운용한 결과 전서의 느낌이 많이 나는 예서인 '이인상식 팔분체'가 탄생되었다.

흥미롭게도 부산 역시 이인상처럼 〈하승비〉를 중시하였다.[45] 〈하승비〉의 영향이라고 생각되지만 부산의 예서에도 전서의 글꼴이 들어와 있다. 이 점 이인상의 경우와 비슷하다면 비슷하다. 하지만 전서와 예서의 결합 방식이나 결합 정도, 그리고 그 서체는 서로 현저한 차이가 있다.

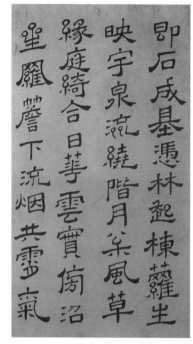

부산의 예서(《楷隸草篆詩文册》 所收), 지본, 31×17.3cm, 晉祠博物館

이인상의 이 예서체는 한국에서는 물론이려니와 중국에서도 이전에 보지 못하던 서체다. 뿐만 아니라 이후에도 이런 예서체를 구사한 동아시아인은 없는 듯하다. 이 점에서 이 서체는 공전절후空前絶後의 것이라 할 만하다.

이런 서체의 예서는 《보산첩》에 실린 〈호극기 시〉에도 보인다.[46] 이인

45 白謙愼, 『傳山的世界』, 242면 참조.
46 본서 '4-4' 참조.

상 팔분체의 지속과 변모를 살피는 데 도움이 되므로 아래에 두 작품의 글씨를 대조해 제시한다.

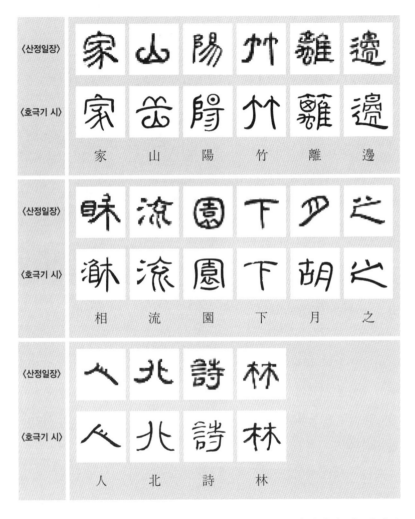

'지속'의 양상이 확인되지만 변모도 발견된다. 〈산정일장〉의 필획에 '육'肉이 많은 편이라면 〈호극기 시〉의 필획은 '육'肉이 줄어들고 '골'骨이 늘었다. 그래서 〈산정일장〉의 서풍이 온화한 느낌을 주는 것과 달리 〈호

극기 시〉는 꼬장꼬장하고 강개한 느낌을 준다. 전체적으로 볼 때〈호극기 시〉쪽이 대체로 획이 좀더 심오할 뿐 아니라 글씨의 인상과 표정도 좀더 깊이가 있는 게 아닌가 생각된다.

이 작품이 들어 있는 서첩의 제첨題簽에는 '능호이인상필'凌壺李麟祥筆 이라 적혀 있다. 근인近人의 필적으로 여겨진다.

—

〈기취〉, 지본, 32×30cm, 개인

1 글씨는 다음과 같다.

其告維何,
籩豆靜嘉.
朋友攸攝,
攝以威儀.

우리말로 옮기면 다음과 같다.

무슨 말을 고하는가?
"변두籩豆는 정갈하고 아름다우며
붕우朋友들은 검속檢束하는바
위의威儀로써 하도다."

『시경』 대아大雅 「기취」旣醉 8장 중의 제4장에 해당한다. 「기취」는 주
나라의 천자가 조상의 제사를 잘 지내 길이 복을 받게 될 것이라는 내용
이다.

옛날 임금을 제사지낼 때 위패를 대신해 동자 한 사람을 앉아 있게 했
던바, 이를 '공시'公尸라 불렀다. 이인상이 서사한 제4장의 제2구 이하는
모두 공시가 한 말이다. 즉 공시가 혼령을 대신해 천자에게 고한 말이다.
'변두'籩豆는 제기祭器를 이르고, '붕우'朋友는 빈객으로서 제사를 돕는
제후를 이른다. '검속'은 몸가짐을 삼가고 공경스럽게 한다는 뜻이다. '위
의'威儀는 위엄이 있는 태도나 차림새를 이른다.

이인상은 왜 이 시의 이 구절을 서사한 것일까? 이 구절은 별로 서정

적이지도 않고, 별다른 아취가 있는 것도 아니며, 특별한 교훈이 담겨 있는 것도 아니지 않은가. 거기 담긴 메시지는 고작 주나라 천자가 지내는 제사의 제기들이 훌륭하다는 것과 제사를 돕는 제후들의 태도가 공경스럽고 위엄이 있다는 것에 불과하지 않은가. 이인상은 주나라에서 지낸 제사의 성대함을 흠모해 이 구절을 서사한 것일까. 그렇게만 보기에는 석연치 않은 구석이 있으며, 뭔가 특별한 사정이 있어 이 구절을 서사하지 않았을까 의심된다.

이인상은 영조 17년인 1741년 3월 4일 대보단大報壇 제사의 반열에 참예하였다. 그는 당시 전옥시典獄寺 봉사奉事의 직책에 있었다. '대보단'은 임진왜란 때 조선에 원병援兵을 파견했던 명나라 신종神宗 및 명의 마지막 황제 의종毅宗을 추모하기 위하여 숙종이 1704년에 창덕궁 후원後苑에 설치한 제단이다. 건물이 없는 정방형의 제단으로 한쪽의 길이가 25척(7.5m)이고 높이는 5척(1.5m)이며 바닥에서 단壇까지는 네 개의 계단을 두었다. 제사는 1년에 한 번 지냈다.

이인상은 당시 대보단 제사에 참예했던 일을 두 수의 시로 읊었다.

1

큰 덕에 밝게 보답하려는
그 고심苦心 대보단에서 보게 되누나.
봄은 동해東海 가득 돌아와
꽃 소식이 북한산 깊숙이 들리네.
신하들 모인 곳에 비 흐느끼고
하늘엔 경쇠와 피리소리 울리네.
금상今上[1]께선 충효忠孝 두터워

해마다 제사에 꼭 임하시네.

景德將明報, 荒壇監苦心.

春歸東海滿, 花到北山深.

雨泣冠裳會, 天聽磬管音.

嗣王篤忠孝, 歲祀必躬臨.

2

혁혁한 신명神明이 흠향하누나

임금께서 하늘을 받드시니까.

제단의 꽃엔 송자宋子²의 눈물 어려 있고

동산의 나무는 숙종肅宗께서 심으신 거네.

청묘清廟에 비파 소리 들려오는 듯

영대靈臺에 다시 북 울리는 듯.³

오늘밤 외려 너무 짧으니

1 영조를 이른다.

2 송시열(宋時烈)을 이른다. 대보단 건립이 송시열의 유지(遺志)에서 비롯되었으므로 언급
한 것이다. 현종 10년(1669) 청나라에 사신으로 갔던 민정중(閔鼎重)이 '비례부동'(非禮不動)
이라고 쓴 의종(毅宗)의 친필을 얻어 왔는데, 송시열은 이 글씨를 충청북도 청주의 화양동 절
벽에 새기고 신종·의종 두 황제의 제사를 지냈다. 그 뒤 1703년 송시열의 고제(高弟) 권상하
(權尙夏)가 스승의 유지를 받들어 인근의 유생들과 함께 사당을 세우자, 이를 국가적인 행사로
격상해야 한다는 여론이 일어나 이듬해 조정에서 대보단을 건립하기에 이르렀다.

3 이 두 구는 고례(古禮)에 따라 엄숙하게 제사를 올리는 모습을 읊은 것이다. '청묘'(清廟)
는 그윽하고 청정한 사당이라는 뜻으로, 『시경』 주송(周頌) 「청묘」(清廟)에 다음과 같은 구절
이 보인다: "오, 그윽하고 청정한 사당/엄숙하고 화평하게 제사 돕는/훌륭한 뭇 선비들"(於穆
清廟, 肅雝顯相, 濟濟多士). '영대'(靈臺)는 주(周) 문왕(文王)의 대(臺)이다. 『시경』 대아(大
雅) 「영대」(靈臺)에, "쭉 늘어선 큰북과 쇠북과/즐거울사 연못가 벽옹(辟廱)이여"(於論鼓鐘, 於
樂辟廱)라는 구절이 보인다. '벽옹'은 천자의 학궁(學宮)이다.

누가 다시 춘추春秋⁴를 기억하려나.

爀爀神顧享, 后來昊天從.

壇花宋子淚, 園木蕭王封.

淸廟如聞瑟, 靈臺復鼓鐘.

今宵猶苦短, 誰復記春冬.⁵

「나라의 의례儀禮에 매년 늦봄에 임금께서 친히 대보단에 제사 지내는데 삼월 나흐렛날 반열班列을 따라 뫼시었다가 느낀 바 있어 시를 짓다. 이날 밤 비가 내리다」라는 시 전문이다. 이 시 제2수의 제5·6구에 『시경』을 거론하며 주周나라에서 지내던 제사를 읊고 있음이 주목된다.

이인상 32세 때의 이 체험은 그에게 아주 강한 인상을 남긴 것 같다. 49세 때인 1758년에 지은 「대보단」⁶이라는 시에서 그 점이 확인된다. 긴 시지만 이해를 돕기 위해 전문을 인용한다.

옥 같은 모래 쌓아 산을 이뤘고

일만 소나무 은은히 빼어나고나.

맑은 대낮 구름과 우레 일더니

신령한 비 온갖 더러움 씻어 내누나.

뭇 나무들 임금의 호위병 같고

4 춘추대의(春秋大義)를 말한다. 원문에는 '春冬'으로 되어 있는데, 운(韻)을 맞추느라 '秋' 자 대신 '冬'자를 쓴 것으로 보인다.
5 「國典每歲暮春親祀大報壇, 三月四日陪班感賦. 是夜雨」, 『능호집』 권1.
6 원제는 「大報壇篇. 復用'實在迎風寒露之玉壺' 九字, 余拈'在'字」이다. 『능호집』 권2에 실려 있다.

꽃은 철 따라 가득히 피네.

대보단이 여기 있거늘

대의가 바르니 일이 드러나네.

신종神宗은 우리나라 지켜 주었고

의종毅宗의 은택은 넓고 깊었지.

주례周禮를 따라

제사에 승배升配⁷를 엄격히 하네.

효종孝宗의 마음에서 비롯되어서

숙종肅宗께서 건립하셨지.

봄 제사에 제물 몸소 준비하시거늘⁸

군자의 덕에 뉘우칠 게 없네.

경쇠를 애잔히 연주하고

규폐圭幣와 울창주鬱鬯酒로 제사를 지내네.⁹

미천한 신하¹⁰ 또한 제사에 참여해

뜰에 오가며 패옥 소리 듣네.

맑은 구름에 천지가 산뜻하고

북두성과 달도 환히 지켜보누나.

7 주벽(主壁: 어떤 사당에서 으뜸되는 신주)에 배향(配享)함을 이른다. 옛날 제례(祭禮)에는, 누구를 주벽으로 모신 사당에 어떤 사람을 배향(配享)할 것인가를 정하는 일이 중대사였다. 여기서는 신종의 제사에 의종을 함께 제사 지낸 것을 이른다.

8 임금이 그리 한다는 말이다.

9 '규폐'는 옥으로 만든 술잔인 규찬(圭瓚)을 이른다. 『예기』(禮記) 「제통」(祭統)에, "임금은 규찬을 잡고 위패에 울창주를 올린 후 땅에 부어 제사 지낸다"라는 구절이 있다.

10 이인상 자신을 말한다.

천자의 수레 두렷이 뵈고[11]

성대하게 신령이 강림하시네.

협문夾門[12]에서 강한江漢[13]을 제사 지내고

소구小丘[14]에서 숭산崇山과 태산泰山을 제사 지내네.

제례를 마치니 동이 터 오고

임금과 신하 눈물 훔치며 물러나누나.

일 맡은 관리는 정문 밖에 있고

훈련원에선 큰북을 연이어 치네.[15]

군사들 사방에서 모여드나니

은밀히 꾀하는 바는 건주建州[16]에 있네.

한漢나라에는 우림군羽林軍[17]이 있었고

악비岳飛에게는 마찰麻札 쓰는 군대가 있었지.[18]

능히 중원을 구할 만했지만

일만 군사 산해관山海關에서 패하고 말았네.[19]

11 신종과 의종의 혼령이 수레를 타고 내려온다는 말이다.
12 대문 곁의 작은 문을 말한다.
13 양자강(揚子江)과 한수(漢水)를 이른다.
14 작은 언덕을 말한다.
15 당시 훈련원의 본영이 부근에 있었다.
16 청(淸)이 흥기한 서북 방면의 건주(建州)를 이른다.
17 한(漢) 무제(武帝) 때 설치된 천자(天子)의 숙위병(宿衛兵)이다.
18 악비(岳飛)는 남송(南宋)의 충신으로서, 금군(金軍)을 격파하여 공을 세웠다. 당시 조정에서 금나라에 대한 화의(和議)가 일어났는데 악비는 이에 반대하다가 진회(秦檜)의 참소를 받아 옥중에서 살해되었다. 마찰(麻札)은 마찰도(麻札刀)라고도 하는데, 작살용(斫殺用)의 병기다. 악비 휘하의 군대는 모두 이 무기를 소지했으며, 금(金)의 기마병과 싸울 때 이것으로 말의 발을 벰으로써 승리를 거두었다고 한다.
19 '산해관'은 중국의 발해만 부근에 있는 요해처(要害處)로, 요동(遼東)의 이민족이 중원에

활을 걸었던 바위 부질없이 우뚝하고[20]

눈길 밟으며 갔던 그곳 꿈길도 막히네.

임진壬辰 병자丙子 두 전쟁 탄식하나니

나라 위해 순국한 이 정말 많았네.

슬픔 맺혀 애가 끊어지는 듯한데

말을 하면 나보고 개 짖는다 하네.

글을 써서 오랑캐 꺾어 볼까 하나[21]

문장의 도道 또한 무너졌어라.

경전도 볼일 없이 돼 버렸지만

꼿꼿한 태도 지닌 선비가 없네.

거짓 의리 내세워 명리名利를 좇고

도덕을 해치며 패덕悖德을 따르네.

임금[22]께서 홀로 고심하셔서

법도法度 세워 만대萬代를 바르게 했네.

아홉 계단 쌓아 예의 높았고

침입하는 것을 저지하는 관문이다. 이 구절은 1618년 명(明)의 요구로 출병한 조선 군사 1만 3천 명과 명의 대군이 후금에 궤멸됨으로써 명청(明淸) 교체의 분기(分岐)가 된 심하(深河)의 부차(富車) 전투를 말한 것이다.

20 후금(後金)과의 전투에서 끝까지 활을 쏘며 싸우다 전사한 김응하(金應河, 1580~1619) 장군을 염두에 두고 한 말이다. 1618년 명나라가 후금을 칠 때 조선에 지원병을 요청하자 당시 선천 부사(宣川府使)였던 김응하는 선천 수군(水軍)을 이끌고 심하(深河)의 부차 전투에 참전하였다. 그러나 명나라 군사가 전멸하자 그는 3천 명의 휘하 군사로 수만 명의 후금군을 맞아 고군분투하다가 전사하였다. 명나라 신종은 그의 이러한 공적에 대한 보답으로 특별히 조서를 내려 그를 요동백(遼東伯)에 봉하였다.

21 원문은 '折衝'으로, 무력에 의해서가 아니라 문장이나 변설 등 외교상의 노력으로 적을 꺾는 것을 이르는 말이다.

22 대보단을 세운 숙종을 이른다.

삼학사三學士에 베푼 은혜 두터웠었네.[23]

대보단 황폐하면 오랑캐 되고

선비들 나태하면 누가 적을 미워하리.

만동묘萬東廟[24]와 함께 높여야 하나니

열천문洌泉門[25]을 어찌 폐할 수 있으리.

두 황제의 신명한 넋이 계시고

선왕先王이 좌우에 자리해 있네.

빛나는 일월이 높이 떠 있듯

미혹함을 깨우쳐 인도해 주네.

하늘 받치는 주석柱石 세웠고[26]

천자 보필하는 그림도 그렸네.[27]

받친 돌 정교하고 아름답다면

쌓은 흙은 우뚝하니 엄중하여라.

이 단壇을 장차 되돌아보면

선비들 어리석음 없을 것이네.

달갑게 머리 풀고 곡을 하거늘

23 병자호란 때 항복에 반대하다가 심양(瀋陽)에 잡혀가 피살된 홍익한(洪翼漢)·윤집(尹集)·
오달제(吳達濟) 세 사람을 가리킨다. 그들의 행적은 국가적으로 칭양(稱揚)되었다
24 송시열의 유명(遺命)을 받들어 권상하가 1703년 충청북도 청주의 화양동(지금의 괴산군
청천면 화양리)에 건립한, 명의 신종과 의종을 제사 지내기 위한 묘당(廟堂)이다.
25 대보단 입구에 있는 문을 말한다.
26 『회남자』(淮南子) 「남명훈」(覽冥訓)에, 옛날 하늘이 기울고 세상이 어지럽자 여와씨(女媧
氏)가 오색(五色) 돌을 달구어 하늘을 떠받쳤다는 이야기가 보인다.
27 궁위보곤도(宮闈補袞圖)를 그렸다는 말이다. '보곤'(補袞)이라는 단어는 『시경』 대아(大
雅) 「증민」(烝民)의, "천자의 정사에 부족함이 있다면/중산보(仲山甫)가 도우리"(袞職有闕,
維仲山甫補之)라는 시구에서 유래하는바, 신하들이 천자의 정사를 돕는 것을 뜻한다.

어찌 차마 명明을 잊겠나.

세월 따위야 묻지 마소

춘추春秋[28]는 어두워지는 법이 없나니.

감히 여러 군자께 고하네

노력해 삼가 자중하기를.

직필直筆이 산야山野에 간직돼 있으니

일사一士의 중重하기가 재상과 같네.[29]

사해四海 가운데 어디로 갈꼬?

하늘을 이고 있는 동쪽 끝이지.

동해는 가없이 펼쳐져 있고

금강산은 푸르고 흰 기운에 싸여 있고나.

산에 올라 석수石髓를 캐고

하늘에 올라 항해沆瀣[30]를 마시네.

경쇠 치던 양襄[31]의 마음 안 없어졌고

마고麻姑는 뽕밭을 다시 일구네.[32]

대보단이 늘 있다는 것은

해가 미물을 비춤과 같네.

28 춘추대의, 즉 존명배청(尊明排淸)의 의리를 말한다.
29 이 구절에서는 이인상의 처사의식(處士意識)이 드러난다.
30 '석수'(石髓)는 종유석을 말하고, '항해'(沆瀣)는 이슬 기운을 말한다. 모두 선인(仙人)이 섭취한다는 것들이다.
31 '양'(襄)은 춘추시대의 악사(樂師)로 세상이 어지럽자 해도(海島)에 은거하였다.
32 중국 설화에 나오는 선녀(仙女)인 '마고'는 동해(東海)가 세 번 뽕밭으로 변한 것을 보았다고 한다.

瓊沙積成山, 隱秀萬松內.

晴晝下雲雷, 靈雨振荒穢.

羣木象羽儀, 四時花晻曖.

中有大報壇, 義正事莫晦.

神皇保我邦, 毅皇澤汪濊.

維壇有周禮, 追遠儼升配.

肇惟宣文心, 寧考實熙載.

春祀躬麗牲, 君子德靡悔.

球磬有哀奏, 圭幣共芬酹.

賤臣亦駿奔, 循墀聽珩珮.

淸雲灑六極, 斗月燭參對.

蕭明睹玉乘, 穆穆降神賚.

夾門朝江漢, 小丘奠崇岱.

禮成日出東, 君臣掩淚退.

有事正門外, 練戎大鼓韢.

兵賦集四方, 機密在西塞.

漢時羽林軍, 岳家麻札隊.

猶堪救中原, 萬斧山海碎.

掛弓石空峻, 踏雪夢猶礙.

永歎壬丙變, 尙有殉國輩.

悲結車轉腸, 發言謂我吠.

著書思折衝, 文道亦崩潰.

典冊將墜地, 士儒不硬背.

假義徇名利, 淪彝襲謬悖.

聖心獨勞苦, 憲章正萬代.

禮始九級尊, 恩篤三臣逮.

壇荒便爲夷, 士惰誰敵愾.

華洞廟共尊, 洌泉門豈廢.

二帝有明靈, 先王左右在.

爀爀揭日月, 牖昏常詔誨.

補天爲柱石, 補袞須作繪.

補石工與榮, 築土重一塊.

兹壇且反顧, 維士莫愦愦.

甘心被髮哭, 忍忘釜鬵漑.

花甲莫須問, 陽秋猶不昧.

敢告諸君子, 努力愼自愛.

直筆藏山澤, 一士重鼎鼐.

四海安所適? 東極有天戴.

溟滄無涯岸, 金嶽積素黛.

登高躋石髓, 躡空吸沆瀣.

馨裏心不滅, 麻姑田再艾.

常見皇壇存, 天日閱蟻蠆.[33]

이 시는 이인상의 필력을 보여줌과 동시에 만년의 그가 한 치 흔들림
없이 존명배청尊明排淸의 춘추대의와 처사處士로서의 자세를 견지했음

33 「大報壇篇, 復用'實在迎風寒露之玉壺'九字, 余拈'在'字」, 『능호집』 권2.

을 증언하는 중요한 자료다. 이인상은 이 시에서, "경쇠를 애잔히 연주하고/규폐圭幣와 울창주鬱鬯酒로 제사를 지내네"라며 당시의 상황을 묘사하고 있으며, "미천한 신하 또한 제사에 참예해"라는 시구에서 보듯 자신이 이 제사에 참예한 것을 크나큰 영광으로 여기고 있다.

다시 글씨로 돌아가 보자. 이 글씨는 방금 살핀 이 대보단의 제사와 관련이 있다고 생각된다. 이인상 만년의 예서 글씨로는 〈호극기 시〉, 〈고반〉, 〈곤암명〉, 〈막빈어무식〉[34] 등이 있다. 이 글씨는 비록 이인상식 팔분에 해당하나 그 서풍으로 보아 만년의 것은 아니다. 또한 《묵희》에 실린 〈이소〉, 〈학명〉, 〈자지가〉와 같은 초년의 예서도 아니다. 그러므로 이 글씨는 장년기의 것이라 할 것이다.

이렇게 볼 때 이 글씨는 이인상이 대보단의 의례에 참예한 32세 때의 작품으로 추정된다. 이 글씨는 비록 만년의 예서가 보여주는 것과 같은 유별난 기골氣骨은 아직 느껴지지 않지만, 굳세고 단단한 심지를 보여준다.

② 이 글씨의 서체는 30, 31세 때 쓴 〈산정일장〉을 잇는 이인상 특유의 팔분체에 해당한다. 하지만 〈산정일장〉에 부드러움과 온화함이 많다면 이 글씨에는 강건함과 꼿꼿함이 많다는 차이가 있다.

〈穆公鼎〉其　　「古孝經」其　　〈회계각석〉人　　「설문」邊　　「설문」靑　　〈예기비〉靑

34 〈고반〉, 〈곤암명〉, 〈막빈어무식〉에 대해서는 조금 뒤에 검토하기로 한다.

「설문」攸　　〈조전비〉攸　　〈삼분기〉攝　　〈張遷碑〉攝　　이양빙〈천자문〉以　　〈하승비〉以　　〈석문송〉以

제1행의 첫 번째 글자 '其'는 고전의 글꼴이다. '告'자 역시 전서의 글꼴이다. '何'자, '攸'자, '儀'자의 사람인변[亻]은 〈하승비〉의 서법을 따랐는데, 〈하승비〉의 이 서법은 전서에서 유래한다.

제2행 '邊'자의 우부는 전서의 꼴이다. 또 '靜'자에서 '靑'의 하부 역시 전서의 꼴이다. '嘉'자 하부의 '力' 또한 전서의 꼴이다.

제3행의 '朋'자는 전체篆體다. 이인상은 전서 작품인 〈상체〉에서도 '朋'자를 같은 꼴로 썼다.[35] '攸'자의 우부 '攵'은 전서의 꼴이다. '攝'자는 좌부 '扌'에 전서의 필의가 보이며, 우부의 '耳' 역시 전서의 꼴이다.

제4행 '以'자의 좌부를 동그랗게 쓴 것은 전서의 풍이다. 예서는 보통 이렇게 둥글게 쓰지 않는다. 〈하승비〉의 '以'자에도 전서의 필의가 보이나 그 좌부가 이인상의 이 글씨처럼 동그랗지는 않다.

글씨의 맨 끝에 '원령'元靈이라는 백문방인이 찍혀 있다.

35 본서 '2-하-6' 참조.

임예기비 臨禮器碑

3 2 1

관지 확대

〈임예기비〉, 지본, 13.7×23.5cm, 개인

① 글씨는 다음과 같다.

靈, 下, 安, 敬, 乃, 顔, 陽, 穆, 天, 壽, 上, 石, 叔, 眞, 周, 仲, 成,
山, 公, 河, 汾, 信, 蕃, 狼, 陽, 東, 時, 元, 其, 明, 長, 趙, 國, 時,
虞, 進, 史

　　自'靈'字以下三十六字, 怪奧無常, 則尊〈禮器碑〉而竝學此
　　法, 則流惡道矣. 漢碑故自如此者, 須着眼, 比之鐘鼎古篆,
　　亦有斷然不可學者, 可與知者道也.

　　　　元霝又書.

발문을 우리말로 옮기면 다음과 같다.

'靈'자 이하 36자는 괴오무상怪奧無常하니,〈예기비〉禮器碑를 높여
이런 서법까지 아울러 배운다면 나쁜 길로 빠지게 될 것이다. 한비
漢碑의 본디 이와 같은 것은 모름지기 잘 살펴야 하리니, 종정鐘鼎
의 고전古篆과 비교해 보면 또한 결단코 배워서는 안 되는 것이 있
거늘, 이는 식견이 있는 자하고만 말할 수 있다.

　　원령이 또 쓰다.

〈예기비〉는 후한 영수永壽 2년(156), 산동성 곡부의 공자묘孔子廟에 건
립된 비석이다. 당시 노상魯相으로 있던 한칙韓勅이 세운 비석이라고 해서
'한칙비'韓勅碑라고도 불린다.[1] 비문의 내용은 한칙이 공자묘를 수리하고
그 제기祭器를 수조修造한 공덕에 대한 칭송이다. 비음碑陰에는 비석을 세
우는 데 협조한 갹금자醵金者들을 열기해 놓았다.

〈예기비〉

〈예기비〉는 〈조전비〉曹全碑와 함께 후한 비예碑隷의 쌍벽으로 꼽힌다.[2]

한예漢隷는 위진魏晉 이후 동위東魏와 당唐 중엽에 일시 부흥하지만 이후 청초淸初까지 거의 잊혀졌다.[3] 〈예기비〉와 〈조전비〉는 청淸의 학인들에게 높이 평가되었다. 가령 손승택孫承澤(1592~1676)은 『경자소하기』庚子銷夏記에서 이 두 비와 〈사신비〉史晨碑를 극찬했으며,[4] 왕주王澍(1668~1743)는 『허주제발』虛舟題跋에서 〈을영비〉, 〈예기비〉, 〈사신비〉를 '한예漢隷의 극칙極則'으로 평가하였다.[5] 옹방강翁方綱(1733~1818) 역시 〈예기비〉를 절찬하였다.[6] 그리하여 명대 이래 한예의 준칙은 〈예기비〉라는 것이 대체로 정론定論이었다.[7]

1 일명 '노상한칙조공묘예기비'(魯相韓勅造孔廟禮器碑)라고도 한다.
2 西林昭一, 「曹全碑」, 『曹全碑』(中國法書ガイド 8, 東京: 二玄社, 1988), 12면; 『庚子銷夏記』 권5의 "字法遒秀, 逸致翩翩, 與禮器碑, 前後輝映"이라는 말 참조.
3 西林昭一, 같은 책, 같은 곳.
4 孫承澤, 『庚子銷夏記』 권5의 「魯相韓勅造孔廟禮器碑」와 「魯相史晨孔子廟碑 前碑後碑」 참조.
5 "三碑, 〈乙瑛〉雄古, 〈韓勅〉變化, 〈史晨〉嚴謹, 皆漢隷極則."(王澍, 『虛舟題跋』 권4)
6 "禮器碑之工妙, 奄有諸碑之勝, 宜其第一."(翁方綱, 『蘇齋筆記』 권13)
7 西林昭一, 「乙瑛碑」, 『乙瑛碑』(中國法書ガイド 4, 東京: 二玄社, 1989), 14면 참조.

왕주는 〈예기비〉의 특징으로 '청초'清超와 '변화'變化를 꼽았다.[8] 명말 청초의 주이준朱彝尊은 한비漢碑의 풍격을 ①방정方正, ②유려流麗, ③ 기고奇古, 셋으로 나눴는데, 〈예기비〉는 〈을영비〉·〈공주비〉와 함께 유려 일파流麗一派에 속하는 것으로 보았다.[9] 이에서 알 수 있듯 〈예기비〉의 서체는 청초하고 유려하며 변화가 풍부한 것이 특징이다.

이인상 당대의 조선 문인은 〈예기비〉를 어찌 평가했던가? 다음은 이 광사의 말이다.

> 〈예기비〉와 〈수선비〉受禪碑[10]가 가장 훌륭하다. (…) 〈공화비〉孔龢
> 碑[11]는, 중국인들은 〈예기비〉와 함께 꼽지만 획의 중앙이 취약하고
> 결구 또한 속속俗에 가까워 〈예기비〉에 한참 못 미친다. (…) 대개
> 〈예기비〉와 〈수선비〉는 길곡佶曲이 아주 심하므로 획이 굳세고 건
> 실하여 다른 비碑보다 빼어나다. (…) 이에서 길곡이 상승上乘임을
> 알 수 있다.[12]

8 "求其淸微變化, 無如此碑."(「漢魯相韓勅孔廟碑」, 『虛舟題跋』原卷 二, 淸乾隆溫純刻
本) "淸超莫如〈韓勅〉."(같은 책, 같은 곳)

9 "漢隷凡三種, 一種方整, 〈鴻都石經〉·〈尹宙〉·〈魯峻〉·〈武榮〉·〈鄭固〉·〈衡方〉·〈劉熊〉·〈白石
神君〉諸碑是已; 一種流麗, 〈韓勅〉·〈曹全〉·〈史晨〉·〈乙瑛〉·〈張表〉·〈張遷〉·〈孔彪〉諸碑是已;
一種奇古, 〈夏承〉·〈戚伯著〉諸碑是已."(朱彝尊, 「跋漢華山碑」, 『曝書亭集』권47)

10 〈수선표〉(受禪表) 혹은 〈수선표비〉(受禪表碑)라고도 한다. 위(魏) 문제(文帝) 조비(曹
조)를 칭송하며 그 수선(受禪)을 밝힌 글이다.

11 〈을영비〉를 말한다. 일명 '백석졸사비'(百石卒史碑)라고도 한다. 『경자소하기』에는 이 비
의 명칭을 '魯相乙瑛請置百石卒史孔龢碑'라고 했다. 이 명칭에서 왜 이 비를 〈을영비〉라고도
하고, 〈백석졸사비〉라고도 하고, 〈공화비〉라고도 하는지 알 수 있다. '을영비'라는 명칭은 옹방
강의 『소재제발』(蘇齋題跋)에 처음 보인다.

12 "〈禮器〉·〈受禪〉爲最. (…) 〈孔龢〉, 華人與〈禮器〉並推, 而行畫中脆, 結亦近俗, 遠不及
〈禮器〉. (…) 大率〈禮器〉·〈受禪〉等, 佶曲最甚, 故畫以而勁健出類. (…) 此可以知佶曲之爲

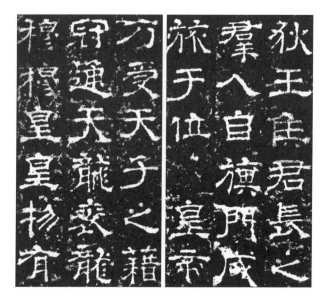

〈수선비〉

　한비漢碑인 〈예기비〉와 위비魏碑인 〈수선비〉를 병칭한 것은 좀 특이하
지만,13 아무튼 〈예기비〉를 최고로 치고 있음이 확인된다. 인용문 중 '길
곡'佶曲은 필획이 구불구불함을 의미한다. 만년의 이광사는 서예에서 길
곡을 대단히 중시했다.
　이인상은 〈예기비〉의 비문에서 37자를 골라 임모한 뒤 발문을 붙였다.
37자 중 '時'자와 '陽'자는 중복해서 썼다.14 흥미로운 것은 행초로 쓴 발

上乘也."(이광사, 『書訣』前編)
13　추사 김정희는 「書圓嶠筆訣後」(『阮堂集』권6 所收)에서 이 점을 비판하고 있다. 해당 대
　목을 보이면 다음과 같다: "其品第漢隷, 以〈禮器碑〉爲最, 以〈郭碑〉爲出後世, 可稱具眼, 忽
　以〈受禪〉並擧於〈禮器〉, 至以〈孔龢〉,〈孔宙〉,〈衡方〉諸碑, 皆不及〈受禪〉, 不知其何據也. 漢隷
　雖桓,靈末造, 與魏隷大不同, 有若界限, 〈受禪〉卽魏隷也, 純取方整, 已開唐隷之漸, 豈可與
　〈禮器〉並稱, 反居〈孔龢〉,〈孔宙〉之上也. 若知若不知, 殊不可測度耳."
14　〈예기비〉에 '陽'자는 여러 번 나오지만 '時'자는 단 한 번 나온다.

문 내용이다.

이 발문을 통해 이인상이 세상 사람들이 모두 높이고 있는 〈예기비〉에 대해 그리 긍정적인 평가를 하고 있지 않음을 알 수 있다. 무엇보다도 이인상은 〈예기비〉의 서법이 '괴오무상' 한바 이 점을 배워서는 안 된다고 했다. '괴오무상하다'는 건 무얼 말하는 걸까? '괴'怪는 괴상하다는 뜻이다. '오'奧는 보통 '심오'라는 뜻으로 새기나 여기서는 으슥함, 외짐을 뜻하는 말로 보아야 할 듯하다. 따라서 이 '오'자는 '괴'자와 결합되어 부정적 함의를 갖는다. '무상'은 일정하지 않음을 뜻한다.

〈예기비〉에 대한 이인상의 이런 평가는 명대 이래 중국 서가들의 평가와 크게 배치된다. 이인상이 이 비에 대한 높은 평가를 몰랐을 리 없다. 그렇다면 이인상은 왜 이런 말을 한 걸까? 서법의 기준을 '종정고전'鐘鼎古篆에 두었기 때문으로 생각된다. '종정고전'은 무얼 말하는가? 중국 고대의 청동기에 새겨진 명문銘文의 문자인 금문金文을 이른다. 금문은 소전이나 예서와 달리 획이나 결구에 꾸밈이 적어 소박하고 자연스러운 느낌이 난다. 뿐만 아니라 갑골문의 상형성象形性이 잘 간직되어 있다. 이와 달리 〈예기비〉와 같은 후한의 예서에서는 글자의 상형성이 크게 파괴되고, 서법 역시 파책波磔의 변화를 한껏 도모하는 쪽으로 크게 바뀌었다. 이인상은 바로 이 점에서 〈예기비〉의 서법을 '괴오무상'하다고 봤으며 이를 무조건 따라 배우려는 풍조에 일침을 가한 것이 아닌가 한다. 따라서 〈예기비〉의 서법에 대한 이인상의 지적은 비단 〈예기비〉에만 한정되는 것이 아니요 다른 한비에도 대체로 해당된다고 할 수 있을 터이다.

그렇다고 해서 이인상이 한비의 학습 자체를 전면적으로 거부하거나 터부시했다고 말할 것은 아니다. 배울 것은 배우고 배우지 말아야 할 것은 배우지 말아야 한다는 것이 이인상의 생각 아니었을까. 이인상 스스

로도 한비의 서체를 학습했으며, 그 서법을 일정하게 받아들였음으로 써다. 문제는 거기에 있는 것이 아니라 무엇을 예서의 시원始原 내지 준칙으로 삼아야 할 것인가 하는 데에 있다 할 것이다. 말하자면 이인상은 〈예기비〉가 아니라 멀리 '종정고전'에서 고예古隸의 준칙을 찾아야 한다고 생각한 셈이다. 바로 이 점에서 이인상식 팔분은 후한의 각석刻石이 보여주는 예서와 다른 지향과 미학을 보여줄 수밖에 없었다. 그리하여 이인상은 당대의―그리고 후대의― 동아시아 서가들이 보여준 행로와는 사뭇 다른 길을 가게 되었다.

이인상이 〈예기비〉를 임모한 것은 대체 언제일까? 다행히 이에 대한 단서가 이윤영의 다음 글에서 발견된다.

> (…) 〈예기비〉는 시내의 괴상한 바위에 소나무 등걸이 우뚝 솟은 듯하고, 〈공화비〉孔和碑[15]는 큰 길에 있는 높은 문門이 정연하게 빛이 나는 듯하고, 〈사신비〉史晨碑는 옥을 쪼고 비단에 채색해 교묘한 의장意匠이 미묘한 경지에 든 듯하고, 〈공주비〉孔宙碑는 쇠노를 당기기만 하고 쏘지 않았지만 산을 무너뜨릴 수 있을 듯하다. 그 용필用筆은 옛사람의 묵적墨跡에 구애되지 않았으나 조금도 법도를 벗어나지 않았으며, 그 용묵用墨은 마치 물이 땅 위를 흐르는 것 같아 상황에 따라 모양을 이루었으니, 아아 기이하도다. (…)
> 을해乙亥 인일人日 윤지가 제題하다.[16]

15 〈을영비〉의 다른 이름이다. 앞의 주11 참조.
16 "(…) 〈禮器碑〉如流泉怪石, 松槎崛特; 〈孔和碑〉如大道高門, 井畫粲然; 〈史晨碑〉如琢玉雕錦, 巧思入微; 〈孔宙碑〉如引弩不發, 山嶽可摧. 其用筆不拘古人之跡, 而規矩不踰尺

이윤영이 쓴 「원령의 한비漢碑 임모臨摹 끝에 적다」라는 글의 일부다. 인용문 중 '인일' 人日은 음력 정월 초이렛날을 이른다. 이 글을 통해 이인상이 〈예기비〉만이 아니라 〈공화비〉·〈사신비〉·〈공주비〉를 함께 임모했음을 알 수 있다. 이 4비는 모두 '유려'流麗가 수승殊勝하다는 공통점이 있다.[17]

이윤영이 이 글을 쓴 것이 1755년 1월 7일이니 이인상이 4비를 임모한 것은 그 이전일 것으로 추정된다. 다음 자료가 이 작품의 제작 시기를 좁히는 데 도움을 준다.

몇 해 전에 내가 원령을 다백운루多白雲樓로 찾아갔을 때가 생각난다. 향을 사르고 차를 마시며 휘주산徽州産 먹[18]을 단계端溪의 벼루[19]에 갈아 자줏빛 붓을 뽑아서 주周나라 〈석고문〉과 한비漢碑 한두 줄을 임모하였고, 철여의鐵如意[20]를 들어 옥경玉磬을 두드리고,[21] 『장자』莊子의 「소요편」逍遙篇을 읽었다. 네모난 서안書案을 벽오동 아래로 옮기니, 때는 늦봄이라 여린 풀싹이 보들보들하여 방석 같았고 흩날리는 꽃잎이 사람에게 날아들었다. 이에 새로 거른 술을

寸, 其用墨如水在地, 隨遇而成象, 嗚呼奇哉! (…) 乙亥人日, 胤之題."(이윤영, 「題元靈漢碑摹後」, 『丹陵遺稿』 권13)

17　앞서 언급했듯 주이준은 이 4비가 '유려일파'(流麗一派)에 속한다고 했다.

18　중국의 안휘성 휘주(徽州)에서 생산된 먹으로, 명품으로 꼽는다.

19　중국의 광동성 고요현(高要縣)의 단계(端溪)에서 생산되는 돌로 만든 벼루로, 명품으로 꼽는다.

20　쇠로 만든 여의(如意)를 말한다. '여의'는 나무·옥·쇠붙이 따위로 3척(尺) 길이 정도로 만든 기구로, 도사가 청담(淸談)을 하거나 중이 설법할 때 사용한다.

21　이인상은 구담에 다백운루를 건립하고 나서 이듬해에 그 곁에다 오찬을 추모하기 위해 경심정(磬心亭)이라는 정자를 건립하였다. 그리고 이곳에 고경(古磬)을 비치하였다. 1752년의 일이다(『능호집』 권3의 「磬心亭記」 참조). 『회화편』의 〈구담초루도〉 평석 참조.

따라 취기가 약간 오르자 위로 주진周秦 시대로부터 아래로 우리나라에 이르기까지 서화에 대해 논하였고, 흰 비단을 펼쳐 붓을 놀려 인물화나 산수화를 그리니, 그 홍겹고 질탕한 즐거움은 속세에서 얻기 쉬운 게 아니었다. 눈을 돌이키는 사이에 원령은 이미 옛사람이 되었거늘, 지금 이 그림을 보니 더욱 슬픔이 느껴진다.[22]

석농石農 김광국金光國이 이인상의 〈방심석전막작동작연가도〉倣沈石田莫斫銅雀硯歌圖에 붙인 발문이다. 김광국이 다백운루를 찾아간 것은 이인상이 벼슬에서 물러난 이후일 터이다. 이인상이 벼슬에서 물러난 것은 1753년 4월이다. 이윤영이 이인상이 임모한 한비에 발跋을 붙인 게 1755년 1월이니, 이인상의 한비 임모는 대략 1754년 전후의 일로 추정된다.

② 이인상은 〈예기비〉를 비교적 충실히 임모한 것으로 보인다. 임모한 글자 중 몇 개를 〈예기비〉와 대조해 본다.

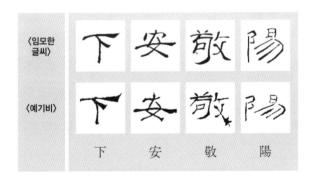

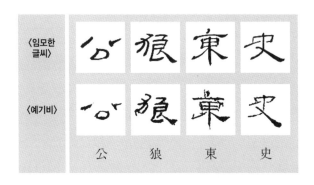

〈임모한 글씨〉				
〈예기비〉				
公	狼	東	史	

22　유홍준·김채식 옮김, 『김광국의 석농화원』(눌와, 2015), 161면. 원문은 다음과 같다: "記往年, 吾過元靈於多白雲樓, 焚香啜茗, 磨徽煤於端石, 抽紫穎臨周鼓·漢碣一兩行, 提鐵如意扣玉磬, 讀莊叟逍遙篇, 移方几於碧梧之下, 時暮春, 嫩草如茵, 飛花撲人, 乃酌新醪微酡, 論書畵, 上自周秦下逮國朝, 展素絹揮灑, 寫人物或山水, 其淋漓跌宕之樂, 亦塵埃中未易事也. 轉眄之間, 元靈已作古人, 今覽是畵, 益覺愴然."(金光國, 『石農畵苑』원첩 권3)

—

〈고반〉, 지본, 34.7×26.8cm, 개인

① 글씨는 다음과 같다.

考槃在澗,
碩人之寬.
獨寐寤言,
永矢弗諼.
　春于西城.
　　元霝.

우리말로 옮기면 다음과 같다.

고반考槃이 시냇가에 있으니
석인碩人의 마음이 넉넉하도다.
홀로 자고 깨어 말하나
길이 잊지 않을 걸 맹세하노라.
　봄에 서성西城에서.
　　원령.

『시경』 위풍衛風 「고반」考槃의 제1장이다. 주희가 엮은 『시경집전』의 주석에는 '고반'이라는 단어에 대한 두 가지 해석이 제시되어 있다. 하나는 은거하는 집을 이룬 것을 의미한다는 해석이고, 다른 하나는 그릇을 두들겨 노랫가락을 맞추며 즐거워하는 것을 의미한다는 해석이다. 어느 쪽이든 간에 이 시는 전통적으로 은자의 기쁨을 노래한 것으로 이해되어 왔다.

'석인'碩人은 어질고 덕이 높은 사람을 이르는 말이다. 제4구는 은거의 즐거움을 잊지 않겠다고 맹세한다는 뜻이다.

이인상은 『시경』의 시를 서사한 작품을 여럿 남겼다. 이 작품은 그 중의 하나다.

관지 중의 '서성'西城은 서대문을 말한다. 이윤영은 서지 부근에 살다가 1756년 서성 근처로 이사하였다. 다음 글이 참조된다.

> 윤지가 서성으로 이거移居하여 뜰에 화초와 나무를 심었는데 담화재澹華齋의 성대함에는 미치지 못했다.[1]

이인상이 1757년에 쓴 「수정루기」水精樓記라는 글의 일부다. '수정루'는 이윤영이 새로 이사한 집의 서재 이름이다.

이렇게 볼 때 관지 중의 '서성'은 이윤영의 이사한 집을 가리키는 것으로 추정된다. 이윤영이 서성으로 이사한 것은 1756년 여름이며, 이 집에서 1759년 5월 세상을 하직하였다. 그러니 이 글씨를 쓴 '봄'이 1756년의 봄일 리는 없으며, 1757년의 봄이거나 그 다음해 혹은 그 다다음해의 봄일 터이다.

이인상과 이윤영은 당시 모두 은사隱士를 자처하였다. 이인상이 은사의 삶을 찬미한 『시경』의 「고반」시를 서사한 건 이 때문일 것이다.

② 이 예서는 이인상의 초기작과도 그 서풍이 다르고, 〈산정일장〉에 이르

1 "胤之移居西城, 庭植卉木, 不及澹華之盛."(「水精樓記」, 『능호집』 권3)

러 확립된 〈하승비〉의 서체를 수용한 이인상식 팔분체와도 다르다. 후자
는 필획이 원건圓健하고, 풍격이 기고奇古하다. 이와 달리 이 글씨는 풍
격이 유려流麗하고 단장端莊하다. 그러므로 이 글씨는 〈하승비〉보다는
〈예기비〉·〈사신비〉·〈을영비〉 등에 가깝다고 할 만하다. 그렇기는 하나
이 글씨의 글꼴은 대체로 종방형縱方形인바 횡방형橫方形이 주가 된 〈예
기비〉·〈사신비〉 등과 다르다.

이인상은 1754년 무렵 〈예기비〉, 〈사신비〉, 〈을영비〉, 〈공주비〉 등을
임모한 적이 있는데,[2] 이 4개의 비는 그 풍격상 모두 '유려'流麗가 특징이
다. 이 〈고반〉에는 당시의 임모 경험이 반영되어 있지 않은가 한다. 하지
만 이인상이 쓴 이런 서풍의 예서는 이 작품 외에는 달리 발견되지 않는
다.

이 글씨는 〈하승비〉의 서체를 수용한 이인상식 팔분체와는 상이한 또
하나의 팔분체를 보여준다. 편의상 전자를 이인상식 팔분체b, 후자를 이
인상식 팔분체a라고 부르기로 한다. 팔분체a와 팔분체b는 전서의 필의
筆意와 꼴을 많이 취하고 있다는 점에서는 공통적이다. 선서풍을 내기 위
해 글꼴을 종장縱長의 형태로 하고, 파책을 약하게 뺀 점도 같다. 다른
점은 팔분체a는 필획에 곡선의 느낌이 좀더 많고 필획의 비수肥瘦가 별
로 없는 데 반해, 팔분체b는 필획에 각진 느낌이 좀더 있고 필획의 비수
가 뚜렷한 편이다. 따라서 팔분체a보다는 팔분체b가 우리 눈에 좀더 익
숙한 예서라 할 것이다. 송문흠이나 유한지가 쓴 예서를 함께 보면 이 점
이 잘 드러난다.

2 본서 '10-3' 참조.

〈조전비〉　　　　　　　　　〈사신비〉

　　그렇기는 하나 팔분체b 역시 팔분체a와 마찬가지로 전의篆意가 많이
보인다는 점에서 〈조전비〉 등의 서법을 비교적 충실히 따르고 있는, 송문
흠의 〈경재잠〉敬齋箴이나 유한지의 〈회암장서각명〉晦庵藏書閣銘과는 그
미적 지향이 다르다. 이인상은 비록 〈예기비〉·〈사신비〉와 같은 한비의
서풍을 수용하고 있기는 하나 법고창신이 현저하여 전서풍이 강한 자기
류의 서체를 만들어 내고 있다 할 것이다.
　　글씨를 분석해 보기로 한다.
　　제1행의 '考'자는 그 자형에 〈사신비〉의 영향이 보인다. '槃'자는 상부
좌측의 '舟'를 크게 쓰고 우측의 '殳'를 작게 쓴 것이 특이한데, '殳'의 위
아래 획 사이에 작은 'ㅣ' 획이 하나 더 있는 것은 〈삼분기〉의 영향이다.
　　'在'자는 예서에서는 보통 가로로 납작하게 쓰는데, 이인상은 세로로
길게 써서 전서의 풍미를 내고 있다. '碩'자의 우부 '頁'에서 '百'은 전서

송문흠, 〈경재잠〉 부분, 1751, 지본, 27×348cm, 개인

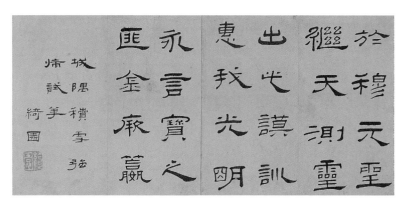

유한지, 〈회암장서각명〉(《槿域書彙》所收), 지본, 20.5×45.3cm, 서울대학교 박물관

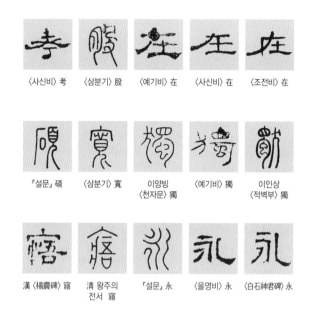

<table>
<tr><td>〈사신비〉考</td><td>〈삼분기〉股</td><td>〈예기비〉在</td><td>〈사신비〉在</td><td>〈조전비〉在</td></tr>
</table>

| 「설문」碩 | 〈삼분기〉寬 | 이양빙
〈천자문〉獨 | 〈예기비〉獨 | 이인상
〈적벽부〉獨 |

| 漢〈楊震碑〉寢 | 淸 왕주의
전서 寢 | 「설문」永 | 〈을영비〉永 | 〈白石神君碑〉永 |

의 꼴이다.

제2행의 글자 '寬'의 갓머리[宀] 아래의 획 '萈'에도 전서의 필의가 있다. '獨'자 역시 그 8분은 전서다. 좌부의 'ㄅ'를 'ㄅ'와 같이 쓴 것, 우부의 짧은 선에 방불한 굵은 점이 전서를 연상케 한다. 이인상은 '獨'자를 전서로 쓸 때도 좌부의 맨 위에 점을 찍은 적이 있는데, 여기서도 그리했다.

'寐'자와 '寤'자의 갓머리는 전서의 꼴이다. 또한 갓머리 아래의 '爿'에도 전서의 풍이 있으며, '寐'자에서 '未'의 제1획을 'ㅗ'와 같이 쓴 데에서도 전서의 필의가 느껴진다.

제3행의 '永'자는 제2획이 특이한데 전서의 꼴을 취한 결과다. '矢'자의 제1·2획에도 전의篆意가 느껴진다. 관지 중의 '西'자는 퍽 특이하게 썼는데, 주문籒文의 '西'자와 『존예절운』의 '西'자를 참작해 쓴 것 같다.

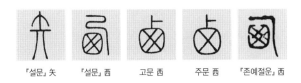

| 「설문」矢 | 「설문」西 | 고문 西 | 주문 西 | 「존예절운」西 |

이상의 글씨 분석에서 알 수 있듯 이 작품에는 전서의 형形이 많이 들어와 있다. 이인상은 만년에 〈예기비〉·〈사신비〉 등을 임모한 경험을 토대로 새로운 시도를 해 본 것으로 여겨진다. 그러나 이런 유의 작품이 더는 발견되지 않는 것으로 보아 이러한 시도가 활발히 이루어지지는 않은 듯하다. 이인상은 자신이 서른 무렵 완성한 이인상식 팔분체a에 더 익숙했을 뿐 아니라 그것이 스스로에게 더 잘 어울린다고 생각했을 수 있다.

글씨의 우측 하단에 '매산수장'寐山收藏이라는 수장인收藏印이 찍혀 있다. 같은 인장이 〈망운헌〉에도 보인다.

곤암명困庵銘

—

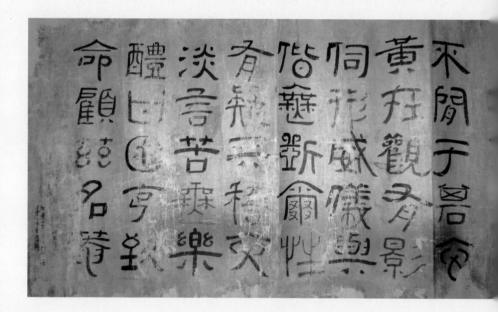

〈곤암명〉, 지본, 47×87cm, 개인

⓵ 글씨는 다음과 같다.

不鬪于棊,[1]
玄黃在觀.
有影伺形,
威儀與偕.
無斲爾性,
有疑天稽.
交淡言苦,
無樂醴甘.
困亨致命,
顧茲名菴.
■■■■■■■■■■■■■■■■■■■■■奉復■■■
戊寅, 小寒翼日, 呵硯書于雷象觀東牖.

이 작품은 보존 상태가 좋지 않아 관지의 글자 중 판독이 되지 않는 것들이 많다. 그런 점을 감안하면서 우리말로 옮기면 다음과 같다.

바둑일랑 두지 말고
천지의 기운을 살필지어다.
그림자가 형체를 엿보니

1 『뇌상관고』에는 '棊'가 '棋'로 되어 있다. 두 글자는 동자(仝字)다.

위의威儀²가 있게 할 일.

너의 본성 해치지 말고

하늘의 뜻을 두려워해야 하리.

벗사귐은 담박하여 고언苦言을 해야 하며

달콤한 걸 좋아 말라.

곤궁하건 형통하건 명命을 다해야 하나니

이를 고려해 '곤암'困菴이라 이름했네.

■■■■■■■■■■■■■■■■■■■■■■받들어 답■■■

무인년(1758), 소한小寒 다음날 입김을 불어 벼루의 언 먹물을 녹여 뇌상관 동쪽 창에서 쓰다.

이 글귀는 이인상이 김상무에게 써 준 〈곤암명〉困庵銘의 후반부다. 다행히 이인상이 지은 「곤암명」이 『뇌상관고』에 실려 있는바 다음이 그 전문이다.

초가집과 화려한 집 중에

무엇이 운이 막힌 거고 무엇이 운이 펴인 건가?

문 닫아 걸건 문 밖을 나오건

진眞을 보존해야 하리.

책 있어도 강론 안 하면

허물과 뉘우침이 날로 자라고

2 위엄이 있는 태도나 차림새를 말한다.

시詩에 검속檢束함이 없으면

성정性情이 상리常理와 어긋나네.

필묵筆墨을 삼가지 않으면

광란狂瀾을 누가 막으리.

바둑일랑 두지 말고

천지의 기운을 살필지어다.

그림자가 형체를 엿보니

위의威儀가 있게 할 일.

너의 본성 해치지 말고

하늘의 뜻을 두려워해야 하리.

벗 사귐은 담박하여 고언苦言을 해야 하며

달콤한 걸 좋아 말라.

곤궁하건 형통하건 명命을 다해야 하나니

이를 고려해 '곤암'困菴이라 이름했네.

繩樞華屋,

何屈何伸?

閉戶出門,

且葆其眞.

有書不講,

尤悔日長.

詩無檢束,

情性反常.

不謹于筆,

誰遏狂瀾?

不鬪于棋,

玄黃在觀.

有影伺形,

威儀與偕.

無虧爾性,

有疑天稽.

交淡言苦,

無樂醴甘.

困亨致命,

顧玆名菴.

　이인상이 김상무에게 써 준 〈곤암명〉의 전반부는 현재 행방을 알 수 없다.『뇌상관고』에는 이 글에 다음과 같은 제목이 달려 있다: "김자金子 중척仲陟[3]이「곤암명」困庵銘을 스스로 짓고는 나의 글씨를 청했는데, 지나친 말이 있는 듯했다. 삼가 그 운韻에 의거해 받들어 답한다."(원제 '金子仲陟自銘困庵, 而索拙書, 若有溢辭, 謹依韻奉復)

　관지 중의 훼손이 심해 판독이 되지 않는 글귀는 스무 자 남짓인데, 다행히 이인상의 이 글씨를 누군가가 임모臨摸한 것이 전하고 있는바 이를 통해 훼손된 관지의 글귀가 다음과 같다는 사실을 알 수 있다.

　仲陟氏自銘困菴, 命麟祥移書其枕屛, 而若有溢辭, 謹逐句奉復,

3　'중척'(仲陟)은 김상무의 자다.

서자 미상, 〈임곤암명〉臨困庵銘, 지본, 크기 미상, 개인

依原韻.

번역하면 다음과 같다.

중척씨가 곤암명困庵銘을 스스로 짓고는 나에게 자신의 침병枕屛에
이서移書하라고 했는데, 지나친 말이 있는 듯하여 삼가 그 구절을
좇아 받들어 답했으며 원운原韻에 의거하였다.

이 관지 중에 보이는 "지나친 말"(원문은 '溢辭')은 김상무가 지은 「곤암
명」에 그런 것이 보인다는 말이다. 그래서 이인상이 원작의 운에 의거해
새로 명銘을 지은 것일 터이다. 김상무는 이인상이 만년에 사귄 벗이다.
두 사람은 1758년 경 교분을 맺은 것으로 보인다.[4]

이인상이 지은 이 글에서 특별히 주목되는 것은 우도友道에 대한 언급
이다. 이인상과 단호그룹의 인물들은 고도'古道에 의거해 벗사귐을 했다.

고도古道에 따른 벗사귐은, 벗에게 듣기 좋은 말이나 하며 비위를 맞추거나 아첨하는 것이 아니라 벗의 진정한 발전을 위해 권면하고 책선責善하면서 진실된 마음으로 사귀는 것을 이른다. 따라서 그것은 감언甘言보다는 고언苦言을 중시하는 관계이며, 야단스럽지 않고 담담하되 깊고 실다운 관계이며, 속俗되지 않고 아정雅正한 관계다. 이인상은 젊을 때부터 이런 태도로 벗사귐을 했거니와 만년에도 이런 태도가 바뀌지 않았다. 아니 오히려 그는 만년에 들어 새로운 벗사귐을 경계하면서 벗사귐의 이런 원칙을 스스로에게 다시 환기하고 있다. 다음에서 그 점이 확인된다.

(1) 새로운 벗사귐을 삼가서, 고도古道를 고수하리.[5]

(2) 담박함으로써 벗을 얻어, 고古를 본받는 걸 법으로 삼으리.[6]

(1)은 1753년에 쓴 「종강의 토지신에게 제사 지내는 글」에 나오는 말이고, (2)는 1754년에 쓴 「모루명」茅樓銘에 나오는 말이다.

그래서 이인상은 자신이 찬한 「곤암명」 중에, "벗사귐은 담박하여 고언苦言을 해야 하며/달콤한 걸 좋아 말라"(원문은 '交淡言苦, 無樂醴甘')라는 말을 굳이 넣었을 터이다.

이인상은 김상무에게 「곤암명」이라는 글 외에 「곤와기」困窩記라는 글도 지어 주었다. 이 글 역시 1758년에 작성되었다. '곤와'困窩와 '곤암'困

4 이 점은 본서 '9-8' 참조.
5 "愼取新交, 固守古道."(「祭鐘崗土地神文」, 『뇌상관고』 제5책)
6 "澹以得朋, 師古爲程."(「茅樓銘」, 『뇌상관고』 제5책)

庵은 같은 말로서, 김상무가 자신의 방에 붙인 이름이다. 김상무는 자신의 명운命運이 비색否塞하다고 생각해 이런 이름을 지었던 것 같다. 「곤와기」의 끝 구절을 보이면 다음과 같다.

『주역』에 이런 말이 있다. "못에 물이 없는 것이 '곤'困이니, 군자는 이것을 보고 본받아 명命을 지극히 하여[致命] 뜻을 이룬다."[7] 김자金子 중척仲陟이 점을 쳐서 이 괘를 얻고는 마침내 그 방 이름을 '곤'困이라고 했다. 그리고 나에게 그 기문記文을 지으라고 명하면서 이리 말했다.

"나는 궁사窮士라 곤困함이 상리常理라네. 그러니 '명을 지극히 하여 뜻을 이룸'이 크게 형통하게 되는 방법일세."

그리고 또 곤괘困卦 상육上六의 효사爻辭[8]를 외며 이리 말했다.

"'동動할 때마다 뉘우침이 있을 것이라 하여 뉘우치는 마음을 갖는다면, 감에 길할 것이다'라고 했으니, 이는 이른바 명命에 순종함이 아니겠나. 곤괘가 변하면 송괘訟卦가 되니[9] 어찌 뉘우침이 없겠나."

7 『주역』 곤괘(困卦) 상전(象傳)의 말이다. 이 구절의 '치명'(致命)에 대해 정이(程頤)는 『역전』(易傳)에서 '명을 지극히 하다'라고 풀이한 반면, 주희(朱熹)는 『주역본의』(周易本義)에서 '목숨을 바치다'라고 풀이했다.

8 곤괘(困卦) 상육(上六) 효사(爻辭)는 "上六, 困于葛藟, 于臲卼, 曰動悔, 有悔, 征吉"이다. 이 효사 중의 '曰動悔, 有悔, 征吉'에 대해 정이는 『역전』에서 '동(動)할 때마다 뉘우침이 있을 것이라 하여 뉘우치는 마음을 갖는다면 감에 길할 것이다'라고 풀이한 반면, 주희는 『주역본의』에서 '동함에 뉘우치는 상(象)이 있으니, 만약에 뉘우치는 마음을 갖는다면 감에 길할 것이다'라고 풀이했다.

9 곤괘(困卦: ䷮)의 상6효(上六爻)가 동(動)하면 송괘(訟卦: ䷅)가 된다.

오호라! 김자는 곤困에 잘 대처하는 사람이라 이를 만하다. 마침내 감히 곤괘困卦 밖의 뜻을 미루어 말해 곤困에 대처하는 방법에 대해 다음과 같이 적는다:

군자에게는 상도常道가 있나니 무엇이 곤困한 것이며 무엇이 형통한 것일까? 몸은 고달파도 마음은 근심하지 않으며, 삶이 힘들지라도 죽음을 슬퍼하지 않으며, 인간의 입장에서 보면 운이 막힌 것일지라도 하늘의 입장에서 보면 운이 펴인 것이고, 당시에는 곤액을 당했지만 후세 사람에게는 믿음을 받으니, 그대는 어떤 도를 따르겠는가? 겸손하면 받는 게 있고, 인내하면 수치가 없으니, 그 시작을 생각하고 그 마침을 걱정한다면 곤困에 처하여 명命을 따르는 사람이라고 이를 만하지 않겠는가. 그대는 힘쓸지어다.[10]

② 이인상식 팔분이다. 고담古澹하면서도 강건하다. 글씨를 분석해 본다. 제1행의 네 번째 글자 '碁'의 상부는 전서의 꼴이다. '玄'자는 고문이

〈형수재공목입
군증시〉玄

다. 《원령필》 상책의 〈형수재공목입군증시〉에도 동일한 글꼴이 보인다.[11]

제2행의 두 번째 글자 '在'의 좌부는 전서의 꼴이다. 이인상은 '在'자의 전서를 쓸 때 좌부의 제3획을 'ㄴ'와 같

10 『易』曰: '澤(无: 원문에 이 글자가 빠졌음 ─ 인용자)水困, 君子以, 致命遂志.' 金子仲陟筮命遇之, 遂以困名其室, 命麟祥記之曰: '余惟窮士, 困爲常理, 致命遂志, 大亨之道也.' 又誦困之上六曰: '動悔, 征吉, 非所謂順命, 變則爲訟, 其無悔歟?' 嗚呼! 金子可謂善處困者矣! 遂敢推說卦外之義而記之以處困之道曰: 君子有常道, 何困何亨? 瘁于身而不悴于心, 勞于生而不怛于死, 屈于人而伸于天, 阨于時而信于後, 子用何道乎哉? 謙則有受, 忍則無恥, 慮其始而憂其終, 斯可謂處困而順命者耶. 子其勉焉!"(「困窩記」, 『뇌상관고』 제4책)

이인상 〈江亭〉在[12]	이인상〈심장일 인산거〉在[13]	이양빙 〈성황묘비〉爾	〈조전비〉爾	〈郭有道碑〉爾	〈하승비〉性

「古尙書」天	「설문」交	〈尹宙碑〉交	금문 至	「설문」至	〈예기비〉至	〈사신비〉至

이 쓰거나 '⌒'와 같이 썼다. '影'자의 좌부 '⼇'을 '人'와 같이 쓴 것도 전
서의 꼴을 취한 것이다.

제4행의 첫 번째 글자 '偕'의 우부 아랫 부분을 'ㅇ'와 같이 둥글게 쓴
데서는 고전古篆의 필의가 느껴진다. '無'자는 전서의 자형이다. '爾'자
의 맨 위를 '人'와 같이 쓴 것도 전서를 따른 것이다. '性'자 역시 전서
의 자형이다. 〈하승비〉에서도 '性'자를 이렇게 썼다.

제5행의 두 번째 글자 '疑'의 좌부는 전서의 꼴이다. '天'자는 고문의
꼴을 취했다. '交'자의 맨 위 획 '人'은 전서의 꼴이다.

제7행의 두 번째 글자 '甘'은 전서의 자형이다. '困'자의 바깥획을 둥
그스름하게 쓴 것 역시 전서의 글꼴을 따른 것이다. '致'자의 좌부 윗부분
'ㅇ'은 전서의 꼴을 변형한 것이다.

제8행의 두 번째 글자 '顧'의 우부 '頁'은 전서의 꼴이다. '玆'자의 초두

11 본서 '2-상-4' 참조.
12 본서 '2-하-2' 참조.
13 본서 '3-6' 참조.

머리[艹] 아래를 동그랗게 쓴 것 역시 전서의 꼴이다.

이상 살핀 것처럼 이 글씨는 전의篆意가 강한 독특한 예서체를 구현하고 있다.

관지를 통해, 이 글씨가 1758년 소한小寒 다음날 종강의 뇌상관에서 제작된 것임을 알 수 있다.

막빈어무식莫貧於無識

—

<div align="center">4 3 2 1</div>

〈막빈어무식〉, 지본, 24.9×35.4cm, 개인

1 글씨는 다음과 같다.

① 莫貧於無識, 莫賤於無骨.
② 對靑天而思, 聞雷霆不驚, 履平地而恐, 涉風波不疑.
③ 譏刺旣衆, 怨仇實多.
④ 涵容是處人第壹灋.[1]

우리말로 옮기면 다음과 같다.

① 식견이 없는 것보다 가난한 것은 없으며, 뼈가 없는 것보다 천한
것은 없다.
② 푸른 하늘을 대하여 두려워하지만 천둥소리를 듣고서는 놀라지
않으며, 평지를 밟으며 두려워하지만 파도를 건너면서는 무서워하
지 않는다.
③ 헐뜯는 것이 이미 여러 사람이면 원망과 미워함이 실로 많아지
게 된다.
④ 포용, 이것이 사람을 대하는 제일의 법이다.

이 작품에는 네 개의 문구가 서사되어 있다.
①은 명말明末 이지李贄(1527~1602)의 시 「부유함은 족함을 아는 것
보다 부유한 게 없다」(원제 '富莫富於常知足')[2]의 "貧莫貧於無見識, 賤莫

1 전서에서는 '法'을 '灋'으로 쓴다.

賤於無骨力"(가난은 식견이 없는 것보다 더 가난한 게 없고/천함은 골력骨力이 없는 것보다 더 천한 게 없다)이라는 구절에서 가져왔다.

②는 원래 명초明初의 유학자 설선薛瑄이 한 말이다. 이인상은 명말明末의 고렴高濂이 찬찬撰한 『준생팔전』遵生八牋 권1 '양신격언'養身格言의 "君子對青天而懼, 聞雷震而不驚; 履平地而恐, 涉風波而不懼"라는 말을 취한 것으로 여겨진다. 청淸의 육롱기陸隴其가 찬撰한 『사서강의곤면록』四書講義困勉錄에도 이 말이 실려 있다.[3]

③은 송宋의 소식蘇軾이 쓴 「상신종황제서」上神宗皇帝書에 보인다.[4]

④는 명말 여곤呂坤의 말인데, 청淸의 심가沈佳가 엮은 『명유언행록』明儒言行錄에 소개되어 있다.[5] 여곤의 저서로는 『신음어』呻吟語가 널리 알려져 있다.

이 문구들은 모두 격언에 해당한다. 특히 ①, ④는 명말 문인의 말이다. ②가 수록된 『준생팔전』은 수양법과 섭생법攝生法에 관한 말을 많이 수합해 놓았는데, "명말 소품小品의 적습積習에서 벗어나지 못했다"라는 평[6]이 있는 책이다. ③은 비록 소동파의 상소문에서 가져온 구절이기는 하나 그 자체만 본다면 명말의 청언과 방불하다.

이렇게 본다면 이 문구들은 거개 명말 청언의 기습氣習과 연결된다.

2 『焚書』 권6의 '五七言長篇'에 실려 있다.
3 "薛敬軒曰: '君子對青天而懼, 聞震雷而不驚; 履平地而恐, 涉風波而不懼.'"(「顏淵」, 『四書講義困勉錄』 권15)
4 "臣之所懼者, 譏刺旣衆, 怨仇實多, 必將詆臣以深文, 中臣以危法."(「上神宗皇帝書」, 『東坡全集』 권51)
5 "寧耐是思事第一法; 安詳是處事第一法; 謙退是保身第一法; 涵容是處人第一法; 置富貴, 貧賤, 死生, 常變於度外是養心第一法."(『明儒言行錄』 권9)
6 "不出明季小品積習." 『사고전서총목제요』(四庫全書總目提要)에서의 평가다.

명말의 청언은 17세기 초부터 조선에 수용되었다. 신흠의 『야언』野言과 유계兪棨의 「잡저」를 통해 17세기 조선의 청언 수용 양상을 살필 수 있다.[7] 18세기에는 이덕무가 청언에 관심을 많이 가져 그의 저서 『이목구심서』耳目口心書에 청언을 많이 실어 놓았다. 이인상은 이덕무보다 한 세대 앞의 인물이다.

이인상은 이 작품 외에도 〈간오불가위고〉簡傲不可謂高, 〈무담당즉무대사업〉無擔當則無大事業, 〈구중불설자황〉口中不說雌黃, 〈소사보진〉少事葆眞[8]에서도 청언을 서사해 놓고 있다. 이를 통해 이인상이 청언에 상당히 관심을 가졌던 것을 알 수 있다.

그런데 이인상이 명말의 급진적 사상가 이지의 글까지 서사한 것은 실로 의외의 일이다. 이는 이인상이 얼마나 글을 광박廣博하게 읽었는가를 보여줄 뿐만 아니라 편협하게 주자학 관련의 책만 읽은 것이 아님을 확인시켜 준다. 이인상이 유가의 책만이 아니라 도가 계통의 책을 즐겨 읽었음은 이미 확인된 바 있지만,[9] 그의 독서 범위가 이탁오에까지 미칠 줄은 예상치 못한 일이다.

그렇기는 하나 이인상이 이지의 글을 한 번 서사했다고 해서 그가 이지의 사상이나 학문에 공감한 것으로 해석하기는 어렵다. 이인상은 그저 이지의 이 글귀가 마음에 들어 서사한 것으로 봄이 온당할 터이다.

이탁오는 「부유함은 족함을 아는 것보다 부유한 게 없다」라는 자신의 시에 다음과 같은 해설을 붙여 놓았다.

7 이 점은 본서의 '5-5' '9-7' 참조.
8 본서의 '5-5' '5-7' '9-7' '9-8' 참조.
9 『회화편』의 〈모루회심도〉 평석 참조.

식견이 없으면 시비를 깨닫지 못하고 어짊과 어질지 못함을 분간하지 못하므로 맹한 사람일 따름이니 어딜 가고자 한들 어딜 가겠는가. 이는 빈자貧者와 크게 비슷하니 가난한 게 아니고 뭐겠는가. 골력骨力이 없으면 남의 힘을 빌어 움직여야 하고 형세에 의지해야 설 수 있으므로 다른 사물에 의뢰하게 되나니 문에 기대고 창에 기대야 한다. 참으로 시첩侍妾과 같으니 천한 게 아니고 뭐겠는가.[10]

이인상은 이지의 이 해설과는 조금 다른 각도에서 ①을 받아들인 게 아닌가 한다. 이인상은 학문에서든 예술에서든 '식견'을 중시하였다. 식견은 단순한 지식이나 기량과는 다르다. 그것은 어떤 정신적 높이와 통찰력을 필요로 한다. 이인상의 다음 말이 참조된다.

(1) 생각이 날로 번잡해져서 보고 듣는 것이 날마다 자잘한 데로 흐르고, 하는 일이 점점 천박해져 취미도 날로 세속을 좇아가서 끝내는 일개 명성만 높은 사람에 그칠까 염려되니 참으로 탄식할 일입니다. 세상일은 날로 비통함이 느껴지고, 도리는 날로 어두워지며, 시운時運은 날로 하강하니, 큰 역량과 큰 **식견**을 지녀 뜻이 확고하여 흔들리지 않는 사람이 아니라면, 마치 맷돌에 콩을 넣으면 크건 작건 모두 분쇄되어 버리듯, 스스로 시대의 흐름에 용해되어 버리고 말 터이니 어찌 우려할 일이 아니겠습니까?"[11]

10 "無見識則是非莫曉, 賢否不分, 黑漆漆之人耳, 欲往何適? 大類貧兒, 非貧而何? 無骨力則待人而行, 倚勢而立, 東西恃賴耳, 依門傍戶, 眞同僕妾, 非賤而何?"(『분서』권6)

11 「與宋士行書」,『凌壺集』권3: 번역은『능호집(하)』, 16면 참조.

(2) 한비漢碑의 본디 이와 같은 것은 모름지기 잘 살펴야 하리니, 종정鐘鼎의 고전古篆과 비교해 보면 또한 결단코 배워서는 안 되는 것이 있거늘, 이는 **식견**이 있는 자하고만 말할 수 있다.[12]

이인상은 비단 식견이 중요하다고 여겼을 뿐 아니라, 스스로도 식견이 퍽 높았다. 이인상의 족질인 이영유李英裕는, "우리 집안의 원령은 식견이 빼어나고 재주가 높다"[13]라고 하여, 이인상의 식견을 평가하였다.

한편, 이인상은 인간이란 모름지기 기골氣骨이 있어야 한다고 생각하였다. '기골이 있다'는 것은 꼿꼿하고 강직하며 기개가 있어 남에게 아첨하거나 굽신거리지 않는 것을 이른다. 이인상 스스로도 기골이 있었다. 그가 음죽 현감을 그만둔 것도 상관인 관찰사의 뜻을 거슬렸기 때문이었다. 강한江漢 황경원黃景源의 다음 말이 참조된다.

영조 26년에 음죽 현감이 되었는데, 능히 법을 받들고 권귀權貴에게 꺾이지 않았다. 3년째 되던 해 관찰사를 거슬려 관직을 버리고 떠났다. (…)
군은 위인爲人이 강개과합剛介寡合하고, 세상에 아첨해 벼슬하려고 하지 않았다. 남과 말함에 장의초직莊毅峭直하여 법도를 지킴이 있었다. 그래서 사람들이 모두 경복敬服하였다.[14]

12 "漢碑故自如此者, 須着眼, 比之鐘鼎古篆, 亦有斷然不可學者, 可與知者道也."〈임예기비〉의 관지다. 본서 '10-3' 참조.
13 "吾家元靈, 識超才高."(이영유, 「題扇譜」, 『雲巢謾藁』 제3책)
14 "二十六年, 監陰竹縣, 能奉法, 不撓權貴. 居三年, 忤觀察使, 棄官去. (…) 君爲人剛介寡合, 不肯媚世爲進取. 與人言, 莊毅峭直, 有法守. 人皆敬服也."(황경원, 「李元靈墓誌銘」,

더군다나 이인상은 젊었을 때 다분히 협사俠士의 풍모가 있었다. 이인상이 검劍에 남다른 애착을 보인 것도 이 점과 관련된다.[15] 하지만 이인상이 실제 협사였던 것은 아니다. 다만 '정신적으로' 협사적 풍모를 보였다는 말이다. 다시 말해 협사적 '지향'이 있었던 것이다.

이인상이 도연명의 시를 좋아한 것도 그의 시에 골기骨氣가 있어서였다. 다음은 이인상의 말이다.

> 도연명 같은 이는 변혁기에 살았던 까닭에 그 글에 은미함이 많으며, 완곡하고 자재自在한 말 속에 스스로를 감추었습니다. 그러나 가만히 살펴보면 완곡함 속에 슬프고 괴롭고 강개慷慨한 말이 치달리니, 이를테면 「형가荊軻를 노래하다」나 「한정부」閑情賦 같은 글은 도리어 골기骨氣가 스스로 드러나, 협사俠士에 비유한다면 아마 신용神勇하여 얼굴빛 하나 변치 않는 자라 할 것입니다.[16]

윤면동에게 보낸 편지의 한 구절이다. '골기'를 '협사'俠士와 연결짓고 있음이 주목된다.

그런데 이인상이 중시한 '골기' 혹은 '기골'은 인간의 품격이나 자질하고만 관련되는 것이 아니라 사물의 존재깊이와도 관련된다. 이인상의 다음 시에서 그 점이 확인된다.

『江漢集』권17)

15 이인상의 협사적 면모와 그가 보여준 검에 대한 애착은 『회화편』의 〈검선도〉 평석 참조.

16 「答尹子子穆書」의 '別幅', 『능호집』권3 ; 번역은 『능호집(하)』, 25면 참조. 1751년에 쓴 편지다.

(1) 휘지 않아 **경골勁骨**을 간직했고

야위고 파리해도 향기로운 혼이 있어라.

無那矯揉存勁骨,

縱敎枯槁有香魂.[17]

(2) 꽃봉오리 가지에 맺혀 구슬 같길래

이 나무의 **신골神骨** 참 굳건하다 생각했네.

菩蕾綴枝珠堪數,

我謂此樹神骨勁.[18]

　(1)은 「오자吳子 경보敬父의 「매화시」 8편에 추화追和하다」 중 제1수의 구절이고, (2)는 「장난삼아 언 매화를 읊조려 송자宋子에게 보이다」라는 시의 구절이다. 매화나무의 기품, 그 존재깊이가 다름아닌 '골기'에 의해 포착되고 있음을 본다. 특히 (1)에서 매화나무가 보여주는 경골勁骨의 풍모에는 유배지에서 죽은 이인상의 벗 오찬의 풍모가 투사되어 있다[19]는 점에서 사물의 골기와 인간의 골기가 연결되고 있음을 보게 된다. 말하자면 이인상에게 있어 골기는 인간과 사물에 두루 관철되는 존재론적이자 윤리적인 자질인 셈이다.

　이뿐만이 아니다. 골기는 이인상에게 있어 예술적 풍격과도 핵심적으로 관련된다. 다음 자료들이 참조된다.

17 「追和吳子敬父「梅花」八篇」, 『능호집』 권2.
18 「戲賦凍梅, 示宋子」, 『능호집』 권1.
19 『회화편』의 〈산천재야매도〉 평석 참조.

(1) 骨만 그리고 살은 그리지 않았으며 색택色澤을 베풀지 않았거늘, 감히 게을러서가 아니며 심회心會가 중요해서입니다.

寫骨而不寫肉, 色澤無施, 非敢慢也, 在心會.[20]

(2) 옛사람의 묘한 곳은 졸拙한 곳에 있지 교巧한 곳에 있지 않으며, 담澹한 곳에 있지 농濃한 곳에 있지 않다. **근골筋骨**과 기운氣韻에 있지 성색聲色과 취미臭味에 있지 않다.

古人玅處在拙處, 不在巧處; 在澹處不在濃處; 在筋骨氣韻, 不在聲色臭味.[21]

(3) 혹 메마른 붓과 묽은 먹으로 강산이나 화목花木의 소경小景을 그렸는데, 아리따우면 아리따울수록 더욱 **기골氣骨**이 있었고, 담박하면 담박할수록 더욱 농숙濃熟하였다.

或用枯毫淺墨爲江山花木小景, 彌嫩彌骨, 彌淡彌濃.[22]

셋 모두 이인상의 글이다. (1)은 〈구룡연도〉九龍淵圖에 적힌 관지의 일부분이고, (2)는 김상숙의 글씨에 붙인 평의 한 구절이며, (3)은 관아재 조영석의 풍속화첩인 《사제첩》麝臍帖에 붙인 발문의 일부분이다. 이세 자료를 통해 이인상이 그림이든 글씨든 예술적 표현에 있어 '골'骨이

20 〈九龍淵圖〉의 관지다.
21 이인상, 〈觀季潤書十九幅〉(『조선후기 서예전』, 예술의전당, 1990, 17면 所收) 이 작품은 본서 '12-5'에서 검토된다.
22 「觀我齋麝臍帖跋」, 『뇌상관고』 제4책.

제일의적第一義的으로 중요하다고 생각했음을 알 수 있다. 이인상의 이러한 미학적 관점은 골기를 중시한 그의 인간학적·존재론적 관점과 표리를 이룬다는 점에 유의할 필요가 있다.

이상의 논의를 통해 드러나듯 이인상이 서사한 ①에는 이런 인간학적 맥락 및 미학적 맥락이 내포되어 있다.

②에는, 하늘과 땅에 대해서는 공경하고 삼가는 태도로 살아가야 하나 외물外物에 대해서는 두려워하지 말아야 한다는 뜻이 담겨 있다. 인간이 천지 앞에 공명정대하고 떳떳하면 가히 무서울 것이 없다는 말이다.

이 작품은 〈소사보진〉少事葆眞[23]과 짝을 이룬다. 하나는 전서이고 다른 하나는 팔분(정확히 말한다면 이인상식 팔분)이라는 차이가 있으나, 청언을 서사했다는 점에서는 둘이 공통적이다. 두 작품은 원래 한 첩帖에 있던 것인데 파첩破帖되어 낱장으로 존재하게 된 것 같다. 지질紙質이 완전히 같다는 점이 이를 뒷받침한다.

〈소사보진〉은 1758년께 김상무에게 증정된 글씨다. 이 글씨 역시 〈소사보진〉과 함께 김상무에게 증정된 것으로 추정된다.

② 이 글씨는 겨울 산야의 잎이 다 진 채 서 있는 나목裸木을 연상케도 하고, 협사俠士가 지닌 칼을 연상케도 하며, 제갈공명 사당 앞의, 온갖 풍상을 다 겪은 늙은 측백나무[24]를 연상케도 한다.

같은 팔분체 글씨임에도 〈곤암명〉의 경우 뿜어 나오는 에너지가 겉으

23 본서 '9-8' 참조.
24 본서 '9-2' 참조.

로 보이는 데 반해 이 작품은 힘의 발산이 겉으로 느껴지지 않는다. 하지만 응축된 내면의 에너지가 충만해 있다. 힘을 빼고 무심하게 쓴 글씨 같지만 엄청난 내공이 들어 있는 것이다. 글씨의 필획과 결체結體는 마치 고요히 서 있는 겨울나무의 마른 가지 같지만 범접할 수 없는 기품과 위엄을 지니고 있다.

〈구담초루도〉 나무

이 글씨는, ①은 글자의 크기가 좀 작고, ②는 ①보다는 조금 크고, ③과 ④는 좀더 크다. 그래서 문학적 수사법의 '점층법'을 떠올리게 한다. 보통 팔분서八分書는 행과 열을 딱 맞춰 같은 크기의 글자로 쓰는 게 일반적인데 이 작품은 그렇게 하지 않아 얼핏 통일성이 없다는 인상을 받을 수 있다. 하지만 통일적 혹은 일률적 작품의 경우 자칫 생기나 자연스러운 소박함이 부족할 수 있다. 그러므로 이 작품의 묘미는 딱딱한 획일성을 탈피해 변화와 자연스러움을 추구한 데 있다 할 것이다. 그래서 오히려 생동감과 천진天眞이 느껴진다.

이 글씨에는 태態와 교巧가 일절 없으며, 평담平淡하되 골기와 예리함이 깃들어 있다. 이인상은 젊을 때부터 글씨에 태를 부리거나 일부러 예쁘게 쓰려는 태도에 비판적이었다. 다음 자료들에서 그 점을 확인할 수 있다.

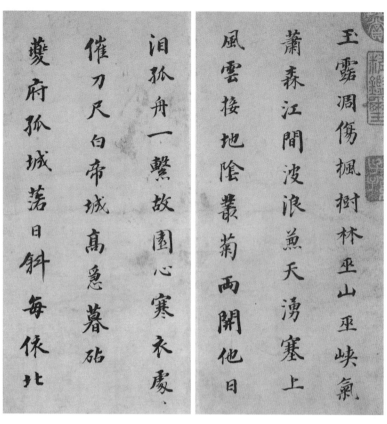

동기창, 〈동기창서두시〉董其昌書杜詩, 지본, 각 22.9×11cm, 臺灣 國立故宮博物院

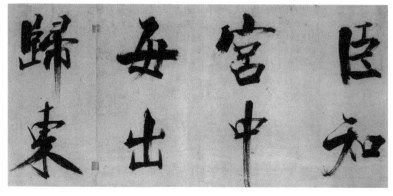

장즉지, 〈대자 두보시권〉大字杜甫詩卷, 지본, 34.6×128.7cm, 遼寧省博物館

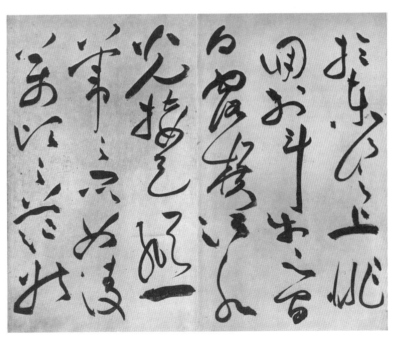

香火章基跧而疏来洞庭孤雲
乃起一葦未杭翁巳羽化爲乎
元度乎重来乎三数終至、未
席温或謂塔縁章欺不章欺
余曰佛三祇百刼偹六度萬行
以戒定慧力成舍利益眾生者
塔之謂也由塔即廟即貌佛

조맹부, 〈광복중건탑기〉光福重建塔記

平堂花落雨絲絲暁日空臨
省盡重六月空山雲杜宇五期
新水愔愔鶴夢春老深義義生芳
草日出横塘訪竹枝十一
回將雛子白頭剔作五百蓬

문징명, 〈재범〉再汎

축지산, 〈적벽부〉赤壁賦

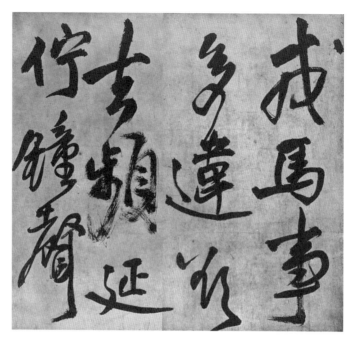

왕탁, 〈시권〉詩卷

(1) 나는 명나라 제공諸公의 글씨에 곱고 예쁘장함이 많은 게 싫으니,
단지 축경조祝京兆의 신운神韻과 왕탁王鐸의 골력骨力을 취한다.[25]

(2) 온보溫甫의 이 글씨는 오래된 등나무의 꺼칠한 껍질 같고 무너
진 돌의 붉은 쇠[26] 같은데, 한번 그 흉중胸中의 슬프고 맺힌 기운을
발發하였으니, 오흥吳興 왕손王孫의 아리따운 필치보다 훨씬 낫다.

25 "余於皇明諸公書, 厭其多嫩媚, 獨取祝京兆神韻,王鐸骨力."(「祝枝山秋興八首眞蹟跋」,
『뇌상관고』제4책)
26 철광석에 박힌 붉은 띠 모양을 가리키는 것으로 보인다.

비록 아름답게 꾸민 태態는 없으나 스스로 뜻에 쾌하다.[27]

'명나라 제공'은 동기창董其昌이나 문징명文徵明 등을 이른다.[28] '축경
조'祝京兆는 축지산祝枝山을 이른다. '온보'溫甫는 남송의 서가인 장즉지
張卽之의 자字다. '오흥吳興 왕손王孫'은 원元의 조맹부를 이른다.[29]

요컨대, 이 작품은 평온하고 조용하되 골기가 가득하니, 이인상의 풍
모를 여실히 투사하고 있다 할 만하다.

③ 이인상식 팔분체다. 전서의 원필과 예서의 방필을 섞어서 씀으로써
독특한 풍취를 낳고 있다. 이인상이 남긴 팔분체의 작품으로는 이외에도
〈산정일장〉, 〈기취〉, 〈호극기 시〉, 〈곤암명〉 등이 있다. 이 글씨의 필획은
이들 작품과 달리 꽤 가는 편이다. 게다가 필획의 굵기도 대체로 일정하
여 큰 변화를 보이지 않는다. 그럼에도 필획 하나하나에 대단히 응축된
힘이 느껴진다. 이인상은 마음이 아주 고요하고 착 가라앉아 있을 때 이
글씨를 쓰지 않았을까 짐작된다.

글씨를 조금 분석해 본다.

27 "溫甫此書如古藤潘雨·崩石縮鐵, 一發其胸中悲憤糾結之氣, 大勝吳興王孫之媚嫵筆.
雖若無冠裳珮玉之態也, 自快意."(「張卽之老栢行跋」,『뇌상관고』제4책)
28 단호그룹의 일원인 김상숙 역시 명(明)의 동기창과 문징명의 글씨가 '쇠약'하다고 하여 호
평하지 않았다. 다음의 말 참조: "我東之筆, 當以石峯爲首, 才氣卓越, 能不蹈襲前人之陳腐,
而自爲一家, 當不出王·趙(왕희지·조맹부 – 인용자)之間, 若其昌, 徵明(동기창·문징명 – 인용
자)輩衰弱之法, 未嘗學也. 世之貴耳賤目者, 爭非笑之, 以爲不近中國人筆法, 極可笑也. 不
知足而爲屨. 天下之屨同, 而有美惡焉, 有精麤焉, 何必中國之盡善, 而吾東之盡陋耶?"(원
래 김상숙의『文房間記』에 나오는 말인데, 대전 연정국악연구원에 소장된『坯窩遺稿』의 말미
에 실린「論筆」에서 가져왔음) 이와 달리 김정희는 동기창과 문징명의 글씨를 높이 평가했다.
29 '오흥'은 절강성의 지명이다. 조맹부는 오흥 출신이었으며 송 태조의 11대 손자였다.

〈삼분기〉於　　〈공주비〉於　　〈楊震碑〉於　　이인상〈소자
　　　　　　　　　　　　　　　　　　　　　　 회옹화상찬〉雷

이인상〈벌목〉平　〈하승비〉風　「한간」皮　이인상〈심장일
　　　　　　　　　　　　　　　　　　　　　 인산거〉處

①의 '於'자는 전서의 글꼴이다. '無'자 역시 전서의 글꼴이다.

②의 제1행 '靑'자의 하부는 전서의 꼴이다. '聞', '雷', '履', '平', '地', '恐', '疑'는 모두 전서의 글꼴이다. 이 중 '雷'자와 '平'자는 고전의 글꼴이다. 전서 작품인 〈소자 회옹화상찬〉과 〈벌목〉[30]에 같은 글꼴이 보인다. 제3행의 '風'자는 〈하승비〉의 서법을 따랐으며, '波'자의 우부는 고전의 꼴이다.

③의 제1행 '譏'자의 우부 윗부분 '𢆶', '刺'자의 좌부 중간 부분 'ㅂ', '旣'자의 좌부 윗부분 '白'에 모두 전서의 필의가 있다. 제2행의 '實'자는 전서의 자형이다.

④의 제1행의 '是'자는 전서의 글꼴이다. '處'자도 전서의 글꼴이다. 이인상의 전서 작품 〈심장일인산거〉[31]에 똑같은 글꼴이 보인다. 제2행의 '壹'자 역시 전서의 자형이다.

이 글씨를 쓴 종이는 운모지다.

30　본서의 '2-하-1' '2-하-5' 참조.
31　본서 '3-6' 참조.

11

유행주귀래, 여김자신부부 외:
해서

유행주귀래, 여김자신부부
游杏洲歸來, 與金子愼夫賦

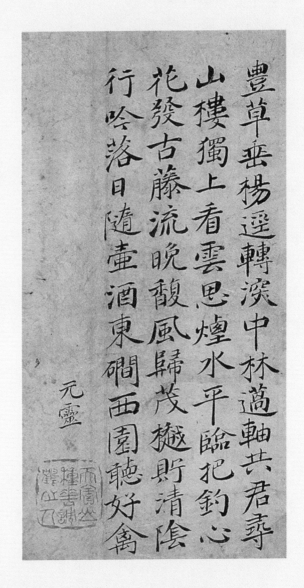

豊草垂楊遇轉溪中林邁軸共君尋
山樓獨上看雲思煌水平臨把釣心
花發古藤流晚馥風歸茂擬貯清陰
行吟落日隨壺酒東碉西園聽好禽

元靈

〈유행주귀래, 여김자신부부〉, 지본, 20.2×10.7cm, 개인

1 글씨는 다음과 같다.

　　豊草垂楊逕¹轉深, 中林蕭軸共君尋.
　　山樓獨上看雲思, 煙水平臨把釣心.
　　花發古藤流晚馥, 風歸茂樾貯淸陰.
　　行吟落日隨壺酒, 東磵²西園聽好禽.
　　　　　元靈.

우리말로 옮기면 다음과 같다.

　　버드나무 아래 풀 무성하고 샛길은 갈수록 깊은데
　　숲 속의 은자³를 그대와 함께 찾아가네.
　　산루山樓에 홀로 올라 구름 보니 고향이 그립고
　　연수煙水를 굽어보니 낚싯대를 잡고 싶네.⁴
　　오래된 등나무에 꽃 피니 만향晚香이 흐르고
　　무성한 숲에 바람 부니 맑은 그늘이 쌓이네.
　　해 저물 때 술병 들고 읊조리며 가노라니
　　동쪽 시내, 서쪽 동산에서 좋은 새소리 들리누나.
　　　　　원령.

1　『뇌상관고』에는 '徑'으로 되어 있다. '徑'과 '逕'은 통자(通字)다.
2　『뇌상관고』에는 '澗'으로 되어 있다. '澗'과 '磵'은 통자(通字)다.
3　원문의 '蕭軸'은 곤궁하게 살아가는 은자를 이른다. 『시경』 위풍(衛風)의 「고반」(考槃)에서
유래하는 말이다.
4　은거하고 싶다는 뜻이다.

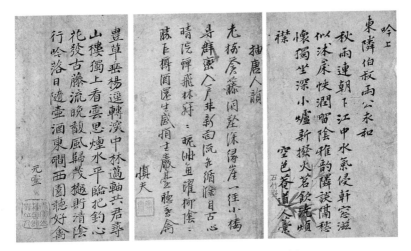

《공색암·신부·원령 삼인시첩》, 지본, 세로 20.2cm, 개인

이인상의 시 「행주杏洲의 귀래정歸來亭[5]에 노닐며 김자金子 신부愼夫
와 짓다」(원제 '游杏洲歸來, 與金子愼夫賦') 전문이다.[6] 이 글씨는 《공색암·
신부·원령 삼인시첩》空色菴·愼夫·元靈三人詩帖에 들어 있다. '공색암'空
色菴은 김광수의 호이고, '신부'愼夫는 김근행의 자다.

이인상이 이 시를 지은 것은 29세 때인 1738년이다. 이인상과 김근행
의 교유는 늦어도 1733년까지 소급된다.[7] 김근행의 당숙인 김시좌金時佐

5 '귀래정'은 죽소(竹所) 김광욱(金光煜, 1580~1656)이 행주의 덕양산 학정(鶴汀) 아래
에 건립한 정자로, 당시의 주인은 동포(東圃) 김시민(金時敏, 1681~1747)이었다. 김시민
은 김광욱의 증손이요, 김근행의 당숙이다. 귀래정 동편에는 김근행의 당숙인 김시좌金時佐
(1664~1727)가 건립한 관란정(觀瀾亭)이 있었고, 그 서편의 봉정(鳳汀)에는 김근행의 조부
김성대(金盛大)가 건립한 유사정(流沙亭)과 김근행의 백씨(伯氏) 김현행(金顯行)이 건립한
연체당(聯棣堂)이 있었으며, 연체당 서편 용정(龍汀)에는 김동필(金東弼)이 건립한 낙건정
(樂健亭)이 있었다.
6 이 시는 『뇌상관고』 제1책에 실려 있으며 『능호집』에는 실려 있지 않다.

(1664~1727)가 건립한 관란정觀瀾亭이 행주에 있어 1738년 이인상은 김근행과 행호杏湖에 배를 띄워 노닐곤 하였다. 이인상의 전서 작품 〈적벽부〉와 〈후적벽부〉는 1742년 김근행 형제와 한강의 서호西湖에 배를 띄워 노닐 때 제작된 것이다.[8]

시첩 중에 보이는 「추당인운」抽唐人韻은 1738년 당시 김근행이 지은 시다. 이 시는 김근행의 문집인 『용재집』庸齋集 권1에 「또 원령과 더불어 당시唐詩에서 운韻을 뽑다」(원제 '又與元靈抽唐詩韻')라는 제목으로 실려 있다.

김선행이 김광수에게 보낸 화답시(《槿墨》 所收),
1742, 지본, 21.2×12.7cm, 성균관대학교 박물관

시첩 중에 보이는 김광수의 시는 김근행에게 보낸 것이다. '읊조려 동쪽 이웃의 백伯·숙叔 양공兩公에게 올려 화답을 구하다'(원제 '吟上東隣伯叔兩公求和')라는 시제詩題 중의 '백伯·숙叔 양공兩公'은 김근행·김선행 형제를 가리키는 것으로 생각된다.[9] 이 시에 대한 김근행의 화답시가 『용재집』에 보인다.[10] 「한강에 비가 지루하게 내려 홀로 무료하게 앉아 있던 중

7 『회화편』의 〈수하한담도〉 평석 참조.
8 본서 '2-중-6' 참조. '서호'라는 지명은 행호를 포함한다.
9 김근행의 형제는 원래 넷인데, 백씨가 현행이고 중씨가 면행(勉行)이며, 계씨(季氏)가 선행(善行)이다. 면행은 당숙인 김시민에게 출계하였다.
10 한편 김선행의 화답시 「공색도인(空色道人)이 보내온 시에 화답하다」(원제 '奉和空色道人寄示韻')는 《근묵》(槿墨)에 실려 있다. 전문을 보이면 다음과 같다: "淫雨朝下, 蒸烟日日侵. 纔經三夏濕, 又復一秋陰. 比屋思猶苦, 垂簾坐獨深. 短篇新氣色, 披讀滌愁襟. 鳳汀漁樵." '봉정어초'는 김선행의 자호(自號)로 보인다. 《근묵》에서는 이 시를 김근행의 것이라 했는데, 착오다.

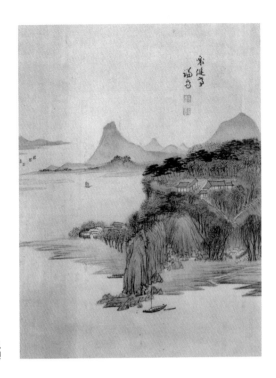

정선, 〈낙건정도〉, 견본채색,
33.3×24.7cm, 개인

공암空庵의 시가 마침 도착해 차운하여 봉정奉呈하다」(원제 '江雨支離, 獨
坐無聊, 空庵詩適到, 奉次以呈')"가 그것이다. 이 시는 1742년 가을에 지어
졌다. 이 시첩은 김근행이 제작한 것일 가능성이 높다.

　상고당尚古堂이라는 호로 널리 알려져 있는 김광수는 당대 최고의 골
동서화 감상가鑑賞家이자 수장가였다. 그의 부친은 판서를 지낸 김동필
金東弼(1678~1737)이다. 김동필은 김창흡의 문하에서 수학했으며, 겸재
정선, 사천槎川 이병연李秉淵(1675~1735)과 친하게 지냈다.[12] 그는 44세

11 『용재집』 권1에 실려 있다.
12 이병연은 김동필의 이종사촌이다.

때 지금의 행주대교 부근인 덕양산 끝자락 용정龍汀에 낙건정樂健亭이라는 정자를 건립하였다. 정선이 그린 〈낙건정도〉가 현재 전하는데 이 그림을 통해 낙건정 곁에 기와집이 조성되어 있었음을 알 수 있다.

김광수는 부친이 기세棄世한 후 낙건정을 물려받아 거주했는데, '공색암'이라는 누호樓號[13]는 낙건정 곁의 거소居所에 붙인 명칭이 아닌가 한다. 이인상과 김근행은 모두 김광수와 친교가 있었다.[14]

② 안진경체의 해서로 쓴 시고詩稿 글씨다. 서법상 외탁外拓이 현저하다. '豐'자 '葦'자 '薦'자 등에서 보듯 글자의 맨오른쪽 획을 굵게 썼으며, 갈고리를 아주 약하게 뺐다. 안진경 서법의 특징이다.

이 작품은 제작 연도가 확인되는 이인상의 20대 해서라는 점에 그 의의가 있다.

이인상은 서화의 관지에 자신의 자字를 적을 때 대개 '元靈'이라고 적었는데 이 글씨에서는 '元靈'이라고 적었다.

〈유행주귀래, 여김자신부부〉 인장

관지 밑에 '천보산종화조학지인'天寶山種花調鶴之人이라는 주문방인이 찍혀 있다. '천보산의 꽃 심고 학 기르는 사람'이라는 뜻이다. 이 인장은 이 작품에서만 보인다. 인기印記 중 고전古篆의 글꼴인 '山'자와 '之'자가 묘하다.

13 김근행의 「차공색암운」(次空色菴韻:『용재집』권1 所收)이라는 시의 세주(細注)에, 공색암이 '누호'(樓號)이며 김광수의 별서(別墅)임을 밝혀 놓았다. '공색'(空色)은 불교의 '공즉시색'(空卽是色)에서 유래하는 말인데, 김광수는 이 무렵 불교에 심취해 이런 명칭을 붙인 듯하다.
14 이인상과 김광수의 교유에 대해서는『회화편』의 〈방심석전막작연가도〉 평석 참조.

봉신이자윤지서 奉贐李子胤之序

—

奉贐

李子胤之序

君子之業不出於詩書六藝之文 施之邦國窮則明其道以善其身而 此者故冨貴亨方聖人固有而君子顧不及 焉何耶非由斯道而得之則衆人之所同焉可與焉之 藥聲之色之美珍食文繡而四悅樂其身饑寒窮若而 窒其心志者君子固病焉而若失立林好石清之性 高山大海卷之人之氣竹柏梅梧蘭菊荷花之芬烈時萬 文鱗之娛其居處而又有及朋文翰之樂優游以卒歲 者其視詩書六藝之業得之甚易而比之衆人之所好 反若其高焉然君子猶不耶爲其用心閒靖智慮若 可以周物而其爲世道之憂反有甚於洪水猛獸者何 也揚墨老佛刑名雜伎一切害道之役者能辭其定 非而文飾之耶背要覆而不爲聖麐之教而馴壹 於我然其爲樂亦不能專固也人於窮西荒寒之地 出無兩佳君無兩寄又無友朋親戚之隨而其心遂銷 剝舍落不可復及爲發之言辭者又惡若不平終未 免爲君子之儕棄而爲衆人之一雨笑豈不忠我故君子 心慎其業其詩書六藝之文麗不道焉爲其樂在心 而不在物也余與

李子胤之従游甚久而相與爲樂者顧多虚閒無實 李子將有海西之行海西之風土甚陋 李子又遠朋友遠也余甚愛之書此以勉焉

癸亥仲冬十日完山李麟祥謹序

① 원문은 다음과 같다.

「奉贐李子胤之序」

君子之業, 不出於詩書六藝之文, 修之以善其身, 而施之邦國, 窮
則明其道以垂世, 天下之樂, 蓋無足以易此者.

故富貴壽考, 聖人之所固有, 而君子顧不汲汲焉, 何也? 非由斯
道而得之, 則衆人之所同焉耳. 輿馬之華, 聲色之美, 珍食文繡,
而悅樂其身, 饑寒窮苦, 而喪其心志者, 君子固病焉.

而若夫丘林好石, 淸人之性, 高山大海, 養人之氣, 竹柏梅梧蘭菊
荷花之芬烈, 時鳥文鱗, 娛其居處, 而又有友朋文辭之樂, 優游以
卒歲者, 其視詩書六藝之業, 得之甚易, 而比之衆人之所好, 反若
高焉, 然君子猶不取焉. 爲其用心閒靖, 智慮若可以周物, 而其爲
世道之憂, 反有甚於洪水猛獸者, 何也?

楊墨老佛刑名雜伎, 一切害道而惑衆者, 能辨其是非, 而文飾之,
恥背聖賢而馳, 而不爲聖賢之教所馴, 豈非可憂者哉? 然其爲樂,
亦不能專固也. 一入於窮陋荒寒之地, 出無所往, 居無所寄, 又無
友朋親戚之隨, 則其心遂銷剝實落, 不可復收, 而發之言辭者, 又
怨苦不平, 終未免爲君子之所棄, 而爲衆人之所笑, 豈不悲哉?

故君子必愼其業, 非詩書六藝之文, 所不道焉, 爲其樂在心, 而不
在物也.

余與李子胤之從游甚久, 而相與爲樂者, 顧多虛閒無實. 李子將
有海西之行, 海西之風土甚陋, 李子又日與朋友遠也. 余甚憂之,
書此以勉焉.

癸亥仲冬十日, 完山李麟祥謹序.

우리말로 옮기면 다음과 같다.

　「이자 윤지를 전별餞別하는 서序」

군자가 종사해야 할 일은 『시경』『서경』 등 육경六經[1]의 문장을 벗어나지 않으니, 이것을 공부해 자신의 몸을 착하게 하여 나라에 시행하고, 궁하면 그 도를 밝혀 세상에 전한다. 천하의 즐거움으로 이것에 대체할 만한 것은 없다.

그러므로 부귀와 장수는 성인聖人에게 본디 있는 것이지만 군자는 도리어 그런 것에 급급해 하지 않으니 이는 어째서인가? 도리에 따라 얻은 게 아니면 뭇 사람과 다를 바 없기 때문이다. 화려한 말, 아름다운 음악과 여색, 진수성찬과 문채 나는 비단으로 자신의 몸을 즐겁게 하는 것과 배고프고 춥고 궁하고 고생스러워 그 심지心志를 잃어버리는 것을 군자는 진실로 옳지 않게 여긴다.

그런데 언덕과 숲, 좋은 바위로 사람의 성품을 맑게 하고 높은 산과 큰 바다로 호연지기를 기르며, 대나무·측백나무·매화나무·오동나무·난초·국화·연꽃의 짙은 향기 및 철따라 우는 새와 물고기로 거처를 즐겁게 하고, 게다가 또 벗들과 시를 수창酬唱하는 즐거움이 있어 여유롭고 한가로이 나날을 보내는 것은, 『시경』·『서경』 등 육경에 종사하는 것과 비교해 얻는 것이 몹시 쉽고 뭇 사람이 좋아하는 것과 비교해 도리어 고상한 듯도 하지만 군자는 오히려 이를 취하지 않는다. 그 마음씀이 한가롭고 고요하며 지혜와 사려가 사물

1 여섯 가지의 유학 경서인 『시경』, 『서경』, 『주역』, 『춘추』, 『예기』, 『악기』(樂記)를 이른다.

에 두루 미치는 듯하나 세도世道의 우환이 됨은 홍수나 맹수보다 도리어 심하니 이는 어째서인가?

양주·묵적·노자·부처·형명刑名² ·잡기雜伎 등 도를 해치고 뭇 사람을 미혹시키는 것의 시시비비를 능히 분변하면서도 이를 덮어서 숨기며, 성현을 저버리고 다른 데로 달려가는 것을 부끄러워하면서도 성현의 가르침을 따르지 않으니 어찌 근심할 일이 아니겠는가. 그러나 그 즐거워함 또한 늘 차지할 수 있는 게 아니다. 한번 곤궁하고 가난한 처지에 빠지게 되면 어디 갈 곳도 없고 거처할 곳도 없어지며 게다가 벗과 친척도 따르지 않게 된다. 그러니 그 마음이 마침내 소삭消索하고 저상沮喪하여 다시 수습할 수 없게 되어 말과 글에 드러난 것도 원망과 괴로움과 불평 일색이라 필경 군자에게 버림받는 신세가 되고 뭇 사람의 웃음거리가 되리니 어찌 슬프지 않겠는가.

그러므로 군자는 반드시 그 종사하는 것을 삼가 『시경』과 『서경』 등 육경의 문장이 아니면 말하지 않으니, 그 즐거워함이 마음에 있지 외물外物에 있지 않아서다.

나는 이자李子 윤지와 종유從游한 지 몹시 오래건만 서로 더불어 즐거워한 일 중에 헛되이 시간을 보내거나 실답지 못한 것이 많았다. 이자는 장차 해서海西로 떠나는데, 해서는 풍토가 몹시 비루한데다 이자가 매일 벗들과 떨어져 지내게 되니 내가 몹시 걱정이 되

2 중국 전국시대에 신불해(申不害)·상앙(商鞅)·한비자(韓非子) 등이 제창한 학문으로, 엄한 법률로써 나라를 다스려야 한다는 주장을 버리로 삼는다.

어 이 글을 써서 권면한다.

계해년 11월 10일, 완산 이인상이 삼가 송서送序를 쓰다.[3]

'계해년'은 1743년에 해당한다. 이윤영은 이 해 11월 황해도 재령 군수로 부임하는 부친을 따라 재령으로 내려갔다. 이인상의 이 글은 재령으로 떠나는 이윤영에게 준 글이다.[4] 이 글은 『능호집』에는 실려 있지 않다. 혹 『뇌상관고』 제3책에 실려 있었을지 모르나 현재 『뇌상관고』 제3책은 일실逸失된 상태다. 그러니 이 글은 이 자료를 통해서만 확인된다.

이 글은 이른바 '송서'遂序에 해당한다. '송서'는 이별에 임하여 지어주는 글이다. 벗에게 준 송서라면 글쓴이와 벗과의 관계, 벗이 가는 곳, 벗에 대한 기대와 권면 등이 기술됨이 일반적이다.[5] 중국 문인의 송서로는 한유韓愈의 「맹동야를 전송하는 서」(送孟東野序)·「반곡으로 돌아가는 이원을 전송하는 서」(送李愿歸盤谷序)라든가 유종원柳宗元의 「설존의를 전송하는 서」(送薛存義序)가 유명하다.

이인상은 1738년 경 이윤영을 처음 만나 교유하기 시작하였다. 당시 이윤영의 집은 서대문밖 냉천동冷泉洞의 둥그재 기슭에 있었다. 근처에 서지西池가 있어 경치가 좋았으며, 서지 가에는 이윤영의 정자인 녹운정綠雲亭이 있었다. 이인상은 녹운정을 드나들며 이윤영 및 벗들과 아회를

3 번역은 차미애, 「일본 야마구치현립대학 데라우치문고 소장 조선시대 회화 자료」, 『경남대학교 데라우치문고 조선시대 서화』(국외소재문화재재단 편, 사회평론아카데미, 2014), 141~143면 참조.
4 당시 오찬은 이윤영에게 「황해도로 놀러가는 이윤지를 전송하다」(원제 '奉送李胤之游海西')라는 고시를 지어 주었다. 그 시고가 현재 전한다. 본서의 부록 3을 참조할 것.
5 陳必祥 지음, 심경호 옮김, 『한문문체론』(이회, 2001), 234~235면, 238면 참조.

즐겼다.

이윤영은 1741년 둥그재 기슭의 벼랑을 뚫어 담화재澹華齋를 조성했으며, 여기에 고기古器와 서화를 비치하고, 그 주위에 온갖 나무와 화훼를 심었다. 그리고 이곳으로 벗들을 초치해 아회를 갖곤 하였다. 이인상도 종종 담화재에 가 벗들과 담소를 나누거나, 술을 마시거나, 시를 수창하거나, 글씨를 쓰거나, 그림을 그리곤 하였다.[6]

그러므로 이 글 중의,

> 대나무·측백나무·매화나무·오동나무·난초·국화·연꽃의 짙은 향기 및 철따라 우는 새와 물고기로 거처를 즐겁게 하고, 게다가 또 벗들과 시를 수창酬唱하는 즐거움이 있어 여유롭고 한가로이 나날을 보내는 것은(…)

이라고 한 대목은 이윤영의 서지에서의 삶을 염두에 두고 한 말일 수 있다. 게다가 이윤영에게는 도가적 지향이 있었으며, 이인상 역시 소시적부터 그런 지향이 없지 않았다. 어쩌면 두 사람은 이런 지향을 공유했기에 평생 절친했을 수 있다.

하지만 그렇다고 해서 이윤영이 유자儒者가 아닌가 하면 그런 것은 아니다. 어디까지나 유자로서의 윤리의식과 이념을 견지하는 위에서 도가적 취향을 추구한 것으로 보아야 옳을 것이다. 이윤영이 도가적 취향을 갖게 된 것은 그가 출사出仕를 포기하고 처사로서의 삶을 살았던 것과 무

6 『회화편』의 〈송계누정도〉(松溪樓亭圖) 평석 참조.

관하지 않다. 그는 동시대 중국의 현실과 국내의 정치 현실에서 느낀 좌절감과 비감悲感으로 인해 도가적 지향을 갖게 된 게 아닌가 한다. 도가적 지향은 그의 우울감과 분만憤懣을 해소하는 하나의 출구가 된 것이다. 이인상도 엇비슷하다. 다만 이윤영과 달리 이인상에게는 도가적 지향에 대한 일정한 절제가 있었다. 일종의 '조심스러움'이다.

앞에서도 말했듯 증서라는 글은 상대방에 대한 충고와 권면을 부각시키는 특징이 있다. 게다가 이인상을 비롯한 단호그룹 인물들의 우도友道는 책선責善, 즉 벗의 허물이나 단점을 숨김없이 지적함으로써 벗의 도덕적·인격적 향상을 기하는 행위를 대단히 중시하였다. 더구나 이윤영이 가 있을 해서海西는 "풍토가 몹시 비루"하다. 풍토가 몹시 비루하다 함은 글 읽고 공부하기보다는 가무성색歌舞聲色과 유흥을 일삼는 분위기임을 시사한다. 거기에는 이윤영에게 충고할 벗이 아무도 없다. 그래서 이인상은 이 글에서 자신이 평소 생각한 이윤영의 문제점을 거론하며 준엄한 어조로 성찰을 촉구한 것이다.

이인상은 문학 학습과 글쓰기에서 육경六經을 전범으로 삼았다.[7] 그뿐만이 아니다. 이인상은 육경을 도덕과 이념, 가치와 윤리의 궁극적 근거로 간주하였다. 그래서 이 글에서 육경 공부, 육경에로의 침잠을 힘주어 말한 것이다. 이인상은 「감회. 이윤지에게 화답하다」(感懷. 和李胤之)[8]라는 연작시에서도 도가나 제자백가를 배우려 말고 경전 공부를 해야 한다는 것, 오락은 정신을 깎아 먹으니 일삼지 말아야 한다는 것을 역설하고

7 박희병, 「능호관 이인상: 그 인간과 문학」, 『능호집(하)』, 476면, 496면 참조.
8 『뇌상관고』 제2책에 실려 있으며, 1750년 창작되었다.

있다.[9]

그런데 여기서 하나의 의문이 제기된다. 이 글에서 문제 삼고 있는 산수 애호나 화훼 취미, 벗들과 시를 수창하며 한가로운 시간을 보내는 것 따위는 이인상 자신에게도 해당되는 일이 아닌가? 이 점에서 이 글은 존재(Sein)와 당위(Sollen), 취미와 도덕, 몸과 정신, 흥취와 법도, 욕구와 명분 간의 알력을 보여준다고 말할 수 있으며, 또한 이인상 자기 내부의 모순과 갈등을 투사하고 있다고도 말할 수 있을 듯하다. 다시 말해 이 글은 이윤영에게만 향하고 있는 것이 아니라 이인상 스스로를 향하고 있기도 하다고 생각되는 것이다. 이인상은 자신이 좋아하는 것─그것이 산수 유람이든 고기古器 애호든 수목과 화훼든 참된 벗사귐이든 혹은 문학이든─을 추구하기는 하되 거기에 즉자적卽自的으로 매몰되지 않고 그것을 '대자화'對自化하고 있는 셈이다. 여기서 이인상 특유의 촌탁忖度과 부단한 검속檢束과 자기성찰이 유래한다. 이 점은 이인상 정신 현상의 유니크한 면모로, 주목을 요한다.[10] 이인상이 비록 도가적 경도가 있었음에도 불구하고 단호그룹의 '이념타'理念舵로서의 역할을 할 수 있었던 것도 이 때문일 것이다.

이인상이 보여주는 사상事象의 대자화對自化, 그리고 자기 삶의 대자화는 '부끄러움'에 대한 그의 유별난 감수성에서 기인할지 모른다. 이인상은 인간(=군자)다움을 잃지 않는 데에 부끄러움을 아는 마음이 몹시

9 "忘言便無用, 受形終有毁. 寥落竟何成? 百歲分一指"(제3수); "百家誰抗尊? 萬遍空自傷"(제6수); "娛樂神爲駏"(제15수) 등의 시구 참조.

10 이인상이 서얼이기 때문에 그렇다고 말하기는 쉬운 일이다. 하지만 이 점을 그렇게 단순화해서 말할 수는 없지 않은가 생각한다. 거시적 견지에서 본다면 이 문제는 이인상의 '인간 자세', 그가 견지한 '삶의 태도'와 연결해서 이해해야 옳을 것이다.

중요하다고 보았다. 다음 자료들이 참조된다.

(1) 두려워하여 **부끄러움**을 알면 그 덕이 날로 자라고, 교만하여 스스로를 영민하다 여기면 그 덕이 날로 사라진다. 그러므로 덕은 **부끄러움**을 아는 것보다 귀한 게 없고, 스스로를 영민하다 여기는 것보다 천한 게 없다.[11]

(2) 저는 마음이 거칠고 배움이 잡박한 데다 요 몇 년 사이에는 이록利祿에 분주하여 날로 비루한 습속을 좇으면서도 **부끄러움**을 알지 못한 채 자기 주장만 내세우며 망령된 행동을 했으니 스스로 세상에 용납되지 못하리라는 것을 알고 있습니다.[12]

(3) 듣기 좋은 말과 아첨하는 낯빛을 우도友道로 삼아, 바람에 쏠리듯 치달리며 이익만 생각하면서도 **부끄러움**을 알지 못해 세상의 도道가 날로 쇠미해져 가거늘, 개연히 스스로를 지키며 구차히 그런 태도를 따르지 않는 자는 오직 공보功甫(이양천 - 인용자) 한 사람뿐이다.[13]

11 "怛而知恥, 則其德日長; 驕而自聖, 則其德日喪. 故德莫貴於知恥, 莫賤於自聖也."(「退戒. 贈尹敬伯」, 『뇌상관고』 제5책)
12 "麟祥心麤學駁, 而近年以來, 又奔走利祿, 日就鄙俗, 不自知恥? 而自用妄作, 自知不容於世."(「與申成甫書」, 『능호집』 권3)
13 "媚言婉色以爲友道, 靡靡馳逐, 懷利而不知恥, 世道日下, 而能介然自持而不苟隨者, 惟有功甫一人."(「李校理功甫哀辭」, 『능호집』 권4)

(4) 사람들은 모두 사사로움을 좇아 자기주장만 하나 **부끄러움**을 모르니, 이 병폐는 대개 학문을 좋아하지 않고 가난을 편하게 여기지 않는 데서 기인한다.[14]

이들 자료는 이인상의 양심과 윤리의식의 기저에 '부끄러움을 아는 마음'이 자리하고 있음을 보여준다.

이인상은 '몸'과 '존재'(Sein)의 차원에서는 자신의 도가적 지향과 유교적 도덕률을 별 충돌없이 잘 조화시켜 간 것으로 보인다. 하지만 '정신'과 '당위'(Sollen)의 차원에서 본다면 양자 사이에 아무 갈등이 없었다고 하기 어려울 터이다. 이 갈등의 이론적 해소는 죽기 1년 전에 쓴 「내양명」內養銘이라는 글에서 이루어진다. 이인상은 이 글에서 자신이 도가의 '복기토납지법'服氣吐納之法을 오랜 세월 동안 행하여 공효功效가 있었음을 말하면서 유가의 '조존발용'操存發用과 도가의 '존심제복'存心臍腹이 모두 '막비차심'莫非此心이라고 했다. 그리하여 도가의 양생법이 유가의 도에 해가 되지 않으며, 양자는 보완적일 수 있다고 했다. 이인상이 생의 마지막에 이르러 도가와 유가를 '명시적·자각적'으로 회통會通시키고 있음이 주목된다.[15]

이 글은 비록 책선과 권면의 뜻이 담겨 있다고는 하나 다소 지나친 언사가 없다고 할 수는 없다. 특히,

14 "人皆徇私自用而不知恥, 其弊驟由於不好學、不安貧."(「偶書」, 『능호집』 권4)
15 "夫操存發用、存心臍腹, 何莫非此心."(「內養銘」, 『뇌상관고』 제5책)

양주·묵적·노자·부처·형명刑名·잡기雜伎 등 도를 해치고 뭇 사람을 미혹시키는 것의 시시비비를 능히 분변하면서도 이를 덮어서 숨기며, 성현을 저버리고 다른 데로 달려가는 것을 부끄러워하면서도 성현의 가르침을 따르지 않으니 어찌 근심할 일이 아니겠는가.

라는 말은, 이윤영에게 비록 도가적 경도가 있다는 점을 인정한다손 치더라도 꼭 맞는 지적이라고는 하기 어려울 것이며, 좀 과한 게 아닌가 여겨진다. 이인상이 신소에게 보낸 편지 중의 한 대목인,

(저는 – 인용자) 타고난 품성이 어리석은 데다 하는 말이 사리에 어긋나고 과격하며, 스스로도 갖추고 있지 못한 자질을 남더러 갖출 것을 심하게 요구한바, 스스로 그 잘못을 알고 있습니다.[16]

라는 구절을 보면, 이인상은 곧 자신이 이윤영에게 좀 과도한 말을 했음을 깨닫지 않았을까 한다. 촌탁과 자기성찰이 유별난 사람이었으므로.

윤면동이 『뇌상관고』를 산정刪定해 『능호집』을 편차編次할 때 이 글을 빼 버린 것은 아마도 그 과격성 때문이리라 생각된다. 하지만 우리는 오히려 이 글을 통해 이인상이라는 '인간'의 본질에 좀더 다가갈 수 있다.

② 안진경체의 해서다. 맨 끝에 '이인상인c'가 찍혀 있다.

16 「與申成甫書」, 『능호집』 권3; 번역은 『능호집(하)』, 32면 참조.

역전易傳

—

德善日積則福祿日臻德踰於祿則雖
盛而非滿自古隆盛未有不失道而喪
敗者也
聖人為戒必於方盛之時方其盛而
不知戒故狃安富則驕侈生樂肆
則綥紀壞忘禍亂則釁孽萌是以
浸淫不知亂之至也

陰極則嘶戾而難合剛極則躁暴而不
許闔極則過察而多疑睽之上九有六
三之正應實不孤而其大性如此自睽
孤也如人雖其親黨而多自疑猜妄生
乖離雖處骨肉親黨之間而常孤獨
也睽有

復之六三以陰躁處動之極復之頻數而不
能固者也復貴安固頻復頻失不安於復
也危其屢失故云厲無咎不可以頻失而戒
其復也頻失則為危屢復何咎過在失而
不在復也　伊川易傳

②-4　　　②-3　　　②-2　　　②-1　　①

〈역전〉, 지본, 25.4×37.3cm, 개인

1 글씨는 다음과 같다.

① 西澗坏窩上狀
一宿殊有餘戀, 坏窩已堪臥處, 學蟄龍否? 又以職冗勞動, 則負
扁字義矣. 卽得胤之甫書, 病勢漸平, 發得間夢云, 令人喜倒. 寫
紙日前了拙, 無人送上, 轉送京口, 供病中一笑, 待到貴邊, 蔽竈
門北風爲好.
九月廿六日, 麟祥拜.

②-1 德善日積, 則福祿日臻, 德踰於祿, 則雖盛而非滿. 自古隆
盛, 未有不失道而喪敗者也.
②-2 聖人爲戒, 必於方盛之時. 方其盛而不能知戒, 故狃安富則
驕侈生, 樂舒肆則綱紀壞忘, 禍亂則釁孼萌, 是以浸淫不知亂之
至也.
②-3 陰[1]極則咈戾而難合; 剛極則躁暴而不詳; 明極則過察而多
疑. 上九有六三之正應, 實不孤, 而其才性如此, 自睽孤也. 如人
雖其[2]親黨, 而多自疑猜, 妄生乖離, 雖處骨肉親黨之間, 而常孤
獨也. 睽有
②-4 (復之六)三以陰躁, 處動之極, 復之頻數而不能固者也. 復
貴安固, 頻復頻失, 不安於復也. 危其屢失, 故云: "厲, 無咎", 不

———————

1 이 글자 오른쪽에 점이 두 개 찍혀 있는데, ②-3의 끝에 쓴 '睽'로 바꾸라는 표시다.
2 이 글자 오른쪽에 점이 하나 찍혀 있는데, ②-3의 끝에 쓴 '有'로 바꾸라는 표시다.

可以頻失, 而戒其復也. 頻失則爲危, 屢復何咎? 過在失而不在
復也. ―『伊川易傳』

우리말로 옮기면 다음과 같다.

①의 확대

① 서간西澗의 배와坯窩에 올림
하룻밤 자고 나니 자못 남은 그리움이 있사온
데 배와坯窩는 누울 만한 곳이라 칩룡蟄龍을
배우고 계신지요? 또, 직무가 번다하여 수고
롭게 움직이시니, 편액의 글자 뜻을 저버린 듯
하외다. 지금 윤지씨胤之氏의 편지를 받았는데
병세가 차츰 회복되어 한가한 꿈을 꾼다니 기
쁘기 짝이 없습니다. 종이에 적는 일은 일전에
졸렬하게 마쳤는데 보내 드릴 인편이 없어 경
구京口로 전송轉送하여 병중病中에 한 번 웃
게 하려 하니, 그대에게 이르기를 기다렸다 아
궁이의 북풍이나 막으면 좋을 거외다.
9월 26일, 인상 배拜.

②-1 덕과 선善이 날마다 쌓이면 복록福祿이
날마다 이르나니, 덕이 녹보다 많을 경우 비
록 성할지라도 가득 차지는 않는다. 자고로 융
성할 때 도를 잃지 않았는데 패망한 자는 없
었다.

②-2 성인聖人이 경계함은 반드시 한창 성할 때다. 한창 성할 때에 경계할 줄을 모르는지라, 편안함과 부유함에 익숙하면 교만과 사치함이 생기고, 태만과 방탕함을 즐기면 기강이 무너지고, 화란禍亂을 잊으면 재앙이 싹튼다. 이 때문에 점점 물들어 난亂이 이름을 알지 못한다.

②-3 어긋남[睽]이 지극하면 어그러져 화합하기 어렵고, 굳셈[剛]이 지극하면 조급하고 난폭해 자세하지 못하고, 밝음[明]이 지극하면 지나치게 살펴 의심이 많다. 상구上九는 육삼六三의 정응正應이 있어서 실로 외롭지 않으나 그 재성才性이 이와 같아 스스로 어그러져 외로운 것이다. 사람이 비록 친한 무리가 있을지라도 스스로 의심하고 시기함이 많아 망녕되이 괴리乖離를 낳으면 비록 골육과 친한 무리의 사이에 있더라도 늘 고독한 것과 같다.

②-4 (복괘復卦의 육)삼은 음陰의 조급함으로 동動의 극極에 처하였으니, 돌아옴을 자주 하되 견고하지 못한 자이다. 돌아옴은 편안하고 견고함을 귀하게 여기니, 자주 돌아오되 자주 잃음은 돌아옴에 안착하지 못한 것이다. 성인聖人이 자주 잃음을 위태롭게 여긴지라 "위태로우나 허물이 없다"(厲, 无咎)라고 하셨으니, 자주 잃는다고 해서 그 돌아옴을 경계할 수는 없다. 자주 잃음은 위태로움이 되나 자주 돌아옴이 무슨 허물이 되겠는가. 허물은 잃음에 있지 돌아옴에 있지 않다. ─이천伊川『역전』易傳

'배와'坏窩는 김상숙이 사직동에 있던 자신의 집에 붙인 이름이다. '서간'西澗은 '서쪽의 시내'라는 뜻으로, 사직동의 시내를 가리킨다.

'칩룡'蟄龍은 칩거하는 용을 말한다. '칩룡을 배운다'는 것은 능력 있는

인재가 은거함을 이른다. '편액의 글자 뜻을 저버린 듯하다'는 말은, 말단 벼슬을 하고 있는 김상숙의 바쁜 생활이 자신의 집에 건 편액의 글귀와 어긋난다는 뜻이다.

간찰 중에 이윤영이 병을 앓고 있다는 말이 보이는데, 이윤영은 1756년 가을에 윤면동과 금강산 유람을 했고,[3] 1758년 가을에는 이인상·윤면동과 도봉산에 가 노닌 바 있다. 이윤영은 1759년 5월에 사망했다. 그러니 이 편지는 1757년 가을에 작성된 것일 가능성이 높다. 김상숙은 이 해 9월 16일 남행가주서南行假注書에 제수되었다. 이 벼슬은 『승정원일기』 작성을 맡아 보므로 한직이 아니다. 그러므로 간찰 중의 "직무가 번다하여 수고롭게 움직이시니"라는 말은 빈말이 아니다.

'경구'京口는 서대문밖 부근을 이르는데, 여기서는 서대문밖 경교京橋 부근에 있던 이윤영의 집을 가리킨다.[4] 이윤영은 1756년 여름에 이곳으로 이사하였다.[5]

원문의 '귀변'貴邊은 편지에서 상대방을 높여 이르는 말이다.

이인상은 김상숙의 부탁에 따라 『역전』易傳의 몇 구절을 뽑아 서사書寫했는데 그것이 ②-1, ②-2, ②-3, ②-4이다. ①은 『역전』을 초사抄寫한 글씨를 보내면서 급히 몇 자 적은 것이다. 김상숙에게 보낸 간찰이긴 하나 경유자인 이윤영도 보라는 뜻이 담겨 있다고 여겨진다.

당시 이인상은 이윤영이 보낸 간찰을 막 받아 읽었으며, 서둘러 이 몇

3 윤면동,「與李胤之作楓嶽遊, 出東郊」,『娛軒集』권1.
4 "李胤之, (⋯)隱居京口小樓中, 蓄奇書異畵、古器寶玩, 樓下雜植佳花異卉, 名其樓曰玉壺, 與韻士焚香鳴磬, 相對蕭然, 善談論, 亹亹可聽, 有宋明間高逸風致."(洪樂純,「雜錄」,『大陵遺稿』권8)
5 李羲天,「東溟池記」,『石樓遺稿』권2 참조.

마디 글귀를 ②의 오른쪽 여백에 적어 간찰을 가지고 온 이윤영의 하인에게 주어서 돌려 보냈을 터이다.

이인상이 『역전』을 초서抄書한 종이를 아궁이의 북풍을 막는 데나 쓰라고 한 건 겸손의 말이다. 이 글씨가 인멸을 면한 건 큰 다행이라 할 것이다.

이 간찰은 서둘러 급히 몇 자 끄적인 것이기 때문에 오히려 이인상의 천연天然한 인간 됨됨이가 더욱 잘 드러난다. 그리고 벗들을 대하는 그의 순후하고 깊은 마음씨가 잘 드러난다. 이인상 그림의 제사題辭처럼 천취天趣가 아주 높다 하겠다.

『역전』은 북송의 성리학자 정이程頤(호 이천伊川)가 쓴 책으로, 『주역』의 해설서다. 이 책은 주희朱熹의 『주역본의』周易本義와 쌍벽을 이룬다. 단 『역전』이 『주역』을 도덕적으로 풀이하는 데 치중했다면, 『주역본의』는 『주역』이 복서卜筮의 책이라는 관점에서 접근했다는 차이가 있다.

명초明初에 영락제永樂帝의 칙명에 따라 호광胡廣 등의 학자가 오경대전五經大全을 편찬했는데, 그중의 하나가 『주역전의대전』周易傳義大全이다. 이 책은 『역전』과 『주역본의』를 합해 놓은 것인데, 간행된 이래 중국과 한국에서 『주역』 공부의 교과서로 애용되었다.

②-1은 『역전』 권1[6]에 실린 '태괘'泰卦(☷) 구삼九三의 효사爻辭에 대한 해설 중에 나오는 말이다.

②-2는 『역전』 권2에 실린 '임괘'臨卦(☱)의 괘사卦辭 "8개월에 이르면 흉함이 있으리라"(至于八月, 有凶)에 대한 해설 중에 나오는 말이다.

6 사고전서본에 의거한다. 원각본(元刻本)은 권수가 다르다.

②-3은 『역전』 권3에 실린 '규괘'睽卦(䷥) 상구上九의 효사에 대한 해설 중에 나오는 말이다. 인용문 중 "육삼六三의 정응正應"은 규괘의 제3효가 음효陰爻라서 양효陽爻인 제6효와 호응함을 이르는 말이다.

②-4는 『역전』 권2에 실린 '복괘'復卦(䷗) 육삼六三의 효사 "위태로우나 허물이 없다"(厲, 无咎)에 대한 해설 중에 나오는 말이다. 괄호를 한 "復之六"은 원래 『역전』에는 없는 말로, 이인상이 추가한 것이다.

김상숙은 평소 『주역』, 『논어』, 『도덕경』 읽기를 좋아하였다.[7] 이인상은 젊은 시절부터 『주역』 공부에 힘을 쏟았는데, 벼슬에서 물러난 만년의 종강 시절 『주역』 공부에 더욱 침잠하였다. 다음 기록이 참조된다.

> 원령에게 하루의 공부를 물었다. 원령이 대답했다.
> "한창 『주역』을 읽고 있는 중인데, 하루에 괘卦 하나씩 읽고 있다오. 아침에 열 번 읽고, 한낮에 열 번 읽고, 또 밤에 등불을 켜고 열 번 읽는다오. 아침에 두 자식에게 공부를 가르치고, 식사후 『강목』綱目과 주서朱書[8] 몇 장을 보고, 나머지 시간에는 사람을 접대하거나 한서閒書[9]를 본다오. 저녁에는 옛사람의 글을 한 편 외지요. 이는 열심히 하는 공부가 못되며, 슬슬 하는 거라오."
> 이리 말하며 자못 스스로 만족스레 여기는 뜻이 없었다. 나처럼 하루에 고작 글 열 줄 공부하는 사람은 면괴스러웠다.[10]

7 "平居喜讀『易』『論語』『老子』."(성대중, 「坏窩金公行狀」, 『青城集』 권9); "平居喜誦『論語』, 『易』常在手, 而『道德直』佐之也."(「書坏窩重言帖後」, 『青城集』 권8)

8 『강목』(綱目)은 주희가 편찬한 『자치통감강목』(資治通鑑綱目)을 이른다. '주서'(朱書)는 주희의 편지글을 이른다.

9 경사자집(經史子集) 이외의 야사(野史)·필기(筆記) 따위를 이른다.

이윤영의 문집에 나오는 말이다. 이인상 만년의 일을 언급한 것으로
생각된다.

이처럼 김상숙과 이인상 두 사람은 모두 『주역』에 관심이 많았다. 이
인상이 김상숙에게 『역전』의 몇 구절을 써서 보낸 것은 이런 맥락에서 이
해되어야 할 줄 안다.

2 이 글씨는 간찰이 주로 실린 《필원》筆苑이
라는 첩帖에 남구만, 김수증, 조윤형, 김상숙,
강세황, 윤순, 이하응, 김정희 등의 서찰과 함
께 실려 있다.

①은 행초의 서체인데, 그 필체로 볼 때 아
주 초초하게 쓴 것임을 알 수 있다. 즉 아무런
꾸밈 없이 급하게 즉흥적으로 적은 것이다.

②는 안진경체의 해서인데, 이인상의 맑고

《필원》 표지, 41×27.8cm

염담廉淡한 마음을 대하는 듯하다. ②-4는 ②-1, ②-2, ②-3과 비교
해 글씨 크기가 조금 작으며, 자간과 행간이 좁다. 남은 지면에 다 쓰려
다 보니 그리 된 듯하다.

10 "問元靈日課. 元靈曰: '方讀『易』, 日讀一卦, 朝十遍, 午十遍, 又擧燈十遍, 而朝授二子
學, 飯後看『綱目』, 朱書數板, 餘日接人事披聞書, 暮誦古人一篇文字. 此非嚴程, 猶是游間'
云云, 殊無自足之意, 若余十行之課, 愧悶悶."(이윤영,「雜著」,『단릉유고』권14)

12

회담화재분운 외:
행서 · 행초

회담화재분운 會澹華齋分韻

—

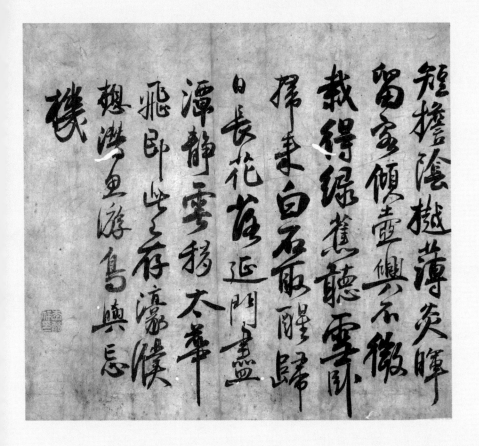

短擔陰擬薄炎暉
留客傾壺興不微
裁得綠茵聽雲臥
掃來白石飯醒歸
日長花在延門盡
潭靜雲移太華
飛即此坐存灣溪
趣滿重游鳥與忘
樸

〈회담화재분운〉《名賢簡牘》所收), 지본, 27.1×30.1cm, 경남대학교 박물관 데라우치문고

① 글씨는 다음과 같다.

短檐陰樾薄炎暉,

留客傾壺興不微.

栽得綠蕉聽雪臥,

掃來白石取醒歸.

日長花落¹延門盡,

潭靜雲移太華飛.

卽此已存濠濮想,

潛魚游鳥與忘機.

우리말로 옮기면 다음과 같다.

짧은 처마와 그늘진 숲에 햇빛 쏟아질 때

손을 머물게 해 술병 기울이니 흥興 적지 않네.

파초를 심어 놓아² 누워서 눈소리 듣고

흰 바위를 쓸어 놓아 술 깨어 돌아오네.³

1 『뇌상관고』에는 '度'로 되어 있다. 『능호집』에도 '度'로 되어 있으며, "度一作落"이라는 세주 (細注)가 붙어 있다.
2 이윤영은 담화재 서쪽 창 밖에 파초를 심어 놓고, 파초 잎에 이슬이 내리는 것, 푸르고 습윤 한 파초의 정취, 파초 잎에 떨어지는 빗방울 소리를 즐겼다. 『단릉유고』권10에 실린 「陋巷僑 居, 夜與元靈、伯愚、定夫拈韻韻共賦」의 제9첩(疊)과 「夜睡中聞啄門聲, 驚起視之, 乃季潤携 金景玉福鉉、沈朋汝翼雲見訪也. 登樓見月, 以'白雲在天, 山陵自出'分韻, 得'雲'字'陵'字」라 는 시 참조.
3 이윤영의 '담화재'는 둥그재[圓峯] 기슭의 벼랑을 뚫어 조성되었기에 '백석산방'(白石山房)

해 기니 꽃이 연문延門⁴에 다 지고

연못 고요하니⁵ 구름이 태화산太華山⁶으로 옮겨 가 나네.

이곳에 오니 속세에 대한 생각이 없어⁷

물고기며 새와 함께 기심機心⁸을 잊네.

이인상이 지은 「회담화재분운」會澹華齋分韻의 시고詩稿이다. 이 시는 『뇌상관고』와 『능호집』에 모두 실려 있다. 1743년 봄 무렵 이윤영의 서재인 담화재에서 벗들과 분운分韻⁹하여 지은 시다. 당시 오찬이 지은 시의 시고도 전한다.¹⁰

담화재는 1741년 서지가 내려다보이는 둥그재 기슭의 벼랑을 뚫어 조성되었다. 이윤영은 이곳에 골동서화를 비치하고 집 주변에 화훼를 심었는데, 경관이 썩 좋았던 듯하다. 이인상을 비롯한 단호그룹의 인물들은 늘상 이곳에 모여 담소를 나누거나 한묵翰墨을 일삼았다. 이런 생활은

이라고도 불렸다. 『회화편』의 〈서지하화도〉 평석 참조.

4 경복궁의 서쪽 문인 연추문(延秋門)을 가리키는 듯하다. 연추문은 영추문(迎秋門)이라고도 했다.

5 담화재에서는 위로 둥그재가 보이고 아래로는 서지(西池)가 내려다 보였다. 『뇌상관고』 제5책에 실린 글 「書澹華齋扁後爲胤之」의 "仰看圓峯, 俯瞰綠潭"이라는 구절 참조.

6 북한산을 일명 화악(華嶽) 혹은 태화산이라고 한다. 이윤영, 「出東門」, 『단릉유고』 권10의 "東出東門東復東, 太華雲氣曉重重"이라는 말 참조. 또 윤면동, 「李敬思·李玄之李任之兄弟, 共進華嶽山暎樓」, 『娛軒集』 권1의 "應知今夕淸緣在, 太華山中始一遊"라는 말 참조.

7 원문은 "濠濮想"이다. '호복'(濠濮)은 호수(濠水)와 복수(濮水) 두 강을 이른다. 『장자』에서 유래하는 말로, 속세를 떠나 물아일체가 되어 자연을 즐기는 마음을 뜻한다.

8 명리(名利)나 이욕(利欲)을 추구하는 마음을 뜻한다.

9 '분운'은 둘 이상이 모여서 한시를 지을 때 운자(韻字)를 정하고 여럿이 각각 나누어 집어서 그 집힌 운자로 시를 짓는 것을 말한다.

10 본서의 부록 3을 참조할 것.

이인상이 1747년 외직인 사근도 찰방으로 나가기 전까지 지속되었다. 이 시기는 단호그룹의 전성기였다.

이인상은 이 시절 담화재에서 많은 서화를 제작했던 것으로 여겨진다. 지금 전하는 것으로는, 이 작품 외에도 그림으로는 〈송계누정도〉[11]와 〈서지하화도〉,[12] 글씨로는 〈음주 제7수〉[13]를 꼽을 수 있다.

이 작품은 최근 일본에서 국내로 반환되었다.

② 활달한 맛이 나는 행서다. 벗들과 어울려 술 마시며 담소하는 즐거운 존재상황이 투사되어서일 터이다.

『설문』 潭

褚遂良
〈枯樹賦〉 潭

제6행 '潭'자의 우부 'ㄴ'는 전서의 필획에서 온 것이다. 해서나 행서에서는 보통 이렇게 쓰지 않는다.

이인상은 또 다른 행서 작품인 〈춘일동원박자목방담화재〉春日同元博‧子穆訪澹華齋[14]에서도 '覃'을 동일한 서법으로 쓰고 있다.

글씨 끝에 '이인상인b'가 찍혀 있다. '麟'자를 '�'으로 새긴 것이 주목된다. 이인상은 전서 작품 〈이정유서‧악기‧주역참동계〉의 관지에서 자신의 이름을 '麐祥'이라고 적었는데,[15] '麐'과 '䮵'은 같은 글자다.

11 『회화편』의 〈송계누정도〉 평석 참조. 또『능호관 이인상』(국립중앙박물관, 2010), 21면도 참조.
12 이 그림은 이윤영과의 합작이다. 『회화편』의 〈서지하화도〉 평석 참조.
13 본서 '9-6' 참조.
14 이 작품은 이어 검토된다.
15 본서 '1-5' 참조.

춘일동원박자목방담화재

春日同元博、子穆訪澹華齋

—

〈춘일동원박자목방담화재〉(《槿域書彙》所收), 1743, 지본, 21.4×23.9cm, 서울대학교 박물관

1 글씨는 다음과 같다.

> 「春日同元博·子穆訪澹華齋, 共次空同「過李氏荷亭」詩,[1] 寄[2]
> 主人, 因柬李子伯訥」
>
> 菡萏初[3]舒漫綠池,
>
> 林亭花發赴幽期.
>
> 回汀隱嶼春相映,
>
> 翠蔓紅條日下遲.
>
> 閒昤草庭眞得意,
>
> 緩歌雲嶂欲遺誰.
>
> 政須留客譚玄竗,
>
> 午酒微醺莫滿卮.
>
> 元霝.

우리말로 옮기면 다음과 같다.

> 「봄날 원박元博, 자목子穆과 같이 담화재를 방문하여 함께 공
> 동空同의 시 「이씨의 연못가 정자를 찾다」[4]에 차운하여 주인
> 에게 주고 인하여 이자李子 백눌伯訥에게 편지로 부치다」

1 『뇌상관고』 제1책에는 '詩'가 '韻'으로 되어 있다.

2 『뇌상관고』에는 '寄'가 '贈'으로 되어 있다.

3 『뇌상관고』에는 '初'가 '末'로 되어 있다.

4 이 시는 이몽양(李夢陽)의 『空同集』 권30에 「過李氏荷亭, 會何子」라는 제목으로 실려 있
다.

연꽃 봉오리 처음 벌어져 푸른 못에 가득하고

임정林亭에 꽃이 피어 약속한 날 찾아가네.

굽은 물가와 음전한 섬이 봄날 서로 어리비치고

푸른 덩굴과 붉은 가지에 해가 더디 저무네,

풀이 난 뜰 한가로이 돌아보니 참으로 마음에 맞나니

운장雲嶂[5]을 느긋이 노래해 누구에게 줄까나.

모름지기 객을 머물게 해 현묘한 이야기할지니

낮술에 조금 취하니 술잔 가득 따르지 말길.

　　　원령.

　이 시는 『능호집』에는 실려 있지 않고 『뇌상관고』에만 실려 있다.[6] 앞서 살핀 「회담화재분운」會澹華齋分韻과 마찬가지로 1743년 봄에 지어졌다. 같은 날 지은 것은 아니다.

　시제詩題 중 '원박'은 김무택이고, '자목'은 유면동이다. '공동'은 명明의 전칠자前七子의 한 사람인 이몽양李夢陽을 이른다. '주인'은 이윤영을, '백눌'은 이민보李敏輔를 이른다.

②〈회담화재분운〉과 마찬가지로 벗들과 술 마시며 담소하다 작성한 시고詩稿의 글씨다. 행서의 서체로, 안온하고 느긋한 맛이 있다.

　시 본문 제2행 '赴'자의 글꼴에는 전서의 풍이 있다. 제6행의 '譚'자

5　구름 낀 높은 산을 이른다.
6　『뇌상관고』에는 「春日同元博, 子穆訪澹華齋, 共次空同「李氏荷亭」韻, 贈主人, 因柬李子伯訥」이라는 제목으로 실려 있어, 한두 자 출입이 있다.

우부에도 전서의 획법이 보인다.

'이인상인'과 '천보산인'이라는 한 짝의 인장이 찍혀 있다.

서지이윤지원정염운

西池李胤之園亭拈韻

野言敗無諱 獨堪徵札宋　元靈
方欣冠裳博漸忘林泉主
沈歎窮廬中此意無人吉
更待刪邱匹手誰分東夏統
煇史續典謨書誕混雅頌
古書多已忘數篇猶時誦
老眼固知命論羹或近訟
留與談今昔既歸還憂恐
秋賣緖自成宦玉助寒供
依山共結廬亦木隨時種
歲暮心轉嬌拙道寒人用

① 글씨는 다음과 같다.

歲晏心轉悽,

拙道寡人用.

依山共結屋,

卉木隨時[1]種.

秋實猶[2]自成,

賓[3]至助寒供.

留與談今昔,

旣歸還憂恐.

芚晦固知[4]命,

論著或近訟.

古書多已忘,

數篇猶時[5]誦.

爛史續典謨,

邨謳混雅頌.[6]

更待刪正手,

誰分夷夏統?

1 『능호집』에는 '時'가 '意'로 되어 있다.
2 『능호집』에는 '猶'가 '亦'으로 되어 있다.
3 『능호집』에는 '賓'이 '客'으로 되어 있다.
4 『능호집』에는 '知'가 '有'로 되어 있다.
5 『능호집』에는 '時'가 '暗'으로 되어 있다.
6 『능호집』에는 '村歌渾雅頌'으로 되어 있다.

沈歎窮廬中,

此意無人共.

尙欣冠裳博,

漸知林泉重.

野言敢無諱,

猶堪徵杞宋.

元靈.

우리말로 옮기면 다음과 같다.

해 저물어 마음 더욱 서글픈 것은

졸박한 도道 지키는 사람 적어서라네.

산 의지해 함께 집을 짓고서[7]

풀과 나무 때에 맞게 심어 놓았네.

가을과실 오히려 절로 익어서

객客 이르면 약소한 접대에 보태 내놓네.

머물며 고금사古今事를 이야기하다

돌아오자 다시 근심이 가득.

운수 막히니 실로 천명天命을 아나

글을 써 논하면 혹 다툼을 일으킬 테지.

옛 글을 이미 많이 잊었긴 해도

7 이윤영과 이인상은 모두 원림(園林)에 집이 있었다.

몇 편은 아직 때로 외고 있다네.

일사逸史가 전모典謨를 잇다 뿐인가?[8]

촌부村夫의 노래엔 아송雅頌[9]이 섞여 있네.

다시 산정刪定할 이[10] 기다리나니

중화와 오랑캐 뉘 분변하리?

빈궁한 집에서 깊이 탄식하지만

이 뜻을 함께할 사람이 없네.

야인野人의 옷을 오히려 기뻐하고

임천林泉[11]의 소중함을 차츰 알겠네.

재야在野의 말은 감히 거리낌이 없으니

오히려 기杞·송宋에서 징험할 만하네.[12]

　　이 시는 『능호집』 권1에, 「서지西池에 있는 이윤지의 원정園亭에서 염
운拈韻하여 '용'用, '졸'拙, '존'存, '오'吾, '도'道 다섯 자를 얻었으나, 다만

8　'일사' (逸史)는 야사를 말하고, '전모' (典謨)는 『서경』(書經)의 우서(虞書)가 「요전」(堯典),
「순전」(舜典), 「대우모」(大禹謨), 「고요모」(皐陶謨)로 시작한 데서 유래하는 말로, 흔히 『서
경』을 가리키는 말로 쓴다.
9　'아' (雅)와 '송' (頌)은 『시경』의 시를 분류하는 명칭이지만, 통칭하여 『시경』을 가리키기도
한다.
10　공자가 『서경』과 『시경』을 산정한 일이 있다.
11　산림과 천석(泉石). 은거하는 곳을 이른다.
12　재야 선비들의 글이나 말 속에 청(淸)에 망한 명(明)을 숭상하는 춘추대의의 정신이 잘 간
직되어 있다는 뜻. 『논어』 「팔일」(八佾)편에, "공자가 말했다: 내가 능히 하(夏)나라의 예(禮)
를 말할 수 있으나 기(杞)가 징험이 되기에 부족하고, 내가 능히 은(殷)나라의 예(禮)를 말할
수 있으나 송(宋)이 징험이 되기에 부족하다. 이는 문헌이 부족하기 때문이니, 만일 문헌이 충
분하다면 내가 능히 징험할 수 있을 것이다"라는 구절이 있다. 기(杞)는 하(夏)나라 후손의 나
라이고, 송(宋)은 은(殷)나라 후손의 나라다.

'용'用자로만 시를 짓고 일이 있어 모임을 파하고 돌아오다」(원제 '西池李胤之園亭拈韻, 得用、拙、存、吾、道, 只賦用字, 有事罷還')라는 제목으로 실려 있다. 1745년 가을, 서지에 있는 이윤영의 정자 녹운정綠雲亭에서 지은 시다. 시 제목 중에 '염운' 拈韻이라는 말이 보이는데, 이는 옛날 문인들이 모여 시를 짓는 방식의 하나로서, '염제분운' 拈題分韻의 준말이다. '염제' 拈題란 시제詩題를 고르는 것으로, 모인 사람의 동의를 얻어 정하거나 싯귀가 쓰인 죽간竹簡에서 제비를 뽑아 정하기도 한다. '분운' 分韻이란 모인 사람이 운韻을 나누어 시를 짓는 것을 말한다. 여기서는 '용졸존오도' 用拙存吾道(졸박함으로써 우리 도를 보존한다)라는 시구의 각 글자로 분운하였다. '용졸존오도'는 두보의 시 「자취를 숨기다」(원제는 '屛跡') 2수 중 제1수 제1구에 해당한다.

② 시고詩稿의 글씨로, 행초의 서체다. 이인상의 시고는 여러 점이 전한다. 본서에 실린 것은 다음과 같다.

- 6-1 우중만술, 근정우만정안구화雨中漫述, 謹呈牛灣靜案求和
- 6-2 검서서재유감, 근차장운구교撿書西齋有感, 謹次長韻求敎
- 6-4 간매看梅
- 6-6 추기객리. 억여상주유, 상이호追記客裏. 憶驪上舟遊, 上梨湖
- 6-7 유감有感
- 11-1 유행주귀래, 여김자신부부游杏洲歸來, 與金子愼夫賦
- 12-2 춘일동원박자목방담화재春日同元博, 子穆訪澹華齋
- 12-4 과운봉여은치過雲峰如恩峙
- 12-6 익일여제공입북영, 지감翼日與諸公入北營, 志感

- 12−7 탁락관소집·이화卓犖觀小集·移花
- 13−12 남간회윤자목南澗會尹子穆

이 중 〈유행주귀래, 여김자신부부〉만 해서이고, 나머지는 행서나 행초
다.

이 시고에는 이인상의 자를 '元靈'이라고 썼는데, 이인상의 서화에는
'元霝'이라고 쓰인 것이 대부분이다. 서적書跡 중에 자를 '元靈'이라고
쓴 예는 이 작품 외에 〈산정일장〉과 〈유행주귀래, 여김자신부부〉에서 발
견된다.

과운봉여은치過雲峰如恩峙

―

〈과운봉여은치〉《槿墨》所收), 1747, 지본, 24×29cm, 성균관대학교 박물관

① 글씨는 다음과 같다.

荒荒衆山交,

赤暉黯生涼.

亂潦濺征鑣,

陰風裂客裳.

古道日崩折,[1]

戰壚雲潓洋.

維昔劉都督,

奉詔征南[2]方.

五月度雲峰,

万里辭吳閶.

血汗灑甲馬,

瘴氛鑠綠槍.

緩驅執金鼓,

顧眄生雪霜.

渾渾三丈石,

當途襲容光.

公命磨其顚,[3]

大字刻琅璫.

1 『뇌상관고』와 『능호집』에는 '坼'으로 되어 있다.
2 『뇌상관고』와 『능호집』에는 '蠻'으로 되어 있다.
3 처음에 '面'이라 썼다가 나중에 '顚'으로 고쳤다.

永紀万曆事,

鎭此二南疆.

新秋草樹繁,

前夜風雨狂.

玆石在空山,

猶噓雲氣長.

墜盡行人淚,

哀此如恩岡.

路過如恩峙, 路傍臥石上, 刻'萬曆癸巳歲仲夏月, 征倭都督
洪都省吾劉綎過此', 字大如掌, 勁媚類蘇黃體, 被人補刻失
眞, 到雲峰旅舍右賦.

우리말로 옮기면 다음과 같다.

산들은 아스라이 겹쳐져 있고

해는 어둑하여 서늘하여라.

시냇물은 말에 튀고

음산한 바람 옷을 찢누나.

옛 도道는 날로 무너져 가고

전쟁터엔 구름이 잔뜩 끼었네.

그 옛날 명나라 도독都督[4] 유정劉綎[5]은

4 당시 유정은 '정왜도독'(征倭都督: 왜의 정벌을 맡은 도독이라는 뜻)이라는 직함을 띠고 조

조칙 받들어 남쪽 땅 정벌하러 왔네.

오월에 운봉雲峰을 지나갔었지

만리 밖 강남⁶을 떠나와서는.

천리마는 몸에서 피땀 흘리고

창칼은 무더위에 녹을 듯했지.

금고金鼓⁷ 잡아 대군을 호령했는데

지휘할 때 추상 같은 위엄 있었네.

세 길 높이의 커다란 바위

길가에 찬연히 빛이 나누나.

공公은 그 윗부분 다듬게 하여

또렷이 큰 글자 새기게 했네.

이로써 길이 만력萬曆⁸의 일이

전라 경상 어름⁹에 남게 되었네.

초가을이라 초목 무성한데

간밤에 미친 풍우 지나갔어라.

선에 왔다.

5 명나라의 무장으로, 강서(江西) 출신이다. 임진왜란이 일어나자 이듬해 5천 명의 원병(援兵)을 이끌고 조선에 왔다. 1597년 정유재란 때 남원의 패보(敗報)가 전해지자 배편으로 강화를 거쳐 입국, 전세(戰勢)를 확인하고 돌아가 이듬해 제독(提督)이 되어 대군을 이끌고 왔다. 예교(曳橋)에서 왜군에게 패했으며, 왜군이 철병한 뒤 귀국했다. 1619년 명나라와 조선의 연합군이 후금(後金: 뒤의 청나라)의 군사에 패한 만주의 부차(富車) 전투에서 사망했다.

6 원문은 '吳閶'. 원래 소주(蘇州)의 창문(閶門)을 뜻하는데, 흔히 오(吳) 땅을 가리키는 말로 쓴다.

7 '금'(金: 징)은 군사를 멈추게 하는 데 쓰며, '고'(鼓: 북)는 군사를 나아가게 하는 데 쓴다. '금고'를 잡은 장수는 삼군(三軍)을 호령하여 반적(叛賊)을 정토(征討)할 권한이 있었다.

8 명나라 신종(神宗)의 연호다.

9 운봉에 있는 높은 고개인 여원치는 전라도와 경상도의 접경에 해당된다.

빈 산의 이 돌

구름 기운 길게 뿜어 대누나.[10]

지나가는 이들 눈물 떨구며

여은치[11]를 설워하놋다.

> 운봉雲峰 여은치를 지나가는데 길 옆의 누운 바위에 '萬曆癸
> 巳歲仲夏月, 征倭都督洪都省吾劉綎過此'(만력 계사년 한여름
> 에 정왜도독 홍도 성오[12] 유정이 이곳을 지나가다)라고 새겨져 있었
> 다. 글씨 크기가 손바닥만 했으며, 굳세고 아름다워 소동파·황
> 산곡의 서체와 비슷했는데, 보각補刻한 바람에 진眞을 잃었
> 다. 운봉의 여사旅舍에 도착하여 위와 같이 읊었다.

이인상의 시「과운봉여은치」過雲峰如恩峙 전문이다. 이 시는『뇌상관
고』와『능호집』에 모두 수록되어 있다.[13]

'만력 계사년'은 1593년에 해당한다. 운봉의 여은치(보통 '여원치'라
부른다)는 전라도 남원에서 경상도 함양으로 갈 때 꼭 넘어야 할 고개다.
이 글씨는 1747년 7월 사근도 찰방 부임길에 쓴 것이다.

"옛 도道는 날로 무너져 가고"(古道日崩折)라든가 "지나가는 이들 눈물

10 옛날 사람들은 바위에서 구름이 생긴다고 생각했다.
11 남원시 이백면 양가리와 운봉읍 장교리 사이에 있는 해발 477m의 고개다. 한자로는 보통
'女院峙'라 표기한다.『신증동국여지승람』권39「운봉현」조에는 '女院峴'이라 표기되어 있다.
12 '홍도'(洪都)는 강서성 남창시(南昌市)의 별칭이다. 유정은 이곳 출신이다. '성오'(省吾)는
유정의 자다.
13 『뇌상관고』에는「過雲峰如恩峙, 路傍石上刻'萬曆癸巳歲仲夏月, 征倭都督洪都省吾劉
綎過此', 感而有賦」라는 제목으로 실려 있다.『능호집』의 시제(詩題)에는 '洪都省吾' 네 글자
가 빠져 있다. 그 외에는 똑같다.

書和靖林處士詩後　蘇軾

吳儂生長湖山曲呼吸湖光飲山
綠不論世外隱君子傭兒販婦皆
冰玉先生可是絕俗人神清骨冷無
曲俗我不識君曾夢見眸子瞭然
光可燭遺篇妙字霧〃有〃繞西
湖看不足詩如東野不言寒書似留
臺差少肉平生高節〃難継將死

소식, 〈이백선시권〉李白仙詩卷

松風閣

依山築閣見平
川夜闌箕斗插
屋椽我来名之
意適然老松魁
梧數百年斧
斤所赦今參天
風鳴媧皇五十
絃洗耳不須
菩薩泉嘉
三〃子甚好賢

황정견, 〈송풍각〉松風閣, 지본, 40×228.7cm, 臺灣 國立故宮博物院

떨구며"(墜盡行人淚)라는 시구에서 이인상의 존명尊明의 염념을 읽을 수
있다.

② 운봉의 여사旅舍에서 작성한 시고詩稿 글씨다. 행서지만 굳센 맛이
있다. 관지는 행초로 썼다.

관계윤서십구폭 觀季潤書十九幅

—

六轡如琴
觀
季潤書十九幅　元霈又評

古人妙處在拙處不在巧處在
澹處不在濃處在簡骨氣韻
不在殼色臭味當其神到雖古
人亦不自知季潤書深得此意故
觀其運筆行墨幽閒自在如自
銃水止當其得意忘古人六自
忘此卷無一筆失意觀者宜盟
手敬重之
丙子中秋翼日　元霈識

〈관계윤서십구폭〉, 1756, 지본, 16×16.2cm, 개인

1 글씨는 다음과 같다.

① 古人妙處在拙處, 不在巧處; 在澹處不在濃處; 在筋骨氣韻,
不在聲色臭味. 當其神到, 雖古人亦不自知. 季潤書, 深得此意,
故觀其運筆行墨, 幽閒自在如云¹流水止, 當其得意, 忘古人亦自
忘, 此卷無一筆失意, 觀者宜盥水敬重之.
　　丙子中秋翼日, 元靈識.

② 六轡如琴.
　　觀季潤書十九幅. 元靈又評.

우리말로 옮기면 다음과 같다.

① 고인古人의 묘처妙處는 졸졸拙한 곳에 있지 교교巧한 곳에 있지 않
다. 담澹한 곳에 있지 농농濃한 곳에 있지 않다. 근골筋骨과 기운氣韻²
에 있지 성색聲色과 취미臭味에 있지 않다. 신神이 이를 적에는 비
록 고인古人이라 할지라도 그것을 스스로 알지 못한다. 계윤季潤의
글씨는 이 뜻을 깊이 체득하였다. 그러므로 그 운필運筆과 행묵行墨
을 보면 유한幽閒하고 자재自在하여 마치 구름이 흘러가고 물이 멈
추는 것과 같거늘, 그 득의처에서 고인古人을 잊고 또한 자기 자신

1 '云'은 '雲'의 고자(古字)다.
2 풍격과 기품을 이른다.

도 잊었나니, 이 서권書卷은 일필一筆도 실의失意한 곳이 없다. 보
는 자는 의당 손을 씻어 공경하고 중히 여겨야 할 것이다.

　　병자丙子(1756) 중추中秋 다음날 원령이 적다.

②　여섯 고삐가 거문고와 같도다.

　　계윤의 글씨 열아홉 폭幅을 보고 원령이 또 평하다.

　①은 그 관지를 통해 1756년 8월 16일 제작된 것임을 알 수 있다. 이
인상은 ①을 쓴 다음 관지 왼쪽에다 '원령'元霝이라는 백문방인을 찍었
다. 그런데 이인상은 ①로 부족했던지 추가로 ②를 썼다.

　①은 김상숙의 글씨에 대한 평評임과 동시에 이인상의 서예론의 개진
이다. 따라서 비단 김상숙의 글씨만이 아니라 이인상 그 자신의 글씨에
도 해당하는 말이다. 그 요의要義는, 작위作爲를 떠나 '천진'天眞과 '자연'
自然을 따라야 한다는 것이다. 그래서 서자書者의 '흥취'가 중요하고, '무
심'無心과 '망아'忘我가 중요하게 된다.[3] 또한 이 경지에서는 법도法度도
여의어야 한다. 이인상의 이 진술은 서예론에만 국한되지 않고 그의 회
화론에도 관철된다.[4] 요컨대 이인상 예술철학의 핵심적 내용이라고 할
수 있다.

　②는 『시경』 소아 「거할」車舝에 나오는 말이다. 말의 여섯 고삐가 잘
조화되어 거문고를 타는 것과 같다는 뜻이다. 네 마리 말이 끄는 수레는

3　본서 '7-1 野華邨酒'의 주7 참조.
4　이 서예론에 짝하는 이인상의 회화론은 「李胤之山水圖跋」(『뇌상관고』 제4책)이라는 글에
피력되어 있다. 이에 대해서는 『회화편』의 〈수루오어도〉(水樓晤語圖) 평석 참조.

송문흠의 예서 〈행불괴영, 침불괴금〉行弗愧影, 寢不愧衾(《八分八字》 所收), 지본, 제1면 31.8×36.1cm, 개인

하나의 말에 고삐가 각각 두 개씩인데 좌우 바깥의 두 마리 말(이를 '참마' 驂馬라고 한다)은 두 고삐 중 바깥의 것을 수레의 가로나무에 걸기에 마부가 손에 잡는 고삐는 총 여섯 개이다. 그래서 '여섯 고삐'라고 한 것이다.

이인상은 『시경』의 이 말을 단장취의斷章取義하여, 마부가 네 마리 말을 여섯 고삐로 잘 부려 꼭 거문고를 타듯 하는데 김상숙의 붓놀림이 마치 이와 같다고 평한 것이다.

②이인상의 만년 글씨에 해당한다.

①은 서체가 행서다. 이인상이 중년에 쓴 행서인 〈회담화재분운〉會澹華齋分韻(1743년), 〈춘일동원박자목방담화재〉春日同元博,子穆訪澹華齋(1743년), 〈과운봉여은치〉過雲峰如恩峙(1747년)[5] 등과 비교해 보면 '육'肉이 줄고 '골'骨이 늘었음을 알 수 있다. 그래서 꼬장꼬장하고, 담박하며, 소산蕭散한 미감이 짙다. 사람으로 치면 '구선'癯仙을 대한 듯하니, 이인

5 본서의 '12-1' '12-2' '12-4' 참조.

등석여 如 하소기 如 〈古柏行〉十 〈장천비〉言 〈6체천자문〉平

상이 그린 〈검선도〉 속 인물의 형형한 눈빛을 떠올리게 한다.

②는 이인상식 팔분에 해당한다. '육비여금'六轡如琴에서 '如'의 글꼴이 퍽 특이하다. 제2획은, 먼저 가로로 그은 뒤 좌측 하단의 방향으로 그었는데, 특이한 획법이다. 제3획은 아주 길게 그어 그 우측 아래에 '口'를 배치했는데, 이 점도 특이하다. 중국 서예가 중 등석여와 하소기가 '如'자를 이 비슷하게 쓴 사례가 보인다. 하지만 제2획의 획법은 같지 않다.

관지의 세 번째 글자 '潤' 우부의 '玉'은 제2획의 좌우에 점을 하나씩 찍었는데, 전서의 글꼴을 취한 것이다. '十'자의 가로획을 '一'와 같이 쓴 것 역시 전서를 따른 것이다.

맨 마지막 글자 '評'의 좌부 '言'은 한비漢碑 중 〈장천비〉張遷碑의 글꼴과 비슷하고, 우부 '平'은 전서의 글꼴을 취했다.

좌측 하단에 '원령'元霝이라는 백문방인이 찍혀 있다.

익일여제공입북영, 지감

翼日與諸公入北營, 志感

—

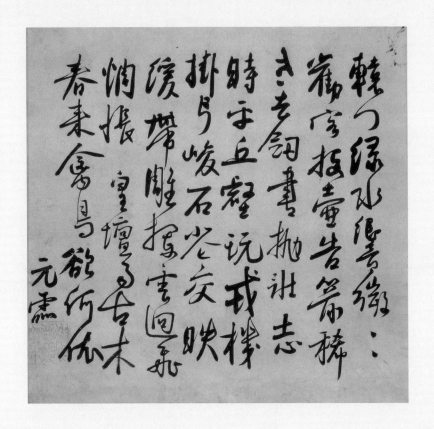

〈익일여제공입북영, 지감〉, 1756, 지본, 31×33cm, 개인

轅門綠水響微微,

勸客投壺告箭稀.

老去劒書抛壯志,

時平丘壑玩戎機.

掛弓峻石花交映,

綬帶雕欄雲廻飛.

惆悵皇壇多古木,

春來禽鳥欲何依.

　　元霝.

우리말로 옮기면 다음과 같다.

영문營門¹의 푸른 물 잔잔히 울리는데

객客에게 투호投壺 권하자 살이 없다 하네.

늙어가 검서劒書의 장한 뜻 버렸으나

때때로 구학丘壑에서 군사 기략機略 완상하네.

험준한 바위에 활을 거니 꽃이 서로 비추고

완대정綬帶亭²의 아로새긴 난간에 구름이 돌아서 나네.

1　창덕궁 서쪽에 있던 훈련도감의 본영인 북영(北營)을 말한다.
2　당시 북영에 '완대정'(綬帶亭)이라는 정자가 새로 건립되었던 듯하다. 이윤영은 「陋巷僑居,
夜與元靈、伯愚、定夫拈唐韻共賦」(『단릉유고』 권10 所收)의 제8수에서 '완대신정'(綬帶新亭)

서글퍼라 황단皇壇³에 고목古木이 많아

봄이 온들 새들이 어디에 의지할꼬.

　　　원령.

　　이인상의 시「다음 날 여러 공公과 북영에 들어갔기에 감회를 적다」
(원제 '翌日與諸公入北營, 志感')⁴ 제2수다. 이는 『능호집』에는 실려 있지
않고 『뇌상관고』에만 실려 있다. 1756년 7월에 지어진 시다. 시의 제목
에 '다음 날'이라는 말이 보이는데, 이는 이인상이 그 전날 밤 이윤영의
집⁵에서 김상묵·김종수 등과 아집雅集을 가졌기에 한 말이다.⁶

　　이윤영은 익일 다시 자신의 집에서 아집을 가졌다. 이 날은 사람들이
더 와 이인상·김상묵·김종수 외에도 이유수, 김상숙, 조정趙晸, 김상묵
의 아우 광묵光默, 이윤영의 아우 운영運永 및 종제從弟 서영舒永이 참여
하였다.⁷ 이들은 뒤에 북영北營으로 이동하였다. 김종수의 형 종후鍾厚
와 교리校理 김시묵金時默도 북영으로 와서 같이 노닐었다.⁸ 이윤영의 시

을 읊었다.

3　창덕궁 후원(後苑)에 설치한 대보단(大報壇)을 이른다. 자세한 것은 본서 '10-2' 참조.

4　이 시는 원래 두 수인데, 『능호집』에는 그 제1수만 실려 있다. 이 시의 제2수가 "轅門綠水響
微微"로 시작하는 바로 이 작품이다.

5　이윤영은 이 해 여름 서지에서 서성(西城)으로 이사하였다. 돈의문(=신문新門) 밖 경교
(京橋) 근처다.

6　이윤영이 지은 「陋巷僑居, 夜與元靈、伯愚、定夫拈唐韻共賦」를 통해 그 점을 알 수 있다.
이 시는 총 9수인데, 그 제1수는 이윤영의 집에서 가진 첫날의 모임에서 지은 것이고, 나머지 8수
는 이튿날의 모임을 읊은 것이다. 시의 제2수에 '익일소집'(翌日小集)이라는 소제(小題)를 달
아 놓아 그 점이 확인된다.

7　「紀年錄」, 『玉局齋遺稿』 권10.

8　「紀年錄」에는 "김종후, 이인상, 김시묵이 뒤에 합류해 같이 노닐었다"(金伯高鍾厚、李元靈
、金校理時默追會同遊)라고 했으나, 좀 착오가 있는 듯하다. 이인상은 뒤에 북영으로 와 함께

「누항陋巷의 교거僑居에서 밤에 원령·백우伯愚·정부定夫[9]와 함께 당운唐韻을 집어 함께 짓다」(원제 '陋巷僑居, 夜與元靈、伯愚、定夫拈唐韻共賦')[10]의 제2수에서 제9수까지는 이날의 일을 읊은 것인바, 그 제3수 이하의 소제小題를 제시하면 다음과 같다.

제3수: 「원령이 그림을 치는 것을 보다」(觀元靈掃畵)

제4수: 「계윤季潤[11]이 글씨를 쓰는 것을 보다」(觀季潤寫字)

제5수: 「심원深遠[12]과 바둑을 두다」(與深遠圍碁)

제6수: 「쇠돌[13]의 거문고 연주를 듣다」(聽鐵石鼓琴)

제7수: 「북영의 수각水閣. 원령의 시의詩意에 화답하다」

(北營水閣. 和元靈詩意)

제8수: 「새 정자 완대정」(緩帶新亭)

제9수: 「집에 돌아와 일을 적다」(歸家書事)

이윤영은 제4수에서, "열 사람이 제명題名하니 참으로 성사盛事/서원西園의 곡수曲水가 아련히 생각나네"(十子題名眞盛事, 西園曲水思依依)라고 읊어, 김상숙이 쓴 글씨에 열 사람이 제명題名했음을 밝히는 한편 이

노닌 것이 아니라 이윤영의 집 모임 때부터 벗들과 함께했다고 생각된다.

9 '백우'는 김상묵이고, '정부'는 김종수다.

10 『단릉유고』 권10에 실려 있다.

11 김상숙의 자다.

12 이유수의 자다.

13 당시 거문고 연주를 잘하기로 이름 높던 김철석(金鐵石)을 이른다. 유득공(柳得恭)의 「유우춘전」(柳遇春傳)에 그 이름이 나온다: "於是而有鐵之琴, 安之笛, 東之腰鼓."(박희병, 『한국한문소설 校合句解』, 제2판, 소명출판, 2007, 742면)

날의 모임을 송대의 유명한 '서원아집'西園雅集에 견주고 있다.

이윤영의 이 아홉 수 시는 이인상의 시 「다음 날 여러 공公과 북영에 들어갔기에 감회를 적다」와 운韻이 같은데, 특히 그 제7수는 이인상의 시에 대한 화답이다. 이인상은 이날 모임에서 시를 짓고 글씨를 썼을 뿐만 아니라 그림도 그렸음이 이윤영의 시를 통해 확인된다.

이윤영은 이날의 모임을 '성사'盛事로 기념하고 있지만 이인상의 이 시는 퍽 쓸쓸하고 어둡다. 특히 마지막 두 구, "서글퍼라 황단皇壇에 고목古木이 많아/봄이 온들 새들이 어디에 의지할꼬"에서는, 자신이 붙들고 있는 이념과 다른 방향으로 흘러가고 있는 시속時俗에 대한 절망감 같은 것이 느껴진다.

② 행초로 쓴 시고詩稿인데, 글씨의 필획이 예리하면서 굳세다. 예리함이 두드러진다는 점에서 30대의 행서와 현저한 차이를 보인다.

글씨의 끝에 '잠룡물용'潛龍勿庸이라는 주문방인이 찍혀 있다. 똑같은 인장이 행서 작품 〈무담당즉무대사업〉에도 찍혀 있다.[14]

〈익일여제공입북영, 지감〉 인장

14 본서 '5-7' 참조.

탁락관소집 · 이화

卓犖觀小集 · 移花

—

〈탁락관소집 · 이화〉, 1758, 지본, 30×47.2cm, 개인

① 글씨는 다음과 같다.

 ① 晴峰明檻西,

 新溜細添谿.

 古册¹容圍榻,

 嘉²蔬自³滿畦.

 看雲期靜友,

 掇荳有幽蹊.

 寄傲從聞⁴性,

 埃塵萬事迷.

 緘書郭門西,

 邀⁵友自玄谿.

 本意尋晴瀑,

 因⁶留看晚畦.

 暄涼同室宅,

 晨夕信行蹊.

 却怕多⁷閒事,

1 『뇌상관고』에는 '册'이 '帙'로 되어 있다.
2 애초 '嘉'자 앞에 '新'자를 썼는데 오른쪽에 점을 찍어 삭제한다는 표시를 해 놓았다.
3 『뇌상관고』에는 '自'가 '偶'로 되어 있다.
4 『뇌상관고』에는 '聞'이 '眞'으로 되어 있다.
5 『뇌상관고』에는 '邀'가 '招'로 되어 있다.
6 『뇌상관고』에는 '因'이 '仍'으로 되어 있다.

研經古義迷.

② 「移花. 又次」

移花石榻西,

急灌取前谿.

翠冷決明砌,

青蕪枸杞畦.

分苗時⁸補缺,

劃密稍通蹊.

紀候鍾⁹花樹,

花遲意轉迷.

　　元霝.

우리말로 옮기면 다음과 같다.

① 비 개인 봉우리는 난간 서쪽에 환하고
　 새로 내린 빗방울에 시냇물이 조금 불었네.
　 오래된 책은 평상平床을 에워싸고
　 좋은 남새는 절로 밭두둑에 가득하네.
　 조용한 벗과 약속하여 구름을 보고

7 『뇌상관고』에는 '多'가 '饒'로 되어 있다.
8 『뇌상관고』에는 '時'가 '數'(음 '삭')으로 되어 있다.
9 『뇌상관고』에는 '鍾'이 '存'으로 되어 있다.

그윽한 오솔길 있어 꽃을 줍노라.
거리낌 없이[10] 한가한 성품 따르매
티끌세상의 만사萬事 알지 못하네.

성문城門 서쪽에 편지를 보내
현계玄谿[11]로 오라 벗을 불렀네.
원래는 비 갠 폭포[12] 찾고자 했는데
그냥 머물러 저문 밭두둑을 보네.
여름이건 겨울이건 집에 함께 있고
새벽이건 저녁이건 길을 함께 가네.
한가한 일 많아 외려 두려워
경서를 연구하나 옛 뜻에 어둡네.

②「꽃을 옮겨 심다. 또 차운하다」
석탑石榻[13] 서쪽에 꽃 옮겨 심고
앞 시내서 물 길어다 얼른 물 줬네.
결명決明 심은 섬돌[14]엔 푸른빛이 서늘하고

10 원문의 '寄傲'는 거리낌없이 마음 내키는 대로 맡겨 둠을 이른다.
11 '묵계'(墨溪) 혹은 '남계'(南溪)라고도 한다. 남산 자락인 묵사동(墨寺洞) 일대를 가리킨다. '묵계'는 원래 서울의 중구 필동 일대를 흐르던 시내 이름이다. 당시, 지금의 필동 3가 근방에 있었던 묵사(墨寺)라는 절에서 먹을 생산했는데, 이 때문에 시내의 물빛이 시꺼매 시내 이름을 '먹내'라고 했다. '먹내'의 한자 표기가 '묵계'(墨溪)다. '묵'(墨)은 '검다'는 뜻도 되므로, '묵계'와 '현계'는 기실 같은 뜻이다. 당시 윤면동의 집이 묵계에 있었다.
12 남산의 폭포를 가리킨다.
13 돌로 만든 평상을 말한다.

구기자 밭두둑엔 푸른 잡초 무성하네.

모종을 나눠 빠진 곳을 때로 채우고

촘촘한 곳은 솎아 길을 조금 통했네.

절후節侯를 알고자 꽃나무 심었거늘

꽃 소식 더디니 맘이 얄궂네.

　　　원령.

이 글씨에는 이인상의 시 두 편이 서사되어 있다. ①은 「탁락관의 작은 모임」(원제 '卓犖觀小集') 2수이고, ②는 「꽃을 옮겨 심다. 또 차운하다」(원제 '移花. 又次')라는 시이다. 두 시는 『능호집』에는 실려 있지 않으며 『뇌상관고』에만 실려 있다.15

'탁락관'卓犖觀은 윤면동이 자신의 집에 붙인 이름이다. 그는 이인상과 마찬가지로 화훼 가꾸기를 좋아하여 자신의 집 뜰에 온갖 나무와 꽃을 키웠다. 그리하여 자신의 정원 이름을 '중방원'衆芳園16이라 이름하였다.

이인상의 이 두 시는 1758년 여름에 지은 것이다. 당시 이인상은 종강에 살고 있었다. 종강과 현계는 지척간이다. 한편 이인상의 벗 김무택은 원래 노계蘆谿17에 집이 있음에도 이 무렵 윤면동이 사는 현계에 우거하

14　'결명'은 결명차를 말한다. 섬돌 아래 결명을 심었다는 뜻일 터이다. 두보의 「추우탄」(秋雨歎)이라는 시에, "계단 아래 결명은 안색이 선연하네"(階下決明顏色鮮)라는 시구가 있다.

15　『뇌상관고』에는 ②의 제목이 '꽃을 옮겨 심다. 앞의 운을 사용하다'(移花. 用前韻)로 되어 있다. 이 시고와 『뇌상관고』의 시 사이에는 글자에 약간의 출입이 있다.

16　'여러 향기로운 꽃들이 있는 정원'이라는 뜻이다.

17　지금의 용산구 갈월동에 있던 지명이다. '갈월'이라는 지명은 '노계'(蘆谿)의 '노'(蘆)와 관련이 있는 것으로 생각된다. '갈'은 갈대의 준말인데, '노'(蘆)는 갈대를 뜻한다. 이 노계의 계상(谿上)에 김무택의 초당이 있었다.

고 있었다. 그래서 당시 이인상, 김무택, 윤면동 세 사람은 늘 서로의 집을 오가며 지냈다.

위의 시 ①의 제2수 중, "성문 서쪽에 편지를 보내/현계玄谿로 오라 벗을 불렀네"라는 구절의 '성문 서쪽'은 이윤영의 집을 가리킨다. 당시 이윤영은 서대문 부근에 살고 있었으며, 자신의 서재 '수정루'水精樓에서 벗들과 모임을 갖곤 하였다.

그러므로 ①의 시가 읊은 탁락관 모임의 참석자는 윤면동·이인상·김무택·이윤영 네 사람으로 추정된다. ②는 ①의 운韻에 따라 지은 시다.

② 행초의 서체다. 풍격은 맑고 고아하며, 필획은 시원시원하면서도 예리하고 꼿꼿하다.

이 작품에는 '西'자를 세 번 썼는데 매번 그 필법이 다르다. 뿐만 아니라 다음에서 보듯 운자韻字에 해당하는 '谿', '畦', '蹊', '迷'를 모두 매번 다르게 써서 변화를 도모했다.

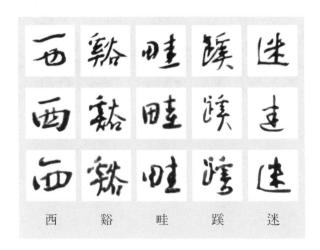

西　谿　畦　蹊　迷

귀원전거 · 수유시상

歸園田居 · 酬劉柴桑

—

2 1

〈귀원전거 · 수유시상〉, 지본, 29.8×31.8cm, 개인

① 글씨는 다음과 같다.

① 野外罕人事,
　窮巷寡輪鞅.
　白日掩荊扉,
　虛室絶塵想.
　時復墟曲中,
　披草共來往.
　相見無雜言,
　但道桑麻長.
　桑麻日以長,
　我土日以廣.
　常恐霜霰至,
　零落同草莽.

② 窮居寡人用,
　時忘四運周.
　櫚庭多落葉,
　慨然已知秋.
　新葵郁北牖,
　嘉穟養南疇.
　今我不爲樂,
　知有來歲不.
　命室携童弱,

良日登遠游.

우리말로 옮기면 다음과 같다.

①　들에는 세사世事가 드물고
　　외진 골목에는 거마車馬가 드무네.
　　한낮에도 사립문 닫혀 있고
　　빈 방에는 속세의 생각 끊어졌네.
　　때로 또 마을 사람과
　　풀 헤치며 함께 왕래하네.
　　서로 봐도 잡된 말 않고
　　뽕과 삼이 자라는 것만 이야기할 뿐.
　　뽕과 삼 나날이 자라니
　　나의 밭 나날이 넓어지누나.
　　늘 걱정은 서리와 눈 내려
　　풀과 함께 시들어 버릴까 하는 것.

②　외딴 곳에 사니 인간사 드물어
　　때로 계절도 잊고 사네.
　　뜨락에 낙엽이 많으니
　　이미 가을인 줄 서글피 아네.
　　새로 자란 아욱은 북쪽 담장에 성하고
　　고운 이삭은 남쪽 밭에 자라네.
　　지금 내가 즐기지 않는다면

내년이 있을지 어찌 알리.

아내를 부르고 아이들 손잡고

좋은 날 멀리 노닐어야지.¹

①은 도연명의 「전원에 돌아와 살며」(원제 '歸園田居') 제5수 중 제3수
다. 도연명은 벼슬을 버리고 귀거래한 지 2년째 되던 해 몸소 농사를 짓
기 시작했다. 그의 나이 42세 때다. 이 시는 당시의 생활을 노래한 것으
로, 도연명의 대표작으로 회자된다.

②는 도연명의 「유시상劉柴桑에게 주다」(원제 '酬劉柴桑')라는 시다.
'유시상'은 유정지劉程之를 말한다. 시상柴桑의 지방관을 지냈기에 유시
상이라 했다. 이 시는 도연명이 45세 때 지은 것이다.

이인상을 비롯한 단호그룹의 인물들이 도연명의 인간 됨됨이와 시를
존숭해 마지 않았음은 앞에서 이미 밝힌 바 있다.² 이인상은 도연명 시를
아주 정세하게 읽었던 것 같다. 그리하여 도연명의 생애와 그의 시가 어
떻게 관련되는지, 도연명의 특정 시가 어떤 상황, 어떤 심리적 기저에서
지어졌는지를 자세히 궁구했던 것으로 보인다.³

이인상 만년의 벗인 권헌權攇은 1756년 종강으로 이사와 1758년 봄
까지 살았는데,⁴ 이때 이인상에게서 『도연명집』 주해서註解書를 차람借

1 번역은 이성호 역, 『도연명전집』, 69~70면, 95면 참조.
2 본서 '9-6' 참조.
3 가령 1751년에 작성된 「윤자목(尹子穆)에게 답한 편지」(원제 '答尹子穆書')의 '별폭'(別
幅) 중에 보이는 도연명 시에 대한 언급에서 그 점이 확인된다.
4 권헌, 초고본 『震溟集』 권8에 실린 「世代遺事」 중 "丙子(1756년 - 인용자)始居京之鐘峴草
舍, 戊寅(1758년 - 인용자)春, 復寄于壺(壺洞-인용자)"라는 말 참조.

覽하였다. 권헌의 말에 의하면, 이인상이 소장했던 『도연명집』 주해서는 10여 명이 전주箋註를 붙인 책으로, 구절마다 자세한 해석이 붙어 있어 도연명 "흉중의 말하고자 하는 바를 알 수 있게 되어 있었다"고 한다.[5]

② 행초의 서체다. 서풍이 청초하고 고아하다. 원래 이인상의 여러 서체의 글씨들이 실린 첩帖이 파첩破帖되어 낱장으로 떨어져 나온 것이다.

이인상이 벼슬에서 물러나 종강에 살 때 서사한 것으로 여겨진다.

5 "予之居鐘山, 元靈借示淵明集箋註, 凡十餘家逐節縷釋, 得其胷中所欲言之者."(權攇, 「『淵明集註解』序」, 초고본 『震溟集』 권8)

제연화도 題蓮花圖¹

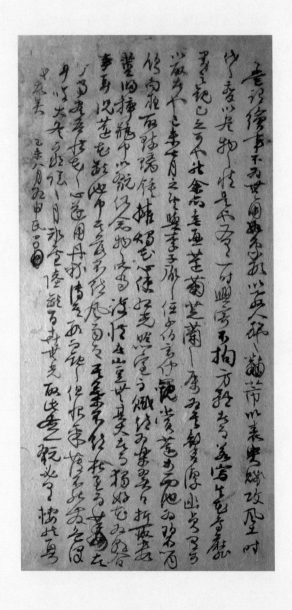

〈제연화도〉, 1739, 지본, 26,7×14,3cm, 개인

1 글씨는 다음과 같다.

(余)²嘗謂:"繪事不爲無用. 如象形以教人, 施之黼芾以表貴賤,
攷風土時代之變以盡物之情, 是也. 又有一時興寄, 不拘方體者,
而若寫生花鳥靡曼之觀, 已之可也. 然余亦喜畫蓮菊芝蘭之屬,
爲其馨潔幽貞, 有可以取者也."
己未七月之望, 與李子胤之,任子伯玄,仲觀,³賞蓮於西池, 爲碧筒
飲, 向夜取琉璃鍾, 擁燭花心, 使紅光照室, 而賦詩爲樂.
翼日, 折取數莖歸, 揷甁中以翫, 仍念物之所當護惜者, 豈無其大
者, 而獨好花爲朝暮事耳. 況蓮花離池中, 其落不待風雨, 而其葉
不待秋至而萎者乎.⁴ 當盡吾惜花之心, 遂用丹粉, 傳其形而觀之,
但恨采薄不能發色澤耳. 噫! 大多窮陰之月, 氷雪陸離, 百卉無
光, 取此圖一翫, 必有悽然興感者矣.

　己未八月, 爲申氏○○.

우리말로 옮기면 다음과 같다.

　나는 이리 말한 적이 있다. "그림 그리는 일은 무용한 것이 아니니,

1　원래 제목이 없는데 필자가 붙였다.
2　원문에는 이 글자가 박락(剝落)되어 보이지 않는데, 필자가 보충했다.
3　'觀'은 '寬'의 오기다.
4　원문에는 '乎'자가 박락(剝落)되어 보이지 않는데, 『뇌상관고』 제5책에 실린 「蓮花圖贊」에
의거해 보충했다.

형상을 본떠 사람을 가르치고, 보불黼黻[5]에 베풀어 귀천貴賤을 나타내며, 풍토風土와 시대의 변화를 살펴 사물의 실정을 온전히 드러내는 일 등이 그러하다. 그림 그리는 일은 또 일시의 흥을 부쳐 일정한 형체에 구애되지 않음이 있기는 하나 화조花鳥의 아리따운 모습을 사생寫生하는 따위는 하지 않아도 그만이다. 하지만 나는 또한 연꽃이며 국화며 지초芝草며 난초 등속을 그리기를 좋아하니, 그것들이 향기롭고 고결하며 그윽하고 곧아서 취할 만한 점이 있어서다."

기미년(1739) 7월 보름에 이자李子 윤지胤之, 임자任子 백현伯玄·중관仲寬과 함께 서지西池에서 연꽃을 완상했으며 벽통음碧筒飮을 했다. 밤이 되자 유리잔을 가져다가 꽃 속에 촛불을 넣어 붉은 빛이 방을 비추게 하고는 시를 지으며 즐거워했다.

이튿날 연꽃 몇 줄기를 꺾어 집으로 돌아와서 병에 꽂아 완상하다가 이런 생각이 들었다. '애호해야 할 사물 중에 어찌 중대한 것이 없겠냐마는 유독 꽃을 좋아하여 아침저녁의 일로 삼았구나. 더구나 이 연꽃은 못을 떠나 있어 비바람이 치지 않아도 떨어지고 가을이 오지 않아도 잎이 시듦에랴.' 마침내 꽃을 아끼는 나의 마음을 다하여 단분丹粉을 사용하여 그 모습을 그려 보였는데, 다만 색채가 옅어 색택色澤을 드러내지 못함이 한스럽다. 아아, 한겨울에 온갖 화훼가 빛을 잃고 얼음과 눈이 연못에 가득할 때 이 그림을 가져다 한

5 옛날 임금의 대례복(大禮服)은 보불(黼黻) 무늬로 수를 놓았다. 보(黼)는 검은 색과 흰 색으로 도끼의 모양을 수놓은 것이요, 불(黻)은 검은 색과 푸른 색으로 아(亞)자 모양을 수놓은 것이다.

번 감상하면 반드시 쓸쓸한 감회가 있을 터이다.

기미년(1739) 8월, 신씨 ○○를 위하여.

'백현'伯玄은 임매任邁의 자이고, '중관'仲寬은 임과任薖의 자이다. 둘은 형제다. 이인상은 1739년 7월 보름날, 임매·임과 형제와 냉천동冷泉洞의 서지西池[6] 남쪽에 있는 이윤영의 집에서 아회를 갖고 서지의 연꽃을 완상했다. 이인상은 이때 〈청서도〉淸暑圖, 〈구룡연도〉 대폭大幅, 〈삼일포도〉三日浦圖를 그렸으며, 이윤영은 〈지상야유도〉池上夜游圖를 그렸다. 이들은 이날 밤 이윤영의 집에서 벽통음碧筒飮을 하며 연꽃을 소재로 한 시를 여럿 지었다. '벽통음'은 연잎에 술을 부어 줄기로 빨아 마시는 것을 아화雅化해 이르는 말이다. 이인상은 이튿날 서지의 연꽃을 몇 송이 꺾어 집으로 가지고 와 병에 꽂아 놓고 완상하였다. 이 글은 이 일을 적은 것이다.

이 글 서두에는 그림에 대한 이인상의 관점이 피력되어 있어 주목된다. 또한 글 말미의 "꽃을 아끼는 나의 마음을 다하여 단분丹粉을 사용하여 그 모습을 그려 보였는데, 다만 색채가 엷어 색택色澤을 드러내지 못함이 한스럽다"라는 말로 미루어볼 때 당시 그린 〈연화도〉는 담채화淡彩畵로 여겨진다. 색채가 엷어 색택色澤을 드러내지 못해 한스럽다고 한 말은 수사修辭로 보아야 할 것이다. '색택'은 빛깔과 광택을 이른다. 이인상은 그림이든 글씨든 색택을 드러내는 일, 즉 외양을 아름답게 꾸미는 일

6 '서지'는 서대문 바깥, 지금의 금화초등학교(서울시 서대문구 천연동. 당시는 냉천동) 자리에 있던 큰 연못이다.

을 중시하지 않았으며, 예술 주체의 심의心意를 표현하는 일을 중시했다. 다음 두 자료가 참조된다.

(1) 몽당붓과 담묵淡墨으로써 뼈만 그리고 살은 그리지 않았으며 색택色澤을 베풀지 않았거늘, 감히 게을러서가 아니며 심회心會가 중요해서입니다.[7]

(2) 옛사람의 묘한 곳은 졸拙한 곳에 있지 교교巧한 곳에 있지 않으며, 담澹한 곳에 있지 농濃한 곳에 있지 않다. 근골筋骨과 기운氣韻에 있지 성색聲色과 취미臭味에 있지 않다.[8]

(1)은 이인상이 그린 〈구룡연도〉 관지의 일부이고, (2)는 이인상이 벗 김상숙의 글씨에 붙인 평의 일부다. (2)에 보이는 '성색聲色과 취미臭味'는 곧 색택을 달리 표현한 말이다.

이 자료들을 통해 이인상이 외관을 화려하게 하는 데 의미를 부여하고 있지 않으며, 비록 겉으로는 수수하게 보일지 모르지만 대상의 기운과 기골을 포착해 제시하는 것이 서화의 본질이라고 생각하고 있음을 알 수 있다. 이인상은 이런 예술관을 젊을 때부터 갖고 있었다.

이렇게 본다면 이 글에 보이는 '색택을 드러내지 못해 유감'이라는 말은 일종의 겸사로 치부해야 할 성격의 것이 아닌가 한다.

7 "乃以禿毫淡煤, 寫骨而不寫肉, 色澤無施, 非敢慢也, 在心會."(〈九龍淵圖〉의 관지)
8 "古人妙處在拙處, 不在巧處; 在澹處不在濃處; 在筋骨氣韻, 不在聲色臭味."(이인상, 〈觀季潤書十九幅〉, 『조선후기 서예전』, 예술의전당, 1990, 17면 所收)

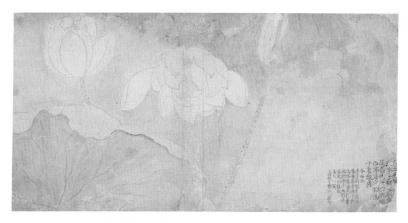

〈서지하화도〉西池荷花圖, 지본담채, 26×51.5cm, 간송미술관

이 글에서 말한 〈연화도〉는 현재 전하지 않는다. 하지만 이인상이 6년 후인 1745년 가을 이윤영과 합작해 그린 〈서지하화도〉가 현재 전한다. 서지의 연꽃을 그린 이 그림은, 색채가 몹시 옅어 지극히 담박하고 은은한 풍정風情이 느껴진다. 〈연화도〉는 그 풍치가 〈서지하화도〉와 비슷하지 않았을까 싶다.

이 글에서 말한 '신씨'는 신소申韶를 가리키지 않나 생각된다. 이 해 7월 보름 전후에 신소는 송문흠·황경원과 함께 백련동白蓮洞에 있는 이인상의 집 서재에서 잔 적이 있다.[9] 당시 신소는 술에 취하여 제갈량의 「출

9 황경원, 「月夜, 與宋士行·申成甫, 入白蓮洞, 宿李元靈書齋作」, 『江漢集』 권2. 『江漢集』에는 이 시의 창작 시기를 '계해'년(1743)으로 명기해 놓았으나 착오가 있는 듯하다. 계해년이면 이인상이 백련동이 아니라 남산에 살고 있을 때다. 시 중에 이인상을 '幽人'이라고 칭하고 있음으로 보아 당시 이인상이 아직 출사(出仕)하지 않았음을 알 수 있다. 이인상은 1739년 7월 28일 북부 참봉의 벼슬에 처음 제수된다. 시 중의 "山空秋草深"이라든가 "朗夜寂不寐"라는 말로 보아 이 시가 지어진 계절은 가을이며, 날은 보름 전후로 추정된다. 이 시는 1739년 7월 보름 전후에 지어진 것으로 생각된다.

사표」를 읊으며 눈물을 흘렸다고 한다.[10] 이인상은 이런 신소를 생각하며 8월에 이 그림을 그린 게 아닌가 한다.

이 글은 원래 〈연화도〉의 제사題辭로 쓰였으나 뒤에 「연화도찬」蓮花圖贊으로 변개되었다. 찬贊으로 변개되면서 표현이 일부 바뀌었으며, "기미년 8월, 신씨 ○○를 위하여"와 같은 찬에 어울리지 않는 말은 삭제되고, 글의 말미에 4언 8구의 운문이 덧붙여졌다. 「연화도찬」은 『능호집』에는 실려 있지 않으며 『뇌상관고』에만 실려 있다. 그 전문을 보이면 다음과 같다. 「제연화도」題蓮花圖와 다른 부분은 진하게 표시했다.

繪事**雖屬雜伎**, 不爲無用. 如象形以敎人, 施黼黻以表貴賤, 考風土時代之變以盡物之情, 是也. 若寫生花鳥靡曼之觀, 已之可也, 而余亦喜畫蓮菊芝蘭之屬, 爲其馨潔幽貞, 有可**悅**者也. 己未七月之望, 與李子胤之·任子伯玄·仲寬賞蓮於西池, 爲碧筒飮, 向夜取琉璃鍾, 擁燭花心, **懸于屋樑**, 賦詩爲樂. 翌日, 折取數萼歸, 揷甁中以翫, 仍念物之所當護惜者**何限**, 而獨好花, 爲朝暮**間**事, 況此花離池中, 其落不待風雨, 而其葉不待秋至而萎者乎? **當吾惜花之心, 而以盡物之情, 可也. 遂取丹粉以畫之, 又爲之贊.** 噫! 大冬之月, 百卉無光, 氷雪滿池, 取此圖一翫, 必有悽然興感者矣. **穆穆天葩, 在水中央. 含華吐實, 正性淸光. 葉枯珠明, 花萎而香. 大人之德, 淑女之芳.**[11]

10 황경원, 「申成甫哀辭」, 『江漢集』 권22.
11 「蓮花圖贊」, 『뇌상관고』 제5책.

우리말로 옮기면 다음과 같다.

그림 그리는 일은 **비록 잡기雜伎에 속하지만** 무용한 것이 아니니,
형상을 본떠 사람을 가르치고, 보불黼黻에 베풀어 귀천貴賤을 나타
내며, 풍토風土와 시대의 변화를 살펴 사물의 실정을 온전히 드러
내는 일 등이 그러하다. 화조花鳥의 아리따운 모습을 사생寫生하는
따위는 하지 않아도 그만이지만 나는 또한 연꽃이며 국화며 지초芝
草며 난초 등속을 그리기를 좋아하니, 그것들이 향기롭고 고결하며
그윽하고 곧아서 **기뻐할** 만한 점이 있어서다.

기미년(1739) 7월 보름에 이자李子 윤지胤之, 임자任子 백현伯玄·중
관仲寬과 함께 서지西池에서 연꽃을 완상했으며 벽통음碧筒飮을 했
다. 밤이 되자 유리잔을 가져다가 꽃 속에 촛불을 넣고서 **들보에 달
아두고는** 시를 지으며 즐거워했다.

이튿날 연꽃 몇 **송이**를 꺾어 집으로 돌아와서 병에 꽂아 완상하다
가 이런 생각이 들었다. '애호해야 할 사물이 **한정이 없는데** 유독
꽃을 좋아하여 아침저녁 **사이의** 일로 삼았구나. 더구나 이 연꽃은
못을 떠나 있어 비바람이 치지 않아도 떨어지고 가을이 오지 않아
도 잎이 시듦에랴. 꽃을 아끼는 나의 마음으로 사물의 실정을 온전
히 드러내는 것이 옳다.' 마침내 단분丹粉을 가져다가 그림을 그리
고 그 **찬贊을 쓴다.** 아아, 한겨울에 온갖 화훼가 빛을 잃고 얼음과
눈이 연못에 가득할 때 이 그림을 가져다 한번 감상하면 반드시 쓸
쓸한 감회가 있을 터이다.

　　아름다운 연蓮
　　물 가운데 있네.

꽃을 머금고 열매를 토하니

바른 성품이요 맑은 빛이네.

잎은 말라도 이슬방울 밝고

꽃은 시들어도 향기로우니

대인大人의 덕이요

숙녀淑女의 향기로다.

② 글의 초고이며, 서체는 세필細筆의 행초다. 정심정결精深貞潔한 이인 상의 심태心態가 느껴진다.

사일찬四逸贊

〈사일찬〉, 1739, 지본, 26.5×7.5cm, 개인

維古之友, 士而傲萬乘. 崇德卑謙, 朝道昭肰. 釣而得魚, 吉士悠
興. ―嚴子陵

噫漢之季, 有士皎皎. 亮轍〔輟〕其耕, 龐公隱耀. 倂樹義節, 仰德
彌卲. ―龐士元[1]

履色之正, 偶愛閒靜. 莫與友者, 賴玆醇酒. 莫知心者, 撫斯樸琴.
―陶淵明

嗒爾而笑, 冥然而睡. 一出隩驢, 游戱千古. ―陳圖南

右四逸贊.

우리말로 옮기면 다음과 같다.

오직 고古를 벗했으며, 선비이면서 천자를 오연히 대했네. 덕이 높
되 겸손하여, 조정의 도道가 환해졌네. 낚시해 물고기를 잡으니, 훌
륭한 선비가 많이 생겨나네. ―엄자릉嚴子陵

아, 한漢나라 말에는, 선비들 뚜렷했네. 제갈량은 밭 갈던 일 그만
뒀고, 방공龐公[2]은 재주를 감춰 은거했네. 나란히 의義와 절節 세웠
으니, 그 덕 우러를수록 더욱 높네. ―방공

행실과 낯빛 올바르고, 어쩌다 한정閒靜을 사랑했네. 벗할 사람 없

1 애초 '公'이라고 썼다가 '士元'이라고 고쳤다. '사원'은 방덕공의 조카인 방통(龐統)의 자다.
방덕공의 자를 쓴다는 것이 착각으로 방통의 자를 쓴 것으로 보인다.
2 방덕공(龐德公)을 이른다.

어, 진한 술에 의지했네. 마음을 아는 이 없는지라, 소금素琴[3]을 어루만지네. ―도연명

멍하니 웃고, 정신없이 잠을 자네. 게으른 나귀 내어, 천고千古에 유희游戲했네. ―진도남陳圖南[4]

이는 「사일찬」四逸贊이다.

'엄자릉'嚴子陵은 후한의 은둔지사 엄릉嚴陵을 말한다. '자릉'은 그 자다. 어릴적에 동문수학한 유수劉秀가 군사를 일으켜 왕망의 신新나라와 싸울 때 그를 도왔다. 그러나 유수가 후한後漢의 황제로 즉위하자 부춘산富春山에 은거해 낚시로 소일하다 일생을 마쳤다.

'방공'龐公은 후한의 은사 방덕공龐德公을 이른다. 사마휘, 제갈량과 친했다. 형주 자사 유표劉表가 초치했으나 응하지 않았으며, 가족을 데리고 녹문산鹿門山에 은거해 약초를 캐다 생을 마감했다.

도연명은 동진東晉 말기와 남조의 송宋 초에 살았던 인물이다. 작은 봉록을 받기 위해 상관에게 허리를 굽이는 일이 싫어 팽택彭澤 현령을 사직하고 향리로 돌아가 직접 농사를 지어 자급자족하다 일생을 마쳤다. 하지만 당시의 세상을 슬퍼하며 시문과 술로 자오自娛하였다. 그에게는 줄이 없는 금琴이 하나 있었는데, 술을 마시면 이를 쓰다듬으며 기분을 풀었다. 이인상을 위시한 단호그룹의 인물들은 도연명의 삶과 태도를 특히 존숭하였다.

3 줄이 없는 금(琴)을 말한다.
4 진단(陳摶)을 이른다.

'진도남'陳圖南은 오대五代 말 북송北宋 초의 도사 진단陳搏을 말한다. '희이선생'希夷先生이라고도 불린다. '도남'은 그 자다. 역학易學에 조예가 있었으며, 도가 사상을 학문적으로 발전시킨 공로가 있다. 은둔해 선술을 닦았는데, 한번 잠을 자면 백여 일간 잤다는 일화가 전한다.

「사일찬」은 이 네 명의 일사逸士를 찬미한 글이다. 「제연화도」와 종이의 지질紙質이 같은 것으로 보아 1739년 가을에 작성된 것으로 여겨진다. 젊은 시절 이인상이 품고 있었던 은거의 지향을 보여주는 글이라 할 만하다.

2 행초의 서체로 썼다. 이 역시 글의 초고다. 「제연화도」와 풍치가 비슷하나 전체적으로 글씨 크기가 약간 더 커 보인다.

현재 전하는 이인상 산문의 초고는 「제연화도」와 「사일찬」 두 편밖에 없다. 이 점에서 이 두 글씨는 퍽 소중하다 하겠다.

13

이윤영에게 보낸 간찰 외:
간찰

이윤영에게 보낸 간찰

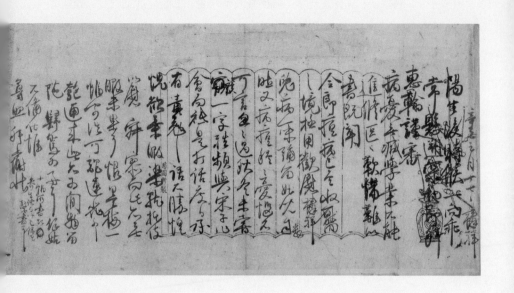

〈이윤영에게 보낸 간찰〉, 1741, 지본, 19×37cm, 개인

① 글씨는 다음과 같다.

陽生後, 時候一向乖常, 懸遡宗切. 卽拜惠翰, 謹審病憂無減, 學業不能進修. 區區歎惜, 難以書旣. 聞令郎痘病, 已至收靨之境, 極用歡慰.

麟祥兒病, 一味彌留. 姪兒自數昨又病痘, 種種憂惱不可言. 忽忽過秋冬, 未嘗候一字. 雖頻與宋子作會, 而祇是打話度日. 承有責勉之語, 不勝惶愧. 欲乘暇, 染就拙伎, 以慰寂廖, 而此亦無暇未果, 可恨. 墨梅一幅寄往, 可配蓮花耶? 匏邐來此, 亦爲閒物, 留隨歸駕爲好耳.

餘姑不備. 伏惟尊照, 拜上謝狀.

辛酉至月十七日, 麟祥.

小幅所書, 卽養生訣, 而聞已錄在醫書耳.

우리말로 옮기면 다음과 같다.

일양一陽이 처음 생겨난 뒤[1] 날씨가 줄곧 괴상합니다. 그리운 마음이 실로 절실하던 터에, 보내주신 편지를 받고 병환이 나아지지 않아 학업을 진전시키지 못하시다는 것을 삼가 살폈으니, 구구한 저의 한탄을 글로 다 표현하기 어렵습니다. 듣자하니 영랑令郎의 두

1 『주역』의 괘상(卦象)에 따르면 음(陰)으로 가득한 천지에 양(陽)이 하나 처음 생겨난 것이 복괘(復卦)이다. 절후(節候)로는 동지에 해당한다.

병痘病²이 이미 수엽收靨³의 지경에 이르렀다 하니, 이 때문에 지극히 기쁘고 위로됩니다.

제 아이의 병은 줄곧 오랫동안 차도가 없는데 조카아이가 며칠 전부터 또 두병痘病을 앓고 있으니, 갖가지 근심과 번뇌를 이루 다 말할 수 없습니다. 이러구러 가을 겨울을 보내며 안부 편지 한 자字 올리지 못했습니다. 비록 송자宋子⁴와 자주 모임을 갖지만 그저 이야기나 하며 날을 보내는 것일 뿐인지라 책면責勉의 말씀을 받잡고 보니 황송하고 부끄러운 마음을 이길 수 없습니다. 한가한 틈을 타서 졸렬한 기예⁵를 좇아 적료한 마음을 위로하고 싶지만, 이 또한 틈이 없어 하지 못하니 한스럽습니다. 묵매墨梅 한 폭을 부쳐 드리니 연꽃과 짝할 수 있을지⁶ 모르겠습니다. 박이⁷는 여기 오니 또한 쓸모없는 존재라 머물러 두었다가 돌아가시는 길에 데려가시는 게 좋겠습니다.

나머지는 이만 줄입니다. 헤아려 주십시오. 절하고 답신 올립니다.

　　신유년(1741) 동짓달 17일, 인상.

　　　소폭小幅에 적은 것은 곧 '양생결'養生訣인데, 듣자하니
　　　이미 의서醫書에 있다 합니다.

2 '영랑'은 이윤영의 아들 이희천(李羲天, 1738~1771)을 가리키는 것으로 생각된다. '두병'은 천연두를 이른다. 이희천에 대해서는 정길수, 「이희천론: 18세기 후반 老論淸流 지식인의 운명」, 『규장각』 27, 2004 참조.
3 천연두의 부스럼이 아물어 딱지가 생기는 것을 이른다.
4 송문흠을 이른다.
5 글씨쓰기나 그림그리기를 가리키는 게 아닌가 생각된다.
6 이윤영이 연꽃을 잘 그렸기에 한 말이다.
7 원문은 '匏邐'다. 여종 이름이 아닌가 한다.

이 간찰은 이인상의 32세 때인 1741년 11월 17일 작성된 것이다. 현재 전하는 이인상의 간찰들은 사근도 찰방으로 부임한 1747년 이후의 것들이 대부분인데, 이 간찰은 이른 시기의 것이어서 주목된다.

이 간찰은 수신인이 밝혀져 있지 않지만 그 내용으로 보아 이윤영에게 보낸 것으로 추정된다.

이인상은 이 해 여름 신소와 송문흠의 도움으로 남산 높은 곳에 처음으로 자기 집을 마련하였다. 송문흠은 이 집에서 바라보는 경치가 대단히 아름답다고 해서 집 이름을 '능호관'凌壺觀이라고 붙였다.[8] 당시 이인상은 전옥서典獄署 봉사의 벼슬에 있었다.

당시 송문흠이 살던 집은 이인상의 능호관과 고작 수백보 거리에 있었다.[9] 그래서 이 무렵 이인상은 편지에서 말하고 있듯 송문흠과 자주 만나 한담을 나누거나 시를 수창하였다. 『뇌상관고』에 실린 시에서 그 점이 확인된다.

이윤영은 이 해 11월 임매任邁와 함께 양주楊州의 석실서원石室書院을 방문하였다. 『뇌상관고』에는 당시 임매와 이윤영이 석실서원에서 보낸 시에 대한 화답시가 실려 있다. 모두 두 수인데 두 번째 시만 보기로 한다.

> 삼동三冬에 문을 닫고 적막을 달가워하나니
> 반나절만 꽃이 없어도 발광할 듯하네.
> 오솔길 가 병국病菊에 바람이 불고

8 송문흠, 「凌壺觀記」, 『閒靜堂集』 권7 참조.
9 「淑人靑松沈氏哀辭」, 『뇌상관고』 제5책 참조. 당시 송문흠은 명동의 용곡(龍谷)에 있는 윤흡(尹潝)의 소제(小第)에 우거하고 있었다.

침상 곁의 한매寒梅에 달이 비치네.

쇠약한 창자가 철석鐵石[10]을 이루리라는 걸 믿지만

천의天意가 꽁꽁 얼어 있음을 끝내 근심하네.

봄이 오면 꽃이 바다와 같을 줄 익히 아노니

저녁 꽃떨기의 그윽한 향기에 하나의 양陽 기운이 부쳐 있네.

閉戶三冬甘寂莫, 無花半日欲顚狂.

風吹病菊依行徑, 月會寒梅近臥床.

已信衰腸成鐵石, 終愁天意長氷霜.

極知春到花如海, 晚蕚幽芬寄一陽.[11]

「임자任子 백현伯玄[12]과 이자李子 윤지의 석실서원시에 화답하다」라는 시다. 이 시는 능호관에서 기르던 분매盆梅를 읊은 것이다. 맨 마지막 구절에 보이는 "하나의 양陽 기운"은 편지 첫머리의 "일양一陽이 처음 생겨난"이라는 말과 합치된다. 편지 중 이인상이 묵매를 그려 보낸다는 말이 보이는데 이 시를 보면 이인상이 왜 그리 했는지가 이해된다. 이인상은 매화를 혹애하였다.[13] 그는 꽃망울이 달린 능호관 방안의 매화나무를 그윽히 바라보며 이 〈묵매도〉를 그렸을 터이다.

하지만 이 매화나무는 영 상태가 안 좋았다. 편지 중의 "일양一陽이 처음 생겨난 뒤 날씨가 줄곧 괴상합니다"라는 말을 통해 알 수 있듯 당시

10 매화를 가리켜 흔히 '철장빙심'(鐵腸氷心)이라고 한다. 철석(鐵石)처럼 단단한 창자와 얼음처럼 깨끗한 마음을 지녔다는 뜻이다.

11 「和任子伯玄,李子胤之石室書院詩」, 『뇌상관고』 제1책.

12 임매의 자다.

13 『회화편』의 〈묵매도〉 평석 참조.

이상異常 한파가 있었던데다가 남산에 있던 이인상의 집이 워낙 추워 매화나무가 동해凍害를 입어 맺힌 꽃봉오리가 시들어 가고 있었던 것이다. "쇠약한 창자가 철석鐵石을 이루리라는 걸 믿지만/천의天意가 꽁꽁 얼어 있음을 끝내 근심하네"라는 이인상의 우려가 현실로 되고 있었다.

마침내 이인상은 이 매화나무를 잠시 송문흠에게 맡긴다. 송문흠의 집은 이인상의 집보다 덜 추웠음으로써다. 이인상의 다음 시를 통해 그 점을 알 수 있다.

동쪽 군郡의 순장巡將[14]은 거문고 잘 타는데

그 집 뜨락에 한 분盆의 고매古梅 있었네.

원래 남의 집에서 앗아온 건데

옮겨 심은 지 삼년에 몇 송이 꽃을 피웠네.

꽃 크고 잎 푸르며 향기가 안개 같아

값 따질 수 없는 명화名花라 나는 여겼네.

그대[15] 호방하여 사모하는 게 없는지라

붓 휘둘러 〈송오도〉松梧圖를 그려 줬었지.

그윽하고 어여쁜 모습 보며 세모歲暮를 달래려

능호관 추운 방에 그 나무 옮겨놨네.

뭇 책으로 빙 둘러 살뜰히 돌봐

굽어 나온 푸른 가지[16] 대처럼 기네.

14 야간에 궁궐이나 도성 안팎의 경계를 맡아 지휘하는 임시직 군관을 이른다.

15 순장(巡將)을 가리킨다.

16 햇가지를 말한다.

물 주며 보니 서늘한 밑동 쇠로 빚은 듯한데

풀이 시들고 나뭇잎 지자 꽃눈이 생겼네.

꽃봉오리 가지에 맺혔는데 구슬을 셀 만해[17]

이 나무의 신골神骨 참 굳건하다 생각했네.

능히 주인과 추위를 함께했고

땔나무 빌려 와 꽃 피우는 것[18] 부끄럽게 여겼지.

모진 바람 불고 사나운 눈 마구 날릴 때

집이 추워 객客 드문 것도 개의치 않았네.

꽃이 더디나 만절晩節의 굳음 기다렸거늘

가지가 얼 줄은 생각도 못했네.

꽃봉오리 말라붙어 아무리 물 줘도

슬프게도 봄 신神의 마음 볼 수 없구나.

겨울 추위 한창이라 하소연하기도 어려워

서글퍼 나도 몰래 속이 타누나.

깨진 분[19] 안고서 아침볕 기다리나

아침볕 비쳐도 그 힘이 미미하네.

깊은 방에 안고 들어와 화로 들이라 재촉하며

추위에 떠는 처자는 안중에 없네.

이 나무 심성이 따뜻함[20]을 탄식하나

17 꽃봉오리가 많지는 않으나 드문드문 달린 것을 이른다.
18 방에 불을 때어 억지로 매화가 피게 하는 것을 말한다.
19 좋은 것이 못 되는 분(盆)이라는 뜻.
20 이 매화나무의 성품이 따뜻함을 좋아하여 추운 데서 꽃을 피우지 않는다는 말. 이인상은 매화나무가 본래 '냉성'(冷性)이어서 추운 데서 고고하게 꽃을 피운다고 생각했다.

차마 아녀자 따르며 굴욕을 받게 하리?

거듭 나의 가난을 말하노니 꽃과 더불어 듣고

이웃집[21]에 보낸다고 날 원망치 말라.

가지 살리고 꽃 피우는 것 너[22]에게 일임해

나 장차 술 들고 달밤에 찾아가리.

그대는 보지 못했는가 절벽의 고송古松의 잎 실과 같으나

서리와 눈 견뎌내며 아무데도 의지 않는 것을.

東郡巡將能彈琴, 庭有一盆古梅樹.

始從人家力奪歸, 根傷三年數花吐.

花大萼綠香如霧, 我謂名花不論價.

念君豪情無所慕, 放筆爲作〈松梧圖〉.

借看幽艶慰歲暮, 移置凌壺之寒館.

繞以羣書密衛護, 靑條屈出琅玕長.

寒査灌看銅鎔鑄, 艸樹賈落花心生.

菩蕾綴枝珠堪數, 我謂此樹神骨勁.

能與主人受寒沍, 羞借束薪偸天功.

獰風虐雪任吼怒, 屋寒不嫌人客疎.

花遲正待晩節固, 不謂枝榦暗受凍.

英華已竭勞灌注, 慘悷莫見東君心.

玄陰漠漠難告訴, 悵然不覺中心煩.

21 송문흠의 집을 말한다.
22 매화나무를 이른다.

擁將破盆迎朝晌, 朝晌照之力猶微.

抱入深房催溫具, 凍妻寒兒幷不顧.

却歎此樹心性暖, 忍使屈辱隨婦孺.

重謝家貧與花聽, 寄送鄰家莫我忤.

枝活花開一任汝, 我亦攜酒乘月赴.

君不見絶巘古松葉如絲, 凌霜忍雪絶依附.[23]

「장난삼아 언 매화를 읊조려 송자宋子에게 보이다」라는 시 전문이다.

이인상의 이 시와 관련된 시가 송문흠의 문집에 보인다. 「이원령의 집이 추워 매화나무가 얼어 거의 죽게 됐으므로 나에게 보내 간직하게 했는데, 이듬해 정월 열하룻 날 비로소 두어 송이가 피었다. 마침 원령이 〈추기도〉秋氣圖 소폭小幅을 보내온지라 이 시를 써서 사례하고 아울러 내 집에 와서 매화를 완상할 것을 청하다」[24]라는 시가 그것이다.

송문흠의 이 시제詩題에 의하면, 이인상이 매화나무를 맡긴 것은 1741년 겨울이고 이 매화나무가 송문흠의 집에 와서 간신히 몇 송이 꽃을 피운 것은 이듬해 1월 11일이다.

이인상이 그린 묵매도는 현재 2점이 전하고 있다.[25] 이인상이 32세 때 그린, 이 편지에 언급된 〈묵매도〉는 유감스럽게도 현재 전하지 않는다.

23 「戲賦凍梅, 示宋子」, 『능호집』 권1. 1742년에 쓴 시다. 번역은 『능호집(상)』, 143~145면 참조.

24 「李元靈屋冷, 梅樹凍殊死, 寄藏於余. 翌年正月十一日, 始放數朶, 適元靈寄小幅秋氣圖, 書此爲謝, 仍請來賞」, 『閒靜堂集』 권1.

25 이인상이 39세(1748) 때 그린 〈산천재야매도〉와 48세(1757) 때 그린 〈묵매도〉가 그것이다. 이 두 그림에 대해서는 『회화편』의 〈산천재야매도〉와 〈묵매도〉 평석을 참조할 것.

② 이인상과 이윤영은 단호그룹의 중심이었다. 둘은 죽을 때까지 서로 공경하며 예를 다했다. 다른 단호그룹의 핵심 인물들과 마찬가지로 이윤영은 이인상을 서얼로 대하지 않았다. 이들에게 적서嫡庶의 차별은 눈꼽만큼도 없었다.

이인상이 이윤영에게 보낸 이 간찰의 어조는 간곡懇曲하고, 다정하며, 반듯하다. 그렇다면 이윤영이 이인상에게 보낸 간찰의 어조는 과연 어떠할까? 다음 간찰을 통해 그 궁금증을 해소할 수 있다. 원문을 먼저 제시한다.

> 別後秋盡, 尤難爲懷. 伏惟始寒, 侍餘體履, 神衛淸安. 行期只隔
> 數十日子, 衣物饌物已整頓, 不至爲憂否? 何能送此兩隻眼孔,
> 付兄一往還耶? 近覺悵別情少, 而遊鬱勃勃, 只繞兄邊, 此亦客
> 氣難消而然耶?
> 拙狀只如舊日, 欲料理送行詩文, 而苦多外擾, 遷延等對, 恐終曳
> 白而已. 劉生果可同苦耶? 功甫無恙否? 到底窮相, 可歎. 洛中有
> 何事端?
> 初欲作書縷縷, 臨紙却無可言, 寄送平安二字足矣. 來月初七八
> 前, 應有一番佇, 十一信當復修候. 姑不宣, 神鑑. 謹候狀上.
> 　　甲戌九月小晦, 弟胤永頓首.

우리말로 옮기면 다음과 같다.

이별 후에 가을이 다 갔으니 더욱 더 마음을 가누기 어렵습니다. 삼가 생각건대 이제 추워지기 시작했는데 어머님 모시고 청안淸安하

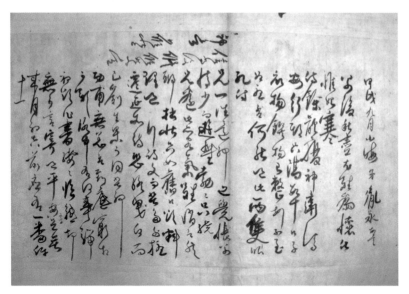

신지요? 출발할 시기가 이제 고작 수십 일 남았는데, 옷과 찬물饌物은 이미 잘 챙기셔서 걱정 안하셔도 되는지요? 제 두 눈을 형이 왕래하는 길에 부쳐 보낼 수는 없을까요? 슬픈 이별 뒤에 즐거운 마음이 적고, 울적한 마음이 가득하여 오로지 형 주변을 맴돌고 있음을 근래 깨닫게 되거늘 이 또한 객기客氣를 없애기 어려워 그런 걸까요?

제 형편은 예전과 같습니다. 시문詩文을 손질해서 보내드리려 했으나 바깥의 번요한 일이 너무 많아 차일피일 미루고 있으니, 끝내 한 글자도 쓰지 못할까 두렵습니다.[26]

26 원문의 '曳白'은 시험에서 백지 답안을 내는 것을 이른다.

유생劉生²⁷은 과연 고생을 함께할 만한지요? 공보功甫는 잘 지내는 지요? 궁상窮相이 도저到底하니 탄식할 만합니다.²⁸ 서울에 무슨 일 이 생겼는지요?

당초 편지를 쓰고자 했을 때에는 드리고 싶은 말씀이 끝이 없었는데, 막상 종이를 앞에 대하니 도리어 드릴 말씀이 없으니, '평안'平安 두 글자를 적어 보내드리는 것으로 충분할 듯합니다.²⁹ 다음 달 일고여드렛날 전에 응당 한 번 하인이 올 터이므로 열하룻날 받으실 편지에 다시 안부 올리겠습니다.

이만 줄입니다. 신령의 가호가 있기 바랍니다. 삼가 편지 올립니다.

갑술년(1754) 9월 그믐 하루 전날에 아우 윤영 돈수頓首.

이 편지는 1754년 9월 29일 이윤영이 단양의 사인암에서 서울의 이인상에게 보낸 것이다. 이인상은 이해 6월부터 종강 집의 서사西舍에 거처했으며, 동년 10월 강원도 홍천을 거쳐 설악산의 오세암, 영시암, 관음굴, 의상대 등을 유람하였다.

이 편지에서 이윤영은 이인상이 설악산 여행 준비를 잘 마쳤는지를 묻고 있다. 이인상보다 네 살 적은 이윤영은 이인상을 '형', 자신을 '아우'라

27　누군지는 미상이나 이인상이 설악산에 유람할 때 동행하려 한 사람으로 보인다.
28　'공보'(功甫)는 박지원의 처숙(妻叔)인 이양천(李亮天, 1716~1755)의 자다. 교리에 재직할 때인 1752년(영조 28) 10월에 올린 상소가 문제가 되어 흑산도로 귀양갔으며, 익년 6월 해배(解配)되어 돌아왔다. 이후 겸문학(兼文學), 겸필선(兼弼善) 등에 제수되었으나 나아가지 않았으며, 경기도 광주(廣州) 돌마(지금의 성남시 분당구 율동)의 향저(鄕邸)에서 1755년 9월 작고하였다. 이인상은 그를 위해 애사(哀辭)를 지은 바 있다. 「李校理功甫哀辭」, 『능호집』 권4 참조.
29　평안한지 안부를 묻는 것으로 족하다는 말이다.

칭하면서 공경스런 어조로 안부를 묻고 정을 표하고 있다.

③ 줄이 쳐진 종이에 썼기 때문이겠지만 이 간찰의 글씨는 퍽 가지런한 맛이 있다. 그래서 오히려 생기가 좀 줄어들지 않았나 한다.

김근행에게 보낸 간찰

—

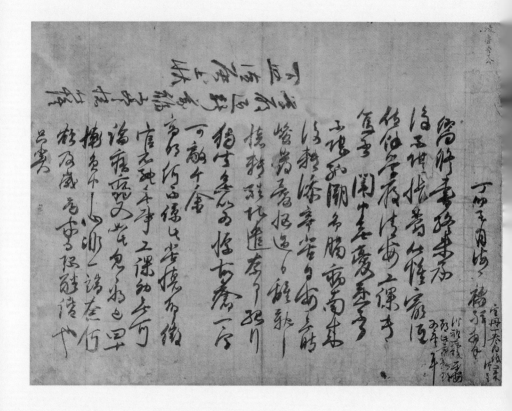

〈김근행에게 보낸 간찰〉, 1747, 지본, 30.3×40.5cm, 개인

1 글씨는 다음과 같다.

曏修書, 終未承復, 不堪悵鬱. 伏惟窮沍, 侍餘學履淸安, 工課專
篤否? 閫中無憂患否? 不堪馳溯.
鄙膈病, 南來後轉添, 辛苦自安, 無時峻發, 憂惱過日. 辭親之懷,
轉難堪遣, 奈何? 孤行獨坐, 無以爲悰, 故舊一字, 可敵千金, 高
明何不諒此苦懷耶? 微官不能無事, 工課初無可論, 疾病又如此.
忽忽將近四十, 慚負中心非一端, 奈何? 願及歲還家, 而恐難諧
也. 只冀學履迎新萬福, 不盡懷. 伏惟下照, 謹候上狀.
 丁卯至月晦日, 麟祥拜手.
 空冊一卷、白紙二束謹呈.
 洪祖東氏平安耶? 此書轉致爲望耳.

우리말로 옮기면 다음과 같다.

일전에 편지를 보냈으나 끝내 답장을 받지 못했으니 서운하고 울적
한 마음을 이길 수 없습니다. 삼가 생각건대 추운 날씨에 부모님 모
시고 청안淸安하시며, 공부 잘하고 계신지요? 합부인[1]께서는 우환
이 없으신지요? 그리운 마음 이길 수 없습니다.
저의 격병膈病은 남쪽으로 온 뒤[2] 더 심해졌는데, 괴로움을 스스로

1 남의 아내를 높여 이르는 말이다.
2 이인상은 1747년 7월 사근도 찰방으로 부임했다.

편안하게 받아들이고 있긴 하나 시도 때도 없이 준발峻發하여 근심 걱정 속에 나날을 보내고 있습니다. 어머님 곁을 떠나고 보니 그리운 마음 때문에 갈수록 시간을 보내기 어렵지만 어쩌겠습니까. 홀로 다니고 홀로 앉아 있으니 즐거움으로 삼을 만한 것이 없습니다. 친구의 편지 한 통이 천금千金과 맞먹을 만하니, 고명高明[3]께서는 어째서 저의 이런 괴로운 마음을 양찰諒察하지 않으시는지요.

미관말직이지만 일이 없을 수 없으니 공부는 애초 논할 만한 것이 없다 하더라도 질병이 또 이와 같습니다. 어느새 마흔에 가까워졌는데 부끄럽게도 마음을 저버린 일이 한 가지뿐이 아니니 어쩌겠습니까. 정초에 집에 다녀오고 싶습니다만 뜻을 이루기 어려울 듯합니다. 새해를 맞이하여 만복이 깃들기를 바랍니다. 회포를 다 적지 못합니다. 헤아려 주십시오. 삼가 편지 올립니다.

　　정묘년(1747) 동짓달 그믐, 인상 배수拜手.

　　공책 한 권과 백지白紙 두 묶음을 삼가 보내 드립니다.

　　홍조동洪祖東[4] 씨는 평안한지요? 이 편지를 그에게도
　　보여주시기 바랍니다.

　　이인상은 1747년 7월 사근도 찰방으로 부임하였다. 이 편지는 그 해 11월에 보낸 것이다. 수신인은 김근행으로 추정된다. 이인상은 김근행과 20대 전반부터 교유하였다.[5] 이인상은 23세 때 향리인 양주의 모정에서

3　편지에서 상대방을 높여 이르는 말이다.
4　'조동'(祖東)은 홍기해(洪箕海, 1712~1750)의 자다. 이인상은 그를 위해 애사(哀辭)를 지은 바 있다. 「洪子祖東哀辭」, 『능호집』 권4 참조.

서울로 올라왔는데 이때 처음 사귄 벗이 김상굉과 김근행이다.[6]

이인상은 30세 때인 1739년 김근행·안표安杓·홍기해洪箕海·심관沈觀·
이연상李衍祥 5인과 서호사西湖社를 결성하여 매년 봄과 가을에 두 번 만
나 유교 경전에 대한 토론을 벌였다. 이 결사는 김근행이 주도하였다.[7]

한편 이인상은 경관京官 시절인 1742년 7월 망일望日과 기망旣望에
김근행 형제와 함께 한강에 배를 띄워 술을 마시며 노닌 적이 있다. 전서
작품 〈적벽부〉와 〈후적벽부〉[8]가 이때 제작되었다.

이 편지에서 주목되는 점은 두 가지다. 하나는, 이인상이 함양으로 내
려온 후 퍽 외로움을 느꼈다는 사실이다. 이인상은 서울에 있을 때 늘 벗
들과 아회雅會를 벌여 담소를 나누고, 시를 짓고, 글씨를 쓰고, 그림을 그
리곤 했다. 비록 미관말직에 있고 가난했지만 마음은 흐뭇하고 든든하였
다. 하지만 함양에는 벗도 없고 마음 맞는 사람도 없어 심한 적료寂廖를
느낄 수밖에 없었다. 또 하나는 이인상이 함양으로 내려오기 전부터 '격
병'膈病을 앓고 있었는데[9] 함양으로 내려온 후 병이 더욱 심해졌다는 사

5 이인상과 김근행과의 교유는 「翌日登叉溪水閣」(『뇌상관고』 제1책 所收)이라는 시에 부
기(附記)된 "癸丑(1733년-인용자)夏, 侍家兄, 題詩水閣東磐石, 尋流琵琶洞, 鳳汀金氏兄弟
(金謹行·金善行을 이름-인용자)亦來"라는 글을 통해 적어도 1733년까지 소급됨을 알 수 있
다. 1733년이면 이인상이 24세 때다. 본서 '11-1' 참조.
6 『회화편』의 〈병국도〉 평석 참조.
7 『회화편』의 〈수하한담도〉 평석 참조.
8 본서의 '2-상-2'와 '2-중-6' 참조.
9 이인상이 1747년 봄에 지은 시 「국화주가 익었으나 마시지 못하고 꽃놀이 하는 시절 또한
끝났는지라. 누워서 병인년(1746) 봄에 송사행 형제가 옥주(沃州)의 산에서 역질(疫疾)을 앓
던 중 '술을 그리워하고 꽃을 애석해하며 읊은 잡시(雜詩)」를 지은 일을 생각하고, 마침내 그
시축(詩軸)의 시에 차운해 보내다」(菊酒旣熟不能飮, 花事又謝, 臥念丙寅春宋士行兄弟病沃
州山有「懷酒惜花雜詩」, 遂次其軸中詩以寄)의 제1수에 "가슴을 앓아 청주를 마시지 못하니"
(病胸不耐瀝淸酒)라는 말이 있음으로 보아 이인상은 이 무렵 이미 격병(膈病)이 있었던 것으

실이다. '격병'은 식도협착증이나 위병을 말한다. 이 병에 걸리면 음식을
잘 삼킬 수 없게 된다.[10]

격병에 대한 언급은 음죽 현감 재직시 이유수에게 보낸 간찰[11]에서도
보인다.

②이 글씨는 필획이 좀 굵으며 퍽 단정하게 써서 이인상의 여느 간찰 글
씨와 느낌이 좀 다르다. 이 간찰의 수신인인 김근행은 문인형 인간이 아
니라 학자형 인간이었다. 그래서 몸가짐이 엄격한 편이었다. 이 간찰 글
씨가 유별나게 단정한 것은 수신인의 이런 면모와 관련이 있을 것이다.

이인상의 그림 〈방정백설풍란도〉의 관지가 이 간찰 글씨와 비슷한 서
풍을 보여준다.[12]

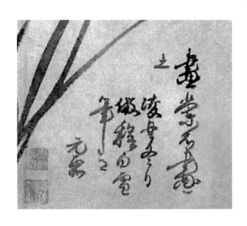

〈방정백설풍란도〉 관지

로 생각된다. 이인상에게 격병이 생긴 직접적인 원인은 지나친 음주라고 생각된다. 이인상은 분
세(憤世)의 감정과 흉중의 뇌외(磊磈) 때문에 술을 많이 마시게 된 면이 있는 만큼 격병이 생
긴 간접적인 원인은 그의 성격과 이념적 자세에서 찾아야 하지 않을까 한다.

10 본서 '7-7' 참조.
11 같은 책, 같은 곳 참조.
12 『회화편』의 〈방정백설풍란도〉 평석 참조.

송생원에게 보낸 간찰

—

〈송생원에게 보낸 간찰〉, 1748, 지본, 29×48.5cm, 개인

① 글씨는 다음과 같다.

> 宋生員 旅次¹執事
> 　　　　(手決)謹封
> 沙斤察訪謝書

頃日拜敍未穩, 殊用依悵. 回便伏蒙俯叩, 殊慰悵懷. 信後稍覺時
佳. 不審旅中動止, 一向淸安? 區區仰溯.
時偕氏想已還歸, 而文衙消息連安耶? 長郵問候又如何? 殊用憂鬱.
麟祥還驛後, 卽發病, 轉轉沈淹, 起動未易, 悶憐如何? 爲探文山
消息, 作書奉候回便.
病甚, 書儀荒亂, 殊卽不安. 伏惟下察. 謹拜上謝狀.
　　戊辰三月卄六日, 李麟祥頓首.
　　　鄙卄日纔還驛, 而病症已四日, 無路醫治, 悶悶.

우리말로 옮기면 다음과 같다.

> 송 생원께서 여행 중 묵으시는 곳에
> 　　　　(수결)근봉
> 사근찰방의 답서

1　여행자가 머무는 숙소를 이른다.

근래 찾아뵙고 말씀을 나누지 못해 퍽 섭섭했는데 돌아온 인편에 안부를 물어 봐 주시어 섭섭한 마음이 퍽 위로되었습니다. 서신을 받은 후 좋은 시절임을 조금 깨닫습니다. 여행중에 기거가 한결같이 청안淸安하신지요? 구구한 저의 마음은 늘 그리워하고 있습니다.

시해時偕² 씨는 아마 이미 돌아갔을 듯한데, 문의현文義縣 관아³는 계속 평안한지요? 우장郵長⁴의 문후問候는 또 어떻습니까? 퍽 근심스럽고 답답합니다.

저는 역驛⁵으로 돌아온 뒤 바로 병이 났는데 갈수록 악화되어 거동이 쉽지 않으니 딱함을 어찌하겠습니까. 문산文山⁶의 소식을 알기 위해 편지를 써서 돌아가는 인편에 안부를 묻습니다.

병이 심해 서신의 격식이 황란荒亂하니 퍽 불안합니다. 이만 줄이니 헤아려 주십시오. 삼가 절하고 답장을 올립니다.

　　　무진년(1748) 3월 26일, 이인상 돈수頓首.

　　　　　저는 20일에야 비로소 역에 돌아왔는데 병증病症은 이미
　　　　　4일이나 됐지만 치료할 도리가 없으니 속이 딥딥합니다.

편지의 내용으로 보아 당시 이인상은 송익흠과 어디서 만난 뒤 사근역으로 돌아온 듯하다. 편지의 수신인은 당시 여행 중이던 송문흠의 형 송명흠으로 추정된다.

2　송익흠의 자(字)다. 송문흠의 재종형이다.
3　송문흠은 1747년 12월 13일 충청도 문의 현령에 제수되었다.
4　역(驛)의 찰방을 이르는 말인데, 누구를 가리키는지 미상이다.
5　사근역(沙斤驛)을 말한다.
6　원래 문의현 읍내의 땅 이름인데 여기서는 문의 현령인 송문흠을 가리킨다.

이 편지를 통해 이인상이 격병으로 계속 고생하고 있음을 알 수 있다. 이인상은 작년 11월 30일 김근행에게 보낸 간찰[7]에서도,

저의 격병膈病은 남쪽으로 온 뒤 더 심해졌는데, 괴로움을 스스로 편안하게 받아들이고 있긴 하나 시도 때도 없이 준발峻發하여 근심 걱정 속에 나날을 보내고 있습니다.

라고 한 바 있는데, 넉달 뒤에 쓴 이 편지에서도 격병의 괴로움을 호소하고 있다. 편지 본문 중에, "저는 역驛으로 돌아온 뒤 바로 병이 났는데 갈수록 악화되어 거동이 쉽지 않으니 딱함을 어찌하겠습니까"라고 말한 뒤 추기追記를 통해 또다시 "저는 20일에야 비로소 역에 돌아왔는데 병증病症은 이미 4일이나 됐지만 치료할 도리가 없으니 속이 답답합니다"라고 말하고 있는 걸로 봐서 병후病候가 아주 좋지 않음을 추찰할 수 있다.

이인상은 역으로 돌아온 20일 밤에 송문흠이 보낸 편지를 받았다. 당시 송문흠도 병을 앓고 있었다. 이인상은 몹시 기뻐했으며, 그 기쁨을 즉각 10수의 시로 읊었다. 시의 일부를 보이면 다음과 같다.

제1수
처마의 대[竹]가 바람에 울어 잠 못 이룰 제
하인[8]이 등촉을 밝히길래 문 열어 보니

7 본서 '13-2' 참조.
8 원문에는 '壽奴'로 되어 있는데, '壽'는 하인 이름이다. 「작은아버지에게 보낸 간찰 1」(『능호집(하)』의 부록 所收)에 이 이름이 보인다.

문산文山에게 소식이 와 너무 기뻐라

벗이 죽지 않아 편지를 보냈군.

簷竹號風夢不成, 壽奴喚燭枕屛開.

驚喜文山消息好, 故人不死寄書來.

제3수

벗은 병이 많아 의서醫書를 탐독해

묵은 뿌리9가 병 고침을 깊이 믿지만

말세엔 약초도 진기眞氣 없나니

군자의 병 고칠 수 있을지 걱정이 되네.

故人多病讀醫經, 劇信陳根關性命.

衰時百草無眞氣, 只恐難醫君子病.

제10수

운세 날로 쇠해 눈물나지만

예부터 어진 사람에게 중병이 많았지.

몸은 멀쩡하나 마음이 병든

아첨꾼과 소인배가 더욱 괴롭지.

運氣日衰堪下淚, 古來癃疾多賢豪.

一身强健中心病, 諂婦薄夫太劇勞.10

9 약초를 말한다.
10 「三月卄日還郵館, 夜得文山消息, 喜賦」, 『뇌상관고』 제2책.

「3월 20일 역사驛舍로 돌아와 밤에 문산文山의 소식을 듣고 기뻐서 짓다」라는 연작시의 일부다.

이인상은 엿새 전에 송문흠의 편지를 받았으면서도 그 형인 송명흠에게 송문흠의 안부를 거듭 묻고 있다. 스스로도 병이 나 몹시 아픈 중에도 벗의 건강이 걱정되어 거듭 묻고 있음이 인상적이다.

이인상의 수결

② 이 편지의 피봉皮封에는 이인상의 수결手決이 보인다.

이 글씨는 필획에 기운이 없어 보이며, 정채가 없다. 뒷부분으로 갈수록 더욱 그렇다. 이를 통해 병이 얼마나 심했던지 알 수 있다.

사촌동생 이욱상에게
보낸 간찰

—

〈사촌동생 이욱상에게 보낸 간찰〉, 1748, 지본, 25.5×35cm, 개인

① 글씨는 다음과 같다.

伯升 奉謝
　　(手決)敬

比稍阻音, 戀甚. 過喧猝寒, 侍學佳勝? 我儂病日甚, 秋來轉多不
平之懷. 末世微官, 不減壽則必變性, 良爲慨恨. 築塢種菊, 出游
未賞, 歸掇殘馥, 乃是烏紅也. 轉哎客懷之無聊. 已修由牒, 旬間
發行, 念間相見, 豫爲之喜. 因便略申, 不一.
　　戊辰十月三日, 霝從.
　　　驪州表妹宅所去書, 送傳于大寺洞李別檢, 爲可.

우리말로 옮기면 다음과 같다.

백승에게 답함
　　(수결) 삼가.

그 사이 소식이 없어 매우 궁금했네. 너무 덥던 날씨가 갑자기 추워
졌는데, 뫼시고 잘 지내는가? 나는 병이 날로 심해지는데다 가을이
되자 불평스런 심사가 자꾸만 늘어가네. 말세에 하급관리 노릇 하
는 건 수명을 단축시키지 않으면 필시 정신이상이 되기 십상이니
정말 개탄하게 되네. 언덕을 쌓아 국화를 심어 놓고도 공무公務로
나다니느라 꽃을 완상하지 못했는데, 돌아와서 쇠잔한 꽃을 따니
곧 오홍烏紅¹이었네. 나그네의 회포가 무료한 것이 더욱 우습네. 휴

가원休暇願²을 내 놓았으니 10일경 떠나면 20일 경에는 만나게 되겠기에 벌써 기쁘네. 인편에 쓰느라 대강 적고 자세히 말하지 못하네.

무진(1748년) 10월 3일 종형 령霝.

여주驪州 외사촌 누이댁에 가는 편지는 대사동大寺洞³ 이 별검李別檢⁴에게 전달하면 되네.⁵

이인상은 이해 가을에 상관인 경상감사의 순행길을 수행하여 진주 촉석루, 노량露梁, 남해 금산錦山, 고성, 통영, 합천의 가야산에 갔다 왔다. 편지 중 "공무로 나다니느라 꽃을 완상하지 못했"다는 것은 이를 가리킬 터이다.

"말세에 하급 관리 노릇 한다는 건 수명을 단축시키지 않으면 필시 정신이상이 되기 십상일세"라고 말한 걸 보면 경상감사를 수행하는 일이 퍽 괴로웠을 뿐 아니라 비위에 맞지 않는 일이 많았음을 짐작할 수 있다.⁶ 또 이 편지를 통해 이인상의 건강 상태가 여전히 좋지 못함을 알 수 있다.

편지의 수신자 이욱상李旭祥(1728~1786)은 이최지의 외아들로 자字가 백승伯升이다. 이인상보다 열여덟 살 밑이다. 훗날 음직으로 이문학관

1 국화의 한 종류로, 아주 빼어난 품종에 해당한다.
2 원문은 '由牌'인데, 수유패(受由牌), 즉 휴가원을 말한다.
3 옛날 서울의 자연마을 이름인 '댓절골'을 이른다. 지금의 종로구 인사동 부근으로, 마을 안에 큰 사찰인 원각사가 있어 이런 이름이 생겼다.
4 누군지 미상이다. '별검'(別檢)은 조선 시대 전설사(典設司)·빙고(氷庫)·사포서(司圃署) 및 각전(各殿)·각릉(各陵)에 두었던 정8품 또는 종8품의, 녹봉을 받지 않던 잡직이다.
5 번역은 「사촌동생에게 보낸 간찰 4」, 『능호집(하)』 참조.
6 당시 경상감사는 남태량(南泰良, 1695~1752)이었으며, 당색이 소북이었다. 그는 이인상이 사근도 찰방으로 재직하는 내내 경상감사로 있었다.

吏文學官과 빙고별제氷庫別提를 지냈다.

② 여기서 잠시 이인상이 젊은 시절 이래 가져 온 반권귀적反權貴的·위민적爲民的 입장을 살펴보기로 한다. 다음 자료들이 참조된다.

(1) 불쌍해라 이 고을 사람
 잣을 까서 궁궐에 바쳐야 하니.
 사다리 타고 높이 올라가야 해
 때로 불구가 되기도 하네.
 愍此州之民, 剝實輸宮庭.
 絙梯跨百仞, 有時殘其形.[7]

(2) 서글피 남문南門을 나와
 저 긴 들길을 가네.
 들에는 굶주린 아낙 많아
 해가 뜨자 나물을 뜯네.
 슬프다 이 부곽전負郭田[8]의
 태반이 부귀가의 손에 들어가
 높은 언덕의 거친 풀을 개간하나
 풍년이 되어도 먹을 게 없네.

7 「淮陽柏林」, 『뇌상관고』 제1책.
8 도성 주변의 논밭을 이른다.

남편은 행상을 나가고

약한 아내는 따비 들 힘도 없구나.

(…)

길에서 우림아羽林兒[9]를 만났는데

백마가 스스로 달리네.

이 무리는 모두 놀고 먹나니

나라가 어려워도 몸을 보존하네.

괴로운 마음 감히 말 못하고

시를 읊조리니 목이 메누나.

悵然出門邊, 遵彼野路永.

野中多餓婦, 日出挑茱梗.

傷此負郭田, 太半歸豪倖.

高原墾荒艸, 歲熟無嘉穎.

夫婿又行商, 弱婦未難秉.

(…)

 路逢羽林兒, 白馬自馳騁.

此輩皆游食, 國難保身領.

勞懷不敢語, 謳吟聲吞哽.[10]

(1)은 「회양淮陽의 잣나무 숲」이라는 시의 일부다. 28세 때 금강산을

9 궁궐을 지키고 임금을 호위하는 임무를 맡은 무사를 이른다.

10 「翼日, 偕金子游南壇紀事」, 『뇌상관고』 제1책.

유람하러 가는 도중에 쓴 시다. 공물로 바치기 위해 사다리를 타고 높다란 잣나무에 올라가 잣을 따는, 그러다가 떨어져 다쳐 불구가 되기도 하는, 강원도 백성의 고초를 읊었다.

(2)는 「다음날 김자金子"와 함께 남단南壇에 노닐며 본 일을 적다」라는 시다. 이 시는 도성 주변의 땅이 죄다 부귀가 수중에 들어가, 일반 민民은 기근에 시달리며 최소한의 생활도 영위하지 못하고 있는 현실을 고발하고 있다. 한편 질고疾苦 속에 있는 백성들과 달리 궁궐의 하예下隷들은 화려한 복장을 한 채 놀고먹으며 지내고 있음을 개탄하고 있다. 이 시는 32세 때 지은 것이다. 당시 이인상은 전옥서 봉사의 직책에 있었다.

이 두 시를 통해 이인상이 젊은 시절 반권귀적反權貴的이며 위민적爲民的인 성향을 지니고 있었음을 확인할 수 있다.

이인상의 애민적 면모는 사근도 찰방 시절에도 확인된다. 다음 자료를 보자.

새벽에 통도사通度寺를 출발하니
바위 꽁꽁 얼어붙고 산바람 매섭네.
삽우揷羽¹²하여 말 모는 이 길에서 만났는데
짐 가득 실은 두 마리 말엔 편자도 없군.
채찍질하고 고삐 당겨 번개처럼 내닫거늘
머금은 거품이 빙설氷雪을 이루네.

11 김무택을 이른다.
12 융복(戎服)을 입었을 때 모립(帽笠)에 꽂는 깃털을 이른다.

긴 회초리와 큰 몽둥이 잔뜩 실었는데

붉은 옻칠 선연하여 핏빛과 같네.

"저는 남쪽 고을 늙은 아교衙校[13]인뎁쇼

동래東萊와 부산에 통신사 일행 맞으러 갑지요.

엄한 태수 친히 음식 감독해

술과 고기 부족하면 이 몽둥이로 때립지요."

사신[14]은 청렴해야 한다고 들었거늘

측은해라 너희 남쪽 백성 힘이 고갈해.

끼니 거르며 천 리 길 달려가느라

말과 마부 배고프고 목이 마르네.

여러 고을 태수들 마음 절로 수고로워

하루에 만 전을 거두나 잔치하는[15] 데 부족하네.

탐관오리 무서운 몽둥이에도 백성들 안 따르니

오호라 나라의 기강 무너져 가네.

짐 가득 실은 두 마리 말의 애처로움 말할 수 없네.

我行曉發通度寺, 凍石慘慘山風冽.

路逢揷羽驅馬者, 兩馬服重蹄無鐵.

加鞭挑輇疾如電, 嚙銜噴沫成氷雪.

盡載長箠與闊杖, 朱漆殷殷色如血.

自道南州老衙班, 往迎萊釜信使節.

13 하급 무관을 이른다.
14 통신사(通信使)를 가리킨다.
15 원문은 "供帳"이다. 연회를 위해 물건을 준비하고 장막을 치는 일을 이른다.

太守嚴明親監膳, 酒肉不豐玆杖決.

余聞使臣廉且簡, 憫汝南州民力竭.

疾行減廚行千里, 御人駎馬或饑渴.

數州太守心自勞, 日收萬錢供帳缺.

汚吏峻杖民不信, 嗚呼紀綱日崩裂!

兩馬服重哀莫說.[16]

이인상이 사근도 찰방으로 있던 1747년 12월에 지은 「통도사를 출발하며」라는 시다. 당시 통신사 정사正使는 홍계희洪啓禧였다.[17] 통신사 일행이 오고갈 때 그 연도沿道의 고을 수령이 대접을 맡았기에 백성들의 피해가 컸다. 연도 고을의 수령들이 백성들을 쥐어짜 재원을 마련했음으로써다. 이 시는 이를 고발하면서 고초를 겪는 백성들에게 연민을 표하고 있다.

이인상은 이해 12월 13일 작은아버지 이최지에게 보낸 간찰에서 당시의 상황을 이리 전하고 있다.

저는 길에서 통신사通信使를 만났는데, 순영巡營[18]과 공문을 교환하여 마침내 가기로 결정된 인원을 바꿔쳐 저를 데리고 동래東萊, 부산으로 가면서 십여 일간이나 흥청거림이 매우 긴치 않은 일이오나

16 「發通度」, 『능호집』 권1. 번역은 『능호집(상)』, 289~290면 참조.
17 당시 통신사의 정사(正使)는 홍계희이고, 부사(副使)는 남태기(南泰耆)이며, 종사관(從事官)은 조명채(曺命采)였다. 이들 일행은 1747년 11월 28일 서울을 출발해 이듬해 2월 16일 부산포에서 일본을 향해 출범(出帆)하였다.
18 경상감영을 말한다.

후의[19]를 저버리는 것도 옳지 못한 일이옵고 기왕에 순찰사巡察使가 굽혀 따르고 있사오니 어쩔 수 없이 그의 의사에 맡길 수밖에 없습니다. 어쩌겠습니까. 관청의 사무와 집안 걱정으로 신경 쓰이는 게 한두 가지가 아니오나 일소一笑에 부칠 수밖에 없습니다.[20]

말은 온건하나 통신사로 인한 고충과 불만을 토로하고 있다.

이인상이 사근도 찰방으로 있을 때 작은아버지 이최지에게 보낸 간찰이 여러 점 전하고 있는데, 다음에 소개하는 두 편의 간찰에서 이인상의 목민관으로서의 면모를 엿볼 수 있다.

(1) 오늘은 공무公務로 영문營門[21]에 왔는데 내일 새벽에 역驛으로 돌아가야 합니다. 저리邸吏[22]의 문제는, 저도 꽉 막히고 박절한 짓을

19 원래 홍계희는 이인상을 자신의 서기로 삼으려고 했으나 이인상이 병이 있는 자신이 일본에 가면 노모가 걱정하실 것이라고 완곡히 거절해 이봉환을 서기로 발탁했다. 여기서 말한 '후의'는 이 일을 가리키는 듯하다. 이 사실은 이봉환의 글 「簡徐參議命膊」(『雨念齋詩文鈔』권8 所收)의 "丁卯之役, 李麟祥·金益謙詞翰之美, 可謂出類拔萃, 而上价恤其私情, 不爲帶去, 而使如不俸者, 忝代其踐, 眞所謂李廣不封, 雍齒且侯也"라는 말에서 확인된다. 이인상 스스로도 「奉贐通信上使」(『뇌상관고』제2책 所收)라는 시의 서문(이 서문은 후손 가장본 『뇌상관고』에는 소거되어 있으며, 연세대학교 국학자료실에 소장된 『雷象稿(利)』에 보임)에서, "公奉命日本, 以書招獜祥掌書記, 辭意委曲. 獜祥辭以抱病痼, 無以寬老母之憂, 公遂不復相迫. 中心感服, 無以報謝, 欲追到海�, 與舵夫·工師共祝利涉, 而糜職奔走, 竟不能焉, 遂趣永川客舍, 候使車數日, 賦俚詩七篇以獻僕夫. 盖竊道公之中心, 以寓深感而托微誠焉"이라고 한 바 있다. 홍계희의 셋째아들 홍경해(洪景海)는 이인상의 사종조(四從祖)인 이관명(李觀命)의 사위다(홍경해는 이휘지의 매부임). 따라서 홍계희와 이인상은 인척간이다.
20 "從子路遇信使, 則與巡營行關往復, 竟換差員, 挽與向萊釜爲旬日漫游, 極爲不緊, 而孤負厚意, 無爲不義, 巡使旣已曲循, 則事勢無由, 一任己意, 奈何? 官事·家憂, 關心非一, 而亦付一笑而已."(「작은아버지에게 올린 간찰 3」, 『능호집(하)』부록)
21 경상감영을 말한다. 대구에 있었다.
22 경저리(京邸吏)를 말한다. 서울에 주재하면서 지방 관청의 서울 관련 일을 맡아본 향리(鄕

하고 싶지는 않습니다마는, 이른바 월리전月利錢[23]을 조사해 적발하겠다는 것은, 남의 등을 쳐먹는 놈들이 저들의 욕심을 다 채우지 못해 상경한 관청 하인을 조종하여 관리를 달래고 위협하는 게 그 버릇이 몹시 괘씸해서입니다. 작년 이후 무리하게 꾸어준 빚을 가지고 각역各驛의 고혈膏血을 긁어모은 것이 이천여 냥이 넘었고 금년 정월부터 5월 이전까지의 빚이 또 사오백 냥이 되는데 이것은 모두 관청 하인들과 공모해 가지고 거둬들이는 것입니다. 처음부터 이 사실을 감영에 보고하여 곤장을 때려 엄하게 죄를 다스리려 했으나 사건이 전임관前任官[24]과 관련되어 있어 꾹 참고 있었던 것인데 이제 듣자온즉 이번에 올라간 하인이 또 자기 집 여편네에게 닦달을 받아 여러 차례나 우리 집안을 시끄럽게 했다 하오니 이런 해괴하고 분한 일이 어디 있습니까? 관아에 돌아가서, 이대로 용서할 수가 없사오니 곤장을 치려 합니다.[25]

(2) 새로 부임한 통제사統制使[26]는 친분이 없는 터인데 그를 맞이하

吏)로, 주로 그 지방의 공물(貢物), 입역(立役) 등의 일을 대행했다.

23 '월리'(月利)는 달변, 즉 달로 계산하는 이자를 이른다.

24 전임 사근도 찰방 이정덕(李廷德)을 가리킨다. 『沙斤道察訪先生案』(국립중앙도서관 소장) 참조.

25 "今日, 因官事到營門, 曉當還驛耳. 邸吏事, 從子不欲爲不通迫切之事, 而所謂月利錢査出, 濫食之類, 不充渠輕慾, 故敢欲操節上京下隷, 而誘脅爲官者, 其習絶痛. 昨年以後, 以口理之債, 刮取各驛之血者, 過二千餘兩, 今正月以後五月以前債物, 又爲四五百兩, 皆與下隷符同收斂者. 初欲報上營, 杖割半脾, 而事係前官, 故姑且隱忍矣. 伏聞今便下隷, 又爲渠家婆子所困, 屢聞門庭云, 不勝駭痛. 還官後, 勢難容貸, 欲杖."(「작은아버지에게 올린 간찰 2」, 『능호집(하)』 부록)

26 영조 25년인 1749년 7월 25일 통제사에 제수된 정찬술(鄭纘述)을 말한다. 『승정원일기』 영조 25년 7월 25일 기사 참조. 한편 전임 통제사는 장태소(張泰紹)다.

는 절차나 그의 행차시의 절차에, 그리고 통영統營의 비장裨將이나 우후虞侯[27]가 내왕할 때에, 제가 근무하는 역驛과 관계되는 일이 달마다 있다시피하여 그들을 접대하는 비용이 감영監營 다음으로 많습니다. 게다가 경상좌도慶尙左道의 농사가 흉작이어서 역에 소속된 여러 백성으로부터 생활고生活苦를 호소하는 진정서가 매일처럼 들이닥치는데 그들은 모두 내년 봄에 구제 양곡을 방출해 줄 것을 희망하고 있습니다.

흉년에는 관례상 두 곳의 영營[28]에 저장된 자금을 대출하든가 또는 본 역의 환곡 중 기본미基本米는 들여 놓고 그 이식利息을 가지고 운영하여 구제미에 충당해야 하는데, 감영이나 통제영에 특별한 친분이 없으면 도움을 받기 어렵고 애걸해 보아야 힘만 빠지게 됩니다. 그러하온즉 기회를 보아서 한번 김 판관金判官[29]을 찾아보시고 이 사정을 상세히 말씀하시와[30] 통제사에게 "아무 역은 경제 사정이 곤란하며 말[馬]도 형편없이 쇠약한데다가 흉년에 구제할 방책이 없다 하니, 만일 진정하는 공문이 올라오거든 힘껏 도와주고 그 역로驛路에서 혹 제대로 거행하지 못하는 일이 있을지라도 좀 잘 보아달라"는 요지의 편지를 넣게 해 주시기 바랍니다. 이것은 그다지

27 수군우후(水軍虞侯)를 말한다. 정4품 외관직 무관이다.
28 경상감영과 통제영(統制營)을 말한다.
29 누군지 미상이다. '판관'(判官)은 중앙 관직과 지방 관직의 두 종류가 있었다. 전자는 돈녕부·한성부·상서원·봉상시·사옹원·내의원 등에 소속되어 있었고, 후자는 감영이나 유수영(留守營) 및 주요 주(州)·부(府)의 소재지에서 지방관의 속관(屬官)으로서 민정의 보좌 역할을 담당했다.
30 이최지는 이해 8월 10일 사축 별제(司畜別提)에 제배(除拜)되었다. 그전까지는 명과학겸교수(命課學兼敎授)의 직임에 있었다. '명과학겸교수'는 관상감에 소속된 종6품 벼슬이다.

어려운 일이 아니오니 사정을 말하면 들어줄 듯 합니다.[31]

　(1)은 이인상이 사근도 찰방으로 부임한 해(1747년) 겨울에 쓴 편지로 여겨지는데, 경저리가 사근역의 하예下隷들과 공모하여 백성들에게 고리대를 받아 그 고혈을 짜내고 방자한 짓을 일삼는 데 대해 분격하면서 이를 조사해 적발하겠다는 뜻을 밝히고 있다.

　(2)는 그 내용으로 보아 1749년 7월 하순에서 8월 중순 사이에 쓴 편지로 보인다. 정찬술鄭纘述이 새로 통제사에 제수된 것이 이해 7월 25일임으로써다. 이 간찰을 보낸 지 얼마 되지 않아 이인상은 체직遞職된다.[32] 이인상은 곧 벼슬에서 갈리게 되어 있으면서도 백성들을 위해 최선을 다하고 있다 할 것이다.

　송문흠이 사근도 찰방으로 있던 이인상에게 보낸 다음 간찰들을 통해서도 이인상의 목민관으로서의 면모를 엿볼 수 있다.

　(1) 매양 백성의 곤궁이 날로 심해지는데 법의 가혹함은 날로 더해지니, 진실로 순리循吏와 양리良吏가 잘 처리하여 다스리고 결함을 보완하여 보호하기를 도모하지 않는다면 생민生民이 장차 누구에

31　"新統使素無契分, 而凡於迎逢·出入諸節, 及營神·統虞候往來之際, 與本驛相關處, 逐月有之, 奉供之發, 亞於巡營. 且嶺左告歉, 各驛民戶告急之狀, 日至, 渠輩皆望來春賑救也. 荒歲例貸兩營儲錢, 或郵穀還本取息, 拮据辦用, 補賑資, 而凡巡·統二營, 俱無情款, 則得之未易, 乞之疲餒. 乘間一見金判官, 詳懇此狀, 而作簡於統使, 只以某驛驛弊馬殘, 而荒歲無賑救之策云, 如有告懇之狀, 隨力顧助, 驛路雖有不逮之事, 容護云云. 此爲不難之請也, 告懇則或想聽施."(「작은아버지에게 올린 간찰 5」, 『능호집(하)』 부록)
32　이인상은 이해 8월 사근도 찰방에서 체직(遞職)되었다.

게 의지하겠습니까. 이때에 우리 원령 같은 사람이 어찌 다시 여러 사람이 있겠습니까. 진실로 하루를 관직에 있어 이 백성들로 하여금 하루의 편안함을 얻게 한다면 이것이 곧 이윤伊尹의 뜻이니, 비록 독서할 겨를이 없다 할지라도 또한 가히 부처의 은혜에 보답하는 길이라 이를 만합니다. 향리에 오래 있어 백성들의 고통을 많이 보아 온지라 애통함이 지극하여 이런 말을 합니다. 어찌하면 며칠 서로 함께해 쌓인 생각을 맘껏 이야기함으로써 이 마음을 시원하게 할는지요.[33]

(2) 하루라도 관직에 있으면 하루의 책임을 다하는 것, 이것이 우리들의 본래 도리일 것입니다.[34]

(1)의 편지는 송문흠이 서울에서 형조좌랑의 벼슬을 할 때[35]인 1747년에 보낸 것이고, (2)의 편지는 송문흠이 문의 현령으로 있을 때 보낸 것으로 추정된다. 1748년 아니면 1749년에 작성된 것일 터이다.

(1)에 피력된 백성에 대한 걱정은 송문흠과 이인상이 공유하고 있었던 것으로 여겨진다. 송문흠은 이인상을 당시 찾기 어려운 '양리'良吏로 보고

33 "每念民窮日甚, 而法苛日增, 苟非循良就中彌綸補苴, 圖所以保護, 則生民將何賴乎? 此時民牧如吾元靈者, 豈復有多人乎? 苟能一日在官, 使斯民獲一日之安, 則便是伊尹之意, 雖不暇讀書, 亦可謂報佛恩矣. 久處鄕里, 飽見民隱, 哀痛之極, 輒發此言, 何由數日相聚, 劇談積蘊, 以豁此懷耶?"(「答李元靈」, 『閒靜堂集』 권3, 한국문집총간 제225책, 344~345면)
34 "一日在職, 盡一日之責, 是吾人本來行徑."(「答李元靈」, 『閒靜堂集』 권3, 한국문집총간 제225책, 345면)
35 송문흠은 1747년 6월 23일 형조좌랑에 보임되었으며, 이해 12월 13일 문의 현령에 제수되었다. 『승정원일기』 영조 23년 6월 23일 및 12월 13일 기사 참조.

있다. 이 말은 입에 발린 칭찬이 아니며, 실제에 부합한다고 생각된다.

(2)는 지방관으로서의 고충을 토로한 끝에 한 말인데, 서로 지방관으로서 고충이 많지만 '기분선정'幾分善政(약간의 선정)을 위해 최선을 다하자고 다짐하는 말이다. 즉 지금과 같은 여건에서 지방관이 아무리 발버둥쳐도 십분十分의 선정을 펴기는 어렵지만, 그렇다고 손을 놓아 버릴 것이 아니라 백성에게 얼마라도 도움이 되게끔 최선을 다하자는 말이다. 이인상이 체직을 목전에 두고서도 백성들을 위해 최선을 다한 것은 이런 정신의 실천이 아닌가 한다.

훗날 정조 때 사근도 찰방에 보임된 이덕무는 현지에서 전해들은 이인상의 행적을 『한죽당섭필』寒竹堂涉筆[36]이라는 책에 적어 놓았는데 그중에 이인상의 치적治績에 대한 언급이 보인다.

> 능호 이인상이 사근도 찰방이 되었을 때 설치設置한 것이 많고, 마음가짐을 공정하고 청렴하게 하여 아전들을 단속하였다. 내가 늙은 아전에게 오륙십 년 이래 누가 가장 선정善政을 했느냐고 물으니 능호라고 대답하였다.
> 서화와 문사文詞에 종사하는 사람은 대개 사무를 알지 못하는 자들이 많으니 미불米芾과 예찬倪瓚[37] 같은 사람이 그러하다. 능호는 이치吏治[38]를 겸하였다.[39]

36 '한죽당'(寒竹堂)은, 이인상이 사근도 찰방으로 있을 때 고전(古篆)으로 써서 관아의 동헌에 건 편액이다.
37 '미불'은 북송의 화가이고, '예찬'은 원나라의 화가다.
38 백성을 다스리는 능력을 말한다.
39 "李凌壺麟祥, 爲沙斥察訪, 多所設置, 持心公廉而又束吏. 余問老吏: '五六十年來, 何

송문흠이 이인상을 '양리'라고 한 것이 결코 허언이 아님을 알 수 있다.

③ 이 글씨는 간찰의 현장성과 즉각성을 유감없이 보여준다. 편지를 갖고 갈 사람을 앞에 세워 놓고 급히 붓을 휘갈겨 긴요한 사연을 몇 자 적은 느낌이다. 그래서 글씨가 반듯하고 정갈하지는 못하지만 오히려 이 때문에 꾸밈없는 천연의 자태와 솔이성率爾性이 감지된다.

官最善爲政?' 吏擧凌壺以對. 蓋書畫文詞之人, 例多不識事務, 若米顚倪迂者, 是也. 凌壺能兼吏治."(「數樹亭」, 『寒竹堂涉筆』上, 『청장관전서』 권68 所收)

작은아버지에게 올린 간찰(1)

—

〈작은아버지에게 올린 간찰(1)〉, 1749, 지본, 28.5×36cm, 개인

1 글씨는 다음과 같다.

伏承兩度下書, 伏慰之至, 秋涼日深, 靜中氣體若何? 無任伏慕.
殘司遷轉, 凡具不成. 伏想已有登帖之頻煩, 憂慮何達? 從子徑
遞丞歸, 事多可唉, 而新丞必欲速來, 本意不欲遲滯, 故修簿纔
了, 則便擬登途, 似在晦初間耳. 從弟科場出入無事耶? 鄕試則
陰雨達宵, 遠念殊勞. 試院之役, 僅能免歸, 而事體當辭巡使, 故
欲徑趁巡, 路轉由竹嶺向北耳. 龜潭一帶, 則似應復踐, 而當寒衣
薄, 勢難淹滯, 可歎. 忙擾少暇, 未上答於叔母主前, 罪歎. 餘不
備. 伏惟下鑑. 上書.
　　己巳八月卄二日, 從子麟祥上書.

우리말로 옮기면 다음과 같다.

두 번 보내신 편지 받자와 읽고 매우 위로되었습니다. 가을 날씨가
날로 선선해지는데 건강이 어떠하신지 그리운 마음 견딜 수 없습니
다. 잔사殘司로 이리저리 옮겨 다니게 되면 제대로 갖추는 것이 어
렵습니다. 생각건대 벌써 여러 번 첩帖'에 올랐을 터이니 염려되는
바를 어찌 다 말씀드리겠습니까? 저는 찰방에서 곧 체직되어 돌아
가게 되었으니 일이 가소로운 게 많습니다. 새로 부임하는 찰방이

1 첩식(帖式)을 말한다. 조선 시대 서류 양식의 하나로. 상관이 7품 이하의 관원에게 내는 공
문서 서식이다.

반드시 빨리 부임하려 할 것이고 저도 여기서 지체하고 싶지 않아서 문서가 정리되는 대로 곧 출발할 예정이오니 월말이나 내달 초쯤이 될 듯합니다. 종제의 과장科場 출입에는 별 일이 없사온지요? 향시鄕試를 볼 적에 밤새도록 비가 와서 멀리서 매우 걱정스러웠습니다. 시원試院의 사무는 가까스로 면하고 돌아갈 수 있게 되었습니다. 예의상 순찰사에게 인사는 하고 가야겠기에 바로 순무영巡撫營으로 가려고 하므로, 길을 돌아서 죽령竹嶺을 경유하여 북행北行하게 될 것이오니 구담龜潭 일대를 다시 밟게 되겠사오나 추운 계절에 의복이 얇아서 오래 머무르지 못할 듯해 유감스럽습니다. 바쁘고 복잡하여 틈이 없어서 숙모님께 답서를 올리지 못하와 죄송스럽습니다. 나머지는 갖추지 못합니다. 헤아려 주시옵소서. 글월 올리나이다.

　　　기사년(1749) 8월 22일, 조카 인상 올림.[2]

　'잔사'殘司는 쇠잔한 관사官司, 즉 수입이 별로 없는 관사를 이른다. 호조戶曹·선혜청宣惠廳과 같은 넉넉한 관사를 뜻하는 '유사'腴司와 짝이 되는 말이다. 이인상의 형 이기상은 1746년 잔사인 예빈시禮賓寺의 참봉에 제수되었다. "잔사로 이리저리 옮겨 다니게 되면 제대로 갖추는 것이 어렵습니다"라는 말은 이인상이 형을 변명한 말로 보인다.

　"생각건대 벌써 여러 번 첩帖에 올랐을 터이니 염려되는 바를 어찌 다 말씀드리겠습니까"라는 말도 비록 그 자세한 사정은 알 수 없으나 이인

2　번역은 「작은아버지에게 올린 간찰 6」, 『능호집(하)』, 392~393면 참조.

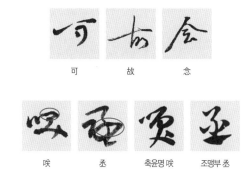

可　　　故　　　念

唉　　　丞　　축윤명唉　　조맹부丞

상의 형과 관련된 말로 여겨진다. '순찰사'는 관찰사를, '순무영'은 감영을 말한다.

이 간찰은 이인상이 1749년 8월 22일 사근도 찰방에서 체직되어 상경하려고 할 무렵 쓴 것이다. '구담'에 대한 언급이 눈에 띈다.

2 행초로 썼지만 전예篆隷의 필의가 보인다. 제6행의 '可'자, 제12행의 '故'자 초획의 'ㅡ'에는 예서 특유의 파세波勢가 느껴진다. 또 제10행 '念'자의 날획에도 파세가 보인다. 제6행 '唉'자와 '丞'자의 표시한 필획에서는 전절轉折을 구사해 붓의 응축된 힘이 느껴진다. 보통은 이렇게 쓰지 않는다. 이 역시 예법隷法이다.

맨 마지막에 쓴 '인상'麟祥 두 글자와 '상서'上書 두 글자는 필획의 굵기가 대체로 균등해 전서의 필의가 느껴진다. 특히 '祥'자의 우부 '羊'은 필획의 등질성이 완연하다.

작은아버지에게 올린 간찰(2)

—

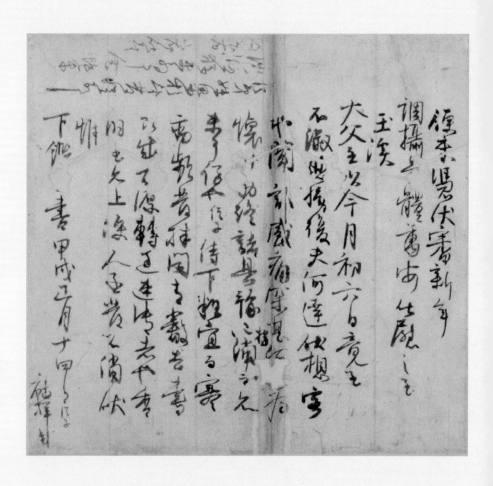

〈작은아버지에게 올린 간찰(2)〉, 1754, 지본, 25×27cm, 개인

① 글씨는 다음과 같다.

便來, 憑伏審新年調攝, 氣體萬安, 伏慰之至. 玉溪大父主, 以今
月初六日, 竟至不淑, 悲慟, 復夫何達? 伏想客地聞訃, 感痛冞
甚, 何以爲懷? 聞初終諸具, 豫已措備, 而亦未可詳也. 從子侍下
粗宜, 而寒病頻發, 殊悶. 靑藜去書, 卽成百源轉達, 速傳者也.
香洞書亦上. 便人亟發, 不備. 伏惟下鑑. 上書.
　　甲戌正月十四日, 從子麟祥上書.
　　　從弟妹, 果於望發程耶? 凝沍猶未解, 可念悵, 未及有書,
　　　下布伏望.

우리말로 옮기면 다음과 같다.

인편이 와서 새해에 조섭調攝하시며 안녕히 계신다는 소식 듣자와
매우 안심이 되었습니다. 옥계玉溪 대부大父님¹께서 이달 초엿샛날
끝내 운명하셔서 비통한 마음을 무어라 말할 수 없습니다. 객지에
서 부고를 받으시와² 애통함이 더욱 심하실 터인데 마음이 어떠하
시겠습니까. 장례 절차에 필요한 모든 도구들은 미리 마련되어 있
다고 들었사오나 자세한 것은 알 수 없사옵니다.

1　누군지 미상이다. 원문에는 '玉溪大父主'라고 되어 있는데, '대부'(大父)는 조부와 항렬이
같은, 유복지친(有服之親) 외의 친족을 이르는 말이다.
2　이최지는 당시 정산(定山) 현감으로 있었다. 정산현(定山縣)은 지금의 충청남도 청양군 정
산면 일대에 해당한다.

저는 어머님 뫼시고 그럭저럭 지내오나 감기에 자주 걸려 괴롭습니다. 청수靑藪[3]에게 갈 편지는 성백원成百源[4]이 전달한 것인데 속히 전해달라고 합니다. 향동香洞[5]의 편지도 올립니다. 인편이 급히 떠나기 때문에 예를 갖추지 못합니다. 헤아려 주시옵소서. 글월 올리나이다.

　　　갑술년(1754) 정월 14일, 조카 인상 올림.

　　　　사촌 누이동생은 과연 보름날 떠나옵니까? 추위가 아직
　　　　풀리지 않아 근심 걱정이 됩니다만 미처 편지를 쓰지
　　　　못했사오니 말씀하여 주시기를 바라옵나이다.[6]

　1754년 1월 14일, 정산 현감으로 있던 작은아버지 이최지에게 보낸 간찰이다. 이인상은 작년 4월에 음죽 현감을 그만뒀으며, 그해 8월부터 종강에 새 집을 짓기 시작해 1754년 6월에 완공하였다.

②　급히 떠나는 인편에 서둘러 써 준 편지라 초초히 쓴 기미가 역여하다.

3　누군지 미상이다.
4　성대중(成大中)의 부친인 성효기(成孝基)를 말한다. '백원'(百源)은 그 자이다. 이인상은 성효기와 친분이 있었다.
5　이최지 서울 집의 동리 이름이다. 서울에 '향동'이라는 명칭의 자연마을이 둘 있었다. 하나는 종로구 인사동 일대에 있던 '향정동'(香井洞: 향나무우물골)이고, 다른 하나는 중구 을지로에 있던 '향목동'(香木洞: 향나뭇골)이다. 이인상 조부의 옛 집이 남산에 있었으며, 이인상의 형 집이 남산 자락인 현계에 있었고 이인상의 집이 남산에 있었다는 점을 고려하면 후자쪽일 가능성이 높다고 생각된다. 이최지가 고을원으로 나가 있는 동안 이최지의 처(이인상에게는 숙모)와 그 아들 욱상이 이 집을 지키고 있었다. 욱상은 때때로 아버지 임소(任所)에 가 있기도 했던 것으로 여겨진다. 이 동리 이름은『능호집』권4에 실린「吳生載績月籟琴銘」에도 보인다.
6　번역은『능호집(하)』부록, 404~405면 참조.

이유수에게 보낸 간찰(3)

—

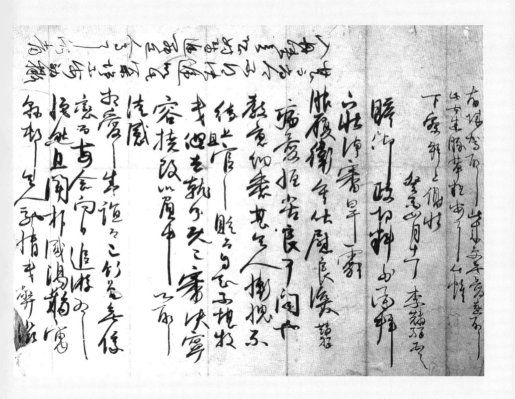

〈이유수에게 보낸 간찰(3)〉, 1753, 지본, 29.1×38cm, 개인

1 글씨는 다음과 같다.

瞻仰政切, 料外承拜下狀, 謹審旱霾, 服履衛重, 伏慰良深. 麟祥
病憂恒苦, 良可悶也.

教意細悉, 甚令人慙愧, 不待上官之貶, 而自知不堪牧民. 且去就
則旣已審決, 寧容撓改以負中心耶? 徒感相愛之盛誼而已.

竹邑無係戀, 而每念向日追游, 爲之怋然. 且聞朴咸陽移寓縣邨,
令人馳情. 民弊滋甚, 而尙今不得決遞, 以此采增不安. 初擬入丹
峽矣, 恐妨望遞, 罷送人馬耳. 何當有城駕耶? 比來更無憂患耶?
此間迷豚輩粗安耳. 伏惟下察, 拜上謝狀.

　　癸酉四月十一日, 李麟祥頓首.

우리말로 옮기면 다음과 같다.

우러러 그리워하는 마음이 참으로 간절했는데, 뜻밖에 보내 주신
편지를 받고서 가뭄이 들고 흙먼지가 날리는 요즘 상중喪中에 잘
계시다는 것을 알고는 진실로 깊이 위로가 되었습니다. 저는 병으
로 늘 괴로워하고 있으니 참으로 딱하다 할 만합니다.

　말씀하신 뜻을 잘 알았으며, 몹시 부끄럽습니다. 상관上官[1]의 폄
척貶斥을 기다리지 않더라도 제 스스로 목민牧民의 일을 감당할 수
없다는 걸 알고 있습니다. 또 거취는 이미 결정했거늘 어찌 동요되

1　당시 경기감사인 김상익(金尙翼, 1699~1771)을 가리킨다.

어 마음을 저버릴 수 있겠습니까. 다만 아껴 주신 두터운 정의情誼에 감사할 따름입니다.

죽읍竹邑²에 연연해하는 마음은 없지만, 지난날 따라 노닌 일³을 생각할 때마다 울적해집니다. 그리고 듣자하니 박함양朴咸陽⁴이 현촌縣村에 옮겨와 산다고 해 사람으로 하여금 그곳으로 마음을 치닫게 하는군요.⁵ 민폐民弊가 자심한데도 아직껏 체직遞職이 되지 않고 있으니⁶ 이 때문에 더욱더 편치 않습니다. 애초에 단협丹峽⁷에 들어가려 했으나 체직하는 데 방해가 될까 해 인마人馬를 돌려보냈습니다. 언제 도성都城에 들어오실는지요?

근래에 다른 우환은 없으신지요? 제 자식들은 그럭저럭 잘 지냅니다. 이만 줄이니 헤아려 주십시오. 절하고 답장 올립니다.

계유년(1753) 4월 11일, 이인상 돈수頓首.

이 편지는 이인상이 경기감사 김상익과의 불화로 사직서를 낸 후 작성된 것으로 보인다. 당시 이인상은 서울 집에서 체직을 기다리고 있던 중이었다. 이 편지를 보내고 나서 이틀 후인 4월 13일 이서표李瑞彪가 새로

2 경기도 음죽현을 말한다.
3 이유수가 음죽현에 와서 이인상과 노닌 일을 가리키는 듯하다. 본서의 '7-7' 참조.
4 함양 군수를 지낸 박씨 성의 사람을 말한다. 이인좌의 난 때 함양 군수로 있었던 박사한(朴師漢)을 가리키지 않나 생각된다.
5 부러운 마음이 들게 한다는 뜻이다.
6 사직서를 냈는데도 아직 수리가 되지 않아 민폐가 자심하다는 말이다.
7 단양을 말한다. 이인상은 2년 전 은거를 위해 단양의 구담(龜潭)에 다백운루(多白雲樓)라는 누정을 건립한 바 있다. 『회화편』의 〈구담초루도〉 평석 참조. 또 본서의 '3-9 윤흡에게 보낸 간찰'도 참조.

음죽 현감에 보임된다.[8] 이서표 역시 서얼이었다. 이인상은 해임된 날 서울 집을 출발해 노량진을 건너 안산의 모산茅山으로 가서 작고한 벗 성범조成範朝와 장훈張壎의 영전에 곡하였다.[9]

편지의 수신인은 이유수로 보인다. 편지의 내용으로 추측건대 이유수는 이인상의 마음을 돌리려고 했던 듯하나 강직한 성격의 이인상은 애초 자신이 결정한 대로 하겠다는 뜻을 밝히고 있다.

황경원이 쓴 이인상의 묘지명에 이런 말이 보인다.

영조 26년에 음죽 현감이 되었는데, 능히 법을 받들고 권귀權貴에게 꺾이지 않았다. 3년째 되던 해 관찰사의 뜻을 거슬러 관직을 버리고 떠났다.[10]

함축적인 표현이지만, 이인상이 상관과의 불화로 사직하게 되었음을 알 수 있다. 한편, 성해응은 「이능호전자가篆字歌」에서 이런 말을 하고 있다.

공은 이런 보물을 품고 경상卿相에게 오만하여
단양의 산수에 아득히 향했네.
公懷此寶傲卿相,

8 『승정원일기』 영조 29년 4월 13일 기사 참조.
9 「海滄小記」, 『뇌상관고』 제4책.
10 "二十六年, 監陰竹縣, 能奉法, 不撓權貴. 居三年, 忤觀察使, 棄官去."(「李元靈墓誌銘」, 『江漢集』 권17)

丹陽山水漠然向.[11]

　　인용문 중 '이런 보물'은 세상을 놀래키는 빼어난 전서의 기예를 이른
다. 김상익은 당색이 소론이었으므로 두 사람은 애초부터 좋은 관계를 유
지하기 어려웠으리라 생각된다.

　　이인상이 음죽 현감을 그만둔 근본적인 이유는 당시 막 시행된 균역법
均役法에 대한 불만 때문이 아닌가 한다.

　　조선에서는 1751년 9월 '균역법'이라는 양역良役에 관한 새로운 법이
공포되었는데, 당시 이인상은 음죽 현감으로 재직중이었다. 이인상은 이
신법新法에 아주 비판적이었다. 다음 자료가 참조된다.

　　(1) 정국政局의 소식은 요사이 특별한 소문은 없습니다. 주상께서
　　신법新法을 강경히 지지하시와 경연經筵에서 여러 번 분부를 내리
　　셨는데, 어떤 사람은 조 대신趙大臣이 절목책자節目冊子를 올렸다
　　고 합니다.[12]

　　(2) 신법대로 시행함은 번잡해서 더욱더 말할 수가 없네. 괴이한 일
　　이지.[13]

11　「李凌壺篆字歌, 次杜工部韵」, 『研經齋全集』 권8.
12　"時奇近無異聞, 而上意堅持新條, 屢下敎, 或傳趙相進節目冊子云."(「작은아버지에게 올
린 간찰 7」, 『능호집(하)』 부록)
13　"新條奉行, 旁午轉不可說. 可怪."(「사촌동생에게 보낸 간찰 10」, 『능호집(하)』 부록)

(1)은 1751년 5월 23일 작은아버지에게 보낸 간찰의 한 대목이고, (2)는 1752년 1월 19일 사촌동생에게 보낸 간찰의 한 대목이다. 두 간찰 모두 이인상이 음죽 현감으로 있을 때의 것이다.

(1)에서 '신법'은 균역법을 말한다. 종래의 양역良役은 백성에게 큰 부담을 준바, 1750년 영조는 이에 대한 대책으로 균역청均役廳을 설치했으며, 1751년에 절목節目을 마련하여 신법을 시행하였다. 그리하여 기존의 양포良布 2필이 1필로 반감되었으며, 그 재정상의 부족액은 신설된 결세結稅(각 결당 2말을 거두었음) 및 어염세魚鹽稅, 선무군관포選武軍官布로 보충하였다.

'조 대신'趙大臣은 조현명趙顯命을 가리킨다. 1750년(영조 26) 8월 5일 삼정승(영의정 조현명, 좌의정 김약로金若魯, 우의정 정우량鄭羽良)이 연명連名하여 양역의 절목 및 차자箚子를 임금께 바쳤고, 1751년 5월 12일 좌의정 조현명이 균역에 관한 문답을 담은 소책자를 임금에게 바쳤다. (1)에서 말한 '절목책자'節目冊子는 혹 후자를 가리키는 게 아닌가 생각된다. 균역법의 시안 마련 및 확정 작업은 조현명이 주도하고 병조판서 홍계희洪啓禧가 실무를 주관하였다. 당시 사대부들 간에는 균역법 및 이와 연계된 어염세·결세 등의 세안稅案이 번잡한데다 오히려 백성의 부담을 가중시킨다는 이유에서 반대가 많았다.

(2)에서 보듯, 이인상은 균역법에 비판적인 태도를 취하고 있다. 이인상은 송문흠과 서신을 주고받으며 균역법의 문제점에 대해 논의한 바 있다. 이인상이 이 건件으로 송문흠에게 보낸 간찰은 남아 있지 않지만 송문흠이 이인상에게 보낸 간찰은 『한정당집』에 실려 있어 두 사람의 생각을 아는 데 도움이 된다. 송문흠의 간찰은 다음과 같다.

편지에서 하신 말씀을 보니, 애민愛民·우국憂國과 몸을 깨끗이 하고 이름을 멀리함이 모두 본말本末이 보이고, 분개하며 백성을 슬퍼하는 마음이 언외言外에 넘치는군요. 조정에서 일을 맡은 신하[14]는 이런 마음이 조금치도 없으면서 고을의 소관小官으로 하여금 이처럼 홀로 근심하고 고뇌하게 하니, 어찌 통분하지 않겠습니까. 여러 번 읽으니 눈물이 나려고 하지만 하늘[15]이 하는 바를 또한 어찌하겠습니까.

하지만 이 일의 주요한 대체大體는, 교묘하게 명색을 미혹케 하고 꾀를 부려 백성에게 세금을 거둠으로써 징세徵稅를 더 한다는 명목을 피하는 데 있으니, 나라에서 백성을 속이며 해치는 술책을 행하고 있는 것입니다. 도리에 어긋난 일이 이보다 심한 게 없다 할 것입니다. 다만 이 일로써 싸움을 벌이는 것은 불가능한 일이고, 벼슬을 버리고 떠남은 할 수 없는 일은 아니나 지금은 이미 늦었습니다. 또 소관小官으로서 국가의 큰 일에 대해 논함은 또한 마땅한 바가 아니니, 지금 논하지 않겠습니다.

편지에서 난처하다고 말씀하신 일을 상고해 보면, 호수戶首의 구문口吻은 관에서 의당 쓸 바가 아니라는 것과 실어 나를 대책이 없다는 것 이 둘에 있는데, 이 두 가지 일 때문에 벼슬을 그만두고 떠남으로써 겉을 미봉하여 끝내 야인으로 돌아가게 된다면 비록 주장하는 뜻은 몹시 높다 할지라도 어찌 너무 과한 게 아니겠습니까?

14 균역법의 시행을 주도한 조현명, 홍계희 등을 가리킨다.
15 임금을 가리킨다.

(…) 신법이 백성을 해치는 이때 일분—分 혹은 반분半分이라도 백성을 구한다면 또한 족히 백성을 살리고 나라에 보답하는 길이 될 것입니다. 만약 끝내 방법이 없어 백성이 도망해 흩어지고 잔패殘敗하는 것을 서서 보게 된다면 바로 벼슬을 버리고 돌아가야 마땅할 것이니, 어찌 감히 구복口腹의 계책을 일삼겠습니까. (…)[16]

인용문 중 '호수戶首의 구문口吻'은 호수가 취하는 구문口文, 즉 일종의 수수료를 말한다. '호수戶首'는 공부貢賦 납부의 책임을 진 사람을 이르는데, 여기서는 잡역가雜役價, 즉 치계시탄가雉鷄柴炭價의 납부를 대행하던 이를 가리키는 것으로 여겨진다.

'치계시탄가'는 '꿩·닭·땔나무·숯 값'이라는 뜻인데, 지방의 각종 잡역세雜役稅 중 하나로 관청을 유지하기 위한 경상비를 조달할 목적으로 책정되었으며 현물로 징수되었다. 현물로 징수되었기에 호수가 민을 대행하여 납부의 책임을 맡았다. 치계시탄가는 지방 수령의 재량으로 거둬들였으므로 고을에 따라 둘쭉날쭉했다. 그런데 균역법이 시행되면서 치계시

16 "竊見來諭, 愛民憂國, 潔身遠名, 俱見本末, 憤慨惻怛, 溢於言表. 朝廷任事之臣, 無此一毫意思, 而乃使縣邑小官, 獨爲憂惱如此, 豈不痛心? 三復以還, 殆欲涕下, 天之所爲, 亦復奈何?
然此事所爭大體, 在於巧幻名色, 設計取民, 欲避加賦之名, 公行罔民之術, 事之無狀, 莫此爲甚. 直以此爭, 其不可行, 至於決歸, 則固無不可, 然今則已晚矣. 且以小官而論大計, 亦非所宜, 今不須論.
詳來諭之所以難處者, 在乎戶首口吻之物, 非官家所宜用, 及轉輸之無策, 以此二事, 至於決歸, 而以彌縫外面, 爲終歸小人, 則雖主意甚高, 而豈不太過乎? (…)
當此新法殃民, 救得一分半分, 亦足爲活民報國. 若終無其術, 立見逃散殘敗, 則直當歸耳, 何敢爲口腹計而已乎? (…)"(「答李元靈」, 『閒靜堂集』 권3, 한국문집총간 제225책, 345~346면)

탄가는 현물로 받는 것이 폐지되고 전지田地에 부과되어 1결당 쌀 4두 정도가 수취收取되었다. 이에 따라 치계시탄가라는 말 대신 잡역가雜役價 혹은 결역가結役價라는 명칭이 새로 사용되게 되었다.

균역법이 시행되면서 예전의 군포軍布 2필이 1필로 줄어들어 민의 부담이 경감되었지만, 이에 따른 국가적 재정 결손을 어떻게 메울 것인가 하는 것이 큰 문제로 대두되었다. 조정에서는 우여곡절 끝에 전지田地 1결당 쌀 2두(혹은 돈 5전)를 새로 거두기로 결정하였다. 그리하여 1751년 9월 결미절목結米節目이 만들어지고, 이듬해부터 결미 2말씩이 수취되었다.

그런데 정부 입장에서는, 민의 부담을 경감하기 위해 균역을 실시한다고 해 놓고 다시 새로운 결세結稅를 도입한다는 것이 부담이 되지 않을 수 없었다. 이에 결세 부과의 명분을 확보하기 위해 잡역가를 줄이고 고을마다 고르게 하도록 하였다. 이를 통해 결세의 부과가 토지에 과다한 세금이 부과되는 것을 막아 민에게 도움이 되게 한 것이다.[17]

그런데 이처럼 치계시탄가를 현물로 받던 것이 폐지되고 결미結米로 받게 됨에 따라 기존의 호수는 더 이상 구문을 챙길 수 없게 되었다.

이인상이 고민한 "호수의 구문은 관에서 의당 쓸 바가 아니라는 것"은, 그러므로 보수적인 입장의 개진으로 판단된다. 이인상은 호수 이익의 침해를 민의 이익의 침해라는 관점에서 본 듯하나, 거시적인 국가 재정에

17 이상 균역법에 대해서는 송양섭, 「균역법 시행기의 잡역가의 상정과 지방재정 운영의 변화-충청도 지역을 중심으로-」, 『한국사학보』 38, 2010; 정연식, 『영조대의 양역정책과 균역법』(한국학중앙연구원 출판부, 2015) 참조. 필자는 정연식 교수의 후의로 그 저서의 초고를 볼 수 있었다.

서 본다면, 그리고 일반 민의 입장에서 본다면 이야기가 달라진다. 호수는 대체로 양반이나 중서층中庶層이 맡았기 때문이다. 요컨대 이인상이든 송문흠이든 기본적으로 양반의 입장을 보여주고 있다고 할 만하다.

결미 절목이 처음 시행된 것이 1752년인만큼 그와 관련된 내용이 보이는 송문흠의 이 편지는 이해 가을 무렵 작성된 것으로 여겨진다. 따라서 이인상이 균역법의 시행과 관련해 이의를 품어 사직을 고려하게 된 것은 이미 1752년 가을부터였다고 생각된다. 김상익이 경기감사에 보임된 것은 1752년 7월 2일이며, 이인상이 사직한 것은 익년 4월이다.

이렇게 볼 때 이인상이 상관인 경기감사의 뜻을 거슬렸다는 것은 균역법의 시행 과정에서 이인상이 적극적인 호응을 하지 않고 이의를 제기하거나 소극적인 태도를 취했음을 의미하는 것으로 여겨진다.

② 이 편지 글씨의 풍격은 담박하고 고상해 아취가 있다. 이른바 '원령체' 元靈體의 특징을 잘 보여준다.[18]

18 이규상은 『병세재언록』「서가록」(書家錄)에서 이인상 간찰 글씨의 특징을 "疎佚而欹斜, 騷雅有餘"라고 했는데, '소일'(疎佚)은 담박하고 고상하다는 뜻이고, '의사'(欹斜)는 삐뚜름하다는 뜻이며, '소아유여'(騷雅有餘)는 멋있고 점잖다는 뜻이다.

송익흠에게 보낸 간찰(1)

—

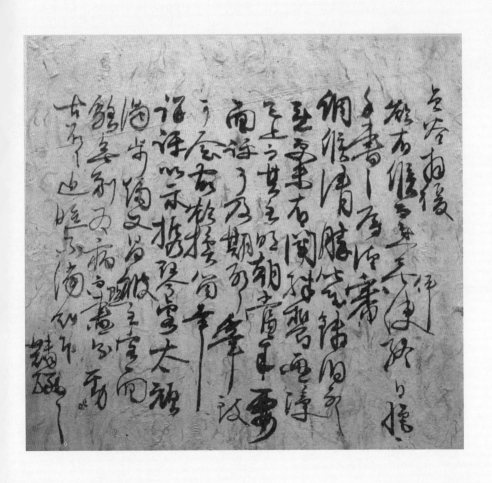

〈송익흠에게 보낸 간찰(1)〉《名賢簡札集成》所收), 1754, 지본, 크기 미상, 학고재

① 글씨는 다음과 같다.

貞谷拜復

欲有候而適無伻使, 終日悒悒. 手書之辱, 謹審調候淸勝, 伏慰. 鑄洞憂患, 更未有聞, 殊鬱. 畵障送上, 而其主明朝當來要面評, 可及期耶? 筆致可會, 故欲摸箇, 幸詳評以示. 携琴客太頑渴, 步趨又昌被, 主客面貌無副爲病, 而點畵則勁古耶? 迫曛不備, 領惟.

麟祥頓首.

우리말로 옮기면 다음과 같다.

정동貞洞에 답장을 드림

안부를 묻고자 했으나 심부름꾼이 없어 종일 근심했습니다. 보내신 편지를 받고 잘 계신 줄 알게 되어 위로가 됩니다. 주동鑄洞의 우환에 대해서는 다시 들은 바가 없으니 자못 울적합니다. 화장畵障을 올려 보냅니다. 그 주인이 내일 아침에 와 직접 만나 평을 들으려고 할 텐데 때에 맞춰 오실 수 있겠습니까? 필치가 마음에 들어 임모臨摸하려고 하니, 바라건대 자세히 평해서 보여 주십시오. 거문고를 휴대한 객은 지나치게 갈필渴筆로 그린 데다 걸음걸이 또한 단정하지 못해 주객의 면모가 서로 부합하지 않는 것이 병폐이긴 하나 점획點畵은 굳세고 예스럽지요? 날이 저물어 이만 줄입니다. 헤아려 주십시오.

인상 돈수.[1]

'정동'貞洞은 서울시 중구 정동을 말한다. 당시 송익흠宋益欽이 이곳에 살았다. '주동'鑄洞은 서울시 중구 주자동을 말한다. 당시 홍자가 이곳에 살았다.[2] '화장'畫障은 그림 병풍을 뜻하기도 하고, 포백布帛에 그림을 그려 족자 모양으로 만든 것을 뜻하기도 하는데, 여기서는 후자를 가리키지 않나 생각된다. '점획'點畫은 원래 글씨에 쓰는 말이지만 여기서는 그림의 운필법運筆法을 이른다.

이 편지의 내용으로 보건대, 어떤 사람이 자신이 소장하고 있던 그림을 이인상에게 보내어 평가를 부탁했던 듯하다. 이인상은 이 그림을 벗 송익흠에게 보내어 감상케 하는 한편 화평畫評을 청하고 있다. 한 그림을 서로 돌려보거나 한 곳에 모여 함께 감상하며 평을 하곤 한 것은 당시 사대부 사회의 풍조였던바, 예술 취향이 각별했던 단호그룹이야 말할 나위도 없다. 흥미로운 점은 그림의 소장자가 이인상을 직접 찾아와 화평을 듣고자 했다는 사실이다. 이인상의 화안畫眼을 높이 평가해서일 것이다.

이 편지의 끝부분에 그림에 대한 이인상의 평이 살짝 나오는바, 주목을 요한다. 그 하나는 거문고를 휴대한 객을 그린 갈필이 너무 과도해 주객이 서로 잘 부합하지 않는다는 것이고, 다른 하나는 화필畫筆의 군셈과 고졸古拙함에 관한 것이다. 둘 모두 붓놀림과 관련된 지적이다.

이인상 그림의 개성은 그 고유한 '선'線에 있다. '선'은 전통적 용어로 말하면 '필획'筆劃이다. 이인상 그림의 필획은 군세고 예리하고 고졸한

1 원문과 번역은 한국고간찰연구회 편역(編譯), 『조선시대 간찰첩 모음』(다운샘, 2006), 160~161면 참조.
2 「관매기」(『뇌상관고』 제5책)의 "庚午(1750년-인용자)上元, 訪洪侍直養之于鑄洞, 鼊梅初開"라는 말 참조. 홍자는 1753년 문과에 급제하여 그 해 10월에 전적(典籍)에 제수되었으며, 1754년 2월에 시강원 문학, 6월에 정언, 8월에 부수찬, 12월에 교리에 제수되었다.

것이 특징이다. 그가 쓴 글씨의 필획 역시 그러하다. 이인상은 서법書法을 활용해 그림을 그렸다.[3] 그러니 이 편지에 보이는 화평에 필획에 대한 언급이 있는 것은 자연스런 일이다.

　송익흠은 1752년 9월 27일 사은숙배하고 홍천 현감으로 부임했으며, 1754년 4월 18일 사복시 주부에 제수되었고, 같은 해 12월 보은 현감에 제수되었다. 이인상은 1753년 4월 벼슬을 그만둔 이래 몰沒할 때까지 서울에서 살았다. 그러므로 이인상과 송익흠 두 사람이 서로 왕래하며 친밀하게 지낸 것은 송익흠이 사복시 주부로 있던 1754년 4월에서 12월 사이라 할 것이다. 「송익흠에게 보낸 간찰(2)」의 "수년 전 정동을 왕래할 때의 즐거움을 생각하니 마치 격세지간의 일만 같아 마음이 참으로 쓸쓸합니다[4]라는 말에서 그 점이 확인된다.

②　이인상의 간찰 글씨 치고는 먹색이 짙은 편이다. 자세히 보면 종이가 거칠고 매끈하지 않아 필선이 좀 거칠거칠한 느낌을 준다. 종이의 특성을 감안해 여느 때보다 붓에 먹을 더 묻혀 글씨를 썼다고 생각된다.

3　이 점은 『회화편』의 '서설' 참조.
4　"回憶數年前, 貞洞往來之樂, 若隔世事, 此情良苦."

송익흠에게 보낸 간찰(2)

—

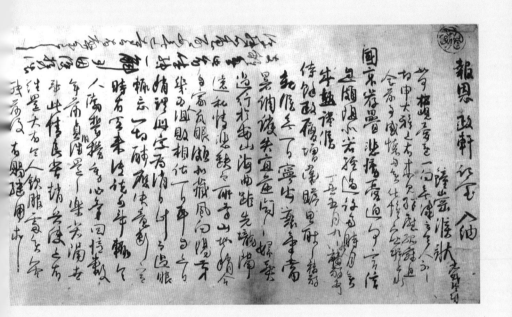

〈송익흠에게 보낸 간찰(2)〉《名賢簡札集成》所收), 1757, 지본, 크기 미상, 학고재

1 글씨는 다음과 같다.

> 報恩 政軒 記室 入納
>
> 　　　　　　　　　　省式謹封
>
> 鐘崗候狀

國哀荐疊, 悲慟憂迫何言. 信息頗阻, 似若經過許多時月矣. 盛熱
謹候侍餘, 政履增衛, 瞻思耿耿. 麟祥親候, 無一日寧安, 衰氣當
暑, 調護失宜, 煎悶煎悶.

婦葬過行於安山海曲. 踞先壟隔遠, 私情悲缺, 而所幸山地稍合,
自家凡眼, 頗似藏風向陽, 第幾爲人沮敗, 相依一日耳.

自六日稍理册子, 爲消日計, 而過眼輒忘. 一切酬應, 決意斷定,
時有客來, 傳說外事, 輒令人渤鬱, 攪動心氣. 回憶數年前, 貞洞
往來之樂, 若隔世事, 此情良苦. 趙兵使亦有往還, 大有令人欽服
處矣.

簡紙前後有賜繼用, 求之支離矣. 此有休紙一斛, 可因便携往. 浮
紙以惠啓, 如無近寺而有弊, 則已之如何.

松峴憂患, 一向無減云, 令人爲之切. 申大雅亦有來見, 殊慰孤
寂. 且念前事, 感懷多矣. 伏惟下照, 拜上狀.

　　丁丑五月九日, 服人麟祥頓.

우리말로 옮기면 다음과 같다.

국상國喪이 거듭되어 비통함과 근심스러움을 어찌 말로 다 하겠습니까. 그동안 퍽 소식이 없었는데, 허다한 시간이 흐른 것 같습니다. 무더운 날씨에 부모님 뫼시고 정무政務는 잘 보시고 계신지요. 몹시 그립습니다. 저는 어머님이 하루도 강녕한 날이 없습니다. 기운이 쇠약하신데 무더위에 몸을 상하셔서 걱정으로 속이 탑니다.

아내는 안산의 바다 모퉁이에 장례를 치렀습니다. 선영과 멀리 떨어져 슬프고 유감스럽지만 그래도 다행인 것은 묏자리가 그럭저럭 괜찮아 저의 범안凡眼으로 봐도 자못 바람을 피하고 볕이 잘 드는 곳인 듯합니다. 다만 하마터면 남의 방해를 받을 뻔했으니 오래 있지는 못할 듯합니다.

저는 초엿샛날부터 책자를 조금 보면서 소일하고 있습니다만 글을 보자마자 금방 잊어 버립니다. 남들과의 응대를 일절 말아야겠다고 마음을 먹어도 때때로 손님이 찾아와 바깥일을 전하거늘 문득 사람의 마음을 격렬하게 하고 심기心氣를 휘젓습니다.

수년 전 정동貞洞을 왕래할 때의 즐거움을 생각하니 마치 격세지

1 아전이 근무하는 방을 이른다. 편지에서 상대방을 지칭하는 대신 그 아래에서 일하는 사람을 일컬어 상대방을 높이는 표현 방식에 해당한다.
2 격식을 생략한다는 뜻으로, 편지의 발신자나 수신자가 상중(喪中)에 있을 때 인사말을 생략하고 대신 쓰는 말이다.

간의 일만 같아 마음이 참으로 쓸쓸합니다. 조 병사趙兵使도 왕래하고 있는데, 몹시 사람을 감복하게 하는 데가 있습니다. 간지簡紙[3]는 전후로 주신 게 있어서 계속 쓰고 있습니다만 구하기가 번거롭습니다. 여기에 휴지休紙가 열댓 말[4]이나 있는데 인편으로 가져가셔도 좋습니다. 종이를 만들어 보내겠다고 하셨는데, 근처에 절이 없으면 폐단이 생길 듯하니[5] 그만 두시는 게 어떻겠습니까?

송현松峴[6]의 우환은 계속 그대로라고 하니 사람을 상심하게 합니다. 신대아申大雅도 찾아왔는데 고적함에 자못 위로가 되었습니다. 예전 일을 생각하니 감회가 많습니다. 헤아려 주십시오. 글을 올립니다.

정축년(1757) 5월 9일, 상중喪中에 인상 돈.[7]

"국상國喪이 거듭되어"라고 했는데, 이 해 2월에 왕비 서씨가 죽고 3월에 대왕대비 김씨가 죽은 일을 가리킨다. 이 편지의 수신인인 송익흠은 당시 보은 현감으로 재직중이었다(1755년 2월에 보은 현감으로 부임했음).

이 해 1월 2일 이인상의 아내인 덕수 장씨가 44세를 일기로 세상을 하직하였다. 이 편지는 아내의 장례를 치른 직후 작성된 것이다. 장지는 안

3 편지지를 말한다.
4 원문은 '斛'인데, 20말 혹은 15말을 가리킨다.
5 당시 대개 절에서 종이를 제작했기에 한 말이다.
6 원래 중구 소공동 111번지 부근에 있던 고개인데, 여기서는 그 부근의 마을을 이른다. 고개 주위에 소나무가 울창하였으므로 이리 불렸다. 우리말로는 '솔재'라고 했다. 한편 종로구 송현동 한국일보사 앞에도 솔재가 있는데, 이를 '북송현'이라 하고 소공동의 솔재를 '남송현'이라 하였다. 당시 송현에 살았던 인물이 누군지는 미상이다.
7 원문과 번역은 『조선시대 간찰첩 모음』, 158~159면 참조.

산의 능길산菱茸山인데, 18년 후 포천군 내동면內洞面 소학동巢鶴洞에 천장遷葬하였다.

이인상은 평소 아내를 사우師友처럼 여기며 존중했으므로 그 죽음에 말할 수 없이 큰 타격을 받았으리라 생각된다. 이인상은 이 편지에서 송익흠과 좋이 지낸 3년 전을 회고하며 착잡한 심정을 피력하고 있으며 또 자신의 처지와 관련해 '고적'孤寂이라는 말을 쓰고 있는데, 아내의 죽음에 따른 상실감과 비감이 그 정서적 바탕을 이루고 있다고 생각된다.

아내의 장례 후 다시 책을 읽으며 공부하는 이인상의 태도가 인상적이다. 조선 선비라고 다 이렇지는 않을 것이다. 아내를 잊기 위해서, 그리고 마음을 다잡기 위해서라고 생각되지만, '글을 봐도 금방 잊어버린다'라는 말로 미루어보아 통 집중이 안 되고 있음을 알 수 있다. 꼭 나이 탓만은 아닐 것이다.

'휴지가 열댓 말이나 있다'고 했는데, 글씨 연습을 하거나 서예 작품을 제작할 때 생긴 것으로 보인다. 이 말을 통해 이인상이 서예에 들인 공을 진작할 수 있다.

'신대아'는 〈송치연에게 보낸 간찰〉에도 보인다.[8] 대전의 회덕에 거주한 사인士人 같은데, 누군지는 미상이다. '대아'大雅는 대개 관직에 있지 않은 젊은 선비를 이르며, 평교平交 이하에 쓰는 말이다.

이 편지를 받은 송익흠은 이 해 11월, 청주의 여차旅次에서 돌연 세상을 하직하였다. 이인상은 익년 4월에 다음과 같은 제문을 써서 그의 죽음을 애도하였다.

8 본서 '13-10'을 참조할 것.

유세차 무인년戊寅年 병진월丙辰月 신미일辛未日 4월 16일에 완산 이인상은 황산黃山[9]에서 와, 객점客店에서 짧은 글을 지어 현주玄酒와 말린 물고기를 제수로 올려 고故 보은 현감 송공宋公의 묘에 곡하고 아룁니다.

아아, 송자宋子여! 군자는 진실로 이름을 중시하지 않지만, 온축蘊蓄한 것을 발휘하지 못해 죽은 뒤에도 이름이 드러나지 않는 것은 슬퍼할 만합니다. 더구나 천고에 슬픈 일로는 말세에 어진 선비를 곡하는 일보다 더한 것이 없을 거외다. 아아! 그대는 참다운 덕이 있었으나 사람들은 정녕 그대를 깊이 알지 못했습니다. 그리하여 잠자코 있으며 말이 적은 것을 지혜롭지 못하다 여겼고, 겸손해서 어리석은 것처럼 보이는 것을 용기가 없다고 여겼으며, 온화하여 옹용雍容한 것을 세속에 물들었다 여겼습니다. 효성과 우애와 충성과 신의를 항상 행하면서도 이름을 구하지 않았으니, 이 때문에 당신을 아는 자 드물었습니다.

무릇 지금 사람들은 근엄한 낯빛과 우아한 말을 도의道義라 하고, 부박하고 진실되지 못한 말을 엮어 낸 것을 문사文辭라 하며, 씩씩하고 급박急迫한 것을 높은 행실이라고 하면서 모두 똑같이 이익을 좇는 데로 나아가니, 천한 장사치가 조그만 이익을 다투는 것과 무슨 차이가 있겠습니까? 그대는 홀로 고요히 수양하며 떳떳한 도리를 행하여 가히 천박한 풍속에 본보기가 됨직했으나, 끝내 세상에 드러나지 않은 채 죽고 말았으니 어찌 슬프지 않겠습니까.

9 지금의 충청남도 논산시 연산면 일대다.

아아! 그대는 거룩한 뜻을 지닌 데다 시대의 급무急務를 알았으니, 만일 나라를 다스리게 했다면 아마도 법을 관대하게 하고 믿음을 세우며, 풍속을 두터이 하고 의리를 권장했을 것입니다. 그리하여 백성들이 부유해지고 순일純壹하게 되면 곧 천하의 의사義士를 이끌고 저 오랑캐를 정벌함을 일세一世[10]로써 기약했을 터입니다. 하지만 그대가 종내 세상에 베풀어 본 바가 무엇이며, 오매불망 곰곰이 생각한 것 가운데 종내 세상에 한 말이 무엇입니까? 그대는 언젠가 "『주역』에 대해 잘 아는 사람은 『주역』을 말하지 않는다"라고 하여 나와 함께 한번 웃은 적이 있지요.

아아! 나라를 걱정하는 미천한 신하나 지론持論을 지닌 궁한 선비라면 이 나라에 도道가 있다고 하지 않을 것입니다. 만약 군자의 덕업德業과 언행言行이 인멸되어 드러나지 못한다면 또한 무엇으로 쇠미한 풍속을 깨우치고 바로잡을 수 있겠습니까. 아아! 그대는 죽음에 임해 글을 지어 우옹尤翁[11]을 곡哭했는데 그 말은 몹시 슬프고 그 뜻은 바르고 참되었으니, 후세의 군자 중에 그대의 마음을 알아 시대를 슬퍼하는 자 있을 터입니다. 내 말이 몹시 슬프거늘, 그대는 이 사실을 아시는지요? 아아, 슬프외다![12]

② 이 간찰의 글씨는 이인상의 여느 간찰 글씨와 달리 둔탁함이 느껴진다. 처음의 네 글자인 '國哀荐疊'에서부터 그 점이 확인된다. '履'자 '寧'

10 30년을 이른다.
11 송시열을 이른다.
12 「祭宋報恩時偕文」, 『능호집』 권4; 번역은 『능호집(하)』, 235~237면 참조.

자에서 보듯 글자의 결구도 청초하지 못하다. 1759년 2월 13일에 작성된 〈송치연에게 보낸 간찰〉의 글씨가 문아유여文雅有餘한 점을 고려할 때 꼭 이인상이 연로해져 그렇다고 할 수는 없다. 그렇다면 이는 아내의 상喪과 관련이 있다고 봐야 하지 않을까 한다. 아내를 잃어 마음과 몸이 모두 휑뎅그렁해지고 기력이 소진된 탓일 것이다. 이리 본다면 이 글씨는 당시 이인상의 심리적, 정서적, 육체적 상황을 반영하고 있다고 할 만하다.

송치연에게 보낸 간찰

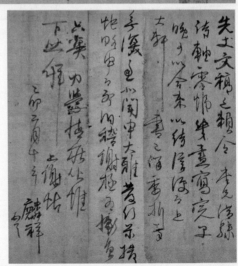

〈송치연에게 보낸 간찰〉(《公荷齋繕帖》所收),
1759, 지본, 제1면 23.1×27.2cm,
제2면 22.9×21.3cm, 영남대학교 도서관

1 글씨는 다음과 같다.

> 宋大雅 讀案 回納
>
> 　　　　　鐘崗謝狀

阻思良切, 歲改春寒, 不審侍餘, 學履淸護, 閤患向復耶. 瞻仰耿
耿. 歲初手書, 承拜慰感. 且聞宿歲有書, 而未嘗來傳, 或有中間
浮沈耶? 麟祥親側粗宜, 而長兒之病沈痼, 恐無餘地, 而不能爲
治療計. 日坐遭姪婦慘喪, 悲撓又甚. 衰老百憂攻心, 奈何?
先丈文稿, 近賴令堂兄借錄. 詩軸零幅, 幾盡寫完, 早晚可以合
束, 以待信便而上. 大軒書已詳委折, 幸無深慮. 似聞申大雅發
行, 第撥忙略申, 而憂悃稽謝, 極爲慚負. 只冀力學愼疾. 伏惟下
照, 拜上謝帖.
　　己卯二月十三日, 麟祥頓首.

우리말로 옮기면 다음과 같다.

> 송 대아宋大雅 독안讀案 회납回納
>
> 　　　　　종강에서 올리는 답장

격조하여 그리운 마음이 진실로 간절합니다. 새해가 되어 초봄 날
씨가 아직 쌀쌀한데, 뫼시고 청안淸安하시며, 합환閤患[1]은 차도가
있으신지 모르겠습니다. 우러러 그리워하는 마음 간절합니다. 정초
正初에 편지 받고 위로와 감사가 되었습니다. 그리고 듣자하니 작

년에도 편지를 보내셨다고 하는데, 전달받지 못했으니 혹시 중간에 부침浮沈²이 있는 건지요. 저는 어머님 곁에서 그럭저럭 지내고 있습니다만, 큰애의 병이 고질이 되어 여지餘地가 없는 듯해 치료책을 강구할 수가 없습니다. 일전에 질부姪婦의 상喪을 당한지라 비통함과 심란함이 또한 심합니다. 노쇠한데다 온갖 근심이 마음을 괴롭히니 어쩌겠습니까.

선친의 문고文稿는 근래에 그대의 당형堂兄 덕에 빌려서 베꼈습니다. 시축詩軸의 빠진 부분은 거진 다 필사했으니 조만간 합하여 묶어서 인편이 오기를 기다려 올리겠습니다. 대헌大軒³의 편지에 이미 곡절이 자세하니, 심려 마시기 바랍니다. 신대아申大雅⁴가 출발했다는 것 같으니 우선 바쁜 중에 대략 아룁니다. 근심하고 슬퍼하며 답신을 올리니 몹시 부끄럽습니다. 힘써 공부하고 질병을 조심하시기 바랍니다. 이만 줄이니 헤아려 주십시오. 절하고 답신 올립니다.

 기묘년(1759) 2월 13일, 인상 돈수.

피봉皮封에 적힌 '독안'讀案은 '독서하는 책상'을 뜻한다.

편지 중에 언급된 '큰애'는 이인상의 장남 영연英淵(1737~1760)을 가

1 남의 아내의 병환을 이르는 말이다.
2 편지가 전해지지 않음을 이르는 말이다.
3 송익흠의 부친인 송요화(宋堯和)를 가리킨다. '대헌'이라는 명칭은 이유수에게 보낸 간찰에도 보인다. 본서 '7-7' 참조.
4 이 인물은 본서 '13-9 송익흠에게 보낸 간찰(2)'에도 보인다.

《공하재선첩》 표지, 28×15.5cm

리킨다.[5] 무슨 병인지 알 수 없으나 그에게는 심각한 병이 있었던 것 같다. 이인상은 1760년 8월 15일 기세棄世했는데, 영연 역시 같은 해 12월 21일 세상을 하직하였다.[6]

'질부姪婦의 상喪'은 이인상의 형인 이기상의 둘째 아들 영호英護의 처 평산 신씨의 상喪을 가리키는 듯하다.[7]

이 편지는 송문흠의 아들인 송치연宋致淵(1736~1783)에게 보낸 것으로 추정된다. 편지 중의 '선친'은 송문흠을 가리키고, '대헌'은 송문흠의 당숙인 송요화(1682~1764)를 가리킨다. '신대아'는 「송익흠에게 보낸 간찰(2)」에서도 언급되고 있다.[8]

이 편지를 통해 이인상이 송문흠의 문집 정리에 지속적으로 관여했음

5 이영연에 대해서는 『회화편』의 〈북동강회도〉 평석 참조.
6 이인상 후손가에 소장된 필사본 『完山李氏世譜』 참조.
7 위의 책 참조.
8 본서 '13-9' 참조.

을 알 수 있다.

② 이 편지는 죽기 1년 전의 것으로, 현재 확인되는 간찰 중 가장 늦은 시기의 것에 해당한다. 그럼에도 필획은 힘차고 생기가 있어, 이인상이 그 육체적 쇠로衰老에도 불구하고 필력이 쇠하지 않았음을 보여준다.

이 간찰은 영남대학교 도서관에 소장된 《공하재선첩》公荷齋繕帖[9]이라는 서첩書帖에 실려 있다.

9 이 첩(帖)을 엮은 공하재는 유득공의 당질인데(첩중에 실린 유득공의 글씨에 '堂叔泠齋'라 기입해 놓은 데서 그 점을 알 수 있다), 누군지는 미상이다. 이인상의 간찰 두 점과 김상숙, 성대중, 이덕무, 이서구, 유득공, 박제가, 박지원의 글씨가 실려 있다.

득산에게 보낸 간찰¹

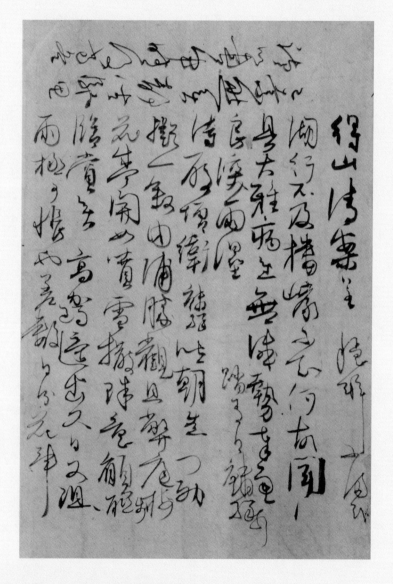

〈득산에게 보낸 간찰〉, 1758, 지본, 25.6×18cm, 단국대학교 연민문고

① 글씨는 다음과 같다.

　　得山淸案呈.

湖行不及樓巖, 不知何故. 聞之具大雅病患無減勢, 奉慮良深. 雨
濕侍履增衛? 麟祥昨朝造門, 初擬一敍內浦勝觀, 且弊庭梅花盛
開如噴雪撒珠, 意願聯步臨賞矣, 高駕適出, 久日又沮雨, 極可悵
也. 差過數日則花事已索然矣, 靜坐馳思, 謹以書申, 晴後當有穩
拜. 不備式.

　　踏靑日, 麟祥頓.

우리말로 옮기면 다음과 같다.

　　득산得山의 청안淸案에 드림

호행湖行에 누암樓巖은 가지 않았다니 왜 그랬는지 모르겠구려. 듣
기로 구 대아具大雅의 병환에 차도가 없다 하니 근심이 참으로 깊
사외다. 비가 와 꿉꿉한 중에 부모님 뫼시고 잘 계신지요. 저는 어
제 아침에 댁에 들렀는데 애초 내포內浦의 승경勝景을 한번 이야기
할까 해서였소. 게다가 제 집 뜨락에 매화가 성개盛開해 마치 눈을
뿜어 내고[2] 구슬을 뿌린 듯하므로 걸음을 나란히 하여 완상하기를

1 이 간찰은 이가원 선생이 소장하고 있던 것이며, 현재 단국대학교 연민문고에 소장되어 있
다. 『연민 이가원 선생이 만난 선비들』(단국대학교 석주선기념박물관, 2013), 98면에 그 사진
이 실려 있다.
2 원문은 "噴雪"인데, 눈을 뿜어내듯이 흰 물결이 솟구치거나 물보라가 흩날리는 것을 이른다.
여기서는 흰 매화가 활짝 핀 것을 말한다.

바랐는데 마침 출타하신데다 비에 또 여러 날 막혀 몹시 섭섭하외
다. 며칠 지나면 꽃이 다 져 버리겠기에 고요히 앉아 이리저리 생각
하다 삼가 편지로 말씀드리니, 날이 갠 후에 의당 찾아뵈리다. 이만
줄이외다.

　　답청일에 인상 돈頓.

　'청안'淸案은 맑은 서안書案이라는 뜻인데, 편지에서 흔히 상대방의
칭호 밑에 붙이는 말이다. 단 이 말은 편지의 발신인과 수신인이 대체로
평교간일 때 쓰는 것이 일반적이다.
　'호행'湖行은 호서에 간 것을 이른다. '누암'樓巖은 충청북도 충주시 가
금면 누암리를 이른다. 이곳에는 송시열과 민정중閔鼎重의 위패를 모신
누암서원이 있었다. 이 서원은 1695년(숙종 21)에 창건되었다. '구 대아'
具大雅는 구씨具氏 성의 젊은이를 가리킨다. '내포'內浦는 충청도 서북부
의 바닷가에 인접한 10개 현縣을 이르는데,[3] 지금의 당진·예산·신창·서
산·태안·홍성·청양·보령 일대를 총칭하는 말이다. '답청일'은 삼월삼짇날
을 이른다. 옛날에는 이날 꽃구경을 하거나 야외에서 풀을 밟으며 놀았다.
　이 편지는, 그 어투나 규식規式으로 볼 때 평교간의 벗에게 보낸 것으
로 보인다. '득산'得山은 수신인의 호일 것이다.
　'득산'이 누구일까? 이런 호는 『뇌상관고』에는 보이지 않으며, 또 단
호그룹에 속한 인물들의 문집에도 보이지 않는다. 그런데 18세기 중·후
반의 인물인 김귀주金龜柱(1740~1786)의 문집인 『가암집』可庵集에 이 호

3　"伽倻前後有十縣, 俱號爲內浦."(李重煥, 『擇里志』의 八道總論 중 '忠淸道')

가 보인다. 『가암집』에 의하면 '득산'은 '득산루'得山樓에서 유래하는 말이다.[4] '득산루' 주인이 그 누호樓號를 자호로 삼았던 듯하다. 그렇다면 득산루는 과연 누구의 누정인가?

『가암집』에는 김귀주가 득산루 주인과 수창한 시가 여러 편 실려 있지만 그가 누구인지는 밝혀 놓지 않았다. 다만 시에서 득산루 주인은 '군'君으로 불리고 있으며, 남산에 은자처럼 살고 있음이 언급되어 있다.[5]

'득산루'는 경주 김씨 명주命柱(1730~1775)의 누호다. 그는 김한열金漢說(1709~1742)의 아들로, 김귀주와 사종간四從間이며, 추사 김정희의 조부인 김이주金頤柱(1730~1797)와 삼종간이다. 김이주는 윤면동의 숙부인 윤득화尹得和의 사위였으므로, 윤면동에게는 종매부가 된다.[6] 이인상은 윤면동으로 인해 김명주와 알고 지내게 된 듯하다. 김명주는 평생 포의로 산 인물이기에 그 기질이 이인상과 통하는 바가 없지 않았을 것이다.

『능호집』에는 이인상이 김명주에게 준 시가 한 수 실려 있다. 다음이 그것이다.

　　난가대爛柯臺로 배 저어 가는 광경 상상하면서
　　천뢰각天籟閣에서 금琴을 타리라.

4　『가암집』권2의 「得山樓夜會」, 「得山樓雜詠」, 「潦雨支離, 不見月久矣. 仲秋小望, 雨始晴, 月乃生, 喜不可禁, 訪得山宅, 醉拈唐人韻共賦」, 「次得山主人寄贈韻」 등의 시 참조. 이가원 선생이 이 간찰에 붙여 놓은 독기(讀記) 중에, "凌壺館李麟祥與得山樓書"라는 말이 보이는데, '득산'이 '득산루'임을 알고 있었던 것으로 보인다. 하지만 그가 누구인지는 밝혀 놓지 않았다.
5　「得山樓雜詠」(『가암집』권2)의 "黃葉終南宅", 「得山樓漫吟」(『가암집』권3)의 "可哀俗子爭趨市, 能似君家常掩關", 「山亭遣興」(『가암집』권3)의 "蕭然竹屋寄終南" 등의 시구 참조.
6　김수진, 「능호관 이인상 문학 연구」(서울대학교 박사학위논문, 2012), 25면.

구름 맑아 현학玄鶴이 드러나고

눈〔雪〕이 깨끗해 단전丹篆이 보일 테지.

큰 못에는 봄기운 스미고

뭇 봉우린 하늘에 가깝겠지.

모래톱에 있는 그대 생각하면서

누워서 성근 낙매落梅 하나둘 세리.

移棹爛柯想, 鳴琴天籟廬.

雲淸放玄鶴, 雪淨見丹書.

大澤涵春氣, 羣峰切太虛.

懷君在中沚, 臥數落梅疎.[7]

「김용휴金用休가 사군四郡에 놀러 가므로 「세모에 회포를 적다」라는 시의 운에 추차追次하여 증행贈行하다」(원제 '金用休命桂游四郡, 追次「晚歲書懷」韻以贈行」)라는 시다. 1758년 봄에 쓴 시로 여겨진다. 마침 이 시가 적힌 이인상의 간찰이 현재 전한다.

글씨는 다음과 같다.

　得山呈納

　夜寒殊峭, 德候靜履淸愍, 行駕將發耶. 昨有客擾, 未更往復, 篋中得盛作「晚歲書懷」韻未和者, 纔追次送. 仍竝述山中故事, 別

7 「金用休命桂游四郡, 追次「晚歲書懷」韻以贈行」, 『凌壺集』 권2; 박희병 역, 『능호집(상)』, 555~556면. 이 시에 대한 주석은 이 역서를 참조할 것.

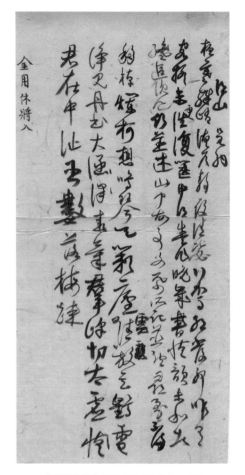

〈득산에게 올림〉, 1758, 지본, 32×14.6cm, 개인

紙所記, 竝望尋到. 不備.

移棹爛柯想, 鳴琴天籟廬. 雲淸放玄鶴, 雪淨見丹書. 大澤涵春氣, 羣峰切太虛. 懷君在中汕, 臥數落梅疎.

　金用休將入.

우리말로 번역하면 다음과 같다.

　　득산에게 올림

밤 추위가 자못 심한데 잘 계시며, 장차 출발할 건가요? 어제 손님
이 많아 분주한 바람에 다시 편지를 못 보냈습니다. 상자에서 제가
미처 화답하지 못한 그대의 「세모에 회포를 적다」라는 시를 얻어
그 운韻에 추차追次하여 보냅니다. 아울러 산중의 옛일을 서술해
별지에 적었습니다. 곧 도착하길 바랍니다. 이만 줄입니다.

　　난가대爛柯臺로 배 저어 가는 광경 상상하면서
　　천뢰각天籟閣에서 금琴을 타리라.
　　구름 맑아 현학玄鶴이 드러나고
　　눈[雪]이 깨끗해 단전丹篆이 보일 테지.
　　큰 못에는 봄기운 스미고
　　뭇 봉우린 하늘에 가깝겠지.
　　모래톱에 있는 그대 생각하면서
　　누워서 성근 낙매落梅 하나둘 세리.
　　　　김용휴에게 장차 보낼 것.

　이 글은 사군을 유람하고 있던 김명주에게 보내기 위해 작성된 간찰
초고로 보인다. 글의 말미에 작은 글씨로 쓴 "김용휴에게 장차 보낼 것"
이라는 말을 통해 '득산'이 김용휴, 즉 김명주임이 확인된다. 이인상은 김
명주가 곧 상경할 것인지 묻고 있으며, 사군으로 떠나던 김명주에게 미
처 써 주지 못한 증행시贈行詩를 지어 보내고 있다. 이 간찰은 그 내용으
로 볼 때 「득산에게 보낸 간찰」과 같은 해 봄에 작성된 것으로 생각된다.

이렇게 본다면 「득산에게 보낸 간찰」에 언급된 '호행'湖行은 사군 유람을 가리키고, '구 대아'는 김명주의 처남인 구이겸具以謙(1740~1786)을 가리킬 것이다. 구이겸은 정조 때 포도대장과 삼도수군통제사를 역임했다. 또한 '뜨락의 매화'는 남산의 능호관이 아니라 종강의 뇌상관 뜰에 심긴 매화일 터이다. 이인상은 종강의 집을 나서 남산에 있던 김명주의 득산루를 찾았던 것이다.

②이 간찰은 이인상이 죽기 2년 반 전에 쓴 것이다. 활달하고 자재한 필치를 보여준다. 우습雨濕한 중에 썼다고는 하나 벗과 함께 꽃구경하기를 고대하는 이인상의 양명陽明한 마음이 필묵에 가득하다. 글 내용 또한 자못 운치가 있다.

이 간찰은 이가원 선생이 소장하고 있던 것이다. 선생은 이 간찰의 독기讀記에, "그 필치가 유려하여 그림과 같다"(其筆致流麗若畫)라고 썼다.[8]

8 독기 전문은 다음과 같다: "凌壺館李麟祥與得山樓書. 其筆致流麗若畫. 丁卯夏日, 李家源讀." 독기 중의 '정묘'(丁卯)는 1987년이다.

윤면동에게 보낸 간찰

—

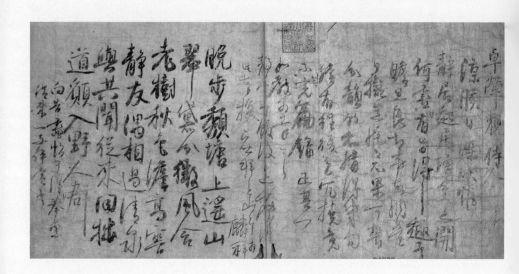

〈윤면동에게 보낸 간찰〉, 호분지胡粉紙, 22×44cm, 고려대학교 도서관 한적실

1 글씨는 다음과 같다.

卓犖觀侍人

涼候日深, 伏惟靜居起居增重. 近開何書, 有自得之趣否? 瞻思
良切, 事故稠疊, 日擬造穩而不果, 可鬱.

分韻外, 亦攝得幾句, 續有往復矣. 冗撓, 竟不自完篇, 錄正其一,
和敎爲幸耳. 靜坐了飯後送一涉. 謹此奉探下照, 拜上狀耳.

麟祥拜.

晩步頹塘上, 遙山翠黛分.
微風含老樹, 秋色澹高雲.
靜友偶相過, 淸泉與共聞.
從來同拙道, 願入野人群.

向告畵帖, 可得奉稟, 借來一与評賞否?

우리말로 옮기면 다음과 같다.

탁락관卓犖觀 시하侍下

가을이 날로 깊어 가는데 잘 계신지요? 근래 무슨 책을 보시며, 자
득自得의 정취는 있으신지요? 그리움 간절합니다. 일이 많아 날로
평온한 데로 나아가고 싶으나 그러지를 못하니 울적합니다.

분운分韻한 것 외에 또한 몇 구절을 지은지라 이어서 편지를 보냅
니다. 바빠서 끝내 편篇을 완성하지 못했지만 그 한 수를 적어 질정
하니 화답 바랍니다. 식사를 마친 후 일섭一涉을 보내시기 바랍니

다. 이만 줄이니 헤아려 주십시오. 편지 올립니다.

　　인상 배拜.

　　저물녘 퇴락한 지당池塘 걷노라니까

　　먼 산의 검푸른 빛 분명도 하이.

　　늙은 나무는 미풍을 머금고 있고

　　높쌘구름에는 가을빛 담박하여라.

　　고요히 사는 벗 어쩌다 찾아와

　　맑은 물소리 둘이서 듣네.

　　지금껏 졸박한 도道 함께했거늘

　　야인野人 속에서 무리 지어 살았으면 하네.

　　　　접때 말씀 드린 화첩畵帖은 물어볼 수 있으니[1] 빌려와 한번 같
　　이 평상評賞하시렵니까?

　　'탁락관'은 남산 기슭 현계에 있던 윤면동의 집 이름이다. '분운'分韻
운운한 것은 이인상, 윤면동, 이윤영이 얼마전 중양절重陽節[2]에 남간에서
만나 함께 노닐면서 분운하여 시를 지었기에 한 말이다.[3] 이 자리에 이윤
영도 있었음은 『단릉유고』권10에 실린 이윤영의 시 「원령·자목과 남간
에 들어갔는데 뜰의 나무가 이미 높아 크게 늘어섰거늘 그 아래에 앉아

1 　소장자에게 빌려 달라고 물어볼 수 있다는 말이다.
2 　옛 명절의 하나로 음력 9월 9일이다.
3 　「記澗中重陽之遊, 簡尹子穆」, 『능호집』권2; 번역은 「남간에서 중양절에 노닌 일을 기록하
여 윤자목에게 편지로 보내다」, 『능호집(상)』, 504면 참조.

운을 정해 짓다」(원제 '與元靈子穆入南硼, 庭樹已高大列, 坐其下, 限韻賦之')
를 통해 확인된다. 이윤영의 시 역시 같은 운을 사용하고 있다.

이 간찰 중의 시는 『능호집』 권2에 「남간에서 윤자목과 만나다」(원제
'南澗會尹子穆')라는 제목으로 실려 있는데, 한 글자도 틀리지 않고 똑같
다. 그런데 『능호집』에는 이 시 바로 뒤에 「남간에서 중양절에 노닌 일
을 기록하여 윤자목에게 편지로 보내다」(원제 '記澗中重陽之遊, 簡尹子穆')
라는 시가 3수 실려 있는데, 사용한 운이 같다. 이인상은 이 간찰에서 '바
빠서 끝내 편篇을 완성하지 못했지만" 그 한 수를 적어 보낸다고 했는데,
완성하지 못한 편篇의 나머지 작품이 곧 「남간에서 중양절에 노닌 일을
기록하여 윤자목에게 편지로 보내다」 3수로 여겨진다.

'일섭'은 하인 이름인 듯하다. 이인상은 윤면동에게 화답시를 지어 일
섭 편에 보낼 것을 청한 것이다.

이 간찰 끝의 '화첩' 운운한 말을 통해 이들이 다른 사람이 소장한 화
첩을 빌려와 함께 비평하며 감상하곤 했던 것을 알 수 있다.

이 간찰은 1755년 9월, 중양절이 조금 지난 시점에 작성된 듯하다.

② 시의 글씨를 굵고 크게 써서 편지의 글씨와 대비되게 했다. 만년기 이
인상의 야인적 풍모가 물씬 풍기는 글씨다. 이인상과 그 벗들의 정취와
문아文雅한 정신세계를 엿볼 수 있다.

14

사인암찬 외:
금석문

사인암찬舍人巖贊

—

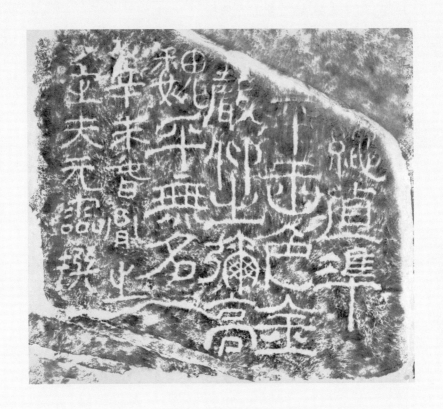

〈사인암찬〉, 1751, 탁본, 76.7×72.8cm, 충북 단양군 대강면 사인암리 사인암벽 所在, 개인

1 글씨는 다음과 같다.

繩直準平,
玉色金聲.
仰之彌高,
魏¹乎無名.
　辛未春, 胤之·定夫·元靈撰.

우리말로 옮기면 다음과 같다.

먹줄처럼 곧고 수평기水平器처럼 평평하며
옥색금성玉色金聲이로다.
우러러볼수록 더욱 높고
우뚝하여 뭐라 이름할 수 없도다.
　신미년(1751) 봄에 윤지, 정부,² 원령이 짓다.

제1·2구는 이윤영, 제3구는 김종수, 제4구는 이인상이 각각 찬撰했
다. 제1구는 주희가 지은 「육선생화상찬」六先生畵像贊 중 이천선생伊川先
生을 기린 작품에 나오고, 제2구는 명도선생明道先生을 기린 작품에 나온
다. '옥색금성'은 옥빛 모습과 쇠소리라는 뜻으로, 높은 품격과 지조를 비

1　'巍'와 통한다.
2　'정부'(定夫)는 김종수의 자다.

사인암

유하는 말이다. 제3구는 『논어』「자한」子罕의, "仰之彌高, 鑽之彌堅, 瞻之在前, 忽焉在後"(우러러볼수록 더욱 높고, 뚫을수록 더욱 견고하며, 바라봄에 앞에 계시더니 홀연 뒤에 계시도다)에서 가져왔다. 『논어』의 이 구절은 공자의 높은 덕을 형용한 말이다. 제4구는 『논어』「태백」泰伯의, "大哉, 堯之爲君也! 巍巍乎唯天爲大, 唯堯則之, 蕩蕩乎民無能名焉"(위대하도다, 요가 임금 노릇 하신 일은! 우뚝하니 하늘이 가장 크거늘 요임금이 이를 본받으셨으니, 그 덕이 넓고 넓어 백성들이 뭐라 이름할 수 없도다)에서 가져왔다.

「사인암찬」은 이처럼 성현을 기린 글 구절을 집구集句하여 사인암의 덕성과 자태를 형용했다.

이 글씨는 사인암 암벽에 새겨져 있다. 글은 세 사람의 합작이지만 글

씨는 이인상 한 사람의 것이다. 써서 새긴 시기는 1751년 3월이다.

이해 2월 이윤영의 부친이 단양 군수로 부임했는데, 이윤영은 부친을 따라 단양에 와 있었다. 이에 김종수·김상묵·이유년李惟秊[3] 등이 서울에서 내려와 이윤영과 함께 사인암을 유람하였다. 음죽 현감으로 있던 이인상은 따로 사인암으로 와 이들과 합류하였다.[4] 이인상, 이윤영, 김종수 세 사람은 이때 연구聯句로 이 찬贊을 지었다. 그리고 이인상이 팔분의 서체로 글씨를 써서 각수刻手로 하여금 새기게 했던 것이다.

이윤영은 이날 사인암에서 받은 강렬한 인상 때문에 이곳에 은거할 것을 결심하게 된다. 이렇게 본다면 이 집찬集贊[5]은 이윤영이 사인암에 은거하게 되는 출발점을 이룬다고 할 것이다.

② 이 글씨의 서체는 이인상식 팔분에 해당한다. 예전 사람들이 이를 팔분서로 인식하고 있었음은 송병선宋秉璿의 「관사인암삼선암기」觀舍人巖三仙巖記라는 글에서 확인된다.

> 사인암 암벽 왼쪽에 '雲華臺'·'淸泠臺'라고 새겨져 있으며, 또 팔분으로 '繩直準平, 玉色金聲. 仰之彌高, 巍乎無名'이라고 썼다.[6]

3 이유수(李惟秀)의 동생이다.
4 『회화편』의 〈산천재야매도〉 평석 참조.
5 이 찬은 이윤영의 『단릉유고』 권13에 '인암집찬'(人巖集贊)이라는 제목으로 실려 있다. '인암'(人巖)은 사인암의 약칭이다.
6 "壁左刻'雲華臺'·'淸泠臺', 又八分書'繩直準平, 玉色金聲. 仰之彌高, 巍乎無名.'"(宋秉璿, 「觀舍人巖三仙巖記」, 『淵齋集』 권20)

이 글씨는 전체적으로 고졸古拙한 풍이 있고, 굳세면서도 부드러운 맛이 있다. 다시 말해 굳셈과 부드러움이 잘 조화를 이루고 있다. 필획에 전서의 둥근 획이 많이 구사되어 있고 파책波磔이 극도로 절제되어 있어, 예서지만 전미篆味가 강하다. 글자의 형태도 횡방형이 아니라 종방형에 가깝다.

제1행의 '繩'자는 특히 우부의 획에 둥근 맛이 강해 전서의 풍을 보여준다. 한비漢碑 중에는 〈하승비〉에 비슷한 글꼴이 보인다.

제2행 '平'자의 제2·3획은 전서의 필획이다. '玉'자는 종획終劃을 아주 특이하게 썼는데, 전서의 자형을 변형한 것으로 여겨진다.

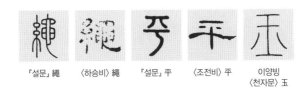

「설문」繩　　〈하승비〉繩　　「설문」平　　〈조전비〉平　　이양빙
　　　　　　　　　　　　　　　　　　　　　　　〈천자문〉玉

제3행 '仰'자의 좌부 '亻'은 〈하승비〉의 서법을 따랐다. '之'자는 전서의 자형이다. '彌'자 우부 하단의 '冂'와 '高'자 하단의 '冂'은 모두 필획에 둥근 맛이 있어 전서의 풍이 느껴진다.

제4행 '魏'자의 우부 '田'의 바깥획을 각지게 쓰지 않고 동그랗게 썼는데, 전서의 획을 따른 결과다. '乎'자의 제1·2·3획에서도 전서의 필의가 느껴진다.

관지 중의 '春'자는 전서의 자형이다. 이인상의 전서 작품 〈숙백사역〉에도 이 글꼴이 보인다.[7] '之'자 역시 전서의 자형이며, '霝'자는 고전의 글꼴이다.

'定'자, '撰'자에서는 부분적으로 전서의 글꼴이 발견된다.

〈숙백사역〉春 〈齊侯鍾〉霝 『古尙書』霝 『설문』諜 〈사신비〉撰

　이 탁본은 필자가 2004년 8월 24일에 한 것이다. 이하 사인암 각석刻
石의 탁본들은 다 그러하다.

운화대명雲華臺銘

—

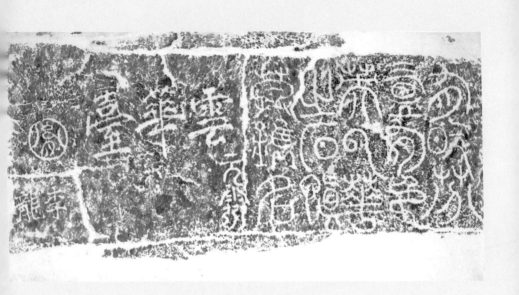

〈운화대명〉, 1753, 탁본, 68×146cm, 충북 단양군 대강면 사인암리 사인암벽 所在, 개인

[1] 글씨는 다음과 같다.

有氣芬氳,[1]
有色英英.
雲華之石,
愼莫鐫名.
　　元霝.

우리말로 옮기면 다음과 같다.

구름 기운 자욱하고[2]
형색이 빼어나네.
이 운화대雲華臺 바위에다
삼가 이름 새기지 말길.
　　원령.

이 글씨는 사인암 밑에 새겨져 있다. 이윤영은 사인암의 우벽右壁에
'운화대'雲華臺라는 명칭을 부여했다. 이인상은 그 명銘을 지어 전서로
썼으며, 이를 바위에 새겼다. 1753년의 일이다.[3]

1　『뇌상관고』제5책에 실린 「李胤之名舍人巖之右壁曰雲華, 銘以篆」에는 '氳'이 '韞'으로 되어 있다. 뜻은 같다.
2　원문의 '芬氳'은 구름과 안개가 자욱하거나 향기가 짙은 것을 이르는 말이다.
3　『뇌상관고』제5책에 실린 「李胤之名舍人巖之右壁曰雲華, 銘以篆」에 그 창작 시기를 '계유년'(1753)이라 밝혀 놓았다.

명문銘文 중 "삼가 이름 새기지 말길"이라고 한 것은, 유람객이 운화대에 함부로 자신의 이름을 새기지 말라는 뜻이다. 지금 사인암에 가 보면 강벽江壁에 사람들 이름이 빼곡하다. 이인상 당대에 벌써 이름이 많이 새겨져 있었을 터이다. 지금 남아 있는 이름을 보이면 다음과 같다: 김태중金台重, 민우수閔遇洙, 이기중李箕重, 윤심형尹心衡, 김시찬金時粲, 조명정趙明鼎, 이의철李宜哲, 이명석李命奭, 윤상후尹象厚, 김상묵金尙默, 조정趙曔, 이유수李惟秀, 민백선閔百善, 김종수金鍾秀, 홍지해洪趾海, 민백분閔百奮, 이양천李亮天, 이현영李顯永, 이희문李羲文, 이희천李羲天, 이서영李舒永, 김광묵金光默. 노론 일색이다.

이인상은 사람들이 사인암에 마구 이름을 새기는 것이 싫었던 듯하다. 그래서인지 '이인상'이라는 이름 석자는 사인암에 새겨져 있지 않다. 이윤영의 이름도 사인암에 새겨져 있지 않다(이윤영은 사인암에서 4년이나 살았건만). 이 두 사람이야말로 진실로 사인암을 사랑했으며, 이름을 감추고자 한 평소의 뜻을 실천했다 할 만하다.

이인상이 「운화대명」에서 이름 새기는 걸 삼가라고 그리 당부했건만, 이 명이 새겨진 바위 맨 왼쪽 하단에 누가 살짝 이름을 새겨 놓은 게 보인다.

바위 좌측의 '운화대'雲華臺라고 쓴 해서는 이윤영의 필적이다. 그 끝에는 '윤'胤이라는 원인圓印을 새겼다. '윤'胤은 이윤영의 자 '윤지'胤之에서 한 글자를 취한 것이다.

성해응은 사인암에 새겨져 있는 이인상의 고전古篆을 평하길, "바라보면 기굴奇崛하며, 비록 이끼가 끼어 있어도 광기光氣가 소삼蕭森하다"[4]라고 했다.

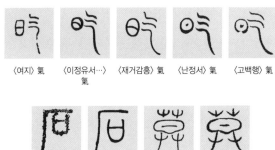

〈여지〉氣 〈이정유서…〉氣 〈재거감흥〉氣 〈난정서〉氣 〈고백행〉氣

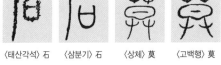

〈태산각석〉石 〈삼분기〉石 〈상체〉莫 〈고백행〉莫

② 고전古篆의 서체다. 그래서 획이 반듯하거나 일률적이지 않으며, 둥근 느낌이 강하다. 이인상이 구사한 고전의 서체 중에는 종정鐘鼎의 명문銘文처럼 한 획의 기필起筆 부분과 수필收筆 부분이 침針처럼 예리하고 획의 중간 부분이 굵은 것도 있지만, 이 글씨는 그렇지는 않다.

전체적으로 획이 작위적이지 않고 느긋하며, 둥근 기운이 많아 동감動感이 승勝하다. 그래서 얼른 보면 글자들이 너울너울 춤을 추고 있는 것 같다. 자형은 소전이 주가 되고 있지만 고전이 섞여 있다.

제1행의 '有'자와 제2행의 '有'자는 분위기가 사뭇 다르다. '氣'자는 고전의 자형이다. 〈여지〉, 〈이정유서·악기·주역참동계〉, 〈재거감흥〉, 〈난정서〉, 〈고백행〉에도 같은 글꼴이 보인다.[5]

제3행의 '英'자는, 『설문』전은 '茥'과 같은데, 이인상은 하부의 '人' 획을 '∩'와 같이 둥글게 썼다. '雲'자는 고문이다.

4 "望之奇崛, 雖苦蘚被之, 光氣蕭森."(「記凌壺篆後」, 『研經齋全集』 續集 冊16)
5 본서의 '1-3' '1-5' '4-3' '9-1' '9-2' 참조.

제4행의 '石'자도 바깥쪽의 아래로 내리긋는 획을 오
른쪽 방향으로 둥글게 썼는데, 특이한 서법이다. 이사와
이양빙의 글씨와 비교해 보면 그 점이 잘 드러난다.

제5행 '莫'자의 '曰'을 '◎'와 같이 특이하게 썼는데,
이 글꼴은 〈상체〉와 〈고백행〉에도 보인다.

관지의 '원령' 元靁이라는 두 글자는 〈고백행〉 관지의
글꼴과 비슷하다.

〈고백행〉의
관지 元靁

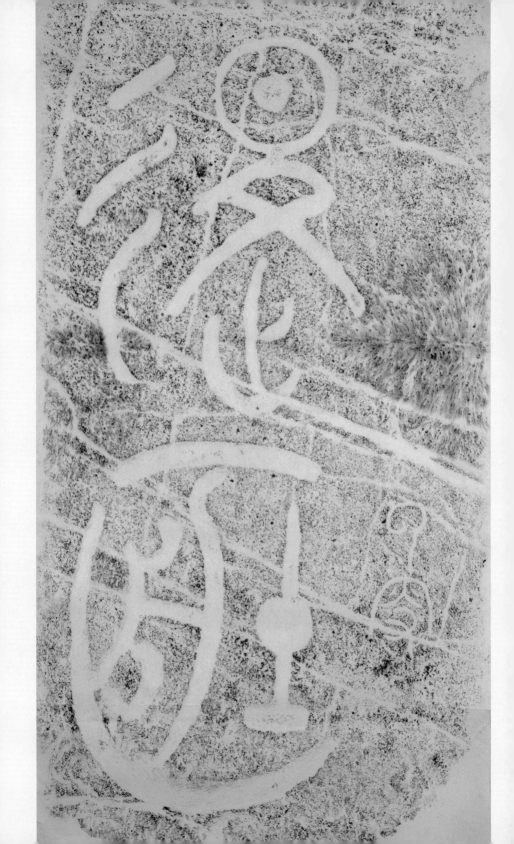

퇴장退藏

—

① 글씨는 다음과 같다.

　雲叟

退藏.

　'퇴장'退藏은 '물러나 숨는다'는 뜻이다. 이 각자刻字는 종래 누구의 것
인지 밝혀지지 않았는데, 이인상의 글씨다. '退'자의 세로 길이가 무려
73cm나 되는바, 이인상이 남긴 필적 중 크기가 가장 크다. 사인암 동벽
東壁에 새겨져 있다.
　이인상은 이 글씨와 관련해 다음과 같은 글을 남겼다.

　　사인암을 구경하는 사람은 그 얼굴을 보지 그 마음을 보지 않는다.
　　이윤지가 단양에 들어와 산수를 보면서 그 골수를 꿰뚫어보아 이르
　　지 않은 묘처妙處가 없고서부터 비로소 사인암의 오묘함을 제대로
　　알게 되었다. 윤지는 장차 연형양신鍊形養神'하고자 하여 매양 사인
　　암 앞에 이르러 수십 보를 소요逍遙했는데 문득 고요히 자취를 감
　　춰 버려 아는 사람이 없었다.

〈퇴장〉, 1753, 탁본, 175×89cm, 충북 단양군 대강면 사인암리 사인암벽 所在, 개인

어느날 윤지는 나를 이끌고 물 동쪽에 이르렀는데, 문득 사인암의 한 면이 우뚝 구름 위에까지 솟아 있었으며, 소나무 사이로 정자가 은미하게 보이는데 흔들흔들 떨어질 것만 같아 보는 사람의 눈을 놀라게 하였다. 차츰 나아가니 문득 바위 가운데가 조금 열린 데가 있는데 계란을 포갠 것 같은 돌 계단이 수십 개 나타났다. 나도 모르게 발을 구르고 몸을 솟구쳐 선인仙人의 호리병박² 속에 들어가는 듯했다. 밝기가 환했으며 높다란 바위가 에워싸고 있는 것이 옥玉이 높이 솟은 것도 같고 쇠를 묶어 놓은 것 같기도 했는데, 휘익휘익 큰 바람 소리가 들렸다. 남벽南壁이 가장 방정方正했으며, 동벽東壁은 웅장하여 쳐다볼 수가 없었는데, 정자는 바로 그 중앙에 자리하여 차가운 푸른 기운을 호흡하고 있었다.

애초 이자李子³가 이 정자를 세우고는 탄식하며 말하기를, "운화雲華⁴를 먹지 않으면 도를 깨달을 수 없다"라고 하고는 마침내 '운화'雲華라는 편액을 걸어 사인암의 기이함을 드러냈다.

이에 내가 말하기를, "마음이 깨끗한 사람이 아니면 석수石髓⁵를 먹을 수 없나니 더불어 말할 자가 누구겠소? 청컨대 사인암의 신神에게 물어 보구려"라고 하였다.

이자李子는 마침내 그 남벽을 찬贊하여, "독립불구, 둔세무민"獨

1 도가의 용어로, 몸을 수련하고 신(神)을 기르는 것을 이른다.
2 '호중천'(壺中天)을 말한다. 한(漢)나라의 선인(仙人) 호공(壺公)이 호리병박 속의 선계(仙界)를 드나들었다는 고사에서 유래하는 말이다.
3 이윤영을 이른다.
4 운모(雲母), 즉 돌비늘을 이른다. 신선이 먹는 선약(仙藥)이다.
5 석종유(石鐘乳), 즉 돌고드름을 이른다. 선인(仙人)이 먹는다.

立不懼, 遯世無悶[6]이라 하고, 나는 그 동벽을 이름하기를 '퇴장'退藏
이라 했으며, 모두 전서로 새기었다.[7]

「운화정기」雲華亭記라는 글 전문이다. 운화정은 1753년에 건립되었는
데, 이 글은 그 다음해인 1754년에 씌어졌다. '퇴장'退藏이라는 글씨의
서사 시기는 1753년으로 여겨진다. 이인상이 「운화대명」을 전서로 써서
바위에 새긴 것도 이 해다.

이윤영은 사인암의 우벽右壁을 '운화대'雲華臺라 명명했으며,[8] 이 운화
대의 반벽半壁 중에 운화정이라는 초정草亭을 건립하였다. 운화정은 '서
벽정'棲碧亭이라고도 불렸다. 지금 산신각이 들어선 곳이 서벽정이 있던
자리다.[9]

6 "홀로 서 있되 두려워하지 않으며, 세상을 피하여 은둔해도 아무 근심이 없다"라는 뜻으로
『주역』 대과괘(大過卦)의 상전(象傳)에 나오는 말이다. 『역전』(易傳)에는 이 구절이, "천하가
비난하여도 돌아보지 않음이 홀로 서서 두려워하지 않음이요, 온 세상이 알아주지 않더라도 후
회하지 않음이 세상을 피하여 은둔해도 아무 근심이 없음이다"(天下非之而不顧, 獨立不懼;
擧世不見知而不悔, 遯世无悶也)라고 풀이되어 있다.
7 「雲華亭記」, 『뇌상관고』 제4책. 원문은 다음과 같다: "觀舍人巖者, 相其面, 不相其心. 自
李胤之入丹陵看山水, 洞髓刮骨, 無微不到, 而後始得窮舍人巖之奧. 將以鍊形養神也, 每至
巖前, 委蛇數十步, 便寂然滅影, 人無知者. 一日, 引余到水東頭, 忽見舍人一面卬立參雲,
松際欄檻隱約, 搖搖欲墜, 令人駭矚. 漸進, 石勢忽割然中闢, 得懸碏若累卵者數十級, 而不
覺轉步騰身, 如入仙人葫蘆, 光明洞澈, 而峻石環立, 矗玉縮鍈, 磊砢漸瀝, 南壁最方正, 東
壁壯偉, 不可睍視. 有亭正當石心, 吐納寒翠. 始李子構此, 歎曰: '不餐雲華, 不能悟道!' 遂
扁以雲華, 標舍人巖之奇. 余曰: '非淨心者, 不能餐石髓, 誰與之道者? 請訊舍人之神!' 李
子遂贊其南壁曰: '獨立不懼, 遯世无悶.' 余名其東壁曰 '退藏', 俱鏤之以篆."
8 본서 '14-2' 참조.
9 「雲華石室, 次元靈二絶」, 『단릉유고』 권9; 「李胤之丹邱二亭記」, 『貞蕤集』 권9의 "平鋪
如席, 可坐數十人, 而巖壁環擁有洞天之象"이라는 구절; 「棲碧樓在人巖南峙一片地, 愴胤
之遺跡」, 『豊墅集』 권3의 "百仞層層上, 短茅留小亭. 梯窮容有地, 巖拆小開局"이라는 구절;
「記凌壺篆後」, 『연경재전집』 속집 책16의 "又搆棲碧亭於舍人巖峙"라는 구절 등 참조. 한편,

이인상의 이 기문記文에는 사인암 아래에서 돌층계를 통해 정자에 이르기까지의 풍경이 묘사되어 있다. 주목되는 것은, 이윤영의 사인암 은거에 도가적 배경이 자리하고 있다는 점이다. 기문 중의 '연형양신'鍊形養神이라든가 '선인仙人의 호리병박'이라든가 '운화'雲華라든가 '석수'石髓라든가 하는 말은 모두 도가와 관련된 것이다. 이윤영은 원래 도가적 취향이 강한 인물인데,[10] 사인암 은거에서도 그 점이 확인된다 하겠다. 이인상에게도 도가적 취향이 있었던 만큼 두 사람은 이런 면에서 단짝이라 할 만하다.

'운화대'나 '운화정'이라는 명칭 중의 '운화'는 운모雲母를 뜻한다. 운모는 선인仙人이 먹는 선약仙藥에 해당한다. 이인상은 사인암에 '운영석' 雲英石이라는 이름을 붙인 바 있다.[11] 갈홍葛洪의 『포박자』抱朴子「선약」僊藥에는,

운모에는 다섯 종류가 있는데, 오색을 모두 갖추고 있으면서 푸른빛이 많은 것을 운영雲英이라고 한다. 의당 봄에 복용해야 한다.[12]

'서벽'(棲碧)이라는 명칭은 이백의 시 「산중문답」(山中問答)의 "왜 벽산(碧山)에 사냐고 내게 묻길래/웃으며 답 안하니 마음 절로 한가롭네"(問余何意棲碧山, 笑而不答心自閑)에서 따온 것이다.

10 이윤영의 도가적 면모는 심익운(沈翼雲)의 『백일집』(百一集)에 수록된 「悼三君子」의 1수인 「丹丘」에 잘 그려져 있다. '단구'는 이윤영을 가리킨다. 이 시의 서두는 다음과 같다: "丹丘道者流, 在古聃與周. 放曠外事物, 窅冥得神遊. (…)"

11 박제가, 『貞蕤閣集』二集의 「舍人巖. 凌壺公贈名雲英石」이라는 시제(詩題)에서 그 점이 확인된다.

12 "雲母有五種, (…)五色並具而多靑者, 名雲英, 宜以春服之."(「僊藥 第十一」, 『抱朴子』內篇 권2)

라고 되어 있다.

이윤영이든 이인상이든 사인암 바위의 각진 모양에서 운모를 떠올렸음이 분명하다. 도가적 감수성의 발로라 할 것이다.[13]

이윤영이 사인암의 남벽에 새겼다는 "獨立不懼, 遯世無悶" 여덟 자는 『주역』 대과괘大過卦의 상전象傳에 나오는 말이다. 이인상도 이 문구를 전서로 쓴 적이 있다.[14]

이윤영의 이 글씨는 지금도 사인암 남벽에 남아 있어 이인상이 쓴 동벽의 글씨와 짝을 이루고 있다.

이윤영은 또한 운화정의 뒤편 바위에다 '소유천문'小有天門이라는 네 글자를 전서로 써서 새겼다. '소유천'小有天

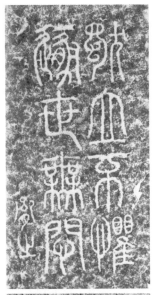
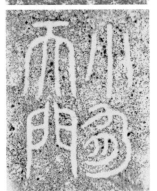

이윤영, 〈독립불구, 둔세무민〉, 탁본, 146.1×57.8cm, 개인(상)
이윤영, 〈소유천문〉, 탁본, 50.8×38.8cm, 개인(하)

13 이와 관련해, 이인상이 사근도 찰방으로 있을 때 운모를 빻아 종이를 만들어 이를 관전(官牋)으로 썼다는 사실도 기억해 둠직하다. 박제가는 이를 '석린간'(石鱗簡: 운모 편지지)이라고 일컬은 바 있다. 박제가가 「夕日散步摛文院堂中, 有懷青莊」(『貞蕤閣集』二集 所收)이라는 시에 붙인 "능호공(凌壺公)이 찰방을 할 때 운모를 빻아 종이를 만들었는데 석린간(石鱗簡)의 효시다. 사근역 고사로 갖추어 둘 만하다"라는 주(註) 참조.
14 본서 '2-하-9' 참조.

은 신선이 산다는 동부洞府의 이름인바, 이 역시 도가적 맥락을 갖는 명칭이라 할 것이다.

이인상이 쓴 '퇴장'이라는 글귀는 북송의 철학자 정이程頤의 다음 말에서 유래한다.

'둔'遯이라는 것은 음陰이 자라고 양陽이 사라짐이니, 군자가 은둔해야 할 때다. 군자가 퇴장退藏하여 그 도를 펴서 도가 움츠러들지 않으면 형통함이 된다. 그러므로 '둔'遯에 형통함이 있는 것이다.[15]

'퇴장'의 오른쪽 하단에 작은 글씨의 '운수'雲叟라는 두 글자가 보이는데, 이인상의 별호로 생각된다. 이인상이 자신을 '운수'라고 칭한 것은 여기 말고는 없다. '운수'라는 이 두 글자는 원래 '퇴장'의 좌측 하단에 있어야 마땅한데, 좌측의 여백이 부족해 부득이 우측에 새긴 것으로 보인다.

이인상은 '기변'奇變을 보여주는 것으로는 구름만 한 것이 없다고 보았다. 그래서 남산의 능호관 당호를 '망운헌'望雲軒이라 지었으며, 이를 줄인 말 '운헌'雲軒을 별호로 삼아서 인장에 새기기도 했다.[16] 또한 단양의 구담에 건립한 정자를 '다백운루'多白雲樓(약칭 운루雲樓)라 명명했으며, 그 앞의 강물에 '운담'雲潭이라는 이름을 붙였다.[17] 그리고 스스로를

15 "遯者, 陰長陽消, 君子遯藏之時也. 君子退藏, 以伸其道, 道不屈則爲亨, 故遯所以有亨也."(『주역』'둔괘'(遯卦)의 괘사(卦辭)에 대한 『易傳』의 풀이)
16 이인상은 〈강남춘의도〉·〈구룡연도〉라는 그림과 〈수회도〉(水會渡)라는 전서 글씨에 '운헌'(雲軒)이라는 인장을 찍었다.『회화편』의 〈강남춘의도〉와 〈구룡연도〉 평석 및 본서의 '2-중-6' 참조.
17 「龜潭小記」,『뇌상관고』제4책 참조.

'운담인'雲潭人이라고 했다.[18] 이들 칭호에서 구름에 대한 이인상의 애호를 볼 수 있다.

'운수'雲叟라는 호는 '운헌'雲軒이라는 호에서 '운'雲을 가져와 노인 '수'叟자를 붙인 것으로 여겨진다. 그러니 '운헌'이라는 호의 변주라 할 만하다.

'구름'은 매인 데 없이 자유로운 존재를 표상하므로 벼슬에서 물러나 야인이 된 이인상에게 '운수'라는 칭호는 썩 잘 어울린다고 생각된다.

② 이 글씨는 율동감이 많고 곡세曲勢가 승勝하다. 필획은 막힘이 없고 굳세면서도 부드러움을 띠고 있다. 전체적으로 역동감과 기운이 가득하다. 진전秦篆을 뛰어넘어 상고시대 전서의 소박하고 자연스러운 기풍을 보여준다.

「설문」退 「도덕경」藏 고문 藏 「설문」藏

'退'자와 '藏'자는 고문의 자형이다. '雲'자는 고문이고, '叟'자는 주문籒文이다. 이처럼 이 글씨는 그 자형이 모두 고전이다.

18 이인상은 〈다백운루도〉의 관지에 '雲潭人'이라는 호칭을 사용하였다. 『회화편』의 〈다백운루도〉 평석 참조.

태시설太始雪

—

〈태시설〉, 탁본, 46×96cm, 충북 단양군 단성면 가산리 하선암 所在, 단양문화보존회

① 글씨는 다음과 같다.

太始雪

'태곳적 눈'이라는 뜻이다. 이 전서는 단양 하선암下仙巖의 너럭바위에 새겨져 있었는데, 지금은 마모되어 보이지 않는다.

이 글씨에 대해서는 다음 두 기록이 참조된다.

(1) 너럭바위에는 '감공태시설'嵌空太始雪 다섯 글자가 새겨져 있는데, 원령의 필적이다.[1]

(2) 비로소 하선암에 이르니 큰 바위가 층층으로 있는데, 절로 층계를 이루었다. 형색은 상선암·중선암과 비교해 좀 평탄한데, 흰 바위가 쭉 펼쳐져 있다. 물은 그 아래로 치닫는다. 큰 바위 아래는 모두 작은 바위를 받쳐 포개 놓은 듯한데, 그 공교함이 마치 사람이 한 것만 같다. 바위 위에는 전자篆字로 '태시설'太始雪 석 자가 새겨져 있으며 (…)[2]

(1)은 백석白石 이정유李正儒가 쓴 「하선암」下仙巖이라는 시[3]의 주註

1 "盤石刻'嵌空太始雪'五字, 元靈筆."(李正儒, 「下仙巖」詩의 註, 『白石遺稿』권1)

2 "始到下仙岩, 大石層層, 自成階級, 色視上中仙, 稍平白迤布, 水奔其下, 大石下皆若以細石支累之, 巧如人爲. 石上篆刻'太始雪'三字, (…)"(유만주, 『欽英』, 1778년 4월 2일 일기)

3 시는 다음과 같다: "盤陀散沫轉淸奇, 大較三仙伯仲之. 軒樂十懸平可設, 胡床百置闊堪爲. 雪剜太始元靈篆, 霆鬪高江子美詩. 況是崢泓蕭瑟處, 秋風且莫客衣吹."

다. '감공태시설'嵌空太始雪은 두보의 시 「철당협」鐵堂峽에 나오는 구절로, "태곳적 눈이 영롱하여라"라는 뜻이다.

(2)는 유만주兪晩柱의 저술인 『흠영』欽英의 1778년 4월 2일 일기에 나오는 말이다.

이정유는 '감공태시설' 다섯 글자가 새겨져 있다고 했고, 유만주는 '태시설' 세 글자가 새겨져 있다고 해, 말이 서로 좀 다르다.

필자는 하선암을 두 번 답사했는데, 이인상의 이 글씨를 찾지 못했다. 너럭바위가 있는 곳이 시냇가 바로 곁이라 냇물이 범람할 때마다 각석刻石이 조금씩 마모되어 글씨가 사라진 게 아닌가 한다. 다행히 20년 전에 단양문화보존회에서 탁본한 것이 있어 이 책에 실었는데, 탁본 상태가 좋지 않다.[4] 20년 전 탁본할 때 벌써 너럭바위의 글씨는 몹시 희미해 잘 보이지 않았다고 한다.

이 탁본에는 '태시설' 석 자만 보인다. 원래는 '감공태시설'이라고 새겼는데, 유만주가 갔을 때 '감공' 두 글자는 이미 잘 보이지 않게 된 것인지 모른다.

하선암의 너럭바위는 아주 넓으며 그 색이 하얗다. 이인상은 그 모습이 마치 태곳적의 눈과 같다고 해서 이런 글귀를 새겼을 것이다.

② 마모가 심해 비록 자획이 분명하지는 않으나 율동감과 정취情趣가 두드러진 이인상 대자 전서의 분위기는 어느 정도 느낄 수 있다.

'雪' 자의 머리를 '𩇩'와 같이 쓴 것은 고전의 획을 취한 것이다.

4 『돌에 새긴 단양의 마음』(단양문화보존회, 2015), 83면.

김주하 묘표 金柱廈墓表

朝鮮多大浦僉節制使 贈
判敦寧府事金公柱廈墓
贈貞敬夫人綾州具氏
贈貞敬夫人昌寧成氏
幷祔左

〈김주하 묘표〉, 1752, 탁본, 149×63cm, 남양주시 所在, 한신대학교 박물관

1 글씨는 다음과 같다.

朝鮮多大浦僉節制使 贈判敦寧府事 金公柱厦墓
贈貞敬夫人 綾州具氏 貞敬夫人 昌寧成氏 并祔左

우리말로 옮기면 다음과 같다.

조선 다대포 첨절제사 증贈 판돈령부사 김공金公 주하 묘
증贈 정경부인 능주 구씨 정경부인 창녕 성씨 부좌祔左

　　다대포는 지금의 부산시 사하구 다대동 일대에 해당한다. 낙동강 하
구 최남단으로, 조선 시대에 다대포진鎭을 두었으며 첨절제사僉節制使가
다스렸다. 첨절제사는 절도사 밑의 벼슬로 품계가 종3품이지만, 다대포
와 평안도의 만포진萬浦鎭만큼은 정3품이었다. 김주하(1614~1684)는 자
字는 중소仲邵이고 본관은 전주인데, 무과에 급제한 후 여러 무직武職을
역임해 다대포 첨절제사에 이르렀다. 그의 증손인 생원 김이일金履一이 쓴
묘표 음기陰記에서 그 점을 알 수 있다. 묘는 양주楊州 주곡注谷에 있다.
　　'정경부인'은 정1품과 종1품 문무관의 처에게 내려졌던 봉작封爵이다.
능주 구씨는 김주하의 초취初娶이고, 창녕 성씨는 재취再娶다.
　　김이일은 묘표 음기에서 자신이 글을 쓴 시기를 '숭정삼임신'崇禎三壬
申, 즉 1752년이라고 밝혀 놓았다. 그러므로 이인상이 묘표의 글씨를 쓴
것은 대략 이 무렵일 것이다. 이인상은 당시 음죽 현감으로 있었다.

2 이 글씨는 이인상이 쓴 다른 예서와 그 서풍이 퍽 다르다. 파책이 부

김이일이 쓴 〈김주하 묘표 음기〉, 탁본, 149×63cm, 한신 대학교 박물관

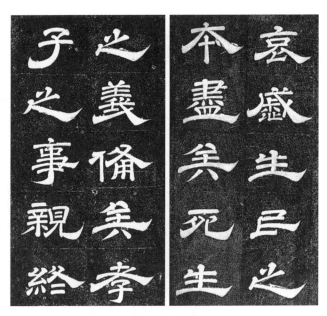

당 현종, 〈석대효경〉

각되어 있으며, '大'자나 '判'자에서 보듯 별획撇劃의 수필收筆 부분이 위로 삐쳐져 있다. 이 때문에 이 글씨는 좀더 장식적으로 보이며, 웅장한 느낌이 든다. 이인상은 무장武將의 묘표라는 점을 감안해 이런 느낌이 나도록 쓴 게 아닌가 한다.

선행 연구에서는 이 글씨가 당예唐隸의 풍격을 보여주는 것으로 지적된 바 있다.¹ 필획이 비후肥厚한 편이니 그렇게 볼 수 있는 면이 없지 않다. 그렇기는 하나 이 글씨의 서풍을 오로지 당예라는 관점에서만 이해하는 것은 적절치 못한 듯하다.

1 이희순,『조선시대 예서풍 연구』, 132면.

이광사는 조선에서는 종래 한예漢隸를 몰랐으며 당예밖에 알지 못했다고 말한 바 있다.[2] 18세기에 당예를 잘 쓴 서가는 김진상이다. 앞서 지적했듯 이인상은 김진상을 몹시 존경했으며, 그를 종유하였다.[3]

이인상의 예서나 팔분은 한예에 기초하고 있는바, 당예의 서풍이 다소간 느껴지는 이런 작품은 본류에 속하는 것은 아니다.

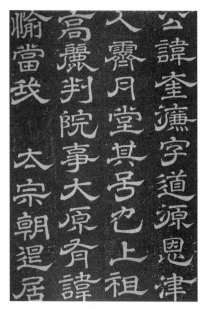

김진상의 예서 〈송규렴신도비명〉宋奎濂神道碑銘, 1746, 탁본, 개인

그런데 자세히 관찰해 보면 이 작품에는 보통의 당예와 달리 전서의 필의筆意가 있다. 그것은 굵기의 변화가 별로 없이 대체로 균일하게 쓴 필획에서만이 아니라 자형상에서도 확인된다.

이렇게 볼 때 이 글씨는 또다른 이인상의 팔분으로 간주될 수 있다. '또다른'이라고 한 것은 이인상식 팔분a하고도 다르고 이인상식 팔분b와도 다르기 때문이다.

2 "東國曾無隸書之來, 只有玄宗〈孝經〉〈泰山碑〉, 鈍俗不足觀."(이광사, 『書訣』前編). 인용문 중 〈효경〉(孝經)은 〈석대효경〉(石臺孝經)을, 〈태산비〉(泰山碑)는 〈기태산명〉(紀泰山銘)을 말한다. 당예의 대표적인 작품들이다.
3 본서 '9-5' 참조.

이인상식 팔분a나 팔분b에는 전서의 자형이 퍽 많이 혼입되어 있다. 이와 달리 이 글씨에는 전서의 자형이 요소적으로 확인될 뿐이다. 하지만 필획의 대체적 균일성에 있어서는 이 글씨 쪽이 이인상식 팔분a나 팔분b보다 좀더 전서의 면모를 보여준다고 생각된다.

이인상식 팔분a와 팔분b에서는 개성과 즉흥적 영감이 중시되는 데 반해, 이 글씨에서는 격식성이 중시되고 있다. 이는 글씨의 용처用處와 관련된다고 여겨진다. 즉 전자가 실용성보다는 예술성이 제1의적인 데 반해, 후자는 실용성이 제1의적인 데서 유래하는 차이일 터이다.

글씨를 분석해 보기로 한다.

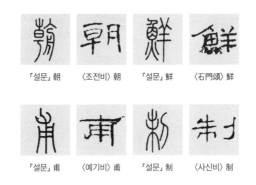

「설문」朝　〈조전비〉朝　「설문」鮮　〈石門頌〉鮮

「설문」甫　〈예기비〉甫　「설문」制　〈사신비〉制

제1행 '朝'자의 우부는 전서의 꼴이다. '鮮'자의 우부도 전서의 꼴이다.

'浦'자 우부 아랫부분의 필획에는 전서의 글꼴이 남아 있다. '制'자의 좌부에도 전서의 유의遺意가 느껴진다.

'使'자의 'ㅓ'변은 〈하승비〉의 서체를 따랐다. '贈'자의 우부 '曰'은 맨 위 왼쪽이 약간 열려 있는데, 전서의 글꼴을 따른 것이다. 제3행의 '贈'자, 제4행 '昌'자의 '曰'도 마찬가지다.

「설문」日 　〈사신비〉日 　〈하승비〉府 　〈하승비〉州 　〈형방비〉州

　　제2행의 '府'자는 〈하승비〉의 서체와 유사하다. 제3행의 '州'자에는
〈하승비〉나〈형방비〉衡方碑 등 한비漢碑의 영향이 감지된다.

송병원 묘 망주석 뇌

宋炳遠墓望柱石誄

〈송병원 묘 망주석 뇌〉, 1749년경, 탁본, 제1면 113.5×51cm, 대전시 所在, 개인

1 글씨는 다음과 같다.

① 春堂之孫, 靜翁宅相.
　 天賦美質, 士推雅望.
　 鬱鬱佳城, 精光上燭.
　 嗣子克孝, 納誌玄宅.
　　　　閔判書鎭厚銘.

② 寬廣和平, 溫雅樂易.
　 識慮高遠, 局量淵偉.
　 德行懿美, 才器宏達.
　 議論正當, 踔厲風發.
　　　　閔相國鎭遠誄. 李麟祥敬書.

③ 端潔之操, 精詣之識.
　 資品旣美, 濟以問學.
　 惟大先生, 施不究德.
　 承家有人, 何命之嗇.
　　　　金相國構誄.

④ 昭曠雅潔, 自修之飭.
　 和易愷悌, 接人之德.
　 縱橫穎發, 富哉言議.
　 華瞻淵博, 好是文藝.

李參判濟誅. 李麟祥敬書.

우리말로 옮기면 다음과 같다.

① 동춘당同春堂[1]의 손자요, 낙정옹樂靜翁[2]의 외손
하늘이 아름다운 자질 부여하사, 선비들이 아망雅望[3]으로 추대
했네.
성대한 묘墓를 환한 빛이 위에서 비추나니
사자嗣子[4]가 효성스러워 무덤에 지誌[5]를 넣네.
민 판서閔判書 진후鎭厚[6]의 명銘.

② 너그럽고 넓고 화평하며, 온아하고 쾌활했네.
식견 높고 생각이 고원高遠하며, 국량이 깊고 컸네.
덕행이 아름답고, 재주가 굉달宏達하며
의론議論이 정당하고, 뛰어나 거침이 없었네.

1 송준길(宋浚吉, 1606~1672)을 이른다.
2 조석윤(趙錫胤, 1605~1654)을 이른다. 자는 윤지(胤之), 호는 낙정(樂靜), 본관은 배천이
다. 김상헌의 문인으로, 1628년(인조 6) 문과에 급제했으며, 수찬·이조정랑·승지를 거쳐 대사
간·대제학·이조참판을 역임했다.
3 훌륭한 명망이 있는 사람.
4 송요좌(宋堯佐)를 말한다. 원래 송병익(宋炳翼)의 아들인데, 송병익의 형인 송병원에게 출
계(出系)하였다. 송문흠은 송요좌의 아들이다.
5 묘지명을 말한다.
6 민진후(1659~1720)는 호가 지재(趾齋)로, 여양부원군(驪陽府院君) 민유중(維重)의 아들
이고 민진원(鎭遠)의 형이며, 숙종의 비(妃) 인현왕후(仁顯王后)의 오빠다. 송시열의 문인으
로, 1686년(숙종 12) 문과에 급제했으며, 승지·충청감사·대사간·형조참의·한성부판윤·예조
판서 등을 역임했다.

민 상국閔相國 진원鎭遠[7]의 뇌誄. 이인상 삼가 쓰다.

③ 지조는 단정하고 깨끗했고, 식견은 정묘精妙했으며
　자품資稟이 아름답고, 학문을 갖추었네.
　크도다 선생이여, 베풀어도 덕이 다하지 않았네.
　대를 잇는 자손은 있으나, 어찌 그리 명命이 짧은지.
　　김 상국金相國 구構[8]의 뇌誄.

④ 밝고 넓고 아담하고 깨끗함은 스스로를 닦는 준칙이었고
　화평하고 화락함은 남과 관계 맺는 덕목이었네.
　종횡으로 영특함 드러났나니, 언의言議가 풍부했고
　빛나고 넉넉하고 깊고 넓었나니, 문예가 훌륭했도다.
　　이 참판李參判 제濟[9]의 뇌誄. 이인상 삼가 쓰다.

7 민진원(1664~1735)은 호가 단암(丹巖)으로, 민진후와 인현왕후의 동생이며, 송준길의 외
손이다. 1691년(숙종 17) 문과에 급제했으며, 숙종 때 수찬·지평·집의·전라감사·평안감사·이
조판서·호조판서를 역임했고, 경종 때 공조판서·호조판서를 지냈다. 신임사화 때 성주(星州)
에 유배되었으며, 영조 즉위 후 풀려나와 우의정에 특진되었으나 정미환국(丁未換局)으로 파
직되었다. 노론의 선봉으로서 소론에 비타협적 태도를 취하였다.
8 김구(金構, 1649~1704)는 호가 관복재(觀復齋)이고 본관이 청풍이며, 전라감사를 지낸
징(澄)의 아들이다. 1682년(숙종 8) 문과에 급제했으며, 수찬·승지·전라감사·평안감사·대사
간·호조판서 등을 거쳐 1703년 우의정에 이르렀다. 노론과 소론의 대립을 조정하는 데 힘썼으
며, 단종(端宗)의 복위를 극력 주장하여 숙종으로 하여금 단종의 위(位)를 추복(追復)케 했다.
9 이제(李濟, 1654~1714)는 호가 성곡(星谷)으로 본관이 전주이며, 이후재(李厚載)의 증손
이고, 박세당의 문인이다. 1699년 문과에 급제했으며, 승지·황해감사·대사성·이조참판·평안
감사·예조참판을 역임했다. 당시 청백리의 한 사람으로 꼽혔다. 송병원은 이후재의 아들인 이
형(李涧)의 사위였다. 송병원은 일찍이 이후재의 비문 글씨를 쓴 바 있다.

송병원 묘 망주석

이 글씨는 송병원宋炳遠(1651~1690)의 묘 앞 망주석望柱石에 새겨진 것이다.

①은 전면前面, ②는 좌측면, ③은 후면, ④는 우측면의 글씨다. 이처럼 망주석에 각자刻字된 사례는 흔치 않다.

송병원은 송문흠의 양조부다. 송문흠의 친조부는 상주 목사를 지낸 송병익宋炳翼이다. 송병원은 송병익의 형으로, 1669년 생원시에 합격했으며, 빙고별검氷庫別檢·의금부도사·금산 군수 등을 지냈다.

'뇌'誄는 애제문哀祭文의 한 갈래로, 먼저 세계世系와 행업行業을 서술하고 끝에 애상哀傷의 뜻을 부친다.[10]

송병원의 묘표는 1750년 1월에 각자刻字되었다. 묘표석 전면의 글씨는 김제겸金濟謙이 썼다. 그 음기陰記는 권상하權尙夏가 찬撰했으며, 글씨는 송문흠이 그의 장기인 팔분으로 썼다. 이 음기 끝에는 묘표석 건립의 경위를 밝힌 송명흠의 추기追記가 있는데, 이 글씨 역시 송문흠이 썼다.

그런데 중요한 것은, 이 추기의 맨 끝에, 송문흠이 현봉縣俸(현령의 봉급)을 털어 이 묘표를 새겼으며, 일시가 '숭정崇禎 일백이십삼년 맹춘'임을 밝히고 있다는 사실이다. '숭정 일백이십삼년'은 1750년에 해당한다.[11]

10 명(明) 서사증(徐師曾)이 저술한『문체명변』(文體明辨) 중의 "其體先述世系行業, 而末寓哀傷之意"(『文章辨體序說·文體明辨序說』, 臺北: 長安出版社, 1978, 154면)라는 말 참조.

11 송낙헌 외, 『恩津宋氏金石錄』(은진송씨문헌번역편찬회, 1983), 258면에는 이 묘표가

김제겸이 쓴 묘표 송문흠이 쓴 음기

당시 송문흠은 문의 현령에 재직 중이었다.[12]

이 점을 감안한다면 이인상은 벗 송문흠의 부탁을 받아 망주석의 뇌를 써 준 것으로 생각된다. 그 작성 시기는 1749년에서 1750년 1월 사이로 추정된다.

② 아주 반듯하고 엄정하며 정제整齊된 미감을 풍기는 옥저전이다. 이인상은 옥저전의 작품에서도 종종 금문金文과 고문古文 등 고전古篆을 섞어 쓰곤 했지만, 이 작품에서는 고전이 그다지 보이지 않으며 소전의 서체가 주를 이루고 있다. 또한 이인상은 소전의 서체로 쓴 작품이라 할지라도 종종 글자의 필획을 변형하여 『설문』의 표준적인 서체와 다른 미감을 자아내는 경우가 왕왕 있지만 이 작품은 그런 것이 그다지 눈에 띄지 않는 편이다.

「古老子」 士[13] 〈실솔〉 士

그렇기는 하나 고전이 전연 구사되고 있지 않은 것은 아니다. ①의 제2행 다섯 번째 글자 '士'는 '士'자의 고전에 해당한다. 『석고문』의 '士'자가 이런 글꼴이다. 또 『광금석운부』에도 이런 '士'자가 보인다. 《원령필》

1765년 건립되었다고 했으나 이는 추기의 기록 "崇禎一百二十三年"의 '一百'을 '乙酉'로 오독해서 생긴 착오다.

12 송문흠은 1747년 12월 문의 현령에 제수되었으며, 1751년 7월 체직(遞職)되었다.

13 『광금석운부』, 574면.

상책에 실린 〈실솔〉蟋蟀이라는 작품에도 유사한 글꼴이 보인다.[14] 단 〈실솔〉의 경우 이 작품과 달리 '土'의 제3획과 제4획이 직선이 아니라 곡선으로 처리되어 있다.

①의 제4행 일곱 번째 글자 '숍'는 '玄'자의 고문에 해당한다. 《원령필》상책에 실린 〈형수재공목입군증시〉[15]라는 작품에도 같은 글꼴의 '玄' 자가 보인다. 또 《원령필》 하책에 실린 〈선세인욕지사〉에도 같은 글꼴의 '玄'자가 보인다.[16]

③의 제2행 다섯 번째 글자 '濟'는 고문의 자형이다.

이상, 고전에 해당하는 글자를 몇 개 지적해 보았는데, 이런 자형은 아주 제한적으로 보일 뿐이다. 한편 이 작품에는 이인상 전서 특유의 흥취라든가 자획의 일탈적 변형이 별로 보이지 않는다. 대체로 엄정하고 표준적인 획법이 구사되고 있다는 특징을 보여준다. 이 점, 이인상의 전서로서는 이례적이라 할 만하다. 이는 이 작품이 망주석에 새기기 위한 것이라는 점과 깊은 관련이 있다. 망자亡者를 기리고 빛내기 위한 것이니만큼 흥취나 일탈을 최대한 억제하고 단정하고 전아한 글씨를 쓸 수밖에 없었다고 생각된다. 그런 만큼 이 작품에서 이인상 전서의 본령이라 할 법도와 탈脫법도, 전통과 창신 간의 묘한 긴장감을 기대하기는 어렵다.

14 본서 '2-상-1' 참조.
15 본서 '2-상-4' 참조.
16 본서 '2-하-9' 참조.

대사성 김식 묘표 大司成金湜墓表

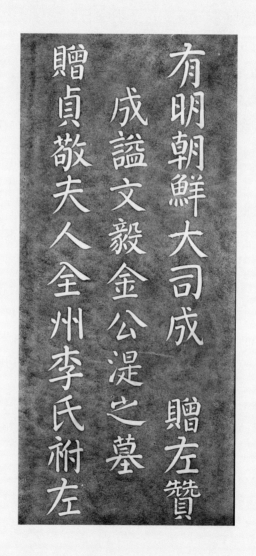

〈대사성 김식 묘표〉, 1753, 탁본, 120×53.5cm, 남양주시 所在, 남양주역사박물관

① 글씨는 다음과 같다.

有明朝鮮大司成贈左贊成諡文毅金公湜之墓
贈貞敬夫人全州李氏祔左

우리말로 옮기면 다음과 같다.

유명有明 조선 대사성 증贈 좌찬성 시諡 문의文毅 김공 식湜의 묘
증贈 정경부인 전주 이씨 부좌祔左

김식金湜(1482~1520, 시호 문의)은 중종 때 사림파의 일원으로 부제학
과 대사성을 지냈으며, 조광조와 함께 개혁을 꾀하다가 훈구파가 일으킨
기묘사화로 선산善山에 유배되었다가 자결한 인물이다. 이른바 기묘제
현己卯諸賢의 일인이며, 청풍 김씨 문의공파文毅公派의 시조다. 선조 때
영의정을 지낸 김육金堉(김식의 현손), 현종 때 병조판서를 지낸 김좌명金
佐明(김육의 아들), 숙종 때 우의정을 지낸 김석주金錫胄(김좌명의 아들), 영
조 때 병조판서를 지낸 김성응金聖應(1699~1764, 김우명의 증손) 등이 문의
공파의 저명한 인물들이다.

예전에 세운 김식 묘표의 글씨가 마모되어 갈수록 알아보기 어렵게 되
자 그 후손인 병조판서 김성응金聖應이 관봉官俸을 털어 새 돌을 세우고
종조從祖 김좌명이 쓴 예전의 음기陰記를 후면後面과 측면側面에 모각摹
刻하였다. 그리고 이인상에게 글씨를 받아 전면前面에 새겼다.[1] 이 사실은
묘표석의 측면에 새겨져 있는 김상묵金尙黙의 추기追記에서 확인된다.

묘표석을 새로 세운 경위를 밝힌 이 추기는 1753년 10월에 작성되었

今上丙寅大臣請己卯名贊易名之典 命贈公崇政大夫議政府左贊成兼判義禁府事世子貳師弘
文館大提學藝文館大提學知 經筵春秋館成均館事五衛都摠府都摠管而以道德博聞剛而能斷賜
諡文毅公舊表磨泐懼夫愈久而難辨也八代孫判書聖應以官俸改樹他石而摹刻舊記前西用李麟祥書
領議政諡文貞垓同敦寧垓坅俱同知大司憲官至兼判書諡忠蕭府院君諡忠翼晉明縣監今十明
承旨錫胄右議政清城府院君諡文忠錫翼左尹錫衍判書諡貞信錫達判官錫齡縣監六代以下孫男為三
百餘人在忠蕭公陰記以後 崇禎三癸酉十月 日九代孫尚默謹追述

김상묵의 추기, 1753, 탁본, 120×23.3cm,
남양주역사박물관

다. 김상묵은 김식의 9대손이며 김성응의 족질이다.

그러므로 이인상의 이 글씨는 대체로 이 무렵 작성되었으리라고 생각된다. 김상묵은 단호그룹의 일원이었으며, 이인상과 아주 가까웠다. 이인상은 김성응과도 친분이 있었다. 1751년 오찬은 함경도로 유배가기 직전 자신의 집에 위탁되어 있던 이인상의 분매盆梅를 김성응에게 맡겼다.[2] 한편 이인상은 계부季父 이최지와 함께 1755년 겨울 김성응의 집 흠흠헌欽欽軒을 방문해 분매를 감상하며 대취大醉한 바 있다.[3]

이인상은 당시 서가書家로 이름이 났지만, 그의 글씨가 묘비에 새겨진 것은 흔치 않다. 이인상이 서얼임을 혐의하여 글씨를 별로 부탁하지 않았기 때문일 것이다. 이리 본다면 청풍 김씨 문의공파의 시조이자 기묘제현의 주요 인물인 김식의 묘표 글씨를 이인상에게 받았다는 것은 이례적인 일이 아닐 수 없다. 하려고만 하면 지체와 명망이 높은 다른 서가書家의 글씨를 얼마든지 받을 수 있었을 텐데 왜 한미한 이인상의 글씨를 받은 것일까? 여기에는 필시 김상묵의 주선이 있었을 것이다. 그는 이인상의 인품과 그의 해서 글씨의 청고淸高함을 익히 알고 있었기에 김성응에게 이인상의 글씨를 추천했을 것으로 생각된다.

② 이인상이 안진경의 해서를 배웠음은 이미 지적한 바 있다.[4] 안진경의 해서는, '횡경수중'橫輕竪重이라 하여 횡획橫劃이 가늘고 종획縱劃이 굵

1 "舊表磨泐, 懼夫愈久而難辨也. 八代孫判書聖應, 以官俸改樹他石, 而摹刻舊記, 前面用李麟祥書."(묘표석 측면의 김상묵이 쓴 추기)
2 「觀梅記」, 『뇌상관고』 제4책 참조.
3 같은 글, 같은 책 참조.
4 본서 '5-4' 참조.

으며, '좌경우중'左輕右重이라 하여 좌측의 획이 가늘고 우측의 획이 굵은 특징을 보인다. 또한 갈고리의 서법이 특이하고, 파임의 수필收筆을 연미燕尾(제비꼬리)처럼 끝이 갈라지게 쓰는 특징이 있다.[5]

이인상의 이 글씨는 비록 횡획橫劃과 종획縱劃이 아주 뚜렷한 대비를 보여주지는 않으나 그럼에도 전체적으로 보아 안진경의 서체를 보여주고 있다고 할 만하다. 또한 제1행의 '司'자와 '成'자, 제3행의 '氏'자 파임의 갈고리 모양이라든가, 제2행의 '文'자, '金'자, '湜'자, '之'자 파임의 수필收筆의 모양에서 인진경체의 특징이 잘 드러난다.

이인상은 그림이든 글씨든 중국 제가諸家의 성취를 학습하되 그대로 본뜨거나 답습하는 모습을 보이지는 않았다. 법식法式에 지나치게 구애되지 않고 자유롭게 자기의 그림을 그리고, 자기류의 글씨를 쓰고자 하는 지향이 강했다. 그의 서화에서 그만의 개성이 느껴지는 것은 이 때문이다. 이 글씨도 비록 안진경의 서체를 따르고 있으나 안진경의 글씨와는 다른 이인상의 개성을 보여준다.

방금 지적했듯 안진경의 해서 글씨는 '좌/우' '횡/종'의 뚜렷한 대비를 보여주는데, 이인상의 이 글씨는 기본적으로 이런 서법을 따르고 있기는 하나 그럼에도 안진경의 글씨와 달리 획의 비수肥瘦가 그리 강하게 나타나지 않는다. 이는 전서의 서법을 취한 결과다.

전서의 서법은 전절轉折의 운필법에서도 확인된다. 가령 제1행의 '司'자를 보면 '司'의 바깥획 'ㄱ'의 어깨 부분에서 붓을 꺾지 않고 부드럽게

5 안진경의 해서에 대해서는 樽本樹邨,「顏勤礼碑の基本点畫」: 田中節山,「顏眞卿楷書の結構」(『顏勤礼碑』, 中国法書ガイド 42, 東京: 二玄社, 1988); 曹旭,「서예의 집대성자 안진경」,『중국서예 80제』(동문선, 1995), 125면, 127면 참조.

안진경, 〈안씨가묘비〉顔氏家廟碑

돌려 썼다. 전서의 서법이다.

안진경의 해서 필법에 전서의 필의筆意가 많이 가미되어 있다고 지적되고 있지만,[6] 이인상의 이 글씨는 안진경의 해서보다 전미篆味가 훨씬 짙다.

한편, 제1행의 '有'자는 초획初劃을 'ノ'와 같이 쓰지 않고 'ノ'와 같이 썼는데, 안진경의 글씨에서도 이런 획법劃法이 보인다. 이는 예서의 서법

6 田中節山, 앞의 글, 앞의 책; 曹旭, 「서예의 집대성자 안진경」, 『중국서예 80제』 참조.

을 취한 것이다. 이인상은 '左'자도 이런 식으로 썼는데,[7] 중국의 서가書
家 중에는 당唐의 유공권柳公權이 '有'자나 '左'자를 이렇게 썼다.

　이런 변형의 결과 이인상의 이 글씨는 안진경 해서처럼 비후장중肥厚
莊重한 맛을 내기보다는 단아고고端雅高古한 맛을 풍기게 되었다.

7 이인상의 해서 글씨에는 이런 서법이 자주 보인다. 가령 《능호첩 A》에 실린 〈동황태일·운중
군〉 중의 '良'자와 '康'자(본서 '5-3' 참조), 〈사유쟁우〉 중의 '友'자와 '布'자(본서 '5-4' 참조),
《단호묵적》에 실린 〈여왈계명·건괘 단전〉 중의 '在'자(본서 '7-4' 참조), 〈우암송선생화상찬〉
중의 '有'자, '麂'자, '文'자(본서 '8-3' 참조) 등을 예로 들 수 있다.

맺음말

이인상은 화가로서만이 아니라 서가書家로서도 대단히 출중하다. 그는 몹시 창의적이며 개성적인 글씨를 써서 자기만의 서풍을 확립하였다. 그러니 예술가로서의 이인상의 전모를 알기 위해서는 그의 글씨쓰기를 자세히 들여다보지 않으면 안 된다. 어쩌면 이인상은 자신의 그림보다 글씨에 더 큰 보람과 의미를 느꼈을지 모른다. 그만큼 그의 예술 행위에서 글씨쓰기가 차지하는 비중은 크다.

뿐만 아니라 이인상의 그림에 대한 깊은 이해에 이르고자 한다면 그의 글씨를 보는 안목을 높이지 않으면 안 된다. 그의 서법에 대한 온전한 이해 없이는 그의 화법을 온전히 이해하기 어렵다. 이인상 화법의 기초는 서법임으로써다. 이인상 그림의 진안眞贋 여부는 필법에서 가장 잘 드러난다. 화풍은 비슷하게 흉내 낼 수 있으나 서법은 좀처럼 흉내 내기 어렵기 때문이다.

'소순기'蔬筍氣는 이인상 그림의 특징이기만 한 것이 아니라 이인상 글씨의 특징이기도 하다. 전서와 예서만이 아니라 해서·행서·행초 등 모든 서체에서 일관되게 그런 특징이 나타난다. 서화를 관류貫流하는 이런 특징은 이인상이라는 인간의 생의 태도, 가치지향, 정신에서 유래한다.

이인상의 글씨쓰기에는 그의 이념과 세계관이 투사되어 있다. 한국 서예사에서 이인상처럼 서자書者가 자신의 세계관을 걸고서 표나게 글씨를 쓴 경우는 흔치 않은 일이다. 말하자면 이인상의 글씨에는 그의 세계관적 고뇌와 문제의식이 담겨 있다. 그래서 그의 글씨를 정당하게 이해

하기 위해서는 단지 글씨만 봐서는 안 되며, 그의 문학·사상·의식을 두루 살피지 않으면 안 된다. 특히 이인상은 단호그룹이라는 한 특수한 이념적·문예적 집단에 속해 있었던바, 그의 글씨쓰기가 이 집단의 자의식과 맺고 있는 내적 연관을 살피는 일이 긴요하다.

이인상의 글씨 속에는 그의 희로애락, 세계에 대한 그의 태도, 생에 대한 자신의 감각, 예술가로서의 상상력과 자유에 대한 본원적 희구, 전통을 의식하면서도 그것을 넘어서고자 하는 예술 의지, 이 모든 게 담겨 있다. 이인상의 글씨쓰기는 그의 그림그리기와 마찬가지로 고도의 실존적인 예술 행위다. 바로 이 점에서 이인상은 보통의 서가들과 퍽 다르다.

나는 이 책에서 이인상 글씨쓰기의 이런 면모를 가능한 한 발본적拔本的으로 해명하고자 노력하였다.

추사 김정희는 이인상의 예서를 극찬한 바 있다. 이인상과 김정희는 창의적이고 개성적인 서가라는 점에서는 공통점이 있으나, 간과해서는 안 될 중대한 차이가 있다. 두 사람은 생의 감각이나 이념적 자세에서 크게 다르다.

그럴 수밖에 없는 것이 이인상은 처사處士와 유민遺民을 자처했으며 당대의 주변인이었던 데 반해, 김정희는 대단한 벌열 출신이었으며 비록 정치적 부침이 있었다고는 하나 달관達官으로서 당대의 '주류'에 속해 있었음으로써다. 이 때문에 이인상 예술 행위의 중심에 자리하고 있던 도저한 '불화감'이라든가 '긴장감' 같은 것은 김정희의 예술 행위에서는 발견하기 어렵다. 오히려 김정희의 글씨쓰기에서는 학예일치學藝一致를 바탕으로 한 고도의 도락적道樂的 자족감이 강하게 느껴진다. 이는 두 사람 모두 '중화 문명'에 대한 경도가 있긴 했으나 이인상이 청淸과의 대결의식을 끝까지 접지 않은데 반해 김정희는 그의 학예學藝가 '학청'學淸에서

출발하고 있다는 점과도 깊은 관련이 있다. 요컨대 이인상과 달리 김정희에게는 애초 청과의 대결의식이 없었다. 그가 벌열 출신의 현달한 귀족이었다는 사실과 함께 이 점이 그의 의식과 세계관의 내부에 긴장감을 결缺하게 한 것으로 판단된다.

이인상 글씨의 '서권기'書卷氣와 김정희 글씨의 서권기는 그 미적 지향이 판연히 다르다. 서가의 존재여건과 이념이 개입된 결과다. 이인상은 글씨쓰기에서 태態와 교巧를 극도로 배제한 데 반해, 김정희는 어떤 의미에서 자기대로의 태와 교를 만들어 냈다. 그러므로 글씨쓰기에서 이인상이 '무위無爲의 미학'을 추구한 데 가깝다면 김정희는 '유위有爲의 미학'을 추구한 데 가까운 게 아닌가 생각된다.

이렇게 본다면 본서의 연구를 토대로 차후 김정희를 종래와는 좀 다른 프레임으로 들여다보는 작업이 요망된다고 하겠다. 그것은 이인상과 김정희를 대면시키는 대단히 흥미로운 일이 될 것이며―이러한 대면은 지금껏 한 번도 이루어진 바 없다―18세기 예술사와 19세기 예술사를 진지하게 마주 세우는 일이 될 것이다. 이 작업은 궁극적으로 조선 후기 학예사學藝史를 보는 우리의 눈을 좀더 고양시켜 주고 복안화複眼化해 줄 뿐만 아니라, 인간과 예술을 보는 우리의 안목을 한층 웅숭깊게 만들어 주리라 기대한다.

본서의 연구 결과 비로소 획득하게 된 이 새로운 의제議題는 추후의 연구 과제로 남겨 둔다.

부록 1

이인상의 전각

1. 원령元靈

a.

〈북동강회도〉　　〈송지도〉　　〈추경산수도〉

b.

〈기취〉

c.

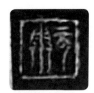

〈우암송선생화상찬〉

d.

〈관계윤서십구폭〉

2. 원령씨元靈氏

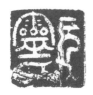

「근역인수」

이 인장은 현재 전하는 서화에서는 보이지 않는다.

3. 능호관凌壺觀

〈과진도처사구거·연위사호산정원〉　　　「근역인수」

이 인장은 의외로 별로 사용되지 않았다. 《능호첩 A》에 실린 〈과진도처
사구거·연위사호산정원〉이라는 작품에서만 이 인장이 보인다.

4. 천보산인天寶山人

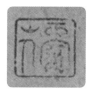

〈유변범주도〉

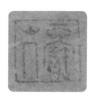

〈구룡연도〉

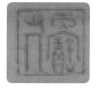

〈검선도〉

이 인장은 두 종류가 있다. a는 초기작인 〈유변범주도〉에만 보이며, '동해
유민'東海遺民이라는 인장과 함께 찍혀 있다. b는 '이인상인'李麟祥印이라
는 성명인과 한 짝으로 찍혀 있다. '천보산인 b'는 뒤에서 다시 언급한다.

5. 이인상인李麟祥印

a.

〈초옥도〉　　　　〈은선대도〉　　　　〈옥류동도〉

b.

〈묵죽도〉　　　〈주희시의도〉　　　〈어초문답도〉　　　〈묵란도〉

〈설송도〉　　　　〈대우모〉　　　　〈공손추 상〉

〈춘야희우〉　　　〈회담화재분운〉

c.

〈송변청폭도〉 〈제묵란도〉 〈인명〉

〈답원기중논계몽〉

'이인상인'에는 a, b, c, 세 종류가 있다.

a는 20대의 작품에 보이고, b는 주로 30대 초·중반 경관 시절의 작품에
보이며, c는 1743년에 쓰인 〈봉신이자윤지서〉에서 처음 발견되는데 주
로 30대 후반 사근도 찰방 시절 이후의 작품에 보인다.

6. 이인상인·천보산인 李麟祥印·天寶山人

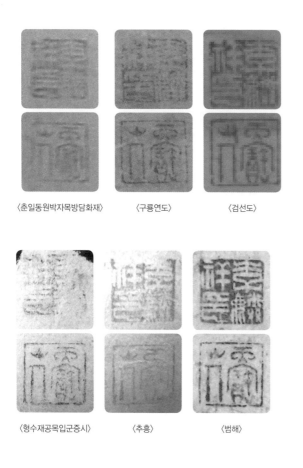

〈춘일동원박자목방담화재〉　　〈구룡연도〉　　　〈검선도〉

〈형수재공목입군증시〉　　〈추흥〉　　　〈범해〉

두 인장이 아래위로 찍혀 짝을 이룬다. 아래의 것은 '천보산인b'이다. 이 한 짝의 인장은 1743년에 서사된 〈춘일동원박자목방담화재〉에 처음 보인다. 〈형수재공목입군증시〉에도 이 인장이 찍혀 있다. 〈형수재공목입군증시〉는 경관 시절에 제작된 글씨로 보인다. 이를 통해 이 인장이 경관 시절부터 사용되었던 것을 알 수 있다. 이 인장은 사근도 찰방 시절은 물론, 만년까지 사용되었다.

7. 보산인寶山人

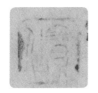

〈강반모루도〉

8. 연문淵文

〈해선원섭도〉　　〈계산가수도〉

이인상의 별자別字다. 1745년 이후에 사용되었다.

9. 운헌雲軒

〈강남춘의도〉 〈구룡연도〉 〈계산가수도〉 〈수회도〉

이인상의 별호다. 남산의 능호관에 살 때부터 사용되었다.

10. 동해유민東海遺民

a.

〈유변범주도〉 〈추림도〉 〈적벽부〉

b.

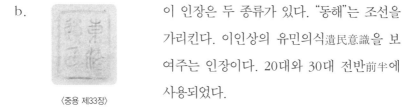

〈중용 제33장〉

이 인장은 두 종류가 있다. "동해"는 조선을 가리킨다. 이인상의 유민의식遺民意識을 보여주는 인장이다. 20대와 30대 전반前半에 사용되었다.

11. 대명일월大明日月

〈여지〉

이 인장은 〈여지〉에만 보인다.

12. 순신舜臣

〈학명〉 〈여지〉

13. 천보산종화조학지인天寶山種花調鶴之人

〈유행주귀래, 여김자신부부〉

"천보산에서 꽃을 심고 학을 기르는 사람"이라는 뜻이다. 이 인장은 〈유행주귀래, 여김자신부부〉에만 보인다.

14. 두류만리頭流慢吏

〈고란사도〉　　〈강협선유도〉　　〈피금정도〉　　〈야화촌주〉

〈여왈계명·건괘 단전〉

"두류산의 게으른 관리"라는 뜻이다. 이인상이 사근도 찰방으로 있을 때 새긴 인장인데, 만년에도 사용하였다.

15. 종강천뢰각鐘岡天籟閣

〈상체〉

"종강의 천뢰각"이라는 뜻이다. 이 인장은 〈상체〉에만 보인다. 이인상은 1754년 6월 종강에 새로 지은 집의 서사西舍에 거주하기 시작했는데, '천뢰각'은 그 서재 이름이다.

16. 죽옥매계竹屋某谿

〈가산·강남롱〉

〈춘야희우〉

「능호인보」

"대나무에 에워싸인 집, 매화나무가 있는 시내"라는 뜻이다. '某'는 '梅'의 원자原字다. '죽옥매계'竹屋某谿는 남산에 있던 이인상의 집 '능호관'을 가리키는 것으로 생각된다.

17. 문종聾鐘

〈초옥도〉

'聾'은 '聞'의 고체자古體字다. 두 도장은 합해서 읽어야 하니, "종소리를 듣는다"라는 뜻이다. 이 인장은 〈초옥도〉에만 보인다.

18. 욱욱호문재郁郁乎文哉

『능호인보』

"찬연하도다, 그 문물이여"라는 뜻이다. 『논어』 「팔일」八佾에 나오는 공자의 말인, "주周나라는 하夏나라·은殷나라 2대를 거울삼았다. 찬연하도다, 그 문물이여! 나는 주나라를 따르겠노라"(周監於二代. 郁郁乎文哉! 吾從周)에서 따온 글귀로, 이인상의 존주의식尊周意識을 보여준다 할 것이다.

19. 잠룡물용潛龍勿庸

〈무담당즉무대사업〉 〈익일여제공입북영, 지감〉

"잠룡潛龍은 쓰이지 않는다"라는 뜻으로, 『주역』건괘乾卦 초효初爻의 효
사爻辭다. 이 인장은 중년(경관 시절)에 제작된 글씨인 〈무담당즉무대사
업〉에 처음 보이며, 만년의 글씨인 〈익일여제공입북영, 지감〉에도 보인다.

20. 제기상삼대, 재화기사시制器象參代, 栽花紀四時

「근역인수」

"고기古器를 제작함은 삼대三代를 본뜨고, 화훼를 재배함은 사시四時를
법삼네"라는 뜻이다. 『근역인수』槿域印藪에서는 '代'(代)를 '千'으로 읽
었으나 착오다. 이 인기印記는 이윤영의 시구를 취한 것이다. 이윤영이

1748년 가을에 지은 시인 「벽루잡영」碧樓雜詠[1]의 제2수에,

> 製器象三代,
> 栽花紀四時.
> 고기古器를 제작함은 삼대三代를 본뜨고
> 화훼를 재배함은 사시四時를 법삼네.

라는 말이 보인다. 이로 보면 이 인장은 이인상이 사근도 찰방으로 있을 때 제작한 것으로 여겨진다. 아마도 이윤영이 「벽루잡영」의 시고詩稿를 이인상에게 보냈고, 이인상은 이를 읽은 후 이 시구를 도장에 새겼을 터이다. 이인상은 6년 전인 1742년에 이윤영·오찬과 함께 주周나라 문왕文王의 준이尊彝를 본뜬 향정香鼎을 주조하고 그 뚜껑과 배에 명銘을 쓴 적이 있다.[2] 춘추대의春秋大義를 위한 것이었다. 이인상은 그때의 일을 생각하면서 이 인장을 제작했으리라 생각된다.

1 「벽루잡영」(『단릉유고』 권6 所收)은 가을에 읊은 시인데, 그 제3수에서 벗을 찾아 팔량치를 넘어 천왕봉에 오른 일을 읊고 있고, 그 제4수에서 문의 현령으로 있던 송문흠을 언급하고 있다. 이윤영이 지리산 아래 사근역으로 이인상을 방문한 것은 1748년 봄이고, 송문흠이 문의 현령에 제수된 것은 1747년 12월이다. 따라서 이 시는 이윤영이 1748년 봄 사근역에 가 이인상을 만나고 온 후에 지은 것이다.
2 『회화편』의 〈북동강회도〉 평석 참조.

21. 고반考槃

〈수하한담도〉

『시경』위풍衛風의 편명으로, 은거하여 유유자적함을 뜻하는 말이다. 이 인장은 〈수하한담도〉에만 보인다.

22. 독립불구, 둔세무민獨立不懼, 遁世無悶

「능호인보」

"홀로 서 있되 두려워하지 않으며, 세상을 피해 은둔해도 아무 근심이 없다"라는 뜻으로, 『주역』대과괘大過卦의 상전象傳에 나오는 말이다. 이인상은 만년에『주역』의 이 말을 더욱 마음에 새겼다.

23. 성보成甫

「근역인수」

신소申韶의 자다.

24. 김상묵인金尙黙印

「능호인보」

25. 김양택인金陽澤印

「능호인보」

26. 김명로인金鳴魯印

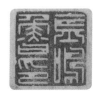

「능호인보」

김명로金鳴魯는 김종수의 족조부이고, 김치인金致仁의 7촌숙이다.

27. 성원聲遠

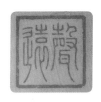

「능호인보」

'소리 혹은 명성이 멀리 간다'는 뜻도 되지만 여기서는 '명성을 멀리한다'는 뜻이다. 『뇌상관고』 제2책에 실린 「운담잡영. 이자 윤지에게 화답하다」(원제 '雲潭雜詠. 和李子胤之')라는 시 제2수에 "丘壑遠聲聞"이라는 말이 보인다. '산수에 살며 명성을 멀리한다'는 뜻이다.

28. 광산光山

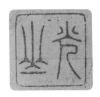

『능호인보』

이인상은 김진상, 김순택, 김무택, 김양택, 김상굉, 김상숙, 김상악 등과
퍽 가까이 지냈는데, 이들의 본관이 '광산'이다.

29. 남양南陽

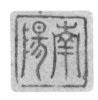

『능호인보』

이인상은 홍자洪梓와 교분이 깊었는데, 그의 본관이 '남양'이다. 또 만년
에 홍계희의 넷째 아들 염해念海와 교분을 맺었는데, 그의 본관 역시 남
양이다.

30. 연안延安

「능호인보」

이인상은 이민보李敏輔와 교분이 두터웠는데, 그의 본관이 '연안'이다.

이최지의 전각

1. 완산完山

「근역인수」

이최지의 본관이 '완산'이다.

2. 계량季良

「근역인수」　　　「근역인수」　　　　「근역인수」　　　　「근역인수」

「근역인수」

'계량'은 이최지의 자다.

3. 계량씨季良氏

 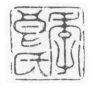 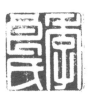

「근역인수」　　　　「근역인수」　　　　「근역인수」

'씨'氏는 성이나 이름, 자호字號 뒤에 붙이는 경칭인데, 자신의 자字에 붙이기도 한다.

4. 계량보季良父

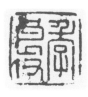

「근역인수」　　　　「근역인수」

'보'父는 남자의 미칭美稱으로 '甫'와 같으며, 자신의 자에 붙이기도 한다.

5. 모정茅汀

「근역인수」

'모정'은 이인상 집안의 선영이 있던 곳이다. 이최지는 이 지명을 자신의 호로 삼았다.

6. 모정자茅汀子

「근역인수」 「근역인수」

이최지의 호다. 이인상의 형인 이기상李麒祥도 '모정자'라는 호를 사용한 바 있다.

7. 모정야수 茅汀野叟

「근역인수」

"모정의 들 늙은이"라는 뜻이다.

8. 송국주인 松菊主人

「근역인수」

"소나무와 국화의 주인"이라는 뜻이다.

9. 회암 檜巖

「근역인수」

이인상 집안의 선영이 있던 곳이 '회암면 모정리'였다. 이최지는 이 지명
을 자신의 호로 삼았다.

10. 회암거사檜巖居士

 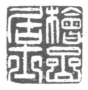

「능호인보」　　　　　「근역인수」

11. 완산이최지계량인完山李最之季良印

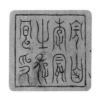

「능호인보」

12. 가재왕성백악지양家在王城白岳之陽

「근역인수」

"집이 왕성王城의 백악白岳 남쪽에 있다"라는 뜻이다. '백악'은 인왕산을 말한다.

13. 이최지인李最之印

「능호인보」

「근역인수」

「근역인수」

「근역인수」

「근역인수」

「근역인수」

「근역인수」

「근역인수」

14. 백암유거白巖幽居

「근역인수」

"백암白巖의 유거幽居"라는 뜻이다. '백암'은 백악을 가리키는 듯하다.

15. 문방지기文房之記

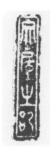

「근역인수」

16. 이씨세전도서지기李氏世傳圖書之記

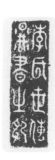

「근역인수」

17. 완산完山

「능호인보」

이범지李範之(1684~1741)에게 새겨 준 것이다. 이범지의 부父는 이정명李鼎命이고, 조부는 이민장李敏章이다. 이최지의 재종형이다.

18. 군모君模

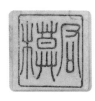

「능호인보」

'군모'는 이범지의 자다.

19. 마호어부馬湖漁父

「능호인보」

"마호馬湖의 어부"라는 뜻이다. 이범지의 호인 듯하다.

20. 이범지인李範之印

「능호인보」

21. 이씨가장李氏家藏

「능호인보」

이범지에게 새겨 준 것이다.

22. 이씨장서李氏藏書

「능호인보」

이범지에게 새겨 준 것이다.

23. 완산인完山人

「능호인보」

이현지李顯之(1686~1735)에게 새겨 준 것으로 보인다. 이현지는 생부가 정여正興의 손자인 익명益命인데, 후에 경여敬興의 손자인 태명泰命의 양자로 들어갔다. 이범지의 사촌동생이며, 이최지의 재종형이다. 이하상李夏祥은 그 아들이다.

24. 사회씨士晦氏

「근역인수」

'사회'士晦는 이현지의 자다.

25. 사회보士晦父

「능호인보」

26. 이현지인李顯之印

「능호인보」　　　　「근역인수」

27. 이씨장서李氏藏書

「능호인보」　　　　「근역인수」

이현지에게 새겨 준 것이다.

28. 사회도서기士晦圖書記

「능호인보」

29. 사수士修

「근역인수」　　　　　「근역인수」

'사수'는 김시민金時敏(1681~1747)의 자다. 본관이 안동이고, 호는 동포
東圃이며, 김근행의 당숙이다. 김창협·김창흡의 문하에서 수학하여 성리
학에 밝았으며, 시도 잘 지었다. 문집『동포집』東圃集이 전한다. 이최지
도 김창흡 문하에서 수학했으니 둘은 동문수학한 사이다. 또한 이최지의
장인이 안동 김씨 창발昌發이니, 둘은 인척간이기도 하다.

30. 동포東圃

「근역인수」

'동포'는 김시민의 호다.

31. 동포거사東圃居士

「근역인수」

32. 행곡만은涬曲晩隱

「근역인수」

'행곡涬曲에 만년에 숨은 사람'이라는 뜻이다. 김시민의 별호다. '행곡'은 행호幸湖의 굽이'라는 뜻이다. 김시민의 정자 귀래정歸來亭이 행주의 덕

양산 학정鶴汀 아래에 있었기에 이런 별호를 지었다.

33. 김시민인金時敏印

「근역인수」　　　　　「근역인수」

34. 김시민사수장金時敏士修章

「근역인수」

1 '滓'은 행주(幸州) 일대의 한강인 '행호'(幸湖)를 의미한다.

35. 휴암죽소현증월사백헌외파休菴竹所玄曾月沙白軒外派

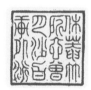

「근역인수」

'휴암과 죽소의 현손과 증손이요, 월사와 백헌의 외파外派'라는 뜻이다. '휴암'休菴은 김상준金尙寯(1561~1635)의 호이고, '죽소'竹所는 그의 아들 광욱光煜(1580~1656)의 호이다. 김시민은 상준의 현손이요, 광욱의 증손 이다. '월사'月沙는 이정구李廷龜(1564~1635)의 호이고, '백헌'白軒은 이 경석李景奭의 호이다. '외파'外派는 외손을 이른다. 김시민은 이정구의 외 현손이었다. 한편 김시민의 모친 임천林川 조씨趙氏는 영의정 이경석의 외손녀였다.

36. 방산도인 方山道人

「능호인보」

'방산도인'은 송문흠의 별호가 아닌가 한다. 송문흠은 1751년 이후 방산
方山에 거주하였다. 방산은 지금의 대전시 동구 추동 가래울 일대다. 황
경원은 「송사행묘지명」宋士行墓誌銘(『江漢集』권17 所收)에서 송문흠을
'방산선생'方山先生이라 칭했다.

37. 용계어초 龍溪漁樵

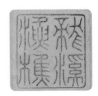

「능호인보」

"용계龍溪에서 물고기 잡고 나무하는 사람"이라는 뜻이다. 송문흠의 별호
가 아닌가 한다. 방산 부근이 용계동이기에 '용계어초'라 자호自號한 듯
하다.

부록 3

단호그룹 인물들의 글씨

1. 이윤영

1-1 호루청상壺樓淸賞

이윤영, 〈호루청상〉(《墨戲》所收), 지본, 32×46cm, 국립중앙박물관

"호루壺樓에서의 맑은 완상玩賞"이라는 뜻이다. '호루'는 이윤영의 서루
書樓인 '옥호루玉壺樓'를 가리킨다.¹ 1756에서 1757년 사이에 쓴 글씨다.
안진경체의 해서다. 이윤영도 이인상처럼 안진경의 해서를 배웠다.

1 자세한 것은 본서, '1.《묵희》'의 평석을 참조할 것.

1-2 청선聽蟬

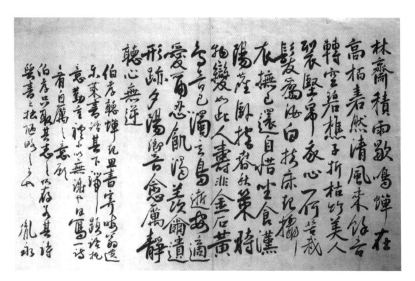

이윤영, 〈청선〉, 1750, 지본, 크기 미상, 개인

글씨는 다음과 같다.

林齋積雨歇,

鳴蟬在高栢.

恙然淸風來,

餘音轉空碧.

樵子折枯竹,

美人裂堅帛.

我心一何苦,

我髮爲汝白.

扶床起攝衣,

撫已還自惜.

坐食漢陽塵,

臥抱春秋策.

時物變如此,

人壽非金石.

黃鳥音已濁,

玄鳥逝安適.

愛爾忍飢渴,

羨爾遺形跡.

夕陽響愈厲,

靜聽心無逆.

　　伯孝聽蟬起思, 書寄晦翁遺東萊書語, 其下端題語, 托意勤
　　重, 禮不以無謝也, 謹寫一詩. 詩有自厲之意, 願伯孝只取
　　其志之所存, 若其詩與書之拙陋, 略之可也.

　　　　胤永.

우리말로 옮기면 다음과 같다.

　　담화재에 장맛비 그치니
　　높다란 잣나무에 매미가 우네.
　　휘익 맑은 바람이 부니
　　여음이 하늘에 들리네.
　　나무꾼이 마른 대 베는 소리 같고

미인이 비단 찢는 소리와 같네.

내 마음 어찌 이리 괴로운고

내 머리는 너 때문에 희어졌구나.

침상에서 일어나 옷매무새 고친 후

스스로를 위로하다 도로 서글퍼하네.

앉아서 한양의 먼지를 먹고

누워서 춘추의 계책을 품네.

시절 풍경은 이처럼 바뀌고

사람의 수명은 금석金石과 같지 않네.

꾀꼬리 소리는 이미 탁해졌거늘

제비는 어디로 떠나가는지.

굶주림 참는 네가 사랑스럽고

자취를 남기는 네가 부럽네.

석양에 매미 소리 더욱 요란하나

조용히 들으니 맘에 거슬림이 없네.

　　백효伯孝[2]는 매미 소리를 듣다가 감흥이 일어 회옹晦翁이 동래東萊[3]에게 보낸 편지의 말을 써 보내고, 그 아래에 제사題辭를 썼다. 의탁한 뜻이 근후謹厚해 예의상 사례를 하지 않을 수 없어 시 한 수를 적었다. 시는 스스로를 면려勉勵하는 뜻이 있으니 백효는 그 뜻만을 취하기 바라며 시와 글씨가 졸렬한 것

2　홍낙순(洪樂純)의 자다. 이윤영은 1754년 여름 홍낙순에게 〈단릉석도〉(丹陵石圖)라는 그림을 그려 준 적이 있다. 이에 대해서는 『회화편』의 부록 참조.
3　'회옹'은 주희를 말하고, '동래'는 여조겸(呂祖謙)을 말한다.

은 개의치 말았으면 한다.

윤영.[4]

이 시는 원래 두 수인데 그 중 제1수를 서사했다. 이윤영의 문집 초고인 『단릉유고』 권7에 이 시가 실려 있다. 그런데 『단릉유고』에는 이 글씨 중의 시고詩稿 뒤에 첨부된 말이 보이지 않으며, 「청선聽蟬 2장章. 원령과 경보에게 보이다」(원제 '聽蟬二章. 示元靈、敬父')라는 제하題下에 다음과 같은 서문이 달려 있다.

> 病中戒思索, 前有感懷十篇之寄, 亦不敢爲攀和之計. 雨後伏枕, 忽聞新蟬發響, 俄而兩三齊鳴, 亮亮切切, 感觸于心, 不覺流之筆端, 一揮而就. 雖無點化裁繪之美, 亦可見其意之所存, 乞賜和章, 以慰病心焉.

우리말로 옮기면 다음과 같다.

> 병중에 깊이 생각함은 경계해야 할 일이다. 이전에 「감회」시 10편을 부쳐 왔는데 또한 감히 화답하지 못했다. 비온 뒤 병석에 있다가 홀연 새로 우는 매미 소리를 들었다. 조금 있으니 두세 마리가 함께 울었다. 그 소리가 맑고 우렁차 마음에 감회가 있는지라 나도 모르

4 원문과 번역은 韓國古簡札硏究會 편역, 『청관재 소장 서화가들의 간찰』(다운샘, 2008), 142~143면 참조.

게 붓을 움직여 단숨에 완성하였다. 비록 고쳐서 새롭게 하거나 아로새긴 아름다움은 없어도 그 뜻이 어디에 있는지는 볼 수 있으리니, 화답하여 병중에 있는 사람의 마음을 위로해 주기 바란다.

이 서문을 통해, 이 시는 원래 이윤영이 병중에 매미 소리를 듣고 즉흥적으로 지어 이인상과 오찬에게 보낸 것임을 알 수 있다. 이윤영은 마침 홍낙순이 매미 소리에 감발되어 주희의 글을 써 보내온 데 대한 사례로 이미 지어 놓은 이 시 제1장을 적어 보낸 듯하다.

이윤영이 이 시를 지은 때는 1750년 여름으로 생각된다. 홍낙순에게 시를 적어 보낸 것도 이 무렵일 것이다. 이인상은 이 해 4월 29일 음죽현감에 제수되었으며, 8월 10일 사은숙배하고 임지로 떠났다. 그러니 이인상이 이윤영의 이 시를 받은 것은 아직 서울에 있을 때였으리라 짐작된다.

1-3 기원령寄元靈[5]

이윤영, 〈기원령〉(《槿域書彙》所收), 지본, 26.7×21.2cm, 서울대학교 박물관

글씨는 다음과 같다.

5 시제(詩題)는 필자가 붙였다.

遇人未遇心,

見子乃敬重.

千年猶可思,

今世況復共.[6]

跡晦似梅逄,

心漢如亮統.

法象究鍾鼎,

文章尊雅頌.

迢迢卷中夢,

泠泠林下誦.

凝想新月華,

歎息秋雲壅.

三山漁艇理,

南陽釀秫種.

欲歸念君親,

且娛花石供.

不須驚人名,

自乏經世用.

相看擧一酌,

聊以忘喜恐.

　　胤之.

6　처음에 '同'으로 썼다가 '共'으로 고쳤다. '同'자에는 삭제한다는 표시가 되어 있다.

우리말로 옮기면 다음과 같다.

　　사람을 만나도 마음 아는 이 만나기 어렵나니
　　그대를 보면 그래서 존경하게 되네.
　　천년 전 인물이라도 외려 그리워할 만한데
　　하물며 지금 세상 함께함에랴.
　　자취를 감춤은 매복梅福이나 방맹逄萌[7]과 같고
　　마음이 밝음은 제갈량과 방통龐統[8]을 닮았네.
　　글씨의 법도는 고대의 종정鍾鼎을 궁구했고[9]
　　문장은 아송雅頌을 존숭하였네.[10]
　　책 속의 꿈 아득히 먼데
　　임하林下에서 글 읽는 소리 맑기도 해라.
　　초승달 환하리라 생각했건만
　　가을 구름에 가려짐을 탄식하도다.
　　삼산三山[11]에 고깃배 띄우고
　　남양南陽에 술 빚을 기장을 심네.
　　귀거래하려는 건 그대와 어버이 생각해서니

7 '매복'과 '방맹'은 전한(前漢) 말에 왕망(王莽)이 전횡을 일삼자 은거한 인물들이다.
8 '방통'은 제갈량의 추천으로 유비의 군사(軍師)가 된 인물이다. 제갈량과 이름을 나란히 하
며 '봉추'(鳳雛)라 일컬어졌다.
9 종정에 새겨진 전서(篆書)를 궁구했다는 말이다.
10 『시경』을 높였다는 말이다.
11 이윤영 집안의 전장(田庄)이 충청도 결성(結城)의 삼산(三山)에 있었다. 이윤영은 소싯적
에 삼산의 초당에서 종제 이가영(李嘉永)과 독서하며 지낸 바 있다.

장차 꽃과 돌을 갖추어 즐기려 하네.

사람들을 놀래킬 명성 필요치 않으나

경세經世의 재주는 스스로 부족하구려.

서로 마주보고 술잔을 들며

애오라지 기쁨과 두려움 잊네.

　　　윤지.

국화 그림이 채색 인쇄된 당지唐紙에 행서로 쓴 시고詩稿로, 이인상에게 준 것으로 보인다. 제1구에서 제10구까지는 이인상을 읊었다. 이인상 같은 지기와 한 세상을 함께 해 큰 다행이라는 생각을 피력했다. 또 이인상을 제갈량과 방통에 비기고 있음이 흥미롭다.

"귀거래하려는 건 그대와 어버이 생각해서니 / 장차 꽃과 돌을 갖추어 즐기려 하네"라고 읊은 것으로 보아, 또 '가을 구름'이라는 말이 나오는 것으로 보아, 이 시는 1752년 가을 경 지어진 것으로 생각된다. 당시 이윤영의 부친은 단양 군수로 있었으며, 이인상은 음죽 현감에 재직중이었다. 부친을 따라 단양에 내려온 이윤영은 이곳 사인암을 은거지로 삼았다.

이윤영은 이 해에(가을 이전임) 구담의 강가에 창하정이라는 정자를 지었다. 이 글씨에 '창하정'蒼霞亭이라는 백문방인이 찍혀 있음으로 보아 이 시는 이 정자가 건립된 후 창작된 것으로 보인다.

이 시는 이윤영의 문집 『단릉유고』에는 실려 있지 않다.

이윤영, 〈소열제찬·장자방찬〉《槿墨》所收), 1754, 지본, 21.8×20cm, 성균관대학교 박물관

해서의 서체다. 글씨는 다음과 같다.

「昭烈帝贊」

論其才, 不逮乎魏祖、唐宗; 見[12]其業, 不過乎李特、孟祥. 雖然, 所

見[13]正大, 處心以溫良. 其任賢也, 如師敎之必遵; 討賊也, 如父

讐之不忘. 是故, 自三代以下, 志士爲之頸延, 烈士爲之膽張. 夫
豈一朝襲而取之哉? 蓋於小善小惡, 用力有方.

「張子房贊」

以匹夫而椎萬乘, 其神不驚; 以孺子而爲帝師, 其志不盈. 居柔而
用剛, 跡晦而義明. 嗚呼! 遇眞人天也, 遇力士誠也. 誠之善感,
天之善應. 有幸者有不幸者, 只當論其所存之情.

　　　胤之奉和士正足下.

　　　甲戌十二月, 丹陵山房書.

우리말로 옮기면 다음과 같다.

「소열제찬」

그 재주를 논하면 위魏 태조[14]와 당 태종에 미치지 못하고, 그 공업
功業을 보면 이특李特과 맹상孟祥[15]에 불과하다. 비록 그러하나 소
견所見이 정대正大하고 마음가짐이 온량溫良하였다. 어진 사람에게
일을 맡길 때는 스승의 가르침을 필히 따르듯이 하고,[16] 적賊을 정토

12 『丹陵遺稿』 권13의 「昭烈帝贊」에는 '視'로 되어 있다.

13 『丹陵遺稿』 권13의 「昭烈帝贊」에는 '見' 다음에 '者'자가 더 있다.

14 조조(曹操)를 이른다.

15 '이특'(李特)은 서진(西晉)에 대항하여 촉(蜀) 땅에서 봉기한 인물로, 오호십육국(五胡
十六國)의 하나인 성한(成漢)을 세웠다. '맹상'(孟祥)은 '맹지상'(孟知祥)을 가리키는 듯하다.
맹지상은 후당(後唐)의 장종(莊宗)이 죽자 반란을 일으킨 인물로, 오대십국(五代十國)의 하나
인 후촉(後蜀)을 세웠다.

征討할 때는 부친의 원수를 잊지 못하듯이 하였다. 그러므로 삼대三
代 이래로 지사志士는 이 때문에 우러러 사모하고, 열사烈士는 이
때문에 담대해질 수 있었다. 이 어찌 하루아침에 얻을 수 있는 것이
겠는가. 작은 선善과 작은 악惡에 대하여 힘을 씀이 올바른 도가 있
어서였던 것이다.[17]

「장자방찬」

필부匹夫로서 천자에게 철퇴를 내리쳤으면서도 그 정신이 경동驚
動되지 않았고,[18] 젊은이로서 천자의 스승이 되었건만[19] 그 뜻이 가
득 차지 않았다.[20] 유柔에 처하여 강剛을 썼고, 자취를 감추어 의리
를 밝혔다. 아아, 진인眞人을 만난 것은 하늘의 뜻이고,[21] 역사力士
를 만난 것은 정성 덕분이었다.[22] 정성은 감응을 잘하고, 하늘은 보

16 소열황제가 제갈량에게 일을 맡겨 스승처럼 따른 것을 가리킨다.
17 소열황제가 임종 시에 그 아들에게 "선(善)이 작다 하여 안 하지 말고, 악이 작다 하여 하지
말라"(勿以善小而不爲, 勿以惡小而爲之)라는 말을 유언으로 남겼다고 한다. 이 말은『삼국
지』(三國志)「촉지」(蜀志)에 실려 있는데,『명심보감』,『소학』 등에 두루 인용되어 있다.
18 장량(張良)이 역사(力士)를 시켜 박랑사(博浪沙)에서 진시황(秦始皇)을 120근 되는 철퇴
로 저격했으나 실패한 일이 있다.
19 장량이 한 고조(漢高祖) 유방(劉邦)의 책사(策士)가 된 것을 이른다. '젊은이'는 원문이
'孺子'인데, 장량에게 병법을 전수한 황석공(黃石公)이 장량을 가르치기에 앞서 그를 몇 차례
시험해 본 뒤에 "이 젊은이, 가르칠 만하군"(孺子可敎)이라 말했다 한다.
20 장량이 한 고조가 천하를 통일한 후 개국공신으로 만호후(萬戶侯)에 봉해졌으나, 적송자
(赤松子)를 따라 노닐겠다면서 사양한 후 은거하여 자취를 감춰 버린 일을 가리킨다.
21 진시황 암살이 실패로 돌아가자 장량은 하비(下邳)로 달아나 숨었는데, 그 곳에서 황석공
을 만나 태공(太公)의 병법을 전수받은 일을 가리킨다.
22 장량의 집안은 대대로 한(韓)나라의 재상을 지냈다. 장량은 진시황이 한나라를 멸망시키자
그 원수를 갚기 위해 가산을 다 써 자객을 구했는데, 마침내 창해군(倉海君)이라는 인물을 찾
아가 역사(力士)를 얻었다.

응을 잘한다. 운이 좋은 경우도 있고 운이 나쁜 경우도 있으나, 그 지닌 마음을 논해야 옳을 것이다.

윤지胤之가 사정士正 족하足下에게 받들어 화답하다.

갑술년(1754) 12월, 단릉산방丹陵山房에서 쓰다.

'소열제'昭烈帝는 촉한蜀漢의 군주 유비劉備를 이르고, '장자방'은 한漢 고조高祖 유방劉邦의 신하인 장량張良을 이른다. '찬'贊은 한문학 문체의 하나로, 인물을 찬미하는 데 주안을 둔 글이다.

이 두 글은 이윤영의 문집에도 실려 있다. "甲戌十二月, 丹陵山房書"라 고 쓴 것으로 보아 1754년 12월 단양의 사인암에 있을 때 작성한 것임을 알 수 있다. 이윤영이 지은 이 두 편의 글에는 그가 견지한 존명배청尊明排淸의 의리관義理觀과 처사로서의 삶을 택한 그의 가치관이 반영되어 있다.

그런데 글 끝의 "胤之奉和士正足下"라는 말로 보아 이 두 글이 '사정' 士正이라는 분에게 화답한 것임을 알 수 있다. '사정'은 전상정全尙貞의 자다. 『옥국재유고』玉局齋遺稿에 이운영이 전상정에게 준 시가 실려 있 다.[23] 그는 단양에 거주한 사인士人이며, 평생 포의로 지낸 인물로 추정된 다. 『단릉유고』에 「사정화찬」士正畵贊이라는 글이 실려 있어 이 인물의 성향을 알 수 있다.

굶주려 자지紫芝를 먹고

23 「病阻上元虹橋之遊, 謝全士正尙貞送詩 乙亥」·「出峽日, 次韻謝士正贈別」, 『玉局齋遺稿』 권2.

피곤해 흰 돌을 베네.

주周나라 연월年月을 쓰고

진秦나라 벼슬을 하지 않네.

밝은 달은 하늘에 있고

높은 절벽 아래 물이 흐르네.

필묵筆墨의 밖에서

내 마음을 구하누나.

飢餐紫芝, 倦枕白石.

用紀周月, 不麋秦爵.

明月在天, 水流峻壁.

毫墨之外, 求我心曲.[24]

이를 통해 전상정이 춘추의리에 철저한 처사형 인간이었음을 알 수 있
다. 이윤영은 전상정이 지은 「소열제찬」과 「장자방찬」에 화답하여 그 운
에 의거해(「소열제찬」은 '陽'운으로, 「장자방찬」은 '庚'운으로 압운했다)
두 편의 글을 창작한 것이다.

24 「士正畫贊」, 『丹陵遺稿』 권13.

1-5 누항교거, 야여원령·백우·정부염당운공부

陋巷僑居, 夜與元靈、伯愚、定夫拈唐韻共賦

행서의 서체다. 글씨는 다음과 같다.

> 奇毫出袖笑微微,
> 相見寒暄說且稀.
> 白雪先開楮上陣,
> 玄雲稍動腕間機.
> 脫銜天馬追風逝,
> 透水驚蛇化電飛.
> 十子題名眞盛事,
> 西園曲水思依依.
> 胤之.

우리말로 옮기면 다음과 같다.

> 기이한 붓을 소매에서 꺼내며 살짝 웃을 뿐
> 서로 만나 안부 묻는 말 또한 드무네.
> 흰 종이 먼저 펼치니 사람들 에워싸는데
> 팔뚝 사이 기틀에서 검은 구름이 움직이네.[25]

25 붓을 잡아 글씨를 쓰는 것을 형용한 말이다.

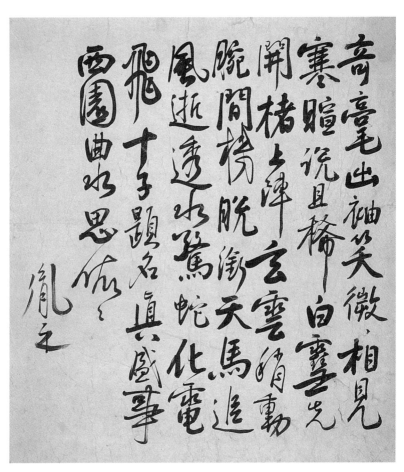

이윤영, 〈누항교거, 야여원령·백우·정부염당운공부〉, 1756, 지본, 30.5×27.5cm, 개인

고삐 풀린 천마天馬가 바람을 따라 가고
물에 뛰어든 놀란 뱀이 번개로 화化해 나네.[26]

26 이 두 구는 글씨가 자재(自在)하고 변화불측(變化不測)함을 말한 것이다. 흔히 글씨가 생

열 사람 제명題名하니 참으로 성사盛事
서원西園[27]의 곡수曲水가 아련히 생각나네.
　　윤지.

　　이 시는 이윤영이 지은 「누항의 교거僑居에서 밤에 원령·백우·정부
와 당시唐詩의 운韻을 집어 함께 짓다」 9수[28] 중 제4수다. '백우'伯愚는 김
상묵을, '정부'定夫는 김종수를 이른다. 이 시의 제2수 이하는 제1수를 지
은 다음날에 지었으며, 지은 때는 1756년 7월이다.[29]
　　이윤영의 문집 『단릉유고』에 실린 이 시의 제4수에는 "계윤季潤이 글
씨 쓰는 것을 보다"(觀季潤寫字)라는 소제小題가 달려 있다. '계윤'季潤은
단호그룹의 일원인 김상숙金相肅의 자다. 이를 통해 이 작품이 김상숙의
휘호揮毫 장면을 읊은 것임을 알 수 있다.
　　당시 함께 한 사람은 이윤영 형제, 이서영李舒永(이윤영의 종제), 김상숙,
이인상, 김상묵·광묵 형제, 이유수, 김종수, 조정趙晸이다. 그래서 이 작
품의 제7구에 "열 사람 제명題名하니 참으로 성사盛事"라고 한 것이다.
　　이인상이 이날 모임에서 지은 시는 『뇌상관고』에 「다음날 여러 공公과
북영에 들어갔기에 감회를 적다」(원제 '翼日與諸公入北營, 志感')라는 제목으

동하고 기운찬 것을 '경사입초'(驚蛇入草: 놀란 뱀이 풀로 들어간다)라고 한다.
27　북송의 수도 개봉(開封)에 있던 왕선(王詵)의 정원 이름이다. 이곳에 왕선, 소식(蘇軾),
　　소철(蘇轍), 황정견(黃庭堅), 조보지(晁補之), 장뢰(張耒), 이공린(李公麟), 미불(米芾), 진
　　관(秦觀), 유경(劉涇) 등이 모여 시를 읊거나 담소를 나누거나 거문고를 연주하거나 글씨를 썼
　　는데, 이 장면을 그린 그림이 '서원아집도'(西園雅集圖)다.
28　『단릉유고』 권10에 실려 있다.
29　자세한 것은 본서 '12-6'을 참조할 것.

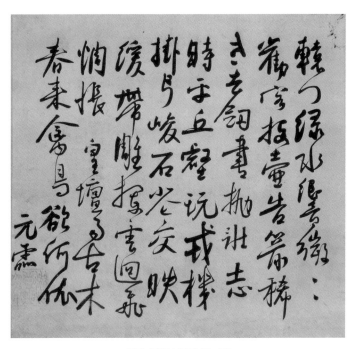

이인상, 〈익일여제공입북영, 지감〉

로 실려 있는데, 2수 연작이다. 이 시 제2수의 시고詩稿가 현재 전한다.[30]

이인상은 이날 그림도 그렸다.

1-6 명소단조明紹丹竈

"명소明紹의 단조丹竈"라는 뜻이다. '명소'는 이윤영의 별자別字이고, '단

30 본서 '12-6' 참조.

이윤영, 〈명소단조〉, 51×34cm, 충북 단양군 단성면 대잠리 하선암 所在

조'는 장생불사의 약인 단약丹藥을 굽는 아궁이라는 뜻이다. 이윤영의 도가적 경도를 보여주는 글씨다.

이 전서는 단양 하선암下仙巖의 암혈巖穴에 새겨져 있으며, 지금도 글씨에 칠한 주사朱砂의 붉은빛이 선연하다. 이윤영이 단양에 내려와 있을 때인 1751년에서 1755년 여름 사이에 쓴 글씨다.

하선암의 너럭바위에는 이인상이 전서로 쓴 "嵌空太始雪"(태곳적 눈이 영롱하네라는 뜻: 두보의 시 「철당협」鐵堂峽에 나오는 시구)이라는 다섯 글자가 있었다고 하나 지금은 마모되어 보이지 않는다.[31]

31 자세한 것은 본서 '13-4'를 참조할 것.

1-7 독립불구, 둔세무민獨立不懼, 遯世無悶

1753년 사인암의 남벽南壁에 새긴 글씨다. 이 인상은 같은 때 사인암 동벽東壁에 '퇴장'退藏이라는 글씨를 새겼다. 모두 전서의 서체다. 이윤영과 이인상은 『주역』의 이 말을 몹시 애호하였다. 이인상은 이 구절을 전서로 썼을 뿐만 아니라 도장으로도 새겼다.[32]

이윤영, 〈독립불구, 둔세무민〉, 1753, 탁본.
146.1×57.8cm, 충북 단양군 대강면 사인암리 사인암벽 所在, 개인

1-8 소유천문小有天門

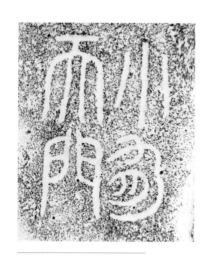

"소유천小有天으로 들어가는 문"이라는 뜻이다. '소유천'은 신선이 산다는 36곳의 명산인 36동천洞天의 하나다. 이윤영은 이 전서를 사인암의 반벽半壁 중에 건립한 서벽정栖碧亭 뒤편의 바

이윤영, 〈소유천문〉, 탁본, 50.8×38.8cm,
충북 단양군 대강면 사인암리 사인암벽 所在, 개인

32 본서의 '2-하-9' 및 부록 1 참조.

위에 새겼다. 서벽정이 건립된 것이 1753년이니, 이 무렵 써서 새겼으리라 생각된다. 이윤영의 도가적 취향을 보여주는 글씨다.

1-9 운화대雲華臺

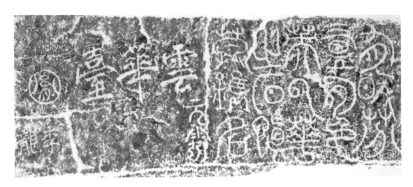

이윤영, 〈운화대〉, 1753, 탁본, 68×146cm, 충북 단양군 대강면 사인암리 사인암벽 所在, 개인

이윤영은 사인암의 우벽右壁에 '운화대'雲華臺라는 명칭을 붙였으며, 해서로 이 세 글자를 써서 바위에 새겼다. 글씨 끝에는 '윤'胤이라는 원인圓印을 새겼다. '윤'胤은 이윤영의 자 '윤지'胤之에서 한 글자를 취한 것이다. 1753년에 쓴 글씨다.

　이 글씨 오른쪽의 전서는 이인상의 필적이다.

1-10 청령대淸泠臺

이윤영, 〈청령대〉, 탁본, 43.5×74.8cm, 충북 단양군 대강면 사인암리 사인암 아래의 바위 所在, 개인

'청령'淸泠은 맑고 서늘하다는 뜻이다. 이윤영은 사인암 아래의 물가에
있는 바위에 이 세 글자를 새겼다. 안진경체의 해서다.

2. 송문흠

2-1 고백행古柏行

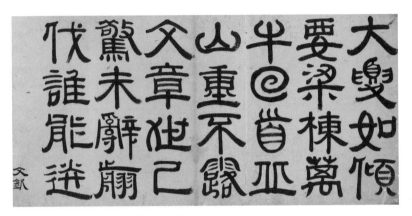

송문흠, 〈고백행〉, 지본, 26×52.5cm, 개인

글씨는 다음과 같다.

> 大廈如傾要梁棟,
>
> 萬牛廻首丘山重.
>
> 不露文章世已驚,
>
> 未辭翦伐誰能送.
>
> 　　文欽.

우리말로 옮기면 다음과 같다.

큰 집이 기울면 들보와 기둥이 필요하지만

산처럼 무거워 만 마리 소도 고개를 돌리겠네.

아름다움 드러내지 않건만 세상이 벌써 놀라니

베이는 것 사양하지 않지만 누가 옮길 수 있으랴.

　　　문흠.

두보가 지은 「고백행」의 일부다. 이인상은 이 시 전부를 전체篆體로 쓴 바 있다.[33]

이 글씨의 서체는 이인상식 팔분과 흡사하다. 한비漢碑인 〈하승비〉의 영향이 보이고, 전서와 예서의 서법이 결합되어 있으며, 전서의 자형이 들어와 있다. 이인상식 팔분의 전형적인 특징이다. 송문흠은 이인상의 영향을 받아 이런 서체의 글씨를 쓴 것으로 여겨진다.

송문흠은 〈하승비〉가 채옹의 필적이며, 다른 한비漢碑와 달리 팔분의 서체인 것으로 생각했다.[34]

2-2 기욱淇奧

전서의 서체다. 글씨는 다음과 같다.

33　본서 '9-2' 참조.

34　"分隷之別, 舊見諸書, 皆云: '秦程邈作隷, 徑趨簡略, 而蔡邕以爲太簡, 去隷八分, 取篆 八分, 作八分'. 王弇州以皇象〈天發碑〉、中郎〈夏承碑〉, 謂是八分, 驗所見漢碑大略相似, 而 惟〈夏承碑〉爲判異, 故每以爲信."(「答金仲陟」, 『閒靜堂集』 권3)

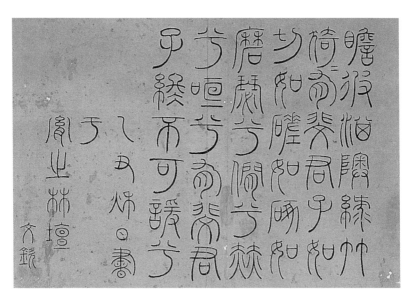

송문흠, 〈기욱〉(《槿墨》所收), 1745, 지본, 29×36.4cm, 성균관대학교 박물관

瞻彼淇奧,

綠竹猗猗.

有斐君子,

如切如磋,

如琢如磨.

瑟兮僩兮,

赫兮咺兮.

有斐君子,

終不可諼兮.

　　乙丑烁日, 書于胤之林壇.

　　　　文欽.

우리말로 옮기면 다음과 같다.

　　저 기수淇水 언덕을 보니

　　푸른 대나무 무성하네.

　　문채나는 군자는

　　옥을 잘라 놓은 듯, 다듬어 놓은 듯

　　옥을 쪼아 놓은 듯, 갈아 놓은 듯

　　의젓하고 굳세며

　　빛나고 점잖네.

　　문채나는 군자

　　끝내 잊을 수 없네.

　　　　을축년 가을날 윤지胤之의 임단林壇에서 쓰다.

　　　　　　문흠.

『시경』위풍衛風「기욱」淇奧의 제1장을 쓴 것이다. '을축년'은 1745
년에 해당한다. '윤지의 임단'은 서지西池 부근인 둥그재 기슭에 있던 이
윤영의 서재인 담화재澹華齋를 말한다.

　이인상이 이윤영과 합작으로 〈서지하화도〉西池荷花圖를 그린 것도
같은 때 같은 곳에서였다고 생각된다.[35]

35　『회화편』의 〈서지하화도〉 평석 참조.

2-3 행불괴영, 침불괴금行弗愧影, 寢不愧衾

송문흠, 〈행불괴영, 침불괴금〉(《八分八字》所收), 지본, 제1면 31.8×36.1cm, 개인

우리말로 옮기면 다음과 같다.

> 길을 갈 때는 그림자에 부끄럽지 않게 하고
> 잠자리에서는 이불에 부끄럽지 않게 할 일이다.

길을 갈 때건 잠자리에서건 스스로에게 부끄럽지 않게 행동하라는 말이다. 宋송의 유학자 채원정蔡元定이 자식들에게 보낸 편지 중에 나오는 "獨行弗愧影, 獨寢不愧衾"(홀로 길을 갈 때도 그림자에 부끄럽지 않게 하고, 홀로 잘 때에도 이불에 부끄럽지 않게 해야 한다)[36]에서 가져온 말이다.

〈하승비〉의 필의가 짙으며, 이인상식 팔분과 유사한 서체다. 송문흠은 팔분에 대해 이인상과 같은 견해를 갖고 있었다.[37]

36 『宋史』권434「蔡元定傳」에 보인다.
37 본서 '서설' 참조.

2-4 경재잠敬齋箴

송문흠, 〈경재잠〉 부분, 1751, 지본, 27×348cm, 개인

글씨는 다음과 같다.

正其衣冠,

尊其瞻視.

潛心以居,

對越上帝.

足容必重,

手容必恭.

擇地而蹈,

(…)

우리말로 옮기면 다음과 같다.

의관衣冠을 바로 하고

시선을 존엄하게 하며

마음을 가라앉혀 거居하여

상제上帝를 대하듯 하고

발걸음은 반드시 진중하게 하고

손은 반드시 공손히 하며

땅을 가려 밟아

(…)

주희朱熹의 「경재잠」敬齋箴이다. 1행 4자, 총 44행의 긴 횡축橫軸인데, 여기서는 맨 앞의 7행만 제시했다.

이 글씨에는, "이는 주자의 「경재잠」이다. 신미년 가을, 늑천계당櫟泉溪堂[38]에서 여일汝一을 위해 쓰다. 문흠"(右朱子敬齋箴. 辛未秋日, 櫟泉溪堂 爲汝一書. 文欽)이라는 관지가 붙어 있다. '신미년'은 1751년에 해당한다. 송문흠이 죽기 1년 전이다. '늑천'櫟泉의 원래 이름은 '추곡'楸谷인데 송문흠의 형 송명흠이 '늑천'으로 이름을 바꿨다. 송문흠은 1750년경 늑천의 앞인 '방산'方山에 귀거래관歸去來館을 지었다. 이인상은 이 해 가을이 집의 상량문을 지었다. 송문흠은 이 집 여러 당실堂室들 이름의 편액글씨 및 집 주변에 각석刻石할 글씨를 이인상에게 부탁한 바 있다.[39] 송문

38 '櫟泉'은 '역천'이 아니라 '늑천'으로 읽어야 한다. 송명흠 집안에서 그리 불러 왔을 뿐 아니라 16세기의 문헌인 『훈몽자회』(訓蒙字會)에 '櫟'의 음이 '늑'으로 적혀 있다. 대전시립박물관 학예연구사인 김혜영 씨를 통해 이 사실을 알게 되었다.

39 「答李元靈」第七書, 『閒靜堂集』권3 참조.

홈의 호 '한정당'閒靜堂은 당시 지은 집의 당호다. 한편 이인상은 이듬해
인 1751년 송문흠에게 「송사행의 늑천정사櫟泉精舍 20영詠」(원제 '宋子士
行櫟泉精舍二十詠')[40]이라는 시를 지어 보냈다. 이 시제詩題를 통해 귀거래
관을 일명 '늑천정사'櫟泉精舍라고도 했음을 알 수 있다. 따라서 관지 중
의 '늑천계당'櫟泉溪堂은 귀거래관의 한정당을 가리킨다고 생각된다.[41] 송
문흠은 1750년 7월 문의 현령에서 체직遞職된바 이 글씨를 쓸 무렵 향리
의 집에서 지내고 있었던 것으로 여겨진다. '여일'汝一은 누구의 자字겠
는데, 누군지는 미상이다.

이 글씨는 〈조전비〉曹全碑의 서풍을 보여준다.

2-5 이인상에게 보낸 간찰

글씨는 다음과 같다.

> 凌壺案下
> 徹夜山頂, 得不添疾乎? 爲慮多矣. 內患向安否? 僕又發本病, 今
> 日少愈矣. 昨者賓對, 增廣改爲庭試, 退於秋後, 蓮峰之會尙可圖
> 否? 更量之. 不宣.

40 『뇌상관고』 제2책 所收. 『능호집』에는 이 시의 제목이 「宋士行歸去來館雜詠」으로 되어
있다.
41 『한국민족문화대백과사전』의 '송문흠 예서 경재잠' 항목에는 이 글씨가 송문흠이 형 명흠
의 처소인 늑천을 방문해 시냇가의 초당에서 쓴 것이라고 기술되어 있는데, 착오라 할 것이다.

송문흠, 〈이인상에게 보낸 간찰〉, 1740, 지본, 20.6×13cm, 대전시립박물관

食後欲有所出, 弊裘可投來?

　文欽上.

우리말로 옮기면 다음과 같다.

　능호 안하

산정山頂에서 밤을 새어 병이 더하지는 않으신지요? 걱정이 많이 됩니다. 내환內患은 차도가 있으신지요? 저는 또 본래의 병이 도졌는데 오늘 좀 낫습니다. 어제 빈대賓對에서 증광시增廣試를 정시庭試로 고쳐 추후秋後로 물렸다고 하니 연봉蓮峰의 모임을 도모해도 되지 않겠습니까? 다시 생각해 보시기 바랍니다. 이만 줄입니다.

식후에 어디 나가고자 하니 저의 갓옷을 보내 주실 수 있을는지요?

　　　문흠 올림.

'내환'內患은 처가 아픈 것을 말한다. '빈대'賓對는 매월 여섯 차례 의정대신議政大臣과 대간臺諫, 홍문관의 관리들이 임금에게 나아가 중요한 정무政務를 아뢰는 일을 이른다. '증광시'增廣試는 나라에 경사가 있을 때 보이는 과거의 하나로, 식년시式年試와는 별도로 치렀다. '정시'庭試는 나라 안이나 중국에 경사가 있을 때 보인 특별 시험으로, 임금이 친림親臨한 가운데 실시되었다. '연봉'蓮峰은 백련봉白蓮峰을 이른다.

이 간찰에서 언급된 '빈대'는 영조 16년(1740) 6월 23일 있었다. 이 빈대에서 영조는 효종의 시호를 가상加上한 것을 축하하기 위한 과거로 증광시가 아닌 정시를 가을에 치를 것을 결정하였다.[42] 애초 증광시를 보이고자 했지만 이때 와서 정시로 바꾼 것이다.

그러므로 이 간찰은 1740년 6월 24일께 작성된 것으로 보인다. 이인상은 이때 북부 참봉의 직에 있었고, 송문흠은 세자익위사 시직侍直 벼슬을 그만둔 상태였다. 신임사화의 원흉으로 지목된 조태구의 아들 조현빈趙顯

42　"特行庭試, 待秋擧行."(『승정원일기』 영조 16년 6월 23일 기사)

彬이 세자익위사에 세마洗馬로 있음을 혐의하여 관직을 떠난 것이다.[43]

이 편지 내용으로 볼 때, 송문흠이 백련봉에서 모임을 갖자고 하자 이인상이 나라에서 곧 증광시를 보일 예정이니 곤란하지 않겠느냐고 답했던 게 아닌가 한다. 그래서 송문흠은 증광시가 가을에 정시를 보이는 것으로 바뀌었다는 사실을 전하면서 다시 생각해 보라고 한 것일 터이다.

눈길을 끄는 것은, 편지 맨 끝의 갓옷을 좀 돌려달라는 구절이다. 음력 6월 말이면 이미 가을의 문턱이니 조석으로 날씨가 선선했을 것이다. 그래서 송문흠은 어디 좀 나가고자 하니 갓옷을 돌려달라고 한 것일 터이다. 가난한 두 사람이 한 벌의 옷을 공유했음을 알 수 있다. 워낙 친했기에 가능한 일이다.

이 해를 전후한 시기에 이인상과 송문흠은 늘상 만나 우정을 나누었다. 다음 해인 1741년 6월에도 이인상은 송문흠·송익흠·김성자·윤득민과 삼청동에서 아회를 가졌다. 이인상은 당시 비가 뿌리는 중에 글씨를 쓰고 그림을 여러 폭 그리며 한묵翰墨의 취취趣를 다하였다.「유삼청동기」游三淸洞記[44]에 당시의 일이 자세히 적혀 있다.

이 편지 글씨는 행해行楷에 해당한다. 반듯하고 아정하여 송문흠의 심획心劃과 인간 됨됨이를 알 수 있다.

43 『한정당집』권1의「除日桂坊直廬, 憶己未冬鎖直有作, 得五兄俯和, 今已十三年, (…)」이라는 시제(詩題)로 보아, 송문흠은 1739년 겨울까지는 시직 벼슬을 그만두지 않았음을 알 수 있다.
44 『뇌상관고』제4책에 실려 있다.

2-6 신소에게 보낸 간찰

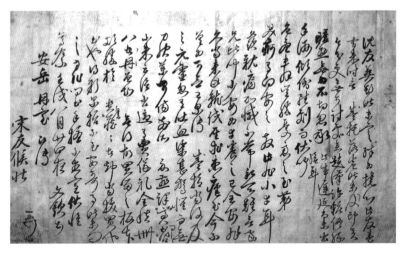

송문흠, 〈신소에게 보낸 간찰〉, 1742, 지본, 크기 미상, 개인

글씨는 다음과 같다.

安岳册室卽傳

　　　　手決(謹封)

　　安岳丹室卽傳
宋友候狀

瞻戀無日不切. 忽承手滋, 傾倒雖劇, 而伏聞色憂未解, 豈勝憂慮
之至? 第美痾有向安之敎, 此非小幸耳. 文欽親癠加減不常, 私
悶難言, 家兄比聞小安爲幸. 養之已全安, 非久當來就試. 聖求患
瘧, 至今不差爲可念. 已累傳盛指, 當復及之. 元靈忽有吐血, 渠
甚驚懼, 而無力服藥, 可傷. 前所示燕譯所齎書, 問之皆不來云,

信否? 適有賣儀禮全秩卌八册者, 曾知欲得, 故買留之. 板本頗勝於貴舊藏, 舊藏者却當換買他書也. 得新累指不至. 安哥事, 姑未問之. 方作問書, 手擾不盡宣. 伏惟尊察.

　　壬戌八月卄四夜, 文欽頓.

沈友葬期, 姑未定, 殊爲撓心. 此友春間來時言盛托, 落卷姑未及印矣. 今則更無可討處矣. 趙漢許粧價, 緣此事遲延, 尙未出級耳.

우리말로 옮기면 다음과 같다.

> 안악 책실에 즉시 전할 것
> 　　　　　수결(근봉)
> 친구 송모가 보냄

몹시 그립지 않은 날이 없습니다. 홀연 편지를 받고 몹시 반가웠습니다만 부모님 병환이 아직 낫지 않았다는 소식을 들으매 근심스런 마음을 어찌 견디겠습니까. 다만 그대의 병이 좀 낫다고 하니 이는 작은 다행이 아닙니다. 저는 어머님 병환이 더했다 덜했다 일정하지 않아 근심을 이루 말할 수 없습니다. 가형家兄은 근래 조금 나으시다고 해 다행으로 여깁니다. 양지養之는 이미 다 회복되어 머지 않아 와서 과거에 응시할 것입니다. 성구聖求는 학질을 앓고 있는데 지금까지 낫지 않아 걱정입니다. 이미 그대의 말을 여러 번 전했으니 병이 나으면 올 겁니다. 원령은 갑자기 피를 토하여 스스로 몹시 놀랐는데 약을 복용할 힘이 없는지라 걱정입니다.

전에 말씀하신 연경燕京에 간 역관이 가져온다고 한 책은 물어보니 모두 가져오지 않았다는데 정말 그런가요? 마침 『의례』儀禮 전질全秩 48책을 파는 자가 있기에 그대가 이 책을 구득하려고 하는 것을 알고 있어 제가 사서 보관하고 있습니다. 판본이 그대가 구장舊藏하고 있는 것보다 훨씬 낫습니다. 구장하고 있는 것은 다른 책과 바꾸어야 할 겁니다. 신서新書를 구해 오라고 여러 번 지시했으나 오지 않았습니다. 안가安哥의 일은 아직 물어 보지 못했습니다. 지금 안부 편지를 쓰면서 손이 떨려 할 말을 다 하지 못하오니 헤아려 주시기 바랍니다.

임술년(1742) 8월 24일 밤, 문흠 돈頓.

벗 심씨의 장례 날짜가 아직 정해지지 않아 자못 심란합니다. 이 벗이 봄에 왔을 때 그대가 부탁한 것을 말했는데, 낙권落卷은 아직 인쇄하지 못했습니다. 지금은 달리 물어볼 곳이 없습니다. 조가趙哥에게 줄 장황粧䌙 비용은 이 일 때문에 지연되어 아직 주지 못했습니다.[45]

이 편지는 1742년 8월 24일 밤에 작성된 것으로, 수신인은 신소申韶다.[46] 당시 신소의 부친 신사건申思建이 황해도 안악安岳 군수로 있었는데, 신소는 부친 곁에 있었다. 그래서 편지 피봉皮封에 '안악책실즉전'安岳冊室卽傳이라고 썼다. '책실'은 '책방'冊房이라고도 하는데, 고을 수령

45 원문과 번역은 한국고간찰연구회 편역, 『청관재 소장 서화가들의 간찰』, 136~137면 참조.
46 위의 책, 136면에서는 이 간찰을 안악 수령에게 보낸 것이라고 했으나 잘못이다.

의 비서일을 맡아보던 사람을 이른다. 관제官制에 있는 것이 아니라 사사로이 임용했기에 대개 수령의 지인이나 자제가 많았다.

편지 중의 '가형'家兄은 송명흠을 말한다. 송문흠에게는 향리 도곡塗谷(당시 옥천에 속했음)에 홀어머니가 계셨는데, 송명흠이 모시고 있었다. 당시 송문흠은 서울에 거주하고 있었다.

'양지'養之는 홍자의 자이고, '성구'聖求는 윤득민尹得敏의 자이다. 윤득민은 송문흠의 자형인 윤득경尹得敬의 아우다. 1741년 6월 송문흠과 신소는 이인상, 윤득민, 송익흠, 김성자金聖梓(1698~1767), 황경원과 경복궁 유지遺址에서 함께 노닌 적이 있다. 이인상은 당시 〈청유도〉淸遊圖를 그렸다.[47] 송문흠과 이인상은 그 직전에 윤득민, 송익흠, 김성자와 삼청동에서 문회文會를 가진 바 있다.[48] 경복궁의 이 모임은 삼청동의 문회에 이어지는 것이었다.

학질에 걸린 윤득민은 결국 이듬해 세상을 떴다. 향년 37세다. 이인상은 그의 죽음을 슬퍼해 애사哀辭를 썼다.[49]

편지 중 이인상이 피를 토했다는 말이 주목된다. 이인상은 1746년 봄에 격병膈病이 발병해 고생했으며, 1747년 사근도 찰방으로 부임해서도 격병이 자주 재발해 몹시 어려움을 겪었다.[50] 이인상이 피를 토한 일이 혹 격병과 관련이 있는지는 알 수 없다.

편지의 추기 중에 보이는 '벗 심씨'는 송문흠의 처남인 심공헌沈公獻

47 「游景福故宮, 三淸游伴皆會. 黃子淵父,沈子士澄,申子成甫,曁宋敎授又至, 有詩畫以紀之」, 『뇌상관고』 제1책.
48 「游三淸洞記」, 『뇌상관고』 제4책.
49 「尹子聖求哀辭」, 『뇌상관고』 제5책.
50 격병에 대해서는 본서의 '13-2'와 '13-3' 참조.

을 말한다. 그는 자가 사징士澄이며, 이조참판을 지낸 심성휘沈聖希의 아들이다. 정조 때 이조참의를 지낸 심염조沈念祖는 그의 아들이며, 순조 때 우의정을 지낸 심상규沈象奎는 그의 손자다.

심공헌은 당시 영남관찰사로 있던 부친에게 가 있던 중 병으로 급사하였다. 향년 33세다. 그는 송문흠과 20년 지기였다. 송문흠이 편지 말미에 손이 떨려 할 말을 다 하지 못하겠다고 한 것으로 보아 그가 심공헌의 죽음에 얼마나 큰 충격을 받았는지 알 수 있다. 이인상은 애사를 써서 그를 추모하였다.[51]

이 편지의 후반에는 책 구입과 관련된 말이 나온다. 이를 통해 송문흠, 신소 등이 연경에 가는 역관을 통해 필요한 책이나 신서新書를 입수하곤 했음을 알 수 있다. 송문흠, 신소, 이인상은 배청排淸의 입장을 취했으니 당연히 청나라의 문물을 배척했으리라 생각하기 쉽지만 실은 그렇지 않다는 것이 이 편지를 통해 확인된다. 이들은 청나라에서 출판된 새로운 책들에 깊은 관심을 보이며 그것을 구득하기 위해 애썼던 것으로 보인다. 이는 일견 모순 같지만 생각하기 따라서는 꼭 그렇지만은 않다. 이들은 일반적으로 간주되고 있듯 우물안 개구리처럼 자폐적 사고에 갇혀 있거나 오활하기만 했던 것이 아니라 지식인으로서 나름대로 주변의 정세와 동향을 예민하게 주시하고 있었던 셈이다. 이 점과 관련해 송문흠이 송능상宋能相에게 보낸 다음 편지가 참조된다.

근래 수종數種의 책이 새로 중국에서 왔습니다. 이른바 서양인의

51 「沈子士澄哀辭」, 『뇌상관고』 제5책.

천주학天主學이라는 것은 그 주장이 오로지 하늘을 섬기는 것을 종지宗旨로 삼고 있습니다.『시경』과『서경』에서 일컬은 '상제'上帝를 모두 '실유'實有(실재하는 존재 – 인용자)로 여기고, 상제의 궁정과 상제의 좌우를 '천당'으로 여기고 있는데, 옛 성인聖人들의 말을 윤색해 불교와 노자를 몹시 엄하게 배척함은 우리 유자儒者가 미치지 못하는 바가 있습니다. 그렇지만 분별이 너무 심한지라 국체跼濟되어 통하지 않는 바가 있습니다. '유'有를 '진유'眞有(정말 존재함 – 인용자)라 하고 '무'無를 '진무'眞無(정말 존재하지 않음 – 인용자)라 하여 이 일분수리一分殊[52]의 묘妙를 통 보지 못하고 천당·지옥·화복禍福의 설로 끝나거늘, 더욱 일컬을 만한 게 없다 하겠습니다. 다만 인륜에 독실하고 몸가짐이 청고淸苦하여 오랑캐 학문으로서는 선善에 가까운 것인지라 이로써 천하를 변역變易하고자 하는데, 중국의 이른바 유자儒者는 점차 이를 신봉하고 있습니다. 우리나라에 들어온 천주학 관련 책이 이미 6, 7종 보이는데, 족히 걱정하고 두려워할 만합니다. 또 서양 사람 탕약망湯若望(아담 샬 – 인용자)이 저술한 역법曆法은 80여 권인데,[53] 지금 시행되고 있는 호력胡曆(시헌력時憲曆을 이름 – 인용자)이 바로 이 법입니다. 저는 일찍이 그것이 구법舊法과 다름이 많은 것을 괴이하게 여겼는데 그 연원이 여기에 있는 줄은 몰랐습니다. 우리나라에 서양 역법이 시행된 지는 이미 오래 되었습니다. 칠정七政[54]의 빠르고 늦음, 일식·월식, 관측, 수학 등의

52 주자학의 핵심명제로서, 태극(太極)의 '리'(理)가 만물에 관철된다는 이론이다.
53 『서양신법역서』(西洋新法曆書)를 가리키는 듯하다. 총 103권이다.
54 해와 달, 수성·화성·목성·금성·토성, 일곱 별을 이른다. '칠요'(七曜)라고도 한다.

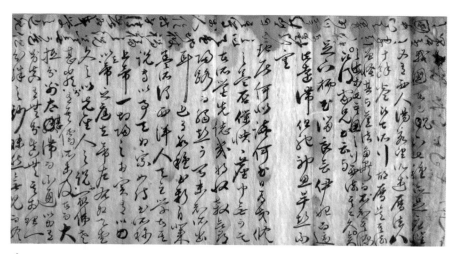

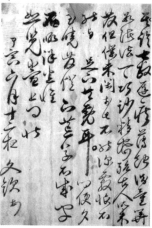

송문흠, 〈송능상에게 보낸 간찰〉, 1734, 지본,
상 22.5×43.8cm, 하 21.7×15.2cm, 대전시립박물관

여러 법은 하나같이 교묘하고 정밀하여 거의 옛사람이 발명하지 못한 것입니다. 다만 저는 여기에 밝지 못해 깊이 궁구할 수 없거늘, 그대와 더불어 함께 보지 못하는 게 유감입니다.[55]

중국에서 간행된 서학서西學書들을 주의 깊게 읽고 있음을 알 수 있다. 이런 정보들을 송문흠과 신소 두 사람만이 공유했다고 보기는 어렵다. 두 사람과 아주 절친했던 이인상도 공유했다고 보는 것이 자연스럽다.

이인상은 청초淸初의 학자인 육세의陸世儀(1611~1672)의 『사변록집요』思辨錄輯要을 읽은 것으로 보이는데, 중국에서 이 책이 처음 간행된 것은 1661년에서 1662년 사이다.[56] 이인상은 1745년 송문흠에게 보낸 편지에서, "마땅히 세계를 바꾸고, 세계에 의해 바뀌지 말라"(當轉移世界, 不當爲世界所轉移)[57]라는 말을 인용하고 있는데, 이 말은 육세의의 『사변록집요』에서 유래한다.[58] 이인상이 송문흠에게 이 말을 하고 있는 것으로

55 "近有數種書新自北來, 蓋所謂西洋人天主學者. 其說專以事天爲宗, 如詩書所稱上帝, 一切歸之於實有, 以在帝之庭, 在帝左右爲天堂, 文之以先聖人之說, 而闢佛老甚嚴, 則有吾儒所未及者, 而大抵分別太甚, 滯而不通, 以爲有則眞有, 無則眞無, 其於理一分殊之妙, 昧然無見, 而終之以天堂地獄禍福之說, 益無可道. 但其篤於人倫, 持身淸苦, 爲夷學之近善者, 而乃欲以此易天下, 中國之所謂儒者, 稍稍信奉之. 其書出我國者, 已見六七種, 亦足憂懼. 又有西人湯若望所述曆法八十餘卷, 卽今所行胡曆是其法. 曾怪其與舊法多異, 而不知其源之出於此. 吾國之行西法, 其已久矣. 其論七政遲疾·薄蝕·測量·筭數諸法, 一巧妙精密, 殆古人所未發. 但僕未閑於此, 不能深覈, 恨不能與足下共觀耳."(「與宋士能」, 『閒靜堂集』 권3)

56 葛榮晉·王俊才, 『陸世儀評傳』(南京: 南京大學出版社, 1996), 38면.

57 「與宋士行書 乙丑」, 『능호집』 권3.

58 『사변록집요』 권1에 "怕人說道學只是自己力量小, 不能有恒. 若果有恒, 自能轉世界, 而不爲世界所轉"이라는 말이 보이며, 권32에 "昨偶看老莊, 識破他學問根蔕. 人多以爲老子性隆, 莊子性傲, 故其學如此, 又不知大道, 故流爲偏僻, 非也. 兩人皆絶世聰明, 且與孔孟同時, 文武流風未邈, 豈有不知大道之理? 只是他脚跟不定, 志氣不堅, 爲世界所轉移, 便要使

보아 송문흠 역시 이 책을 읽었다고 봐야 할 것이다.

이인상, 송문흠, 신소가 학문·취미·이념을 함께한, 존재관련이 아주 깊은 사이였음을 고려할 때 신소 역시 『사변록집요』를 읽었음이 분명하다고 생각된다. 육세의는 정주학程朱學을 존신尊信하면서도 천문지리·농학·병학 등 경세치용의 실학에 힘쓴 학자다. 신소는 주자학을 따르면서도 관방關防·성지城池·전곡錢穀·병농兵農 등 실학이라 할 만한 데 힘을 쏟았는데,[59] 이는 『사변록집요』의 영향일 수 있다.

덧붙여 말하고 싶은 점은 홍대용 역시 주자학도일 무렵(즉 중국을 방문하기 전의 홍대용을 말한다) 이미 신소와 비슷하게 경세치용적 학문성향을 갖고 있었다는 점이다. 거기에 더해 홍대용은 천문과 수학에도 깊은 관심을 갖고 있었다. 흥미로운 사실은 홍대용이 신소의 장남인 신광온申光蘊(1735~1785)과 사돈간이었다는 점이다. 게다가 홍대용은 신소의 차남인 신광직申光直과 아주 절친한 사이였다.

乖" 및 "禪門常言, 歷刧不壞, 如何是歷刧不壞? 只不爲世界所轉, 便是若孔孟, 便是歷刧不壞, 其餘若老莊之流, 則歷刧便壞了"라는 말이 보인다.

59 "早悅孫吳, 略涉大旨, 後不復觀, 然於關防、城池、錢穀、兵農, 常留心揣摩."(임성주, 「處士申公墓誌銘」, 『鹿門集』 권24)

2-7 추일입남산곡중 秋日入南山谷中

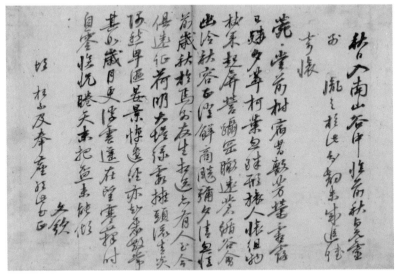

송문흠, 〈추일입남산곡중〉(《槿域書彙》 所收), 1747, 지본, 24.5×37.5cm, 서울대학교 박물관

행초로 쓴 시고詩稿다. 글씨는 다음과 같다.

「秋日入南山谷中, 憶前秋與元靈別胤之於此, 分韻未成, 追賦寄懷」

菀菀堂前樹,

宿昔敷芳榮.

霜露已夕萃,

柯葉忽殊形.

旅人懷徂物,

枝策起屛營.

躋岡瞰遠蒼,

循谷會幽泠.

秋容正澄鮮,

商飆彌夕淸.

忽憶前歲秋,

於焉別友生.

相送亦有人,

至今俱遠征.

荷明[60]大堤綠,

霞擁[61]頭流靑.

炎隅愁卑濕,

晏景悼[62]遺經.

亦知聚散常,

其如歲月更.[63]

浮雲遙在望,

寒[64]蘀時自零.

愴悅[65]睒天末,

把盂未[66]能傾.

60 『한정당집』에는 '明荷'로 되어 있다.
61 『한정당집』에는 '標'로 되어 있다.
62 『한정당집』에는 '惜'으로 되어 있다.
63 이 구절은 『한정당집』에는 "深悲歲月更"으로 되어 있다.
64 『한정당집』에는 '飛'로 되어 있다.
65 『한정당집』에는 '愀然'으로 되어 있다.
66 『한정당집』에는 '不'로 되어 있다.

文欽.

頃枉, 不及奉塵, 敢此書正.

시제詩題와 시 본문의 번역은 본서 '1-6'을 참조하기 바란다. 여기서는 관지만 번역한다.

문흠.

접때 왕림하셨으나 만나 뵙지 못해 감히 시를 써서 질정하외다.

이 시는 1747년 가을에 지어진 것으로 추정된다. 이 해 7월 이인상은 사근도 찰방으로 부임하였다.

관지에 보이는 "접때 왕림"했다는 사람은 이윤영을 가리키는 것으로 여겨진다. 이윤영은 1746년 10월 김제 군수로 부임하는 부친을 따라 김제로 내려갔는데, 1747년 가을 무렵 잠시 상경해 송문흠의 집을 찾았으나 송문흠이 출타중이어서 만나지 못하고 돌아갔던 듯하다. 이에 송문흠은 송별시를 완성해 이윤영에게 부친 것으로 보인다. 송문흠은 이 시를 사근역의 이인상에게도 보낸 것으로 여겨진다. 이 시를 팔분으로 쓴 이인상의 서적書跡이 남아 있는 데서 그러한 추정이 가능하다.[67]

67 이인상의 이 서적(書跡)은 본서 '1-6'에서 검토되었다.

2-8 귀거래사歸去來辭

송문흠, 〈귀거래사〉(《千古最盛帖》所收), 1747, 지본, 23.9×33.2cm, 국립중앙박물관

글씨는 다음과 같다.

歸去來兮,

田園將蕪胡不歸.

旣自以心爲形役,

奚惆悵而獨悲.

悟已往之不諫,

知來者之可追.

實迷途其未遠,

覺今是而昨非.

舟搖搖以輕颺,

風飄飄而吹衣.

問征夫以前路,

恨晨光之熹微.

乃瞻衡宇,

載欣載奔.

僮僕歡迎,

稚子候門.

三徑就荒,

松菊猶存.

携幼入室,

有酒盈樽.

引壺觴以自酌,

眄庭柯以怡顏.

倚南窗以寄傲,

審容膝之安易.

園日涉以成趣,

門雖設而常關.

策扶老以流憩,

時矯首而遐觀.

雲無心以出岫,

鳥倦飛而知還.

景翳翳以將入,

撫孤松而盤桓.

歸去來兮,

請息交以絶游.

世與我而相違,

復駕言兮焉求.

悅親戚之情話,

樂琴書以消憂.

農人告余以春及,

將有事於西疇.

或命巾車,

或棹孤舟.

旣窈窕以尋壑,

亦崎嶇而經丘.

木欣欣以向榮,

泉涓涓而始流.

善萬物之得時,

感吾生之行休.

已矣乎,

寓形宇內復幾時.

曷不委心任去留,

胡爲乎遑遑兮欲何之.

富貴非吾願, 帝鄉不可期.

懷良辰以孤往,

或植杖而耘耔.

登東皐以舒嘯,

臨淸流而賦詩.

聊乘化以歸盡,

樂夫天命復奚疑.

우리말로 옮기면 다음과 같다.

돌아왔도다!

전원이 장차 황폐해지니 어찌 돌아가지 않으리.

이미 스스로 마음이 몸의 부림을 당했으니

어찌 한탄하고 홀로 슬퍼하지 않으리.

지난날이야 어쩔 수 없음을 깨달으나

앞날은 좇을 수 있음을 안다네.

실로 길을 잃었어도 멀리 가지 않았으니

지금이 옳고 어제가 틀렸음을 깨달았네.

배는 흔들흔들 가볍게 나아가고

바람은 표표히 옷에 불어오네.

나그네에게 앞길 물어보고

새벽빛 희미함을 한탄하네.

마침내 집 대문과 처마 보이자

기쁜 마음으로 달려가노라.

아이종은 반갑게 맞이하고

어린 자식은 대문에서 기다리누나.

뜰의 오솔길에 잡초가 무성하나

소나무와 국화는 그대로구나.

어린 자식 손잡고 방에 드니

술이 항아리에 가득하여라.

술단지 끌어당겨 자작自酌하고

뜨락의 나뭇가지 바라보며 웃음짓노라.

남쪽 창에 기대어 마음 내키는 대로 하니

이 작은 집 편안하여라.

정원을 매일 거닐며 취미를 이루니

문은 비록 있으나 늘 닫혀 있네.

지팡이 짚고 가다 발길 멎는 대로 쉬고

때때로 머리를 들어 멀리 바라보네.

구름은 무심히 산골짝을 나오고

새는 날다 지치면 돌아올 줄 아네.

해는 어둑어둑 장차 지려 하는데

외로운 소나무 어루만지며 서성이노라.

돌아왔도다!

사귐을 그치고 교유도 끊으리.

세상과 나 서로 어긋나니

다시 수레를 타고 무엇을 구하리.

친척들과의 정다운 대화를 기뻐하고

금琴과 책을 즐기며 근심을 푸네.

농부가 내게 봄이 왔다 고하면

서쪽 밭두둑에서 일을 하리.

때로는 수레를 타고

때로는 외배를 저어

깊숙한 산골을 찾고

험한 산길과 언덕을 지나리.

나무는 즐거이 꽃을 피우려 하고

샘물은 졸졸 흘러 가리.

만물이 때를 얻음을 부러워하며

내 삶이 장차 끝날 것에 느꺼워하네.

그만 생각하자!

이 세상에 살 날이 얼마인지를.

어찌 마음에 맡겨 생사를 놓아두지 않고

분주히 어딜 가려 하는가?

부귀는 나의 소원 아니며

신선이 사는 곳은 기약할 수 없다네.

좋은 시절 바라며 홀로 나아가

지팡이 세워 둔 채 김을 매리라.

동쪽 언덕에 올라 휘파람 불고

맑은 시내 내려다보며 시도 읊으리.

애오라지 조화造化 따라 생을 마치리니

천명天命을 즐거워해야지 다시 무얼 의심하리.[68]

도연명이 41세 때 벼슬을 버리고 향리로 돌아올 때 지은 시다. 단호그

룹의 인물들은 대개 처사적 삶을 지향했기에 도연명을 존모하였다. 이인
상은 「귀거래사」의 "悅親戚之情話, 樂琴書以消憂"(친척들과의 정다운 대
화를 기뻐하고/금琴과 책을 즐기며 근심을 푸네)라는 구절을 전서로 쓴 바 있
다.[69]

　송문흠은 당대에 팔분을 잘 쓴 것으로 이름이 높았던바, 이규상은 『병
세재언록』에서, "송문흠은 (…) 팔분이 장기였는데, 소자小字 팔분은 구
슬을 꿴 듯했다"[70]라고 했다. 이 작품은 바로 이 소자小字 팔분의 면모를
잘 보여준다. 이인상은 송문흠과 달리 대자 팔분을 즐겨 썼다.

68　번역은 이성호 역, 『도연명전집』, 268~271면 참조.
69　본서 '8-1' 참조.
70　"宋文義, (…) 長技八分, 字細八分如貫珠."(「儒林錄」, 『竝世才彥錄』)

3. 오찬

3-1 담화재차당인운 澹華齋次唐人韻

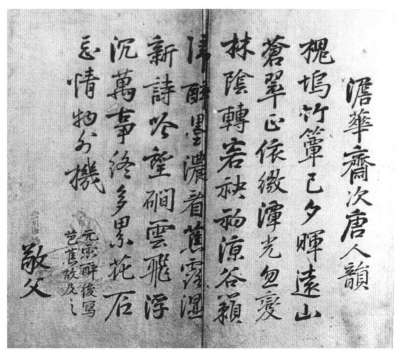

오찬, 〈담화재차당인운〉《《名家贖墨》所收》, 1743, 지본, 크기 미상, 개인

행서로 쓴 시고다. 글씨는 다음과 같다.

　　「澹華齋次唐人韻」

槐塢竹簟已夕暉,

遠山蒼翠正依微.

潭光忽變林陰轉,

客袂初涼谷籟歸.

醉墨濃看蕉露濕,

新詩吟望礀雲飛.

浮沈萬事終多累,

花石忘情物外機.

　　　元霝醉後寫芭蕉, 故及之.

　　　敬父.

우리말로 옮기면 다음과 같다.

　　「담화재에서 당나라 사람이 지은 시에 차운하다」
느티나무 언덕의 대자리에 석양이 비치니
먼 산의 푸른 빛 어렴풋하네.
못의 물빛 문득 변하고 숲 그늘 옮겨 가는데
객의 소매 서늘해져 골짝의 소리 잦아드네.
취묵醉墨[71]이 짙어 파초의 습윤한 이슬을 보고
신시新詩를 읊으며 골짝에 나는 구름을 보네.

71　술에 취해 그림을 그리거나 시를 지어 종이에 쓴 것을 이르는 말인데, 여기서는 그림을 가리킨다.

만사萬事에 부침하니 종내 근심이 많거늘

꽃과 돌 보며 정을 잊고 물외物外에 노니네.

　　원령이 술에 취한 후 파초를 그렸기에 언급했다.

　　경보敬父.

'경보'敬父는 오찬의 자다. 오찬은 1743년 봄 무렵 이윤영·이인상 등과 담화재에서 아회를 가졌다. 이 시는 그때 지어진 것으로, 당나라 시인 온정균溫庭筠의 「이주남도」利州南渡라는 시에 차운한 것이다. 이 시를 통해 당시 이인상이 술에 취해 파초 그림을 그렸던 것을 알 수 있다. 담화재에는 파초가 심겨 있었다. 18세기 서울의 사대부들은 파초를 애호하였다. 이윤영, 이인상, 윤면동 등 단호그룹의 인물들 역시 파초를 좋아해 자신의 집 정원에 심어 놓고 완상하였다. 애석하게도 이인상의 파초 그림은 현재 전하는 것이 없다.

　당시 이인상이 지은 시는 『능호집』 권1에 「담화재에 모여 운을 나누어 짓다」(원제 '會澹華齋分韻')라는 제목으로 실려 있다. 전문을 보이면 다음과 같다.

그늘진 숲의 짧은 처마에 뜨거운 햇빛 쏟아질 때

손을 머물게 해 술병 기울이니 흥興이 적지 않네.

파초를 심어 놓아 누워서 눈소리 듣고

흰 바위를 쓸어 놓아 술 깨어 돌아오네.

해 기니 꽃이 연문延門 지나 다 지고

못 고요하니 구름이 태화산太華山으로 옮겨 가네.

이곳에 오니 호복간상濠濮間想이 있어

물고기며 새와 함께 기심機心을 잊네.

短檐陰樾薄炎暉,

留客傾壺興不微.

栽得綠蕉聽雪臥,

掃來白石取醒歸.

日長花度延門盡,

潭靜雲移太華飛.

卽此已存濠濮想,

潛魚游鳥與忘機.[72]

　이인상의 시는 오찬의 시와 운韻이 같다. 이인상의 이 시 역시 그 시고가 전한다.[73]

　오찬의 글이나 글씨는 남아 있는 것이 드물다. 그 점에서 행서로 쓴 이 시고는 오찬 그 사람을 대한 듯 느낌이 각별하다.

72　번역은 『능호집(상)』, 154면 참조.
73　본서 '12-1' 참조.

3-2 봉송이윤지유해서奉送李胤之游海西

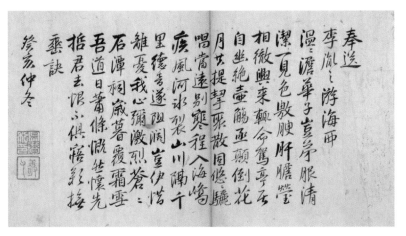

오찬, 〈봉송이윤지유해서〉(《槿域書彙》 所收), 1743, 지본, 28.6×42.7cm, 서울대학교 박물관

행서로 쓴 시고다. 글씨는 다음과 같다.

「奉送李胤之游海西」

溫溫澹華子,

豈弟服淸潔.

一見色敷腴,

肝膽瑩相徹.

興來輒命駕,

亭居自幽絶.

壺觴亟顚倒,

花月共提挈.

聚散固悠悠,

驪唱當遠別.

寒程入海嶠,

疾風河冰裂.

山川隔千里,

德音邃阻濶.

豈伊惜離憂,

我心彌激烈.

蒼蒼石潭祠,

歲暮覆霜雪.

吾道日蕭條,

慨然懷先哲.

君去恨不俱,

寤歎撫垂訣.

　　　癸亥仲冬.

우리말로 옮기면 다음과 같다.

　　「황해도로 놀러가는 이윤지를 전송하다」

온화한 담화자澹華子[74]는

마음씨 화락하고 의복이 청결했지.

한번 보자 기뻐하며[75]

74 이윤영의 호다.

서로 간담 토로했지.

흥이 나면 곧 말 타고 찾아갔거늘[76]

정자[77]는 절로 몹시 그윽했었지.

술잔을 호탕하게 기울이며

꽃과 달을 함께 감상했었지.

모임과 헤어짐은 실로 다함이 없거늘

작별의 노래[78] 부르고 멀리 떠나가누나.

추위 속에 길을 가 해산海山[79]에 들어가니

질풍疾風에 강의 얼음이 갈라지네.

산천이 천 리나 떨어져

그대 목소리 마침내 들을 수 없어라.

이별의 슬픔 안타까워

내 마음 갈수록 격렬해지네.

은은한 석담石潭의 사당[80]

세모에 상설霜雪이 덮여 있구나.

우리 도가 날로 쓸쓸해지니

75 "기뻐하며"의 원문은 "敷腴"인데, 두보의 「遣懷」라는 시에 "兩公壯藻思, 得我色敷腴"라는 말이 보인다.

76 오찬이 이윤영의 집을 방문했다는 말이다. 왕휘지(王徽之)가 눈 내린 날 밤에 갑자기 흥이 나 배를 저어 벗 대규(戴逵)의 집을 찾아갔다가 흥이 다해 그만 그 집 앞에서 돌아왔다는 고사가 있다.

77 서지(西池)에 있던, 이윤영의 녹운정(綠雲亭)을 말한다.

78 원문은 "驪唱"인데, '여가'(驪歌), 즉 작별의 노래를 이른다.

79 황해도 해주로 가기에 '해산'이라고 했다.

80 율곡 이이의 사당을 말한다. 이이는 황해도 해주의 석담에 거주한 적이 있다. 「고산구곡가」는 그때 지은 시가이다.

개연히 선철先哲을 그리워하네.

그대와 함께 가지 못한 것 슬퍼하나니

잠들지 못한 채 그대 남긴 이별시 어루만지네.

　　　계해년(1743) 11월.

　이윤영은 1743년 11월에 황해도 재령 군수로 부임하는 부친을 따라 재령으로 내려갔다. 오찬은 이 무렵 이 시고를 이윤영에게 준 것으로 여겨진다. 당시 이인상은 이윤영에게 〈봉신이자윤지서〉奉贐李子胤之序라는 송서送序를 써 준 바 있다.[81]

　두 과의 인장이 아래위로 찍혀 있는데, 위의 것은 '오찬사인'吳瓚私印(朱白相間印임)이고, 아랫것은 '경보'敬父다.

　내가 본 오찬의 수적手迹은 본서에 실린 3점이 전부다. 오찬은 불행하게 죽은 탓인지 문집이 전하지 않는다. 마침 김순택의 『지소유고』志素遺稿에 오찬의 시 1수가 실려 있는바, 여기에 소개한다.

　나는 달빛 좇아 왔거늘

　푸른 산기운 멀리 희미하여라.

　시절은 국화가 늦게 피었고

　시냇물 소리에 낙엽이 어지러이 나네.

　새로 지은 시 쓰니 취묵醉墨이 짙은데

　서늘한 이슬이 가을 옷에 내리네.

81　본서 '11-2' 참조.

풍계楓溪[82]에 가 놀자 약속했으니

한 동이 술 또한 어기지 마소.[83]

我行隨月色, 山翠遠微微.

天氣黃花晚, 溪聲亂葉飛.

新詩濃醉墨, 涼露薄秋衣.

楓磵幽期在, 一樽更莫違.

이 시는 김순택의 시 「서재西齋에서 밤에 모이다. 경보敬父와 자용子
容과 용보容甫 아저씨가 모두 왔다」(書齋夜集. 敬父、子容、容甫叔俱至)에 차
운한 것이다. 『지소유고』의 전후 시로 보아 1742년에서 1744년 사이에
지어진 것으로 추정된다.

3-3 술회述懷[84]

행서로 쓴 시고다. 글씨는 다음과 같다.

瀟灑東溪築,

清泠一壑專.

田園堪自力,

82 '청풍계'(清風溪)라고도 한다. 북악의 명승이다.
83 한 동이 술을 잊지 말고 가져오라는 말이다.
84 제목은 필자가 붙였다.

琴鶴期餘年.

野意蔬筍澹,

幽愁水石纒.

朋罇久阻闊,

詩向峽江傳.

　　敬父.

우리말로 옮기면 다음과 같다.

　　동쪽 시내에 소쇄하게 집을 지어서

　　맑고 서늘한 한 골짝 전유專有하였네.

　　전원은 스스로 힘쓸 만하니

　　만년에 금학琴鶴을 기약하노라.[85]

　　산야山野의 정취는 소순蔬筍[86]처럼 담박한데

　　깊은 근심이 수석水石에 얽혔네.

　　두 동이 술 오랜 동안 못 마셨거늘

　　협강峽江에 이 시를 전하네그려.

　　　　경보.

　이 시고는 1751년 오찬이 음죽 현감으로 있던 이인상에게 보낸 것으

85　'금학'(琴鶴)은 거문고와 학을 벗삼는 선비의 고상한 생활을 이른다.
86　나물과 죽순을 말한다.

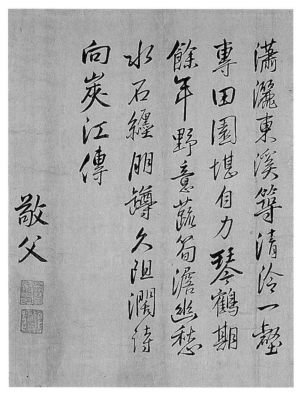

오찬, 〈술회〉(《槿墨》所收), 1751, 지본, 23.8×18cm, 성균관대학교 박물관

로 판단된다. 오찬이 귀양간 것이 이 해 5월이니 적어도 5월 이전에 쓴 시라고 보아야 할 것이다.

이 시 제7구에 "두 동이 술" 운운했지만, 정작 오찬 자신은 술을 전연 못했다. 이인상은 무척 술을 좋아했지만. 제8구의 '협강'峽江은 단양의 구담을 가리킬 터이다.

두 과의 인장이 찍혀 있는데, 하나는 '오찬사인'吳瓚私印이고, 다른 하나는 '경보'敬父다.

4. 김상숙

4-1 남포미죽연명藍浦薇竹硯銘

김상숙, 〈남포미죽연명〉《名賢簡牘》所收), 지본, 24×39.6cm, 경남대학교 박물관 데라우치문고

글씨는 다음과 같다.

設象于空,

賦形于物,

風行水上,

文成綺縠,

風止而沍,

如鏤如刻,

蒲葉藻華,

似辨名色.

嗚呼茲石,

未始凝質,

受象而形,

亦是若耶.

余嘗見九十月之間, 川溪始沍, 而薄氷之上, 其文有蘋藻花葉及薇竹葉之象, 与此硯石之文, 絲豪弗異者, 故爲銘以俟後之博物者.

中國藍田縣, 出白玉, 又産美石, 可以爲碑, 故古人詩文多言之, 而我國藍浦縣, 亦多産美石, 可以爲硯, 亦可以爲碑, 故以藍字冒以爲邑名者也. 然中國藍田, 則産玉石, 而不聞有硯石; 我國藍浦,[87] 則産硯石, 而未嘗有玉石, 其有美石而可以爲碑者, 則同也. 然硯石奇異, 殆天下之所希有, 可以當玉石之珍也. 其品有金銀砂者, 如以金銀屑洒塗也. 又有无金銀砂, 而色深青黑, 如以无文玄錦裹之者. 其最爲奇異, 而爲文房絶宝者, 卽有薇竹葉自然之文在石面者也. 雖工畫者, 所難形容. 如掘石而得有是文者, 則隨其石勢之方圓大小, 製以爲硯, 不傷其文, 而[88]爲奇玩者也. 然其理則人未能

87 처음에 '田'이라 썼다가 그 오른쪽에 작은 글씨로 '浦'라 적어 수정하였다.

知其然者也.

藍浦是海邊也. 其石色, 率多与浦泥色不異, 似是先天時,
浦泥之所化成者. 或言是石, 其未成質之時, 浦岸上, 有落
竹之葉, 雜入而成者, 亦未可知[89]也. 爲[90]

우리말로 옮기면 다음과 같다.

　　하늘에 상상象을 베풀고
　　물건에 형形을 품부하사[91]
　　바람이 물 위에 불면
　　비단 같은 무늬가 생기고
　　바람이 그치면 얼어
　　마치 아로새긴 듯하니
　　부들 잎과 마름 꽃의
　　모양이 분변되는 듯하네.
　　아아, 이 돌의 재질이 이뤄지기 전에
　　상상象과 형形을 받아 이리 됐나?
　　　　내가 일찍이 9월, 10월 사이에 시내가 갓 얼어 엷은 얼음 위
　　　　에 마름의 꽃잎과 미죽薇竹의 잎과 같은 형상이 있는 것을 본

88 '而'자 아래에 점을 하나 찍었는데, 맨 끝에 쓴 '爲'자를 여기에 넣는다는 뜻이다.
89 '知'자 뒤의 '者'자 오른쪽에 점을 두 개 찍었는데, 삭제한다는 표시다.
90 주88에 언급된 '而'자 뒤에 넣으라고 쓴 글자다.
91 조물주가 그리 했다는 뜻이다.

적이 있는데, 이 벼룻돌 무늬와 터럭만큼도 다르지 않았다. 그래서 명銘을 지어 뒤의 박식한 사람을 기다린다.

중국 남전현藍田縣에 백옥이 나고 또한 미석美石이 산출되어 비석을 만들 수 있다. 그러므로 고인古人이 시문에서 많이 언급하였다. 우리나라 남포현藍浦縣에서도 미석이 많이 산출되어 벼루를 만들 수 있고 비석도 만들 수 있다. 그래서 고을 이름의 첫머리에 '남'藍자를 붙인 것이다. 그렇지만 중국의 남전藍田에서는 옥석玉石은 나나 연석이 있다는 말은 듣지 못했으며, 우리나라 남포에서는 연석은 나나 옥석은 있지 않다. 허나 미석이 있어 비석을 만들 수 있는 것은 같다. 하지만 연석은 기이하여 세상에 몹시 드문 것이어서 옥석의 진귀함에 견줄 만하다.

그 물품 가운데 금은사金銀砂가 있는 것은 금가루나 은가루를 길에 뿌려 놓은 것 같다. 또 금은사가 없고 색이 짙은 청흑색이어서 무늬가 없는 검은 비단으로 싼 듯한 게 있다. 가장 기이하여 문방文房의 빼어난 보배가 되는 것은 곧 미죽엽薇竹葉의 자연스런 무늬가 돌 표면에 있는 것이다. 비록 그림을 잘 그리는 자라 할지라도 그 모습을 형용하기 어렵다. 돌을 캐서 이 무늬가 있는 것을 얻은 자는 그 돌의 모나고 둥글고 크고 작음에 따라 벼루를 제작하는데, 그 무늬를 손상하지 않아 기완奇玩으로 삼으려는 것이다. 하지만 그 무늬가 왜 그런지는 사람들이 알지 못한다.

남포는 해변이다. 그 돌빛은 대체로 개펄의 색과 다르지 않으니, 선천先天 시절에 개펄이 변화되어 만들어진 것인 듯하다.

혹자는 말하기를, "이 돌은 재질이 이뤄지기 전에 개펄 언덕 위에 떨어진 댓잎이 섞여 들어가 만들어진 것이다"라고 하나, 또한 알 수 없다.[92]

김상숙이 자신의 글 「남포미죽연명」藍浦薇竹硯銘을 서사한 것이다. "하늘에 상象을 베풀고"부터 "상象과 형形을 받아 이리 됐나"까지가 명銘에 해당하며, 그 아래의 산문은 발跋에 해당한다. 명과 발은 모두 예서로 썼는데, 전서의 자형이 간간이 보인다. 발이 끝난 뒤 다시 세 줄을 행초로 쓴 점이 특이하다. 뭔가 미진해 자신의 생각을 뒤에 추가한 것으로 보인다.

김상숙은 황운조黃運祚를 위해 쓴 글인 「서예자필결후」書隷字筆訣後에서, 전예篆隷가 해서와 초서의 근원임을 말하면서 "서예에서 아정雅正의 풍취를 얻은 자는 반드시 이 예자隷字에서 공효를 거둔다"[93]라고 했다. 김상숙은 비록 전예篆隷를 출중하게 잘 쓴 것은 아니나 서법에서 전예가 기본이 된다는 사실을 잘 알고 있었던 것으로 보인다.

글씨의 제목 밑에 '계윤씨'季潤氏라는 주문방인이 찍혀 있다.

4-2 복거卜居

글씨는 다음과 같다.

92 번역은 『시·서·화에 깃든 조선의 마음』(예술의전당·경남대학교, 2006), 284면 참조.
93 "於書能得雅正之趣者, 未必不於是隷字收效焉."(김상숙, 「書隷字筆訣後」, 『坯窩遺稿』)

屈原既放三年不得復見竭知盡忠而蔽障於讒心煩
慮亂不知所從乃往見太卜鄭詹尹曰余有所疑願因先生決
之詹尹乃端策拂龜曰君將何以教之屈原曰吾將悃悃款款朴
一忠乎將送往勞來斯無窮乎將寧誅鋤草茅以力耕乎將

大人以成名乎寧正言不諱以危身乎將從俗富貴以偷生乎寧
超然高舉以保真乎將哫訾栗斯喔咿嚅唲以事婦人乎寧
廉潔正直以自清乎將突梯滑稽如脂如韋以絜楹乎寧
昂昂若千里之駒乎將氾氾若水中之鳧與波上下偷以全吾軀乎

寧與騏驥亢軛乎將隨駑馬之跡乎寧與黃鵠比翼乎
將與雞鶩爭食乎此孰吉孰凶何去何從世溷濁而不清
蟬翼為重千鈞為輕黃鐘毀棄瓦釜雷鳴讒人高張賢士無
名吁嗟默默兮誰知吾之廉貞詹尹乃釋策而謝曰夫尺有所

短寸有所長物有所不足智有所不明數有所不逮神有所不
通用君之心行君之意龜策誠不能知事

右屈三閭卜居文
壬辰仲夏書于夢溪并書

김상숙, 〈복거〉, 1772, 지본, 제1면 41.5×34cm, 개인

屈原既放, 三年不得復見, 竭知盡忠, 而蔽鄣於讒, 心煩慮亂, 不知所從. 乃往見太卜鄭詹尹曰: "余有所疑, 願從[94]先生決之." 詹尹迺[95]端策拂龜曰: "君將何以教之?"

屈原曰: "吾將[96]款款惛惛,[97] 朴以忠乎? 將送往勞來, 斯無窮乎? 寧誅鋤草茆,[98] 以力耕乎? 將游大人, 以成名乎? 寧正言不諱, 以危身乎? 將從俗富貴, 以婾生乎? 寧超然高舉, 以保真乎? 將哫訾栗[99]斯, 喔咿儒兒, 以事婦人乎? 寧廉潔正直, 以自清乎? 將突梯滑稽, 如脂如韋, 以絜楹乎? 寧昂昂若千里之駒乎? 將氾氾若中水[100]之鳧, 与波上下, 偷以全吾軀乎? 寧與騏驥亢軛乎? 將隨駑馬之跡乎? 寧与黄鵠比翼乎? 將與雞鶩[101]爭食乎? 此孰吉孰凶? 何去何從? 世溷濁而不清, 蟬翼爲重, 千鈞爲輕. 黃鍾毀棄, 瓦釜雷鳴, 讒人高張, 賢士無名. 吁嗟嘿嘿[102]兮, 誰知吾之廉貞?"

詹尹乃釋策而謝曰: "夫尺有所短, 寸有所長, 物有所不足, 知[103]有所不明, 數有所不逮, 神有所不通, 用君之心, 行君之意. 龜策誠不能知事."

右屈三閭卜居文.

94　『楚辭集注』(朱熹 撰)에는 '從'이 '因'으로 되어 있다.
95　『초사집주』에는 '迺'가 '乃'로 되어 있다. '迺'와 '乃'는 동자(仝字)다.
96　『초사집주』에는 '將'이 '寧'으로 되어 있다.
97　『초사집주』에는 '款款惛惛'이 '惛惛款款'으로 되어 있다.
98　『초사집주』에는 '茆'가 '茅'로 되어 있다. '茆'와 '茅'는 통한다.
99　『초사』의 본(本)에 따라서는 '栗'이 '㮚'로 되어 있는 것도 있다.
100　『초사집주』에는 '中水'가 '水中'으로 되어 있다.
101　『초사집주』에는 '鶩'이 '騖'로 되어 있다.
102　『초사집주』에는 '嘿嘿'이 '默默'으로 되어 있다. '嘿'과 '默'은 동자(仝字)다.
103　『초사집주』에는 '知'가 '智'로 되어 있다.

　　　　　壬辰中夏, 書于黃溪縣齋.

우리말로 옮기면 다음과 같다.

　　굴원이 방축放逐된 지 이미 3년이건만 임금을 다시 뵐 수 없었다.
지혜를 다하고 충성을 바쳤건만 참소에 가리고 막혀 마음이 괴롭고
생각이 어지러워 어찌 해야 할지 몰랐다. 이에 태복太卜[104] 정첨윤鄭
詹尹을 찾아가 물었다. "내게 의심되는 것이 있으니 선생께서 풀어
주십시오." 이에 첨윤이 시초蓍草[105]의 줄기를 단정히 잡고 구갑龜甲
을 닦으면서 말했다. "그대는 내게 무슨 말을 들려 줄 거요?" 이에
굴원이 말했다.

　　"나는 정성을 다하여 질박하고 참되게 살아야 합니까, 아니면 가는
이를 보내고 오는 이에게 봉사하며 편히 살아야 합니까? 잡초를 호
미질하며 힘써 농사를 지어야 합니까, 아니면 고관대작을 따라 노
닐며 이름을 내야 합니까? 바른말 하기를 꺼리지 않아 몸을 위태롭
게 해야 합니까, 아니면 세속을 좇아 부귀를 추구하며 구차하게 살
아야 합니까? 초연히 속세를 떠나 참을 간직해야 합니까, 아니면
머뭇거리며[106] 떨면서 비굴하게 웃고 선웃음치며 여인네나 섬겨야
합니까? 청렴하고 정직하여 스스로를 맑게 해야 합니까, 아니면 남
의 눈치를 보며 잘 처세하면서 기름처럼 소가죽처럼 매끄럽고 번지

104　점 치는 일을 관장하는 관리다.
105　점을 칠 때 쓰는 풀이다.
106　원문은 '呢嚅'인데 '아첨하다'는 뜻으로 풀이하기도 한다.

르르하게 남의 뜻에 맞게 응대해야 합니까? 헌걸차게 천리마처럼 살아야 합니까, 아니면 물 속의 오리처럼 물에 둥둥 떠서 물결 따라 오르내리며 구차하게 내 몸을 보전해야 합니까? 준마와 나란히 달려야 합니까, 아니면 노둔한 말의 자취를 따라야 합니까? 고니와 날개를 나란히 해야 합니까, 아니면 닭이나 오리와 먹을 것을 다투어야 합니까? 이 중 어느 것이 좋고 어느 것이 나쁩니까? 무엇을 버리고 무엇을 따라야 합니까? 세상이 혼탁하여 맑지 않으니, 매미 날개를 무겁다 하고 3만 근이나 되는 물건을 가볍다 하며, 황종黃鍾[107]은 버려지고 질솥이 우레처럼 울리며, 아첨꾼은 세력을 떨치고 어진 선비는 이름이 없습니다. 아아, 아무 말도 않는다면 누가 나의 청렴함과 곧음을 알겠습니까?"

첨윤이 시초를 내려놓고 점치기를 마다하며 말했다. "한 자〔尺〕의 길이도 짧을 때가 있고 한 치〔寸〕의 길이도 길 때가 있다오. 물物에도 부족한 것이 있고, 지혜로운 사람에게도 잘 알지 못하는 것이 있으며, 점술에도 미치지 못하는 것이 있고, 신명神明도 통하지 않는 것이 있거늘, 그대의 마음으로 그대의 뜻을 행하구려. 구갑과 시초로 일을 알 수 없겠소이다."

이는 굴삼려屈三閭[108]의 「복거」다.

임진년(1772) 중하中夏에 황계黃溪의 현재縣齋에서 쓰다.

107 묘당(廟堂)에서 사용된 타악기의 하나인데, 여기서는 좋은 악기를 뜻한다.
108 굴원을 이른다. '삼려대부'(三閭大夫)를 지냈기에 이리 불린다.

『초사』의 한 편인 「복거」 전문이다. 김상숙이 황계黃溪 현감을 할 때인 1772년 음력 5월에 쓴 것이다.

성대중은 김상숙의 글씨에 '도기'道氣가 있으며,[109] 그 글씨의 아름다움은 자획字畫의 밖에 있으며 내면의 온축蘊蓄에서 말미암는다고 했다.[110]

이 글씨는 행해行楷의 서체인데, 기운이 온아溫雅하고 청담淸淡하다.

단호그룹의 인물들은 굴원을 존모했는데,[111] 이 글씨 역시 그 점을 확인시켜 준다.

관지에 인장이 둘 찍혀 있는데, 위의 것은 '김상숙인'金相肅印이고 아랫 것은 '계윤씨'季潤氏이다. '계윤'은 김상숙의 자다.

4-3 국의송菊衣頌[112]

글씨는 다음과 같다.

> 余少矯矯, 擇友而友.
> 擇友无方, 惟德之有.
> 有懷一士, 隱於艸莽.
> 靑靑者珮, 翱翔瑤圃.

109 "足以徵道氣也."(성대중, 「題坏窩書軸後」, 『靑城集』 권8)
110 "公書之美, 實在字畫之外, 闇然乎其內蘊."(같은 글, 같은 책)
111 본서 '1-7' 참조. 또 『회화편』의 〈해선원섭도〉 평석 참조.
112 김순택의 초고 및 『志素遺稿』(제2책)에는 '鞠'으로 되어 있다. '鞠'은 '菊'과 같다.

김상숙, 〈국의송〉(《墨戲》所收), 1757, 견본, 24×42cm, 국립중앙박물관

夕飮沆瀣, 朝飧[113]精光.

膏沃靈根, 流輝煌煌.

內秉純英, 立行峻茂.

神凝而燁, 氣醇而秀.

以道自重, 出處有經.

衆方馳騖, 趨時夸[114]榮.

退讓恂恂, 无外之營.

含章不耀, 所履者貞.

充養之原[厚],[115] 旣晚迺成.

113 김순택의 초고 및 『志素遺稿』에는 '餐'으로 되어 있다.
114 김순택의 초고 및 『志素遺稿』에는 '誇'로 되어 있다.
115 김순택의 초고 및 『志素遺稿』에는 '厚'로 되어 있다. '原'은 잘못 쓴 것으로 보인다.

見義而作, 志不可奪.

毅然獨立, 奮揚光烈.

維時季秋, 律中无射.

履霜于野, 揚揚〔陽陽〕[116]其色.

黃中之美, 取象于坤.

剝之不盡, 至剛之存.

延子于室, 托[117]好惟[118]敦.

其交也淡, 敎[119]在无言.

望之肅如, 就之則溫.

味道之腴, 如飮於酒.

頤性葆華, 曷不壽耇.

嗟子之臧, 被服姱美.

觀於其黨, 何多君子.

彼嚮而長, 修潔正直.

可令吾徒, 爲儀爲式.

裛[120]其容貌, 襟懷淸通.

姦[121]邪之萌, 不干于中.

116 김순택의 초고 및 『志素遺稿』에는 '陽陽'으로 되어 있다. '揚揚'은 득의한 모양이고, '陽陽'은 색이 선명한 것을 이른다. 문장의 맥락으로 보아 '揚揚'은 잘못 쓴 것으로 보인다.
117 김순택의 초고에는 '託'으로, 『志素遺稿』에는 '托'으로 되어 있다.
118 김순택의 초고에는 '惟'로, 『志素遺稿』에는 '其'로 되어 있다.
119 김순택의 초고에는 '敎'로, 『志素遺稿』에는 '交'로 되어 있다. '敎'가 맞다.
120 김순택의 초고와 『志素遺稿』에는 '挹'으로 되어 있다. '挹'은 겸손하다는 뜻이고, '裛'은 향기가 배어 있다는 뜻이다.
121 김순택의 초고에는 '奸'으로, 『志素遺稿』에는 '姧'으로 되어 있다. '姦'과 '姧'은 같다.

古之有友, 輔仁成材.

微子之哲, 何所取裁.

子之哲兮, 我以友之.

友子之友, 以老爲期.

　　孺文「菊衣頌」, 爲李子胤之書于壺樓.

　　　丁丑春日, 季潤.

우리말로 옮기면 다음과 같다.

나는 젊을 적에 강직하여

벗을 가려 사귀었네.

벗을 가림에는 정해진 법이 없나니

오직 덕이 있는가가 중요하네.

한 선비를 생각커늘

초망草莽에 숨어 있네.

푸른 패옥佩玉을 차고

요포瑤圃¹²²에서 소요하누나.

저녁에는 항해沆瀣¹²³를 마시고

아침에는 정광精光¹²⁴을 먹네.

신령한 근본이 윤택하여

122　선경(仙境)을 이른다.
123　선인(仙人)이 마신다는 밤에 내리는 맑은 이슬을 이른다.
124　환한 빛을 이른다.

환하게 빛이 나네.

속에는 순후함과 뛰어남을 갖추고 있고

행실은 성대하네.

정신은 집중되어 빛나고

기운은 순수하고 빼어나네.

도道로써 자중自重하여

출처出處에 법도가 있네.

많은 이가 한창 분주히

시절에 붙좇으며 꽃다움을 자랑할 때

겸손하고 삼가며

밖으로 급급함이 없네.

아름다운 바탕을 간직하여 광채를 드러내지 않고

행하는 바가 올곧네.

자신을 기름이 두터워

만년에 비로소 성취하네.

의義를 보면 흥기하니

그 뜻을 빼앗을 수 없네.

늠름하게 홀로 서

위광威光과 매서움을 떨쳐 일으키네.

때는 늦가을

율려律呂는 무역無射에 해당하네.[125]

125 '율려'는 원래 12등급의 음을 가리키는 말이나 여기서는 이를 12개월에 배치한 것을 이른

들에서 서리를 밟거늘

그 색이 선명하네.

황중黃中의 아름다움[126]

곤괘坤卦에서 그 상象을 취하였네.[127]

박괘剝卦가 다하지 않아

지강至剛이 남아 있네.[128]

그대를 방에 맞이하니

정의情誼가 돈독하네.

사귐이 담박하여

말없음 속에 가르침이 있네.

멀리서 바라보면 엄숙하나

가까이 다가가면 온화하네.

아름다운 도를 맛봄이

술을 마심과 같아라.

신神을 기르고[129] 화려함을 감추니

어찌 장수하지 않으리.

다. '무역'(無射)은 음력 9월에 해당한다. 이 구절은 도연명의 「自祭文」에서 가져온 것이다.

126　음양오행설에서 황색은 '토'(土)로서 중앙에 해당하므로 '황중'(黃中)이라고 한다. 여기서는 국화가 노란색이기에 한 말이다.

127　『주역』 곤괘(坤卦)의 「문언전」(文言傳)에, "군자는 황(黃)이 중심에 있어 이치에 통하여 (…) 아름다움이 그 가운데에 있다"(君子黃中通理, (…)美在其中)라는 구절이 있기에 한 말이다.

128　『주역』 박괘(剝卦)는 여섯 개의 효(爻) 가운데 제6효, 즉 맨 위의 효만이 양효(陽爻)이고 나머지는 모두 음효(陰爻)이다. 양효는 군자를, 음효는 소인을 표상한다. '지강'(至剛)은 양효를 뜻한다. 그러므로 이 구절은, 소인들이 설쳐 대는 세상에 미약하지만 아직 군자가 남아 있음을 말한 것이다.

129　혜강(嵇康)의 「유분시」(幽憤詩)에 "永嘯長吟, 頤性養壽"라는 말이 보인다.

아 그대는 착하고

입은 옷은 곱네.

그 당여黨與를 보니

어찌 그리 군자가 많은지.

저렇듯 깨끗하고 장대하며

고결하고 정직하네.

가히 우리 무리의

모범이 되고 본本이 될 만하네.

용모에는 향기가 배고

마음은 맑고 트여

간사함의 싹이

속을 범하지 못하네.

옛날 사람들이 벗을 둔 건

인仁을 돕고[130] 재능을 이루고자 해서거늘

그대의 현철賢哲함이 없다면

어디서 가려 취할꼬.

그대의 현철함을

나는 벗삼으며

그대의 벗을 벗으로 삼아

늙기를 기약하노라.

130 『논어』「안연」(顏淵)에, "증자(曾子)가 말했다: '군자는 글로써 벗들과 회합하고, 벗으로
써 인(仁)을 돕는다'"(曾子曰: '君子以文會友, 以友輔仁')라는 말이 있다.

유문孺文의 「국의송」菊衣頌을 이자李子 윤지胤之를 위하여 호
루壺樓에서 쓰다.

　　정축년(1757) 봄날, 계윤季潤.

　'유문'孺文은 김순택의 자이고, '윤지'는 이윤영의 자다. '호루'壺樓는
앞서 말했듯 이윤영의 서루書樓인 옥호루玉壺樓를 말한다. '국의송'은
'국의'를 예찬한 글이라는 뜻이다. '국의'는 원래 국화색(황색)의 옷을 이
르는데, 여기서는 비유적 의미로 쓰여 국화 같은 풍모를 지닌 이윤영을
가리키고 있다고 판단된다. 『초사』「이소」離騷의 "마름잎과 연잎을 다듬
어서 저고리를 만들고/연꽃을 모아서 치마를 만들리"(製芰荷以爲衣兮, 集
芙蓉以爲裳)라는 구절에서 '하의'荷衣라는 말이 생겨났는데, 이 말은 원래
'연잎으로 만든 옷'이라는 뜻이지만 고결한 덕성을 지닌 은자를 은유하는
말로 사용된다. 이와 마찬가지로 '국의'라는 말도 그 원의原義는 '국화로
만든 옷'이나 여기서는 국화의 덕성이 있는 고사高士나 은자를 은유하는
말로 사용되었다고 생각된다.
　김상숙은 1757년 봄에 이윤영을 위해 김순택의 이 「국의송」을 서사했다.
　김순택은 일찍이 1747년 8월에 이윤영에게 「국의송」을 지어 보냈다.
이 작품은 그 초고가 전하고 있으며,[131] 김순택의 문집에도 실려 있다.
　이 세해細楷는 종요鍾繇의 필의筆意가 짙다. 김상숙은 종요체鍾繇體의
세해를 잘 썼는데 그의 필체는 당시 '직하체'稷下體로 불리었다. '직하'稷
下라고 한 것은 그가 사직동社稷洞에 살았기 때문이다. 이광사도 "김배와

131　이 초고는 뒤에 검토된다.

金坫窩('배와'는 김상숙의 호 – 인용자)의 세해는 나도 미칠 수 없다"라고 했다고 한다.[132]

4-4 서린체안하西隣棟案下

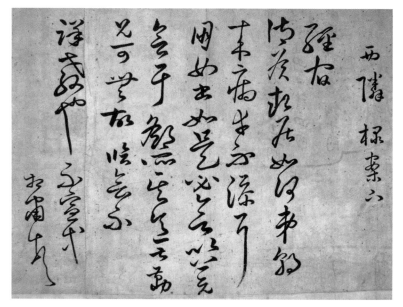

김상숙, 〈서린체안하〉(《公荷齋繼帖》 所收), 1756, 지본, 20.5×27.5cm, 영남대학교 도서관

글씨는 다음과 같다.

132 李奎象, 「書家錄」, 『幷世才彦錄』; 민족문학사연구소 한문분과 옮김, 『18세기 조선인물지 幷世才彦錄』(창작과비평사, 1997), 135·137면. 원문은 다음과 같다: "金坫窩細楷, 吾所不及也."

西隣棣案下[133]

經宿侍候,[134] 起居如何? 弟朝來病幸不添耳. 朋如書如是, 必欲以
上元會于鄙所, 其意甚勤, 兄可無故臨會不? 詳教也. 不宣式.

相肅頓首.

우리말로 옮기면 다음과 같다.

서쪽 이웃의 형제분께

밖에서 주무시며 시하侍下에 잘 계신지요. 아우는 아침이 되자 병
이 다행히 더 심해지지 않는군요. 붕여朋如의 편지가 이와 같아 꼭
대보름날 제 집에서 만나고자 하여 그 뜻이 몹시 정성스러운데 형
께서는 일이 없어 모임에 오실 수 있을는지요? 자세히 알려 주시기
바랍니다. 이만 줄입니다.

상숙 돈수頓首.

편지글 중의 '붕여'朋如는 심익운沈翼雲(1734~?)의 자다. 그는 호가
지산芝山이며, 1759년 문과에 장원급제한 후 이조좌랑을 거쳐 1765년에
지평을 지냈다. 1776년 패륜의 죄로 탄핵을 받아 제주도 대정大靜에 유
배되었다.

이 편지 피봉의 "서쪽 이웃의 형제분"은 이윤영 형제를 가리키는 것으

133 '棣案'은 편지글에서 남의 형제를 가리킬 때 쓰는 말이다.
134 '經宿'은 밖에서 자는 것을 이르고, '侍候'는 부모를 모시는 것을 이른다.

로 보인다. 김상숙은 이윤영과 사돈간이었으며,[135] 집이 사직동에 있었다. 이윤영은 1755년 5월에 4년간의 단양 생활을 접고 서지西池의 집으로 돌아왔으며, 1년후 여름 서성西城 부근에 있는 동명東溟 정두경鄭斗卿의 옛집(돈의문 밖 경교 근처)으로 이사하였다. 이윤영은 이 집에서 1759년 5월에 사망하였다.

이윤영의 서지 부근에 있던 집은 지금의 천연동에 해당하니 사직동에서 보면 서쪽이 된다. 이윤영이 새로 옮긴 서성西城의 집은 사직동에서 보면 남쪽이 된다. 편지 피봉에 "서쪽 이웃"이라고 한 것으로 보아 이 편지는 이윤영이 서지에 살 때인 1756년 정초 무렵에 부친 것이라 할 것이다. 이윤영은 단양 생활을 접고 서울로 올라온 이후 심익운을 소우少友로 여기며 가까이하였다. 심익운의 집도 김상숙과 마찬가지로 사직동 부근에 있었다. 이 때문에 심익운은 김상숙과도 가까이 지냈다. 심익운은 이윤영과 김상숙을 고사高士로 대하며 존경하였다.[136]

이인상은 심익운과 교유하지 않았다. 또한 이윤영이 만년에 벗으로 허여한 홍낙순洪樂純(1723~1782)과도 교유하지 않았다.

글씨의 필획이 맑고 단정해 서자書者의 심태心態를 엿볼 수 있다.

135　김상숙은 이윤영의 삼종제 구영(耆永)의 장인이다.
136　심익운은 「濱陽舟中」(『百一集』所收)이라는 시에서 양인(兩人)을 "淸眞金夫子, 瀟灑李丹丘"라고 읊었다.

4-5 이여양쇠옹伊呂兩衰翁

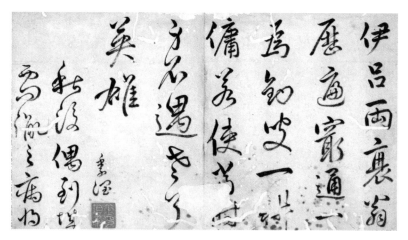

김상숙, 〈이여양쇠옹〉(《槿域書彙》所收), 지본, 22.7×40.9cm, 서울대학교 박물관

글씨는 다음과 같다.

> 伊、呂兩衰翁, 歷遍窮通, 一爲釣叟一耕傭, 若使當時身不遇, 老
> 了英雄.
> 　　季潤.
> 　秋後偶到城西, 問胤之病, 將〔이하 결락〕

우리말로 옮기면 다음과 같다.

> 이윤伊尹과 여상呂尙 두 노인은 궁달을 두루 겪었거늘, 한 분은 낚
> 시하고 한 분은 농사를 지었다. 만약 당시 신세가 불우했다면 영웅
> 으로 늙었을 터이다.

계윤.

가을이 지난 후에 우연히 성서城西에 이르렀다가 윤지胤之를 문병하고 장차 〔이하 결락〕

'이윤'은 원래 신야莘野에서 농사를 지었다. 뒤에 탕왕湯王의 재상이 되어 하夏나라를 멸망시키고 은殷나라를 일으켰다. '여상'은 주周나라의 재상인 강태공을 이른다. 위수渭水에서 낚시질로 소요했는데, 문왕을 만나 국사國師가 되고, 무왕을 도와 은나라를 멸하고 주나라를 일으켰다.

김상숙은 이윤과 여상이 현달하지 않았다면 영웅으로 늙었을 것이라고 말하고 있다. 단호그룹의 대부분의 인물들과 마찬가지로 김상숙은 벼슬하는 것보다 은거에 더 큰 의미를 부여했다. 그래서 이런 말을 한 것이다.

이윤영이 성서城西로 거처를 옮긴 것은 1756년 여름이다. 그러므로 김상숙의 이 글씨는 그 제작 시기가 1756년 가을 이후로 비정된다.

행초의 서체로 서감書感이 온아溫雅하다. '김상숙인'金相肅印이라는 백문방인이 찍혀 있다.

5. 김순택

5-1 윤지서재연구, 귀후갱용기운기상胤之書齋聯句, 歸後更用其
韻寄上

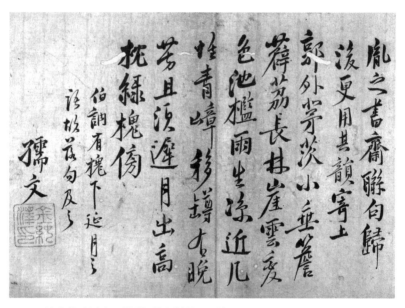

김순택, 〈윤지서재연구, 귀후갱용기운기상〉(《槿墨》所收), 지본, 23×28.8cm, 성균관대학교 박물관

행서로 쓴 시고다. 글씨는 다음과 같다.

「胤之書齋聯句, 歸後更用其韻寄上」
郭外茅茨小,

垂簷薜荔長.

林崖雲變色,

池檻雨生涼.

近几惟靑嶂,

移罇有晚芳.

且須遲月出,

高枕綠槐傍.

　　伯訥有'槐下延月'之語, 故落句及之.

　　孺文.

우리말로 옮기면 다음과 같다.

「윤지의 서재에서 연구聯句를 짓고, 돌아와 다시 그 운을 써서 부쳐
올리다」
성곽 밖의 작은 초가집[137]
처마에 벽려薜荔가 기다랗게 드리웠네.[138]
숲의 벼랑은 구름색이 변전變轉하고
연못가 난간은 비 내려 서늘하네.
안석案席 가까이는 오직 푸른 산인데
술동이 옮기니 늦은 꽃이 있네.

137　이윤영의 담화재를 이른다.
138　은자의 집을 이른다. '벽려'는 덩굴 이름이다.

느지막히 달 뜨길 기다리노라

편안하게 푸른 홰나무 곁에서.

　　백눌伯訥이 '홰나무 아래서 달을 기다린다'라는 말을 했기에
마지막 구절에서 언급했다.

　　유문.

　이윤영에게 보낸 시고다. 시제詩題에서 말한 '윤지의 서재'는 담화재
를 이른다. 관지 중의 '백눌'伯訥은 이민보를 말한다. 당시 함께 연구聯句
를 지은 사람은 김순택, 이윤영, 이민보, 세 사람이었던 듯하다. 이 시는
그 정황으로 보아 1740년대 전반 경에 창작된 것
으로 여겨진다. 이 무렵 단호그룹의 인물들은 담화
재에서 자주 아회를 가졌다.

인장 金純澤印

　　관지 끝에 '김순택인'金純澤印이라는 주문방인이
찍혀 있다.

5-2 국의송鞠衣頌

글씨는 다음과 같다.

　　「鞠[139]衣頌. 寄胤之足下」

　余少矯矯, 擇友而友.

　擇友無方, 惟德之有.

김순택, 〈국의송〉(《槿域書彙》 所收), 지본, 30×41cm, 서울대학교 박물관

有懷一士, 隱於艸莽.

靑靑者珮, 翶翔瑤圃.

夕飮沆瀣, 朝餐精光.

膏沃靈根, 流輝煌煌.

內秉純英, 立行峻茂.

神凝而燁, 氣醇而秀.

以道自重, 出處有經.

衆方馳騖, 趨時誇榮.

139 '鞠'은 '菊'과 같다.

退讓恂恂, 無外之營.

含章不耀, 所履者貞.

充養之厚, 旣晩迺成.

見義而作, 志不可奪.

毅然獨立, 奮揚光烈.

維時季秋, 律中無射.

履霜于野, 陽陽其色.

黃中之美, 取象于坤.

剝之不盡, 至剛之存.

延子于室, 託[140]好惟[141]敦.

其交也淡, 敎[142]在無言.

望之肅如, 就之則溫.

味道之腴, 如飮於酒.

頤性葆華, 曷不壽耇.

嗟子之臧, 被服姱美.

觀於其黨, 何多君子.

彼喬而長, 修潔正直.

可令吾徒, 爲儀爲式.

挹其容貌, 襟懷淸通.

140 『志素遺稿』에는 '托'으로 되어 있다.
141 『志素遺稿』에는 '其'로 되어 있다.
142 『志素遺稿』에는 '交'로 되어 있으나 '敎'가 맞다.

奸[143]邪之萌, 不干于中.

古之有友, 輔仁成材.

微子之哲, 何所取裁.

子之哲兮, 我以友之.

友子之友, 以老爲期.

丁卯仲秋, 孺文.

짙게 표시한 곳만 우리말로 옮긴다. 그 외의 부분은 앞에서 검토한 김상숙이 쓴 「국의송」과 똑같으니 그쪽의 번역을 참조하기 바란다.

　　「국의송. 윤지 족하에게 부치다」

　그 용모는 겸손하고,

　　　정묘년(1747) 중추, 유문.

1747년 8월에 창작된 글이다. 김순택은 이윤영을 국화에 빗대어 그 인품과 덕성을 기리고 있다. 단호그룹의 인물들에게는 국화에 대한 혹애 酷愛가 있었다. 이는 이들이 절의를 중시하고 은거 지향이 있었으며 도연명을 존모한 사실과 무관하지 않다.[144] 김순택의 「국의송」은 단호그룹의 우도友道, 단호그룹의 우정론을 집약해 놓은 감이 있다.

143　『志素遺稿』에는 '奸'으로 되어 있다.
144　단호그룹의 인물들이 남긴 국화에 대한 글로는 김순택의 「국의송」 외에도 이인상의 「菊箴」(『뇌상관고』 제5책), 송문흠의 「菊頌」(『閒靜堂集』 권7), 김상숙의 「菊頌」(『坏窩遺稿』)이 있다.

행해行楷의 서체다. 관지 아래에 '김순택인'金純澤印이라는 백문방인이 찍혀 있다.

6. 이양천

6-1 추야秋夜¹⁴⁵

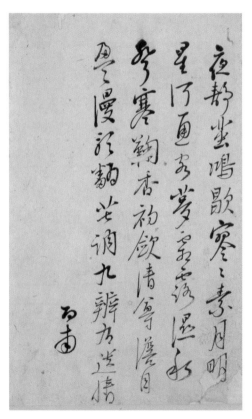

이양천, 〈추야〉(《槿域書彙》所收), 지본, 27.6×17.9cm, 서울대학교 박물관

145 시제(詩題)는 필자가 붙였다.

행초의 서체로 쓴 시고다. 글씨는 다음과 같다.

夜靜蜚鴻歇,
寥寥素月明.
星河通客夢,
霜露濕秋風.
寒鞠香初斂,
清尊澹自盈.
漫歌飜苦調,
九辨有遺情.
　　功甫.

우리말로 옮기면 다음과 같다.

밤이 고요하니 날아가는 기러기 그쳤고
괴괴한 속에 흰 달이 밝네.
은하수에 나그네 꿈이 통하고
서리와 이슬 내려 가을바람이 눅눅하네.
차가운 국화는 향기 비로소 거두고
맑은 술잔엔 달빛이 절로 가득하네.
부질없이 노래하니 도리어 고조苦調[146]라

146 우울하고 서글픈 가락을 이른다.

「구변」九辨의 남은 정이 있네.

　　공보功甫.

　'공보'功甫는 이양천의 자다. 쓸쓸하고, 괴롭고, 서글픈 심회가 토로된 시다.

　맨 마지막 구절에 보이는 「구변」九辨은 송옥宋玉이 굴원의 「이소」離騷를 본떠 지은 시다. "슬프도다, 가을이라는 계절은!"(悲哉, 秋之爲氣也)이라는 말로 시작되는 이 시는 초목이 시들고 서리가 내리는 가을의 상황에 기탁하여 조정에서 축출된 자의 고독감과 비분悲憤, 임금에 대한 그리움과 원망, 소인배가 설치는 타락한 시속時俗에 대한 개탄 등을 읊고 있는바, 음울하고 비관적인 정조로 가득하다.

　이양천의 이 시 역시 음울하며, 처고凄苦의 정조가 넘친다. 이양천은 단호그룹의 일원으로서 영조의 탕평책에 반대하며 노론의 신임의리를 견지하였다. 뛰어난 문재文才가 있었으며, 시문에 대한 비평안批評眼이 높았다. 홍문관 교리로 있을 때 영조에게 군덕君德에 대해 간한 일이 문제가 되어 흑산도에 유배되었으며, 이듬해 해배되었다. 이후 벼슬에 나아가지 않았다.

　이 시에서 「구변」이 언급된 것은 주목을 요한다. 이양천은 당시의 정국과 현실에 대한 낙담과 사군지심思君之心을 「구변」을 거론함으로써 은근히 말하고 있기 때문이다.

　이 시는 그 내용으로 볼 때 유배를 간 1752년 11월 이후에 지어진 만년작이 아닐까 한다.

　이양천은 1749년 3월 문과에 장원급제하고, 1752년 11월 유배 갔고, 1755년 9월 사망했다. 오찬 역시 문과에 장원급제했으며, 영조에게 간한

말이 문제가 되어 유배지에서 죽었다. 이양천은 비록 오찬만큼 비극적인
삶을 산 것은 아니라 할지라도 그 삶의 양상이 얼추 비슷하다고 여겨진다.

6-2 추회秋懷[147]

행서의 서체로 쓴 시고다. 글씨는 다음과 같다.

> 羸疾爲年久,
> 生涯約略存.
> 衰荷秋水淨,
> 寒露夜蟲喧.
> 授葛欣宵夢,
> 搴英待夕飱.
> 幽貞終有利,
> 枯菀莫須論.
> 功甫.

우리말로 옮기면 다음과 같다.

> 병을 앓은 지 오래라[148]

147 시제(詩題)는 필자가 붙였다.

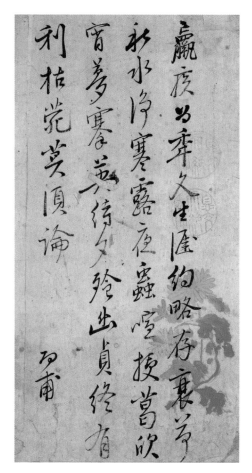

이양천, 〈추회〉(《槿墨》所收), 지본, 28.4×14.6cm, 성균관대학교 박물관

삶이 얼마 남지 않았네.

연蓮은 쇠하고 가을물 맑은데

찬 이슬 내리고 밤에 우는 벌레 소리 요란하네

베옷을 지어 주니[149] 밤 꿈을 기뻐하고

국화를 따 저녁밥을 기다리네.

굳게 절조 지키면 끝내 이로움이 있으리니

성쇠盛衰야 논할 것 없네.

　　　공보.

이 시 역시 만년작으로 보인다. 유배지에서 돌아와 경기도 광주 돌마(한자 표기로는 '石馬'. 지금의 경기도 성남시 분당구 율동)의 향저鄕邸에 거주할 때 지은 게 아닌가 한다.

이양천의 조부는 김종수 조부의 장인이었다. 그래서 김종수는 이양천을 '숙'叔이라 불렀다. 김종수가 쓴 이양천 애사哀辭에 의하면, 이양천은 젊은 시절 유언순兪彦淳과 함께 남산 꼭대기에 올라가 통곡하고 돌아왔다고 한다. 이 일은 이인상이 젊은 시절 신소와 함께 홍자의 남산 집 부근에 있던 송단松壇에 올라 밤새 자지 않고 괴로워했던 일과 일맥상통한다. 이인상과 마찬가지로 이양천도 존명배청론자였다. 그래서 만주족이 중원을 점거해 천하가 어둠에 잠겼다고 여겨 비통한 마음에 그리 한 것이다.

김종수는 이 애사에서, 이양천이 고고자수枯槁自守했으며, 그 모습이 고담유정枯淡幽靜하다고 했다. 또 그 문장은 주결간정遒潔簡整하고, 시는

149 음력 9월에 부녀자가 겨울옷을 지어 주기에 한 말이다. 『시경』 빈풍(豳風) 「칠월」(七月)에, "七月流火, 九月授衣"라는 말이 보인다.

아주 청초淸楚해 절조絶調가 많다고 했다.[150]

이양천과 친했던 홍낙순은, 이양천이 문장에 고안高眼이 있어 근세 제공諸公의 글 모두에 불만을 느꼈으며, 심지어 김창협의 글조차도 분택粉澤을 과용過用하고 고기古氣가 적음을 흠으로 여겼다고 했다.[151] 이양천은 진한고문秦漢古文을 존숭했으며, 기의氣義가 있는 『사기』의 문장을 높이 평가하였다. 그래서 당송고문을 존숭한 김창협을 비판적으로 본 것이다. 이양천과 친했던 홍낙순·이보행李普行 등은 모두 이양천과 마찬가지로 진한고문파였다. 문장에서 기의氣義를 중시한 이양천의 문학관은 청년 박지원에게 큰 영향을 미친 것으로 여겨진다.

다음은 홍낙순이 이양천에게 보낸 편지의 한 대목이다.

예전에 이이보李易甫(이보행李普行을 이름 - 인용자)와 함께 인물을 논한 일이 있는데, 이보는 문득 형(이양천 - 인용자)의 위인爲人을 칭찬하면서 말하기를, '뜻이 강개하고 굳은 절개가 있으며, 충의를 스스로 면려勉勵해 늘 세상을 바로잡고 풍속을 교정하려고 하는데, 이 뜻이 매우 좋다. 그에게 문사유아文辭儒雅와 같은 것은 여사餘事일 뿐이다'라고 했소. 나는 이보로 인해서 형과 사귀게 되었소.

처음 형을 뵈었을 때 형은 왕이 총명하지 못한 것과 국적國賊이 아직 토벌되지 않은 것을 슬퍼했었소. 그리고 뭇 소인배가 나라를 좀먹은 것을 미워하고 또한 세상에 충의한 사람이 없는 것을 한탄하

150 김종수, 「李叔功父哀辭」, 『夢梧集』 권5.
151 홍낙순, 「雜錄」, 『大陵遺稿』 권8.

였소.[152]

이를 통해 이양천이 어떤 인간인지 대강 알 수 있다. 홍낙순은 이양천이 "혜안고식"慧眼高識이 있으며,[153] 시를 잘 하고 글을 잘 알아 천년척안千年隻眼을 갖추었다고 평했다.[154]

이양천은 자식이 없었다. 그의 사후 조카사위인 박지원이 그 시문을 수습해 문집을 엮었는데,[155] 그의 문집은 현재 발견되지 않고 있다. 마침 홍낙순의 문집에 이양천이 죽기 직전에 쓴 시가 언급되어 있어 여기에 소개한다.

집은 쓸쓸하고 가을빛 찬데
오래된 그루터기와 기이한 돌 푸르라니 모여 있네.
그대 돌아왔건만 나는 병들어 또 서로 떨어지니
누워서 숲의 쇠잔한 매미소리 듣고 있어라.
壇宇蕭蕭秋色寒,
古查奇石翠相攢.
君歸我病又相阻,

152 "記昔與李易甫論人, 易甫輒稱兄之爲人曰: '志慷慨有勁節, 忠義自勵, 每欲正世範俗, 此意甚善, 乃若文辭儒雅, 則餘事也.' 某因易甫而定交焉. 初見兄悲王聰之未腷也, 痛國賊之未討也, 嫉群小之蠹國, 而亦恨夫世無忠義之人也."(「與李修撰亮天書」, 『大陵遺稿』권7)
153 「與李修撰論文」, 『大陵遺稿』권7.
154 "功甫工詩善解書, 千年隻眼可憐渠."(「重陽日獨坐, 讀杜工部存沒詩, 有感作詩, 寄季潤」의 제5수, 『大陵遺稿』권11)
155 박지원, 「不移堂記」, 『연암집』권3.

臥聽中林蟬噪殘.

　　홍낙순에 의하면, 이양천은 이 시를 1755년 중추仲秋에 지어 이윤영에게 보냈다고 한다.[156] 시 중의 "그대 돌아왔건만"이라는 말은, 이윤영이이 해 5월에 4년간의 사인암 생활을 접고 서울로 돌아왔기에 한 말이다. 이양천은 1753년 6월 유배에서 풀려났고 이듬해 겸문학兼文學, 겸필선兼弼善 등에 제수되었으나 일절 나아가지 않았다. 그러다가 1755년 9월에 작고하였다. 이 시는 죽기 한 달 전에 쓴 것이다.[157] 이양천의 서울집은남산 아래 있었는데,[158] 당시 병을 앓고 있던 그는 경기도 돌마의 향저鄕邸에 내려가 있었다.

　　이 시는 홍낙순의 말대로 대단히 '처고'凄苦하다. 현재 전하는 이양천의 시 잔편殘篇으로 판단컨대 그의 시에는 고음苦音이 두드러진바, 청고淸苦의 정조情調가 그 시의 풍격을 이룬다 할 만하다. 이 점에서 이인상의 시와 통하는 바가 없지 않다.[159]

156　홍낙순, 「雜錄」, 『大陵遺稿』 권8.
157　같은 글, 같은 책.
158　"功甫嘗言: '家在南山下.'"(홍낙순, 「雜錄」, 『大陵遺稿』 권8)
159　이인상 시의 특징에 대해서는 박희병, 「능호관 이인상: 그 인간과 문학」(『능호집(하), 돌베개, 2016)의 제3장 '시의 특징' 참조.

이인상의 글씨가 아닌 것

1. 능호필凌壺筆

이인상에게 전서를 배운 이한진李漢鎭이 《능호첩 A》의 소장자에게 써 준 글씨로 생각된다.

2. 현룡재전, 천하문명見龍在田, 天下文明

국립중앙박물관에 소장된 《원령필》元靈筆 중책中册에 실려 있는 대자大字 행해行楷로, 이인상의 필체가 아니다.

3. 읍창루挹蒼樓

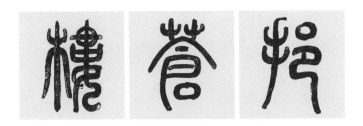

《원령필》 상책에 실려 있는 전서로, 이인상의 필체가 아니다.

4.《능호관유묵》凌壺觀遺墨

국립중앙도서관에 소장되어 있는 서첩으로, 표지에 '능호관유묵'凌壺觀遺墨이라 적혀 있으며, 무왕武王의 「봉명」鋒銘, 『초씨역림』焦氏易林 중 '가인'괘家人卦의 괘사卦辭, 도연명의 시 「권농」勸農의 일부, 도연명의 시 「명자」命子, 도연명의 시 「귀조」歸鳥 4수 중 제2·3·4수가 서사되어 있다. 서체는 모두 행초다.

이 서첩은 승계勝溪 임창재任昌宰(1920~2009) 씨가 기증한 것이다. 서사된 글씨는 모두 이인상의 것이 아니다.

5. 칠리탄파온조평, 오류장월낭풍청七里灘波穩潮平, 五柳庄月朗風淸[1]

각폭 120×30cm. 개인 소장. 행서 대련이다. 이인상의 행서 서법이 아니다.

6. 인주영남산지무강, 효우향백설지간록仁住永南山之无彊, 孝友享白雪之干祿²

1 유홍준, 「능호관 이인상」, 『화인열전 2』, 118면에 실려 있다.
2 최완수, 「진경시대 서예사의 흐름과 계보」, 『우리 문화의 황금기 진경시대 2』(돌베개, 1998), 48면에 실려 있다.

각폭 290.5×38cm. 간송미술관 소장. 예서 대련이다. 이인상의 예서 서법이 아니다.

7. 도연명의 「음주」 제7수

35.5×44.5cm. 유홍준·이태호 편, 『유희삼매』(고서화도록 7, 학고재, 2003)의 열아홉 번째 도판에 보인다. 백두용 집輯, 『해동역대명가필보』(한남서림, 1926) 권5에 실린 이인상 글씨를 임모한 것이다.

49면	김진흥金振興의 기자전 <동명>東銘, 1667, 8폭 중의 제1·2폭, 각 81.5×50.5cm, 국립중앙박물관;『朝鮮中期書藝』(예술의전당, 1993), 168면에서 인용
50면	청 고애길,『예변』권5
52면	허목, <척주동해비>陟州東海碑, 1661년서書, 1709년 건립, 탁본, 126.5×128cm, 예술의전당;『通文館主人 山氣 李謙魯先生 寄贈 韓中日 書藝·古文獻 資料』, 98면에서 인용
	허목, <전서시고>篆書詩稿(《眉叟篆隸》所收), 지본, 36.5×24cm, 개인;『朝鮮中期書藝』, 164면에서 인용
53면	허목, <애민우국>愛民憂國, 53×156cm, 개인;『조선중기의 서예』(古書畵圖錄 4, 학고재, 1990), 60면에서 인용
	허목, <함취당>含翠堂, 34×93.5cm, 고려대학교 박물관;『한국의 미 6: 서예』(중앙일보사, 1981), 7번 도판 인용
54면	<구루비>(《夏禹龍門岣嶁碑》所收), 탁본, 29.5×18.6cm, 규장각
	<구루비>(《禹篆碑》所收), 탁본, 33.2×14.2cm, 규장각
56면	이정영의 전서, <김성휘 묘갈명>金成輝墓碣銘(《諸家筆法》所收), 탁본, 31.5×25cm, 개인;『朝鮮中期書藝』, 167면에서 인용
59면	이인상의 팔분 <산정일장>(《凌壺李麟祥筆》所收), 지본, 각 43.2×28cm, 개인
61면	서한 예서 <노효왕각석>魯孝王刻石;『書道全集』第二卷 中國2 漢(東京: 平凡社, 1954), 58면에서 인용
63면	<천발신참비>;『吳 天發神讖碑』(書跡名品叢刊, 東京: 二玄社, 1959), 8~9면에서 인용
	<하승비>;『漢 韓仁銘/漢 夏承碑』(書跡名品叢刊, 東京: 二玄社, 1979), 36~37면에서 인용
64면	<호극기 시> 발문(《寶山帖》所收), 지본, 29.7×28.9cm, 미국 버클리대학교 동아시아도서관 아사미문고; 고려대학교 해외한국학자료센터 사진 제공
66면	송문흠의 팔분 <고백행>, 지본, 26×52.5cm, 개인
68면	이인상의 전서 <고백행>, 지본, 28.3×55.5cm, 개인;『韓國書藝二千年』(예술의전당, 2000), 도판 152, 예술의전당 사진 제공
71면	『한예자원』(사고전서본) 권2
	당 현종, <석대효경>石臺孝經;『唐 玄宗 石臺孝經(上)』(書跡名品叢刊, 東京: 二玄社, 1973), 15면, 29면에서 인용
73면	김수증의 예서 <김상헌 묘비>金尙憲墓碑, 1671, 탁본, 147.7×67.6cm, 한신대학교 박물관; 한신대학교 박물관,『조선이 사랑한 글씨』(신구문화사, 2013), 80면에서 인용
75면	유한지의 예서 <곡강>曲江(《綺園帖》所收), 지본, 각 면 23.3×15.7cm, 경남대학교 박물관 데라우치문고; 문화재청,『한국의 옛글씨: 조선후기 명필』(예맥, 2010), 415면에서 인용
	이인상의 해서 <계명>雞鳴(《丹壺墨蹟》所收), 지본, 27.7×21.8cm, 계명대학교 동산도서관
77면	이인상의 행서 <회담화재분운>會澹華齋分韻(《名賢簡牘》所收), 지본, 27.1×30.1cm,

경남대학교 박물관 데라우치문고; 예술의전당 사진 제공

이인상의 행초 <귀원전거·수유시상>歸園田居·酬劉柴桑, 지본, 29.8×31.8cm, 개인

79면 <작은아버지에게 올린 간찰(1)>, 1749, 지본, 28.5×36cm, 개인

88면 <38체전 대학> 중의 기자전奇字篆

99면 강세황의 전서 <이휘지·강세황·이태영의 화운시>(《壽域恩波帖》所收), 지본, 22.7×26.2cm, 절두산순교박물관; 『豹菴 姜世晃』(예술의전당, 2003), 99면의 도판 52 인용

105면 <망운헌>, 지본, 26.9×49cm, 개인

<정담추수, 운간냉태>(《海左墨苑》所收), 지본, 각 27.4×40.4cm, 국립중앙박물관

106면 이인상, <산정일장> 부분; 『丹陽郡誌』(丹陽郡, 1977), 서두의 도판 인용

<막빈어무식>, 지본, 24.9×35.4cm, 개인

108면 이인상의 전서 <야화촌주>(《丹壺墨蹟》所收), 지본, 28.5×44cm, 계명대학교 동산도서관

110면 <태산각석>; 『中國碑刻全集』1 戰國秦漢(北京: 人民美術出版社, 2009), 68~69면에서 인용

114면 이한진의 고전 <강구요>康衢謠(《京山李漢鎭篆書帖》所收), 지본, 18.5×25.5cm, 경남대학교 박물관 데라우치문고; 『豹菴 姜世晃』(예술의전당, 2003), 244면의 도판 109 인용

이한진의 옥저전 <유넘수>游淰水(《京山篆八雙絶帖》所收), 지본, 각 29.2×19.8cm, 개인; 『寶墨』(예술의전당, 2008), 138면의 도판 39 인용

116면 이한진, 〈청묘〉淸廟(《綺園永世珍藏帖》所收), 지본, 세로 30.6cm, 예술의전당; 『通文館主人 山氣 李謙魯先生 寄贈 韓中日 書藝·古文獻 資料』, 93면에서 인용

이인상, <청묘>(《海左墨苑》所收), 지본, 25.5×55.2cm, 국립중앙박물관

117면 이한진의 대자 전서(《綺園永世珍藏帖》所收), 지본, 각 약 31.7×16.5cm, 예술의전당; 『通文館主人 山氣 李謙魯先生 寄贈 韓中日 書藝·古文獻 資料』, 92면에서 인용

118면 <38체전 대학> 중의 조적전

<38체전 대학> 중의 과두전

121면 부산의 광초 <동해도좌애시축>東海倒座崖詩軸 견본, 184.2×52.7cm, 晉祠博物館; 『傅山書法全集』(太原: 山西人民出版社, 2007) 제1권, 91면에서 인용

122면 부산의 철선전 <두심언봉래삼전시축>杜審言蓬萊三殿詩軸 부분, 견본, 142.6×47.9cm, 晉祠博物館; 『傅山書法全集』 제1권, 132면에서 인용

부산의 옥저전 <문천상정기가시축>文天祥正氣歌詩軸 부분, 지본, 114.1×37.7cm, 上海博物館; 『傅山書法全集』 제1권, 328면에서 인용

123면 부산의 고전 <색려묘한>嗇廬妙翰 부분, 지본, 603×31cm, 臺灣 何創時書法藝術基金會; 白謙愼 著, 孫靜如·張佳傑 譯, 『傅山的世界: 十七世紀中國書法的 嬗變』(臺北: 石頭, 2004), 서두의 彩圖 16 재인용

부산의 고전 <유선시제십일조병>遊仙詩第十一條屛, 견본, 252.1×48.8cm, 日本 澄懷堂; 『傅山的世界』 서두의 彩圖 19 인용

178면	<추일입남산곡중>秋日入南山谷中, 견본, 22.4×32.9cm, 국립중앙박물관
186면	<귤송>橘頌, 견본, 26.8×19cm, 국립중앙박물관
192면	<천진폐거, 몽제공공위성매, 작시이사>天津敝居, 蒙諸公共爲成買, 作詩以謝, 견본, 26.7×17.5cm, 국립중앙박물관
201면	<자지가>紫芝歌, 지본, 30.2×36.4cm, 국립중앙박물관
208면	《원령필》표지, 41.5×34.5cm, 국립중앙박물관
211면	<현룡재전, 천하문명>見龍在田, 天下文明, 지본, 각 41.5×34.5cm, 국립중앙박물관 <읍창루>挹蒼樓, 지본, 각 약 25×18.2cm, 국립중앙박물관
217면	<실솔>蟋蟀, 지본, 제1면 31.5×25.5cm, 국립중앙박물관
219면	<6체천자문>;『傅山的世界: 十七世紀中國書法的 嬗變』, 173면의 圖2.32 재인용
221면	<후적벽부>後赤壁賦, 지본, 제1면 34.7×28.1cm, 국립중앙박물관
223면	조지겸, <위익재전서서사유급취편축>爲益齋篆書史游急就篇軸, 지본, 123×47cm, 北京故宮博物院;『中國書法全集』71 淸代編 趙之謙卷, 104면에서 인용 등석여, <겸괘축>謙卦軸, 1781, 지본, 170×45.5cm, 竹韵軒;『唐 李陽冰 三墳記』(書跡名品叢刊, 東京: 二玄社, 1969), 42면에서 인용
225면	『설문해자』(사고전서본)
226면	<억>抑, 지본, 제1면 21.5×27.7cm, 국립중앙박물관
231면	<형수재공목입군증시>兄秀才公穆入軍贈詩, 지본, 제1면 34.7×28.1cm, 국립중앙박물관
237면	<제김사순병명>題金士純屛銘, 지본, 제1면 35.6×26.4cm, 국립중앙박물관
244면	<갱차퇴계선생병명>更次退溪先生屛銘, 지본, 제1면 35×26.6cm, 국립중앙박물관
254면	<대우모>大禹謨, 지본, 제1면 26.2×16.3cm, 국립중앙박물관
259면	<공손추 상>公孫丑上, 지본, 제1면 26.1×16.1cm, 국립중앙박물관
262면	<범해>汎海, 지본, 제1면 30.5×21.7cm, 국립중앙박물관
264면	정선, <선인도해도>仙人渡海圖, 지본수묵, 123.9×67.5cm, 국립중앙박물관
268면	<추흥>秋興, 지본, 제1면 34.1×23cm, 국립중앙박물관
272면	<수회도>水會渡, 지본, 제1면 30.6×22cm, 국립중앙박물관
277면	<적벽부>赤壁賦, 지본, 제1면 34×23cm, 국립중앙박물관
281면	정선, <행호관어>杏湖觀漁, 견본채색, 29.2×23cm, 간송미술관
285면	<소자 회옹화상찬>小字晦翁畫像贊, 지본, 제1면 32.1×22.7cm, 국립중앙박물관
289면	<천선영기>挊先塋記;『西安碑林全集』第二函 第十五卷, 1596면에서 인용
291면	<강정>江亭, 지본, 제1면 32.1×25.3cm, 국립중앙박물관
297면	『금문편』金文編에 제시된 금문의 다양한 '爲'자; 容庚編著, 張振林·馬國權 摹補,『金文編』(北京: 中華書局, 2009 重印), 175면
300면	<계사전 상>繫辭傳上, 지본, 제1면 32.1×25.3cm, 국립중앙박물관
303면	<숙백사역>宿白沙驛, 지본, 제1면 32.3×7.6cm, 제2면 32.2×22.7cm, 국립중앙박물관

438면	《보산첩》 표지와 속표지, 32×22.8cm, 미국 버클리대학교 동아시아도서관 아사미문고; 고려대학교 해외한국학자료센터 사진 제공
442면	『주자대전』에 실린 주희의 유상遺像, 『朱子大全』 附錄 권2 遺像; 『朱子大全(下)』(保景文化社, 1984), 658면
453면	<재유>在宥, 지본, 제1면 30×22.5cm, 미국 버클리대학교 동아시아도서관 아사미문고; 고려대학교 해외한국학자료센터 사진 제공
458면	<답원기중논계몽>答袁機仲論啓蒙, 지본, 제1면 30×17.3cm, 미국 버클리대학교 동아시아도서관 아사미문고; 고려대학교 해외한국학자료센터 사진 제공
465면	<재거감흥>齋居感興, 지본, 제1면 25×18.5cm, 미국 버클리대학교 동아시아도서관 아사미문고; 고려대학교 해외한국학자료센터 사진 제공
470면	<저초문>詛楚文; 『郭沫若全集』 考古編 第九卷(北京: 科學出版社, 2002), 316면에서 인용
472면	<호극기 시>胡克己詩, 지본, 제1면 29.7×15.5cm, 미국 버클리대학교 동아시아도서관 아사미문고; 고려대학교 해외한국학자료센터 사진 제공
477면	<희평석경>熹平石經 잔석殘石; 『西安碑林全集』 第一函 第一卷, 41면에서 인용
483면	<강절선생화상찬>康節先生畫像贊, 지본, 29.3×42.7cm, 미국 버클리대학교 동아시아도서관 아사미문고; 고려대학교 해외한국학자료센터 사진 제공
488면	<회암화상찬·회옹화상찬>晦庵畫像贊·晦翁畫像贊, 지본, 29.3×43cm, 미국 버클리대학교 동아시아도서관 아사미문고; 고려대학교 해외한국학자료센터 사진 제공
494면	《능호첩 A》 표지, 36×26.5cm, 개인
497면	《능호첩 A》 발문, 지본, 26×46cm, 개인
504면	<능호필>, 지본, 26.2×47.1cm, 개인
505면	이한진의 전서 <황의>皇矣, 지본, 66.8×71.4cm, 예술의전당; 『通文館主人 山氣 李謙魯先生 寄贈 韓中日 書藝·古文獻 資料』, 94~95면에서 인용
507면	<일사풍월청탄조>一絲風月淸灘釣, 지본, 26×46cm, 개인
510면	<가산·강남롱>假山·江南弄, 지본, 26×46cm, 개인
515면	<동황태일·운중군>東皇太一·雲中君, 지본, 26×46cm, 개인
523면	<사유쟁우>士有諍友, 지본, 26×46cm, 개인
530면	안진경의 <안근례비>顏勤禮碑; 『唐 顏眞卿 顏勤禮碑』(書跡名品叢刊, 東京: 二玄社, 1959), 92~93면에서 인용
532면	<간오불가위고>簡傲不可謂高, 지본, 26×46cm, 개인
537면	<과진도처사구거·연위사호산정원>過陳陶處士舊居·宴韋司戶山亭院, 지본, 26×46cm, 개인
542면	<무담당즉무대사업>無擔當則無大事業, 지본, 26×46cm, 개인
546면	<반오백운경부진>半塢白雲耕不盡, 지본, 26×46cm, 개인
551면	<제남성·동저·조행>題南城·東渚·早行, 지본, 26×46cm, 개인
555면	<춘야희우>春夜喜雨, 지본, 26×46cm, 개인

560면	《능호첩 B》표지, 24.6×20cm, 개인
563면	이영장의 간찰(《능호첩 B》所收), 1811, 지본, 17.7×17.5cm, 개인
565면	<우중만술, 근정우만정안구화>雨中漫述, 謹呈牛灣靜案求和, 1752, 지본, 제1면 23.5×17cm, 개인
575면	<검서서재유감, 근차장운구교>撿書西齋有感, 謹次長韻求敎, 1754, 지본, 제1면 20.5×16.3cm, 개인
582면	<소완>小宛, 지본, 제1면 24.7×14.8cm, 개인
591면	<간매>看梅, 지본, 24.2×17.5cm, 개인
597면	<난동蘭洞에 보낸 간찰(5점)> 1 지본, 21.2×19.6cm / 2 지본, 20.6×16.5cm / 3 지본, 21.8×12.8cm / 4 지본, 19.8×8.4cm / 5 지본, 22×10.2cm, 개인
604면	<추기객리. 억여상주유, 상이호>追記客裏. 憶驪上舟遊, 上梨湖, 지본, 21.5×17.2cm, 개인
610면	<유감>有感, 지본, 21.7×15.8cm, 개인
614면	《단호묵적》표지, 38×26.3cm, 계명대학교 동산도서관
616면	이윤영, <하화수선도>(《단호묵적》所收), 지본담채, 30×49.5cm, 계명대학교 동산도서관
623면	<야화촌주>野華邨酒, 지본, 28.5×44cm, 계명대학교 동산도서관
631면	이광사의 전서 <형증영>形贈影(《圓嶠筆帖》所收), 지본, 76×51.7cm, 개인; 『寶墨』(예술의전당, 2008), 121면에서 인용
632면	이광사의 전서 <과동정호>過洞庭湖(《員喬法帖》所收), 견본, 각 27.7×17.3cm, 국립중앙박물관; 문화재청, 『한국의 옛글씨: 조선후기 명필』(예맥, 2010), 298면에서 인용
633면	<논어 학이學而>, 지본, 28.5×38cm, 계명대학교 동산도서관
638면	<선세인욕지사>蟬蛻人慾之私, 지본, 28.2×35.4cm, 계명대학교 동산도서관
642면	<여왈계명·건괘 단전>女日鷄鳴·乾卦彖傳, 지본, 27.7×36.5cm, 계명대학교 동산도서관
655면	<의운화진성백저작사관원회상작·후원즉사>依韻和陳成伯著作史園會上作·後園即事, 지본, 27.4×41cm, 계명대학교 동산도서관
660면	<석방비>惜芳菲, 지본, 27.7×19cm, 계명대학교 동산도서관
663면	<이유수에게 보낸 간찰(2)>, 1752, 지본, 29×49cm, 계명대학교 동산도서관
670면	《묵수》표지, 38×23.5cm, 국립중앙도서관
672면	이광사, <해좌유심>海左遊心, 지본, 제1면 30.7×18.6cm, 국립중앙도서관
673면	<귀거래사>歸去來辭, 1753, 지본, 제1면 34.4×14cm, 국립중앙도서관
677면	<중용 제1장>, 지본, 제1면 15.3×44.8cm, 국립중앙도서관
680면	<우암송선생화상찬>尤菴宋先生畵像贊, 흑지금니黑紙金泥, 28.3×21.6cm, 국립중앙도서관
682면	<우암송선생칠십사세진>尤菴宋先生七十四歲眞, 金昌業 筆, 견본채색, 91×62cm, 제천의병전시관; 『한국의 미 20: 인물화』(중앙일보사, 1985), 도판 110 인용

687면	<난정서>蘭亭序(《千古最盛帖》所收), 1748, 지본, 26×33.5cm, 국립중앙박물관
694면	<고백행>古柏行, 지본, 28.3×50cm, 개인;『韓國書藝二千年』, 193~194면, 예술의전당 사진 제공
698면	종요의 소해小楷 <선시표>宣示表;『鍾繇小楷』(上海: 上海書畵出版社, 2000), 1면에서 인용
699면	김상숙의 소해小楷(《묵희》所收), 지본, 각 24×21cm, 국립중앙박물관
707면	이한진, <고백행>古柏行(《槿墨》所收) 부분, 지본, 26.7×56.8cm, 성균관대학교 박물관
708면	서주西周 청동기 <사유궤>師酉敦;『金文集 3 西周』(書跡名品叢刊, 東京: 二玄社, 1964), 7면에서 인용
712면	『설문해자익징』;『說文解字翼徵』(국립중앙도서관 소장본) 第六, 102~103면
713면	<망운헌>望雲軒, 지본, 26.9×49cm, 개인
719면	『구암유고』 수장인 觀物軒; 韓百謙,『久菴遺稿』, 규장각도서 5619, 규장각한국학연구원 사진 제공
720면	<관란>觀瀾, 지본, 31.8×64.8cm, 개인
725면	<서소관란>書巢觀瀾, 지본, 31.8×94.5cm, 개인
729면	<중용 제33장>, 지본, 제1면 69×42.5cm, 개인;『古書畵 李康灝藏展』(신세계미술관, 1978), 48면에서 인용
738면	<음주飮酒 제7수>(백두용 집輯,『海東歷代名家筆譜』권5, 한남서림, 1926 所收), 목판본, 제1면 19×13.7cm, 개인
743면	송문흠이 1745년 가을에 담화재에서 쓴 전서(《槿墨》所收), 지본, 29×36.4cm, 성균관대학교 박물관
745면	<구중불설자황>口中不說雌黃, 지본, 30.6×214cm, 성균관대학교 박물관; 성균관대학교 박물관 사진 제공
755면	<소사보진>少事葆眞, 지본, 25×39.3cm, 개인
765면	<유백절불회진심>有百折不回眞心, 지본, 24.8×17.8cm, 개인
775면	<산정일장>山靜日長, 지본, 각 43.2×28cm, 개인
780면	김치만, <산정일장>(《千古最盛帖》所收), 1747, 지본, 26.3×31.7cm, 국립중앙박물관;『국립중앙박물관 한국서화유물도록』제22집(국립중앙박물관, 2014), 62면에서 인용
783면	<구성궁예천명>;『歐陽詢九成宮碑』(上海: 上海書畵出版社, 2000), 3면에서 인용
786면	이인상, <산정일장> 부분;『丹陽郡誌』(丹陽郡, 1977), 서두의 도판 인용
787면	부산의 예서(《楷隸草篆詩文冊》所收), 지본, 31×17.3cm, 晉祠博物館;『傅山書法全集』제6권, 2036면에서 인용
790면	<기취>旣醉, 지본, 32×30cm, 개인
804면	<임예기비>臨禮器碑, 지본, 13.7×23.5cm, 개인
806면	<예기비>;『漢 禮器碑』(書跡名品叢刊, 東京: 二玄社, 1958), 8면에서 인용
808면	<수선비>(<受禪表>);『書道全集』第三卷 中國3 三國·西晉·十六國(東京: 平凡社, 1954), 57~58면에서 인용

814면	<고반>考槃, 지본, 34.7×26.8cm, 개인
818면	<조전비>;『曹全碑』(上海: 上海書畵出版社, 2000), 10면에서 인용
	<사신비>;『史晨前后碑』(上海: 上海書畵出版社, 2000), 22면에서 인용
819면	송문흠, <경재잠> 부분, 1751, 지본, 27×348cm, 개인;『한국의 옛글씨: 조선후기 명필』(예맥, 2010), 313~314면에서 인용
	유한지, <주희장서각명>(《槿域書彙》所收), 지본, 20.5×45.3cm, 서울대학교 박물관
822면	<곤암명>困庵銘, 지본, 47×87cm, 개인
827면	서자 미상, <임곤암명>臨困庵銘, 지본, 크기 미상, 개인
833면	<막빈어무식>莫貧於無識, 지본, 24.9×35.4cm, 개인
844면	동기창, <동기창서두시>董其昌書杜詩, 지본, 22.9×11cm, 臺灣 國立故宮博物院;『妙合神離: 董其昌書畵特展』(臺北: 國立故宮博物院, 2016), 171면의 도판 39 인용
	장즉지, <대자 두보시권>大字杜甫詩卷, 지본, 34.6×128.7cm, 遼寧省博物館;『中國傳世文物收藏鑒賞全書 書法(下)』, 173면에서 인용
845면	조맹부, <광복중건탑기>光福重建塔記;『趙孟頫光福重建塔記』(上海: 上海書畵出版社, 2000), 6면에서 인용
	문징명의 행초 <재범>再汎;『明 文徵明 離騷/九歌/草書詩卷 他』(書跡名品叢刊, 東京: 二玄社, 1963), 33면에서 인용
	축지산, <적벽부>赤壁賦;『明 祝允明 赤壁賦』(書跡名品叢刊, 東京: 二玄社, 1970), 8~9면에서 인용
846면	왕탁, <시권>詩卷;『明 王鐸 詩卷 二種』(書跡名品叢刊, 東京: 二玄社, 1960), 64~65면에서 인용
851면	<유행주귀래, 여김자신부부>游杏洲歸來, 與金子愼夫賦, 지본, 20.2×10.7cm, 개인
853면	《공색암·신부·원령 삼인시첩》, 지본, 세로 20.2cm, 개인
854면	김선행이 김광수에게 보낸 화답시(《槿墨》所收), 1742, 지본, 21.2×12.7cm, 성균관대학교 박물관
855면	정선, <낙건정도>, 견본채색, 33.3×24.7cm, 개인; 최완수,『謙齋 鄭敾 眞景山水畵』(범우사, 1993), 126면의 도판 45-2 인용
857면	<봉신이자윤지서>奉贐李子胤之序, 1743, 지본, 25.2×40.8cm, 일본 야마구치현립대학 부속도서관 오호데라우치문고; 차미애,「일본 야마구치현립대학 데라우치문고 소장 조선시대 회화 자료」,『경남대학교 데라우치문고 조선시대 서화』(사회평론아카데미, 2014), 141면의 도판 12 인용
868면	<역전>易傳, 지본, 25.4×37.3cm, 개인
875면	《필원》표지, 41×27.8cm
879면	<회담화재분운>會澹華齋分韻(《名賢簡牘》所收), 지본, 27.1×30.1cm, 경남대학교 박물관 데라우치문고; 예술의전당 사진 제공
883면	<춘일동원박자목방담화재>春日同元博·子穆訪澹華齋(《槿域書彙》所收), 1743, 지본, 21.4×23.9cm, 서울대학교 박물관; 서울대학교 박물관 사진 제공

887면	<서지이윤지원정염운>西池李胤之園亭拈韻(《名家賸墨》所收), 1745, 지본, 크기 미상, 개인; 李種惠,『寫眞圖本 名家賸墨 全7卷 外 古人 筆蹟』(1992), 162면의 도판 150 인용
893면	<과운봉여은치>過雲峰如恩峙(《槿墨》所收), 1747, 지본, 24×29cm, 성균관대학교 박물관; 성균관대학교 박물관 사진 제공
898면	소식, <이백선시권>李白仙詩卷;『宋 蘇東坡 李白仙詩卷』(書跡名品叢刊, 東京: 二玄社, 1962), 68~69면에서 인용 황정견, <송풍각>松風閣, 지본, 40×228.7cm, 臺灣 國立故宮博物院;『中國傳世文物 收藏鑒賞全書 書法(上)』(北京: 線裝書局, 2006), 83면에서 인용
900면	<관계윤서십구폭>觀季潤書十九幅, 1756, 지본, 16×16.2cm, 개인;『조선후기 서예전』(예술의전당, 1990), 17면에서 인용
903면	송문흠의 예서 <행불괴영, 침불괴금>行弗愧影, 寢不愧衾(《八分八字》所收), 지본, 제1면 31.8×36.1cm, 개인; 유홍준·이태호,『유희삼매』(고서화도록 7, 학고재, 2003), 도판 23 인용
905면	<익일여제공입북영, 지감>翼日與諸公入北營, 志感, 1756, 지본, 31×33cm, 개인
910면	<탁락관소집·이화>卓犖觀小集·移花, 1758, 지본, 30×47.2cm, 개인
916면	<귀원전거·수유시상>歸園田居·酬劉柴桑, 지본, 29.8×31.8cm, 개인
921면	<제연화도>題蓮花圖, 1739, 지본, 26.7×14.3cm, 개인
926면	<서지하화도>西池荷花圖, 지본담채, 26×51.5cm, 간송미술관
930면	<사일찬>四逸贊, 1739, 지본, 26.5×7.5cm, 개인
937면	<이윤영에게 보낸 간찰>, 1741, 지본, 19×37cm, 개인
947면	<이윤영이 이인상에게 보낸 간찰>(《海左墨苑》所收), 1754, 지본, 세로 28cm, 국립중앙박물관
950면	<김근행에게 보낸 간찰>, 1747, 지본, 30.3×40.5cm, 개인
955면	<송생원에게 보낸 간찰>, 1748, 지본, 29×48.5cm, 개인
961면	<사촌동생 이욱상에게 보낸 간찰>, 1748, 지본, 25.5×35cm, 개인
976면	<작은아버지에게 올린 간찰(1)>, 1749, 지본, 28.5×36cm, 개인
980면	<작은아버지에게 올린 간찰(2)>, 1754, 지본, 25×27cm, 개인
983면	<이유수에게 보낸 간찰(3)>, 1753, 지본, 29.1×38cm, 개인; 韓國古簡札硏究會 編譯,『청관재 소장 서화가들의 간찰』(다운샘, 2008), 139면에서 인용
993면	<송익흠에게 보낸 간찰(1)>(《名賢簡札集成》所收), 1754, 지본, 크기 미상, 학고재; 韓國古簡札硏究會 編譯,『조선시대 간찰첩 모음』(다운샘, 2006), 161면에서 인용
997면	<송익흠에게 보낸 간찰(2)>(《名賢簡札集成》所收), 1757, 지본, 크기 미상, 학고재;『조선시대 간찰첩 모음』, 159면에서 인용
1005면	<송치연에게 보낸 간찰>(《公荷齋繡帖》所收), 1759, 지본, 제1면 23.1×27.2cm, 제2면 22.9×21.3cm, 영남대학교 도서관; 영남대학교 도서관 사진 제공
1008면	『공하재선첩』표지, 28×15.5cm, 영남대학교 도서관; 영남대학교 도서관 사진 제공

1010면	<득산에게 보낸 간찰>, 1758, 지본, 25.6×18cm, 단국대학교 연민문고; 『연민 이가원 선생이 만난 선비들』(단국대학교 석주선기념박물관, 2013), 98면에서 인용
1015면	<득산에게 올림>, 1758, 지본, 32×14.6cm, 개인
1018면	<윤면동에게 보낸 간찰>, 호분지胡粉紙, 22×44cm, 고려대학교 도서관 한적실; 김영진 교수 사진 제공
1025면	<사인암찬>舍人巖贊, 1751, 탁본, 76.7×72.8cm, 충북 단양군 대강면 사인암리 사인암벽 所在, 개인
1031면	<운화대명>雲華臺銘, 1753, 탁본, 68×146cm, 충북 단양군 대강면 사인암리 사인암벽 所在, 개인
1036면	<퇴장>退藏, 1753, 탁본, 175×89cm, 충북 단양군 대강면 사인암리 사인암벽 所在, 개인
1041면	이윤영, <독립불구, 둔세무민>, 탁본, 146.1×57.8cm, 개인
	이윤영, <소유천문>, 탁본, 50.8×38.8cm, 개인
1044면	<태시설>太始雪, 탁본, 46×96cm, 충북 단양군 단성면 가산리 하선암 所在, 단양문화보존회; 『돌에 새긴 단양의 마음』(단양문화보존회, 2015), 83의 도판 인용
1047면	<김주하 묘표>金柱廈墓表, 1752, 탁본, 149×63cm, 남양주시 所在, 한신대학교 박물관; 한신대학교 박물관, 『조선이 사랑한 글씨』(신구문화사, 2013), 111면에서 인용
1049면	김이일이 쓴 <김주하 묘표 음기>, 탁본, 149×63cm, 한신대학교 박물관; 한신대학교 박물관 사진 제공
1050면	당 현종, <석대효경>; 『唐 玄宗 石臺孝經(下)』(書跡名品叢刊, 東京: 二玄社, 1973), 84~85면에서 인용
1051면	김진상의 예서 <송규렴신도비명>宋奎濂神道碑銘, 1746, 탁본, 개인; 『韓國書藝二千年』, 188면의 도판 148 인용
1054면	<송병원 묘 망주석 뇌>宋炳遠墓望柱石誄, 1749년경, 탁본, 제1면 113.5×51cm, 대전시 所在, 개인; 『完山李氏密城君后 白江門中金石錄(續)』(白江公派門中宗親會, 2006), 248~251면에서 인용
1058면	송병원 묘 망주석; 『恩津宋氏金石錄』(恩津宋氏文獻飜譯編纂會, 1983), 260면에서 인용
1059면	김제겸이 쓴 묘표; 『恩津宋氏金石錄』, 258면에서 인용
	송문흠이 쓴 음기; 『恩津宋氏金石錄』, 259면에서 인용
1062면	<대사성 김식 묘표>大司成金湜墓表, 1753, 탁본, 120×53.5cm, 남양주시 所在, 남양주역사박물관; 남양주역사박물관 사진 제공
1064면	김상묵의 추기, 1753, 탁본, 120×23.3cm, 남양주역사박물관; 남양주역사박물관 사진 제공
1067면	안진경, <안씨가묘비>顏氏家廟碑; 『唐 顏眞卿 顏氏家廟碑(下)』(書跡名品叢刊, 東京: 二玄社, 1962), 14~15면에서 인용
1114면	이윤영, <호루청상>壺樓淸賞(《墨戲》所收), 지본, 32×46cm, 국립중앙박물관
1115면	이윤영, <청선>聽蟬, 1750, 지본, 크기 미상, 개인; 『청관재 소장 서화가들의 간찰』(다

운샘, 2008), 143면에서 인용

1120면　　이윤영, <기원령>寄元靈(《槿域書彙》所收), 지본, 26.7×21.2cm, 서울대학교 박물관; 서울대학교 박물관 사진 제공

1124면　　이윤영, <소열제찬·장자방찬>昭烈帝贊·張子房贊(《槿墨》所收), 1754, 지본, 21.8× 20cm, 성균관대학교 박물관; 성균관대학교 박물관 사진 제공

1130면　　이윤영, <누항교거, 야여원령·백우·정부염당운공부>陋巷僑居, 夜與元靈、伯愚、定夫拈 唐韻共賦, 1756, 지본, 30.5×27.5cm, 개인

1133면　　이윤영, <명소단조>明紹丹竈, 51×34cm, 충북 단양군 단성면 대잠리 하선암 所在, 필자 제공

1134면　　이윤영, <독립불구, 둔세무민>獨立不懼, 遯世無悶, 1753, 탁본, 146.1×57.8cm, 충북 단양군 대강면 사인암리 사인암벽 所在, 개인

　　　　　이윤영, <소유천문>小有天門, 탁본, 50.8×38.8cm, 충북 단양군 대강면 사인암리 사인암벽 所在, 개인

1135면　　이윤영, <운화대>雲華臺, 1753, 탁본, 68×146cm, 충북 단양군 대강면 사인암리 사인암벽 所在, 개인

1136면　　이윤영, <청령대>淸泠臺, 탁본, 43.5×74.8cm, 충북 단양군 대강면 사인암리 사인암 아래의 바위 所在, 개인

1137면　　송문흠, <고백행>古柏行, 지본, 26×52.5cm, 개인

1139면　　송문흠, <기욱>淇奧(《槿墨》所收), 1745, 지본, 29×36.4cm, 성균관대학교 박물관; 성균관대학교 박물관 사진 제공

1141면　　송문흠, <행불괴영, 침불괴금>行弗愧影, 寢不愧衾(《八分八字》所收), 지본, 제1면 31.8×36.1cm, 개인; 유홍준·이태호 편, 『유희삼매』, 도판 23 인용

1142면　　송문흠, <경재잠>敬齋箴 부분, 1751, 지본, 27×348cm, 개인; 『한국의 옛글씨: 조선후기 명필』(예맥, 2010), 313~314면에서 인용

1145면　　송문흠, <이인상에게 보낸 간찰>, 1740, 지본, 20.6×13cm, 대전시립박물관; 『늑천 송명흠 선생가 기증유물(Ⅱ)』(대전광역시향토사료관, 2005), 24면의 도판 27; 대전시립박물관 사진 제공

1148면　　송문흠, <신소에게 보낸 간찰>, 1742, 지본, 크기 미상, 개인; 『청관재 소장 서화가들의 간찰』(다운샘, 2008), 137면에서 인용

1154면　　송문흠, <송능상에게 보낸 간찰>, 1734, 지본, 상 22.5×43.8cm, 하 21.7×15.2cm, 대전시립박물관; 『늑천 송명흠 선생가 기증유물(Ⅵ)』(대전광역시향토사료관, 2009), 19면의 도판 14; 대전시립박물관 사진 제공

1157면　　송문흠, <추일입남산곡중>秋日入南山谷中(《槿域書彙》所收), 1747, 지본, 24.5× 37.5cm, 서울대학교 박물관; 서울대학교 박물관 사진 제공

1160면　　송문흠, <귀거래사>歸去來辭(《千古最盛帖》所收), 1747, 지본, 23.9×33.2cm, 국립중앙박물관; 『국립중앙박물관 한국서화유물도록』 제22집, 24면에서 인용

1167면　　오찬, <담화재차당인운>澹華齋次唐人韻(《名家賸墨》所收), 1743, 지본, 크기 미상, 개

인; 李種憙, 『寫眞圖本 名家賸墨 全7卷 外 古人 筆蹟』(1992), 163면에서 인용

1171면 오찬, <봉송이윤지유해서>奉送李胤之游海西(《槿域書彙》所收), 1743, 지본, 28.6× 42.7cm, 서울대학교 박물관; 서울대학교 박물관 사진 제공

1177면 오찬, <술회>述懷(《槿墨》所收), 1751, 지본, 23.8×18cm, 성균관대학교 박물관; 성균 관대학교 박물관 사진 제공

1178면 김상숙, <남포미죽연명>藍浦薇竹硯銘(《名賢簡牘》所收), 지본, 24×39.6cm, 경남대 학교 박물관 데라우치문고; 『시·서·화에 깃든 조선의 마음』(예술의전당·경남대학교 박 물관, 2006), 256~257; 예술의전당 사진 제공

1183면 김상숙, <복거>卜居, 1772, 지본, 제1면 41.5×34cm, 개인

1188면 김상숙, <국의송>菊衣頌(《墨戱》所收), 1757, 견본, 24×42cm, 국립중앙박물관

1195면 김상숙, <서린체안하>西隣棣案下(《公荷齋繡帖》所收), 1756, 지본, 20.5×27.5cm, 영 남대학교 도서관; 영남대학교 도서관 사진 제공

1198면 김상숙, <이여양쇠옹>伊呂兩衰翁(《槿域書彙》所收), 지본, 22.7×40.9cm, 서울대학 교 박물관; 서울대학교 박물관 사진 제공

1200면 김순택, <윤지서재연구, 귀후갱용기운기상>胤之書齋聯句, 歸後更用其韻寄上(《槿墨》 所收), 지본, 23×28.8cm, 성균관대학교 박물관; 성균관대학교 박물관 편, 《槿墨(智)》 (성균관대학교 출판부, 2009), 80면에서 인용

1203면 김순택, <국의송>鞠衣頌(《槿域書彙》所收), 지본, 30×41cm, 서울대학교 박물관; 서 울대학교 박물관 사진 제공

1207면 이양천, <추야>秋夜(《槿域書彙》所收), 지본, 27.6×17.9cm, 서울대학교 박물관; 서울 대학교 박물관 사진 제공

1211면 이양천, <추회>秋懷(《槿墨》所收), 지본, 28.4×14.6cm, 성균관대학교 박물관; 성균관 대학교 박물관 사진 제공

참고문헌

1. 한국 자료

a. 시문집

姜栢, 『愚谷集』

姜栢年, 『雪峯遺稿』

姜世晃, 『豹菴遺稿』

權燮, 『玉所稿』

權攄, 『震溟集』

金謹行, 『庸齋集』

金茂澤, 『淵昭齋遺稿』

金相肅, 『坯窩遺稿』(연정국악연구원 소장)

金誠一, 『鶴峯集』

金壽增, 『谷雲集』

金純澤, 『志素遺稿』

金時敏, 『東圃集』

金元行, 『渼湖集』

金正喜, 『阮堂全集』

金鍾秀, 『夢梧集』

金鎭商, 『退漁堂遺稿』

金烋, 『敬窩集』

南公轍, 『金陵集』

南有容, 『雷淵集』

閔遇洙, 『貞菴集』

朴珪壽, 『瓛齋集』

朴闇, 『把翠軒遺稿』

朴齊家, 『貞蕤閣集』

朴趾源,『燕巖集』

徐有榘,『楓石鼓篋集』

成大中,『靑城集』

成海應,『研經齋全集』

宋文欽,『閒靜堂集』

宋秉璿,『淵齋集』

宋相琦,『玉吾齋集』

宋時烈,『宋子大全』

宋煥箕,『性潭集』

申欽,『象村稿』

沈翼雲,『百一集』

兪棨,『市南集』

兪漢雋,『自著』

尹冕東,『娛軒集』

尹行恁,『碩齋稿』

李景奭,『白軒集』

李匡呂,『李參奉集』

李匡師,『圓嶠集』

李匡師,『斗南集』

李德懋,『靑莊館全書』

李敏輔,『豊墅集』

李英裕,『雲巢謾藁』

李運永,『玉局齋遺稿』

李胤永,『丹陵遺稿』

李縡,『陶菴集』

李太源,『心齋遺藁』

李滉,『退溪集』

李羲天,『石樓遺稿』

李德懋, 刊本『雅亭遺稿』(규장각 소장)

任敬周,『靑川子稿』

丁若鏞,『與猶堂全書』

趙龜命,『東谿集』

韓百謙,『久菴遺稿』(규장각 소장)

許穆, 『記言』

洪敬謨, 『冠巖全書』

洪啓能, 『莘村集』

洪大容, 『湛軒書』

洪樂純, 『大陵遺稿』

홍대용, 『桂坊日記』, 『국역 담헌서』 1, 민족문화추진회, 1974.

박희병·정길수 외 편역, 『연암산문정독 2』, 돌베개, 2009.

이인상 저, 박희병 옮김, 『능호집』, 돌베개, 2016.

김성일 저, 정선용 옮김, 『국역 학봉전집』, 민족문화추진회, 2000.

이덕무, 『寒竹堂涉筆』, 『국역 청장관전서』 XII, 민족문화추진회, 1977.

b. 史書, 地誌, 傳記, 金石錄 기타

『承政院日記』

『英祖實錄』

安鼎福, 『列朝通紀』

『新增東國輿地勝覽』

英祖, 『裕昆錄』

成海應, 『皇明遺民傳』

李重煥, 『擇里志』

李奎象, 『幷世才彦錄』

李麟祥, 『沙斤道形止案』, 문경시 옛길박물관 소장.

『沙斤道察訪先生案』, 국립중앙도서관 소장.

이규상 지음, 민족문학사연구소 한문분과 옮김, 『18세기 조선 인물지 幷世才彦錄』, 창작과
　　비평사, 1997.

송낙헌 외, 『恩津宋氏金石錄』, 은진송씨문헌번역편찬회, 1983.

『完山李氏密城君后 白江門中金石錄(續)』, 白江公派門中宗親會, 2006.

한신대학교 박물관, 『조선이 사랑한 글씨』(신구문화사, 2013).

『돌에 새긴 단양의 마음』, 단양문화보존회, 2015.

『단양군지』, 단양군, 1977.

c. 日記, 筆記, 類書, 編書, 選集 기타

朴齊家, 『北學議』

申欽, 『野言』

沈鋅, 『松泉筆譚』

柳琴 編, 『韓客巾衍集』

李胤永, 『山史』

俞晚柱, 『欽英』

李匡師, 『書訣』

李德懋, 『士小節』

李瀷, 『星湖僿說』

任聖周 編, 『朱文公先生齋居感興詩諸家註解集覽』

丁若鏞, 『經世遺表』

許筠, 『閒情錄』

黃胤錫, 『頤齋亂藁』

姜斅錫, 『典故大方』, 한양서원, 1927.

吳世昌, 『槿域書畵徵』, 啓明俱樂部, 1928.

김하라 편역, 『일기를 쓰다 2: 흠영 선집』, 돌베개, 2015.

박종채 저, 박희병 역, 『나의 아버지 박지원』, 개정판, 돌베개, 2005.

이병기 편, 『近朝內簡選』, 국제문화관, 1948.

d. 書畵帖, 圖錄, 印譜 기타

《元靈筆》, 국립중앙박물관 소장.

《墨戱》, 국립중앙박물관 소장.

《墨籔》, 국립중앙도서관 소장.

《千古最盛帖》, 국립중앙박물관 소장.

《海左墨苑》, 국립중앙박물관 소장.

《寶山帖》, 미국 버클리대학교 동아시아도서관 아사미문고 소장.

《丹壺墨蹟》, 계명대학교 동산도서관 소장.

《凌壺帖 A》, 개인 소장.

《凌壺帖 B》, 개인 소장.

《凌壺李麟祥筆》, 개인 소장.

《槿域書彙》, 서울대학교 박물관 소장.

《槿墨》, 성균관대학교 박물관 소장.

《京山李漢鎭篆書帖》, 경남대학교 박물관 데라우치문고 소장.

《京山篆八雙絶帖》, 개인 소장.

《空色菴·愼夫·元靈三人詩帖》, 개인 소장.

《公荷齋繕帖》, 영남대학교 박물관 소장.

《綺園帖》, 경남대학교 박물관 데라우치문고 소장.

《綺園永世珍藏帖》, 예술의전당 소장.

《凌壺觀遺墨》, 국립중앙도서관 소장.

《麝臍帖》, 개인 소장.

《員喬法帖》, 국립중앙박물관 소장.

《圓嶠筆帖》, 개인 소장.

《筆苑》, 개인 소장.

《八分八字》, 개인 소장.

《壽域恩波帖》, 개인 소장.

《名賢簡牘》, 경남대학교 박물관 데라우치문고 소장.

《名家臕墨》, 개인 소장.

《名賢簡札集成》, 개인 소장.

《石農畫苑》, 개인 소장.

《李惟秀簡札帖》, 개인 소장.

《夏禹龍門岣嶁碑》, 규장각 소장.

《禹篆碑》, 규장각 소장.

『凌壺印譜』, 이인상 후손가 소장.

김진흥, 『三十八體篆大學』, 국립중앙도서관 소장.

白斗鏞, 『海東歷代名家筆譜』, 翰南書林, 1926.

오세창, 『槿域印藪』, 대한민국국회도서관, 1968.

『미술자료』14, 국립중앙박물관, 1970.

『한국의 미 6: 서예』, 중앙일보사, 1981.

『古書畫 李康灝藏展』, 신세계미술관, 1978.

『조선 중기의 서예』, 고서화도록 4, 학고재, 1990.

『朝鮮後期書藝展』, 예술의전당, 1990

이종덕, 『寫眞圖本 名家臕墨 전7권 외 古人筆蹟』, 1992.

『朝鮮中期書藝』, 예술의전당, 1993.

최완수, 『謙齋 鄭敾 眞景山水畫』, 범우사, 1993.

『通文館主人 山氣 李謙魯先生 寄贈 韓中日 書藝·古文獻 資料』, 예술의전당, 2002.

『遊戲三昧』, 고서화도록 7, 학고재, 2003.

『豹菴 姜世晃』, 예술의전당, 2003.

『늑천 송명흠 선생가 기증유물(Ⅱ)』, 대전광역시향토사료관, 2005.

『늑천 송명흠 선생가 기증유물(Ⅵ)』, 대전광역시향토사료관, 2009.

『시·서·화에 깃든 조선의 마음』, 예술의전당·경남대학교, 2006.

韓國古簡札硏究會 편역, 『조선시대 간찰첩 모음』, 다운샘, 2006.

한국고간찰연구회 편역, 『청관재 소장 서화가들의 간찰』, 다운샘, 2008.

『寶墨』, 예술의전당, 2008.

『韓國書藝二千年』, 예술의전당, 2000.

『한국의 옛글씨: 조선후기 명필』, 예맥, 2010.

『능호관 이인상』, 국립중앙박물관, 2010.

『연민 이가원 선생이 만난 선비들』, 단국대학교 석주선기념박물관, 2013.

『국립중앙박물관 한국서화유물도록』제22집, 국립중앙박물관, 2014.

『서예의 길잡이 중국법첩』, 국립중앙박물관, 2014.

『경남대학교 데라우치문고 조선시대 서화』, 사회평론아카데미, 2014.

유홍준·김채식 옮김, 『김광국의 석농화원』, 눌와, 2015.

e. 字書

金振興, 『篆海心鏡』

景惟謙, 『篆韻便覽』

許穆, 『古文韻府』

許穆, 『金石韻府』

朴瑄壽, 『說文解字翼徵』

f. 족보

『完山李氏世譜』, 이인상 후손가 소장.

『安東金氏世譜』, 1982.

『光山金氏良簡公派譜』, 2010.

『南陽君派南陽洪氏世譜』, 1853.

「恩津宋氏同春堂文正公派譜」, 1994.

「平山申氏思簡公派譜」, 1990.

「海州吳氏大同譜」, 1991.

「韓山李氏良景公派世譜」, 1982.

2. 중국 자료

a. 經典類, 諸子百家

『論語』

『孟子』

『禮記』

『周禮』

『儀禮』

『周易』

『春秋』

『春秋左氏傳』

『孝經』

程頤, 『易傳』

朱熹, 『詩經集傳』

朱熹, 『中庸章句集注』

朱熹, 『周易本義』

朱熹 · 劉子澄, 『小學』

眞德秀(宋), 『心經』

熊節(宋), 『性理群書句解』

胡廣(明) 外, 『周易傳義大全』

胡廣(明) 外, 『性理大全』

陸隴其(淸), 『四書講義困勉錄』

『道德經』

『莊子』

魏伯陽, 『周易參同契』

朱熹, 『周易參同契考異』

『金剛經』

智顗(隋),『法華玄義』

b. 시문집

王逸(後漢) 撰,『楚辭章句』

陶潛(東晉宋初),『陶淵明集』

張說(唐),『張燕公集』

齊已(唐),『白蓮集』

高適(唐),『高常侍集』

劉長卿(唐),『劉隨州集』

邵雍(宋),『擊壤集』

程顥·程頤(宋),『二程遺書』

蘇軾(宋),『東坡全集』

孔文仲(宋) 外,『清江三孔集』

唐庚(宋),『唐先生集』

眞桂芳(宋),『眞山民集』

陸游(宋),『劍南詩藁』

朱熹(宋) 撰,『楚辭集注』

朱熹,『晦庵集』

朱熹,『朱子大全』

張栻(宋),『南軒集』

沈瀛(宋),『竹齋詞』

宋濂(明),『文憲集』

李夢陽(明),『空同集』

文洪(明) 撰,『文氏五家集』

李贄(明),『焚書』

紫栢眞可(明),『紫栢老人集』(卍新纂續藏經 제73책 所收)

傅山(明末清初),『霜紅龕集』

朱彝尊(清),『曝書亭集』

仇兆鰲(清) 注,『杜詩詳註』

楊倫(清) 箋注,『杜詩鏡銓』

阮元(清),『揅經室三集』

류성준 편저, 『초사』, 문이재, 2002.

이성호 역, 『도연명전집』, 문자향, 2001.

c. 史書, 傳記, 金石錄

司馬遷(前漢), 『史記』

范曄(南朝 宋), 『後漢書』

陳壽(晉), 『三國志』

朱熹(宋), 『資治通鑑綱目』

劉向(前漢), 『列仙傳』

王黼(宋) 撰, 『宣化博古圖』

薛尚功(宋) 撰, 『歷代鐘鼎彝器款識法帖』

洪适(宋), 『隸釋』

呂大臨(宋) 撰, 『考古圖』

王俅(宋), 『嘯堂集古錄』

顧炎武(明末淸初), 『金石文字記』

劉喜海(淸), 『海東金石苑(上)』, 아세아문화사 영인, 1976.

d. 筆記, 類書, 選集, 編書 기타

葛洪(東晋), 『抱朴子』

蕭統(梁) 編, 『文選』, 臺北：文化圖書公司, 1979.

李肇(唐) 撰, 『國史補』

蘇軾(宋), 『東坡志林』

晁說之(宋), 『晁氏客語』

邵伯溫(宋), 『聞見錄』

道誠(宋), 『釋氏要覽』

朱熹(宋) 外 編, 『宋名臣言行錄』

應俊(宋) 輯補, 『琴堂諭俗編』

張鎡(宋), 『仕學規範』

曾慥(宋) 編, 『類說』

葉夢得(宋), 『玉澗雜書(『說郛』所收)

羅大經(宋), 王瑞來 點校,『鶴林玉露』, 北京 : 中華書局, 1983.

羅大經(宋),『新刊鶴林玉露』(일본 寬文 2년 刊本. 국립중앙도서관 소장)

羅大經(宋),『鶴林玉露』(明 刻本 추정. 규장각 소장)

祝穆(宋) 撰,『古今事文類聚』

黃堅(宋),『古文眞寶』

淸欲(元),『了菴和尚語錄』(卍新纂續藏經 제71책 所收)

陳思(宋) 編, 陳世隆(元) 補,『兩宋名賢小集』

陶宗儀(元末明初),『說郛』

范立本(明),『明心寶鑑』

程敏政(明) 編,『明文衡』

李栻(明),『困學纂言』

茅坤(明),『唐宋八大家文鈔』

馮惟訥(明),『古詩紀』

徐師曾(明),『文體明辨』

彭大翼(明),『山堂肆考』

洪應明(明),『採根譚』

屠隆(明),『娑羅館淸言』(『明淸筆記史料』 제30책, 북경 : 中國書店, 2000 所收)

吳從先(明),『小窓淸紀』

董其昌(明),『畵眼』

董其昌,『畵旨』(『容臺集』別集 所收)

陳繼儒(明),『安得長子言』

陳繼儒,『尙白齋鐫陳眉公訂正秘笈』

高濂(明) 撰,『遵生八牋』

文震亨(明) 撰,『長物志』

潘之淙(明),『書法離鉤』

孫承澤(明末淸初),『庚子銷夏記』

方以智(明末淸初),『藥地炮莊』

陸世儀(明末淸初),『思辨錄輯要』

沈佳(淸) 撰,『明儒言行錄』

本晳(淸),『宗門寶積錄』(卍新纂續藏經 제73책 所收)

彭定求(淸) 外 編,『全唐詩』

康熙帝,『御選唐詩』

王澍(淸),『虛舟題跋』

厲鶚(淸), 『宋詩紀事』

王應麟(宋) 撰, 萬希槐(淸) 集證, 『困學紀聞集證』

紀昀(淸) 外 撰, 『四庫全書總目提要』

翁方綱(淸), 『蘇齋題跋』

翁方綱, 『蘇齋筆記』

包世臣(淸), 『藝舟雙楫』, 國學基本叢書 153, 臺北 : 臺灣商務印書館公司, 1968.

曾國藩(淸) 撰, 『十八家詩鈔』

康有爲(淸), 『廣藝舟雙楫』, 國學基本叢書 154, 臺北 : 臺灣商務印書館公司, 1968.

김영문 외, 『문선 역주』3(소명출판, 2010)

이영주 역, 『완역 두보 율시』, 명문당, 2005.

류종목 외 역주, 『당시삼백수』, 소명출판, 2010.

송재소 외 역주, 『譯註 唐詩三百首』1, 전통문화연구회, 2008.

e. 書畫譜, 書帖, 書集

《淳化閣帖》

孫岳頒(淸) 編, 『佩文齋書畫譜』

『中國書法全集』2 商周編 商周金文卷, 北京 : 榮寶齋出版社, 1993.

『中國書法全集』71 淸代編 趙之謙卷, 北京 : 榮寶齋出版社, 2004.

『西安碑林全集』第一函 第一卷, 廣州 : 廣東經濟出版社; 深圳 : 海天出版社, 1999.

『西安碑林全集』第一函 第二卷

『西安碑林全集』第二函 第十五卷

『西安碑林全集』第三函 第二十五卷

『曹全碑』, 上海 : 上海書畫出版社, 2000.

『史晨前后碑』, 上海 : 上海書畫出版社, 2000.

呂濟民 主編, 『中國傳世文物收藏鑒賞全書 書法(上·下)』, 北京 : 線裝書局, 2006.

『傅山書法全集』, 太原 : 山西人民出版社, 2007.

『中國碑刻全集』1 戰國秦漢, 北京 : 人民美術出版社, 2009.

『李陽冰 謙卦碑』, 歷代名家碑帖經典, 北京 : 中國書店, 2016.

『李陽冰 三墳記·城隍廟碑·謙卦碑』, 古代經典碑帖善本, 南京 : 江蘇鳳凰美術出版社, 2018.

『妙合神離 : 董其昌書畫特展』, 臺北 : 國立故宮博物院, 2016.

f. 字書, 字典

許愼(後漢), 『說文解字』

徐鍇(五代 南唐), 『說文解字篆韻譜』

郭忠恕(宋), 『汗簡』

夏竦(宋), 『古文四聲韻』

杜從古(宋), 『集篆古文韻海』

婁機(宋), 『漢隸字源』

撰者未詳, 『篆韻』(明 嘉靖八年刻本), 四庫全書存目叢書, 經部 第199冊, 小學類, 濟南: 齊魯書社, 1997.

顧藹吉(清), 『隸辨』

林尙葵·李根(清) 編, 『廣金石韻府』, 續修四庫全書 238, 經部 小學類, 上海: 上海古籍出版社, 1995.

林尙葵·李根(清) 編, 『廣金石韻府』, 四庫全書存目叢書, 經部 第199冊, 小學類, 濟南: 齊魯書社, 1997.

林尙葵·李根 編, 張鳳藻(清) 增補, 『增廣金石韻府』, 石刻史料新編 第3輯, 考證目錄題跋類, 臺北: 新文豐出版公司, 1986.

段玉裁(清) 注, 『說文解字注』, 上海: 上海古籍出版社, 1981.

吳大澂(清), 『說文古籀補』, 國學基本叢書 110, 臺北: 臺灣商務印書館, 1968.

王弘力 編注, 『古篆釋源』, 瀋陽: 遼寧美術出版社, 1997.

容庚 編, 張振林·馬國權 摹補, 『金文編』, 北京: 中華書局, 2009 重印.

李志賢等 編, 『中國篆書大字典』, 上海: 上海書畫出版社, 2006.

湯餘惠 主編, 『戰國文字編』, 福州: 福建人民出版社, 2007.

『中國隸書大字典』, 上海: 上海書畫出版社, 1991.

『漢碑書法字典』, 武漢: 湖北美術出版社, 2011.

『魏碑書法字典』, 武漢: 湖北美術出版社, 2011.

『中國篆刻大字典』, 貴州: 貴州教育出版社, 1994.

『簡牘帛書書法字典』, 武漢: 湖北美術出版社, 2009.

梅原淸山 編, 『唐楷書字典』, 天津: 人民美術出版社, 2004.

『顏眞卿書法字典』, 武漢: 湖北美術出版社, 2010.

赤井淸美 編, 『行草大字典』, 미술문화원, 1992.

『中國行書大字典』, 上海: 上海書畫出版社, 1990.

邢澍·楊紹廉 原著, 北川博邦 閱, 佐野光一 編, 『金石異體字典』, 東京: 雄山閣出版, 1980.

北川博邦 編, 『清人篆隷字彙』, 운림당, 1984.

小林石壽 編, 『五體篆書字典』, 운림당, 1983.

3. 일본 자료

『書道全集』 第二卷 中國2 漢, 東京: 平凡社, 1954.

『書道全集』 第三卷 中國3 三國·西晉·十六國, 東京: 平凡社, 1954.

『周 石鼓文』, 書跡名品叢刊, 東京: 二玄社, 1958.

『漢 禮器碑』, 書跡名品叢刊, 東京: 二玄社, 1958.

『吳 天發神讖碑』, 書跡名品叢刊, 東京: 二玄社, 1959.

『唐 顏眞卿 顏勤禮碑』, 書跡名品叢刊, 東京: 二玄社, 1959.

『明 王鐸 詩卷 二種』, 書跡名品叢刊, 東京: 二玄社, 1960.

『宋 蘇東坡 李白仙詩卷』, 書跡名品叢刊, 東京: 二玄社, 1962.

『唐 顏眞卿 顏氏家廟碑(下)』, 書跡名品叢刊, 東京: 二玄社, 1962.

『明 文徵明 離騷/九歌/草書詩卷 他』, 書跡名品叢刊, 東京: 二玄社, 1963.

『金文集 3 西周』, 書跡名品叢刊, 東京: 二玄社, 1964.

『唐 李陽冰 三墳記』, 書跡名品叢刊, 東京: 二玄社, 1969.

『吳 谷朗碑/禪國山碑』, 書跡名品叢刊, 東京: 二玄社, 1969.

『明 祝允明 赤壁賦』, 書跡名品叢刊, 東京: 二玄社, 1970.

『淸 楊沂孫 龐公傳·在昔篇』, 書跡名品叢刊, 東京: 二玄社, 1970.

『淸 吳讓之 庚信詩』, 書跡名品叢刊, 東京: 二玄社, 1972.

『唐 玄宗 石臺孝經(上)』, 書跡名品叢刊, 東京: 二玄社, 1973.

『唐 玄宗 石臺孝經(下)』, 書跡名品叢刊, 東京: 二玄社, 1973.

『漢 韓仁銘/漢 夏承碑』, 書跡名品叢刊, 東京: 二玄社, 1979.

『淸 何紹基 臨金文』, 書跡名品叢刊, 東京: 二玄社, 1980.

『甲骨文·金文』, 中國法書選 1 殷·周·列國, 東京: 二玄社, 1990.

4. 연구 논저

a. 저서

김경숙, 『조선 후기 서얼문학 연구』, 소명출판, 2005.

문정자,『玉洞과 員嶠의 동국진체 탐구』, 다운샘, 2001.

박희병,『연암과 선귤당의 대화』, 돌베개, 2010.

박희병,『연암을 읽는다』, 돌베개, 2006.

박희병,『한국한문소설 校合句解』, 제2판, 소명출판, 2007.

변영섭,『표암강세황회화연구』, 일지사, 1988.

유홍준,『화인열전 2』, 역사비평사, 2001.

이완우,『서예 감상법』, 대원사, 1999.

정연식,『영조대의 양역정책과 균역법』, 한국학중앙연구원 출판부, 2015.

황정연,『조선시대 서화수장 연구』, 신구문화사, 2012.

郭沫若,『郭沫若全集』제9권, 北京: 科學出版社, 2002.

葛榮晉·王俊才,『陸世儀評傳』, 南京: 南京大學出版社, 1996.

徐邦達,『古書畵僞訛考辨』, 南京: 江蘇古籍出版社, 1984.

侯外廬,『中國思想通史』제5권, 北京: 人民出版社, 1963.

加藤常賢,『漢字の起原』, 東京: 角川書店, 1970.

裴錫圭 저, 이홍진 역,『중국문자학의 이해』, 신아사, 2010.

陳必祥 지음, 심경호 옮김,『한문문체론』, 이회, 2001.

沃興華 저, 김희정 역,『간명중국서예발전사』, 다운샘, 2007.

劉熙載 저, 이의경 역,『書槪』, 운림서방, 1986.

李學勤 저, 하영삼 역,『고문자학 첫걸음』, 동문선, 1991.

許進雄 저, 조용준 역,『중국문자학강의』, 고려대출판부, 2013.

白謙愼 저, 孫靜如·張佳傑 역,『傅山的世界: 十七世紀中國書法的嬗變』, 臺北: 石頭, 2004.

伏見冲敬 저, 지현 역,『서예의 역사 – 중국편(하)』, 열화당미술문고 12, 열화당, 1976.

神田喜一郎 저, 이현순·정충락 역,『中國書藝史』, 不二, 1992.

벤저민 엘먼 지음, 양휘웅 옮김,『성리학에서 고증학으로』, 예문서원, 2004.

에드워드 사이드, 장호연 역,『말년의 양식에 관하여』, 개정판, 마티, 2012.

b. 논문

권지민,「능호관 이인상의 서예 연구」, 대전대학교 석사학위논문, 2005.

김기홍,「18세기 조선 문인화의 신경향」,『간송문화』42, 1992.

김대중,「『풍석고협집』의 평어 연구」, 서울대학교 석사학위논문, 2005.

김동건, 「미수 허목의 전서연구」, 『미술사학연구』 210, 1996.

김수진, 『『보산첩』해제』, 고려대학교 해외한국학자료센터, 2009.

김수진, 「18세기 노론계 지식인의 우정론」, 『한국한문학연구』 52, 2013.

김은정, 「申欽의 淸言 선록집 『野言』 연구」, 『국문학연구』 22, 2010.

박희병, 「능호관 이인상: 그 인간과 문학」, 『능호집(하)』, 돌베개, 2016.

박희병, 「조선전기 인물전의 양상과 문제」, 『한국고전인물전연구』, 한길사, 1992.

백승호, 「계명대학교 동산도서관 소장 간찰첩·시첩의 자료적 가치」, 『계명대학교 동산도서
관 소장 고서의 자료적 가치』, 계명대학교 한국학연구 총서 24, 계명대학교출판부, 2010.

백승호, 「정조시대 정치적 글쓰기 연구」, 서울대학교 박사학위논문, 2013.

송양섭, 「균역법 시행기의 잡역가의 상정과 지방재정 운영의 변화-충청도 지역을 중심으
로-」, 『한국사학보』 38, 2010.

양동숙, 「說文解字中의 古文研究」, 『숙명여대논문집』 25권, 1984.

유미나, 「조두수 소장 『천고최성첩』 고찰」, 『강좌미술사』 26, 2006.

유미나, 「조선 중기 吳派畵風의 전래-『천고최성』첩을 중심으로」, 『미술사학연구』 245,
2005.

유승민, 「능호관 이인상 서예와 회화의 서화사적 위상」, 고려대학교 석사학위논문, 2006.

유홍준, 「능호관 이인상의 생애와 예술」, 홍익대학교 석사학위논문, 1983.

이효원, 「허목과 荻生徂徠의 尙古主義 문학사상 비교연구」, 서울대학교 석사학위논문,
2007.

이희순, 「조선시대 예서풍 연구」, 한국학중앙연구원 석사학위논문, 2008.

정길수, 「이희천론: 18세기 후반 老論淸流 지식인의 운명」, 『규장각』 27, 2004.

정옥자, 「미수 허목 연구」, 『한국사론』 5, 1979.

조인숙, 「부산 서예에 대한 도가미학적 고찰」, 『동양예술』 13, 2008.

조인숙, 「부산 서예의 노장철학적 이해」, 『동양철학연구』 61, 2010.

차미애, 「일본 야마구치현립대학 데라우치문고 소장 조선시대 회화 자료」, 『경남대학교 데
라우치문고 조선시대 서화』, 국외소재문화재재단 편, 사회평론아카데미, 2014.

최완수, 「진경시대 서예사의 흐름과 계보」, 『우리 문화의 황금기 진경시대 2』, 돌베개,
1998.

한영우, 「허목의 고학과 역사인식」, 『한국학보』 40, 1985.

황병기, 「傅山의 理學비판과 개혁사상」, 『동양고전연구』 37, 2009.

姜玉珍, 「淸代後期에 碑學이 성행한 이유」, 『中國書藝80題』(楊震方 외 저, 곽노봉 역, 동
문선, 1995).

楊震方,「大篆과 小篆의 차이점」,『中國書藝80題』.

尹協理,「奇人傅山」,『傅山書法全集』, 太原: 山西人民出版社, 2007.

曹旭,「서예의 집대성자 안진경」,『中國書藝80題』.

陳江,「隷書·八分·漢隷·唐隷의 구별」,『中國書藝80題』.

角井博,「解說」,『漢 韓仁銘/夏承碑』, 書跡名品叢刊, 東京: 二玄社, 1984.

角井博,「九成宮醴泉銘」,『九成宮醴泉銘』, 中国法書ガイド 31, 東京: 二玄社, 1987.

磯部祐子,「戲曲家傅山」,『傅山集』, 中国法書ガイド 55, 東京: 二玄社, 1990.

西林昭一,「解說」,『唐 玄宗 石臺孝經 (上)』, 書跡名品叢刊, 東京: 二玄社, 1973.

西林昭一,「曹全碑」,『曹全碑』, 中国法書ガイド 8, 東京: 二玄社, 1988.

西林昭一,「乙瑛碑」,『乙瑛碑』, 中国法書ガイド 4, 東京: 二玄社, 1989.

田中節山,「顏眞卿楷書の結構」,『顏勤礼碑』, 中国法書ガイド 42, 東京: 二玄社, 1988.

樽本樹邨,「顏勤礼碑の基本点画」,『顏勤礼碑』, 中国法書ガイド 42, 東京: 二玄社, 1988.

靑山杉雨,「解說」,『唐 李陽冰 三墳記』, 書跡名品叢刊, 東京: 二玄社, 1969.